Still more distant journeys:
The artistic emigrations of Lasar Segall

Por caminhadas ainda mais distantes:
As emigrações artísticas de Lasar Segall

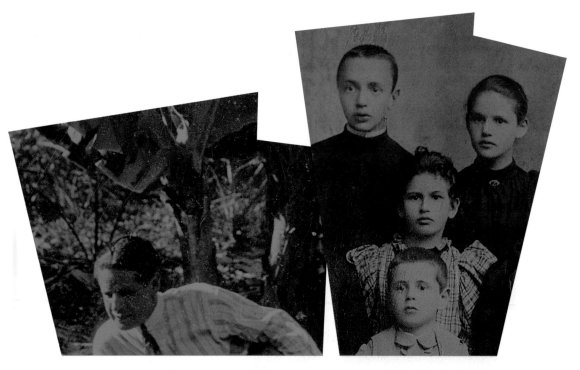

Stephanie D'Alessandro

Still more distant journeys:

The artistic emigrations
of Lasar Segall

Por caminhadas
ainda mais distantes:

As emigrações artisticas
de Lasar Segall

**With contributions from
Reinhold Heller and Vera D'Horta**

Com contribuições de
Reinhold Heller e Vera D'Horta

This catalogue was published in conjunction with the exhibition *Still More Distant Journeys: The Artistic Emigrations of Lasar Segall*. The exhibition was made possible by grants from The Nathan Cummings Foundation, The Smart Family Foundation, Inc., The Brazilian Ministry of Culture, and The Safra Bank, Brazil.

A portion of the Museum's general operating funds for the 1996–97 fiscal year has been provided through a grant from the Institute of Museum Services, a Federal agency that offers general operating support to the nation's museums. Funding for programs is also provided by the Illinois Arts Council, a state agency. This exhibition is supported by an indemnity from the Federal Council on the Arts and Humanities. Additional funding for the catalogue was provided by The Safra Bank, Brazil.

EXHIBITION DATES

The David and Alfred Smart Museum of Art, University of Chicago 16 October 1997–4 January 1998

The Jewish Museum, New York 15 February–10 May 1998

Editors: Stephanie D'Alessandro and Sue Taylor Managing Editor: Courtenay Smith Designer: studio blue, Chicago Printer: C & C Offset Printing Co., Ltd.

This exhibition was co-organized by the Smart Museum of Art, University of Chicago and the Lasar Segall Museum, São Paulo, National Institute of the Historical and Artistic Patrimony, Brazilian Ministry of Culture, in collaboration with the São Paulo/Illinois Partners of the Americas. It is an initiative of the Partners of the Americas.

Copyright © 1997 The David and Alfred Smart Museum of Art, University of Chicago 5550 S. Greenwood Avenue, Chicago, Illinois 60637 U.S.A. telephone (773) 702-0200 fax (773) 702-3121

Museu Lasar Segall IPHAN/MinC Rua Berta 111 04120–040 São Paulo, Brazil

Library of Congress Catalogue Card Number: 97-66693

ISBN: 0-935573-19-4

 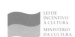

Este catálogo foi publicado por ocasião da exposição *Por caminhadas ainda mais distantes: As emigrações artísticas de Lasar Segall*. A exposição foi possível graças ao apoio da Nathan Cummings Foundation, da Smart Family Foundation, do Ministério da Cultura do Brasil, e do Banco Safra, por meio da Lei de Incentivo à Cultura.

Uma parte do orçamento para despesas operacionais do Museu de Arte David e Alfred Smart, ano fiscal 1996–97, foi custeada por verba do Institute of Museum Services (Instituto de Apoio aos Museus), um órgão do Governo Federal norte-americano que oferece apoio para o funcionamento dos museus do país. O Conselho de Arte do Illinois, um órgão estadual, também apóia os programas. Esta exposição foi também beneficiada por verba concedida pelo Federal Council on the Arts and Humanities (Conselho Federal para as Artes e Humanidades). O Banco Safra colaborou igualmente para a publicação deste catálogo.

DATAS DA EXPOSIÇÃO

Museu de Arte David e Alfred Smart da Universidade de Chicago 16 de outubro de 1997 a 4 de janeiro de 1998

Museu Judaico de Nova York 15 de fevereiro a 10 de maio de 1998

Editores: Stephanie D'Alessandro e Sue Taylor Editor Executivo: Courtenay Smith Projeto Gráfico: studio blue, Chicago Impressão: C & C Offset Printing Co., Ltd.

Esta exposição foi organizada conjuntamente pelo Museu de Arte David e Alfred Smart da Universidade de Chicago e pelo Museu Lasar Segall, São Paulo, Instituto do Patrimônio Histórico e Artístico Nacional, Ministério da Cultura do Brasil, com a colaboração dos Companheiros das Americas, Comitês de São Paulo e Illinois. É uma iniciativa dos Companheiros das Américas.

Museu de Arte David e Alfred Smart, da Universidade de Chicago 5550 S. Greenwood Avenue, Chicago, Illinois 60637 EUA telefone (773) 702-0200 fax (773) 702-3121

Museu Lasar Segall IPHAN/MinC Rua Berta 111 04120–040 São Paulo, Brasil

Número de Registro na Library of Congress: 97-66693

ISBN: 0-935573-19-4

Contents

Sumário

During much of his life, Lasar Segall sought to establish a relationship with the art world in North America. By 1935, his pictures were included in the important International Exhibition of Paintings at the Carnegie Institute, Pittsburgh, and the following year in New York, side by side with works by his former colleagues of the Dresden Secession Group 1919. In March 1940, Segall enjoyed his first individual presentation in the United States at the Neumann Williard Gallery, New York. Associated American Artists organized a Segall exhibition in 1948, which included the painting *Exodus 1* (1947) later acquired by the Jewish Museum; the exhibition traveled from New York to the Pan American Union in Washington, D.C. Since Segall's death in 1957, his work has been seen regularly in American cities, in group exhibitions dealing with three essential aspects of his complex and multifaceted artistic production: his Jewish origin, his participation in the German Expressionist movement, and his presence in Latin American modernism. Among the most notable of these exhibitions are the Jewish Museum's *Jewish Experience in the Art of the Twentieth Century* (1975); *German Expressionist Art* at the Virginia Museum of Fine Arts, Richmond (1987); *"Degenerate Art": The Fate of the Avant-Garde in Nazi Germany*, organized by the Los Angeles County Museum of Art (1991); the Bronx Museum's *Latin American Spirit* (1988); and in 1993, *Latin American Artists of the Twentieth Century* at the Museum of Modern Art, New York.

The inclusion of Segall's works in these exhibitions was facilitated by the founding of the Lasar Segall Museum in São Paulo in 1967. Now, *Still More Distant Journeys: The Artistic Emigrations of Lasar Segall*, the artist's first retrospective in North America,

Preface Prefácio

Ao longo de sua vida, Lasar Segall procurou estabelecer uma relação com o cenário artístico norte americano. Já em 1935 expunha na Exposição Internacional de Pinturas do Instituto Carnegie de Pittsburgh, e no ano seguinte em Nova York, ao lado de companheiros do Grupo Secessão de Dresden 1919. Em março de 1940 realiza sua primeira exposição individual nos E.U.A., na Galeria Neumann Williard de Nova York. Em março de 1948, expõe mais uma vez em Nova York, na Galeria Associated American Artists, quando sua obra *Exodo I* (1947) é adquirida para o Museu Judaico daquela cidade. Em maio daquele ano a exposição segue para Washington D.C., na Pan American Union. Após a morte de Lasar Segall em 1957, sua obra vem sendo exposta em diversas cidades dos E.U.A., em mostras coletivas que tratam de três aspectos básicos de sua complexa e multifacetada produção artística: a origem judaica, a participação no Movimento Expressionista alemão e a presença no Modernismo Latino-Americano. Entre as mais recentes, *A experiência judaica na arte do século XX* (Museu Judaico, Nova York, 1975), *A arte expressionista alemã* (Museu de Belas Artes da Virginia, Richmond, 1987), *O espírito latino-americano: arte e artistas nos Estados Unidos* (Museu de Arte do Bronx, Nova York, 1988), *"Arte degenerada": o destino da vanguarda na Alemanha nazista* (Museu de Arte do Condado de Los Angeles, 1991) e *Artistas latino-americanos do século XX* (Museu de Arte Moderna, Nova York, 1993).

A presença de seus trabalhos nestas mostras, viabilizada pela criação do Museu Lasar Segall, em 1967, amplia-se agora com a realização da exposição *Por caminhadas ainda mais distantes: As emigrações artísticas de Lasar Segall*. Primeira exposição retrospectiva do artista a ser apresentada ao público norte americano, ela consolida sua presença no país, graças à colabo-

consolidates his presence in the U.S., thanks to the collaboration of the two prestigious museums serving as hosts. This achievement is due to the fundamental support of the São Paulo/Illinois Partners of the Americas. Since our initial discussions in 1993, the realization of this exhibition has relied on the enthusiasm and special dedication of those persons, acknowledged individually by Kimerly Rorschach in the following pages, responsible for the Partners' São Paulo and Illinois chapters. The support and incentive of the Deliberative Council of the Lasar Segall Museum, especially Counselor José Mindlin and Ambassador Celso Lafer, have continually motivated our endeavor; their patronage, and that of the Cultural Association of the Friends of the Lasar Segall Museum, merit our deepest appreciation. We would also like to acknowledge the Foreign Affairs Ministry of Brazil for the courteous assistance of our embassy in Washington and of our Chicago and New York consulates, especially of their cultural sectors. To all these diplomats and officials responsible for publicizing the cultural wealth of Brazil in the U.S., in particular Ambassador Paulo Tarso Flecha de Lima, we wish to express our personal recognition.

Finally, the David and Alfred Smart Museum of Art, University of Chicago, must be cited for accepting the immense challenge of co-organizing and promoting this initiative in the U.S. To them, and to the Jewish Museum for hosting the exhibition in New York, our heartfelt thanks. We are grateful to all the members of the board and staff of the Smart Museum – and most especially to Stephanie D'Alessandro, curator of the exhibition – for their competence, dedication, and kindness.

Mauricio Segall
General Director
Lasar Segall Museum
National Institute
of Historical and Artistic
Patrimony,
Brazilian Ministry of
Culture

7

ração dos dois prestigiosos museus que a recebem. Esta exposição deve sua realização a um conjunto de contribuições. Em primeiro lugar aos Companheiros das Américas. Desde os primeiros momentos de sua discussão em 1993, a mostra pode contar com o entusiasmo e a dedicação das pessoas individualmente referidas por Kimerly Rorschach nas páginas que se seguem, responsáveis pelos Comitês em Illinois e São Paulo. O apoio e permanente incentivo do Conselho Deliberativo do Museu Lasar Segall à realização desta exposição, especialmente dos Conselheiros Dr. José Mindlin e Embaixador Celso Lafer, constituíram-se em estímulo sempre gratificante, que, ao lado da colaboração da Associação Cultural de Amigos do Museu Lasar Segall, não poderíamos deixar de reconhecer e agradecer. Somos igualmente gratos ao apoio do Ministério das Relações Exteriores do Brasil, por meio da colaboração de nossa Embaixada em Washington, e de nossos Consulados em Chicago e em Nova York, especialmente de seus setores culturais. A todos estes diplomatas e funcionários, personalizados na figura do Embaixador Paulo Tarso Flecha de Lima, responsável por significativos eventos de divulgação do patrimônio cultural brasileiro nos E.U.A., apresentamos também nossos agradecimentos.

Por fim, não poderíamos finalizar sem agradecer ao Museu de Arte David e Alfred Smart, por ter aceito conosco o imenso desafio de organizar e promover esta exposição, sediando-a em Chicago, e ao Museu Judaico, de Nova York, por receber a mostra naquela cidade. A todos seus Diretores e equipe técnica, especialmente a Stephanie D'Alessandro, curadora da exposição, nosso profundo reconhecimento pela competência, dedicação e carinho.

Mauricio Segall
Diretor Presidente
Museu Lasar Segall
Instituto do
Patrimônio Histórico e
Artístico Nacional,
Ministério da Cultura

The Smart Museum is extremely pleased to be presenting this exhibition of the work of Lasar Segall in collaboration with the Lasar Segall Museum and the São Paulo/Illinois Partners of the Americas. Despite his inclusion in the exhibitions *"Degenerate Art": The Fate of the Avant-Garde in Nazi Germany* in 1991 and *Latin American Artists of the Twentieth Century* in 1993, Segall's work is still too little known in this country, and the many multicultural dimensions of his art are still insufficiently explored. We believe that the time is ripe for a major reevaluation of Segall's achievements, which can only truly be understood in the many contexts – historical, geographical, artistic, and cultural – in which he functioned so successfully during his fifty-year career.

The organization of this exhibition has been a truly international collaboration, and many groups and individuals have contributed to its realization. The São Paulo/Illinois chapter of the Partners of the Americas, a non-profit organization linking the citizens of forty-five states and the District of Columbia in the U.S. with those of thirty-one countries of Latin America and the Caribbean, first brought the project to our attention and has assisted in its development at every stage. Without the Partners, the exhibition never could have become a reality, and we are greatly indebted to them. Jenny Musatti, Cultural Chair for the São Paulo chapter of the Partners, long ago felt that Segall's work should be seen in the United States. She made it possible for Marcelo Mattos Araujo, Director of the Lasar Segall Museum, to visit the Smart Museum in the fall of 1993, when planning for the exhibition began in earnest. Mrs. Musatti's enthusiasm for the project has been matched only by that of Alan and Maria Thereza Sanford, who have served as

Foreword Apresentação

O Museu de Arte David e Alfred Smart tem o grande prazer de apresentar esta exposição de Lasar Segall em colaboração com o Museu Lasar Segall e os Companheiros das Américas, Comitês de São Paulo e Illinois. Apesar de sua participação nas exposições *"Arte degenerada": o destino da vanguarda na Alemanha nazista* (1991) e *Artistas latino-americanos do século XX* (1992), a obra de Lasar Segall é ainda pouco conhecida neste país, e suas diversas dimensões multiculturais insuficientemente exploradas. Acreditamos ser o momento adequado para uma reavaliação completa das realizações de Segall, que só pode ser devidamente compreendido nos diversos contextos – histórico, geográfico, artístico, e cultural – nos quais viveu, com tanto sucesso, durante sua carreira de 50 anos.

A organização desta exposição foi resultado de uma colaboração internacional entre diferentes instituições e pessoas. Os Companheiros das Américas, uma associação sem fins lucrativos que promove o intercâmbio entre cidadãos de quarenta e cinco Estados dos E.U.A. e de vinte e um países da América Latina e Caribe, apresentou-nos o projeto e tem colaborado no desenvolvimento de cada etapa. Sem os Companheiros das Américas a exposição nunca teria se tornado uma realidade. A eles, nossos maiores agradecimentos. Jenny Musatti, Coordenadora Cultural do Comitê de São Paulo, sempre acreditou que a obra de Segall deveria ser exposta nos E.U.A. Ela articulou a visita de Marcelo Mattos Araujo, Diretor do Museu Lasar Segall, ao Museu de Arte David e Alfred Smart na primavera de 1993, quando ocorreram os primeiros entendimentos para a realização da exposição. O entusiasmo de Jenny Musatti pelo projeto só foi equiparado pelo de Alan e Maria Thereza Sanford, que serviram como Presidente e Coordenadora

president and cultural chair, respectively, of the Illinois chapter of the Partners of the Americas. Through their São Paulo and Illinois chapters, the Partners have also provided travel grants to the exhibition curator, coordinator, and participating scholars, and warmly welcomed these visitors to both Chicago and São Paulo. From the São Paulo chapter, we thank former presidents Lauro Ramalho and Luis Eduardo Reis de Magalhães for their initial support of the project; current president Roberto Venosa; and cultural committee members Ruby Jacobs and Ines Barretto for their assistance. From the Illinois chapter, former presidents Gregory Knight and Charles Levesque and current president Stella Bittencourt-Hills have all been enthusiastic supporters, as has cultural chair Sofia Zutautas. In Washington, Marsha L. McKay, Partnership Representative for the São Paulo/Illinois section, facilitated the arrangements for research travel grants; to her, and to William Reese, President of the Partners of the Americas, we are most grateful.

At the Lasar Segall Museum, catalogue authors Stephanie D'Alessandro and Reinhold Heller were most graciously assisted by director Marcelo Mattos Araujo, who, along with co-director Carlos Wendel de Magalhães, facilitated every stage in the organization of the exhibition and production of the catalogue. Vera d'Horta made available numerous archival documents relating to Segall, and museum staff members Pierina Camargo, Rosa Esteves, Vera Forman, Dimas Kubo, Arlete Miranda, Luiz Pimenta, and Renata Talarico were all extraordinarily helpful. Additionally, Monica Aliseris and Paulo Pina of the Jenny Klabin Segall Library provided invaluable assistance. Lasar Segall's sons, Mauricio

9

Cultural, respectivamente, do Comitê de Illinois dos Companheiros das Américas. Por meio dos Comitês de Illinois e São Paulo, os Companheiros das Américas concederam fundos para viagens da curadora e da coordenadora da exposição, bem como dos pesquisadores envolvidos, além de recebê-los calorosamente em São Paulo e Chicago. Agradecemos a Lauro Ramalho e a Luis Eduardo Reis de Magalhães, antigos Presidentes do Comitê de São Paulo, pelo apoio inicial ao projeto, bem como ao atual Presidente, Roberto Venosa, e aos membros do Comitê Cultural Ruby Jacobs e Ines Barreto, pela colaboração. No Comitê de Illinois, agradecemos aos antigos Presidentes Gregory Knight e Charles Levesque, e à atual, Stella Bittencourt-Hills, bem como à Coordenadora Cultural, Sofia Zutautas, pelo entusiástico apoio. Em Washington, Marsha L. McKay, representante dos Comitês de São Paulo e Illinois, colaborou ativamente para a concessão das bolsas de viagem. A ela e a William Reese, Presidente dos Companheiros das Américas, nossos maiores agradecimentos.

No Museu Lasar Segall, os autores dos textos Stephanie D'Alessandro e Reinhold Heller foram gentilmente recebidos pelo Diretor Marcelo Mattos Araujo, que, juntamente com o Diretor Carlos Wendel de Magalhães, criaram todas as condições para a organização da exposição e produção do catálogo. Vera d'Horta tornou disponíveis inúmeros documentos do Arquivo Lasar Segall, e os funcionários Pierina Camargo, Rosa Esteves, Vera Forman, Dimas Kubo, Arlete Miranda, Luis Pimenta, e Renata Talarico foram todos extremamente colaboradores. Monica Aliseris e Paulo Pina, da Biblioteca Jenny Klabin Segall, deram, igualmente, uma grande colaboração. Mauricio Segall e Oscar Klabin Segall, filhos de Lasar Segall, também acolheram os

Segall and Oscar Klabin Segall, also welcomed the authors to the Museum and shared information regarding their father's life and career. We also thank the private collectors in Brazil who kindly received Stephanie D'Alessandro into their homes and agreed to part with their treasured works by Lasar Segall to enrich our exhibition.

We are most grateful to Stephanie D'Alessandro, former Smart Museum Associate Curator and curator of this exhibition, for her work on this project and for the wonderful essays she contributed to the catalogue. Her examination of the impact of Brazil on early twentieth-century audiences incorporates for the first time recent research on primitivism and collecting to enhance our understanding of Segall's embrace of an "exotic" new culture. Reinhold Heller, Professor in the Departments of Art History and Germanic Studies, University of Chicago, and a leading scholar of modern German art, has also contributed a fascinating essay, which sheds light on Segall's career in Germany and puts his achievements into a wider European context. The essay by Vera d'Horta of the Lasar Segall Museum on Segall's work in Brazil also traverses important new territory, especially for North American readers. Her ideas were ably translated from the Portuguese by Eugenia Deheinzelin, who likewise made Professor Heller's text available to our Brazilian readers; we are grateful to her and to her colleague Izabel Murat Burbridge, who sensitively translated Stephanie D'Alessandro's work into Portuguese.

Among the scholars at the University of Chicago who have enthusiastically supported this project are Tom Cummins, Assistant Professor in the Department of Art History; Michael Fishbane, Nathan Cummings Professor, Divinity School, and Chairman, Committee on Jewish Studies; and Sander Gilman, Henry R. Luce Professor, Depart-

10

autores no Museu e forneceram preciosas informações sobre a carreira e a vida de seu pai. Agradecemos também aos colecionadores brasileiros que gentilmente receberam Stephanie D'Alessandro em suas residências, e concordaram em ceder seus trabalhos de Lasar Segall para enriquecer nossa exposição.

Somos extremamente gratos a Stephanie D'Alessandro, antiga curadora do Museu de Arte David e Alfred Smart e curadora desta exposição, por sua atuação neste projeto, e pelos importantes textos elaborados para este catálogo. Sua análise do impacto do Brasil no público europeu do início do século incorpora pela primeira vez recentes pesquisas sobre primitivismo e colecionismo, enriquecendo nossa compreensão da assimilição, por parte de Lasar Segall, de uma nova e "exótica" cultura. Reinhold Heller, professor dos Departamentos de História da Arte e Estudos Germânicos da Universidade de Chicago, e um dos mais proeminentes pesquisadores da arte alemã moderna, contribuiu com um fascinante texto, que discute a carreira de Segall na Alemanha, colocando suas realizações no contexto europeu mais amplo. O texto de Vera d'Horta, do Museu Lasar Segall, sobre a trabalho do artista no Brasil, apresenta também novas informações, especialmente para o público norte-americano. Suas idéias foram habilmente traduzidas do português por Eugenia Deheinzelin, que também traduziu o texto do Professor Heller para os leitores brasileiros. Somos gratos a ela e à sua colega Izabel Murat Burbridge, que traduziu, com muita sensibilidade, os textos de Stephanie D'Alessandro para o português.

Entre os professores da Universidade de Chicago que entusiasticamente apoiaram este projeto, oferecendo orientação sobre diversas questões da exposição e seu programa educativo, gostaríamos de destacar Tom Cummins, professor assistente no Departamento de História

ments of Germanic Studies, Psychiatry, and Comparative Literature. All have offered advice on a variety of points associated with the exhibition and its related educational programming. As always, Smart Museum staff played key roles: we thank curator Richard Born, who as acting director in 1993 added this project to our schedule; assistant curator Courtenay Smith, who served as curatorial coordinator of the project and guided it with extraordinary skill and efficiency; education director Kathleen Gibbons; registrar Martha Coomes Sharma; operations manager Priscilla Stratten; and chief preparator Rudy Bernal for their essential contributions. Additionally, we are grateful to Sue Taylor who expertly edited the catalogue text and to Elizabeth Siegel and Britt Salvesen for their careful proofreading.

We are also pleased that this exhibition will be seen at the Jewish Museum in New York and are grateful to director Joan Rosenbaum and her colleagues for their enthusiasm for the project.

Without the interest and support of several key funders, neither the exhibition nor the catalogue would have been possible. In the United States, we thank Mrs. Robert B. Mayer and the Nathan Cummings Foundation for their lead role, as well as Mary Smart and the Smart Family Foundation, Inc., for essential additional funding. In Brazil, we thank the Safra Bank for their generosity, particularly for additional support towards the production of the catalogue, as well as the Cultural Association of the Friends of the Lasar Segall Museum.

Kimerly Rorschach
Director
The David and Alfred Smart Museum
of Art, University of Chicago

Kimerly Rorschach
Diretora
Museu de Arte David e Alfred Smart
Universidade de Chicago

da Arte, Michael Fishbane, Nathan Cummings Professor da Divinity School e Coordenador do Comitê de Estudos Judaicos, e Sander Gilman, Henry R. Luce Professor dos Departamentos de Estudos Germânicos, Psiquiatria e Literatura Comparada. Como sempre, a equipe do Museu de Arte David e Alfred Smart desempenhou um papel fundamental: por suas contribuições essenciais, agradecemos ao curador Richard Born, que atuando como Diretor provisório incluiu este projeto em nossa programação, em 1993, à curadora assistente Courtenay Smith, que atuou como coordenadora do projeto, desenvolvendo-o com extraordinária habilidade e eficiência, à diretora de educação Kathleen Gibbons, à documentalista Martha Coomes Sharma, à administradora Priscilla Stratten e ao responsável pela montagem Rudy Bernal. Somos também gratos a Sue Taylor pela edição dos textos do catálogo e a Elizabeth Siegel e Britt Salvesen pela revisão.

A apresentação da exposição no Museu Judaico de Nova York nos traz igualmente um grande prazer. Nossos maiores agradecimentos à sua diretora Joan Rosenbaum e a seus colegas, pelo entusiasmo e apoio.

Sem a colaboração de numerosos patrocinadores, nem esta exposição, nem este catálogo teriam sido possíveis. Nos Estados Unidos, agradecemos a Robert B. Mayer e à Nathan Cummings Foundation, por suas atuações, bem como a Mary Smart e à Smart Family Foundation Inc., por seu patrocínio. No Brasil, agradecemos ao Banco Safra por sua generosidade, especialmente pela colaboração na produção do catálogo, bem como à Associação Cultural de Amigos do Museu Lasar Segall.

Notes to the reader

Notas aos leitores

All translations in the essays are by the respective authors, unless otherwise indicated. Titles for works of art have been translated by Marcelo Araujo and Stephanie D'Alessandro.

The dates assigned to works of art by Lasar Segall in the checklist reflect established scholarship. A question mark following a date in a catalogue entry or caption indicates that an alternate date has been suggested in one of the catalogue essays.

A number of collections upon which this catalogue depends are housed in the Lasar Segall Archive in the Lasar Segall Museum. These include the many unpublished manuscripts written by Segall, correspondence, and reviews of his exhibitions. These documents have been cited in the individual essays as part of the Lasar Segall Archives, and have not been noted in the Selected Bibliography. In many cases, unpublished manuscripts were translated by Segall and/or his second wife, Jenny Klabin Segall, at various times during the artist's life. Efforts have been made to distinguish among the different versions.

Todas as traduções nos textos foram realizadas pelos respectivos autores, salvo indicação em contrário. Os títulos das obras foram traduzidos por Marcelo Araujo e Stephanie D'Alessandro.

A atribuição das datas de obras de Lasar Segall resulta do atual grau de conhecimento sobre sua produção artística. Um ponto de interrogação depois das datas indica que uma data alternativa é sugerida em algum dos textos do catálogo.

Algumas coleções que serviram de fonte de pesquisa para este catálogo pertencem ao Arquivo Lasar Segall, no Museu Lasar Segall. Elas incluem os numerosos manuscritos inéditos de Segall, correspondência e críticas de suas exposições. Estes documentos foram citados nos textos do catálogo como pertencentes ao Arquivo Lasar Segall e não foram indicados na Bibliografia Selecionada. Em muitos casos, manuscritos inéditos foram traduzidos por Segall e/ou sua segunda esposa Jenny Klabin Segall, em diferentes momentos da vida do artista. Ao longo do catálogo, procurou-se distinguir entre estas diferentes versões.

"Oh, at full moon the wise men of the town again slip off to their quiet ghetto to join in fervent prayer for the still more distant journeys through the hostile night."[1] So wrote the expressionist poet and critic Theodor Däubler as he introduced Lasar Segall in the 1920 *Jüdische Bucherei* or Jewish Library, a series of volumes dedicated to making Jewish artists and poets known to a broad audience. Situating Segall and his art in the context of Eastern European Jewish culture, the author called forth imagery of the cosmos, community, and travel:

All the old tribes felt a highest wonder for the sun, moon, and stars.... The Egyptians called themselves for the longest time the sons of the sun – so much so, that they became it. The children of Israel gave themselves to the moon, the other great celestial body, as they were meant to be insurgents. Wandering with the moon, they turned to Zion.

STEPHANIE D'ALESSANDRO

Wandering with the moon

AN INTRODUCTION TO THE ARTISTIC EMIGRATIONS OF LASAR SEGALL

Vagando com a lua

UMA INTRODUÇÃO ÀS EMIGRAÇÕES ARTÍSTICAS DE LASAR SEGALL

13

"Oh! Na lua cheia os sábios da aldeia mais uma vez esgueiram-se furtivamente para seu gueto silencioso onde se reúnem na noite hostil em prece ardente por jornadas ainda mais distantes."[1] Assim escreveu o crítico e poeta expressionista Theodor Däubler ao apresentar Lasar Segall na *Jüdische Bucherei de 1920* ou Biblioteca Judaica, uma série de volumes publicados para divulgar artistas e poetas judeus junto ao grande público. Situando Segall e sua arte no contexto da cultura judaica do leste europeu, o autor evoca imagens do cosmos, da comunidade e de viagens:

Todas as tribos antigas eram fascinadas pelo sol, a lua e as estrelas.... Por muito tempo os egípcios se auto-denominavam filhos do sol – e tanto fizeram que acabaram por transformar-se neles. Já os filhos de Israel, tidos como rebeldes, dedicaram-se à lua, o outro grande astro celestial. Vagando com a lua, eles se dirigiram para Sião.

Däubler took these issues to be central to Segall's work, and likening the ability of the Jews to change country and condition with the moon's apparent ability to alter its size and shape, sympathetically proposed their migrations as part of an age-old, essential "racial character." Since his very first introduction, then, Segall and his work were associated with the themes of unlimited physical and psychological horizons and a strong attachment to natural elements like the earth and sky.

Däubler's text was also printed in the catalogue for Segall's first major exhibition in 1920 at the Folkwang Museum in Hagen. By its inclusion, the essay encouraged exhibition visitors to recognize the artist's profound interest in identity, culture, and travel

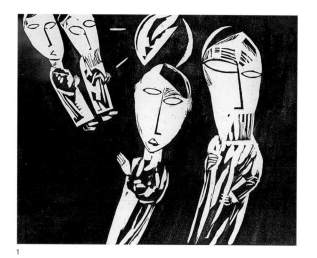 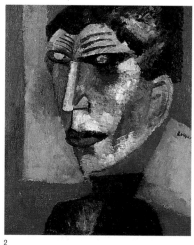

Figure 1. **Lasar Segall, *Prayer at the New Moon*, 1918, woodcut, cat. no. 102.**
Lasar Segall, *Oração lunar*, 1918, xilogravura, cat. n. 102.

Figure 2. **Lasar Segall, *Self-Portrait II*, 1919, oil on canvas, cat. no. 3.**
Lasar Segall, *Auto-retrato II*, 1919, óleo sobre tela, cat. n. 3.

Däubler acreditava que essas eram questões fundamentais no trabalho de Segall e, ao fazer uma comparação entre a capacidade dos judeus de mudar de país e de condição, e a aparente capacidade da lua de mudar de tamanho e formato, ele compassivamente propôs que essas migrações fizessem parte de um antigo e essencial "caráter racial." Portanto, desde essa primeira apresentação, Segall e seus trabalhos foram associados com temas de horizontes ilimitados, tanto psicológicos como físicos, de uma forte ligação com elementos da natureza tais como a terra e o céu.

O texto de Däubler foi publicado ainda no catálogo da primeira grande exposição de Segall, realizada em 1920 no Folkwang Museum, de Hagen. Com essa inserção, o texto estimulava os visitantes da exposição a reconhecer, em cenas tais como *Oração lunar*, de 1918 (il. pb. 1) e *Auto-retrato II*, de 1919 (il. pb. 2), o profundo interesse do artista por identidade, cultura, e viagens. Certamente nos anos 20, à medida em que a sociedade se modernizava e as viagens e comunicações internacionais se tornavam mais rápidas e ágeis, esses eram temas centrais. Na realidade, eles inquietaram o artista ao longo de sua carreira cinquentenária. Segall tinha uma rara habilidade em locomover-se facilmente de um lugar para outro e integrar-se em novas culturas, e com freqüência seu trabalho dramatiza sua busca por um lugar dentro de uma cultura adotada – suas esperanças e expectativas, suas impressões e confirmações. Para Segall, as questões de identidade eram mais preocupações humanas de cunho universal, do que lutas políti-

in images like *Prayer at the New Moon* of 1918 (fig. 1) and *Self-Portrait II* of 1919 (fig. 2). Certainly in the twenties, as society modernized and international travel and communications became faster and more fluid, these were topical themes; however, they preoccupied the artist throughout his approximately fifty-year career. Segall exhibited a rare ability to move easily between various locations and integrate himself into new cultures, and his work often dramatizes his search for a place within an adopted culture – his hopes and expectations, his impressions and confirmations. For Segall, issues of identity were more universally human concerns than the contemporary political struggles in which a number of friends, such as Otto Dix and Conrad Felixmüller, engaged their art. Finding a greater affinity with artists like Lyonel Feininger and Vassily Kandinsky, Segall was interested in a symbolic meaning that related to his place in the world; but whereas Feininger and Kandinsky encoded and mysticized their personal pasts in their work,[2] Segall's artistic output was for the most part a sign of his present and future. His work is a visual analogue to his personal experiences of identity, culture, and travel; it is the site, moreover, of his artistic emigrations.

Normally, the concept of emigration is limited to physical location, as one leaves one's own country to settle in another. In discussing Segall, however, we might expand this notion of emigration to encompass not just geographic or national distinctions, but also a broader sense of community that can be formed through social, economic, spiritual, or sexual commonalities among individuals. During his lifetime, Segall integrated himself into various religious, artistic, geographic, and human communities. Though they are sequential, his major "emigrations" overlap, as one identity moves to the foreground while

15

cas contemporâneas nas quais muitos amigos, tais como Otto Dix e Conrad Felixmüller, engajavam sua arte. Encontrando maior afinidade com artistas tais como Lyonel Feininger e Vassily Kandinsky, Segall estava interessado num significado simbólico relacionado com seu lugar no mundo; mas, enquanto Feininger e Kandinsky codificavam e mistificavam seus passados pessoais em seus trabalhos,[2] a produção artística de Segall era em sua maior parte um signo de seu presente e seu futuro. Seu trabalho é uma analogia visual de suas experiências pessoais de identidade, cultura, e viagem; mais que isso, é o local de suas emigrações artísticas.

Normalmente, o conceito de emigração está limitado à localização física, quando uma pessoa deixa um país para mudar-se para outro. Entretanto, em se tratando de Segall, podemos ampliar esse conceito para incluir não apenas distinções geográficas ou nacionais, como também um senso mais abrangente de comunidade que pode ser formado através de identificações sociais, econômicas, espirituais, ou sexuais entre os indivíduos. No decorrer de sua vida, Segall integrou-se em várias comunidades religiosas, artísticas, geográficas, e humanas. Embora seqüenciais, suas mais importantes "emigrações" se sobrepõem à medida que uma identidade passa para o primeiro plano enquanto outra se coloca no plano de uma memória nem tão distante. Embora cada um desses períodos seja tratado a fundo nos ensaios publicados neste catálogo, cabe aqui um breve resumo dos eventos.

A primeira fase diz respeito à infância do artista e sua ascendência russo-judaica. Nascido em 1891, Segall era filho de um escriba de Torá. Tendo passado toda a sua infância no gueto judaico de Vilna, na Lituânia, o artista sempre teve plena consciência da tradicional fé ortoxa de sua comunidade. Seus trabalhos mais antigos que foram preservados, produzidos entre a fase final de

another recedes into not so distant memory. While each of these periods is treated in depth in the essays that follow in this catalogue, a brief overview is in order here.

The first phase centers on the artist's early life and Russian Jewish heritage. Born in 1891, Segall was the son of a Torah scribe. Growing up in the Jewish ghetto of Vilnius, Lithuania, the artist spent his childhood very much aware of the traditional orthodox faith of his community. Segall's earliest preserved work, from his late teens and early twenties, focuses on the people of his neighborhood, their daily life and religious concerns, and the importance of his father, who played an influential role in Segall's religious faith as well as his artistic development (fig. 3, pl. 53). It was his father, Abel, who so devotedly practiced his own art, and sometimes even allowed the young Segall to illuminate the capital letters of a manuscript with traditional designs.[3] It is not unusual to find overt references to Judaism in paintings, drawings, and prints of this youthful period: rabbis, Talmudists, an occasional Star of David or fragment of Hebrew script are indications of the religious customs of the community.

Segall received his formal artistic training in Germany in 1907 at the Royal Prussian College of Fine Arts in Berlin and in 1910 at the Imperial Academy of Fine Arts in Dresden. These institutions were steeped in stale traditions and the still-prevailing style of Impressionism, but following the completion of his studies

Figure 3. **Lasar Segall, _Old Man with Cane_, c. 1910, graphite on paper, cat. no. 43.** Lasar Segall, _Velho com bengala,_ c. 1910, grafite sobre papel, cat. n. 43.

Figure 4. **Lasar Segall, _In the Asylum_, 1920, drypoint, cat. no. 108.** Lasar Segall, _No manicômio_, 1920, ponta-seca, cat. n. 108.

Figure 5. **Lasar Segall, _Worker_, 1921, etching, cat. no. 111.** Lasar Segall, _Trabalhador_, 1921, água-forte, cat. n. 111.

16

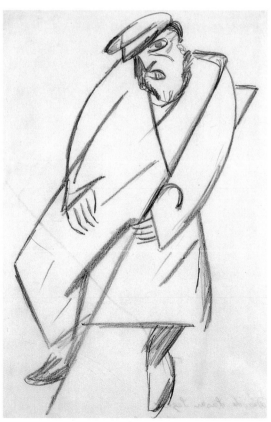
3

sua adolescência e o início da vida adulta, aos 20 e poucos anos, mostram pessoas de seu bairro, seu cotidiano e suas preocupações religiosas, além da importância de seu pai, cuja influência afetou tanto a fé religiosa de Segall, quanto seu desenvolvimento artístico (il. pb. 3, il. col. 53). Foi seu pai, Abel, quem com tanta dedicação praticava sua própria arte, que às vezes permitiu ao filho iluminar letras capitulares com ornatos prescritos pela tradição.[3] Não é incomum encontrarmos referências explícitas ao Judaísmo nas pinturas, desenhos e gravuras dessa fase de sua juventude: rabinos, talmudistas, uma eventual Estrela de David ou ainda fragmentos de escritura hebraica dão mostra dos costumes religiosos da comunidade.

Segall estudou arte na Alemanha, na década de 1910, na Imperial Academia Superior de Belas Artes, em Berlim, e na Academia de Belas Artes de Dresden. Essas instituições encontravam-se imersas em velhas tradições e no ainda dominante estilo Impressionista; entretanto, após o término de seus estudos, Segall encontrou um caminho na nova e vanguardista linguagem do Expressionismo. Sua descoberta deu início a uma emigração estilística

Segall found a voice in the new avant-garde language of Expressionism. His discovery initiated an aesthetic or stylistic emigration that marks the second important phase of his career. The artist likened his experience to being "a castaway who suddenly sees a hope of rescue":

The dominant note was an Impressionism that portrayed, in an exuberant squandering of color, aspects of nature with broad, free brushstrokes. This did not agree with my own deep inclinations, which had made themselves felt in Vilnius, and which involved a form of expression that obeyed my own voice, and had to be capable of expressing the uttermost limits of the sorrow and joy of my own world. This new idiom, which I already felt was living and maturing within me, I was to encounter with Expressionism.[4]

Never fully eschewing his original Russian Jewish identity, Segall immersed himself in the artistic culture of Expressionism. He became a founding member of the Dresden Secession Group 1919 and formed a circle of friends that included expressionist artists and proponents such as Kandinsky, Feininger, and Otto Lange, dancer Mary Wigman, and museum director Paul-Ferdinand Schmidt. Adopting a new set of cultural concerns, Segall exhibited an interest in psychology and emotional intensity in his work (fig. 4, pl. 41), and directed his attention to the characters in his new community, focusing for example on the inner life and daily experience of workers and the poor (fig. 5).

The third phase of Segall's work begins at the end of 1923, when the artist moved to Brazil. In the idiom of a German

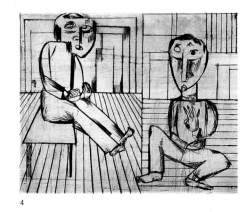

4

ou estética que marcou a segunda fase mais importante de sua carreira. Assim o artista descreveu sua experiência: "Sentia-me como um náufrago que, de repente, entrevê esperanças de salvação":

A nota dominante era o impressionismo, que numa exuberância luxuriante de cores, tratava aspectos da natureza com pinceladas largas e livres. Não correspondia às minhas aspirações íntimas, cujos primeiros assomos já tinha sentido em Vilna, de uma forma de expressão que obedeceria unicamente à minha voz pessoal e que seria capaz de expressar até os seus limites mais recônditos as dores e alegrias de meu mundo interior. Essa nova linguagem, que já sentia viva e fermentando em mim, iria encontrá-la no expressionismo.[4]

Nunca deixando de lado por completo sua identidade russo-judaica, Segall mergulhou na cultura artística do Expressionismo. Em 1919 tornou-se sócio-fundador do grupo Dresdener Sezession, e formou um grupo de amigos que incluía artistas e proponentes expressionistas tais como Kandinsky, Feininger, e Otto Lange, a bailarina

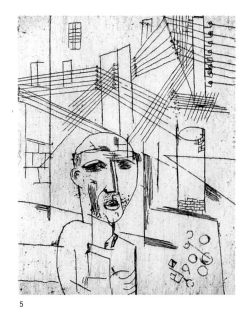

5

Mary Wigman, e o diretor de museu Paul-Ferdinand Schmidt. Tendo adotado um novo conjunto de temas culturais, Segall mostrava em seu trabalho um interesse pela psicologia e pela intensidade emocional (il. pb. 4, il. col. 41), enquanto voltava sua atenção para os personagens de sua nova comunidade, focalizando, por exemplo, a vida interior e o cotidiano dos trabalhadores e dos pobres (il. pb. 5).

Expressionist, he embraced this great and expansive country, "vast, pure, and primitive in form." He lauded "the earth as red color, exciting and melancholy, and moreover the man, religious, primitive in the most human way!... it is understandable that Brazil strongly influences my work and influenced it for the better."[5] In his paintings and prints, he celebrated the country's exotic atmosphere, people, and vegetation, and its raw light in brilliant new hues and rhythmic shapes (fig. 6, pl. 92).[6] Much more than a novel subject for his work, though, Brazil came to represent the artist's new identity and culture: "I saw men and women," he later recalled of his first encounter with Brazilians, "who, despite the strangeness of their language and customs, I felt were my brethren."[7] Segall's acculturation was so complete that in the 1924 portrait *Encounter* he envisioned himself as a Brazilian mulatto whose coloration stands in striking contrast to the pale visage of his first wife, Margarete Quack (fig. 48).[8]

Segall's final emigration relocates him metaphorically in a realm of universal humanity and of spirituality embodied in nature. Beginning in the late 1920s, the artist focused on the disenfranchised and isolated figure in society, from the prostitute in Rio's Mangue district, to the immigrant (fig. 7), and later, the Holocaust victim. Perhaps as a healing response to world events, the artist attempted to reconstruct a connection with a global community. He looked with increasingly compassionate interest to the anonymous, uninhabited and undeveloped landscape, the peaceful life of animals (fig. 8), and the delicate interaction of people in nature as a panacea to the loneliness and pain of human existence.[9] "I could call my art humanism," he wrote in 1933, "my motifs – while certainly thought out as [visual] form and expressed as [visual] form – are the most human motifs: man, woman, child, animal in relation

18

Figure 6. **Lasar Segall,** *Dance of Black People*, **1930, woodcut, cat. no. 130.**
Lasar Segall, *Baile de negros*, 1930, xilogravura, cat. n. 130.

Figure 7. **Lasar Segall,** *Black Mother among Houses*, **1930, watercolor on paper, cat. no. 34.**
Lasar Segall, *Mãe negra entre casas*, 1930, aquarela sobre papel, cat. n. 34.

Figure 8. **Lasar Segall,** *Cattle in Moonlight II*, **c. 1954, watercolor and gouache on paper, cat. no. 39.**
Lasar Segall, *Gado ao luar II*, c. 1954, aquarela e guache sobre papel, cat. n. 39.

A terceira fase da obra de Segall teve início no final de 1923, com a mudança do artista para o Brasil. Usando o vocabulário de um expressionista alemão, ele abraçou esse país maravilhoso e expansivo, "vasto, puro e primitivo em sua forma." Ele elogiava "a terra vermelha, excitante e melancólica, e principalmente o homem, religioso, primitivo em sua acepção mais humana!... é compreensível que o Brasil influencie o meu trabalho, e que o tenha influenciado para melhor."[5] Em suas pinturas e gravuras, ele celebrou, em novos e brilhantes tons e formas rítmicas, o exotismo da atmosfera, o povo e a vegetação do país, assim como sua luz crua (il. pb. 6, il. col. 92).[6] Entretanto, muito mais que um novo tema para seu trabalho, o Brasil passou a representar a nova identidade e a nova cultura do artista: "vi homens e mulheres com os quais não obstante a estranheza da língua e dos costumes, me sentia irmanado," disse ele mais tarde, ao recordar seu primeiro contato com os brasileiros.[7] A aculturação de Segall foi tão completa, que no quadro *Encontro*, de 1924, ele se retratou como um mulato brasileiro cuja cor da pele contrasta fortemente com a alvura de sua primeira mulher, Margarete Quack (il. pb. 48).[8]

A emigração final de Segall o restabelece metaforicamente num reino de humanidade e espiritualidade universais encarnados pela natureza. A partir do final da década de 20, o artista

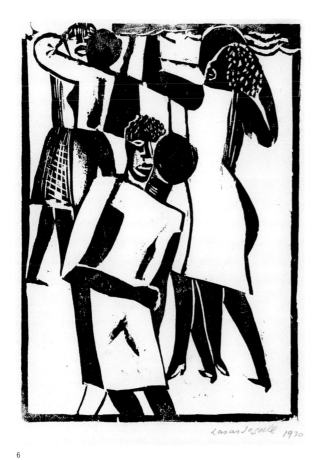

6

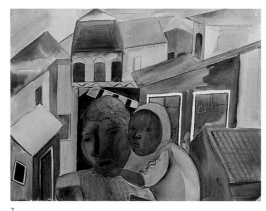

7

concentrou-se na figura isolada e marginalizada da sociedade, da prostituta do Mangue, no Rio de Janeiro, ao imigrante (il. pb. 7) e, mais tarde, à vítima do Holocausto. Talvez como uma reação saudável aos eventos mundiais, o artista tentou reconstruir uma conexão com a comunidade global. Ele via, com interesse cada vez mais compassivo, a paisagem subdesenvolvida, desabitada e anônima, a vida tranqüila dos animais (il. pb. 8), e a gentil interação das pessoas na natureza como uma panacéia contra a solidão e a dor da existência humana.[9] "Eu poderia designar minha arte como sendo humanista," Segall escreveu em 1933. "Meus temas – enquanto certamente

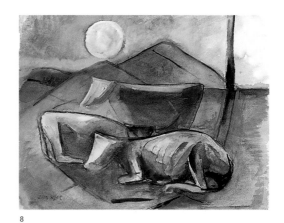

8

pensados como forma [visual] e expressos como forma [visual] – inserem-se dentre os mais humanos: homem, mulher, criança, animal em relação um ao outro e em relação ao seu ambiente."[10]

Os trabalhos de seus períodos posteriores revelam uma crescente espiritualidade e uma nova forma de associação cultural, mais expansiva (atravessando fronteiras específicas e culturalmente definidas) e vinculada com a natureza. Esse sentimento torna-se mais visível em suas pinturas de florestas escuras: entre troncos de árvores compactamente dispostos aparecem brilhantes lampejos de luz que sugerem esperança e renovação (il. col. 133). Compartilhando qualidades espirituais com o trabalho contemporâneo do artista norte-americano Mark Rothko, as pinturas de Segall trazem uma significação quase religiosa em sua abstração e misticismo ligado à natureza.[11]

to one another and in relation to their environment."[10] The works of his later years reveal a growing spirituality and a new kind of cultural association, one more expansive (cutting across specific, culturally defined borders) and bound by nature. This sentiment is best seen in his detailed painted views of dark forests: between the compactly spaced tree trunks appear brilliant glimmers of light that suggest hope and renewal (pl. 133). Sharing numinous qualities with the contemporaneous work of the American Mark Rothko, Segall's paintings have a quasi-religious significance in their abstraction and mysticism of nature.[11]

In a literal geographic emigration, one relinquishes one's former identity and becomes part of a new country by adopting its cultural signifiers, the icons, anthems, beliefs, and perceptions that unite a nation.[12] This process takes place in the art of Segall, his relocations reflected in his transformations of subject matter, style, and media. In numerous works, moreover, Segall locates a subject before a recognizable or iconic cultural signifier. This compositional strategy of cultural identification is apparent in the 1910 lithograph *Vilnius and I*, for instance, where the artist appears in the foreground with the cityscape of his birthplace behind him (pl. 14). In a less obvious example, the oil painting *Mulatto I* of 1924 relies on this structure: here, an "exotic" child is displayed almost as an ethnographic specimen before a colorful, European-modernist pattern to convey the excitement, mystery, and allure of Brazilian culture (figs. 9, 12). Common throughout the history of art as well as in many of Segall's own photographs, this compositional device functions as a literal means of location, identification, and projection.[13]

Complementing this pictorial strategy is of course a thematic one, in which Segall introduces images of synagogues, banana plantations, or mountain ranges into his work.

20

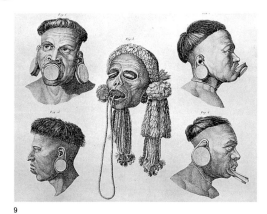

9

Numa emigração geográfica literal, a pessoa abdica de sua antiga identidade e torna-se parte de um novo país, adotando seus significantes culturais, seus ícones, hinos, crenças, e as percepções que únem uma nação.[12] Esse processo acontece na arte de Segall: suas mudanças refletiram em suas mudanças de tema, estilo, e meios artísticos. Além disso, em muitos trabalhos Segall situa o tema à frente de um significante cultural icônico e reconhecível. Essa estratégia compositiva da identificação cultural é visível na litografia *Vilna e eu*, de 1910, por exemplo, onde o artista aparece em primeiro plano tendo ao fundo a paisagem urbana de sua cidade natal (il. col. 14). Num exemplo menos óbvio, o óleo *Mulato I*, de 1924, segue essa estrutura: aqui uma criança "exótica" é mostrada quase que como um espécime etnográfico diante de uma colorida padronagem modernista européia, para transmitir a excitação, o mistério, e a fascinação da cultura brasileira (ils. pb. 9, 12). Bastante comum em toda a história da arte assim como em muitas das próprias fotografias de Segall, tal arranjo compositivo funciona como meio literal de localização, identificação, e projeção.[13]

A complementação dessa estratégia pictórica é, obviamente, uma estratégia temática, que leva Segall a introduzir imagens de sinagogas, bananais, ou cadeias de montanhas em seu trabalho. Primordialmente intuitiva, sua abordagem também se baseia na cultura visual contemporânea: antes e durante cada nova fase de suas viagens, ele reunia um conjunto de cenas

Figure 9. **A. Kruger (engraver), "Four Original Portraits of the Botocudos and, center, a Mummified Head," in Prince Maximilian, *Voyage to Brazil 1815 to 1817*, Frankfurt, 1820.**
A. Kruger (gravador), "Quatro retratos originais de botocudos e, ao centro, cabeça de múmia," em *Viagem ao Brasil de 1815 a 1817*, do Príncipe Maximiliano, Frankfurt, 1820.

Figure 10. **Lasar Segall, *Water Carrier in Vilnius*, 1910, graphite on paper, cat. no. 46.**
Lasar Segall, *Carregador de água em Vilna*, 1910, grafite sobre papel, cat. n. 46.

Figure 11. **M. Vorobeichic, "Street, People, and Archway" in *Ein Ghetto im Osten (Wilna) (A Ghetto in the East [Vilnius])*, Zurich, 1931, cat. no. 197.**
M. Vorobeichic, "Rua, pessoas e arco," em *Ein Ghetto im Osten (Wilna) (Um gueto do Leste [Vilna])*, Zurique, 1931, cat. n. 197.

Figure 12. **Lasar Segall, *Mulatto I*, 1924, oil on canvas, cat. no. 7.**
Lasar Segall, *Mulato I*, 1924, óleo sobre tela, cat. n. 7.

10

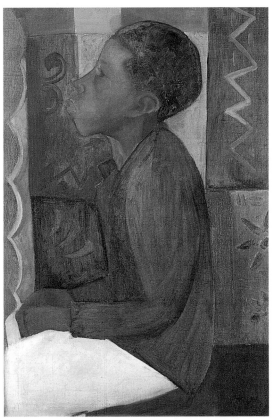

12

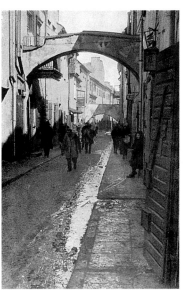

11

Primarily intuitive, his approach also relies on contemporary visual culture: before and during each new phase of his travels, he amassed a group of scenic representations in the form of postcards and commercial photographs, mass-produced views of culturally charged and commodified sites and events. These objects, which constitute a large part of the artist's collection preserved in the Lasar Segall Museum, aided Segall in his transformation of public views into personal visions (figs. 11, 10 and pls. 88, 87).[14] Through such materials, Segall came not only to seek out new subjects for his art, but also to view them in a new way imbued with cultural identity. His habit of gathering objects that functioned as personal metonyms of specific cultures represents a unique variation of traditional patterns of collecting. Typically, one collects to re-member a personal past through the accumulation, organization, and display of objects;[15] through his collection, however, Segall did not construct a past, but rather a present and future. He selected objects that spoke to an imagined, or experienced, life and ordered it accordingly.

The photographic documents included in this exhibition are thus not merely curious addenda to the works of art on view; they are part of a personally meaningful collection that guided and codified Segall's continually changing artistic vision and identity. Looking back on his career in 1948, the artist remarked, "I have always been profoundly stirred by the eternal, unchanging kinds of relationships between one human being and another, and I have always felt the need of pouring them into artistic molds with all the pictorial means in my possession."[16] As one of a number of such means, these artifacts accompanied his emigrations, supporting Segall's efforts to render productive the potentially disheartening or repressive aspects of chronically wandering with the moon.

22

pitorescas na forma de cartões postais e fotografias comerciais, imagens produzidas em massa de locais e eventos de teor cultural transformados em bens de consumo. Esses objetos, que constituem grande parte da coleção do artista preservado no Museu Lasar Segall, auxiliaram Segall na transformação de perspectivas públicas em perspectivas pessoais (ils. pb. 11,10 e ils. col. 88, 87).[14] Na utilização desses materiais, Segall não apenas procurou novos temas para sua arte, como também os tratava de uma nova maneira, imbuída de identidade cultural. Seu hábito de colecionar objetos que funcionavam como metonímias pessoais de culturas específicas representa uma variação inusitada dos padrões tradicionais de coleção. Habitualmente, as pessoas colecionam para re-lembrar um passado pessoal por meio da acumulação, organização e mostra de objetos;[15] entretanto, com sua coleção, Segall não construiu um passado, mas sim o presente e o futuro. Ele selecionou objetos que falavam a uma vida imaginada ou experienciada, que ele ordenou de acordo.

Assim, os documentos fotográficos incluídos nessa exposição não são meramente acessórios aos trabalhos de arte em exposição; eles são parte de uma coleção de alto significado pessoal que guiou e codificou a identidade e visão artística de Segall, em contínua transição. Em 1948, ao comentar sobre sua carreira, o artista afirmou: "No meu caso, sempre me senti profundamente tocado pelos tipos de relacionamentos eternos e imutáveis entre os seres humanos, e sempre senti a necessidade de transformá-los em modelos artísticos com todos os meios pictóricos de minha posse."[16] Como um dentre numerosos recursos, esses artefatos acompanharam suas emigrações, apoiando Segall em seus esforços para tornar produtivos os aspectos potencialmente desencorajadores e repressivos de sua contínua caminhada com a lua.

The longing to travel – of changing scenery – overcame me. Not to become familiar with a new art, but to see new countries, cities, and human beings. —SEGALL, 1950

Sobreveio-me um desejo de viagem, de mundança de cenário, não para conhecer arte nova, mas sim para ver países, cidades e seres humanos novos. —SEGALL, 1950

24

25

In 1906 Lasar Segall, the sixth of eight children of the Torah scribe Abel Segall and Esther Ghodes Glaser Segall (fig. 13), arrived in Berlin from his birthplace, the Lithuanian city of Vilnius. He was fourteen, nearly fifteen years old, and had grown up in the Jewish ghetto of one of the Russian Empire's westernmost provincial capitals. From Vilnius, a center of Jewish culture and rabbinical studies, "the Lithuanian Jerusalem," a city that existed more in its past than in the decay and neglect of its present, Segall moved to the capital of the German Empire, a city of modernity and vaunted material might which savored the past as one of its consumable decorations. Secular, rapidly changing, capitalist, and chauvinist, Berlin offered the virtual antithesis to the experience of Vilnius and Segall's secluded childhood in the ghetto.

REINHOLD HELLER

"His sole subject is suffering humanity"

LASAR SEGALL IN GERMANY, 1906-1923

"Seu único tema é a humanidade sofredora"

LASAR SEGALL NA ALEMANHA, 1906-1923

26

Em 1906, Lasar Segall, o sexto dos oito filhos do escriba da Torá Abel Segall e de Esther Ghodes Glaser Segall (il. pb. 13), chegou em Berlim vindo de seu lugar de nascimento, a cidade de Vilna na Lituânia. Ele tinha quatorze, quase quinze anos de idade e tinha crescido no gueto judaico de uma das mais ocidentais capitais provinciais do Império Russo. De Vilna, um centro de cultura judaica e estudos rabínicos, "a Jerusalém lituana," uma cidade que vivia mais no seu passado do que na decadência e desleixo de seu presente, Segall mudou-se para a capital do Império Alemão, uma cidade moderna, que se jactava de seu poderio material, que saboreava o passado como um de seus desfrutáveis adornos. Secular, em rápida mudança, capitalista e chauvinista, Berlim oferecia uma antítese virtual à experiência de Vilna e à infância segregada de Segall no gueto.

A person's memories of childhood seldom or never disappear, and for the creative worker memories are the originary source of production. Depending on the development of the worker, they constantly become more mature, more beautiful, and more significant in their expression.[1] – Lasar Segall, 1924

For many Jews in the western segments of the Russian Empire around 1900, the German Reich seemed to offer asylum from the political turmoil, repression, poverty, and pogroms under the rule of the czars. Germany and the West beyond it appeared as a "land blessed by God" where people "ate three or four times a day, and had meat at least once a day, dressed neatly and lived in a way that was worthy of the dignity of a human being."[2] While most emigrating Eastern European Jews were bound for North America, virtually all passed through Germany, where Berlin provided the railroad link to German seaports and the remainder of the West; thousands chose to remain in Germany.[3] They became a sizable component of the Jewish German population, identified as *Ostjuden*, Eastern Jews, speaking Yiddish, wearing Hasidic garb, economic or political refugees, many resident in separate quarters of the cities, all of them migrants noticeably distinct from the significantly assimilated German-born Jews.

In this westward migration, like innumerable other Jews from Vilnius, the Segall family participated. The older sons emigrated beyond Germany, to the United States and Brazil, to join

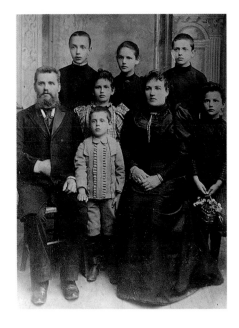

Figure 13. **Photographer unknown, Abel and Esther Segall and their children, Vilnius (left to right, back: Oscar, Rebeca, and Jacob; front: Luba, Lasar, and Manja), c. 1897, black-and-white photograph, cat. no. 133.**
Fotógrafo desconhecido, Abel e Esther Segall e seus filhos, Vilna (esq. para dir., atras: Oscar, Rebeca e Jacob; frente: Luba, Lasar e Manja), c. 1897, fotografia preto e branco, cat. n. 133.

As recordações da infância de uma pessoa raramente ou nunca desaparecem, e para o trabalhador criativo, as lembranças são a fonte original da produção. Dependendo do desenvolvimento do trabalhador, tornam-se constantemente mais maduras, mais bonitas e mais significativas em sua expressão.[1] – Lasar Segall, 1924

Por volta de 1900, para muitos judeus assentados nos segmentos ocidentais do Império Russo, o Reich alemão parecia oferecer asilo contra a desordem política, a repressão, a pobreza e os pogroms sob o domínio dos czares. A Alemanha, e de modo geral o Ocidente parecia uma "terra abençoada por Deus" onde as pessoas "tinham três a quatro refeições ao dia, e comiam carne pelo menos uma vez por dia, se vestiam de forma asseada, e viviam de maneira condizente com a dignidade de um ser humano."[2] Apesar da maioria dos emigrantes judeus da Europa oriental se dirigir para a América do Norte, virtualmente todos passavam pela Alemanha, onde Berlim era a conexão ferroviária para os portos alemães e o restante do Ocidente; milhares escolheram permanecer na Alemanha.[3] Tornaram-se parte substancial da população judaica alemã, identificada como *Ostjuden,* judeus orientais, falando iídiche, usando as vestimentas hassídicas, refugiados econômicos e políticos, muitos morando em bairros apartados da cidade, todos migrantes bastante distintos dos já assimilados judeus nascidos alemães.

A família Segall, como inúmeros outros judeus de Vilna, tomou parte nesta migração rumo ao oeste. Os filhos mais velhos emigraram, além da Alemanha, para os Estados Unidos e o

Jewish firms there, and the daughters married into the Western Jewish communities where their brothers established themselves. Particularly after Russia's defeat in the Russo-Japanese War in 1905, the aborted revolution of 1905, and the massacres and pogroms of 1903 and 1905, Jews fled the Russian Empire as, in desperation, they sought safer lives in a more receptive West. The entire younger generation of the Segall family abandoned Vilnius, concluding as many of their neighbors did that the city provided no future for them, that emigration was necessary for survival. Lasar Segall both fit this pattern and broke with it when he came to Berlin in 1906, projected from family and home to escape Russia's revolutionary and anti-Semitic violence. Like his brothers, but remarkably young and alone, he left an increasingly unfriendly, deficient Vilnius to shape his life in the West. Unlike them, however, he was not sent there to enter the world of commerce and business, nor was he a political or economic refugee as the majority of Eastern Jews were. Rather, he came with the unusual intent to study art.

The choice of profession is remarkable for multiple reasons. Unlike the businesses Segall's brothers sought out, art promised no sure financial reward, and instead demanded years of study and apprenticeship when income would be limited or non-existent. Indeed, while the brothers sent money to their parents and sisters from the West, Lasar Segall would depend on his family for financial support, and there was no certain or even likely end to this dependence. The situation was lamented somewhat melodramatically by Werner Schultz, a young German artist Segall befriended around 1910, who had just lost the support of a patron and was forced to move from Berlin back to his provincial home town, Dortmund, to live with his widowed mother:

28

Brasil, para lá entrar em empresas judaicas, e suas filhas se casaram no seio das comunidades judaicas ocidentais onde seus irmãos tinham se estabelecido.

Especialmente após a derrota russa na Guerra russo-japonesa em 1905, a abortada revolução de 1905, os massacres e pogroms de 1903 e 1905, os judeus fugiam do Império Russo e, em desespero, buscavam vidas mais seguras num ocidente mais hospitaleiro. Toda a mais nova geração da família Segall abandonou Vilna, concluindo, assim como muitos de seus vizinhos, que a cidade não lhes oferecia um futuro, que era preciso emigrar para sobreviver. Lasar Segall tanto se amolda a este padrão quanto rompe com ele ao vir para Berlim em 1906, lançado para longe da família e do lar, a fim de escapar à violência da revolução russa e do anti-semitismo. Como seus irmãos, mas surpreendentemente jovem e sozinho, deixou uma Vilna deficiente e sempre mais hostil para constituir sua vida no Ocidente. Todavia, à diferença deles, ele não fora mandado para lá para entrar no mundo do comércio e dos negócios, nem era ele um refugiado político ou econômico como a maioria dos refugiados judeus orientais. Ele viera com a rara intenção de estudar arte.

A escolha de profissões é extraordinária por múltiplos motivos. À diferença dos negócios que os irmãos de Segall buscavam, a arte não prometia uma recompensa financeira segura, muito ao contrário, demandava anos de estudo e de aprendizado quando a renda seria pouca, ou inexistente. De fato, enquanto do Ocidente, os irmãos mandavam dinheiro para seus pais e irmãs, Lasar Segall iria depender de sua família para suporte financeiro, e sequer se vislumbrava uma possibilidade ou um fim para esta dependência. A situação foi lastimada de forma bastante melodramática por Werner Schultz, um jovem artista alemão que se tornou amigo de Segall em

So now I stand totally alone. Because my mother hardly has enough to live on herself. I'm completely dependent on the sale of my pictures, and how much they bring in I hardly need explain to you. A bleak future indeed! I hope to sell my Italian Sunset *during the next few days for 200 Marks. I could live two months on that, then the struggle goes on. The end will probably be the revolver. Because even if I sell pictures, what kind of life is this! Struggling for each crumb of bread and without end! Horrible.*[4]

Such narratives of an artist's deprivation have been a popular trope since Romanticism, but they also frequently matched the reality of a young artist's life, especially if the work produced ran counter to established norms. At the end of a lengthy programmatic essay, Segall himself later considered the financial uncertainty of the professional experimental artist; in part he echoed Schultz's vocabulary of struggle and independence, and offered an imperfect solution:

Seek always, constantly practice severe self-criticism, reject public recognition, never become complacent, never get old and tired in your art. There is, however, a major obstacle in the path of anyone who seriously experiments, and that is the financial struggle. Never before has it been so difficult for those who struggle as it is now. What is to be done? Would it not be possible for the artist to take up a secondary profession that has nothing to do with his art and which takes care of his material needs so that he can work in absolute independence, even if no more than a single artwork is produced per year? This thought concerns me very much.[5]

Segall did not follow his own advice. Although finances are a constant concern in his correspondence during his time in Germany, his decision to be a professional artist was

29

1910, que acabara de perder o apoio de um patrono e fora obrigado a mudar de Berlim para sua provinciana cidade natal de Dortmund, para viver com sua mãe viúva:

Então agora estou completamente só. Porque minha mãe mal tem o suficiente para viver sozinha. Eu dependo completamente da venda de meus quadros, e nem preciso lhe explicar o quanto eles me rendem. Em verdade, um futuro desanimador! Espero vender meu Pôr-do-sol italiano *no decorrer dos próximos dias por 200 marcos. Poderia viver dois meses com isto, depois a luta recomeça. O fim será provavelmente o revólver. Pois mesmo se vendo quadros, que tipo de vida é este! Lutando sem fim por cada migalha de pão! Horrível.*[4]

Desde o Romantismo tais narrativas das privações de um artista têm sido uma saga conhecida, mas muitas vezes correspondem à realidade da vida de um jovem artista, sobretudo se o trabalho produzido contraria as normas estabelecidas. Ao fim de um extenso ensaio programático, o próprio Segall, mais tarde, refletiria sobre a incerteza financeira do artista profissional, experimental; em parte ele repetia o vocabulário de luta e independência de Schultz e oferecia uma solução imperfeita:

Busque sempre, constantemente pratique uma rígida autocrítica, rejeite o reconhecimento público, nunca se torne complacente, nunca envelheça nem canse em sua arte. Contudo, há um obstáculo de vulto no caminho de todo aquele que seriamente vivencia, é a luta financeira. Nunca antes a luta foi tão difícil como o é agora. O que deve ser feito? Será que não é possível para o artista assumir uma profissão secundária que não tenha nada a ver com sua arte e que cuide de suas necessidades materiais para que possa trabalhar em absoluta independência, mesmo que possa produzir apenas uma única obra de arte por ano? Este é um pensamento que muito me preocupa.[5]

neither abandoned nor compromised by secondary, more lucrative occupations. Because artistic independence could only be achieved with independence from the market, Segall embraced support from his family as a necessary alternative.

Despite the lack of income guarantees, during the later nineteenth and early twentieth century a noticeable number of Jews, both Eastern and Western European, became artists, more so than at any previous time. In part this was but a component of the growing number of artists of middle-class origin generally, many of them with sufficient financial resources not to have to rely on the sale of their work, and of the increased presence of Jews in the European middle classes after the Enlightenment. It might be argued too that, as they assimilated into the societies around them, Jews tempered their interpretations of the Second Commandment's and Deuteronomy's condemnation of imagery; rejecting rabbinical iconoclasm, they became both patrons and producers of art. Moreover, continued adherence to Enlightenment and Idealist beliefs in art's capacity to educate and refine the spirit, positioning the artist as a secular prophet and teacher, also played a major role in this Jewish turn to the profession. These and certainly other considerations, taken together, formed a complex web of motivation as European Jews enrolled in academies and showed their paintings at art exhibitions in increasing numbers after 1850.

"Among Jews," Segall observed shortly before he left Germany in the 1920s, "who still live from the depths of their racial instincts, it is in no way easy to determine the attitude to the visual arts. The Jew today, however, is mostly a Russian, a German, a Frenchman."[6] As Segall noted here, the conditions fostering Jewish artistic creation were combined with a high degree of assimilation or desire for assimilation, and not infrequently

30

Segall não seguiu seu próprio conselho. Apesar das finanças serem uma preocupação constante na sua correspondência ao longo de sua estadia na Alemanha, sua decisão de ser um artista profissional não foi abandonada nem comprometida por ocupações secundárias, mais lucrativas. Como a independência artística podia somente ser alcançada através da independência do mercado, Segall aceitou o apoio de sua família como uma alternativa necessária.

Apesar da falta de uma renda garantida, durante o fim do século dezenove e início do século vinte, mais do que em qualquer outra época, um número significativo de judeus da Europa Ocidental e Oriental optou por ser artista. Até certo ponto, isto era apenas um dos aspectos do crescente número de artistas vindos em geral da classe média, muitos deles com recursos financeiros suficientes para prescindir da venda de seu trabalho e, ainda, da crescente presença de judeus nas classes médias européias, após o Iluminismo. Pode-se argumentar também que, à medida que se integravam às culturas ao seu redor, os judeus amenizavam interpretações sobre a condenação da imagética presente no Segundo Mandamento e no Deuteronômio; ao rejeitar a iconoclastia rabínica, tornaram-se tanto patronos quanto fazedores de arte. Ademais, a freqüente adesão ao Iluminismo e às crenças idealistas de que a arte era capaz de educar e refinar o espírito, posicionando o artista como um profeta e mestre secular, também desempenharam um papel essencial na propensão judaica para a profissão. Estas e certamente outras considerações, vistas em conjunto, formaram uma rede complexa de motivação à medida em que, em número sempre crescente depois de 1850, os judeus europeus entraram nas academias e mostraram suas pinturas em exposições de arte.

the artist's Jewishness was largely subordinated to a European national identity. Max Liebermann and Camille Pissarro, he argued, were German and French artists respectively, and the fact that they were Jews had no impact on their work; their "blood" was not visible in their paintings as they had become "Europeans." Indeed, looking westward from Russia, the example especially of Liebermann, member of the Berlin Royal Academy, and other Jewish artists in Germany – best known were Hermann Struck, E. M. Lilien and Lesser Ury – suggested that the profession of artist offered a significant means of achieving assimilation, public acclaim, and prosperity, with none of the restrictions and quotas on Jews attendant to professions such as law, teaching, or civil service. Art offered a direct, successful road to a European identity.

No count has been taken of how many Eastern European Jews were enrolled in Germany's various art academies around the turn of the century. It is unlikely, however, that they constituted a major, highly visible subgroup as they did either in Germany's Jewish community generally or in the universities, if only because the smaller enrollments at the academies prioritized individual more than group identity.[7] Russian Jewish art students founded no fraternities or other organizations, as the university students did, to distinguish themselves from, and compete with, gentile or German Jewish students; a greater integration seems to mark the life of the art academies, foreshadowing similar later professional merging.

Having completed a course begun on 15 April 1906, Segall received a certificate of successful matriculation, signed in Berlin on 20 March 1907 by Carl Pankow, a private tutor who prepared students in knowledge of the humanities and mathematical sciences

31

"Entre judeus," observa Segall pouco antes de deixar a Alemanha na década de 1920, "que ainda vivem das profundezas de seus instintos raciais, não é nada fácil determinar qual a atitude para com as artes plásticas. Todavia, hoje o judeu é em geral um russo, um alemão, um francês."[6] Como Segall notou aqui, as condições que fomentavam a criação artística judaica se somaram a um alto grau de assimilação ou desejo de assimilação e, não raras vezes, o judaísmo do artista estava em grande parte subordinado a uma identidade nacional européia. Max Liebermann e Camille Pissarro, ele argumentava, foram respectivamente um artista alemão e um francês, e o fato de que eram judeus não teve nenhum impacto sobre seu trabalho, seu "sangue" não era visível em suas pinturas pois tinham se tornado "europeus." De fato, olhando da Rússia para o Ocidente, o exemplo, sobretudo o de Liebermann, membro da Real Academia de Berlim, e de outros artistas judeus na Alemanha – os mais conhecidos foram Hermann Struck, E. M. Lilien e Lesser Ury – sugere que a profissão de artista proporcionava um bom meio de alcançar a assimilação, o reconhecimento público, sem nenhuma das restrições e cotas incidindo sobre os judeus em profissões como o direito, o ensino ou o serviço público. A arte abria uma trilha direta e bem sucedida rumo a uma identidade européia.

Nunca foi feita a conta de quantos judeus do leste europeu estavam inscritos nas várias academias de arte na Alemanha por volta da virada do século. Todavia, é pouco provável que se constituíssem em um sub grupo majoritário muito em evidência, como o foram, quer genericamente na comunidade judaica alemã, quer nas universidades, talvez apenas porque um número inferior de inscrições nas academias priorizava o indivíduo mais do que a identidade grupal.[7] Judeus russos que estudavam arte não fundaram repúblicas ou outras organizações como o fi-

required to enter the Royal Prussian College of Fine Arts. He was awarded full admission by the director, Anton von Werner, on 18 May 1907.[8] Training at the academy was rigorous, especially in technical aspects, and the director preached a conservative aesthetic, but a modest degree of impressionist and realist stylistic experimentation was also practiced by several of the teachers and emulated by their students. Segall's early works, paintings from 1908 to 1912, are thus characterized by the careful, hesitant realism of the Berlin Academy that continued nineteenth-century practice. A somber brown tonality pervades the interior setting of *The Samovar*, painted between 1908 and 1910, in which a seated man draws hot water for tea (fig. 14).[9] Rembrandt stands as the distant ancestor of the dark environment in which touches of light define shapes and a thick paint surface, applied with brush and palette knife in rough strokes, offers a material analogue to the humble subject matter. Segall chose a motif from Eastern European Jewish life, a genre scene in which the samovar acts as a geographic and ethnic indicator. In addition to portraits, such Russian or Lithuanian and Jewish themes dominate his early work, set in the ghettoes and among the lower classes, quasi-documentary depictions of Jewish types, beggars, street musicians, mothers with children (pls. 1–3). He attached himself with these to the practice of *Armeleutemalerei* – paintings of the life of the poor – that

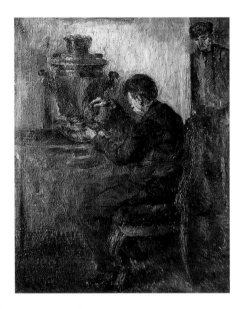

32

Figure 14. **Lasar Segall, *The Samovar*, c. 1908, oil on canvas, 33 1/8 x 28 in., location unknown.**
Lasar Segall, *O samovar*, c. 1908, óleo sobre tela, 84 x 71 cm., localização atual desconhecida.

zeram alunos das universidades, para se diferenciar de, e competir, com os alunos não judeus ou judeus alemães; uma integração maior parece marcar a vida das academias de arte, pressagiando uma posterior fusão profissional semelhante.

Tendo completado um curso iniciado em 15 de abril de 1906, Segall recebeu um diploma de matrícula proveitosa, assinado em Berlim, a 20 de março de 1907, por Carl Pankow, um professor particular que iniciava os alunos no conhecimento das ciências humanas e matemáticas, exigido para ingresso na Imperial Academia Superior de Belas Artes. Ele foi recompensado com uma admissão plena pelo diretor, Anton von Werner, em 18 de maio de 1907.[8] Na academia, o treinamento era rigoroso, especialmente em seus aspectos técnicos, e o diretor apregoava uma estética conservadora, mas uma pequena dose de experimentação impressionista e de estilo realista também era praticada pelos professores e seguida por seus alunos. Os primeiros trabalhos de Segall, pinturas de 1908 a 1912, são os que se caracterizam pelo realismo cuidadoso, hesitante da Academia de Berlim, que mantinha a prática do século dezenove. Uma sombria tonalidade marrom permeia o ambiente interno de *O samovar*, pintado entre 1908 e 1910, no qual um homem sentado tira água quente para o chá (il. pb. 14).[9] Rembrandt figura como remoto ancestral desse ambiente escuro no qual toques de luz definem formas, e uma espessa camada de tinta, aplicada com o pincel e a espátula em pinceladas rudes, oferece um material análogo ao humilde assunto em questão. Segall escolhe um motivo da vida judaica da Europa do Leste, uma cena de gênero, na qual o samovar figura como um indicador geográfico e étnico. Além dos retratos, tais temas

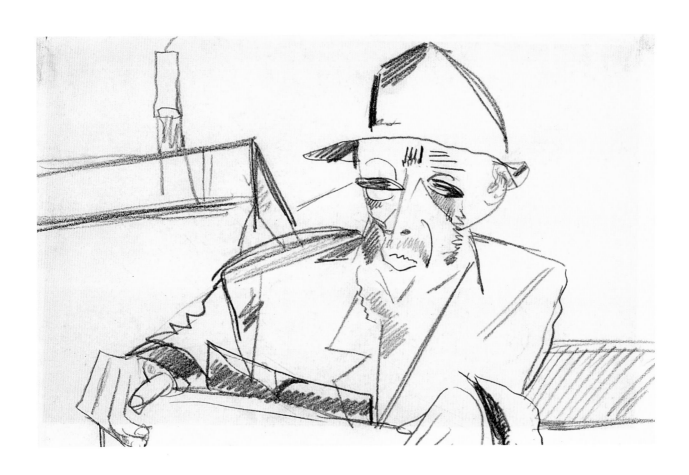

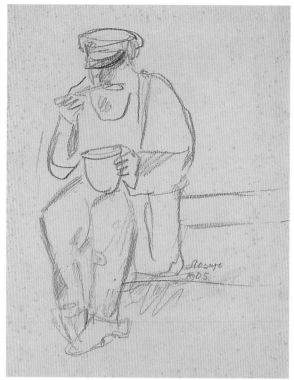

2

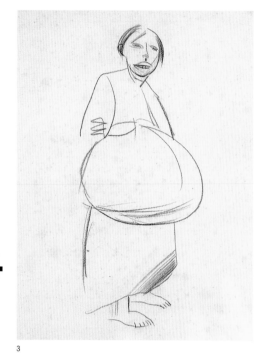

3

34

4

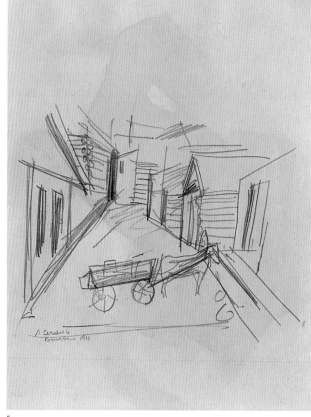

5

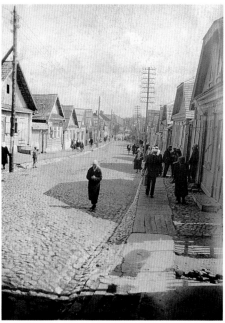

6

Plate 5. **Lasar Segall,**
***Wagon in Vilnius*, 1911,**
graphite on paper,
cat. no. 49.
Lasar Segall, *Carroça em
Vilna*, 1911, grafite
sobre papel, cat. n. 49.

Plate 6. **Photographer**
unknown, Street scene,
Vilnius (?), c. 1900,
black-and-white photo-
graph, cat. no. 134.
Fotógrafo desconhecido,
Rua de uma cidade, Vilna (?),
c. 1900, fotografia preto e
branco, cat. n. 134.

Plate 7. **Photographer unknown,**
***Szklana Street, Vilnius*, c. 1920,**
black-and-white postcard,
cat. no. 158.
Fotógrafo desconhecido, *Rua
Szklana, Vilna*, c. 1920, cartão-postal
preto e branco, cat. n. 158.

Plate 8. **Lasar Segall, *Vilnius***
***Landscape with Figures*, page**
from a sketchbook, c. 1910,
graphite on paper, cat. no. 137.
Lasar Segall, *Paisagem de
Vilna com figuras*, página de um
caderno de anotação, c. 1910,
grafite sobre papel, cat. n. 137.

Plate 9. **Lasar Segall, *Vilnius***
***Street*, page from a sketchbook,**
c. 1910, graphite on paper,
cat. no. 138.
Lasar Segall, *Rua de Vilna*, página
de um caderno de anotação, c. 1910,
grafite sobre papel, cat. n. 138.

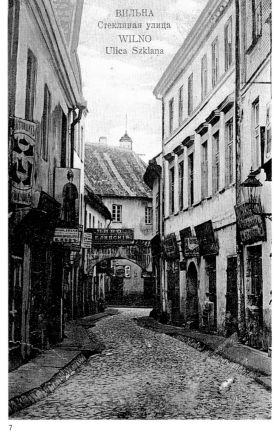

ВИЛЬНА
Стеклянная улица
WILNO
Ulica Szklana

7

8

9

10

11

EIN GHETTO
IM OSTEN·WILNA

65 BILDER
VON
M. VOROBEICHIC
EINGELEITET
VON
S. CHNÉOUR

SB

ORELL FÜSSLI VERLAG ZÜRICH UND LEIPZI

12

Plate 10. **Lasar Segall, *Street in Vilnius's Ghetto*, 1910, graphite on paper, cat. no. 45.**
Lasar Segall, *Rua do gueto de Vilna*, 1910, grafite sobre papel, cat. n. 45.

Plate 11. **Lasar Segall, *Great Synagogue of Vilnius*, 1911, graphite on paper, cat. no. 48.**
Lasar Segall, *Grande sinagoga de Vilna*, 1911, grafite sobre papel, cat. n. 48.

Plate 12. **M. Vorobeichic, photograph, on the cover of *Ein Ghetto im Osten (Wilna)* (*A Ghetto in the East [Vilnius]*), Zurich, 1931, cat. no. 197.**
M. Vorobeichic, fotografia, capa, *Ein Ghetto im Osten (Wilna)* (*Um gueto do Leste [Vilna]*), Zurique, 1931, cat. n. 197.

Plate 13. **Lasar Segall, *After the Pogrom*, c. 1912, lithograph, cat. no. 95.**
Lasar Segall, *Depois do pogrom*, c. 1912, litografia, cat. n. 95.

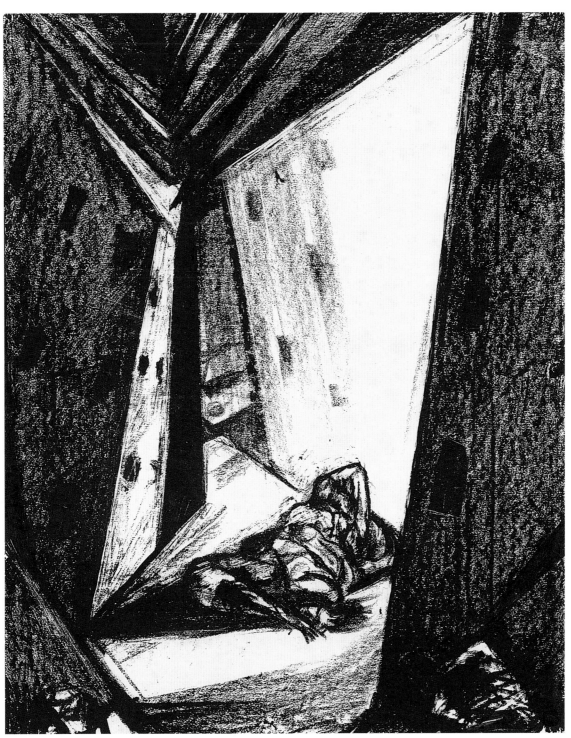

39

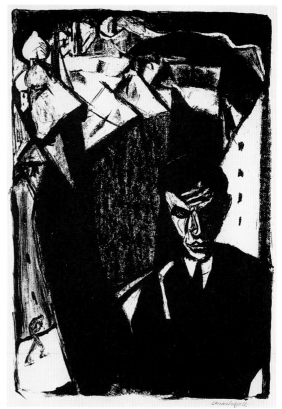

14

40

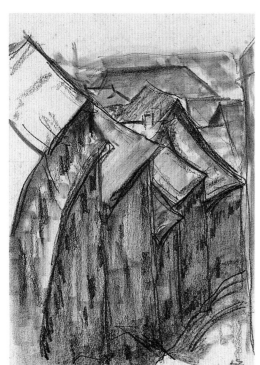

15

Plate 14. **Lasar Segall, *Vilnius and I*, 1910, lithograph, cat. no. 93.**
Lasar Segall, *Vilna e eu*, 1910, litografia, cat. n. 93.

Plate 15. **Lasar Segall, *Houses of Vilnius*, c. 1910, charcoal, graphite on paper, cat. no. 42.**
Lasar Segall, *Casas de Vilna*, c. 1910, carvão e grafite sobre papel, cat. n. 42.

Plate 16. **Lasar Segall, *Pain*, 1909, lithograph, cat. no. 91.**
Lasar Segall, *Dor*, 1909, litografia, cat. n. 91.

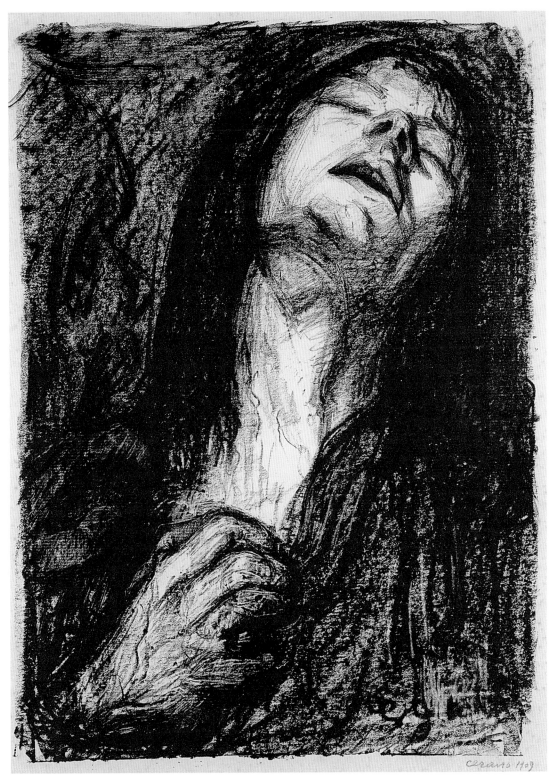

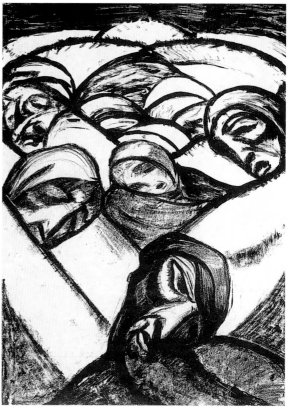

17

42

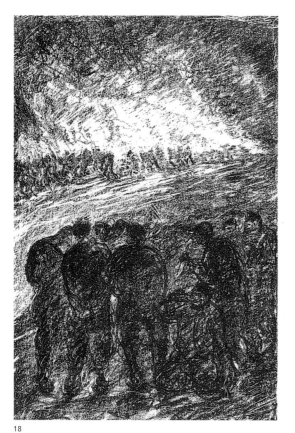

18

Plate 19. **Lasar Segall,**
Russian Village, **1912 (?),**
oil on canvas, cat. no. 1.
Lasar Segall, *Aldeia russa*,
1912 (?), óleo sobre tela,
cat. n. 1.

Plate 17. **Lasar Segall,**
Heads, **1911, lithograph,**
cat. no. 94.
Lasar Segall, *Cabeças*, 1911,
litografia, cat. n. 94.

Plate 18. **Lasar Segall,**
Group of Arsonists,
c. 1910, lithograph,
cat. no. 92.
Lasar Segall, *Grupo
de incendiários*, c. 1910,
litografia, cat. n. 92.

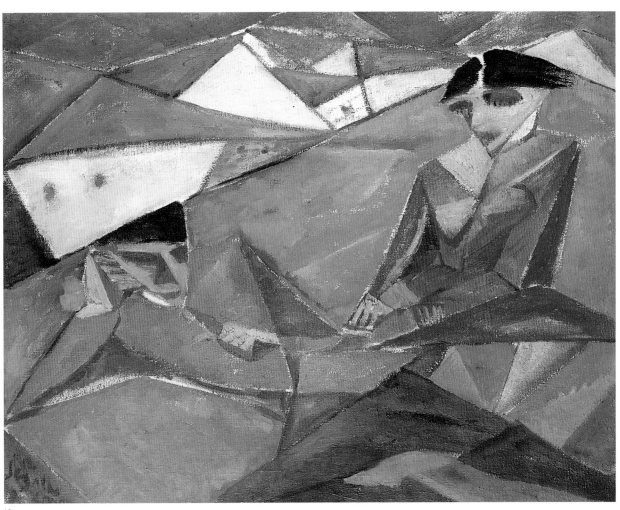

19

20

21

Plate 20. **Lasar Segall, *Beggar of Vilnius II*, 1914, drypoint, cat. no. 98.** Lasar Segall, *Mendigo de Vilna II*, 1914, ponta-seca, cat. n. 98.

Plate 21. **Lasar Segall, *Head of a Russian*, 1913, woodcut, cat. no. 96.** Lasar Segall, *Cabeça de russo*, 1913, xilo-gravura, cat. n. 96.

Plate 22. **Lasar Segall, *Russian Village*, 1913 (?), lithograph, cat. no. 97.** Lasar Segall, *Aldeia russa*, 1913 (?), litografia, cat. n. 97.

Plate 23. **Lasar Segall, *Beggars II*, 1915, lithograph, cat. no. 99.** Lasar Segall, *Mendigos II*, 1915, litografia, cat. n. 99.

22

45

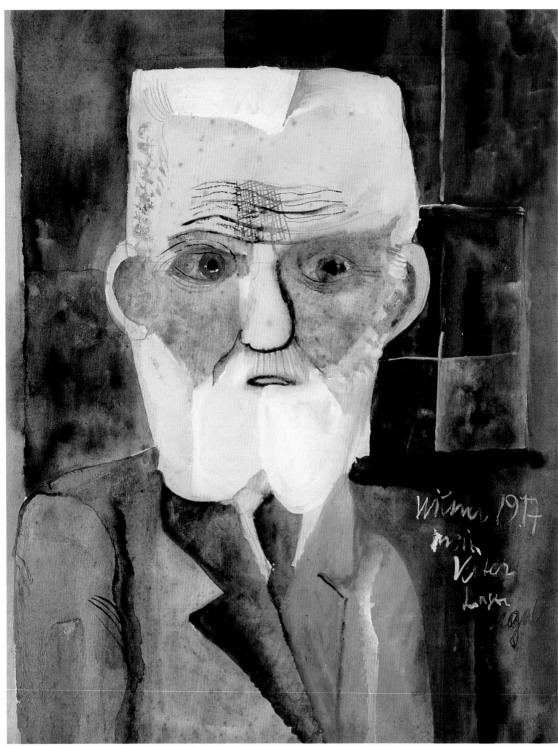

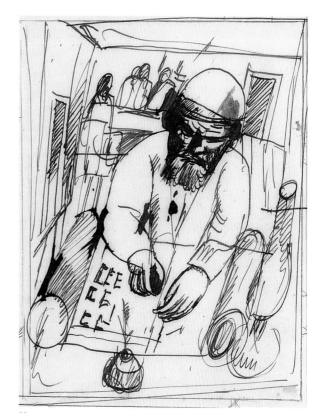

25

26

27

Plate 25. **Lasar Segall,**
***Torah Scribe*, c. 1917,**
black ink, pen and wash
on paper, cat. no. 52.
Lasar Segall, *Escriba
de Torá*, c. 1917, tinta preta
a pena e aguada
sobre papel, cat. n. 52.

Plate 26. **Lasar Segall,**
***Hunger*, 1917, graphite**
on paper, cat. no. 53.
Lasar Segall, *Fome*, 1917,
grafite sobre papel,
cat. n. 53.

Plate 27. **Lasar Segall,**
***Head of a Rabbi*, 1919,**
woodcut, cat. no. 105.
Lasar Segall, *Cabeça de
rabino*, 1919, xilogravura,
cat. n. 105.

Plate 24. **Lasar Segall,**
***My Father*, 1917,**
watercolor on paper,
cat. no. 21.
Lasar Segall, *Meu pai*,
1917, aquarela sobre papel,
cat. n. 21.

28

29

Plate 28. **Lasar Segall,**
***Feminine Figure,* from**
the portfolio *A Gentle*
***Soul,* 1917, litho-**
graph, cat. no. 101.
Lasar Segall, *Figura*
feminina, do álbum *Uma*
doce criatura, 1917,
litografia, cat. n. 101.

Plate 29.
Lasar Segall, *At the*
***Death Bed,* from the**
portfolio *A Gentle*
***Soul,* 1917, lithograph,**
cat. no. 100.
Lasar Segall, *Leito de*
morte, do álbum *Uma*
doce criatura, 1917,
litografia, cat. n. 100.

had gained popularity in the later nineteenth century, and in which Jewish motifs too appeared, although infrequently. Scenes of Jewish life in Poland, especially Galicia, and in Russia formed a subcategory of *Armeleutemalerei* in works by Isidor Kaufmann, Lazar Krestin, the engraver Struck who taught at the Berlin School of Applied Arts, and other Jewish artists in Berlin and Vienna.[10] Appropriately for a young artist beginning his career, Segall based his own work on these models and thus contributed to a genre that had an established market and audience.

He found another model for his paintings in the work of an artist who offered a comparable profile but greater international success and recognition, the Jewish painter Jozef Israëls. Arguably the most celebrated and influential Dutch artist at the end of the nineteenth century, Israëls drew most of his imagery from the lives of Dutch peasants and fishermen; motifs of Jewish life made up a subsidiary but significant third category. It was Israëls's work that Segall sought out during a trip to Holland in 1912, and he wrote to his former Berlin teacher about its impact on him. Pankow replied to his "dear friend and colleague Segall":

I can well empathize with you and the deep impressions you gained in Holland, both in terms of the present generation [of artists] and also the old masters who died long ago. You are right: to get to know these one has to travel to Holland itself in order to receive spiritual impressions. You are further right to say that your entire being harbors something melancholic – surely because of the early age at which you left your parents' home – and therefore a high degree of compassion characterizes it. It surrenders totally, as a result, to the great master Israëls and wants to become entirely absorbed in his works.[11]

49

russos ou lituanos e judeus dominam seus primeiros trabalhos, ambientados nos guetos e entre as classes mais baixas, uma descrição quase documentária dos tipos judeus, dos mendigos, músicos ambulantes, mães com crianças (ils. col. 1–3). Através deles ele se ligou ao exercício da *Armeleutemalerei* – pinturas da vida dos pobres – que ficou mais famosa no fim do século dezenove, e na qual os motivos judaicos, embora raros, também aparecem. Cenas da vida judaica na Polônia, especialmente na Galícia, e na Rússia, formaram uma sub categoria de *Armeleutemalerei* nos trabalhos de Isidor Kaufmann, Lazar Krestin, do gravador Struck que ensinava na Escola de Artes Aplicadas de Berlim, e outros artistas judeus em Berlim e Viena.[10] De forma apropriada a um jovem artista em início de carreira, Segall baseou seu próprio trabalho nesses modelos e contribuiu assim para uma pintura de gênero que tinha mercado e público estabelecidos.

Ele encontrou outro modelo para suas pinturas no trabalho de um artista que tinha um perfil parecido, mas de maior sucesso e reconhecimento internacionais, o pintor judeu Jozef Israëls. Controvertidamente o mais festejado e influente artista holandês do fim do século dezenove, Israëls extraía a maior parte de sua imagética das vidas dos camponeses e pescadores holandeses; motivos da vida judaica se constituíam numa terceira categoria subsidiária, porém significativa. Durante uma viagem à Holanda em 1912, Segall foi à procura do trabalho de Israëls, e escreveu para seu antigo professor em Berlim sobre o impacto desse artista sobre ele. Pankow respondeu para seu "querido amigo e colega Segall":

Eu posso muito bem ter empatia com você e as profundas impressões que teve na Holanda, tanto em termos da atual geração [de artistas], quanto dos velhos mestres, mortos há muito tempo. Você está certo: para se familiarizar com eles há que viajar para a própria Holanda, a fim de receber

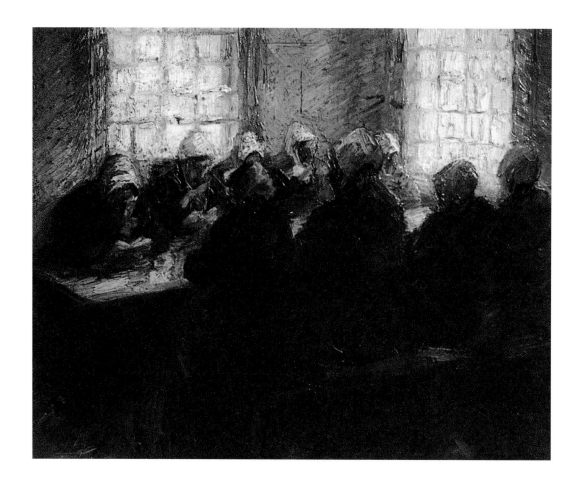

impressões espirituais. Você também tem razão quando diz que seu ser inteiro abriga algo de melancólico – certamente por causa de sua pouca idade quando deixou a casa de seus pais – e portanto é caracterizado por um alto grau de compaixão. Entrega-se inteiramente, como resultado, ao grande mestre Israëls e quer tornar-se inteiramente absorvido em seus trabalhos.[11]

Segall passou umas quatro semanas na Holanda, a maior parte do tempo num asilo de velhos – um assunto amplamente explorado por Israëls bem como por Liebermann – onde produziu estudos de mulheres envolvidas nos seus afazeres diários. No pastel *Asilo de velhos* (il. col. 4) as mulheres estão sentadas na sala de jantar, a luz brilhando vivamente através de amplas janelas, deixando as figuras na sombra. No quadro a óleo resultante deste pastel, Segall reafirma seu compromisso com o realismo de "impasto" e a *Armeleutemalerei* que tinha aprendido em Berlim (il. pb. 15), embora realçando mais a luz e seu efeito à medida que absorvia técnicas encontradas em Israëls e na pintura impressionista alemã.[12]

Sua mudança em 1910 de Berlim para a Academia de Dresden também abriu caminho para esses novos entusiasmos.[13] Lá freqüentou as classes de Oskar Zwintscher, um pintor eclético de fantasias simbólicas, paisagens e retratos moldados na pintura do Renascimento alemão, mas com harmonias de cor mais intensas.[14] Contudo, mais do que Zwintscher, os professores que deram à Academia de Dresden a fama de ser a mais liberal da Alemanha por volta de 1900 foram Karl Bantzer, Gotthard Kuehl e Robert Sterl, todos defensores de um Impressionismo pessoalmente diversificado e que estavam sendo emulados pelos alunos. Em Dresden, Segall en-

Segall spent some four weeks in Holland, much of the time at an old age home – a subject extensively explored by Israëls as well as by Liebermann – where he produced studies of the women engaged in their daily activities. In the pastel *Old People's Asylum* (pl. 4), the women sit in their dining hall, the light shining brightly through large windows, placing their figures into shadow. In the oil painting derived from the pastel, Segall reconfirmed his commitment to the impasto realism and *Armeleutemalerei* he learned in Berlin (fig. 15), though with greater accent on light and its effects as he absorbed techniques found in Israëls's and German impressionist painting.[12]

His move in 1910 from Berlin to the Dresden Academy had also paved the way for these new enthusiasms.[13] There he entered the classes of Oskar Zwintscher, an eclectic painter of symbolic fantasies, landscapes, and portraits modeled on German Renaissance painting but with intensified color harmonies.[14] More than Zwintscher, however, the professors who established the Dresden Academy's reputation as one of the most liberal in Germany around 1900 were Karl Bantzer, Gotthard Kuehl, and Robert Sterl, all renowned advocates of a personally varied impressionism and most emulated by the students. In Dresden, Segall found support for his own moderate modernism, compassionate imagery, nuanced light, and impastoed surfaces. His moderation is notable: the radical turns of modern painting that he could have seen in Berlin and also in Dresden at the time left no mark in his work. While more progressive German artists prepared for a massive exhibition in 1912 in Cologne which would trace the history of their art from Van Gogh and Gauguin to the *Brücke* group (founded in Dresden in 1905), the Blue Rider in Munich, and the Rhenish Expressionists – and which featured Picasso's Cubism as a sign of the future –

51

controu apoio para seu próprio modernismo moderado, imagética compadecida, luz matizada e superfícies empastadas. Sua moderação é perceptível: as tendências radicais da pintura moderna que ele poderia, naquela época, ter visto em Berlim e em Dresden, não deixaram marcas em seu trabalho. Enquanto artistas alemães mais progressistas se preparavam para uma maciça exposição em 1912, em Colônia, que iria delinear a história de sua arte de Van Gogh e Gauguin até o grupo *Brücke* (fundado em Dresden em 1905), o Cavaleiro Azul em Munique e os Expressionistas do Reno – e que exibia o Cubismo de Picasso como um sinal do futuro – Segall continuava a emular protótipos impressionista e realistas do século dezenove. Ele tinha vindo para a Alemanha para desenvolver uma carreira e portanto moldava seu trabalho à semelhança daqueles que ofereciam sucesso de público como parte de seu perfil artístico.[15] Ele ligara seu trabalho a uma arte de conotação social e impressionista, discretamente progressista, mas aceitável a todos, a não ser o gosto mais reacionário. Até 1912, a pintura de Segall se caracterizava por uma busca pela inovação, mas pela inovação testada e experimentada. Não obstante, após ter saído de Berlim, havia também sinais de inquietação para com seu próprio, cauteloso progresso.

No verão de 1909, durante as férias na Academia de Berlim, Segall visitou seus pais em Vilna, e talvez de novo em 1911.[16] No decorrer dessas visitas, ele fez numerosos esboços de assuntos iconográficos, incluindo ruas e edifícios no setor judaico da cidade, versões cuidadas porém rápidas, muitas vezes fragmentadas (ils. col. 5–12). Impressões da cidade e da vida de lá, a pobreza e a opressão, retornam como temas em seu trabalho quando volta para a Alemanha, e mais tarde ele lembrava que sua maneira impressionista parecia não ser satisfatória para as cenas carregadas de emoção que imaginara:

Segall continued to emulate impressionist and realist prototypes of the nineteenth century. He had come to Germany to develop a career and therefore modeled his work on those who offered public success as part of their artistic profile.[15] He linked his work to an art of social commentary and impressionism, mildly progressive yet acceptable to all but the most reactionary taste. A search for innovation, but a tested and tried innovation, characterized Segall's paintings up to 1912. Nonetheless, there were also indicators of restlessness with his own cautious development after he left Berlin.

During the summer of 1909, between terms at the Berlin Academy, Segall visited his parents in Vilnius, and perhaps again in 1911.[16] During these visits, he made numerous sketches of iconic subjects including streets and buildings in the Jewish sector of the city, careful but quick renditions, often fragmentary (pls. 5–12). Impressions of the city and of life there, the poverty and oppression, returned as themes in his work once he was back in Germany, and he later recalled that his impressionist manner seemed unsatisfactory for the emotionally charged scenes he envisioned:

It was 1910,[17] late in the evening, as I was overcome by a mad desire to work. I felt that I was absolutely alone and divorced from the world. It was so quiet that I heard only myself. I felt that the forms of nature were of no concern to me, only the forms of my own world, and that it alone mattered. I felt the need to create a composition, Pogrom. As I was working, suddenly I felt the urge to depict the houses as weeping. I felt that during the pogrom the houses experienced everything just as the people themselves did. I drew a street with crooked houses, a person the same size as the three-storied house. I rejected all proportion and perspective. Everything seemed superfluous. My emotion was too strong

52

Era 1910,[17] tarde da noite, quando fui tomado por um desejo louco de trabalhar. Senti que eu estava absolutamente sozinho e separado do mundo. O silêncio era tão grande que ouvia apenas a mim mesmo. Senti que não devia me preocupar com as formas da natureza, somente com as formas de meu próprio mundo, e que somente ele importava. Senti a necessidade de criar uma composição, Pogrom. Enquanto estava trabalhando, repentinamente senti o impulso de retratar as casas como se estivessem chorando. Senti que durante o pogrom as casas vivenciavam tudo, tanto quanto as próprias pessoas. Desenhei uma rua com casas tortas, uma pessoa do mesmo tamanho de uma casa de três andares. Rejeitei qualquer proporção e perspectiva. Tudo parecia supérfluo. Minha emoção era forte demais e eu tive que me desprender de todas as regras para trabalhar livremente. Desde aquela época eu tive a coragem de me libertar das formas naturais e comecei com formas novas, com minhas formas, para construir minha própria necessidade.[18]

A estética subjetivista anunciada por Segall era freqüente na Alemanha desde o fim do século dezenove, e recebeu uma formulação radical no Expressionismo. De fato, neste texto ele se agrega ao Expressionismo, mas os trabalhos que menciona expressam muito mais a linguagem do Simbolismo europeu. A pintura *Pogrom,* com seu título alternativo *Depois do pogrom,* agora está perdida, mas sua composição está preservada em uma litografia (il. col. 13), onde as casas animadas pela distorção da perspectiva se dobram para frente e "choram" ou formam uma sombria e ameaçadora moldura ao redor de uma pilha contorcida de judeus massacrados. Segall usou artifícios semelhantes no desenho a carvão *Casas de Vilna* e na litografia *Vilna e eu* (ils. col. 15, 14). Por meio de nítidas justaposições de branco e preto e de uma perspectiva distorcida que coloca a figura em primeiro plano contra um brusco declive rumo a casas mais afastadas, telhados, e

and I had to tear myself loose from all rules in order to work freely. Since that time I had the courage to do without all natural forms and began with new forms, with my forms, to construct my own necessity.[18]

The subjectivist aesthetics announced by Segall were current since the late nineteenth century in Germany and received a radical formulation in Expressionism. Indeed it is with Expressionism that he allied himself in this text, but the works to which he refers speak more the language of European Symbolism. The painting *Pogrom*, with its alternate title *After the Pogrom*, is now lost, but its composition is preserved in a lithograph (pl. 13), where houses animated by perspectival distortion bend forward and "weep" or provide a darkly menacing frame around a contorted pile of massacred Jews. Segall employed similar devices in *Houses of Vilnius* and *Vilnius and I* (pls. 15, 14). With sharp black and white juxtapositions and a distorting perspective that sets the foreground figure against a dramatic drop onto more distant houses, rooftops, and a street, the latter image echoes lithographs by Edvard Munch, and it is to Munch that the brooding self-portrait seems to relate as well.[19] Similar Munch-like compositions and motifs appear in other prints by Segall, *Pain*, for example (pl. 16), and provided him with a means to construct a more subjectively charged, emotionally laden imagery than his impressionist painting technique had heretofore allowed. Ever since his arrival in 1906, Segall could have seen Munch prints regularly exhibited in Berlin, and also in the graphics collections of the museums in Berlin and Dresden, both of which had substantial holdings before 1910. Moreover, his interest in Munch mirrored the fascination of numerous other artists in Germany at the time, and the subjective devices of Munch's graph-

53

uma rua, essa última gravura evoca as litografias de Edvard Munch, e o sorumbático auto-retrato também parece se relatar aos trabalhos de Munch.[19] Composições e motivos também à la Munch, aparecem em outras gravuras de Segall, *Dor*, por exemplo (il. col. 16) e lhe supriram um meio de erigir uma imagética mais subjetivamente carregada, mais cheia de emoção do que sua técnica pictórica impressionista havia permitido até então. A partir de sua chegada em 1906, Segall poderia ter visto gravuras de Munch regularmente exibidas em Berlim, e também nas coleções de artes gráficas dos museus de Berlim e Dresden, ambos com uma coleção importante já antes de 1910.

Ademais, seu interesse em Munch espelhava o fascínio de muitos outros artistas na Alemanha da época, e os artifícios subjetivos da arte gráfica de Munch podem portanto ter chegado até ele por via indireta, ou direta. Representam um avanço arrojado em seu próprio desenvolvimento, mas seguem tendências tão firmadas na arte alemã, quanto sua emulação do Impressionismo. As posturas estéticas menos rígidas da Academia de Dresden, e possivelmente até o encorajamento de Zwintscher, podem ter ajudado esta propensão, que porém Segall não usou consistentemente, continuando a titubear ao longo de 1912 entre influências de Israëls, formas de Impressionismo, e subjetivismo simbolista. Ele continuou a ignorar, ou não quis considerar como protótipos viáveis, os exemplos de um modernismo mais progressista oferecidos pela vanguarda do Expressionismo alemão.

Não obstante, neste tema – cenas da vida judaica em Vilna e na Rússia com uma presença recorrente dos pogroms – mais do que suas preocupações com o estilo, Segall introduziu uma radicalidade na arte alemã, raramente vista até então. Litografias como *Grupo de incendiários*

ic art might therefore have come to him indirectly as well as directly. They represent a bold move in his own development, but follow already established tendencies in German art, much as his emulation of impressionism likewise did. The more relaxed aesthetic attitudes of the Dresden Academy may have facilitated this turn, possibly even Zwintscher's encouragement, but it was not consistently applied by Segall, who continued to vacillate through 1912 among the influences of Israëls, modes of impressionism, and symbolist subjectivism. He remained unaware of, or unwilling to consider as viable prototypes, the examples of more progressive modernism offered by the German Expressionist avant garde.

In his subject matter, however – scenes of Jewish life in Vilnius and Russia with pogroms appearing consistently – more than in his stylistic concerns, Segall introduced a radicality into German art seldom seen at the time. Lithographs like *Group of Arsonists* (pl. 18) retain realist, impressionist stylistic attitudes but push them towards a more emotive projection by means of dramatic gestures and massive groupings (pl. 17) that suggest despair, helplessness, and an anonymous universality – although this effect is often disturbed by highly active linear patterning and scratched textures in the lithographic crayon surfaces. Whether Segall personally witnessed a pogrom or visualized the narratives he heard from others, in selecting this organized anti-Semitic violence as a theme he had no notable precedent among German or Eastern European painters. Poverty and deprivation dominated the genre scenes of Jewish painters like Ury or Samuel Hirzenberg. Depictions of persecution and homelessness, of Jews driven from their homes and into exile, set either in biblical times or representing the contemporary Eastern European

54

(il. col. 18) apesar de reterem posturas realistas, estilisticamente impressionistas, alcançam uma projeção mais emocional, através de gestos dramáticos e agrupamentos maciços (il. col. 17), que sugerem desespero, desamparo e uma universalidade anônima – apesar deste efeito ser muitas vezes perturbado pelo traçado linear muito ativo e pelas texturas arranhadas nas superfícies do lápis litográfico. Quer Segall tivesse testemunhado pessoalmente um pogrom, quer o tenha visualizado nas narrativas que ouviu de outros, ao escolher esta violência anti-semita organizada como tema, ele não teve nenhum predecessor de peso entre os pintores alemães ou da Europa oriental. A pobreza e a privação dominaram as cenas de gênero de pintores judeus como Ury ou Samuel Hirzenberg. Pinturas de perseguição e de desabrigados, de judeus expulsos de seus lares e impelidos para o exílio, situados ou em eras bíblicas ou representando a situação da Europa do Leste, são repetidamente encontradas em seus trabalhos, como no de Segall entre 1910 e 1912, mas o pogrom em si nunca fora pintado a não ser por ele.

Contudo, é possível considerar este desejo de Segall de dar um testemunho visual do sofrimento comunitário dos judeus do Leste europeu, especialmente nos pogroms, como uma preocupação que ele compartilhava com uma nova geração de artistas judeus na Alemanha. Temas de perseguição aos judeus assumem tons apocalípticos, vistos nas pinturas de Ludwig Meidner e Jakob Steinhardt, os quais junto com Richard Janthur formaram o grupo Expressionista *Die Pathetiker* (Os Patéticos) na galeria *Der Sturm* (A tempestade), em Berlim, em novembro de 1912. Seus motivos de pogroms e cenas de destruição cósmica, são quase concomitantes ao envolvimento de Segall com eles. Ironicamente, tanto Meidner quanto Steinhardt eram estudantes de arte em Berlim, quando Segall lá estudava, e caso os alunos judeus na Academia, na

situation, figure repeatedly in their work, as they do in Segall's between 1910 and 1912, but the pogrom itself remained essentially undepicted except by him.

It is possible, however, to view Segall's desire to bear visual witness to the communal suffering of Eastern European Jews, especially in pogroms, as a concern shared with a new generation of Jewish artists in Germany. Themes of Jewish persecution take on the tones of apocalypse seen in paintings by Ludwig Meidner and Jakob Steinhardt, who together with Richard Janthur formed the Expressionist group *Die Pathetiker* at the Gallery *Der Sturm* in Berlin in November 1912. Their motifs of pogroms and scenes of cosmic destruction parallel, or come shortly after, Segall's preoccupation with them. Ironically, both Meidner and Steinhardt were art students in Berlin while Segall studied there, and had the Jewish students at the academy, the School of Applied Arts, and other private art schools attempted to join together, they would certainly have come to know each other. There is, however, no indication of such communion.[20] When the *Pathetiker* exhibition opened in Berlin, Segall was in Holland to seek out the works of Israëls. His artistic gaze continued to be directed to the past, not the present, for the syntax of his pathos-filled imagery.

I am convinced that you are familiar with the history of art and of literature, and that you realize that every temporal epoch has its own art, and that the creator is the child of his time. In his artwork, in his creation something of the time in which he lives is mirrored, that is, the time reflects itself somehow in the artworks that are produced.... When Impressionism ended it was in reality because some other time had arrived,

55

Escola de Artes Aplicadas e em outras escolas particulares de arte tivessem feito esforços para se reunir, teriam certamente se conhecido. Contudo, não há nenhum registro de tal comunhão.[20] Quando a exposição dos *Pathetiker* foi inaugurada em Berlim, Segall estava na Holanda à procura dos trabalhos de Israëls. Para a sintaxe de sua imagética recheada de compaixão, seu olhar artístico continuava a se voltar para o passado, não para o presente.

Tenho certeza de que você conhece a história da arte e da literatura, e que você percebe que toda época temporal tem sua própria arte, e que o criador é filho de seu tempo. Alguma coisa de seu tempo sempre está retratada em sua obra, em sua criação, isto é, a época de certa forma se espelha nas obras que são produzidas.... O fato do Impressionismo acabar era uma realidade, porque uma outra época tinha chegado. As pessoas, especialmente as criativas, percebiam diferentemente, o que levou à luta contra o Impressionismo. Algo diferente tornara-se necessário. A época era superficial demais, estética demais. Outras formas tinham que ser encontradas – e agora chegou o Expressionismo.[21] – Lasar Segall, c. 1919

A viagem de Segall para a Holanda, em setembro de 1912, foi uma homenagem derradeira a Israëls e uma tentativa de despedida da Europa antes de embarcar no navio em Hamburgo e partir para o Brasil no vigésimo quinto dia daquele mês. A Alemanha se tornou para ele, assim como para outros judeus orientais, o país através do qual se deslocou mais para o Ocidente, para se juntar a seus irmãos e irmã em São Paulo. A partida parece ter sido uma decisão quase repentina, a julgar pela surpresa de seus amigos. Schultz ofereceu sua típica mescla de agitação tingida por um acabrunhante pessimismo: "Então você realmente viaja dia 25! Puxa, que

that people, especially the creative ones, felt differently, which led to a struggle against Impressionism. Something else became necessary. Too superficial, too aesthetic was the time. Other ways had to be found – and now Expressionism arrived.[21] – Lasar Segall, c. 1919

Segall's trip to Holland in September 1912 was a final tribute to Israëls and a tentative farewell to Europe before he boarded a steamer in Hamburg and left for Brazil on the twenty-fifth of that month. Germany became for him, as for other Eastern Jews, the country through which he moved further west, to join his brothers and sister in São Paulo. The trip seems to have been a fairly sudden decision, judging from the surprise his friends expressed. Schultz offered his typical mixture of excitement tinged by an overpowering pessimism: "So you're really going on the 25th! Wow, what a fabulous journey lies ahead of you! That you will return from Brazil I don't believe, however, and you certainly not either. So there's simply no hope that we'll ever see each other again."[22] Pankow expressed similar incredulity and a concerned teacher's caution:

Your most recent letter has left us speechless; I mean because of your trip to Brazil. Is that your unalterable plan? I would have nothing against it if I would know that your wonderful talent, which is certainly well armed in theory and technique and has so nicely become linked with your pure idealist psychological ability – if there, far, far away from your home it would yield rich fruits. But you are young. Should you not find nourishing soil there, then you must come back before you are forced onto false paths.[23]

Segall undertook the trip, apparently not with any intention to stay in Brazil, but to arrange exhibitions of his work in a less sophisticated market than Europe's and to sell

56

viagem maravilhosa você tem pela frente! Eu não acredito que você volte do Brasil, contudo, você certamente também não. Então realmente não resta esperança de que nos vejamos de novo."[22] Pankow também mostrou a incredulidade e a preocupação de um mestre cauteloso:

Sua última carta me deixou boquiaberto; digo isto por causa de sua viagem ao Brasil. Este é um plano irrevogável? Eu não teria nada em contrário se soubesse que seu maravilhoso talento, que com certeza está firmemente alicerçado na teoria e na técnica e tão bem se agregou à sua pura, idealista, aptidão psicológica – lá longe, bem longe de seu lar, produziria ricos frutos. Mas você é jovem. Caso lá você não encontre um solo fértil, você precisa voltar antes que se veja obrigado a trilhar por caminhos errados.[23]

Segall empreendeu a viagem, aparentemente sem qualquer intenção de permanecer no Brasil, mas para arranjar exposições de seu trabalho em um mercado menos sofisticado do que o europeu e para vender trabalhos que pagariam seu estudo posterior, metas que não tinha conseguido alcançar na Alemanha.[24] Ele expôs em março em São Paulo, e em junho em Campinas, cinqüenta e duas das pinturas, pastéis e desenhos realistas e impressionistas que trouxera consigo da Alemanha e aqueles que acabara de fazer na Holanda; a maioria foi vendida. Ele mandou as notícias de seu extraordinário sucesso imediatamente para Zwintscher, o qual respondeu com uma série de observações complexamente emaranhadas:

Quero lhe agradecer por sua carta, que muito apreciei, bem como gostei da crítica e do catálogo da exposição anexados. Eu o parabenizo sinceramente pelo maravilhoso sucesso de sua exposição, inclusive o material, porque este maravilhosamente possibilita que agora o senhor continue e termine seus estudos em Dresden. Certamente, apesar do clima anormal e do calor opressivo

paintings to pay for further study, goals he had failed to attain in Germany.[24] He exhibited in March in São Paulo and in June in Campinas fifty-two of the realist and impressionist paintings, pastels, and drawings he brought with him from Germany and those he had just completed in Holland; most were sold. He sent news of his remarkable success immediately to Zwintscher, who responded with a complexly interwoven series of observations:

I want to thank you for your letter, which I enjoyed very much, as I did the criticism and the exhibition catalogue enclosed with it. And I congratulate you sincerely for the wonderful success of your exhibition, including the material one because it so wonderfully makes it possible now for you to continue and to complete your studies in Dresden. Certainly, even if the abnormal climate and the oppressive heat of Brazil did not permit you to work as intensively as you hoped when you bid us adieu, nonetheless – perhaps all the more so during periods of inactivity and observation – you will have added much that is new to your art and will have firmed up and worked through the old in your spirit much more, and will now perhaps resume working much more purposively and quickly where you left off here.[25]

Zwintscher further indicated that Segall no longer need attend his painting class but could obtain his own studio as master student. Before the end of the year, Segall was back in Dresden, after making a three-week pilgrimage to Paris, his first visit to the city, financed by his Brazilian profits.[26]

When he arrived back in Dresden he discovered a significantly transformed artistic milieu. During the year he was in Brazil, Germany's progressive artists became more visible, more vocal and organized, no longer isolated in small local groups with little com-

57

do Brasil não permitirem que o senhor trabalhasse tão intensamente quanto desejava ao se despedir de nós, no entanto – talvez nos mais longos períodos de inatividade e observação o – senhor terá adicionado muito de novo à sua arte e terá confirmado e elaborado o velho em seu espírito, e talvez agora retome o trabalho mais resolutamente, com mais rapidez onde o interrompeu aqui.[25]

Zwintscher ainda mencionou que Segall não precisaria mais comparecer à sua classe de pintura mas conseguiria ter seu próprio estúdio como aluno mestre. Antes do fim do ano, Segall estava de volta a Dresden, após uma peregrinação de três semanas a Paris, sua primeira visita à cidade, financiada por seus lucros brasileiros.[26]

Quando chegou de volta a Dresden, ele descobriu o meio artístico profundamente transformado. Durante o ano em que estivera no Brasil, os artistas progressistas da Alemanha se tornaram mais visíveis, mais falantes e organizados, não mais isolados em pequenos grupos locais com pouca comunicação entre si. Uma série de exposições, iniciando-se com a *Sonderbund* em Colônia, em 1912, inaugurada quando Segall estava na Holanda e incluindo o Primeiro Salão Alemão de Outono, na galeria berlinense *Der Sturm,* em 1913, propiciava uma visão sistemática do Expressionismo alemão e de outras obras modernistas, documentando um novo movimento vivo e inovador. Da mesma forma, exemplos essenciais do Cubismo francês e do Futurismo italiano e as inovações mais independentes de Marc Chagall e Alexander Archipenko, ambos europeus do leste, percorreram toda a Alemanha, em exposições. Surgiram publicações de crítica e de teoria, especialmente o tratado de Vassily Kandinsky *Sobre o espiritual na arte* e o *Almanaque do Cavaleiro Azul* – Segall comprou exemplares de ambos – bem como artigos e reproduções em revistas, notadamente *Der Sturm* e *Die Aktion*, agora apaixonadamente dedicados ao fomento da

munication among them. A series of exhibitions, beginning with the 1912 Cologne *Sonderbund* which had opened as Segall took his trip to Holland, and including the First German Fall Salon at Berlin's Gallery *Der Sturm* in 1913, offered systematic overviews of German Expressionist and other modernist works, documenting a vital and innovative new movement. Similarly, major examples of French Cubism and Italian Futurism and of the more independent innovations of Marc Chagall and Alexander Archipenko, both Eastern Europeans, traveled in exhibitions throughout Germany. Critical and theoretical publications appeared, especially Vassily Kandinsky's treatise *Concerning the Spiritual in Art* and the *Blue Rider Almanac* – Segall purchased copies of both – as well as articles and reproductions in periodicals, most notably *Der Sturm* and *Die Aktion*, now passionately devoted to furthering the new art. Accompanied by extensive and vociferous debate, beginning shortly before Segall left for Brazil, a veritable offensive attack of radical new art was therefore mounted in Germany, and by the fall of 1913, when he returned, progressive styles were triumphant.

If he could ignore or reject avant-garde art previously, when Segall came back to Dresden confrontation with it was unavoidable; indeed, it was necessary and desirable. When he arrived in September or October, a Picasso exhibition, a Futurist exhibition, and a selection from the Cologne *Sonderbund* immediately presented him, in highly concentrated form, with an array of artistic innovation. At the academy, three students – Peter August Böckstiegel, Conrad Felixmüller, and Constantin von Mitschke-Collande – in addition to Otto Dix at the School of Decorative Arts, all close to Segall in age, were already successfully practicing an Expressionism formed by radicalizing the example of Van

58

nova arte. Acompanhado por um debate interminável e clamoroso iniciado pouco antes de Segall partir para o Brasil, um verdadeiro ataque ofensivo da nova arte radical estava ocorrendo na Alemanha, e no outono de 1913, quando ele voltou, os estilos progressistas triunfavam.

Se antes ele podia ignorar ou rejeitar a arte de vanguarda, quando Segall voltou para Dresden o confronto com ela se tornou inevitável; aliás, era necessário e desejável. Logo ao chegar, em setembro ou outubro, uma exposição de Picasso, uma exposição futurista e uma seleção da *Sonderbund* de Colônia, imediatamente lhe ofereceram, de forma altamente concentrada, uma exibição da inovação artística. Na academia, três alunos – Peter August Böckstiegel, Conrad Felixmüller e Constantin von Mitschke-Collande – além de Otto Dix na Escola de Artes Decorativas, todos quase da mesma idade de Segall, estavam praticando com sucesso um Expressionismo constituído pela radicalização do exemplo de Van Gogh.[27] Como se fora para cumprir a previsão de Zwintscher de que iria "retomar o trabalho muito mais resolutamente e depressa," talvez liberto de suas remanescentes amarras às formas naturalistas tanto por sua experiência no Brasil quanto por sua recente independência financeira, certamente encorajado pelo fermento da atividade artística à sua volta, Segall adotou técnicas novas.

É difícil verificar a cronologia de suas obras dessa época, em grande parte porque ele mais tarde atribuiria datas anteriores a muitas delas. Possivelmente, do fim de 1913 – não estava incluída nos trabalhos expostos no Brasil – há uma pintura totalmente banhada em vermelho, um esforço significativo de fixar coloristicamente as paixões da sexualidade. *Dança apache* (il. pb. 16) traz um tema freqüente na arte e na literatura expressionistas mas único na obra de Segall, assinalando uma derivação significativa somada a uma experimentação ainda hesitante. A pin-

Gogh.[27] As if in fulfillment of Zwintscher's prediction that he would now "resume work-ing much more purposively and quickly," perhaps freed from his lingering attachment to naturalistic forms by both the Brazil experience and his new-found economic indepen-dence, and certainly emboldened by the ferment of artistic activity surrounding him, Segall engaged the novel techniques.

The chronology of his work at this time is difficult to ascertain, in large part because he later attributed earlier dates to much of it. Possibly from late 1913 – it was not included among works he exhibited in Brazil – is a painting totally bathed in red, an expressive effort to fix the passions of sexuality coloristically. *Apache Dance* (fig. 16) takes up a motif frequent in Expressionist art and literature but unique in Segall's work, indicating significant derivativeness joined to still hesitant experimentation. The painting may also be a lone major visual record and recollection of his months in Brazil. The theme of public sexual display, the lanky, dark-haired, swarthy figures, and the guitarist in the background all prefigure the Brazilian world Segall depicted after he moved there in 1923, tied as well to the exoticism of European Gypsy representations. The almost black silhouette of the dancers, their elongated figures melting together in a hot embrace, the entire scene illuminated by a campfire hid-den behind their shadowed forms, the extreme tilt of the ground plane and the dissolution of depth, while still retain-ing a foundation in observable visual phenomena, combine here to push Segall's prior impressionist mode to far more

Figure 16. **Lasar Segall, *Apache Dance*, 1910 (?), oil on canvas, 31 1/2 x 24 7/8 in., private collection, São Paulo.**
Lasar Segall, *Dança apache*, 1910 (?), óleo sobre tela, 80 x 63 cm., coleção particular, São Paulo.

tura pode ainda ser um registro visual importante e solitário e uma lembrança de seus meses no Brasil. O tema do exibicionismo sexu-al, as figuras esbeltas, morenas, de cabelos negros, e o tocador de violão ao fundo, todos retratam o mundo brasileiro que Segall pin-tou depois que se mudou para lá em 1923, relacionado também às exóticas representações dos ciganos europeus. A silhueta quase ne-gra dos dançarinos, suas figuras alongadas se fundindo em cálido abraço, a cena inteira iluminada por uma fogueira escondida atrás das formas sombreadas, a inclinação extrema do plano do chão e a dissolução da profundidade, enquanto ainda retêm um fundamento nos fenômenos visuais observáveis, aqui se combinam para impelir o prévio estilo impressionista de Segall para efeitos muito mais sub-jetivos, carregados de efeitos simbólicos. Contudo, o quadro conti-nuou sendo uma experiência única até 1914.

Entre os primeiros ensaios de Segall num Expressionismo quase cubista está o retrato de Margarete Quack, que Segall co-nheceu no início de 1914 e com quem se casou em 31 de dezembro de 1919 (ils. pb. 17, 18).[28] O quadro comprova um estudo cuidadoso de Picasso, com artifícios semi-geométricos sobrepostos à composição essencialmente naturalista, deixando entrever clara-mente as feições da pessoa retratada. Como no Cubismo incipiente, as cores são abafadas com uma predominância de marrons, apesar dos tons da pele, realçados pelo branco, oferecerem um

subjective, symbolically charged effects. The painting remained a unique experiment, however, until 1914.

Among Segall's earliest efforts in a quasi-Cubist Expressionism is a portrait of Margarete Quack, whom Segall met early in 1914 and married on 31 December 1919 (figs. 17, 18).[28] The painting demonstrates a careful study of Picasso, with semi-geometric devices overlaid on a basically naturalistic configuration, leaving the sitter's features readily discernable. As in early Cubism, colors are muted with browns dominant, although flesh tones highlighted by white offer a visual focus, and indicate too Segall's lingering naturalism, which is also the source of the accented brushstrokes. He adapted this new painting vocabulary to his previous themes with extraordinary rapidity, as if trying desperately to catch up to and surpass other artists of his generation in both the German and Russian Empires. Two paintings, *Russian Village* (pl. 19) and *Russian Village I* (fig. 19), are the first mature manifestations of his new artistic will. A naturalistic substratum and a simplified, substantially referential coloration remain, but a Futurist armature of faceting, angularity, and triangulation pulls and stretches figures and houses, distorting their forms. Futurism, Cubism, and the Expressionism especially of Karl Schmidt-Rottluff, with whom Segall established contact in 1914,[29] are

Figure 17. **Lasar Segall, *Portrait of Margarete*, 1913 (?), oil on canvas, 27 5/8 x 19 3/4 in., collection of Simão Guss, São Paulo.**
Lasar Segall, *Retrato de Margarete*, 1913 (?), óleo sobre tela, 70 x 50 cm., coleção Simão Guss, São Paulo.

Figure 18. **Lasar Segall, *Portrait of a Woman*, page from a sketchbook, c. 1915, graphite on paper, cat. no. 143.**
Lasar Segall, *Rosto de mulher*, página de um caderno de anotação, c. 1915, grafite sobre papel, cat. n. 143

17

18

foco visual, e indicarem também os resquícios do naturalismo de Segall, que é também a origem das pinceladas acentuadas. Ele adaptou este novo vocabulário pictórico aos seus temas anteriores com uma rapidez extraordinária, como se estivesse desesperadamente tentando alcançar e ultrapassar outros artistas de sua geração nos Impérios Russo e Alemão. Dois quadros, *Aldeia russa* (il. col. 19) e *Aldeia russa I* (il. pb. 19), são as primeiras manifestações maduras de seu novo rumo artístico. Permanecem um substrato naturalista e uma coloração simplificada, substancialmente de referência, mas o arcabouço futurista de facetas, de ângulos e triângulos, puxa e estica as figuras e as casas, distorcendo suas formas. Futurismo, Cubismo e sobretudo o Expressionismo de Karl Schmidt-Rottluff, com quem Segall entrou em contato em 1914,[29] são fundidos por Segall num estilo de expressão próprio. Nos dois quadros, uma mulher e um homem aparecem em primeiro plano, fora da aldeia num trecho de verde. Em um deles, o homem parece se afastar da mulher, que o segura; no outro, os dois se

melded into a personal expressive mode by Segall. In both paintings, a woman and man appear in the foreground, outside the village on an expanse of green. In one case, the man appears to pull away from the woman, who holds him back; in the other, the two recline together with heads bent and brows furrowed as if in contemplation. Sufficient reference is provided in the peasant garb and, perhaps, in the black hair to make a Russian setting and Jewish ethnicity for the couple easily decipherable. Eastern European primitivity, Jewish fate, and the relationship of the sexes are fused as themes in these paintings, distinguishing them from their stylistic precursors in this personal synthesis.[30]

Segall's further development of his singular Russo-Jewish-German Expressionism (pls. 21, 22) was interrupted during the summer of 1914 with the outbreak of World War I. As a Russian citizen, he was an enemy alien resident in the German Empire. Unlike many other Russians there, he made no effort to return home to offer his services to Czar and country, however. His Russian identity, which he maintained throughout his life, even during the years when Lithuania was an independent country, was a cultural one that did not recognize loyalty to a nation-state and its rulers, but

61

reclinam juntos, com as cabeças inclinadas e as frontes vincadas como se em contemplação. A vestimenta camponesa e, talvez, o cabelo preto são referências suficientes para facilitar a identificação do ambiente russo e da etnia judaica do casal. Nestes quadros, o primitivismo da Europa oriental, o destino judaico, e o relacionamento entre os sexos se fundem como temas, distinguindo-os de seus precursores estilísticos nesta síntese pessoal.[30]

Figure 19. **Lasar Segall, *Russian Village I*, 1913 (?), oil on canvas, 28 3/8 x 25 5/8 in., private collection, São Paulo.**
Lasar Segall, *Aldeia russa I*, 1913 (?), óleo sobre tela, 72 x 65 cm., coleção particular, São Paulo.

Os avanços de Segall no seu Expressionismo russo-judaico-alemão peculiar (ils. col. 21, 22) foram interrompidos durante o verão de 1914, pela eclosão da Primeira Guerra Mundial. Como cidadão russo, ele era um estrangeiro inimigo, residente no Império Alemão. Todavia, à diferença de outros russos lá, ele não fez nenhum esforço para voltar para casa e oferecer seus serviços ao Czar e à pátria. Sua identidade russa, que manteve ao longo de toda a sua vida, mesmo durante os anos em que a Lituânia era um país independente, era uma identidade cultural que não reconhecia lealdade a uma nação e a seus dirigentes, mas sim reivindicava um elo mais místico com a geografia, os antepassados e uma alma étnica. Contudo, Segall foi obrigado a sair de Dresden em 1915 e a se estabelecer na vizinha cidade de Meissen, com Quack e outros russos (il. pb. 20). Schulz lhe escreveu: "Seu principal empenho deve certamente ser o anseio pela paz."[31] Durante este período de retiro forçado de seu estúdio em Dresden, seu trabalho de fato passou por uma regressão notável, pois reverteu para um refinado naturalismo, pré impressionista, para retratar vistas do horizonte da cidade (il. pb. 21) – paisagem rural e urbana tinham estado vir-

rather claimed a more mystical link with geography, ancestry, and an ethnic soul. Nonetheless, Segall was forced to leave Dresden in 1915 and to settle in the nearby city of Meissen with Quack and other Russians (fig. 20). "Your main occupation," wrote Schultz to him, "must certainly be to yearn for the peace to come."[31] His work during this time of forced withdrawal from his Dresden studio indeed underwent a remarkable regression as he reverted to a refined, pre-impressionist naturalism to render views of the city skyline (fig. 21) – landscape and cityscape had been virtually absent from Segall's previous work – and portraits of his fellow Meissen inhabitants. This reversion may have been an almost sub-

20

conscious response to dramatically new surroundings and life circumstances, similar to his later trips to the resort of Hiddensee (figs. 22–27) and his emigration to Brazil, after which he again took on landscape and a less adventurous style. It may also have reflected a practical necessity to produce marketable work – Segall also accepted commissions for portraits, a practice about which he bitterly complained – as the remainder of his Brazilian earnings diminished, lost in value during wartime inflation, or possibly were confiscated. However determined, the months in Meissen were for Segall's art an unexpected interlude, a withdrawal to picturesque nature and modeled reality removed from the artistic avant garde he had just discovered.

21

tualmente ausentes da obra anterior de Segall – e retratos de seus companheiros moradores de Meissen. Esta volta pode ter sido talvez uma resposta quase subconsciente a um ambiente e circunstâncias dramaticamente novos, parecidos às suas viagens posteriores à estância de Hiddensee (ils. pb. 22–27) e à sua emigração para o Brasil, depois do que ele retomou a paisagem e um estilo menos aventuroso. Isso pode também ter espelhado uma necessidade prática de produzir trabalhos vendáveis – Segall aceitou também encomendas de retratos, uma prática que lastimava amargamente – à medida que escasseavam seus lucros brasileiros, cujo valor perdia-se com a inflação dos tempos de guerra, ou foram possivelmente confiscados. Por mais determinado que estivesse, os meses em Meissen foram para a arte de Segall um interlúdio inesperado, um retiro para a natureza pitoresca e para a realidade modelada, retirada da vanguarda artística que acabara de descobrir.

Contudo, tão logo de volta a Dresden – Zwintscher, Sterl e Kuehl tinham rapidamente escrito às autoridades para obter uma dispensa especial que permitiu seu retorno – Segall retomou seu radicalismo expressionista, nas gravuras e desenhos, mais baratos para produzir do que pinturas e com materiais mais disponíveis do que as racionadas telas e tintas a óleo. Refugiados,

Soon back in Dresden though – Zwintscher, Sterl, and Kuehl had quickly written to the authorities to obtain a special dispensation that permitted his return – Segall resumed his Expressionist radicalization in prints and drawings, cheaper to produce than paintings and their materials more available than rationed canvas and oil paints. Refugees, beggars (pl. 20), hunger, death, and the care-scarred faces of old Jews became his motifs, as if fulfilling Schultz's observation that "the horror of war must, in accordance with your own dark tendencies, be inspiring you."[32] The war itself, neither the battles not witnessed nor their wounded soldiers returned to Dresden, played no role in his imagery, but the persistent terror and anxiety infusing the personages he depicted functioned as an analogue to the war's effects, translating them into an existential commentary on the precariousness of life itself. Contemporary events remained foreign to Segall's art, but were constantly present as an undertone in scenes of humanity's threatened survival.

The lithograph *Beggars II* (pl. 23) retrieves the setting of a Russian village, the houses tilted precariously, leaning on each other as if about to collapse, exaggerating further effects explored in *Vil-*

Figure 20. **Photographer unknown, Lasar Segall and Russian friends during wartime internment, Meissen (left to right: Achieser, Striemer, Neroslaw, Segall), c. 1915, black-and-white photograph, cat. no. 142.** Fotógrafo desconhecido, Lasar Segall e companheiros russos confinados em Meissen durante a Primeira Guerra (esq. para dir.: Achieser, Striemer, Neroslaw, Segall), c. 1915, fotografia preto e branco, cat. n. 142.

Figure 21. **Lasar Segall, *Meissen*, c. 1915, oil on canvas, 15 1/4 x 14 3/4 in., private collection, São Paulo.** Lasar Segall, *Meissen*, c. 1915, óleo sobre tela, 38.7 x 37.5 cm., coleção particular, São Paulo.

63

mendigos (il. col. 20), fome, morte e os rostos de velhos judeus estigmatizados pela ansiedade tornaram-se seus motivos, como se cumprindo a observação de Schultz de que "o horror da guerra deve, de acordo com suas próprias tendências sombrias, estar lhe inspirando."[32] A guerra em si não desempenhou nenhum papel em sua imagética, nem as batalhas não presenciadas, nem seus soldados feridos devolvidos para Dresden, mas o terror persistente e a ansiedade permeando os personagens que ele retratou serviram de analogia aos efeitos da guerra, traduzindo-os em um comentário existencial sobre a precariedade da própria vida. Acontecimentos contemporâneos não foram incluídos na arte de Segall, mas estavam constantemente presentes, como um substrato em cenas da ameaçada sobrevivência da humanidade.

A litografia *Mendigos II* (il. col. 23) recupera o ambiente de uma aldeia russa, as casas perigosamente inclinadas, encostadas uma à outra como se fossem desabar, exagerando efeitos mais explorados em *Vilna e eu* e *Depois do pogrom*. Nestas litografias iniciais, as paredes, apesar de sua perda de verticalidade, permanecem planos sólidos, evidência de um entorno urbano e material em dissonante colisão, mas em *Mendigos II* essa solidez se dissolve, as casas desmoronam para dentro e suas paredes se esvaem na atmosfera vazia. Os dois mendigos passam por uma semelhante dissolução desorientadora, ao aparecerem seus corpos em facetas triangulares só vagamente sugestivas de formas humanas, das quais emergem mãos em forma de garras. Seus rostos são uma coleção de aspectos falaciosos – dentes arreganhados, olhos raivosamente repuxados, sobrancelhas franzidas – que se fundem em configurações semelhantes a esqueletos. Mas a maior parte da massa de seus corpos é feita de espaço não resolvido, evaporando-se no negrume etéreo da superfície da gravura. O mundo que Segall assim retratou du-

nius and I and *After the Pogrom*. In those earlier lithographs the walls, despite their loss of verticality, remained solid planes, evidence of a harshly impinging material urban environment, but in *Beggars II* that solidity dissolves, the houses cave inwards and their walls fade into the empty atmosphere. The two beggars undergo a kindred disorienting dissolution as their bodies appear in triangular facets only vaguely suggestive of human forms from which clawlike hands emerge. Their faces are a collection of mendacious features – bared teeth, angrily slanted eyes, knit brows – that melt into skull-like configurations. But it is unresolved space that makes up the majority of the mass of their bodies, evaporating into the etheresque blankness of the print's surface. The world Segall thus depicted during the war years is a world disappearing into emptiness, where figures are but

22

23

24

minimally indicated by networks of jagged lines never coalescing. The human presence, the world around it, both are imperiled by the void and by the threat of nothingness. Annihilation is never distant.

"You expressed yourself about your art more than you usually do [in your last letter]," Schultz wrote to Segall in 1918, and he analyzed his friend's conversion to an anti-naturalist Expressionism as ethnically determined: "If your artistic nature demands that you liberate yourself from the forms of nature," he observed, "then you certainly are moving in the right direction. I believe that the tendency towards the abstract, the metaphysical, is – so to say – derived from your origins as Russian and as Jew. You are a complicated person."[33] Similar attributions of Segall's Expressionism to his Russian-Jewish soul be-

25

26

65

came a repeated topos in the critical reception of his work after he found, finally, exhibition possibilities in Dresden in 1917. Will Grohmann, later one of Germany's most prominent historians of modern art, then a very young art critic and one of Segall's closest friends, summarized the argument poetically:

> *Thirty years ago the painter Lasar Segall began his pilgrimage ... in Vilnius. Forced to enter life under trembling stars, armed as his Russian brothers are with the genius for tragedy, as a child he already experiences the hopeless struggle of human insufficiency, leaves his homeland when fifteen years old and, filled with longing, searches for it in the entire world. Everywhere he hears the melodies of poverty and death, and the chimera of the world only leads him to deeper insight into greater woes.... In Europe he begins from the beginning again, befriends the lost, the suffering, the exiled in the great cities, wrestles bitterly with God and the devil.[34]*

Segall fostered such interpretations, insisting his Russian nationality be listed in exhibition catalogues and associating his work with Russian authors. Linked to Dostoevski, Gogol, and Tolstoy, he examined the impoverished material existence and rich spiritual life of Eastern Europe's Jewish communities. "Next to Kandinsky and Chagall," wrote Paul-Ferdinand Schmidt, director of the Dresden City Museum:

> *Segall is the Russian artist who most embodies the Eastern spirit and certainly has offered a more intense*

Figure 27. **Lasar Segall, *Two Small Houses*, page from a sketchbook, c. 1926, color pencil on paper, cat. no. 183.** Lasar Segall, *Duas casinhas*, página de um caderno de anotação, c.1926, lápis de cor sobre papel, cat. n. 183.

rante os anos de guerra é um mundo que desaparece no vazio, onde as figuras são minimamente indicadas por redes de linhas recortadas que nunca se aglutinam. A presença humana, o mundo ao seu redor, ambos estão ameaçados pelo vácuo e pela ameaça do nada. O aniquilamento está sempre por perto.

"Você se expressou a respeito de sua arte mais do que você costuma fazer (na sua última carta)," Schultz escreveu para Segall em 1918, e ele analisou a conversão de seu amigo ao Expressionismo anti-naturalista como sendo etnicamente determinada: "Se sua natureza artística exigir que você se liberte das formas da natureza," observou, "então você está certamente tomando o rumo certo. Eu acredito que a tendência para o abstrato, o metafísico é – modo de dizer – fruto de suas origens como russo e como judeu. Você é uma pessoa complicada."[33] Quando finalmente encontra meios de fazer uma exposição em Dresden, em 1917, estas sugestões de que o Expressionismo de Segall era devido à sua alma russo-judaica mostram-se um assunto repetido na recepção crítica ao seu trabalho. Will Grohmann, mais tarde um dos mais brilhantes historiadores alemães da arte moderna, então um crítico de arte muito jovem e um dos amigos mais íntimos de Segall, resumiu o argumento de forma poética:

> *Trinta anos atrás o pintor Lasar Segall começou sua peregrinação ... em Vilna. Forçado a entrar na vida sob trêmulas estrelas, dotado como o são seus irmãos russos, com um talento para a tragédia, já enquanto criança vivencia a luta desesperançada da insuficiência humana, deixa sua pátria aos quinze anos de idade, cheio de saudade busca-a pelo mundo inteiro. Em todo lugar escuta as*

contribution to the discovery of the Russian-Jewish soul than even Chagall has done....
Segall is the most honest representative simultaneously of both Russia and the soul of the
Eastern Jew because he has concentrated with a powerful focus on the central problem
of that people, on the melody of pessimism, on the insurmountable melancholy of Eastern
suffering.[35]

Matching his work to German perceptions of Russian and Jewish misery and mysticism, Segall shaped a public persona.

In 1917 and again in 1918, he visited Vilnius. Situated near the eastern line of German conquest, occupied since almost the beginning of the war, the city was a key military site. Segall's reasons for wishing to see the city of his birth were surely personal, as his parents and two siblings remained there, but he could also reconfirm his visual memory of Vilnius in drawings of its life and environment. Coincidentally, his images would also offer testimony to the beneficence of the German occupation. In 1918, he arrived in Vilnius in August; with several extensions of his visa as he suffered from the Spanish flu and as the German military effort collapsed, he remained in the city until mid-November, when he returned to Dresden with the Reich's retreating troops. "We have horrible weather here," he wrote in the meantime to Quack, "a constant rain, very depressing; otherwise everything here has been transformed for the better. The people and the streets seem fresher and livelier."[36] The imposition of German military discipline and order, concentrated on cleaning streets and propping up decaying buildings as well as regulating daily life, had begun to overcome the years of czarist neglect and repression, he felt, as he found the city to be one of peace. Segall confirmed conclusions his father had already

67

melodias da pobreza e da morte, e a quimera do mundo apenas o conduz a uma compreensão mais profunda de desventuras sempre maiores.... Na Europa, ele recomeça de novo do começo, torna-se amigo dos perdidos, dos sofredores, dos exilados nas grandes cidades, se degladia amargamente com Deus e com o diabo.[34]

Segall induziu tais interpretações, insistindo que sua nacionalidade russa fosse assinalada nos catálogos das exposições e associando seu trabalho a autores russos. Ligado a Dostoievski, Gogol e Tolstoi, ele examinou a empobrecida existência material e a rica vida espiritual das comunidades judaicas da Europa oriental. "Junto com Kandinsky e Chagall," escreveu Paul-Ferdinand Schmidt, diretor do Museu da Cidade de Dresden:

Segall é o artista russo que melhor retrata o espírito oriental e certamente deu uma contribuição até mais intensa para a descoberta da alma russo-judaica do que a do próprio Chagall.... Segall é o representante mais honesto, simultaneamente da Rússia e da alma do judeu oriental porque ele concentrou um foco poderoso sobre o problema central dessa gente, sobre a melodia do pessimismo, sobre a insuperável melancolia no sofrimento oriental.[35]

Ao adequar seu trabalho às percepções alemãs da miséria e do misticismo russo e judaico, Segall moldou uma persona pública.

Em 1917 e de novo em 1918 ele visitou Vilna. Localizada perto da fronteira oriental das conquistas alemãs, ocupada praticamente desde o início da guerra, a cidade era um ponto militar estratégico. As razões que levaram Segall a rever sua cidade natal eram certamente pessoais, visto que seus pais e dois irmãos ainda estavam lá, mas ele também podia reconfirmar sua memória visual de Vilna em desenhos de sua vida e ambiente. Por coincidência, suas imagens também dari-

communicated in his letters, although perhaps he also showed concern for the German censors. He sketched the life of Vilnius's Jewish community (pl. 25) and portrayed his parents in expressive shorthand renderings (pl. 24), without the sympathetic detail of his 1910 drawings. With distorting emotive effect and a neo-naive accent on simplicity and originary impression, he produced a number of studies for compilation into prints and paintings during the winter after he returned to Germany (pls. 26, 27).[37]

While he was in Vilnius, his work was on exhibition in Dresden at the liberal Artists' Society,[38] forming an essential component in the artistic revitalization and changing political atmosphere in the Saxon city as the war approached its end. While mutinies erupted in the navy and army and strikes broke out in the cities, as the Emperor and the princes abdicated and Germany sued for peace, Expressionist artists and writers called for a new humanity to replace the corrupt and violent existing order. Segall's melancholic projections of life and poverty in the Russian East were entwined with the fervor of Expressionist slogans for a utopian future of brotherhood and peace:

We all, youthfully enthusiastic, expect the realization of this idea, beyond all peoples and times, beyond all politics and all acts of force.... We hope that we leaders of a coming generation can clasp hands above the gulfs that separate us in the holy conviction that we are aiding brother humans who look to us to lead them to a more worthy future.... Oh Man, be good! [39]

Temporarily trapped in Vilnius as the war ended, Segall waited anxiously for news from Quack about his paintings in the exhibition and for permission to return, to rejoin the revolutionary ferment of Dresden's artistic community.

68

am testemunho dos benefícios da ocupação alemã. Chegou em Vilna em agosto de 1918; com várias renovações de seu visto pois tinha sido acometido pela gripe espanhola e à medida que o empreendimento militar alemão fracassava, ele permaneceu na cidade até meados de novembro, quando voltou para Dresden com as tropas do Reich em retirada. "Aqui, temos, um tempo horrível," escreveu nesse ínterim para Quack, "uma chuva constante, muito deprimente, o restante por aqui tem mudado para melhor. As pessoas e as ruas parecem mais frescas e mais vivazes."[36] Ele sentiu que a imposição da disciplina militar e da ordem alemã, concentrada na limpeza das ruas e em escorar prédios que desabavam, bem como a regulamentação da vida quotidiana, começavam a superar os anos de descaso e repressão czarista nesta cidade que encontrara em paz. Segall confirmou as conclusões que seu pai já lhe tinha comunicado em suas cartas, embora ele, também, talvez temesse os censores alemães. Ele esboçou a vida da comunidade judaica de Vilna (il. col. 25) e retratou seu pai em relatos taquigráficos expressivos (il. col. 24) privados dos detalhes compassivos de seus desenhos de 1910. Com um efeito emocional distorcido e uma acentuação neo-ingênua na simplicidade e na impressão originária, ele produziu uma série de estudos a serem compilados em gravuras e pinturas durante o inverno, após sua volta à Alemanha (ils. col. 26, 27).[37]

Enquanto estava em Vilna, sua obra estava exposta em Dresden, na liberal Sociedade dos Artistas,[38] constituindo um componente essencial da revitalização artística e da cambiante atmosfera política na cidade saxônia, ao se aproximar o fim da guerra. Enquanto irrompiam levantes na marinha e no exército e greves nas cidades, enquanto imperadores e príncipes abdicavam e a Alemanha buscava a paz, artistas e escritores expressionistas clamavam por uma nova humanidade que substituísse a ordem existente corrupta e violenta. As projeções melancólicas

Everyone must overcome the external-veristic (the interesting) in favor of the necessary (the inner-truthful). Interesting is appearance, what passes, everything sensual-appealing. The antithesis is truth, necessity, eternity, slow revelation. All technical refinement is problematic.... Everyone must be inspired only to comprehend the essential from within and to express it in a personally necessary form.[40] – Lasar Segall, 1919

Although Segall was not confined to Meissen very long and seemed sufficiently reliable or exploitable to be allowed trips to the German-occupied territories of the Russian Empire, as a Russian citizen in wartime Germany he lived with severe restrictions on his movement. It is remarkable then that he took on a visible role in the extraordinarily vocal Expressionist avant garde in Dresden during the war's final years and immediately thereafter.[41] His work, however, differs thematically from that of the other young Dresden artists who accented radical political and social involvement in their imagery. Segall explored more universally existential themes, less engaged with the definingly contemporary, incorporating motifs linked to the Eastern European Jews, safely distanced from the concurrent German situation. Despite an overt nonpartisanship, his work reverberated sympathetically with that of his German comrades. "There is a radicalism that supersedes all economic transformations: the radicalization of the mind," the novelist Heinrich Mann observed in a speech to the Munich Political Council of Workers of the Mind at the end of 1918. "Whoever wants to be righteous to humanity must not be afraid."[42] Committed to Expressionism, Lasar Segall pictured opposition.[43]

As a group, progressive artists in Dresden evolved an Expressionist vocabulary that synthesized Cubo-Futurist faceting with a primitivizing depiction of forms and a

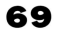

69

de Segall da vida pobre no Leste russo estavam entremeadas com o fervor dos *slogans* expressionistas para um futuro utópico de irmandade e paz:

Todos nós, jovens entusiastas, esperamos a realização desta idéia, para além de todos os povos e tempos, para além de todas as políticas e todos os atos de força.... Esperamos que nós líderes de uma geração vindoura possamos unir as mãos por cima dos vazios que nos separam, na convicção sagrada de que estamos ajudando irmãos humanos que esperam que os conduzamos a um futuro mais digno.... Oh Homem, seja bom! [39]

Temporariamente preso em Vilna quando a guerra acabou, Segall esperava ansiosamente por notícias de Quack sobre suas pinturas na exposição e para a permissão de voltar, de se unir ao fermento revolucionário da comunidade artística de Dresden.

Todo mundo precisa superar o externamente verístico (o interessante) em favor do necessário (o interiormente verdadeiro). Interessante é aparência, que passa, tudo que apela aos sentidos. A antítese é verdade, necessidade, eternidade, lenta revelação. Todo refinamento técnico é problemático.... Todos devem ser inspirados somente para compreender o essencial vindo de dentro e a expressá-lo de uma forma individualmente necessária.[40] – Lasar Segall, 1919

Apesar de Segall não ficar confinado em Meissen por muito tempo e parecer suficientemente confiável ou aproveitável para que lhe fossem permitidas viagens aos territórios do Império Russo ocupados pelos alemães, como cidadão russo numa Alemanha em tempo de guerra ele viveu com severas restrições a seu deslocamento. É pois incrível que tenha tido um papel de destaque na extraordinariamente loquaz vanguarda expressionista de Dresden durante os úl-

coloristically charged symbolic emotionalism. Affecting during the war years an overt dependence on Cubist precedent, paintings such as Segall's *Man and Woman (Couple) I* in 1916 (fig. 28) referenced the art of France, one of the Allies united against the German Empire, much as avant-garde periodicals like *Die Aktion* programmatically praised French and other Allied artists, writers, and their works in protest against German chauvinism. Implicit in such seemingly insignificant stylistic references was an act of wartime defiance, a hidden statement often of pacifist principles of international fraternity that

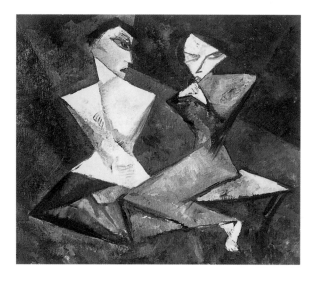

denied the demonization of the enemy common in Germany, as in the other warring nations. Such subtleties eluded Germany's strict government censorship, which focused on subject matter. Style nevertheless contained conviction. Through it ideology was formulated.

Dresden's wartime and postwar Expressionism, the Expressionism of the "second generation," was shaped by the two progressive artists who escaped military service during much of the war and thus remained in the city to continue their work and development: Felixmüller and Segall.[44] Felixmüller's youth, which allowed him to avoid the draft until 1918, was matched in effect by Segall's Russian citizenship. Of the two, Felixmüller was the

Figure 28. **Lasar Segall, *Man and Woman (Couple) I*, 1916 (?), oil on canvas, 27 5/8 x 32 3/4 in., location unknown, originally in the collection of Otto Lange.**
Lasar Segall, *Homen e mulher (Casal) I*, 1916 (?), óleo sobre tela, 70 x 83 cm., localização atual desconhecida, originalmente na coleção de Otto Lange.

timos anos da guerra e logo após.[41] Todavia, seu trabalho difere tematicamente daquele dos outros jovens artistas de Dresden que acentuavam um radical envolvimento político e social em sua imagética. Segall explorou temas mais universalmente existenciais, menos engajados com a contemporaneidade radical, incorporando motivos ligados aos judeus da Europa do Leste, a uma distância segura da concorrente situação alemã. Apesar de um não partidarismo explícito, seu trabalho reverberava de modo amistoso com aquele de seus colegas alemães. "Há um radicalismo que supera todas as transformações econômicas: a radicalização da mente," observou o romancista Heinrich Mann num discurso ao Conselho Político dos Trabalhadores da Mente de Munique, no fim de 1918. "Aquele que quiser ser justo para com a humanidade não precisa ter medo."[42] Comprometido com o Expressionismo, Lasar Segall retratava a oposição.[43]

Como grupo, os artistas progressistas de Dresden desenvolveram um vocabulário expressionista que sintetizava o facetamento cubo-futurista, com um retrato primitivizante das formas e um emocionalismo simbólico coloristicamente carregado. Exibindo durante os anos de guerra uma explícita dependência do precedente cubista, pinturas de Segall como *Homem e mulher (Casal) I*, em 1916 (il. pb. 28) se reportavam à arte da França, um dos aliados unidos contra o Império Alemão, assim como revistas de vanguarda como *Die Aktion* programaticamente louvavam artistas, escritores franceses e outros aliados, e seus trabalhos em protesto contra o chau-

younger and more adventurous, willing to take extreme risks, radical in his political and artistic convictions. His work had been on exhibit in Berlin and in Dresden since 1915; he was in contact with the Expressionist avant garde of *Der Sturm* and *Die Aktion*. During 1916 and 1917, Felixmüller initiated experiments in Cubist and prior Expressionist syntax and Segall immediately followed, although the virtual contemporaneity of their shifts in stylistic strategy makes the sequence mainly inconsequential. For Segall particularly, this involved the virtual rejection of everything the academies had taught him. In place of the nuanced impressionist harmonies of muted tonality and formal softness, *Man and Woman (Couple) I* reduced figures to jagged intersecting planes, pseudo-triangles and parallelograms, with fiercely caricatured faces that grimace and snarl as large almond eyes gaze with malevolence. Impure colors roughly applied, violent distortion, crudity, and repugnance stress the image's materiality, the Expressionist antithesis to an aesthetics of illusion, beauty, and sensuous appeal. Originary primitivity here assaults the cultural traditions, falsehoods, and repressions of a decayed European civilization. Characterizing the new Expressionism of Segall and Felixmüller, the poet Walter Rheiner insisted:

Young painters present themselves, heralds of a new world.... Seek not what your eye, all too tired, is accustomed to see. You are not to be entertained or bored, you are not supposed to see yet another time what you have always seen. Seek not for representation, lovely reproductions, gentle repetitions, simple poetry for the eye! These young painters have fundamentally comprehended that what came to be in you and what came to be how it is, now is worth being destroyed. And they push what is falling, they fell what is col-

71

vinismo alemão. Implícito em tais referências estilísticas, aparentemente insignificantes, estava um desafio de tempo de guerra, uma embutida declaração freqüentemente de princípios pacifistas de fraternidade internacional, que negava a demonização do inimigo, comum na Alemanha, como também nas outras nações em guerra. Tais sutilezas escapavam à severa censura do governo alemão, que se concentrava no assunto. Todavia o estilo continha convicção. Através dele era formulada a ideologia.

O Expressionismo de Dresden da época da guerra e do Expressionismo da "segunda geração," era moldado pelos dois artistas progressistas que escaparam do serviço militar durante grande parte da guerra e, assim, ficaram na cidade para continuar seu trabalho e formação: Felixmüller e Segall.[44] A pouca idade de Felixmüller que o salvara do alistamento até 1918, era igualado pela cidadania russa de Segall. Dos dois, Felixmüller era o mais jovem e aventureiro, disposto a tomar riscos extremos, radical em suas convicções políticas e artísticas. Seu trabalho tinha sido exposto em Berlim e Dresden desde 1915; ele estava em contato com a vanguarda expressionista de *Der Sturm* e *Die Aktion.* Durante 1916 e 1917, Felixmüller iniciou experiências com a sintaxe cubista e pré-expressionista, sendo imediatamente seguido por Segall, apesar da virtual contemporaneidade de suas mudanças de estratégia estilística tornar a seqüência essencialmente inconseqüente. Sobretudo para Segall, isto implicava na rejeição virtual de tudo o que as academias tinham lhe ensinado. No lugar das harmonias impressionistas cheias de nuanças de tonalidades brandas e delicadeza formal, *Homem e mulher (Casal) I* reduzia as figuras a planos entrecortados que se cruzavam, pseudo triângulos e paralelogramas, com rostos violentamente caricaturais que fazem caretas e rosnam enquanto

lapsing! Your wonderful world is disintegrating! Have you not noticed? It lies in ruins. It has collapsed and is dead, just as everything mechanical is dead and must be dead.[45]

The new art, in its antagonism to established values and institutions, was activist. "We demand compassion, unity of the spirit, freedom, the brotherhood of an unadulterated humanity," Dresden's new Expressionists announced, "and we disdain the insanity of border posts, chauvinism, nationalism."[46] Their art attempted to intervene in the progress of human life and to prepare for a utopian future that would emerge from the rotting ruins of the present. Using the concept of "inner necessity" to mean an indispensable force of creation and self-preservation,[47] Felixmüller and writers closely allied with him in 1917 asserted:

Every expression – be it word, tone, color, way of life – must contain the value of inner necessity. Today all experience must tend towards protest against that which is occurring around us. Protest will be painted, sculpted, written, screamed out. This we must do or succumb to our share in the guilt.[48]

Segall's Expressionism postulated an uncompromising protest against the very European order into which he had sought to merge when he originally left Vilnius and which, according to Expressionist beliefs in 1917, had ineluctably culminated in the horrors of World War I.[49] A return to Vilnius was necessary for Segall, not the visits of 1917 and 1918 but rather a metaphorical one to retrieve his Russian and Jewish spirituality, to become a herald for Expressionism's postwar spiritual age. "In those lands no one hides behind a miscellany of achievements," wrote Grohmann in the first lengthy consideration of Segall's art and tied it firmly to a perception of the Russian character:

72

grandes olhos amendoados miram com malevolência. Cores impuras aplicadas bruscamente, distorção violenta, grosseria e repugnância enfatizam a materialidade da imagem, a antítese expressionista de uma estética para a ilusão, a beleza, e o apelo sensual. Aqui, o primitivismo original agride as tradições culturais, as falsidades e as repressões de uma civilização européia decadente. Caracterizando o novo Expressionismo de Segall e Felixmüller, o poeta Walter Rheiner insistia:

Pintores jovens se apresentam como arautos de um novo mundo.... Não buscam aquilo que seu olhar, demasiado cansado, está acostumado a ver. Você não deve ser nem entretido nem entediado, você não deve ver ainda mais uma vez aquilo que você já viu. Não busque a representação, lindas reproduções, gentis repetições, poesia simples para o olhar! Esses jovens pintores compreenderam basicamente que o que veio a se fixar em você, e o que veio a ser como é, agora merece ser destruído. E eles ajudam a empurrar o que está caindo, e derrubam o que está em colapso. Seu maravilhoso mundo está se desintegrando! Você já percebeu? Ele jaz em ruínas. Entrou em colapso e morreu, assim como qualquer coisa mecânica está morta e deve morrer.[45]

A nova arte, no seu antagonismo aos valores e instituições estabelecidas, era ativista. "Exigimos compaixão, unidade do espírito, liberdade, a fraternidade de uma humanidade não adulterada," anunciavam os novos expressionistas de Dresden, "e nós desprezamos a insanidade dos postos de fronteira, chauvinismo, nacionalismo."[46] Sua arte pretendia intervir no progresso da vida humana e preparar para um futuro utópico que iria emergir das ruinas pútridas do presente. Usando o conceito de "necessidade interior" significando uma força indispensável de criação e auto-preservação,[47] Felixmüller e escritores muito próximos a ele afirmaram em 1917:

Instead, the power of experience manifests itself in mystical vision. Behind every-thing, there is an infinite source, immeasurable nature, the endless universe, countless possibilities.... Who would dare here separate form from the content of life? The artists of the East immerse themselves in it and art is no problem for them. The last question and intuitive experience also force Segall to give form in this particular way and no other, al-low him no choice.... There is no room for aesthetics, for technique, skill, color: every-where the unadorned dominance of expression. You cannot experience him with your senses.[50]

Segall referenced his East European origins, as already remarked, by means of themes and costume in his imagery. In 1918, he adapted paintings such as *Man and Woman I* to a lithographic reprise, collecting them into a portfolio devoted to Dostoevski's *Krotkaya* (*A Gentle Soul*) (pls. 28, 29). Grohmann provided the introductory essay that further sewed together Segall and the Russian East, making him a manifestation of Expression-ism's renewed antichauvinist internationalism, tracking his pictorial syntax to an en-counter with Dostoevski:

In the year 1918, Lasar Segall discovered Krotkaya *by his countryman Dosto-evski, and what had been struggle and searching for him previously now becomes clari-ty and simplicity.... All secondary tones disappear; no trace of that significance which the setting still has in the story. The figures alone remain and produce their own atmosphere, inner and outer simultaneously. It gives rise to the eternally unanswerable question of man and woman, and yet is no more erotic than the novella, is as pan-tragic, as metaphysical.... Second sight links him to his countrymen, the consequence and severity of his form to the*

73

Toda expressão – seja palavra, tom, cor, modo de vida – deve conter o valor de uma neces-sidade interior. Hoje toda vivência deve se voltar para o protesto contra aquilo que está acontecen-do ao redor de nós. Protesto será pintado, esculpido, escrito, gritado. Temos que fazer isto ou sucumbir diante de nossa parcela de culpa.[48]

O Expressionismo de Segall postulava um protesto não compromissado contra a própria ordem européia, na qual tentara mergulhar quando originalmente deixara Vilna, e a qual, segun-do crenças expressionistas em 1917, inevitavelmente culminara nos horrores da Primeira Guer-ra Mundial.[49] Um retorno a Vilna era necessário para Segall, não as visitas de 1917 e 1918, mas sim um retorno metafórico para recuperar sua espiritualidade russa e judaica, para se tornar um arauto da era espiritual do Expressionismo pós-guerra. "Naquelas terras ninguém se esconde atrás de uma miscelânea de conquistas," escrevia Grohmann no primeiro documento mais longo sobre a arte de Segall, ligando-a firmemente a uma percepção do caráter russo:

Em vez disso, o poder da experiência se manifesta em visão mística. Por trás de tudo, há uma fonte infinita, natureza imensurável, o universo sem fim, inúmeras possibilidades.... Quem ousaria aqui separar forma do conteúdo da vida? Os artistas do Leste mergulham nela e para eles a arte não é um problema. A última questão e a experiência intuitiva também obrigam Segall a dar for-ma desta maneira peculiar e não em outra, não lhe resta escolha.... Não há lugar para estética, para técnica, talento, cor: em todo lugar a predominância desnuda da expressão. Você não consegue viven-ciá-la com seus sentidos.[50]

Em sua imagética, Segall referia suas origens na Europa do Leste, como já foi dito, através dos temas e dos costumes. Em 1918, ele adaptou pinturas como *Homem e mulher I* a uma retoma-

West, but the ethical foundation of his human and artistic existence has determined that the East remains his home.[51]

Grohmann's description of Segall's imagery is apt. In these lithographs, the artist achieved an ascetic reduction that grants his figures a jeopardized existence within an emptied space, a dematerialization that translates all mass into dissolving line, the first fulfilled statements of an independent and original vocabulary in his work. Grohmann also succeeds in a projection of Segall's person onto an essentialized Russianness. The Russia to which Segall here belongs is a timeless one in which the people and events of 1917 and 1918 – the rise of Lenin, the fall of the Czar, war, and revolutions – have no place. Instead, "reality becomes a passage to a higher spirituality, people become urns, containers for states of the soul." An atemporal universality is sought, an ethics in which "art is the heart of the world" that manifests morality, "spills over, engulfs one, then ten, then the mass of humanity."[52] That is the reality, so Grohmann argued, of Turgenev, Tolstoy, and Dostoevski, emergent again and made visual in Segall and his Expressionism as a means of reforming a world that lost its way, providing it with the mystical message of the Russian East. "Segall preaches his gospel of suffering and love in all his works," Grohmann concluded, "and yet he is not an artist despite himself; like Dostoevski he is an artist out of inner necessity."[53]

Asserting his cultural Russian identity, Segall exhibited in Dresden constantly after 1917 with various alternative exhibition groups: the liberal older societies of the Saxon Art Union and the Artists' Alliance, the New Circle founded in 1917 expressly to further Expressionism, and the New Society for Art. The variety of these organizations, promising temporary relief from the concerns of war in the refuge of art, fostered a sig-

74

da litográfica, colecionando-as em um portfólio dedicado ao *Krotkaya* (*Uma doce criatura*) de Dostoievski (ils. col. 28, 29). Grohmann forneceu o ensaio introdutório que ainda mais entrelaçava Segall ao Leste russo, tornando-o uma manifestação do renovado internacionalismo anti-chauvinista do Expressionismo, reportando sua sintaxe pictórica a um encontro com Dostoievski:

No ano de 1918, Segall descobriu Krotkaya *de seu patrício Dostoievski e o que antes fora para ele uma luta e uma busca agora torna-se clareza e simplicidade.... Todos os tons secundários desaparecem; nada resta da significância que o ambiente continua a ter na história. As figuras solitárias permanecem, e produzem sua própria atmosfera, ao mesmo tempo interior e exterior. Surge a eternamente não respondida questão do homem e da mulher, e contudo, não são mais eróticas do que a novela, são tão pan-trágicas, tão metafísicas quanto.... Uma segunda visão o liga a seus compatriotas, a consequência e severidade de sua forma para o Ocidente, mas o fundamento ético de sua existência humana e artística determinou que o Leste continuasse a ser seu lar.*[51]

Grohmann descreve de forma adequada a imagética de Segall. Nestas litografias, o artista atingiu uma redução estética que assegura às suas figuras uma existência arriscada dentro de um espaço esvaziado, uma desmaterialização que traduz todo volume em linha dissolvida, as primeiras afirmações completas de um vocabulário original e independente em seu trabalho. Grohmann consegue também projetar a pessoa de Segall para uma russidade essencializada. A Rússia à qual Segall aqui pertence é extemporânea, onde as pessoas e eventos de 1917 e 1918 – a ascensão de Lenin, a queda do Czar, a guerra e as revoluções – não têm lugar. Ao contrário, "a realidade torna-se uma passagem para uma espiritualidade mais alta, as pessoas tornam-se urnas, recipientes para estados d'alma." Busca-se uma universalidade atemporal, uma

nificant taste for the modern in Dresden and an unprecedented market for Segall and the other innovative artists there. During the years of the war's greatest deprivation, Segall thus gained patrons, not only for the naturalistic portraits he continued to make profitably if with greater distaste, but also for his new paintings and prints: major works were obtained by the artist Otto Lange and the Chemnitz thread and silk merchant Leopold Egger. The war, it seems, proved multiply beneficial for Segall's art as it offered renewed contact with Vilnius, the capacity to shape an Expressionist art of personal identity and opposition, repeated possibilities for showing his work, and sales.

Segall's exhibition participation during 1917 and 1918, however, lacked coherence, as he included his work in virtually any available forum outside the academy. Wartime limitations and confusion, his trips to Vilnius, his extended illness in 1918, as well as the sudden increase in exhibition opportunities as middle-class patrons and others proclaiming an interest in art's future organized alternative venues for broad surveys of contemporary production – all these prevented a systematic exploitation of his new art in an environment of kindred works by artists of similar convictions. In October 1917, in an effort to demonstrate historical continuity, the Galerie Ernst Arnold organized *New Art in Saxony*, bringing together works by first- and second-generation Expressionists (the *Brücke* artists Heckel, Kirchner, Pechstein, and Schmidt-Rottluff, and the younger Böckstiegel, Felixmüller, Lange, and Mitschke-Collande); but Segall is noticeable by his absence. Although his work closely mirrored the latter group's, and even served as prototype to a degree, Segall was excluded for unknown reasons, perhaps because he was in Vilnius when the show was being hastily organized in August. He was similarly absent from Felix-

75

ética onde "arte é o coração do mundo" que manifesta moralidade, "se esparrama, traga um, depois dez, depois a massa da humanidade."[52] Esta é a realidade de Turgenev, Tolstoi, Dostoievski, argumentava Grohmann, emergindo de novo e tornada visual em Segall e em seu Expressionismo, como meio de reformar um mundo que perdeu seu caminho, dando-lhe a mensagem mística do Leste russo. "Segall prega seu catecismo de sofrimento e amor em todas as suas obras,"conclui Grohmann, "e ainda assim ele não é um artista apesar de si mesmo; como Dostoievski ele é um artista por necessidade interior."[53]

Afirmando sua identidade cultural russa, depois de 1917 Segall expôs constantemente em Dresden – junto a vários grupos alternativos: as mais antigas sociedades liberais da União de Arte Saxônia e a Aliança dos Artistas, o Novo Círculo constituído em 1917, visando promover o Expressionismo e a Nova Sociedade para a Arte. A variedade destas organizações, prometendo uma proteção temporária contra as preocupações da guerra no refúgio da arte, promoveram, em Dresden, um gosto pronunciado pelo moderno e um mercado sem precedentes para Segall e os outros artistas inovadores de lá. Assim, durante os anos de maior privação da guerra, Segall teve patronos, não somente para os retratos naturalistas que continuava a fazer com lucros, não obstante o crescente desgosto, mas também para suas novas pinturas e gravuras: trabalhos importantes eram conseguidos pelo artista Otto Lange e por Leopold Egger, mercador de fios e sedas de Chemnitz. Parece que a guerra foi assaz proveitosa para a arte de Segall, pois oferecia um contato renovado com Vilna, a capacidade de formular uma arte expressionista de identidade pessoal e de oposição, possibilidades diversas de mostrar seu trabalho, e vendas.

29

müller's Expressionist Working Group (Group 1917) of painters and poets, whose proclaimed pacifism may have kept Segall, as an enemy alien in wartime Dresden, at bay.[54]

As of 1919, however, Segall became a prime figure in the organization of an Expressionist avant garde in Dresden (fig. 29). With the revolution of November 1918 and the beginnings of the Weimar Republic, in a perpetual climate of political and economic uncertainty that frequently spilled over into armed violence, the city's art milieu also changed dramatically. Immediately after the revolution, competing artists' councils were established to represent the artists' interests to the new state, and merged in December 1918 into a single Council of Artists with Felixmüller as one member of its ideologically diverse governing committee. The umbrella group with its extended membership was impractical, however, as a means of organizing an ideologically and aesthetically coherent exhibition. At the end of January, after a violent confrontation between Saxon troops and demonstrators organized by the new Communist Party of Germany, in which several of the artists took part and which left fourteen demonstrators dead, the Secession Group 1919 was formed (fig. 30). "We, the radicals of Dresden, have founded a Secession which goes under the name Group 1919," wrote the painter Otto Dix, recently returned from military service. "Next year we'll be the Group 1920 and etc. Everyone is a member who as Expressionist has something worthwhile to offer in Dresden."[55] The guiding forces of the group were Felixmüller and Segall (fig. 31). "The founding of the Secession 'Group 1919' is a natural result of the desire, born long ago of inner necessity in us, finally to take leave of old methods and ways, in order to seek and to find, while absolutely protecting the freedom of the individual personality, new expression for it and for the world that surrounds

77

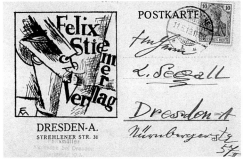

30

31

Contudo, a participação de Segall em exposições, durante 1917 e 1918, não era coerente, pois ele incluía sua obra em virtualmente qualquer foro disponível fora da academia. As restrições e a confusão dos tempos de guerra, suas viagens a Vilna, sua prolongada doença em 1918, bem como um maior número de oportunidades de expor, visto que patronos de classe média e outros, alardeando um interesse no futuro da arte, organizavam locais alternativos para amplos panoramas da produção contemporânea – tudo isto impedia uma exploração sistemática de sua nova arte, num ambiente de obras afins, por artistas com convicções semelhantes. Em outubro de 1917, num esforço em comprovar continuidade histórica, a galeria Ernst Arnold organizou *Nova arte na Saxônia,* juntando trabalhos de expressionistas da primeira e segunda geração (os artistas da *Brücke* Heckel, Kirchner, Pechstein, e Schmidt-Rottluff, e os mais novos Böckstiegel, Felixmüller, Lange, e Mitschke-Collande); mas a ausência de Segall foi notada. Apesar de seu trabalho

us," they explained in the brochure that accompanied their first exhibition (fig. 32). It opened on 5 April at the Galerie Emil Richter and traveled then to Berlin and Leipzig, giving its young artists access to several of Germany's major art audiences and markets (fig. 33). Segall exhibited – in addition to his Dostoevski portfolio – *Man and Woman I* and two paintings completed in 1918, *Kaddish* (*Prayer for the Dead*) and *The Studio* (figs. 35, 36). Together the three paintings offered a programmatic statement of Segall's triple identity as Expressionist artist, Russian, and Jew. They also proclaimed the continuity of human creative forces in sexuality and art that promised survival after the war, and acknowledged the mourning imposed by the war's deaths on its survivors.

Critical response in Dresden newspapers was remarkably positive, welcoming a fresh and youthful force into the city's art community. Segall was repeatedly hailed as the most powerful voice, who "attempts to give form to inner vision with the most primitive of means ... an inner caricature that humanity has become as the result of a sickly culture."[56] In Hugo Zehder's Expressionist periodical, *Neue Blätter für Kunst und Dichtung* (*New Pages for Art and Poetry*) (fig. 34), Grohmann praised the "apostles of the new faith" and likewise singled out Segall:

Deepest symbolism here grows from simplest human relationships. A careful attachment to the last remnants of the material.... Rejection of everything that you once enjoyed, that brings you joy.

32

78

33

espelhar de perto o segundo grupo, e ter servido até certo ponto de protótipo, Segall foi excluído por razões desconhecidas, talvez porque estivesse em Vilna quando a mostra foi organizada às pressas, em agosto. Ele também estava ausente do Grupo de Trabalho Expressionista de Felixmüller (Grupo 1917), de pintores e poetas, cujo decantado pacifismo pode ter alijado Segall, como inimigo estrangeiro numa Dresden em guerra.[54]

Contudo, a partir de 1919, Segall se torna figura principal na organização da vanguarda expressionista de Dresden (il. pb. 29). Com a revolução de novembro de 1918, e o início da república de Weimar, num eterno clima de incertezas políticas e econômicas que freqüentemente acabavam em violência armada, o meio artístico da cidade mudou dramaticamente. Logo após a revolução, conselhos concorrentes de artistas foram formados para representar os interesses dos artistas perante o novo estado, e fundiram-se em dezembro de 1918, em um único Conselho de Artistas com Felixmüller como um membro dessa ideologicamente diversificada comissão dirigente. Todavia esse amplo grupo, com sua extensa filiação, era impraticável como meio de organizar uma exposição ideológica e esteticamente coerente. No fim de janeiro, após um confronto violento entre as tropas saxônias e manifestantes organizados pelo novo Partido Comunista da Alemanha, do qual participaram vários artistas e que deixou quinze dos manifestantes mortos, foi formado o Grupo Secessão 1919 (il. pb. 30). "Nós, os radicais de Dresden, fundamos uma Secessão que funciona com o nome Grupo 1919," escreveu o pintor Otto Dix, recém-chegado do serviço militar. "No ano que vem

Figure 32. **Conrad Felixmüller, Cover to *Secession Group 1919* catalogue, Emil Richter Gallery, Dresden, 1919, cat. no. 150.**
Conrad Felixmüller, capa, *Grupo Secessão 1919* catálogo da exposiçao, Galeria Emil Richter, Dresden, 1919, cat. n. 150.

Figure 33. **Lyonel Feininger, Letter with original print to Lasar Segall thanking him for gift (possibly *Secession Group 1919* catalogue), Weimar, 25 May 1919, cat. no. 153.**
Lyonel Feininger, Folha com xilogravura para Lasar Segall agradecendo por presente (possivelmente catálogo do *Grupo Secessão 1919*), Weimar, 25 de maio de 1919, cat. n. 153.

Figure 34. **Arno Drescher, Cover illustration for *Neue Blätter für Kunst und Dichtung* (*New Pages for Art and Poetry*), March 1919, cat. no. 151.**
Arno Drescher, capa, *Neue Blätter für Kunst und Dichtung* (*Novas páginas para arte e poesia*), março de 1919, cat. n. 151.

Figure 35. **Lasar Segall, *Kaddish*, 1917, oil on canvas, 38 1/4 x 31 1/2 in., collection of Roberto Marinho, Rio de Janeiro.**
Lasar Segall, *Kaddish*, 1917, óleo sobre tela, 97 x 80 cm., coleção Roberto Marinho, Rio de Janeiro.

Figure 36. **Lasar Segall, *The Studio*, 1917, oil on canvas, 32 3/8 x 39 3/8 in., location unknown, originally Kunsthütte, Chemnitz.**
Lasar Segall, *No estúdio*, 1917, óleo sobre tela, 82 x 100 cm., localização atual desconhecida, originalmente na acervo do Kunsthütte, Chemnitz.

34

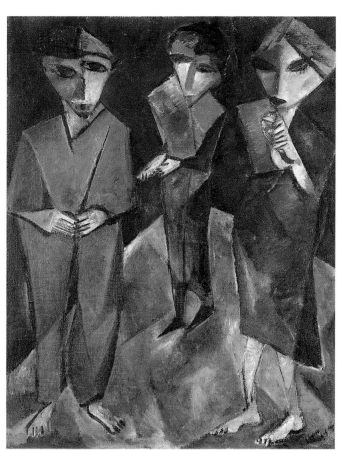

35

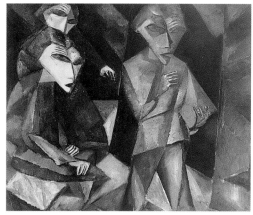

36

The severe rule of expression, of spiritual tendentiousness, of the inner sound. Sensual and reflective, logical and irrational, destroying and eternalizing all in one. I am moved by The Prayer for the Dead. *Three orphans. Triple abandonment, abandonment itself personified. The varied repetition poeticizes: eternal content in individual fate. As if all mourning had flown through the painter and here took root. The material loses all materiality because only the inner truth has been thought. In the colors, prayerful humility and sadness, dull brown of hopelessness, brown already trembling in the sister, pale gray of the superfluous,*

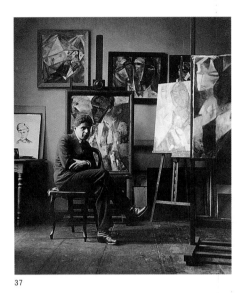 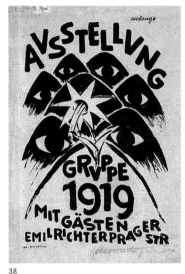

37 38

piercing yellow of the heads, the violet of Chinese sorrow behind them. Behind? Is there space? Unending, and therefore perhaps none at all.[57]

The laudatory reviews were joined by a growing public notoriety and subsequent sales, by invitations to join other national progressive artists' groups and to participate in further exhibitions (fig. 37). For the second Group 1919 exhibition in June (fig. 38), Segall completed his large

Figure 37. **Photographer unknown, *Lasar Segall in his Dresden atelier*, c. 1919, black-and-white photograph, cat. no. 146.**
Fotógrafo desconhecido, *Lasar Segall em seu ateliê de Dresden*, c. 1919, fotografia preto e branco, cat. n. 146.

Figure 38. **Otto Lange, Cover illustration to *Exhibition Group 1919 with Guests* catalogue, Emil Richter Gallery, Dresden, 1919, cat. no. 149.**
Otto Lange, capa, *Exposição do Grupo 1919 com convidados*, catálogo da exposiçao, Galeria Emil Richter, Dresden, 1919, cat. n. 149.

seremos o Grupo 1920 e etc. Cada um é um membro, que como expressionista, tem algo de precioso a oferecer a Dresden."[55] Os líderes do grupo eram Felixmüller e Segall (il. pb. 31). "A fundação da Secessão 'Grupo 1919' é um resultado natural do desejo, surgido há muito tempo da necessidade interior em nós, de finalmente abandonar os velhos métodos e maneiras, a fim de buscar e encontrar, ao mesmo tempo que protegendo a liberdade da personalidade individual, nova expressão para ela e para o mundo que nos circunda," explicaram numa brochura que acompanhava sua primeira exposição (il. pb. 32). Ela abriu a 5 de abril na Galeria Emil Richter e depois viajou para Berlim e Leipzig, facilitando aos seus jovens artistas o acesso aos principais públicos e mercados de arte da Alemanha (il. pb. 33). Segall expôs – além de seu portfolio Dostoievski – *Homem e mulher I* e duas pinturas terminadas em 1918, *Kaddish* (*Oração fúnebre*) e *No estúdio* (ils. pb. 35, 36). Juntas, as três pinturas ofereciam uma asserção programática da identidade tríplice de Segall como artista expressionista, russo e judeu. Também proclamavam a continuidade das forças criativas humanas na sexualidade e na arte que prometia sobrevivência depois da guerra, e reconhecia o luto imposto pelos mortos em guerra a seus sobreviventes.

81

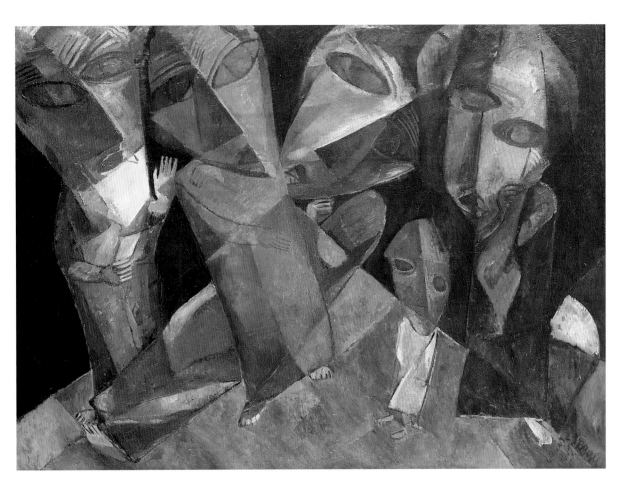

82

32

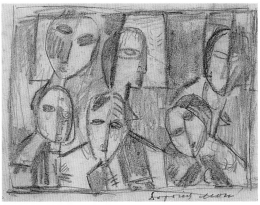

33

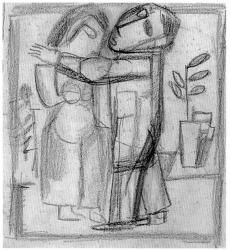

34

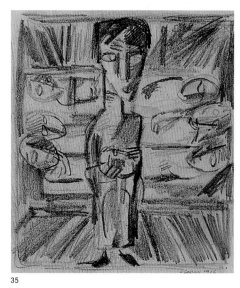

35

Plate 31. **Lasar Segall,**
***Four Figures*, c. 1919,**
pen and ink on paper,
cat. no. 57.
Lasar Segall, *Quatro*
figuras, c. 1919, tinta preta a
pena sobre papel, cat. n. 57.

Plate 32. **Lasar Segall,**
***Family*, c. 1919, litho-**
graph, cat. no. 103.
Lasar Segall, *Família*, c. 1919,
litografia, cat. n. 103.

Plate 33. **Lasar Segall,**
***My Way*, c. 1918, graphite**
on paper, cat. no. 54.
Lasar Segall, *Meu caminho*,
c. 1918, grafite sobre papel,
cat. n. 54.

Plate 34. **Lasar Segall,**
***Couple with Vase*, c. 1917,**
graphite on paper,
cat. no. 51.
Lasar Segall, *Casal com*
vaso, c. 1917, grafite sobre
papel, cat. n. 51.

Plate 35. **Lasar Segall,**
***Group*, 1916, graphite on**
paper, cat. no. 50.
Lasar Segall, *Grupo*, 1916,
grafite sobre papel, cat. n. 50.

Plate 36. **Lasar Segall,**
Group in an Interior,
c. 1919, pen and ink,
watercolor on paper,
cat. no. 58.
Lasar Segall, *Grupo num*
interior, c. 1919, tinta preta,
aquarela violeta e amarela
sobre papel, cat. n. 58.

Plate 37. **Lasar Segall,**
Interior with Four
***Figures,* c. 1919, graphite**
on paper, cat. no. 60.
Lasar Segall, *Interior com*
quatro figuras, c. 1919, grafite
sobre papel, cat. n. 60.

Plate 38. **Lasar Segall,**
***Dead Child*, 1919,**
watercolor, collage on
paper, cat. no. 22.
Lasar Segall, *Criança morta*,
1919, aquarela e colagem
sobre papel, cat. n. 22.

Plate 39. **Lasar Segall,**
Two Children,
1919, oil on canvas,
cat. no. 4.
Lasar Segall, *Duas*
crianças, 1919, óleo sobre
tela, cat. n. 4.

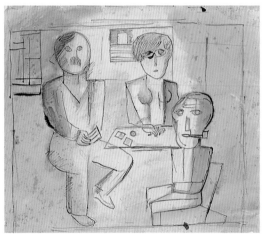

36

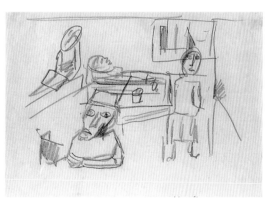

37

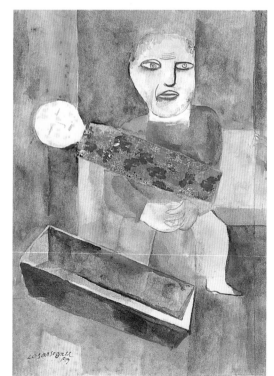

38

85

86

225

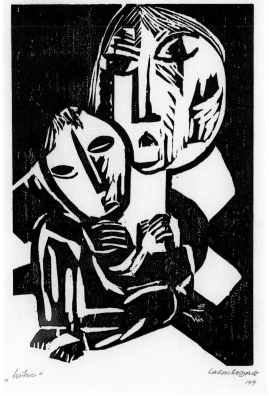

41

42

43

Plate 40. **Lasar Segall,**
Two Boys with Shovels,
c. 1920, pastel on paper,
cat. no. 24.
Lasar Segall, *Dois meninos*
com pás, c. 1920, pastel
sobre papel, cat. n. 24.

Plate 41. **Lasar Segall,**
***Widow*, 1919, woodcut,**
cat. no. 106.
Lasar Segall, *Viúva*, 1919,
xilogravura, cat. n. 106.

Plate 42. **Lasar Segall,**
Aimlessly Wandering
***Women*, 1919, woodcut,**
cat. no. 104.
Lasar Segall, *Mulheres*
errantes, 1919, xilogravura,
cat. n. 104.

Plate 43. **Lasar Segall,**
***Holy Day*, 1920, wood-**
cut, cat. no. 107.
Lasar Segall, *Feriado*
religioso, 1920, xilogravura,
cat. n. 107.

44

Plate 44. **Lasar Segall,** **_Interior of Poor People I_, 1915, watercolor on paper, cat. no. 19.**
Lasar Segall, _Interior de pobres I_, 1915, aquarela sobre papel, cat. n. 19.

Plate 45. **Lasar Segall,** **_Woman Ironing_, c. 1919, pen and ink, watercolor on paper, cat. no. 61.**
Lasar Segall, _Passadora de roupa_, c. 1919, tinta preta e aquarela sobre papel, cat. n. 61.

Plate 46. **Lasar Segall,** **_Interior of the Fishermen_, 1916, gouache, watercolor, graphite on paper, cat. no. 20.**
Lasar Segall, _Interior de pescadores_, 1916, guache, aquarela e grafite sobre papel, cat. n. 20.

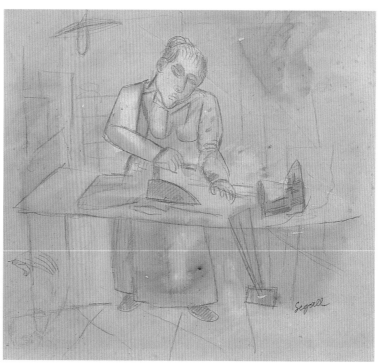

45

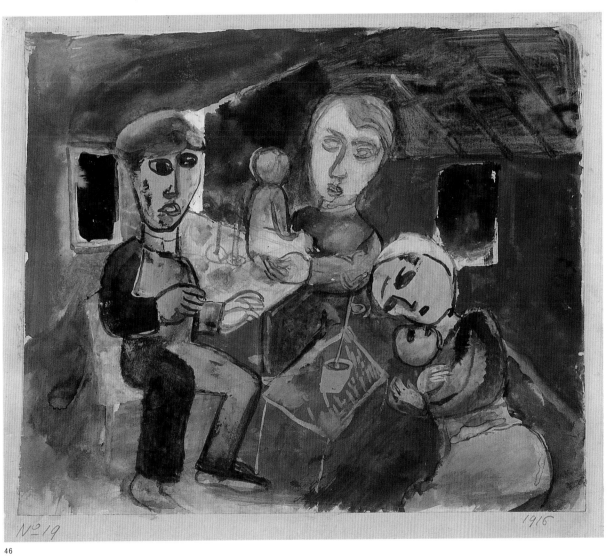

No 19 1916

46

90

48

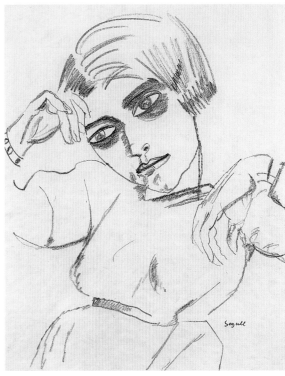

49

Plate 47. **Lasar Segall, *Figure with Hands in Pockets*, c. 1919, graphite on paper, cat. no. 56.**
Lasar Segall, *Figura com mãos no bolso*, c. 1919, grafite sobre papel, cat. n. 56.

Plate 48. **Lasar Segall, *Bust of a Woman*, c. 1921, graphite on paper, cat. no. 64.**
Lasar Segall, *Busto de mulher*, c. 1921, grafite sobre papel, cat. n. 64.

Plate 49. **Lasar Segall, *Woman with Hand on Forehead*, c. 1921, graphite on paper, cat. no. 67.**
Lasar Segall, *Mulher com a mão na testa*, c. 1921, grafite sobre papel, cat. n. 67.

92

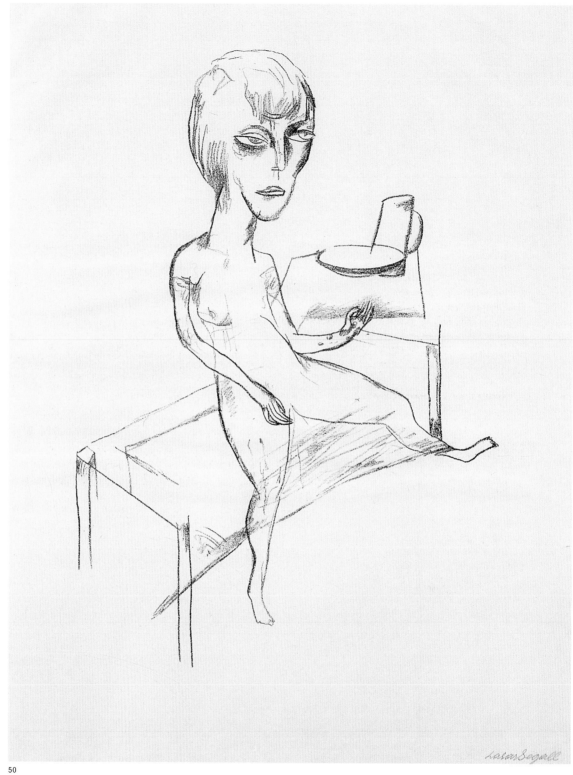

Lasar Segall

Plate 51. **Lasar Segall,**
Death of Margarete's
Brother, **c. 1921, graphite**
on paper, cat. no. 65.
Lasar Segall, *Morte do irmão*
de Margarete, c. 1921, grafite
sobre papel, cat. n. 65.

Plate 52. **Lasar Segall,**
Mourning, **c. 1921,**
graphite on paper,
cat. no. 66.
Lasar Segall, *Pranto*, c. 1921,
grafite sobre papel, cat. n. 66.

Plate 53. **Lasar Segall,**
Three Figures, **from the**
portfolio *Memories*
of Vilnius in 1917, **1921,**
drypoint, cat. no. 110.
Lasar Segall, *Três figuras,*
do álbum *Recordação de Vilna*
em 1917, 1921, ponta-seca,
cat. n. 110.

Plate 50. **Lasar Segall,**
Seated Woman, **from the**
portfolio *Bubu,* **1921,**
lithograph, cat. no. 109.
Lasar Segall, *Mulher*
sentada, do álbum *Bubu*, 1921,
litografia, cat. n. 109.

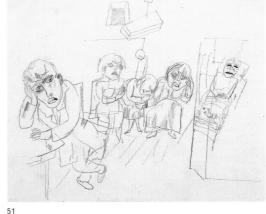

51

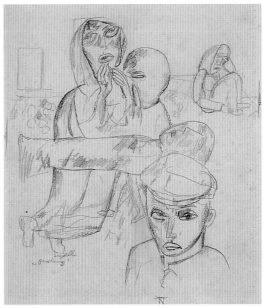

52

53

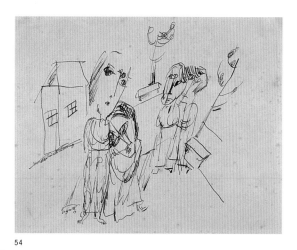

54

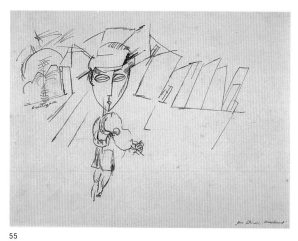

55

94

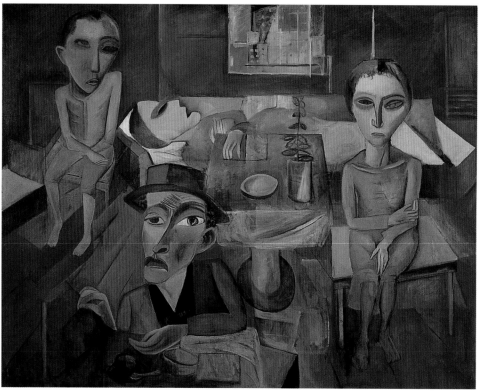

56

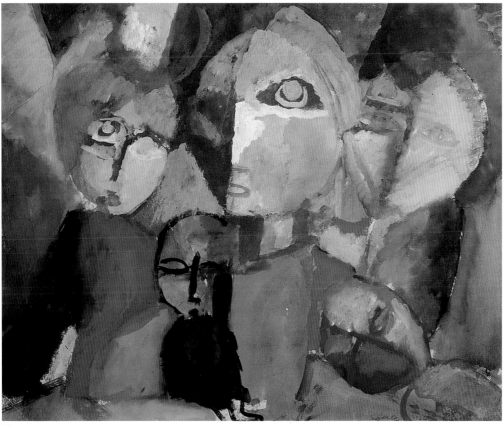

57

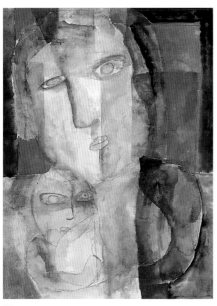

58

Plate 54. **Lasar Segall,
Mood in Moonlight,
1919, pen and sepia ink
on paper, cat. no. 63.**
Lasar Segall, *Efeito do
luar*, 1919, tinta sépia à
pena sobre papel, cat. n. 63.

Plate 55. **Lasar Segall,
The Blind Musician,
c. 1919, pen and ink on
paper, cat. no. 62.**
Lasar Segall, *O músico
cego*, c. 1919, tinta sépia à
pena sobre papel, cat. n. 62.

Plate 56. **Lasar Segall,
*Interior of Poor
People II*, 1921, oil on
canvas, cat. no. 5.**
Lasar Segall, *Interior de
pobres II*, 1921, óleo sobre
tela, cat. n. 5.

Plate 57. **Lasar Segall,
Refugees, 1922, water-
color, gouache on
paper, cat. no. 26.**
Lasar Segall, *Refugiados*,
1922, aquarela e guache
sobre papel, cat. n. 26.

Plate 58. **Lasar Segall,
Maternity, 1922,
watercolor, graphite
on paper, cat. no. 25.**
Lasar Segall,
Maternidade, 1922,
aquarela e guache sobre
papel, cat. n. 25.

Plate 59. **Lasar Segall,** *Street*, **1922,**
oil on canvas, cat. no. 6.
Lasar Segall, *Rua*, 1922, óleo sobre
tela, cat. n. 6.

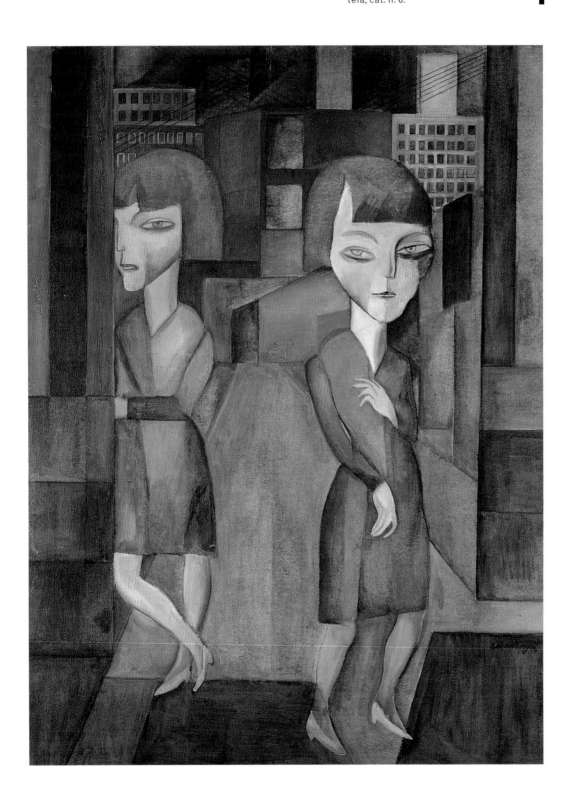

painting *Eternal Wanderers* (pl. 30); director Schmidt (fig. 39) immediately sought to acquire it for the Dresden City Museum, a move approved by his purchasing commission in October (figs. 40, 41).[58] In severely muted blue, yellow, and violet – the trio of colors Segall turned into a virtual signature of his Expressionism – as well as deep blacks, brown, and white, he presented an image of five crowded figures, erratically oriented, disoriented against an impenetrably barren background. Resignation and hopelessness configure the masks of their massively enlarged heads; emptied eyes stare beneath scarred foreheads. "His sole subject is suffering humanity," the Hamburg critic and collector Rosa Schapire observed:

In heads larger than in life, fearfully opened eyes, painfully compressed lips, [and] tiny hands, there lurks a ghostly existence. Objects disappear: the power of the lines, the dark blood-heavy sound of brown and violet tones ... transmit states of the soul. Surface beauty, sensual appeal have no place in this creation. Exaggerated inner life, only what is necessary, what Segall calls "inner truth," and what seems to be the only essential re-

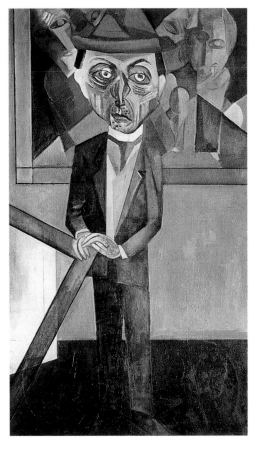

97

A reação dos críticos nos jornais de Dresden foi extraordinariamente positiva, dando as boas vindas a uma força fresca e jovem na comunidade artística da cidade. Segall foi repetidamente saudado como a voz mais possante, que "tenta dar forma à visão interior com o mais primitivo dos meios ... caricatura interior do que a humanidade se tornou como resultado de uma cultura doentia."[56] Na revista expressionista de Hugo Zehder, *Neue Blätter für Kunst und Dichtung* (*Novas páginas para arte e poesia*) (il. pb. 34), Grohmann louva os "apóstolos da nova fé" e da mesma forma destaca Segall:

Figure 39. **Lasar Segall, *Portrait of Dr. P. F. Schmidt*, 1921, oil on canvas, 45 3/8 x 27 5/8 in., location unknown, formerly collection of P. F. Schmidt.**
Lasar Segall, *Retrato do Dr. P. F. Schmidt*, 1921, óleo sobre tela, 115 x 70 cm., localização atual desconhecida, originalmente na coleção de P. F. Schmidt.

Aqui o simbolismo mais profundo cresce dos mais simples relacionamentos humanos. Uma ligação cuidadosa aos últimos remanescentes do material.... Rejeição de tudo que você antes gostava, que lhe trazia alegria. A rígida regra de expressão, de tendenciosidade espiritual, de melodia interior. Sensual e reflexivo, lógico e irracional, destruindo e eternalizando tudo ao mesmo tempo. Fico comovido com Oração fúnebre. Três órfãos. *Triplo abandono, o próprio abandono personificado. A variada repetição soa poeticamente: eterna satisfação do destino individual. Como se todo o luto tivesse fluído através do pintor e aqui se enraizado. O material perde toda sua materialidade porque somente a verdade interior foi pensada. Nas cores, uma humildade e uma tristeza religiosas, o marrom mortiço da desesperança, marrom tremulando na irmã, cinza pálido do supérfluo, amarelo agudo das cabeças, o violeta da mágoa por trás deles. Atrás? Há espaço? Sem fim, e talvez por isso, nenhum.*[57]

ality in contrast to the interesting or "external truth," reveals itself here with overpowering might.[59]

There is a consistency in these contemporary characterizations of Segall's mature Expressionist work, praised for its antimaterialist technique and content, its subsuming of all existence into a veil of melancholy and tragedy in which lovers, mourners, children, beggars, artists, Jews, and rabbis exist soundlessly, resigned in their earthly fate, their suffering transforming them into translucent films of humanity (pls. 31–41). And consistently too the rejection of surface beauty and the overwhelming melancholia are found to derive from the East, from Russia and its Jews. Thus Schapire, like other critics, observed, "Jewishness, rooted in the Hasidim, tending towards mysticism, and the melancholy of the Russian, who gives in without resistance to his feelings, gave birth to his art, which –

40

41

Figure 40. **Letter from Paul-Ferdinand Schmidt, Director of the Dresden City Museum, to Lasar Segall, announcing the acquisition of eleven of his works, Dresden, 30 October 1919, cat. no. 154.**
Carta de Paul-Ferdinand Schmidt, diretor do Museu Municipal de Dresden, para Lasar Segall, relatando a aquisição de onze trabalhos, Dresden, 30 de outubro de 1919, cat. n. 154.

Figure 41. *Annual Report of the Municipal Collections of Dresden,* **text by Paul-Ferdinand Schmidt announcing acquisition of Segall's** *Eternal Wanderers,* **1921, cat. no. 166.**
Relatório anual das coleções municipais de Dresden, texto de Paul-Ferdinand Schmidt indicando a aquisição da *Eternos caminhantes,* 1921, cat. n. 166.

As críticas lisongeiras foram acompanhadas por uma crescente fama pública e vendas subsequentes, por convites para se juntar a outros grupos nacionais de artistas progressistas e para participar de outras exposições (il. pb. 37). Para a segunda exposição do Grupo 1919 em junho (il. pb. 38) Segall completou seu grande quadro *Eternos caminhantes* (il. col. 30); o diretor Schmidt (il. pb. 39) imediatamente tentou comprá-lo para o Museu da Cidade de Dresden, uma ação aprovada pela sua comissão de aquisição em outubro (ils. pb. 40, 41).[58] Em azul, amarelo e violeta austeramente atenuados – o trio de cores que Segall tornou uma virtual assinatura de seu Expressionismo – bem como pretos profundos, marrons e brancos, ele representou uma imagem de cinco figuras compactas, erraticamente orientadas, desorientadas contra um fundo de impenetrável aridez. Resignação e desesperança configuram as máscaras de suas cabeças maciçamente ampliadas; olhos vazados olham fixamente sob uma testa vincada. "Seu único tema é a humanidade sofredora," observou a crítica e colecionadora de Hamburgo, Rosa Schapire:

released from all representation – does not depict but presents."[60] There is certainly something caricaturizing in such essentialized ethnic descriptions, but as they sensitively portray the art and its content they also follow closely the self-representation Segall fostered. As Russian and as Jew in the postwar world of Expressionism he stood alone, unique within the radicality of Germany's progressive art. "There is no doubt that Segall is one of the greats in the art of Expressionism," another critic noted, "but he is also an isolated stranger."[61]

Segall's exhibition triumphs and museum sales of 1919 were followed in 1920 by his first one-person show in Germany, at the Folkwang Museum, a pioneer in the presentation of modern art (figs. 42, 43).[62] Fifteen paintings were included, as well as thirty drawings and thirty-five prints, among them *Aimlessly Wandering Women* (pl. 42). The catalogue, published in monograph form by the Jewish Dresden publisher Wostock, included essays by Grohmann and the poet Theodor Däubler, who saw in Segall's works a Jewish moon-oriented "cosmic art." On the cover, two Jewish men, surrounded by emblems of sun and moon, the Star of David, and the arches of Vilnius's Great Synagogue, gaze out from the woodcut *Holy Day* (pl. 43), its black and white planes conjuring a realm of Jewish-Russian mystical melancholy. The vocabulary of the figures, with large oval heads and grand sorrowful eyes, refracts that of paintings such as *Eternal Wanderers*, but with an emphasis on setting, heavenly forces, and a kind of specificity not present in them. The woodcut technique, a trademark of Expressionism since its beginnings but relatively new for Segall, closely follows contemporary practice in Dresden, especially Felixmüller's, with broad, flat, black and white surfaces and simplified forms.[63]

99

Nas cabeças maiores do que na realidade, olhos abertos de pânico, lábios dolorosamente cerrados [e] minúsculas mãos, ali se esconde uma existência fantasmagórica. Objetos desaparecem: a força das linhas, o som pesado de sangue pisado dos tons marrom e violeta ... transmite estados d'alma. A beleza superficial, o atrativo sensual não cabem nesta criação. Uma vida interior desmesurada, só o necessário, o que Segall chama de "verdade interior," e o que parece ser a única realidade essencial em contraste com o interessante ou "verdade exterior," aqui se revelam com extraordinário poder.[59]

Há uma consistência nessas caracterizações contemporâneas da madura obra expressionista de Segall, elogiada por sua técnica e conteúdo anti-materialista, sua inclusão da existência inteira num véu de melancolia e tragédia na qual amantes, pranteadores, crianças, mendigos, artistas, judeus e rabinos existem mudos, resignados com seu destino terrestre, seu sofrimento transformando-os em translúcidas películas da humanidade (ils. col. 31–41). E com razão, a rejeição da beleza superficial e da avassaladora melancolia são atribuídas à sua origem oriental, da Rússia e de seus judeus. Assim Schapire, como outros críticos, observou, "Judaismo, enraizado nos hassidins, tendendo para o misticismo, e a melancolia dos russos, que cede irresistivelmente aos seus sentimentos, fizeram nascer sua arte, que – liberta de toda representação – não retrata mas apresenta."[60] Há certamente algo de caricatural em tais descrições étnicas essencializadas, mas tanto quanto retratam de forma sensitiva a arte e seu conteúdo, também seguem de perto a auto-representação que Segall fomentava. Como russo e como judeu no mundo de após guerra do Expressionismo estava solitário, único dentro da radicalidade da arte progressista da Alemanha. "Sem dúvida Segall

The Folkwang catalogue cover declared Segall's adherence to Expressionism, its principles and practices, but appeared just as critics and artists in Germany were voicing dissatisfaction with the movement, pronouncing it delusionary, surpassed, dying, or dead. In lectures and articles, former defenders and promoters, such as the art historian Wilhelm Worringer, announced that Expressionism now was obsolete, an empty shell capable of producing only "an unconvincing display of fictions in the vacuum of stylistic experimentation."[64] Most vocal and outrageous in their challenge to Expressionism were the Dadaists, whose numerous manifestoes screamed out the failure and death of Expressionism, but who also claimed the allegiance of artists befriended by Segall, most notably Dix and George Grosz.[65] Their work and association with the Dresden Secession indicate that the borders among late Expressionism, anti-Expressionism, and Dada could be remarkably fluid and accommodating at this time. Significantly, however, Segall did not lend his work to any of the German Dada exhibitions even as he accepted membership in many of the other artists' groupings that, like the Dresden Secession, emerged to sponsor exhibitions in the wake of the November Revolution. Segall joined the Work Council for Art, Free Secession, and November Group, all centered in Berlin, as well as the Art League of Hamburg, and the Circle of

Figure 42. **Photographer unknown, Lasar Segall's exhibition at the Folkwang Museum, Hagen, 1920, black-and white photograph.** Fotógrafo desconhecido, Exposição individual de Lasar Segall no Museu Folkwang, Hagen, 1920, fotografia preto e branco.

Figure 43. **Photographer unknown, Lasar Segall's exhibition at the Folkwang Museum, Hagen, 1920, black-and white photograph.** Fotógrafo desconhecido, Exposição individual de Lasar Segall no Museu Folkwang, Hagen, 1920, fotografia preto e branco.

100

é um dos grandes na arte do Expressionismo," assinalou outro crítico, "mas ele é também um estranho isolado."[61]

Aos triunfos de Segall nas exposições e nas vendas aos museus de 1919, seguiu-se, em 1920, sua primeira mostra individual na Alemanha, no Folkwang Museum, um pioneiro na apresentação de arte moderna (ils. pb. 42, 43).[62] Foram incluídos quinze quadros, bem como trinta desenhos e trinta e cinco gravuras, entre eles *Mulheres errantes* (il. col. 42). O catálogo, publicado em forma de monografia pelo editor judeu de Dresden, Wostock, incluía ensaios de Grohmann e do poeta Theodor Däubler, que via na arte de Segall uma "arte cósmica" judaica, guiada pela lua. Na capa, dois homens judeus, rodeados por emblemas do sol e da lua, a Estrela de Davi, e os arcos da Grande Sinagoga de Vilna, olham a partir da xilogravura *Feriado religioso* (il. col. 43), seus planos brancos e pretos conjurando o reino da mística melancolia russo-judaica. O vocabulário das figuras, com grandes cabeças ovais e enormes olhos entristecidos, reflete aquele de pinturas como os *Eternos caminhantes,* porém enfatizando o ambiente, as forças celestiais e uma certa especificidade que não é encontrada neles. A técnica da xilogravura, uma marca registrada do Expressionismo desde seus primórdios, mas relativamente nova para Segall, segue de perto a prática contemporânea em Dresden, especialmente a de Felixmüller, com superfícies brancas e pretas, amplas, planas e formas simplificadas.[63]

A capa do catálogo Folkwang atestava a adesão de Segall ao Expressionismo, seus princípios e práticas, mas surgiu exatamente quando críticos e artistas na Alemanha estavam manifestando sua insatisfação com o movimento, declarando-o ilusório, ultrapassado, moribundo, ou morto. Em palestras e artigos, anteriores defensores e promotores, como o historiador

Graphic Artists and Collectors in Leipzig; they had an open, jury-less exhibition policy, and took no political position whatsoever or fostered a liberal utopian vision guided by an art without direct party affiliation.[66] Segall's fundamentally Idealist concept of art prevented him from following Dada and other efforts to reject established art practices, while his continued unease about allying himself with political activity in Germany similarly prevented him from offering more than a vague humanistic message of compassion in his images of poverty, death, and longing (pls. 44–49, 51, 52).

Thus, in response to a request for a statement about his art by the Work Council for Art to its members, he wrote that his work "derives from an inner necessity, about which it is almost impossible for me to offer an explanation, from an ethical, nearly religious longing for that which ties together all of us humans beyond all the accidentals of life, a highest Good that flows from the highest Truth."[67] The vocabulary and aims are those

42

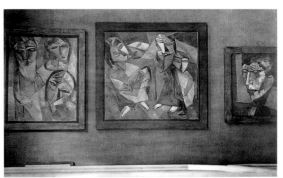

43

Wilhelm Worringer, anunciavam que o Expressionismo agora era obsoleto, uma carapaça vazia capaz de produzir apenas "uma exibição não convincente de ficções no vácuo da experimentação estilística."[64] Os mais rumorosos e ultrajantes em seus desafios ao Expressionismo eram os dadaístas, cujos numerosos manifestos alardeavam o fracasso e a morte do Expressionismo, mas que também reivindicavam a aliança de artistas amigos de Segall, sobretudo Dix e George Grosz.[65] Seu trabalho e associação com o grupo Secessão de Dresden indica que naquela época os limites entre Expressionismo tardio, anti-Expressionismo e Dada podiam ser muito flúidos e flexíveis. Todavia, é significativo que Segall não tenha emprestado sua obra para nenhuma exposição Dada alemã, apesar de ter aceito ser membro de muitos outros agrupamentos de artistas que, como a Secessão de Dresden, surgiram para patrocinar exposições na esteira da Revolução de Novembro. Segall se filiou ao Conselho de Trabalho para a Arte, Secessão Livre, e Grupo de Novembro, todos sediados em Berlim, bem como à Liga de Arte de Hamburgo, e ao Círculo de Artistas Gráficos e Colecionadores de Leipzig; eles tinham uma política aberta, sem júri para as exposições e não assumiam qualquer postura política ou promoviam uma visão utópica liberal guiada por uma arte sem filiação partidária direta.[66] O conceito de arte de Segall, fundamentalmente idealista, impediu-o de seguir o Dada e outros esforços de rejeitar práticas de arte estabelecidas, enquanto seu permanente desconforto a respeito de aliar-se à atividade política na Alemanha, igualmente o impediu de oferecer mais do que uma vaga mensagem humanista de compaixão em suas imagens de pobreza, morte e nostalgia (ils. col. 44–49, 51, 52).

Assim, em resposta a um pedido do Conselho de Trabalho para a Arte de uma declaração sobre arte aos seus membros, ele escreveu que seu trabalho "é fruto de uma necessidade in-

that Expressionists had adopted for their programs during World War I, a former radicalism quickly becoming tamed as it was co-opted by the academic and commercial institutions of the new German Republic after 1918. Segall's work likewise was praised by critics as well as bought by patrons who either were part of the prewar Expressionist milieu or became its champions during the war; they recognized in Segall a transformation and continuation of the Expressionist effort, a sign of vitality precisely as Expressionism's obituary was being written by Worringer and others.

Had he confronted Segall's works, Worringer might well have identified him as one of "the people sentenced to Expressionism who are the great suffering lonely ones ... to whom Expressionism is fate, not manner,"[68] for it was precisely in such isolation that Segall began to present his art after the Dresden Secession group lost its coherence. It was in one-person exhibitions, such as the one at the Folkwang Museum or the highly successful exhibition of his graphics at the Galerie Fischer in Frankfurt in 1923, that he preferred to show his work. When he did participate in group exhibitions – in the First International Art Exhibition in Düsseldorf in 1922, for instance, which Grohmann helped organize (figs. 44, 45) – he identified his residence as Dresden in the catalogue listings and his nationality as Russian. The Dresden-Russia dichotomy offered him a precise identity of otherness, not part of contemporary German art but also dissociated from the new Russian Communist state. The accident of residence was joined with an "oriental" identity lifted out of the determinants of time and place and through which his Expressionism could gain mystical justification.

Russia, moreover, was linked inexorably by Segall with his Jewish origins, which after 1919 received renewed affirmation. Previously Jewish themes had been a constant in

102

terior, sobre a qual me é praticamente impossível dar uma explicação, partindo de uma nostalgia ética, quase religiosa, por aquilo que interliga todos nós humanos para além de todos os incidentes da vida, um Deus supremo que flui de sua Verdade suprema."[67] O vocabulário e objetivos são os adotados pelos expressionistas para seus programas durante a Primeira Guerra Mundial, um radicalismo rapidamente domesticado ao ser cooptado pelas instituições acadêmicas e comerciais da nova República Alemã após 1918. Da mesma forma, o trabalho de Segall era elogiado pelos críticos e também comprado pelos patronos, que ou pertenciam ao ambiente expressionista de antes da guerra ou se tornaram seus defensores durante a guerra; eles reconheciam em Segall uma transformação e continuação do esforço expressionista, um sinal de vitalidade, precisamente quando o atestado de óbito do Expressionismo estava sendo redigido por Worringer e outros.

Se tivesse se deparado com os trabalhos de Segall, Worringer o poderia ter identificado como uma "das pessoas condenadas ao Expressionismo que são os grandes sofredores solitários ... para quem o Expressionismo é o destino, não um estilo,"[68] pois era exatamente nesta solidão que Segall começou a apresentar sua arte depois do grupo Secessão de Dresden ter perdido sua coerência. Ele preferia mostrar sua obra em exposições individuais, como a do Folkwang Museum ou a muito bem sucedida exposição de sua arte gráfica na Galerie Fischer em Frankfurt em 1923. Quando participou em exposições coletivas – na Primeira Exposição Internacional de Arte em Düsseldorf em 1922, por exemplo, que Grohmann ajudou a organizar (ils. pb. 44, 45) – nas listagens do catálogo, ele registrou que residia em Dresden e era de nacionalidade russa. A dicotomia Dresden-Rússia lhe proporcionava uma identidade precisa de alteridade, não

his art, shaping its individuality, but in his training, association, and friendships he sought assimilation into Germany's broader artistic milieu and made no significant efforts to participate in the cultural life of Germany's Jewish communities. In 1920, that attitude changed, as the expansive, even iconic Jewishness of the cover motif for the Folkwang catalogue demonstrates. Critics close to him, who previously had virtually denied his Jewishness in their discussions of his work – Grohmann, for example, in 1919 altered Segall's title *Kaddish* into a generic *Prayer for the Dead* – now accented the Jewish component, the link to a Hasidic tradition, as the defining element of his work. Thus Schmidt's introduction to Segall's lithographic portfolio *Bubu* in 1920 (pl. 50) asserts that "not only is Segall Russian by birth, but his art is perhaps more eastern, darker, more mystically toned than anyone else's ... [because] he feels within himself the melancholy, thousands of years old, of the Eastern Jew."

Segall also gave themes of *Ostjuden* life a new dominance as he presented his work to the German public. The drawings done in Vilnius

44 45

fazendo parte da arte contemporânea da Alemanha, mas também dissociada do novo estado comunista russo. Ao incidente da residência somava-se uma identidade "oriental" isolada dos determinantes de tempo e espaço e pelos quais seu Expressionismo podia conquistar uma justificativa mística.

Ademais, Segall inexoravelmente ligava a Rússia às suas origens

Figure 44. **Letter from Will Grohmann to Lasar Segall telling about the First International Art Exhibition in Düsseldorf, Dresden, 27 March 1922, cat. no. 168.**
Carta de Will Grohmann para Lasar Segall sobre a organização da Primeira exposição internacional de arte, Düsseldorf, Dresden, 27 de março de 1922, cat. n. 168.

Figure 45. **Artist unknown, Cover to the First International Art Exhibition catalogue, Düsseldorf, 1922, cat. no. 167.**
Autoria desconhecida, capa, catálogo da Primeira exposição internacional de arte, Düsseldorf, 1922, cat. n. 167.

judaicas, que depois de 1919 foram reafirmadas. Antes, os temas judaicos tinham sido uma constante em sua arte, moldando sua individualidade, mas em suas associações de aprendizado e amizade ele buscou se entrosar no mais amplo meio artístico alemão e não empreendeu significativos esforços para participar da vida cultural das comunidades judaicas alemãs. Em 1920, esta atitude mudou, como o comprova o expansivo, até icônico judaísmo do motivo da capa do catálogo Folkwang. Os críticos que lhe estavam próximos, que antes tinham virtualmente negado seu judaísmo nas discussões sobre sua obra – Grohmann por exemplo, em 1919, alterou o título *Kaddish* de Segall para um genérico *Oração fúnebre* – agora aceitavam seu componente judaico, o elo para uma tradição hassídica, como elemento de definição em seu trabalho. Assim, a introdução de Schmidt ao álbum de litografias de Segall, *Bubu* em 1920 (il. col. 50), assevera que "não apenas Segall é russo de nascimento, mas sua arte talvez seja mais oriental, sombria, mais misticamente

in 1917 and 1918 thus were reconfigured in 1922 into a suite of drypoint engravings, not allowed to exist in the timeless, siteless universality of prior motifs of poverty but specified as *Memories of Vilnius in 1917* (pl. 53), identifying both the imagery and the artist with the city and its Jewish ghetto. Even more definitive in an identification with the Jewish culture of Eastern Europe were the seventeen illustrations provided for the Yiddish short stories of David Bergelsohn, *Maase-Bichl*, published by Wostock. Indeed, with these illustrations and those accompanying Däubler's cosmic interpretation of his Jewishness (pls. 54, 55), reprinted from the Folkwang catalogue in a volume devoted to Segall in Fritz Gurlitt's Jewish Library series (figs. 46, 47), Segall became one of the major contributors with Meidner and Steinhardt to the renaissance of German-Jewish book art during the Weimar Republic. As he also accepted a commission for allegorical paintings for a Jewish temple, Segall acknowledged and advertised his identity as *Ostjude* as never before.[69]

46

47

Figure 46. **Designer unknown, cover, *Lasar Segall* by Theodor Däubler, Berlin, 1920, cat. no. 163.**
Autoria desconhecida, capa, *Lasar Segall* de Theodor Däubler, Berlim, 1920, cat. n. 163.

Figure 47. **Lasar Segall, *Three Men*, illustration for *Lasar Segall* by Theodor Däubler, Berlin, 1920, cat. no. 163.**
Lasar Segall, *Três homens*, illustração para *Lasar Segall* de Theodor Däubler, Berlim, 1920, cat. n. 163.

matizada do que a de qualquer outro ... [porque] ele sente em seu âmago a milenar melancolia do judeu oriental."

Quando apresentou sua obra ao público alemão, Segall também deu aos temas da vida dos *Ostjuden* uma nova dominância. Os desenhos feitos em Vilna em 1917 e 1918 foram destarte reconfigurados em 1922, numa coletânea de gravuras em ponta seca, que não tinham podido existir na extemporânea, não localizada universalidade dos anteriores temas de pobreza, mas especificados como *Recordação de Vilna em 1917* (il. col. 53), identificando tanto a imagética quanto o artista com a cidade e seu gueto judaico. Uma identificação ainda mais clara com a cultura judaica da Europa do Leste eram as dezessete ilustrações feitas para as crônicas iídiche de David Bergelsohn, *Maase-Bichl*, editado por Wostock. De fato, com estas ilustrações e aquelas que acompanham a interpretação cósmica de seu judaísmo por Däubler (ils. col. 54, 55), reimpressas a partir do catálogo Folkwang, num volume dedicado a Segall na série da Biblioteca Judaica de Fritz Gurlitt (ils. pb. 46, 47), Segall tornou-se junto com Meidner e Steinhardt um dos que mais contribuíram para o renascimento da arte livresca alemã-judaica da República de Weimar. Ao aceitar também uma encomenda de pinturas alegóricas para um templo judeu, Segall reconheceu e divulgou, mais do que nunca, sua identidade de *Ostjude*.[69]

Supported by the institutions, critics, and artists of the old Expressionism, Segall after 1920 achieved recognizable success by affirming his Russo-Jewish origins, distinguishing himself from all that surrounded him. Isolation within his own generation of artists was, psychologically and financially, a precarious position. Despite stylistic adjustments, a change of means but not of content, which brought a more spatial conception to his compositions and less subjective rendering to his figures by 1922, as in *Interior of Poor People II* (initially titled *Sickroom*) and other works (pls. 56, 57–59), except in his graphics and book illustrations he lost the major patronage that was his during 1919 and 1920. Continuing political unrest, overt displays of anti-Semitism, and the ravages of inflation that rendered all his income problematic increasingly alienated Segall from the German milieu in which he worked. Even a move to Berlin, where a larger Jewish community could offer potential support, failed to alleviate his dissatisfaction. Beginning in 1921, Segall made plans for exhibitions in South America and corresponded with his brother about how these might be realized. During 1923, exhibition plans were transformed into his determination to leave Germany. He would seek in Brazil, with his sisters and brothers, the identity and artistic success in search of which he had come to Berlin in 1906, which seemed within grasp briefly in 1919 and 1920, but then finally, fatefully eluded him. In a long letter to his brother Oscar, he wrote as if to convince himself of the necessity to leave Europe:

> *For the artist, what is lacking most in Europe today is a spiritual atmosphere. One is surrounded by money questions – and faces seeking to make an effect, [so that] one no longer can look people into their face, their soul has become a money exchange.... Is it*

105

Apoiado pelas instituições, críticos e artistas do velho Expressionismo, Segall após 1920 alcançou um palpável sucesso através da afirmação de suas origens russo-judaicas, diferenciando-se de todos ao seu redor. O isolamento dentro de sua própria geração de artistas era, psicológica e financeiramente, uma posição precária. Apesar dos ajustes estilísticos, uma mudança dos meios mas não do conteúdo, que trouxeram uma concepção mais espacial às suas composições e uma interpretação menos subjetiva de suas figuras até 1922, como no *Interior de pobres* (de início intitulado *Quarto de enfermo*) e outras obras (ils. col. 56, 57–59), excluindo suas gravuras e ilustrações de livros. Ele perdeu a maior parte dos seus patronos durante 1919 e 1920. A agitação política contínua, as abertas atitudes de anti-semitismo e a devastação da inflação que tornara sua renda problemática, progressivamente alienaram Segall do ambiente alemão no qual trabalhava. Até mesmo a mudança para Berlim, onde uma comunidade judaica maior poderia oferecer um potencial apoio, não conseguiu aliviar seu desalento. No início de 1921, Segall fez planos para exposições na América do Sul e correspondeu-se com seu irmão sobre como estas podiam ser realizadas. Durante 1923, os planos para exposições transformaram-se na sua determinação em deixar a Alemanha. Ele buscaria no Brasil, com suas irmãs e irmãos, a identidade e sucesso artístico em busca do qual tinha vindo para Berlim em 1906, que parecia ter estado ao se alcance fugidiamente em 1919 e 1920, mas depois lhe tinha finalmente e fatalmente escapado. Em uma longa carta a seu irmão Oscar, ele escreveu como se fosse para convencer a si próprio da necessidade de deixar a Europa:

> *Para o artista, o que mais falta na Europa hoje é uma atmosfera espiritual. Estamos rodeados por questões de dinheiroe e rostos tentando produzir um efeito, [tanto que] não se pode mais*

possible for a strong art to prosper in a rotten soil? Hardly, or more correctly – impossible. The ideals are disappearing and with them, art. After all, it is a fact that in the last few centuries art has played a far less significant role than politics and machinery. It is not a passing phenomenon now as many of the greatest painters, architects, and writers emigrate from Europe and those who lack the opportunity are filled with the desire to do so. On the one hand, there is of course the chase after better financial conditions, but on the other side, what is far more important, there is the desire for a land where the yearning for art is stronger than in today's exhausted Europe.... I often yearn for a purer air, far from the filth that surrounds me. Sometimes, when my soul is overly burdened, I imagine that I might find such a corner in which to realize some of my plans in Brazil.[70]

Yearning to rejuvenate art, to return it to an ideal position of cultural and spiritual leadership through which a future humanity would be shaped, echoing the utopian dreams of Expressionism others had rejected, Segall boarded a ship to bring him back to Brazil, where a decade earlier he had found acceptance and success. Here he expected to find a "purer air," far away from Germany's contentious artists' organizations and competition, from Europe's political and ethnic battles, from the economic aftermath of war. In his utopian dream of Brazil, where art could again become the driving force of a new society, he seemed to expect a cleansed revitalization of the enclosed community identity he left behind in the Jewish ghettoes of Vilnius as, at age fourteen, he had sought out the cosmopolitan world of Berlin.

106

olhar para o rosto das pessoas, sua alma tornou-se uma caixa registradora.... É possível que uma arte forte prospere em um solo putrefato? Dificilmente, ou mais corretamente – impossível. Os ideais estão desaparecendo e com eles a arte. Na verdade, é um fato que nos últimos séculos a arte desempenhou um papel cada vez menos importante do que a política e a maquinária. Não se trata agora de um fenômeno passageiro, pois muitos dos maiores pintores, arquitetos e escritores emigram da Europa e aqueles a quem faltam oportunidades, bem que desejariam tê-las. Por um lado, é claro que há a corrida atrás de melhores condições financeiras, mas por outro lado, o que é muito mais importante, há um desejo por um país onde o anseio pela arte seja mais forte do que o da hoje exaurida Europa.... Eu muitas vezes anseio por ar mais puro, longe da sujeira que me circunda. Às vezes, quando minha alma está sobrecarregada, eu imagino que poderia encontrar um canto onde realizar alguns dos meus planos no Brasil.[70]

Ansiando por rejuvenescer a arte, por recolocá-la numa posição ideal de liderança cultural e espiritual através da qual a humanidade futura seria moldada, ecoando os sonhos utópicos do Expressionismo que outros tinham rejeitado, Segall embarcou num navio que o trouxesse de volta ao Brasil, onde uma década antes encontrara aceitação e sucesso. Lá ele esperava encontrar um "ar mais puro," longe das organizações e competições artísticas contendoras da Alemanha, das lutas políticas e étnicas da Europa, das seqüelas econômicas da guerra. Em seu sonho utópico do Brasil, onde a arte poderia de novo tornar-se uma força impulsionadora de uma nova sociedade, ele parecia esperar uma revitalização purificadora da identidade comunitária fechada que deixara nos guetos judaicos de Vilna, quando, aos quatorze anos de idade, partira para o mundo cosmopolita de Berlim.

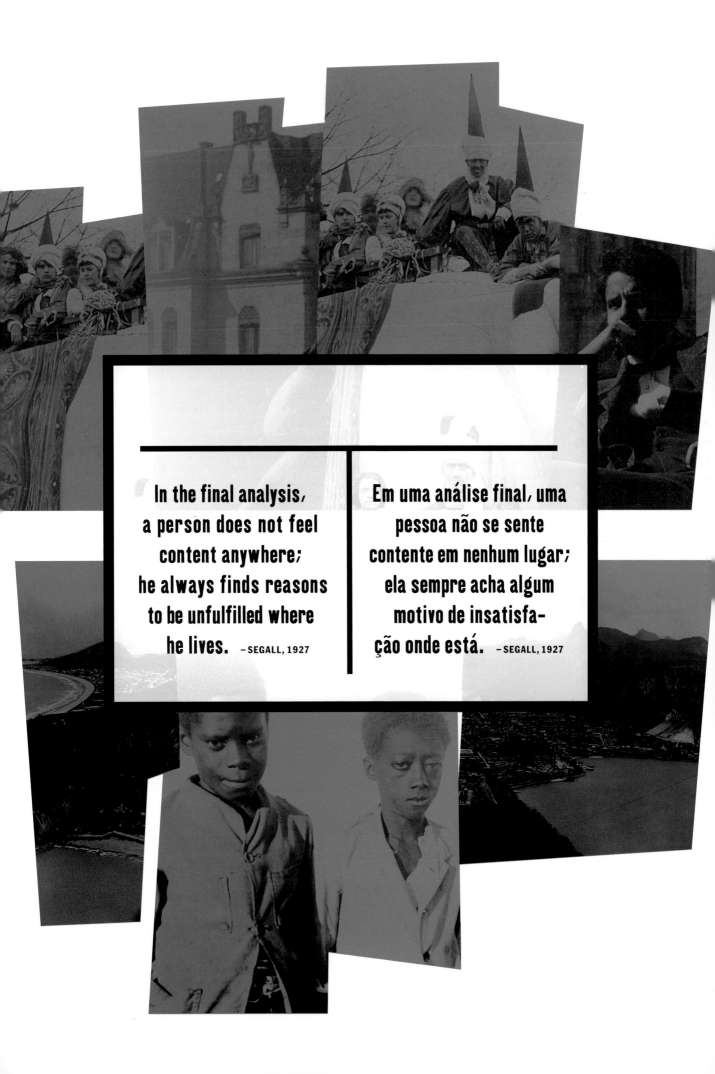

In the final analysis, a person does not feel content anywhere; he always finds reasons to be unfulfilled where he lives. —SEGALL, 1927

Em uma análise final, uma pessoa não se sente contente em nenhum lugar; ela sempre acha algum motivo de insatisfação onde está. —SEGALL, 1927

108

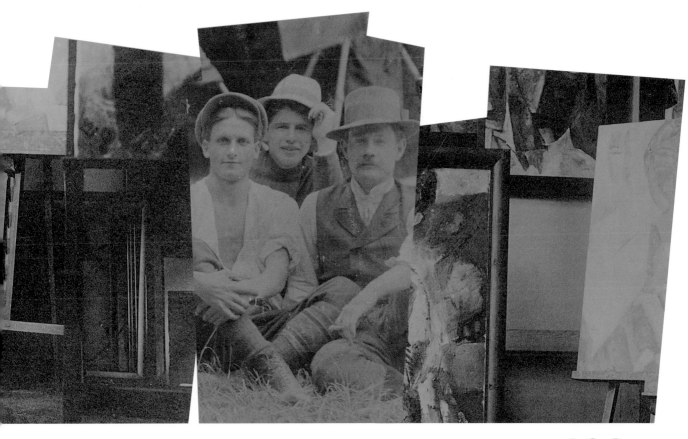

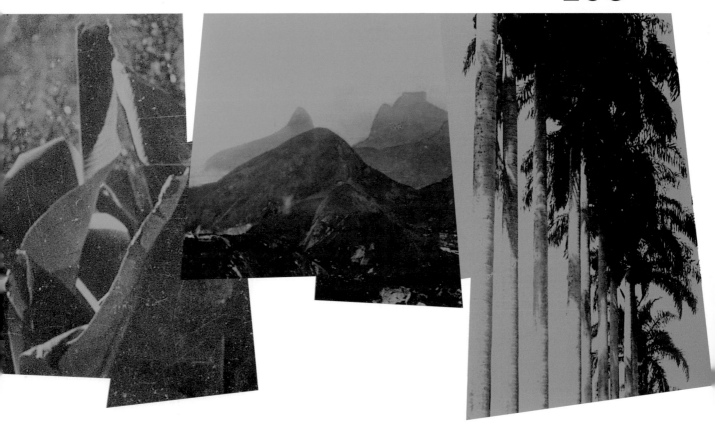

Near the end of 1912, the twenty-one-year-old artist Lasar Segall boarded a ship in Hamburg and set sail for Brazil. He stayed for almost a year, arranging two exhibitions of his drawings and paintings, placing some in Brazilian collections, and finding a like-minded group of artist-intellectuals in São Paulo. At the end of 1913, Segall returned to Europe, and for the next decade pursued his career in Germany. Immersed in the culture of Expressionism, he produced hundreds of works, formed important artistic unions, and attained public notoriety and financial success. Then, in November 1923, Segall departed again for Brazil, arriving in Rio de Janeiro after a four-week voyage. He settled in São Paulo in January 1924, and within three years became a Brazilian citizen. His immediate identification with his new country was so radical, in fact, that in a painting done soon after his return (fig. 48) he represented

110

STEPHANIE D'ALESSANDRO

The absorption of spectacular, unedited things

BRAZIL IN THE WORK OF LASAR SEGALL

A assimilação do espetacular e do inédito

O BRASIL NA OBRA DE LASAR SEGALL

No final de 1912, o artista Lasar Segall, então com 21 anos de idade, embarcava num navio em Hamburgo com destino ao Brasil, onde permaneceria por quase um ano. Nesse período realizou duas exposições de desenhos e pinturas, algumas das quais passaram a integrar coleções brasileiras, e encontrou companheiros entre um grupo de artistas e intelectuais em São Paulo. No final de 1913, voltou à Europa, onde desenvolveu sua carreira no decorrer da década seguinte na Alemanha. Imerso na cultura do Expressionismo, produziu centenas de obras, participou na formação de importantes associações de artistas, ganhou notoriedade pública e alcançou sucesso financeiro. Em novembro de 1923, Segall partiu novamente para ao Brasil, onde chegou ao Rio de Janeiro depois de quatro semanas. Ele se estabeleceu em São Paulo em janeiro de 1924, e três anos mais tarde se tornava cidadão brasileiro. Tão imediata e radical foi sua identificação com o

himself as a mulatto, slowly losing the hand and gaze of his European wife, Margarete Quack.

From outward appearances, Segall's actions were perhaps unexpected: while he was able to forge an artistic life in Brazil, he had found greater critical and market interest in his work back in Germany. Furthermore, though he was enchanted with the extraordinary sights and sounds discovered during his first Brazilian trip, there is little evidence of their influence in his work before 1924. According to his later recollections, he needed time to absorb his experiences spiritually and to transform and integrate them;[1] subsequently framed within his German Expressionist identity and mediated by popular European conceptions of "the primitive," Segall's initial Brazilian encounter became the catalyst for his artistic emigration ten years later, and for his ultimate embrace of a new culture.

When Segall arrived in Brazil in 1913, he was one of the thousands of record visitors, many of whom were in search of better economic circumstances.[2] Representing the fourth largest group after Italians, Portuguese, and Spanish, most German-speakers eventually traveled to the south, where they found work on dairy farms and sugar and coffee plantations, especially after the abolition of slavery in the late nineteenth century. Other new arrivals went to the coastal cities of Porto Alegre, Rio de Janeiro, and São Paulo. There, they became merchants and industrialists, craftsmen and laborers;

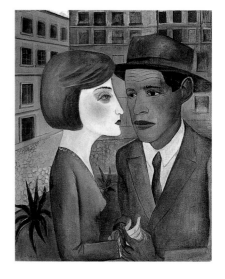

novo país, que numa das pinturas produzidas logo após sua chegada (il. pb. 48), o artista se retratou como um mulato que lentamente se afastava da mão e do olhar de sua esposa européia, Margarete Quack.

Para o observador externo, as ações de Segall talvez parecessem inesperadas: ao mesmo tempo que moldava sua carreira artística no Brasil, era na Alemanha que ele encontrava maior interesse da crítica e do mercado com relação ao seu trabalho. Além disso, embora estivesse encantado com as imagens e sons que descobrira na primeira viagem ao Brasil, sua obra anterior a 1924 mostra poucos sinais dessa influência. Segundo as recordações que escreveu mais tarde, Segall precisava de tempo para absorver espiritualmente suas experiências, transformá-las e integrá-las em seu trabalho.[1] O encontro inicial do artista com o Brasil – subsequentemente enquadrado na sua identidade de expressionista alemão, e mediado por conceitos populares europeus de "primitivo," tornou-se um catalizador tanto de sua emigração artística, dez anos mais tarde, como da assimilação de uma nova cultura.

Quando desembarcou no Brasil pela primeira vez, em 1913, Segall era um entre milhares de estrangeiros que chegavam ao país, muitos dos quais buscando melhor situação econômica.[2] Na qualidade de quarto maior grupo imigrante depois dos italianos, portugueses e espanhóis, a maioria dos recém-chegados de língua alemã estabelecera-se no sul do país,onde passaram a trabalhar em fazendas de gado leiteiro, café e cana-de-açúcar, especialmente após a abolição da escravatura no final do século 19. Outros imigrantes dirigiram-se para São Paulo e as cidades costeiras do Rio de Janeiro e Porto Alegre, onde tornaram-se comerciantes e industriais,

they produced the glass and nails essential to urban development, as well as shoes, hats, and chocolate. Between 1909 and 1919, over twenty-five thousand Germans came to Brazil, facing an unfamiliar climate, strange diseases, and relatively unsophisticated (by European standards) education and transportation systems, all in the hope of finding economic well being. While simplifying the financial hardships of many German emigrants, a contemporary cartoon from the weekly *Lustige Blätter* (*Funny Papers*) makes this point clear (fig. 49): asked why he is going to Brazil, a man about to embark tells his friends, "I can no longer buy the cigarettes here."

Segall's situation was somewhat different from the majority of German-speaking arrivals. First, he had relatives in Brazil: his sister Luba and brothers Jacob and Oscar had emigrated there earlier and were eager for him to visit. Luba had married Salomão Klabin, whose family owned a prosperous São Paulo paper manufacturing firm. Jacob and Oscar, who resided in the nearby city of Campinas, were both involved in commerce and lived well by turn-of-the-century standards. Segall was warmly welcomed by the Klabins, who ushered him into São Paulo society and art cir-

Figure 49. **Artist unknown,**
"Emigrant," *Lustige Blätter*, **1920.**
Artista desconhecido, "Emigrante,"
Lustige Blätter, 1920.

Figure 50. **Photographer unknown,**
"The young Russian painter Lazar
[*sic*] Segall, whose interesting exhi-
bition has aroused much attention,"
Correio paulistano, **March 1913.**
Fotógrafo desconhecido, "O jovem pintor
russo Lazar [*sic*] Segall, cuja interes-
sante exposição tanto interesse tem
despertado," *Correio paulistano*, março
de 1913.

49

50

artesãos e operários, produzindo inclusive os vidros e pregos necessários ao desenvolvimento urbano, além de sapatos, chapéus e chocolates. Entre 1909 e 1919 mais de 25 mil alemães vieram para o Brasil onde, na esperança de conseguir bem-estar econômico, se depararam com um clima desconhecido, moléstias estranhas e sistemas de transporte e educação relativamente pouco sofisticados (em comparação com os padrões europeus). Embora simplificando as dificuldades financeiras de muitos emigrantes alemães, uma charge publicada na época no semanário *Lustige Blätter* (*Páginas engraçadas*) ilustrava claramente esta questão (il. pb. 49): perguntado por que estava viajando ao Brasil, um homem prestes a embarcar responde a seus amigos, "Não consigo mais sequer comprar cigarros aqui."

A situação de Segall era até certo ponto diferente da maioria dos outros recém-chegados de língua alemã. Em primeiro lugar, porque ele tinha parentes no Brasil: sua irmã Luba e seus

cles. Through their connections, he was able to meet many potential art patrons and enthusiasts.

Second, while the young artist was concerned about his financial future, he did not come to Brazil primarily seeking better economic opportunities. Before his overseas voyage, he had trained in several Russian and German art schools and received awards for his work, which was consistent with modernist interests in Europe and reflected the stylistic influence of Secessionist and more avant-garde groups (see pls. 1, 19). By contrast, most artists in Brazil at the time practiced a kind of French academic painting; with regard to the arts, São Paulo was a very conservative city. In general, art audiences would have been unprepared for Segall's post-impressionist and early expressionist vocabularies.[3]

Segall nevertheless attempted to stimulate interest in his work. In March, through the efforts of his sister and the politician, poet, and art patron, José de Freitas Valle, he exhibited his pictures in a rented room on Rua São Bento in São Paulo, and three months later in Campinas, at the Center for Science, Literature, and Arts. His exhibitions received notices in the *Correio paulistano*, *O Estado de S. Paulo*, *Diario popular*, and other local papers (fig. 50), and attracted the attention of the artistic circle that met regularly at Freitas Valle's home, Villa Kyrial. Segall was even able to sell a number of oil paintings, pastels, and drawings.[4] To supplement his income, he gave art lessons; one of his pupils was the young Jenny Klabin, who would – upon Segall's subsequent trip to Brazil – become his second wife.

Finally, and perhaps most important in contradistinction to the more traditional German-speaking traveler, Segall saw Brazil's weather, flora and fauna, and rough, "un-

113

irmãos Jacob e Oscar haviam emigrado anos antes, e estavam ansiosos por receber sua visita. Luba se casara com Salomão Klabin, cuja família era proprietária de uma próspera fábrica de papel em São Paulo. Quanto a Jacob e Oscar, que moravam em Campinas, ambos trabalhavam no comércio e viviam bastante bem para o padrões do início do século. Em São Paulo, Segall foi calorosamente acolhido pela família Klabin, que o apresentou à sociedade e ao mundo artístico local. Através dessas conexões, ele travou conhecimento com muitos potenciais admiradores e patronos das artes.

Em segundo lugar, embora o jovem artista se preocupasse com seu futuro financeiro, a procura de melhores oportunidades econômicas não foi a principal razão de sua vinda ao Brasil. Antes de sua viagem transatlântica ele havia freqüentado várias escolas de arte na Rússia e na Alemanha, e recebido prêmios por seu trabalho, o qual se alinhava com os interesses modernistas na Europa – que por sua vez refletiam a influência estilística do grupo Secessão e outros de vanguarda (veja ils. col. 1, 19). Em contraposição, a maior parte dos artistas brasileiros daquela época produzia um tipo de pintura acadêmica francesa, e São Paulo era uma cidade muito conservadora. Em geral, o público das artes não estava preparado para o vocabulário pós-impressionista e expressionista adotado por Segall.[3]

Ainda assim, Segall tentava estimular o interesse do público por seu trabalho. Em março, graças aos esforços de sua irmã e do político, poeta e patrono das artes José de Freitas Valle, ele expôs suas pinturas numa sala alugada na rua São Bento, em São Paulo, e três meses depois em Campinas, no Centro de Ciências, Letras e Artes. Suas exposições foram comentadas no *Correio paulistano*, *O Estado de S. Paulo*, *Diário popular* e em outros jornais locais (il. pb. 50), e

civilized" ways as an opportunity to assist – not hinder – his professional advancement. Upon his arrival, Segall found "the panorama of [his] existence" transformed by the spectacle of Brazil:

I found myself transported under the effulgence of the tropical sun, whose rays illuminated people and things in its nooks, however remote and hidden, lending even to that found in shadow a special resplendence, so everything in turn gave the impression of radiant echoes of light; I saw purple earth, earth the color of brick and earth almost black; a luxuriant vegetation unfolded in fantastic ornamental forms; I saw dances executed by the public with an almost religious exaltation, in a hallucinatory and contagious rhythm, which I understood spontaneously – without theories and intellectual research – and what the modern tendencies of dance in Europe make an effort to elaborate as innovative and revolutionary creations in the area of dance; I saw men and women who, despite the strangeness of their language and customs, I felt were my people.[5]

Segall took his experience to be magical in its novelty: he prized the power of the light, uncommon quality of the colors, primeval lushness of the landscape, and vitality of the people. The visual wonder of Brazil was surely unlike anything Segall, growing up in a Lithuanian Jewish ghetto or living in the cities of Berlin and Dresden, had seen before. Or was it? In his description, the artist did not acknowledge the blocks of city buildings, paved streets, or cable cars that punctuated the vistas of São Paulo, Rio de Janeiro, and Campinas. Neither did he distinguish which of Brazil's myriad racial and social groups was performing the dance, although we can surmise that he did not mean the conserva-

114

atraíram a atenção do mundo artístico que se reunia regularmente na residência de Freitas Valle, a Villa Kyrial. Nessa época Segall conseguiu até mesmo vender muitos quadros a óleo, pastéis e desenhos.[4] Para complementar sua renda, ele dava aulas de arte; entre seus alunos estava a jovem Jenny Klabin, com quem viria a se casar quando de sua segunda viagem ao Brasil.

Finalmente, e talvez de maior importância como contraposição ao viajante alemão tradicional, Segall viu no clima, na fauna e na flora, e no modo grosseiro, "selvagem" do Brasil uma oportunidade de incremento – e não de obstáculo – ao seu progresso profissional. Para Segall, "o panorama de [sua] existência" foi transformado pelo espetáculo que encontrou na sua chegada ao Brasil:

Vi-me transportado sob a fulgência de um sol tropical cujos raios iluminavam gente e as coisas em seus recantos mais remotos e recônditos, emprestando até ao que se encontrava na sombra uma espécie de resplandescência, pois tudo dava a impressão de irradiar reverberações de luz; vi terra roxa, terra cor de tijolo e terra quase negra, uma vegetação luxuriante desdobrando-se em fantásticas formas ornamentais, vi danças executadas pelo povo com exultação quase religiosa, dum ritmo alucinante e contagioso, que realizava espontaneamente, sem teorias e pesquisas intelectuais, o que as modernas tendências de bailado na Europa se esforçavam por elaborar como criações revolucionárias e inovadoras do domínio da dança; e vi homens e mulheres com os quais não obstante a estranheza de sua língua e costumes, me sentia irmanado.[5]

Segall acreditava estar vivendo numa atmosfera mágica, cuja novidade o transportava: ele valorizava o poder da luz, a qualidade incomum das cores, a exuberância primeva da paisagem, a vitalidade do povo. A maravilha visual do Brasil era certamente diversa de tudo que

tively dressed and reserved European visitors who populated these cities. What intrigued him was everything un-European: the dance, for example, was "hallucinatory and contagious," requiring no mental deliberations, no previous or sophisticated understanding; it was direct, innate, and utterly transforming. Setting up this contrast between European and Brazilian expression, Segall elaborated an established tenet of modernist thought in Europe, and especially in German Expressionism: the dichotomy between the "primitive" and the "civilized."

Since the turn of the century, modern artists like Paul Gauguin, Ernst Ludwig Kirchner, and Pablo Picasso had been looking to sources outside the European paradigm as a means to intercede in the complex effects of modernity.[6] More than stylistic sources, the "primitive," the child, and the mentally ill (fig. 51), were regarded by many artists as spiritual paradigms of a pure and vital, regenerative vision, unadulterated by commodification, consumption, and the stress of urban development. Segall, to be sure, was familiar with such conceptions, and they strongly influenced his perception of Brazil. Following them, he filtered out modern aspects of society (cable cars and paved streets, for example) and distilled a representation of exotic difference (lush vegetation and instinctive, unrehearsed expression). Evidence of his primitivizing view can be found in his identification with "a child, who ... was enchanted with all that I saw."[7] By this testimony, the artist emphasized both the originality of his actual experience – as a genuine, first-hand encounter – and its importance as a source of modernist inspiration. Through his association with the child, Segall

Figure 51. **Lasar Segall, *In the Asylum*, c. 1919, pen and ink on paper, cat. no. 59.**
Lasar Segall, *No manicômio*, c. 1919, tinta preta à pena sobre papel, cat. n. 59.

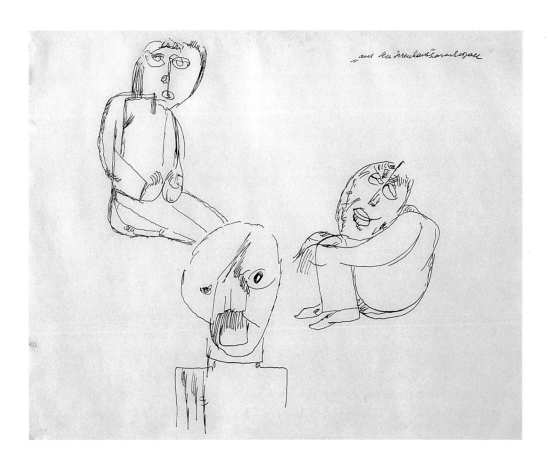

proclaimed his intention to grow into an active member of Brazilian society, whose dancing men and women, despite their "strange" language and customs felt like his people. He asserted his desire for familiarity, assimilation, and participation with the "spectacular" and "unedited" scenes which unfolded before his eyes, yet he recognized the need for an intervening, interior force: "Only after the spiritual absorption of what I saw," he wrote, "of ... that which infiltrated each of the pores of my spirit and was submitted to an ongoing process of transformation and integration in my subconscious, could [the experience] emerge again as a conscious creation."[8]

Thus, according to the artist, he was not able immediately to represent "Brazil." Segall's contention that he produced no work at this time should be seen in the context of traditional attempts by artists to revise or augment the appraisal of their careers. Indeed, his comments were made in a circa 1950 retrospective assessment of his artistic development, "Minhas recordações" ("My Recollections"). Regardless of the veracity of certain of his memories, Segall's rather mythic construction of his first Brazilian encounter provides the key to the pictorial narrative of his later Brazilian phase. His stated inability to paint described a need to find the appropriate pictorial elements – light, color, form, perspective – to communicate his novel impressions. Tone, inflection, and emotion could then be inferred from the various combinations of these formal devices. It was only after he became a "mature" artist, schooled in the language of German Expressionism, that Segall was able to depict Brazil. Furthermore, he needed to engage "Brazil" as a specific set of visual and mental constructions, generally accepted in Europe and validated in Brazil itself, before he could become Brazilian literally and figuratively, before his artistic emigration

116

Segall, tendo crescido num gueto judaico na Lituânia ou vivido nas cidades de Berlim e Dresden, já houvesse conhecido. Seria mesmo? Em sua descrição, o artista não mencionava os quarteirões de prédios urbanos, as ruas pavimentadas, nem os bondes que pontuavam os panoramas de São Paulo, Rio de Janeiro e Campinas. Nem tampouco identificou qual grupo, dentre a infinidade de grupos raciais e sociais, realizava determinada dança, embora possamos presumir que ele não se referia aos reservados visitantes europeus, vestidos de maneira conservadora, que habitavam essas cidades. Eram todas as coisas não-européias que o intrigavam. Por exemplo, a dança "alucinante e contagiosa" dispensava elocubrações intelectuais ou conhecimento prévio e profundo: era espontânea, direta e simplesmente transformadora. Ao estabelecer esse contraste entre a expressão européia e a brasileira, Segall aprofundava um princípio do pensamento modernista europeu – e especialmente do expressionismo alemão: a dicotomia entre o "primitivo" e o "civilizado."

Desde a virada do século, artistas modernos tais como Paul Gauguin, Ernst Ludwig Kirchner e Pablo Picasso procuravam fontes externas ao paradigma europeu para mediar os efeitos complexos da modernidade.[6] Mais do que fontes estilísticas, o "primitivo," a criança e o doente mental (il. pb. 51) eram considerados por muitos artistas como sendo paradigmas espirituais de uma visão pura, vital e regenerativa, não adulterada pelo mercantilismo, consumo e desgaste inerentes ao desenvolvimento urbano. Sem dúvida, Segall estava familiarizado com essas idéias que influenciaram fortemente a sua percepção do Brasil. Ao seguí-las, o artista separava os aspectos modernos da sociedade (bondes e ruas pavimentadas, por exemplo) e aperfeiçoava uma representação da diferença exótica (vegetação luxuriante e expressão instintiva, imprevista).

was complete. When Segall returned to Germany with eyes and mind opened by his recent travels, he borrowed from prevailing artistic and popular notions of the "primitive" and the "exotic," the romantic cult of the explorer, and the rich history of representations of Brazil to describe his experience.

Primitivism in Western art has a long and complex history, and has always depended on a dialectical relationship to that which is considered "civilized." Following Jean-Jacques Rousseau's Enlightenment formulation of the "noble savage," Europeans have commonly defined their existence against that of others different from themselves, seeing in that "Other" qualities they desire or disdain. Typically, this involves a tendency to admire earlier or less materially developed cultures; this was the case at the turn of the century, when European society became concerned with the rapid growth and crowding in cities, increased mechanization of life and labor, and resulting stress on human existence. In his 1903 essay, "The Metropolis and Mental Life," the sociologist Georg Simmel vividly described the emotional effects of such cruel and dehumanizing stimuli on the urban dweller, whose equilibrium and general mental health were threatened. The work of Simmel and other critics like Siegfried Kracauer, who studied the sociology of space and urban development, received both critical and public attention as the century progressed.[9] Scholars, scientists, and the general public looked to "primitive" peoples as a counterpart to this "civilized" life, investing in them fantasies of nostalgia and hope. The primitive world was configured as the antithesis of civilization and a site of both self-projection and self-criticism.[10]

117

Uma evidência da visão primitivizante de Segall pode ser encontrada em sua identificação com "uma criança, que ... se encanta com tudo o que vê."[7] Com este testemunho, o artista enfatizou tanto a originalidade da sua experiência real – como um genuíno primeiro encontro – quanto sua importância como fonte de inspiração modernista. Através de sua associação com a criança, Segall proclamou sua intenção de tornar-se um membro ativo da sociedade brasileira, com cujos homens e mulheres dançantes se sentia irmanado, apesar da língua e costumes "estranhos." Ele reafirmou seu desejo de familiarização, assimilação e participação com as cenas "espetaculares" e "inéditas" que se desdobravam diante de seus olhos, embora reconhecesse a necessidade de uma força interior, de intervenção: "Só depois de absorver espiritualmente o visto, de por assim dizer, ele se infiltrar em mim por todos os poros de minha alma e ser submetido a um processo às vezes bastante dilatório de transformação e integração no meu subconsciente, é que ele [o visto] pode ressurgir numa criação consciente."[8]

Assim, segundo o próprio artista, ele não foi capaz de representar o "Brasil" de imediato. Sua alegação de não ter produzido nenhuma obra nesse período deve ser vista no contexto das tentativas tradicionais que os artistas faziam para revisar ou aumentar a avaliação de suas carreiras. É verdade que seus comentários foram feitos em 1948, durante uma avaliação retrospectiva de seu desenvolvimento artístico, intitulada "Minhas recordações." A despeito da veracidade de algumas de suas memórias, a construção um tanto mística que Segall fez de seu primeiro encontro com o Brasil serve de chave para a narrativa pictórica de sua fase brasileira posterior. Sua declarada incapacidade de pintar descrevia uma necessidade de encontrar os elementos pictóricos apropriados – luz, cor, forma e perspectiva – para comunicar suas novas

The roots of primitivism and exoticism in German popular culture can be traced to several sources, one of the earliest being the illustrated ethnographic, anthropological, and sociological texts popular among the educated middle class in the nineteenth century. Moreover, in ethnographic collections in cities like Berlin, Dresden, and Hamburg, museum visitors could come face to face with that which was different and outside their realm of socially prescribed existence. Popular perceptions were also shaped by the colonialist propaganda of ethnographic shows or *Völkerschauen* in zoological gardens, which were in part a by-product of German imperialist expansions into Africa and the South Seas. Beginning before the First World War, zoological exhibits typically included a section devoted to the human species.[11] Large metropolitan zoos regularly featured Sudanese, Africans, and Samoans whom visitors could watch, from behind barriers, perform daily routines and

52

ritual activities (fig. 52). The "natives" were presented as the literal, living translation of illustrated ethnographic studies and museum displays. A 1909 review from the *Dresdener Rundschau* demonstrates the great popularity of these exhibits:

> ... with the arrival of [the side-show organizer] Marquardt's Sudanese troop, the things worth seeing at our zoological gardens have been enriched by an interesting ethnographic show. The great interest the little exotic people excite is to be seen in the numerous visitors at our show, despite the wet weather; this offered the spectators in an edited form, a vivid picture of the customs, activities, and genuine artistic talent of the Sudanese.[12]

53

impressões. Só assim o tom, a inflexão e a emoção poderiam ser inferidos pelas diversas combinações desses dispositivos formais. Foi apenas depois de tornar-se um artista "maduro," formado na linguagem do expressionismo alemão, que Segall pode retratar o Brasil. Além disso, ele precisava absorver o "Brasil" como um conjunto específico de construções visuais e mentais, amplamente aceitas na Europa e validadas no Brasil, antes que pudesse tornar-se literal e figurativamente brasileiro, ou seja, antes que sua emigração artística se completasse. Por ocasião de seu retorno à Europa com olhos e mente abertos por suas viagens recentes, Segall tomara por empréstimo as noções populares e artísticas prevalecentes sobre o "primitivo" e o "exótico," o culto romântico do explorador, e a rica história de representações do Brasil, para descrever sua experiência.

O primitivismo na arte ocidental tem uma história longa e complexa, e sempre dependeu de uma relação dialética com aquilo que se considera "civilizado." Seguindo a fórmula Iluminista de Jean-Jacques Rousseau do "bom selvagem," os europeus têm definido sua própria existência em oposição àquela de outros diferentes deles, encontrando no "Outro" os atributos que desejam ou desprezam. Em geral, isto envolve a tendência de admirar culturas mais antigas ou menos desenvolvidas em termos materiais; assim era na virada do século, quando a sociedade européia

Beginning at the turn of the century, many circuses also participated in the display of "natives." Hamburg's Hagenbeck Circus featured an entire Indian village, whose inhabitants were praised during an appearance in Dresden for their "originality."[13] The Circus Sarrasani and the Angelo, Henry, and Schumann circuses likewise highlighted performances by Indian natives, Chinese acrobats, and Singhalese temple dancers,[14] and it was common for audiences to find a small exhibition of ethnographic objects as a complement to the live events. Popular amusements and cinematic precursors such as the Welt-Panorama brought distant places, exotic cultures, and bodies of difference into the personal space and imagination of the European consumer.[15] The cabaret was another site of entertainment where ideas about exotic cultures were vividly projected onto the body of the "primitive" performer. Hawaiian princesses, Javanese snake charmers, and Egyptian (fig. 53) and Indian dancers invited the gaze of spectators as they performed in revealing, "exotic" outfits. The number and variety of these acts, and especially their dubious authenticity, demonstrate the popularity of the primitive theme and its associations of romance, exoticism, and sexuality.[16]

These same associations adhered to many social dances before the First World War. One of the most popular was the "Apache Dance," said to represent the events that tran-

Figure 52. **Photographer unknown, "Samoans at the Hamburg Zoo," Berliner Illustrierte Zeitung, May 1910.** Fotógrafo desconhecido, "Samoanos no Zoológico de Hamburgo," *Berliner Illustrierte Zeitung*, maio de 1910.

Figure 53. **Photographer unknown, "The Egyptian dancer, All'Aida, at the Ice Palace, Berlin," Berliner Illustrierte Zeitung, August 1912.** Fotógrafo desconhecido, "A dançarina egípcia All' Aida, no Eispalast, Berlim," *Berliner Illustrierte Zeitung*, agosto de 1912.

119

se preocupava com o rápido crescimento físico e populacional das cidades, o aumento da mecanização da vida e do trabalho, e o desgaste por eles causado na existência humana. Em seu ensaio de 1903 intitulado "A metrópole e a vida mental," o sociólogo Georg Simmel descreveu vigorosamente os efeitos emocionais desses estímulos cruéis e desumanizantes sobre o habitante urbano, cujos equilíbrio e saúde mental encontravam-se ameaçados. Nas décadas seguintes, as obras de Simmel e de outros críticos como Siegfried Kracauer, que estudou a sociologia do espaço e do desenvolvimento urbano, atraíram atenção de público e crítica.[9] Estudiosos, cientistas e o público em geral viam os povos "primitivos" como contrapontos a essa vida "civilizada," e neles investiam suas fantasias de esperança e nostalgia. O mundo primitivo era configurado como antítese da civilização e local para auto-projeção e auto-crítica.[10]

As raízes do primitivismo e exotismo na cultura popular alemã podem ser remetidas a várias fontes, das quais uma das mais antigas eram os textos ilustrados sobre sociologia, antropologia e etnografia, muito apreciadas no século 19 pela classe média culta. Além disso, nos acervos etnográficos em cidades como Berlim, Dresden e Hamburgo, os visitantes de museus encontravam aquilo que era diferente e exterior à esfera restrita de sua existência social. A percepção popular também era formada pela propaganda colonialista de exposições etnográficas ou *Völkerschauen* em jardins zoológicos, que em parte eram um subproduto da expansão imperialista alemã na África e nos Mares do Sul. Desde antes da 1ª Guerra Mundial, os zoológicos incluíam uma seção dedicada às espécies humanas.[11] Os grandes parques zoológicos metropolitanos costumavam mostrar sudaneses, africanos e samoanos, cuja rotina diária e atividades rituais os visitantes podiam observar por trás de barreiras (il. pb. 52). Os "nativos" eram assim

spire between an Apache and his lover. In the steps of this dance, a 1909 illustrated newspaper article suggested, "the very basic feelings of this class of mankind are symbolically expressed."[17] Segall's fascination with the Apache Dance inspired a painting on the subject (fig. 16). Through his choice of intense red and orange colors, and the close placement of the dancing figures, he conveyed the intimacy and wild passion he saw in the dance, presaging his appreciative response to the "contagious" Brazilian rhythms he encountered in 1913. By their eagerness to learn the Apache Dance and others like it, Segall's German contemporaries enacted not only their interest in exotic peoples, but their desire to emulate or become those people. In the dance, European men and women could act outside convention and feel something of the unbridled, "primitive" emotion they imagined exhibited in zoo, circus, and cabaret performances.

In addition to the increasing opportunities to encounter "natives" directly, the general public was confronted daily with visual representations that presented the body of the primitive person (especially of color) as a locus of difference, sensuality, and exoticism.[18] In the early 1900s, advertisements for imported goods like coffee, tea, and cigarettes and luxury goods like perfume commonly incorporated dark-skinned

Figure 54. **W. Kampmann, Advertisement for Dr. R. Morisse & Co. Luxury Parfume, n.d., color lithograph, 7 7/16 x 5 5/8 in., Kunstbibliothek, Staatliche Museen zu Berlin.**
W. Kampmann, anúncio para o perfume Dr. R. Morisse, sem data, litografia colorida, 18.8 x 14.2 cm., Kunstbibliothek, Staatliche Museen zu Berlin.

Figure 55. **Ludwig Hohlwein, Poster for Marco-Polo Tea, 1910, color lithograph, 43 1/8 x 29 1/2 in., Kunstbibliothek, Staatliche Museen zu Berlin.**
Ludwig Hohlwein, cartaz para o Chá Marco-Polo, 1910, litografia colorida, 109. 5 x 75 cm., Kunstbibliothek, Staatliche Museen zu Berlin.

54

55

apresentados como a tradução literal e ao vivo de estudos etnográficos ilustrados e das mostras em museus. Uma crítica publicada em 1909 no *Dresdener Rundschau* demonstra a grande popularidade dessas exposições:

... com a chegada do grupo sudanês de Marquardt [organizador de eventos de curta duração], as coisas que valem a pena ser vistas em nosso jardim zoológico foram enriquecidas por um espetáculo etnográfico interessante. Esses indivíduos pequenos e exóticos provocam a enorme curiosidade dos numerosos visitantes que, apesar do tempo chuvoso, assistem nosso espetáculo. Este oferece aos espectadores, de forma sucinta, uma imagem viva dos costumes, atividades e talento artístico genuíno dos sudaneses.[12]

A partir do início do século, muitos circos também participaram da mostra de "nativos." O Circo Hagenbeck, de Hamburgo, apresentava uma aldeia indiana completa, cujos habitantes foram elogiados por sua "originalidade" durante uma função em Dresden.[13] Da mesma forma, os circos Sarrasani, Angelo, Henry e Schumann anunciavam especialmente seus números com indianos, acrobatas chineses e dançarinos de templos cingaleses,[14] e era comum a apresenta-

figures in exotic costumes (figs. 54–56). As the century progressed, these signifiers of difference became shorthand notations of subconscious associations. The Repa Parfumerie, for example, advertised their wares with an abstracted logo in 1919 (fig. 57), in which cultural signs – turban, meditative pose, and palm trees – imputed qualities of exotic sensuality to their beauty products.[19]

The inscription of these associations onto the body of the "native" was an established practice in the *Sittengeschichte*, or history of morals. One of the most popular illustrated texts among German readers, the *Sittengeschichte* was a hybrid genre combining ethnographic, anthropological, and sociological approaches to places, pastimes, and peoples. "Scientifically" based, the books provided a venue for the study of the oft-seen and exotic. In fact, while the earliest *Sittengeschichten* focused on German city life or folk festivals, as the end of the nineteenth century approached, topics turned to more private or inaccessible areas of life and experience such as the cloister, witchcraft, or the lost Incan civilization. By the 1920s, the demand for illustrated *Sittengeschichten* increased dramatically, especially those treating exotic lands and "uncivilized" cultures, picturing lifestyles outside the realm of the white, bourgeois male. As the cover illustration from *Sittengeschichte des Hafens und der Reise* (*Moral History of Ports and Trips*) makes apparent (fig. 58), these books

121

Figure 56. **Artist unknown, Advertisement for Salem-Aleikum Cigarettes, *Dresdener Neueste Nachrichten*, 1910.**
Artista desconhecido, anúncio para os cigarros Salem-Aleikum, *Dresdener Neueste Nachrichten*, 1910.

ção de pequenas exposições de objetos etnográficos como complemento de eventos ao vivo. Precursores de diversões populares e cinemáticas tais como o Panorama traziam lugares distantes, culturas exóticas e signos de diferenças ao espaço pessoal e à imaginação do consumidor europeu.[15] O cabaré era outro local de entretenimento onde as idéias sobre culturas exóticas eram intensamente projetadas sobre o corpo do artista "primitivo." Princesas havaianas, encantadores de serpente javaneses e dançarinas egípcias (il. pb. 53) e indianas atraíam o olhar dos espectadores ao se apresentarem em trajes "exóticos" e reveladores. O número e variedade dessas apresentações, e particularmente sua autenticidade duvidosa, demonstravam a popularidade do tema primitivo e suas associações com romance, exotismo e sexualidade.[16]

As mesmas associações valiam para muitas danças sociais antes da 1ª Guerra Mundial, dentre as quais uma das preferidas era a "dança apache," que supostamente representa os eventos da relação entre um índio apache e sua amante. Conforme sugeriu um artigo ilustrado de jornal, de 1909, os passos desta dança "expressam os sentimentos mais básicos dessa classe de indivíduos."[17] A fascinação de Segall pela dança apache inspirou um quadro sobre esse tema (il. pb. 16). Por meio de sua escolha de tons intensos de vermelho e laranja, e do posicionamento próximo de suas figuras dançantes, o artista transmitiu a intimidade e paixão selvagem que observou na dança – um presságio de sua apreciação dos ritmos brasileiros "contagiosos" que encontrou em 1913. Ao mostrarem sua avidez em aprender a dança apache e outras similares, os

conflated the body of the "primitive" with exoticism, liberality, romanticism, adventure, and sexuality.[20]

Such concepts were also vital sources of artistic inspiration in twentieth-century Germany; the association of sexuality, in particular, was important as it fed into themes of regeneration and renewal for European art. German artists and writers – especially the Expressionists – celebrated the art and culture of those deemed primitive and appropriated their imagined way of life and expression. The *Brücke* group, for instance, espoused a

program of "continuing evolution."[21] Searching for a direct and authentic means of creation, they took on the guise of primitives, decorating their communal Dresden studio in abstract, "tribal" designs, participating in liberal sexual relationships with their models, and regularly organizing outings to commune with nature. Through their interpretation of "primitive" ways, artists like Erich Heckel and Karl Schmidt-Rottluff hoped to find an emancipating force for their art.

Similarly, in their 1912 *Blue Rider Almanac*, editors Vassily Kandinsky and Franz Marc juxtaposed text and image to formulate the primitive as a redeeming spiritual alternative to Western materialism. Like many artists of his generation, Segall owned a copy of the *Almanac*, which offered German folk art, masks and sculptures from Benin and China, and drawings by children as paradigms of creativity for the modern artist. August Macke's contribution to the *Almanac*, "Masks," included an illustration of a Brazilian dance mask

Figure 57. **Artist unknown, Advertisement for Repa Parfumerie, *Lustige Blätter*, 1919.**
Artista desconhecido, anúncio para a Perfumaria Repa, *Lustige Blätter*, 1919.

contemporâneos alemães de Segall demonstravam não apenas seu interesse por povos exóticos como também seu desejo de os imitarem ou neles se transformarem. Na dança, homens e mulheres europeus podiam agir de modo não-convencional e experimentar um pouco da emoção "primitiva" desenfreada que, eles imaginavam, era exibida no zoológico, no circo e no cabaré.

Além de mais oportunidades para encontrar "nativos" ao vivo, o público em geral se deparava todos os dias com representações visuais que mostravam o corpo do indivíduo primitivo (especialmente o negro), como sendo um locus de diferença, sensualidade e exotismo.[18] No início do século 20, era comum que anúncios de produtos importados tais como café, chá e cigarros, e artigos de luxo como perfume exibissem pessoas de tez escura vestidas em trajes exóticos (ils. pb. 54–56). Com o passar dos anos, esses significantes de diferença viraram anotações taquigráficas de associações subconscientes. Em 1919 a Perfumaria Repa, por exemplo, anunciava seus produtos com um logotipo (il. pb. 57) no qual signos culturais – turbante, postura meditativa e palmeiras – imputavam atributos de sensualidade exótica a seus produtos de beleza.[19]

A inscrição dessas associações no corpo do "nativo" era uma prática estabelecida no *Sittengeschichte*, ou história de costumes. Um dos textos ilustrados preferidos por leitores alemães, o *Sittengeschichte* era um gênero híbrido que misturava abordagens etnográficas, antropológicas e sociológicas de lugares, passatempos e povos. De base "científica," os livros forneciam uma referência para o estudo do exótico. Na realidade, embora as edições mais anti-

used by the Yuri-Taboca Indians. "To create forms," Macke declared, "means: to live. Are not children more creative in drawing directly from the secret of their sensations than the imitator of Greek forms? Are not savages artists who have forms of their own powerful as the form of thunder?"[22] To find artistic freedom, the *Almanac* stressed, artists would need to find that same internal source of pure creativity, liberated from the dulling regimens of Western art education and its hackneyed standards of taste. In "The Savages of Germany," Marc characterized modern artists as "disorganized 'savages'" fighting against the power of the establishment and struggling to satisfy their inner necessity to create.[23] The Blue Rider meant to reinterpret the age-old binary opposition of primitivism in art – fighting against civilization, now they too were savages or "Wilde."[24] Following its use among the early Expressionists, *Wilde* became a common metaphor in art writing and criticism, a signifier of youth, energy, freedom, and the avant garde.

Expressionists also drew upon "primitive" examples to formulate a new vocabulary for artistic expression.[25] Kirchner found great inspiration in cultural objects he saw in the Dresden Museum of Ethnology: the rough and simplified designs on the exhibited beams of a *bai* (men's clubhouse) from the Palau Islands were particularly important for a number of his works and studio decorations. Recognizing the aesthetic value of objects previously seen as ethnographic curiosities, Carl Einstein's *Negerplastik* (*Black Sculpture*) of 1915 suggested revitalizing approaches to primitive art. An art critic, editor, and dramatist, Einstein objected to the conventional treatment of works of art

Figure 58. **Cover for *Moral History of Ports and Trips*, ed. Leo Schidrowitz, Vienna, 1927.** Capa do *História dos costumes de portos e viagens*, ed. Leo Schidrowitz, Viena, 1927.

123

gas do *Sittengeschichten* focalizassem a vida urbana na Alemanha ou festas populares, no final do século 19 os tópicos passaram a abordar áreas mais reservadas ou inacessíveis da vida e da experiência humana tais como clausura, bruxaria ou a civilização perdida dos Incas. Na década de 20, a demanda pelo *Sittengeschichten* ilustrado havia crescido sensivelmente, em especial as edições que apresentavam terras exóticas e culturas "selvagens," retratando estilos de vida fora da esfera do burguês ariano do sexo masculino. Como mostra a ilustração da capa (il. pb. 58) da *Sittengeschichte des Hafens und der Reise* (*História dos costumes de portos e viagens*), esses livros combinavam o corpo do "primitivo" com exotismo, liberalidade, romantismo, aventura e sexualidade.[20]

Na Alemanha do século 20, tais conceitos também eram fontes vitais de inspiração artística; a associação da sexualidade era particularmente importante pois fornecia temas de regeneração e renovação para a arte européia. Os artistas e escritores alemães – especialmente os expressionistas – celebravam a arte e a cultura dos chamados primitivos, de cujos supostos modos de vida e expressão se apropriavam. O grupo *Brücke*, por exemplo, defendia um programa de "evolução contínua."[21] Na procura de meios diretos e autênticos de criação, os artistas adotaram as maneiras dos primitivos, decorando seu estúdio comunitário em Dresden com desenhos abstratos e "tribais," participando em relações sexuais liberais com

from other cultures as "specimens": "To look at art as a means to anthropological or ethnographic insights seems dubious to me, since artistic representation hardly expresses something about hard facts, by which such scholarly knowledge is bound."[26] To prove his point, Einstein illustrated 116 primitive sculptures without any information regarding date, place of origin, use, or cultural meaning. The sculptures were to be seen purely as aesthetic objects, appreciated for their formal properties after other meanings were stripped away. By these examples, *Brücke*, Blue Rider, and other artists – *Negerplastik* appears in Segall's library – found a sympathetic and direct model for their artistic concerns in the rough, abstract, and angular forms produced by primitive cultures.

Einstein's formal emphasis on primitive art eradicated its historical and geographic specificity and brought it into the space of expressionist Germany. Removed from its original cultural and material contexts, primitive art was studied and exhibited in tandem with European modernist examples, suggesting a contemporaneity and thus the timeless and eternal qualities of the primitive. One of the earliest institutional examples of this practice could be found in the Folkwang Museum in Hagen, where Segall received his first one-person exhibition in Germany in 1920. In the Jugendstil space designed by Henri Van de Velde, the Folkwang's director, Karl Ernst Osthaus, displayed Javanese, Japanese, Indian, and other non-Western objects according to technique, alongside modern European paintings and sculpture. Osthaus emphasized the "inspirational worth" of his arrangement of works of art as a synthetic whole.[27] As a conscious alternative to the nineteenth-century scientific approach of positivism, he championed ahistoricity and aestheticism as strategies by which to view the primitive.

124

Figure 59. **Artist unknown, "Fetish from the Congo Region," in Eckart von Sydow, *Exotic Art*, Leipzig, 1921.**
Artista desconhecido, "Fetiche da Região do Congo," in *Arte exótica*, de Eckart von Sydow, Leipzig, 1921.

Figure 60. **Artist unknown, "Idol Figure from the Marquesas Islands," in Eckart von Sydow, *Exotic Art*, Leipzig, 1921.**
Artista desconhecido, "Ídolo das Ilhas Marquesas," in *Arte exótica*, de Eckart von Sydow, Leipzig, 1921.

suas modelos, e organizando regularmente passeios para contato com a natureza. Por meio de suas interpretações dos modos "primitivos," artistas como Erich Heckel e Karl Schmidt Rottluff esperavam encontrar uma força emancipadora para sua arte.

Da mesma forma, no *Almanaque do Cavaleiro Azul* de 1912, Vassily Kandinsky e Franz Marc justapuseram texto e imagem para formular o primitivo como uma alternativa espiritual redentora para o materialismo ocidental. Como vários artistas de sua geração, Segall possuía uma cópia do *Almanaque*, que trazia arte popular alemã, máscaras e esculturas de Benin e da China, e desenhos feitos por crianças, como paradigmas de criatividade para o artista moderno. A colaboração de August Macke para o *Almanaque*, "Máscaras," incluía uma ilustração de máscara de dança utilizada pelos índios Yuri-Taboca, no Brasil. "Criar formas significa viver," declarou Macke. "As crianças que desenham diretamente a partir do segredo de suas sensações não serão mais criativas que um copiador de formas gregas? Artistas selvagens que têm suas próprias formas não serão tão poderosos quanto a forma do trovão?"[22] O *Almanaque* ressaltava que, para encontrar liberdade artística, os artistas teriam que encontrar essa mesma fonte interior de criatividade pura, liberada do regime entediante da formação da arte ocidental e seus padrões estéticos banalizados. Em "Os selvagens da Alemanha," Marc caracterizava os artistas modernos como "selvagens de-

In the 1920s, many modern art dealers and collectors followed this lead, juxta-posing primitive art with works by artists like Max Beckmann and Edvard Munch. Alfred Flechtheim exhibited primitive and modern works in his gallery and totems and masks from Neu-Mecklenberg (now New Ireland) with his personal collection of paintings by Juan Gris and Marie Laurencin and sculpture by Max Belling in his home.[28] In such pastiches of temporal and geographical moments, the "primitive" was redefined. Transferred from ethnographic museum to art institu-tion, cultural objects were emptied of historical mean-ing and subjected to a kind of aesthetic *flânerie*.[29] This stress on the superficial formal qualities of the objects further imbedded the notion of an idealized "Other" into public consciousness. In another important volume in Segall's library, Eckart von Sydow's 1921 *Exotische Kunst* (*Exotic Art*), the concept of the "primitive," co-opted by avant-garde artists, collectors, and critics, was still entrenched in nostalgic projection. For Sydow, ex-otic art issued from a noble savage:

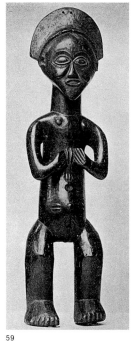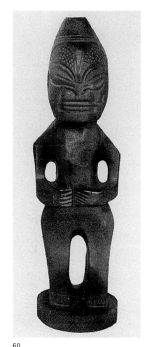

> *The most important difference between primi-tive and the most modern, expressionist art lies in shape. Indeed also in Europe an abstract, geometricizing di-rection of art burst forth: the work of Kandinsky! How-*

59 60

sorganizados" que combatiam o poder do *establishment* e lutavam para satisfazer sua necessi-dade interior de criar.[23] A intenção do Cavaleiro Azul era reinterpretar a antiquíssima oposição binária do primitivismo na arte. Lutando contra a civilização, agora eles também eram selvagens, ou "Wilde."[24] Como resultado de seu uso entre os expressionistas, *Wilde* transformou-se numa metáfora comum nos ensaios e críticas de arte, um significante de juventude, energia, liberdade e vanguarda.

Os expressionistas também se utilizaram de exemplos "primitivos" para formular um novo vocabulário de expressão artística.[25] Kirchner encontrou grande inspiração nos objetos cul-turais que viu no Museu de Etnologia de Dresden: os desenhos toscos e simplificados nas vigas de uma *bai* (casa freqüentada por homens) das Ilhas Palau foram particularmente impor-tantes para muitos de seus trabalhos e decorações. Reconhecendo o valor estético de objetos previamente vistos como curiosidades etnográficas, o livro *Negerplastik* (*Escultura negra*) de Carl Einstein, de 1915, sugeria abordagens revitalizantes para a arte primitiva. Editor, crítico de arte e dramaturgo, Einstein se opunha ao tratamento convencional de "espécimes" dado às obras de arte de outras culturas: "Parece-me duvidoso considerar a arte como veículo de *insights* antropológicos ou etnográficos, uma vez que a representação artística dificilmente expressa algo sobre os fatos reais que embasam esse conhecimento formal acadêmico."[26] Para provar isso, Ein-stein reproduziu 116 esculturas primitivas sem incluir qualquer informação sobre data, lugar de origem, utilização ou significado cultural das mesmas. As esculturas deveriam ser vistas pura-mente como objetos estéticos, valorizados por suas propriedades formais após a retirada com-pleta de outros significados. Por meio desses exemplos, tanto os grupos *Brücke* e Cavaleiro Azul,

ever, how else do the forms of the moderns and each primitive race read. Which sharp con-
trast: by the Russian, the savage, struggling of the arabesque; by the primitive, the quiet
balance of harmony of ornament.... The character of the primitive race's style of existence,
however, is: peaceful perseverance, innocent joy of life, naive indifference.[30]

61

Sydow illustrates his point with a reproduction of an abstracted head by Picasso and forty-one examples of African and Oceanic art (figs. 59,60), with little distinction between cultures of origin.

In popular culture and artistic practice, the "primitive" was appropriated for specific, individual, yet shifting and broad meanings. Often tied to visible forms such as African sculptures or Japanese masks, the primitive and its related constructs, the *Wilde* and the child, were also malleable concepts that could conjure bodily as well as artistic freedom. They carried romantic notions of exoticism, sexuality, and artistic origin – powerful associations of the primitive Segall brought back to Brazil in 1924.

Shortly after his arrival, in June 1924, Segall gave a speech at his friend Freitas Valle's Villa Kyrial. He considered how the modern artist should reconcile his inner life and artistic concerns with the external world. Invoking the language of Expressionism, he suggested that the artist (and thus, himself) be understood as a *Wilde*:

62

como muitos artistas independentes – um exemplar do *Negerplastik* pode ser encontrado na biblioteca de Segall – encontraram um modelo direto e complacente para suas preocupações artísticas nas formas toscas, abstratas e angulosas produzidas pelas culturas primitivas.

A ênfase formal que Einstein dava à arte primitiva erradicava sua especificidade histórica e geográfica e a introduzia no espaço da Alemanha expressionista. Destituída de seus contextos cultural e material originais, a arte primitiva era estudada e exibida a reboque de exemplos modernistas europeus, sugerindo uma contemporaneidade e, portanto, as qualidades eternas, sem idade, do primitivo. Um dos mais antigos exemplos institucionais dessa prática podia ser encontrado no Museu Folkwang, em Hagen, onde Segall fez sua primeira exposição individual na Alemanha, em 1920. No espaço de *Jugendstil* criado por Henri Van de Velde, o diretor do Museu Folkwang, Karl Ernst Osthaus, expôs objetos javaneses, japoneses, indianos e outros não-ocidentais, dispostos segundo a técnica utilizada, ao lado de pinturas e esculturas européias modernas. Osthaus enfatizava o "valor de inspiração" de sua disposição de objetos de arte num todo sintetizante.[27] Como alternativa consciente à abordagem científica do positivismo no século 19, ele defendia a não historicidade e o esteticismo como estratégias para observar o primitivo.

Na década de 20, muitos *marchands* e colecionadores de arte moderna seguiram essa orientação, misturando arte primitiva com obras de artistas tais como Max Beckmann e Edvard Munch. Alfred Flechtheim expôs trabalhos modernos e primitivos em sua galeria, além de tótens

How can one make the observer understand that the true artist is a child or a savage, that means, how a child or a savage plays, shouts, dances, sings, and paints from an inner necessity and not in order to be taken for a fool by others. To make that understandable, the artist discovers new and newer things in his outer world and through his world of ideas, and wonders like a child.[31]

These ideas pervade the works of art Segall produced, in a decidedly primitivizing style, in the first years after his return to Brazil. In a watercolor from 1924, *Geometric Landscape* (pl. 60), he adopts a childlike approach to form, color, and perspective, representing the Brazilian countryside in shifting views, treating trees, animals, and houses like hieroglyphs, in an economic and abstracted vocabulary. As he filled in the contours of forms, Segall allowed his watercolors to stray outside the lines – referencing children's art, and also suggesting the strong physical connection of his figures with the land. In quick and colorful sketchbook drawings, Segall reduced scenes to their most essential elements formally and conceptually, distilling their "Brazilian" character. While the stylistic simplicity of many sketches from this period (fig.61, pls. 61, 62) may

Figure 61. **Lasar Segall, *Tenerife Landscape*, page from a sketchbook, 1928, graphite on paper, cat. no. 187.** Lasar Segall, *Paisagem de Tenerife*, página de um caderno de anotação, 1928, grafite sobre papel, cat. n. 187.

Figure 62. **Photographer unknown, *São Paulo – Praca do Sé*, c. 1920s, black-and-white commercial photograph, 7 1/8 x 9 1/2 in., Lasar Segall Archive.** Fotógrafo desconhecido, *São Paulo, Praça da Sé*, c. 1920, fotografia comercial preto e branco 18 x 24.1 cm., Arquivo Lasar Segall.

127

e máscaras de Neu-Mecklenberg (hoje Nova Irlanda) – juntamente com sua coleção particular de pinturas de Juan Gris e Marie Laurencin, e esculturas de Max Belling – em sua residência.[28] Nesses pastiches de momentos temporais e geográficos, o "primitivo" foi redefinido. Transferidos dos museus etnográficos para instituições de arte, os objetos culturais foram esvaziados de significado histórico e submetidos a um tipo de *flânerie* estética.[29] Essa ênfase nas qualidades superficiais formais dos objetos serviu para imprimir mais ainda, na consciência do público, a noção de um "Outro" idealizado. Num outro volume importante encontrado na biblioteca de Segall, o livro *Exotische Kunst* (*Arte exótica*), de Eckart von Sydow, publicado em 1921, o conceito de "primitivo," co-optado por artistas, colecionadores e críticos de vanguarda, continuava arraigado em nostálgica projeção. Para Sydow, a arte exótica era produzida por um bom selvagem:

A diferença mais importante entre o primitivo e a arte mais moderna está em sua forma. Mesmo na Europa, surgiu uma vertente de arte abstrata e geometrizante: a obra de Kandinsky! Mas, de que outra maneira pode-se ler as formas dos modernos e de cada raça primitiva? Por qual forte contraste: pelo russo, na luta selvagem do arabesco; pelo primitivo, no tranqüilo equilíbrio da harmonia do ornamento.... O caráter do estilo de existência da raça primitiva está na perseverança tranqüila, na inocente alegria de viver, na indiferença ingênua.[30]

Sydow ilustra essa idéia com uma reprodução de uma cabeça abstrata produzida por Picasso, além de quarenta e um exemplos de arte africana e da Oceania (ils. pb. 59, 60), onde havia pouca diferença entre as culturas de origem.

Tanto na cultura popular como na prática artística, o "primitivo" foi apropriado para significados específicos e individuais, ainda que amplos e cambiantes. Muitas vezes vinculados a

recall his work in Hiddensee, here, tropical signifiers like palms trees and lizards now substitute for the cold German coast.

Focusing almost entirely on the "exotic" and "primitive" elements in Brazil while screening out "civilized" reality (fig. 62), Segall described figures and landscapes in the simplified, abstracted, and geometric forms of primitive art. In addition to his collection of books on the subject, we know from photographs that Segall acquired at least one African sculpture (a standing male figure). The date of this acquisition is uncertain, but it is possible to see a kindred sensibility if not a direct influence in another watercolor from 1924, *Figures against Hills* (pl. 64). Especially noteworthy in this image is the formal similarity between the figures – with their outlined and geometricized eyes, flattened noses, and wide mouths – and the images of African sculpture Segall had at his disposal (cf. fig. 59). In a sketchbook page from 1925 (fig. 63), where within a network of lines the abstracted image of a barefoot man looks out to the viewer, Segall adopts the same vocabulary of outlined eyes, broad mouth, and patterned hair characteristic of the many primitive masks and sculpture illustrated in his books. Signing the drawing "Rio," Segall encapsulates a set of notions about the city into the primitivized figure of this beggar.

Segall employed compact form, angularity, and simple linearity to suggest the human tenderness of a shy young girl (pl. 65) or a mother and child, and simultaneously, in the strange bust-like figure in *Mother with Child and Woman with Pipe* (pl. 63)

Figure 63. **Lasar Segall, *Beggar with a Cane, Rio*, page from a sketchbook, 1925, graphite on paper, cat. no. 182.**
Lasar Segall, *Mendigo com bengala*, página de um caderno de anotação, c. 1925, grafite sobre papel, cat. n. 182.

128

formas visíveis tais como esculturas africanas ou máscaras japonesas, o primitivo e as construções a ele relacionados, como o *Wilde* e a criança, também eram conceitos maleáveis capazes de invocar liberdade corporal e artística. Eles carregavam noções românticas de exotismo, sexualidade e origem artística – todas elas associações poderosas do primitivo, que Segall trouxe de volta ao Brasil em 1924.

Logo após sua chegada, Segall fez, em junho de 1924, um discurso na Villa Kyrial, residência de seu amigo Freitas Valle. Nele, incluiu considerações sobre a maneira como o artista moderno deveria conciliar sua vida interior com o mundo exterior. Invocando a linguagem do Expressionismo, ele sugeriu que o artista (portanto, ele próprio), fossem vistos como *Wilde*:

Como fazer o observador entender que um verdadeiro artista é uma criança ou um selvagem, ou seja, que uma criança ou selvagem brinca, grita, dança, canta e pinta a partir de uma necessidade interior, e não para ser visto como idiota por terceiros? Para tornar isto compreensível, o artista cria coisas novas e mais novas em seu mundo exterior e por meio de seu mundo de idéias; e sonha, qual uma criança.[31]

Essas idéias permeiam as obras de arte que Segall produziu, num estilo decididamente primitivizante, nos primeiros anos seguintes ao seu retorno ao Brasil. Na aquarela *Paisagem geométrica* (il. col. 60), de 1924, ele adota uma abordagem infantil na forma, cor e perspectiva, para

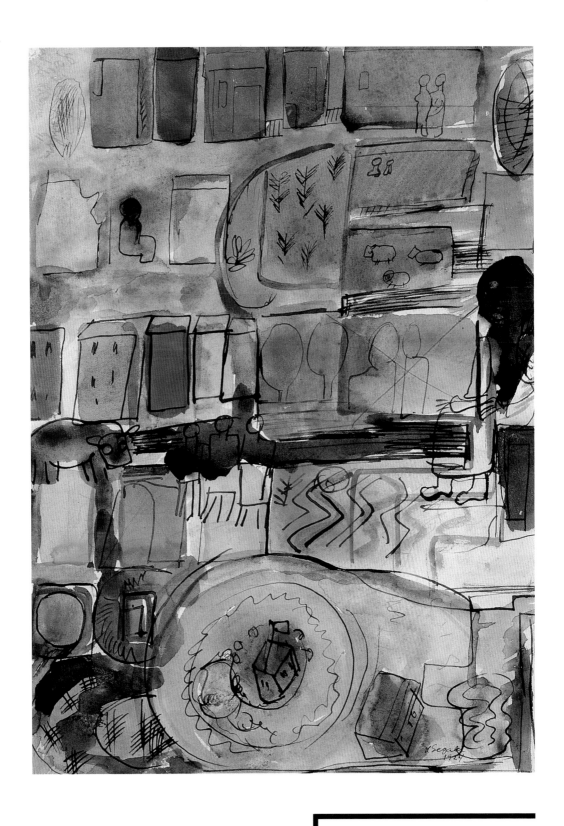

Plate 60. **Lasar Segall, *Geometric Landscape*, 1924, watercolor, pen and ink on paper, cat. no. 28.**
Lasar Segall, *Paisagem geométrica*, 1924, aquarela e tinta preta sobre papel, cat. n. 28.

63

61

62

Plate 61. **Lasar Segall, *Cat in Window*, page from a sketchbook, c. 1925, graphite on quadrille paper, cat. no. 175.**
Lasar Segall, *Gato na janela*, página de um caderno de anotação, c. 1925, grafite sobre papel quadriculado, cat. n. 175.

Plate 62. **Lasar Segall, *House, Coconut Tree, and Lizard*, page from a sketchbook, c. 1925, graphite on quadrille paper, cat. no. 177.**
Lasar Segall, *Casa, coqueiro e lagarto*, página de um caderno de anotação, c. 1925, grafite sobre papel quadriculado, cat. n. 177.

Plate 63. **Lasar Segall, *Mother with Child and Woman with Pipe*, c. 1925, graphite on paper, cat. no. 70.**
Lasar Segall, *Mãe com criança e mulher com cachimbo*, c. 1925, grafite sobre papel, cat. n. 70.

Plate 64. **Lasar Segall, *Figures against Hills*, 1924, watercolor, pen and ink on paper, cat. no. 27.**
Lasar Segall, *Figuras sobre fundo de morro*, 1924, aquarela e tinta preta sobre papel, cat. n. 27.

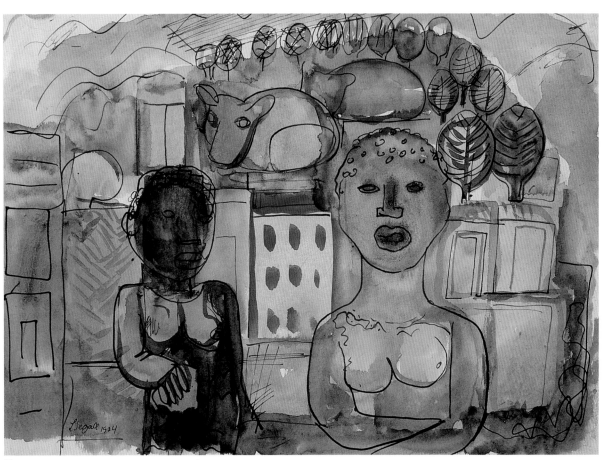

131

64

132

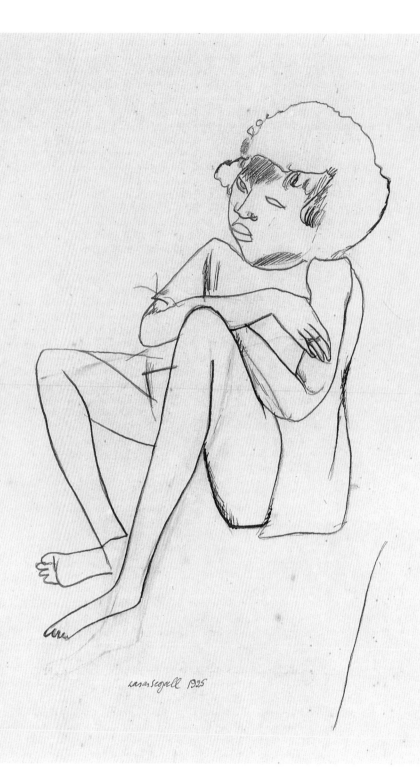

lasarsegall 1925

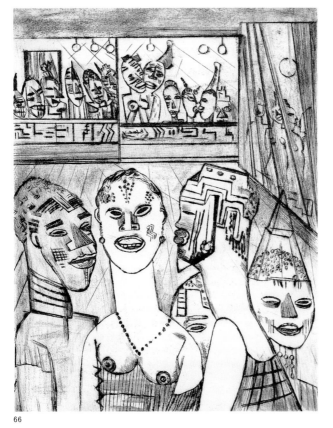

66

67

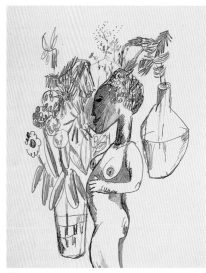

68

Plate 65. **Lasar Segall,**
Seated Girl with Crossed
***Arms*, 1925, pen and**
ink, graphite on paper,
cat. no. 71.
Lasar Segall, *Menina senta
da de braços cruzados*, 1925,
tinta preta a pena e grafite
sobre papel, cat. n. 71.

Plate 66. **Lasar Segall,**
***Carnival*, c. 1926, drypoint,**
cat. no. 112.
Lasar Segall, *Carnaval,* c. 1926,
ponta-seca, cat. n. 112.

Plate 67. **Lasar Segall,**
Figures in a Tropical Land-
***scape*, c. 1926, pen and sepia**
ink on paper, cat. no. 73.
Lasar Segall, *Figuras na pais-
agem tropical,* c. 1926, tinta sépia
a pena sobre papel, cat. n. 73.

Plate 68. **Lasar Segall, *Black***
Woman and Vases with
***Plants*, c. 1926, pen and blue**
and black ink on paper,
cat. no. 72.
Lasar Segall, *Negra e vasos com
plantas*, c. 1926, tinta azul-preto
a pena sobre papel,
cat. n. 72.

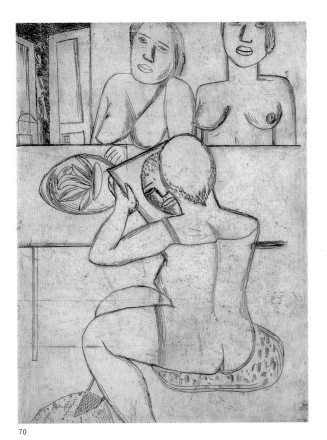

70

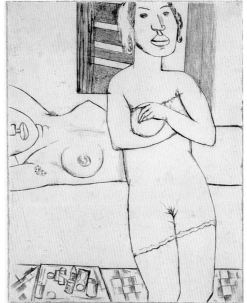

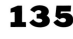

71

Plate 69. **Lasar Segall,
Street in Mangue,
1926, etching
and drypoint,
cat. no. 116.**
Lasar Segall, *Rua do
Mangue*, 1926,
água-forte e ponta-
seca, cat. n. 116.

Plate 70. **Lasar Segall,
*Mangue Women with
Mirror*, 1926,
etching, cat. no. 115.**
Lasar Segall, *Mulheres
do Mangue com
espelho*, 1926, água-
forte, cat. n. 115.

Plate 71. **Lasar Segall,
Mangue, 1927, dry-
point, cat. no. 117.**
Lasar Segall, *Mangue*,
1927, ponta-seca,
cat. n. 117.

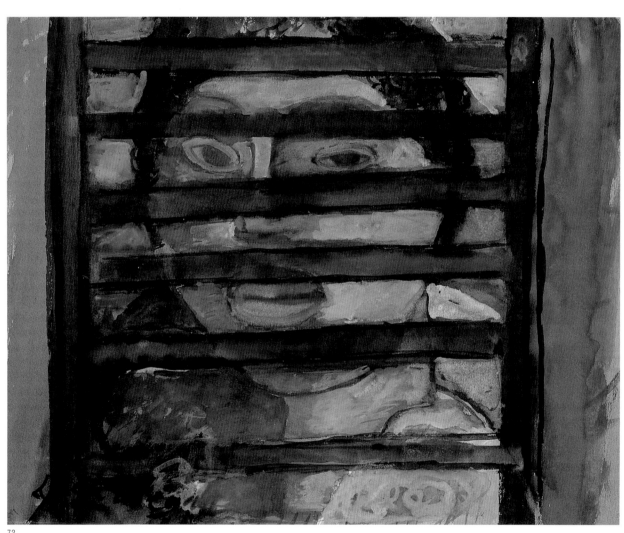

Plate 73. **Lasar Segall,
Mangue Couple, 1929,
woodcut, cat. no. 128.**
Lasar Segall, *Casal do
Mangue*, 1929, xilogravura,
cat. n. 128.

Plate 74. **Lasar Segall,
House in Mangue, 1929,
woodcut, cat. no. 127.**
Lasar Segall, *Casa do
Mangue*, 1929, xilogravura,
cat. n. 127.

Plate 75. **Lasar Segall,
Mangue, c. 1928, pen
and blue and black ink,
graphite on paper,
cat. no. 77.**
Lasar Segall, *Mangue*,
c. 1928, grafite e tinta azul-
preto a pena sobre papel,
cat. n. 77.

Plate 72. **Lasar Segall,
*Head Behind the Venetian
Blinds*, c. 1928, water-
color, gouache on paper,
cat. no. 31.**
Lasar Segall, *Cabeça atrás da
persiana*, c. 1928,
aquarela e guache sobre
papel, cat. n. 31.

74

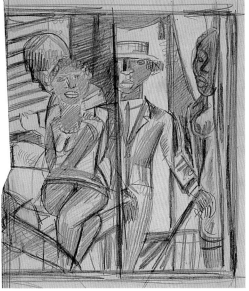

75

137

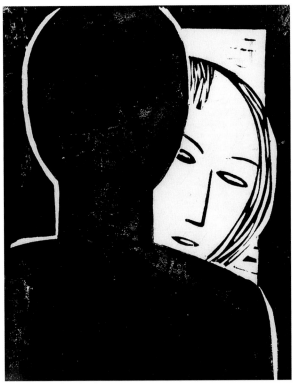

73

Plate 76. **Lasar Segall,** ***Figure in Banana Planta-*** ***tion*****, c. 1924, graphite on** **paper, cat. no. 68.**
Lasar Segall, *Figura no* *bananal*, c. 1924, grafite sobre papel, cat. n. 68.

Plate 77. **Lasar Segall,** ***Couple and Animals*****, page** **from a sketchbook,** **c. 1925, graphite on paper,** **cat. no. 176.**
Lasar Segall, *Casal e animais*, página de um caderno de anotação, c. 1925, grafite sobre papel, cat. n. 176.

Plate 78. **Lasar Segall,** ***Tropical Plant*****, page** **from a sketchbook, c. 1925,** **graphite on paper,** **cat. no. 178.**
Lasar Segall, *Planta tropical*, página de um caderno de anotação, c. 1925, grafite sobre papel, cat. n. 178.

Plate 79. **Lasar Segall,** ***Cactus*****, 1924, pen and** **sepia ink on paper,** **cat. no. 69.**
Lasar Segall, *Cactos*, 1924, tinta sépia a pena sobre papel, cat. n. 69.

76

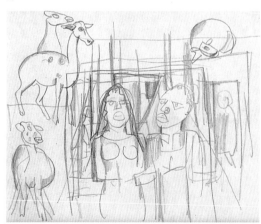

77

78

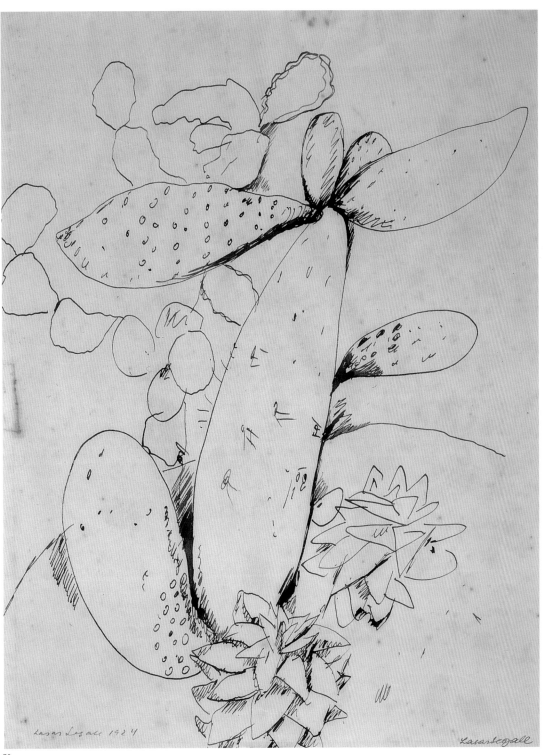

139

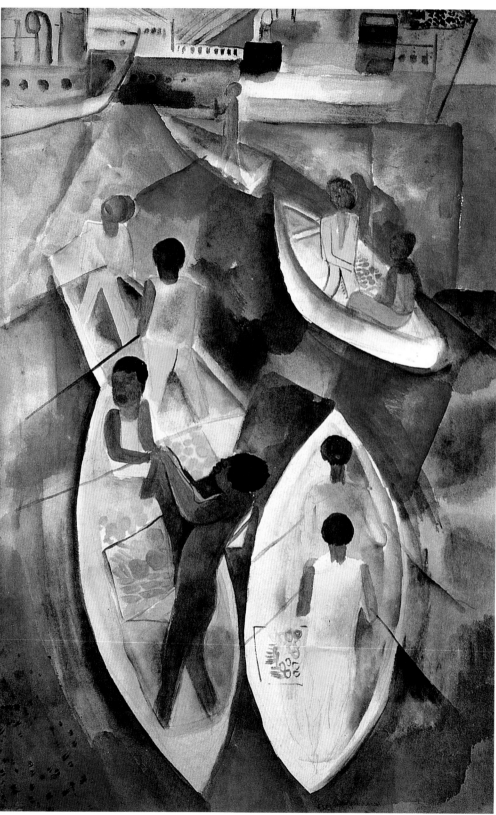

81

82

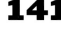

Plate 81. **Lasar Segall,**
***Watering Place*, 1927,**
watercolor on paper,
cat. no. 30.
Lasar Segall, *O bebedouro*,
1927, aquarela sobre papel,
cat. n. 30.

Plate 82. **Lasar Segall,**
***Boats*, page from a sketch-**
book, 1923, graphite on
paper, cat. no. 170.
Lasar Segall, *Barcos*, página
de um caderno de anotação,
1923, grafite sobre papel,
cat. n. 170.

Plate 80. **Lasar Segall,**
***Vendors on Boats*, 1927,**
gouache, graphite on
paper, cat. no. 29.
Lasar Segall, *Mercadores
nos barcos*, 1927,
guache e grafite sobre
papel, cat. n. 29.

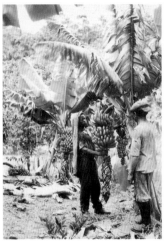

83

84

Plate 83. **T. Preising,**
Banana Harvest, Santos,
c. 1925, black-and-white
commercial photograph,
cat. no. 180.
T. Preising, *Corte de*
bananas, Santos, c. 1925,
fotografia comercial preto
e branco, cat. n. 180.

Plate 84. **Thiele, *Rio de***
Janeiro, Paissandu
***Street*, c. 1920s, black-**
and-white commercial
photograph, cat. no. 162.
Thiele, *Rio de Janeiro, Rua*
Paisandú, Brasil, c. 1920,
fotografia comercial preto
e branco, cat. n. 162.

Plate 85. **Lasar Segall,**
Banana Plantation,
1927, oil on canvas,
cat. no. 10.
Lasar Segall, *Bananal*, 1927,
óleo sobre tela, cat. n. 10.

Plate 86. **Lasar Segall,**
***Red Hill*, 1926, oil**
on canvas, cat. no. 9.
Lasar Segall, *Morro*
vermelho, 1926,
óleo sobre tela, cat. n. 9.

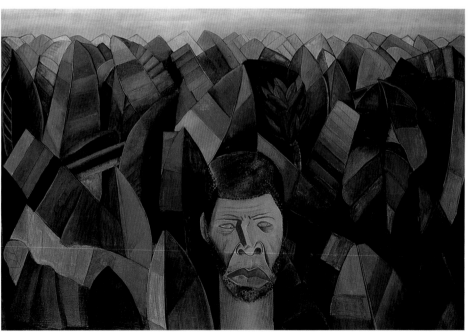

85

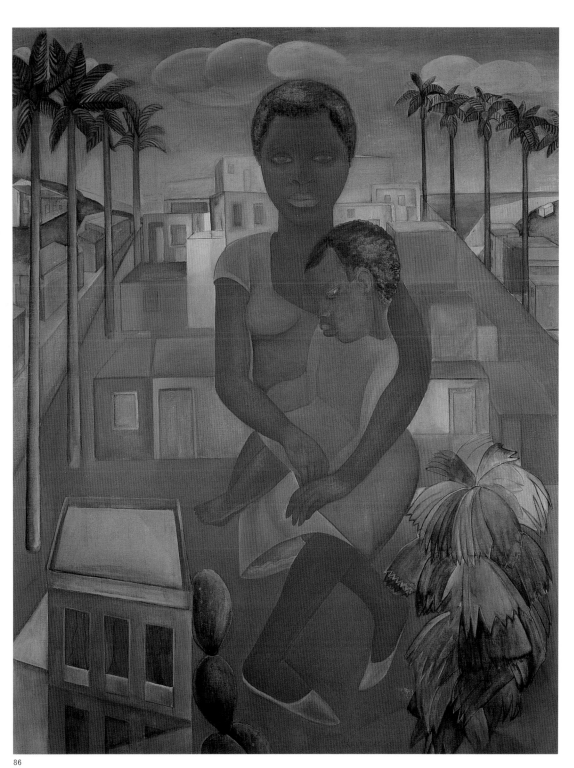

143

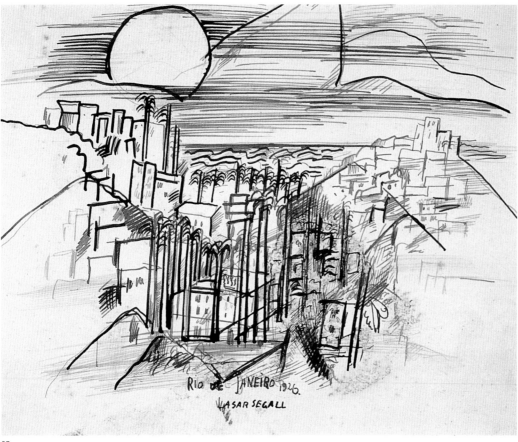

87

88

Plate 87. **Lasar Segall, *Rio de Janeiro Landscape*, 1926, pen and ink on paper, cat. no. 74.**
Lasar Segall, *Paisagem do Rio de Janeiro*, 1926, tinta preta a pena sobre papel, cat. n. 74.

Plate 88. **Thiele, *Rio de Janeiro, Brazil*, c. 1920s, black-and-white commercial photograph, cat. no. 161.**
Thiele, *Rio de Janeiro*, c. 1920, fotografia comercial preto e branco, cat. n. 161.

for instance, to invoke the alluring foreignness of the primitive. The association of the primitive and the sexual is conveyed as well in *Figures in a Tropical Landscape* (pl. 67), where an amorous couple in the background lends an Edenesque quality to a fecund environment of plentiful palms and breastlike mountains. Often, a primitive manner of description or subject matter relates a sexual theme. In the drawing *Black Woman and Vases with Plants* (pl. 68), for example, the female figure, with her prominent breasts and stomach, surrounded by flowers and water vessels, is a pregnant sign of female sexuality. Ambiguously rendered as living being or still-life object, however, she is also a symbol of art, as her head takes on the character of a primitive sculpture with empty eyes, prominent chin and raised forehead, and elongated neck. Through her dual role as the symbol of primitives as well as a sign of their existence, the female figure suggests a fecundity of the people and the land itself. She exhibits the kind of multivalent sense of the primitive as an artistic, racial, and social construct that Segall tried to encompass in a 1924 article "On Art":

Primitivism signifies that which is completely free from the influence of the intellect. In primitive art, there is neither past nor future. The primitive man is powerless before the phenomenon of the exterior world, which seems to him like chaos. The divine are the blind forces of nature. He wants to create new forms, new organisms, that he could place side by side with nature as an independent world, his world. His technical ways are rudimentary. Running away from the external world, he finds repose in the contemplation of forms of his own creation. To him, the object is incomprehensible. To him, everything is mystery. He liberates whatever he sees that is accidental, produced by move-

145

representar o interior do Brasil por meio de imagens em transformação, tratando árvores, animais e casas como hieróglifos, com um vocabulário abstrato e econômico. Enquanto preenchia os contornos de suas formas, Segall permitia às suas aquarelas vagar além do traçado – remetendo à arte infantil, ao mesmo tempo que sugeria a forte ligação física de suas figuras com a terra. Nos desenhos rápidos e coloridos de seus cadernos de anotação, Segall reduzia formal e conceitualmente as cenas aos seus elementos mais essenciais, neles refinando o caráter "brasileiro." Embora a simplicidade estética de muitos de seus desenhos desse período (il. pb. 60, ils. col. 61, 62) lembrasse seu trabalho em Hiddensee, aqui os significantes tropicais como palmeiras e lagartos substituíam o frio litoral da Alemanha.

Ao concentrar-se inteiramente nos elementos "exóticos" e "primitivos" do Brasil enquanto filtrava a realidade "civilizada" (il. pb. 62), Segall descrevia figuras e paisagens nas formas simplificadas, abstratas e geométricas da arte primitiva. Além de uma biblioteca sobre o assunto, sabemos por meio de fotografias que Segall adquiriu ao menos uma escultura africana (uma figura masculina, em pé). Embora a data desta aquisição seja incerta, outra aquarela de 1924, *Figuras contra as montanhas* (il. col. 64), mostra uma grande afinidade, se não uma influência direta, desta escultura no trabalho de Segall. Particularmente notável nesta imagem é a semelhança formal entre as figuras – com seus olhos delineados e geometrizados, narizes achatados e bocas largas – e as imagens da escultura africana que Segall tinha à sua disposição (cf. il. pb. 59). Num desenho em um caderno, de 1925 (il. pb. 63), onde em meio a uma rede de traços a imagem de um homem descalço contempla o observador, Segall adota o mesmo vocabulário de olhos delineados, boca larga e cabelo padronizado, característico das muitas máscaras e escul-

ment, as in all other unforeseen elements, and expresses in forms that possess an immediate influence. All of this is instinctive of the forces of nature.[32]

In the drypoint *Carnival* of circa 1926 (pl. 66), Segall marries his conception of the primitive liberation from the intellect and a corollary instinctual abandon with an apt theme and pictorial vocabulary. The exposed breasts of the foreground figure, the function of women as objects of the gaze of onlookers, and the various couples dancing and embracing in the background merge with the primitivized masks and outfits of the figures to convey the sensual excitement of the pre-Lenten carnival celebrations. The similarities of these primitive details to actual primitive sculpture does not imply that Segall merely copied what he saw, but suggests that he was able to appropriate and adapt a formal language through which to filter and describe what he understood as "Brazil."

The primitive-sexual association in many of these images can be inferred from a directness of emotional expression, apparent freedom from conservative European moral codes, or implications of fecundity. All play a part in a series of pictures exploring a subject that preoccupied Segall throughout his first years in Brazil – the Mangue. During the 1920s, this cramped and squalid district in Rio de Janeiro was home to numerous prostitutes who lived in small shacks with shuttered windows (pl. 69). Many of the prints Segall devoted to the Mangue propose a strong connection between sex and primitivity. In *Mangue Women with Mirror* of 1926 (pl. 70), three women in various states of undress appear at a table, upon which sits a plate of bananas. Clad in a transparent slip, the woman with her back to the viewer looks into a mirror, which reflects a face reminiscent of primitive sculpture. A door is ajar in the background, and a mysterious figure peers into the room, adding

146

turas primitivas que ilustram seus livros. Ao assinar "Rio" no desenho, Segall encapsula, na figura primitivizada deste mendigo, um conjunto de noções sobre a cidade.

Segall emprega a forma compacta, além de angularidade e linearidade simples, para sugerir a suavidade humana de uma jovem tímida (il. col. 65), ou de uma mãe e seu filho, e, simultaneamente, na estranha figura que lembra um busto, em *Mãe com criança e mulher com cachimbo* (il. col. 63), por exemplo, para invocar a estranheza atraente do primitivo. A associação do primitivo e do sexual é evidente em *Figuras na paisagem tropical* (il. col. 67), onde um casal de namorados ao fundo empresta uma qualidade edênica ao ambiente de abundantes palmeiras e montanhas com formato de seios. Muitas vezes a maneira primitiva de descrição ou apresentação de um assunto está relacionada com um tema sexual. No desenho *Negra e vaso com plantas* (il. col. 68), por exemplo, a figura feminina, com seios e estômago protuberantes, cercada de flores e recipientes com água, é um signo prenhe de sexualidade feminina. Mas, embora esteja expressa de forma ambígua, como ser vivo ou objeto de natureza morta, ela também é um símbolo de arte, pois sua cabeça aparece como uma escultura primitiva com olhos vazados, queixo proeminente, testa alta e pescoço comprido. Por seu papel duplo como símbolo dos primitivos e signo da sua (deles) existência, a figura feminina sugere a fecundidade do povo e da própria terra. Ela expõe o tipo de senso polivalente do primitivo como uma construção artística, racial e social que Segall tentou abranger em seu artigo "Sobre arte," de 1924:

Primitivo significa o que está completamente livre da influência do intelecto. Na arte primitiva, não há passado nem futuro. O homem primitivo é impotente perante os fenômenos do mundo exterior, o qual é para ele um caos. O divino são as forças cegas da natureza. Ele que criar novas

an element of voyeurism to the scene. Indeed, it is important in these images to consider the place of the observer (pl. 71) – who was Segall – and the conceptual play of the shuttered window, allowing or denying entry into private worlds (pls. 72, 74). Segall often emphasized the distinction between this intimate world of libidinous encounters (pl. 73) and the external one (pl. 75). For him, the Mangue district represented a realm of unrestrained sexuality and exoticism, and he fashioned himself its artistic explorer, venturing out into the eroticized space of the primitive.[33]

Primitivism in Europe was a broad concept, swept up into notions of geographical and temporal generalities and self-projected desires. Travel and exploration were related attractions, as a letter of 1912 from Wilhelm Morgener to fellow Expressionist Georg Tappert demonstrates. "I've decided to go and join the wild men," wrote Morgener, equivocating about his destination. "Exactly where, I'm not quite sure as yet. First Brazil, then the South Seas Islands, then India … an impulse toward the sun is pushing me on."[34] Segall's descriptions of Brazil fit into the paradigmatic representation of the explorer in the wild, all the time facing the encroachment of civilization:

In January 1924 I was newly in Brazil and the remembrances of the year of 1912–13, which did not abandon me during those long years, became reality for me. I returned to Rio de Janeiro with its old interminable palm trees, with beaches not yet stained by the shadows of skyscrapers (which appeared during this time); also Santos, with boats from all the corners of the world closing the infinite spaces, full of banana trees; and finally São Paulo, surrounded by earth of a profound color of red and brown. I turned my

147

formas, novos organismos, que possam colocar ao lado da natureza como um mundo independente, seu mundo. Os seus meios técnicos são rudimentares. Fugindo do mundo exterior, ele encontra o repouso na contemplação das formas por ele criadas. O objeto é-lhe incompreensível. Tudo é mistério para ele. Ele liberta o que vê de tudo que é acidental, produzido por movimento, como de todos os demais elementos fortuitos, e o exprime em formas que possuem uma inflûencia imediata. Tudo isso é instinto das forças da natureza.[32]

Na sua gravura em ponta-seca Carnaval, produzido por volta de 1926 (il. col. 66), Segall combina seu conceito de liberação primitiva do intelecto e um abandono instintivo e corolário, com um vocabulário temático e pictórico adequado. Os seios nus da figura em primeiro plano, a função das mulheres como objetos do olhar dos observadores, e os vários casais ao fundo, dançando e se abraçando, misturam-se com as máscaras e vestimentas primitivizantes das figuras para transmitir a excitação sensual das celebrações do carnaval que antecede a Quaresma. A semelhança desses detalhes primitivos com a escultura primitiva genuína não significa que Segall tenha meramente copiado aquilo que viu, mas sugere que ele foi capaz de se apropriar de uma linguagem formal, adaptá-la, e por meio dela filtrar e descrever aquilo que ele entendia como sendo o "Brasil."

A associação primitivo-sexual em muitas dessas imagens pode ser inferida por uma franca expressão emocional, uma aparente liberdade dos conservadores códigos morais europeus, ou implicações de fecundidade. Todos esses aspectos têm seu papel numa série de imagens que explora um assunto com o qual Segall se preocupava em seus primeiros anos no Brasil – o Mangue. Na década de 20, esse bairro confinado e esquálido do Rio de Janeiro era um reduto de muitas prostitutas que viviam em pequenos barracos com janelas venezianas (il.

attention to the marvelous sunsets, embraced in hot and tropical air, and I newly listened to carnival melodies instilled with melancholic nostalgia. I imagined that all around me was happy and carefree. I felt free in this new and different world.[35]

Segall's visual configuration of the country as a "new and different world" seen through an adventurer's eyes follows a number of precedents. In early twentieth-century German popular culture, for example, there was great interest in the figure of the explorer. Translations of adventure tales by James Fenimore Cooper, Rudyard Kipling, and Arthur Conan Doyle were best sellers before World War I. One of the most beloved authors of this genre was Karl May, whose forty-two volumes of exotic adventures captured the public imagination, especially in their characterizations of the Wild West. The cowboy and the adventurer became common figures in German visual culture: many of Segall's young contemporaries, like Otto Dix and George Grosz, produced self-portraits in such symbolic guises. Illustrated papers and journals even adopted these stock types for advertisements about emigration (fig. 64).

More directly, many modern artists looked to Gauguin, who had traveled to Brittany, Panama, Martinique, and later Tahiti and the Marquesas, as the original modernist explorer-adventurer and interpreter of exotic cultures for those at home. In his works of art and in his colorful account of his first Tahitian trip, *Noa Noa*, published in Germany in 1908, Gauguin instilled in the imag-

Figure 64. **Artist unknown, "Do you want to emigrate to South America?" *Lustige Blätter*, 1919.**
Artista desconhecido, "Voce quer emigrar para a América do Sul?" *Lustige Blätter*, 1919.

col. 69). Muitas das gravuras que Segall dedicou ao Mangue propõem uma forte relação entre sexo e primitivismo. Em *Mulheres do Mangue com espelho* (il. col. 70), de 1926, três mulheres em vários estágios de desnudamento estão à mesa, sobre a qual há um prato com bananas. Vestindo uma combinação transparente, a mulher de costas para o observador mira-se no espelho, o qual reflete um rosto reminiscente de escultura primitiva. Ao fundo há uma porta entreaberta, através da qual uma figura misteriosa espreita o interior da sala, adicionando à cena um elemento de voyeurismo. Realmente, nessas imagens é importante levar-se em conta a posição do observador (il. col. 71) – que era Segall – e o jogo conceitual da janela veneziana, que permitia ou negava a entrada a mundos privativos (ils. col. 72, 74). Segall muitas vezes enfatizou a distinção entre esse mundo íntimo de encontros libidinosos (il. col. 73) e o mundo exterior (il. col. 75). Para ele, o Mangue representava um reino de sexualidade e exotismo desenfreados, e ele se colocava como explorador artístico, aventurando-se no espaço erotizado do primitivo.[33]

N a Europa o primitivismo era um conceito amplo, reunido sob noções de generalidades geográficas e temporais, e de desejos auto-projetados. As viagens e explorações eram atrações correlatas, como demonstra a carta que Wilhelm Morgener enviou para seu colega expressionista Georg Tappert em 1912. "Decidi partir e ir ter com os selvagens," escreveu Morgener, equivocando-se com respeito ao seu destino. "Ainda não sei ao certo para onde vou. Primeiro o Brasil, depois as ilhas dos Mares do Sul, então a Índia ... estou sendo movido por im-

inations of many aspiring artists the desire for travel and an idealized vision of the primitive.[36] More current were Emil Nolde's and Max Pechstein's well-publicized voyages outside Germany. Pechstein's journey to Palau in 1914 was sponsored by the gallery owner Wolfgang Gurlitt; the artist's paintings and drawings of his travels were widely disseminated, even appearing in Gurlitt's gallery advertisements and almanacs. Segall drew upon these mythic forms (he had a copy of *Noa Noa* in his book collection) as he absorbed his own Brazilian experiences. He also relied on pictorial representations produced by the eighteenth- and nineteenth-century European "traveler-reporter" artists who accompanied colonial expeditions in Brazil.[37] The encyclopedic travelogues published after the return of explorers were extremely popular and stirred the fires of imagination and wonder. In many ways, Segall's work after his return to Brazil continues this tradition.

In German history, the exploration and subsequent visual representation of Brazil is inextricably bound to the name of Alexander von Humboldt (1769–1859), the German naturalist, explorer, and statesman. With the assistance of the Spanish government, he traveled to Cuba, the north and central Andes, and Mexico with the French botanist Aimé Bonpland to study the physical characteristics of the land. The botanical, meteorological, and ethnographic data they collected was compiled in a comprehensive first-hand report. Published serially, *Voyage de Humboldt et de Bonpland* (*Voyage of Humboldt and Bonpland*, 1809–34) met the Enlightenment taste for systematic scientific studies as well as for accounts of primitive cultures. The most popular of the thirty-volume set, the *Atlas pittoresque* (*Picturesque Atlas*), was an illustrated lexicon of natural wonders, native art and architecture, and picturesque landscapes from the various countries Humboldt had

149

pulso, na direção do sol."[34] As descrições de Segall sobre o Brasil encaixavam-se na representação paradigmática do explorador da selva, deparando-se o tempo todo com a transgressão da civilização:

Em Janeiro de 1924 eu estava novamente no Brasil e as lembranças do ano de 1912–1913, que não me tinham abandonado durante longos anos, tornaram-se para mim realidade. Revia o Rio de Janeiro com suas altas palmeiras intermináveis, com praias ainda não manchadas pela sombra dos aranha-céus, que durante este tempo surgiam; também Santos, com navios de todos os cantos do mundo perto de infinitos espaços repletos de bananeiras, e finalmente São Paulo, rodeado por terras de uma cor vermelha e marrom profunda. Tornava a ver os maravilhosos pôres-do-sol, envoltos no ar quente e tropical, e ouvia novamente melodias carnavalescas embebidas de melancólica saudade. Imaginava que tudo ao meu redor estava feliz e despreocupado. Sentia-me livre neste mundo novo e diferente.[35]

A configuração visual que Segall fazia do país como "um mundo novo e diferente" visto através dos olhos de um aventureiro tinha vários precedentes. Na cultura popular alemã do início do século 20, por exemplo, a figura do explorador despertava grande interesse. Traduções de lendas de aventura escritas por James Fenimore Cooper, Rudyard Kipling e Arthur Conan Doyle já eram *best-sellers* antes da 1ª Guerra Mundial. Um dos autores mais famosos desse gênero era Karl May, cujos 42 volumes de aventuras exóticas prendiam a imaginação do público, especialmente suas caracterizações do Velho Oeste. O *cowboy* e o aventureiro tornaram-se figuras comuns na cultura visual alemã: muitos dos jovens artistas contemporâneos de Segall, tais como Otto Dix e George Grosz, produziram auto-retratos em que usavam essas vestimentas sim-

visited. Here exotic discoveries of a new and different world were formulated according to European ideals and pictorial conventions.

In the wake of Humboldt's journey, other European explorers (whether privately or stated sponsored) set off for South America, and many German travelers set their sights on Brazil. Inspired by the images in Humboldt's publications, they too tried to fathom the depths of dark forests and the heights of fog-covered mountains, the details of strange plants, and the nature of mysterious inhabitants. Thinking of audiences back home, the explorers sought the astonishing as well as more ordinary curiosities that would appeal to European formulations of these imagined exotic lands. Traveler-reporter artists were trained in the European tradition, accustomed not to working directly from nature, but to distilling an ideal.[38] Their reports, while striving for accuracy, were subjective constructions rather than objective reflections of Brazil, and reveal much about political, social, racial, and sexual fears and hopes of the individual producer, and his native own culture. Thus subjects were selected for their correspondence to preset notions of the exotic, the primitive, and the Other.

One of the first early explorers to follow Humboldt was Prince Maximilian Wied from the small Rhineland principality of Neuwied, who intended

Figure 65. **Veith (engraver), "Voyage Down a Branch of the Rio Doce," in Prince Maximilian, *Voyage to Brazil 1815 to 1817*, Frankfurt, 1820.** Veith (gravador), "Viagem por um braço do Rio Doce," em *Viagem ao Brasil de 1815 a 1817*, do Príncipe Maximiliano, Frankfurt, 1820.

Figure 66. **E. F. Schute, *Paolo Afonso Waterfall*, 1850, oil on canvas, 45 5/8 x 59 7/8 in., Museum of Art of São Paulo.** E. F. Schute, *Cachoeira de Paulo Afonso*, 1850, óleo sobre tela, 116 x 152 cm., Museu de Arte de São Paulo.

bólicas. Até mesmo os jornais e boletins ilustrados adotavam esses tipos padrão em seus anúncios de emigração (il. pb. 64).

Mais ainda, muitos artistas modernos viam em Gauguin, que havia viajado à Bretanha, Panamá, Martinica e, mais tarde, ao Taiti e Ilhas Marquesas, o genuíno explorador-aventureiro modernista e intérprete das culturas exóticas para seus compatriotas. Tanto em sua obra de arte como em *Noa Noa*, título da narrativa colorida de sua primeira viagem ao Taiti publicada na Alemanha em 1908, Gauguin instilou na imaginação de muitos artistas aspirantes uma visão idealizada do primitivo e o desejo de viajar.[36] Ainda mais recentes foram as viagens de Emil Nolde e Max Pechstein, bastante divulgadas fora da Alemanha. A viagem de Pechstein a Palau, em 1914, foi patrocinada pelo galerista Wolfgang Gurlitt. As pinturas e desenhos que o artista produziu sobre suas viagens foram amplamente divulgadas, até mesmo na ilustração de anúncios da galeria de Gurlitt e em almanaques. Segall adotou essas formas míticas (ele tinha um exemplar de *Noa Noa* em sua biblioteca) à medida que assimilava suas próprias experiências brasileiras. Além disso ele se baseava em representações pictóricas produzidas pelos artistas "viajantes-repórteres" europeus dos séculos 18 e 19 que acompanharam as expedições coloniais ao Brasil.[37] Os diários enciclopédicos de viagem publicados após o retorno dos exploradores à Europa eram extremamente apreciados, pois estimulavam a imaginação e o deslumbramento. De várias maneiras, o trabalho de Segall após seu retorno ao Brasil deu continuidade a essa tradição.

Na história alemã, a exploração e subseqüente representação visual do Brasil acham-se inextricavelmente vinculadas ao nome do naturalista, explorador e estadista alemão Alexander von Humboldt (1769–1859). Com o apoio do governo espanhol, ele viajou a Cuba, regiões norte

to travel from Rio to Bahia, documenting the natural wonders of Brazil's wilderness. He began in 1815 to study the "unrefined savages" who represented to him "the tribes of first inhabitants in originality and untouched by the still-spreading Europeans."[39] In numerous sketchbooks and single-sheet drawings, later published in his two-volume *Reise nach Brasilien 1815 bis 1817* (*Voyage to Brazil 1815 to 1817*, 1820), Maximilian described in encyclopedic detail the visual spectacle before him. His images of Brazil (fig. 65) responded to his audience's desire to see the country in a picturesque, paradiselike panorama, full of overgrown and dense vegetation, and exotic peoples. As the subsequent reprintings and translations of his travelogue attest, his romantic narrative of Brazil made a lasting impression on public consciousness.

65

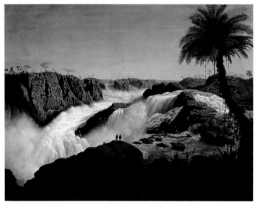

66

151

e central dos Andes, e ao México, juntamente com o botânico Aimé Bonpland, para estudar as características físicas dessas regiões. Os dados botânicos, metereológicos e etnográficos que eles colheram foram compilados num abrangente relatório preliminar. Publicada em forma de coletânea, a *Voyage de Humboldt et de Bonpland* (1809–34) veio satisfazer o gosto iluminista por estudos científicos sistematizados e relatos sobre culturas primitivas. O *Atlas pittoresque*, o livro mais apreciado dessa coleção de 36 volumes, era um léxico ilustrado das maravilhas da natureza, arte nativa e arquitetura, e paisagens pitorescas dos vários países que Humboldt havia visitado. Nele, descobertas exóticas de um mundo novo e diferente foram formuladas segundo os ideais européias e as convenções pictóricas.

No rastro da viagem de Humboldt, outros exploradores europeus (patrocinados pelo estado ou por particulares) partiram para a América do Sul, sendo que muitos viajantes alemães rumaram para o Brasil. Inspirados pelas imagens nas publicações de Humboldt, eles também tentaram investigar as profundezas das florestas escuras e os topos das montanhas coroados de neblina, os detalhes de plantas estranhas e a natureza de habitantes misteriosos. Tendo sempre em mente o público de seus países de origem, os exploradores procuravam tanto as curiosidades mais surpreendentes quanto as mais corriqueiras que correspondessem às formulações européias dessas terras exóticas imaginadas. Os artistas viajantes-repórteres eram treinados segundo a tradição européia e acostumados a trabalhar não diretamente da natureza, mas aperfeiçoando um ideal.[38] Embora procurassem maior precisão, seus relatos eram construções subjetivas e não reflexões objetivas sobre o Brasil, e revelavam muitos dos temores políticos, sociais, raciais e sexuais, e as esperanças do produtor e de sua própria

During the nineteenth century, European curiosity about distant lands was spurred by the accounts of Maximilian and others like Johann Moritz Rugendas of Augsburg. Publishers produced a flood of books and sumptuously illustrated albums, ranging from detailed studies of flora and fauna to picturesque scenes of land and inhabitants. As time passed, these nostalgic and idealistic images were often set in the context of the European taste for the picturesque and the sublime. Other visual conventions also shaped images of Brazilian exploration. For example, the German Romantic predilection for the image of the lonely wanderer confronted by the vast and wild expanse of nature was translated into a Brazilian idiom. In E. F. Schute's painting of the Paulo Afonso Waterfall (fig. 66), for example, the cold and gray craggy rocks and tall pines of Caspar David Friedrich's works give way to warm pastel earth and airy palms. The effect of awe, however, evoked in the viewer inspired by such wonders of nature remains the same.

Such representations did not necessarily correspond to what artists found in Brazil; they relied on the narration of "Brazil" as a set of pictorial constructions. When Segall returned to Brazil in 1923, he brought these ideas of the explorer as well as an awareness of the traveler-reporter artist with him. Before or after his return, he amassed a collection of illustrated guides to Brazil, and acquired a Portuguese translation of Maximilian's *Reise*. Many of the artist's works betray a knowledge of these previous pictorial traditions (pl. 76). Like his predecessors, Segall industriously studied the natural wonders of Brazil, filling numerous sketchbooks during this peri-

Figure 67. **Lasar Segall, *Black Woman and Plants*, page from a sketchbook, c. 1925, graphite on paper, cat. no. 174.**
Lasar Segall, *Negra entre plantas*, página de um caderno de anotação grafite sobre papel, cat. n. 174.

152

cultura nativa. Assim, os assuntos eram selecionados por corresponderem a noções pré-estabelecidas do exótico, do primitivo e do Outro.

Um dos primeiros exploradores a seguir Humboldt foi o príncipe Maximilian Wied, do pequeno Principado de Neuwied, na região do Reno, que intencionava viajar do Rio de Janeiro à Bahia, documentando as maravilhas naturais da selva brasileira. Em 1815 ele começou a estudar os "selvagens rústicos," que para ele eram "tribos de habitantes primitivos, intocados pelos europeus que continuavam a se disseminar."[39] Em numerosos desenhos feitos em cadernos e folhas soltas, posteriormente publicados em sua obra *Reise nach Brasilien 1815 bis 1817* (*Viagem ao Brasil 1815 a 1817*), de 1820, em dois volumes, Maximilian descreve em detalhe enciclopédico o espetáculo visual com o qual se deparou. Suas imagens do Brasil (il. pb. 65) atendiam ao desejo de seu público, de ver o país como um panorama pitoresco e paradisíaco, coberto por vegetação alta e densa, e habitado por povos exóticos. Segundo atestam as subseqüentes reedições e traduções de seu diário de viagem, essa romântica narrativa do Brasil deixou uma impressão indelével na consciência pública.

No século 19, a curiosidade dos europeus com respeito às terras longínquas era incitada por Maximilian e por outros viajantes como Johann Moritz Rugendas de Augsburg. Os editores

od. From cursory yet carefully annotated drawings of figures and animals (fig. 67, pl. 77), to more detailed studies of cacti and other plant life (pls. 78, 79), Segall noted the indigenous species and native habits of Brazil (pls. 80–82). He did so not in the spirit of Humboldt, meaning to mark, map, and measure the phenomena before him, but rather in response to the romance of the primitive, the allure of the Other, and the call of the exotic. For particulars, he used his camera to capture the look and expression of the people he sought out on his trips outside São Paulo (fig. 68) and to construct pictorially what he felt was the essentially "primitive" character of Brazil. In all these images, he presented himself as the explorer in this wild and untamed landscape. In a photograph from circa 1925 (fig. 69), for instance, Segall is dwarfed by the large leaves above and around his head. The Brazilian landscape looms symbolically over his body, as a sign of its romantic power in his imagination.

While the construction of the artistic explorer is most pronounced in Segall's early Brazilian work, it remained a source

68

69

Figure 68. **Lasar Segall (?), Two Boys, Brazil, c. 1925, black-and-white photograph, cat. no. 181.**
Lasar Segall (?), *Meninos, Brasil,* c. 1925, fotografia preto e branco, cat. n. 181.

Figure 69. **Photographer unknown, *Lasar Segall under banana trees, São Paulo,* c. 1925, black-and-white photograph, cat. no. 173.**
Fotógrafo desconhecido, *Lasar Segall e bananeiras, São Paulo,* c. 1925, fotografia preto e branco, cat. n. 173.

produziram uma enchente de livros e álbuns suntuosamente ilustrados, que iam desde estudos detalhados da fauna e da flora, até cenas pitorescas da terra e seus habitantes. Com o passar do tempo, essas viagens nostálgicas e idealizadas foram assimiladas no contexto do gosto europeu pelo pitoresco e pelo sublime. Outras convenções visuais também configuravam as imagens da exploração do Brasil. Por exemplo, a predileção dos alemães por imagens do viajante solitário, confrontado pela extensão da natureza vasta e selvagem, foi traduzida numa linguagem brasileira. Na pintura da cachoeira de Paulo Afonso realizada por E. F. Schute (il. pb. 66), por exemplo, as pedras frias e acinzentadas e os altos pinheiros encontrados nas obras de Caspar David Friedrich dão lugar ao tom pastel da terra e a suaves palmeiras. Entretanto, o efeito de admiração que essas maravilhas da natureza provocam no observador permanece igual.

Essas representações não correspondiam necessariamente àquilo que os artistas encontravam no Brasil, mas sim baseavam-se em relatos sobre o "Brasil" como sendo um conjunto de construções pictóricas. No seu retorno ao país em 1924, Segall trouxe consigo tanto essas idéias do explorador como uma consciência do artista viajante-repórter. Antes, ou depois de seu regresso, ele reuniu uma coleção de guias ilustrados do Brasil e adquiriu uma

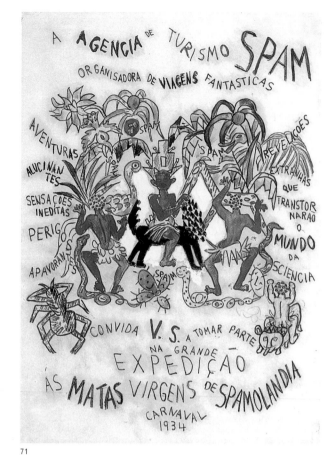

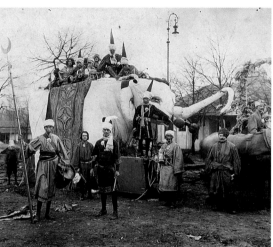

70

71

of inspiration in later years. Even as late as 1934, we can find it materialized, especially in the realm of the fantastic landscape of artistic creation. It was at this time that Segall organized the second carnival ball for the Society for Modern Art or Sociedade Pró-Arte Moderna (SPAM).[40] For that year's artists' party, Segall imagined an "expedition to the virgin forests of SPAMland." In his design for the invitation and program (fig. 71), we are confronted not only with a pastiche of tropical signifiers – overgrown insects, wild natives, and fantastic animals – but with the promise of "extraordinary revelations that overturn the world of science" and "unedited sensations" provided by the SPAM tourist agency. Drawing on earlier formulations of "exotic expeditions" from his student days in Dresden (fig. 70),[41] in its realized form this artistic extravaganza was replete with wild SPAMlandian warriors and available SPAMlandian women and grotesque vegetation grown to fantastic scale (figs. 72, 73). As the nexus of modern art and mythic jungle, SPAMland bears strong resemblance to Segall's pictorial recordings of Brazil. Organizing this "fantastic voyage," he made concrete his long-imagined construction of Brazil, here, in the literal realm of art.

Besides mythic explorer narratives of the primitive and the exotic, another force that shaped Segall's visual formulations of Brazil was his collection of postcards and commercially produced photographs (pl. 83), images of Brazil cut from and lifted out of the continuum of real time to become static and idealized symbols, endowed with cultural meaning and projection. As multiples, such objects visually reiterate and reinforce preconceived notions of cultural character. By choosing this particular image of a banana

155

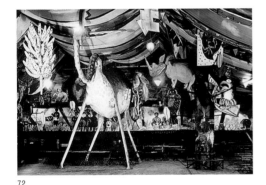
72

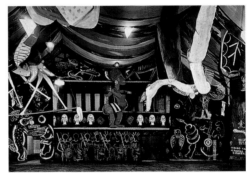
73

tradução portuguesa da obra de Maximilian. Muitos dos trabalhos do artista revelam seu conhecimento dessas tradições pictóricas anteriores (il. col. 76). Da mesma forma que seus precursores, Segall empenhou-se no estudo das maravilhas naturais do Brasil, enchendo muitos cadernos com desenhos durante esse período. Por meio do desenho cursivo, e ainda assim minucioso, de figuras e animais (il. pb. 67, il. col. 77), até estudos detalhados de cactos e outras espécies vegetais (ils. col. 78, 79), Segall registrou as espécies e os hábitos nativos do Brasil (ils. col. 80–82). Ele agia não à maneira de Humboldt, registrando, mapeando e medindo os fenômenos com os quais se deparava, mas sim em resposta ao romance do primitivo, à atração do Outro e ao apelo do exótico. Mais especificamente, ele utilizava sua câmera fotográfica na captura do olhar e da expressão das pessoas que ele procurava em suas viagens fora de São Paulo (il. pb. 68), e na construção pictórica daquilo que percebia como o caráter essencialmente

plantation, for example, the producers of the photograph strengthen the equation of "Brazil" with "fantastic plants" and "abundance." The banana bunch, which appears at least four times in the image, in its selection and repetition becomes a symbol of Brazil. As things that can be purchased, moreover, these commercial cultural signifiers promise the consumer a way to overcome the gap between static image and longed-for experience.

Segall's collection of Brazilian pictorial representations was large and included scenes of plantations and farm labor, groups of various ethnic types, and landscapes. These images distilled for Segall what was exotic and how it was supposed to look. For example, in the 1927 oil painting *Banana Plantation* (pl. 85), the face of an old and muscular former slave who worked on a plantation appears at the bottom center of the image, surrounded by densely stacked banana plant leaves. In addition to the intuitive use of racial and ecological markers, commercial photographs of similar subjects (fig. 74) also conveyed information on how to configure Brazil (here, through visual wealth). Segall's lush green vegetal thicket is a sign of cultural location, a learned vocabulary of visual representation.

Picture postcards presented a self-articulated Brazilian iconography.[42] In Segall's collection, a number of postcards depict Rio de Janeiro's distinctive double rows of palm trees (fig. 75, pl. 84); these are but a few images in a much larger group of commercially reproduced representations of palms, metonyms of the imperial reign of Dom Pedro II, the grandeur of Brazil's former capital, the tropical climate, and ultimately Brazil itself. For his painting *Red Hill* of 1926 (pl. 86), Segall played on such pre-existent Brazilian forms to produce an icon of cultural and spiritual meaning. Adopting the triangular composition

156

"primitivo" do Brasil. Em todas essas imagens, ele se apresentava como explorador da paisagem selvagem e indomada. Numa fotografia de cerca de 1925 (il. pb. 69), por exemplo, Segall parece diminuído em meio a grandes folhas de uma planta que emolduram sua cabeça. A paisagem brasileira é tecida simbolicamente sobre seu corpo como signo de seu poder romântico sobre a imaginação do artista.

Apesar de ser mais pronunciada na fase inicial da obra de Segall no Brasil, a construção do explorador artístico permaneceu como fonte de inspiração em fases posteriores. Ela pode ser identificada em 1934, no âmbito da paisagem fantástica da criação artística. Foi nessa época que Segall organizou o segundo baile de carnaval para a Sociedade Pró-Arte Moderna (SPAM).[40] Para o baile dos artistas naquele ano, Segall criou "uma expedição às matas virgens da SPAMolândia." No desenho do convite e do programa (il. pb. 71), nos deparamos não apenas com um pastiche de significantes tropicais – indígenas, insetos gigantes e animais fantásticos – mas também com a promessa de "revelações extraordinárias que revolucionam o mundo da ciência" e "sensações inéditas" oferecidas pela agência de viagens da SPAM. Baseada em formulações anteriores de "expedições exóticas" feitas no seu tempo de estudante em Dresden (il. pb. 70),[41] essa espetacular produção artística era repleta de guerreiros e mulheres da SPAMolândia, além de uma vegetação grotesca ampliada numa escala fantástica (ils. pb. 72, 73). Servindo de conexão entre a arte moderna e a selva mística, a SPAMolândia guarda forte semelhança com os registros pictóricos do Brasil produzidos por Segall. Na organização desta "viagem fantástica," ele concretizou sua longamente idealizada construção do Brasil, desta vez no universo literal da arte.

A lém dos relatos míticos dos exploradores sobre o primiti-
vo e o exótico, uma outra força contribuiu para as formu-
lações visuais do Brasil feitas por Segall: sua coleção de
cartões postais e fotografias produzidas para fins comerciais (il.
col. 83), imagens do Brasil recortadas e extraídas da inércia do
tempo real para tornarem-se símbolos estáticos e idealizados,
enriquecidos com significado e projeção culturais. Na qualidade
de múltiplos, esses objetos visualmente reiteram e reforçam as
noções pré-concebidas de caráter cultural. Ao escolher essa imagem particular de um bananal,
por exemplo, os produtores da fotografia reforçaram a equação que inclui o "Brasil," "plantas
fantásticas" e "abundância." Devido ao fato de ter sido selecionado e repetido, o cacho de ba-
nanas que aparece pelo menos quatro vezes na imagem transforma-se em símbolo do Brasil.
Além disso, como ítens que podem ser comprados, esses significantes culturais comerciais
prometem ao consumidor uma maneira de vencer o hiato entre imagem estática e experiência
almejada.

A coleção de representações pictóricas brasileiras reunida por Segall era extensa e in-
cluía cenas de plantações e mão-de-obra agrícola, grupos de vários tipos étnicos, e paisagens.
Essas imagens sintetizavam para o artista o que era exótico e que aparência deviam ter. Por
exemplo, no óleo *Bananal* (il. col. 85), de 1927, o rosto de um antigo escravo velho e musculoso
está na parte central inferior da composição, cercado por densas pilhas de folhas de bananeira.
Além do uso intuitivo de registros raciais e ecológicos, as fotografias comerciais de objetos

Jardím Botanico
Rio de Janeiro

traditionally employed in Brazilian paintings of the Madonna and Child, Segall relocated this religious motif through the addition of a black mother and child and the rows of imperial palms. His use of printed visual materials, however, went far beyond simple symbolism, and he often drew on the image-text relationship of the postcard (pl. 88) in his mental encapsulation of a scene (pl. 87). By learning the pictorial language of these culturally articulated images, Segall structured his phenomenological experience of the actual Brazilian scenery. Capturing it on paper and designating mountains and water as "Rio," the artist could also literally inscribe onto paper and thus into his memory an elusive cultural and visual identification. As mass-produced representations of culturally pronounced sites, these stereotypical images helped him transform public views into personalized visions.

While postwar inflationary pressures in Germany were an immediate factor in Segall's return to South America, by 1923 Brazil also presented more promising opportunities for modern artists. The country now had an exciting and intellectual artistic

Figure 75. **Photographer unknown, *Botanical Garden, Rio de Janeiro*, c. 1914, black-and-white postcard, cat. no. 141.**
Fotógrafo desconhecido, *Jardim Botânico, Rio de Janeiro*, c. 1914, cartão-postal preto e branco, cat. n. 141.

similares (il. pb. 74) também transmitiam informações sobre como configurar o Brasil (neste caso, por meio da riqueza visual). O luxuriante bosque verde de Segall é um signo de locação cultural, um vocabulário de representação visual aprendido.

Cartões postais ilustrados ofereciam uma iconografia auto-articulada do Brasil.[42] Na coleção de Segall, numerosos postais mostram distintamente as fileiras duplas de palmeiras do Rio de Janeiro (il. pb. 75, il. col. 84), que são apenas algumas de uma coleção muito maior de reproduções comerciais de imagens de palmeiras, metonímias do reinado imperial de Dom Pedro II, da grandiosidade da antiga capital do Brasil, do clima tropical, e, em última instância, do próprio país. Em sua pintura *Morro vermelho* (il. col. 86), de 1926, Segall usou essas formas brasileiras pré-existentes na produção de um ícone de significado cultural e espiritual. Ao adotar a composição triangular tradicionalmente utilizada nas pinturas brasileiras da Virgem e o Menino Jesus, Segall alterou esse motivo religioso ao acrescentar uma mãe negra, a criança, e fileiras de palmeiras imperiais. Entretanto, seu uso de materiais visuais impressos foi muito além do simples simbolismo, e ele muitas vezes incluiu o binômio texto-imagem do cartão postal (il. col. 88) em sua redução mental de uma cena (il. col. 87). Ao aprender a linguagem pictórica dessas imagens culturalmente articuladas, Segall estruturava sua experiência fenomenológica do verdadeiro cenário brasileiro. Ao capturá-lo no papel e designar montanhas e água como sendo o "Rio," o artista também inscrevia literalmente no papel, e portanto em sua própria memória,

scene; Modern Art Week in 1922 in São Paulo was celebrated with exhibitions, lectures, poetry readings, and concerts. Artists like Tarsila do Amaral and Anita Malfatti had incorporated European modernist styles into Brazilian art. Above all, however, we may attribute the fullness of Segall's emigration to an earlier sense of longing, or "Sehnsucht" as he termed it before his decision to return, and the intangible, psychological experiences and romantic adventures that Brazil could offer.[43] Years later, he reflected on this time:

Not that in this process, I would renounce my interior world and the ineffaceable memories that were part of it, and that this would be the denial of my own "Self," but my soul and spirit opened up in a grateful and rejoicing receptivity to my new world, welcoming everything that could link it to my old world, waiting for the day that both worlds would fuse into one.[44]

Segall's formation of a Brazilian identity depended, even before his first trip, on expectations of Brazil as the site of exotic and "primitive" spectacles. Pre-existent mental and pictorial constructions, such as the association of the primitive with avant-garde aesthetics and at the same time sexuality, fed into his memory of Brazil following his return to Germany. Searching for a way to communicate his own experiences, Segall looked to other visual conceptions of Brazil, reflective of both private and communal vision, which informed his selection and articulation of the cultural markers of the country. As a cumulative body of "spectacular" and "unedited things," as he later described them in his recollections, this conceptual collection guided and codified Segall's artistic emigration.[45] Integrating them required "spiritual absorption," a process not only of making sense of his engrossed emotional state, but also of making whole his iden-

159

uma identificação visual e cultural ilusória. Como representações de massa de locais culturalmente identificados, essas imagens estereotipadas o ajudaram a transformar espaços públicos em visões personalizadas.

Enquanto na Alemanha as pressões inflacionárias do pós-guerra eram um fator imediato no retorno de Segall à América do Sul, o Brasil de 1924 oferecia oportunidades para artistas modernos. Agora o país tinha um cenário artístico excitante e intelectual. Em São Paulo, a Semana de Arte Moderna de 1922 foi celebrada com exposições, palestras, leituras de poesia e concertos. Artistas como Tarsila do Amaral e Anita Malfatti haviam incorporado estilos modernistas europeus à arte brasileira. Acima de tudo, entretanto, podemos atribuir a completa emigração de Segall a um senso anterior de saudades, ou "Sehnsucht," segundo ele próprio, diante de sua decisão de voltar, além das experiências psicológicas intangíveis e as aventuras românticas que o Brasil podia oferecer.[43] Anos depois, ele refletiu sobre essa época:

Não que eu renunciasse nesse processo a meu próprio mundo interior e às recordações indelevelmente com ele entrelaçadas, o que teria sido a negação do meu próprio "Eu," mas a minha alma e o meu espírito se abriam numa receptividade grata e jubilante para a penetração desse meu novo mundo, acolhendo tudo o que se podia unir com o anterior, à espera do dia em que ambos se fundiriam num todo único.[44]

A formação da identidade brasileira de Segall dependia, antes mesmo de sua primeira viagem, das expectativas em relação ao Brasil enquanto lugar de espetáculos exóticos e "primitivos." As construções mentais e pictóricas pré-existentes, tal como a associação do primi-

tity, fitting his memory of Brazil into these collective constructions of it. "It was only after my second trip to Brazil," he wrote, "when the process of the interior unification of my two worlds was integrated into my personality, that in relationship to Brazil irreducible creativity appeared in myself."[46] In their totality, his various visual formulations of Brazil helped Segall re-member both a personal narrative and a version of the outside world.

160

tivo com as vanguardas estéticas e, ao mesmo tempo, com a sexualidade alimentaram a sua lembrança do Brasil em seguida ao seu retorno à Alemanha. Na procura de um modo para comunicar suas próprias experiências, Segall considerou outras concepções visuais do Brasil, as quais refletem tanto a visão particular como a generalizada, que denotavam sua seleção e articulação das marcas culturais do país. Como corpo cumulativo de "coisas inéditas" e "espetaculares," como ele mais tarde as descreveu em suas "Recordações," essa coleção conceitual orientou e codificou a emigração artística de Segall.[45] Sua integração exigia "absorção espiritual," um processo que envolvia não apenas compreender seu estado introspectivo, como também unificar sua identidade, encaixando suas memórias do Brasil nessas construções coletivas do país. "Foi só alguns anos depois de minha segunda viagem, uma vez consumado o processo de unificação interior dos dois mundos integrados na minha personalidade, que em mim surgiu finalmente, em relação ao Brasil, essa irredutibilidade criadora."[46] Em sua totalidade, suas várias formulações visuais do Brasil ajudaram Segall a re-lembrar tanto a sua narrativa pessoal quanto a versão do mundo exterior.

I have always been profoundly stirred by the eternal, unchanging kinds of relationships between one human being and another, and those between human beings and the world. —SEGALL, 1940

Eu sempre fui profundamente atraído pelo tipos de relacionamentos eternos e imutáveis entre um ser humano e outro, e por aqueles entre os seres humanos e o mundo. —SEGALL, 1940

162

163

While numerous photographs can be found in the collection of the Lasar Segall Museum, perhaps no others reveal so much about Segall's experience of emigration as two taken in the later years of his life. The first portrays Segall lying alongside a dirt road, probably resting after a long walk (fig. 76). A beret protects his head and in his hands he holds a walking stick. The upper part of his body is supported by his left arm; his silhouette echoes the soft undulations of the landscape behind him. Looking straight into the camera, the artist is embraced by the hills of Campos do Jordão, part of the Mantiqueira mountain range northeast of the state of São Paulo that reaches out toward the geographical heart of Brazil. The other image, by an unknown photographer (perhaps Segall himself), presents a detailed view of a dense forest of trees with intertwined liana vines (fig. 77). On the back of the image, Segall wrote the German word "Urwald," suggesting that this un-

VERA D'HORTA

164

With a heart tied to the land

LASAR SEGALL'S BRAZILIAN OEUVRE AS AN "ECHO OF HUMANITY"

Com o coração na terra

A ARTE BRASILEIRA DE LASAR SEGALL COMO "RESSONÂNCIA DA HUMANIDADE"

Uma pequena fotografia em branco e preto, entre as muitas da coleção do Museu Lasar Segall, mostra Segall deitado à beira de uma estrada de terra, provavelmente descansando de uma caminhada. Uma boina protege sua cabeça e nas mãos repousa um bordão, companheiro dos passos do andarilho. A parte superior de seu corpo está levemente erguida, sustentada pelo braço esquerdo dobrado, e toda sua silhueta ecoa as suaves ondulações da paisagem ao longe. Ele olha direto para a câmara, rodeado pelas montanhas de Campos do Jordão, essa região da serra da Mantiqueira que avança no mapa em direção ao coração geográfico do Brasil. Uma outra fotografia, também encontrada em seu arquivo pessoal, mostra uma mata nativa com árvores e cipós entrelaçados. No verso da foto Segall escreveu em alemão *Urwald*, ou seja, mata primitiva, originária.

named place represented to him something wild, primeval, and untouched by civilization's disruptive hand.

These two pictures encapsulate much about the concerns of the artist in the latter half of his life.[1] As they suggest, Segall found a strong symbolic power in the essential forces of nature. He repeatedly invoked the unsullied land and its inhabitants in paintings and drawings of the mid-1930s, such as *Mountains in Campos do Jordão* (c. 1937, pl. 89), and in forest scenes (pl. 90) produced in the 1950s. His turn to nature (fig. 78) was in part a response to cataclysmic events of world war, persecution, and suffering. In 1933, he defined his art as "humanism,"[2] and began to construct a new kind of cultural association, one less focused on specific Brazilian or European cultures and

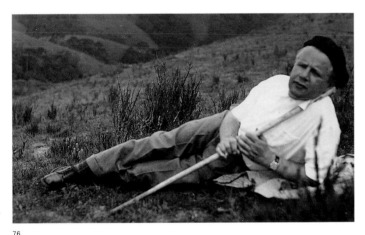

76

77

Os três conceitos presentes nessas duas imagens – terra, floresta e primitivo – têm forte carga simbólica na obra de Lasar Segall. Eles são invocados repetidamente, como uma espécie de mantra, em toda sua produção brasileira, com presença especialmente eloqüente nas paisagens de Campos do Jordão, pintadas a partir de meados dos anos 1930, e nas telas da série das *Florestas*, realizadas nos anos 1950.[1]

Figure 76. **Lucy C. Ferreira, *Lasar Segall in Campos do Jordão*, c. 1945, black-and-white photograph, cat. no. 221.** Lucy C. Ferreira, *Lasar Segall em Campos do Jordão*, c. 1945, fotografia preto e branco, cat. n. 221.

Figure 77. **Lasar Segall (?), *Urwald (Virgin Forest)*, c. 1940s–1950s, black-and-white photograph, cat. no. 219.** Lasar Segall (?), *Urwald (Mata virgem)*, c. 1940–1950, fotografia preto e branco, cat. n. 219.

Com as *Florestas* Segall parece encerrar a eterna busca do emigrante pela terra prometida. Como uma das árvores silenciosas e robustas do interior das florestas reais, ele deitou suas raízes mais profundas nessas pinturas requintadas, que representam a súmula de um longo processo de decantação de culturas, crenças e emoções, expressas em formas, luzes e cores. As paisagens de Campos do Jordão e as *Florestas* em especial, são como auto-retratos simbólicos de um artista que se confunde com a terra. Os gestos pausados e amorosos dos pincéis ajudaram a traduzir e elaborar esse intenso e contínuo processo de identificação. Junto ao solo anônimo de Campos do Jordão – região conhecida como "a Suíça brasileira" – cercado pelo ar frio da serra e recortado contra essa paisagem de clima europeu que no Brasil não tem paralelo, o judeu russo nascido num gueto de Vilna encontrou enfim o seu pedaço de chão.

more concerned with a greater sense of world community and universal human nature. The scenes of Campos do Jordão and the unidentified forests (as a whole much different from his decidedly tropical images of the mid- and late 1920s) could be seen as symbolic self-portraits of an artist who became part of the land, like a tree sinking roots into the earth. The painstaking and loving brushstrokes of these refined paintings help to translate and elaborate his intense and continued process of identification. To see how he achieved the "mystic union between a man and a country" evident in these photographs,[3] we must go back to his first contact with the cities of São Paulo and Campinas in 1913. Taking a closer look at his process of emigration, we will better understand how this Jewish, Russian, and German expressionist painter became a defining force of Brazilian modernism, and thus Brazilian art history. Following his steps, we may perceive how Segall acclimated his art to Brazil and how his heart became tied to the land.

As a student in Germany, Segall was part of a generation of artists intrigued by exotic, distant places and the suggestion, as he put it, that "today's artist must have traveled so that his soul becomes impregnated with new worlds."[4] After two years in Dresden, Segall felt "the longing to travel – of changing scenery.... Not to become familiar with a new art, but just to see new countries, cities, and human beings."[5] He chose the southern part of the

Figure 78. **Lasar Segall, *Milking*, 1929, watercolor on paper, cat. no. 32.**
Lasar Segall, *Ordenha*, 1929, aquarela sobre papel, cat. n. 32.

A imagem desse artista que nos observa por trás da lente do tempo, e que revela na postura do corpo tal intimidade com a terra adotada, nos incita, no entanto, a devolver-lhe um olhar retrospectivo, que percorra às avessas a longa distância de suas caminhadas, dentro e fora do Brasil. Para compreender como ele chegou a essa "união mística entre um homem e um país,"[2] é preciso retroceder até seu primeiro contato com as cidades de São Paulo e Campinas, em 1913. Observando mais de perto a aventura do emigrante talvez se possa compreender como o pintor expressionista se integra ao movimento modernista local e passa a ser ponto de referência fundamental na história da arte brasileira. Seguindo seus passos talvez possamos compreender melhor como se dá o paulatino processo de aclimatação de sua arte às terras brasileiras.

Lasar Segall deixa a comunidade judaica de Vilna em 1906 para ser artista na Alemanha, fixando-se em Berlim. Era a decisão de um menino de quinze anos, que rompia com a ortodoxia rabínica que sempre proibiu as formas representativas de arte. Ao partir, Segall optava pela modernidade e pelo direito de expressar o "interiormente verdadeiro"[3] – para usar uma expressão sua – através de imagens. Não seria rompida, no entanto, a ligação emocional com essa raiz originária. A vida brasileira de Segall foi pontuada pelos sinais exteriores de sua natureza russa e judaica, que ora surgiam estampados na camisa de gola alta com que se fez fotografar várias vezes, ora soavam nos acordes pungentes das músicas que

American continent as his destination, packed his belongings and artworks, and left for Brazil at the end of 1912. While a romantic choice, Brazil was also a practical location since some of Segall's siblings had already settled there.[6] Letters between Lasar and his brothers Oscar and Jacob, and sister Luba, paved the way for his arrival. Luba arranged for him to stay at the home of her wealthy sister-in-law, Berta Klabin,[7] and introduced him to influential friends such as the poet and art patron Senator José de Freitas Valle. Segall's meeting with the senator proved to be critical to his success in Brazil. In addition to Freitas Valle's support, he gained the attention of Nestor Rangel Pestana, a conservative critic at the prestigious newspaper *O Estado de S. Paulo*, who accompanied the senator on his visit. Since Oscar and Jacob had warned their brother about the city's artistic conservatism, Segall did not expect his guests' warm acceptance of his work:

I remember the first time Dr. Freitas Valle visited me at my living quarters. The feeling I had while showing him my pictures, under the most unfavorable lighting, still remains quite vivid.... Among my pictures were some typical examples of expressionist art, alongside works of a moderate modernism. I never ceased to be surprised by the clear understanding with which most of my visitors interpreted the modern concept. Dr. Freitas Valle was so enthusiastic that he decided to organize an exhibition of my paintings.[8]

Following this decision, the São Paulo newspapers announced the artist's visit to their readers and reported that "recently arrived from Europe, the young Russian painter Mr. Lasar Segall is preparing an exhibition of his paintings to take place in the salon at 85 Rua São Bento."[9] Thus it was as a Russian that he first introduced himself to Brazilian audiences. To the provincial community that was then the city of São Paulo, Segall seemed

167

ouvia no ateliê e que o ajudavam a recordar – *Os Barqueiros do Volga,* por exemplo – ora exalavam de relíquias sem valor aparente, como a velha nota de cem rublos de 1910, que conservou como *lembrança.*

Vários escritos seus, como o pequeno texto *Minhas recordações,*[4] ou a conferência proferida em 1924 na Villa Kyrial – ponto de encontro de artistas e intelectuais de São Paulo – foram redigidos em russo. Seu acentuado sotaque também resistiu aos dezessete anos de estadia alemã, aos quatro de estadia francesa e aos muitos de vida no Brasil – pode-se mesmo dizer que ele o cultivava, como parte integrante da *personalidade Segall,* pela qual nutria afeto semelhante ao que os escritores têm por seus personagens de ficção.

As paredes de sua casa, em São Paulo, exibiam, ao lado de trabalhos seus, um pergaminho escrito pelo pai e uma xilogravura comemorativa, em que o artista gravara em hebraico: "Em memória do aniversário de falecimento de minha avó Schoene, filha do Rabino Moische Meir Gordon, ocorrido no 24º dia do mês Elul (setembro), ano 5682 (1922)." A casa, fechada e protegida, era um lugar de recolhimento para "lembrar os pais," isto é, o núcleo familiar.[5] Como notou Celso Lafer, o isolamento em que viveram os judeus alimentou uma visão de mundo calcada na lembrança. "O comando bíblico de lembrar – Zakhor... reverbera no Deuteronômio e nos Profetas.... O lembrar ... acabou levando a uma certa dissociação em relação ao mundo como estratégia de sobrevivência. Esta dissociação estratégica acabou privilegiando a memória em detrimento da história."[6] Essa memória instrumental de raiz cultural, que se alimenta de si própria "em detrimento da história," também alimentaria sua autobiografia, a um só tempo afetiva e ficcional, como veremos mais adiante.

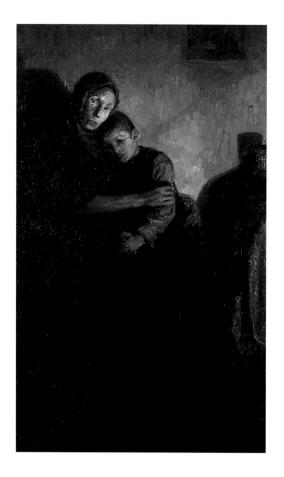

exotic and his artwork unfamiliar. Accustomed to paintings by artists trained in French academies and ateliers, the *paulista* public located a large part of Segall's originality in the transitional style of his late impressionist and proto-expressionist canvases. His exhibition was planned for the same salon where Augustin Salinas y Teruel of Spain and José Júlio de Souza Pinto of Portugal – both greatly admired by the upper classes – had recently exhibited. A note in the *Correio paulistano* predicted that Segall's work would "be of great interest for our artistic milieu, not only because of its sincerity but also, and above all, because of its note of originality."[10]

The prestige of the senator and of the Klabin family also played a role in attracting distinguished visitors to the exhibition, availing Segall of the good will of local art critics and assisting him in the sale of a number of works. His reception was mixed, however, in major newspaper reviews, which ranged from laudatory to disapproving. There was clear praise from the *Correio paulistano*, a newspaper linked with Freitas Valle's Paulista Republican Party, in which a reviewer wrote that Segall's works, while "usually melancholic, are undertaken in accordance with

Figure 79. **Lasar Segall, *Mother and Son*, 1909, oil on canvas, 63 x 43 1/4 in., private collection, São Paulo.**
Lasar Segall, *Mãe e filho*, 1909, óleo sobre tela, 160 x 110 cm., coleção particular, São Paulo.

Vivendo em Berlim, Segall voltaria a Vilna para breves estadias em 1909, 1911 e 1917, e esses retornos afetivos reforçavam o lembrar. *Rua do gueto de Vilna* (grafite, 1910), *Meu avô* (óleo, 1920) ou *Família* (relevo em bronze, 1934) são alguns dos temas da infância e adolescência revisitados pela memória ao longo da vida. Em Vilna, o jovem Lasar, filho de um escriba da Torá, fora marcado de modo especial "pela imagem do seu pai preparando o pergaminho e compondo as arquitetônicas letras hebraicas que ... continham em cada traço o mistério das Sagradas Escrituras. Foi, portanto, a partir das letras e da tradição dos manuscritos da Torá, com as suas iluminuras, que guardavam a Voz da Verdade Revelada, que ele caminhou para a pintura."[7] A figura do pai trabalhando ficou registrada em *Escriba de Torá* (tinta preta a pena e aguada, c. 1917).

Em Berlim, Segall freqüentava famílias judaicas de igual origem russa – os Epstein e os Kliass. Havia muitos jovens nas duas casas, que se divertiam fazendo música e teatro. Os irmãos Epstein exibiam-se em público em trajes russos, formando uma orquestra de balalaika e canto. Montavam também peças de teatro judaico com fundo musical, para as quais Lasar desenhava os "sketchs" e fazia os cenários. Estas seriam as primeiras de muitas experiências com as artes cênicas – no Brasil Segall fez vários figurinos e cenários para balé e teatro. Rosa Epstein, que se casaria com Jacob Siegel, irmão de Lasar, lembrava de um desses "quadros vivos":[8] era uma cabana nas estepes, onde Rosa, sentada à porta em trajes de camponesa russa, ficava à espera do marido, tocando guitarra e cantando. Fogos de artifício, na boca do palco improvisado, iluminavam a cena com romântica imprecisão.

a most vigorous technique, revealed to its maximum degree in the magnificent canvas *Without Father* [now titled *Mother and Son*], which will be the hit [*clou*] of the exhibition" (fig. 79).[11] Reviews published in *O Estado de S. Paulo*, although not signed, revealed the opinion of Pestana who had seen Segall's work earlier. On the day of the vernissage, an article stated that despite a modern technique and a certain audacity, "Mr. Segall is not a painter whose personality has asserted itself in a definitive manner." The reviewer nonetheless ascribed to Segall "the true soul of an artist," and concluded by urging the public not to leave "the exhibition of the charming Russian painter in abandonment."[12] An anonymous review in the *Diário popular* represented a more negative opinion:

> Lasar Segall is of a queer temperament, impetuous, which is disclosed in truly bizarre creations. He preferably cultivates Impressionism, a more difficult style, in which only privileged individualities endowed with unusual faculties can assert themselves. Lasar Segall is certainly not an outstanding artist.... Still very young, he of course suffers from various shortcomings that time will unquestionably point out to him.[13]

Segall's uneven reception can be attributed in part to the public's lack of experience with Expressionism, but reviews of his second exhibition, held in the small town of Campinas, were surprisingly much more favorable and enlightened. Guibal Roland, for instance, wrote in the *Diário do povo* that he was "speechless ... to see a regional newspaper enroll [Segall] in the school of Impressionists, an eminently French school.... Mr. Segall, under no circumstance, pertains to such a school."[14] A notice in the *Comércio de Campinas* by Abílio Alvaro Miller demonstrated a similarly sympathetic understanding of the artist's modernist intentions. Identifying Segall as "a painter of souls," Miller focused on an "in-

169

Se me alongo nos detalhes da crônica pessoal de Segall, é porque acredito que essas experiências juvenis reforçaram as características teatrais de sua obra, e ajudaram a representar o sentimento nostálgico do emigrante pela terra natal. Com essa hipótese em mente, observamos a tela *Choupana na floresta* (óleo, 1954), que Segall pintaria no fim da vida, com um olhar cheio de possibilidades. Não estariam as paisagens de Campos do Jordão, pintadas a partir dos anos 1930, com suas florestas e montanhas pontuadas por pequenas casas, bois e camponeses, deixando ecoar a imagem afetiva de uma vida simples e feliz, que se mesclava à lembrança de uma cabana nas estepes, onde uma camponesa russa esperava cantando?

Vivendo em Dresden a partir de 1910, Segall experimenta a transição do impressionismo de Liebermann e Corinth para o expressionismo. Entre *Dor* (litografia, 1909) e *Depois do Pogrom* (litografia, c. 1912) há mais do que uma mudança de estilo, há o engajamento entusiasta a uma linguagem que lhe servia de ponte para a liberdade de expressão. Ele deixa de lado os meios-tons, sombras e um certo caráter literário das imagens. Linhas cortantes e recortes angulosos marcam zonas definidas em preto e branco, erguendo cenários assombrados à frente dos quais se afirma enfim a presença do *artista*. Há um curioso texto seu dessa época, que ecoa a poesia patética e retórica do expressionismo literário, e que revela a multiplicidade de influências a que estava sujeito:

> O tempo era superficial demais, estético demais. Era preciso procurar outros caminhos – e agora veio o Expressionismo. Expressionismo: Expressão, como contraste ao Impressionismo: Impressão. Chegou a revolução na arte. Nós tínhamos que romper com as antigas tradições.... Este pequeno exemplo esclarece a vocês como é necessária esta onda revolucionária na arte. Era 1910, tarde da noite, quando senti uma vontade louca de trabalhar. Senti que eu estava só e completamente separado do

ner art, his translation of nature, a kind of objectification, in part, of his own feelings." Segall, he stated, "shares in the grandiose humanism of this admirable Slavic race that strives to fashion a new, more altruistic soul, more sentimental than the miserable soul of this world of slaves of which the great Nietzsche made us so eloquently aware."[15]

Given the cautionary recommendations of his siblings and the reception of his less modern works, it is no surprise that Segall elected not to show more recent and daring pieces such as *Russian Village*, which he stated was painted between 1911 and 1912, exhibited a year later in São Paulo, and then acquired by Luba Klabin (pl. 19).[16] Because this painting, with its angular shapes and exuberant colors, does not appear in the checklist of either the São Paulo or Campinas exhibition, it is commonly held that the painting came to Brazil in 1913 and was purchased by the artist's sister. As the matrix for the crystallizing of his personal style and subject matter, the painting had an unquestionable importance to the artist, so much so that he painted a similar composition in 1913 (fig. 19). Had it been exhibited, *Russian Village* – typical of the expressionistic triangulation announced in Segall's 1910 lithograph *Vilnius and I* (pl. 14) and emblematic in theme – would not have gone unnoticed by the Brazilian public. The modernity it proclaimed would have startled critics and public alike and would have granted Segall his rightful place as a pioneer of modern art in Brazil. But judging from the example of Anita Malfatti, whose exhibition provoked scandal even four years after Segall's, the *paulista* public was not prepared for European avant-garde styles. A pupil of the German painter Lovis Corinth and of American instructors at the Art Students League in New York, Malfatti received such virulent reviews of her paintings (fig. 80) from local critics that she

170

mundo. O silêncio era tão grande que eu ouvia só a mim. Senti que as formas da natureza não me diziam nada, mas apenas as formas do meu próprio mundo, e que somente isso importava. Veio-me a vontade de criar uma composição Pogrom. Quando eu estava trabalhando, surgiu de repente a necessidade interior de fazer as casas chorando. Senti que a casa, durante o pogrom, sofre tanto quanto o homem, que era tão alto quanto a casa de 3 andares. Renunciei a todas as proporções e perspectivas. Tudo me parecia supérfluo. Minha vivência era muito forte, e eu precisava me distanciar de todas as leis e criar livremente. Desde aquela data tive a coragem de desconsiderar de forma radical todas as formas da natureza, e comecei com formas novas, com minhas formas, a construir o necessário para mim.[9]

Curioso o estilo da narrativa de Segall. Ela é trespassada de entusiasmo romântico, de empolgação ingênua, por assim dizer chassídica. E isso acontece num momento em que sua linguagem plástica adquiria a concisão expressiva. No desenho e na gravura a expressão econômica; no texto, a transliteração arrebatada do impulso expressivo originário, a tradução dramatizada do gesto criador. Se nos lembrarmos da função exercida pelas narrativas chassídicas entre os judeus, ou seja, a de popularizar a pregação ortodoxa, temos a chave para compreender esses estilos simultâneos, aparentemente contraditórios. Esse texto expressionista é relato de uma experiência, mas também um discurso de convencimento, em que se percebe, nas entrelinhas, a função didática da afirmação de fé expressionista. Misto de poesia e pragmatismo, essa descrição arrebatada deixa claro o sentido que tinha para Segall a militância artística, ou seja, uma luta pelo direito à expressão individual.

Esse texto também revela características importantes de uma personalidade narcisista, que na pintura iria se manifestar através da ordem e da construção. É fato que Segall atribuía à

is seen today as something of a martyr to the Brazilian modernist cause.[17] Segall's cautious self-presentation, then, prevented him from igniting a modernist explosion in Brazil, a fact he later lamented:

Thinking about those gallery shows today, I can never regret enough that I had exhibited too many pictures and studies of my impressionist phase. However, at the time this was a source of satisfaction for me ... as those were precisely the works bought by amateurs and collectors, and it is not necessary to stress what this material profit meant in my situation.[18]

Segall's style and ideas remained visible in Brazil long after his return to Germany in 1913, since a number of his works had entered public and private collections. In Freitas Valle's home, for example, were three pictures admired each week by young intellectuals and artists who would eventually participate in Modern Art Week, a landmark event that celebrated *paulista* modernism in 1922.[19] During his first encounter with this culture, Segall had been ceremoniously received and merited generally sympathetic remarks, and while he was not properly understood by the Brazilian public, he departed with a general feeling of acceptance and success. Aboard the ship that was to take him back to Europe, however, the artist heard about the threat of war; as he approached a "turbulent European reality, fraught with menaces and dangers," his Brazilian dreams rapidly became distant memories.[20]

Figure 80. **Anita Malfatti, *The Yellow Man*, 1915–16, oil on canvas, 24 x 20 1/8 in., Institute of Brazilian Studies/University of São Paulo, collection of Mário de Andrade.** Anita Malfatti, *O homem amarelo*, 1915–16, óleo sobre tela, 61 x 51 cm., Instituto de Estudos Brasileiros/ Universidade de São Paulo, coleção Mário de Andrade.

figura do artista, e portanto a si próprio, certo caráter messiânico. Nesse sentido tinha uma visão romântica do artista, de sua missão transformadora, heróica. Mas não se pode ignorar a energia racional, e nada romântica, que despendia ao transformar-se em porta-voz da própria obra. O mesmo impulso didático e construtivo explica a manipulação de certos dados e datas de sua biografia artística. Até hoje permanecem como enigma a datação de vários trabalhos e textos, ou porque ele não os datava imediatamente, e, mais tarde, ao fazê-lo, enganava-se, ou porque dava aos escritos inúmeras versões (da mesma forma que retrabalhava várias telas), ou ainda porque sentia-se à vontade para atribuir datas aleatórias às suas próprias obras, construindo pragmaticamente o retrato de artista precocemente moderno.

Segall não terá sido o primeiro artista a moldar a si próprio enquanto *personagem* de sua autobiografia, mas precisamos sempre confiar desconfiando dos registros que legou à "História." O primeiro episódio de falseamento de datas refere-se ao ano de seu nascimento, antecipado de 1891 para 1889, para permitir seu ingresso na Academia de Berlim sem ter a idade mínima necessária. O arquivo pessoal do artista, que vem sendo estudado nestes últimos anos, é, por esse motivo, fundamental instrumento de pesquisa. Mas se a manipulação das datas confunde a documentação da obra e a inserção histórica do artista, ela é extremamente reveladora de sua personalidade.

Segall returned to Germany impressed with the vastness of Brazilian space and the brilliance of light, colors, and tropical forms, but the optical aspect of these things did not move him at that moment to translate his impressions into works of art. Rather, he felt it necessary to submit his experiences to a process of introspection. In the meantime, he believed the most important outcome of his Brazilian trip was having gained a heightened awareness of his "own inner world"; the place in which he would feel at ease to produce would remain his Dresden atelier, a "cramped space where one breathed a familiar air."[21] Within this studio, Segall began to formulate his own version of German Expressionism. Contrary to the strident language typical of Otto Dix, one of his Dresden companions, Segall's Slavic Expressionism is melancholic. His tone is not that of vehement, fiery preaching or localized militancy; the banners he waves represent the freedom of individual expression and the solidarity of humans living in harmony. Segall's subjects include couples, pregnant women, mothers and children, beggars, and emigrants, all evoking a sense of nostalgia and longing (pl. 91). The painting *Eternal Wanderers* (1919, pl. 30), which was later among the works confiscated by the National Socialists from the Dresden City Museum and included in the 1937 exhibition *Degenerate "Art,"* is exemplary: one perceives a strong impulse towards order, a need to grasp human despair by means of cutting strokes and somber hues. Figures exist within a closed and protective group, and while they do not belong specifically to the Jewish race, they stand for all those banished or exiled. In these tragic personages, symbols of an injured humanity, Segall represents the spirit yearning for freedom from dark, unknown fears. He narrates the great tragedies of humanity and describes them with a restraint reminiscent of the ancestral gestures that formed the

172

É preciso fazer este registro, porque a aproximação indiscriminada da linguagem segalliana com o romantismo poderia induzir a ver em seu expressionismo nascente um "impressionismo do mundo interior, do mundo das sensações," para usar a expressão de Hans Sedlmayr,[10] o que seria incorreto. Além disso, se o romantismo é por excelência um traço da alma alemã, no sentido de exacerbação dos sentimentos e transcendência do espírito, como enfatizou Wörringer,[11] é preciso lembrar que o romantismo de Segall é eslavo, e não alemão. Seu romantismo é o da alma altruísta e jovial dos russos, e esta distinção também ajuda a entender seu expressionismo bastante particular.

Segall diz em seus escritos autobiográficos que, em Dresden, sonhava com horizontes mais distantes, estimulado por leituras da época, e que lera "numa obra qualquer que o artista de hoje deve viajar, para que na sua alma se infiltrem novos mundos,"[12] conselho de todo compartilhado pelo ideário expressionista. Depois de dois anos vivendo nessa cidade, começa a sentir "um desejo de viagem, de mudança de cenário, não para conhecer arte nova, mas sim para ver países, cidades e seres humanos novos."[13]

Segall faz longa travessia para conhecer esta parte do novo mundo ao sul do continente americano. Seu objetivo é o Brasil, pois aqui já viviam parentes seus.[14] Na bagagem, além de algumas roupas, traz seus quadros e o material de pintura. Cartas trocadas com seus irmãos Oscar, Jacob e Luba, que já moravam no Brasil em 1913, preparam sua vinda. Luba o hospeda em casa de sua cunhada Berta Klabin,[15] e o recomenda a amigos influentes como o senador José de Freitas Valle: "Lembro-me da primeira visita que me fez o Dr. Freitas Valle nos quartos em que eu residia. Muito viva está ainda a impressão que tive ao mostrar-lhe, sob a mais desfavorável iluminação, os meus quadros."[16]

Hebrew characters traced by his father. In architectural blocks of space or "constructed Expressionism" as Segall termed it,[22] human emotion and desire are distilled in an Apollonian, harmonious order.

Still in Germany after the First World War, Segall was not altogether disconnected from Brazil; through frequent correspondence with Oscar, the artist kept abreast of events in the country. His desire to visit again was piqued in 1921, when he began to plan with critic Will Grohmann an exhibition of modern German art that would travel to Brazil.[23] Segall inquired of his brother about Brazil's artistic atmosphere and possible public interest in such a show. Oscar, still wary of artistic conservatism, advised that they first consider Buenos Aires as a venue. São Paulo, he explained, remained much as it had during Segall's visit:

The situation here is just as it was before, the sun shines the same way, the oranges, the bananas, and the coffee grow as before, because no plant got hit by a cannon shot, or was trodden upon by a horse, or was greeted by a firing revolver: tranquility was not disturbed by the clashes of war, not by the outcries of the wounded or the famished: [the country continues] deprived of intellectual and social life, with no cultural associations, with the same occasional exhibitions of old pictures.[24]

A few months later, Oscar wrote to Lasar suggesting that a more promising Brazilian project would be an exhibition of his work alone; in this way, they could "get a general feeling of the environment."[25] He had already taken the first steps toward stirring interest: "All the sketches that Feingold brought I hung on the walls of my office.... I am inviting Pestana – editor of the newspaper *O Estado de S. Paulo*, and [J. Fischer] Elpons (a German painter),... and some others."[26]

173

Em companhia de Freitas Valle, poeta simbolista e protetor das artes que recebia semanalmente a intelectualidade paulistana em sua residência – a Villa Kyrial – estava Nestor Rangel Pestana, crítico conservador do prestigioso jornal *O Estado de S. Paulo*. Informado pelos irmãos a respeito do conservador ambiente artístico local, Segall mostra-se surpreso com a acolhida benevolente que recebe:

Entre os meus quadros encontravam-se algumas experiências típicas de arte expressionista, ao lado de obras de um modernismo mais moderado. Deixou-me deveras surpreendido a nítida compreensão com que a maioria dos meus visitantes interpretava a concepção moderna. O dr. Freitas Valle estava tão entusiasmado que resolveu organizar uma exposição dos meus quadros.[17]

Os jornais de São Paulo registram a presença do artista, e anunciam que "há pouco chegado da Europa, o jovem pintor russo Sr. Lasar Segall está preparando a sua exposição de pintura, que será instalada no salão da rua São Bento 85."[18] Foi, portanto, como "jovem pintor russo," que se apresentou pela primeira vez no Brasil. Para a comunidade provinciana da cidade de São Paulo da época, Segall era curiosa atração não só pelo exótico de sua nacionalidade, mas também pela natureza de sua arte. Ele expõe no mesmo salão ocupado antes por pintores de prestígio na alta burguesia – o espanhol Augustin Salinas y Teruel e o português José Júlio de Souza Pinto. A influência do senador e da família Klabin levou ilustres visitantes à mostra, valeu-lhe a boa vontade da crítica local, e ajudou-o a vender vários trabalhos. O mesmo jornal adiantava que "a exposição ... vai interessar vivamente o nosso meio artístico, não só pelo lado de sua sinceridade como, e sobretudo, pela sua nota de originalidade."[19] Nessa "originalidade" se incluía o estranhamento que sua obra de transição entre impressionismo e expressionismo causava no público paulista, acostumado aos artistas formados nas Academias e ateliês franceses.

While neither plan materialized, Segall's imagination was fixed on Brazil. By November 1923, faced with the economic and social instability of Germany, Segall decided to exchange this oppressive and disheartening climate for Brazil, where he imagined life flowed more smoothly and he could find "quietness, solitude, and interior concentration."[27] Of his decision to leave, he would later write:

> *After all it was merely weariness; tiredness of the impressions of the war years, when one lived only from one day to the next, tiredness of the inner tension of the postwar years, weary of the sterile and endless artistic squabbles and quarrels that had little to do with art itself, most of the time degenerating into the politics of arts, commerce..., programs and theories.*

More than a welcome change, Brazil held promise: notwithstanding the dispirited picture of the artistic scene painted by his brother, by 1923 there was a growing modernist movement in São Paulo. It was led, in part, by the writer, critic, and theoretician Mário de Andrade, who was among those who had seen Segall's works at Oscar's office and was deeply affected: "they steadied my admiration," he later remembered; "my soul began to dance and dances still."[28] The critic became a champion of the artist even before the latter's arrival in Brazil and introduced Segall's work to the public in an article published in *A Idéia* (*The Idea*):

Figure 81. **Lasar Segall, *Wall Design for the Futurist Ball*, 1924, watercolor and graphite on paper, 13 x 9 1/6 in., Lasar Segall Museum.**
Lasar Segall, *Projeto para decoração do Baile Futurista*, 1924, aquarela e grafite sobre papel, 33 x 23 cm., Museu Lasar Segall.

Os principais jornais publicam comentários sobre a exposição. No *Correio paulistano*, jornal ligado ao PRP (Partido Republicano Paulista), partido do senador Freitas Valle, os elogios são claros. No dia 3 de março é dito que as concepções de Segall "em regra melancólicas, são realizadas mediante uma técnica vigorosíssima, que demonstra o seu máximo efeito na belíssima tela *Sem pai* [o título atual é *Mãe e filho*], que será o 'clou' da exposição."[20] Os comentários publicados em *O estado de S. Paulo*, embora não assinados, revelam o espírito ressabiado do crítico oficial do jornal, Rangel Pestana. No dia do "vernissage," 1 de março, uma nota diz que "não é o Sr. Segall um pintor cuja personalidade se tenha afirmado de um modo definitivo," e que ele usa "uma técnica moderna e às vezes ousada," mas tem "verdadeira alma de artista," e termina convidando o público a não deixar "em abandono a exposição do simpático pintor russo."[21] Uma crítica de *O diário popular* é mais abertamente pessimista:

Lasar Segall é um temperamento esquisito, impetuoso, que se revela em concepções verdadeiramente bizarras. Cultiva, de preferência, o impressionismo, gênero dificílimo, em que só se podem tornar notáveis individualidades privilegiadas, dispondo de faculdades especiais. Lasar Segall não é, com certeza, um artista que assombre.... Muito moço ainda, ele ressente-se, naturalmente, de vários defeitos que o tempo se encarregará de apontar-lhe.[22]

Surpreendentemente, a crítica recebida em Campinas mostrou-se bem mais favorável e esclarecida. Guibal Roland, em artigo no *Diário do povo*, diz "ter ficado realmente estupefato ... ao ver um jornal regional filiá-lo à escola dos impressionistas,... escola eminentemente france-

For a long time in German magazines and newspapers I have been following this most interesting artist who is Lasar Segall, the Russian. Indeed I have witnessed his evolution from quasi-Impressionism (a period from which Freitas Valle has an excellent example in his collection) to the latest works, which I can thoroughly qualify as expressionistic. Really, Expressionism is a rather large term and Segall can find a place within it. But historical accuracy forces me to note that the artist usually chooses the secessionist groups for his presentations.

Andrade suspected that Segall "would not be understood by the great majority" but felt that it did "not matter. He will, nevertheless, find a group of enthusiastic individuals here who will unselfishly know how to love his great and original art." Indeed, upon his return to São Paulo in January 1924, Segall was welcomed by a small but influential group of artists and intellectuals – many had been participants in Modern Art Week – and within this group we can witness a thrilling exchange not only between the artist and Brazil, but also between Segall's brand of modernism and Brazilian art.

Segall provided both the visual and theoretical means to assist Brazilian artists in formulating their own version of modernism. In 1924 and 1925, he received two important commissions: the first was the decoration of a room for the exclusive Automóvel Club's Futurist Ball. An artistic representation of the pace of modern life, Segall's decoration was a dynamic organization of color and space (fig. 81). The room was outfitted with a number of wall panels painted in bright, geometric patterns with human figures, animals, and musical instruments. Andrade attended the party and hailed Segall's

175

sa.... Mr. Segall não pertence de maneira alguma a tal escola."[23] Foi no *Comércio de Campinas*, no entanto, que Abílio Álvaro Miller publicou o célebre artigo "Um pintor de almas," mostrando perfeita compreensão do que era apresentado. Ele destaca em Segall a "arte interior, a sua tradução da natureza, uma como que objetivação, em parte, dos seus próprios sentimentos," e diz que o artista "se filia ao humanitarismo grandioso dessa admirável raça eslava que busca forjar uma alma nova mais altruísta, mais sentimental, do que a alma miserável deste mundo de escravos, de que nos falou com tanto relevo o grande Nietzsche."[24]

Apesar de já ter produzido em 1913 trabalhos vigorosos, Segall opta, talvez por cautela ou receio de chocar o mal informado público brasileiro, por excluir trabalhos mais arrojados. Na sua autobiografia, Segall diz que no período entre 1911 e 1912 surgiram, entre outros quadros, a "*Aldeia russa*, exposto em 1913 em São Paulo e então adquirido pela Sra. L. Klabin."[25]

A tela *Aldeia russa* (óleo, 1912), composição angulosa, assentada em diagonais que se cruzam e criam áreas triangulares de colorido exuberante, não figura na relação de obras das duas mostras. O que parece mais provável é que, tendo vindo para o Brasil, ela tenha sido comprada por sua irmã Luba, sem entrar nas exposições. Essa tela, matriz de um estilo próprio que começava a se cristalizar, tinha, sem dúvida, significado imenso para o artista, tanto que ele pinta o mesmo tema, ao voltar para a Alemanha, em composição semelhante a que dá o título de *Aldeia russa I* (óleo, 1913). Se tivesse sido exposta, a tela de 1912 – típica da fase de triangulação expressionista anunciada pela litografia *Vilna e eu* (1910), e emblemática pelo assunto representado – sem dúvida não teria passado despercebida ao público brasileiro. A modernidade que ela proclamava, se exposta, teria sacudido a opinião dos críticos e daquele públi-

designs: "The other [rooms] were decorated by god-knows-who, a dull job, lifeless, deprived of beauty.... Segall's room was a marvel, high spirited, colorful, light, stupendously merry."[29] The second commission was an interior for the Modern Art Pavilion built for the art patron Olivía Guedes Penteado. Intended, like Freitas Valle's Villa Kyrial, as a meeting place for those involved with the arts, the pavilion would house social gatherings, lectures, and exhibitions.[30] Segall's sketches for the decoration (fig. 82) demonstrate the colorful, abstract, and sophisticated space he imagined appropriate as a setting for modern Brazilian art.

In speeches such as "On Art," presented to fellow artists and intellectuals at Villa Kyrial in 1924, Segall tried to make his aesthetic philosophy accessible to a greater public. Concerned to assist Brazilian audiences in the understanding of his art, he began

176

Figure 82. **Lasar Segall, *Ceiling Design for Olivia Guedes Penteado's Modern Art Pavillion*, 1925, gouache, watercolor, metallic paint on paper, 21 1/4 x 7 7/8 in., Lasar Segall Museum.**
Lasar Segall, *Projeto para teto do Pavilhão de Arte Moderna de Olívia Guedes Penteado*, 1925, guache, aquarela, tinta metalizada sobre papel, 54 x 20 cm., Museu Lasar Segall.

co anestesiado pela pintura acadêmica, e assegurado a Segall seu lugar como pioneiro da arte moderna no Brasil. Mas ele não conseguiu acender esse "estopim" – o que aconteceria quatro anos mais tarde com a exposição de Anita Malfatti, aluna na Alemanha de Lovis Corinth, transformada na mártir do nosso modernismo, tal a virulência das críticas que recebe. Ele lamentaria, mais tarde, essa precaução fatídica:

> *Ao pensar hoje naquelas mostras, não posso deixar de lastimar bastante ter exposto por demais quadros e estudos de minha fase impressionista.*

Naquele tempo, porém, isto foi para mim motivo de satisfação, pois foram justamente esses os trabalhos adquiridos pelos amadores e colecionadores, não havendo necessidade de ressaltar o que em minha situação este proveito material representava.[26]

O "jovem artista russo," que pisa o solo deste novo mundo pela primeira vez em 1913, é visto também como um estranho fruto. Como visitante que iria ficar pouco tempo, recebeu tratamento cerimonioso e mereceu comentários benevolentes. Não foi devidamente compreendido, mas partiu levando um sentimento de aceitação e de sucesso. No entanto, várias obras suas foram vendidas, ganhando visibilidade em coleções públicas e particulares. Só na coleção de Freitas Valle ficaram três trabalhos, admirados semanalmente pelos jovens intelectuais e artis-

Plate 89. **Lasar Segall, *Mountains in Campos do Jordão*, c. 1937, graphite on paper, cat. no. 78.**
Lasar Segall, *Montanhas em Campos do Jordão*, c. 1937, grafite sobre papel, cat. n. 78.

Plate 90. **Lasar Segall,** **_Forest of Spaced_** **_Trunks_, c. 1955, brush,** **pen and ink on paper,** **cat. no. 88.**
Lasar Segall, *Floresta de troncos espaçados*, c. 1955, tinta preta a pincel e pena sobre papel, cat. n. 88.

Plate 91. **Lasar Segall,** **_Blind Man with Cane_,** **c. 1919, graphite on** **paper, cat. no. 55.**
Lasar Segall, *Cego com bengala*, c. 1919, grafite sobre papel, cat. n. 55.

Plate 92. **Lasar Segall,** **_Brazilian Landscape_,** **1925, oil on canvas,** **cat. no. 8.**
Lasar Segall, *Paisagem brasileira*, 1925, óleo sobre tela, cat. n. 8.

178

90

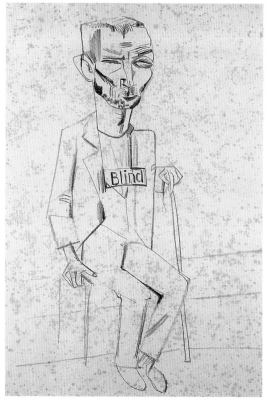

91

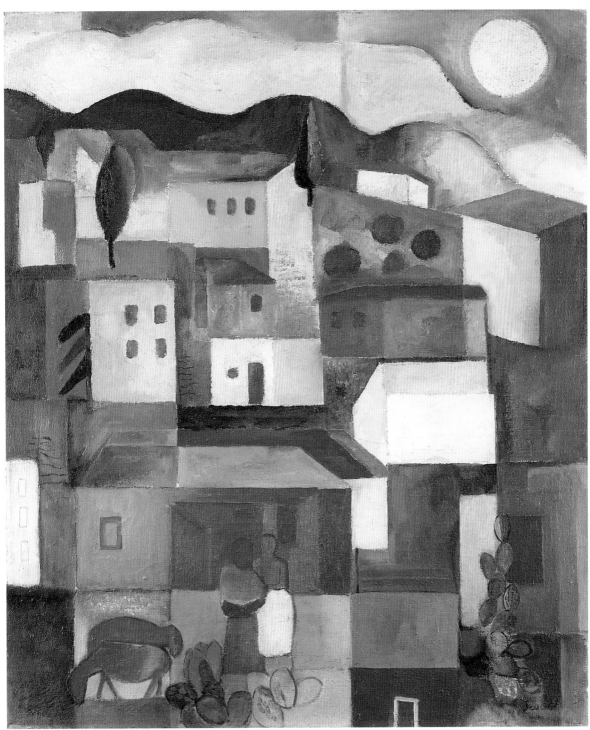

92

180

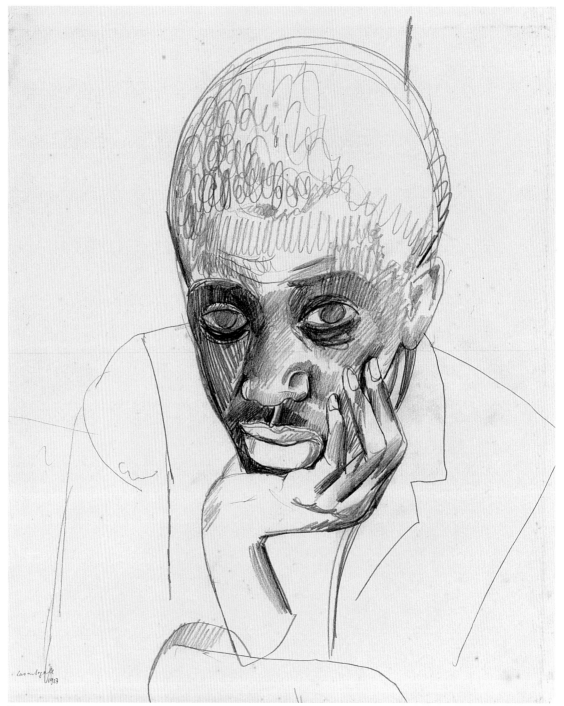

Plate 93. **Lasar Segall, *Young Black Man*, 1927, graphite on paper, cat. no. 75.** Lasar Segall, *Jovem negro*, 1927, grafite sobre papel, cat. n. 75.

Plate 94. **Lasar Segall, *Head of a Black Man*, 1929, woodcut, cat. no. 126.** Lasar Segall, *Cabeça de negro*, 1929, xilogravura, cat. n. 126.

Plate 95. **Lasar Segall, *Dance of Black People by Moonlight*, 1929, woodcut, cat. no. 124.** Lasar Segall, *Dança de negros ao luar*, 1929, xilogravura, cat. n. 124.

Plate 96. **Lasar Segall, *Black Woman with Landscape*, c. 1928, graphite on paper, cat. no. 76.** Lasar Segall, *Negra com paisagem*, c. 1928, grafite sobre papel, cat. n. 76.

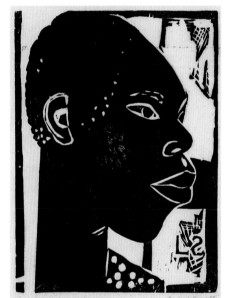

94

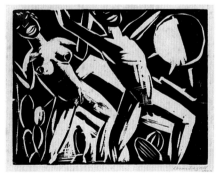

95

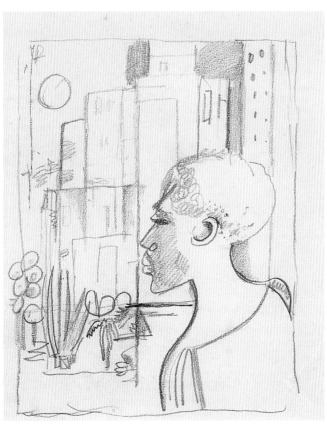

96

97

182

Plate 97. **Lasar Segall,
Hill, 1926, drypoint,
cat. no. 114.**
Lasar Segall, *Morro*,
1926, ponta-seca,
cat. n. 114.

Plate 98. **Lasar Segall,
*Mother and Children
among Skyscrapers*,
c. 1929, drypoint,
cat. no. 122.**
Lasar Segall, *Mãe e fil-
hos entre arranha-céus*,
c. 1929, ponta-seca,
cat. n. 122.

Plate 99. **Lasar
Segall, *Slum*, 1930,
drypoint,
cat. no. 132.**
Lasar Segall, *Favela*,
1930, ponta-seca,
cat. n. 132.

98

99

184

101

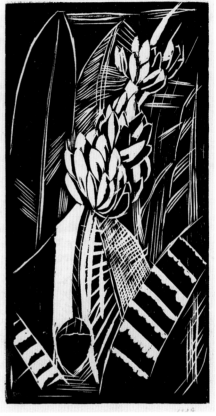

102

Plate 100. **Lasar
Segall, *Boat with
Natives and Ship*,
1928, drypoint,
cat. no. 118.**
Lasar Segall, *Barco
com nativos e navio*,
1928, ponta-seca,
cat. n. 118.

Plate 101. **Lasar
Segall, *Two Sailors
with Companions*,
1929, drypoint,
cat. no. 129.**
Lasar Segall,
*Dois marinheiros
acompanhados*, 1929,
ponta-seca,
cat. n. 129.

Plate 102. **Lasar
Segall, *Banana Tree*,
1929, woodcut,
cat. no. 123.**
Lasar Segall,
Bananeira, 1929, xilo-
gravura, cat. n. 123.

186

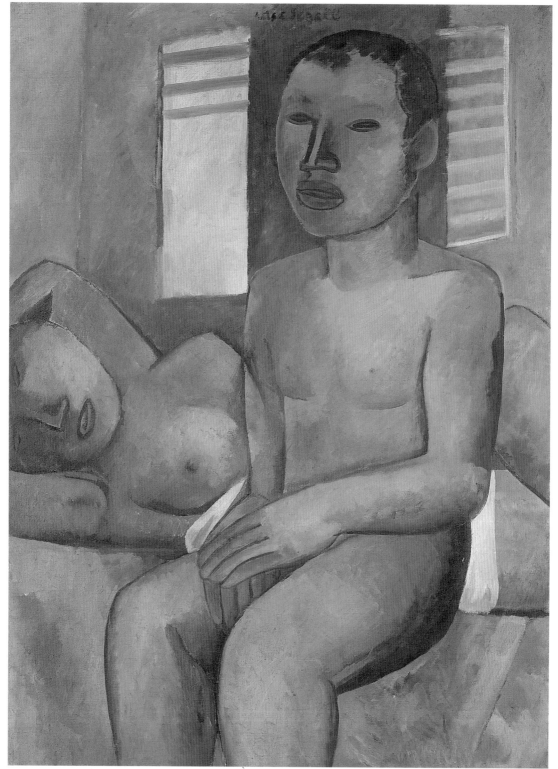

Plate 103. **Lasar Segall, _Two Nudes_, 1930, oil on canvas, cat. no. 11.**
Lasar Segall, _Dois nus_, 1930, óleo sobre tela, cat. n. 11.

Plate 104. **Lasar Segall, _Young Black Women in a Small Village_, 1929, watercolor on paper, cat. no. 33.**
Lasar Segall, _Jovens negras num vilarejo_, 1929, aquarela sobre papel, cat. n. 33.

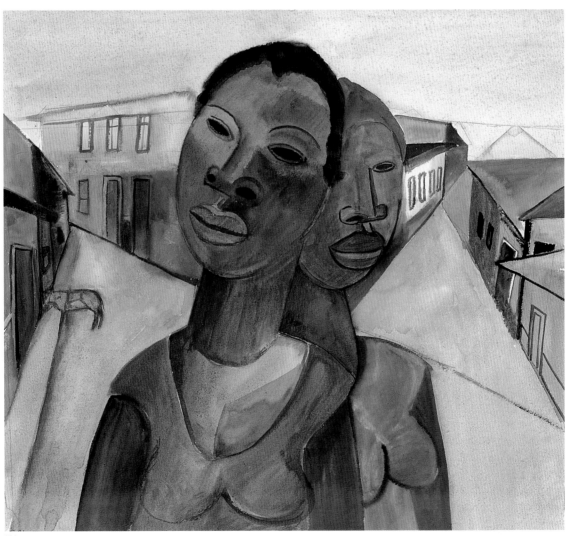

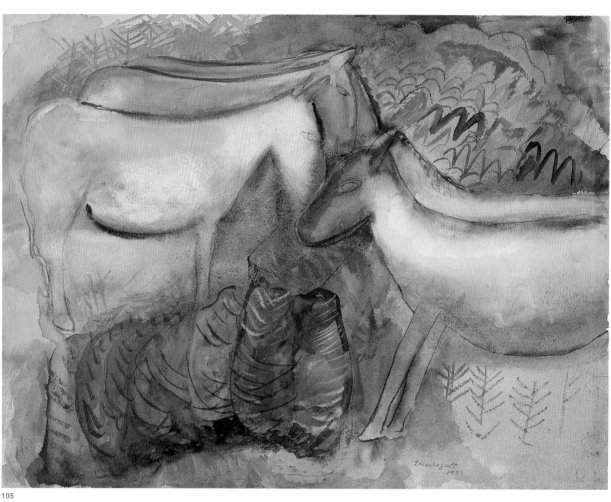

105

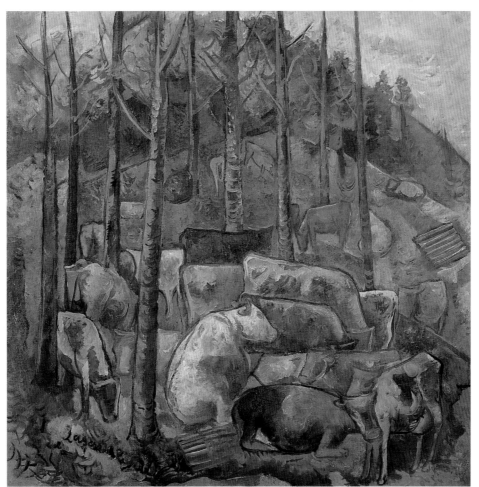

106

Plate 105. **Lasar Segall, *Group of Mules*, 1933, watercolor, gouache, pen and ink on paper, cat. no. 36.**
Lasar Segall, *Grupo de mulas*, 1933, aquarela, guache e tinta preta sobre papel, cat. n. 36.

Plate 106. **Lasar Segall, *Cattle in Forest*, 1939, oil on canvas, cat. no. 14.**
Lasar Segall, *Gado no floresta*, 1939, óleo sobre tela, cat. n. 14.

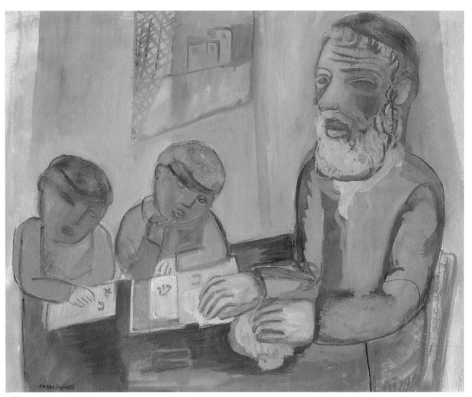

107

190

Plate 107. **Lasar Segall, *Rabbi with Pupils*, 1931, watercolor, gouache on paper, cat. no. 35.**
Lasar Segall, *Rabino com alunos*, 1931, aquarela e guache sobre papel, cat. n. 35.

Plate 108. **Lasar Segall, *Torah Scroll*, 1933, watercolor, gouache on paper, cat. no. 37.**
Lasar Segall, *Rolo de Torá*, 1933, aquarela e guache sobre papel, cat. n. 37.

Plate 109. **Lasar Segall, *Pogrom*, 1937, oil with sand on canvas, cat. no. 12.**
Lasar Segall, *Pogrom*, 1937, óleo com areia sobre tela, cat. n. 12.

108

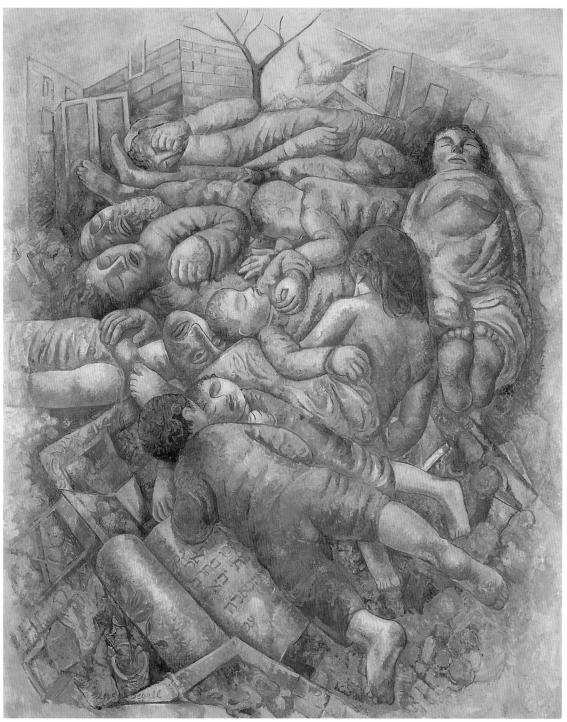

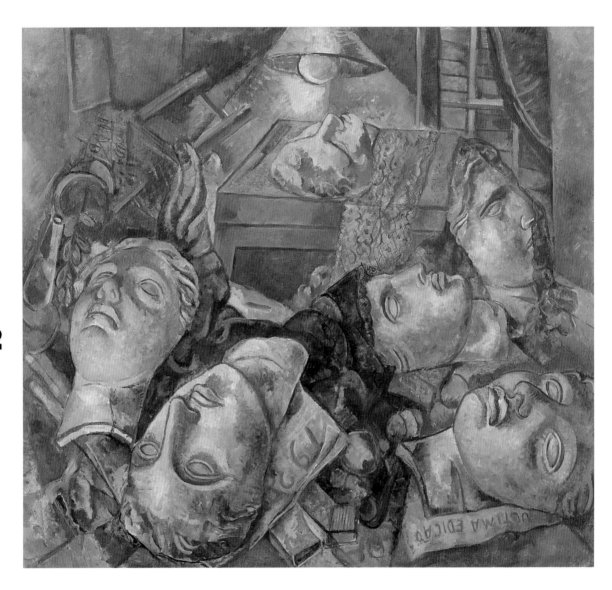

192

Plate 110. **Lasar Segall, *Masks*, 1938, oil on canvas, cat. no. 13.**
Lasar Segall, *Máscaras*, 1938, óleo sobre tela, cat. n. 13.

the catalogue essay for his March 1924 exhibition at 24 Alvares Penteado Street (fig. 83) with an explanation of his "expressionistic works, so different from all that has been exhibited in São Paulo until today."[31] He suggested that readers avoid trying to find "beauty in the ordinary sense of the word.... Surrender yourselves simply to the strength of the forms and colors," he recommended, "and a rapport will be made between you and the picture." Thus, while he communicated with fellow artists through theoretical presentations, in dealing with a larger public (which included prospective collectors) Segall appealed to a common visual language of affective color and shape. His effort continued in later years with a three-part article, "Art and Public," published in the *Diário nacional* in 1928.

Critics welcomed Segall's contributions because of their decidedly German Expressionist roots. Andrade, in particular, had been observing the activities of the German avant garde for some time, believing that Expressionism – as a movement in search of original, "primitive" sources and the inner necessity of creation – was an important avenue for Brazilians in discovering the essential character of their own modernism. He contended that superficial dependence on the aestheticizing vanguards of French and Italian modernist styles was of little use to Brazilian artists: "No art for art's sake, amateur pessimism, [nor] refurbished style," he demanded. "The art of the primitive times is always an interested art, religious in a general sense.... We have the current, national, moralizing, human task to make Brazil

tas, que em 1922 realizariam a Semana de Arte Moderna. Por outro lado, Segall viveu aqui experiências intensas, neste:

Figure 83. Catalogue of Segall's São Paulo exhibition, 1924, cat. no. 171. Catálogo da exposição de Segall em São Paulo, 1924, cat. n. 171.

> *País novo, no qual tudo o que via se diferenciava tão radicalmente do que eu conhecera em minha vida anterior, que assumia aspectos de irrealidade. Vi-me transportado sob a fulgência de um sol tropical cujos raios iluminavam a gente e as coisas em seus recantos mais remotos e recônditos ...*

vi terra roxa, terra cor de tijolo e terra quase negra, uma vegetação luxuriante desdobrando-se em fantásticas formas ornamentais, vi danças executadas pelo povo com exaltação quase religiosa, dum ritmo alucinante e contagioso, que realizava espontaneamente, sem teorias e pesquisas intelectuais, o que as modernas tendências do bailado na Europa se esforçavam por elaborar como criações revolucionárias e inovadoras no domínio da dança; e vi homens e mulheres com os quais não obstante a estranheza de sua língua e costumes, me sentia irmanado.[27]

A bordo do navio que o leva de volta à Europa, Segall ouve falar da ameaça de guerra. À medida em que se aproxima da "agitada realidade européia, prenhe de ameaças e perigos," seus sonhos brasileiros vão se tornando lembranças distantes.[28]

S egall volta à Alemanha impressionado com a amplidão dos espaços brasileiros, com a exuberância da luz, das cores e das formas tropicais, mas o "aspecto superficial" das coisas, quase irreal, que o fascinara do ponto de vista "ótico," não o motivava a traduzir essas impressões em criação, pois era preciso que tudo passasse antes por um processo de elaboração íntima. Seu "mundo real," onde se sentia realmente à vontade para produzir, ainda seria

Brazilian. Current issue, modernism, take heed, because today only the national arts are valid."[32] In Segall, Andrade found the emotional synthesis between personal expression and external reality he believed was vital and exemplary: "It would not be too farfetched to say that because of Segall, many of us Latins have retrieved our ingenuity."[33]

Segall also benefited from this cultural interchange. While his first years in Brazil were both artistically and personally unsettling, many of the changes he underwent had ultimately positive outcomes,[34] including an artistic inspiration gleaned from the land,

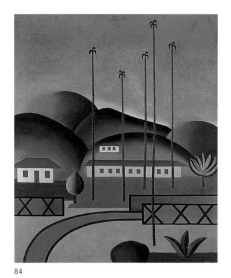

people, culture, and his fellow modernists. In Rio de Janeiro, for instance, Segall was touched by the splendor of the Botanical Garden with its imperial palm trees and by the "beauty of the hills with the *favelas* of black people – the most beautiful architecture in my opinion – which mushroomed from the earth and blended with it."[35] He asserted that in São Paulo, "the recently arrived foreigner, sad and without links to bind him to the city, soon begins to feel the inflow of energy by simply glancing around him." Accompanying his modernist friends, Segall visited farms in the state of São Paulo, drawing and painting black people, and coffee and banana plantations; he traveled to the interior to observe authentic popular feasts. Noting the differences between Brazilian and German culture, Segall reported to his friends in Berlin: "Instead of big parties ... we take small tours by car to places where black and mulatto music is played, *maxixe*, and tango."[36]

84

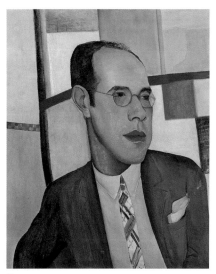

85

por bom tempo o ateliê de Dresden, esse "espaço acanhado em que respirava um ar familiar." O resultado mais importante de sua viagem, na sua avaliação, era ter-se tornado mais consciente do seu "próprio mundo interior."[29]

O expressionismo de Segall, anunciado entre 1910 e 1913 principalmente pela obra gráfica, estrutura-se, nos anos de guerra, em uma linguagem tensa e organizada, com linhas oblíquas ascendentes que são freqüentemente neutralizadas nos extremos superiores por linhas horizontais ou outras descendentes. Por motivos estratégicos, gostaria de apontar algumas das características desse expressionismo bastante particular de Segall, pois ele ajuda a compreensão da obra que produzirá no Brasil, após 1924. Ao contrário da linguagem estridente característica do expressionismo alemão – típica em Otto Dix, seu companheiro de Dresden – o expressionismo eslavo de Segall é melancólico, feito de formas e cores rebaixadas. Seu tom não é o da pregação inflamada e da militância localizada. Suas bandeiras, ele as ergue pela liberdade de expressão do indivíduo e por uma humanidade mais solidária. Seus temas espelham a nostalgia por essa felicidade perdida: casais, duas amigas, gestante, mãe e filho, mendigos, emigrantes. De 1913 até 1919, período que inclui a litografia *Mendigos – IIIª versão* (c. 1917) e telas notáveis como os *Eternos caminhantes* (óleo, 1919) e o *Auto-retrato II* (óleo, 1919), Segall cria nesse estilo construído, que transforma seres humanos em formas geométricas partidas,

All this enchanted the artist and is reflected in what Andrade called Segall's "Brazilian phase."[37] In jewellike oil, gouache, and watercolor paintings, he revealed his love of the people and his gratefulness to the country that liberated his artistic vision. *Geometric Landscape* of 1924 and *Brazilian Landscape* of 1925, for example, portray the countryside in a dreamlike overview that hovers between earth and sky (pls. 60, 92). Here too are echoes of the French art styles adapted by his Brazilian colleagues such as Tarsila do Amaral. A former pupil of the German painter J. Fischer Elpons, Tarsila (as she is called in Brazil) spent a number of years in France working with Albert Gleizes, Fernand Léger, and André Lhote. She returned from Europe at the same time as Segall and was part of the same modernistic circles. Her paintings, like *Palm Trees* of 1925 (fig. 84), depict "native" Brazilian subjects in an abstracting and highly colored style especially reminiscent of the cubist idiom of Léger.[38] In their geometric form and spatial organization, Segall's canvases – and in particular *Brazilian Landscape* – reveal interesting similarities. His simplified and rounded shapes of vegetation and animals and kaleidoscopic geometry of houses on the hill recall Tarsila's work.

Figure 84. **Tarsila do Amaral,** *Palm Trees***, 1925, oil on canvas, 33 7/8 x 28 15/16 in., private collection, São Paulo.** Tarsila do Amaral, *Palmeiras*, 1925, óleo sobre tela, 83 x 76.5 cm., coleção particular, São Paulo.

Figure 85. **Lasar Segall,** *Portrait of Mário de Andrade***, 1927, oil on canvas, 28 3/8 x 23 5/8 in., Institute of Brazilian Studies/University of São Paulo, collection of Mário de Andrade.** Lasar Segall, *Retrato de Mário de Andrade*, 1927, óleo sobre tela, 72 x 60 cm., Instituto de Estudos Brasileiros/ Universidade de São Paulo, coleção Mário de Andrade.

195

onde o rosto é uma máscara e o corpo, de membros definhados, não tem instrumentos para se situar no mundo. A tela *Eternos caminhantes*, que figurou entre as obras apreendidas pelo regime nazista como *Arte Degenerada*, é exemplar. Nela se percebe um forte impulso para a ordem, uma necessidade de conter o desespero humano com traços cortantes e tons sóbrios. Os emigrantes, um grupo fechado que se protege mutuamente, não pertencem apenas à raça judaica, mas representam todos os exilados pela sorte. Nesses personagens trágicos, alma, espírito e sentidos permanecem acuados, no reino das vagas intuições e temores. Segall definiu sua produção desse período como um "expressionismo construído."[30] Parece existir a necessidade simultânea de narrar as grandes tragédias da humanidade, mas com contenção religiosa. Ele repete o gesto ancestral que constrói os caracteres hebraicos: a mão sobe na vertical, estende-se na horizontal, desce novamente na vertical. Formam-se assim pequenos blocos arquitetônicos, separados, ordenados, que definem uma escrita retilínea, religiosa e apolínea.

Na Alemanha dos anos 1920, derrotada na guerra, a Nova Objetividade substitui, na obra de Segall, a geometria angulosa e as zonas autônomas de cor pela descrição linear dos assuntos. A linha abre, como um bisturi, as feridas desse mundo enfermo. É o que se vê em *Interior de pobres II* (óleo, 1921). Quando Segall decide radicar-se definitivamente no Brasil, viajando no final de 1923 com a esposa Margarete Quack, veríamos em suas primeiras produções brasileiras uma curiosa simbiose entre o estilo narrativo e impiedoso da Nova Objetividade e uma pintura derramada, com a qual o artista agradece ao país pelos novos sonhos que lhe oferecia.

Above all, both painters share a reverence for the simple life. Segall praised its religiousness in *Red Hill* of 1926 (pl. 86), in which he transformed a common Rio de Janeiro street scene into an altar to a black madonna, flanked by rows of palm trees that look like votive candles. Further proof of this fruitful exchange between Segall and Brazilian modernism can also be found in his abstract decorative works, the stylized backgrounds of *Mulatto I* of 1924 and *Portrait of Mário de Andrade* of 1927 (figs. 12, 85), and the regular rhythm of leaves in *Banana Plantation* of 1927 (pl. 85).

In 1928, after showing new work in São Paulo and Rio de Janeiro (figs. 86–88), Segall traveled to Paris. His Brazilian phase, a period of total surrender to the country that revealed "the miracle of light and of color," came to an end.[39] In the four years before Segall would return to Brazil, he reevaluated his original paradisaic vision. Starting from sketchbook notes (pls. 93, 96) and his affective memory, he began to recast his impressions of the land, reinterpreting images of the prostitution quarter of the *carioca* Mangue district,[40] as well as *favelas*, immigrants, black people, and canopies of tropical plants in woodcuts and

86 87

88

A correspondência freqüente mantida com o irmão Oscar mantinha Segall informado sobre o Brasil. Quando, em 1921, consulta o irmão sobre as condições locais para uma grande mostra de arte alemã – que estaria organizando com o crítico Will Grohmann – Oscar sugere que pensem primeiro em Buenos Aires, Argentina. O Brasil, responde ele, continuava igual ao de 1913, onde nem a guerra mudara nada:

A situação aqui ficou a mesma, o sol brilha da mesma forma, as laranjas, as bananas e o café crescem como antes, pois nenhuma planta levou tiro de canhão, pisadas de cavalo ou disparo de

etchings (pls. 74, 94, 95, 97–102). Secluded in his Paris apartment with his wife and two sons, Segall revealed a drive toward simplification, intimacy, and highly personal themes: mothers with children, domestic still lifes, and Jewish life. Landscapes once lit by the brilliant Brazilian sun were now bathed by the white light of the moon – the same magical moon present in his expressionist scenes of nocturnal prayer (fig. 1) and the nostalgic companion of his childhood in Vilnius.

In Paris, Segall began to sculpt free-standing figures and bas-relief groups (fig. 89). Because of his experimentation with clay, his canvases took on a greater sense of volume and weight; the figures in *Two Nudes* of 1930 (pl. 103), for example, demonstrate this sculptural presence. His efforts also molded his memory of Brazil: in oils, gouaches, and watercolors produced at this time, Segall's Brazilian subjects lose their sharp outline, as if blurred by distance (pl. 104). Lines are no longer so decisive and forms are now composed of earthen-colored daubs of paint. Through this sculptural turn, Segall's canvases gradually began to acquire the sensuous textures they would exhibit even more fully in the 1940s.

Figure 86. **Letter from Mário de Andrade to Lasar Segall, São Paulo, 12 September 1927, cat. no. 185.** Carta de Mário de Andrade para Lasar Segall, São Paulo, 12 de setembro de 1927, cat. n. 185.

Figure 87. **Page from catalogue of Segall's Rio de Janeiro exhibition, 1927–1928, cat. no. 184.** Página de catálogo da exposição de Segall no Rio de Janeiro, 1927–1928, cat. n. 184.

Figure 88. **Photographer unknown, Lasar Segall with colleagues at the opening of his exhibition at the Palace Hotel, Rio de Janeiro, 1928, black-and-white photograph, cat. no. 189.** Fotógrafo desconhecido, Lasar Segall na inauguração da exposição no Palace Hotel, Rio de Janeiro, 1928, fotografia preto e banco, cat. n. 189.

197

revólver; a tranquilidade não foi perturbada nem por estrondos de guerra, nem por gritos dos feridos ou famintos; [o país continua] sem vida intelectual e social, sem associações culturais, com as mesmas exposições ocasionais de quadros velhos.[31]

Alguns meses depois, Oscar o aconselha a fazer uma mostra só com seus quadros, para "estudar o ambiente." E diz que já tomou providências: "Todos os esboços que Feingold trouxe, pendurei-os nas paredes do meu escritório.... Estou convidando o Pestana – redator do jornal *O Estado de S. Paulo* – o Elpons (um pintor alemão) ... e mais alguns."[32]

Em novembro de 1923, Segall decide afinal trocar o clima opressivo e desesperançado da vida alemã pelo Brasil, pois o que desejava era exatamente "sossego, solidão e concentração interior." Ele escreveria mais tarde sobre essa decisão:

*A*final de contas era simplesmente cansaço; cansaço das impressões dos anos de guerra, em que vivia só do dia de hoje para o amanhã, cansaço da tensão interior dos anos de após guerra, cansaço das estéreis e intermináveis discussões e lutas artísticas, que pouco já tinham que ver com a arte em si, degenerando o mais das vezes em política da arte, comércio..., programas e teorias.[33]

Apesar do retrato desanimador que seu irmão traçara do país, havia em São Paulo um movimento nascente em defesa da arte moderna. Entre os que viram seus trabalhos em casa do irmão estava o escritor, crítico e principal teórico do modernismo brasileiro, Mário de Andrade, que fica profundamente impressionado: "Firmaram minha admiração.... Minha alma começou a dançar e dança ainda." O crítico torna-se defensor de Segall mesmo antes de sua chegada ao Brasil, e apresenta-o ao público em artigo publicado na revista *A Idéia*:

U pon his return to São Paulo in 1932, Segall set down firm roots, building an atelier in the garden beside his home, designed by his brother-in-law, the modernist architect Gregori Warchavchik. He also became intensely involved with the Society for Modern Art (SPAM), founded in December 1932 to familiarize the general public with modern art through exhibitions, concerts, and other cultural events (fig. 90). To fund its activities, SPAM held two carnival balls, which bore little resemblance to the traditionally spontaneous and improvised Brazilian *carnaval*. In 1933, organizers chose the imaginative theme "Carnival in the City of SPAM," and the following year, "Expedition to the Virgin Forests of SPAMland" (figs. 91, 71). Segall was commissioned to design the scenery and costumes (figs. 92–94); other artists, choreographers, and set painters contributed their talents in a unique example of collective creation.[41] Huge decorations filled the ballrooms, and in these imaginary environments of a world turned upside down, dancers performed exotic ballets choreographed by Chinita Ullman. These spirited events recall the youthful irreverence of Segall's student days in Germany as well as the merrymaking of Berlin cabarets. From the script of the feasts to the sketches of the characters, to the SPAM anthem composed of words devoid of sense, the carnival balls were a mixture of expressionist theatricalism and dadaist satire

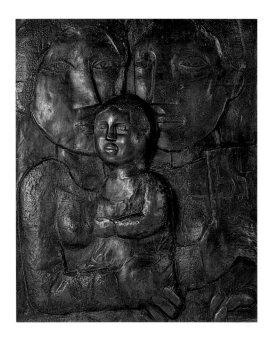

Figure 89. **Lasar Segall, *Family*, 1934, bronze relief, 23 3/4 x 19 1/2 x 13/16 in., Lasar Segall Museum.**
Lasar Segall, *Família*, 1934, relevo em bronze, 60.2 x 49.5 x 3 cm., Museu Lasar Segall.

Há muito seguia nas revistas e jornais alemães esse interessantíssimo artista que é Lasar Segall, russo. Acompanhara-lhe mesmo a evolução, do quase impressionismo (época de que Freitas Valle tem nas suas coleções excelente exemplar) até os últimos trabalhos, se apenas poderei qualificar de expressionistas. Realmente: expressionismo é termo bastante largo, e Segall pode caber dentro dele. Mas a verdade histórica obriga-me a contar que o artista escolhe geralmente os grupos secessionistas para neles expor.[34]

Embora suspeitando que Segall "não será compreendido pela grande maioria," Mário de Andrade dizia que isso não importava, porque ele "encontrará aqui um grupo de entusiastas, que saberão desprendidamente amar sua arte forte e original."[35] De fato, quando de seu retorno a São Paulo em janeiro de 1924, Segall foi recebido pelo pequeno mas influente grupo de artistas e intelectuais que realizaram a Semana de Arte Moderna de 1922. Assimilado pelo grupo, recebe, entre 1924 e 1925, duas importantes encomendas: a decoração do Baile Futurista do Automóvel Clube – "Enfim movimento, vida," comemora Mário de Andrade – e a decoração do Pavilhão de Arte Moderna de Olívia Guedes Penteado, outro importante ponto de reunião (como a Villa Kyrial). Os dois projetos mostram o espaço colorido, abstrato e sofisticado que Segall imaginava apropriado para a arte moderna brasileira.

Segall expõe suas idéias em conferências como "Sobre arte," apresentada na Villa Kyrial em 1924. Também se dirige a um público mais amplo, em textos como a introdução que escreve para a exposição de março de 1924, à rua Álvares Penteado 24, quando exibe obras de 1908 a 1923.

marked by the verve and invention of Segall, critics Andrade and Paulo Mendes de Almeida, and others.

Segall's involvement in SPAM ended sadly, however, as the group fell under the influence of Integralism, a reactionary movement of the 1930s that disclaimed "enemies of the state" (Communists, immigrants, and Jews) in favor of "native" Brazilians. The Integralist Party was formed in 1931 by conservative political elements in Brazil. Similar to European fascists, the Integralists had their own nationalist flag, salute, symbol, and uniform; unlike their counterparts, the group never achieved political control of the country. Their supporters capitalized on sentiments already voiced by some artist-intellectuals, who felt that slavish imitation of European models caused Brazilians to neglect their own culture.[42] In the early 1920s, the pulse of national feeling in the government had stirred those in cultural circles to rediscover Brazil in ancient sites of Minas Gerais and in folk art traditions.[43] The 1922 Modern Art Week, held during Brazil's centennial celebration of independence, was an associated effort to assert a new cultural nationalism with modern art. A later manifestation of this trend can be seen in the *Antropofagia* (Anthropophagy or "Cannibalism") movement, best exemplified by Tarsila's paintings of the late 1920s. Named after poet and critic Oswald de Andrade's "Anthropophagite Manifesto" of 1928, which urged Brazilian artists to "devour our colonizer … in order to appropriate his virtues and powers and transform the taboo into a totem," Anthropophagy advocated that artists consume and absorb outside influences to produce something new and utterly Brazilian.[44]

By the early 1930s, there was a strong nationalist current in organized cultural activities. In this atmosphere, Segall felt a prejudice that assaulted him frontally, in a

199

Preocupado com a perspectiva de sua arte não ser compreendida, ele abre o texto do catálogo "com algumas palavras de explicação" sobre seus "trabalhos expressionistas, tão diferentes de tudo quanto tem sido exposto até hoje em São Paulo."[36] Pede ao público que não tente buscar "o belo no sentido vulgar dessa palavra.... Rendei-vos simplesmente à força das formas e das cores … e um liame se estabelecerá entre vós e o quadro."[37] Procurava assim se fazer entender e conquistar inclusive eventuais compradores, apelando à idéia de uma linguagem comum entre a teoria e sua arte. Esse esforço teria prosseguimento mais tarde na série de três artigos intitulada *Arte e público*, publicada no *Diário Nacional* em 1928.

Há uma emocionante troca de influências entre Segall e o modernismo brasileiro. Mário de Andrade estava há algum tempo atento às vanguardas alemãs, por acreditar que o expressionismo, como uma arte em busca do originário, das fontes "primitivas," do interiormente verdadeiro (ou *innere Notwendigkeit*), era importante fonte no processo de descoberta das nossas próprias raízes. O contato com as vanguardas estetizantes e superficiais de origem francesa e italiana pouco beneficiaria o modernismo brasileiro, segundo ele:

> *Nada de arte pela arte, pessimismo diletante, estilo requintado. A arte dos períodos primitivos é sempre arte interessada, religiosa num sentido geral.... Nós temos o problema atual, nacional, moralizante, humano de abrasileirar o Brasil. Problema atual, modernismo, repara bem, porque hoje só valem artes nacionais.*[38]

Em Segall ele reconhecia, entusiasticamente, essa síntese emotiva entre expressão pessoal e realidade exterior, que tornava sua arte tão vital: "Não seria muito exagerado afirmar que foi graças a Lasar Segall que muitos dentre nós, latinos, tornamos a encontrar a nossa ingenuidade."[39]

Figure 90. **Catalogue for First SPAM Exhibition of Modern Art, São Paulo, 1933, cat. no. 200.** Catálogo da Primeira Exposição de Arte Moderna da SPAM, São Paulo, cat. n. 200.

Figure 91. **Lasar Segall, Invitation and program for "Carnival in the City of SPAM," 1933, cat. no. 199.** Lasar Segall, Convite e programa para "Carnaval na Cidade de SPAM," 1933, cat. n. 199.

Figure 92. **Photographer unknown, Lasar Segall with colleagues preparing mural for carnival, 1933, black-and-white photograph, cat. no. 201.** Fotógrafo desconhecido, Lasar Segall com amigos executando a decoração mural do baile de carnaval da SPAM, 1933, fotografia preto e branco, cat. n. 201.

Figure 93. **Lasar Segall, SPAMote (currency for "Carnival in the City of SPAM"), 1933, cat. no. 198.** Lasar Segall, SPAMote (unidade monetária para "Carnaval na Cidade de SPAM"), 1933, cat. n. 198.

Figure 94. **Photographer unknown, Guests at "Carnival in the City of SPAM," 1933, black-and-white photograph, cat. no. 202.** Fotógrafo desconhecido, Convidados do baile "Carnaval na Cidade de SPAM," 1933, fotografia preto e branco, cat. n. 202.

200

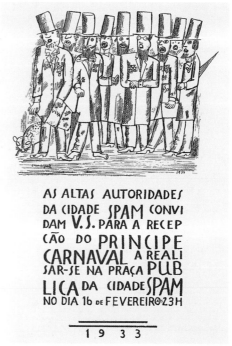

90

91

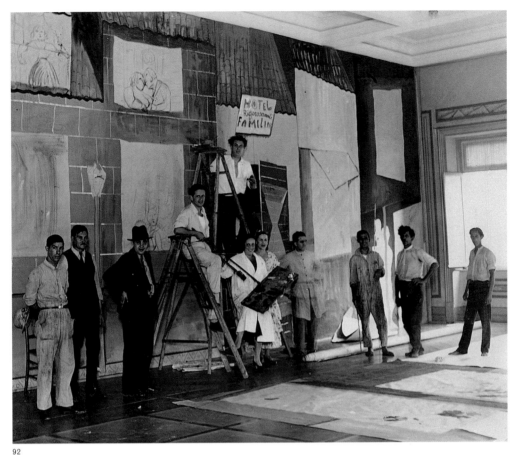

92

201

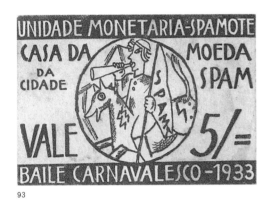

93

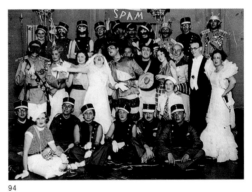

94

Segall também se beneficiou desse intercâmbio artístico e cultural. Apesar da agitação dos primeiros anos de estadia brasileira, com impactos na vida artística e pessoal,[40] a mudança repercute intensamente em sua obra, que mostra a inspiração da terra, do povo, da cultura e dos companheiros modernistas. No Rio de Janeiro, Segall é tocado pela beleza do Jardim Botânico com suas palmeiras imperiais, e pela "beleza dos morros com cabanas de negros – a mais bela arquitetura a meu ver – que crescem da terra e com ela se confundem."[41] Em São Paulo, sente que "o estrangeiro recém-chegado, triste e sem laços que o liguem à cidade, logo começa a sentir o afluxo de energia só ao olhar em redor de si."[42] Acompanhando os amigos modernistas, Segall freqüenta as fazendas de São Paulo, desenhando e pintando tipos de negros, plantas exóticas, cafezais e bananais. Com eles viaja pelo interior para assistir a genuínas festas populares, que

country that had seemed to proffer unlimited opportunities and from people who had officially become his compatriots in 1927. He grew increasingly withdrawn, taking refuge in his studio in a period of "inner emigration" comparable to (although quite different from) the experience of artists who remained in Germany during the National Socialist regime – exiles in their own native country.[45] Segall's case had nothing to do with political censorship or oppression. Answering the ache of his Russian soul, he sought a spiritual reclusion – one that he could not satisfy in Germany, France, or even initially in Brazil. This willful isolation, however, did not mean that the artist avoided intellectual and artistic participation. There were many modern art events at which he was present, playing the role of the "builder of the environment," as Andrade described him.[46] And even from his

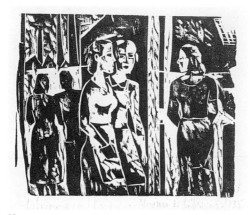

95

96

202

relata aos amigos em Berlim: "Ao invés de grandes festas ... fazemos pequenos passeios de carro a lugarejos onde se encontra música de negros e mulatos, maxixe e tangos."[43]

Todo esse encantamento pelo país se reflete em seu trabalho, e ele produz as telas da "fase brasileira" – expressão cunhada por Mário de Andrade.[44] *Paisagem geométrica* (aquarela, 1924), por exemplo, mostra numa visão de sobrevôo essa "paisagem de sonho" que paira entre o céu e a terra. Sua pintura vira uma festa de cores, enquanto o traço herdado da Nova Objetividade o ajuda a cercar e manter sob controle a emoção que vasa pelos poros dessa pintura. O enigmático *Encontro* (óleo, 1924), em que Segall se pinta como mulato, como que dizendo que tinha vindo ao Brasil para ficar, e o *Auto-retrato III* (óleo, 1927) – que lembra outro, de Otto Dix de 1926 – são dois exemplos da pintura desenhada desse período. Segall também esteve sujeito, como seus colegas brasileiros, à influência da arte francesa. Elementos de estilização cubista aparecem em seus trabalhos como forma de ordenação, os mesmos elementos visíveis na pintura de Tarsila do Amaral. Ex-aluna do pintor Elpons, e aluna na França de Lhote, Gleizes e Léger, ela também voltara de uma de suas viagens à Europa em dezembro de 1923, e fazia parte do mesmo círculo modernista. Suas pinturas, como *Palmeiras*, de 1925, reproduzem o assunto "nativo" com uma descrição cubista que lembra especialmente Léger. Na *Paisagem brasileira* (óleo, 1925), embora se possa pensar em Paul Klee, estão presentes os rosas e azuis da paleta "caipira" da pintora, e a temática, as formas simplificadas e arredondadas da vegetação e dos animais, e a geometria caleidoscópica das casas no morro, também coincidem com as soluções de Tarsila.[45] Mas na pintura de Segall há, antes de tudo, o conceito de natureza originária, simbolizado na cabana primeva, ecoando na vida pobre e colorida do morro. A religiosidade dessa vida simples é

Figure 95. **Livio Abramo, *Working Girls*, 1935, woodcut, 5 11/16 x 46 1/2 in., Print Museum, City of Curitiba.**
Livio Abramo, *Meninas de fábrica*, 1935, xilogravura, 14.5 x 118 cm., Museu da Gravura, Cidade de Curitiba.

Figure 96. **Francisco Rebolo Gonsales, *Landscape*, 1942, oil on canvas, 23 1/4 x 28 3/4 in., Museum of Contemporary Art/University of São Paulo.**
Francisco Rebolo Gonsales, *Paisagem*, 1942, óleo sobre tela, 59.1 x 73 cm., Museu de Arte Contemporânea/Universidade de São Paulo.

Figure 97. **Napoleon Potyguara "Poty" Lazzarotto, *Window I*, from the series *Mangue*, 1948, aquatint, etching, drypoint, 5 13/16 x 4 9/16 in., Print Museum, City of Curitiba.**
Napoleon Potyguara "Poty" Lazzarotto, *Janela I*, da série *Mangue*, 1948, água-tinta, água-forte e ponta-seca, 14.7 x 11.5 cm., Museu da Gravura Cidade de Curitiba.

homenageada em *Morro vermelho* (óleo, 1926), onde Segall constrói um altar para a madona negra, ladeada por fileiras de palmeiras que se assemelham a velas votivas. Outros sinais dessa frutífera troca entre Segall e o modernismo brasileiro podem ser encontrados nos motivos abstratos dos seus trabalhos de decoração, nos detalhes estilizados ao fundo de *Mulato I* (óleo, 1924) e do *Retrato de Mário de Andrade* (óleo, 1927) e na cadência geométrica das folhas em *Bananal* (óleo, 1927).

97

Após exibir em São Paulo e no Rio de Janeiro suas telas brasileiras, Segall parte, em 1928, para Paris. Encerrava-se a "fase brasileira," período de entrega total ao país que lhe "revelou o milagre da luz e da cor," e que Mário de Andrade chamou de a "quase perdição" do artista.[46] O afastamento de quatro anos permite a Segall reavaliar sua original visão paradisíaca do novo mundo. Novamente emigrante, ele trabalha com a lembrança do Brasil, e vai-se apossando daquela perturbadora terra estrangeira, transformando-a em coisa sua e nova. A partir de anotações nos pequenos cadernos de desenho, e lançando mão da memória afetiva, ele recria as cenas de prostituição do *Mangue* carioca, os *Emigrantes*, as figuras dos negros, as favelas, as plantas tropicais, em xilogravura e gravura em metal. O recolhimento do apartamento de Paris e a vida junto à mulher e aos dois filhos estimula o intimismo da obra e a escolha dos temas – maternidades, judaísmo, naturezas-mortas. As paisagens, antes iluminadas pelo sol brasileiro, voltam a ser banhadas pela

98

100

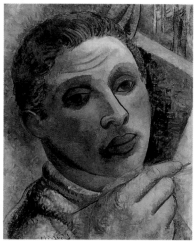

99

Figure 98. **Lasar Segall,**
***The White Vase*, 1935, oil**
on canvas, 25 5/8 x
18 1/4 in., collection of
Maria Lucia Alexandrino
Segall, São Paulo.
Lasar Segall, *O vaso branco*,
1935, óleo sobre tela,
65 x 46 cm., coleção Maria
Lucia Alexandrino
Segall, São Paulo.

Figure 99. **Lasar Segall,**
***The Head of the Painter*,**
1935, oil on canvas,
25 5/8 x 21 1/4 in.,
Museum of Modern Art,
Rio de Janeiro, collection
of Gilberto Chateaubriand.
Lasar Segall, *Cabeça do
pintor*, 1935, óleo sobre
tela, 65 x 54 cm., Museu de
Arte Moderna, Rio de
Janeiro, coleção Gilberto
Chateaubriand.

Figure 100. **Lasar Segall,**
Young Girl with Long
***Hair*, 1942, oil on canvas,**
25 5/8 x 19 5/8 in.,
Lasar Segall Museum.
Lasar Segall, *Jovem de
cabelos compridos*, 1942,
óleo sobre tela, 65 x 50 cm.,
Museu Lasar Segall.

somewhat aloof stance, Segall exerted a profound influence on many Brazilian artists – such as the printmakers Lívio Abramo (fig. 95), Marina Caram, and Napoleon Potyguara "Poty" Lazzarotto (fig. 97); painters Francisco Rebolo Gonsales (fig. 96), Manoel Martins, Yolanda Mohalyi, and Marianne Overbeck; and members of the Família Paulista group, who appreciated his quiet and inwardly turned art.[47]

This shift benefited his easel painting, allowing him to refine his formal interests and to distill the essential aspects of his pictorial vocabulary. In 1935, Segall began making visits to Campos do Jordão, a region in the state of São Paulo known as the Brazilian Switzerland. That same year he met the painter Lucy Citti Ferreira, who would become his model, pupil, and collaborator for the next twelve years. During the 1930s and 1940s, Segall produced a number of portraits of Lucy, still lifes (fig. 98), and landscapes of Campos do Jordão, which manifest a painterly understanding of his experience with sculpture. In an image of Lucy titled *Young Girl with Long Hair* of 1942 (fig. 100), Segall used his brush like a spatula on soft clay, forming tiny curls of paint on the canvas. He built up the surface of his paintings by overlapping layers of paint and by introducing granular materials like sand and sawdust. Daubs of subdued hues give these pictures a classic assurance, the same kind that emanates from statues ravaged by age. Sculpture also influenced the treatment of his painted figures: he depicted oxen and field hands in the Campos do Jordão with the solidity of statues (pl. 105), and the heavy hands of craftsmen are highlighted in the foreground of his many portraits and self-portraits (fig. 99).

In Campos do Jordão, Segall began an introspective study of the Brazilian landscape. As Andrade explained, it was in Campos that Segall found motifs by which he

205

luz branca da lua – a mesma lua de presença mágica em cenas de oração noturna, companheira nostálgica da infância em Vilna.

É também em Paris que Segall começa a esculpir figuras isoladas e grupos em baixo-relevo. A experiência com o barro contagia a pintura, que ganha um sentido maior de volume e peso; as figuras de *Dois nus* (óleo, 1930), por exemplo, exibem essa presença escultórica. Nos óleos, guaches e aquarelas produzidos nesse período, o Brasil lembrado perde a nitidez dos contornos, como se a distância borrasse seus limites. A linha já não é decisiva, a pintura se faz agora por manchas da cor da terra, e as telas vão progressivamente ganhando textura.

De volta a São Paulo, em 1932, Segall dedica-se a erguer seu ateliê, no jardim ao lado da casa projetada pelo cunhado, o arquiteto modernista Gregori Warchavchik. Ele se envolve também, intensamente, nas atividades de criação e animação da Spam – Sociedade Pró-Arte Moderna, fundada em dezembro de 1932, cujo objetivo principal era difundir a arte moderna entre o grande público, através de exposições, concertos e outros eventos culturais. A fim de arrecadar fundos para suas atividades, a SPAM realiza dois bailes de carnaval – um em 1933, outro em 1934 – que em nada se assemelhavam às habitualmente improvisadas festas carnavalescas brasileiras. Esses dois bailes – *Carnaval na cidade de SPAM* e *Uma expedição às matas virgens de SPAMolândia* – tiveram projeto, decorações e figurinos de Segall, e delas participaram vários artistas, numa experiência única de criação coletiva. Juntando artes plásticas, teatro, balé, decoração e figurinos, a SPAM pôs em prática o projeto moderno de uma obra de arte total. Os salões dos bailes eram cobertos por enormes cenários, e nesses ambientes imaginários era inventada uma vida pro-

would establish "the universality of the Brazilian landscape" and a "revelation of humanity" in his painting.[48] He no longer looked for tropical elements to proclaim his place, but turned towards a more anonymous, universal identification with it (figs. 101–106). The "European" landscape of Campos, with its cool climate and familiar vegetation, attracted and fulfilled him like "a great museum, where the artist goes to apprehend in contemplative silence its master works of art."[49] He developed an intimacy with the land: "In the boundless and silent nature of Campos do Jordão," he wrote, "we find ourselves in the midst of shapes, lines and colors of infinite variety.... We study the pictorial bounty that envelops us, to extract its values and, to an ever increasing degree, to penetrate and be lost in it, in accordance with the limits of our capabilities."

101

102

103

Figure 101. **Lasar Segall, *Horses in Campos do Jordão*, page from a sketchbook, 1939, graphite on paper, cat. no. 211.**
Lasar Segall, *Cavalos em Campos do Jordão*, página de um caderno de anotação, 1939, grafite sobre papel, cat. n. 211.

Figure 102. **Lasar Segall (?), *Ox Car*, c. 1940, black-and-white photograph, cat. no. 218.**
Lasar Segall (?), *Carro de boi*, c. 1940, fotografia preto e branco, cat. n. 218.

Figure 103. **Lasar Segall, *Sky and Mountains in Campos do Jordão*, page from a sketchbook, c. 1940, graphite on paper, cat. no. 216.**
Lasar Segall, *Céu e montanhas em Campos do Jordão*, página de um caderno de anotação, c. 1940, grafite sobre papel, cat. n. 216.

Figure 104. **Lasar Segall, *Landscape with Ox*, page from a sketchbook, c. 1940, graphite on paper, cat. no. 215.**
Lasar Segall, *Paisagem com boi*, página de um caderno de anotação, c. 1940, grafite sobre papel, cat. n. 215.

Figure 105. **Lasar Segall (?), *Campos do Jordão Landscape*, 1939, black-and-white photograph, cat. no. 212.**
Lasar Segall (?), *Paisagem de Campos do Jordão*, 1939, fotografia preto e branco, cat. n. 212.

207

104

105

visória, com personagens caricatos que viravam o mundo de cabeça para baixo, enquanto se desenvolviam balés "exóticos," coreografados por Chinita Ullman. Misto de teatralização expressionista e sátira dadaísta, o roteiro das festas, a descrição dos personagens, o hino com palavras sem sentido da SPAM, tudo denotava a verve e o poder de invenção de Segall, Mário de Andrade e Paulo Mendes de Almeida, entre outros. A SPAM reeditou muito da irreverência juvenil da geração de Segall, que se expandia nas festas de rua em Dresden e nos cabarés de Berlim.

O envolvimento de Segall na SPAM termina de modo triste, com a associação aos poucos dominada por um grupo simpatizante do integralismo, movimento reacionário que na década de 30 repudiava os "inimigos do Estado" (comunistas, emigrantes e judeus), em defesa do "nacional."

Plunging into this landscape, which he approached and explored almost as if it were a woman, Segall reached the fullness of an extremely sensuous, sophisticated, and imaginative strategy of painting. Drawing on his expressionist heritage, he sought a restrained and formal order to describe the powerful emotional responses nature awoke in him. He organized mountains and forests into compact female forms (soft hills, for

example), the function of which was to protect. Within these sheltering masses, he inserted groups of animals as symbols of a harmonious collective life. The painting *Cattle in the Forest* of 1939 (pl. 106) is one example of this introspective, humanistic subject matter. Not by chance, Segall began to use the ocher, gray, and black tones characteristic of his expressionist palette again. Now, however, they joined with the sensuous tones of pink, moss green, and warm earth – a color he described as both "exciting and melancholic."[50] The sum of these hues produced a unique coloring in the history of Brazilian painting, one which Paulo Mendes de Almeida has described as "the Segall color."[51]

If these paintings were the fields of personal inner peace, elsewhere there was global turmoil, and Segall also addressed more urgent subjects. While he had produced watercolors and gouaches with Jewish themes during the early 1930s, such as Rabbi with Pupils and Torah Scroll (pls. 107, 108), in 1937 he completed a major painting of more immediate relevance, Pogrom (pl. 109). Miles away from

Figure 106. **Lasar Segall, *Forest*, page from a sketchbook, c. 1930, blue ink on paper, cat. no. 191.** Lasar Segall, *Floresta*, página de um caderno de anotação, c. 1930, tinta azul a pena sobre papel, cat. n. 191.

Sofrendo na pele o preconceito, que o atinge agora com um golpe profundo, porque recebido neste país que parecia lhe oferecer ilimitadas possibilidades, e ao qual ele se entregara como a uma festa, Segall se recolhe.

Finda a festa modernista, Segall refugia-se no ateliê. Tem início um comovente movimento de emigração interior, comparável (embora bastante diverso) à experiência vivida pelos artistas que permaneceram na Alemanha durante o regime nazista. Em seu estudo sobre os intelectuais e artistas banidos e os que foram perseguidos dentro da Alemanha, Werner Haftmann esmiuça o subsequente sentimento de humilhação que tomou conta daqueles que, convictos de que "só poderiam viver e trabalhar como artistas na Alemanha,"[47] optaram por uma "emigração interior" (*innere Notwendigkeit*), vivendo uma existência de emigrantes em sua própria terra natal.

O caso de Segall é bastante diverso, pois sua voluntária emigração interior não fora causada pela terrível perseguição nazista aos judeus na Alemanha. Atendendo aos reclamos de sua alma russa e judaica, Segall buscou e encontrou no Brasil – para além do burburinho exuberante e colorido dos trópicos – o recolhimento sagrado de que necessitava para elaborar criativamente o sentimento permanente de ser *de fora*, que o acompanhou tanto na Alemanha, como na França ou no Brasil. Não há nenhuma possibilidade de ligar esse concentrado mergulho para dentro de si mesmo à idéia de "humilhação." Isso também não significa que no Brasil Segall tenha ficado isolado do ambiente artístico e intelectual. Ao contrário, foram vários os momentos em que esteve presente, participando de atividades em prol da arte moderna, exercendo o papel de "construtor de

Plate 111. **Lasar Segall,
Untitled illustration from the
notebook Visions of War
1940–1943, 1940–43, brush, pen
and black and siena ink,
watercolor on paper, cat. no. 79.**
Lasar Segall, do caderno *Visões de
Guerra 1940–1943*, 1940–43, tinta
preta a pena, aquarela, tinta terra de
siena a pincel sobre papel, cat. n. 79.

Plate 112. **Lasar Segall,
Untitled illustration from the
notebook Visions of War
1940–1943, 1940–43, pen and
siena and black ink, wash on
paper, cat. no. 84.**
Lasar Segall, do caderno *Visões de
Guerra 1940–1943*, 1940–43, tinta
preta a pena e aguada e tinta terra
de siena aguada sobre papel, cat. n. 84.

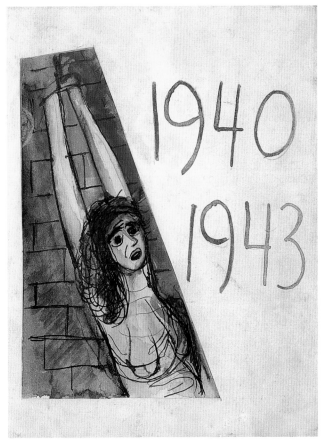

111

209

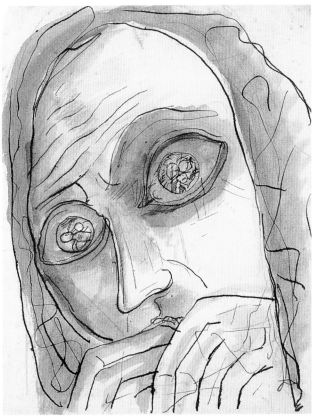

112

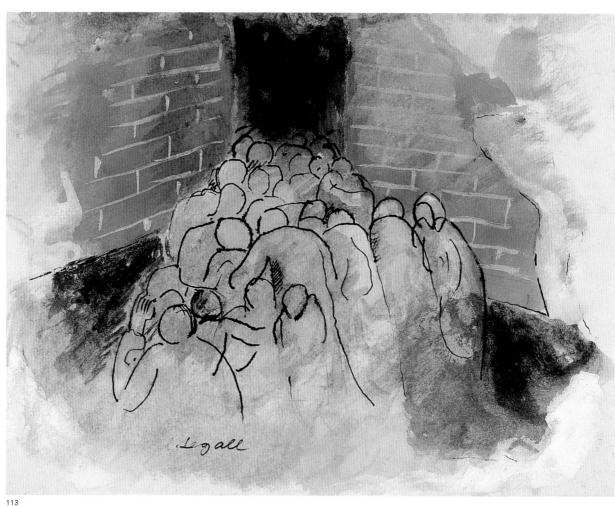

113

Plate 113. **Lasar Segall, Untitled illustration from the notebook *Visions of War 1940–1943*, 1940–43, pen and black ink, watercolor on paper, cat. no. 81.**
Lasar Segall, do caderno *Visões de Guerra 1940–1943*, 1940–43, tinta preta a pena e aquarela sobre papel, cat. n. 81.

Plate 114. **Lasar Segall, Untitled illustration from the notebook *Visions of War 1940–1943*, 1940–43, pen and black and sepia ink, gouache on paper, cat. no. 83.**
Lasar Segall, do caderno *Visões de Guerra 1940–1943*, 1940–43, tinta preta a pena, tinta sépia aguada e guache branco sobre papel, cat. n. 83.

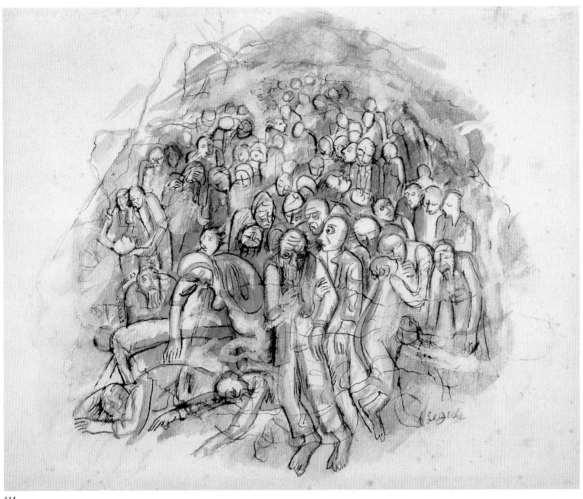

211

212

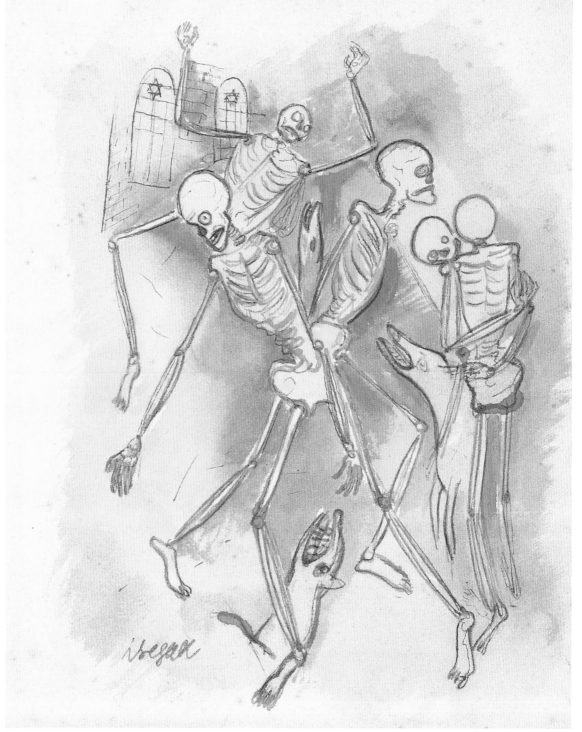

Plate 115. **Lasar Segall,
Untitled illustration
from the notebook
*Visions of War
1940–1943*, 1940–43,
pen and red, yellow,
and black ink, wash on
paper, cat. no. 85.**
Lasar Segall, do caderno
Visões de Guerra 1940–1943,
1940–43, tinta vermella a
pena e tintas preta e
amarela aguadas sobre
papel, cat. n. 85.

Plate 116. **Lasar Segall,
Untitled illustration from
the notebook *Visions of War
1940–1943*, 1940–43, pen and
black and red ink, watercolor
on paper, cat. no. 82.**
Lasar Segall, do caderno *Visões
de Guerra 1940–1943*, 1940–43,
tinta preta e vermelha a pena e
aquarela sobre papel, cat. n. 82.

Plate 117. **Lasar Segall,
Untitled illustration from
the notebook *Visions of War
1940–1943*, 1940–43, pen and
black and sepia ink, wash,
gouache on paper, cat. no. 80.**
Lasar Segall, do caderno *Visões
de Guerra 1940–1943*, 1940–43,
tinta preta a pena e aquarela,
tinta sépia aguada e guache
branco sobre papel, cat. n. 80.

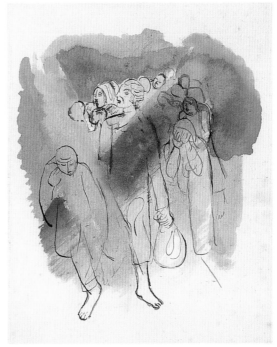

116

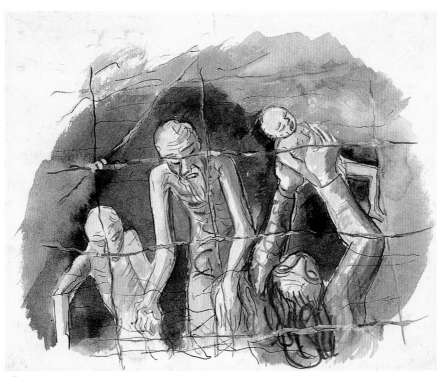

117

214

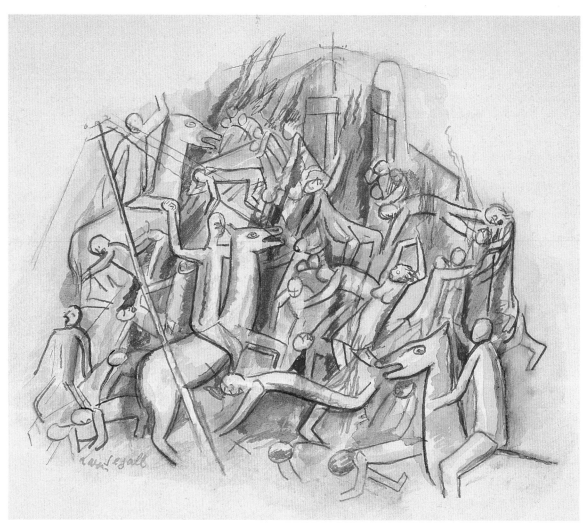

118

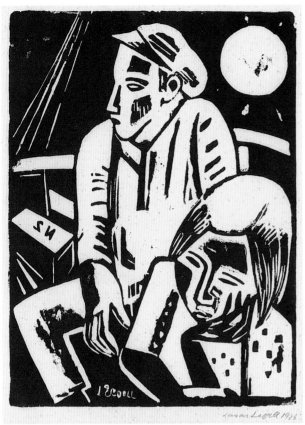

119

120

Plate 118. **Lasar Segall, Untitled illustration from the notebook _Visions of War 1940–1943_, 1940–43, pen and red and yellow ink, wash on paper, cat. no. 86.**
Lasar Segall, do caderno _Visões de Guerra 1940–1943_, 1940–43, tinta vermelha preta a pena e aguada et tinta amarela aguada sobre papel, cat. n. 86.

Plate 119. **Lasar Segall, _Emigrants with Moon_, 1926, woodcut, cat. no. 113.**
Lasar Segall, _Emigrantes com lua_, 1926, xilogravura, cat. n. 113.

Plate 120. **Lasar Segall, _Emigrants_, 1929, drypoint, cat. no. 125.**
Lasar Segall, _Emigrantes_, 1929, ponta-seca, cat. n. 125.

216

122

123

124

Plate 121. **Lasar Segall,**
***Sailor 121*, 1928, drypoint,**
cat. no. 119.
Lasar Segall, *Marinheiro
121*, 1927, ponta-seca,
cat. n. 119.

Plate 122. **Photographer
unknown, *Ship Smokestack*,
c. 1930s, black-and-white
commercial photograph,
cat. no. 196.**
Fotógrafo desconhecido,
*Chaminé e respiradouro de
navio*, c. 1930, fotografia
comercial preto e branco,
cat. n. 196.

Plate 123. **Photographer
unknown, *Ship Prow*,
c. 1930s, black-and-white
commercial photograph,
cat. no. 195.**
Fotógrafo desconhecido, *Proa
de navio*, c. 1930, fotografia
comercial preto e branco,
cat. n. 195.

Plate 124. **Lasar Segall,**
***Ship and Mountains*, 1930,
drypoint, cat. no. 131.**
Lasar Segall, *Navio e
montanhas*, 1930, ponta-seca,
cat. n. 131.

125

126

218

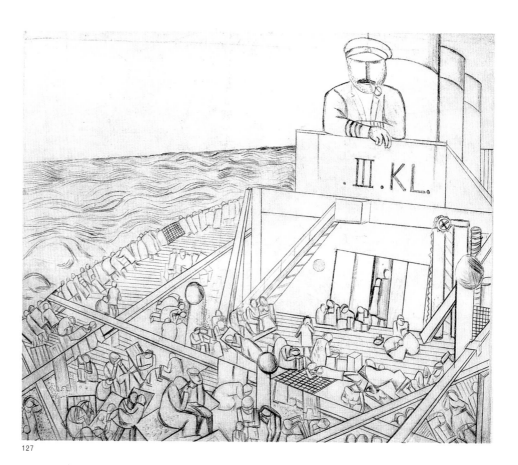

127

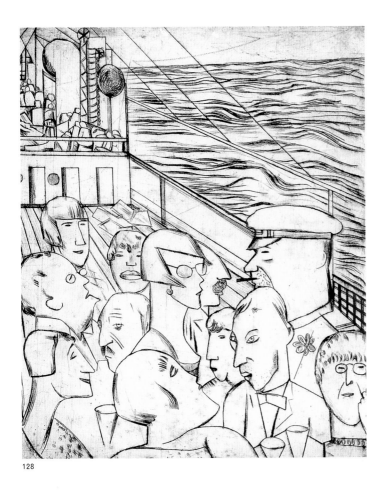

128

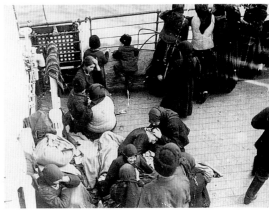

129

130

220

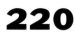

131

Plate 130. **Lasar Segall,
*Female Figure at
Window*, c. 1955, water-
color, pen and ink on
paper, cat. no. 40.**
Lasar Segall, *Figura femini-
na à janela*, c. 1955, aquarela
e tinta preta sobre papel,
cat. n. 40.

Plate 131. **Lasar Segall,
Figure Facing Another,
1948, watercolor,
gouache on paper,
cat. no. 38.**
Lasar Segall, *Figura
fazendo face à outra*, 1948,
aquarela e guache
sobre papel, cat. n. 38.

Plate 132. **Lasar Segall,
Street of Wanderers I,
1956, oil on canvas,
cat. no. 17.**
Lasar Segall, *Rua de
erradias I*, 1956, óleo sobre
tela, cat. n. 17.

222

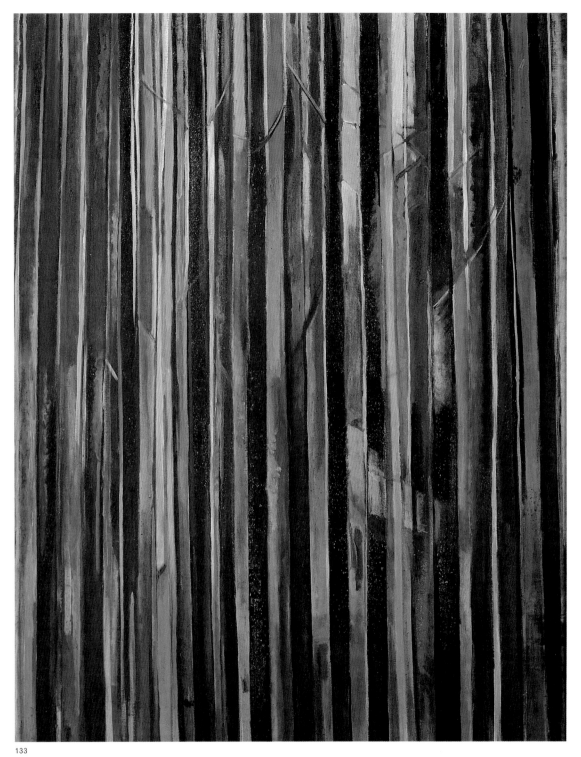

Plate 133. **Lasar Segall,**
Forest with Glimpses
of Sky, 1954, oil
on canvas, cat. no. 16.
Lasar Segall, _Floresta_
com vislumbres de
céu, 1954, óleo sobre tela,
cat. n. 16.

Plate 134. **Lasar Segall,**
Mountains in Campos
do Jordão, 1955, pen
and blue ink on paper,
cat. no. 90.
Lasar Segall, _Montanhas_
de Campos do Jordão,
1955, tinta azul a pena
sobre papel, cat. n. 90.

Plate 135. **Lasar Segall,**
Forest, c. 1955, brush,
pen and ink, wash on
paper, cat. no. 87.
Lasar Segall, _Floresta_,
c. 1955, tinta preta a pena,
pincel e aguada sobre
papel, cat. n. 87.

134

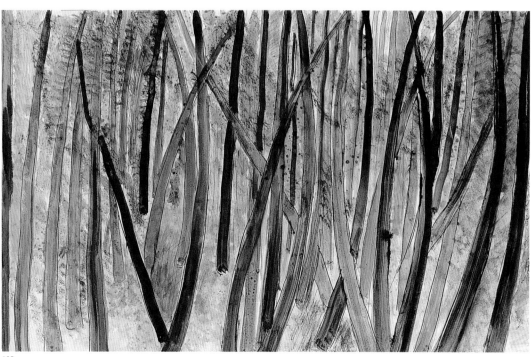

135

Plate 136. **Lasar Segall, *Landscape with Mountains*, page from a sketchbook, c. 1950, blue ink on paper, cat. no. 223.**
Lasar Segall, *Paisagem com montanhas*, página de um caderno de anotação, c. 1950, tinta azul a pena sobre papel, cat. n. 223.

Plate 137. **Lasar Segall, *Man in Mountains*, c. 1955, pen and ink, wash on paper, cat. no. 89.**
Lasar Segall, *Homem nas montanhas*, c. 1955, tinta preta a pena e aguada sobre papel, cat. n. 89.

136

224

137

the political realities of Jews in Europe, Segall drew on memory, earlier works of the same theme, images from popular culture (fig. 107), and his imagination (fig. 108) to create this painting. The composite form is one of personal recollection and artistic inspiration, his inner world shaping an outer, apprehensive reality. This same composition (originally derived from his Campos landscapes) appears again in a more allegorical painting tied to political affairs, *Masks* of 1938 (pl. 110). During the Second World War, Segall produced numerous images of persecution, chaos, and exodus (fig. 109), including his 1940–43 notebook *Visions of War* (pls. 111–118), a set of iconic drawings made not from direct ob-

107 108

ambiente," para usar novamente uma expressão de Mário de Andrade.[48] E mesmo desse relativo isolamento, Segall exerceu influência profunda em vários artistas brasileiros, como os gravadores Lívio Abramo, Marina Caram, Napoleon Potyguara "Poty" Lazzarotto, os pintores Francisco Rebolo Gonsales, Manoel Martins, Yolanda Mohalyi, Marianne Overbeck e os integrantes da chamada Família Paulista, com o exemplo de sua arte interiormente verdadeira.

 A pintura de cavalete sai beneficiada desse mergulho interior, levando-o a um refinamento das questões formais e dos aspectos essenciais de seu vocabulário pictórico. Além disso, no ano de 1935, dois acontecimentos seriam marcantes para a obra de Segall: ele conhece a região de Campos do Jordão e a pintora Lucy Citti Ferreira – sua modelo, discípula e colaboradora durante doze anos. Os retratos de Lucy, as paisagens de Campos do Jordão e as naturezas-mortas das décadas de 30 e 40 são moldados numa matéria requintada, que denuncia a apropriação, pela pintura, dos saberes mais depurados da experiência escultórica. Os gestos amorosos e curvos da espátula na argila se transferem para o pincel, em forma de pequenos caracóis. A superfície da pintura é construída pela sobreposição de várias camadas de tinta, e pela introdução de elementos granulosos como areia e serragem. Uma espécie de argamassa de colorido baixo e sensual dá a essas pinturas uma certeza clássica, como a que se desprende de estátuas que o tempo desbastou. É o que se vê em *Jovem de cabelos compridos* (óleo, 1942), um dos retratos de Lucy. Suas escul-

Figure 107. **The Jews, Paris, 1933, cat. no. 203.**
Os Judeus, Paris, cat. n. 203.

Figure 108. **Lasar Segall, Lucy C. Ferreira in a study pose for the painting *Pogrom*, São Paulo, c. 1936, black-and-white photograph, cat. no. 207.**
Lasar Segall, Lucy C. Ferreira posando para *Pogrom*, São Paulo, c. 1936, fotografia preto e branco, cat. n. 207.

servation, but from memory, imagination, and the artist's collection of news agency photographs (figs. 110, 111).

Segall approached the subject of emigration and exile in a similar fashion. The theme was not new; it had been of interest to him since his first trip to Brazil in 1913.[52] He had been producing prints and collecting images of ships and their passengers (pls. 119–124) since the mid-1920s and was sensitive to the conditions of travel afforded various social groups (pls. 125–129). In the late 1930s, Segall began to formulate a less specific image of emigrants (figs. 112, 113, 115, 116), one he believed "did not correspond to a period, to a limited social drama."[53] The result was the monumental painting *Emigrant Ship* (fig. 114), which he discussed upon its completion in 1941: "There is no immediate political intention, nor does it capture a realistic scene. There is nothing temporal about it, that ship is out of time and space. It is a ship which I created and it contains a great deal of my interior voyages, of a long contemplation. I divested it of all objective realism to make of it a symbol."[54] In this imposing and dramatic canvas, tinged by an earthen and melancholic coloring, human masses are piled into the now familiar pyramid composition and shipped towards a tragic destiny. *Emigrant Ship* – like similar subjects of human adversity, or alternatively, natural repose – was a product of Segall's inward search and humanistic goal.

During the late 1940s and 1950s, he continued on this path, rethinking old subjects such as the *favelas* and the Mangue women of Rio de Janeiro (pls. 130, 131). *Street of Wanderers I* (pl. 132), for example, asserts itself in the generalization of objects, transparency of matter, and verticality of forms; no longer did the artist focus on the physicality of the figure but on the faceting of light and veils of color, as if in a quest for the transcendence of theme

226

turas, que destilam um comovente sentido de permanência, também contagiam os temas da pintura: os bois e os camponeses plantados em meio à paisagem de Campos do Jordão pisam com a certeza de monumentos esse chão familiar, enquanto as mãos vigorosas do artesão ganham destaque no primeiro plano dos retratos e auto-retratos.

Em Campos do Jordão, Segall inicia um estudo introspectivo da paisagem brasileira. Como Mário de Andrade notou, foi em Campos que Segall encontrou os motivos pelos quais ele iria estabelecer "a universalidade da terra brasileira" e uma "revelação da humanidade" em sua pintura.[49] Ele não olha mais para fora, para uma realidade "de sonho," tropical, exótica, inatingível. Essa paisagem européia de clima frio e vegetação familiar o "atrai e satisfaz profundamente," lembrando-lhe um "grande museu de arte, onde o artista vai para estudar em silêncio contemplativo as suas grandes obras." Numa linguagem extremamente eroticizada ele escreve:

Na vasta e silenciosa natureza de Campos do Jordão ... nos encontramos em meio a formas, linhas e cores em variedade infinita ... estudamos a riqueza pictórica que nos cerca, [tentando] retirar-lhe os valores e, em grau cada vez maior, penetrá-la e absorver-nos nela conforme as possibilidades que possuímos.[50]

Mergulhando nessa paisagem, que ele explora e possui quase como se fosse uma mulher, Segall chega à plenitude de uma pintura extremamente sensual e requintada. Mais uma vez, a emoção forte despertada pela natureza iria pedir o movimento complementar e contido de ordenar. As montanhas, as florestas, são organizadas em formas femininas compactas, cuja função é a de proteger. Nelas se inscrevem grupos de bois, símbolos de uma vida coletiva em harmonia – *Gado na floresta* (óleo, 1939) é um dos exemplos desse tema introspectivo e humanista. Não por acaso retornam os tons ocres, cinzas e pretos, característicos de sua paleta expressionista. Só que agora

Figure 109. **Lasar Segall,**
***Exodus I*, 1947, oil on
canvas, cat. no. 15.**
Lasar Segall, *Éxodo I*, 1947,
óleo sobre tela, cat. n. 15.

Figure 110. **Associated
Press, London, *A Jew
Surrounded by Nazis
During a General Round-
Up*, c. 1940, black-and-
white commercial
photograph, cat. no. 213.**
Agência Associated Press,
Londres, *Judeu rodeado por
nazistas durante uma batida*,
c. 1940, fotografia comercial
preto e branco, cat. n. 213.

Figure 111. **Photographer
unknown, *World War II
Refugees*, c. 1945, black-
and-white commercial
photograph, cat. no. 222.**
Fotógrafo desconhecido,
Refugiados na IIª Guerra,
c. 1945, fotografia comercial
preto e branco, cat. n. 222.

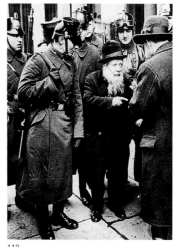

110

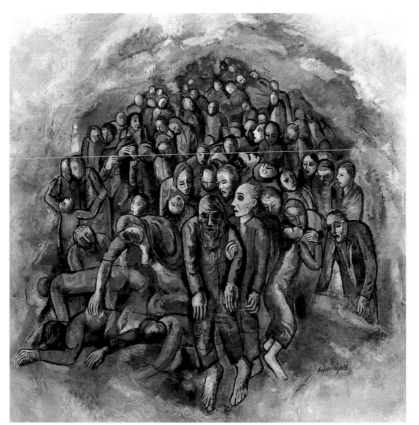

109

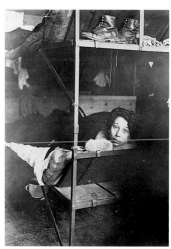

111

112

113

228

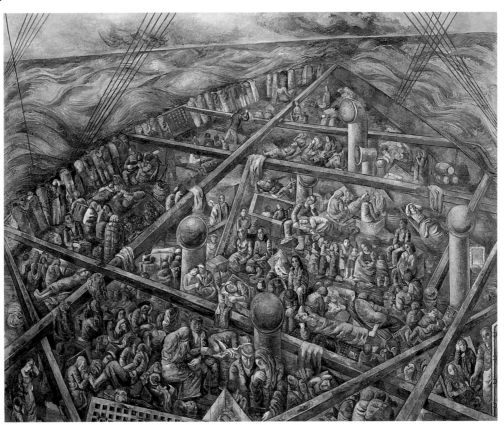

114

Figure 112. **Lasar Segall, *Figures on Board the Ship "Cap Arcona,"* page from a sketchbook, 1928, graphite on paper, cat. no. 186.**
Lasar Segall, *Figuras a bordo do navio "Cap Arcona,"* página de um caderno de anotação, 1928, grafite sobre papel, cat. n. 186.

Figure 113. **Lasar Segall, *View from the Ship "Oceania,"* page from a sketchbook, c. 1938, graphite on paper, cat. no. 208.**
Lasar Segall, *A bordo do "Oceania,"* página de um caderno de anotação, c. 1938, grafite sobre papel, cat. n. 208.

Figure 114. **Lasar Segall, *Emigrant Ship*, 1939–41, oil and sand on canvas, 90 1/2 x 108 1/4 in., Lasar Segall Museum.**
Lasar Segall, *Navio de emigrantes*, 1939–41, óleo com areia sobre tela, 230 x 275 cm., Museu Lasar Segall.

Figure 115. **Lasar Segall, *On the Deck of the Ship "Oceania,"* page from a sketchbook, 1938, graphite on paper, cat. no. 210.**
Lasar Segall, *No convés do "Oceania,"* página de um caderno de anotação, 1938, grafite sobre papel, cat. n. 210.

Figure 116. **Lasar Segall, *On the Deck of the Ship "Oceania,"* page from a sketchbook, 1938, graphite on paper, cat. no. 209.**
Lasar Segall, *No convés do "Oceania,"* página de um caderno de anotação, 1938, grafite sobre papel, cat. n. 209.

115

116

eles vêm acompanhados de sensuais tons de rosa, verdes musgos e terras quentes – "terra como cor vermelha, excitante e melancólica."[51] A somatória desses muitos tons conduzem a pintura a uma cor única na pintura brasileira, que Paulo Mendes de Almeida descreveu como "a cor Segall."[52]

Se esses campos são de paz interior, os tempos são de guerra, e Segall se dedica, paralelamente, a grandes temas universais, que a eclosão da Segunda Grande Guerra torna mais agudos. São dessa época *Pogrom* (óleo, 1937), *Máscaras* (óleo, 1938) e uma coleção de imagens de perseguição, caos e êxodo, incluindo o caderno *Visões de guerra* (1940–43), desenhos produzidos com auxílio da memória, da imaginação, e de sua coleção de fotografias.

117

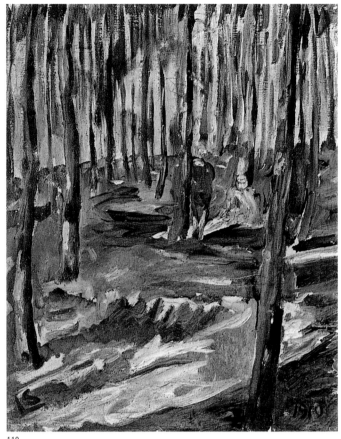

119

118

Figure 119. **Lasar Segall,**
***Wood I*, 1910, oil on**
canvas, 18 1/8 x 14 1/4
in., private collection,
Rio de Janeiro.
Lasar Segall, *Floresta I*,
1910, óleo sobre tela, 46 x
36 cm., coleção particular,
Rio de Janeiro.

Figure 117. **Lasar Segall,**
***Figure in Landscape*,**
page from a sketch-
book, c. 1940, graphite
on paper, cat. no. 214.
Lasar Segall, *Figura na
paisagem*, página de um
caderno de anotação,
c. 1940, grafite
sobre papel, cat. n. 214.

Figure 118. **Lasar Segall,**
***Trees*, page from a**
sketchbook, c. 1940,
graphite on paper,
cat. no. 217.
Lasar Segall, *Árvores*,
página de um caderno de
anotação, c. 1940, grafite,
sobre papel cat. n. 217.

and the diaphanous eternity of his own work. In the last years of his life, this "spiritual tendency toward universalization, to transcendentalization of forms and themes" led Segall to focus on the forest.[55] In such works as *Forest with Glimpses of Sky* of 1954 (pl. 133), the artist presents this wooded area as a natural temple of high columns where color and light subtly vibrate with spirituality, and where one breathes the moist smell of the earth. Segall tamed the savage *Urwald*, primitive and utopian space of the new world, translating it into his intimate and structured language of painting. He infused the trunks – which meet both heaven and earth – with the constructive remembrance of Hebrew characters and of the protective walls of his paternal home. With the *Forests* series (pl. 135), Segall symbolically made the old trees of Vilnius (fig. 119), which he held dear in his memory, stand again. These glorious trees that once ran along the avenue to the railway station had disappeared by the time the artist paid his last and tragic call to the town in 1917; he found in their place thousands of skeletal trunks, stacked into an amorphous mass, "condemned to sure and slow death by starvation."[56] But more than reanimating a childhood memory, his forests become metaphors for human life. The anonymous landscapes of stark trees and lonely wandering figures (fig. 118, pls. 134, 136, 137) suggest a spiritual hope for humanity (fig. 213).

Segall's emigrations led him to consider endlessly his heritage and various cultural relationships; his paintings formulate broader humanistic associations. In dense rows of branchless trees or endlessly flowing horizons (figs. 120, 121), the artist proposed a spiritual solution for humanity regardless of culture, religion, or home. "There is much nobility in this painter," Andrade observed, "who, closing his eyes to the surrounding world in order to give expression to this apparently restricted message [of self-expression], on open-

231

O tema da emigração e do exílio, embora não fosse novo, também ganha nova dimensão. Em suas viagens cruzando o oceano entre o velho e o novo mundo, desde a primeira, em 1913, Segall coletara imagens dos navios e seus passageiros. No final da década de 1930, Segall começa a formular uma imagem menos específica dos emigrantes, que ele acreditava "não corresponder a um período, a um drama social limitado."[53] O resultado foi a monumental pintura *Navio de emigrantes* (óleo, 1939/1941). Do tema do navio ele retirou tudo o que pudesse ter de transitório, "para fazer dele um símbolo."[54] Nessa tela grandiosa e dramática, tingida por um colorido terroso e triste, massas humanas são empilhadas em composições piramidais familiares, embarcadas no mesmo destino trágico.

No final dos anos 1940 e na década de 1950, Segall repensa seu antigo repertório nas séries das *Erradias*, das *Favelas* e das *Florestas*. A pintura se afirma na sublimação dos assuntos, na transparência da matéria e na verticalização das formas, e essa obra depurada virtualmente prescinde do objeto. *Rua de erradias I* (óleo, 1956) ou *Floresta com vislumbres de céu* (óleo, 1954) mostram que não é mais nas figuras que o artista se concentra, mas nas nuanças e velaturas, como que buscando a transcendência dos temas e a eternidade diáfana de sua própria obra.

Em seus últimos anos de vida, Segall se concentra nas florestas silenciosas, que compõem templos naturais formados por altas colunas, onde a cor e a luz vibram com a sutileza que pede o espírito, e onde se respira o cheiro úmido da terra. Segall domestica o *Urwald* selvagem, primitivo e utópico do novo mundo, traduzindo-o para essa linguagem intimista e organizada. Ele funde seus troncos, que nas extremidades encontram o céu e a terra, com a memória construtiva das letras hebraicas e as paredes protegidas da casa paterna. Com as *Florestas*, Segall põe simbolicamente as velhas árvores de Vilna, que conservara em sua memória, novamente de

ing them finds that he has attained greatness through his portrayal of the universal qualities in life, and has become an echo of all humanity."[57] In this new homeland devoid of nationality, Segall finally found his promised land. Resting within its hills and nestled inside its deep forests, his spirit wandered without boundaries, in the realm of painting.

120

121

Figure 120. **Lasar Segall, *On Board the Ship "Giulio Cesare,"* page from a sketchbook, 1954, blue ink on paper, cat. no. 224.**
Lasar Segall, *No convés do "Giulio Cesare,"* página de um caderno de anotação, 1954, tinta azul sobre papel, cat. n. 224.

Figure 121. **Lasar Segall, *View from the Ship "Giulio Cesare,"* page from a sketchbook, 1954, blue ink on paper, cat. no. 225.**
Lasar Segall, *A bordo do "Giulio Cesare,"* página de um caderno de anotação, 1954, tinta azul sobre papel, cat. n. 225.

pé. Essas árvores gloriosas que corriam ao longo da avenida que levava à estação da cidade haviam desaparecido à época em que o artista fez sua última e trágica visita à cidade em 1917, encontrando em seu lugar centenas de seres esqueléticos, aglomerados numa massa amorfa, "condenados à morte certeira e lenta pela fome."[55] As paisagens anônimas das *Florestas* de Segall, de construção retilínea, religiosa e apolínea, são metáforas da vida humana.

As emigrações de Segall conduziram-no a uma longa reflexão a respeito de suas origens e inúmeros nexos culturais. Nas densas fileiras de árvores sem ramos ou infindáveis horizontes, o artista apreende a terra anônima como um símbolo de uma humanidade irmanada, a despeito de diferenças de origem, cultura ou religião. Como Mário de Andrade escreveu:

É por certo muito nobre o caso deste pintor que, fechando os olhos ao mundo ambiente para a realização da sua mensagem, quando a alcança e abre os olhos, vê que se engrandeceu do que há de unânime na vida e se fez ressonância da humanidade.[56]

Nessa pátria sem nacionalidade, Segall parece enfim ter encontrado a sua terra prometida. Descansando entre suas montanhas e abrigado no interior de suas florestas profundas, seu espírito agora viaja sem fronteiras, no reino da pintura.

Notes
Notas

Introduction

I wish to thank the Partners of the Americas for providing grants for my research trips to the Lasar Segall Museum and the staff at the Museum for their gracious facilitation of my work in São Paulo. Most of all, I would like to thank Marcelo Araujo for his enthusiasm, insight, and friendship.

1. Theodor Däubler, *Lasar Segall*, Jüdische Bucherei, vol. 20, ed. Karl Schwarz (Berlin: Verlag für Jüdische Kunst und Kultur Fritz Gurlitt, 1920), 4. The book is cat. no. 163 in this exhibition. The Jewish Library was published by Wolfgang Gurlitt's Verlag für Jüdische Kunst und Kultur, a small press started in 1920 by the larger Fritz Gurlitt Verlag. For a list of books in the series, see Verlag Fritz Gurlitt, *Almanach auf das Jahr 1920*

Introdução

Eu gostaria de agradecer aos Companheiros das Américas pelas bolsas de estudo para minhas viagens de pesquisa ao Museu Lasar Segall e aos técnicos do Museu pela colaboração no trabalho em São Paulo. Acima de tudo, gostaria de agradecer a Marcelo Araujo por seu entusiasmo, discernimento, e amizade.

1. Theodor Däubler, *Lasar Segall*, Jüdische Bucherei, vol. 20, ed. Karl Schwarz (Berlim: Verlag für Jüdische Kunst und Kultur Fritz Gurlitt, 1920), 4. O livro cat. n. 163 faz parte desta exposição. A Biblioteca Judaica foi publicada pela Verlag für Jüdische Kunst und Kultur, pequena gráfica de propriedade de Wolfgang Gurlitt, fundada em 1920 por sua empresa-mãe, a Fritz Gurlitt Verlag. O índice de livros dessa coleção está no *Almanach aus das Jahr*

(Berlin: Verlag Fritz Gurlitt, 1920); for more on the Verlag für Jüdische Kunst und Kultur, see Christiane Schütz, "Kunst aus jüdischen Verlagen," in Staatliche Museen Preußischer Kulturbesitz, *Europäische Moderne: Buch und Graphik aus Berliner Kunstverlagen 1890–1933* (Berlin: Staatliche Museen Preußischer Kulturbesitz, 1989), 141–60. Subsequent quotes in this paragraph are from Däubler, *Lasar Segall*, 3 and 4 respectively.

2. I am thinking specifically of the way Feininger used childhood memories of German villages and cities to produce his numerous thematic works, or the way abstracted Russian motifs, like the troika, appear in Kandinsky's work throughout his life. See Reinhold Heller, *Lyonel Feininger: Awareness, Recollection, and Nostalgia* (Chicago: David and Alfred Smart Museum of Art, 1992) and Peg Weiss, *Kandinsky and Old Russia: The Artist as Ethnographer and Shaman* (New Haven: Yale University Press, 1995).

3. P. M. Bardi, former director of the Museum of Art, São Paulo, also stresses the importance of Abel Segall to his son's artistic career. See *Lasar Segall: Painter, Engraver, Sculptor*, trans. John Drummond (Milan: Edizioni del Milione, 1959), 8.

4. Lasar Segall, "Minhas recordações," (c. 1950), as reprinted in Museu Lasar Segall, *Lasar Segall: Textos, depoimentos e exposições*, 2d ed. (São Paulo: Museu Lasar Segall, 1993), 13.

5. Lasar Segall, 15 August 1933, typewritten manuscript in the archives of the Lasar Segall Museum, São Paulo (hereafter cited as Lasar Segall Archives).

6. Throughout the catalogue, the reader will find the German "Neger" and the Portuguese "negro/a" translated as "Black." In the early twentieth century, the German term was used to designate all dark-skinned people – whether Africans, colonial subjects, or African-Americans, for example – without regard to national or cultural identity. As in American English, the word (translated as "Negro") is not used in Germany today. In Brazil, since at least the beginning of the century and continuing today, "negro/a" has had a different connotation. Because of their mixed culture (embracing European, African, and native Indian peoples), Brazilians have a different sense of racial identity. The Portuguese "negro/a" is still used in the Brazilian-

1920 (Berlim: Verlag Fritz Gurlitt, 1920); para outras informações sobre a Verlag für Jüdische Kunst und Kultur, veja "Kunst aus Jüdischen Verlagen," por Christiane Schütz, em Staatliche Museen Preußischer Kulturbesitz, *Europäische Moderne: Buch und Graphik aus Berliner Kuntsverlagen 1890–1933* (Berlim: Staatliche Museen Preußischer Kulturbesitz, 1989), 141–60. As citações subseqüentes neste parágrafo estão em Däubler, *Lasar Segall*, 3 e 4 respectivamente.

2. Refiro-me especificamente ao modo com que Feininger utilizava memórias de infância de vilarejos e cidades alemãs para produzir suas numerosas obras temáticas; ou ainda ao modo como motivos russos, tais como a carroça (*troika*), aparecem, de forma abstrata na obra de Kandinsky durante toda sua vida. Veja Reinhold Heller, *Lyonel Feininger: Awareness, Recollection and Nostalgia* (Chicago: David and Alfred Smart Museum of Art, 1992) e Peg Weiss, *Kandinsky and Old Russia: The Artist as Ethnographer and Shaman* (New Haven: Yale University Press, 1995).

3. P.M. Bardi, antigo diretor do Museu de Arte de São Paulo, também enfatiza a importância de Abel Segall na carreira artística de seu filho. Veja *Lasar Segall* (São Paulo: MASP, 1952), 13.

4. Lasar Segall, "Minhas recordações," (c. 1950), como visto na edição do Museu Lasar Segall, republicadas in *Lasar Segall: Textos, depoimentos e exposições*, 2ª edição (São Paulo: Museu Lasar Segall, 1993), 13.

5. Lasar Segall, 15 de agosto de 1933, texto datilografado, Arquivo Lasar Segall, Museu Lasar Segall, São Paulo, de aqui em diante citado como Arquivo Lasar Segall.

6. Ao longo deste catálogo, o leitor encontrará a palavra alemã "Neger" e a portuguesa "negro(a)" traduzida para o inglês como "black." No início do século vinte, o termo alemão era utilizado para designar todas as pessoas de pele escura – fossem eles africanos ou habitantes das Américas – independentemente da identidade cultural ou nacionaliadade. Atualmente, como no inglês falado nos E.U.A. ("negro"), a palavra não é mais utilizada no alemão. No Brasil, desde o início deste século, até o presente, a palavra "negro(a)" tem uma conotação diferente. Devido a sua cultura plural (abrangendo europeus, africanos e indígenas), os brasileiros têm um conceito diferente de identidade racial. A palavra "negro(a)" ainda é utilizada no português falado no Brasil como

Portuguese vernacular and is considered the most polite form of address (as opposed to "preto," or black, for example). Often, the term is used as a form of familiar address and endearment, as in "meu negro" ("my dear," "my friend," or "old man"), but it can also be used ironically. Because of early twentieth-century German and Brazilian artistic communities' embrace of racial difference as a source of inspiration and positive influence, the term "Black" is used in this catalogue to emphasize the role of skin color and race in historical constructions of the primitive and the exotic.

7. Lasar Segall, "Minhas recordações," 15.

8. This is the interpretation given Segall's picture by Vera d'Horta, "Lasar Segall – Der Ritus der Malerei," in *Lasar Segall, 1891–1957: Malerei, Zeichnungen, Druckgraphik,* *Skulptur* (Berlin: Staatliche Kunsthalle, 1990), 48, and Frederico Morais, "O Rio de Segall," in *Lasar Segall a o Rio de Janeiro* (Rio de Janeiro: Museu de Arte Moderna do Rio de Janeiro, 1991), 63.

9. The nature of his search is revealed in a photograph believed to be taken by the artist near the end of his life, probably from deep within the forests in Campos do Jordão (cat. no. 219 in this exhibition). The photograph shows an overgrown landscape of trees and grasses and luminous sunlight penetrating through a thick canopy of leaves. On the back of this photograph, Segall wrote the German word "Urwald," which might be a shortened description of a tropical rainforest but more directly means "primeval or virgin forest." For the artist, this wild landscape had a purifying quality.

10. Lasar Segall, 15 August 1933, typewritten manuscript, Lasar Segall Archives. There may be a typographical error in the use of the term "wohlgemeint" (well-intentioned) in this manuscript – "wohlgemeint in Form und in Form ausgedrückt." Assuming that the artist intended "wohlgemerkt" or "wohlbemerkt," I have adjusted my translation accordingly.

11. There are several paintings on this theme, including *Sunny Forest* of 1955 and *Crepuscular Forest* of 1956. Hung as a group, they evince a promising, inspirational aspect of nature, as a radiant light shines just beyond the seemingly impenetrable cluster of trees where the viewer stands. The idea of nature as spiritual

235

a forma mais correta de denominação, em oposição, por exemplo, a "preto." Frequentemente, a palavra é utilizada como uma maneira carinhosa e familiar de tratamento, como em "meu negro," mas também pode ser utilizada de forma irônica. O termo "black" é utilizado nos textos em inglês deste catálogo para enfatizar o papel da cor da pele e da raça nas construções históricas do primitivo e do exótico, a partir da adoção da diferença racial como uma fonte de inspiração e influência positiva pelas comunidades artísticas alemãs e brasileiras do início do século vinte.

7. Segall, ibidem (4), 15.

8. Esta é a interpretação do quadro de Lasar Segall apresentada por Vera d'Horta no ensaio, "Lasar Segall – O rito da pintura" em *Lasar Segall, 1891–1957: Malerei,* *Zeichnungen, Druckgraphik, Skulptur* (Berlin: Staatliche Kunsthalle, 1990), 48, e Frederico Morais, "O Rio de Segall," em *Lasar Segall e o Rio de Janeiro* (Rio de Janeiro: Museu de Arte Moderna do Rio de Janeiro, 1991), 63.

9. A natureza dessa busca é revelada numa fotografia que se acredita ter sido tirada pelo artista nos últimos anos de sua vida, provavelmente nas florestas de Campos do Jordão (cat. n. 219 nesta exposição). A fotografia mostra uma paisagem de árvores e grama crescida, e uma luz solar brilhante que penetra através da densa copagem das árvores. No verso da foto Segall escreveu a palavra alemã "Urwald," que poderia servir como uma breve descrição da floresta tropical, mas que especificamente designa uma "floresta primeva ou virgem." Para o artista, esse cenário selvagem tinha uma qualidade depuradora.

10. Lasar Segall, 15 de agosto de 1933, texto datilografado, Arquivo Lasar Segall. Pode ter havido um erro tipográfico na utilização do termo "wohlgemeint" (bem-intencionado) no original em alemão – "wohlgemeint in Form und in Form ausgedrückt." Presumindo que o artista quizesse dizer "wohlgemerkt" ou "wohlbemerkt," fiz minha tradução neste sentido.

11. Há várias pinturas sobre esse tema, tais como *Floresta ensolarada* (1955) e *Floresta crepuscular* (1956). Dispostas em grupos, elas mostram um aspecto promissor e inspirador da natureza, à medida em que uma luz radiante brilha logo além do aparentemente impenetrável arvoredo onde está o observador. A idéia de natureza como estímulo espiritual ecoa também no Romantismo alemão,

stimulus is also echoed in German Romanticism, and Segall adopted its philosophical approach to nature and human interaction as well as its compositional techniques (see cat. no. 214) in many works through-out his life.

12. For an intriguing study of cultural production and signifying systems in the context of the tourist experience, see Dean MacCannell, *The Tourist: A New Theory of the Leisure Class* (New York: Schocken Books, 1976). More recent cultural studies and postcolonial criticism, best represented in the work of Homi K. Bhabha (see, for example, his *Location of Culture* [London: Routledge, 1994]), consider issues of national identity and social agency.

13. One photograph from about 1920 in the Lasar Segall Museum bears striking similarities to *Mulatto I*: it is an image of a woman seated in profile before a wall decorated with abstract, modernist designs in the Dresden home of art collector Victor Rubin.

14. For a fascinating essay on personal history, cultural identity, and postcard collecting, see Naomi Schor, "Collecting Paris," in John Elsner and Roger Cardinal, eds., *The Cultures of Collecting* (London: Reaktion Books, 1994), 252–74.

15. This rationale for collecting is best exemplified in Walter Benjamin's 1931 essay "Unpacking My Library: A Talk about Book Collecting," in *Illuminations: Essays and Reflections*, ed. Hannah Arendt, trans. Harry Zohn (New York: Schocken Books, 1969), 59–67. Benjamin's book collection functions mnemonically as a means to construct his identity, which is founded in and connected to a personal (maternal) past. Following this line, most discussions of collecting tend to emphasize the importance of identification and personal history. One of the most eloquent of these is perhaps Susan Stewart's *On Longing: Narratives of the Miniature, the Gigantic, the Souvenir, the Collection* (Durham, N.C.: Duke University Press, 1994). Stewart distinguishes between the souvenir and the collection and elucidates how each cultural object plays a part in the mediation of a personal narrative and production of a version of the outside world. She states that one type of souvenir, for example, "is intimately mapped against the life history of an individual," 139, and speaks to "a context of

236

do qual Segall adotou a relação com a natureza e a interação humana, bem como as técnicas de composição (veja cat.n. 214), em muitas de suas obras, por toda sua vida.

12. Para um estudo intrigante de sistemas de produção cultural e de significantes no contexto da experiência do turista, veja Dean MacCannell, *The Tourist: A New Theory of the Leisure Class* (Nova York: Schocken Books, 1976). Estudos culturais e críticas póscoloniais mais recentes, exemplarmente representados na obra de Homi K. Bhabha (veja, por exemplo, seu *Location of Culture* [Londres: Routledge, 1994]), abordam questões de identidade nacional e ação social.

13. Uma fotografia de c. 1920, do acervo do Museu Lasar Segall, tem semelhanças notáveis com o quadro *Mulato I*: trata-se da imagem de uma mulher sentada, de perfil, defronte a uma parede decorada com desenhos modernistas abstratos, da residência do colecionador Victor Rubin, em Dresden.

14. Um ensaio fascinante sobre a história pessoal, identidade cultural e coleção de cartões postais, está no livro de Naomi Schor, "Collecting Paris," em John Elsner e Roger Cardinal, eds., *The Cultures of Collecting* (Londres: Reaktion Books, 1994), 252–74.

15. Os fundamentos da coleção são bem exemplificados no ensaio de Walter Benjamin, "Unpacking My Library: A Talk about Book Collecting," em *Illuminations: Essays and Reflections*, ed. Hannah Arendt, trad. para inglês de Harry Zohn (Nova York: Schocken Books, 1969), 59–67. A coleção de livros de Benjamin funciona mnemonicamente como um meio de construir sua identidade, que tem bases e está conectada com um passado pessoal (maternal). Seguindo esta linha, a maior parte das discussões sobre coleções tendem a enfatizar a importância da identificação e história pessoal. Possivelmente uma das obras mais eloqüentes seja *On Longing: Narratives of the Miniature, the Gigantic, the Souvenir, the Collection* (Durham, Carolina do Norte: Duke University Press, 1994), de Susan Stewart, onde a autora faz a distinção entre o souvenir e a coleção, e esclarece de que maneira cada objeto cultural faz o seu papel na mediação de uma narrativa pessoal e produção de uma versão do mundo exterior. Ela afirma que um tipo de souvenir, por exemplo, "está intimamente mapeado na história de vida de um indivíduo," 139, e remete a "um contexto de

origin through a language of longing, for it is not an object arising out of need or use value; it is an object arising out of the necessarily insatiable demands of nostalgia," 135.

16. Lasar Segall, "A Statement by the Artist" (New York: Associated American Artist Galleries, 1948), n.p.

Heller

For their support of a research trip to the Lasar Segall Museum, I am particularly grateful to the Partners of the Americas. Likewise, for their welcome and for their invaluable and generous help, I wish to thank the staff of the Museum.

1. Lasar Segall, letter to Will Grohmann, São Paulo, 10 February 1924, in *"Lieber Freund...": Künstler schreiben an Will Grohmann*, ed. Karl Gutbrod, DuMont Dokumente (Cologne: Verlag M. DuMont Schauberg, 1968), 135.

2. From the memoirs of Jakob Fromer, cited by Ruth Gay, *The Jews of Germany: A Historical Portrait* (New Haven, Conn.: Yale University Press, 1992), 233.

3. According to Trude Maurer, *Ostjuden in Deutschland 1918–1933* (Hamburg: H. Christians, 1986), 47, some three million Jews emigrated from Eastern Europe through or to Germany between 1880 and 1914.

4. Werner Schultz, undated letter to Lasar Segall, Lasar Segall Archives.

5. Lasar Segall, typed manuscript fragment, inscribed in ink "2a [sic] Fortsetzung" and dated "10/8 1911," Lasar Segall Archives. The content and vocabulary of this manuscript, which discusses Impressionism, Expressionism, Futurism, and abstraction – terms then not yet current – clearly indicates a date later than the one attributed to it. Within the text, a date of 1912 or 1914 has been changed to "1910," likewise pointing to a conscious effort to alter the chronological sequence and date of production of the manuscript. Judging from the content, it seems likely that the text was written shortly after World War I, about 1919 to 1921.

6. Lasar Segall, typed manuscript ["Jüdische Kunst und jüdische Künstler"], Lasar Segall Archives. The handwritten manuscript was dated "1921–1922" by Segall some time after it was written, possibly in the 1940s or 1950s. It was also lightly edited. In the cited list of nationalities – "Russe, Deutscher, Franzose" – the word "Deutscher" was circled and replaced by "Italiener," a change Segall was not likely

237

origem por uma linguagem de saudades, pois não se trata de um objeto surgido por necessidade ou de valor utilitário; é um objeto surgido das exigências necessariamente insaciáveis da nostalgia," 135.

16. Lasar Segall, "Depoimento do Artista," in *Lasar Segall: Textos, depoimentos e exposições*, 2ª ed. (São Paulo: Museu Lasar Segall, 1993), 97.

Heller

Eu agradeço especialmente aos Companheiros das Américas pelo apoio a viagem de pesquisa ao Museu Lasar Segall. Eu também gostaria de agradecer á equipe do Museu pela acolhida e pela generosa e fundamental colaboração.

1. Lasar Segall, carta para Will Grohmann, São Paulo, 10 de fevereiro de 1924, em *"Lieber Freund...": Künstler schreiben an Will Grohmann,* ed. Karl Gutbrod, DuMont Dokumente (Colônia: Editores M.DuMont Schauberg, 1968), 135.

2. Das memórias de Jakob Fromer, citado por Ruth Gay, *The Jews of Germany: A Historical Portrait* (New Haven, Conn.: Yale University Press, 1992), 233.

3. Segundo Trude Maurer, *Ostjuden in Deutschland 1918–1933* (Hamburgo: H. Christians, 1986), 47, cerca de três milhões de judeus emigraram da Europa Oriental pela ou para a Alemanha entre 1880 e 1914.

4. Werner Schultz, carta sem data a Lasar Segall, Arquivo Lasar Segall.

5. Lasar Segall, fragmento de texto datilografado, inscrito à tinta "2a [sic] Fortsetzung (2ª Continuação)" e datado "10/8/1911," Arquivo Lasar Segall. O conteúdo e vocabulário deste texto, que discute Impressionismo, Expressionismo, Futurismo e abstração – termos ainda não usuais naquela época – claramente indica uma data posterior do que a atribuída. Dentro do texto, a data de 1912 ou 1914 foi mudada para "1910," igualmente indicando um esforço consciente de alterar a seqüência cronológica e data de produção do manuscrito. A julgar pelo conteúdo, parece provável que o texto foi escrito logo após a Primeira Guerra Mundial, por volta de 1919 a 1921.

6. Lasar Segall, texto datilografado ["Jüdische Kunst und Jüdische Künstler"], Arquivo Lasar Segall. O texto escrito à mão foi datado "1921–1922" por Segall algum tempo depois de tê-lo escrito, possivelmente na década de quarenta ou cinquenta. Também estava

to have made before the Holocaust. The text also exists in several other, significantly varying versions in typescript and bearing the date 1936. It is from these that I have applied the title indicated. An additional version was published in the Brazilian-German periodical *Der Weltspiegel*, September 1939 and August 1940.

7. On the number and visibility of Russian Jewish students in German universities and German responses to them, see Jack Wertheimer, *Unwelcome Strangers: East European Jews in Imperial Germany* (New York: Oxford University Press, 1987), 63–71.

8. Certificates in the Lasar Segall Archives. Segall later maintained that his intent had been to go to Paris, following the advice of his teacher Antokolski at the Vilnius School of Design (who in 1911 successfully gave the same advice to Chaim Soutine), but that once he arrived in Berlin he decided to remain. See, for example, Lasar Segall, "Minhas recordações," in Museu Lasar Segall, *Lasar Segall: textos, depoimentos e exposições*, 2d ed. (São Paulo: Museu Lasar Segall, 1993), 9; the text was written about 1950. It seems probable that this is a later revision of events, however, and that the fourteen-year-old art student was sent directly to enter the Berlin Academy, whose reputation as an art school remained high in Eastern Europe at the time, and that no impetuous independent decision by him was involved. No memoirs or surviving documents reveal what provisions, plans, or specific financial arrangements were made for the extraordinarily young Segall for his studies in Berlin.

9. Few early works by Segall exist today, and none can be dated precisely. Dates currently assigned by the Segall Museum generally derive from portfolios of photographs of his work compiled by Segall and his second wife, Jenny Klabin Segall, probably during the 1940s and 1950s but with later emendations. *Album I, Coleção Particular e obras de destino ignorado 1908–1930*, dates *The Samovar* to c. 1908. While certainly fundamental, this compilation of titles, dates, and locations for Segall's oeuvre is not always reliable, especially for his German works.

10. A brief overview of these artists' work is provided in *Jewish Art: An Illustrated History*, ed. Cecil Roth (New York: McGraw-Hill Book Co., 1961), 610 ff.

11. Carl Pankow, letter to Lasar Segall, 13 September 1912, Lasar Segall Archives.

livremente revisado. Na lista de nacionalidades citadas – "Russe, Deutscher, Franzose" – há um círculo na palavra "Deutscher" que fora substituída por "Italiener," é pouco provavel que Segall tivesse feito esta mudança antes do Holocausto. O texto também existe em várias outras versões com uma datilografia bastante diferente e com a data de 1936. É a partir destas o título indicado. Uma versão adicional foi publicada na revista germano-brasileira *Der Weltspiegel*, setembro 1939 e agosto 1940.

7. Sobre o número e a visibilidade dos alunos russos judeus nas universidades alemãs e as reações dos alemães a eles, veja Jack Wertheimer, *Unwelcome Strangers: East European Jews in Imperial Germany* (Nova York: Oxford University Press, 1987), 63–71.

8. Certificados no Arquivo Lasar Segall. Segall mais tarde afirma que sua intenção era ter ido a Paris, seguindo o conselho de seu professor Antokolski na Escola de Desenho de Vilna (que em 1911 com sucesso deu o mesmo conselho para Chaim Soutine) mas que ao chegar em Berlim decidiu ficar. Veja, por exemplo, Lasar Segall, "Minhas recordações," no Museu Lasar Segall, *Lasar Segall: textos, depoimentos e exposições*, 2a ed. (São Paulo: Museu Lasar Segall, 1993), 9; o texto foi escrito por volta de 1950. É provável, contudo, que esta seja uma revisão posterior dos eventos, e que o aluno de arte de quatorze anos foi enviado diretamente para a Academia de Berlim, cuja fama como escola de arte era muito grande na Europa Oriental naquele tempo, e que nenhuma impetuosa decisão independente estava em questão. Não há memórias nem documentos que sobreviveram para elucidar quais medidas, planos ou acordos financeiros específicos foram feitos para os estudos em Berlim, do extraordinariamente jovem Segall.

9. Hoje, existem poucos dos primeiros trabalhos de Segall e nenhum pode ser datado com exatidão. As datas atualmente designadas pelo Museu Lasar Segall resultam, em geral, de álbums de fotografias de seus trabalhos compilados por Segall e sua segunda mulher Jenny Klabin Segall, provavelmente durante as décadas dos anos quarenta e cinquenta, porém com ratificações posteriores. *Album I, Coleção Particular e obras de destino ignorado 1908–1930,* data *O samovar* como c. 1908. Contudo, apesar de certamente fundamental para a obra de Segall, essa compilação de títulos, datas e localizações nem

12. In recent exhibitions (e.g., *Lasar Segall 1891–1957: Malerei, Zeichnungen, Druckgrafik, Skulptur* [Berlin: Staatliche Kunsthalle, 1990], cat. no. 80), the pastel *Old Age Asylum* is incorrectly dated c. 1909. In *Album I* (as in note 9), the oil painting bears the French title *Asile des petites vieilles* and is dated 1911. Both works, as well as other Dutch motifs, were the product of Segall's Holland trip, the date of which has also been a source of confusion, and generally is thought to be 1909 (see "Versão Integral: Lasar Segall – 1891–1957: Dados biographicos," n.d., typescript, Lasar Segall Archives, 1, and the 1990 Berlin catalogue cited above, 72). There is no evidence for a trip in 1909, however, while Pankow's letter definitively documents the trip in 1912.

This later date, as well as work in the old age asylum, is confirmed as well by Segall's "Minhas recordações," 10.

13. Certificate of admission to the Royal Saxon Academy of Fine Arts, Dresden, 8 December 1910, Lasar Segall Archives. As with much of Segall's early stay in Germany, there is confusion concerning his departure from Berlin to Dresden. In "Minhas recordações," 12, Segall notes that he took part in exhibitions without the permission of the Berlin Academy and therefore was considered "guilty of the crime of grave insubordination" and the academy's "doors were closed to me." Documentation to support this claim no longer exists, but Segall's absence from major Berlin art exhibits in 1909 and 1910 casts some doubt on his assertion. It is unlikely, moreover, that he could have moved directly from Berlin to Dres-

den, and indeed been given a superior position, had he been expelled from the Berlin Academy. Even more problematic are claims that he exhibited in 1910 at the Berlin Free Secession and received its "Max Liebermann Prize" (see "Versão Integral"), since the Free Secession was not founded until 1913; Segall became a member on 5 June 1919. The Liebermann Prize is otherwise unknown. Similarly, claims that Segall had a one-person exhibition in 1910 at the Gurlitt Gallery in Dresden have to be countered by the fact that no such gallery existed in Dresden, and the Fritz Gurlitt Gallery which did exist in Berlin sponsored no such exhibition. Rather than rebellious participation in

239

sempre é confiável, especialmente para seus trabalhos alemães.
10. Uma visão breve do trabalho destes artistas em *Jewish Art: An Illustrated History,* org. Cecil Roth (Nova York: McGraw-Hill Book Co., 1961), 610 ff.
11. Carl Pankow, carta a Lasar Segall, 13 de setembro de 1912, Arquivo Lasar Segall.
12. Em exposições recentes (p. ex. *Lasar Segall 1891–1957: Malerei, Zeichnungen, Druckgrafik, Skulptur* [Berlim: Staatliche Kunsthalle, 1990], cat. n. 80), o pastel *Asilo de velhos* tem a data errônea de c. 1909. No *Álbum I* (como na nota 9), o quadro a óleo tem o título francês *Asile des petites vieilles* e está datado 1911. As duas obras, bem como outros motivos holandeses, foram o produto da viagem de Segall à Holanda, cuja data também tem sido motivo de confusão, e geralmente é considerada como sendo 1909 (veja "Versão

Integral: Lasar Segall – 1891–1957: Dados biográficos," sem dato datilografado, Museu Lasar Segall, I, e o catálogo de Berlim 1990 mencionado acima, 72). Porém, não há evidência de uma viagem em 1909, enquanto a carta de Pankow definitivamente documenta uma viagem em 1912. Esta segunda data, bem como o trabalho no asilo de idosos, também está confirmada pelas "Minhas recordações" de Segall, 10.
13. Certificado de admissão à Real Academia de Belas Artes da Saxônia, Dresden de dezembro de 1910, Arquivo Lasar Segall. Tanto quanto sobre boa parte do início da permanência de Segall na Alemanha, há uma confusão quanto à sua partida de Berlim para Dresden. Em "Minhas recordações," 12, Segall observa que participou de exposições sem a permissão da Academia de Berlim e portanto era considerado "culpado do crime de grave

insubordinação" e as portas da academia "estavam fechadas para mim." Não existe mais a documentação para endossar esta afirmativa, mas a ausência de Segall das grandes mostras de arte de Berlim em 1909 e 1910 cria uma certa dúvida sobre sua afirmativa. Ademais, é pouco provável que ele possa ter se mudado diretamente de Berlim para Dresden e, aliás, por imposição superior, ter sido expulso da Academia de Berlim. Ainda mais problemáticas são as afirmativas de que tenha exposto em 1910 na Secessão Livre de Berlim e recebido seu "Prêmio Max-Liebermann" (veja "Versão Integral"), visto que a Freie Sezession foi somente fundada em 1913; Segall tornou-se membro em 5 de junho 1919. O Prêmio Liebermann é aliás desconhecido. Igualmente, afirma-

"outlawed" exhibitions, the main motivations for the move to Dresden would seem to be the more liberal policies of its academy, the reputation of its teachers as impressionists, and the possibility of being named a master student. In addition to these considerations, a major reason for Segall's move must have been financial. Study and life in the Saxon city were significantly cheaper than in the imperial capital.

14. Segall's later contention that he was the student of Gotthart Kuehl, the most renowned member of the Dresden Academy faculty, is incorrect.

15. Perhaps further indicative of Segall's taste at this time, and of the audience he wished to address, are the postcards sent to him by his brother that reproduced Russian academic and landscape paintings.

16. "Versão Integral" does not document the second Vilnius visit. Largely based on other documents in the archives, this biographical outline also incorporates inaccurate information from prior biographical materials. There exist a number of separated sketchbook pages, apparently from Vilnius, signed and dated to 1911, but the signatures and dates are added to the drawings rather than contemporary with them.

17. The date "1910," as mentioned in note 5 above, is handwritten over a previously typed date in the manuscript. Difficult to decipher, the original date may have been "1912" or "1914." The incident described is also dated to 1908 by Paul-Ferdinand Schmidt, "Lasar Segall," in *Lasar Segall, Gemälde und Graphik, Ausstellung 1926*, Veröffentlichungen des Kunstarchivs, no. 6 (Berlin: Das Kunstarchiv Verlag, 1926), 5; Schmidt's book is informed by his close alliance with Segall in Dresden after World War I.

18. Segall, "2a Fortsetzung."

19. The lithographs also stand out in Segall's work at the time in that they combine crayon and tusche drawing, whereas his other lithographs use crayon alone.

20. No correspondence between Segall and Meidner or Steinhardt is currently known, though Segall was clearly interested in the latter's work, as evinced by the well-worn book by Arno Nadel, *Jacob Steinhardt, Graphiker der Gegenwart*, vol. 4 (Berlin: Verlag Neue Kunsthandlung, 1920) in his library (Lasar Segall Archives).

21. Segall, "2a Fortsetzung."

tiva de que Segall fez uma exposição individual em 1910 na Galeria Gurlitt em Dresden deve ser questionada pelo fato de que dita galeria não existiu em Dresden e que a Galeria Fritz Gurlitt, que existia em Berlim, não patrocinou dita exposição. Mais do que participação rebelde em exposições "banidas," os principais motivos para se mudar para Dresden parecem ter sido as políticas mais liberais de sua academia, a fama de seus professores como impressionistas e a possibilidade de ser nomeado aluno mestre. Além destas considerações, as principais razões para a mudança de Segall devem ter sido financeiras. Estudo e vida na cidade saxônia eram bem mais baratos do que na capital do Império.

14. A afirmação de Segall de que era aluno de Gotthart Kuehl, o membro mais famoso da faculdade da Academia de Dresden, não é verídica.

15. Talvez mais indicativos do gosto de Segall daquela época e do público que queria atingir, são os cartões postais que seu irmão lhe mandava e que reproduziam pinturas russas acadêmicas e paisagens.

16. "Versão Integral" não documenta a segunda visita a Vilna. Em grande parte com base em outros documentos nos arquivos, seu esboço biográfico também incorpora informação falha de seu material biográfico anterior. Há uma quantidade de páginas de caderno separadas, aparentemente de Vilna, assinadas e datadas de 1911, mas as assinaturas e datas foram posteriormente adicionadas aos desenhos.

17. A data, "1910," como mencionado na nota 5 acima, é escrita à mão por cima da data datilografada antes no texto. Difícil de decifrar, a data original pode ter sido "1912" ou "1914." O incidente descrito também, com data de 1908, por Paul-Ferdinand Schmidt, "Lasar Segall," em *Lasar Segall, Gemälde und Graphik, Ausstellung 1926*, Veröffentlichungen des Kunstarchivs, no. 6 (Berlim: Das Kunstarchiv Verlag, 1926), 5; o livro de Schmidt é fortalecido por sua estreita ligação com Segall em Dresden, depois da Primeira Guerra Mundial.

18. Segall, "2a Fortsetzung."

19. As litografias também se destacam na obra de Segall deste período, ao combinarem crayon litográfico e tusche, enquanto as anteriores utilizavam somente crayon litográfico.

22. Werner Schultz, letter to Lasar Segall, 12 September [1912], Lasar Segall Archives.

23. Pankow, letter to Segall, as in note 11.

24. Concerning a one-person exhibition said to have taken place in 1910, see note 13. It has also been believed that Segall was selling paintings to private collectors, based on a clipping in Segall's scrapbook of exhibition reviews, "Chemnitzer Kunsthütte. Die Ausstellung *In Privatbesitz*," *Chemnitzer Zeitung*, which discusses a version of Segall's painting *Apache Dance* (fig. 16). Since the article's original publication date has become separated from it, a date of 1910 was attributed to it, on the assumption that *Apache Dance* was painted in 1910 and immediately sold. However, a letter from the Chemnitz collector Leopold Egger, dated 26 April 1918, notes: "Your painting *Apache Dance* arrived in time and hangs in the exhibition" (Lasar Segall Archives). The correct date of the Chemnitz review and exhibition therefore is 1918, not 1910.

25. Oskar Zwintscher, letter to Lasar Segall, Loschwitz, 18 June 1913, Lasar Segall Archives.

26. Although Segall, "Minhas Recordaçoes," 17, maintained that he saw virtually no modern art in Paris but spent most of his time in the Louvre, Schmidt, "Lasar Segall," 5, argued that in 1913 in Paris, "the determining experience became Picasso and Cubism for him" and that "the mighty impact transmitted by Picasso" was necessary to "lead Segall to his true profession."

27. For an overview of Dresden's "second generation" Expressionism and its beginnings, see *Kunst im Aufbruch, Dresden 1918–1933* (Dresden: Staatliche Kunstsammlungen Dresden, 1980); *Die Dresdner Künstlerszene 1913–1933* (Düsseldorf: Galerie Remmert und Barth, 1987); and Stephanie Barron, ed., *German Expressionism 1915–1925: The Second Generation* (Los Angeles: Los Angeles County Museum of Art, 1988), 17–20 and 57–79. More limited in scope are *Dresdner Sezession 1919–1925* (Milan and Munich: Galleria del Levante, 1977), and Joan Weinstein, *The End of Expressionism: Art and the November Revolution in Germany 1918–19* (Chicago: University of Chicago Press, 1990).

28. *Portrait of Margarete* is most frequently dated to 1913. In the otherwise reliable listing of paintings in the 1926 exhibition catalogue (see note 17), no. 4, *Bildnis M.*, appears with

20. Atualmente não se conhece nenhuma correspondência entre Segall e Meidner ou Steinhardt, apesar de Segall estar obviamente interessado nos trabalhos do segundo, como se pode ver no muito manuseado livro de Arno Nadel, *Jakob Steinhardt*, Graphiker der Gegenwart, vol. 4 (Berlim: Verlag Neue Kunsthandlung, 1920), em sua biblioteca (Arquivo Lasar Segall).

21. Segall, "2a Fortsetzung."

22. Werner Schultz, carta para Lasar Segall, 12 de setembro [1912], Arquivo Lasar Segall.

23. Pankow, carta para Segall, como na nota 11.

24. No que diz respeito à exposição individual que parece ter acontecido em 1910, veja nota 13. Acreditou-se também que Segall estava vendendo quadros a colecionadores particulares baseando-se num recorte do álbum de recortes de Segall de críticas às exposições, "Chemnitzer Kunsthütte. Die Ausstellung *In Privatbesitz*," *Chemnitzer Zeitung,* que discute uma versão do quadro de Segall *Dança apache* (il. pb. 16). Como a data original de publicação do artigo se despregou do mesmo, a ele foi atribuída uma data de 1910, assumindo que *Dança apache* foi pintada em 1910 e imediatamente vendida. Todavia, uma carta do colecionador de Chemnitz, Leopold Egger, datada de 26 de abril 1918, observa: "Seu quadro *Dança apache* chegou em tempo, e está pendurado na exposição" (Arquivo Lasar Segall). Portanto, a data correta para a crítica e exposição de Chmenitz é 1918, não 1910.

25. Oskar Zwintscher, carta a Lasar Segall, Loschwitz, 18 de junho de 1913, Arquivo Lasar Segall.

26. Apesar de "Minhas Recordações" de Segall, 17, afirmarem que ele praticamente não viu nada de arte moderna em Paris, mas passou a maior parte do tempo no Louvre, Schmidt, "Lasar Segall," 5, argumenta que em 1913 em Paris, "a experiência determinante tornou-se para ele Picasso e o Cubismo" e que "o poderoso impacto causado por Picasso" foi necessário para "conduzir Segall até sua verdadeira profissão."

27. Para uma visão geral do Expressionismo da "segunda geração" de Dresden e seus primórdios, veja *Kunst in Aufbruch, Dresden 1918–1933* (Dresden: Staatliche Kunstsammlungen Dresden, 1980); *Die Dresdner Künstlerszene 1913–1933* (Düsseldorf: Galerie Remmert und Barth, 1987); e Stephanie Barron, org., *German Expressionism 1915–1925: The Second Generation* (Museu de Arte do Condado de

the date of 1916; this may be a typographical error, however, as the paintings are otherwise listed in chronological order and *Bildnis M.* is in the midst of works from 1914. For Segall's marriage to Quack, see the marriage certificate, *Heiratsurkunde Nr. 1292*, Dresden, 31 December 1919, between "the painter Leiser [sic] Segall" and "the actress Gertrud Margarete Quack" with Viktor Rubin and Frau [Will] Grohmann as witnesses, Lasar Segall Archives.

29. See the letter to Segall, dated 12 March 1914, in which Schmidt-Rottluff notes he has found a studio space for Segall in Berlin, apparently following Segall's request (Lasar Segall Archives). For unknown reasons Segall did not take the studio or move to Berlin at this time. Schmidt-Rottluff's importance for Segall is also accented by Schmidt, "Lasar Segall," 5.

30. Also compare the lithograph *Russian Village* (1913 [?], cat. no. 97), a remarkable transitional work with light faceting imposed on the houses and a deeply spatial central area within which the stylized but lingeringly naturalistic figures of a refugee family appear.

31. Werner Schultz, letter to Lasar Segall, Dortmund, 24 March 1915, Lasar Segall Archives.

32. Ibid.

33. Werner Schultz, letter to Lasar Segall, Dortmund, 18 June 1918, Lasar Segall Archives.

34. Will Grohmann, "Lasar Segall," in *Lasar Segall. Katalog. Mit Beiträgen von Theodor Däubler und Will Grohmann* (Dresden: Wostock [Der Osten] Verlag, 1920), [5]. The catalogue was published to accompany the Segall exhibition at the Museum Folkwang, Hagen.

35. Schmidt, "Lasar Segall," 3.

36. Lasar Segall, letter to Margarete Quack, Vilnius, 4 August 1918, Lasar Segall Archives.

37. "I am producing many sketches here and hope to make *much* from them in the winter." Lasar Segall, letter to Margarete Quack, 31 August 1918, Lasar Segall Archives.

38. Segall discussed participation in the exhibition of the *Künstlervereinigung* in a letter to Quack, 15 August 1918, Lasar Segall Archives. He exhibited the previous year with the *Sächsische Kunstverein*, cf. letter of invitation, 18 November 1917, Lasar Segall Archives.

39. Heinar Schilling, "Offener Brief an Henri Barbuse," *Menschen* 1:9 (1918), as reprinted in *Schrei in die Welt. Expressionismus in Dresden*, comp. Peter Ludewig (Berlin: Buchverlag der Morgen, 1988), 45.

Los Angeles, 1988), 17–20 e 57–79. De objetivos mais restritos são *Dresdner Sezession 1919–1925* (Milão e Munique: Galeria del Levante, 1977) e Joan Weinstein, *The End of Expressionism: Art and the November Revolution in Germany 1918–19* (Chicago: University of Chicago Press, 1990).

28. *Retrato de Margarete* na maioria das vezes traz a data de 1913. Na lista dos quadros do catálogo da exposição de 1926, confiável no restante, (veja nota 17), no. 4, *Bildnis M.*, aparece com a data de 1916; talvez seja um erro de impressão, pois os demais quadros estão listados por ordem cronológica e *Bildnis M.* está no meio dos trabalhos de 1914. Sobre o casamento de Segall com Quack, veja a certidão de casamento *Heirat*

surkunde Nr. 1292, Dresden, 31 de dezembro de 1919, entre "o pintor Leiser [sic] Segall" e "a atriz Gertrud Margarete Quack" com Viktor Rubin e Frau [Will] Grohmann como testemunhas, Arquivo Lasar Segall.

29. Veja carta a Segall, datada de 12 de março de 1914, na qual Schmidt-Rottluff observa que encontrou um estúdio para Segall em Berlim, aparentemente segundo um pedido de Segall (Arquivo Lasar Segall). Por motivos desconhecidos, naquele momento, Segall não se apossou do estúdio nem mudou para Berlim. A importância de Schmidt-Rottluff para Segall também é sublinhada por Schmidt, "Lasar Segall," 5.

30. Compare também, a litografia *Aldeia russa* (1913[?], cat. n. 97), uma extraordinária obra de transição com as facetas de luz impostas sobre as casas e uma profunda área central espacial dentro da qual aparecem as figu-

ras estilizadas mas hesitantemente naturalistas de uma família de refugiados.

31. Werner Schultz, carta para Lasar Segall, Dortmund, 24 de março de 1915, Arquivo Lasar Segall.

32. Ibid.

33. Werner Schultz, carta para Lasar Segall, Dortmund, 18 de junho de 1918, Arquivo Lasar Segall.

34. Will Grohmann, "Lasar Segall," em *Lasar Segall. Katalog. Mit Beitrëgen von Theodor Däubler und Will Grohmann* (Dresden, Wostock [Der Osten] Verlag, 1920), [5]. O catálogo foi publicado para acompanhar a exposição de Segall no Museu Folkwang, Hagen.

35. Schmidt, "Lasar Segall," 3.

36. Lasar Segall, carta para Margarete Quack, Vilna, 4 de agosto de 1918, Arquivo Lasar Segall.

40. Lasar Segall, Response to the Dresden Work Council for the Arts' questionnaire, 1919, in *Lasar Segall. Katalog*, as in note 34, [3].

41. While certainly indicative of Segall's ability to negotiate the restrictions imposed by the authorities, his apparent liberty may also reflect the marginality of the radical artistic avant garde in German society generally: artists failed to occupy the government sufficiently for it to interfere, except in their individual lives as German citizens – as when Conrad Felixmüller, for example, sought to avoid the draft, an issue not artistically determined. As a Russian citizen in Germany, Segall did not have to submit to such demands and duties.

42. Heinrich Mann, "The Meaning and Idea of the Revolution," as translated in *The Weimar Republic Sourcebook*, ed. Anton Kaes, Martin Jay, and Edward Dimendberg (Berkeley: University of California Press, 1994), 39.

43. In a letter dated 10 February 1918, Lasar Segall Archives, Schultz remarks to Segall, "So you are an Expressionist," in apparent response to Segall's proclaimed dedication to the movement and term. This is the earliest indication of Segall's acceptance of Expressionism and commitment to it as a communal artistic identity.

44. On Felixmüller, see particularly *Conrad Felixmüller 1897–1977: Between Politics and Studio* (Leicestershire: Leicestershire Museum and Art Gallery, 1994); *Conrad Felixmüller: Gemälde, Aquarellen, Zeichnungen, Druckgraphik, Skultpuren* (Schleswig: Schleswig-Holsteinisches Landesmuseum, Schloss Gottorf, 1990); and Dieter Gleiberg, *Conrad Felix müller – Leben und Werk* (Dresden: Verlag der Kunst, 1982). Also see note 27.

45. Walter Rheiner, "Die neue Welt," in *Sezession. Gruppe 1919* (Dresden: Galerie Emil Richter, 1919), as reprinted in *Schrei in die Welt*, 47.

46. Herbert Kühn, "Expressionismus und Sozialismus," *Neue Blätter für Kunst und Dichtung* 2:1 (May 1919): 29.

47. The term "inner necessity" was promulgated among Expressionist artists by the writings of Vassily Kandinsky, especially his book *Concerning the Spiritual in Art* (1912) and his essay "Concerning the Problem of Form" in the *Blue Rider Almanac* (1912). As used by the Dresden artists, however, the meaning has been significantly altered from Kandinsky's original aesthetically oriented usage.

48. "Programm der expressionistischen Abende Dresden,"

243

37. "Eu estou produzindo muitos esboços aqui e espero fazer *muita coisa* com eles no inverno." Lasar Segall, carta para Margarete Quack, 31 de agosto de 1918, Arquivo Lasar Segall.

38. Segall discute a participação na exposição do *Künstlervereinigung* numa carta para Quack, 15 de agosto de 1918, Arquivo Lasar Segall. Ele tinha exposto no ano anterior com o *Sächsische Kunstverein*, cf. carta convite, 18 de novembro 1917, Arquivo Lasar Segall.

39. Heinar Schilling, "Offener Brief an Henri Barbuse," *Menschen* 1:9 (1918), como reeditado em *Schrei in die Welt. Expressionismus in Dresden*, org. Peter Ludewig (Berlim: Buchverlag der Morgen, 1988), 45.

40. Lasar Segall, Resposta para a Sociedade de Trabalhadores em Arte de Dresden, 1919, em *Lasar Segall. Katalog*, como na nota 34, [3].

41. Apesar de comprovar com certeza a habilidade de Segall negociar as restrições impostas pelas autoridades, sua aparente liberdade pode também refletir a marginalidade da vanguarda artística radical na sociedade alemã como um todo; os artistas preocupavam tão pouco o governo que este sequer interferia, a não ser em suas vidas como cidadãos alemães – é o caso de Conrad Felixmüller, por exemplo, quando tentou escapar do alistamento, uma questão não fixada artisticamente. Como um cidadão russo na Alemanha, Segall não tinha que se submeter a tais exigências e deveres.

42. Heinrich Mann, "O sentido e idéia da revolução," como traduzido em *The Weimar Republic Sourcebook*, orgs. Anton Kaes, Martin Jay, e Edward Dimendberg (Berkeley: University of California Press, 1994), 39.

43. Em uma carta datada de 10 de fevereiro de 1918, Arquivo Lasar Segall, Schultz escreve para Segall, "Então você é um expressionista," em aparente resposta a uma declarada dedicação de Segall ao movimento e à palavra. Esta é a mais antiga indicação de Segall ter aceito o Expresssionismo, e de seu compromisso público com ele, enquanto identidade artística.

44. Sobre Felixmüller, veja em especial *Conrad Felixmüller 1897–1977: Between Politics and Studio* (Leicestershire: Leicestershire Museum and Art Gallery, 1994); *Conrad Felixmüller: Gemälde, Aquarellen, Zeichnungen, Druckgraphik, Skulpturen* (Schleswig: Schleswig-Holsteinisches Landesmuseum, Schloss Gottorf, 1990); e Deiter Gleiberg, *Conrad Felixmüller – Leben und Werk* (Dresden: Verlag der Kunst, 1982). Veja também nota 27.

reprinted in *Schrei in die Welt*, 38. The program is dated 15 September–2 October 1917. (Segall was not among its signers.)

49. "Horror produces spiritual fighters," the Expressionist "Programm" continued, "who reject the devices of the unspiritual that want protest to be manifested only as a matter of the soul. Horror produces the will to take up the weapons of opposition and to put an end to this disgrace. The spiritual will come about only when the crime has been paid for." Ibid., 39.

50. Will Grohmann, "Lasar Segall," *Neue Blätter für Kunst und Dichtung* 2:1 (May 1919): 31.

51. Will Grohmann, "Vorwort," in Lasar Segall, *5 Lithographien nach der "Sanften" von Dostojewsky* (Dresden: Dresdner Verlag, 1922), n.p.

52. Grohmann, "Lasar Segall," 31.

53. Grohmann, "Vorwort," n.p.

54. On Felixmüller's exhibition and organizing activities in 1917, see Weinstein, *End of Expressionism*, 113–15.

55. Otto Dix cited by Peter Barth, *Conrad Felixmüller, die Dresdner Jahre 1913–1933* (Düsseldorf: Galerie Remmert und Barth, 1987), 57–59.

56. "Bildende Kunst," *Dresdner Volkszeitung* 30:92 (23 April 1919), 6. Clipping in Lasar Segall Archives (there misdated to 23 May 1919).

57. Will Grohmann, "Dresdner Sezession 'Gruppe 1919'," *Neue Blätter für Kunst und Dichtung* 1:12 (March 1919): 258.

58. Paul-Ferdinand Schmidt, letter to Lasar Segall, 30 October 1919, Lasar Segall Archives.

59. Rosa Schapire, "Ueber den Maler Lasar Segall," *Kuendung. Eine Zeitschrift für Kunst* 2 (February 1921): 3.

60. Ibid.

61. Guido E. Neumann, "Ausstellung Segall im Museum Folkwang," *Hagener Zeitung*, 19 June 1920. An important source with regard to Segall's Expressionist and Jewish identity will undoubtedly be Cláudia Valladão de Mattos, "Zwischen Expressionismus und Judentum: Lasar Segalls deutsche Periode (1906–1923)" (Ph.D. diss., Kunsthistorisches Institut der Freien Universität, Berlin, 1996), which unfortunately became available too late for consideration in the printed essay.

62. Karl Ernst Osthaus invited Segall to exhibit at his museum after seeing the Dresden Secession (Group 1919) exhibition at the Berlin Secession, initially proposing an exhibition in February 1920, then altered the date to June 1920 to allow more time for preparation, including the publication

45. Walter Rheiner, "Die neue Welt," em *Sezession. Gruppe 1919* (Dresden: Galeria Emil Richter, 1919), como reeditado em *Schrei in die Welt,* 47.

46. Herbert Kühn, "Expressionismus und Sozialismus," *Neue Blätter für Kunst und Dichtung* 2:1 (maio 1919): 29.

47. O termo "necessidade interior" foi utilizado pelos artistas expressionistas em função dos escritos de Vassily Kandisky, especialmente seu livro *O espiritual na arte* (1912) e seu ensaio "A respeito do problema da forma" no *Almanque do Cavaleiro Azul* (1912). O termo foi utilizado pelas artistas de Dresden com um sentido significativamente diferente daquele originalmente adotado por Kandinsky.

48. "Programm der expressionistischen Abende Dresden," reeditado em *Schrei in die Welt*, 38. O programa está datado 15 de setembro–2 de outubro de 1917. (Segall não estava entre os signatários).

49. "O horror produz lutadores espirituais," continuava o "Programm" expressionista, "que rejeitam os artifícios dos não espirituais, os quais desejam que o protesto se manifeste apenas como assunto da alma. O horror produz a vontade de tomar as armas da oposição e dar um fim a esta desgraça. O espiritual surgirá apenas quando a pena pelo crime tiver sido cumprida." Ibid., 39.

50. Will Grohmann, "Lasar Segall," *Neue Blätter für Kunst und Dichtung* 2:1 (maio 1919): 31.

51. Will Grohmann, "Vorwort," em Lasar Segall, *5 Lithographien nach der "Sanften" von Dostojewsky* (Dresden: Dresdner Verlag, 1922), n.p.

52. Grohmann, "Lasar Segall," 31.

53. Grohmann, "Vorwort," n.p.

54. Sobre a exposição e atividades de organização de Felixmüller em 1917, veja Weinstein, *End of Expressionism*, 113–15.

55. Otto Dix citado por Peter Barth, *Conrad Felixmüller, die Dresdner Jahre 1913–1933* (Düsseldorf: Galerie Remmert und Barth, 1987), 57–59.

56. "Bildende Kunst," *Dresdner Volkszeitung* 30:92 (23 de abril de 1919), 6. Recorte em Arquivo Lasar Segall (lá erroneamente datado 23 de maio de 1919).

57. Will Grohmann, "Dresdner Sezession 'Gruppe 1919'," *Neue Blätter für Kunst und Dichtung* 1:12 (março 1919): 258.

of a catalogue. Cf. Osthaus, letter and postcard to Segall, dated 12 July 1919 and 30 August 1918, respectively, Lasar Segall Archives.

63. Segall's earliest woodcuts are usually dated to 1913, but this attribution is stylistically not viable. His initial experiments in the medium closely reflect Felixmüller's woodcuts and should be dated 1917.

64. Wilhelm Worringer, *Künstlerische Zeitfragen* (Munich: Hugo Bruchmann Verlag, 1921), 4. The pamphlet, which publishes the text of a lecture delivered on 19 October 1920, is excerpted and translated as *Current Questions in Art* in Rose-Carol Washton Long, ed., *German Expressionism: Documents from the End of the Wilhelmine Empire to the Rise of National Socialism* (New York: G.K. Hall, 1993), 284–87.

65. While stopping in Berlin for several days as he was returning from Vilnius to Dresden, Segall first met Grosz in 1917. Cf. Segall, postcard to Quack, 25 October 1917, Lasar Segall Archives.

66. When Felixmüller attempted to radicalize the Dresden Secession politically by advocating membership in the newly founded German Communist Party in 1919, "Segall [rejected the proposal, since] he was a Jew and a Pole [*sic*], thus an alien – therefore he could belong to no German party." Conrad Felixmüller, letter to Dieter Gleisberg, 18 January 1971, in *Conrad Felixmüller. Werke und Dokumente*, Werke und Dokumente, n.s., vol. 4 (Nuremberg: Archiv für Bildende Kunst am Germanischen Nationalmuseum, [1982]), 74.

67. Lasar Segall, response to questionnaire of the Arbeitsrat für Kunst, 1919, typed transcription, Lasar Segall Archives.

68. Worringer, *Künstlerische Zeitfragen*, 4.

69. In a letter of 31 December 1920 to one "Herr Mecklenberg," Lasar Segall Archives, Segall reports that he is working on a plaster model for the project, having painted on this model two hieratic animals, a sun, and a candelabrum as well as Hebraic lettering – but there is unfortunately no indication of the murals' intended location.

70. Lasar Segall, letter to Oscar Segall, 19 February 1923, Lasar Segall Archives.

D'Alessandro

1. The early impact of Brazil on Segall's production is a complicated and unresolved matter. P. M. Bardi, *Lasar Segall: Painter, Engraver, Sculptor*, trans. John Drummond (Milan: Edizioni del Milione, 1959), 24, describes an entire notebook

245

58. Paul-Ferdinand Schmidt, carta a Lasar Segall, 30 de outubro de 1919, Arquivo Lasar Segall.

59. Rosa Schapire, "Ueber den Maler Lasar Segall," *Kuendung. Eine Zeitschrift für Kunst* 2 (fevereiro 1921): 3.

60. Ibid.

61. Guido E. Neumann, "Ausstellung Segall im Museum Folkwang," *Hagener Zeitung,* 19 de junho de 1920. Uma importante fonte sobre a identidade judaica e expressionista de Segall será sem dúvida o trabalho de Cláudia Valladão de Mattos "Zwischen Expressionismus und Judentum: Lasar Segall deutsche Periode (1906–1923)" (tese de Ph.D., Kunsthistorisches Institut der Freien Universität, Berlim, 1996), do qual, infelizmente, tomamos conhecimento tarde demais para incorporação ao presente ensaio.

62. Karl Ernst Osthaus convidou Segall a expor no seu museu depois de ver a exposição da Secessão de Dresden (Grupo 1919) na Berlin Sezession, propondo inicialmente uma exposição em fevereiro de 1920, depois mudou a data para junho de 1920 para dar mais tempo à preparação, incluindo a publicação do catálogo. Cf. Osthaus, carta e cartão postal para Segall datados 12 de julho de 1919 e 30 de agosto de 1918, respectivamente, Arquivo Lasar Segall.

63. As primeiras xilogravuras de Segall, em geral têm a data de 1913, mas esta atribuição não é estilisticamente viável. Suas primeiras tentativas com este meio se assemelham muito às xilogravuras de Felixmüller e deveriam ser datadas de 1917.

64. Wilhelm Worringer, *Küstlerische Zeitfragen* (Munique: Hugo Bruchmann Verlag, 1921), 4. O panfleto que publicou o texto de uma palestra feita em 19 de outubro de 1920, foi resumido e traduzido como *Current Questions in Art* em Rose-Carol Washton Long, org., *German Expressionism: Documents from the End of the Wilhelmine Empire to the Rise of National Socialism* (Nova York: G.K. Hall, 1993), 284–87.

65. Segall encontrou Grosz pela primeira vez em 1917, quando permaneceu em Berlim por vários dias ao voltar de Vilna para Dresden. Cf. Segall, cartão postal para Quack, 25 de outubro de 1917, Arquivo Lasar Segall.

66. Quando Felixmüller tentou radicalizar politicamente a Secessão de Dresden, postulando a filiação ao recém-fundado Partido Comunista Alemão em 1919, "Segall [rejeitou a proposta, pois] era um

from 1913 of "meticulous sketches, whose subtle perception of things, persons, sensations, and atmosphere might have led a literary man to describe them as Proustian," yet no sketchbook of Brazilian subject matter has been found predating 1924. There is evidence that Segall included Brazilian subjects in his 1913 Campinas exhibition: the checklist (not illustrated) notes a *Campinas School* and *Part of the Campinas Landscape* (see Museu Lasar Segall, *Lasar Segall: A exposição de 1913* [São Paulo: Museu Lasar Segall, 1988], 30–32). Segall himself, however, wrote that he did not produce any works of art during this trip, "Minhas recordações" (c. 1950), as reprinted in Museu Lasar Segall, *Lasar Segall: Textos, depoimentos e exposições*, 2d ed. (São Paulo: Museu Lasar Segall, 1993), 15.

2. Since Segall spent almost seven years in Germany before his 1913 trip, returned in 1914 for almost ten more, and was an active participant in German society, I have chosen to compare his experiences of emigration with those who were by citizenship German. The history of German emigration to Brazil actually begins at the time of the Napoleonic wars when the Brazilian government offered free passage, livestock, farming supplies, and special exemptions and provisions. Along with these enticements, however, German-speaking emigrants faced religious intolerance (many were Protestants arriving in a predominantly Catholic country), land distribution injustices, and unscrupulous recruiting agents. In 1859, the Prussian government enacted the Heydt'sche Reskript, a directive that officially discouraged emigration to Brazil. Not until 1890, when a new republican government was formed in Brazil, were German complaints addressed. At the end of 1895, the numbers of German emigrants slowly began to rise again. The literature on German emigration to Brazil is vast; some of the most useful sources are Gerhard Brunn, *Deutschland und Brasilien (1889–1914)*, Lateinamerikanische Forschungen, vol. 4 (Cologne: Bohlau, 1971) and Fritz Sudhaus, *Deutschland und die Auswanderung nach Brasilien im 19. Jahrhundert* (Hamburg: Hans Christian, 1940). My comments are based on information in Frederick C. Luebke, *Germans in Brazil: A Comparative History of Cultural Conflict during World War I* (Baton Rouge: State University

judeu e um polonês [sic], donde estrangeiro – portanto ele não podia pertencer a nenhum partido alemão." Conrad Felixmüller, carta a Dieter Gleisberg, 18 de janeiro de 1917, em *Conrad Felixmüller, Werke und Dokumente,* Werke und Dokumente, n.s., vol. 4 (Nüremberg: Archiv für Bilden de Kunst am Germanischen Nationalmuseum, [1982]), 4.

67. Lasar Segall, resposta ao questionário do Arbeitsrat für Kunst, 1919, transcrição datilografada, Arquivo Lasar Segall.

68. Worringer, *Künstlerische Zeifragen,* 4.

69. Em uma carta de 31 de dezembro 1920, a um "Herr Mecklenburg," hoje no Arquivo Lasar Segall, Segall relata que ele está trabalhando em uma maquete de gesso para o projeto, tendo pintado sobre este modelo dois animais hieráticos, um sol e um candelabro

bem como caracteres hebraicos – mas infelizmente não há indicação da localização pretendida para os murais.

70. Carta de Lasar Segall para Oscar Siegel, 19 de fevereiro de 1923, Arquivo Lasar Segall.

D'Alessandro

1. O primeiro impacto causado pelo Brasil na produção de Segall é ainda uma questão complicada e não resolvida. P. M. Bardi, *Lasar Segall* (São Paulo: Museu de Arte de São Paulo, 1952), 34, descreve um caderno de 1913 "de anotações meticulosas e sutis, que um literato chamaria à Proust, sobre coisas e pessoas, sensações e presenças," ainda que não se tenha encontrado nenhum caderno de desenho com data anterior a 1924, tratando de temas brasileiros. Há evidência de que Segall incluiu temas brasileiros em sua exposição de 1913, em Campinas.

O índice de obras mostra *Escola campineira* e *Trecho de paisagem campineira* (ver Museu Lasar Segall, *Lasar Segall: A exposição de 1913* [São Paulo: Museu Lasar Segall, 1988], 30–32). O próprio Segall, contudo, afirmou não ter produzido nenhum trabalho artístico durante esta viagem, "Minhas recordações" (c.1950), como visto na edição do Museu Lasar Segall, *Lasar Segall: Textos, depoimentos e exposições*, 2ª edição (São Paulo: Museu Lasar Segall, 1993), 15.

2. Uma vez que Segall passou quase sete anos na Alemanha, antes de sua viagem de 1913, retornando aquele país em 1914 para uma outra estadia de quase dez anos, e era um participante ativo daquela sociedade, escolhi comparar suas experiências de emigrado com as de outros cidadãos alemães. A

Press, 1987) and idem, *Germans in the New World: Essays in the History of Immigration* (Urbana: University of Illinois Press, 1990). While different historical factors contributed to the economic difficulties which led many Germans to come to Brazil over the years, unemployment, poverty, and the promise of something better abroad were consistent reasons for emigration.

3. For a rather pessimistic appraisal of Brazil's cultural life at the time of Segall's first visit, see Bardi, *Lasar Segall*, 23–24.

4. According to notes on Segall's first exhibition in *O Estado de S. Paulo* (1 and 8 March 1913), the artist sold at least nine works, including a self-portrait and a work titled *Without Recourse*, to Freitas Valle; others were sold following the Campinas exhibition.

5. Segall, "Minhas recordações," 15.

6. For the role of primitivism in the work of the Expressionists (mostly of *Die Brücke*) and the public image of the "exotic" in turn-of-the-century Germany, see Jill Lloyd, *German Expressionism: Primitivism and Modernity* (New Haven, Conn.: Yale University Press, 1991). For more general studies of primitivism's role in European modernism, see Susan Hiller, ed., *The Myth of Primitivism: Perspectives on Art* (London: Routledge, 1991) and William Rubin, ed., *"Primitivism" in 20th Century Art: Affinity of the Tribal and the Modern*, 2 vols. (New York: Museum of Modern Art, 1984).

7. Segall, "Minhas recordações," 15.

8. Ibid.

9. Georg Simmel, "The Metropolis and Mental Life," in *On Individuality and Social Forms: Selected Writings*, ed. Donald N. Levine (Chicago: University of Chicago Press, 1971). For more on the role of the city in modernist thought, see Charles Haxthausen and Heidrun Suhr, eds., *Berlin: Culture and Metropolis* (Minneapolis: University of Minneapolis Press, 1990) and Reinhold Heller, "'The City Is Dark': Conceptions of Urban Landscape and Life in Expressionist Painting and Architecture," in Gertrud Bauer Pickar and Karl Eugen Webb, eds., *Expressionism Reconsidered: Relationships and Affinities* (Munich: Wilhelm Fink Verlag, 1979), 42–57.

10. Homi K. Bhabha has demonstrated how this articulation involves both the "economy of pleasure and desire and the economy of discourse, domination, and power" that informs the discursive and political practices of racial and cultural

247

história da imigração alemã para o Brasil começou na verdade no tempo das Guerras Napoleônicas, quando o governo brasileiro oferecia passagem gratuita, animais para criação, implementos agrícolas, isenção de impostos e provisões. Mas, junto com todos estes atrativos, os imigrantes alemães eram obrigados a enfrentar a intolerância religiosa (muitos eram protestantes, chegando num país predominantemente católico), injustiças na distribuição de terras e agentes de recrutamento inescrupulosos. Em 1859, o governo prussiano decretou o Heydt'sche Reskript, conjunto de diretrizes que desencorajavam oficialmente a emigração para o Brasil. Foi apenas em 1890, quando formou-se o governo republicano no Brasil, que as reclamações alemãs foram examinadas. No final de 1895 o número de emigrantes alemães começou a aumentar de novo, lentamente. A literatura sobre a emigração alemã para o Brasil é vasta, e as fontes mais ricas são Gerhard Brunn, *Deutschland und Brasilien (1889–1914)*, Lateinamerikanische Forschungen, vol. 4 (Colônia: Bohlau, 1971) e Fritz Sudhaus, *Deutschland und die Auswanderung nach Brasilien im 19. Jahrhundert* (Hamburgo: Hans Christian, 1940). Meus comentários são baseados em informações de Frederick C. Luebke, *Germans in Brazil: A Comparative History of Cultural Conflict during World War I* (Baton Rouge: State University Press, 1987) e, do mesmo autor, *Germans in the New World: Essays in the History of Immigration* (Urbana: University of Illinois Press, 1990). Diversos fatores históricos contribuíram para criar dificuldades econômicas, que acabaram por incentivar muitos alemães a virem para o Brasil durante anos. O desemprego, a pobreza e a promessa de algo novo na terra distante eram razões fortes para a emigração.

3. Para conhecer uma avaliação pessimista da vida cultural no Brasil durante a primeira visita de Segall, ver Bardi, *Lasar Segall*, 33–34.

4. De acordo com anotações feitas a respeito da primeira mostra de Segall em *O Estado de S. Paulo* (1 e 8 de março de 1913), o artista vendeu pelo menos nove trabalhos, inclusive um auto-retrato e uma obra intitulada *Sem recursos*. Outras obras foram vendidas após a exposição realizada em Campinas.

5. Segall, "Minhas recordações," 15.

6. Para o papel do primitivismo no trabalho dos Expressionistas (grande parte do *Die Brücke*) e a imagem pública do "exótico" na Alemanha da virada do século, ver Jill Lloyd, *German Expressionism: Primitivism and Modernity*

hierarchies, "The Other Question: Difference, Discrimination, and the Discourse of Colonialism," in Russell Ferguson et al., eds., *Out There: Marginalization and Contemporary Cultures* (New York: New Museum of Contemporary Art, 1990), 72.

11. See Cornelia Essner, "Berlins Völkerkunde-Museum in der Kolonialära: Betrachtungen zum Verhältnis von Ethnologia und Kolonialismus in Deutschland," in Hans J. Reichardt, ed., *Berlin in Geschichte und Gegenwart: Jahrbuch des Landesarchivs Berlin* (Berlin: Siedler Verlag, 1986), 65–94. The *Völkerschauen* continued into the Weimar Republic.

12. *Dresdener Rundschau*, 1 May 1909.

13. *Dresdener Rundschau*, 22 April 1905.

14. Lloyd, *German Expressionism*, 89, has pointed out that while "primitives" appeared in both German zoological gardens and in circuses, they were most often seen in zoos. See also *Zirkus, Circus, Cirque* (Berlin: Nationalgalerie, 1978).

15. For the panorama, see *Sehsucht: Das Panorama als Massenunterhaltung des 19. Jahrhunderts* (Basel: Strömföld/Roter Stern, 1993) and Ralph Hyde, *Panoramania!: The Art and Entertainment of the "All-Embracing" View* (London: Trefoil in association with the Barbican, 1988).

16. Lloyd, *German Expressionism*, 90, suggests that many of these cabaret performers adopted "primitive" personae to gain attention and financial success. It should also be noted that apart from the realm of the "pornographic," circus and cabaret performances represented some of the only opportunities for respectable citizens to view the partially clad female (and less frequently, male) body.

17. *Dresdener Illustrierte Neueste*, 17 April 1909.

18. For more on the repository of popular myths linking the exotic (black) body to primitivism, see Sander L. Gilman, *On Blackness without Blacks: Essays on the Image of the Black in Germany* (Boston: Hall, 1992) and Reinhold Grimm and Jost Hermand, *Blacks and German Culture* (Madison: University of Wisconsin Press, 1986).

19. The image of the "primitive" was often used to advertise imported consumer goods; for examples in posters, see Deutsches Historisches Museum, *Kunst!Kommerz!Visionen! Deutsche Plakate 1888–1933*, ed. Hellmut Rademacher and

248

(New Haven, Connecticut: Yale University Press, 1991). Para estudos mais genéricos sobre o papel do primitivismo no modernismo europeu, ver Susan Hiller, ed., *The Myth of Primitivism: Perspectives of Art* (Londres: Routledge, 1991) e William Rubin, ed.,*"Primitivism" in 20th Century Art: Affinity of the Tribal and the Modern*, 2 vols. (Nova York: Museum of Modern Art, 1984).

7. Segall, "Minhas recordações," 15.
8. Ibid.
9. Georg Simmel, "The Metropolis and Mental Life," em *On Individuality and Social Forms: Selected Writings*, ed. Donald Levine, (Chicago: University of Chicago Press, 1971). Para saber mais sobre o papel da cidade no pensamento modernista, ver Charles Haxthausen e Heidrun Suhr, orgs., *Berlin: Culture and Metropolis* (Minneapolis: University of Minneapolis Press, 1990) e Reinhold Heller, "The City is Dark: Conceptions of Urban Landscape and Life in Expressionist Painting and Architecture," em Gertrud Bauer Pickar e Karl Eugen Webb, eds., *Expressionism Reconsidered: Relationships and Affinities* (Munique: Wilhelm Fink Verlag, 1979), 42–57.

10. Homi K. Bhabha demonstrou como esta articulação envolve igualmente, "a economia de prazer e de desejo e a economia do discurso, domínio e poder" que informa as práticas discursivas e políticas das hierarquias culturais e raciais, "The Other Question: Difference, Discrimination, and the Discourse of Colonialis," em Russel Ferguson e outros, eds., *Out There: Marginalization and Contemporary Cultures* (Nova York: New Museum of Contemporary Art, 1990), 72.

11. Ver Cornelia Essner, "Berlins Völkerkunde-Museum in der Kolonialära: Betrachtungen zum Verhältnis von Ethnologia und Kolonialismus in Deutschland," em Hans J. Reichardt, ed., *Berlin in Geschichte und Gegenwart: Jahrbuch des Landesarchivs Berlin* (Berlim: Siedler Verlag, 1986), 65–94. O *Völkerschauen* continuou a ser editado durante a República de Weimar.

12. *Dresdener Rundschau*, 1 de maio de 1909.

13. *Dresdener Rundschau*, 22 de abril de 1905.

14. Lloyd, *German Expressionism*, 89, destacou que mesmo tendo os "primitivos" sido exibidos tanto nos jardins zoológicos quanto nos

René Grohnert (Berlin: Deutsches Historisches Museum, 1992). In contrast to these more "innocent" images, the figure of the black male was used in wartime propaganda to represent the threat of sexual violence against German women in occupied territories; see Peter Paret, Beth Irwin Lewis, and Paul Paret, *Persuasive Images: Posters of War and Revolution from the Hoover Institution Archives* (Princeton: Princeton University Press, 1992), 20–29.

20. For a detailed study of the *Sittengeschichte* and its relationship to German art production and representations of sexuality in the Kaiserreich and Weimar Republic, see Stephanie D'Alessandro, "'*Über alles die Liebe*': The History of Sexual Imagery in the Art and Culture of the Weimar Republic (Ph.D. diss., University of Chicago, forthcoming). For

Germany's fascination with Josephine Baker, who styled herself according to European expectations of the primitive, see Nancy Nenno, "Femininity, the Primitive, and Modern Urban Space: Josephine Baker in Berlin," in Katharina von Ankum, ed., *Women in the Metropolis: Gender and Modernity in Weimar Culture* (Berkeley: University of California Press, 1997), 145–61.

21. See Ernst Ludwig Kirchner's 1906 "Program of *Brücke*" as reprinted in Reinhold Heller, *Brücke: German Expressionist Prints from the Granvil and Marcia Specks Collection* (Evanston, Illinois: Mary and Leigh Block Gallery, 1988), 15.

22. August Macke, "Masks," in Vassily Kandinsky and Franz Marc, eds., *The* Blaue Reiter

Almanac (1912; reprint, New York: Viking Press, 1974), 85. A general introduction to the theories put forth in the *Almanac* can be found in Klaus Lankheit, "A History of the Almanac," in ibid., 11–48.

23. Franz Marc, "The 'Savages' of Germany," in ibid., 61.

24. While he probably intended to translate "fauve" into German, in using the term "Wilde" Marc also engaged the many meanings of the term – "savage," "wild," "untamed," and "mad" (as in "wie ein Wilder"). In its application, he played with these various overlapping associations: the emphasis on the lack of organization, or a natural, untamed force that takes a position against an entrenched power, presumably old and degenerate and thus ripe for overturning. The word may also reflect something of the vocabulary of German colo-

249

circos alemães, eram vistos com maior freqüência nos zoológicos. Ver também *Zirkus, Circus, Cirque* (Berlin: Nationalgalerie, 1978).

15. Para o panorama geral, ver *Sehsucht: Das Panorama als Massenunterhaltung des 19. Jahrhunderts* (Basiléia: Strömföld/Roter Stern, 1993) e Ralph Hyde, *Panoramania!: The Art and Entertainment of the "All-Embracing" View* (Londres: Trefoil em associação com Barbican, 1988).

16. Lloyd, *German Expressionism*, 90, sugere que muitos artistas de cabaré adotavam personalidades "primitivas" para ganhar atenção e conseguir sucesso financeiro. Pode-se também notar que, excluindo-se o universo do "pornográfico," números de circo e cabaré eram algumas das únicas oportunidades para os cidadãos respeitáveis verem corpos femi

ninos (e, menos frequentemente, masculinos) parcialmente despidos.

17. *Dresdner Illustrierte Neueste*, 17 de abril de 1909.

18. Para mais informações sobre o repositório dos mitos populares ligando o corpo exótico (negro) ao primitivismo, ver Sander L. Gilman, *On Blackness without Blacks: Essays on the Image of the Black in Germany* (Boston: Hall, 1992) e Reinhold Grimm e Jost Hermand, *Blacks and German Culture* (Madison: University of Wisconsin Press, 1986).

19. A imagem do "primitivo" foi usada com freqüência para anunciar bens de consumo importados. Para exemplos em cartazes, ver Deutsches Historisches Museum, *Kunst!Kommerz!Visionen! Deutsche Plakate 1888–1933*, Hellmut Rademacher e René Grohnert, eds. (Berlim: Deutsches Historisches Museum, 1992). Em contraste com estas imagens

mais "inocentes," a figura do homem negro foi usada na propaganda no tempo da guerra para representar a ameaça de violência sexual contra mulheres alemãs nos territórios ocupados; ver Peter Paret, Beth Irwin Lewis e Paul Paret, *Persuasive Images: Posters of War and Revolution from the Hoover Institution Archives* (Princeton: Princeton University Press, 1992) 20–29.

20. Para um estudo detalhado do *Sittengeschichte* e suas relações com a produção de arte alemã e representações da sexualidade no Império Alemão e República de Weimar, ver Stephanie D'Alessandro, "'*Über alles die Liebe*': A historià da imagem na arte e cultura na Republica Weimar

nialism, in light of the conflicts with Africans who were praised by the German military (after they defeated them) for their bravery and "natural" military abilities despite their lack of "real" military organization. I am thankful to Reinhold Heller for his suggestions regarding the many valences of this term.

25. Donald Gordon has demonstrated the stylistic and thematic importance of primitive art in Expressionism; see his essay "German Expressionism," in Rubin, *"Primitivism" in 20th Century Art*, vol. 2, 369–400.

26. Carl Einstein, *Negerplastik*, 2d ed. (Munich: Kurt Wolff Verlag, 1920), vii. For more on Einstein, see Christoph Braun, *Carl Einstein: Zwischen Ästhetik und Anarchism: Zu Leben und Werk eines expressionistischen Schriftstellers* (Munich: Iudicium, 1987). An-

other influential volume was Theodor Koch-Grünberg's *Anfänge der Kunst im Urwald: Indianer-Handzeichnungen auf seinen Reisen in Brasilien* (Berlin: Ernst Wasmuth, 1905). Koch-Grünberg produced many accounts of South American, and particularly Brazilian, Indian groups. As hybrid travelogues and art studies, his publications deserve attention for their impact on German popular and artistic culture.

27. Karl Ernst Osthaus quoted in Paul Vogt, *Das Museum Folkwang in Hagen 1902-1927: Die Geschichte einer Sammlung junger Kunst im Ruhrgebiet* (Cologne: M. DuMont Schauberg, 1965), 34. For more on Osthaus, see Lloyd, *German Expressionism*, chapters 1 and 4. In his strategies of collection and display, Osthaus also

theoretically "possessed" time through the construction of a subjective world that incorporates a multiplicity of historical times. Jean Baudrillard examines the serial collection as a domination over time in "The System of Collecting," in John Elsner and Roger Cardinal, eds., *The Cultures of Collecting* (London: Reaktion Books, 1994), 7–24.

28. For photographs documenting the collections of Flechtheim, art critic Curt Glaser, and others, see Bauhaus-Archiv Berlin, *Berliner Lebenswelten der zwanziger Jahre: Bilder einer untergegangenen Kultur. Photographiert von Marta Huth* (Frankfurt a.M.: Eichborn Verlag, 1996), esp. 46–49 and 58–61. Flechtheim exhibited his personal collection in 1926 in *Südsee Plastiken* (*South Seas Sculptures*) at his Berlin and Düsseldorf galleries, and in

250

(Tese de Ph.D., University of Chicago, a ser publicada). Para a fascinação dos alemães por Josephine Baker, que se vestia de acordo com as expectativas dos europeus com relação aos primitivos, ver Nancy Nenno, "Femininity, the Primitive, and Modern Urban Space: Josephine Baker in Berlin," em Katharina von Ankum, org., *Women in the Metropolis: Gender and Modernity in Weimar Culture* (Berkeley: University of California Press, 1997), 145–61.

21. Ver Ernst Ludwig Kirchner, "Program of *Brücke,*" 1906, reproduzido em Reinhold Heller, *Brücke: German Expressionists Prints from the Granvil and Marcia Specks Collection* (Evanston, Illinois: Mary and Leigh Block Gallery, 1988), 15.

22. August Macke, "Masks," em Vassily Kandinsky e Franz Marc, eds., *The* Blau Reiter *Almanac* (1912; reedição, Nova York: Viking Press,

1974), 85. Uma introdução geral para as teorias apresentadas no Almanaque pode ser encontrada em Klaus Lankheit, "A History of the Almanac," idem, 11–48.

23. Franz Marc, "The 'Savages' of Germany," ibid., 61.

24. Franz Marc provavelmente pretendia traduzir "fauve" para o alemão usando o termo "Wilde" mas também atrelou os vários significados da palavra – bárbaro, selvagem, bestial, insano (como em "wie ein Wilder"). Ao fazer uso desta expressão, o autor brincava com as possibilidades de múltiplo sentido, a ênfase na falta de organização, ou ainda com uma força natural, indomada, que se posicionava contra o poder es-

tabelecido, presumivelmente velho e degenerado, portanto pronto para ser destituído. A palavra pode também refletir algo do vocabulário do colonialismo alemão, à luz dos conflitos com os africanos, que eram elogiados pelo exército alemão (depois de terem sido vencidos por eles) por sua bravura e habilidades militares "natas" a despeito da ausência de uma "real" organização militar. Agradeço a Reinhold Heller por suas sugestões a respeito dos muitos significados deste termo.

25. Donald Gordon demonstrou a importância estilística e temática da arte primitiva no Expressionismo, em seu ensaio "German Expressionism," em Rubin, *"Primitivism" in 20th Century Art*, vol. 2, 369–400.

26. Carl Einstein, *Negerplastik*, 2ª edição (Munique: Kurt Wolff Verlag, 1920), vii. Para mais sobre

Zurich at the Zürcher Kunsthaus; Carl Einstein wrote the foreword to the exhibition catalogue, a copy of which is found in Segall's library. See *Südsee Plastiken*, Veröffentlichungen des Kunstarchivs, no. 5 (Berlin: Das Kunstarchiv Verlag, 1926).

29. My use of this term derives from James Clifford's postulate of the anthropological *flâneur* and the chronotope in which "art" and "culture" meet. Clifford, "On Collecting Art and Culture," in *The Predicament of Culture* (Cambridge, Mass.: Harvard University Press, 1988), 215–51, describes a reflexive art-culture system in which objects from primitive cultures are turned into "art" to be purchased and aesthetically experienced; at the same time, this process exoticizes the "civilized" culture.

30. Eckart von Sydow, "Primitiver und moderner Expressionismus," in *Exotische Kunst: Afrika und Ozeanien* (Leipzig: Verlag von Klinkhardt und Biermann, 1921), 29. Sydow authored numerous studies of primitive art, including *Kunst der Naturvölker und der Vorzeit* (1923, dedicated to Schmidt-Rottluff), *Ahnenkult und Ahnenbild der Naturvölker* (1924), and *Primitive Kunst und Psychoanalyse* (1927).

31. Lasar Segall, "Einleitung zum Vortrag in der Villa Kyrial, São Paulo," 1924, unpublished manuscript, Lasar Segall Archives.

32. Lasar Segall, "Sobre arte" (1924), as reprinted in *Lasar Segall: Textos, depoimentos e exposições*, 32.

33. This fascination extended European trends: as many guides to Berlin attest, in the mid- to late 1920s, middle-class heterosexuals often ventured into gay clubs to watch the homosexuals. Descriptions of these "entertainments" had the flavor of adventure, and transgression, into an exotic space; see Eugen Szatmari, *Das Buch von Berlin*, Was nicht in "Baedecker" steht, vol. 1 (Munich: R. Piper and Co., 1927). From a sketchbook in the Segall Museum, it seems the artist took part in such activities on a return trip to Berlin in the late 1920s: several pages are devoted to scenes at the Eldorado, a popular gay nightclub.

34. Wilhelm Morgener as translated and quoted by Lloyd, *German Expressionism*, 191.

35. Segall, "Minhas recordações," 26.

36. Scholarship has shown how Gauguin constructed his own sense of the primitive in his

Einstein, ver Christoph Braun, *Carl Einstein: Zwischen Ästhetik und Anarchism: Zu Leben und Werk eines expressionistischen Schriftstellers* (Munique: Iudicium, 1987). Outra obra de grande influência foi *Anfänge der Kunst im Urwald: Indianer-Handzeichnungen auf seinen Reisen in Brasilien* (Berlim: Ernst Wasmuth, 1905), de Theodor Koch-Grünberg. Koch-Grünberg produziu muitos relatos sobre os grupos indígenas da América do Sul, particularmente os brasileiros. Como híbridos de diários de viagem e estudos de arte, suas publicações merecem atenção pelo impacto nas culturas artística e popular alemãs.

27. Karl Ernst Osthaus citado em Paul Vogt, *Das Museum Folkwang in Hagen 1902–1927: Die Geschichte einer Sammlung junger Kunst im Ruhrgebiet* (Colônia: M. DuMont Schauberg, 1965), 34. Para mais informação sobre Osthaus, ver Lloyd, *German Expressionism*, capítulos 1 e 4. Em suas estratégias para formação do acervo e da mostra, Osthaus, teoricamente, "apropriava-se" do tempo através da construção de um mundo subjetivo que incorporava uma multiplicidade de tempos históricos. Jean Baudrillard examina a coleção serial como uma forma de dominação sobre o tempo em "The System of Collecting," em John Elsner e Roger Cardinal, orgs., *The Cultures of Collecting* (Londres: Reaktion Books, 1994), 7–24.

28. Sobre fotografias documentando as coleções de Flechtheim, do crítico de arte Curt Glaser e outros, ver Bauhaus-Archiv Berlim, *Berliner Lebenswelten der zwanziger Jahre: Bilder einer untergegangenen Kultur. Photographiert von Marta Huth* (Frankfurt a.M.: Eichborn Verlag, 1996), 46–49 e 58–61. Flechtheim expôs sua coleção pessoal em 1926 em *Südsee Plastiken* (*Esculturas dos Mares do Sul*), em suas galerias em Berlin e Dusseldorf, e em Zurique na Zürcher Kunsthaus. Carl Einstein escreveu o prefácio do catálogo da exposição, uma cópia do qual se encontra na biblioteca de Segall. Ver *Südsee Plastiken*, Veröffentlichungen des Kunstarchivs, n. 5 (Berlim: Das Kunstarchiv Verlag, 1926).

29. O uso deste termo por mim vem do postulado de James Clifford sobre o *flâneur* antropológico e o momento temporal (*chronotope*) no qual "arte" e "cultura" se encontram. Clifford, "On Collecting

work; see Fred Orton and Griselda Pollock, "*Les Données Bretonnantes*: La Prairie de la Représentation," *Art History* 3 (September 1980): 314–44, and Abigail Solomon-Godeau, "Going Native: Paul Gauguin and the Invention of Primitivist Modernism," *Art in America* 77 (July 1989): 119–61.

37. There are a number of good sources on this period in South America, and Brazil in particular, including Ana Maria M. Belluzzo, *The Voyager's Brazil*, 3 vols. (São Paulo: Metalivros/Odebrecht, 1995); *Brasilien: Entdenkung und Selbstentdeckung* (Berlin: Benteli Verlag, 1992); Josef Strumpf and Ulrich Knefelkamp, eds., *Brasiliana: Vom Amazonenland zum Kaiserreich* (Heidelberg: Heidelberger Bibliotheksschriften, 1989); and

Stanton L. Caitlin, "Traveller-Reporter Artists and the Empirical Tradition in Post-Independence Latin American Art," in Dawn Ades, *Art in Latin America: The Modern Era, 1820–1980* (New Haven: Yale University Press, 1989), 41–61.

38. Caitlin, "Traveller-Reporter Artists," makes a similar point, 47.

39. Maximilian Prinz zu Wied-Neuwied, *Reise nach Brasilien in den Jahren 1815 bis 1817*, vol. 1 (Frankfurt a.M.: H. L. Bronnier, 1820), 4.

40. For information on the Sociedade Pró-Arte Moderna, see Museu Lasar Segall, *SPAM e CAM* (São Paulo: Museu Lasar Segall, 1975) and *SPAM: A história de um sonho* (São Paulo: Museu Lasar Segall, 1985).

41. For the connection between Segall's German and Brazilian carnival party designs, see Cláudia Valladão de Mattos,

"Carnival at the SPAM and Other Carnivals: Lasar Segall and the Utopia of the Total Artwork," in Clóvis Garcia, Maria Cecília França Lourenço, and Cláudia Valladão de Mattos, *Lasar Segall cenógrafo*, trans. Izabel Burbridge (Rio de Janeiro: Centro Cultural Banco do Brasil, 1996), 24–31.

42. Regarding identity formation and postcard collecting, see Naomi Schor, "Collecting Paris," in Elsner and Cardinal, *The Cultures of Collecting*, 252–74.

43. Lasar Segall to Oscar Segall, 19 February 1923, typed manuscript, Lasar Segall Archives.

44. Segall, "Minhas recordações," 15.

45. Although I interpret Segall's form of collecting as generally

Art and Culture," em *The Predicament of Culture* (Cambridge, Massachussets: Harvard University Press, 1988), 215–51, descreve um sistema reflexivo arte-cultura no qual objetos de culturas primitivas transformam-se em "arte" para ser comprada e esteticamente experimentada. Ao mesmo tempo, este processo transforma em exótica a cultura "civilizada."

30. Eckart von Sydow, "Primitiver und moderner Expressionismus," em *Exotische Kunst: Afrika und Ozeanien* (Leipzig: Verlag von Klinkhardt und Biermann, 1921), 29. Sydow escreveu numerosos estudos sobre arte primitiva, incluindo *Kunst der Naturvölker und der Vorzeit* (1923, dedicado a Schmidt-Rottluff), *Ahnenkult und Ahnenbild der Naturvölker* (1924), e *Primitive Kunst und Psychoanalyse* (1927).

31. Lasar Segall, "Einleitung zum vortrag in der Villa Kyrial, São Paulo," 1924, manuscrito não publicado, Arquivo Lasar Segall.

32. Lasar Segall, "Sobre arte" (1924), reimpresso em *Lasar Segall: Textos, depoimentos e exposições*, 32.

33. Esta fascinação alimentou uma tendência européia; conforme atestam vários guias de Berlim, da metade para o final da década de 20. Heterossexuais de classe média freqüentemente se aventuravam em clubes gays para olhar os homossexuais. As descrições destes "divertimentos" tinham o sabor de aventura e de uma transgressão num espaço exótico. Ver Eugen Szatmari, *Das Buch von Berlin*, Was nicht in "Baedecker" steht, vol. 1 (Munique: R. Piper e Co., 1927). De acordo com um caderno de desenho que se encontra no Museu Lasar Segall, parece que o artista tomou parte neste tipo de atividade em sua viagem

de volta a Berlim, ao final dos anos 20. Várias páginas são dedicadas a cenas no Eldorado, uma popular boate *gay*.

34. Wilhelm Morgener traduzido e citado por Lloyd, *German Expressionism*, 191.

35. Segall, "Minhas recordações," 26.

36. Estudos mostram como Gauguin construiu um senso próprio do primitivo em seus trabalhos. Ver Fred Orton e Griselda Pollock, *"Les Données Bretonnantes:* La Prairie de la Représentation," *Art History* 3 (setembro 1980), 314–44, e Abigail Solomon-Godeau, "Going Native: Paul Gauguin and the Invention of Primitivist Modernism," *Art in America* 77 (julho 1989): 119–61.

a practice that locates a present and future within a new culture, in his formulation of a Brazilian identity there is also an aspect of the past: his nostalgic recollections of his first trip to Brazil, as well as memories of his father, who voyaged to Africa and Australia when the artist was a boy. The objects Abel Segall collected during the trip ("wonderful things" that made the house look "like a museum") stirred the young Segall's imagination. Mania Segall Levin to Jenny Klabin Segall, 11 May 1965, original manuscript in English, Segall Museum Archives. This kind of nostalgia is reminiscent of Walter Benjamin's in "Unpacking My Library: A Talk about Book Collecting," in *Illuminations: Essays and Reflections*, ed. Hannah Arendt, trans. Harry Zohn (New York: Schocken Books, 1969), 59–67. See also Susan Stewart, *On Longing: Narratives of the Miniature,*

the Gigantic, the Souvenir, the Collection (Durham, N.C.: Duke University Press, 1994).
46. Segall, "Minhas recordações," 15.

D'Horta

The following translation is a slightly emended and condensed version of the Portuguese. We are grateful to Vera d'Horta for her permission to present the essay in this form. – Eds.
1. The importance of these two photographs is also acknowledged in the long-term exhibition, *Lasar Segall: Construction and Poetry of a Work*, inaugurated in April 1995 at the Lasar Segall Museum in São Paulo.
2. Lasar Segall, 15 August 1933, typescript, Lasar Segall Archives.

3. Pierre Guéguem, "Lasar Segall, pintor do Brasil," *Revista nova* 6 (April 1932): 210.
4. Lasar Segall, "1912 – Lasar Segall," in *RASM (Revista Anual do Salão de Maio)* [São Paulo] 1 (1939): 13.
5. Segall, "Minhas recordações," c. 1950, reprinted in Museu Lasar Segall, *Lasar Segall: Textos, depoimentos e exposições* (São Paulo: Museu Lasar Segall, 1993), 14. There are earlier versions of this text in the Lasar Segall Archives; the translation from the original German to Portuguese was probably done by Jenny Klabin Segall.
6. All eight Segall children left their home town of Vilnius; most came to live in Brazil. Oscar (1881–1927), the eldest son, settled in Campinas in 1911. Jacob (1885–1934), the first to leave Vilnius (in 1900), tried his luck in Boston before mov-

253

37. Existe uma quantidade de boas fontes sobre este período na América do Sul e no Brasil em particular, incluindo Ana Maria M. Belluzzo, *O Brasil dos viajantes*, 3 vols. (São Paulo: Metalivros/ Odebrecht, 1995); *Brasilien: Entdenkung und Selbstentdeckung* (Berlim: Benteli Verlag, 1992); Josef Strumpf e Ulrich Knefelkamp, eds., *Brasiliana: Vom Amazonenland zum Kaiserreich* (Heidelberg: Heidelberger Bibliotheksschriften, 1989); e Stanton L. Caitlin, "Traveller-Reporter Artists and the Empirical Tradition in Post-Independence Latin American Art," em Dawn Ades, *Art in Latin America: The Modern Era, 1820–1980* (New Haven: Yale University Press, 1989), 41–61.
38. Caitlin, "Traveller-Reporter Artists," faz uma observação similar, 47.

39. Maximilian Prinz zu Wied-Neuwied, *Reise nach Brasilien in den Jahren 1815 bis 1817*, vol. 1 (Frankfurt, a.M.: H. L. Bronnier, 1820), 4.
40. Para informações sobre a Sociedade Pró-Arte Moderna, ver Museu Lasar Segall, *SPAM e CAM* (São Paulo: Museu Lasar Segall, 1975) e *SPAM: A história de um sonho* (São Paulo: Museu Lasar Segall, 1985).
41. Para a ligação entre os desenhos de Segall sobre o carnaval brasileiro e alemão, ver Cláudia Valladão de Mattos, "O Carnaval da SPAM e outros carnavais: Lasar Segall e a utopia da obra de arte total," em *Lasar Segall cenógrafo* (Rio de Janeiro: Centro Cultural Banco do Brasil, 1996), 24–31.
42. A respeito da formação da identidade e coleção de cartões postais, ver Naomi Schor, "Collecting Paris," em Elsner e Cardinal, org., *The Cultures of Collecting*, 252–74.

43. Lasar Segall para Oscar Siegel, 19 de fevereiro de 1923, original datilografado, Arquivo Lasar Segall.
44. Segall, "Minhas recordações," 15.
45. Apesar de interpretar a maneira pela qual Segall colecionava como sendo geralmente uma prática que localizava presente e futuro dentro de uma nova cultura, sua formulação da identidade brasileira também inclui um aspecto do passado: suas lembranças nostálgicas de sua primeira viagem ao Brasil, assim como memórias de seu pai, que viajou para a África e Austrália quando o artista era ainda menino. Os objetos que Abel Segall colecionou durante a viagem

ing to Brazil in 1908; he also settled in Campinas. Rebeca Segall Bessel (1886–1931) arrived in Brazil with her husband, Munja Bessel, and their daughter in 1912. Oscar, Jacob, and their brother-in-law set up an import-export business in Campinas. When Lasar arrived in 1913, he stayed at Oscar's home. It was at this time that Lasar's sister Manja, one year his senior, married Max Levin in Oscar's house and moved to the United States. Luba Segall Klabin (1888–1968) traveled to São Paulo in 1906 to honor a marriage covenant to Salomão Klabin. Lasar's youngest sister, Lisa (born 1894), was the last to leave Vilnius: she came to Brazil with her husband, two children, and father, Abel Segall, in 1924. (Abel died in

São Paulo three years later.) The artist's youngest sibling, Grisha (born 1903), met Lasar in Dresden in 1919 and stayed at the home of Victor Rubin, a distant relative on Segall's mother's side. At a later date, Grisha also emigrated to Brazil. All information based on data collected by Jenny Klabin after 1959 in the "Segall Family Notebook," now housed in the Lasar Segall Archives.

7. One of the children of Mauricio and Berta Klabin was Jenny, who would later become Segall's second wife and the mother of his two children, Mauricio and Oscar.

8. Segall, "1912 – Lasar Segall," 15.

9. Anonymous, *Correio paulistano* [São Paulo], 20 February 1913. News and reviews of Segall's exhibitions can be found in the Lasar Segall Archives; they are also published in Vera d'Horta

(Beccari), *Lasar Segall e o modernismo paulista* (São Paulo: Brasiliense, 1984).

10. Anonymous, *Correio paulistano*, 20 February 1913. In Brazilian Portuguese, "paulistano" refers to the city of São Paulo, "paulista" to the state of São Paulo.

11. Anonymous, *Correio paulistano*, 3 March 1913. Some days later, the painting was reproduced on the first page of the paper under the headline "Arte russa" ("Russian Art") with the caption, "The beautiful picture by the Russian painter Lasar Segall, which is to be raffled in benefit of the Children's Hospital of the Red Cross." Anonymous, *Correio paulistano*, 27 March 1913.

12. Anonymous [Nestor Rangel Pestana], *O estado de S. Paulo*, 1 March 1913.

254

("coisas maravilhosas" que faziam a casa "parecer um museu") excitavam a imaginação do jovem Segall. Mania Segall Levin para Jenny Klabin Segall, 11 de maio de 1965, original em inglês, Arquivo do Museu Lasar Segall. Este tipo de nostalgia é reminiscente de Walter Benjamin em "Unpacking My Library: A Talk about Book Collecting," em *Illuminations: Essays and Reflections*, ed. Hanna Arendt, trad. para inglês de Harry Zohn (Nova York: Schocken Books, 1969), 59–67. Ver também Susan Stewart, *On Longing: Narratives of the Miniature, the Gigantic, the Souvenir, the Collection* (Durham, Carolina do Norte: Duke University Press, 1994).

46. Segall, "Minhas recordações," 15.

D'Horta

1. A importância dessas duas fotos é destacada na exposição de longa duração *Lasar Segall: Construção e poética de uma obra*, inaugurada em abril de 1995, no Museu Lasar Segall, em São Paulo; elas fecham a parte documental da mostra.

2. Pierre Guéguem, "Lasar Segall, pintor do Brasil," *Revista nova*, n. 6 (abril 1932): 210.

3. Resposta de Segall ao questionário do Conselho dos Trabalhadores da Arte (Arbeitsrat für Kunst), em Berlim, 1919. Citado em Vera d'Horta (Beccari), *Lasar Segall e o modernismo paulista* (São Paulo: Brasiliense, 1984), 68.

4. Trata-se de texto em russo, em duas folhas de papel, datilografadas no alfabeto cirílico. O mesmo título Segall usaria em longo texto autobiográfico, aqui referido mais adiante. Os documentos

originais citados pertencem ao Arquivo Lasar Segall, Museu Lasar Segall, São Paulo.

5. Conforme depoimentos de Paulo Mendes de Almeida e Rubem Braga à Autora. O primeiro está reproduzido em d'Horta, 211–27.

6. Celso Lafer, *Desafios* (São Paulo: Siciliano, 1995), 134.

7. Ibid., 133.

8. Depoimento de Rosa Siegel. Caderno de anotações "Família Segall." Notas tomadas por Jenny Klabin Segall a partir de 1959, com depoimentos de familiares do marido. Arquivo Lasar Segall.

9. Trata-se de um texto em alemão, de três páginas, sem título, datilografado. No alto da primeira

13. G. J. G., "Exposições," *Diário popular* [São Paulo], 13 March 1913.

14. Guibal Roland, "Pela arte: Lasar Segall," *Diário do povo* [Campinas], 12 June 1913.

15. Abílio Alvaro Miller, "Um pintor de almas: A propósito de Lasar Segall," *Comércio de Campinas*, June 1913.

16. Segall, "Minhas recordações," 13. For another version of this history, see Reinhold Heller's essay in this catalogue and Cláudia Valladão de Mattos, "Zwischen Expressionismus und Judentum: Lasar Segalls deutsche Periode (1906–1923)" (Ph.D. dissertation, Kunsthistorisches Institut der Freien Universität, Berlin, 1996).

17. For more on Anita Malfatti's 1917 exhibition in São Paulo, see Paulo Mendes de Almeida, *De Anita ao museu* (São Paulo: Perspectiva, 1976); a good source on her life and work is Marta Rossetti Batista, *Anita Malfatti no tempo e no espaço* (São Paulo: IBM do Brasil, 1985).

18. Segall, "Minhas recordações," 16.

19. For Modern Art Week and Brazilian modernism in general, see *Modernidade: Art brésilien du 20e siècle* (Paris: Musée d'Art Moderne de la Ville de Paris, 1987); Mário da Silva Brito, *História do modernismo brasileiro. Antecedentes da semana de arte moderna* (Rio de Janeiro: Civilização Brasileira, 1971); Aracy Abreu Amaral, *Artes plásticas na semana de 22* (São Paulo: Perspectiva, 1976); M. R. Batista, Telê P. A. Lopez, and Yone S. Lima, *Brasil: 1° tempo modernista 1917/29. Documentação* (São Paulo: Instituto de Estudos Brasileiros da Universidade de São Paulo, 1972).

20. Segall, "Minhas recordações," 17.

21. Ibid.

22. Ibid., 24. Writing about his canvases of the late 1910s and early 1920s, Segall introduced this designation: "If I had to give a name to this phase of my oeuvre, I would call it constructed Expressionism. Otherwise, this term could perhaps be applied with some logic to all of my productions in those years, since my Expressionism had a more firm and defined structure than that of my colleagues, which tended more towards the dissolution of forms."

23. The exhibition would have coincided with a tour of Elisabeth Rethberg from the Dresden State Opera, the modernist dancer Mary Wigman, and the orchestral conductor Kutzschbach.

255

página Segall escreveu à mão "2ª Fortsetzung" (2ª Continuação) e a data "10/8/1911." Arquivo Lasar Segall. Tradução do alemão por Stefan Blass.

10. Hans Sedlmayr, *La rivoluzione dell'arte moderna* (Milano: Garzanti, 1958), 112.

11. Wilhelm Wörringer, *Abstracción y naturaleza* (México: Fondo de Cultura Económica, 1953).

12. Segall, "1912 – Lasar Segall," em *RASM* (*Revista Anual do Salão de Maio*) [São Paulo, 1939], 13.

13. Segall, "Minhas Recordações," c. 1950, publicado em *Lasar Segall. Textos, depoimentos e exposições* (São Paulo: Museu Lasar Segall, 1993), 14. No Arquivo Lasar Segall há versões anteriores desse texto final. A versão do alemão para o português foi feita, provavelmente, por Jenny Klabin Segall.

14. Oscar Siegel (1881–1927), irmão mais velho de Lasar, veio para o Brasil em 1911, fixando residência em Campinas. Jacob Siegel (1885–1934) foi o primeiro a deixar Vilna, em 1900, indo tentar a sorte em Boston; em 1908 troca os Estados Unidos pelo Brasil, e também se estabelece em Campinas. Rebeca Segall Bessel (1886–1931) chega em 1912 com o marido Munja Bessel e uma filha. Os dois irmãos (Oscar e Jacob) e o cunhado Bessel montam em Campinas um escritório de importação e exportação. Foi em casa de Oscar que Segall ficou hospedado em Campinas, em 1913. Nessa ocasião, casou-se ali Manja, treze meses mais velha que Lasar, com Max Levin, tendo o casal ido morar nos Estados Unidos. Luba Segall Klabin (1888–1968) com casamento contratado, veio antes, em 1906, para casar-se com Salomão Klabin em São Paulo. A irmã mais nova de Lasar (Lisa, nascida em 1894), é a última a deixar Vilna, em 1924, quando vem para o Brasil com o marido, dois filhos e o pai Abel Segall, que falece em São Paulo, em 1927. O irmão caçula, Grisha (que nasce em 1903), encontra-se com Lasar em Dresden, em 1919, onde fica morando em casa de Victor Rubin, parente afastado de Segall, pelo lado materno. Algum tempo depois Grisha também emigra para o Brasil. Dados retirados do Caderno de anotações "Família Segall." Arquivo Lasar Segall.

15. Uma das filhas do casal Mauricio e Berta Klabin, Jenny (então com treze anos de idade), seria mais tarde a segunda senhora Lasar Segall, e mãe de seus dois filhos, Mauricio e Oscar.

16. Segall, "1912 – Lasar Segall," 15.

17. Ibid.

24. Oscar Segall to Lasar Segall, São Paulo, 8 July 1921, Lasar Segall Archives, translated from the Russian by Iwan Vereiski. A copy of the letter from Will Grohmann to Lasar Segall, dated 2 May 1921, concerning the organization of the exhibition is reproduced in Segall, "Minhas recordações," 25.

25. Oscar Segall to Lasar Segall, São Paulo, 12 September 1921, Lasar Segall Archives, translated from the Russian by Iwan Vereiski.

26. Ibid. According to Miguel Segall, Oscar's son, Feingold was a European-trained engineer who worked as a representative of the Italian French Bank.

27. Segall, "Minhas recordações," 25. The subsequent quotation is from ibid.

28. Mário de Andrade, "Pintura – Lasar Segall," A Idéia [São Paulo] 19 (1924), n.p.; reprinted in d'Horta, Segall e o modernismo, 75–76. The two following Andrade citations are from ibid.

29. Mário de Andrade to Manuel Bandeira, 24 November 1924, as quoted in Clóvis Garcia, "Lasar Segall's Scenic Design," in Clóvis Garcia, Maria Cecília França Lourenço, and Cláudia Valladão de Mattos, Lasar Segall cenógrafo, trans. Izabel Burbridge (Rio de Janeiro: Centro Cultural Banco do Brasil, 1996), 10; see also 5–18, 34–35.

30. Designs for the pavilion are illustrated in ibid., 5–18, 36–38.

31. Segall, introduction, Exposição do pintor russo Lasar Segall (São Paulo: 1924), 1. The following quote appears on p. 3.

32. Mário de Andrade to Sérgio Milliet, 10 December 1924, reprinted in Paulo Duarte, Mário de Andrade por ele mesmo (São Paulo: EDART-São Paulo Livraria Editora Ltda., 1971), 300–1.

33. Mário de Andrade, "Lasar Segall," typescript, 1925, n.p., Lasar Segall Archives; reprinted in d'Horta, Segall e o modernismo, 82.

34. In 1924, Segall's wife Margarete returned to Germany; the following year, he married Jenny Klabin, who would prove to be an invaluable facilitator and archivist of her husband's career; in 1927, Segall gave up his Russian citizenship to become a nationalized Brazilian.

35. Lasar Segall, "Quando, há quase dois anos...," typescript, 1924–25, n.p., Lasar Segall Archives. "Favelas" refers to the slum communities built on the bordering hills of Rio de Janeiro; they were considered picturesque in the early twen-

18. Anônimo, Correio paulistano, São Paulo, 20 de fevereiro de 1913. Notícias e críticas sobre a exposição de Segall em São Paulo e Campinas podem ser encontradas no Museu Lasar Segall; elas estão também publicadas em d'Horta.

19. Ibid.

20. Anônimo, Correio paulistano, São Paulo, 20 de Fevereiro de 1913. Alguns dias depois essa pintura é reproduzida na primeira página com o título "Arte Russa;" embaixo, a legenda: "Sem pai – belo quadro do pintor russo Lasar Segall, que será sorteado em benefício do Hospital das Crianças, da Cruz Vermelha." Anônimo, Correio paulistano, São Paulo, 27 de março de 1913.

21. Anônimo [Nestor Rangel Pestana (?)], O Estado de S. Paulo, São Paulo, 1 de março de 1913.

22. G. J. G., "Exposições," Diário popular, São Paulo, 13 de março de 1913.

23. Guibal Roland, "Pela arte: Lasar Segall," Diário do povo, Campinas, 12 de junho de 1913.

24. Abílio Álvaro Miller, "Um pintor de almas: A propósito de Lasar Segall," Comércio de Campinas, Campinas, junho de 1913.

25. Segall, "Minhas recordações," 13. Outras versões desta história podem ser encontradas no ensaio de Reinhold Heller para este catálogo e Cláudia Valladão de Mattos, "Zwischen Expressionismus und Judentum: Lasar Segall deutsche Periode (1906–1923)" (Tese de doutorado, Kunsthistorisches Institut der Freien Universität, Berlim, 1996).

26. Segall, "Minhas Recordações," 16.

27. Ibid., 15.

28. Ibid., 17.

29. Ibid.

30. Ibid., 24. Escrevendo sobre suas pinturas feitas no final dos anos 1910 e início dos anos 1920, Segall disse: "Se tivesse que dar uma denominação a essa fase de minha obra, eu a apelidaria de expressionismo construtivo. Aliás, esse termo poderia talvez ser aplicado com certa lógica a toda minha produção daqueles anos, já que meu expressionismo teve sempre uma estruturação mais firme e definida que a de meus colegas, os quais tendem mais para a dissolução das formas."

31. Oscar Siegel para Lasar Segall, São Paulo, 8 de julho de 1921. Arquivo Lasar Segall. Tradução do russo por Iwan Vereiski. Carta de

tieth century. The subsequent quote is from ibid.

36. Segall to Paul-Ferdinand Schmidt, São Paulo, 2 May 1927, Lasar Segall Archives, translated from the German by Stefan Blass. "Maxixe" is a national form of dance and music blending European polka and African *lundu*.

37. Andrade used this term frequently when referring to Segall's work from 1924 to 1928, discussing the decorative work for the Modernist Pavilion, for instance, in "Lasar Segall," 1925, n.p.: "Lasar Segall revealed himself an excellent idealist in decorating this salon. An idealist of happiness. And it seems to me that it was this idealism that allowed him to reach a more authentic view of reality, abandoning that tragic feeling, mortifying and endless, that characterizes all his oeuvre previous to the Brazilian phase."

38. For more on Tarsila, see Aracy Abreu Amaral, *Tarsila: Sua obra e seu tempo* (São Paulo: Perspectiva, 1975), esp. 273.

39. Segall himself referred to Brazil's "miracle of light and color" in "Sobre arte. Idéias de Lasar Segall coligidas em seus artigos, entrevistas e conferências," in *Revista acadêmica* 64 (June 1944): n.p., as quoted in d'Horta, *Segall e o modernismo*, 255–56. His surrender to this intense visual experience alarmed Andrade, who saw it as Segall's "near damnation": "In 1923," wrote the critic, "the painter landed once more in our country, at that time already a grown man, searching for a homeland. He saw Brazil and Brazil saw him, in a love at first sight to which the art-

ist surrendered with all his passionate generosity. And in these delirious nuptials, Lasar Segall almost lost himself." Mário de Andrade, "Lasar Segall," *Lasar Segall* (Rio de Janeiro: Ministério da Educação, 1943), 8.

40. At this time he also produced a print portfolio of the same name. The Brazilian Portuguese adjective "carioca" refers to the city of Rio de Janeiro.

41. For more on the collective creation of the carnival and its German roots as a *Gesamtkunstwerk*, see Gilda de Mello e Souza's preface in d'Horta, Vera, *Lasar Segall e o modernismo paulista*, 9–19.

42. Two early opponents of European influences were the literary critic Sílvio Romero and the historian João Capistrano

Will Grohmann para Segall, de 2 de maio de 1921, tratando da organização dessa exposição, está reproduzida em "Minhas recordações," 25.

32. Oscar Siegel para Lasar Segall, São Paulo, 12 de setembro de 1921. Arquivo Lasar Segall. Tradução do russo por Iwan Vereiski. De acordo com Miguel Siegel, filho de Oscar, Feingold era um amigo da família, engenheiro de formação européia que aqui trabalhava como representante do Banco Francês e Italiano.

33. Segall, "Minhas recordações," 25.

34. Mário de Andrade, "Pintura – Lasar Segall," *A Idéia* [São Paulo] 19 (1924); reproduzido em d'Horta, 75–76.

35. Ibid.

36. Segall, introdução sem título ao catálogo *Exposição do pintor russo Lasar Segall* (São Paulo: 1924), 1.

37. Ibid., 3.

38. Mário de Andrade para Sérgio Milliet, 10 de dezembro de 1924, reproduzido em Paulo Duarte, *Mário de Andrade por ele mesmo* (São Paulo: EDART-São Paulo Livraria Editora Ltda., 1971), 300–301.

39. Mário de Andrade, "Lasar Segall," texto datilografado, 1925. Arquivo Lasar Segall; reproduzido em d'Horta, 82.

40. Em 1924, Segall separa-se de Margarete; no ano seguinte casa-se com Jenny Klabin, inestimável companheira; em 1927 Segall naturaliza-se brasileiro.

41. Segall, "Quando, há quase dois anos...," texto datilografado em português, 1924–25, Arquivo Lasar Segall. As "favelas" eram consideradas "pitorescas," no início do século vinte.

42. Ibid.

43. Segall para Paul-Ferdinand Schmidt, São Paulo, 2 de maio de 1927, Arquivo Lasar Segall. Tra-

duzido do alemão por Stefan Blass. "Maxixe" é uma forma de dança e música que mistura a polca européia com o *lundu* africano.

44. Mário de Andrade usa o termo "fase brasileira" diversas vezes, para referir a pintura feita entre 1924 e 1928, por exemplo em Andrade, 1925, ele diz a respeito do Pavilhão de Olívia Guedes Penteado: "Segall se revelou na decoração desse salão um idealista excelente. Um idealista de felicidade. E me parece que foi esse idealismo que lhe permitiu chegar nos quadros atuais a um conceito mais realista de realidade, abandonando aquele trágico mortificante e incessante que lhe caracteriza toda a obra anterior à fase brasileira."

45. A esse respeito ver Aracy Amaral, *Tarsila sua obra e seu tempo*

de Abreu. For more on the Integralist movement and the nationalist interests of Brazilian artists and intellectuals, see E. Bradford Burns, *A History of Brazil,* 3d ed. (New York: Columbia University Press, 1993).

43. Tarsila was among those who traveled to Minas Gerais. Wanting to acquaint young Brazilian artists with their indigenous culture, Andrade organized research trips, initiated courses in ethnography and folklore, and attempted to establish a folklore museum in São Paulo.

44. Andrade's manifesto was published in the *Revista de Antropofagia* [São Paulo] 1 (May 1928); a translation of the full text can also be found in Dawn Ades, *Art in Latin America: The Modern Era, 1820–1980* (New Haven, Conn.: Yale University Press, 1989), 312–13;

see also Aracy Abreu Amaral, "Le Modernisme: Entre la rénovation formelle et la découverte du Brésil," in *Modernidade*, 162.

45. While Segall may have felt a degree of prejudice in Brazil, it did not compare with the economic, political, and personal misfortunes suffered by "enemy" artists (especially Jews) in fascist Germany. In his seminal study of the banned intellectuals and artists who fled Hitler and those who remained and were persecuted, Werner Haftmann has described a subsequent humiliation felt by those who were convinced that they could only live and work in Germany; these artists opted for an inner emigration. See Haftmann, *Verfemte Kunst: Bildende Künstler der inneren und äußeren Emigration in der Zeit des Nationalsozialismus* (Cologne: DuMont Buchverlag, 1986), esp. 217–22. Haftmann's

position is problematic in that it does not distinguish between artists who chose to leave Germany because of professional or artistic prospects, and those whose lives were in danger as political, religious, or racial "degenerates." For more on the concept of inner emigration and its historiography, see Sabine Eckmann, "Considering (and Reconsidering) Art and Exile," in Stephanie Barron, ed., *Exiles + Emigrés: The Flight of European Artists from Hitler* (Los Angeles: Los Angeles County Museum of Art, 1997), 30–39. The use of the concept of inner emigration in reference to Segall recognizes his voluntary departure from Germany in 1923 and his choice to stay in Brazil.

46. Mário de Andrade, "Esta paulista família," *O estado de S. Paulo*, 2 July 1939.

(São Paulo: Perspectiva, 1975), especialmente 273.

46. O artista refere ao "milagre da luz e da cor" do Brasil em, "Sobre arte. Idéias de Lasar Segall coligidas em seus artigos, entrevistas e conferências," *Revista Acadêmica* 64 (junho 1944); reproduzido em d'Horta, 255–56. Esse período foi visto por Mário de Andrade como "quase perdição" do artista. Ele escreveu em Andrade, "Lasar Segall," *Lasar Segall* (Rio de Janeiro: Ministério da Educação, 1943), 8: "Em 1923 o pintor aportava de novo em nossa pátria, já homem feito, em busca de uma pátria. Então ele viu o Brasil e o Brasil o viu, num primeiro amor a que o artista se entregou com toda a sua generosidade apaixo-

nada. E nessas núpcias delirantes Lasar Segall por pouco não se perdeu."

47. Werner Haftmann, *Verfemte Kunst: Bildende Künstler der inneren und äußeren Emigration in der Zeit des Nationalsozialismus* (Colônia: DuMont Buchverlag, 1986), esp. 217–22.

48. Mário de Andrade, "Esta paulista família," *O Estado de S. Paulo, 2* de julho de 1939.

49. Mário de Andrade, "Lasar Segall," 1943, 10.

50. Segall, "Estou freqüentemente em Campos do Jordão...," texto datilografado em português, c. 1936, Arquivo Lasar Segall.

51. Segall, "Rio, 15 de agosto de 1933," texto datilografado, Arquivo Lasar Segall. Tradução do alemão por Stefan Blass.

52. Paulo Mendes de Almeida, "Sala especial Lasar Segall (1891–1957)," *IV Bienal do Museu de Arte Moderna* (São Paulo: 1957).

53. Segall, conforme Dalcídio Jurandir em "Segall: A arte pura e o homem do povo," *Diretrizes*, 6 de junho de 1943.

54. Ibid.

55. Segall, "Minhas recordações," 19.

56. Mário de Andrade, "Lasar Segall," 1943, 5.

47. "The Paulista Family" describes a generation of São Paulo modern artists in the 1930s whose work showed Segall's influence. The name comes from an exhibition, *The Paulista Artistic Family,* organized by the painter Paolo Rossi Osir in 1937; two subsequent exhibitions were also held. The most important scholarship on the group is Flávio Motta, "A família artística paulista," *Revista do Instituto de Estudos Brasileiros* [São Paulo] 10 (1971): 137–54, and Andrade, "Esta paulista família."

48. Andrade, "Lasar Segall," 1943, 10.

49. Lasar Segall, "Estou frequentemente em Campos de Jordão," typescript, c. 1936, Lasar Segall Archives. The following quotation is from ibid.

50. Lasar Segall, 15 August 1933, typescript, Lasar Segall Archives, translated from the German by Stefan Blass.

51. Paulo Mendes de Almeida, "Sala especial Lasar Segall (1891–1957)," *IV Bienal do Museu de Arte Moderna* (São Paulo: 1957), n.p.

52. Segall, "Minhas recordações," 14.

53. Lasar Segall as quoted in Dalcídio Jurandir, "Segall: A arte pura e o homem do povo," *Diretrizes,* 6 June 1943, n.p.

54. Ibid. Ironically, the German author Stefan Zweig had written to Segall on 13 December 1940, asking that he "might well, in the same way as you created a vision of the pogrom, give expression, through your painter's intuition, to all the misery of the refugees of today, who throng consulates, ships, stations, and crowd the roads. It would be a panorama of great force and would include the whole world from end to end; by such a work you would produce a document of our time." Segall had already begun work on his painting, and sent Zweig a photograph, to which the author commented on 7 January 1941 that "with this painting you have fully attained your end. It concentrates in a truly visionary way all the misery of today, represented in a form that shows the deepest feeling." Segall nevertheless considered his painting less bound to historical specificities. Both Zweig letters can be found in the Lasar Segall Archives.

55. Andrade, "Lasar Segall," 1943, 15.

56. Segall, "Minhas recordações," 19.

57. Andrade, "Lasar Segall," 1943, 5.

259

Checklist
of the
exhibition

Relação
de obras da
exposiçao

The exhibition includes works of art by Lasar Segall as well as documentary objects such as books, photographs, sketchbooks, and postcards collected by the artist. The photographers, designers, or makers of artifacts in this latter category are unknown unless otherwise noted. In all cases, dimensions are given in inches; height precedes width. For works on paper, dimensions are for the sheet; for prints, sheet size follows image size. All loans not otherwise credited are from the collection of the Lasar Segall Museum, São Paulo, National Institute of the Historical Artistic Patrimony, Brazilian Ministry of Culture.

A exposição é formada por obras de Lasar Segall e documentos como livros, fotografias, e cartões postais colecionados pelo artista. Os fotógrafos, desenhistas, ou autores destes documentos, quando conhecidos, estão identificados. Todas as dimensões estão em centímetros; altura por largura. Nos trabalhos sobre papel, as dimensões referem-se ao suporte; nas gravuras, as primeiras dimensões referem-se ao campo impresso, e as segundas ao suporte. Todas as obras, quando não constar crédito de propriedade, pertencem ao acervo do Museu Lasar Segall, São Paulo, Instituto do Patrimônio Histórico e Artístico Nacional, Ministério da Cultura.

PAINTINGS

1.

Russian Village, 1912
Oil on canvas
24 5/8 x 31 11/16

2.

Eternal Wanderers, 1919
Oil on canvas
54 3/8 x 72 1/2

3.

Self-Portrait II, 1919
Oil on canvas
26 3/4 x 23 1/16

4.

Two Children, 1919
Oil on canvas
33 1/2 x 27 9/16
Private collection, São Paulo

5.

Interior of Poor People II, 1921
Oil on canvas
55 1/8 x 68 1/8

6.

Street, 1922
Oil on canvas
51 9/16 x 38 5/8

7.

Mulatto I, 1924
Oil on canvas
24 13/16 x 16 15/16
Collection of Francisco B. Lorch,
São Paulo

8.

Brazilian Landscape, 1925
Oil on canvas
25 3/16 x 21 1/4

9.

Red Hill, 1926
Oil on canvas
45 1/4 x 37 7/16
Private collection, São Paulo

10.

Banana Plantation, 1927
Oil on canvas
34 1/4 x 50
Collection of the Pinacoteca do
Estado, São Paulo

11.

Two Nudes, 1930
Oil on canvas
39 3/8 x 28 3/4

12.

Pogrom, 1937
Oil with sand on canvas
72 7/16 x 59 1/16

13.

Masks, 1938
Oil on canvas
35 7/16 x 31 1/2
Collection of Oscar Klabin
Segall, São Paulo

14.

Cattle in Forest, 1939
Oil on canvas
25 5/8 x 23 5/8
Collection of Oscar Klabin
Segall, São Paulo

15.

Exodus I, 1947
Oil on canvas
54 x 52
Collection of The Jewish Museum,
New York; Gift of James
Rosenberg and George Baker in
memory of Felix M. Warburg
(shown in New York only)

16.

Forest with Glimpses of Sky,
1954
Oil on canvas
45 1/4 x 35 1/16
Collection of Oscar Klabin
Segall, São Paulo

261

PINTURAS SOBRE TELA

1.

Aldeia russa, 1912
Óleo sobre tela
62.5 x 80.5

2.

Eternos caminhantes, 1919
Óleo sobre tela
138 x 184

3.

Auto-retrato II, 1919
Óleo sobre tela
68 x 58.5

4.

Duas crianças, 1919
Óleo sobre tela
85 x 70
Coleção particular, São Paulo

5.

Interior de pobres II, 1921
Óleo sobre tela
140 x 173

6.

Rua, 1922
Óleo sobre tela
131 x 98

7.

Mulato I, 1924
Óleo sobre tela
63 x 43
Coleção Francisco B. Lorch,
São Paulo

8.

Paisagem brasileira, 1925
Óleo sobre tela
64 x 54

9.

Morro vermelho, 1926
Óleo sobre tela
115 x 95
Coleção particular, São Paulo

10.

Bananal, 1927
Óleo sobre tela
87 x 127
Pinacoteca do Estado, São Paulo

11.

Dois nus, 1930
Óleo sobre tela
100 x 73

12.

Pogrom, 1937
Óleo com areia sobre tela
184 x 150

13.

Máscaras, 1938
Óleo sobre tela
90 x 80
Coleção Oscar Klabin Segall,
São Paulo

14.

Gado na floresta, 1939
Óleo sobre tela
65 x 60
Coleção Oscar Klabin Segall,
São Paulo

15.

Êxodo I, 1947
Óleo sobre tela
137 x 132
Jewish Museum, Nova York;
Doação de James Rosenberg e
George Baker em memória de Felix
M. Warburg (somente em Nova York)

16.

Floresta com vislumbres de céu, 1954
Óleo sobre tela
115 x 89
Coleção Oscar Klabin Segall,
São Paulo

17.
***Street of Wanderers I*, 1956**
Oil on canvas
45 11/16 x 57 7/8
Collection of Oscar Klabin
Segall, São Paulo

MIXED MEDIA
18.
***Old People's Asylum*, c. 1909 (?)**
Pastel on paper
15 3/8 x 17 3/4

19.
***Interior of Poor People I*, 1915**
Watercolor on paper
6 5/16 x 8 7/8
Private collection, São Paulo

20.
***Interior of the Fishermen*, 1916**
Gouache, watercolor, graphite
on paper
9 1/16 x 11 1/16

21.
***My Father*, 1917**
Watercolor on paper
12 13/16 x 10 1/16
Private collection, São Paulo

22.
***Dead Child*, 1919**
Watercolor, collage on paper
10 1/16 x 7 1/8

23.
***Houses of Hiddensee*, c. 1920**
Watercolor, graphite on paper
11 5/8 x 15 1/16
Private collection, São Paulo

24.
***Two Boys with Shovels*, c. 1920**
Pastel on paper
19 11/16 x 15 3/8

25.
***Maternity*, 1922**
Watercolor, graphite on paper
19 1/8 x 15 9/16

26.
***Refugees*, 1922**
Watercolor, gouache on paper
15 9/16 x 19 1/8

27.
***Figures against Hills*, 1924**
Watercolor, pen and ink on
paper
10 1/16 x 12 3/16
Private collection, São Paulo

28.
***Geometric Landscape*, 1924**
Watercolor, pen and ink on
paper
12 1/8 x 8 5/8

29.
***Vendors on Boats*, 1927**
Gouache, graphite on paper
27 x 17 3/4
Collection of Gilberto
Chateaubriand, Museum of
Modern Art, Rio de Janeiro

30.
***Watering Place*, 1927**
Watercolor on paper
19 1/2 x 26 9/16

31.
Head behind the Venetian
***Blinds*, c. 1928**
Watercolor, gouache on paper
12 1/8 x 14 13/16

262

17.
Rua de erradias I, 1956
Óleo sobre tela
116 x 147
Coleção Oscar Klabin Segall,
São Paulo

PINTURAS SOBRE PAPEL
18.
Asilo de velhos, c. 1909 (?)
Pastel sobre papel
39 x 45

19.
Interior de pobres I, 1915
Aquarela sobre papel
16 x 22.5
Coleção particular, São Paulo

20.
Interior de pescadores, 1916
Guache, aquarela e grafite
sobre papel
23 x 28

21.
Meu pai, 1917
Aquarela sobre papel
32.5 x 25.5
Coleção particular, São Paulo

22.
Criança morta, 1919
Aquarela e colagem sobre papel
25.5 x 18

23.
Casas de Hiddensee, c. 1920
Aquarela e grafite sobre papel
29.5 x 38.2
Coleção particular, São Paulo

24.
Dois meninos com pás, c. 1920
Pastel sobre papel
50 x 39

25.
Maternidade, 1922
Aquarela e grafite sobre papel
48.6 x 39.5

26.
Refugiados, 1922
Aquarela e guache sobre papel
39.5 x 48.6

27.
Figuras sobre fundo de morro, 1924
Aquarela e tinta preta sobre papel
25.5 x 31
Coleção particular, São Paulo

28.
Paisagem geométrica, 1924
Aquarela e tinta preta sobre papel
30.7 x 22

29.
Mercadores nos barcos, 1927
Guache e grafite sobre papel
68.5 x 45
Coleção Gilberto Chateaubriand
Museu de Arte Moderna do
Rio de Janeiro

30.
O bebedouro, 1927
Aquarela sobre papel
49.5 x 67.5

31.
Cabeça atrás da persiana, c. 1928
Aquarela e guache sobre papel
30.8 x 37.6

32.
Ordenha, 1929
Aquarela sobre papel
38 x 51
Coleção Oscar Klabin Segall,
São Paulo

32.
Milking, 1929
Watercolor on paper
14 15/16 x 20 1/16
Collection of Oscar Klabin
Segall, São Paulo

33.
Young Black Women in a Small Village, 1929
Watercolor on paper
19 13/16 x 22 1/4
Collection of Maria Lucia
Alexandrino Segall, São Paulo

34.
Black Mother among Houses, 1930
Watercolor on paper
14 15/16 x 20 1/16

35.
Rabbi with Pupils, 1931
Watercolor, gouache on paper
14 3/4 x 18 7/8

36.
Group of Mules, 1933
Watercolor, gouache, pen and ink on paper
13 3/8 x 17 3/4

37.
Torah Scroll, 1933
Watercolor, gouache on paper
17 1/2 x 9 7/8

38.
Figure Facing Another, 1948
Watercolor, gouache on paper
12 3/16 x 14 7/8

39.
Cattle in Moonlight II, c. 1954
Watercolor, gouache on paper
13 3/8 x 17 3/4

40.
Female Figure at Window, c. 1955
Watercolor, pen and ink on paper
16 3/4 x 11 1/4
Collection of Oscar Klabin
Segall, São Paulo

DRAWINGS

41.
Old Man Eating, 1905
Graphite on paper
9 5/8 x 6 11/16
Private collection, São Paulo

42.
Houses of Vilnius, c. 1910
Charcoal, graphite on paper
11 11/16 x 8 1/2

43.
Old Man with Cane, c. 1910
Graphite on paper
12 9/16 x 9 1/16

44.
Washerwoman, c. 1910
Black crayon on paper
19 5/16 x 14 11/16

45.
Street in Vilnius's Ghetto, 1910
Graphite on paper
9 5/16 x 6 1/2

46.
Water Carrier in Vilnius, 1910
Graphite on paper
9 5/16 x 5 11/16

47.
Old Talmudist, c. 1911
Graphite on paper
5 3/8 x 8 1/4

263

33.
Jovens negras num vilarejo, 1929
Aquarela sobre papel
50.3 x 56.4
Coleção Maria Lucia Alexandrino
Segall, São Paulo

34.
Mãe negra entre casas, 1930
Aquarela sobre papel
38 x 51

35.
Rabino com alunos, 1931
Aquarela e guache sobre papel
37.5 x 48

36.
Grupo de mulas, 1933
Aquarela, guache e tinta preta sobre papel
34 x 45

37.
Rolo de Torá, 1933
Aquarela e guache sobre papel
44.5 x 25

38.
Figura fazendo face à outra, 1948
Aquarela e guache sobre papel
31 x 37.7

39.
Gado ao luar II, c. 1954
Aquarela e guache sobre papel
34 x 45

40.
Figura feminina à janela, c. 1955
Aquarela e tinta preta sobre papel
42.5 x 28.5
Coleção Oscar Klabin Segall,
São Paulo

DESENHOS

41.
Velho comendo, 1905
Grafite sobre papel
24.5 x 17
Coleção particular, São Paulo

42.
Casas de Vilna, c. 1910
Carvão e grafite sobre papel
29.7 x 21.5

43.
Velho com bengala, c. 1910
Grafite sobre papel
32 x 23

44.
Lavadeira, c. 1910
Crayon preto sobre papel
49 x 37.3

45.
Rua do gueto de Vilna, 1910
Grafite sobre papel
23.7 x 16.5

46.
Carregador de água em Vilna, 1910
Grafite sobre papel
23.6 x 14.5

47.
Velho talmudista, c. 1911
Grafite sobre papel
13.7 x 21

48.
Grande sinagoga de Vilna, 1911
Grafite sobre papel
23.7 x 18

48.
Great Synagogue of Vilnius,
1911
Graphite on paper
9 5/16 x 3 1/8

49.
Wagon in Vilnius, 1911
Graphite on paper
9 1/4 x 6 11/16

50.
Group, 1916
Graphite on paper
7 7/8 x 7 1/8

51.
Couple with Vase, c. 1917
Graphite on paper
7 5/16 x 6 3/4

52.
Torah Scribe, c. 1917
Black ink, pen and wash
on paper
11 1/8 x 8 1/2

53.
Hunger, 1917
Graphite on paper
19 1/8 x 14 9/16

54.
My Way, c. 1918
Graphite on paper
6 11/16 x 9

55.
Blind Man with Cane, c. 1919
Graphite on paper
23 1/8 x 16 5/8

56.
Figure with Hands in Pockets,
c. 1919
Graphite on paper
15 3/4 x 10 11/16

57.
Four Figures, c. 1919
Pen and ink on paper
8 1/8 x 6 3/16

58.
Group in an Interior, c. 1919
Pen and ink, watercolor
on paper
14 3/8 x 18

59.
In the Asylum, c. 1919
Pen and ink on paper
9 1/16 x 11 13/16

60.
Interior with Four Figures,
c. 1919
Graphite on paper
9 1/16 x 11 5/8

61.
Woman Ironing, c. 1919
Pen and ink, watercolor
on paper
14 3/8 x 18
Collection of Maria Lucia
Alexandrino Segall, São Paulo

62.
The Blind Musician, 1919
Pen and sepia ink on paper
8 7/8 x 11 1/8

63.
Mood in Moonlight, 1919
Pen and sepia ink on paper
8 7/8 x 11 1/8

64.
Bust of a Woman, c. 1921
Graphite on paper
19 3/8 x 14 11/16

264

49.
Carroça em Vilna, 1911
Grafite sobre papel
23.5 x 17

50.
Grupo, 1916
Grafite sobre papel
20 x 18

51.
Casal com vaso, c. 1917
Grafite sobre papel
18.5 x 17.2

52.
Escriba de Torá, c. 1917
Tinta preta a pena e aguada
sobre papel
28.2 x 21.6

53.
Fome, 1917
Grafite sobre papel
48.5 x 37

54.
Meu caminho, c. 1918
Grafite sobre papel
17 x 22.9

55.
Cego com bengala, c. 1919
Grafite sobre papel
58.8 x 42.2

56.
Figura com mãos no bolso, c. 1919
Grafite sobre papel
40 x 27.2

57.
Quatro figuras, c. 1919
Tinta preta a pena sobre papel
20.7 x 15.7

58.
Grupo num interior, c. 1919
Tinta preta, aquarela violeta e
amarela sobre papel
36.4 x 46.9

59.
No manicômio, c. 1919
Tinta preta a pena sobre papel
23 x 30

60.
Interior com quatro figuras, c. 1919
Grafite sobre papel
23 x 29.5

61.
Passadora de roupa, c. 1919
Tinta preta e aquarela sobre papel
36.5 x 47
Coleção Maria Lucia Alexandrino
Segall, São Paulo

62.
O músico cego, c. 1919
Tinta sépia a pena sobre papel
22.5 x 28.3

63.
Efeito do luar, 1919
Tinta sépia a pena sobre papel
22.2 x 28.2

64.
Busto de mulher, c. 1921
Grafite sobre papel
49.2 x 37.3

65.
Morte do irmão de Margarete,
c. 1921
Grafite sobre papel
23 x 29.5

66.
Pranto, c. 1921
Grafite sobre papel
45.5 x 38.7

65.
Death of Margarete's Brother,
c. 1921
Graphite on paper
9 1/16 x 11 5/8

66.
Mourning, c. 1921
Graphite on paper
17 15/16 x 15 1/4

67.
Woman with Hand on Forehead,
c. 1921
Graphite on paper
18 1/2 x 14 3/4

68.
Figure in Banana Plantation,
c. 1924
Graphite on paper
11 1/16 x 16 5/8

69.
Cactus, 1924
Pen and sepia ink on paper
11 1/4 x 8 9/16

70.
**Mother with Child and Woman
with Pipe**, c. 1925
Graphite on paper
12 13/16 x 9 1/16

71.
Seated Girl with Crossed Arms,
1925
Pen and ink, graphite on paper
17 5/16 x 13 9/16

72.
**Black Woman with Vases and
Plants**, c. 1926
**Pen and blue and black ink
on paper**
11 1/4 x 8 7/8

73.
**Figures in a Tropical
Landscape**, c. 1926
Pen and sepia ink on paper
11 1/4 x 8 1/2

74.
Rio de Janeiro Landscape, 1926
Pen and ink
6 3/16 x 8 9/16

75.
Young Black Man, 1927
Graphite on paper
18 1/8 x 15 3/4
**Collection of Oscar Klabin
Segall, São Paulo**

76.
Black Woman with Landscape,
c. 1928
Graphite on paper
9 7/16 x 6 3/8

77.
Mangue, c. 1928
**Pen and blue and black ink,
graphite on paper**
9 5/8 x 7 7/16

78.
Mountains in Campos do Jordão,
c. 1937
Graphite on paper
7 3/4 x 9 7/16

79.
Untitled, from the notebook
Visions of War 1940–1943,
1940–43
**Brush, pen and black and siena
ink, watercolor on paper**
7 3/4 x 6

80.
Untitled, from the notebook
Visions of War 1940–1943,
1940–43
**Pen and black and sepia ink,
wash, gouache on paper**
6 1/8 x 7 11/16

265

67.
Mulher com a mão na testa, c. 1921
Grafite sobre papel
47 x 37.5

68.
Figura no bananal, c. 1924
Grafite sobre papel
28 x 42

69.
Cactos, 1924
Tinta sépia a pena sobre papel
28.5 x 21.7

70.
*Mãe com criança e mulher com
cachimbo*, c. 1925
Grafite sobre papel
32.5 x 23

71.
*Menina sentada de braços
cruzados*, 1925
Tinta preta a pena e grafite
sobre papel
44 x 34.5

72.
Negra e vasos com plantas, c. 1926
Tinta azul-preto a pena
sobre papel
28.5 x 22.5

73.
Figuras na paisagem tropical,
c. 1926
Tinta sépia a pena sobre papel
28.5 x 21.5

74.
Paisagem do Rio de Janeiro, 1926
Tinta preta a pena sobre papel
15.5 x 21.5

75.
Jovem negro, 1927
Grafite sobre papel
46 x 40
Coleção Oscar Klabin Segall,
São Paulo

76.
Negra com paisagem, c. 1928
Grafite sobre papel
24 x 16.2

77.
Mangue, c. 1928
Grafite e tinta azul-preto a pena
sobre papel
24.5 x 18.9

78.
Montanhas em Campos do Jordão,
c. 1937
Grafite sobre papel
19.7 x 24

79.
Do caderno *Visões de guerra
1940–1943*, 1940–43
Tinta preta a pena, aquarela, tinta
terra de siena a pincel sobre papel
19.7 x 15.2

80.
Do caderno *Visões de guerra
1940–1943*, 1940–43
Tinta preta a pena e aguada, tinta
sépia aguada e guache branco
sobre papel
15.5 x 19.5

81.
Do caderno *Visões de guerra
1940–1943*, 1940–43
Tinta preta a pena e aquarela sobre
papel
14.6 x 19.4

81.

Untitled, from the notebook
Visions of War 1940–1943,
1940–43
Pen and black ink,
watercolor on paper
5 3/4 x 7 5/8

82.

Untitled, from the notebook
Visions of War 1940–1943,
1940–43
Pen and black and red ink,
watercolor on paper
7 11/16 x 6 1/8

83.

Untitled, from the notebook
Visions of War 1940–1943,
1940–43
Pen and black and sepia ink,
gouache on paper
6 1/8 x 7 11/16

84.

Untitled, from the notebook
Visions of War 1940–1943,
1940–43
Pen and siena and black ink,
wash on paper
7 11/16 x 6 1/8

85.

Untitled, from the notebook
Visions of War 1940–1943,
1940–43
Pen and red, yellow, and black
ink, wash on paper
7 11/16 x 6 1/8

86.

Untitled, from the notebook
Visions of War 1940–1943,
1940–43
Pen and red and yellow ink,
wash on paper
6 1/4 x 7 9/16

87.

Forest, c. 1955
Brush, pen and ink,
wash on paper
14 9/16 x 23 3/8

88.

Forest of Spaced Trunks, c. 1955
Brush, pen and ink on paper
18 1/16 x 12 3/4

89.

Man in Mountains, c. 1955
Pen and ink, wash on paper
12 13/16 x 18 1/8

90.

Mountains in Campos do Jordão,
1955
Pen and blue ink on paper
8 11/16 x 12 1/8

PRINTS

91.

Pain, 1909
Lithograph
12 3/8 x 9 1/16, 18 7/8 x 12 5/8

92.

Group of Arsonists, c. 1910
Lithograph
10 5/8 x 7 5/16,
16 15/16 x 11 13/16

93.

Vilnius and I, 1910
Lithograph
15 3/4 x 10 13/16,
20 1/16 x 15 3/8

266

82.
Do caderno *Visões de guerra
1940–1943*, 1940–43
Tintas preta e vermelha a pena e
aquarela sobre papel
19.5 x 15.5

83.
Do caderno *Visões de guerra
1940–1943*, 1940–43
Tinta preta a pena, tinta sépia
aguada e guache branco
sobre papel
15.5 x 19.5

84.
Do caderno *Visões de guerra
1940–1943*, 1940–43
Tinta preta a pena e aguada e tinta
terra de siena aguada sobre papel
19.5 x 15.5

85.
Do caderno *Visões de guerra
1940–1943*, 1940–43
Tinta vermelha a pena e tintas
preta e amarela aguadas sobre
papel
19.5 x 15.5

86.
Do caderno *Visões de guerra
1940–1943*, 1940–43
Tinta vermelha a pena e aguada e
tinta amarela aguada sobre papel
15.9 x 19.2

87.
Floresta, c. 1955
Tinta preta a pena, pincel e aguada
sobre papel
37 x 59.4

88.
Floresta de troncos espaçados,
c. 1955
Tinta preta a pincel e pena
sobre papel
45.8 x 32.4

89.
Homem nas montanhas, c. 1955
Tinta preta a pena e aguada
sobre papel
32.5 x 46

90.
Montanhas de Campos do Jordão,
1955
Tinta azul a pena sobre papel
22 x 30.7

GRAVURAS

91.
Dor, 1909
Litografia
31.5 x 23, 48 x 32 cm

92.
Grupo de incendiários, c. 1910
Litografia
27 x 18.5, 43 x 30

93.
Vilna e eu, 1910
Litografia
40 x 27.5, 51 x 39

94.
Cabeças, 1911
Litografia
50 x 36, 53 x 40

95.
Depois do pogrom, c. 1912
Litografia
46 x 36.5, 53 x 39.5

96.
Cabeça de russo, 1913
Xilogravura
22 x 16, 39 x 30.5

94.
Heads, 1911
Lithograph
19 11/16 x 14 3/16,
20 7/8 x 15 3/4

95.
After the Pogrom, c. 1912
Lithograph
18 1/8 x 14 3/8, 20 7/8 x 15 9/16

96.
Head of a Russian, 1913
Woodcut
8 11/16 x 6 5/16, 15 3/8 x 12

97.
Russian Village, 1913
Lithograph
14 3/4 x 12, 18 5/16 x 13 3/8

98.
Beggar of Vilnius II, 1914
Drypoint
6 1/8 x 3 15/16, 15 13/16 x 9 7/8

99.
Beggars II, 1915
Lithograph
19 5/8 x 16 3/4, 20 1/4 x 16 15/16

100.
At the Death Bed, from the
portfolio **A Gentle Soul**, 1917
Lithograph
13 9/16 x 14 3/4, 16 1/4 x 17 3/4

101.
Feminine Figure, from the
portfolio **A Gentle Soul**, 1917
Lithograph
15 15/16 x 13, 18 1/8 x 15

102.
Prayer at the New Moon, 1918
Woodcut
9 7/8 x 11 13/16,
14 9/16 x 21 11/16

103.
Family, c. 1919
Lithograph
15 3/8 x 14 9/16, 18 1/8 x 23 7/16

104.
Aimlessly Wandering Women,
1919
Woodcut
6 5/16 x 4 3/4, 18 1/8 x 12

105.
Head of a Rabbi, 1919
Woodcut
9 7/16 x 8 1/2, 21 11/16 x 14 3/16

106.
Widow, 1919
Woodcut
12 3/4 x 8 5/8, 21 11/16 x 14 9/16

107.
Holy Day, 1920
Woodcut
13 3/4 x 11 13/16 , 20 1/2 x 15 3/4

108.
In the Asylum, 1920
Drypoint
8 1/2 x 11 1/16, 13 3/4 x 19

109.
Seated Woman, from
the portfolio **Bubu**, 1921
Lithograph
16 3/4 x 11 13/16,
25 3/16 x 19 7/8

110.
Three Figures, from the
portfolio **Memories of Vilnius
in 1917**, 1921
Drypoint
11 1/16 x 8 9/16, 19 11/16 x 14

267

97.
Aldeia russa, 1913
Litografia
37.5 x 30.5, 46.5 x 34

98.
Mendigo de Vilna II, 1914
Ponta-seca
15.5 x 10, 40.2 x 25

99.
Mendigos II, 1915
Litografia
49 x 42.5, 51.5 x 43

100.
Leito de morte, do álbum *Uma
doce criatura*, 1917
Litografia
34.5 x 37.5, 41.3 x 45

101.
Figura feminina, do álbum *Uma
doce criatura*, 1917
Litografia
40.5 x 33, 46 x 38

102.
Oração lunar, 1918
Xilogravura
25 x 30, 37 x 55

103.
Família, c. 1919
Litografia
39 x 37, 46 x 59.5

104.
Mulheres errantes, 1919
Xilogravura
16 x 12, 46 x 30.5

105.
Cabeça de rabino, 1919
Xilogravura
24 x 21.5, 55 x 36

106.
Viúva, 1919
Xilogravura
32.3 x 22, 55 x 37

107.
Feriado religioso, 1920
Xilogravura
35 x 30, 52 x 40

108.
No manicômio, 1920
Ponta-seca
21.5 x 28, 34.8 x 48.2

109.
Mulher sentada, do álbum *Bubu*,
1921
Litografia
42.5 x 30, 64 x 50.5

110.
Três figuras, do album *Recordação
de Vilna em 1917*, 1921
Ponta-seca
28 x 21.7, 50.5 x 35.5

111.
Trabalhador, 1921
Água-forte
15 x 12, 40.5 x 30

112.
Carnaval, c. 1926
Ponta-seca
28 x 22, 52 x 33.3

113.
Emigrantes com lua, 1926
Xilogravura
24.5 x 18, 46 x 30

114.
Morro, 1926
Ponta-seca
22 x 28, 38.3 x 56

115.
Mulheres do Mangue com espelho,
1926
Água-forte
28.5 x 21.5, 52 x 36.5

111.
Worker, 1921
Etching
5 15/16 x 4 3/4,
15 15/16 x 11 13/16

112.
Carnival, c. 1926
Drypoint
11 1/16 x 8 5/8 20 1/2 x 13 1/8

113.
Emigrants with Moon, 1926
Woodcut
9 5/8 x 7 1/8 18 1/8 x 11 13/16

114.
Hill, 1926
Drypoint
8 5/8 x 11 1/16 15 x 22 1/16

115.
Mangue Women with Mirror,
1926
Etching
11 1/4 x 8 1/2, 20 1/2 x 14 3/8

116.
Street in Mangue, 1926
Etching and drypoint
8 5/8 x 10 1/4, 14 3/4 x 21 1/2

117.
Mangue, 1927
Drypoint
11 13/16 x 9 7/16,
20 1/16 x 13 1/16

118.
Boat with Natives and Ship,
1928
Drypoint
10 7/16 x 8 5/8, 17 15/16 x 13

119.
Sailor 121, 1928
Drypoint
11 1/16 x 12 13/16,
13 3/4 x 18 1/8

120.
Third Class, 1928
Drypoint
11 1/16 x 12 13/16,
14 15/16 x 22 1/4

121.
First Class, c. 1929
Etching and drypoint
13 x 10 13/16, 20 1/2 x 14 3/8

122.
*Mother and Children among
Skyscrapers*, c. 1929
Drypoint
8 1/4 x 9 7/16, 14 3/8 x 20 1/2

123.
Banana Tree, 1929
Woodcut
11 1/16 x 5 11/16, 18 1/8 x 12

124.
*Dance of Black People by
Moonlight*, 1929
Woodcut
7 7/8 x 10 7/16, 15 3/4 x 20 7/8

125.
Emigrants, 1929
Drypoint
11 1/4 x 13 9/16, 15 3/16 x 22

126.
Head of a Black Man, 1929
Woodcut
7 7/8 x 5 15/16, 20 7/8 x 15 3/4

127.
House in Mangue, 1929
Woodcut
12 3/8 x 16 9/16, 15 3/4 x 20 7/8

128.
Mangue Couple, 1929
Woodcut
9 7/16 x 7 1/8, 20 7/8 x 15 3/8

268

116.
Rua do Mangue, 1926
Água-forte e ponta-seca
22 x 26, 37.5 x 54.5

117.
Mangue, 1927
Ponta-seca
30 x 24, 51 x 33.5

118.
Barco com nativos e navio, 1928
Ponta-seca
26.5 x 22, 45.5 x 33

119.
Marinheiro 121, 1928
Ponta-seca
28 x 32.5, 35 x 46

120.
Terceira classe, 1928
Ponta-seca
28 x 32.5, 38 x 56.5

121.
Primeira classe, c. 1929
Água-forte e ponta-seca
33 x 27.5, 52 x 36.5

122.
Mãe e filhos entre arranha-céus,
c. 1929
Ponta-seca
21 x 24, 36.5 x 52

123.
Bananeira, 1929
Xilogravura
28 x 14.5, 46 x 30.5

124.
Dança de negros ao luar, 1929
Xilogravura
20 x 26.5, 40 x 53

125.
Emigrantes, 1929
Ponta-seca
28.5 x 34.5, 38.5 x 56

126.
Cabeça de negro, 1929
Xilogravura
20 x 15, 53 x 40

127.
Casa do Mangue, 1929
Xilogravura
31.5 x 42, 40 x 53

128.
Casal do Mangue, 1929
Xilogravura
24 x 18, 53 x 39.2

129.
Dois marinheiros acompanhados,
1929
Ponta-seca
30 x 24, 52.5 x 36.5

130.
Baile de negros, 1930
Xilogravura
24 x 17, 52 x 39.5

131.
Navio e montanhas, 1930
Ponta-seca
28 x 41.5, 38 x 53.5

132.
Favela, 1930
Ponta-seca
24 x 30, 36.5 x 52.5

DOCUMENTOS

133.
Abel e Esther Segall e seus filhos,
Vilna, c. 1897
Fotografia preto e branco montada
em cartão decorativo
16.6 x 11.4 (fotografia),
29.9 x 23.8 (cartão)

129.
Two Sailors with Companions, 1929
Drypoint
11 13/16 x 9 7/16,
20 11/16 x 14 3/8

130.
Dance of Black People, 1930
Woodcut
9 7/16 x 6 11/16, 20 1/2 x 15 9/16

131.
Ship and Mountains, 1930
Drypoint
11 1/16 x 16 3/8, 15 x 21 1/8

132.
Slum, 1930
Drypoint
9 7/16 x 11 13/16,
14 3/8 x 20 11/16

DOCUMENTS

133.
Abel and Esther Segall and their children, Vilnius, c. 1897
Black-and-white photograph mounted on decorative card
Photograph 6 9/16 x 4 1/2,
card 11 3/4 x 9 3/8

134.
Street scene, Vilnius (?), c. 1900
Black-and-white photograph
4 5/8 x 3 3/8

135.
Lasar Segall and colleagues at the Imperial Academy of Fine Arts, Berlin, 1908
Black-and-white photograph mounted on signed decorative card
Photograph 4 3/4 x 6 3/4,
card 9 7/16 x 11 13/16

136.
Lasar Segall painting Mother and Son, Berlin, c. 1909
Black-and-white photograph
7 1/16 x 5 1/4

137.
Lasar Segall
Vilnius Landscape with Figures, page from a sketchbook, c. 1910
Graphite on paper
6 3/4 x 3 11/16

138.
Lasar Segall
Vilnius Street, page from a sketchbook, c. 1910
Graphite on paper
6 3/4 x 4 5/16

139.
Lasar Segall and colleagues with artist's model, Dresden, 1911
Black-and-white photograph
7 1/8 x 5

140.
Peters, Dresden, photographer
Lasar Segall and colleagues from the Dresden Academy of Fine Arts during a Carnival parade, 1912
Black-and-white photograph mounted on card
Photograph 4 7/8 x 6 3/4
card 5 1/8 x 7 1/8

141.
Botanical Garden, Rio de Janeiro, c. 1914
Black-and-white postcard with handwritten text in Russian and Yiddish from Oscar and Jacob Segall to Lasar Segall, Rio de Janeiro, 16 July 1914
5 7/16 x 3 3/8

269

134.
Rua de uma cidade, Vilna (?),
c. 1900
Fotografia preto e branco
11.7 x 8.5

135.
Lasar Segall e seus colegas da Academia Imperial de Belas Artes de Berlim, 1908
Fotografia preto e branco montada em cartão com assinaturas
12.1 x 17.1 (fotografia),
24 x 30 (cartão)

136.
Lasar Segall pintando *Mãe e filho*,
Berlim, c. 1909
Fotografia preto e branco
17.9 x 13.3

137.
Lasar Segall
Paisagem de Vilna com figuras,
página de um caderno de anotação, c. 1910
Grafite sobre papel
17.2 x 9.4

138.
Lasar Segall
Rua de Vilna, página de um caderno de anotação, c. 1910
Grafite sobre papel
17.2 x 10.9

139.
Lasar Segall com colegas e modelo, Dresden, 1911
Fotografia preto e branco
18 x 12.6

140.
Fotógrafo: Peters, Dresden
Lasar Segall e colegas da Academia de Belas Artes de Dresden durante o carnaval, 1912
Fotografia preto e branco montada sobre cartão
12.3 x 17.2 (fotografia),
13 x 18 (cartão)

141.
Jardim Botânico, Rio de Janeiro,
c. 1914
Cartão-postal preto e branco com texto manuscrito em russo e íidiche, de Oscar e Jacob Segall para o irmão Lasar Segall, Rio de Janeiro, 16 de julho de 1914
13.8 x 8.6

142.
Lasar Segall e companheiros russos confinados em Meissen durante a Primeira Guerra, c. 1915
Fotografia preto e branco
11.1 x 8.1

143.
Lasar Segall
Rosto de mulher, página de um caderno de anotação, c. 1915
Grafite sobre papel
16.7 x 10.5

144.
Conrad Felixmüller
Cartão da Editora Felix Stiemer,
c. 1919
Impressão tipográfica com texto manuscrito em alemão de Conrad Felixmüller para Lasar Segall,
11 de maio de 1919
14.2 x 9.2

152.
***1919 Neue Blätter für Kunst
und Dichtung* (*1919 New Pages
for Art and Poetry*), vol. 2,
May 1919**
**Text by Will Grohmann, cover
illustration by Arno Drescher,
with reproductions of *Aimlessly
Wandering Women*, *A Gentle
Soul*, *In the Atelier*, *Death*, and
At the Deathbed by Lasar Segall
Closed 11 1/4 x 8 3/4,
open 11 1/4 x 17 3/8**

153.
**Lyonel Feininger
Letter with original print, hand-
written text in German from
Feininger to Lasar Segall,
Weimar, 25 May 1919
Woodcut
11 1/16 x 8 3/4**

154.
**Letter from Paul-Ferdinand
Schmidt, Director of the
Dresden City Museum, to Lasar
Segall, Dresden, 30 October 1919
11 7/16 x 8 13/16**

155.
***Hiddensee Landscape*, c. 1920
Black-and-white photograph
3 3/8 x 4 3/8**

156.
***Hiddensee Landscape*, c. 1920
Black-and-white photograph
3 3/8 x 4 3/8**

157.
***Hiddensee Landscape*, c. 1920
Black-and-white photograph
3 3/8 x 4 7/16**

158.
***Szklana Street, Vilnius*, c. 1920
Black-and-white postcard
Published by Wyd Artystyczne
Wizuna, Vilnius
5 7/16 x 3 1/2**

159.
***Vitte in Hiddensee, Old House*,
c. 1920
Black-and-white postcard,
with handwritten text in German
from unidentified person to
Lasar Segall, Vitte,
26 July 1923
Published by Graph.
Kunstanstalt Trau & Schwab,
Dresden
3 5/8 x 5 1/2**

160.
**Hirszenberg
Jewish Cemetery, c. 1920s
Black-and-white postcard, with
handwritten text verso in
Russian from Abel Segall to his
son Lasar Segall
Published by Kunstverlag
Phönix, Berlin
3 1/2 x 5 7/16**

161.
**Thiele, Rio de Janeiro,
photographer
Rio de Janeiro, Brazil, c. 1920s
Black-and-white commercial
photograph
6 3/8 x 8 3/4**

162.
**Thiele, Rio de Janeiro,
photographer
*Rio de Janeiro, Paissandu
Street, Brazil*, c. 1920s
Black-and-white commercial
photograph
8 5/8 x 6 1/2**

271

154.
Carta de Paul Ferdinand Schmidt,
diretor do Museu da cidade
de Dresden, para Lasar Segall
Texto manuscrito em alemão,
Dresden, 30 de outubro de 1919
29 x 22.3

155.
Paisagem de Hiddensee, c. 1920
Fotografia preto e branco
8.5 x 11.1

156.
Paisagem de Hiddensee, c. 1920
Fotografia preto e branco
8.6 x 11.1

157.
Paisagem de Hiddensee, c. 1920
Fotografia preto e branco
8.5 x 11.2

158.
Rua Szklana, Vilna, c. 1920
Cartão-postal preto e branco,
publicado por Wyd Arystyczne
Wizuna, Vilna
13.8 x 8.9

159.
Vitte in Hiddensee, A casa antiga,
c. 1920
Cartão-postal preto e branco,
publicado por Graph. Kunstanstalt
Trau & Schwab, Dresden, com
texto manuscrito em russo, de pes-
soa não identificada, para Lasar
Segall, Vitte, 26 de julho de 1923
9.2 x 13.9

160.
Hirszenberg
Cemitério Judaico, c. 1920
Cartão-postal preto e branco,
publicado por Kunstverlag Phönix,
Berlim, com texto manuscrito em
russo de Abel Segall para seu filho
Lasar Segall
8.9 x 13.8

161.
Fotógrafo: Thiele, Rio de Janeiro
Rio de Janeiro, Brasil, c. 1920
Fotografia comercial preto e
branco
16.2 x 22.2

162.
Fotógrafo: Thiele, Rio de Janeiro
Rio de Janeiro, rua Paisandú, Brasil,
c. 1920
Fotografia comercial preto e
branco
21.9 x 16.5

163.
Lasar Segall
Livro da Jüdische Bucherei, vol. 20,
com texto de Theodor Däubler,
publicado pela Fritz Gurlitt Verlag
für Jüdische Kunst und Kultur,
Berlim, 1920, com reproduções de
treze desenhos de Lasar Segall
18.5 x 14.2 (fechado),
28.5 x 18.5 (aberto)

163.
Lasar Segall, from the series
Jüdische Bucherei, vol. 20
Text by Theodor Däubler, with
reproductions of thirteen
drawings by Lasar Segall
Published by Fritz Gurlitt
Verlag für Jüdische Kunst und
Kultur, Berlin, 1920
Closed 7 15/16 x 5 5/8,
open 7 15/16 x 11 1/4

164.
Lasar Segall Katalog
Catalogue of the exhibition at
the Folkwang Museum, Hagen
Text by Theodor Däubler,
Will Grohmann, and Lasar Segall,
reproductions of twenty-two
works by Lasar Segall
Published by Wostock (der
Osten) Verlag, Dresden, 1920
Closed 12 5/16 x 9 3/8,
open 12 5/16 x 18 5/8

165.
*Exotische Kunst: Afrika und
Ozeanien (Exotic Art: Africa
and Oceania)*
Text by Eckart von Sydow
Published by Verlag von
Klinkhardt & Biermann,
Leipzig, 1921
Closed 3/16 x 5 5/8,
open 8 3/16 x 11 1/4

166.
*Jahresbericht der Städtischen
Sammlungen zu Dresden
(Annual Report of the Municipal
Collections of Dresden)*
Text by Paul-Ferdinand Schmidt,
reproduction of *Eternal
Wanderers* by Lasar Segall
Published by Stadtmuseum zu
Dresden, 1921
Closed 8 3/8 x 5 9/16,
open 8 3/8 x 11 3/16

167.
*I. Internationale
Kunstausstellung Düsseldorf
1922 (First International
Art Exhibition 1922)*, 1922
Catalogue of the exhibition
at the Haus Leonhard Tietz,
Düsseldorf

Text by Vassily Kandinsky
Published by Verlag "Das Junge
Rheinland," Düsseldorf, 1922
Closed 7 7/16 x 4 1/2,
open 7 7/16 x 8 7/16

168.
Letter from Will Grohmann
to Lasar Segall, Dresden,
27 March 1922
11 1/8 x 8 13/16

169.
Paul Klee
*Card for the Bauhaus
Ausstellung 1923, Weimar*,
c. 1923
Collective greetings verso in
German from Paul Klee, Vassily
and Nina Kandinsky, Victor
Rubin, and others to Lasar
Segall, Weimar, 23 August 1923
Color lithograph
5 15/16 x 4 1/8

272

164.
Lasar Segall Katalog
(*Catálogo Lasar Segall*)
Catálogo da exposição de Lasar
Segall no Folkwang Museum,
Hagen, 1920
Edição Wostok (der Osten) Verlag,
Dresden, 1920, com textos de Lasar
Segall, Will Grohmann, e Theodor
Däubler, e reproduções de vinte e
duas obras de Lasar Segall
31.3 x 23.8 (fechado),
31.3 x 47.2 (aberto)

165.
*Exotische Kunst: Afrika und
Ozeanien* (*Arte exótica: África e
Oceania*)
Livro de Eckart von Sydow,
publicado por Verlag von
Klinkhardt & Biermann, Leipzig,
1921
20.7 x 14. 2 (fechado),
20.7 x 28.6 (aberto)

166.
*Jahresbericht der Städtischen
Sammlungen zu Dresden* (*Relatório
anual das coleções municipais de
Dresden*)
Publicado pelo Museu Municipal
de Dresden, 1921, com texto de
Paul Ferdinand Schmidt e repro-
dução da tela de Lasar Segall
Eternos caminhantes
21.2 x 14.1 (fechado),
21.2 x 28.4 (aberto)

167.
*I. Internationale Kunstausstellung
Dusseldorf 1922* (*Primeira ex-
posição internacional de arte de
Düsseldorf de 1922*)
Catálogo da exposição realizada
na Haus Leonhardt Tietz,
publicado pela Verlag "Das Junge
Rheinland," 1922, com texto de
Vassily Kandinsky
18.9 x 11.4 (fechado),
18.9 x 21.4 (aberto)

168.
Carta de Will Grohmann para
Lasar Segall, Dresden,
27 de março de 1922
28.3 x 22.4

169.
Paul Klee
Cartão da Bauhaus Austellung 1923
(*Exposição da Bauhaus de 1923*)
Litografia colorida, com
saudações de Paul Klee, Vassily
Kandinky, Victor Rubin, Nina
Kandinsky e outros, para Lasar
Segall, Weimar,
23 de agosto de 1923.
15.1 x 10.5

170.
Lasar Segall
Barcos, página de um caderno de
anotação, 1923
Grafite sobre papel
14.1 x 8.4

170.
Lasar Segall
Boats, page from a sketchbook,
1923
Graphite on paper
5 9/16 x 3 5/16

171.
*Exhibition of the Russian
Painter Lasar Segall*, 1924
**Catalogue of the exhibition at
24 Alvares Penteado Street,
São Paulo
Text by Lasar Segall
Closed 7 9/16 x 5 5/8,
open 9 5/16 x 13**172.
**Abel Segall, c. 1925
Black-and-white photograph**
3 1/16 x 2 3/8

173.
*Lasar Segall under banana
trees*, São Paulo, c. 1925
Black-and-white photograph
3 5/8 x 4 13/16

174.
Lasar Segall
Black Woman and Plants, page
from a sketchbook, c. 1925
**Graphite on ruled paper with
handwritten text in German**
9 1/8 x 6 1/4

175.
Lasar Segall
Cat in Window, page from a
sketchbook, c. 1925
Graphite on quadrille paper
3 3/16 x 5 3/8

176.
Lasar Segall
Couple and Animals, page from
a sketchbook, c. 1925
Graphite on paper
4 3/16 x 5 5/8

177.
Lasar Segall
*House, Coconut Tree, and
Lizard*, page from a sketchbook,
c. 1925
Graphite on quadrille paper
3 3/8 x 5 3/8

178.
Lasar Segall
Tropical Plant, page from a
sketchbook, c. 1925
Graphite on paper
12 1/2 x 9 3/8

179.
T. Preising, photographer
Peasant House, Santos, c. 1925
**Black-and-white commercial
photograph**
6 9/16 x 8 13/16

180.
T. Preising, photographer
Banana Harvest, Santos, c. 1925
**Black-and-white commercial
photograph**
8 7/8 x 6 9/16

181.
Lasar Segall (?)
Two Boys, Brazil, c. 1925
Black-and-white photograph
4 1/8 x 3 3/16

273

171.
*Exposição do pintor russo Lasar
Segall*, 1924
Catálogo da exposição individual
realizada na Rua Álvares
Penteado 24, São Paulo, com texto
de Lasar Segall
19.2 x 14.3 (fechado),
19.2 x 28.5 (aberto)

172.
Abel Segall, c. 1925
Fotografia preto e branco
7.7 x 6

173.
*Lasar Segall e bananeiras,
São Paulo*, c. 1925
Fotografia preto e branco
9.25 x 12.2

174.
Lasar Segall
Negra entre plantas, página de
um caderno de anotação, c. 1925
Grafite sobre papel pautado com
inscrições em alemão
23.1 x 15.9

175.
Lasar Segall
Gato na janela, página de um
caderno de anotação, c. 1925
Grafite sobre papel quadriculado
8.1 x 13.6

176.
Lasar Segall
Casal e animais, página de um
caderno de anotação, c. 1925
Grafite sobre papel
10.6 x 14.2

177.
Lasar Segall
Casa, coqueiro e lagarto, página
de um caderno de anotação, c. 1925
Grafite sobre papel quadriculado
8.5 x 13.6

178.
Lasar Segall
Planta tropical, página de um
caderno de anotação, c. 1925
Grafite sobre papel
31.7 x 23.9

179.
Fotógrafo: T. Preising
Rancho de camaradas, Santos,
c. 1925
Fotografia comercial preto e
branco
16.6 x 22.3

180.
Fotógrafo: T. Preising
Corte de bananas, Santos, c. 1925
Fotografia comercial preto e
branco
22.5 x 16.7

181.
Lasar Segall (?)
Meninos, Brasil, c. 1925
Fotografia preto e branco
10.5 x 8.1

182.
Lasar Segall
Beggar with a Cane, Rio, page
from a sketchbook, 1925
Graphite on paper
7 1/2 x 5 1/6

183.
Lasar Segall
Two Small Houses, page from a
sketchbook, c. 1926
Color pencil on paper
4 13/16 x 7 7/8

184.
*Lasar Segall: Exposition of
Paintings, 1927–1928*
Catalogue of the exhibition at
50 Barão de Itapetininga
Street, São Paulo, and the Palace
Hotel, Rio de Janeiro
Text by Mário de Andrade and
Paul-Ferdinand Schmidt
Published by Revista Ariel, São
Paulo, 1927
Closed 9 5/16 x 6 7/16,
open 9 5/16 x 13

185.
Letter from Mário de Andrade
in Portuguese to Lasar Segall,
São Paulo, 12 September 1927
10 13/16 x 8 3/16

186.
Lasar Segall
*Figures on Board the Ship
"Cap Arcona,"* page from a
sketchbook, 1928
Graphite on paper
5 1/2 x 3 1/4

187.
Lasar Segall
Tenerife Landscape,
page from a sketchbook, 1928
Graphite on paper
7 x 4 13/16

188.
Art and Public I, 1928
Text by Lasar Segall
Published in the
Diário nacional, São Paulo,
29 May 1928
12 3/4 x 9 1/16

189.
Lasar Segall with colleagues
at the opening of his exhibition
at the Palace Hotel, Rio de

Janeiro, 7 July 1928
Black-and-white photograph
3 15/16 x 6 5/16

190.
Lasar Segall
Eldorado, Berlin,
page from a sketchbook, 1929
Graphite on paper
6 x 3 15/16

191.
Lasar Segall
Forest, page from
a sketchbook, c. 1930
Blue ink on paper
16 3/4 x 8 3/4

192.
Emigrants, c. 1930s
Black-and-white postcard
Published in Great Britain
3 9/16 x 5 1/2

193.
Emigrants, c. 1930s
Black-and-white postcard
Published in Great Britain
3 9/16 x 5 1/2

274

182.
Lasar Segall
Mendigo com bengala, página de
um caderno de anotação, c. 1925
Grafite sobre papel
19 x 12.8

183.
Lasar Segall
Duas casinhas, página de um ca-
derno de anotação, c. 1926
Lápis de cor sobre papel
12.1 x 20

184.
Lasar Segall: Exposição de Pintura,
1927–1928
Catálogo da exposição realizada
na Rua Barão de Itapetininga 50,
em São Paulo, em 1927, e no
Palace Hotel do Rio de Janeiro, em
1928
Publicação da Revista Ariel, São
Paulo, com texto de Mário de
Andrade e Paul Ferdinand Schimdt
23.6 x 16.4 (fechado),
23.6 x 33 (aberto)

185.
Carta de Mário de Andrade para
Lasar Segall, texto em português,
São Paulo, 12 de setembro de 1927
27.4 x 20.7

186.
Lasar Segall
*Figuras a bordo do navio Cap.
"Arcona,"* página de um caderno
de anotação, 1928
Grafite sobre papel
14 x 8.3

187.
Lasar Segall
Paisagem de Tenerife, página de um
caderno de anotação, 1928
Grafite sobre papel
vegetal
17.2 x 12.2

188.
Arte e Público I
Texto de Lasar Segall publicado no
jornal *Diário nacional*, São Paulo,
29 de maio de 1928
32.4 x 23

189.
Inauguração da exposição de
Lasar Segall no Palace Hotel,
Rio de Janeiro, 7 de julho de 1928
Fotografia preto e branco
10 x 16

190.
Lasar Segall
Eldorado, Berlim, página de um
caderno de anotação, 1929
Grafite sobre papel
15.1 x 10

191.
Lasar Segall
Floresta, página de um caderno
de anotação, c. 1930
Tinta azul a pena sobre papel
42.5 x 22.2

194.
Emigrants, c. 1930s
Black-and-white postcard
Published in Great Britain
3 7/16 x 5 3/8

195.
Ship Prow, c. 1930s
Black-and-white commercial
photograph
4 3/8 x 6 9/16

196.
Ship Smokestack, c. 1930s
Black-and-white commercial
photograph
7 3/16 x 5 1/8

197.
Ein Ghetto im Osten (Wilna)
(A Ghetto in the East [Vilnius])
Edited by Dr. Emil Schaeffer,
photographs by M. Vorobeichic,
introduction by S. Chnéour
Published by Orell Füssli
Verlag, Zurich, 1931
Closed 7 5/8 x 5 1/4,
open 7 5/8 x 10 3/8

198.
Lasar Segall, designer
SPAMote (Currency for
"Carnival in the City of SPAM"),
1933
2 5/16 x 3 5/16

199.
Carnival in the City of SPAM
(Society for Modern Art)
Invitation and program for the
artists' ball, São Paulo, 1933
Closed 9 5/16 x 6 1/8,
open 9 5/16 x 12 3/16

200.
First SPAM Exhibition of
Modern Art
Catalogue of the exhibition at
18 Barão de Itapetininga Street
Text by Mário de Andrade,
reproductions of Mother and
Child and Two Heads
by Lasar Segall
Published by SPAM, São Paulo,
1933
Closed 7 3/16 x 5 1/4,
open 7 3/16 x 10 9/16

201.
Lasar Segall with colleagues
preparing a mural for Carnival
in the City of SPAM, São Paulo,
1933
Black-and-white photograph
7 1/16 x 9 7/16

202.
Guests at the Carnival in the
City of SPAM, São Paulo,
16 February 1933
Black-and-white photograph
4 9/16 x 6 15/16

203.
Les Juifs (The Jews), from
the journal Temoignages de
Notre Temps, no. 2
Published by La Société
Anonyme des Illustrés
Français, Paris,
September 1933
Closed 11 15/16 x 8 9/16,
open 11 15/16 x 17 1/4

275

192.
Emigrantes, c. 1930
Cartão-postal preto e branco
publicado na Grã-Bretanha.
9 x 13.9

193.
Emigrantes, c. 1930
Cartão-postal preto e branco
publicado na Grã-Bretanha
9 x 13.9

194.
Emigrantes, c. 1930
Cartão-postal preto e branco
publicado na Grã-Bretanha
8.7 x 13.6

195.
Proa de navio, c. 1930
Fotografia comercial preto e
branco
11.1 x 16.6

196.
Chaminé e respiradouro de navio,
c. 1930
Fotografia comercial preto e
branco
18.2 x 13

197.
Ein Ghetto im Osten (Wilna) (Um
gueto do Leste [Vilna])
Livro editado por Dr. Emil
Schaeffer e publicado pela Orell
Fussli Verlag, Zurique, 1931,
com fotografias de M. Vorobeichic
e introdução de S. Chnéour.
19.3 x 13.3 (fechado),
19.3 x 26.3 (aberto)

198.
Lasar Segall
SPAMote (unidade monetária
utilizada no baile "Carnaval na
cidade de SPAM"), 1933
5.9 x 8.4

199.
Carnaval na cidade de SPAM
(Sociedade Pró-Arte Moderna)
Convite e programa para baile
de carnaval, São Paulo, 1933
23.7 x 15.6 (fechado),
23.7 x 31 (aberto)

200.
Primeira exposição de arte moderna
da SPAM
Catálogo da exposição realizada
na Rua Barão de Itapetininga
18, em São Paulo, publicado pela
SPAM, São Paulo, 1933, com
texto de Mário de Andrade
e reprodução de duas obras de
Lasar Segall
18.3 x 13.3 (fechado),
18.3 x 26.8 (aberto)

201.
Lasar Segall e colegas execuntando
a decoração mural do baile
Carnaval na cidade de SPAM,
São Paulo, 1933
Fotografia preto e branco
17.9 x 24

202.
Baile carnaval na cidade de SPAM,
São Paulo, 16 de fevereiro de 1933
Fotografia preto e branco
11.5 x 17.6

207.
Lasar Segall
Lucy C. Ferreira in a study
pose for the painting *Pogrom*,
São Paulo, c. 1936
Black-and-white photograph
3 1/16 x 3 11/16

208.
Lasar Segall
View from the Ship "Oceania,"
page from a sketchbook, c. 1938
Graphite on paper
5 5/16 x 3 9/16

209.
Lasar Segall
On the Deck of the Ship
"Oceania," **page from a**
sketchbook, 1938
Graphite on paper
5 5/16 x 8 1/4

210.
Lasar Segall
On the Deck of the Ship
"Oceania," **page from a**
sketchbook, 1938
Graphite on paper
5 11/16 x 7 5/8

204.
Lasar Segall
Prepatory design for invitation
and program for the "Expedition
to the Virgin Forests of
SPAMland" Carnival, 1934
Graphite and watercolor
on paper
11 1/8 x 8 3/8

205.
Set decoration for the SPAMland
Carnival designed by Lasar
Segall, São Paulo, 1934
Black-and-white photograph
9 5/16 x 6 13/16

206.
Set decoration for the SPAMland
Carnival designed by Lasar
Segall, São Paulo, 1934
Black-and-white photograph
9 1/8 x 6 11/16

211.
Lasar Segall
Horses in Campos do Jordão,
page from a sketchbook, 1939
Graphite on paper
4 1/8 x 5 5/16

212.
Lasar Segall (?)
Campos do Jordão Landscape,
1939
Black-and-white photograph
2 15/16 x 3 15/16

213.
Associated Press, London
A Jew Surrounded by Nazis dur-
ing a General Round-Up, **c. 1940**
Black-and-white commercial
photograph
8 3/16 x 6

214.
Lasar Segall
Figure in Landscape, **page from**
a sketchbook, c. 1940
Graphite on paper
3 5/16 x 4 5/8

276

203.
Les Juifs (Os Judeus), Temoignages
de Notre Temps
Revista bimensal publicada pela
Société Anonyme les Ilustrés
Français, Paris, número 2,
setembro de 1933
30.3 x 21.7 (fechado),
30.3 x 43.8 (aberto)

204.
Lasar Segall
Projeto para convite e programa
do baile de carnaval "Expedição às
Matas Virgens de SPAMolândia,"
1934
Grafite e aquarela sobre
papel vegetal
28.2 x 21.3

205.
Decoração do baile de carnaval da
SPAMolândia, São Paulo,
1934
Fotografia preto e branco
23.6 x 17.3

206.
Decoração do baile de carnaval da
SPAMolândia, São Paulo,
1934
Fotografia preto e branco
23.1 x 17

207.
Lasar Segall
Lucy C. Ferreira posando para
Pogrom, São Paulo
c. 1936
Fotografia preto e branco
7.7 x 9.3

208.
Lasar Segall
A bordo do "Oceania," página de
um caderno de anotação,
c. 1938
Grafite sobre papel
13.5 x 9

209.
Lasar Segall
No convés do "Oceania," página
de um caderno de anotação,
c.1938
Grafite sobre papel
13.5 x 21

210.
Lasar Segall
No convés do "Oceania," página
de um caderno de anotação, 1938
Grafite sobre papel
14.5 x 19.3

211.
Lasar Segall
Cavalos em Campos do Jordão,
página de um caderno de
anotação, 1939
Grafite sobre papel
10.5 x 13.5

212.
Lasar Segall (?)
Paisagem de Campos do Jordão,
1939
Fotografia preto e branco
7.5 x 10

213.
Agência Associated Press,
Londres
Judeu rodeado por nazistas durante
uma batida, c. 1940
Fotografia comercial preto e branco
20.8 x 15.2

215.
Lasar Segall
Landscape with Ox,
page from a sketchbook,
c. 1940
Graphite on paper
3 5/16 x 4 5/8

216.
Lasar Segall
Sky and Mountains in Campos do
Jordão, **page from a sketchbook,**
c. 1940
Graphite on paper
6 3/8 x 8 15/16

217.
Lasar Segall
Trees, **page from a sketchbook,**
c. 1940
Graphite on paper
10 13/16 x 7 1/2

218.
Lasar Segall (?)
Ox Car, **c. 1940**
Black-and-white photograph
3 15/16 x 3 1/16

219.
Lasar Segall (?)
Urwald (Virgin Forest),
c. 1940s–1950s
Black-and-white photograph,
inscribed "Urwald" verso
4 7/16 x 2 5/8

220.
Letter from Stefan Zweig in
German to Lasar Segall, Rio de
Janeiro, 13 December 1940
10 15/16 x 8 3/8

221.
Lucy C. Ferreira
Lasar Segall in Campos do
Jordão, **c. 1945**
Black-and-white photograph
6 1/16 x 8 3/16

222.
World War II Refugees, **c. 1945**
Black-and-white commercial
photograph
10 1/16 x 8 1/16

223.
Lasar Segall
Landscape with Mountains,
page from a sketchbook,
c. 1950
Blue ink on paper
8 5/8 x 12 1/2

224.
Lasar Segall
On Board the Ship "Giulio
Cesare," **page from**
a sketchbook, 1954
Blue ink on paper
8 5/8 x 6 1/8

225.
Lasar Segall
View from the Ship "Giulio
Cesare," **page from**
a sketchbook, 1954
Blue ink on paper
5 5/16 x 7 7/8

277

214.
Lasar Segall
Figura na paisagem, página de um
caderno de anotação, c. 1940
Grafite sobre papel
8.4 x 11.8

215.
Lasar Segall
Paisagem com boi, página de um
caderno de anotação, c. 1940
Grafite sobre papel
8.4 x 11.8

216.
Lasar Segall
Céu e montanhas em Campos do
Jordão, página de um caderno de
anotação, c. 1940
Grafite sobre papel
16.1 x 22.6

217.
Lasar Segall
Árvores, página de um caderno de
anotação, c. 1940
Grafite sobre papel
26.9 x 18.5

218.
Lasar Segall (?)
Carro de boi, c. 1940
Fotografia preto e branco
10 x 7.8

219.
Lasar Segall (?)
Urwald (Mata virgem), c. 1940–50
Fotografia preto e branco com a
palavra "Urwald" manuscrita no
verso
11.2 x 6.7

220.
Carta de Stefan Zweig para Lasar
Segall, Rio de Janeiro,
13 de dezembro de 1940.
27.8 x 21.3

221.
Lucy C. Ferreira
Lasar Segall em Campos do Jordão,
c. 1945
Fotografia preto e branco
15.3 x 20.7

222.
Refugiados na IIª Guerra, c. 1945
Fotografia comercial preto e branco
25.5 x 20.5

223.
Lasar Segall
Paisagem com montanhas, página
de um caderno de anotação, c. 1950
Tinta azul a pena
sobre papel
22 x 31.7

224.
Lasar Segall
No convés do "Giulio Cesare,"
página de um caderno de
anotação, 1954
Tinta azul sobre papel
13.5 x 20

225.
Lasar Segall
A bordo do "Giulio Cesare," página
de um caderno de anotação,
1954
Tinta azul sobre papel
22 x 15.6

Chronology

Dados biográficos

1891
Lasar Segall born 21 July in Jewish community of Vilnius, capital of Lithuania under czarist Republic rule.

1905
Enrolled in Vilnius School of Design.

1906
Moved to Berlin; pursued art education at School of Applied Arts.

1907
Attended Royal Prussian College of Fine Arts.

1909
Exhibited with Berlin Secession and won Max Liebermann Prize; traveled to Amsterdam; visited Vilnius.

1910
Moved to Dresden; enrolled in Imperial Academy of Fine Arts as student teacher; solo exhibition at Gurlitt Gallery, Dresden.

1891
Nasce a 21 de julho, na comunidade judaica de Vilna, capital da Lituânia, na época sob domínio da Rússia czarista.

1905
Em Vilna, cursa a Academia de Desenho.

1906
Viaja para Berlim; frequenta a Escola de Artes Aplicadas.

1907
Ingressa na Imperial Academia Superior de Belas Artes de Berlim.

1909
Expõe na mostra da Secessão de Berlim, onde recebe o Prêmio Max Liebermann; visita Amsterdã e Vilna.

1910
Transfere-se para Dresden, onde frequenta a Academia de Belas Artes; exposição individual na Galeria Gurlitt, Dresden.

1911
Visited Vilnius.

1912
Traveled to Holland and Hamburg; at end of year, traveled to Brazil.

1913
Solo exhibition in March at rented salon in São Paulo; solo exhibition in June at Center for Sciences, Letters and Arts, Campinas; returned to Dresden at end of year.

1914
At onset of WWI Germany and Russia enter conflict; Segall ousted from Fine Arts Academy; confined in nearby city of Meissen.

1916
Officially authorized to return to Dresden; at end of year, made last trip to Vilnius, which was destroyed in war.

1917
Returned to Dresden, after recovering from Spanish flu.

1918
Married Margarete Quack in Dresden; published print album *Five Lithographs on "A Gentle Soul"* (inspired by Dostoevsky's short story *Krotkaya*).

1919
Co-founded Dresden Secession Group 1919; exhibited in *Secession Group 1919* at Emil Richter Gallery, Dresden; exhibited in *Group 1919 with Guests* at Emil Richter Gallery; answered the Work Council for the Arts' questionnaire on artist's role in society.

1920
Solo exhibition at Folkwang Museum in Hagen; Essen Museum purchased *Two Beings* (1919), Folkwang Museum acquired *The Widow* (1919), and Dresden City Museum acquired *Eternal Wanderers* (1919); co-

published print album *Dresden Secession Group 1919*; assisted in founding Mary Wigman's School of Dance in Dresden; met Paul Klee; illustrated Theodor Däubler's book for Jewish Library series; solo exhibition at Schames Gallery, Frankfurt.

1921
Included in *First Russian Art Exhibition* at Von Garvens Gallery, Hannover; met Vassily Kandinsky, El Lissitzki, Naum Gabo, and Archipenko; published print album, *Bubu* (based on *Bubu de Montparnasse* by Charles Louis Philippe); moved with Margarete to Berlin.

1922
Showed in First International Art Exhibition in Düsseldorf; solo exhibition at Erfurt Gallery, Dresden; published print album *Memories of Vilnius in 1917*.

279

1911
Visita Vilna.

1912
Vai à Holanda e a Hamburgo; no final do ano parte para o Brasil.

1913
Em março, exposição individual num salão alugado em São Paulo; em junho, exposição individual no Centro de Ciências, Letras e Artes de Campinas; no final do ano, regressa à Dresden.

1914
Com o início da Primeira Guerra Mundial, Alemanha e Rússia entram em conflito; Segall, é expulso da Academia de Belas Artes e confinado em Meissen, cidade próxima a Dresden.

1916
Recebe autorização para voltar a Dresden; no final do ano retorna a Vilna pela última vez, encontrando-a destruída pela guerra.

1917
Permanece alguns meses em Vilna por ter contraído a gripe espanhola, volta a Dresden.

1918
Casa-se com Margarete Quack; publica o álbum *Cinco litografias sobre "Uma doce criatura,"* inspirado no conto *Krotkaya* de Dostoievski.

1919
Funda com outros artistas o grupo Secessão de Dresden, Grupo 1919; participa da primeira exposição da *Secessão de Dresden, Grupo 1919*, na Galeria Emil Richter, Dresden e da mostra da *Secessão de Dresden, Grupo 1919, com convidados de outras cidades*, na mesma Galeria; responde ao questionário organizado pelo Conselho dos Trabalhadores da Arte, sobre o papel do artista na sociedade.

1920
Exposição individual no Folkwang Museum, em Hagen; o Museu de

Essen adquire *Dois seres* (1919), o Museu Folkwang, *A viúva* (1919), e o Museu Municipal de Dresden *Eternos caminhantes* (1919); publica com outros artistas o álbum de gravuras *O Grupo Secessão de Dresden 1919*; colabora para a fundação, em Dresden, da Escola de Dança de Mary Wigman; conhece Paul Klee; ilustra o livro de Theodor Däubler, da coleção Jüdische Bucherei; realiza exposição individual na Galeria Schames de Frankfurt.

1921
Participa da *Exposição de arte russa*, na Galeria von Garvens, de Hannover; conhece Vassily Kandinsky, El Lissitzki, Naum Gabo, e Archipenko; publica o álbum *Bubu* (inspirado no romance *Bubu de Montparnasse* de Charles Louis Philippe); muda-se para Berlim.

1923

Solo exhibition at Fischer Gallery, Frankfurt and at print room in Leipzig Museum; illustrated David Bergelsohn's book *Maasse-Bichl*; moved to Brazil in November.

1924

Solo exhibition, São Paulo; commissioned by Automóvel Club to decorate its Futurist Ball; delivered lecture "On Art" at Villa Kyrial; separated from Margarete, who returned to Berlin.

1925

Commissioned by Olívia Guedes Penteado to decorate her Modern Art Pavilion; in June married Jenny Klabin.

1926

Exhibited at Neumann-Nierendorf Gallery, Berlin and at Neue Kunst Fides Gallery, Dresden; son Mauricio born in Berlin.

1927

Segall became a Brazilian citizen; solo exhibition, São Paulo.

1928

Solo exhibition at Palace Hotel, Rio de Janeiro; Art Museum of the State of São Paulo purchased *Banana Plantation* (1927); moved to Paris and began to sculpt.

1929

During trip to Germany, visited Marcel Breuer, Lyonel Feininger, Kandinsky, Paul Klee, László Moholy-Nagy, and Oskar Schlemmer at Bauhaus in Dessau.

1930

Son Oscar born in Paris.

1931

Included in 38th General Exhibition of Fine Arts ("Revolutionary Salon"), Rio de Janeiro; solo exhibition in November at Vignon Gallery, Paris; Waldemar George published *Lasar Segall*.

1932

Returned to São Paulo; moved into house with adjoining studio, designed by Gregori Warchavchik (now Lasar Segall Museum); co-founded SPAM (Society for Modern Art).

1933

Designed SPAM carnival ball at Trocadero, São Paulo; exhibited in SPAM's first Modern Art Exhibition, São Paulo; exhibited watercolors and etchings at Pró-Arte Gallery, Rio.

1934

Designed second SPAM carnival ball at skating rink, Rua Murtinho Prado; solo exhibitions at Casa d'Arte Bragaglia, Rome and Il Milione Gallery, Milan.

1935

Met Lucy Citti Ferreira; exhibited in *International Painting Exhibition* at the Carnegie Institute, Pittsburgh.

280

1922

Participa da Exposição Internacional de Arte de Düsseldorf; exposição individual na Galeria Erfurt, de Dresden; publica o álbum *Recordação de Vilna em 1917*.

1923

Exposição individual de gravuras na Galeria Fischer, de Frankfurt e no Gabinete de Estampas, do Museu de Leipzig; ilustra o livro *Maasse-Bichl*, de David Bergelsohn; em novembro, muda-se para o Brasil.

1924

Exposição individual em São Paulo; executa a decoração do Baile Futurista, no Automóvel Club; faz a conferência "Sobre arte," na Villa Kyrial; separa-se de Margarete, que retorna a Berlim.

1925

Decora o Pavilhão de Arte Moderna de Olívia Guedes Penteado; em junho, casa-se com Jenny Klabin.

1926

Expõe na Galeria Neumann-Nierendorf, de Berlim e na Galeria Neue Kunst Fides, de Dresden; nasce em Berlim Mauricio, seu primeiro filho.

1927

Naturaliza-se brasileiro; exposição individual em São Paulo.

1928

Exposição individual no Palace Hotel, Rio de Janeiro; a Pinacoteca do Estado de São Paulo adquire *Bananal* (1927); transfere-se para Paris, onde começa a esculpir.

1929

De passagem pela Alemanha, visita Marcel Breuer, Lyonel Feininger, Kandinsky, Paul Klee, László Moholy-Nagy, e Oskar Schlemmer na Bauhaus de Dessau.

1930

Nasce em Paris Oscar, seu segundo filho.

1931

Obras suas integram a XXXVIII Exposição Geral de Belas Artes, conhecida como Salão Revolucionário, Rio de Janeiro; em novembro, exposição individual na Galeria Vignon, Paris; publicado *Lasar Segall,* por Waldemar George.

1932

Retorna a São Paulo, à Rua Afonso Celso; ao lado da casa, projeto de Gregori Warchavchik, constrói seu ateliê; é um dos sócios fundadores da SPAM (Sociedade Pró-Arte Moderna).

1933

Realiza o projeto do baile *Carnaval na cidade de SPAM*, nos salões do Trocadero, São Paulo; participa da Primeira Exposição de Arte Moderna da SPAM, São Paulo; exposição individual de aquarelas e águas-fortes, na Pró-Arte, Rio de Janeiro.

1937

Ten works by Segall included in Munich's Degenerate "Art" exhibition; participated in 1st May Salon at Esplanada Hotel, São Paulo.

1938

Solo exhibition at Renou et Colle Gallery, Paris; Jeu de Paume Museum of Paris purchased Portrait of Lucy V (1936) and Art Museum of Grenoble acquired Youth with Accordion II (1937); exhibited in 2nd May Salon at Esplanada Hotel, São Paulo; designed scenery for A Midsummer Night's Dream by Chinita Ullmann's ballet company at Municipal Theater of São Paulo; Paul Fierens published Lasar Segall.

1939

Exhibited in 3rd May Salon at Esplanada Hotel, São Paulo.

1940

Solo exhibition at Neumann-Willard Gallery, New York.

1941

Illustrated Elias Lipiner's A History of the Hebraic Alphabet.

1942

Film maker Ruy Santos produced Artist and Landscape on Segall's work.

1943

Retrospective at National Museum of Fine Arts, Rio; published print album Mangue, with texts by Mário de Andrade, Manuel Bandeira, and Jorge de Lima.

1944

Special issue on Segall in Academic Magazine; exhibited in Brazilian Modern Painting Exhibition at Royal Academy of Arts, London.

1945

Works included in Art Condemned by the Third Reich Exhibition at Askanazy Gallery, Rio; illustrated Oswald de Andrade's Collected Poems O. Andrade and Jacinta Passos' Farewell Song; designed set and costumes for Sholem Aleichem's play Big Win staged by the Theater Group of Sholem Aleichem Library at Teatro Ginástico, Rio.

1946

Special issue on Segall in Judaica, a Buenos Aires magazine.

1947

Illustrated Jorge de Lima's Black Poems.

1948

Solo exhibition at Associated American Artists Galleries, New York; Exodus I (1947) donated to Jewish Museum, New York; exhibited paintings at Pan American Union, Washington, D.C.

1949

Co-designed ball At the Beach of Quartz Arts 1900 organized by the São Paulo Modern Arts Club.

281

1934

Realiza o projeto do baile Uma expedição às matas virgens da SPAMolândia, São Paulo; exposição individual na Casa d'Arte Bragaglia, Roma e na Galeria Il Milione, Milão.

1935

Conhece a pintora Lucy Citti Ferreira; participa da Exposição internacional de pinturas, no Carnegie Institute, Pittsburgh.

1937

Dez obras suas são incluídas na Exposição de "arte" degenerada de Munique; expõe no Primeiro Salão de Maio, no Esplanada Hotel, São Paulo.

1938

Exposição individual de pinturas e guaches na Galeria Renou et Colle, Paris; o Museu do Jeu de Paume, em Paris, adquire Retrato de Lucy V (1936) e o Museu de Arte de Grenoble, Jovem com acordeão II (1937); expõe no Segundo Salão de Maio, no Esplanada Hotel, São Paulo; realiza cenários para o balé Sonhos de uma noite de verão, encenado pela Companhia de Balé de Chinita Ullman, no Teatro Municipal de São Paulo; publicado Lasar Segall, por Paul Fierens.

1939

Expõe no Terceiro Salão de Maio, no Esplanada Hotel, São Paulo.

1940

Exposição individual na Neumann Williard Gallery, Nova York.

1941

Ilustrações para A História do alfabeto hebraico, de Elias Lipiner.

1942

Ruy Santos produz o filme O artista e a paisagem, sobre a obra de Lasar Segall.

1943

Exposição retrospectiva no Museu Nacional de Belas Artes, Rio de Janeiro; publicado o álbum Mangue, com textos de Mário de Andrade, Manuel Bandeira, e Jorge de Lima.

1944

Número especial da Revista acadêmica dedicado a Lasar Segall; participa da Mostra de pinturas brasileiras modernas, na Royal Academy of Arts, Londres.

1945

Participa da Exposição de arte condenada pelo III Reich, na Galeria Askanazy, Rio de Janeiro; realiza ilustrações para Poesias reunidas O. Andrade, de Oswald de Andrade, e para Canção da partida, de Jacinta Passos; realiza cenários e figurinos para a peça A Sorte grande, de Sholem Aleichem, encenada pelo Grupo de Teatro da Biblioteca Scholem Aleichem no Teatro Ginástico, Rio de Janeiro.

1954

Designed set and costumes for performance of *Miraculous Mandarin* by Ballet Company of the Fourth Centennial in São Paulo and Rio.

1955

Special room at 3rd São Paulo International Biennial; Marcos Margulies produced documentary *Hope is Eternal* on Segall.

1956

National Museum of Art of Paris began plans for retrospective (realized in 1959).

1957

Lasar Segall died 2 August of heart disease at his São Paulo home.

1951

Retrospective exhibition held at Museum of Art of São Paulo (MASP); special room at 1st São Paulo International Biennial.

1952

Held consultant position for art courses at Contemporary Art Institute at MASP; Pietro Maria Bardi published *Lasar Segall*.

282

1946

Número especial da revista *Judaica* (Buenos Aires) dedicado a Lasar Segall.

1947

Ilustrações para *Poemas negros*, de Jorge de Lima.

1948

Exposição individual na Associated American Artists Galleries, Nova York; *Êxodo I* (1947) é doada ao Museu Judaico de Nova York; expõe pinturas na Pan American Union, Washington D.C.

1949

Participa da decoração do baile *Na praia da Quartz Arts 1900*, organizado pelo Clube dos Artistas Modernos, em São Paulo.

1951

Exposição retrospectiva no Museu de Arte de São Paulo; Sala Especial na I Bienal do Museu de Arte Moderna de São Paulo.

1952

Participa do Instituto de Arte Contemporânea do MASP, como consultor do curso de artes plásticas; é publicado o livro *Lasar Segall,* de Pietro Maria Bardi.

1954

Realiza cenários e figurinos para o balé *O Mandarim maravilhoso*, encenado pela Companhia Ballet IV Centenário, no Rio de Janeiro e em São Paulo.

1955

Sala especial na III Bienal do Museu de Arte Moderna de São Paulo; Marcos Margulies produz o documentário *A esperança é eterna,* sobre a pintura de Segall.

1956

O Museu Nacional de Arte Moderna de Paris inicia os preparativos para uma grande retrospectiva de Segall, que só se realizaria em 1959.

1957

A 2 de agosto falece em sua casa, vítima de moléstia cardíaca.

Selected bibliography

Bibliografia selectiva

I. WRITINGS BY AND INTERVIEWS WITH LASAR SEGALL

TEXTOS DE LASAR SEGALL E ENTREVISTAS

Jurandir, Dalcídio. "Segall: A arte pura e o homem do povo." *Diretrizes* (6 June 1943): n.p.

Segall, Lasar. *Lasar Segall: Textos, depoimentos e exposições.* 2d ed. São Paulo: Museu Lasar Segall, 1993.

II. ARTICLES, BOOKS, AND CATALOGUES ON LASAR SEGALL

ARTIGOS, LIVROS, E CATÁLO-GOS SOBRE LASAR SEGALL

Aguilar, Nelson. "A chegada de Segall ao Brasil." *Galeria* (São Paulo), no. 27 (1991): 50–55.

Andrade, Mário de, et al. "Home-nagem a Lasar Segall." *Revista Acadêmica* (Rio de Janeiro) 10 (June 1944).

Associação Museu Lasar Segall. *Lasar Segall: Bibliografia.* São Paulo: Associação Museu Lasar Segall, 1977.

Bardi, Pietro Maria. *Lasar Segall: Painter, Engraver, Sculptor.* Milan: Edizioni del Milione, 1959. (English/Português)

Brito, Ronaldo. "Segall e o expres-sionismo do sóbrio."*Folha de S. Paulo-Folhetim*, no. 452 (1985): 12.

Centro Cultural Banco do Brasil. *Lasar Segall cenógrafo.* Rio de Janeiro: Centro Cultural Banco do Brasil, 1996. (English/Português)

Däubler, Theodor. *Lasar Segall.* Jüdische Bucherei, vol. 20. Ed. Karl Schwartz. Berlin: Verlag für Jüdische Kunst und Kultur Fritz Gurlitt, 1920.

d'Horta (Beccari), Vera. *Lasar Segall e o modernismo paulista.* São Paulo: Brasiliense, 1984.

d'Horta, Vera. "Terra à vista: A luz tropical transformou a obra de Segall." *Revista do MASP* (São Paulo) 1, no. 1 (1992): 69–79.

Exposição de pintura Lasar Segall. São Paulo: 1913.

Exposição do pintor russo Lasar Segall. São Paulo: 1924.

Falbel, Nachmann. "Lasar Segall na imprensa idish: Artigos de Segall sobre a arte judaica." *Estudos sobre a comunidade judaica no Brasil*, 140–46. São Paulo: Federação Israelita, 1984.

Ferraz, Geraldo. "Meditação sobre Lasar Segall: Homenagem." *Revista comentário* (Rio de Janeiro) 3 (July/August 1962): 221–5.

Fierens, Paul. *Lasar Segall*. Paris: Éditions des Chroniques du Jour, 1938.

Frommhold, Erhard. *Lasar Segall and Dresdner Expressionism*. Milan: Galleria del Levante, 1976.

Galeria Arte Global. *Lasar Segall: A esperança é eterna*. São Paulo: Galeria Arte Global, 1977.

Galeria de Arte das Folhas. *Exposição retrospectiva de Lasar Segall: Desenhos e gravuras*. São Paulo: Galeria de Arte das Folhas, 1958.

Galerie Vignon. *Lasar Segall*. Paris: Galerie Vignon, 1931.

George, Waldemar. *Lasar Segall*. Paris: Éditions Le Triangle, 1932.

Grandes artistas brasileiros: Lasar Segall. São Paulo: Círculo do Livro, 1985.

Grohmann, Will. "Dresdner Sezession 'Gruppe 1919'." *Neue Blätter für Kunst und Dichtung* (Dresden): 12 (May 1919): 257–60.

Guéguem, Pierre. "Lasar Segall, pintor do Brasil." *Revista nova* 6 (April 1932): 210–13.

Lacerda, Carlos. *A tranquila certeza de Segall*. São Paulo: Museu Lasar Segall, 1964.

Lafer, Celso. "Particularismo e universalidade: O judaismo na obra de Lasar Segall." *Lasar Segall*. Rio Grande do Sul: Museu de Arte do Rio Grande do Sul, 1986.

Lasar Segall. São Paulo: Revista Ariel, 1927.

Lasar Segall. Madrid: 1958.

Lasar Segall: Antologia de textos nacionais sobre a obra e o artista. Rio de Janeiro: Funarte, 1982.

Lasar Segall: Gemälde und Graphik, Ausstellung 1926. Veröffentlichungen des Kunstarchivs, no. 6. Berlin: Das Kunstarchiv Verlag, 1926.

Lasar Segall. Katalog. Mit Beiträgen von Theodor Däubler und Will Grohmann. Dresden: Wostok (Der Osten) Verlag, 1920.

Leirner, Sheila. "Lasar Segall." *Arte como medida: Críticos selecionados*, 330–35. São Paulo: Perspectiva, 1982.

Machado, Lourival Gomes. *Lasar Segall: A feição de verdade*. São Paulo: Centro Cultural Brasil-Israel, 1958.

Mattos, Cláudia Valladão de. *Lasar Segall*. São Paulo: EDUSP, 1997.

___. "Zwischen Expressionismus und Judentum: Lasar Segall deutsche Periode (1906–1923)." Ph.D. dissertation, Kunsthistorisches Institut der Freien Universität, Berlin, 1996.

Milliet, Sérgio. "Lasar Segall." *De ontem, hoje e sempre*, 63–77. São Paulo: Martins, 1960.

Ministério da Educação. *Lasar Segall*. Rio de Janeiro: Ministério da Educação, 1943.

Mostra personale del brasiliano Lasar Segall. Rome: Casa d'Arte Bragaglia, 1934.

Musée de l'Art Moderne. *Lasar Segall*. Paris: Musée de l'Art Moderne, 1959.

Museu de Arte de São Paulo. *Exposição retrospectiva de Lasar Segall*. São Paulo: Museu de Arte de São Paulo, 1951.

___. *Lasar Segall 1891–1957*. São Paulo: Museu de Arte de São Paulo, 1957.

Museu de Arte Moderna do Rio de Janeiro. *Lasar Segall a o Rio de Janeiro*. Rio de Janeiro: Museu de Arte Moderna do Rio de Janeiro, 1991. (English/Português)

Museu Lasar Segall. *Arquivo Lasar Segall: Signos de uma vida*. São Paulo: Museu Lasar Segall, 1987.

___. *O desenho de Lasar Segall*. São Paulo: Museu Lasar Segall, 1991. (English/Português)

___. *A escultura de Lasar Segall*. São Paulo: Museu Lasar Segall, 1991.

___. *A gravura de Lasar Segall*. São Paulo: Museu Lasar Segall, 1988.

___. *Lasar Segall: A exposição de 1913*. São Paulo: Museu Lasar Segall, 1988.

___. *O tempo em Segall*. São Paulo: Museu Lasar Segall, 1993.

Neumann-Willard Gallery. *Lasar Segall Exhibition*. New York: Neumann-Willard Gallery, 1940.

Pan American Union. *Lasar Segall*. Washington, D.C.: Pan American Union, 1948.

Pedrosa, Mário. "Retrospectiva de Segall no Ibirapuera." *Dos murais de Portinari aos espaços de Brasília*, 79–83. São Paulo: Perspectiva, 1981.

Saez, Braulio Sanchez, et al. *Judaica* (Buenos Aires) 13 (May 1946).

Schapire, Rosa. "Ueber den Maler Lasar Segall." *Kuendung. Eine Zeitschrift für Kunst 2* (February 1921).

Schmidt, Paul-Ferdinand. "Segall e l'israelismo slavo." *Il Milione* (Milan) 13 (January 1935): 5–6.

Siqueira, Vera Beatriz Cordeiro. "Lasar Segall: Isolamento poetico e institucional." M.A. thesis, Department of History, Pontificia Universidade Católica, Rio de Janeiro, 1993.

Staatliche Kunsthalle Berlin. *Lasar Segall, 1891–1957: Malerei, Zeichnungen, Druckgraphik, Skulptur*. Berlin: Staatliche Kunsthalle, 1990.

284

SMALL BUSINESS MANAGEMENT

An Entrepreneurial Emphasis

Canadian Edition

JUSTIN G. LONGENECKER
Baylor University

CARLOS W. MOORE
Baylor University

J. WILLIAM PETTY
Baylor University

LEO B. DONLEVY
University of Calgary

I⟨T⟩P Nelson

an International Thomson Publishing company

Toronto • Albany • Bonn • Boston • Cincinnati • Detroit • London • Madrid • Melbourne
Mexico City • New York • Pacific Grove • Paris • San Francisco • Singapore • Tokyo • Washington

I(T)P® **International Thomson Publishing**
The ITP logo is a trademark under licence
www.thomson.com

Published in 1998 by

I(T)P® **Nelson**

A division of Thomson Canada Limited
1120 Birchmount Road
Scarborough, Ontario M1K 5G4

www.nelson.com

U.S. edition published by South-Western College Publishing, copyright 1998.

Canadian Cataloguing in Publication Data

Main entry under title:

Small business management
Canadian ed.
Includes bibliographical references and index.
ISBN 0-17-607324-8

1. Small business - Management. 2. New business enterprises - Management.
I. Longenecker, Justin G. (Justin Gooded), 1917-
HD62.7.S618 1998 658.02'2 C98-930424-8

Publisher	Jacqueline Wood
Acquisitions Editor	Jennifer Dewey
Project Editor	Anita Miecznikowski
Production Editor	Anna Garnham
Production Coordinator	Hedy Later
Marketing Manager	David Tonen
Editorial Assistant	Mark Makuch
Art Direction	Sylvia Vander Schee
Cover and Interior Design	Sylvia Vander Schee
Interior Art	Suzanne Peden
Composition Analyst	Carol Magee
Composition Manager	Dolores Pritchard

Printed and bound in Canada

1 2 3 4 BBM 01 00 99 98

Brief Contents

Contents

Preface

Thank you for selecting our text for your students. As you well know, many students at some point in their lives will own or work for a small business. Therefore, this field of study is relevant to more individuals each year, making our role as educators both challenging and productive. *Our goal is to provide a teaching package that will help you help your students.*

Small Business Management: An Entrepreneurial Emphasis, Canadian Edition, incorporates current theory and practice related to starting and managing small firms. Our diverse academic backgrounds in business management, marketing, and finance have enabled us to provide well-balanced coverage of small business issues. In preparing this book, we kept three primary goals in mind. First, we sought to offer a complete treatment of each topic. Second, we gave readability a high priority by writing in a clear and concise style. Finally, we included numerous real-world examples to help students understand how to apply the concepts.

Ultimately, however, it is your evaluation that is important to us. We want to know what you think. Please contact any of us as questions or needs arise. (Our telephone numbers, fax numbers, and E-mail addresses are provided at the end of this preface.) We view ourselves as partners with you in this venture, and we wish to be sensitive to your wishes and desires whenever possible.

Innovations for You and Your Students

We tried to include the latest teaching tools to help you plan your course and the most current concepts and real-world examples to help you keep your course up to date. A description of some of these features follows.

- **Integrated Learning System.** In this edition, we structured the text and supplements around the learning objectives, to create an integrated learning system. The numbered objectives in each Looking Ahead section also appear

in the margins throughout the chapter. In the Looking Back section at the end of the chapter, material that fulfills each objective is identified.

For you, the instructor, the integrated learning system makes lecture and test preparation easier. The lecture notes in the *Instructor's Manual* are grouped by learning objective. Questions in the *Test Bank* are grouped by objective as well. A correlation table at the beginning of each *Test Bank* chapter helps you to select questions that cover all objectives or to emphasize those objectives you believe are most important.

- **Emphasis on Building a Business Plan.** The ability to create a business plan is a critical skill for potential small business managers. In this edition, we devote all seven chapters in Part 3 to business plan topics. At the end of each of these chapters, a Laying the Foundation section helps students identify what they are trying to achieve with their own business plans. We include a complete sample business plan in Appendix A as an example.

 In the real world, small business owners/managers often use software specifically designed for business plan writing. To bring this realism into the classroom, we have partnered with Jian to offer its commercially successful BizPlan*Builder* software to your students. Ask your ITP Nelson sales representative about bundling this popular software with the textbook. A special Using BizPlan*Builder* section at the end of each chapter in Part 3 sends students to the appropriate place in BizPlan*Builder* to prepare the portion of the plan discussed in that chapter. For more about BizPlan*Builder*, see the Jian home page on the Internet:

 http://www.jianusa.com

 If you want your students to use software but time is limited, try BizPlan*Builder, Express*. This abridged version of BizPlan*Builder* was designed specifically for student use.

- **Exploring the** 🌐 **.** The Internet offers a whole world of helpful resources, as well as marketing opportunities, for small businesses. To help students become familiar with what's out there, we have included Internet activities among the end-of-chapter experiential exercises. These activities, called Exploring the Web, send students to specific locations on the World Wide Web, such as the home pages for the Small Business Administration and Dun & Bradstreet. Specific questions require students to search and evaluate the small business–related information found there.

 In addition, the U.S. edition of this text has its own home page at

 http://www.thomson.com/swcp/mm/longenecker.html

 Action Reports in several chapters introduce students to small businesses with home pages on the Web. Through these Action Reports, even students without Internet access can become acquainted with how small companies are taking advantage of this unique communication medium.

- **Topical Boxed Features.** This edition, for the first time, includes boxed Action Reports featuring topical themes of special interest to today's small business managers. Each theme is identified by its own icon:

Global

Quality

Technology

Ethics

Internet
Technology

Additional Action Reports and Spotlight on Small Business features focus on the experiences of particular entrepreneurs.

- **Theme Topics Integrated Throughout the Text.** Discussion of technology, ethics, quality, and global opportunities is not limited to special boxed features—it is integrated throughout the text. Since these topics are of special interest to students today, we have highlighted them with marginal icons identical to those used in the Action Reports.

Popular Features

- Chapter-opening Spotlights and Action Reports feature small firms applying the concepts developed in the chapter.
- Definitions of key terms appear in the margins and in the Glossary. A list of each chapter's new terms and concepts appears at the end of the chapter, with page references.
- Looking Ahead learning objectives and a Looking Back summary appear in each chapter, to keep students focused on the most important points. To simplify review, we organized the summaries as bulleted key points.
- Discussion questions, experiential exercises including Exploring the Web activities, and an increased number of real-world decision-making situations in You Make the Call at the end of each chapter offer students practice in applying chapter concepts.
- A total of 26 short cases illustrating realistic business situations appear at the end of the text. References appear at the end of each chapter to direct you to the cases appropriate for that chapter. These cases afford students an opportunity to enhance their understanding of chapter concepts.
- The discussion of accounting statements in Chapter 11, provides an early foundation for the introduction of initial financial requirements.
- Finding sources of financing, a major challenge in starting a business, is the focus of an entire chapter—Chapter 12.
- Chapter 21, which covers computer-based technology for the small firm, incorporates a discussion of the Internet.
- The discussion of global marketing in Chapter 16 reflects the ever-growing importance of offshore markets.
- Quality management is the primary focus of Chapter 19.
- Current topics of importance to small business are included within the narrative. These topics are

 Re-engineering
 Customer focus of quality management
 Internet/E-mail
 Cash flow management
 Family business succession

Valuing the firm
Benchmarking
Networking
Outsourcing
Work teams

The Complete Teaching Package

All package components with *Small Business Management: An Entrepreneurial Emphasis,* Canadian Edition, have been designed to fit a variety of teaching styles and classroom situations. You have the opportunity to choose the resources that best suit your teaching style and student needs. The following supplements are available.

- *Instructor's Manual.* The *Instructor's Manual* contains lecture notes, sources of audio/video and other instructional materials, answers to discussion questions, comments on You Make the Call situations, and teaching notes for cases. Transparency masters are also provided for each chapter.
- *Test Bank.* A comprehensive *Test Bank* includes true/false, multiple-choice, and discussion questions. A correlation table at the beginning of each chapter in the *Test Bank* helps you prepare tests with the coverage and type of questions appropriate for your students.
- *Computerized Test Bank.* The complete *Test Bank* is available on easy-to-use *MicroExam 4.0* disks. You can create exams by selecting, modifying, or adding questions within *MicroExam.* The software will run on MS-DOS computers with a minimum of 640K memory, a 3½" disk drive, and a hard drive.
- *Student Learning Guide (U.S.).* This supplement presents key points of each text chapter, brief definitions, and a variety of self-testing material, including true/false, multiple-choice, fill-in-the-blank, and essay questions. It serves as an excellent tool for students to pursue their own self-study of the text material.
- *Acetates (U.S.).* Notes in the *Instructor's Manual* lecture outlines suggest when to use the acetates and provide discussion prompts for each one. If you want handouts, you can use the Transparency Masters in the *Instructor's Manual* as photocopy masters for all non-text transparencies.
- *PowerPoint (U.S.).* The complete transparency package is now available on *PowerPoint.* Computer-driven projection makes it easy to use these colourful images to add excitement to your lectures. All you need is Windows to run the *PowerPoint* viewer and an LCD panel for classroom display.
- *Videos (U.S.).* Since this text is used by INTELECOM as part of the telecourse *Something Ventured,* you can receive, at no cost, videos from this program. Also available upon request are custom-produced videos that are part of South-Western's new *BusinessLink* video series. These videos show real small businesses dealing with such issues as whether to expand ("Kropf: A Study in Planning"), improving quality ("Wainwright: A Study in Quality), and startup decisions ("Second-Chance Co.: Entrepreneurship").
- *Preparing the Business Plan: Resources for the Classroom (U.S.).* This short booklet includes background articles, detailed exercises, instructions for preparing business plans, and sample business plans.

Special Thanks

To Dr. James B. Graham, Professor Emeritus

A most supportive friend and mentor

Acknowledgments

There are numerous individuals to whom a debt of gratitude is owed for their assistance in making this first Canadian edition possible. In particular, a big thank you to the many people at ITP Nelson for their guidance and trust, especially Jennifer Dewey, Anita Miecznikowski, Avivah Wargon, and Anna Garnham, who coached a rookie through the process.

No acknowledgment would be complete without thanks to Dr. Bill Martello, who encouraged me to complete this project, and Dean Mike Maher for his support. I also thank my two researchers, Roxie and Anne, without whom this book would have taken forever to complete. Finally, a large measure of gratitude is owed to my wife, Therese, who has given me nothing but understanding and support, not only for this project, but for every endeavour.

Leo B. Donlevy

I would like to express my appreciation to all who have provided helpful comments and suggestions. Many valuable comments from instructors and students have helped make significant improvements in this edition. In particular, I thank the following individuals who provided formal comments. Their input is deeply appreciated.

Don Valeri
Douglas College

Denny Dombrower
Centennial College

Vic de Witt
Red River Community College

As a final word, we express our sincere thanks to the many instructors who use our text in both academic and professional settings. We thank you for letting us serve you.

Justin G. Longenecker
Tel.: (817) 755-1111, ext. 4258
Fax: (817) 755-1093

Carlos W. Moore
Tel.: (817) 755-1111, ext. 6176
Fax: (817) 755-1068
E-mail: Carlos_Moore@Baylor.edu

J. William Petty
Tel.: (817) 755-1111, ext. 2260
Fax: (817) 755-1092
E-mail: Bill_Petty@Baylor.edu

Leo B. Donlevy
Tel.: (403) 220-7166
Fax: (403) 282-0095
E-mail: ldonlevy@mgmt.ucalgary.ca

ABOUT THE AUTHORS

JUSTIN G. LONGENECKER
Baylor University

Justin G. Longenecker's authorship of *Small Business Management: An Entrepreneurial Emphasis* began with the first edition of this book and continues with an active, extensive involvement in the preparation of the present edition. He has authored a number of books and numerous articles in such journals as *Journal of Small Business Management, Academy of Management Review, Business Horizons,* and *Journal of Business Ethics.* Active in a number of professional organizations, he has served as president of the International Council for Small Business.

Dr. Longenecker attended Central College, a two-year college in McPherson, Kansas. He earned his bachelor's degree in Political Science from Seattle Pacific University, his M.B.A. from Ohio State University, and his Ph.D. from the University of Washington.

CARLOS W. MOORE
Baylor University

Carlos W. Moore is the Edwin W. Streetman Professor of Marketing at Baylor University, where he has been an instructor for more than 20 years. He has been honoured as a Distinguished Professor by the Hankamer School of Business, where he teaches both graduate and undergraduate courses. Dr. Moore has authored articles in such journals as *Journal of Small Business Management, Journal of Business Ethics, Organizational Dynamics, Accounting Horizons,* and *Journal of Accountancy.* His authorship of this textbook began with its sixth edition.

Dr. Moore received an Associate Arts degree from Navarro Junior College in Corsicana, Texas, where he was later named Ex-Student of the Year. He earned a B.B.A. degree from The University of Texas at Austin, an M.B.A. from Baylor University, and a Ph.D. from Texas A&M University.

Besides his academic experience, Dr. Moore has business experience as co-owner of a small ranch and as a partner in a small business consulting firm.

J. WILLIAM PETTY
Baylor University

J. William Petty is Professor of Finance and the W. W. Caruth Chairholder in Entrepreneurship at Baylor University. One of his primary responsibilities is teaching entrepreneurial finance, at both the undergraduate and the graduate level. He has also taught "Financing the Small Firm" at the University of Texas at Austin. He is a co-author of a leading corporate finance textbook and a co-author of *Financial Management of the Small Firm.* He is also a contributor to the *Portable MBA on Entrepreneurship.* He was the 1995 president of the Academy of Small Business Finance. Dr. Petty has published research in numerous academic and practitioner journals, including *Financial Management, Accounting Review, Journal of Financial and Quantitative Analysis, Journal of Managerial Finance,* and the *Journal of Small Business Finance.* He has served as a consultant to several small and middle-market companies. He is the editor of the *Journal of Small Business Finance.*

Dr. Petty received his undergraduate degree in marketing from Abilene Christian University, and both his M.B.A. and his Ph.D. in finance and accounting from The University of Texas at Austin. He is a C.P.A. in the state of Texas.

LEO B. DONLEVY
University of Calgary

Leo B. Donlevy is the Managing Director of the Venture Development Group of the Faculty of Management of The University of Calgary. His primary teaching responsibility is the "Clinic", the field-experience component of the University of Calgary's highly regarded entrepreneurship M.B.A., the "M.B.A. in Enterprise Development." He also teaches and coordinates the faculty's often-copied undergraduate course, "Introduction to Business," which is taught in the context of a start-up entrepreneurial venture of the students' choice. He is a co-coach of the University of Calgary's M.B.A. Case Competition team which competes at the Concordia International M.B.A. Case Competition each January in Montreal.

Mr. Donlevy had an extensive business career in family business and later as an owner-manager, primarily in the commercial printing industry. He received an M.B.A. from The University of Calgary and continues to consult for Small and Medium-sized Enterprises (SMEs), pre-start-up ventures, and for large corporations and government agencies in the areas of start-up, feasibility, new venture planning, and corporate venturing.

The Nature

PART 1

of Small Entrepreneurship and Small

Business

Entrepreneurs:
The Energizers of Small Business

This chapter discusses entrepreneurs—those individuals who start and operate small businesses. The entrepreneurial process—starting a new business—can be scary, because entrepreneurs must assume risk. Eva House discovered this when she decided to open her own firm in Burnaby, B.C.

In 1989 the private ambulance service she was working for decided to shut down the alarm-monitoring part of its operation. House, a high-school drop-out, saw an opportunity to set up her own company. She called the client and offered to handle the job herself if the client would stay on. The client agreed. House set up in a 100 sq. ft. office with a borrowed telephone and a temporary employee: TriCom Services Inc. was born.

By 1995 TriCom had revenues of over $2.5 million and 100 employees, when disaster struck: the computer system crashed and,

Looking Ahead

After studying this chapter, you should be able to:

1 Discuss the availability of entrepreneurial opportunities and give examples of highly successful businesses started by entrepreneurs.

2 Identify three rewards and three drawbacks of entrepreneurial careers.

3 Identify personal characteristics often found in entrepreneurs.

4 Discuss factors that indicate a readiness for entrepreneurship.

5 Describe the various types of entrepreneurs, entrepreneurial leadership, and entrepreneurial firms.

Have you ever thought about your own prospects for entrepreneurship? For example, what kinds of opportunities exist? How attractive are the rewards? Must entrepreneurs possess special characteristics in order to succeed? Is there a right time to launch a business? What kinds of entrepreneurs are there, and what kinds of businesses do they operate? By discussing such questions, this chapter will present an introduction to the formation and management of small firms.

Entrepreneurs are energizers who take risks, provide jobs, introduce innovations, and spark economic growth. Although some writers restrict the term **entrepreneur** to founders of business firms, we use a broader definition that includes all active owner-managers and encompasses second-generation members of family-owned firms and owner-managers who buy out the founders of existing firms. However, the definition excludes salaried managers of large corporations, even those who are described as entrepreneurial because of their flair for innovation and their willingness to assume risk.

entrepreneur
a person who starts and/or operates a business

while picking up the pieces from that near-disaster, House was served with papers by her employees. They had unionized. Still reeling from this double blow, House remains resolute: "I'm not willing to give up," she says, "I've worked hard on this. The crash was the most devastating, actually. It almost wiped TriCom out, and not just from a monetary point of view. If you're monitoring alarms and your systems go crazy, it's an awfully high risk."

The melt-down, coupled with the unionization, brought House's credibility into question. "My clients were scared. I actually lost some—for the first time in six and a half years," says House.

Despite such humble beginnings and challenges along the way, TriCom is on the way to becoming the dominant player in the whole industry.

Source: Tamsen Tillson, "Alarms and Expansions," *Canadian Business*, Vol. 69, No. 11 (September 1996), p. 61.

OPPORTUNITIES FOR ENTREPRENEURIAL "ENERGIZERS"

> **1** Discuss the availability of entrepreneurial opportunities, and give examples of highly successful businesses started by entrepreneurs.

Prospective entrepreneurs are constantly searching for opportunities, that is, for markets and situations in which they can operate a business successfully. In this section, we first point out a kind of entrepreneurial mind-set or orientation that is most appropriate for today's opportunities. Then, to communicate the reality and excitement of entrepreneurial opportunities, we describe three entrepreneurs who have experienced outstanding success. These entrepreneurs faced the same competitive business world, with its threats and opportunities, that you face as a prospective entrepreneur.

Do It Better—Beat the Competition

Business opportunities exist for those who can produce products or services desired by customers. If a business can make its product or service especially attractive, it will find its prospects brightened considerably. The opportunities today, however, are greatest for firms that add to their attractive products and services an emphasis on superior quality and unquestionable integrity. Customers like to do business with companies that do good work and that show honesty in their relationships.

QUALITY

As we approach the year 2000, customers are placing heavy emphasis on quality and service. Because of this, the future is bright for entrepreneurs who stress quality. In many cases, entrepreneurs can become successful simply by doing the task better than their competitors—that is, providing levels of service and quality that exceed those of others. One route to successful entrepreneurship, therefore, is achieving superior performance and quality in meeting customers' needs. The winners of the *Canadian Business* Entrepreneur of the Year award for 1996 illustrate this point: these nine national winners all have growing companies with a strong emphasis on quality.[1]

The future is also bright for firms that add to quality and service a solid reputation for honesty and dependability. Customers respond to evidence of integrity because they are aware of ethical issues. Experience has taught them that advertising claims are sometimes unbelievable, that the fine print in contracts is sometimes detrimental to their best interests, and that businesses sometimes fail to stand behind their work. If a small business is consistently ethical in its relationships, it can earn the loyalty of a sceptical public. For example, a small diesel-engine service business performed a major overhaul on an engine for a large construction company. Such an overhaul is extremely expensive, often costing from $15,000 to $20,000. Soon after the initial overhaul, the engine malfunctioned again. At considerable expense to itself, the small business performed additional repair work at no additional charge. The customer was so impressed with this firm's unquestionable dependability that now it often sends equipment 300 km or more, past other repair centres, to the firm that demonstrated trustworthiness in a very practical way. A major customer was won through quality work and integrity in customer relationships.

The doors to entrepreneurial opportunity are wide open, as is evident in the business successes occurring all around you. The following examples will help you visualize the great variety of opportunities that await you.

SURF POLITIX (BEAUPRÉ, QUEBEC) It's easy to spot a trend and even easier to follow one, but it's another matter entirely to turn an emerging trend into a multimillion-dollar business that will endure longer than the yo-yo and the hula hoop. Marco Pilotto is hoping to do just that. Snow-boarding, once a novel alternative to skiing, has become ubiquitous on North American and European ski slopes, where the young skiing crowd has taken to the sport with the same kind of zeal that young urbanites have taken to skateboarding.

Prior to launching Surf Politix, Pilotto worked as a representative for sporting goods manufacturers for over 10 years. During that time he developed a customer network that was receptive to his own manufacturing ideas. Pilotto, 36, founded Surf Politix in 1992 with four partners, locating in Beaupré, Quebec. His first customer was Skis Dynastar Canada Ltd., which ordered 3,000 of Pilotto's snowboards, made almost entirely by hand. Surf Politix now manufactures about 120,000 snowboards each year, marketed under brand names such as Wild Duck, Arabis, Atlantis, Original Sin, and Oxbow. The company commands 12 percent of the world market share in snowboards.

The new firm has also prospered: fiscal 1995 sales were $8.7 million and the company employs over 100 people. Although Surf Politix has grown tremendously fast since its beginning, more developments are planned. Pilotto wants to diversify the company's products so that his firm dominates not only the ski slopes but also the waves. The company recently bought a Skis Lacroix manufacturing facility in France, which will give the company the capability of producing snowboards and snowskis. Pilotto is also negotiating to acquire the Windsurfer brand names, which will allow him to manufacture and distribute Windsurfer sailboards. Whether snowboarding lives or dies, Pilotto plans to be around for some time to come.[2]

Pilotto is a classic entrepreneur who was able to recognize a trend as a result of his job and capitalize on it by using his contacts in the market to gain that all-

important first sale. By diversifying his product line into skis and sailboards, he is ensuring that his company will survive if snowboards prove to be a passing fad. By taking advantage of snowboarding's current popularity, he is able to achieve large financial rewards.

TRANSLEX TRANSLATION (OTTAWA, ONTARIO) Jocelyne Doyle-Rodrigue didn't plan to hire anyone when she quit her job as head of translation for the Canadian Radio-television and Telecommunications Commission in 1980. She just wanted to be her own boss and work independently. But, as they say, timing is everything. On the Monday following her last day of work, she found out she was pregnant and, nine months later, Doyle-Rodrigue had no choice but to bring other translators in. "That," she says, "was when I started taking on more work than I could do myself." Doyle-Rodrigue had worked alone up to that point—so busy she sometimes had to work double shifts to meet her deadlines. When she went into labour, she realized she had more on her plate than she could handle, but she wasn't about to give up the work. From the hospital, Doyle-Rodrigue got on the phone to some fellow translators. "That's a good line to use: 'I'm in labour and I need help,'" she says. "Nobody dared say no."

She had a $24,000 severance and pension plan payout to get started, and the first thing Doyle-Rodrigue did after coming home from the hospital was to spend $14,000 on an AES Plus word processor. "The majority in the industry were still using typewriters at the time," she says. "People thought I was crazy." Doyle-Rodrigue's colleagues may have initially agreed to work for her under duress, but as she mopped up more and more government work, both her reputation and her business flourished. By 1986 she had diversified into the private sector and has since opened offices in Toronto, Montreal, and Quebec City.

Today, with 138 employees and revenues expected to reach $6 million, Translex is the largest traditional translation company in the country. "I'm one of the few woman owners," says Doyle-Rodrigue, adding, "It's funny, but I think people want to compensate for the discrimination that has been going on." She does believe gender politics may have cost her some hockey games, however. A long-time fan, she always gets season's tickets, but has found that when she asks male clients to games, they "don't know how to react, so now I either give them both tickets or send one of the (male) vice presidents."[3]

In this case, the new business provided a number of entrepreneurial rewards. The obvious financial gain rewarded the owner for the risks she assumed when she left her established career. In addition, Doyle-Rodrigue realized her goal of being her own boss and working independently, even though it didn't work out exactly as she had expected.

JACQUES WHITFORD GROUP LTD. (DARTMOUTH, NOVA SCOTIA) Hector Jacques never yearned to be an entrepreneur in his younger years, but in the early 1970s he was running a division of a large Montreal-based firm that was so badly managed, he says with a touch of self-deprecation, that even he could do better. "I suppose if I had been in a firm that was run very well I would have aspired to being the CEO. I had no compelling desire to set up my own business," says Jacques. But in 1972, Jacques and partner Michael Whitford co-founded the engineering consulting firm with $5,000 in personal savings and themselves as the only employees.

Today, the business is a major success in an industry where many competing businesses have been shrinking along with austere government budgets: Jacques Whitford Group has been growing at least 17 percent every year! Revenues are over $34 million and the company employs more than 400 people. What does Hector Jacques do differently? He has made Jacques Whitford Group a diversified company that does not rely entirely on government contracts: rather than sticking to bridges and the like, he has led the company into fields such as environmental and

geotechnical engineering, hydrogeology, and waste-management systems. The company also values highly trained personnel. "We're always recognizing that we have to change," says Jacques, "and the sort of change I talk about is not reactive change but proactive change: look at where the market is going and get there first."[4]

As an entrepreneur in the area of engineering consulting services, Hector Jacques succeeded by selecting a strategic niche in nongovernmental markets in which he could compete effectively. The knowledge and skills he developed as a salaried employee also contributed to the success of the firm.

Unlimited Entrepreneurial Opportunities

In a private enterprise system, any individual is free to enter business for himself or herself. We have described four different people who took that step—a soon-to-be unemployed woman in B.C., a sporting goods manufacturers' representative in Quebec, a middle manager in Ottawa, and a consulting engineer in Nova Scotia. In contrast to many others who have tried and failed, these individuals achieved outstanding success.

Such potentially profitable opportunities exist at any time, but these opportunities must be recognized and grasped by individuals with abilities and desire strong enough to assure success. Of course, there are thousands of variations and alternatives for independent business careers. In fact, you may achieve great success in some business endeavour far different from those described here. And the varied types of entrepreneurship present a number of potential rewards. We turn now to a consideration of these benefits.

2 Identify three rewards and three drawbacks of entrepreneurial careers.

REWARDS AND DRAWBACKS OF ENTREPRENEURSHIP

Individuals are *pulled* toward entrepreneurship by a number of powerful incentives, or rewards (see Figure 1-1). These rewards may be grouped, for the sake of simplicity, into three basic categories: profit, independence, and a satisfying lifestyle.

Profit

The financial return of any business must compensate its owner for investing his or her personal time (a salary equivalent) and personal savings (an interest and/or dividend equivalent) before any true profits are realized. Entrepreneurs expect a return that will not only compensate them for the time and money they invest but

Figure 1-1

Entrepreneurial Incentives

Rewards of Entrepreneurship

Profit	**Independence**	**Satisfying Way of Life**
Freedom from the limits of standardized pay for standardized work	Freedom from supervision and rules of bureaucratic organizations	Freedom from routine, boring, and unchallenging jobs

also reward them well for the risks and initiative they take in operating their own businesses.

Not surprisingly, the profit incentive is a more powerful motivator for some entrepreneurs than for others. For example, Bob Minchak, founder of *J.B. Dollar Stretcher* magazine, explains his motivation in simple terms: "The formula is for me to get all the money." Referring to his wife and himself as the sole stockholders, he adds: "Our mission is to maximize our own personal gain." Minchak's lifestyle confirms his profit orientation: "I have all the toys—a yacht, a pool, fountains, maids."[5]

Bob Minchak is an example of an entrepreneur who possesses a strong interest in financial rewards. However, there are also those for whom profit is primarily a way of "keeping score." Such entrepreneurs may spend their profit on themselves or give it away, but most are not satisfied unless they make what they consider to be a reasonable profit. Indeed, some profit is necessary for survival because a firm that continues to lose money eventually becomes insolvent.

Independence

Freedom to operate independently is another reward of entrepreneurship. Its importance as a motivational factor is evidenced by a 1991 survey of small business owners.[6] Thirty-eight percent of those who had left jobs at other companies said their main reason for leaving was that they wanted to be their own boss. Like these entrepreneurs, many of us have a strong desire to make our own decisions, take risks, and reap the rewards. Being one's own boss seems an attractive ideal.

Some entrepreneurs use their independence to provide flexibility in their personal lives and work habits. A rather extreme example of this type is John Nicholson, owner of New York's popular Cafe Nicholson, who sets the schedule of café operation to fit his personal preferences.

> For seven years, Mr. Nicholson has closed his restaurant when the city's climate isn't to his liking. "I hate the winters in New York, and the summers are horrible," explains the 75-year-old restaurateur. "So I go away." He also closes the tiny 10-table restaurant on several days when other restaurateurs do a brisk business—such as Thanksgiving.[7]

Nicholson doesn't notify patrons of future closings, knowing that they don't expect the café to be open all the time. One magazine called the restaurant, which is still a profitable business, "The Café That's Never Open."

Obviously, most entrepreneurs don't carry their quest for flexibility to such lengths. But entrepreneurs in general appreciate the independence inherent in entrepreneurial careers. They can do things their own way, reap their own profits, and set their own schedules.

Of course, independence does not guarantee an easy life. Most entrepreneurs work very hard for long hours. But they do have the satisfaction of making their own decisions within the constraints imposed by economic and other environmental factors.

A Satisfying Way of Life

Entrepreneurs frequently speak of the personal satisfaction they experience in their own businesses; some even refer to business as "fun." Part of their enjoyment may derive from their independence, but some of it apparently comes from the particular nature of the business, the entrepreneur's role in the business, and the entrepreneur's opportunities to be of service.

The desire to operate independently is a powerful motivator for most entrepreneurs. These new restaurant owners expect the rewards of profit, independence, and personal satisfaction in providing customers with freshly made soups, entrées, and baked goods.

In 1981, Larry Mahar took early retirement from a major advertising agency and with his wife, Hazel, embarked on a new business venture for the fun of it. They began to create and sell a product somewhat similar to greeting cards. However, their product is printed on parchment and is suitable for framing. They coined the name "Frameables" and the slogan "When a mere card is not enough." Their personal satisfaction in operating the business is expressed in these words:

> *A lot of entrepreneurs want their business to be big. We have resisted bigness. We're more interested in enjoying what we do—just as long as we are making a nice living. We travel three days a week to meet with our customers; we know every one by name. We take our time, enjoy the scenery, and relax sometimes at quaint restaurants along the way.[8]*

A different type of satisfaction is enjoyed by Marv and Annyne Burke, entrepreneurs with a passion for art. Their company, Heritage Galleries, of Calgary, Alberta, sells original paintings and limited edition lithographs. A small but important part of the business is a specialization in aviation art, and Heritage is Western Canada's largest retailer in this niche. The Burkes' satisfaction is evident in this statement by Marv: "We are the experts in this field in this part of the world; it may not be a big niche, but we are acknowledged by the artists and the customers as the most knowledgeable people in it."[9]

Drawbacks of Entrepreneurship

Although the rewards of entrepreneurship are enticing, there are also drawbacks and costs associated with business ownership. Starting and operating one's own business typically demands hard work, long hours, and much emotional energy. Many entrepreneurs describe their careers as exciting but very demanding.

The frustrations of reaching a satisfactory profit level, for example, may be very wearing on the entrepreneur. Frank DeLuca, who runs a training and consulting firm called Resource Development Group, has spoken of the stress involved in getting enough business on a consistent basis: "I had to devote so much energy to

selling my service that I didn't have enough time for the creative aspects of my work."[10]

The possibility of business failure is a constant threat to entrepreneurs. No one guarantees success or agrees to bail out a failing owner. As we discuss later in this chapter, entrepreneurs must assume a variety of risks related to failure. No one likes to be a loser, but that is always a possibility for the person who starts a business.

In deciding on an entrepreneurial career, therefore, you should look at both positive and negative aspects. The drawbacks noted here call for a degree of commitment and some sacrifice on your part if you expect to reap the rewards.

CHARACTERISTICS OF ENTREPRENEURS

3 Identify personal characteristics often found in entrepreneurs.

A common stereotype of the entrepreneur emphasizes such characteristics as a high need for achievement, a willingness to take moderate risks, and strong self-confidence. As we look at specific entrepreneurs, you will meet individuals who, for the most part, fit this image. However, we must sound two notes of caution. First, proof of the importance of these characteristics is still lacking.[11] Second, there are exceptions to every rule, and individuals who do not fit the mould may still be successful entrepreneurs.

Need for Achievement

Psychologists recognize that people differ in the degree of their **need for achievement.** Individuals with a low need for achievement seem to be content with their present status. On the other hand, individuals with a high need for achievement like to compete with some standard of excellence and prefer to be personally responsible for their own assigned tasks.

need for achievement
a desire to succeed, where success is measured against a personal standard of excellence

David C. McClelland, a Harvard psychologist, is a leader in the study of achievement motivation.[12] He discovered a positive correlation between the need for achievement and entrepreneurial activity. According to McClelland, those who become entrepreneurs have, on average, a higher need for achievement than do members of the general population. While research continues to find that entrepreneurs are high achievers, the same characteristic has also been found in successful corporate executives.[13]

This drive for achievement is apparent in the ambitious individuals who start new firms and then guide them in their growth. In some individuals, such entrepreneurial drive is evident at a very early age. For example, a child may take a paper route, subcontract it to a younger brother or sister, and then try another venture. Also, a college student may take over or start a student-related venture that he or she can operate while pursuing an academic program.

Willingness to Take Risks

The risks entrepreneurs take in starting and/or operating their own businesses are varied. By investing their own money, they assume financial risk. If they leave secure jobs, they risk their careers. The stress and time required in starting and running a business may also place their families at risk. And entrepreneurs who identify closely with particular business ventures assume psychic risk as they face the possibility of failure.

David C. McClelland discovered in his studies that individuals with a high need for achievement also have moderate risk-taking propensities.[14] This means that

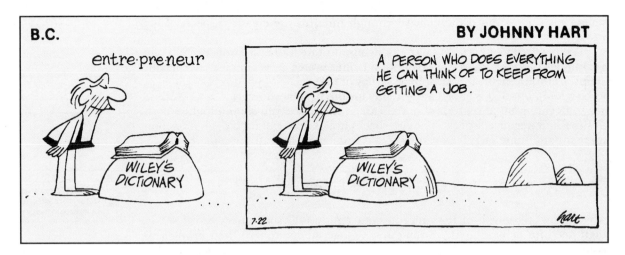

they prefer risky situations in which they can exert some control over the outcome, in contrast to gambling situations in which the outcome depends on pure chance. This preference for moderate risk reflects another entrepreneurial characteristic, self-confidence (to be discussed below).

The extent to which entrepreneurs actually have a distinctive risk-taking propensity is still debated, however. Some studies have found them to be similar to professional managers, while other studies have found them to have a greater willingness to assume risk.[15] This debate should not be allowed to obscure the fact that entrepreneurs must be willing to assume risks. They typically place a great deal on the line when they choose to enter business for themselves.

Self-Confidence

Individuals who possess self-confidence feel they can meet the challenges that confront them. They have a sense of mastery over the types of problems they might encounter. Studies show that most successful entrepreneurs are self-reliant individuals who see the problems in launching a new venture but believe in their own ability to overcome these problems.

Some studies of entrepreneurs have measured the extent to which they are confident of their own abilities. According to J.B. Rotter, a psychologist, those entrepreneurs who believe that their success depends on their own efforts have an **internal locus of control.** In contrast, those who feel that their lives are controlled to a greater extent by luck, chance, or fate have an **external locus of control.**[16] Research has indicated that entrepreneurs have a higher internal locus of control than is true of the population in general, although they may not differ significantly from other managers on this characteristic.

internal locus of control
believing that one's success depends upon one's own efforts

external locus of control
believing that one's life is controlled more by luck or fate than by one's own efforts

refugee
a person who becomes an entrepreneur to escape an undesirable situation

A Need to Seek Refuge

Although most people go into business to obtain the rewards of entrepreneurship, some become entrepreneurs to escape from something (see Figure 1-2). Professor Russell M. Knight of the University of Western Ontario has identified some environmental factors that "push" people to found new firms and has labelled entrepreneurs affected by such factors **refugees.**[17]

Action Report

GLOBAL OPPORTUNITIES

Foreign Refugees to Global Entrepreneurs

Immigrants who start new businesses are so-called foreign refugees who seek a better life through their entrepreneurial endeavours. In Montreal, one such refugee discovered a great money-making opportunity that is global in scope.

In 1950 Karel Velan came to Canada as a refugee from Communist Czechoslovakia with big plans and a patented design for steam controls. He secured a contract to supply valves to Bath Ironworks Corp. in Bath, Maine, and the U.S. Navy became a customer. Velan's company, Velan Inc., supplied valves for 864 new ships in 30 years, including the entire nuclear fleet of the U.S. Navy. Velan says "From day 1, when I entered Canada, I didn't look left or right. Entrepreneurship is in you. You have dreams and you want to realize them."

Today Velan is 78 years old and still runs his multinational business. Although his three sons, Ivan, Peter, and Thomas, are involved in the company, Velan has no plans to retire or surrender any of his duties yet. With 10 plants in 7 countries and revenues of over $235 million, Velan Inc. has become one of the largest industrial-valve manufacturers in the world, selling its products in 44 countries. Yet Velan, whose company is coming off its best year ever in sales and profits, still thinks of valves as a hobby: "I have another hobby, which is cosmology. When I'm fed up with valves, I think about the universe." The universe, however, has never been quite so profitable.

Source: David Berman, "Heady Metal," *Canadian Business*, Vol. 69, No. 15 (December 1996), p. 110.

In thinking about these refugees, you should recognize that many entrepreneurs are motivated as much or more by entrepreneurial rewards than by an escapist mind-set. Indeed, often a mixture of positive and negative considerations is operating. Nevertheless, this characterization of some entrepreneurs as refugees clarifies certain important considerations involved in much entrepreneurial activity.

THE FOREIGN REFUGEE Many individuals escape the political, religious, or economic constraints of their homeland by crossing national boundaries. Frequently, such **foreign refugees** face discrimination or handicaps in seeking salaried employment in the new country. As a result, many of them go into business for themselves.

THE CORPORATE REFUGEE Individuals who flee the bureaucratic environment of big (or even medium-size) business by going into business for themselves are identified by Knight as **corporate refugees.** Employees of large corporations often find the corporate atmosphere or decisions or the relocations required by their jobs to be undesirable. Entrepreneurship provides an attractive alternative for many such individuals.

For example, after 13 years in an executive capacity with the H.J. Heinz Company, Jim Kilmer lost enthusiasm for corporate life.[18] After holding a variety of responsible and satisfying positions, he began to experience a sense of frustration. When a new boss took over, Kilmer found his own power to make decisions slipping away. Things that needed quick attention were held up for weeks or even longer. As a result, Kilmer became a corporate refugee as he launched a new business marketing a little-known, low-calorie vegetable called spaghetti squash. His

foreign refugee
a person who leaves his or her native country and becomes an entrepreneur in the new country

corporate refugee
a person who leaves big business to go into business for himself or herself

new firm purchases raw squash and peels, chops, and packages it for supermarket customers.

OTHER REFUGEES Additional types of refugees identified by Knight are the following:

- The *parental (paternal) refugee,* who leaves a family business to show the parent that "I can do it alone"
- The *feminist refugee,* who experiences discrimination and elects to start a firm in which she can operate independently without the interference of male co-workers
- The *housewife refugee,* who starts her own business after her children are grown or at some other point when she can free herself from household responsibilities
- The *society refugee,* who senses some alienation from the prevailing culture and expresses it through entrepreneurial activity such as a soil conservation or energy-saving business
- The *educational refugee,* who tires of academia and decides to go into business

4 **Discuss factors that indicate a readiness for entrepreneurship.**

READINESS FOR ENTREPRENEURSHIP

Many people think about going into business for themselves if and when the right opportunity comes along. When the opportunity does come along, they must consider the combination of age, education, and experience they need to be successful. There are, in fact, four kinds of entrepreneurial opportunities, or routes to entrepreneurship, and each requires proper preparation.

Four Routes to Entrepreneurship

As we noted earlier, the term *entrepreneur* is sometimes restricted to those who build entirely new businesses. Accordingly, the only real entrepreneurial career opportunity is thought to be starting a new firm. If we broaden the concept to include various independent business options, it becomes apparent that launching an entirely new business is only one of four alternatives. The spectrum of opportunities comprises the following:

1. Start a new business
2. Buy an existing business
3. Open a franchised business
4. Enter a family business

By following any one of these four paths, an individual can become an independent business owner. Chapters 3, 4, and 5 discuss these options in greater detail.

Age and Entrepreneurial Opportunity

Education and experience are key elements in the success of most entrepreneurs. Although the requirements for these elements vary with the nature and demands

Exploring the

This textbook will alert you to small business applications of the World Wide Web of the Internet (an important resource for entrepreneurs) in three ways:

1. See our home page at **http://www.thomson.com/swcp/mm/longenecker.html**

2. Several Action Reports describe small firms already located on the Web.

3. Some chapters feature experiential exercises entitled Exploring the Web.

Figure 1-3

Age Concerns in Starting a Business

of a particular business, some type of know-how is needed. In addition, prospective entrepreneurs must build their financial resources in order to make initial investments. Time is required, therefore, to gain education, experience, and financial resources.

Even though there are no hard-and-fast rules concerning the right age for starting a business, some age deterrents do exist. As Figure 1-3 shows, young people are discouraged from entering entrepreneurial careers by inadequacies in their preparation and resources. On the other hand, older people develop family, financial, and job commitments that make entrepreneurship seem too risky; they may have acquired interests in retirement programs or achieved promotions to positions of greater responsibility and higher salaries.

The ideal time for entrepreneurship, then, appears to lie somewhere between these two periods, from the late 20s to the early 40s, when there is a balance between preparatory experiences on the one hand and family obligations on the other. Obviously, there are exceptions to this generalization. Some teenagers start their own firms. And older persons, even 50 or 60 years of age, walk away from successful careers in big business when they become excited by the prospects of entrepreneurship.

Precipitating Events

Many potential entrepreneurs never take the fateful step of launching their own business ventures. Some who actually make the move are stimulated by a **precipitating event** such as job termination, job dissatisfaction, or an unexpected opportunity.

Loss of a job, for example, caused Mary Anne Jackson to start her own business.[19] Jackson was director of business and operations planning for Swift-Eckrich, a division of Beatrice Foods, until a leveraged buyout put her back in the job market in 1986. Well educated, with a bachelor's degree in accounting and a master's degree in business administration, she soon received attractive job offers. However, she decided instead to strike out on her own by producing nutritious meals in vacuum-sealed plastic pouches for children 2 to 10 years old.

Losing a job is only one of many types of experiences that may serve as a catalyst to taking the plunge as an entrepreneur. Some individuals become so disenchanted with formal academic programs that they simply walk away from the classroom and start new lives as entrepreneurs. Others become exasperated with

precipitating event
event, such as losing a job, that moves an individual to become an entrepreneur

Action Report

ENTREPRENEURIAL EXPERIENCES

College-Age Entrepreneurship

Even though the supposedly ideal time for starting a business begins in the late 20s, younger people often launch highly successful ventures. Greg Brophy has been starting businesses since he was 16. He started out blacktopping driveways during summer vacations from high school and McMaster University in Ontario. While still at McMaster, he renovated and sold houses. He'd sold $1.25 million worth of real estate for a $300,000 profit by the time he received his MBA.

In 1989 he launched Shred-it, a mobile paper-shredding business in Mississauga, Ontario. Seven years later, Shred-it has 10 company-owned branches and 30 franchises, some as far away as Hong Kong and Argentina. They brought in $21 million in combined revenues in 1996.

Source: Carol Steinberg, "Young and Restless," *Success*, Vol. 44, No. 3 (April 1997), pp. 73–74.

rebuffs or perceived injustices at the hands of superiors in large organizations and leave in disgust to start their own businesses. In a more positive vein, other entrepreneurs unexpectedly stumble across business opportunities.

Many prospective entrepreneurs, of course, plan for and seek out independent business opportunities. No precipitating event is directly involved in their decision to become entrepreneurs. It is difficult to say what proportion of new entrepreneurs make their move because of some particular event. However, many who launch new firms or otherwise go into business for themselves are helped along by precipitating events.

Preparation for Entrepreneurial Careers

As we have suggested, proper preparation for entrepreneurship requires some mixture of education and experience. How much or what kind of each is necessary is extremely difficult to specify. Different types of ventures call for different kinds of preparation. The background and skills needed to start a company to produce computer software are obviously different from those needed to open an automobile repair shop. There are also striking differences in the backgrounds of those who succeed in the same industry. For these reasons, we must be cautious in discussing entrepreneurial qualifications, realizing that there are exceptions to every rule.

Some fascinating entrepreneurial success stories feature individuals who dropped out of school to start their ventures. This should not lead one to conclude, however, that education is generally unimportant. As shown in Figure 1-4, the formal education of new business owners is superior to that of the general adult population. This suggests that entrepreneurial success is not furthered by a substandard education.

In recent years, colleges and universities have greatly expanded their offerings in entrepreneurship and small business. Thousands of students across the country are now taking how-to-start-your-own-business courses. The usefulness of such courses is widely debated, with some critics holding that entrepreneurs are born and not made or that early childhood influences are more important than educa-

New Owners **General Adult Population**

■ Not high school graduate ■ Some college
■ High school graduate ■ College graduate or postgraduate

Figure 1-4

Educational Level for New Business Owners and the General Adult Population

Source: Data developed and provided by the NFIB Foundation and sponsored by the American Express Travel Related Services Company, Inc.

tion. Those who offer entrepreneurship courses believe that such instruction can contribute positively to the success of new business owners, even though it will not be perfectly correlated with their success.

Even though it is not possible to delineate educational and experiential requirements for entrepreneurial success with great precision, we urge prospective entrepreneurs to maximize their preparation within the limits of their time and resources. At best, however, such preparation can never completely prepare one for the world of business ownership. Warren Buffett, the well-known investor, has expressed it this way: "Could you really explain to a fish what it's like to walk on land? One day on land is worth a thousand years of talking about it, and one day running a business has exactly the same kind of value."[20] In other words, get as much relevant education and experience as you can, but realize that you will still need a lot of on-the-job entrepreneurial training.

DIVERSITY IN ENTREPRENEURSHIP

Describe the various types of entrepreneurs, entrepreneurial leadership, and entrepreneurial firms.

5

The field of small business encompasses a great variety of entrepreneurs and entrepreneurial ventures. This section identifies the various types of people and firms that exist within the spectrum of entrepreneurship.

Women as Entrepreneurs

The number of female entrepreneurs has risen dramatically during the 1990s. Between 1991 and 1994, the number of women-owned businesses increased at a rate of 19.7 percent, more than double the 8.7 percent rate of growth in all businesses. A study by the Bank of Montreal Economics Department, released in 1995, reported that women owned 30.3 percent of the businesses in Canada and that they

employed 1.7 million people, 200,000 more than the country's 100 largest corporations.[21] Although women's business ownership has been expanding much more rapidly than the overall number of new businesses, women are expanding from a smaller base of ownership.

Women are not only starting more businesses than they did previously, but they are also starting them in nontraditional industries and with ambitious plans for growth and profit. Not too many years ago, female entrepreneurs confined themselves for the most part to operating beauty shops, small clothing stores, or other establishments catering especially to women. Even though most women's business startups are still in services, women's ownership of finance, insurance, and real-estate firms rose by nearly 15 percent, and their ownership of firms in mining, manufacturing, transportation, and other nontraditional industry sectors rose by an average of about 5 percent between 1991 and 1994.[22]

One woman who became an entrepreneur in a nontraditional area is Nancy Knowlton, who runs Smart Technologies Inc., a high-tech communications devices company. Founded in 1986 with concept/software designer husband David Martin, Smart has achieved considerable success, and endured a few bumps along the way, in developing a $12 million business. In spite of having an MBA and eight years' experience as a chartered accountant, Knowlton has found that many people do not automatically take a woman seriously in a high-technology business. In an earlier attempt to borrow money for a startup, the bank manager suggested she gain credibility by becoming a CA, and "get a little older." Knowlton says that even today she is a bit of a novelty in the industry: "I have yet to be in a room with [another] senior woman from any technology company."[23]

Female entrepreneurs obviously face problems common to all entrepreneurs. However, they must also contend with difficulties associated with their newness in entrepreneurial roles. Lack of access to credit has been a problem frequently cited by women who enter business. This is a troublesome area for most small business owners, but many women feel they carry an added burden of discrimination. Loan officers point out that female applicants often lack a track record in financial management and argue that this creates problems in loan approval. Women entrepreneurs have also found that some male loan officers still have stereotypical ideas of what women can accomplish.

Another barrier for some women is the limited opportunities they find for business relationships with others in similar positions. It takes time and effort for them to gain full acceptance and to develop informal relationships with others in local, mostly male, business and professional groups. Women are attacking this problem by increasing their participation in predominantly male organizations and also by forming networks of their own—the female equivalent of the "old boys' network."

Founders and Other Entrepreneurs

Although the categories tend to overlap, entrepreneurial leadership may be classified into three types: founders, general managers, and franchisees.

founder
an entrepreneur
who brings a new
firm into existence

FOUNDERS Generally considered to be the "pure" entrepreneurs, **founders** may be inventors who initiate businesses on the basis of new or improved products or services. They may also be artisans who develop skills and then start their own firms. Or they may be enterprising individuals, often with marketing backgrounds, who draw on the ideas of others in starting new firms. Whether acting as an individual or as part of a group, these people bring firms into existence by surveying the market, raising funds, and arranging for the necessary facilities. After the firm is launched, the founding entrepreneur may preside over the subsequent growth of the business or sell out and move on to other ventures.

GENERAL MANAGERS As a new firm becomes well established, the founder often becomes less innovative and more administrative. Thus, we recognize another class of entrepreneurs called **general managers.** General managers preside over the operation of successful ongoing business firms. They manage the week-to-week and month-to-month production, marketing, and financial functions of small firms. The distinction between founders and general managers is often hazy. In some cases, small firms grow rapidly, and their orientation is more akin to the founding than to the management process. Nevertheless, it is helpful to distinguish those entrepreneurs who found or substantially change firms—the "movers and shakers"—from those who direct the continuing operations of established firms.

FRANCHISEES A third category of entrepreneurs comprises franchisees. **Franchisees** differ from general managers in the degree of their independence. Because of the constraints and guidance provided by contractual relationships with franchising organizations, franchisees function as limited entrepreneurs. Chapter 4 presents more information about franchisees.

High-Growth and Low-Growth Firms

Small business ventures differ greatly in their potential for growth and profits. Some create millionaires, while others produce less spectacular results. To account for these differences, we distinguish firms as being in the following categories: marginal firms, attractive small companies, and high-potential ventures. In writing about small businesses, one can easily fall into the trap of considering only one end of the spectrum. Some authors treat only the tiny, marginal firms whose owners barely survive; others focus entirely on high-growth, high-technology firms. A balanced view must recognize the entire range of ventures with the varied problems and rewards presented by each point on the spectrum.

MARGINAL FIRMS Some dry cleaners, hair salons, service stations, appliance repair shops, and other small firms that provide very modest returns to their owners are **marginal firms.** We do not call them marginal because they are in danger of bankruptcy, however. Although it is true that some marginal firms are on thin ice financially, their distinguishing feature is their limited ability to generate significant profits. Entrepreneurs who devote personal effort to such ventures receive a profit return that does little more than compensate them for their time. Part-time businesses typically fall into the category of marginal firms.

ATTRACTIVE SMALL COMPANIES In contrast to marginal firms, **attractive small firms** offer substantial rewards to their owners. Entrepreneurial income from these ventures may easily range from $100,000 to $300,000 or more annually. They represent the strong segment of small business—the good firms that can provide rewarding careers.

HIGH-POTENTIAL VENTURES A few businesses have such great prospects for growth that they may be called **high-potential ventures,** or **gazelles.** Frequently, these are also high-technology ventures. At the time of such a firm's founding, the owners often anticipate rapid growth, a possible merger, or going public within a few years. Some striking Canadian examples in this category are Corel Corporation, Future Shop, and Newbridge Networks. In addition to such widely recognized successes, thousands of less well-known ventures are constantly being launched and experiencing rapid growth. Entrepreneurial ventures of this type appeal to many engineers, professional managers, and venture capitalists who see the potential rewards and exciting prospects.

general manager
an entrepreneur who functions as an administrator of a business

franchisee
an entrepreneur whose power is limited by a contractual relationship with a franchising organization

marginal firm
any small firm that provides minimal profits to its owner(s)

attractive small firm
any small firm that provides substantial profits to its owner(s)

high-potential venture (gazelle)
a small firm that has great prospects for growth

Artisan Entrepreneurs and Opportunistic Entrepreneurs

Perhaps because of their varied backgrounds, entrepreneurs display great variation in their styles of doing business. They analyze problems and approach decision-making in drastically different ways. Norman R. Smith has suggested two basic entrepreneurial patterns: artisan, or craftsman, entrepreneurs and opportunistic entrepreneurs.[24]

THE ARTISAN ENTREPRENEUR According to Smith, the education of the **artisan entrepreneur** is limited to technical training. Such entrepreneurs have technical job experience, but they typically lack good communication skills. Their approach to business decision-making is characterized by the following features:

artisan entrepreneur
a person who starts a business with primarily technical skills and little business knowledge

- They are paternalistic (meaning that they direct their businesses much as they might direct their own families).
- They are reluctant to delegate authority.
- They use few (one or two) capital sources to create their firms.
- They define marketing strategy in terms of the traditional components of price, quality, and company reputation.
- Their sales efforts are primarily personal.
- Their time orientation is short, with little planning for future growth or change.

A mechanic who starts an independent garage and a hairdresser who operates a salon are examples of artisan entrepreneurs.

THE OPPORTUNISTIC ENTREPRENEUR Smith's definition of an **opportunistic entrepreneur** is one who has supplemented his or her technical education by studying such nontechnical subjects as economics, law, or English. Opportunistic entrepreneurs avoid paternalism, delegate authority as necessary for growth, employ various marketing strategies and types of sales efforts, obtain original capitalization from more than two sources, and plan for future growth. An example of an opportunistic entrepreneur is a small building contractor and developer who uses a relatively sophisticated approach to management; because of the complexity of the industry, successful contractors use careful record keeping and budgeting, precise bidding, and systematic market research.

opportunistic entrepreneur
a person who starts a business with both sophisticated managerial skills and technical knowledge

In Smith's model of entrepreneurial styles, we see two extremes. At one end, we find an artisan in an entrepreneurial position. At the other end, we find a well-educated and experienced manager. The former "flies by the seat of the pants," and the latter uses systematic management procedures and something resembling a scientific management approach. In practice, of course, the distribution of entrepreneurial styles is less polarized than suggested by Smith's model, with entrepreneurs scattered along a continuum of managerial sophistication. This book is intended to help you move toward the opportunistic end and away from the artisan end of the continuum.

Entrepreneurial Teams

entrepreneurial team
two or more people who work together as entrepreneurs

So far, we have assumed that entrepreneurs are individuals. And, of course, this is usually the case. However, the entrepreneurial team is becoming increasingly common, particularly in ventures of substantial size. An **entrepreneurial team** is formed when two or more individuals come together to function in the capacity of entrepreneurs.

Each year, *Inc.* magazine compiles a list of the 500 fastest-growing, privately held companies in the United States. In its 1992 survey, *Inc.* found that 58 percent of the chief executives of companies in this group began with at least one partner.[25] Even though very small firms are underrepresented in this survey, it does suggest that founding teams are not unusual.

By forming a team, founders can secure a broader range of managerial talents than is otherwise possible. For example, a person with manufacturing experience can team up with a person who has marketing experience. The need for such diversified experience is particularly acute in new high-technology businesses.

Looking Back

1 **Discuss the availability of entrepreneurial opportunities, and give examples of highly successful businesses started by entrepreneurs.**
- Entrepreneurs who provide quality and integrity can still find opportunities, even in a highly competitive marketplace.
- Surf Politix, Translex Translations, and Jacques Whitford Group are examples of highly successful businesses started by entrepreneurs.
- Unlimited entrepreneurial opportunities exist for those who recognize them.

2 **Identify three rewards and three drawbacks of entrepreneurial careers.**
- Entrepreneurial rewards include profit, independence, and a satisfying way of life.
- Drawbacks to entrepreneurship include hard work, personal stress, and danger of failure.

3 **Identify personal characteristics often found in entrepreneurs.**
- Individuals who become entrepreneurs often have a high need for achievement, a willingness to take moderate risks, and a high degree of self-confidence.
- Many entrepreneurs have entered entrepreneurial careers as refugees from corporate life or other restrictive environments.

4 **Discuss factors that indicate a readiness for entrepreneurship.**
- Routes to entrepreneurship include starting a new business, buying an existing business, opening a franchise, and entering a family business.
- The period between the late 20s and early 40s is the time when a person's education, work experience, and financial resources are most likely to enable him or her to become an entrepreneur.
- Entry into entrepreneurial careers is often triggered by a precipitating event, such as losing a job.
- Successful entrepreneurship requires a combination of education and experience appropriate for the particular type of endeavour.

5 **Describe the various types of entrepreneurs, entrepreneurial leadership, and entrepreneurial firms.**
- The number of women becoming entrepreneurs is growing rapidly, and they are entering many nontraditional fields.
- Entrepreneurs may be categorized as founders of firms, general managers, or franchisees.
- Entrepreneurial firms may be classified as marginal firms, attractive small companies, or high-potential ventures (gazelles).
- In their management styles, entrepreneurs may be characterized as artisan entrepreneurs or opportunistic entrepreneurs.
- Entrepreneurial teams consist of two or more individuals who come together to function as entrepreneurs.

New Terms and Concepts

entrepreneur	corporate refugee	attractive small firm
need for achievement	precipitating event	high-potential venture (gazelle)
internal locus of control	founder	
external locus of control	general manager	artisan entrepreneur
refugee	franchisee	opportunistic entrepreneur
foreign refugee	marginal firm	entrepreneurial team

You Make the Call

Situation 1 Following is a statement in which a business owner attempts to explain and justify his preference for slow growth in his business:

I limit my growth pace and make every effort to service my present customers in the manner they deserve. I have some peer pressure to do otherwise by following the advice of experts— that is, to take on partners and debt to facilitate rapid growth in sales and market share. When tempted by such thoughts, I think about what I might gain. Perhaps I could make more money, but I would also expect a lot more problems. Also, I think it might interfere somewhat with my family relationships, which are very important to me.

Question 1 Should this venture be regarded as entrepreneurial? Is the owner a true entrepreneur?
Question 2 Do you agree with the philosophy expressed here? Is the owner really doing what is best for his family?
Question 3 What kinds of problems is this owner avoiding?

Situation 2 When Amy Clark was growing up, her father owned several service stations where she pumped gas and developed some knowledge of station operation. When she graduated from high school, Amy entered business college and trained to be a secretary. She married soon after school, and her husband entered the service station business. Recently, Amy decided that she would like to operate a station of her own. A station with three service bays and facilities for minor auto repair is available if she can persuade the oil company—the same one that franchises her husband's station—that she is qualified to have a franchise. Clark has expressed her philosophy as follows: "I'm a person who likes to get things done. I like to keep excelling and to do bigger and better things than I've ever done before. I guess that's why I'd like to have a station of my own."

Question 1 Evaluate Amy Clark's qualifications for the proposed venture. Should the oil company accept her as a dealer?
Question 2 As a female entrepreneur, what problems should she anticipate in relationships with customers, employees, the franchising oil company, and her family?

Situation 3 An idealistic artisan is contemplating starting his own business. He loves woodworking and wants to produce handcrafted tables, cabinets, and other furniture items. Previously, he, with three partners, had successfully produced elegant rosewood and walnut conference tables for some large business firms in his city. This prospective entrepreneur expresses a personal philosophy that some consider more idealistic than businesslike. He believes that employees who enjoy producing something will turn out high-quality products and have a sense of self-esteem as well as pride in their work. He hopes to be successful by creating an atmosphere that permits employees to experience that sense of professional joy. He even intends, after an allowance for a substantial personal salary for himself, to share profits with the employees.

Question 1 What appear to be the prospective rewards of entrepreneurship for this individual? How are they likely to affect the firm's chances for success?
Question 2 In view of this prospective entrepreneur's obvious woodworking skills, is he likely to succeed? Would you be willing to invest in his new business? What additional information would you seek?

DISCUSSION QUESTIONS

1. What is meant by the term *entrepreneur?*
2. The outstanding success stories at the beginning of the chapter are exceptions to the rule. What, then, is their significance in illustrating entrepreneurial opportunity? Are these stories misleading?
3. Concerning the entrepreneur you know best, what was the most significant reason for his or her following an independent business career?
4. The rewards of profit, independence, and a satisfying way of life attract individuals to entrepreneurial careers. What problems might be anticipated if an entrepreneur were to become obsessed with one of these rewards, that is, feel an excessive desire for profit or independence or a particular lifestyle?
5. Explain the internal locus of control and its significance for entrepreneurship.
6. Identify a foreign refugee entrepreneur and explain the circumstances surrounding his or her entry into entrepreneurship.
7. Why is the period from the late 20s to the early 40s considered to be the best time of life for becoming an entrepreneur?
8. What is a precipitating event? Give some examples.
9. Distinguish between an artisan entrepreneur and an opportunistic entrepreneur.
10. What is the advantage of using an entrepreneurial team?

EXPERIENTIAL EXERCISES

1. Analyze your own education and experience as qualifications for entrepreneurship. Identify your greatest strengths and weaknesses.
2. Explain your own interest in each type of entrepreneurial reward—profit, independence, satisfying way of life, or other. Point out which of these is most significant for you personally, and tell why.
3. Interview someone who has started a business, being sure to ask for information regarding that entrepreneur's background and age at the time the business was started. In the report of your interview, indicate whether the entrepreneur was in any sense a refugee and show how the timing of her or his startup relates to the ideal time for startup explained in this chapter.
4. Interview a female entrepreneur about what problems, if any, she has encountered because she is a woman.

Exploring the

5. Using a personal computer, find the home page for this book, *Small Business Management: An Entrepreneurial Emphasis,* by accessing the World Wide Web. Then prepare a one-page report summarizing the content of this home page. The Web address is

 http://www.thomson.com/swcp/mm/longenecker.html

 CASE 1
Prairie Mill Bread Company (p. 590)

Small Business:
Vital Component of the Economy

Fairmont Hot Springs is a tiny flyspeck on the map of eastern British Columbia. The hot springs had been used by residents of the valley for many years and some small commercial development took place in the late 1800s. Far from any major population centre (Calgary, Alberta is 4 hours away), the region's main activity was logging, but today it is home to an imaginative entrepreneurial venture that was conceived in the minds of Earl and Lloyd Wilder. In the mid 1940s, the Wilders bought Fairmont Hot Springs from its absentee British owners for $150,000. There were no large corporations bidding against them because big business is not good in finding isolated opportunities of this nature. The Wilders, however, saw an isolated natural spring and tiny village (once a stagecoach stop) that could become a destination resort. It would not

Looking Ahead

After studying this chapter, you should be able to:

1 Define small business and identify criteria that may be used to measure the size of business firms.

2 Compare the relative importance of small business in the eight major industries and explain the trend in small business activity.

3 Identify five special contributions of small business to society.

4 Discuss the rate of small business failure and the costs associated with such failure.

5 Describe the causes of business failure.

It is easy to overestimate the importance of big business because of its high visibility. Small businesses seem dwarfed by such corporate giants as General Motors of Canada (28,500 employees), Royal Bank of Canada ($136 billion in deposits), Wal-Mart Canada (133 stores), and Imperial Oil ($514 million of annual profits). Yet small firms, even though less conspicuous, are a vital component of the economy. In this chapter, we examine not only the extent of small business activity but also the unique contributions of small businesses that help preserve the nation's economic well-being. But first, we will look at the criteria used to define small business.

Define small business and identify criteria that may be used to measure the size of business firms.

DEFINITION OF SMALL BUSINESS

Establishing a size as the standard to define small business is necessarily arbitrary, because people adopt particular standards for particular purposes. Legislators, for example, may exclude small firms from certain regulations if they have fewer than 10 or 15 employees. Moreover, a business may be described as "small" when compared to larger firms, but "large" when compared to smaller ones. Most people, for

be Mont Tremblant, but it could offer a year-round list of activities and recreation to tourists travelling Highway 93.

In 1946 Fairmont Hot Springs consisted of a wooden bathhouse around the springs and a tiny wooden hotel. Today it boasts a luxury resort hotel, time-share condominiums, RV park, two golf courses, and its own international airport with a jet-capable 6000-foot runway. Fairmont Hot Springs has become the centrepiece for the tourist activities of the region because two entrepreneurs saw tremendous opportunity in the healing properties of the hot springs and natural beauty of the area. This is a small business with no big business competition. Although large and small firms exist side by side, thousands of small firms such as this one serve specialized markets that are overlooked by large corporations.

Source: Janet Wilder, "The Legacy of Fairmont Hot Springs," self-published, 1989.

example, would classify independently owned gasoline stations, neighbourhood restaurants, and locally owned retail stores as small businesses. Similarly, most would agree that the major automobile manufacturers are big businesses. Firms of in-between sizes, however, are characterized as large or small on the basis of individual viewpoints.

Size Criteria

Even the criteria used to measure the size of businesses vary. Some **size criteria** are applicable to all industrial areas, while others are relevant only to certain types of business. Examples of criteria used to measure size are:

size criteria
criteria by which
the size of a business
is measured

- Number of employees
- Volume of sales
- Value of assets
- Insurance in force (for insurance companies)
- Volume of deposits (for banks)

Although the first criterion listed above—number of employees—is the one most widely used, the best criterion in any given case depends on the user's purpose. While Statistics Canada usually classifies businesses as "small" when they have fewer than 500 employees and Revenue Canada uses profits (less than $200,000) and value of assets as criteria, there is no clear Canadian guideline for classifying small

businesses in different industries. Various agencies and departments of the Canadian government refer to "SMEs" (small and medium-sized enterprises) as vital to the economic growth and success of the Canadian economy. While there is no definitive size criterion associated with being an SME, it can be inferred from various government publications that an enterprise is "small" when it has fewer than 50 employees and "medium-sized" when it has between 50 and 500 employees.

CRITERIA USED IN THIS BOOK In this book, we use the following general criteria for defining a small business:

1. Financing of the business is supplied by one individual or a small group. Only in a rare case would the business have more than 15 owners.
2. Except for its marketing function, the firm's operations are geographically localized.
3. Compared with the biggest firms in the industry, the business is small.
4. The number of employees in the business is usually fewer than 100.

Obviously, some small firms fail to meet *all* of the above standards. For example, a small executive search firm—a firm that helps corporate clients recruit managers from other organizations—may operate in many sections of the country and thereby fail to meet the second criterion. Nevertheless, the discussion of management concepts in this book is aimed primarily at the type of firm that fits the general pattern outlined by these criteria.

SMALL BUSINESS AS PRODUCER OF GOODS AND SERVICES

<div style="float:left; width:25%">

Compare the relative importance of small business in the eight major industries and explain the trend in small business

</div>

In this section, our purpose is to describe the contribution made by small business as part of the total economic system. This entails a look at small business in the major industries and its relative importance as compared with big business.

Small Business in the Major Industries

Small firms operate in all industries, but their nature and importance differ widely from industry to industry. Consideration of their economic contribution, therefore, requires identifying the major industries (as classified by Industry Canada) and noting the types of small firms that function in these industries. The eight **major industries** and two examples of the types of small firms in each are listed in Table 2-1.

major industries
the eight largest groups of businesses as specified by Industry Canada

Number of Small Businesses

Widely divergent statements about the number of Canadian businesses appear in print; the numbers range from 500,000 to more than 2 million firms! Much of the confusion arises from different definitions of what constitutes a business.

The larger numbers are typically based on Industry Canada data. In 1993, for example, nearly 2.2 million businesses existed in Canada.[1] Does this mean there are 2.2 million active businesses? The answer depends on how "business" is defined. Many people report hobbies and part-time activities as businesses even though these show little revenue and often no profit. A homemaker, for example, may give piano lessons to two or three neighbourhood children and consider this activity to be a business.

Industry	Examples of Small Firms
Construction	General building contractors
	Electrical contractors
Other service industries	Internet service providers
	Lawn-care services
Business services	Business consultants
	Temporary employment agencies
Retail trade	Hardware stores
	Restaurants
Manufacturing	Bakeries
	Machine shops
Finance, insurance, and real estate	Local insurance agencies
	Real-estate brokerage firms
Educational services	Tutoring services
	Language training firms
Transportation, communication, and utilities	Taxicab companies
	Local radio stations

Table 2-1

The Eight Major Industries

One way of resolving this classification dilemma is to differentiate between businesses with employees and self-employment businesses, some of which may be hobbies. If we define a business as a commercial entity having at least one employee, there were slightly more than 922,000 businesses in Canada in 1993. *Over 97 percent had fewer than 50 employees!* There were also nearly 2 million self-employed workers in 1993, up 13.4 percent from 1983.[2]

Emphasizing the large number of small business units and the number of employees they have may distort your impression of the overall importance of small business. There is a great difference between the small business proportion of all business units and the small business proportion of all business activity. The output of one large corporation may easily exceed the combined output of thousands of small firms. The fact that more than 98 percent of all businesses are small, therefore, does not mean that 98 percent of all products and services are produced by small business. Later in this section we compare the overall role of small businesses with that of big businesses as producers of goods and services.

The Global Reach of Small Business

The growing participation of small firms in international trade has caused a modification of the traditional image of small businesses as strictly domestic. Even though small firms are typically situated in one locality, many of them export or import products across national boundaries. As the volume of international business has grown, therefore, small businesses have become increasingly involved in the global market.

As just one example, Rayton Packaging Inc., a small Calgary, Alberta, plastic bag manufacturer, imports resin from the United States but sells the majority of its product to vegetable growers and packagers in California and South America. Rayton Packaging, with sales of $10 million, is one of only a handful of companies in North America capable of producing perforated plastic bags and other specialty

products for the agriculture industry. The strategy of targeting customers in other countries ensures a year-round demand for Rayton Packaging's products, whereas reliance on Canadian customers would lead to drastic seasonal demand swings and lower potential sales volumes.[3]

Most small firms, of course, are not directly involved in international business. Nevertheless, the number of small firms functioning as importers and exporters is growing, along with the overall volume of international business. Thus, small business is very much a part of the global economy. Its role in international business is discussed more fully in Chapter 16.

Relative Economic Importance of Small Business

The fact that numerous small firms exist in each major industry does not reveal much about their relative importance. Small firms may be merely on the fringe of some industries. Or they may be so numerous and productive that their collective output exceeds that of large firms. The question then is this: What percentage of the economy's total output of goods and services comes from small business?

One simple way to measure this percentage is to compare the number of employees who work in small firms with the number of employees who work in large firms. We can do this for each industry and for the economy as a whole. Figure 2-1 presents such a comparison.

The small business share of total Canadian employment is 49.5 percent based on the 100-employee criterion; an additional 13 percent is added for firms with 100 to 499 employees, making a total of 62.5 percent based on the 500-employee criterion. Individual industries differ, naturally, from this overall average. Industry Canada's report also shows that in the construction industry, where small business is strongest, 96 percent of all employees work in firms with fewer than 500 employees. Assuming that all workers are equally productive, we can infer that 96 percent of that industry's output comes from small business.

In four of the industries portrayed in Figure 2-1—construction, other services, business services, and retail trade—small business appears to be relatively more important than big business. In the other four industries, large businesses and organizations are dominant. Big business is strongest in the manufacturing, finance, and utilities categories, while large, publicly funded institutions dominate the educational services sectors. Large organizations represent 71.25 percent of all employment in those sectors.

In the service industry, small businesses, such as hair salons, are more important than large businesses. Service firms with fewer than 100 workers employ 55 percent of Canadian workers, and those with fewer than 500 workers employ 76 percent of Canadian workers.

As previously noted, for industry as a whole, firms with fewer than 500 employees account for 62.5 percent of the nation's employment and, presumably, the same percentage of the nation's output. It is apparent that most Canadian business may be classified as small.

The Trend in Small Business Activity

For a number of decades prior to the mid-1970s, the share of total business accounted for by small firms had slowly

Source: Entrepreneurship and Small Business Office, Industry Canada, *Small Business in Canada: A Statistical Overview* (December, 1995).

eroded. Although small business still produced a major share of the nation's gross national product, it was gradually giving up some ground to big business. However, small business is evidently staging a comeback. Even popular business periodicals have observed the phenomenon, as indicated by the following report from *The Economist:*

> *Despite ever-larger and noisier mergers, the biggest change coming over the world of business is that firms are getting smaller. The trend of a century is being reversed. Until the mid-1970s the size of firms everywhere grew; the numbers of self-employed fell. ... No longer. Now it is the big firms that are shrinking and small ones that are on the rise. The trend is unmistakable—and businessmen and policymakers will ignore it at their peril.[4]*

The quest of large corporations for efficiency through downsizing no doubt contributed to the apparent resurgence of small business. Many corporations shed peripheral divisions and activities during the 1980s as they sought to increase efficiency by building on the strength of their core competencies.

On balance, small business has maintained a position of overall strength during recent decades. Bennett Harrison, professor of political economy at Carnegie Mellon University, argues that large corporations are still the dominant force in economic life but agrees that the share of all jobs accounted for by small companies with fewer than 100 employees has hardly changed since the 1960s.[5]

Reasons for the continuing strength of small firms may include such factors as the following:

- New technologies, such as numerically controlled machine tools, may permit more efficient production on a smaller scale.
- Greater flexibility is required as a result of increased global competition, a requirement that favours small firms.
- Small firms may be more flexible in employing the increasing numbers of working mothers in the labour force.
- Consumers appear to prefer personalized products over mass-produced goods, and this opens a door of opportunity for smaller business.[6]
- The earlier advantage of large firms in working with the international banking system has been reduced.

The vigour of small business is evident in the entrepreneurial boom in Canada. According to Statistics Canada, there were 2.1 million businesses in Canada, 27 percent more than just a decade earlier, and 99 percent of these new businesses are small and medium-sized. Since 1980 an average of nearly 150,000 startups occurred each year, but this must be balanced against an average of over 128,000 business exits. Statistics Canada categorizes a start-up as the creation of a new business, a change in ownership, a change in the *form* of ownership (see Chapter 9), or an upgraded employer status (a shift to a higher number/category of employees). The converse of this is categorized as a business exit. This means an average of nearly 22,000 businesses "startedup" in some form since 1980.[7] The spirit of entrepreneurship is obviously far from dead, and its effect has been to strengthen small business as a continuing and important part of the Canadian economy.

<div style="float:left; width:25%;">

···

3 Identify five special contributions of small business to society.

···

</div>

SPECIAL CONTRIBUTIONS OF SMALL BUSINESS

As part of the business community, small firms unquestionably contribute to the nation's economic welfare. They produce roughly 57 percent of total Canadian goods and services.[8] Thus, their general economic contribution is greater than that of big business. Small firms, however, possess some qualities that make them more than miniature versions of big business corporations. They make exceptional contributions as they provide new jobs, introduce innovations, stimulate competition, aid big business, and produce goods and services efficiently.

Providing New Jobs

Small businesses provide many of the new job opportunities needed by a growing population. There is evidence, indeed, that small firms create the lion's share of new jobs, sometimes adding jobs while large corporations are downsizing and laying off employees. Between 1983 and 1991, for example, the share of total employment by firms with fewer than 100 employees *increased* from 44.8 percent to 47.8 percent, while the share accounted for by firms of 500 or more employees *decreased* from 41.1 percent to 36.4 percent.[9] This does not mean, of course, that all or even most small firms are adding new jobs. Numerous small businesses show no growth whatsoever. David L. Birch, in a late 1980s study of U.S. employment, concluded that 10 to 15 percent of all small enterprises create most of the growth.[10] No similar study has been done in Canada, but a similar percentage could be expected.

Small firms that add jobs soon become medium or large firms. As medium and large corporations, they often continue to add jobs. The small business sector, therefore, contributes to new job growth in two ways—first by the formation of new ventures, and subsequently by the further expansion of these businesses.

Introducing Innovation

New products that originate in the research laboratories of big business make a valuable contribution to people's standard of living. Some people question, however, the relative importance of big business in achieving truly significant innovations. The record shows that many scientific breakthroughs have originated with independent inventors and small organizations. Here are some twentieth-century examples of new products created by small firms:

- Photocopiers
- Insulin
- Vacuum tube
- Penicillin
- Cotton picker
- Zipper
- Automatic transmission
- Jet engine
- Helicopter
- Power steering
- Colour film
- Ballpoint pen

Jeffrey A. Timmons, Professor of Entrepreneurship at Babson College in Massachusetts, suggests that 50 percent of all innovations and 95 percent of all radical innovations since World War II have come from new and smaller firms. As examples, Timmons mentions the microcomputer, the pacemaker, overnight express packages, the quick oil change, fast food, and oral contraceptives.[11]

Research departments of big businesses tend to emphasize the improvement of existing products. Some ideas may be sidetracked because they are not related to existing products or because of their unusual nature. Unfortunately, preoccupation with an existing product can sometimes obscure the value of a *new* idea. The

Action Report

ENTREPRENEURIAL EXPERIENCES

Spider: Innovation in a Box

Gordon Almond was working as an electrician in Kelowna, B.C. in the late 1980s, installing in-ceiling electrical wiring hubs when he came up with the idea that turned him into a successful entrepreneur. He kept overhearing complaints that desktop computers, office networks, faxes, and phones had spawned a messy web of wires and cables. In 1993 he introduced the "spider box," a wall- or floor-mounted enclosure that unifies power, data, phone, and A/V jacks in a compact unit. Customers, who include IBM and Microsoft, are so impressed, says Almond, "they're showing everyone else the product." He expects sales for his company, Spider Manufacturing Inc., to triple by 1998 from their 1996 level of slightly over 1.0 million.

Source: Ian Portsmouth and Rick Spence, "Lessons from Canada's Fastest-Growing Companies," *Profit: The Magazine for Canadian Entrepreneurs*, Vol. 16. No. 3 (June 1997), p. 23.

jet engine, for example, had difficulty winning the attention of those who were accustomed to internal combustion engines.

Studies of innovation have shown the greater effectiveness of small firms in research and development. Figure 2-2, based on a study by Edwards and Gordon, shows that small firms are superior innovators in both increasing-employment and decreasing-employment industries. More recent research continues to provide support for the important small business role in innovation. A recent summary reads as follows:

> *We can say with assurance that the role of small companies has become more, not less, important. From steel to computers, small companies continue to lead. In the all-important biotechnology industry small companies have a virtual monopoly on innovations. While these are statements about U.S. companies, it is widely believed they apply to Canada as well. One indicator of this is a Statistics Canada report that indicated growing small and medium-sized companies in Canada spend over three times as much per dollar of sales than do larger firms.*[12]

Stimulating Economic Competition

economic competition
a situation in which businesses vie for sales

Many economists, beginning with Adam Smith, have expounded the values inherent in **economic competition.** In a competitive business situation, individuals are driven by self-interest to act in a socially desirable manner. Competition acts as the regulator that transforms their self-interest into service.

Figure 2-2

Innovations by Size of Firm

Source: *The State of Small Business: A Report of the President 1985* (Washington: U.S. Government Printing Office, 1985), p. 128; Keith L. Edwards and Theodore J. Gordon, "Characterization of Innovations Introduced on the U.S. Market in 1982" (Glastonbury, CT: Prepared for the U.S. Small Business Administration, Office of Advocacy, under Award No. SBA-6050-OA-82, March 1984), p. 46.

When producers consist of only a few big firms, however, the customer is at their mercy. They may set high prices, withhold technological developments, exclude new competitors, or otherwise abuse their position of power. If competition is to have a cutting edge, there is need for small firms.

The fall of communist governments in Eastern Europe and the breakup of the Soviet Union made possible a start toward a competitive economic system in that area of the world. Communism's economic system, lacking a free market and business competition, was a dismal failure. Scrapping the system of state-owned enterprise opened the way for independent business firms, many of them small, to compete and thereby to increase productivity and raise the standard of living.

Not every competitive effort of small firms is successful, but big business may be kept on its toes by small business. For example, a small jelly manufacturer, Sorrell Ridge, challenged U.S. giant Smucker's, whose commercials say, "With a name like Smucker's, it has to be good."[13] Tiny Sorrell Ridge introduced a line of no-sugar, all-natural fruit spreads and twitted its larger rival in its commercials: "With a name like Smucker's, is it really so good? Sorrell Ridge—with 100% fruit, it has to be better." Smucker's soon introduced an all-fruit line of its own. Small companies like Sorrell Ridge keep larger companies like Smucker's on their toes.

However, there is no guarantee of competition in numbers alone. Many small firms may be no match for one large firm or for several firms that dominate an industry. Nevertheless, the existence of many healthy small businesses in an industry may be viewed as a bulwark of the Canadian economic system.

Action Report

GLOBAL OPPORTUNITIES

Competing Effectively in the Global Market

Many small firms compete successfully with big corporations and even international companies. This is good for consumers and the economy as a whole, as well as for the small firms that manage to outhustle their giant competitors.

Industrie Manufacturières Mégantic Inc. (IMMI), a manufacturer of plywood panelling for residential doors in Lac Mégantic, Quebec, experienced this kind of competition in 1985. Its sales dropped to nearly zero because of a flood of cheaper foreign products on the market. Between 1980 and 1985 IMMI lost $10 million and the plant was closed for 15 months in 1985–86. It was clear that a new strategy was needed. Led by its new president, Gilles Pansera, and executive vice-president, Leo Huard, IMMI regained sales and eventually expanded its sales volume by following these steps:

1. Focusing on a niche product IMMI could produce at a lower cost than foreign competitors
2. Investing $3.5 million in new equipment to increase productivity and quality
3. Spending $500,000 on a new computer system to track logs from different suppliers to determine which forests and suppliers offer the best yields and least waste.

Source: Jean Benoit Nadeau, "Boyz in the Wood," *Profit*, Vol. 15, No. 6 (December 1996–January 1997), pp. 69–71. Excerpted by permission. Copyright 1997, Profit: The Magazine for Canadian Entrepreneurs.

Small businesses are usually more efficient than large manufacturers in many types of distribution. Distribution of grocery store produce is one example of a function small firms can perform to aid larger ones.

Aiding Big Business

The fact that some functions are more expertly performed by small business enables small firms to contribute to the success of larger ones. If small businesses were suddenly removed from the contemporary scene, big businesses would find themselves saddled with a myriad of activities that they could perform only inefficiently. Three functions that small business can often perform more efficiently than big business are the distribution function, the supply function, and the service function.

distribution function
a small business activity that links producers and customers

DISTRIBUTION FUNCTION Few large manufacturers find it desirable to own wholesale and retail outlets. Small businesses carry out the **distribution function** for such products as toiletries, books, lawnmowers, musical instruments, gasoline, food items, personal computers, office supplies, clothing, kitchen appliances, automobiles, tires, auto parts, furniture, and industrial supplies. Wholesale and retail establishments, many of them small, perform a valuable economic service by linking customers and the producers of these products.

supply function
an activity in which small businesses function as suppliers and subcontractors for larger firms

SUPPLY FUNCTION In performing the **supply function,** small businesses act as suppliers and subcontractors for large firms. Large firms recognize the growing importance of their suppliers by using terms such as *partnership* and *strategic alliance* to describe the ideal working relationship. Japanese manufacturers have pioneered in developing strong relationships by working closely with trusted, long-term suppliers. To some extent, Canadian manufacturers are implementing this same approach, granting long-term contracts to suppliers in return for a specified level of quality, lower prices, and cost-saving ideas.

service function
an activity in which small businesses provide repair and other services that aid larger firms

SERVICE FUNCTION In addition to supplying services directly to large corporations, small firms perform the **service function** for customers of big business. For example, they service automobiles, repair appliances, and clean carpets produced by large manufacturers.

Producing Goods and Services Efficiently

Consideration of the contributions of small business must include a concern with an underlying question of small business efficiency. Common sense tells you that the most efficient size of a business varies with the industry. You can easily recognize, for example, that big business is better in manufacturing automobiles and that small business is better in repairing them.

The continued existence of small business in a competitive economic system is in itself evidence of efficient small business operation. If small firms were hopelessly inefficient and made no useful contribution, they would be forced out of business quickly by stronger competitors.

Although research has identified some cost advantages for small firms over big businesses, the economic evidence related to firm size and productivity is limited. Some of the reasons for the relative economic strength of small business are summarized in the following:

Action Report

TECHNOLOGICAL APPLICATIONS

TECHNOLOGY

Efficient Operation by a Small Manufacturer

Small firms sometimes distinguish themselves by superior performance in highly competitive industries. One example is Hiltap Fittings, a manufacturer of hose couplings and fittings for high and low temperature and pressure industrial applications, whose performance has won the grudging admiration of large rivals in both the United States and Europe.

Compared with wide application standard fittings offered by big manufacturers, Hiltap's fittings are designed for custom applications where the cost of a failure in a fitting may be human life. Hiltap's fittings, originally designed for nuclear power plants, are now used in the petrochemical, aerospace, and energy industries, among others. Hiltap, while technically a manufacturer, sees itself as a research and development company existing to solve its customers' most difficult coupling and fitting problems.

With Hiltap fittings, buyers pay more but see long-term savings in maintenance and repair costs. In one application the buyer paid $25,000 for 50 fittings, more than double the price for standard, off-the-shelf fittings. However, the customer's previous experience with Hiltap's product tells him he will likely see 8 to 10 times the life from Hiltap's fitting compared with the competition's standard one.

Source: Personal interview with company president Lee Krywitsky.

New contributions to the theory of business organization and operation suggest that small firms are less encumbered by the complex, multi-echelon decision-making structures that inhibit the flexibility and productivity of many large firms. Because the owners of small firms are often also their managers, small firms are less likely to be affected adversely by the separation of owners' interests from managerial control. Empirical evidence of small firm survival and productivity suggests that, where firm size is concerned, bigger is not necessarily better.[14]

Additional economic research will undoubtedly shed more light on the most effective combination of small and large businesses. In the meantime, we believe that small business contributes in a substantial way to the economic welfare of our society.

THE SMALL BUSINESS FAILURE RECORD

4 Discuss the rate of small business failure and the costs associated with such failure.

A balanced view of small business in the economy requires us to also consider its darker side—that is, the record of business failure. Although we wish to avoid pessimism, we must deal realistically with this matter.

Small Business Failure Rate

Business failure is not the only reason that firms cease operation. In some cases, for example, owners shut down their businesses without loss to anyone. In other cases, businesses are sold to new owners, and the original firms no longer exist. Some terminations, however, result in losses to creditors, and these are clearly recognized as business failures.

failure rate
the proportion of
businesses that close
with a loss to
creditors

The existence of various kinds of discontinuances and lack of accurate data as to why particular firms cease operation make it difficult to measure the **failure rate** accurately. This leads to some confusion concerning the life expectancy of small firms. You may have heard pronouncements such as "Four out of five firms fail within the first five years." This startling statement has the ring of truth, but it is totally false. Prospects for small business survival are much, much better.

Business failure data for Canadian companies is difficult to compile. One strict measure is the number of businesses that file for bankruptcy under federal legislation. About 12,500 businesses filed for bankruptcy in 1995 according to Statistics Canada. This number remained stable for the mid-1990s, but is about a 40 percent increase from the number in the late 1980s.[15] However, many businesses are also put into receivership, which is under provincial legislation, and many more close without owing creditors any money. Business exits, as defined by the Entrepreneurship and Small Business Office of Industry Canada, include businesses that merely closed a location or that were sold. As mentioned earlier, this number has averaged just over 128,000 between 1981 and 1991. Bankruptcies accounted for only a small fraction of this number, so we may assume a much larger number of exits did not involve "failure" of the businesses, but were consolidations in number of locations or number of employees, sales of the businesses, or voluntary closings.

It is desirable, of course, that we learn from the experiences of those who fail. However, apprehension of failure should not be permitted to stifle an inclination toward an independent business career. While prospective entrepreneurs should understand that failure is possible, they should also recognize that the odds are far from overwhelming.

Some of the reasons for the popular perception of an inflated failure rate among small businesses are as follows:

- A business may cease operation because its profits are unsatisfactory, not because it is losing money. To an outsider, this may seem to be a failure.
- A business may close one office or store to consolidate operations—another apparent failure.
- A business may relocate, and the empty building may signal failure to those on the outside.
- A business may change ownership, making it seem that the original business has failed.

Recent research by Bruce A. Kirchoff, professor of entrepreneurship at New Jersey Institute of Technology, supports the more optimistic view of prospects for small business survival. His summary of findings regarding failure of U.S. small businesses over an 8-year period suggests that over 50 percent survive over 8 years and no more than 18 percent terminate with losses to creditors.[16] Similar data for Canada are not available, but due to the much smaller market and the proximity of U.S. competitors, it is likely the survival rate for Canadian small businesses is not quite so high.

The Costs of Business Failure

The costs of business failure involve more than financial costs to the business owner and creditors. Costs also include those of a psychological, social, and economic nature. We consider all these types of costs next.

LOSS OF ENTREPRENEUR'S AND CREDITORS' CAPITAL The owner of a business that fails suffers a loss of invested capital, either in whole or in part. In some cases, this financial setback means the loss of a person's life savings! The entrepreneur's loss of capital, however, is augmented by the losses of business creditors. Thus, the total capital loss is greater than the sum of the entrepreneurial losses in any one year.

INJURIOUS PSYCHOLOGICAL EFFECTS Individuals who fail in business suffer a blow to their self-esteem. The businesses they started with enthusiasm and high expectations of success have gone under. Older entrepreneurs, in many cases, lack the vitality to recover from the blow. Unsuccessful entrepreneurs may relapse into employee status for the balance of their lives.

Failure need not be totally devastating to entrepreneurs, however. They may recover from the failure and try again. Albert Shapero offered these encouraging comments: "Many heroes of business failed at least once. Henry Ford failed twice. Maybe trying and failing is a better business education than going to a business school that has little concern with small business and entrepreneurship."[17] The key, therefore, is the response of the person who fails and that person's ability to learn from failure.

SOCIAL AND ECONOMIC LOSSES The failure of a firm may mean the elimination of goods and services that the public needs and wants. Moreover, the number of jobs available in the community is reduced. The resulting unemployment of the entrepreneur and the firm's employees causes the community to suffer from the loss of a business payroll. Finally, the failed business was a taxpayer that contributed to the tax support of schools, police and fire protection, and other government services.

CAUSES OF BUSINESS FAILURE

5 Describe the causes of business failure.

Specifying the reasons that businesses fail is notoriously difficult. The factors involved in a failure form a complex web, and a great deal of subjective judgment is necessary in trying to pinpoint the most basic reasons for a firm's going under. Inadequate sales, for example, may be offered as the explanation for the demise of a firm. The inadequate sales, however, might have resulted from economic conditions beyond the control of the manager or from pricing or advertising decisions that represented management mistakes.

Table 2-2 shows what Dun & Bradstreet considers to be the causes of business failure in 1993 in the United States. As you can see, finance causes were the most numerous. The largest segment of these finance causes is identified by Dun & Bradstreet as "heavy operating expenses." Control of operating expenses is a responsibility of management, and a problem with operating expenses usually reflects managerial weakness. Under economic factors, Dun & Bradstreet lists such causes as high interest rates, inadequate sales, and inventory difficulties. Some of these may likewise result from management errors.

Brahm Rosen, vice president of Richter & Partners Inc., a Toronto accounting firm, has identified a number of reasons Canadian firms fail:

1. Management incompetence, inaction, mistakes, or lack of depth.
2. Excess or extravagant space and offices bought in the growth wave of the 1980s, leading to high overheads and demands on cash flow today.

Table 2-2

Causes of Business Failure

Cause	Percentage of Failures
Finance	47.3
Economic factors	37.1
Disaster	6.3
Neglect	3.9
Fraud	3.8
Strategy	1.0
Experience	0.6

Source: *Business Failure Record* (New York: Dun & Bradstreet, Inc., 1993), p. 19.

3. Investment in noncore businesses.
4. Excess inventories.
5. Withdrawal of excess cash for personal purposes in growth years leaves the business without capital to invest in equipment, forcing the business to take on debt it can't afford in downturns, or to run obsolete equipment, making the business uncompetitive.
6. Lack of effective cost control.
7. Lack of a value-added function by Canadian distributors of foreign-manufactured products. Distributors that do not add value will likely find the manufacturer cutting them out due to easier access to the end customer, thanks to improved communications and freer trading agreements (NAFTA, for example).[18]

A study of British business failure, published in 1992, reported the perceptions of owners as to why their businesses failed.[19] Overwhelmingly, the owners identified problems in operational management as the major reasons for their failure. These problems included undercapitalization, poor management of debt, inaccurate costing and estimating, poor management accounting, poor supervision of staff, and so on. Obviously many of these can be viewed as management deficiencies.

Although there are numerous possible explanations of small business failure, we believe the most basic reason is weakness in management. As will be evident in the discussion of management processes in Chapter 17, hundreds of thousands of small firms limp along and occasionally even prosper with little that can be recognized as good management. Their management decisions lack careful analysis, and their financial records are fragmentary at best. To the extent that this is true, the incidence of failure could be reduced further by upgrading the expertise of small business management.

Looking Back

1 **Define small business and identify criteria that may be used to measure the size of business firms.**
- Small business definitions are necessarily arbitrary and differ according to purpose.
- Canadian standards vary; Revenue Canada uses profits (less than $200,000), Statistics Canada uses number of employess (less than 50 = small; 51–500 = medium-sized).
- This book emphasizes firms with one or a few investors, situated in one locality, small compared with others in same industry, and having fewer than 100 employees.

2 **Compare the relative importance of small business in the eight major industries and explain the trend in small business activity.**
- There are approximately 900,000 firms having one or more employees, over 98 percent of which are small.
- In four of the eight major industries—construction, services, business services, and retail trade—small business is relatively more important than big business.
- Small business accounts for about 57 percent of all business activity.
- Over the past several decades, small business has increased its share of total employment.

3 **Identify five special contributions of small business to society.**
- Small business provides a disproportionate share of new jobs needed for a growing labour force.
- Small firms introduce many innovations and make scientific breakthroughs involving products such as photocopiers and pacemakers.
- Small firms keep large corporations and others on their toes by providing vigorous competition.
- Small businesses aid big businesses by acting as suppliers, distributors, and service providers.
- Small firms produce goods and services more efficiently than do larger firms in many areas of business.

4 **Discuss the rate of small business failure and the costs associated with such failure.**
- The rate of failure is much lower than commonly believed.
- One major study found that more than half of all startup firms survived at least 8 years.
- Costs of business failure include loss of capital, possible injurious psychological effects, and economic losses to the community.

5 **Describe the causes of business failure.**
- Dun & Bradstreet cites finance and economic factors as the most common causes of failure, but there are many causes, some controllable by management and some not.
- Although there are many possible explanations of failure, the most basic reason is weakness in management.

New Terms and Concepts

size criteria	distribution function	failure rate
major industries	supply function	
economic competition	service function	

You Make the Call

Situation 1 In the 1980s, a major food company began a push to increase its share of the nation's pickle market. To build market share, it used TV advertising and aggressive pricing. The price of its 1.5 L jar of pickles quickly dropped in one area from $2.89 to $1.79—a price some believed was less than the cost of production. This meant strong price competition for a family-owned business that had long dominated the pickle market in that area. This family firm, whose primary product is pickles, must now decide how to compete with a powerful national corporation whose annual sales volume amounts to billions of dollars.

Question 1 How should the family business react to the price competition?
Question 2 What advertising changes might be needed?
Question 3 How can a family business survive in such a setting?

Situation 2 The entrepreneurial failure of Tom O'Flaherty and his Vancouver, B.C., company is described in the following account:

> In 1994 O'Flaherty was hot. His four-year-old brainchild, Maximizer contact management software, was doing well in the U.S. market and the company's (Modatech) share price soared almost 50% on the Toronto Stock Exchange.
>
> Then, suddenly, Modatech was out of business.
>
> O'Flaherty had beefed up sales staff and promotional spending in anticipation of several new products, but technical glitches kept the products from being ready to market. With runaway spending on R & D, stretched financial resources that stymied a full-blooded U.S. marketing push for Maximizer, and excessive distribution costs for its one product, Modatech ended 1994 with a loss of $13 million on sales of just $7.6 million. Cash reserves dwindled and several attempts to sell or merge the business to save it fell through. By September 1995, the TSE de-listed Modatech's stock and O'Flaherty put the company into voluntary bankruptcy. O'Flaherty's $2.5 million equity in Modatech became worthless almost overnight. He offers this advice: "In a turnaround or restructuring, be careful. Raise cash before you need it. In the end I was spending more time trying to find cash than running the company."

Question 1 What was the cause of O'Flaherty's failure? Explain your answer.
Question 2 What should he learn from this failure, and how should he deal with any negative feelings?

Source: Ian Edwards, "Decline and Fall of a One-Hit Wonder," *Profit: The Magazine for Canadian Entrepreneurs* (February–March 1996), p. 15.

Situation 3 General Sporting Goods occupies an unimpressive retail location in a small city in southern Ontario. Started in 1935, it is now operated by Barb Charles, a third-generation member of the founding family. She works long hours trying to earn a reasonable profit in the old downtown area.

Charles' immediate concern is an announcement that Wal-Mart is considering opening a store at the southern edge of town. As Charles reacted to this announcement, she was overwhelmed by a sense of injustice. Why should a family business that had served the community honestly and well for 60 years be attacked by a large corporation that would take big profits out of the community (and perhaps right out of the country) and give very little in return? Surely, she reasoned, the law or the constitution must give some kind of protection against big business predators of this kind. Charles also wondered whether small stores such as hers had ever been successful in competing against business giants such as Wal-Mart.

Question 1 Is Charles' feeling of unfairness justified? Is her business entitled to some type of protection against moves of this type?

Question 2 How should Charles plan to compete against Wal-Mart if and when this becomes necessary?

DISCUSSION QUESTIONS

1. In view of the numerous definitions of small business, how can you decide which definition is correct?
2. Of the businesses with which you are acquainted, which is the largest that you consider to be in the small business category? Does it conform to the size standards used in this book?
3. What generalizations can you make about the relative importance of large and small business in Canada?
4. In which sectors of the economy is small business most important? What accounts for its strength in these areas?
5. What special contribution is made by small business in providing jobs?
6. How can you explain the unique contributions of small business to product innovation?
7. What changes would be necessary for Ford Motor Company of Canada to continue operation if all firms with fewer than 500 employees were eliminated? Would the new arrangement be more or less efficient than the present one? Why?
8. What is the difference between saying "most firms fail within five years" and "most firms that fail do so within five years"? Which statement is more nearly correct? Based on the statistics on business failure, would you describe the prospects for new startups as bright or bleak?
9. List and describe the nonfinancial costs of business failure.
10. Explain the significance of the quality of management as a cause of failure.

EXPERIENTIAL EXERCISES

1. Visit a local firm and prepare a report describing the number of owners, geographical scope of operation, relative size in the industry, number of employees, and sales volume (if the firm will provide sales data). In your report, discuss the size of the firm (whether large or small) in terms of standards outlined in this chapter and the industry of which it is a part.
2. Interview a small business owner-manager concerning the type of big business competition faced by his or her firm and that owner-manager's "secrets

of success" in competing with big business. Report on the insights offered by this entrepreneur.

3. Select a recent issue of *Inc.* or *Profit* and report on the types of new products or services being developed by small firms.

4. Select a section of 20 businesses listed in the *Yellow Pages.* Label each of these businesses as large or small on the basis of the limited information provided, and give your rationale or assumptions for your classification of each. Then call five of these firms and ask whether the firm is a small or large business. Ask the individual with whom you are speaking to explain why he or she sees the business as large or small—for example, because of sales volume, number of employees, or other factors. Compare the responses with your own classification.

 CASE 2
Farm Equipment Dealership (p. 592)

Seeking

Entrepreneurial Opportunities

Startup
and Buyout Opportunities

Sometimes business ideas arrive like a bolt from the blue. Others are pursued more matter of factly by prospective entrepreneurs. Still others are born of necessity. Greig Clark, CEO of Intepac, a small packaging company, has done it all three ways. His first startup was College Pro Painters, a venture created as a means of giving himself summer employment while attending university. By the time he sold College Pro in 1989 it had grown from one franchise in Thunder Bay, Ontario, to 500. Clark recalls, "One of my greatest strengths at College Pro was that I took it so personally. One of my greatest weaknesses was that I took everything so personally."

Looking Ahead

After studying this chapter, you should be able to:

1 Give three reasons for starting a *new* business rather than buying an existing firm or acquiring a franchise.

2 Distinguish the different types and sources of startup ideas.

3 Identify five factors that determine whether an idea is a good investment opportunity.

4 List some reasons for buying an existing business.

5 Summarize four basic approaches for determining a fair value for a business.

6 Describe the characteristics of highly successful startup companies.

Creating a business from scratch—a **startup**—is the route that usually comes to mind when discussing entrepreneurship. There is no question that startups represent a significant opportunity for many entrepreneurs. However, an even greater number of individuals realize their entrepreneurial dreams through other alternatives—by purchasing an existing firm (a **buyout**), by franchising, or by entering a family business. Figure 3-1 depicts the four different types of small business ownership opportunities: startups, buyouts, franchises, and family businesses. This chapter examines the startup and buyout options for entering small business. Chapters 4 and 5 will explore franchising and family businesses.

startup
creating a new business from scratch

buyout
purchasing an existing business

THE STARTUP: CREATING A NEW BUSINESS

There are several reasons for starting a business from scratch rather than pursuing other alternatives, such as franchising. Such reasons include the following:

In 1990 Clark started Horatio Fund, a small private venture-capital fund, with some partners. One of Horatio Fund's investments was Intepac. By April 1994 Intepac had run out of money and management. Intepac asked if Horatio could provide both, and Clark agreed to become Intepac's CEO. Says Clark, "On balance, I believe that the second time around as CEO can be much better—provided you learned something from the first time."

Source: Greig Clark, "The Second Time Around," *Profit: The Magazine for Canadian Entrepreneurs* (June 1995), p. 8.

- To begin a new type of business based on a recently invented or newly developed product or service
- To take advantage of an ideal location, equipment, products or services, employees, suppliers, and bankers
- To avoid undesirable precedents, policies, procedures, and legal commitments of existing firms

Assuming that one of these reasons—or others—exists, several basic questions need to be addressed:

- What are the different types of startup ideas you might consider?
- What are some sources of new ideas?

1 Give three reasons for starting a *new* business rather than buying an existing firm or acquiring a franchise.

Figure 3-1

Alternative Routes to Small Business Ownership

- How can you identify a genuine opportunity that promises attractive financial rewards?
- How should you refine your idea?
- What might you do to increase your chances that the startup business will be successful?

Let's look at each of these questions.

KINDS OF STARTUP IDEAS

Figure 3-2 portrays the three basic categories of new venture ideas: new markets, new technologies, and new benefits.

Type A ideas
startup ideas concerned with providing customers with an existing product not available in their market

Many startups are developed from **Type A ideas**—those that concern providing customers with a product or service that does not exist in their market but already exists somewhere else. For example, the Starbucks chain of popular cafés was founded in Seattle, Washington, in 1986 by Howard Schultz. While on a coffee-buying trip to Milan, Italy, in the early 1980s, Schultz noticed crowds of city dwellers begin each day with a stop in a coffee bar. Realizing this could work in North America, Schultz spent the next several years trying to convince his employers to try the idea, without success. He finally raised the money himself and launched Starbucks, which now has over 1,000 locations in the United States and Canada.[1] A Canadian example is Urban Juice and Soda of Vancouver, B.C., founded in 1995 by Peter van Stolk. Van Stolk spent 10 years as a soft drink and beverage distributor and saw a clear opportunity to create a company to compete in the "New Age" category of the soft drink business with giants such as Snapple, Koala Springs, and Arizona Iced Tea. With catchy names such as Wazu bottled water and Jones Soda, van Stolk hopes to become a creator of brands in the New Age market, which grew from $117 million in 1985 to over $1 billion by 1993 in North America—an annual growth rate of 31 percent.[2]

Type B ideas
startup ideas concerned with providing customers with a new product

Some startups are based on **Type B ideas**—those that involve a technically new process. Michel St-Arsenault, for example, developed a way to naturally preserve french fries so they will last for more than a few days without having to be frozen. The project took the St-Hubert, Quebec–based company 18 months and cost $2.5 million, but resulted in tripling of revenues to $6.2 million within 2 years of the introduction of the Qualifresh brand in 1990.[3]

Type C ideas probably account for the largest number of all startups. They represent concepts for performing old functions in new and improved ways. In fact, most new ventures, especially in the service industry, are founded on "me, too" strate-

Figure 3-2

Types of Ideas That Develop into Startups

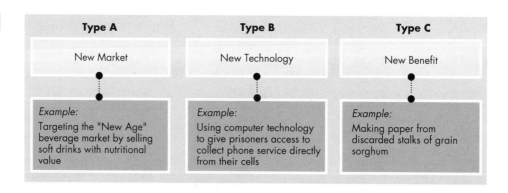

Type A	**Type B**	**Type C**
New Market	New Technology	New Benefit
Example: Targeting the "New Age" beverage market by selling soft drinks with nutritional value	*Example:* Using computer technology to give prisoners access to collect phone service directly from their cells	*Example:* Making paper from discarded stalks of grain sorghum

gies, differentiating themselves through superior service or cheaper cost. Louis Deveau, a mechanical engineer, launched Acadian Seaplants to harvest and process seaplants for a variety of uses such as crop biostimulants, fertilizer supplements, beer-brewing agents, and food ingredients—not exactly new products. The two key plants are Irish moss and Ascophyllum, a seaweed known in the Maritimes as rockweed. Both are harvested primarily from the waters surrounding Nova Scotia, PEI, and New Brunswick. Despite the diversity of product (the company has even begun to cultivate sea vegetables for the Japanese food market), Acadian Seaplants maintains aggressive marketing and R&D divisions. "That's the only way to stay ahead," says Deveau, who cites keen competition in Norway, France, and the UK. "It's a global business and that's where we are operating—in the global market."[4]

Type C ideas
startup ideas to provide customers with an improved product

Sources of Startup Ideas

Since startups begin with ideas, let's consider some sources of new ideas. Several studies have sought to discover where new ideas for small business startups originate. Figure 3-3 gives the results of a study by the U.S. National Federation of Independent Business Foundation, which found that "prior work experience" accounts for 45 percent of the new ideas. "Personal interest/hobby" represents 16 percent of the total, and a "chance happening" accounts for 11 percent. Another study found that 73 percent of the ideas underlying the 1994 *Inc. 500* firms came from an in-depth understanding of the industry and the market.[5] Clearly, these studies emphasize the importance of knowledge of the product or service the new firm is to develop and sell.

Keep these thoughts about the sources of ideas in mind as we consider in more detail the circumstances that tend to create new ideas. Although numerous possibilities exist—a new idea can come from virtually anywhere—we will focus on four sources: personal experience, hobbies, accidental discovery, and deliberate search.

PERSONAL EXPERIENCE The primary basis for startup ideas is personal experience, either at work or at home. The knowledge gleaned from a present or recent

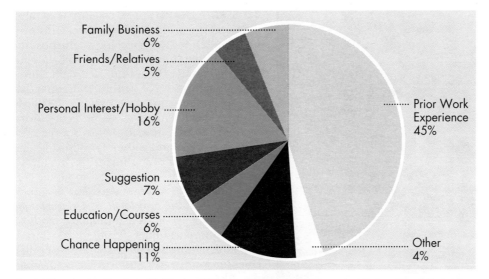

Figure 3-3

Sources of Startup Ideas

Source: Data developed and provided by the U.S. National Federation of Independent Business Foundation and sponsored by the American Express Travel Related Services Company, Inc.

job often allows a person to see possibilities for modifying an existing product, improving a service, or duplicating a business concept in a different location.

David McMaster, the founder and president of Electronic Colourfast Printing Corp., started the firm based on personal experience in the printing industry. McMaster was Canadian product manager for German printing press maker Heidelberg when he first saw samples from a mysterious super-streamlined colour printing method in 1989. When Heidelberg unveiled the new "DI" or direct image press in 1991, McMaster quit his job to exploit the technology himself. Today he has a multimillion-dollar network of print centres servicing printing brokers in cities from Toronto to Los Angeles.[6]

HOBBIES Sometimes hobbies grow beyond their status as hobbies to become businesses. For instance, a student who loves alpine skiing might start a ski equipment rental business as a way to make income from an activity that she enjoys. Peter Dennis spent 10 years as a human resource manager for Peat Marwick Thorne, until the firm underwent a merger that left him without a job. He might have signed up for plumbing or welding school; instead, Dennis sent away to Chicago for a correspondence course in graphoanalysis—the study of handwriting. "For me, it's a hobby that's become a bit of a business," says Dennis. From his Richmond Hill, Ontario, home, he provides consulting services to banks, corporations, and individuals on the use of handwriting analysis to assist in lending or hiring decisions, a technique that has been popular in Europe for a long time.[7]

ACCIDENTAL DISCOVERY Another source of new startup ideas—accidental discovery—involves something called **serendipity,** or the seeming ability to make desirable discoveries by accident. Any person may stumble across a useful idea in the ordinary course of day-to-day living. Michel St-Arsenault's idea of developing a nonfrozen french fry with a three-week shelf life, described earlier, came from a desire to gain an edge in the market. Freezing robs french fries of taste and texture, so the only way to gain that edge was to come up with a new technological process that would achieve the same shelf life as freezing. St-Arsenault would likely be selling some french fries without the new technology—but not nearly as many.

serendipity
the seeming ability to make desirable discoveries by accident

Personal experience is an excellent source of startup ideas. Hobbies are the basis for a variety of successful businesses, including a shopping service that sends out mystery shoppers to evaluate how well a company's employees treat customers.

DELIBERATE SEARCH A startup idea also may emerge from a prospective entrepreneur's deliberate search—a purposeful exploration to find a new idea. Such a deliberate search may be useful because it stimulates readiness of mind. Prospective entrepreneurs who are thinking seriously about new business ideas will be more receptive to new ideas from any source.

Magazines and other periodicals are excellent sources of startup ideas. One way to generate startup ideas is to read about the creativity of other entrepreneurs. For example, most issues of *Inc.* and *Profit: The Magazine for Canadian Entrepreneurs* feature many kinds of business opportunities. Visiting the library and looking through the *Yellow Pages* of other cities for your type of business can be productive. Also, travelling to other cities to visit with entrepreneurs in the same line of business is extremely helpful.

Action Report

ENTREPRENEURIAL EXPERIENCES

Starting a Business without Personal Experience

Chris Burdge wasn't destined for financial success. In fact, the 34-year-old native of Windsor, Ontario, lacks most of the attributes that are supposed to ensure success in today's high-tech economy. He doesn't have a university degree, nor does he have a gold-plated résumé. Twelve years ago he walked away from his job as a railway mechanic. About six years ago he was living on a friend's sailboat in Vancouver, after exhausting his savings travelling the world.

So how has Burdge made out? Just fine, thank you. Last year he made $130,000. He also owns a stake in a small but growing on-line services company, all thanks to a decision six years ago to move to Tokyo, Japan. After a stint teaching English, Burdge helped launch a business that would become Internet Access Center KK, and, as vice president of sales, has seen revenues climb to $2.5 million. With sales expected to double or triple in the next year, Burdge is positioned to become extremely wealthy. If everything goes according to plan, he hopes to take the company public in the next couple of years and eventually sees himself moving back to Canada with a substantial fortune, perhaps to start a business in Victoria, B.C. "A lot of people are presented with a lot of opportunities every day of their lives, but they don't realize it's an opportunity and just let it slip by," says Burdge.

Source: Sean Silcoff, "Go East, Young Man," *Canadian Business*, Vol. 70, No. 2 (February, 1997), pp. 34–35.

Entrepreneurs can evaluate their own capabilities and then look at the new products or services they may be capable of producing, or they can first look for needs in the marketplace and then relate these needs to their own capabilities. The latter approach has apparently produced more successful startups, especially in the field of consumer goods and services.

Michael Bregman, the founder of the mmmarvelous mmmuffins chain, helped develop the concept of the fresh-baked snack food business. Later he started a Toronto-area chain of coffee houses, The Coffee Tree, and eventually bought The Second Cup chain to gain access to the national Canadian and U.S. markets.

A truly creative person can find useful ideas in many different ways. The sources of new venture ideas discussed here are suggestive, not exhaustive. We encourage you to seek and reflect on new venture ideas in whatever circumstances you find yourself.

IDENTIFYING AND EVALUATING INVESTMENT OPPORTUNITIES

3 Identify five factors that determine whether an idea is a good investment opportunity.

Experience shows that a good idea is not necessarily a good investment opportunity. In fact, most people tend to become infatuated with an idea and underestimate the difficulty involved in developing market receptivity to the idea. To qualify as a good investment opportunity, a product must meet a real need with respect to

functionality, quality, durability, and price. The opportunity ultimately depends on convincing consumers (the market) of the benefits of the product or service. According to Amar Bhide, a professor at Harvard Business School, "Startups with products that do not serve clear and important needs cannot expect to be 'discovered' by enough customers to make a difference."[8] Thus, the market ultimately determines whether an idea has potential as an investment opportunity.

There are many other criteria for judging whether a new business idea is a good investment opportunity. Some of the fundamental requirements are as follows:

1. There must be a clearly defined market need for the product, and the timing must be right. Opportunities arise in what some call "real time." Even if the product or service concept is good, poor timing can prevent it from being a viable investment opportunity. Success demands that the window of opportunity be open and that it remain open long enough for an entrepreneur to exploit the opportunity.

2. The proposed business must be able to achieve a durable or sustainable competitive advantage. Failure to understand the nature and importance of having a competitive advantage has resulted in the failure of many small startups. This widespread problem is addressed further in Chapter 7.

3. The economics of the venture need to be rewarding, and even forgiving, allowing for significant profit and growth potential. That is, the profit margin (profit as a percentage of sales) and return on investment (profit as a percentage of the size of the investment) must be high enough to allow for errors and mistakes and still yield significant economic benefits.

4. There must be a good fit between the entrepreneur and the opportunity. In other words, the opportunity must be captured and developed by someone who has the appropriate skills and experience and who has access to the critical resources necessary for the venture's growth.

5. There must be no fatal flaw in the venture—that is, no circumstance or development that could in and of itself make the business a loser. An example of such a flaw is described in the following story:

> By the late 1980s, Arthur Benson had sweated for more than two decades to build his Sure Air Ltd. into a national U.S. provider of maintenance work for retail stores. An acquaintance suggested that they try selling franchises for the sale and repair of satellite dishes.
>
> Mr. Benson says that he, the acquaintance, and a third partner spent months and "lots of money" on the project—calling people in the industry, printing "gorgeous" brochures, and delineating franchise territories all across the United States.
>
> The group sold exactly one franchise. Benson says he realizes now that he badly miscalculated demand—not of homeowners for satellite dishes, but of entrepreneurs for his franchising idea.
>
> The problem, he says, is that he tried to sell franchises to the same people whom he deals with in his main business—providers of air-conditioning, electrical, and plumbing services to retailers. The new venture would have required them to switch their emphasis from service to sales. At the same time, they also would have had to sell an unfamiliar product, satellite dishes, to an unfamiliar market, residential households. "It was too much of a leap for them," he says. "My plan sounded so good, but it was so far afield."[9]

The five evaluation criteria just described are elaborated on somewhat in Table 3-1. The point being made in this section may be stated as follows: Beware of being deluded into thinking that an idea is a "natural" and cannot miss. The market can be a harsh disciplinarian for those who have not done their homework. However, for those who succeed in identifying a meaningful opportunity, the rewards can be sizable.

Table 3-1

*Evaluation Criteria for a
Startup*

Criterion	Attractiveness	
	Favourable	**Unfavourable**
Marketing Factors		
Need for the product	Well identified	Unfocused
Customers	Reachable; receptive	Unreachable; strong product loyalty for competitor
Value created by product or service for the customer	Significant	Not significant
Life of product	Use extends beyond time for customer to recover investment plus profit	To be used for a time less than that required for customer to recover investment
Market structure	Emerging industry; not highly competitive	Highly concentrated competition; mature or declining industry
Market size	$100 million sales or more	Unknown, less than $10 million sales, or multi-billion-dollar sales
Market growth rate	Growing by at least 30% annually	Contracting, or growth less than 10% annually
Competitive Advantage		
Cost structure	Low-cost producer	No production cost advantage
Degree of control over:		
Price	Moderate to strong	Nonexistent
Costs	Moderate to strong	Nonexistent
Channels of supply	Moderate to strong	Nonexistent
Barriers to entry:		
Proprietary information or regulatory protection	Have or can develop	Not possible
Response/lead-time advantage	Resilient and responsive	Nonexistent
Legal, contractual advantage	Proprietary or exclusive	Nonexistent
Contacts and networks	Well-developed	Limited
Economics		
Return on investment	25% or more; durable	Less than 15%; fragile
Investment requirements	Small to moderate amount; easily financed	Large amount; financed with difficulty
Time to break-even profits or to reach positive cash flows	Under 2 years	More than 3 years
Management Capability	Proven experience, with diverse skills among the management team	Solo entrepreneur with no related experience
Fatal Flaw	None	One or more

Source: Adapted from Jeffry A. Timmons, *New Venture Creation* (Homewood, IL: Irwin, 1994), pp. 93, 94.

Refining a Startup Idea

A startup idea often requires an extended period of time for refinement and testing. This is particularly true for original inventions that require developmental work to make them operational. Almost any idea for a new business deserves careful study and typically requires modification as opening day for the new business approaches.

The need to refine an idea is the basis for the MIT Enterprise Forum at the Massachusetts Institute of Technology. Here, aspiring entrepreneurs present their business plans to a panel of individuals familiar with company startups. The panel generally consists of a venture capitalist, a private investor, a banker, an accountant, and an attorney, among others. These individuals read the business plan and serve at a public forum where the entrepreneur makes an oral presentation of the plan to an audience of interested individuals. The panel members then, one by one, offer their suggestions for strengthening the proposed venture. Finally, the audience has an opportunity to ask questions and make suggestions. While there is no Canadian equivalent to the Enterprise Forum, it is important for an entrepreneur to find an opportunity to have others evaluate his or her idea—and sooner is better than later. Some business departments at colleges and universities offer this service, and local Chambers of Commerce may have contacts with groups or individuals who can give advice on business plans.

The process of preparing a business plan, which will be discussed in Chapter 6, helps the individual to think through an idea and consider all aspects of a proposed business. Outside experts can be asked to review the business plan, and their questions and suggestions can help improve it.

We now shift our attention from creating a totally new business to buying an existing firm as a way to ownership of a small company.

BUYING AN EXISTING BUSINESS

4 List some reasons for buying an existing business.

Would-be entrepreneurs can choose to buy an established business as an alternative to starting from scratch, buying a franchise, or joining a family business. This decision should be made only after careful consideration of the advantages and disadvantages.

Reasons for Buying an Existing Business

The reasons for buying an existing business can be condensed into three general categories:

1. To reduce some of the uncertainties and unknowns that must be faced when starting a business from the ground up
2. To acquire a business with ongoing operations and already established relationships
3. To obtain an ongoing business at a bargain price—a price below what it would cost to start a new business

Let's examine each of these reasons in more detail.

REDUCTION OF UNCERTAINTIES A successful business has already demonstrated its ability to attract customers, control costs, and make a profit. Although future operations may be different, the firm's past record shows what it can do under actual market conditions. For example, the satisfactory location of a going concern

Action Report

ENTREPRENEURIAL EXPERIENCES

A Startup That Was a Good Investment Opportunity

Like many kids growing up in the '60s, Michael Grenier was fascinated by rockets and space, and wanted to be an astronaut. On graduation from high school in 1973, he set his sights a bit lower, enrolling in a computer course at the Control Data Institute. It lasted long enough to qualify him for a job as junior computer operator with Dataline Inc., a Toronto service bureau. Grenier stayed with Dataline for 12 years, gaining experience serving various clients and rising to become operations manager, getting more and more frustrated with Dataline's seeming indifference to improving Canquote, a stock quotation service bought from the Toronto Stock Exchange in 1981.

In May, 1985, Grenier and his brother David left Dataline and formed Star Data Systems Inc. He had originally intended Star to be a software consulting firm, but quickly changed his mind. Many frustrated Dataline employees called to find out what he was doing and whether he needed help, and a new plan took shape: Star Data Systems would produce Canada's best stock-quote system—with $200,000 borrowed from friends and family.

By early 1987 Star was testing terminals in brokers' offices. Grenier insisted Starquote outperforms the competition from day one. It worked on any kind of terminal, provided multiple screens, and offered more information on more markets. The first sale was made in spring 1987 and by 1990 Star had a 35 percent market share, which it doubled by buying Grenier's old employer, Dataline. Success didn't come easily however, and huge startup costs ran the company out of its seed capital in the first year. More investors were found, but the company still had to borrow, and while sales growth had been rapid, the company had yet to make a profit and owed $10 million to CIBC.

Grenier went searching for capital and, in 1992, sold 52 percent of Star to Canadian General Capital Ltd., for $7 million plus $3 million in convertible debt. That allowed Star to retire most of its bank debt and start making some money. For the nine months ending February 28 the following year, Star managed a profit of $1.6 million on sales of $13.8 million, compared to a year-earlier loss of $1.5 million. "Now we have a good balance sheet as well as a good income statement," says Grenier—and all from an initial investment of $200,000.

Star Data "went public" on the Toronto Stock Exchange in 1995, and made a profit of over $5 million on sales of $44.7 million in 1996. It has become the leading supplier of financial services software in Canada.

Source: Rick Spence, "To Boldly Grow," *Profit: The Magazine for Canadian Entrepreneurs* (June 1993), pp. 30–32.

eliminates one major uncertainty. Although traffic counts are useful in assessing the value of a potential location, the acid test comes when a business opens its doors at that location. This test has already been met in the case of an existing firm. The results are available in the form of sales and profit data. Noncompetition agreements are needed, however, to discourage the seller from starting a new company that will compete directly with the one being sold.

ACQUISITION OF ONGOING OPERATIONS AND RELATIONSHIPS The buyer of an existing business typically acquires its personnel, inventories, physical facilities, established banking connections, and ongoing relationships with trade suppliers. Extensive time and effort would be required to build these elements from scratch. Of course, buying an established firm is an advantage only under certain conditions. For example, a firm's skilled, experienced employees constitute a valuable

asset only if they will continue to work for the new owner. The physical facilities must not be obsolete, and the firm's relationships with banks and suppliers must be healthy. Also, new agreements will probably have to be negotiated with current vendors and leaseholders—a fact that could have a negative impact on the decision to buy an existing business.

A BARGAIN PRICE An existing business may become available at what seems to be a low price. If the seller is more eager to sell the business than the buyer is to buy it, the firm may be available at a discounted price. However, whether it is actually a good buy must be determined by the prospective new owner. The price may appear low, but several factors could make a "bargain price" anything but a bargain. For example, the business may be losing money, the location may be deteriorating, or the seller may intend to reopen another business as a competitor. On the other hand, the business may indeed be a bargain and turn out to be a wise investment.

Finding a Business to Buy

Frequently, in the course of day-to-day living and working, a would-be buyer comes across an opportunity to buy an existing business. For example, a sales representative for a manufacturer or a wholesaler may be offered an opportunity to buy a customer's retail business. In other cases, the prospective buyer may need to search for a business to buy.

Sources of leads about business firms available for purchase include suppliers, distributors, trade associations, and even bankers. Realtors—particularly those who specialize in the sale of business firms and business properties—can also provide leads. In addition, there are specialized brokers, called **matchmakers,** who handle all the arrangements for closing a buyout. At least 2,000 matchmakers handle the mergers and acquisitions of small and mid-sized companies in the United States. There are fewer matchmakers in Canada, but they are becoming a much more frequent way of finding businesses for sale than in the past. Many provincial and some municipal governments also offer matchmaking services. One example is the Ottawa-Carleton Economic Development Corp., which helps high-potential local companies find equity investors to finance growth.

matchmakers
specialized brokers
who bring together
buyers and sellers of
businesses

Investigating and Evaluating the Existing Business

Regardless of the source of leads, each business opportunity requires a background investigation and careful evaluation. As a preliminary step, the buyer needs to acquire information about the business. Some of this information can be obtained through personal observation or discussion with the seller. Talking with other informed parties, such as suppliers, bankers, and customers of the business, is also important.

RELYING ON PROFESSIONALS Although some of the background investigation requires personal checking, the buyer can also seek the help of outside experts. The two most valuable sources of such assistance are accountants and lawyers. The time and money spent on professional help in investigating in a business can pay big dividends—now and in the future. However, the prospective buyer should never relinquish the final decision to the experts. Too often, advisers have a personal interest in whether the acquisition is made. For one thing, their fees may be greater if the business is acquired.

Although advisers are usually valuable in these situations—especially when the buyer is inexperienced—the final consequences of purchasing a business, good and bad, are borne by the buyer. As a result, it is a mistake to assume that professional help is unbiased and infallible. Seek advice and counsel, but the final decision is too important to entrust to someone else. Also, it is wise to seek out others who have acquired a business, to learn from their experience. Their perspective will be different from that of a consultant, and it will bring some balance to the counsel received.

KNOWING WHY THE BUSINESS IS FOR SALE The seller's *real* reasons for selling a going concern may or may not be the *stated* ones. When a company is for sale, always question why the owner is trying to get rid of it. There is a real possibility that the company is not doing well or that there are latent problems that will affect its future performance. The buyer must be wary, therefore, of taking the seller's explanations at face value. Here are some of the most common reasons that owners offer their businesses for sale:

- Old age or illness
- Desire to relocate to a different section of the country
- Decision to accept a position with another company
- Unprofitability of the business
- Discontinuance of an exclusive sales franchise
- Maturation of the industry and lack of growth potential

As a matter of caution, the prospective buyer cannot be certain that the seller-owner will be honest in presenting all the facts about the business, especially concerning financial matters. Too frequently, the seller may have "cooked the books" or have been taking unreported cash out of the business. The only way to avoid an unpleasant surprise later is for the buyer to do his or her best to determine whether the seller is an ethical person.

When purchasing a business, the buyer may be wise to buy the assets only, rather than the business as a whole. When a business is purchased as a total entity, the buyer takes control of the assets but also assumes any outstanding debt, including any hidden or unknown liabilities. Even if the financial records are audited, these debts may not surface, and the new owners will be liable. If the buyer instead purchases only the assets, the seller is responsible for settling any outstanding debts previously incurred. Also, an indemnification clause in the sales contract regarding any unreported debt may protect the buyer.

EXAMINING THE FINANCIAL DATA There are two basic stages in evaluating the financial health of a firm: (1) a review of the financial statements and tax returns for the past five years (or for as many years as are available), and (2) an appraisal, or valuation, of the firm. The first stage helps determine whether the buyer and seller are in the same ballpark. In the second stage, the parties begin refining the terms, including the price to be paid for the firm.

To start, the buyer should determine the history of the business and the direction in which it is moving. To this end, the buyer examines financial data pertaining to the company's operation. If financial statements are available for the past five years, the buyer can get some idea of trends for the business. As an ethical matter, the prospective buyer is obligated to show the financial statements to others only on a need-to-know basis. To do otherwise is a violation of trust and confidentiality.

The buyer should recognize that financial statements may be misleading and may require normalizing to yield a realistic picture of the business. For example,

business owners sometimes understate business income in an effort to minimize taxable income. On the other hand, expenses such as those for employee training or advertising may be reduced to abnormally low levels in an effort to make the income look good in the hopes of selling the business.

Other items that may need adjustment include personal expenses and wage or salary payments. For example, costs related to personal use of business vehicles frequently appear as a business expense. In some situations, family members receive excessive compensation or none at all. "I don't touch 80 percent of the businesses. ... Even when you have the books and records, it's a fiction ... the owners hide the perks," cautions Stanley Salmore, a business broker.[10] All items must be examined carefully to be sure that they relate to the business and are realistic.

Figure 3-4 shows an income statement that has been adjusted by a prospective buyer. Note carefully the buyer's reasons for the adjustments that have been made. Naturally, many other adjustments can be made as well.

The buyer should also scrutinize the seller's balance sheet to see whether asset book values are realistic. Property often appreciates in value after it is recorded on the books. In contrast, physical facilities, inventory, or receivables may decline in

Figure 3-4

Income Statement as Adjusted by Prospective Buyer

Original Income Statement			Required Adjustments	Adjusted Income Statement	
Estimated sales	$172,000			$172,000	
Cost of goods sold	84,240			84,240	
Gross profit		$87,760			$87,760
Operating expenses:					
Rent	$ 20,000		Rental agreement will expire in six months; rent is expected to increase 20%.	$ 24,000	
Salaries	19,860			19,860	
Telephone	990			990	
Advertising	11,285			11,285	
Utilities	2,580			2,580	
Insurance	1,200		Property is under-insured; adequate coverage will double present cost.	2,400	
Professional services	1,200			1,200	
Credit card expense	1,860		Amount of credit card expense is unreasonably large; approximately $1,400 of this amount should be classified as personal expense.	460	
Miscellaneous	1,250	60,225		1,250	$64,025
Net income		$27,535			$23,735

value, so their actual worth is less than their inflated accounting book value. Adjustments to recognize these changes in value are generally not made in the accountant's records but should be considered by the prospective buyer. However, making adjustments to the financial statements serves only as the beginning point for valuing the firm.

VALUATION OF THE BUSINESS

5 Summarize four basic approaches for determining a fair value for a business.

In deciding whether to buy a company, the buyer must arrive at a fair value for the firm. Valuing a company is not easy or exact, even in the best of circumstances. While buyers might prefer audited financial statements, some companies are still run out of a shoe box. For such companies, the buyer will have to examine federal tax returns, GST returns, and provincial sales tax statements. It may also be helpful to scrutinize invoices and receipts—with both customers and suppliers—as well as the bank statements.

Although numerous techniques of valuing a company are used, they are typically derivations of four basic approaches: (1) asset-based valuation, (2) market-based valuation, (3) earnings-based valuation, and (4) cash flow-based valuation.

ASSET-BASED VALUATION The **asset-based valuation approach** assumes that the value of a firm can be determined by estimating the value of its underlying assets. Three variations of this approach involve estimating (1) a modified book value for the assets, (2) the replacement value of the assets, and (3) the assets' liquidation value. The **modified book value approach** uses the firm's book value, as shown in the balance sheet, and adjusts this value to reflect any obvious differences between the historical cost of an asset and its current value. For instance, marketable securities held by the firm may have a market value totally different from their historical book value. The same may be true for real estate. The second asset-based approach, the **replacement value approach,** attempts to determine what it would cost to replace each of the firm's assets. The third method, the **liquidation value approach,** estimates the amount of money that would be received if the firm ended its operations and liquidated the individual assets.

The asset-based valuation approaches are not especially effective in helping a prospective buyer decide what to pay for a firm. Historical costs shown on the balance sheet may bear little relationship to the current value of the assets. The book value of an asset was never intended to measure present value. Although making adjustments for this misapplication may be better than not recognizing the inherent weakness, it builds an estimate of value on a weak foundation. Also, all three asset-based techniques fail to recognize the firm as a going concern. On the other hand, they do estimate the value that could be realized if the business were liquidated, which is good information to have.

MARKET-BASED VALUATION The **market-based valuation approach** relies on financial markets in estimating a firm's value. This method looks at the actual market prices of firms that are similar to the one being valued and have been recently sold, or that are traded publicly on a stock exchange. For instance, as a prospective buyer, you might find recently sold companies having growth prospects and levels of risk comparable to the firm you wish to value. For each of these companies, you could calculate the price-to-earnings ratio, measured as follows:

$$\text{Price-to-earnings ratio} = \frac{\text{Market price}}{\text{After-tax earnings}}$$

asset-based valuation approach determination of the value of a business by estimating the value of its assets

modified book value approach determination of the value of a business by adjusting book value to reflect differences between the historical cost and the current value of the assets

replacement value approach determination of the value of a business based on the cost necessary to replace the firm's assets

liquidation value approach determination of the value of a business based on the money available if the firm were to liquidate its assets

market-based valuation approach determination of the value of a business based on the sale prices of comparable firms

You then apply this ratio to estimate the prospective company's value as if it had the same price-to-earnings ratio as the similar firms that were recently sold.

The market-based valuation approach is not as easy as it might appear, because it is often difficult to find even one company that provides a good comparison in every way. It is not enough simply to find a firm in the same industry, although that might provide a rough approximation. Instead, the ideal company is in the same or a similar type of business and has a similar growth rate, financial structure, asset turnover ratio (sales/total assets), and profit margin (profits/sales). There is little published information about company purchases; however, many large accounting firms have departments that can sometimes provide information about the selling prices of comparable companies. Most major real-estate companies also have an "ICI," or industrial, commercial, investment department that can provide information.

As an example, assume that you are considering the purchase of the Aberdeen Company, which has after-tax earnings (net income) of $80,000. You are interested in determining a fair price for the company and have located three comparable firms that recently sold, on average, for six times their earnings after taxes. That is,

$$\text{Price-to-earnings ratio} = \frac{\text{Market price}}{\text{After-tax earnings}} = 6$$

Using this information, you estimate the market value of Aberdeen's equity as follows:

$$\frac{\text{Aberdeen's market value}}{\text{Aberdeen's after-tax earnings}} = 6$$

or

$$\text{Aberdeen's market value} = 6 \left(\text{Aberdeen's after-tax earnings} \right)$$

Given Aberdeen's after-tax earnings of $80,000, you estimate its equity market value (the owner's value) to be $480,000:

$$\text{Aberdeen's market value} = 6(\$80,000)$$
$$= \$480,000$$

Thus, it could reasonably be argued that the market value of Aberdeen Company's equity ownership, a price you might be willing to pay for the firm, is about $480,000.

EARNINGS-BASED VALUATION We now provide a different perspective, in which the value of a firm is not determined by historical or replacement costs or by market comparables, but by future returns from the investment. That is, the estimated value of the firm is based on its ability to produce future income or profits—thus, the name **earnings-based valuation approach.**

Different procedures are used in valuing a company based on its earnings, but the underlying concept is generally the same: (1) determine normalized earnings, and (2) divide this amount by a capitalization rate. That is,

$$\text{Firm's value} = \frac{\text{Normalized earnings}}{\text{Capitalization rate}}$$

Normalized earnings are earnings that have been adjusted for any unusual items, such as a one-time loss in the sale of real estate or as the consequence of a fire. Also, the buyer should be certain that all relevant expenses are included, such as a fair

earnings-based valuation approach
determination of the value of a business based on its potential future earnings

normalized earnings
earnings that have been adjusted for unusual items, such as fire damage

salary for the owner's time. The appropriate **capitalization rate** is based on the riskiness of the earnings and the expected growth rate of these earnings in the future. The relationships are as follows:

1. The more (less) *risky* the business, the higher (lower) the *capitalization rate* to be used, and, as a consequence, the lower (higher) the firm's value.
2. The higher (lower) the *projected growth rate* in future earnings, the lower (higher) the *capitalization rate* to be used and, therefore, the higher (lower) the firm's value.

These relationships are presented graphically in Figure 3-5.

In practice, the capitalization rate is determined largely by rules of thumb; that is, it is based on conventional wisdom and the experience of the person performing the valuation. For example, some appraisers assign capitalization rates for different types of firms as follows:

Small, well-established businesses, vulnerable to recession	15 percent
Small companies requiring average executive ability but operating in a highly competitive environment	25 percent
Firms that depend on the special, often unusual, skill of one individual or small group of managers	50 percent

Assume that the normalized earnings for a company are $130,000 (before deducting anything for the owner's salary) and that fair compensation for the owner's time would be $50,000. Using the earnings-based valuation technique, the appraiser would capitalize the $80,000 in earnings that remains after the owner's salary is deducted ($130,000 – $50,000). If the appraiser uses a 25 percent capitalization rate, the firm would be valued at $320,000, calculated as follows:

$$\text{Firm's value} = \frac{\text{Normalized earnings}}{\text{Capitalization rate}}$$

$$= \frac{\$80,000}{0.25}$$

$$= \$320,000$$

<div style="float: right; width: 22%; font-size: small;">

capitalization rate
a figure, determined by the riskiness of current earnings and the expected growth rate of future earnings, that is used to assess the earnings-based value of a business

</div>

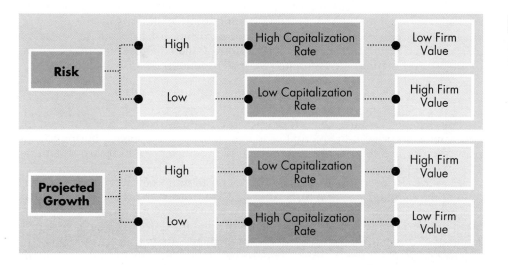

Figure 3-5

Determinants of a Firm's Capitalization Rate

cash flow-based valuation approach determination of the value of a business by comparing the expected and required rates of return on the investment

CASH FLOW-BASED VALUATION Although not popular, a **cash flow-based valuation approach**—valuing a company based on the amount and timing of its future cash flows—makes a lot of sense. The earnings-based valuation approach, while used more often in practice, presents a conceptual problem. It considers earnings, rather than cash flows, as the item to be valued. From an investor's or owner's perspective, the value of a firm should be based on future cash flows, not reported earnings—especially not a single year of earnings. Valuation is just too complex a process to be captured by a single earnings figure. For one thing, there are simply too many ways to influence a firm's earnings favourably (even when using generally accepted accounting principles) while having no effect on future cash flows, or, even worse, reducing cash flows.

Buying a business is in one sense similar to investing in a savings account in a bank. With a savings account, you are interested in the cash (capital) you have to put into the account and the future cash flows you will receive in the form of interest. Similarly, when you buy a company, you should be interested in future cash flows received relative to capital invested. In a cash flow-based valuation, a comparison is made between the expected rate of return on investment (the interest rate promised by the bank) and the required rate of return to determine whether the investment (savings account) is satisfactory.

Two steps are involved in measuring the present value of a company's future cash flows:

1. Estimate the future cash flows that can be expected by the investor.
2. Decide on the investor's required rate of return.

The first step—projecting cash flows—is no simple matter and is beyond the scope of this book. However, anyone serious about valuing a company would be well advised to develop an understanding of the technique or to seek assistance from someone who can help in this regard.

The second step involves selecting a discount rate to be used in bringing the firm's future cash flows back to their present value.[11] This rate is not the same as the capitalization rate used for earnings. The capitalization rate is used to convert a single point estimate of the current or normalized earnings into value. A required rate of return is used as a discount rate that is applicable to a stream of projected future cash flows. The required rate of return is, therefore, the opportunity cost of the funds: An investor must think, "If I do not make this investment (buy this company), what is the best rate of return that I could earn on another investment having a similar level of risk?" The answer to this question provides the appropriate discount rate to be used in valuing future cash flows.

risk premium the difference between the required rate of return on a given investment and the risk-free rate of return

The required rate of return also equals the existing risk-free rate in the capital markets, such as the rate earned on short-term Canadian government securities, plus a return premium for assuming risk (**risk premium**). In other words,

Required rate of return = Risk-free rate of return + Risk premium

For example, assume the current rate on Canadian treasury bills, a short-term government security, is 4 percent. If, for a given investment, such as buying a company, the risk premium is 15 percent, then the required rate of return should be 19 percent (4 percent + 15 percent).

How the risk premium is estimated is clearly an important ingredient in determining the required rate of return. Although there are no hard-and-fast rules that can be used in determining the required rate of return, the smaller companies listed on the Toronto Stock Exchange have provided investors an average risk premium of 15 percent. So if the rate of return on a government security is 6 percent, an investor should expect at least a 21 percent rate of return on his/her investment

(6 percent risk-free rate + 15 percent risk premium)—and even more if the firm being valued is riskier.

In fact, for most very small firms, the rate should be significantly more than 21 percent. Suggested risk premiums to be required above and beyond the risk-free rate are presented in Table 3-2. As you look at the different categories, you will see that categories 4 and 5 apply to small companies. (Small firms also frequently fall in category 3.) Thus, the risk premium—the rate above the risk-free rate—should, according to one experienced appraiser, be at least 16 percent, and possibly as much as 30 percent, depending on the riskiness of the firm being valued. Given the required rate of return for valuing a company, an appraiser can then use the rate to calculate the present value of the firm's future cash flows.

Nonquantitative Factors to Consider in Valuing a Business

In addition to the above quantitative methods of valuation, there are a number of other factors to consider in evaluating an existing business. Although only indirectly related to a company's future cash flows and financial position, they should be mentioned. Some of these factors are:

- *Competition.* The prospective buyer should look into the extent, intensity, and location of competing businesses. In particular, the buyer should check to see whether the business in question is gaining or losing in its race with competitors.
- *Market.* The adequacy of the market to maintain all competing business units, including the one to be purchased, should be determined. This entails market

Category	Description	Risk Premium
1	Established businesses with a strong trade position that are well financed, have depth in management, have stable past earnings, and whose future is highly predictable.	6–10%
2	Established businesses in a more competitive industry that are well financed, have depth in management, have stable past earnings, and whose future is fairly predictable.	11–15%
3	Businesses in a highly competitive industry that require little capital to enter, have no management depth, and have a high element of risk, although past record may be good.	16–20%
4	Small businesses that depend on the special skill of one or two people or large established businesses that are highly cyclical in nature. In both cases, future earnings may be expected to deviate widely from projections.	21–25%
5	Small "one-person" businesses of a personal services nature, where the transferability of the income stream is in question.	26–30%

Table 3-2

Suggested Risk Premium Categories

Source: James H. Schilt, "Selection of Capitalization Rates—Revisited," *Business Valuation Review,* American Society of Appraisers, P.O. Box 17265, Washington, DC 20041 (June 1991), p. 51.

research, study of census data, and personal, on-the-spot observation at each competitor's place of business.

- *Future community development.* Examples of community development planned for the future that could have an indirect impact on a business include changes in zoning ordinances already enacted but not yet in effect and change from two-way traffic flow to one-way traffic flow.
- *Legal commitments.* These commitments may include contingent liabilities, unsettled lawsuits, delinquent tax payments, missed payrolls, overdue rent or instalment payments, and mortgages of record against any of the real property acquired.
- *Union contracts.* The prospective buyer should determine what type of labour agreement, if any, is in force, as well as the quality of the firm's employee relations.
- *Buildings.* The quality of the buildings housing the business, particularly any fire hazards involved, should be checked. In addition, the buyer should determine whether there are restrictions on access to the building.
- *Product prices.* The prospective owner should compare the prices of the seller's products with manufacturers' or wholesalers' catalogues and prices of competing products in the locality. This is necessary to ensure full and fair pricing of goods whose sales are reported on the seller's financial statements.

Negotiating and Closing the Deal

The purchase price of the business is determined by negotiation between buyer and seller. Although the calculated value may not be the price eventually paid for the business, it gives the buyer an estimated value to use in negotiating price. Typically, the buyer tries to purchase the firm for something less than the full estimated value. Of course, the seller tries to get more than that value.

An important part of this negotiation is the terms of purchase. In many cases, the buyer is unable to pay the full price in cash and must seek extended terms. The seller may also be concerned about taxes on the profit from the sale. Terms may become more attractive to the buyer and the seller as the amount of the down payment is reduced and/or the length of the repayment period is extended.

Like a purchase of real estate, the purchase of a business is closed at a specific time. The closing may be handled by a title company or an attorney. Preferably, the closing occurs under the direction of an independent third party. If the seller's attorney is suggested as the closing agent, the buyer should exercise caution. A buyer should never go through a closing without an experienced attorney who represents only the buyer.

A number of important documents are completed during the closing. These include a bill of sale, certifications as to taxing and other governmental regulations, and agreements pertaining to future payments and related guarantees to the seller. Also, the buyer should be certain to apply for new federal and provincial tax identification numbers. Otherwise, the buyer may be responsible for past obligations associated with the old numbers.

6 Describe the characteristics of highly successful startup companies.

INCREASING THE CHANCES OF A SUCCESSFUL STARTUP: LESSONS FROM HIGH-GROWTH FIRMS

Anyone who has a dream of owning and operating a small business should do everything possible to enhance the chances of success. Observing successful role models is one way to increase the likelihood of realizing the dream.

A key determinant of success is a firm's growth in sales, provided, of course, that the profits and cash flows generated from the sales are adequate. Higher sales enable a firm to cover fixed costs by achieving economies of scale. Although a significant increase in sales can cause financial problems, sales growth is necessary to get beyond mere survival. Growing firms can fail, but the chance for creating economic value—a key barometer of success—and for creating jobs within a community where the business is located is greatly enhanced through growth.

Every June, *Profit: The Magazine for Canadian Entrepreneurs* publishes a list of Canada's fastest-growing companies. In reviewing the stories of the firms that made the 1997 list, authors Ian Portsmouth and Rick Spence found 10 lessons for growing companies:

1. "Never settle for second best." Growing companies need to make a commitment to quality, learning, and improving in every aspect of the business.
2. "Use relationships to tap export markets." "Piggybacking" on a current or potential client's exporting expertise is an effective, less risky, and efficient way to learn the ins and outs of exporting.
3. "Play to win, win, win." We're all familiar with the notion that businesses strive for "win–win" scenarios, but today you have to go further, with governments, employees, customers, suppliers, or strategic partners.
4. "Beg, borrow, or steal." If you're looking for a hot new product, you don't have to *build* a better mousetrap. Look around for one you can use. Many products and services are developed in the United States and overseas well before they reach the Canadian market, so see what's available beyond Canada's borders.
5. "Create product synergies." Developing a mix of products that fuel each other increases your market reach and can solidify customer relationships.
6. "Ride the edge": be at the leading edge in using and producing technology.
7. "Let your employees do the thinking." If employees come to you with problems you think they can handle, ask them to come up with a solution; it keeps them accountable.
8. "Raise the barriers." Dominate niches by offering better products, service, or price.
9. "Never stand still." While 79 percent of *Profit 100* companies have business plans, few rely on them as guides to the future. They continually revise their plans.
10. "Look five years out." Like Wayne Gretzky, who built his career on knowing where the puck *will be*, fast-growing companies position themselves for tomorrow's opportunities.[12]

The right beginning is important to a new company's eventual success. Leslie Brokaw has identified several characteristics that are common to high-growth firms.[13] His views are based on a study of *Inc. 500* companies, firms identified by *Inc.* magazine as the fastest-growing businesses in the United States during the prior five years. Brokaw says:

Companies that grow begin differently from the ones that don't in a handful of starkly identifiable ways. The distinguishing traits of a successful startup have to do with the kind of experience and knowledge its founders possess. They have to do with a startup's ability to seek and nurture alliances, whether for financing or product development. And they have to do with the market ambitions a company adopts right at the outset.

Brokaw continues by describing the observable features of these high-growth firms, which include the following:

1. The venture is most often a team effort. The vast majority of high-growth firms are started by a group that brings diversity and balance to the business.
2. The founders bring meaningful experience to the business. They are not learning the business as they begin the operations.
3. The founders of high-growth firms often have started other businesses in the past. In 50 percent of the 1992 *Inc. 500* firms, the president had started at least one business before starting the most recent venture. However, many of these early startups resulted in failure—only 27 percent of the earlier companies were still in existence.
4. Most frequently, high-growth companies are in service or manufacturing industries. Almost half of the *Inc. 500* firms are classified as high tech, with 25 percent being manufacturers, compared with 56 percent in services. Only 7 percent are in retailing.
5. High-growth firms are better financed—but not by much. High-growth companies begin with more money, but only slightly more.
6. The founders of high-growth companies share ownership in the business. In high-growth firms, the founders do not keep all the equity; they frequently own less than half of it. They think it is better to own a part of something large than all of something small.
7. High-growth firms do not limit themselves to local markets. The majority of the *Inc. 500* companies receive more than half of their sales from outside their local region. Over one-third of these businesses have sales from overseas customers. It is especially important for Canadian companies to move beyond their local trading area if they wish to grow, since Canada has a relatively small population.

Brokaw concludes with some predictions about the trends of highly successful startups:

> *We'll find that larger percentages of successful startups will have formed alliances with major companies in their early years. More will be exporting ever greater portions of their output to customers overseas. Today's startups, we'll discover, will have continued to modify the ways they're set up, whom they become dependent on, and how far-reaching they try to be, all in response to the increasing globalization—and increasing complexity—of the marketplace.*

The preceding viewpoint presumes that the goal is to grow—and grow fast. As was suggested earlier, however, growth has its good side and its bad side. Many firms have encountered severe, if not fatal, consequences from growing too fast. John Forzani, principal founder of the Forzani Group, has experienced the problems of growing too fast. Forzani Group started with one specialty athletic footwear store in Calgary, Alberta, and grew by acquiring such well-known chains as Sport Chek, Sports Experts, and Jersey City. A new inventory control system that resulted in overstocking combined with a very competitive market resulted in a substantial loss in 1995, a situation that severely affected the company's plans for growth. The problem still had not been overcome by mid-1997, and the future of Forzani Group is unclear.[14] Also, some entrepreneurs prefer not to grow too large or too quickly. They prefer to remain small or at least to control the level of growth at what for them is a manageable rate when everything is considered, including priorities for their personal lives. Finally, a startup should avoid increasing sales when the profits associated with the sales are not sufficient to provide an attractive return on the capital invested—an issue we will discuss more completely in Chapters 6 and 23. However, even with the preceding caveats in mind, an entrepreneur cannot ignore the importance of achieving an adequate level of sales. In this regard, we emphasize learning from those who do it well—the kinds of firms that have been described by Brokaw.

<div style="border:1px solid #000; padding:10px;">

Looking Back

1 **Give three reasons for starting a *new* business rather than buying an existing firm or acquiring a franchise.**
- A new business can feature a recently invented or newly developed product or service.
- A new business can take advantage of an ideal location, equipment, products or services, employees, suppliers, and bankers.
- A new business avoids undesirable precedents, policies, procedures, and legal commitments of existing firms.

2 **Distinguish the different types and sources of startup ideas.**
- The different types of startup ideas include existing concepts redirected to new markets, technologically derived ideas, and ideas to perform existing functions in a new and improved manner.
- Ideas for new startups come from a variety of sources, including personal experiences, hobbies, accidental discovery, and deliberate search.

3 **Identify five factors that determine whether an idea is a good investment opportunity.**
- The timing must be good.
- The firm must have the ability to achieve a durable or sustainable competitive advantage.
- There must be significant profit and growth potential.
- There should be a good fit between the entrepreneur and the opportunity.
- No fatal flaws can exist.

4 **List some reasons for buying an existing business.**
- Buying an existing company can reduce uncertainties.
- In acquiring an existing firm, the entrepreneur can take advantage of the company's ongoing operations and established relationships.
- It may be cheaper.

5 **Summarize four basic approaches for determining a fair value for a business.**
- A firm's value is based on the assets it owns (asset-based valuation).
- A firm's value is based on the market price of similar companies (market-based valuation).
- A firm's value is based on the amount of earnings the business produces (earnings-based valuation).
- A firm's value is based on the present value of the firm's future cash flows (cash flow-based valuation).

6 **Describe the characteristics of highly successful startup companies.**
- Most high-growth companies began through a team effort.
- The founders have related experience.
- The founders have often started other businesses.
- High-growth companies are frequently found in service or manufacturing industries.
- High-growth firms are better financed—but not by much.
- The founders of high-growth companies share ownership in the business.
- High-growth firms do not limit themselves to local markets.

</div>

New Terms and Concepts

startup	modified book value approach	capitalization rate
buyout	replacement value approach	cash flow-based valuation approach
Type A ideas	liquidation value approach	risk premium
Type B ideas	market-based valuation approach	
Type C ideas	earnings-based valuation approach	
serendipity	normalized earnings	
matchmakers		
asset-based valuation approach		

You Make the Call

Situation 1 After selling his small computer business, James Stroder set out on an 18-month sailboat trip with his wife and young children. He had founded the business several years earlier, and it had become a million-dollar enterprise. Now, he was looking for a new venture.

While giving his two sons reading lessons on board the sailboat (they each had slight reading disabilities), Stroder had an inspiration for a new company. He wondered why a computer could not be programmed to drill special education students who needed repetition to recognize and pronounce new words correctly.

Source: Based on an article in *The Wall Street Journal.* (Names are fictitious.)

Question 1 How would you classify Stroder's startup idea?
Question 2 What was the source of Stroder's new idea?
Question 3 Do you think Stroder might develop his idea with a startup or a buyout? Why?

Situation 2 Four years after starting their business, Bill and Janet Brown began to have thoughts of selling out. Their business, Bucket-to-Go, had been extremely successful, as indicated by an average 50 percent increase in revenue in each of its years in existence. Bucket-to-Go began when Bill turned his hobby of making wooden buckets into a full-time business. The buckets were marketed nationwide in gift shops and garden centres.

Sam Kline learned of the buyout opportunity after contacting a business broker. Kline wanted to retire from corporate life and thought this business would be an excellent opportunity.

Question 1 Which valuation technique do you think Kline should use to value the business? Why?
Question 2 What accounting information should Kline consider? What adjustments might be required?
Question 3 What qualitative information should Kline evaluate?

Situation 3 Susan Mize had worked with her father in a successful building materials business. The family had sold the company, and Mize received a portion of the sales price. After several months, Mize began thinking about starting or buying a company. One of her hobbies was backpacking; she had hiked the highest peaks in the Canadian Rockies. In her search for a new business, Mize heard of a company that made small trailers for motorcycles. These trailers were fairly popular with retirees who were cyclists and with individuals who liked to travel on motorcycles in order to go into the backwoods where a car could not go.

After several meetings, Mize and the current owner of the firm negotiated a selling price and the deal was consummated. Immediately after the purchase, Mize moved the business from its present location to her own town, several hundred kilometres away.

Question 1 Why should Mize buy the company instead of starting her own firm?
Question 2 What are the pros and cons for Mize's buying this particular business?
Question 3 Do you think Mize made a mistake in moving the business to her hometown?

DISCUSSION QUESTIONS

1. Why would an entrepreneur prefer to launch an entirely new venture rather than buy an existing firm?
2. Suggest a product or a service not currently available that might lead to a new small business. How safe would it be to launch a new business depending solely on that one new product or service? Why?
3. Use the categories in Figure 3-2 to classify a mobile car service that changes oil and filters in parking lots. Can you think of a similar but different business that might fit the other two categories? Explain.
4. Suppose that a business available for purchase has shown an average net profit of $40,000 for the past 5 years. During these years, the amount of profit fluctuated between $20,000 and $60,000. The business is in a highly competitive industry, and its purchase requires only a small capital outlay. Thus, the barriers to entry are low. State your assumptions, and then calculate the value that you might use in negotiating the purchase price.
5. Contrast the market-based valuation approach with the earnings-based approach. Which is easier to apply? Which is more appropriate?
6. Using the earnings-based valuation approach, value the following companies:
 a. The normalized net income is $50,000. The business requires average executive ability and a comparatively small capital investment. Established goodwill, however, is of distinct importance.
 b. The normalized net income is $80,000. The firm is a small industrial business in a highly competitive industry and requires a relatively small capital outlay. Anyone with a little capital may enter the industry.
 c. The normalized net income is $30,000. The business depends on the special skills of a small group of managers. The business is highly competitive, and the failure rate in the industry is relatively high.
 d. The normalized net income is $60,000. The firm is a personal service business. Little, if any, capital is required. The earnings of the enterprise reflect the owner's skill; the owner is not likely to be able to create an organization that will successfully carry on.
7. Describe the relationship between a firm's capitalization rate and (1) the riskiness of the firm, and (2) the firm's prospects for growth.
8. Differentiate between a capitalization rate and a required rate of return.
9. What is the present risk-free rate, as reported in *The Financial Post* or *The Globe and Mail*? Select a small company, and estimate what you believe to be an appropriate risk premium and total required rate of return if you were to buy the company.
10. If your goal is to start a business with high growth potential, how should you structure the company?

EXPERIENTIAL EXERCISES

1. Look through some small business periodicals in your school library for profiles of five or six new startups. Report to the class, describing the sources of the ideas.
2. Consult the *Yellow Pages* to locate the name of a business broker. Interview the broker and report to the class on how she or he values businesses.
3. Select a startup with which you are familiar and then write a description of your experiential and educational background. Evaluate the extent to which you are qualified to operate that startup.
4. Consult your local newspaper's new business listings and then contact one of the firms to arrange a personal interview. Report to the class on how the

idea for the new business originated. Classify the type of idea, according to Figure 3-2.

Exploring the

5. Do a word search on the Web for "startup business." Report on five of the references you found in your search.

CASE 3
Kingston Photographer's Supplies (p. 595)

Franchising
Opportunities

Successful ventures are not always rooted in spectacular and innovative products or services. Often an entrepreneur simply recognizes an empty market niche and provides an ordinary product or service to receptive customers through appropriate marketing strategies.

The Tim Horton's chain of doughnut shops was started in 1964 by legendary Toronto Maple Leaf defenceman Tim Horton and partner Ronald Joyce. They recognized a virtually empty niche in the growing fast-food market and launched what would become Canada's most successful home-grown franchise chain, rivalling McDonald's in size and sales in

Looking Ahead

After studying this chapter, you should be able to:

1 Describe the basic concept of franchising and some of the important approaches.

2 Identify the major advantages and disadvantages of franchising.

3 Discuss the process for evaluating a franchise.

4 Explain the benefits derived from becoming a franchisor.

5 Describe the critical franchisor/franchisee relationship.

Chapter 3 examined the alternatives of creating an entirely new venture or buying an existing business—startups and buyouts. This chapter examines a third alternative—beginning a business by franchising. This is a viable alternative since the growth pattern for franchised businesses has historically been steady.

One of the first franchise arrangements was a 19-century distribution relationship between Singer Sewing Machine Company and its dealers. Post–World War II franchise growth was based on the expansion of the franchising principle into such businesses as motels, variety shops, drugstores, and employment agencies.

Then came the boom in the 1960s and 1970s, which featured franchising of fast-food outlets. Franchising growth has continued into the 1990s with a major emphasis on global franchising. The United States has provided the biggest market for Canadian franchisors, although Europe and Japan have also been receptive. Even China and Russia have allowed some franchising from abroad, such as McDonald's.

It is expected that franchising will continue to help thousands of entrepreneurs realize their business ownership dreams each year. First, let's examine the language and structure of the franchising system.

Canada. The company counted on the name recognition of Tim Horton and had nearly 50 stores by 1974, the year Horton's hockey career was ended by his death in a car accident. Since then, the chain has grown to over 1,000 outlets in Canada and the northern United States, with sales of over $700 million and an estimated 36 percent market share in the $1.5 billion doughnut market in Canada. Joyce completed the sale of the company to Wendy's International for about $450 million in 1995, in part to gain better access to the U.S. market. Apparently, many people "always got time for Tim Horton's."

Source: John Saunders, "Tim Horton's Name to Live On," *The Globe and Mail*, August 9, 1995, p. B1; and "Tim Horton's Growing," *Calgary Herald*, August 2, 1997, p. E4.

UNDERSTANDING THE FRANCHISE OPTION

1 Describe the basic concept of franchising and some of the important approaches.

The phrase *business opportunity* is used so much in promoting franchising that it seems to relate to franchising in a special way. However, franchising is just one type of business opportunity. It involves a formalized arrangement and a set of relationships that govern the way a business is operated. Franchise companies usually provide members of the system (franchisees) with names, logos, products, operating procedures, and more.

From the perspective of an entrepreneur, franchising may reduce the overall risk of starting and operating a business. The franchise arrangement allows new business operators to benefit from the accumulated business experience of all members of the franchise system. It is estimated that 1 of every 12 businesses is a franchise.[1]

The Language of Franchising

The term *franchising* is defined in many ways. In this book, we use a broad definition to encompass the term's wide diversity. **Franchising** is a marketing system revolving around a two-party legal agreement whereby one party (the **franchisee**) is granted the privilege to conduct business as an individual owner but is required to operate according to methods and terms specified by the other party (the **franchisor**). The legal agreement is known as the **franchise contract,** and the privileges it conveys are called the **franchise.**

franchising
a marketing system revolving around a two-party legal agreement whereby the franchisee conducts business according to terms specified by the franchisor

franchisee
an entrepreneur whose power is limited by a contractual relationship with a franchising organization

The recent proliferation of fast-food franchises overseas vividly illustrates the success of franchising. This Moscow McDonald's has an employee turnover rate of only 3 percent; these young workers earn more than their parents do.

franchisor
the party in a franchise contract who specifies the methods to be followed by and the terms to be met by the other party

franchise contract
the legal agreement between franchisor and franchisee

franchise
the privileges in a franchise contract

product and trade name franchising
a franchise relationship granting the right to use a widely recognized product or name

business format franchising
an agreement whereby the franchisee obtains an entire marketing system and ongoing guidance from the franchisor

piggyback franchising
the operation of a retail franchise within the physical facilities of a host store

master licensee
firm or individual acting as a sales agent with the responsibility for finding new franchisees within a specified territory

The potential value of any franchising arrangement is defined by the rights contained in the franchise contract. The extent and importance of these rights are quite varied. For example, a potential franchisee may desire the right to use a widely recognized product or name. The term commonly used to describe this relationship between franchisor (supplier) and franchisee (buyer) is **product and trade name franchising.** Gasoline service stations, automobile dealerships, and soft drink bottlers are typical examples. Currently, product and trade name franchising accounts for about 30 percent of all franchise businesses but almost 70 percent of all franchise sales.[2]

Alternatively, the potential franchisee may want an entire marketing system and an ongoing process of assistance and guidance. This type of relationship is referred to as **business format franchising.** Fast-food outlets, hotels and motels, and business services are examples of this type of franchising. The volume of sales and the number of franchise units owned through business format franchising have increased steadily since the early 1970s.

Piggyback franchising refers to the operation of a retail franchise within the physical facilities of a host store. Examples of piggyback franchising include a Second Cup franchise doing business inside an Home Depot outlet or a car-phone franchise within a car automobile dealership. This form of franchising benefits both parties. The host store is able to add a new product line or service, and the franchisee obtains a location near prospective customers.

A **master licensee** is a firm or individual having a continuing contractual relationship with a franchisor to sell its franchises. This independent company or businessperson is a type of sales agent. Master licensees are responsible for finding new franchisees within a specified territory. Sometimes they will even provide support services such as training and warehousing, which are traditionally provided by the franchisor. Another franchising strategy gaining widespread usage is **multiple-unit ownership,** a situation that occurs when one franchisee owns more than one unit. Some of these franchisees are called **area developers,** individuals or firms that obtain the legal right to open several outlets in a given area. For example, Jeff Goguen's company, Can-Tex Entertainment Company of Calgary, Alberta is an area developer that grew from zero Blockbuster Video stores in Alberta in 1989 to 26 in 1997. Jeff sold Can-Tex back to the U.S. parent Viacom in 1997.[3] Another example is George Cohon's purchase of the McDonald's franchise for Canada in 1967.

The Structure of the Franchising Industry

Three types, or levels, of franchising systems offer various relationships for entrepreneurs. Figure 4-1 depicts each of these systems and provides examples. In **System A franchising,** the producer/creator (the franchisor) grants a franchise to a wholesaler (the franchisee). This system is often used in the soft drink industry. Dr Pepper and Coca-Cola are examples of System A franchisors.

In the second type, **System B franchising,** the wholesaler is the franchisor. This system prevails among supermarkets and general merchandising stores. Canadian Tire and Home Hardware are examples of System B franchisors.

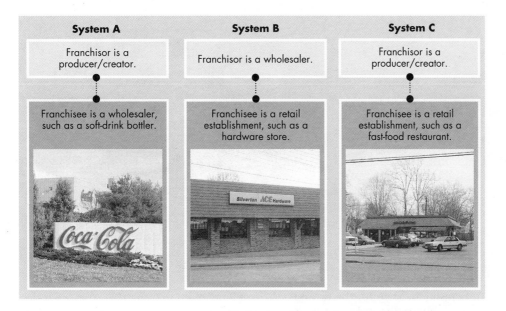

Figure 4-1

Alternative Franchising Systems

multiple-unit ownership
a situation in which a franchisee owns more than one franchise from the same company

area developers
individuals or firms that obtain the legal right to open several franchised outlets in a given area

System A franchising
a franchising system in which a producer grants a franchise to a wholesaler

System B franchising
a franchising system in which a wholesaler is the franchisor

System C franchising
The most widely used franchising system, in which a producer is the franchisor and a retailer is the franchisee

The third type, **System C franchising,** is the most widely used. In this system, the producer/creator is the franchisor and the retailer is the franchisee. Automobile dealerships and gasoline service stations are prototypes of this system. In recent years, it has also been used successfully by many fast-food outlets and printing services. Notable examples of System C franchisors are Tim Horton's, Yogen Fruz, and Goliger's Travel.

Total Canadian franchise revenues were $71.7 billion in 1990. The most successful types of franchises in Canada have been in auto parts and services, and retail goods, both food and other products.[4]

ADVANTAGES AND DISADVANTAGES OF FRANCHISING

"Look before you leap" is an old adage that should be heeded by potential franchisees. Entrepreneurial enthusiasm should not cloud your eyes to the realities, both good and bad, of franchising. Therefore, we will first look at the advantages of buying a franchise and then examine the limitations. The choice of franchising over alternative methods of starting your own business is ultimately based on weighing all the pluses and minuses of franchising. Figure 4-2 illustrates the major factors in this evaluation. Franchising will not be the ideal choice for all prospective entrepreneurs because the various factors carry different weights for different individuals, depending on their personal goals and circumstances. However, many people find a franchise to be the best choice.[5] Study these advantages and disadvantages carefully, and remember them when you are evaluating the franchising option.

2 Identify the major advantages and disadvantages of franchising.

Advantages of Franchising

Buying a franchise can be attractive for a variety of reasons. The greatest overall advantage by far is its probability of success! Business failure data are difficult to find and evaluate. Nevertheless, the success rate for franchises seems much higher than that for nonfranchised businesses. According to Ben DiCastro, senior manager of

Figure 4-2

*Major Pluses and
Minuses in the
Franchising Calculation*

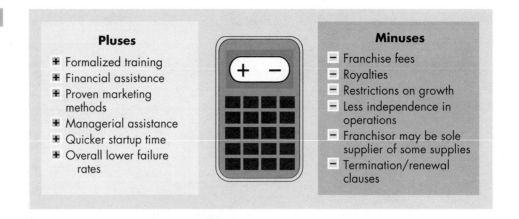

Pluses

+ Formalized training
+ Financial assistance
+ Proven marketing methods
+ Managerial assistance
+ Quicker startup time
+ Overall lower failure rates

Minuses

− Franchise fees
− Royalties
− Restrictions on growth
− Less independence in operations
− Franchisor may be sole supplier of some supplies
− Termination/renewal clauses

franchising markets for the Royal Bank, over 90 percent of franchises survive for five years, compared to only 23 percent of independent start-ups.[6]

Also, a 1991 study by Arthur Andersen, the accounting firm, found that nearly 97 percent of franchisee-owned units opened five years previously were still in operation.[7] There appears to be little question that the failure rate for independent small businesses, in general, is much higher than that for franchised businesses.

One explanation for the lower failure rate of franchises is most franchisors are highly selective when granting a franchise. Many potential franchisees who qualify financially are rejected. "You have to be discriminating," says Edward Kushell, president of The Franchise Consulting Group. Many of the large franchisors get 10 applicants for every one they accept.[8]

There are three additional, and more specific, reasons why a franchise opportunity is appealing. A franchise is typically attractive because it offers (1) training, (2) financial assistance, and (3) operating benefits. Naturally, all franchises are not equally strong in all these aspects. But these advantages motivate people to consider the franchise arrangement.

TRAINING The training received from the franchisor is important because of the managerial weakness typical of many small entrepreneurs. To the extent that it can help alleviate this weakness, the training program offered by the franchisor constitutes a major benefit. Training by the franchisor often begins with an initial period of a few days or a few weeks at a central training school or at another established location. For example, Tim Horton's has a training centre in Burlington, Ontario that is the size of a small office building, and McDonald's Canada runs the Canadian Institute of Hamburgerology.[9]

Initial training is ordinarily supplemented with subsequent training and guidance. This may involve refresher courses and/or visits by a travelling company representative to the franchisee's location from time to time. The franchisee may also receive manuals and other printed materials that provide guidance for the business. However, in particular cases, it may be difficult to distinguish between guidance and control. The franchisor normally places considerable emphasis on observing strict controls. Still, much of the continued training goes far beyond the application of controls. Although some franchising systems have developed excellent training programs, these are by no means universal. Some unscrupulous promoters falsely promise satisfactory training.

Action Report

QUALITY GOALS

Coffee College

"This is a tough and highly competitive business," says Alton McEwen, President of Toronto-based Second Cup Ltd. "Doze off for a second and you'll be wiped off the map." Coffee College is one way of keeping Second Cup awake. All new and renewing franchisees, as well as managers of company-owned stores, are required to attend this gruelling, two-week cram course—and to pass the final exam.

The course offers lessons on everything from hiring workers to keeping books, from boosting Christmas sales to detecting employee theft. Students learn about the finer points of coffee: where and how it grows, what types of beans are bought, how to determine a coffee's region of origin with a single sip. "The theory is that once our franchisees learn this stuff, they take it back to their employees, who teach the customer a thing or two," McEwen says. "We know we're only as good as our franchisees and in our business, knowledge is an essential tool. Knowledge translates into profit."

Today Second Cup has more than 520 outlets across North America, about half of which are in Canada.

Source: Scott Feschuk, "Phi Betta Cuppa," *The Globe and Mail*, March 6, 1993, p. B1.

Figure 4-3 displays information from selected Canadian franchisors. MEDIchair advertises on the franchise-conxions Web site (http://www.franchise-conxions.com), and Mail Boxes Etc. advertises in various business publications.

FINANCIAL ASSISTANCE The costs of starting an independent business are often high, and the typical entrepreneur's sources of capital can be quite limited. The entrepreneur's standing as a prospective borrower is weakest at this time. By teaming up with a franchising organization, the aspiring franchisee may enhance the likelihood of obtaining financial assistance.

If the franchising organization considers the applicant to be a suitable prospect with a high probability of success, it frequently extends a helping hand financially. For example, the franchisee is seldom required to pay the complete cost of establishing the business. In addition, the beginning franchisee is normally given a payment schedule that can be met through successful operation. Also, the franchisor may permit delays in payments for products or supplies obtained from the parent organization, thus increasing the franchisee's working capital.

Association with a well-established franchisor may also improve a new franchisee's credit standing with a bank. The reputation of the franchising organization and the managerial and financial controls that it provides serve to recommend the new franchisee to a banker. Also, the franchisor will frequently co-sign a note with a local bank, thus guaranteeing the franchisee's loan.

OPERATING BENEFITS Most franchised products and services are widely known and accepted. For example, consumers will readily buy McDonald's hamburgers or Yogen Fruz frozen yogurt because they know the reputation of these products. Travellers may recognize a restaurant or a motel because of its name, style of roof, or some other feature, such as the "Golden Arches" of McDonald's. Travellers may go into a Harvey's Restaurant or a Holiday Inn because of their previous experiences and the

Figure 4-3

*Information Profile of
Selected Franchisors*

MEDIchair Ltd.
2506 Southern Avenue
Brandon, Manitoba R7B 0S4
Telephone: (204) 726-1245
Fax: (204) 726-5716
**Mr. Harry Mykolaishyn, General
Manager**

Number of Franchised Units: 29
Number of Company-Owned Units: 1
Number of Total Operating Units: 30

In Business Since: 1985

Franchising Since: 1987

Description of Operation: Provider
of mobility, accessibility, and bathroom
safety equipment for the home medical
equipment market in Canada. Clientele
include seniors and those with disabili-
ties who are living in a private resi-
dence.

Equity Capital Needed: Varies with
retail situation; typically
$60,000–$75,000 in initial inventory
plus retail location costs.

Franchise Fee: $25,000

Royalty Fee: 5%

Financial Assistance: None

Managerial Assistance: Assistance
in the development of a fully operational
store located in an approved location.

Training Provided: A basic, three-
day training program is provided at the
Corporate Home Office in Brandon,
Manitoba, covering operating methods,
marketing programs, and administration
procedures. Subsequently, all new fran-
chisees spend an additional period with
an existing franchise.

MAIL BOXES ETC.
MBEC Communications Inc.
505 Iroquois Shore Road, Unit 4
Oakville, Ontario L6H 2R3
Telephone: (905) 338-9754
Fax: (905) 338-7491
**Mr. Mario Sita. Director of
Franchise Development**

Number of Franchised Units: 3,400
 worldwide, 200 in Canada
Number of Company-owned Units:0
Number of Total Operating Units:
 3,400 worldwide, 200 in Canada

In Business Since: 1983 (in Canada
since 1990)

Franchising Since: 1983 (in Canada
since 1990)

Description of Operation: Business
and communications services for the
small and home office markets. Services
include postal mailboxes, courier pick-up
and drop-off, photocopying, fax ser-
vices, clerical services, office supplies,
and custom packing/shipping services.

Equity Capital Needed: $44,150–
49,150

Franchise Fee: $24,950

Royalty Fee: 5%

Financial Assistance: Leases can be
arranged with MBE for equipment.

Managerial Assistance: Site selec-
tion and lease negotiation, centre design
and construction, field support, mar-
keting support, and volume purchasing
arrangements. Ongoing assistance is
also available through the corporate
staff.

Training Provided: Comprehensive
training program focusing on operating
procedures, profit centre development,
advertising, and marketing and business
management.

Source: http://www.franchise-conxions.com/medichair.html and various business publications.

knowledge that they can depend on the food and service that these outlets provide.
Thus, franchising offers both a proven line of business and product or service iden-
tification.

 The entrepreneur who enters a franchising agreement acquires the right to use
the franchisor's nationally advertised trademark or brand name. This serves to iden-
tify the local enterprise with the widely recognized product or service. Of course, the
value of product identification differs with the type of product or service and the

extent to which it has received widespread promotion. In any case, the franchisor maintains the value of its name by continued advertising and promotion.

In addition to offering a proven line of business and readily identifiable products or services, franchisors have developed and tested their methods of marketing and management. The operating manuals and procedures supplied to franchises enable them to operate more efficiently from the start. This is one reason why franchisors insist on the observance of quality methods of operation and performance. If some franchises were allowed to operate at substandard levels, they could easily destroy customers' confidence in the entire system.

The existence of proven products and methods, however, does not guarantee that a franchised business will succeed. For example, what the franchisor's marketing research techniques show to be a satisfactory location may turn out to be inferior. Or the franchisee may lack ambition or perseverance. However, the fact that a franchisor has a record of successful operation proves that the system can work and has worked elsewhere.

QUALITY

Limitations of Franchising

Like a coin, franchising has two sides. We have examined the positive side of franchising, but we must also look at the negative side. In particular, three shortcomings permeate the franchise form of business. These are (1) the cost of a franchise; (2) the restrictions on growth that can accompany a franchise contract; and (3) the loss of entrepreneurial independence.

COST OF A FRANCHISE The total franchise cost has several components, *all* of which need to be examined. The cost of a franchise begins with the franchise fee. Generally speaking, higher fees are charged by well-known franchisors (see Figure 4-4).

Other costs include royalty payments, promotion costs, inventory and supply costs, and building and equipment costs. When these expenditures are considered along with the franchise fee, the total investment may be surprisingly large. For example, a McDonald's franchise may require over $500,000 in initial costs! Other franchises require only a few thousand dollars. In addition to initial costs, it is often recommended that funds be available for at least six months to cover pre-opening expenses, training expenses, personal expenses, and emergencies. A reputable franchisor should always provide a detailed estimate of investment cost. Figure 4-5 provides an example of how these items may be presented in promotional materials offered by the franchisor.

If entrepreneurs could earn the same income independently, they would save the franchise fee and some of these other costs. However, an objection to paying the fee is not valid if the franchisor provides the benefits previously described. In that case, franchisees are paying for the advantages of their relationship with the franchisor, and this may prove to be a very good investment.

Popular franchises in the 1990s include stores that sell secondhand merchandise. Once Upon A Child is a growing chain of stores that sell secondhand children's goods.

RESTRICTIONS ON GROWTH A basic way to achieve business growth is to expand existing sales territory. However, many franchise contracts restrict the franchisee to a defined sales territory, thereby eliminating this means of growth. Usually, the franchisor agrees not to grant another franchisee the right to operate within the same territory. The potential franchisee, therefore, should weigh territorial limitation against the advantages cited earlier.

LOSS OF INDEPENDENCE Frequently, individuals leave salaried employment for entrepreneurship because they dislike working under the direct supervision and control of others. By entering into a franchise relationship, such individuals may simply find that a different pattern of close control over personal endeavours has taken over. The franchisee does surrender a considerable amount of independence in signing a franchise agreement. This situation is described by one Second Cup franchisee in Toronto, objecting to the "mystery shoppers" hired by Second Cup to test franchisees' staff and score the stores' appearance: " I swear, it's a little too authoritarian at times."[10]

Even though the franchisor's influence on business operations may be helpful in ensuring success, the level of control exerted may be unpleasant to an entrepreneur who cherishes independence. In addition, some franchise contracts go to extremes by covering unimportant details or specifying practices that are more helpful to others in the chain than to the local operation. Thus, as an operator of a franchised business, the entrepreneur occupies the position of a semi-independent businessperson.

3 Discuss the process for evaluating a franchise.

EVALUATING FRANCHISE OPPORTUNITIES

After deciding to buy a franchise, the prospective franchisee still has much to do before the opportunity is a reality. He or she must first locate the right franchise and then investigate it completely.

Locating a Potential Franchise

With the growth of franchising over the years, the task of initially locating an appropriate franchise has become quite easy. Personal observation frequently sparks interest, or awareness may begin with exposure to an advertisement in a newspaper or magazine. These ads generally have headlines that appeal to the financial and personal rewards sought by the entrepreneur. *The Financial Post, Profit: The Magazine for Canadian Entrepreneurs, Entrepreneur, The Globe and Mail,* and *Inc.* are examples of publications that include advertisements of franchisors. For example, an ad for Mail Boxes Etc. that appeared in *Profit* is shown in Figure 4-6.

Cost Category	Amount	
Franchise Free	$10,000 -	25,000
First and last months' rent	2,500 -	4,000
Leasehold Improvements	10,000 -	15,000
Equipment	10,000 -	25,000
Furniture & Fixtures	1,500 -	4,000
Signage	2,500 -	6,500
Insurance, Licenses & Permits	1,000 -	3,500
Training	2,000 -	3,000
Initial Inventory	5,000 -	6,000
Working Capital	7,500 -	20,000
	$52,000 -	112,000
Royalty	5% of sales	

Figure 4-5

Estimated Franchise Cost for a Typical Retail Franchise

Actual costs will vary with geographic area, size and location of the shop, cost of labour and materials, and lease terms.

Explanation of Costs

Franchise Fee

An individual store franchise gives the rights to a specified geographic area. An area development franchise gives the rights to develop multiple stores in a specified geographic area.

First and Last Months' Rent

Most commercial leases require the payment of rent for the first and last month of the lease at the start of the lease term.

Leasehold Improvements

Leasehold improvements are those costs to construct the interior of the store, including building or finishing floors and walls, plumbing and electrical work.

Equipment

Major equipment consists of computer hardware and software, ovens and other preparation equipment for a food franchise, as well as installation costs.

Furniture and Fixtures

This category includes display cases, shelving, chairs, lighting, pictures and other decorations, as well as the installation costs of the items.

Signage

Installation of storefront and illuminated signs are included in this category.

Insurance, Licences and Permits

This category includes property and liability insurance, business licences, and health or other permits required.

Training

Training is usually provided at the franchisor's head office or off-site training facility. These costs are for transportation and room and board while attending the training program.

Initial Inventory

An initial inventory of ingredients and supplies is rquired for the first few weeks of business.

Working Caital

About three months' equivalent of operating expenses (wages, rent, supplies) is recommended, as sales will grow over that period to at least a break-even level.

Royalty

The franchisee pays five percent of gross sales revenue to the franchisor for ongoing support, co-operative advertising, and ongoing rights to the franchise for the term of the franchise agreement.

Global Franchising Opportunities

Many U.S. franchisors have moved into the Canadian market, but there are also great opportunities for Canadian businesses to franchise in other countries. Traditionally, Canadian franchisors have done most of their international franchising in the United States because of that country's proximity and language similarity. However, this is changing. A combination of events—the structuring of the

European Economic Community, the collapse of the Soviet Union, and the passage of the North American Free Trade Agreement, to mention only a few—have turned the eyes of Canadian franchisors to other foreign markets. A good example of a Canadian franchisor that has expanded internationally is Yogen Fruz, which has more than 3,000 stores in 74 countries.[11]

Recently, the U.S. Department of Commerce pegged 10 countries—Argentina, Brazil, China, India, Indonesia, Mexico, Poland, South Africa, South Korea, and Turkey—as prime franchising locations. "These markets comprise about half the world's population, and their gross national products are growing more rapidly than those of a number of developed countries," says Fred Elliott, a franchising specialist with the Commerce Department.[12]

Although the appeal of foreign markets is substantial, the task of franchising there is not easy. One franchisor's manager of international development expressed the challenge this way:

> *In order to successfully franchise overseas, the franchisor must have a sound and successful home base that is sufficiently profitable. The financial position of the franchisor must be secure and [the franchisor] must have resources which are surplus to—or can be exclusively diverted from—[its] domestic requirements. [The franchisor] must also have the personnel available to devote solely to international operations, and above all . . . must be patient. On the whole, the development of international markets will always take longer and make greater demands on the resources of the franchisor than first anticipated.13*

Investigating the Franchise

The nature of the commitment required in franchising justifies careful investigation. A franchised business typically involves a substantial financial investment, usually many thousands of dollars. Furthermore, the business relationship is one that may be expected to continue over a period of years.

The evaluation process is a two-way effort. The franchisor wishes to investigate the franchisee, and the franchisee obviously wishes to evaluate the franchisor and the type of opportunity offered. Time is required for this kind of analysis. You should be sceptical of a franchisor who pressures franchisees to sign at once, without allowing for proper investigation.

What should be the prospective entrepreneur's first step in evaluating a franchising opportunity? What sources of information are available? Do government agencies provide information on franchising? These and other questions should be considered. Basically, three sources of information should be tapped: (1) the franchisors themselves; (2) existing and previous franchisees; and (3) several independent, third-party sources.

THE FRANCHISOR AS A SOURCE OF INFORMATION The franchisor being evaluated should be the primary source of information about a franchise. Obviously, information provided by a franchisor must be viewed in light of its purpose—to promote a franchise. However, there is no quicker source of information.

There are several ways to obtain information from a franchisor. One way is to correspond directly with the franchisor. Another method is to contact the franchisor indirectly by responding on reader service cards, that are provided by most business magazines. In Figure 4-6, note the toll-free telephone number at the bottom of the advertisement for Mail Boxes Etc. Calling such numbers usually results in the franchisor sending some basic information, such as a description of the company, a letter from its marketing manager, and perhaps a decision-making checklist to help the prospective franchisee with her or his evaluation process.

Financial data are sometimes provided in the information packet sent initially by the franchisor. However, it is important for potential franchisees to remember that many of the financial figures are only estimates. Profit claims are becoming more common, partly because tough economic times make it difficult to sell a franchise without giving potential franchisees some idea of what they can earn.[14] Reputable franchisors are careful not to misrepresent what a franchisee can expect to attain in terms of sales, gross income, or profits. The importance of earnings to a prospective franchisee makes the subject of earnings claims a particularly sensitive one. In Alberta, the only province that regulates franchising, a franchisor making earning claims must have a reasonable basis, include assumptions underlying the claim, and indicate where substantiating information may be inspected by the potential franchisee.

After an entrepreneur has expressed further interest in a franchise by completing the application form and the franchisor has tentatively qualified the potential franchisee, a meeting is usually arranged to discuss the disclosure document. A disclosure document is a detailed statement of such information as the franchisor's finances, experience, size, and involvement in litigation. The document must inform potential franchisees of any restrictions, costs, and provisions for renewal or cancellation of the franchise. Important considerations related to this document are examined more fully in a later section.

EXISTING AND PREVIOUS FRANCHISEES AS SOURCES OF INFORMATION There may be no better source of franchise facts than existing franchisees. Sometimes, the location of a franchise may preclude a visit to the business site. However, a simple telephone call can provide you with the viewpoint of someone in the position you are considering. If possible, also talk with franchisees who have left the business— they can offer valuable input about their decisions.

INDEPENDENT, THIRD-PARTY SOURCES OF INFORMATION Provincial and federal governments are valuable sources of franchising information. Since most provinces do not require registration of franchises, a prospective franchisee must seek other sources of assistance. A comprehensive listing of over 5,000 franchisees can be

found in the *Franchise Opportunities Guide,* published by the International Franchise Association (IFA). The IFA, which refers to itself as "The Voice of Franchising," is a nonprofit trade association whose membership comprises more than 600 franchisors, accounting for nearly 300,000 establishments. *Canadian Business Franchise* and *Opportunities Canada* magazines have information on Canadian franchisors and articles about franchising. The Canadian Franchise Association (CFA), begun in 1967, has nearly 300 franchisor members. The CFA has a number of publications to assist prospective franchisees, including the *Investigate before Investing* kit, which contains the "Guide to Buying a Franchise Business," and *Canadian Business Franchise* magazine. The CFA also sponsors workshops, seminars, and trade shows. The CFA is highly selective, and not all companies applying for membership to the association are accepted.

Business publications are also excellent sources of data on specific franchisors, and several include regular features on franchising. *The Globe and Mail, The Financial Post, Profit: The Magazine for Canadian Entrepreneurs, Canadian Business, Entrepreneur,* and *Inc.,* to name a few, can be found in most libraries.

Continuing with our hypothetical evaluation of the Mail Boxes Etc. franchise, we researched several business publications and, in the process, located two informative articles on Mail Boxes Etc., one in *Success* and the other in *The Globe and Mail.* Frequently, material provided in these kinds of articles is not available from the franchisor or other sources. Articles in business publications often give an extensive profile of franchise problems and strategy changes. The third-party coverage adds credibility to the information in these articles.

Another useful source of franchise information is *The Franchise Annual,* which is published by Franchise News, Inc., an independent business publisher. This publication lists business format franchisors. The 1995 edition contains over 5,000 listings, including over 1,000 Canadian listings.

In recent years, franchise consultants have appeared in the marketplace to assist individuals seeking franchise opportunities. Some consulting firms present seminars on choosing the right franchise; a look through the *Yellow Pages* of any major Canadian city under "Franchising" will yield the names of firms that specialize in franchise consulting. Of course, the prospective franchisee needs to be careful in selecting a reputable consultant. Since franchise consultants are not necessarily attorneys, an experienced franchise attorney should evaluate all legal documents.

SELLING A FRANCHISE

4 Explain the benefits derived from becoming a franchisor.

Franchising contains opportunities for both the buyer and the seller. We have already presented the franchising story from the viewpoint of buying a franchise. Now let's briefly consider the franchising option from the perspective of a potential franchisor.

Why would a businessperson wish to become a franchisor? At least three general benefits can be identified:

1. *Reduction of capital requirements.* Franchising allows you to expand without diluting your capital. The firm involved in franchising in effect, borrows capital through fee and royalty arrangements, from the franchisee for channel development and thus has lower capital requirements than does a wholly owned chain.
2. *Increase in management motivation.* Franchisees, as independent businesspeople, are probably more highly motivated than salaried employees because of profit incentives and their vested interest in the business. Since franchising is decentralized, the franchisor is less susceptible to labour-organizing efforts than are centralized organizations.

3. *Speed of expansion.* Franchising lets a business enter many more markets much quicker than it could using only its own resources.

There are also distinct drawbacks associated with franchising from the franchisor's perspective. At least three drawbacks can be isolated:

1. *Reduction in control.* A franchisor's right of control is greatly reduced in the franchising form of business because the franchisees are not employees. This is a major concern for most franchisors.
2. *Sharing of profits.* Only part of the profits from the franchise operation belongs to the franchisor.
3. *Increase in operating support.* There is generally more expense associated with nurturing the ongoing franchise relationships—providing accounting and legal services—than there is with a centralized organization.

Among the older and highly successful large franchisors, such as McDonald's, are many small businesses that are finding success as franchisors. For example, Joe Klossen, President of Joey's Only, made the transition from successful independent businessperson to a franchisor. The seafood restaurant franchise is based in Calgary, Alberta. In 1992, Klossen decided to franchise the concept and, today, Joey's Only has grown to 55 outlets across Canada.[15]

UNDERSTANDING THE FRANCHISOR/FRANCHISEE RELATIONSHIP

5 Describe the critical franchisor/franchisee relationship.

The basic features of the relationship between the franchisor and the franchisee are embodied in the franchise contract. The contract is typically a complex document, often running to many pages. Because of its extreme importance as the legal basis for the franchised business, no franchise contract should ever be signed by the franchisee without legal counsel. As a matter of fact, reputable franchisors insist that the franchisee have legal counsel before signing the agreement. An attorney may anticipate trouble spots and note objectionable features of the franchise contract.

In addition to consulting an attorney, a prospective franchisee should use as many other sources of help as practical. In particular, she or he should discuss the franchise proposal with a banker, going over it in as much detail as possible. The prospective franchisee should also obtain the services of a professional accounting firm in examining the franchisor's statements of projected sales, operating expenses, and net income. An accountant can give valuable help in evaluating the quality of these estimates and in discovering projections that may be unlikely to occur.

One of the most important features of the contract is the provision relating to termination and transfer of the franchise. Some franchisors have been accused of devising agreements that permit arbitrary cancellation. Of course, it is reasonable for the franchisor to have legal protection in the event that a franchisee fails to obtain a satisfactory level of operation or to maintain satisfactory quality standards. However, the prospective franchisee should be wary of contract provisions that contain overly strict cancellation policies. Similarly, the rights of the franchisee to sell the business to a third party should be clearly stipulated. A franchisor who can restrict the sale of the business to a third party could potentially assume ownership of the business at an unreasonably low price. The right of the franchisee to renew the contract after the business has been built up to a successful operating level should also be clearly stated in the contract.

Action Report

ENTREPRENEURIAL EXPERIENCES

Trying It On For Size

In 1979 Mellanie Stephens chose to pursue expansion of her unique clothing business through a combination of a few company-owned stores and several franchises. She had started The Kettle Creek Canvas Company in the fishing village of Port Stanley, Ontario, that year to serve the cottage owners who swelled Port Stanley's population in the summer months. Her store specialized in simple cotton clothing and was an immediate success. By 1980 two additional stores had been opened, one each in London and Toronto, and the first franchise was opened in 1981. By 1985 the number of franchises had grown to 32, and Kettle Creek made $202,000 on sales of $3.3 million. By 1991 there were 59 stores, of which 42 were franchises, but Kettle Creek lost $1.8 million on sales of $13 million and filed for bankruptcy protection.

Franchisees had been personally very loyal to Mellanie, but production problems led to difficulties in keeping up with demand from existing stores, even as Kettle Creek kept adding locations. Stephens resigned as president in 1990 and blamed the failure on mismanagement and overexpansion. In October 1991 she opened Rural Route Dry Goods Inc., a mail order business in London, Ontario. Having learned from her experience with Kettle Creek, Rural Route emphasizes customer service and low overheads.

Source: Philip Marchand and Allan Gould, "Franchising Good Feelings," *Canadian Business*, Vol. 56, No. 9 (September 1983), "Up the Creek Again," *Profit: The Magazine for Canadain Entrepreneurs*, Vol. 7, No. 1 (March 1992), pp. 32–36, 48–49, 125–126.

Alberta's Franchise Prospectus

The offer and sale of a franchise are not regulated in Canada, except in Alberta. Most provinces view franchise agreements as arms-length contracts between the franchisor company and the franchisee company. Until 1995, Alberta had very stringent regulations for franchisors wanting to sell franchises in that province, and in fact it is the only province to have legislation specifically dealing with franchises. The looser Alberta Franchises Act, which came into effect on November 1, 1995, still requires considerable disclosure by the franchisor. The new Alberta Franchises Act "assists prospective franchisees in making informed investment decisions by requiring the timely disclosure of necessary information" (see Figure 4-7). The Franchise Prospectus that must be filed by franchisors wishing to offer franchises in Alberta includes a copy of the franchise agreement, the financial statements of the franchisor, and a disclosure document setting out the obligations of the franchisee and the franchisor.

The Franchise Prospectus is somewhat technical, and some prospective entrepreneurs mistakenly fail to read it or to get professional assistance. Most Canadian banks have special franchise lending units and normally require prospective franchisees to consult independent consultants, lawyers, and accountants before the bank will consider the loan.

Franchising Frauds

Every industry has its share of shady operations, and franchising is no exception. Unscrupulous fast-buck artists offer a wide variety of fraudulent schemes to attract unsuspecting investors. The franchisor in such cases is merely interested in obtaining the franchisee's money. One source has suggested the following nine warning signs of a franchise scam:

1.	The franchisor, its predecessors and affiliates	12.	Rebates or other benefits to the franchisor
2.	Previous convictions and pending charges	13.	Obligations to participate in the actual operation of the franchise business
3.	Civil litigation, liabilities		
4.	Administrative proceedings and existing orders	14.	Existing franchisee and franchisor outlets
5.	Bankruptcy	15.	Franchise closure
6.	Nature of the business	16.	Earnings claims
7.	Initial franchise and other fees	17.	Termination, renewal, and transfer of the franchise
8.	Initial investment required		
9.	Financing terms and conditions	18.	Territory
10.	Working capital requirements	19.	Notice of rescission and effect of cancellation
11.	Restrictions on sources of products and services and on what franchisees may sell	20.	Right of action for damages
		21.	Financial statements

Figure 4-7

Items Covered in the New Alberta Franchises Act

Source: Alta. Reg 240/95, *The Alberta Gazette Part II*, October 14, 1995.

1. *The Rented Rolls Royce Syndrome.* The overdressed, jewellery-laden sales representative is designed to impress you with an appearance of success. These people reek of money—and you hope, quite naturally, that it will rub off on you. *Motto:* "Don't you want to be like me?" *Antidote:* Check the financial statements in the offering document; they must be audited.

2. *The Hustle.* The giveaway sales pitch is "Territories are going fast ... Act now or you'll be shut out" or "I'm leaving town on Monday afternoon, so make your decision now." They make you feel like a worthless, indecisive dreamer if you do not take immediate action. *Motto:* "Wimps need not apply." *Antidote:* Take your time, and recognize The Hustle for the crude closing technique that it is.

3. *The Cash-Only Transaction.* An obvious clue that the company is running its program on the fly is that it wants cash so that there's no way to trace it and so that you can't stop payment if things crash and burn. *Motto:* "In God we trust; all others pay cash." *Antidote:* Insist on a cheque—made out to the company, not to an individual. Better yet, walk away.

4. *The Boast.* "Our dealers are pulling in six figures. We're not interested in small thinkers. If you think big, you can join the ranks of the really big money earners in our system. The sky's the limit." This statement was in answer to your straightforward question about the names of purchasers in your area. *Motto:* "We never met an exaggeration we didn't like." *Antidote:* Write your own business plan, and make it realistic. Don't try to be a big thinker—just a smart one.

5. *The Big-Money Claim.* Most authorities point to exaggerated profit claims as the biggest problem in business opportunity and franchise sales. "Earn $10,000 a month in your spare time" sounds great, doesn't it? If it is a franchise, any statement about earnings (regarding others in the system or your potential earnings) must appear in the Franchise Prospectus or information disclosure document. *Motto:* "We can sling the zeros with the best of 'em." *Antidote:* Read the Prospectus or information circular, and find five franchise owners who have attained the earnings claimed.

6. *The Couch Potato's Dream.* "Make money in your spare time.... This business can be operated on the phone while you're on the beach.... Two hours a week earns $10,000 a month." Understand this and understand it now: The

Action Report

ETHICAL ISSUES

A Code of Ethics

Members of the Canadian Franchise Association agree to comply with both the letter and the spirit of the Association's code of ethics. The CFA was founded in 1967 by a small group of franchisors who saw the need for a national organization committed to growth, enhancement and development of ethical franchising in Canada.

The four major principles set forth in the code are that franchisors are to:

1. Comply with federal and provincial laws and the Association's Mandatory Disclosure Document requiring advance disclosure of all information or documents to existing and prospective franchisees.
2. Provide reasonable guidance, training, and supervision for the business activities of franchisees.
3. Deal fairly with franchisees, including giving reasonable time to remedy any default on the part of the franchisee.
4. Encourage prospective franchisees to seek legal, financial, and business advice prior to signing the franchise agreement.

The code also encourages open dialogue with franchisees through franchise advisory councils and other communications, a nondiscrimination clause, and commitment to accept only franchisees who appear qualified.

Source: Canadian Franchise Association Web site (http://www.cfa.ca/code).

only easy money in a deal like this one will be made by the seller. *Motto:* "Why not be lazy *and* rich?" *Antidote:* Get off the couch, and roll up your sleeves for some honest and rewarding work.

7. *Location, Location, Location.* Buyers are frequently disappointed by promises of services from third-party location hunters, such as "We'll place these pistachio dispensers in prime locations in your town." Turns out all the best locations are taken, and the bar owners will not insure the machines against damage by their inebriated patrons. Next thing you know, your dining room table is loaded with pistachio dispensers—and your kids don't even like pistachios. *Motto:* "I've got 10 sweet locations that are going to make you rich." *Antidote:* Get in the car, and check for available locations.

8. *The Disclosure Dance.* "Disclosure? Well, we're, uh, exempt from disclosure because we're, uh, not a public corporation. Yeah, that's it." No business format franchisor, with very rare exceptions, is exempt from delivering a disclosure document at your first serious sales meeting or at least 10 business days before the sale takes place. *Motto:* "Trust me, kid." *Antidote:* Disclosure: Don't let your money leave your pocket without it.

9. *The Thinly Capitalized Franchisor.* This franchisor dances lightly around the issue of its available capital. *Motto:* "Don't you worry about all that bean-counter hocus-pocus. We don't." *Antidote:* Take the Franchise Prospectus or information circular to your accountant and learn what resources the franchisor has to back up its contractual obligations. If its capitalization is too thin or it has a negative net worth, it's not necessarily a scam, but the investment is riskier.[16]

The possibility of such fraudulent schemes requires alertness on the part of prospective franchisees. Only careful investigation of the company and the product can distinguish between fraudulent operators and legitimate franchising opportunities. It is also possible for existing arrangements to turn sour. In 1993, several southern Ontario franchisees made allegations of misappropriation of funds, unjustified rent increases, strong-arm management tactics, arbitrary cutting of territories, and unfounded nonrenewal of franchise agreements by the Pizza-Pizza franchisor. The dispute became acrimonious on both sides and eventually wound up before an arbitrator, rather than in the courts, at the behest of the Canadian Franchise Association. The arbitrator ruled the franchisor should not have raised rents and that some common funds should be replaced by the franchisor. Although the dispute was eventually settled, relations remain strained with some franchisees. The Canadian Franchise Association also refused to renew Pizza-Pizza's membership in the association.[17]

In conclusion, we need to point out that franchising has enabled many individuals to enter business who otherwise would never have escaped the necessity of salaried employment. Thus, franchising has contributed to the development of many successful small businesses.

Looking Back

1 Describe the basic concept of franchising and some of the important approaches.
- Franchising is a formalized arrangement that describes a certain way of operating a small business.
- The potential value of any franchising arrangement is determined by the rights contained in the franchise contract.
- Product trade franchising and business format franchising are the two types of franchising.
- Piggyback franchising, master licensees, multiple-unit ownership, and area developers are special approaches to franchising.
- Three levels of franchising systems—A, B, and C—offer various relationships between franchisor and franchisee.

2 Identify the major advantages and disadvantages of franchising.
- The overall attraction of franchising is its potential for a high rate of success.
- A franchise may be favoured over other alternatives because it offers training, financial assistance, and operating benefits.
- The major limitations of franchising are its cost, restrictions on growth, and loss of entrepreneurial independence.

3 Discuss the process for evaluating a franchise.
- The substantial investment required by most franchises justifies careful investigation by a potential franchisee.
- The most logical source of the greatest amount of information about a franchise is the franchisor.
- Existing and previous franchisees are good sources of information for evaluating a franchise.
- Independent third parties, such as the CFA, are valuable sources of franchise information.

4 Explain the benefits derived from becoming a franchisor.
- The major benefits of becoming a franchisor are reduced capital requirements, increased management motivation, and speed of expansion.
- The major drawbacks to franchising are reduction in control, sharing of profits, and increasing operating support.

5 Describe the critical franchisor/franchisee relationship.
- A franchise contract is a complex document and should be given to an attorney for evaluation.
- An important feature of the franchise contract is the provision relating to termination and transfer.
- A revised Alberta Franchises Act has been introduced in Alberta. It is the only regulation in Canada governing franchises and should be used as a guide to checking out any franchisor in Canada.
- A revised code of ethics has been approved by the Canadian Franchise Association.
- Prospective franchisees should be alert to possible franchising frauds.

New Terms and Concepts

franchising	product and trade name franchising	multiple-unit ownership
franchisee	business format franchising	area developers
franchisor	piggyback franchising	System A franchising
franchise contract	master licensee	System B franchising
franchise		System C franchising

You Make the Call

Situation 1 While still a student in college in 1992, Adrian Létourneau began his first business venture. He took his idea for a laundromat to a local bank and brought back a $90,000 loan. After finding a suitable site close to his campus, he signed a 10-year lease and opened for business. Over the first three days, the business averaged over 1,000 customers per day.

The attraction of Adrian's laundromat was its unique atmosphere. The laundromat was carpeted, with oak panelling and brass fittings. There was a snack bar and a big-screen television for patrons to enjoy while waiting for their laundry. Within a week of opening day, Adrian had an offer to sell his business at twice his investment. He rejected the offer because he was considering the possibility of franchising his business concept.

Question 1 What major considerations should Adrian evaluate before he decides to franchise?
Question 2 Would piggyback franchising have potential for this type of business?
Question 3 If Adrian does indeed franchise his business, what types of training and support systems would you recommend he provide to franchisees?

Situation 2 Hard times in the agricultural commodities market led broker Bill Landers to leave his independent business and look for new opportunities. This time around, Bill was committed to going into business with his wife, Gwen, and their teenage son and daughter. His goal was to keep the family close and reduce the stress in their lives. In his previous job as a broker, Bill would leave home early and return late, with little time for his wife or children.

Before leaving his job, Bill looked at several franchise opportunities. One opportunity he and Gwen were seriously considering was a custom framing franchise that had been in existence for over 10 years and had almost 100 stores nationwide. However, the Landers were concerned about their lack of experience in this area and also about how long it would take to get the business going.

Question 1 How important should their lack of prior experience be to Bill and Gwen's decision?
Question 2 What other characteristics of the franchise should they investigate? What sources for this information would you recommend?
Question 3 Can they reasonably expect to have a different lifestyle while owning a franchise? Explain.

Situation 3 When Nadia Mosco wanted to expand her three-year-old maternity clothing business in 1984, she approached an attorney for advice. She could not expand her Saskatoon, Saskatchewan, firm, Kids To Be Creations Maternity Leasewear, without spending a lot of money. Without hesitation, the attorney told the 45-year-old entrepreneur, "Franchise!" Confident in her attorney's advice, she set out to franchise her business.

Question 1 Do you think Mosco's decision was made too quickly? If so, what should she have done before making a decision?
Question 2 What do you see as other expansion alternatives?

DISCUSSION QUESTIONS

1. What makes franchising different from other forms of business? Be specific.
2. What is the difference between product and trade name franchising and business format franchising? Which one accounts for the majority of franchising activity?
3. Explain the three types of franchising systems. Which is most widely used?
4. Discuss the advantages and disadvantages of franchising from the viewpoints of the potential franchisee and the potential franchisor.
5. Should franchise information provided by a franchisor be discounted? Why or why not?
6. Do you believe the government-required disclosure document is useful for franchise evaluation? Defend your position.
7. Evaluate loss of control as a disadvantage of franchising from the franchisor's perspective.
8. What types of restrictions on franchisee independence might be included in a typical franchise contract?
9. What problems might arise when consulting previous franchisees in the process of evaluating a franchise?
10. What types of franchise information could you expect to obtain from business periodicals that you could not secure from the franchisor?

EXPERIENTIAL EXERCISES

1. Interview a local owner-manager of a widely recognized retail franchise such as Second Cup. Ask the person to explain the process of how he or she obtained the franchise and the advantages of franchising over starting a business from scratch.
2. Find a franchise advertisement in a recent issue of a business magazine. Research the franchise and report back to class with your findings.
3. Consider the potential for a hypothetical new fast-food restaurant to be located next to your campus. (Be as specific about the assumed location as you can.) Divide into two groups. Ask one group to favour a franchised operation and the other to support a nonfranchised business. Plan a debate on the merits of each operation for the next class.
4. Research articles that discuss current fraudulent franchisors, and report on your findings.

Exploring the

5. Locate the Franchise Conxions site on the World Wide Web:
 http://www.franchise-conxions.com

 Write a one-page summary describing three different franchisors you find
 listed at the site. For each franchisor be sure to include the head office loca-
 tion, current franchise locations, and the required investment level.
6. Locate the Canadian Franchise Association site on the World Wide Web:
 http://www.cfa.ca

 Write a one-page paper on how the Code of Ethics and Mandatory
 Disclosure Document protect franchisees.

CASE 4
Operating a Kiosk Franchise (p. 598)

Family Business
Opportunities

Shiraz, Mohammed, Salim, Nagib, and Amis Tajdin are all co-owners of Construction Éclair Inc. of Montreal, Quebec. This is not a stereotypical family business. Three of the brothers work full-time in the business, while two work for their parents' Montreal wholesaling company, Gesto Concept Inc. The five brothers emigrated from Zaire to Montreal in 1975 after the government nationalized their parents' manufacturing business. In 1984 they started Construction Éclair by investing $10,000 each, with the head office in Shiraz's basement. Today, Construction Éclair has sales of over $13 million and has completed projects ranging from schools, arenas, and an Olympic-sized swimming pool to a $10 million municipal warehouse.

Looking Ahead

After studying this chapter, you should be able to:

1 Discuss the factors that make the family business unique.

2 Explain the cultural context of the family business.

3 Outline the complex roles and relationships involved in a family business.

4 Identify management practices that enable a family business to function effectively.

5 Describe the process of managerial succession in a family firm.

6 Analyze the major issues involved in the transfer of ownership to a succeeding generation.

Another route to entrepreneurship, in addition to those described in previous chapters, is that of entering a family business. Many sons and daughters of business owners have the option of joining the firm founded by their parents or grandparents. Family leaders may, in fact, strive for continuation of a family business over several generations, thereby creating opportunities for children or other relatives to pursue entrepreneurship in that business. Young family members must then decide, often during their college years, whether to prepare for a career in the family business. This decision should be based on an understanding of the dynamics of such a business. This chapter, therefore, examines the distinctive features that characterize the family business as one type of entrepreneurial alternative.

1 Discuss the factors that make the family business unique.

THE FAMILY BUSINESS: A UNIQUE INSTITUTION

A number of features distinguish the family firm from other types of small businesses. Its decision-making, for example, involves a mixture of family and busi-

With five brothers involved, this firm is very much a *family* business. In a sense, it is part of a larger, second-generation *family* of family businesses. Some of the brothers had worked for their parents in Zaire; Nagib and Amis work for their parents' business today.

This company is one of many different types of family business operations. It all works, says Shiraz, because each brother contributes a different specialty and never meddles in another brother's territory. To avoid the bickering that buries many family businesses, the Tajdin brothers all draw equal salaries no matter what their responsibilities or hours. They also make a special effort to separate work time and family time.

Source: Daniel Kucharsky, "Building on Quality," *Profit: The Magazine for Canadian Entrepreneurs* (June, 1992), pp. 30–31.

ness values. This section examines the family business as a unique type of institution.

What Is a Family Business?

A **family business** is characterized by ownership or other involvement by two or more members of the same family in its life and functioning. The nature and extent of that involvement varies. In some firms, family members may work full time or part time. In a small restaurant, for example, one spouse may serve as host and manager, the other may keep the books, and the children may work in the kitchen or as servers.

A business is also distinguished as a family business when it passes from one generation to another. For example, Thompson's Plumbing Supply is now headed by Bill Thompson, Jr., son of the founder, who is deceased. Bill Thompson III has started to work on the sales floor after serving in the stockroom during his high-school years. He is the heir apparent who will someday replace his father. People in the community recognize Thompson's Plumbing Supply as a family business.

Most family businesses, including those we are concerned with in this book, are small. However, family considerations may continue to be important even when such businesses become large corporations. Prominent companies such as Canadian Tire, McCain Foods, Shaw Cable, Weston's, Eaton's, Irving Oil, Steinberg's, Craig Broadcasting, and Olympia & York are still recognized, to some extent, as family businesses.

family business
a company in which family members are directly involved in the ownership and/or functioning of the business

Action Report

Family Business with a Global Reach

Although most family businesses are small, some expand across national borders to reach a global market. One example is McCain Foods Limited in Florenceville, New Brunswick, Canada a family business started by two brothers in 1957. At first, they exported Canadian potatoes to Europe.

> *Today McCain has 50 production facilities in nine countries, including Japan, New Zealand, and Australia. It churns out frozen french fries, dinners, vegetables, desserts, pizzas, and juices. Estimates are that Europe generates as much as 45 percent of sales; Canada and the United States generate perhaps 25 percent and 20 percent, respectively.*

This firm, still wholly owned and managed by the McCain family, is now known as the world's "French Fry King." It attained this position by being a tough competitor. However, the firm's attitude toward competitors, described by a former executive as "What's mine is mine, what's yours is mine," has also created conflicts in decisions regarding family succession. In a much-publicized struggle for control Wallace McCain lost out, resigning as CEO when brother Harrison appointed his son, Michael, as CEO of McCain U.S.A. and heir apparent to take over control of the company's worldwide operations.

Source: Toddi Gutner, "What's Yours Is Mine," *Forbes*, Vol. 152, No. 3 (August 2, 1993), pp. 68–69; and Toddi Gutner Block, "Food Fight!" *Forbes*, Vol. 155, No. 6 (March 13, 1995), p. 14.

Family and Business Overlap

Any family business is composed of both a family and a business. Although these are separate institutions—each with its own members, goals, and values—they overlap in the family firm (see Figure 5-1).

Families and businesses exist for fundamentally different reasons. The family's primary function relates to the care and nurture of family members, while the business is concerned with the production or distribution of goods and/or services. The

Figure 5-1

The Overlap of Family Concerns and Business Interests

family's goals are the fullest possible development of each member, regardless of limitations in ability, and the provision of equal opportunities and rewards for each member. The business's goals are profitability and survival. These goals may be either in harmony or in conflict, but it is obvious that they are not identical. In the short run, what's best for the family may or may not be what's best for the business.

In many cases, one decision may serve both sets of overlapping interests. However, the differing interests can also create tension and sometimes lead to conflict. Relationships among family members in a business are more sensitive than they are among unrelated employees. For example, a manager may become angry at an employee who consistently arrives late, but disciplining the employee is much more problematic if he or she is also a family member.

Decisions Affecting Both Business and Family

The overlap of family concerns and business interests in the family firm complicates the management process. Many decisions have an impact on both business and family. Consider, for example, a performance review session between a parent-boss and a child-subordinate. Even with nonfamily employees, performance reviews can be potential minefields. The existence of a family relationship adds emotional overtones that vastly complicate the review process.

Which comes first, the family or the business? In theory, at least, most people opt for the family. Few business owners would knowingly allow the business to destroy their family. In practice, however, the resolution of such tensions becomes difficult. For example, a parent, motivated by a sense of family responsibility, may become so absorbed in the business that he or she spends insufficient time with the children.

If the business is to survive, its interests cannot be unduly compromised to satisfy family wishes. An example of this is the T. Eaton Company's struggle to survive: as part of the restructuring plan to save the company, the family proposed injecting $50 million into the company.

To grow, family firms must recognize the need for professional management and the fact that family concerns must sometimes be secondary. The health and survival of a family business require a proper balancing of business and family interests. Otherwise, results will be unsatisfactory to both.

Advantages of Family Involvement in the Business

Problems associated with family businesses can easily blind young people to the advantages that can be derived from the participation of family members in the business. The many positive values associated with family involvement should be recognized and used in the family firm.

A primary benefit comes from the strength of family relationships. Members of the family are drawn to the business because of family ties, and they tend to stick with the business through thick and thin. A downturn in business fortunes might cause nonfamily managers to seek greener pastures elsewhere. A son or daughter, however, is reluctant to leave. The family name, welfare, and, possibly, fortune are at stake. In addition, a person's reputation as a family member may hinge on whether he or she can continue the business that Mom or Grandfather built.

Family members may also sacrifice income to keep a business going. Rather than draw large salaries or high dividends, they permit such resources to remain in the business for current needs. Many families have gone without a new car or new furniture long enough to let the new business get started or to get through a period of financial stress.

Some family businesses use the family theme in advertising to distinguish themselves from their competitors. Such advertising campaigns attempt to convey the fact that family-owned firms have a strong commitment to the business, high ethical standards, and a personal commitment to serving their customers and the local community.

Other features of the family firm can also contribute to superior business performance. Peter Davis, director of the Wharton Applied Research Center at the Wharton School in Philadelphia, provides as examples the three following features:[1]

1. *Preserving the humanity of the workplace.* A family business can easily demonstrate higher levels of concern and caring for individuals than are found in the typical corporation.
2. *Focusing on the long run.* A family business can take the long-run view more easily than can corporate managers who are being judged on year-to-year results.
3. *Emphasizing quality.* Family businesses have long maintained a tradition of providing quality and value to the consumer.

2 Explain the cultural context of the family business.

organizational culture
patterns of behaviour and beliefs that characterize a particular firm

THE CULTURE OF A FAMILY BUSINESS

Family firms, like other business organizations, develop certain ways of doing things and certain priorities that are unique to each particular firm. These special patterns of behaviour and beliefs are often described as **organizational culture.** As new employees and family members enter the business, they tend to pick up these special viewpoints and ways of operating.

The Founder's Imprint on the Culture

The distinctive values that motivate and guide an entrepreneur in the founding of a firm may help to create a competitive advantage for the new firm. For example, the founder may cater to customer needs in a special way and make customer service a guiding principle for the firm. The new firm may go far beyond normal industry practices in making sure customers are satisfied, even if it means working overtime or making a delivery on Saturday. Those who work in the business quickly learn that customers must always be handled with very special care.

In a family business, the founder's core values may become part of both the business culture and the family code—"the things we believe as a family." Tim Tregunno, a third-generation member of Halifax Seed Company, the country's oldest such business, describes that influence on his father, Warren: "As soon as he could drive, Grandad gave him a map and a list of accounts and said 'go do our business.'"[2] This tells us something about the way cultural values are transmitted. Family members and others in the firm learn what's important and absorb the traditions of the firm simply by functioning as part of the organization.

Cultural Patterns in the Firm

The culture of a particular firm includes numerous distinctive beliefs and behaviours. By examining those beliefs and behaviors closely, we can discern various cultural patterns that help us understand the way in which the firm functions.

W. Gibb Dyer, Jr., a professor at Brigham Young University, has identified a set of cultural patterns that apply to three facets of family firms: the actual business, the family, and the governance (board of directors) of the business.[3] As illustrated in Figure 5-2, the business pattern, the family pattern, and the governance pattern combine to form an overall **cultural configuration** that constitutes a family firm's total culture.

cultural configuration
the total culture of a family firm, made up of the firm's business, family, and governance patterns

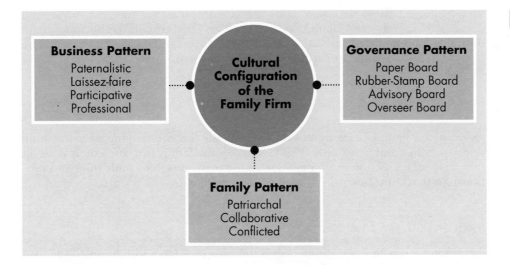

Figure 5-2

Cultural Configuration of a Family Firm

Source: W. Gibb Dyer, Jr., *Cultural Change in Family Firms* (San Francisco: Jossey-Bass, 1986), p. 22. Reprinted with permission.

QUALITY

An example of a business pattern is a firm's system of beliefs and behaviours concerning the importance of quality. Members of an organization tend to adopt a common viewpoint concerning the extent to which effort, or even sacrifice, should be devoted to product and service quality. When leaders of a firm consistently demonstrate a commitment to quality, they encourage others to appreciate the same values. By decisions and practices that place a high priority on quality, therefore, leaders in a family business can build a business pattern that exhibits a strong commitment to producing high-quality goods and services.

In the early stages of a family business, according to Dyer, a common cultural configuration includes a paternalistic business culture, a patriarchal family culture, and a rubber-stamp board of directors. This simply means that family relationships are more important than professional skills, that the founder is the undisputed head of the clan, and that the board automatically supports the founder's decisions.

Cultural Patterns and Leadership Succession

The process of passing the leadership from one generation to another is complicated by, and interwoven with, changes in the family business culture. To appreciate this point, think about the paternalistic–patriarchal configuration mentioned above—which is quite common in the early days of a family business. Changing conditions may render that cultural configuration ineffective. As a family business grows, it requires a greater measure of professional expertise. Thus, the firm may be pressured to break from the paternalistic mould that gives first priority to family authority and less attention to professional abilities. Likewise, the aging of the founder and the maturing of the founder's children tend to weaken the patriarchal family culture with its one dominant source of authority—a parent who "always knows best."

Succession may occur, therefore, against the backdrop of a changing organizational culture. In fact, leadership change itself may play a role in introducing or bringing about changes in the culture and making a break with traditional methods of operation. To some extent, the successor may act as a change agent. For example, a son or daughter with a business degree may eliminate the dated managerial practices of an earlier generation and substitute a more professional approach.

Growth of the business and changes in leadership over time will thus make some cultural change necessary. However, certain values are timeless and should never be changed—the commitment to honesty, for example. While some traditions may embody inefficient business practices and require change, others may be basic to the competitive strength and integrity of the firm.

FAMILY ROLES AND RELATIONSHIPS

3 Outline the complex roles and relationships involved in a family business.

As we noted earlier, a family business represents the overlapping of two institutions—a family and a business. This fact makes the family firm incredibly difficult to manage. This section examines a few of the many possible family roles and relationships that contribute to this managerial complexity.

Mom or Dad, the Founder

A common figure in family businesses is the man or woman who founded the firm and plans to pass it on to a son or daughter. In most cases, the business and the family grow simultaneously. Some founders achieve a delicate balance between their business and family responsibilities. Others must exert great diligence to squeeze out time for weekends and vacations with the children.

Entrepreneurs who have children typically think in terms of passing the business on to the next generation. Parental concerns involved in this process include the following:

- Does my son or daughter possess the temperament and ability necessary for business leadership?
- How can I, the founder, motivate my son or daughter to take an interest in the business?
- What type of education and experience will be most helpful in preparing my son or daughter for leadership?
- What timetable should I follow in employing and promoting my son or daughter?
- How can I avoid favouritism in managing and developing my son or daughter?
- How can I prevent the business relationship from damaging or destroying the parent–child relationship?

Of all the relationships in a family business, the parent–child relationship has been the most troublesome. The problem has been recognized informally for generations. In more recent years, counselling has developed, seminars have been created, and books have been written about such relationships. In spite of this extensive attention, however, the parent–child relationship continues to perplex numerous families involved in family businesses.

Couples in Business

Some family businesses are owned and managed by husband-wife teams. Their roles may vary depending on their backgrounds and expertise. In some cases, the husband serves as general manager and the wife runs the office. In other cases, the

Action Report

ETHICAL ISSUES

Business versus Family: A Clash of Values

While some couples grow strong by working together, others break up because of the strain involved in running a business. Susan Bellan and Will Molson experienced the latter. The couple ran Frida Craft, an imported-handicraft store in the St. Lawrence Market district of Toronto. Bellan handled the store's day-to-day operations while Molson, an accountant by trade, did the books. Molson recalls that their personal problems and disagreements seemed unimportant as long as business was good, but the recession put an end to the business bliss, and marital bliss soon went too. When Molson proposed a controversial downsizing plan that included selling the beloved family home in the trendy Beaches neighbourhood, Bellan balked and, at her insistence, Molson left—moving about 15 metres up the street in order to be near their three children.

Because of some savvy decision-making, things didn't get ugly. Under the terms of the separation agreement, Molson gave Bellan back his interest in the store and, although no longer an owner, Molson continued to do the books for a while without remuneration. "In some ways, it's working a lot better now," says Bellan. "The regrettable thing is that it took this to allow us to compartmentalize our abilities. Now the personal things don't get dragged into the business."

Source: Peter Shawn Taylor, "Your House Divided," *Canadian Business*, Vol. 69, No. 2 (February 1996,) p. 30.

wife functions as operations manager and the husband keeps the books. Whatever the arrangement, both parties are an integral part of the business.

A potential advantage of the husband–wife team is the opportunity it affords a couple to share more of their lives. For some couples, however, the potential benefits become eclipsed by problems related to the business. Differences of opinion about business matters may carry over into family life. And the energies of both parties may be so dissipated by their work in a struggling company that little zest remains for a strong family life.

Gabe and Rossana Magnotta of Vaughan, Ontario, just north of Toronto, have experienced the joys and strains of working together as business partners. Both were born in Italy but were teenage sweethearts in suburban Toronto. Together they founded Festa Juice Co. Ltd. in 1984, a company that sells fresh juice to home winemakers. A logical extension of the juice business soon followed with the opening of Magnotta Winery Estates Ltd. in 1990. After 12 years of collaboration in business and more than 25 as sweethearts, they are still very much in love. To maintain their happiness, they must deal with strains imposed by the business. They have worked together to resolve these pressures by a strong belief in the importance of family and a common focus on the future.[4] Their experience shows that entrepreneurial couples can maintain good marriages, but it also shows that such couples must devote special effort to both business and family concerns.

Sons and Daughters

Should sons and daughters be groomed for the family business, or should they pursue careers of their own choosing? In the entrepreneurial family, a natural tendency is to think in terms of a family business career and to push a child, either openly or subtly, in that direction (see Figure 5-3). Little thought, indeed, may be given to the basic issues involved, which include the child's talent, aptitude, and temperament. The child may be a chip off the old block but may also be an individual with different bents and aspirations. He or she may prefer music or medicine to the world of business and may fit the business mould very poorly. It is also possible that the abilities of the son or daughter may simply be insufficient for a leadership role. (Of course, a child's talents may be underestimated by parents simply because there has been little opportunity for development.)

Another issue is personal freedom. We live in a society that values the right of the individual to choose his or her own career and way of life. If this value is embraced by a son or daughter, that child must be granted the freedom to select a career of his or her own choosing.

Figure 5-3

Following the Founder's Footsteps

Source: WINTHROP reprinted by permission of NEA, Inc.

A son or daughter may feel a need to go outside the family business, for a time at least, to prove that "I can make it on my own." To build self-esteem, he or she may wish to operate independently of the family. Entering the family business immediately after graduation may seem stifling—"continuing to feel like a little kid with Dad telling me what to do."

If the family business is profitable, it does provide opportunities. A son or daughter may be well advised to give serious consideration to accepting such a challenge. If the business relationship is to be satisfactory, however, family pressure must be minimized. Both parties must recognize the choice as a business decision as well as a family decision—and as a decision that may conceivably be reversed.

Sibling Cooperation, Sibling Rivalry

In families with a number of children, two or more may become involved in the family firm. This depends, of course, on the interests of the individual children. In some cases, parents feel fortunate if even one child elects to stay with the family firm. Nevertheless, it is not unusual for several siblings to take positions in a family business. Even those who do not work in the business may be more than casual observers on the sidelines because of their stake as heirs or partial owners.

At best, siblings work as a smoothly functioning team, each contributing services according to his or her respective abilities. Just as some families experience excellent cooperation and unity in their family relationships, so family businesses can benefit from effective collaboration among brothers and sisters.

However, just as there are sometimes squabbles within a family, there can also be sibling rivalry within a family business. Business issues tend to generate competition, and this affects family, as well as nonfamily, members. Two siblings, for example, may disagree about business policy or about their respective roles in the business. Sibling rivalry has been identified as the major factor in the dispute over control of McCain Foods, the $3-billion international food business built by Harrison and Wallace McCain. Harrison's unilateral decision to promote his son, Michael, to CEO of McCain USA caused a clash between the brothers that was commonly portrayed as a battle over succession. Wallace's wife, Margaret, however, believes the real split was over Wallace's challenge to Harrison's dominant position in the company and the family: "He set himself up on a pedestal and, no matter what he said, it was like God spoke." The conflict eventually led to Wallace's resignation in October 1994 and a bitter legal battle over how much Wallace was owed for his share of the business.[5]

In-Laws In and Out of the Business

As sons and daughters marry, the daughters-in-law and sons-in-law become significant actors in the family business drama. Some in-laws become directly involved in the drama by accepting positions in the family firm. If a son or daughter is also employed in the firm, rivalry and conflict may develop. How do the rewards for performance and progress of an in-law compare with the rewards for performance and progress of a son or daughter?

For a time, effective collaboration may be achieved by assigning family members to different branches or roles within the company. Eventually, competition for top leadership will force decisions that distinguish among children and in-laws employed in the business. Being fair and retaining family loyalty become more difficult as the number of family employees increases.

Sons, daughters, sons-in-law, and daughters-in-law who are on the sidelines are also participants with an important stake in the business. For example, they are

often married to someone on the family payroll. Whatever the relationship, the view from the sideline has both a family and a business dimension. A decision by a parent affecting a family member is seen from the sideline as a family *and* a business decision. Giving the nod to a daughter or a son-in-law, for example, is more than merely promoting another employee in a business.

The Entrepreneur's Spouse

One of the most critical roles in the family business drama is that of the entrepreneur's spouse. Traditionally, this has been the entrepreneur's wife and the mother of his children. However, more women are becoming entrepreneurs, and many husbands have now assumed the role of entrepreneur's spouse.

A spouse plays a supporting role to the entrepreneur's career; as parent, she or he helps prepare their children for possible careers in the family business. This creates a need for communication between spouse and entrepreneur and a need for the spouse to be a good listener. The spouse needs to hear what's going on in the business; otherwise, she or he feels detached and must compete for attention. The spouse can offer understanding and act as a sounding board only if there is communication on matters of obvious importance to them both individually and as a family.

It is easy for the spouse to function as worrier for the family business. This is particularly true if there is insufficient communication about business matters. One spouse said

> *I've told my husband that I have an active imagination—very active. If he doesn't tell me what's going on in the business, well, then I'm going to imagine what's going on and blow it all out of proportion. When things are looking dark, I'd rather know the worst than know nothing.[6]*

The spouse may also serve as mediator in business relationships between the entrepreneur and the children. One wife's comments to her husband, John, and son Terry illustrate the nature of this function:

- "John, don't you think that Terry may have worked long enough as a stockperson in the warehouse?"
- "Terry, your father is going to be very disappointed if you don't come back to the business after your graduation."
- "John, do you really think it is fair to move Stanley into that new office? After all, Terry is older and has been working a year longer."
- "Terry, what did you say to your father today that upset him?"

Ideally, the entrepreneur and spouse form a team committed to the success of both the family and the family business. They share in the processes that affect the fortunes of each. Such teamwork does not occur automatically; it requires a collaborative effort by both parties to the marriage.

SPECIAL FEATURES OF FAMILY FIRM MANAGEMENT

4 Identify management practices that enable a family business to function effectively.

The complexity of relationships in family firms creates a demand for enlightened management. To a considerable extent, this just means good professional management. However, certain special techniques are useful in dealing effectively with the complications inherent in the family firm.

The Need for Good Management

Good management is necessary for the success of any business, and the family firm is no exception. Significant deviations for family reasons from what we might call good management practices, therefore, only serve to weaken the firm. Such a course of action runs counter to the interests of both the firm and the family. For the benefit of both, we suggest three management concepts that are particularly relevant to the family firm:

1. *A family firm must be able to rely on the competence of its professional and managerial personnel.* It cannot afford to accept and support family members who are incompetent or who lack the potential for development.
2. *Favouritism in personnel decisions must be avoided.* If possible, the evaluation of family members should involve the judgment of nonfamily members—those in supervisory positions, outside members of the board of directors, or managers of other companies in which family members have worked.
3. *Plans for succession, steps in professional development, and intentions regarding changes in ownership should be developed and discussed openly.* Founders who recognize the need for managing the process of succession can work out plans carefully rather than drift toward it haphazardly. Lack of knowledge regarding the plans and intentions of key participants creates uncertainty and possible suspicion. The planning process can begin as the founder or the presiding family member shares his or her dream for the firm and family participation in it.

The family firm is a business—a competitive business. The observance of these and other fundamental precepts of management will help the business thrive and permit the family to function as a family. Disregard of such considerations will pose a threat to the business and impose strains on family relationships.

Nonfamily Employees in a Family Firm

Even those employees who are not family members are affected by family considerations. In some cases, their opportunities for promotion are lessened by the presence of family members who seem to have the inside track. What parent is going to promote an outsider over a competent daughter or son who is being groomed for future leadership? The potential for advancement of nonfamily members, therefore, may be limited, and they may experience a sense of unfairness and frustration.

One young business executive, for example, worked for a family business that operated a chain of restaurants. When hired, he had negotiated a contract that gave him a specified percentage of the business based on performance. Under this arrangement, he was doing extremely well financially—that is, until the owner called on him to say, "I am here to buy you out." When the young man asked why, the owner replied, "Son, you are doing too well, and your last name is not the same as mine!"

The extent of limitations on nonfamily employees will depend on the number of family members active in the business and the number of managerial or professional positions in the business to which nonfamily employees might aspire. It will also depend on the extent to which the owner demands competence in management and maintains an atmosphere of fairness in supervision. To avoid future problems, the owner should make clear, when hiring nonfamily employees, the extent of opportunities available and identify the positions, if any, that are reserved for family members.

Those outside the family may also be caught in the crossfire between family members who are competing with one another. Family feuds make it difficult for

outsiders to maintain strict neutrality. If a nonfamily employee is perceived as siding with one of those involved in the feud, he or she will lose the support of other family members. Hard-working employees often feel that they deserve hazard pay for working in a firm plagued by an unusual amount of family conflict.

Family Retreats

<div style="float:left">

family retreat
a gathering of family members, usually at a remote location, to discuss family business matters

</div>

Some families hold retreats in order to review family business concerns. A **family retreat** is a gathering of family members, usually at a remote location, to discuss family business matters. An attempt is made to create an informal atmosphere. Nancy Upton, founder of the Institute for Family Business at Baylor University, has conducted many family retreats. She has described the general purpose and format of such retreats as follows:

The purpose of the retreat is to provide a forum for introspection, problem solving and policy making. For some participants this will be their first opportunity to talk about their concerns in a nonconfrontational atmosphere. It is also a time to celebrate the family and enhance its inner strength.

A retreat usually lasts two days and is held far enough away so you won't be disturbed or tempted to go to the office. Every member of the family, including in-laws, should be invited.[7]

The prospect of sitting down together to discuss family business matters sometimes seems threatening. As a result, some families avoid extensive communication, fearing that it will stir up trouble. They assume that decision-making that occurs quietly or secretly will preserve harmony. Unfortunately, such an approach often conceals serious differences that become increasingly troublesome. Family retreats are designed to open lines of communication and to bring about understanding and agreement on family business issues.

Initiating such discussions is difficult, so family leaders often invite an outside expert or facilitator to lead early sessions. The facilitator can help develop an agenda and establish ground rules for discussion. By moderating early sessions, the facilitator can help to develop a positive tone that emphasizes family achievements and encourages rational consideration of sensitive issues. Families that hold such meetings often speak of the joy of sharing family values and stories of past family experiences. In this way, the meetings can strengthen the family as well as the business.

Family Councils

<div style="float:left">

family council
an organized group of family members who gather periodically to discuss family-related business issues

</div>

A family retreat could pave the way for creation of a family council. A **family council** functions as the organizational and strategic planning arm of a family; in it, family members meet to discuss values, policies, and direction for the future. The council provides a forum for the ongoing process of listening to the ideas of all members and discovering what they believe in and want from the business. A family council formalizes the participation of the family in the business to a greater extent than does the family retreat. It can also be the focal point for the future planning of the individuals, the family, and the business, and how each relates to the others.

A council should be recognized as a formal organization that holds regular meetings, keeps minutes, and makes suggestions to the firm's board of directors. Experts recommend that it should be open to all interested family members and spouses of all generations. The first several meetings are often used to generate an acceptable mission statement as well as a family creed.

Family businesses that have these councils find them useful for developing family harmony. Meetings are often fun and informative and may include speakers

who discuss items of interest. Time is often set aside for sharing achievements, milestones, and family history. The younger generation is encouraged to participate because much of the process is designed to increase their understanding of family traditions and business interests and to prepare some of them for working effectively in the business.

As with family retreats, an outside facilitator may be useful in getting a council organized and helping in initial meetings. Subsequently, the organization and leadership of meetings can rotate among family members.

CAFE

One organization that specializes in helping family business is CAFE, the Canadian Association of Family Enterprise. CAFE is a national not-for-profit association dedicated to research, education, and assistance for family businesses. CAFE has local chapters in most major Canadian cities. One unique program that helps family business members is the Personal Advisory Group (PAG). PAGs are made up of participants from a number of different businesses (only one member from each is allowed) and meet at least monthly in a facilitated problem-solving and group support role. The agenda for each meeting is set by the group and is necessarily a little free-form to allow the group to respond to each members' concerns or immediate problems. CAFE also sponsors research on family enterprise, arranges seminars, and publishes a newsletter called *CAFEpresse*.

THE PROCESS OF LEADERSHIP SUCCESSION

5 Describe the process of managerial succession in a family firm.

The task of preparing family members for careers and, ultimately, leadership within the business is difficult and sometimes frustrating. Professional and managerial requirements tend to become intertwined with family feelings and interests. This section looks at the development and transfer process and some of the difficulties associated with it.

Available Family Talent

A stream can rise no higher than its source, and the family firm can be no more brilliant than its leader. The business is dependent, therefore, on the quality of leadership talent provided by the family. If the available talent is deficient, the owner must bring in outside leadership or supplement family talent to avoid a decline under the leadership of second- or third-generation family members.

The question of competency is both a critical and a delicate issue. With experience, individuals can improve their abilities; younger people should not be judged too harshly too early. Furthermore, potential successors may be held back by the reluctance of a parent-owner to delegate realistically to them.

Perhaps the most appropriate philosophy is to recognize the right of family members to prove themselves. A period of testing may occur either in the family business or, preferably, in another organization. As children show themselves to be capable, they earn the right to increased leadership responsibility. If potential successors are found through a process of fair assessment to have inadequate leadership abilities, preservation of the family business and the welfare of family members demand that they be passed over for promotion. The appointment of competent outsiders to these jobs, if necessary, increases the value of the firm for all family members who have an ownership interest in it.

Stages in the Process of Succession

stages in succession
phases in the process of transferring leadership from parent to child in a family business

Sons or daughters do not typically assume leadership of a family firm at a particular moment in time. Instead, a long, drawn-out process of preparation and transition is customary—a process that extends over years and often decades. Figure 5-4 portrays this process as a series of **stages in succession.**[8]

PRE-BUSINESS STAGE In Stage I, a potential successor becomes acquainted with the business as a part of growing up. The young child accompanies a parent to the office, store, or warehouse or plays with equipment related to the business. There is no formal planning for the child's preparation for entering the business in this early period. This first stage forms a foundation for the more deliberate stages of the process that occur in later years.

INTRODUCTORY STAGE Stage II also includes experiences that occur before the successor is old enough to begin part-time work in the family business. It differs from Stage I in that family members deliberately introduce the child to certain people associated directly or indirectly with the firm and to other aspects of the business. In an industrial equipment dealership, for example, a parent might

Figure 5-4

A Model of Succession in a Family Business

Source: Adapted from Justin G. Longenecker and John E. Schoen, "Management Succession in the Family Business," *Journal of Small Business Management*, Vol. 16 (July 1978), pp. 1–6.

explain the difference between a front loader and a backhoe or introduce the child to the firm's banker.

INTRODUCTORY FUNCTIONAL STAGE In Stage III, the son or daughter begins to work as a part-time employee, often during vacation or after school. At this stage, he or she develops an acquaintance with some of the key individuals employed in the firm. Often, such work begins in the warehouse, office, or production department and may involve assignments in various functional areas as time goes on. The introductory functional stage includes the child's formal education as well as experience gained in other organizations.

FUNCTIONAL STAGE Stage IV begins when the potential successor enters full-time employment, typically following the completion of his or her formal education. Prior to moving into a management position, the son or daughter may work as an accountant, a salesperson, or an inventory clerk, possibly gaining experience in a number of such positions.

ADVANCED FUNCTIONAL STAGE As the potential successor assumes supervisory duties, he or she enters the advanced functional stage, or Stage V. The management positions at this stage involve directing the work of others but not managing the entire firm.

EARLY SUCCESSION STAGE In Stage VI, the son or daughter is named president or general manager of the business. As *de jure* head of the business, he or she presumably exercises overall direction, but a parent is still in the background. The leadership role does not transfer as easily or absolutely as the leadership title does. The successor has not necessarily mastered the complexities of the role, and the predecessor may be reluctant to give up all decision-making.

MATURE SUCCESSION STAGE Stage VII is reached when the transition process is complete. The successor is leader in fact as well as in name. In some cases, this does not occur until the predecessor dies. Perhaps optimistically, we will assume that Stage VII begins two years after the successor assumes the leadership title.

Reluctant Parents and Ambitious Children

Let's assume the business founder is a father who is preparing his son or daughter to take over the family firm. The founder's attachment to the business must not be underestimated. Not only is he tied to the firm financially—it is probably his primary, if not his only, major investment—but he is also tied to it emotionally. The business is his "baby," and he is understandably reluctant to entrust its future to one who is immature and unproven. (Unfortunately, parents often see their children as immature long after their years of adolescence.)

The child may be ambitious, possibly well educated, and insightful regarding the business. His or her tendency to push ahead—to try something new—often conflicts with the father's caution. As a result, the child may see the father as excessively conservative, stubborn, and unwilling to change.

A recent study examined 18 family-owned businesses in which daughters worked as managers with their fathers. Interviews with family members produced this picture of the daughters' positions:

> *In 90 percent of the cases, the daughters reported having to contend with carryover, conflict, and ambiguity in their business roles in the firm and as daughters. While the majority of the women interviewed had previously worked in other organizations, and*

Action Report

ENTREPRENEURIAL EXPERIENCES

Reluctant Father

Children often feel they are ready to take control before their parents are ready to acknowledge it. This was true of Toronto's Ellis-Don Inc., Canada's second-largest construction company.

After six years as president of Ellis-Don and 12 years at the company, Geoffrey Smith walked away from it in July 1995. He decided his father and CEO, Donald Smith, age 72, was unlikely to pass the reins of power to him soon, if ever. "Succession in first-generation family businesses is a tough challenge at any time," Geoffrey Smith explains. "Don Smith is one of the most dynamic and one of the toughest people you'll meet in a long time. He's very energetic, very personable and charming, and absolutely as tough as nails."

Faced with those odds, Geoffrey Smith bought a small company in St. Thomas, Ontario. But everything changed when a management-led buyout of Ellis-Don collapsed over financing terms. With the buyout off the table, a family meeting was convened, which was attended by all seven Smith children. The result was a buyout by the children with Geoffrey as CEO and Don Smith out of the company in retirement. Geoffrey Smith says "I think it was important within the construction community that the succession be completed. I don't think it was easy for [Don] to leave—it's very tough. And I appreciate that step he has taken to allow this to happen. I think it's an important step for the family."

Source: Janet McFarland, "Managing: Ellis-Don Keeps It in the Family," *The Globe and Mail*, September 19, 1996, p. B11.

had developed their identities as businesswomen, they discovered that when they joined the family business they were torn between their roles as daughter and their business roles. They found their relationships with the boss transformed, since the boss was not only the boss, but the father as well. These daughters reported that they often found themselves reduced to the role of "daddy's little girl" (and, in a few cases, "mommy's little girl"), in spite of their best intentions.[9]

At the root of many such difficulties is a lack of a clear understanding between parent and child. They work together without a map showing where they are going. Children in the business, and also their spouses, may have expectations about progress that, in terms of the founder's thinking, are totally unrealistic. The successor tends to sense such problems much more acutely than does his or her parent. But much of the problem could be avoided if a full discussion about the development process took place.

TRANSFER OF OWNERSHIP

transfer of ownership
the final step in conveyance of power from parent to child, that of distributing ownership of the family business

A final and often complex step in the succession process in the family firm is the **transfer of ownership.** Questions of inheritance affect not only the leadership successor but also other family members with no involvement in the business. In distributing their estate, parent-owners typically wish to treat all their children fairly, both those involved in the business and those on the outside.

One of the most difficult decisions is determining the future ownership of the business. If there are several children, for example, should they all receive equal

shares? On the surface, this seems to be the fairest approach. However, such an arrangement may play havoc with the future functioning of the business. Suppose that each of five children receives a 20 percent ownership share even though only one of them is active in the business. The child who is active in the business—the leadership successor—becomes a minority stockholder completely at the mercy of relatives on the outside.

Ideally, the founder has been able to arrange his or her personal holdings to create wealth outside the business as well as within it. In this way, he or she may bequeath comparable shares to all heirs while allowing business control to remain with the child or children active in the business.

One creative ownership transfer plan was worked out by a warehouse distributor in the tire industry.[10] The distributor's son and probable successor was active in the business. The distributor's daughter was married to a college professor at a small southern U.S. university. Believing the business to be their most valuable asset, the owner and his wife were concerned that both the daughter and the son receive a fair share. Initially, the parents decided to give the business real estate to their daughter and the business itself to their son, who would then pay rent to his sister. After discussing the matter with both children, however, they developed a better plan whereby both the business property and the business would go to the son. The daughter would receive all nonbusiness assets plus an instrument of debt from her brother, which was intended to balance the monetary values. This plan was not only fair but also workable in terms of the operation and management of the firm.

Planning and discussing the transfer of ownership is not easy, but such action is recommended. Over a period of time, the owner must reflect seriously on family talents and interests as they relate to the future of the firm. The plan for transfer of ownership can then be firmed up and modified as necessary when it is discussed with the children or other potential heirs.

6 Analyze the major issues involved in the transfer of ownership to a succeeding generation.

Looking Back

1 Discuss the factors that make the family business unique.
- Family members have a special involvement in a family business.
- Business interests (production and profitability) overlap family interests (care and nurturing) in a family business.
- The advantages of a family business include a strong commitment of family members and focus on people, quality, and long-term goals.

2 Explain the cultural context of the family business.
- Special patterns of beliefs and behaviour constitute the family business culture.
- The founder often leaves a deep imprint on the culture of a family firm.
- The cultural configuration includes business patterns, family patterns, and governance (or board-of-directors) patterns.
- Changes in culture often occur as leadership passes from one generation to the next.

3 Outline the complex roles and relationships involved in a family business.
- A primary relationship is that between founder and son or daughter.
- Some couples in business together find their relationship with each other strengthened, while others find it weakened.
- Sons, daughters, in-laws, and other relatives may experience collaboration or conflict with other relatives.
- The role of the founder's spouse is especially important, as he or she often serves as a mediator in family disputes.

4 Identify management practices that enable a family business to function effectively.
- Good management practices are very important in a family business.
- Family members should be treated fairly and consistently in accordance with their ability and performance.
- Motivation of nonfamily employees can be enhanced by open communication and fairness.
- Family retreats bring all family members together to discuss business and family matters.
- Family councils provide a formal framework for the family's ongoing discussion of family and business issues.

5 Describe the process of managerial succession in a family firm.
- Succession is a long-term process starting early in the successor's life.
- The seven stages in the succession process include such periods as pre-business, part-time work, and full-time managerial work.
- Tension often exists between the founder and the potential successor as the latter gains experience.

6 Analyze the major issues involved in the transfer of ownership to a succeeding generation.
- Transfer of ownership involves issues of fairness, taxes, and managerial control.
- Planning and discussion of transfer plans are sometimes difficult but usually desirable.

New Terms and Concepts

family business	cultural configuration	family council
organizational culture	family retreat	stages in succession

You Make the Call

Situation 1 The three Dorsett brothers are barely speaking to each other. "Phone for you" is about all they have to say.

It hasn't always been like this. For more than 30 years, Tom, Harry, and Bob Dorsett have run the successful manufacturing business founded by their father. For most of that time, they have gotten along rather well. They've had their differences and arguments, but important decisions were thrashed out until a consensus was reached.

Each brother has two children in the business. Tom's oldest son manages the plant, Harry's oldest daughter keeps the books, and Bob's oldest son is a rising outside salesman. The younger children are learning the ropes in lower-level positions.

The problem? Compensation. Each brother feels that his own children are underpaid and that some of his nieces and nephews are overpaid. After violent arguments, the Dorsett brothers just quit talking while each continued to smolder.

The six younger-generation cousins are still on speaking terms, however. Despite the differences that exist among them, they manage to get along with one another. They range in age from 41 down to 25.

The business is in a slump but not yet in danger. Because the brothers aren't talking, important business decisions are being postponed.

The family is stuck. What can be done?

Source: "Anger Over Money Silences Brothers," *Nation's Business*, Vol. 78, No. 10 (October 1990), p. 62. Reprinted by permission, *Nation's Business*, October 1990. Copyright 1990, U.S. Chamber of Commerce.

Question 1 Why do you think the cousins get along better than their fathers?

Question 2 How might this conflict over compensation be resolved?

Situation 2 Glen Kubota, second-generation president of a family-owned heating and air-conditioning business, was concerned about his 19-year-old daughter, Shannon, who worked as a full-time employee in the firm. Although Shannon had made it through high school, she had not distinguished herself as a student or shown interest in further education. She was somewhat indifferent in her attitude toward her work, although she he did reasonably, or at least minimally, satisfactory work. Her father saw Shannon as immature and more interested in riding horses than in building a business.

Kubota wanted to provide his daughter with an opportunity for personal development. This could begin, as he saw it, by learning to work hard. If she liked the work and showed promise, Shannon might eventually be groomed to take over the business. Her father also held a faint hope that hard work might eventually inspire her to get a college education.

In trying to achieve these goals, Kubota sensed two problems. First, Shannon obviously lacked proper motivation. The second problem related to her supervision. Supervisors seemed reluctant to be exacting in their demands on Shannon. Possibly because they feared antagonizing the boss by being too hard on his daughter, they allowed Shannon to get by with marginal performance.

Question 1 In view of Shannon's shortcomings, should Glen Kubota seriously consider her as a potential successor?

Question 2 How can Shannon be motivated? Can her father do anything more to improve the situation, or does the responsibility lie with Shannon?

Question 3 How can the quality of Shannon's supervision be improved so that her work experience will be more productive?

Situation 3 A brother and sister share management responsibilities in a company that produces neckties. Petty bickering between them following the death of their father has taken their focus off the quality of the product being produced for customers. Although neckties are becoming bolder fashion statements, this firm continues to turn out dull and uninspired patterns, primarily because of the siblings' involvement in the family squabble and their consequent neglect of the business. Two major customers have reduced their orders for neckties. It is evident that the market for this firm's products is cooling. The product-quality problem has emerged as a serious issue.

Question 1 Is this firm's quality problem caused by family conflict or by some other underlying factor?

Question 2 If you were one of the siblings, what steps would you take to solve the problem?

DISCUSSION QUESTIONS

1. A computer software company began operation with a three-member management team whose skills were focused in the areas of engineering, finance, and general business. Is this a family business? What might cause it to be classified as a family business or to become a family business?

2. Suppose that you, as founder of a business, have a vacant sales manager position. You realize that sales may suffer somewhat if you promote your son from sales representative to sales manager. However, you would like to see your son make some progress and earn a higher salary to support his wife and young daughter. How would you go about making this decision? Would you promote your son?

3. What benefits result from family involvement in a business?

4. Why does a first-generation family business tend to have a paternalistic business pattern and a patriarchal family pattern?

5. As a recent graduate in business administration, you are headed back to the family business. As a result of your education, you have become aware of some outdated business practices in the family firm. In spite of them, the business is showing a good return on investment. Should you rock the boat? How should you proceed in correcting what you see as obsolete traditions?

6. Describe a founder-son or founder-daughter relationship in a family business with which you are familiar. What strengths or weaknesses do you see in that relationship?

7. Should a son or daughter feel an obligation to carry on a family business? What is the source of such a feeling?

8. Assume that you are an ambitious, nonfamily manager in a family firm and that one of your peers is the son or daughter of the founder. What, if anything, would keep you interested in pursuing your career with this company?

9. Identify and describe the stages outlined in the model of succession shown in Figure 5-4.

10. Should estate tax laws or other factors be given greater weight than family concerns in decisions about transferring ownership of a family business from one generation to another? Why or why not?

EXPERIENTIAL EXERCISES

1. Interview a college student who has grown up in a family business about the way he or she may have been trained or educated, both formally and informally, for entry into the business. Prepare a brief report, relating your findings to the stages in succession shown in Figure 5-4.

2. Interview another college student who has grown up in a family business about parental attitudes toward his or her possible entry into the business. Submit a one-page report describing the extent of pressure on the student to enter the family business and the direct or indirect ways in which expectations have been communicated.

3. Identify a family business and prepare a brief report on its history, including its founding, family involvement, and any leadership changes that have occurred.

4. Read and report on a biography or history book pertaining to a family in business or a family business.

Exploring the

5. Browse the Internet, for information on family business. Prepare a one-page report identifying the kinds of data available, and include references to at least two academic programs that have home pages on the Web.

CASE 5

The Brown Family Business (p. 601)

Developing

the New Venture Business Plan

The Role
of a Business Plan for a New Venture

Ed Rygiel at MDS Health Group Ltd., a Toronto-based, $450-million-a-year conglomerate of medical laboratories and other health-related companies, gets to read his share of business plans. Together with his team, MDS gets first look at just about every Canadian deal going—200 per year—plus another 150 from the U.S. Rygiel doesn't just look for businesses that will make a quick buck. One drug, one diagnostic test. It's out the door. Rygiel wants nothing less than breakthrough medicine, and talks about systems or "platforms" for treating whole classes of disease. "If it doesn't reduce health-care costs, if it doesn't have global capabilities," he says, "we're just not interested.

Looking Ahead

After studying this chapter, you should be able to:

1 Answer the question "What is a business plan?"

2 Explain the need for a business plan from the perspective of the entrepreneur and the investor.

3 Describe what determines how much planning an entrepreneur and a management team are likely to do.

4 List practical suggestions to follow in writing a business plan, and outline the key components of a business plan.

5 Identify available sources of assistance in preparing a business plan.

Think back to the last term paper you wrote. Do you recall the frustration of not knowing what to write about and the difficulty you had in just getting started? The all too frequent result is procrastination. Many times, students begin the writing process only when they are faced with an impending deadline.

In some ways, preparing a business plan is similar to writing a term paper. It is agonizing to begin and difficult to know what to say, especially when you lack experience and are at a loss as to what needs to be included. Even when you know the questions, you may have difficulty finding good answers. But just as you learn from writing a term paper, you increase your understanding of what you want to accomplish in a new business by carefully preparing a business plan.

As we begin this chapter, we give several reasons for writing a business plan. None, however, is as important as its use as a selling document—selling your ideas and even yourself to others. If you have felt pride on completing a term paper, you will feel exhilaration from writing an effective business plan. The business plan—its preparation, content, and organization—will serve as the thread that weaves a common purpose through Chapters 6–12.

Conventional wisdom says the business plan should be as brief as possible to tell the story; investors and venture capitalists simply don't have a lot of time. The plan is not written to show off how much the entrepreneur knows—it's meant to highlight the financial opportunity for the investor. Rygiel says, "We're more willing to invest in people and ideas, with less emphasis on the past and on résumés." Rygiel cites MDS' look at the plan for Disys Corp., a developer of medical monitoring devices. MDS invested $2.4 million in 1991 to enable the smoke-detector company to move into radio-frequency identification tags for hospitals and nursing homes, in return for 55% of Disys' stock.

Source: John Southerst, "The Start-up Star Who Bats .900," *Canadian Business,* March 1993, pp. 66–72.

WHAT IS A BUSINESS PLAN?

For the entrepreneur starting a new venture, a **business plan** is a written document that accomplishes two basic objectives. First, it identifies the nature and the context of the business opportunity—why does such an opportunity exist? Second, the business plan presents the approach the entrepreneur plans to take to exploit the opportunity.

A business plan explains the key variables for success or failure. It can help you anticipate the different situations that may occur—to think about what can go right and what can go wrong. But, as we noted earlier, a business plan is, first and foremost, a selling document. It is the tool that extols the merits of an investment opportunity. In another sense, it is the game plan—it crystallizes the dreams and hopes that provide your motivation. The business plan should lay out your basic idea, describe where you are now, point out where you want to go, and outline how you propose to get there.

The business plan is the entrepreneur's blueprint for creating the new venture; in this sense, it might be called the *first creation*. Without first mentally visualizing the desired end result, the entrepreneur probably will not see it become a physical reality, or the *second creation*. For anything that is built—a house or a business—there is always a need for a plan. This blueprint is, in essence, a bridge between the mental and the physical, between an idea and reality. The role of the business plan is to provide a clear visualization of what the entrepreneur intends to do.

1 Answer the question "What is a business plan?"

business plan a document containing the basic idea underlying a business and related considerations for starting up

A business plan, as presented here, is a proposal for launching a new business. The venture itself is the outgrowth of the business plan. As part of the plan, an entrepreneur projects the marketing, operational, and financial aspects of a proposed business for the first three to five years. In some cases, a business plan may address a major expansion of a firm that has already started operation. For example, an entrepreneur may open a small local business and then recognize the possibility of opening additional branches or extending the business's success in other ways. A business plan may also be a response to some change in the external environment (government, demographics, industry, and so on) that may lead to new opportunities.

More mature businesses may prepare strategic and operational plans that contain many of the features described in this chapter. In fact, planning should be a continuous process in the management of any business. That is, you should think of a business plan as an ongoing process, and not as an end product. This last point deserves repeating: *Writing a business plan is primarily an ongoing process and only secondarily a product or outcome.*

THE NEED FOR A BUSINESS PLAN

2 Explain the need for a business plan from the perspective of the entrepreneur and the investor.

Most entrepreneurs are results-oriented, and for good reason. A "can do" attitude is essential when starting a new business. Otherwise, the danger of paralysis by inaction or, equally bad, paralysis by analysis can become overwhelming. Getting the business operational should be a high priority. However, using the need for action as an excuse to neglect planning is also a big mistake.

Reasons for Preparing a Business Plan

There are two reasons for writing a business plan: (1) to create a selling document to be shared with outsiders, and (2) to provide a clearly articulated statement of goals and strategies for internal purposes. Figure 6-1 provides an overview of those who might have an interest in a business plan. One group of users shown in the figure consists of outsiders who are critical to the firm's success; the remaining group consists of the internal users of the business plan. Let's consider the internal users first.

Figure 6-1

Users of Business Plans

Using the Business Plan Internally

Any activity that is initiated without adequate preparation tends to be haphazard. This is particularly true of such a complex process as initiating a new business. Although planning is a mental process, it must go beyond the realm of thought. Thinking about a proposed new business must become more rigorous as rough ideas are crystallized and quantified. A written plan is essential to ensure systematic coverage of all the important features of a new business. It becomes a model of what the entrepreneur wants to happen by identifying the variables that can affect the success or failure of the business. Modelling, or planning, helps the entrepreneur focus on the important issues and activities.

Preparing a formal written plan thereby imposes needed discipline on the entrepreneur and the team of managers. In order to prepare a written statement about marketing strategy, for example, the team must perform some sort of market research. Likewise, a study of financing requirements requires a review of projected receipts and expenditures month by month. Otherwise, even a good opportunity can fail because of negative cash flows. In short, business plan preparation forces an entrepreneur to exercise the discipline that good managers must possess.

A business plan should also be effective in selling ideas to others, even to those within the company. In this way, the business plan provides a structure for communicating the entrepreneur's mission to employees of the firm, both current and prospective.

The Business Plan and Outsiders

The business plan can be an effective selling tool to use with customers, suppliers, and investors. It can enhance the firm's credibility with prospective suppliers and customers. Suppliers, for example, extend trade credit, which is often an important part of a new firm's financial plan. A well-prepared business plan may be helpful in gaining a supplier's trust and securing favourable credit terms. Occasionally, a business plan can also improve sales prospects—for example, by convincing a potential customer that the new firm is likely to be around to service a product or to continue as a procurement source.

Almost anyone starting a business faces the task of raising financial resources to supplement personal savings. Unless an entrepreneur has a rich relative who will supply funds, he or she must appeal to bankers, individual investors, or venture capitalists. The business plan serves as the entrepreneur's calling card when approaching these sources of financing.

A business plan can be effective in convincing outsiders of the firm's value. It is particularly useful when an entrepreneur is seeking financial resources; bank officers will require a business plan before approving any type of loan.

Both lenders and investors can use the business plan to better understand the business, the type of product or service it offers, the nature of the market, and the qualifications of the entrepreneur or entrepreneurial team. A venture-capital firm or other sophisticated investors would not consider investing in a new business before reviewing a properly prepared business plan. The plan can also be helpful in establishing a good relationship with a commercial bank, a relationship that is important for a new firm. The significance of the business plan in dealing with outsiders is aptly expressed by Mark Stevens:

> *If you are inclined to view the business plan as just another piece of useless paperwork, it's time for an attitude change. When you are starting out, investors will justifiably want to know a lot about you and your qualifications for running a business and will want to see a step-by-step plan for how you intend to make it a success. If you are already running a business and plan to expand or diversify, investors and lenders will want to know a good deal about the company's current status, where it is headed and how you intend to get it there. You must provide them with a plan that makes all of this clear.*[1]

The business plan is not, however, a legal document for actually raising the needed capital. When it comes time to solicit investors for money, a *prospectus*, or offering memorandum, is used. This document contains all of the information needed to satisfy provincial security laws for warning potential investors about the possible risks of the investment. As a consequence, the prospectus alone is not an effective marketing document with which to sell a concept. You must first use the business plan to create interest in your startup, followed by a formal offering memorandum to those investors who seem genuinely interested.

Understanding the Investor's Perspective

If you intend to use the business plan to raise capital, you must understand the investor's basic perspective. You have to see the world as the investor sees it; that is, you must think as the investor thinks. For most entrepreneurs, this is more easily said than done. The entrepreneur generally perceives a new venture very differently than the investor does. The entrepreneur will characteristically focus on the positive potential of the startup—what will happen if everything goes right. The prospective investor, on the other hand, plays the role of the sceptic, thinking more about what could go wrong. An entrepreneur's failure not only to understand but also to appreciate this difference in perspectives greatly increases the chance of rejection by an investor.

At the most basic level, a prospective investor has a single goal: to maximize potential return on the investment through the cash flows that will be received, while minimizing personal risk exposure. Even venture capitalists, who are thought to be great risk-takers, want to minimize their risk. Like any informed investor, they will look for ways to shift risk to the entrepreneur.

Given the fundamental differences between the investor and the entrepreneur, the important question becomes "How do I write a business plan that will capture a prospective investor's interest?" There is no easy answer, but two things are certain: (1) investors have a short attention span, and (2) certain features appeal to investors, while others are distinctly unappealing.

THE INVESTOR'S SHORT ATTENTION SPAN In the 1980s, Kenneth Blanchard and Spencer Johnson wrote a popular book about being a one-minute manager—a manager who practises principles that can be applied quickly but produce large results.[2] Investors in startup and early-stage companies are, in a sense, one-minute investors. Because they receive many business plans, they cannot read them in any

detail. Ed Rygiel of MDS Health Group Ltd., highlighted at the beginning of this chapter, receives about 350 business plans per year but invests in only 2 or 3 firms in any given year. As with most venture capitalists, Rygiel simply does not have the luxury to analyze every plan thoroughly.

The speed with which business plans are reviewed requires that they be designed to communicate effectively and quickly to prospective investors. They must not sacrifice thoroughness, however, or substitute a few snappy phrases for basic factual information. After all, someone will eventually read the plan carefully. To get that careful reading, however, the plan must first gain the interest of the reader(s), and it must be formulated with that purpose in mind. While many factors may stimulate an investor's interest, some basic elements of a business plan that tend to attract or repel prospective investors deserve consideration.

BUSINESS PLAN FEATURES THAT ATTRACT OR REPEL INVESTORS Based on their experience with the MIT Enterprise Forum, Stanley R. Rich and David E. Gumpert have identified the type of business plan that wins funding. (The MIT Enterprise Forum sponsors sessions in which prospective entrepreneurs present business plans to panels of venture capitalists, bankers, marketing specialists, and other experts.) Figure 6-2 lists some of the features of successful business plans that are important from an investor's perspective. For instance, to be effective, the plan cannot be extremely long or encyclopedic in detail; it should seldom exceed 40 pages in length. Investors generally have a tendency to look at brief reports and to avoid those that take too long to read. Also, the general appearance of the report should be attractive, and it should be well organized, with numbered pages and a table of contents.

- It must be arranged appropriately, with an executive summary, a table of contents, and chapters in the right order.
- It must be the right length and have the right appearance—not too long and not too short, not too fancy and not too plain.
- It must give a sense of what the founders and the company expect to accomplish three to seven years into the future.
- It must explain in quantitative and qualitative terms the benefit to the user of the company's products or services.
- It must present hard evidence of the marketability of the products or services.
- It must justify financially the means chosen to sell the products or services.
- It must explain and justify the level of product development that has been achieved and describe in appropriate detail the manufacturing process and associated costs.
- It must portray the partners as a team of experienced managers with complementary business skills.
- It must suggest as high an overall "rating" as possible of the venture's product development and team sophistication.
- It must contain believable financial projections, with the key data explained and documented.
- It must show how investors can cash out in three to seven years, with appropriate capital appreciation.
- It must be presented to the most potentially receptive financers possible to avoid wasting precious time as company funds dwindle.
- It must be easily and concisely explainable in a well-orchestrated oral presentation.

Figure 6-2

Features of Business Plans That Succeed

Source: "Plans That Succeed," pp. 126–127 from *Business Plans That Win $$$: Lessons from the MIT Enterprise Forum* by Stanley R. Rich and David E. Gumpert. Reprinted by permission of Sterling Lord Literistic, Inc. Copyright © 1985 by Stanley R. Rich and David E. Gumpert.

Investors are more *market-oriented* than *product-oriented*. We are not suggesting that they are not interested in new product development. The essence of the entrepreneurial process relates to identifying new products, but only if they meet an identifiable customer need. Investors realize that most inventions, even those that are patented, never earn a dime for the inventors. Thus, it is essential for the entrepreneur to appreciate this market orientation and, more importantly, to join investors in their concern about market prospects.

Some other factors presumably interest investors:

- Evidence of customer acceptance of the venture's product or service
- Appreciation of investors' needs through recognition of their particular financial-return goals
- Evidence of focus through concentration on only a limited number of products and/or services
- Proprietary position, as represented by patents, copyrights, and trademarks[3]

Prospective investors may also be unimpressed by a business plan. Some of the features that create unfavourable reactions are the following:

- Infatuation with the product or service rather than familiarity with and awareness of marketplace needs
- Financial projections at odds with accepted industry norms
- Growth projections out of touch with reality
- Custom or applications engineering, which make substantial growth difficult[4]

HOW MUCH BUSINESS PLAN IS NEEDED?

3 Describe what determines how much planning an entrepreneur and a management team are likely to do.

We have given the impression to this point that writing a business plan is an either/or matter—either you do it, or you don't. We have done so in an effort to make a compelling case for writing a plan, to persuade you that a plan is important both as a guide for future action and as a selling document.

In reality, preparing a business plan is a matter of degree. That is, even if you are convinced that a business plan is necessary, the question remains as to the level of effort to be given to it. A plan can be written on the back of an envelope at one extreme, or it can be a comprehensive plan filled with intricate detail at the other extreme—or you can target a plan somewhere in between. The point is, you must choose from somewhere along a continuum.

In making a decision regarding the extent of planning, an entrepreneur must deal with tradeoffs. Preparing a business plan requires both time and money, two resources that are usually in limited supply. Other considerations come into play as well:

Entrepreneurs' levels of commitment to the writing of a business plan vary greatly. However, expert advice in the plan's preparation provides direction as well as another's perspective on key issues.

- *Management style and ability.* The extent of planning depends, in part, on the

Action Report

ENTREPRENEURIAL EXPERIENCE

Planning Can Make the Difference

For Harlan Accola, 1986 was one horrendous year. His aerial-photography business, Skypix, hit a wall and nearly vanished from sight. And he had only himself to blame.

Skypix had started as a hobby. After high school, Accola began selling his aerial shots of farms and homes to help pay for his pilot's license, his flying time, and his photography habit. His brother Conrad, also a pilot, joined in to make a few bucks.

In 1980, when their sideline unexpectedly evolved into a business and made money, the brothers had visions of sales booming to $3 million, and then $10 million. "We thought that's the way it happens," Harlan says. "You hit a niche and an opportunity, and it's magic."

A bookkeeper and later a certified public accounting firm furnished financial statements that Harlan didn't understand. "I didn't know anything about business," he admits. "And worse, I didn't think it was important. I thought a financial statement was just something you had to give the bank to keep your loan okay. So I took it, looked at the bottom line, and tossed it into a desk drawer." The brothers' earliest "business plan" was simple: Always have enough cash to pay next week's bills.

For a time, the Accolas' seat-of-the-pants style held the business together. By 1986, however, their world was coming unglued. Harlan Accola blames his age—he was 19 when he started Skypix—and the hubris born of early success. "I thought if I made enough sales, everything else would take care of itself. But I confused profits with cash flow."

"We grew too fast," he confesses, "and it was simply from lack of planning. We must have looked like a real comedy team to our suppliers."

Source: Reprinted with permission, Jay Finegan, "Everything According to Plan," *Inc.*, Vol. 17, No. 3 (March 1995), pp. 78–85.

ability of the entrepreneur to grasp multiple and interrelated dimensions of the business, to keep all that is necessary in his or her head, and to be able to retrieve it in an orderly fashion. Further, whether to plan depends on the lead entrepreneur's management style. These are practical matters that affect the *actual* amount of planning, but they may not lead to the *ideal* amount of planning.

- *Preferences of the management team.* The amount of planning by a firm also depends on the management team's personal preferences. Some management teams want to participate in the planning process, and others do not. These preferences, it should be noted, could lead to insufficient planning.
- *Complexity of the business.* The complexity of a business will affect how much planning is appropriate.
- *Competitive environment.* If the firm will be operating in a highly competitive environment, where it must be kept lean and tightly disciplined to survive, more planning will be needed.
- *Level of uncertainty.* Some ventures face a volatile, rapidly changing environment and must be prepared for contingencies. In such cases, a greater amount of planning is needed. However, in reality, entrepreneurs are frequently more inclined to plan when there is less uncertainty because they can better anticipate future events—which is the opposite of what they should be thinking.[5]

So the issue goes beyond the question, "Should I plan?" The decision includes the question of *how much* to plan, and this, in turn, involves difficult tradeoffs. Let's now consider the actual preparation of the business plan.

PREPARING A BUSINESS PLAN

Two issues are of primary concern when preparing a business plan: (1) the basic format and effectiveness of the written presentation, and (2) the content of the plan.

Formatting and Writing a Business Plan

The quality of a completed business plan depends on the quality of the underlying business concept. A defective new venture idea cannot be rescued by good writing. A good concept may be destroyed, however, by writing that fails to communicate.

A business plan must be clearly written in order to give credibility to the ideas being presented. Factual support must be supplied for any claims or promises being made. When making a promise to provide superior service or explaining the attractiveness of the market, for example, the entrepreneur must provide strong supporting evidence. In short, the plan must be believable.

Skills in written communication are necessary to present the business concept in an accurate, comprehensible, and enthusiastic way. Although this book cannot cover general writing principles, it may be useful to include some practical suggestions specifically related to the business plan. The following hints are given by the public accounting firm Arthur Andersen and Company in its booklet *An Entrepreneur's Guide to Developing a Business Plan*:

- Provide a table of contents and tab each section for easy reference.
- Use a typewritten $8^1/_2 \times 11$ format and photocopy the plan to minimize costs. Use a loose-leaf binder to package the plan and to facilitate future revisions.
- To add interest and improve comprehension—especially by prospective investors who lack the day-to-day familiarity that your management team has—use charts, graphs, diagrams, tabular summaries, maps, and other visual aids.
- You almost certainly will want prospective investors, as well as your management team, to treat your plan confidentially, so indicate on the cover and again on the title page of the plan that all information is proprietary and confidential. Number each copy of the plan and account for each outstanding copy by filing the recipient's memorandum of receipt.
- Given the particularly sensitive nature of startup operations based on advanced technology, it is entirely possible that many entrepreneurs will be reluctant to divulge certain information—details of a technological design, for example, or the highly sensitive specifics of marketing strategy—even to a prospective investor. In that situation, you still can put together a highly effective document to support your funding proposal by developing an in-depth plan for internal purposes, and using appropriate extracts from it in a plan designed for outside use.
- As you complete major sections of the plan, ask carefully chosen third parties—entrepreneurs who have themselves raised capital successfully, accountants, lawyers, and others—to give their perspectives on the quality, clarity, reasonableness, and thoroughness of the plan. After you pull the entire plan together, ask these independent reviewers for final comments before you reproduce and distribute it.[6]

Content of a Business Plan

The business plan for each new venture is unique, and that uniqueness must be recognized. However, a prospective entrepreneur needs a guide to follow in preparing a business plan. While no single standard format is in general use, there is considerable similarity in basic content among many business plans.

Figure 6-3 summarizes the major segments common to most business plans, providing a bird's-eye view of the content of the end product. Chapters 7 through 12 will look at the respective segments of the business plan in more detail. However, now we will briefly introduce each of the sections.

Cover Page: Name of venture and owners, date prepared, and contact person.

Executive Summary: A one- to three-page overview of the total business plan. Written after the other sections are completed, it highlights their significant points and, ideally, creates enough excitement to motivate the reader to continue.

General Company Description: Explains the type of company and gives its history if it already exists. Tells whether it is a manufacturing, retail, service, or other type of business. Also describes the proposed form of organization—sole proprietorship, partnership, or corporation. This section should be organized as follows: name and location; company objectives; nature and primary product or service of the business; current status (startup, buyout, or expansion) and history (if applicable); and legal form of organization.

Products and/or Services Plan: Describes the product and/or service and points out any unique features. Explains why people will buy the product or service. This section should be organized as follows: description of products and/or services; features of product/service providing a competitive advantage; legal protection—patents, copyrights, trademarks; and dangers of technical or style obsolescence.

Marketing Plan: Shows who the firm's customers will be and what type of competition it will face. Outlines the marketing strategy and specifies what will give the firm a competitive edge. This section should be organized as follows: analysis of target market and profile of target customer; methods to identify and attract customers; selling approach, type of sales force, and distribution channels; types of sales promotion and advertising; and credit and pricing policies.

Management Plan: Identifies the key players—the active investors, management team, and directors. Cites the experience and competence they possess. This section should be organized as follows: description of management team; outside investors and/or directors and their qualifications; outside resource people and their qualifications; and plans for recruiting and training employees.

Operating Plan: Explains the type of manufacturing or operating system to be used. Describes the facilities, labour, raw materials, and processing requirements. This section should be organized as follows: operating or manufacturing methods; description of operating facilities (location, space, and equipment); quality-control methods; procedures to control inventory and operations; and sources of supply and purchasing procedures.

Financial Plan: Specifies financial needs and contemplated sources of financing. Presents projections of revenues, costs, and profits. This section should be organized as follows: historical financial statements for last three to five years or as available; pro forma financial statements for three to five years, including income statements, balance sheets, cash-flow statements, and cash budgets, monthly for first year and quarterly for second year; break-even analysis of profits and cash flows; and planned sources of financing.

Appendix: Provides supplementary materials to the plan. This section should be organized as follows: management team biographies; other important supporting data; and ethics code.

COVER PAGE　　The cover page, or title page, is the first page of the business plan and should contain the following information:

- Company name, address, and phone number
- Logo, if available
- Names, titles, addresses, and phone numbers of the owners and key executives
- Date on which the plan is issued
- Number of the copy (to help keep track of how many copies are outstanding)
- Name of the preparer

executive summary
a section of the business plan, written to convey a clear and concise picture of the proposed venture

EXECUTIVE SUMMARY　　The **executive summary** is crucial for getting the attention of the one-minute investor. It must, therefore, convey a clear and concise picture of the proposed venture and, at the same time, create a sense of excitement

Figure 6-4

An Example of an Executive Summary

Executive Summary for Good Foods, Incorporated

This business plan has been developed to present Good Foods, Incorporated (referred to as GFI or The Company) to prospective investors and to assist in raising the $700,000 of equity capital needed to begin the sale of its initial products and finish development of its complete product line.

The Company

GFI is a startup business with three principals presently involved in its development. The main contact is Judith Appel of Nature's Best, Inc., 24 Woodland Road, Scarborough, Ontario (416-555-5321).

During the past three years, GFI's principals have researched and developed a line of unique children's food products based on the holistic health concept—if the whole body is supplied with proper nutrition, it will, in many cases, remain healthy and free of disease.

Holism is the theory that living organisms should be viewed and treated as whole beings and not merely as the sum of different parts. The holistic concept, which *Health Food Consumer* determined is widely accepted among adult consumers of health foods, is new to the child-care field.

Hence, GFI plans to take advantage of the opportunities for market development and penetration that its principals are confident exist. GFI also believes that the existing baby-food industry pays only cursory attention to providing high-quality, nutritious products, and that the limited number of truly healthy and nutritious baby foods creates a market void that GFI can successfully fill.

Based on the detailed financial projections prepared by The Company's management, it is estimated that $700,000 of equity investment is required to begin The Company's operations successfully. The funds received will be used to finance initial marketing activities, complete development of The Company's product line, and provide working capital during the first two years of operation.

Market Potential

GFI's market research shows that Canada and North America are entering a "mini–baby boom" that will increase the potential market base for The Company's products. This increase, combined with an expected future 25 percent annual growth rate of the $2.4 billion health food industry, as estimated by *Health Foods Business* in 1985, will increase the demand for GFI's products. Additionally, health food products are more frequently being sold in supermarkets, which is increasing product visibility and should help to increase popularity.

The Company will approach the marketplace primarily through health food stores and natural food centers in major supermarket chain stores, initially in Southern Ontario and British Columbia. Acceptance of the GFI concept in these areas will enable The Company to expand to a national market, and eventually into the United States market.

The specific target markets GFI will approach through these outlets are:

- Parents who are concerned about their health and their children's health and who thus demand higher and more nutritionally balanced foods and products
- Operators of child-care centres who provide meals to children

regarding its prospects. This means that it must be written and, if necessary, rewritten to achieve clarity and interest. Even though the executive summary comes at the beginning of the business plan, it provides an overview of the whole plan and should be written last. A sample executive summary for the business plan of an all-natural baby and children's food company is shown in Figure 6-4. This particular example is provided by Ernst & Young, a Big Six accounting firm, and may be slightly too long. Conciseness is definitely a virtue for the executive summary. In addition, it would be helpful if a mission statement for the firm were included in this summary.

GENERAL COMPANY DESCRIPTION The main body of the business plan begins with a brief description of the company. If the firm is already in existence, its history is included. This section informs the reader as to the type of business being

Major Milestones

Approximately two-thirds of GFI's product line is ready to market. The remaining one-third is expected to be ready within one year.

Distinctive Competence

GFI is uniquely positioned to take advantage of this market opportunity due to the managerial and field expertise of its founders, and its products' distinct benefits.

Judith Appel, George Knapp, M.D., and Samuel Knapp, M.D., all possess several years of experience in the child-care industry. Ms. Appel is a nutritionist and has served as director for Toronto's Hospital for Sick Children. In addition, she has nine years of business experience, first as marketing director for Healthy Harvest Foods in Hamilton, Ontario, then as owner/president of Nature's Best, Inc. Both Drs. Knapp have worked extensively with children, in hospital-based and private practices.

Together, the principals have spent the last three years developing, refining, testing, and selling GFI's products through Nature's Best, Inc., the retail outlet in Scarborough, a Toronto suburb.

GFI's product line will satisfy the market demand for a natural, nutritious children's food. The maximum amount of nutrients will be retained in the food, providing children with more nutritional benefit than most products presently on the market. The menu items chosen will reflect the tastes most preferred by children. A broad product line will provide for diverse meal plans.

Financial Summary

Based on detailed financial projections prepared by GFI, if The Company receives the required $700,000 in funding, it will operate profitably by year 3. The following is a summary of projected financial information (dollars in thousands).

	Year 1	Year 2	Year 3	Year 4	Year 5
Sales	$1,216	$1,520	$2,653	$4,021	$5,661
Gross margin	50%	50%	50%	50%	50%
Net income after tax	$ (380)	$ (304)	$ 15	$ 404	$ 633
Net income after tax/ sales	—	—	0.6%	10.0%	11.2%
Return/equity	0.0%	0.0%	10.8%	73.9%	53.6%
Return/assets	0.0%	0.0%	2.6%	44.5%	36.2%

Source: Adapted from Eric Siegel, Loren Schultz, Brian Ford, and Jay Bornstein, *The Ernst & Young Business Plan Guide*, pp. 47–50. Copyright © 1993, John Wiley & Sons. Reprinted by permission of John Wiley & Sons, Inc.

proposed, the firm's objectives, where the firm is located, and whether it is serving a local or international market. In many cases, legal issues—especially the form of organization—are addressed in this section of the plan. In writing this section, the entrepreneur must answer the following questions:

- What is the basic nature and activity of the business?
- When and where was this business started?
- What achievements have been made to date?
- What changes have been made in structure or ownership?
- What is the company's stage of development—seed stage? full product line?
- What is the company's mission statement and objectives?
- What is its primary product or service?
- What customers are served?
- What is the company's distinctive competence?
- What is the industry and its current and projected state?
- What is the company's form of organization—sole proprietorship, partnership, or corporation? (The legal issues are discussed more completely in Chapter 9.)
- Does the company intend to become a publicly traded company or an acquisition candidate?

products and/or services plan
a section of the business plan describing the product and/or service to be provided and explaining its merits

PRODUCTS AND/OR SERVICES PLAN As revealed by its title, the **products and/or services plan** discusses the products and/or services to be offered to the firm's customers. If a new or unique physical product is to be offered and a working model or prototype is available, a photograph of it should be included. Investors will naturally show the greatest interest in products that have been developed, tested, and found to be functional. Any innovative features should be identified and patent protection, if any, should be explained. In many instances, of course, the product or service may be similar to that offered by competitors—electrical contracting, for example. However, any special features should be clearly identified. Chapters 13 and 16 discuss this topic more fully.

marketing plan
a section of the business plan describing the user benefits of the product or service and the type of market that exists

MARKETING PLAN As we stated earlier, prospective investors and lenders attach a high priority to market considerations. A product may be well engineered but unwanted by customers. The **marketing plan,** therefore, must identify user benefits and the type of market that exists. Depending on the type of product or service being offered, the marketing plan may be able not only to identify but also to quantify the user's financial benefit—for example, by showing how quickly a user can recover the cost of the product or service through savings in operating costs. Of course, benefits may also take the form of savings in time or improvements in attractiveness, safety, health, and so on.

The business plan should document the existence of customer interest by showing that a market exists and that customers are ready to buy the product or service. The market analysis must be detailed enough for a reasonable estimate of demand to be achieved. Estimates of demand must be analytically sound and based on more than assumptions if they are to be accepted as credible by prospective investors.

The marketing plan must also examine the competition and present elements of the proposed marketing strategy—for example, by specifying the type of sales force and methods of promotion and advertising that will be used. Chapter 8 presents fuller coverage of the marketing plan.

MANAGEMENT PLAN Prospective investors look for well-managed companies. Of all the factors that may be considered, the management team is paramount—even more important than the product or service. Unfortunately, the ability to conceive an idea for a new venture is no guarantee of managerial ability. The **management**

plan, therefore, must detail the proposed firm's organizational arrangement and the backgrounds of those who will fill its key positions.

Ideally, investors desire a well-balanced management team, one that includes financial and marketing expertise as well as production experience and innovative talent. Managerial experience in related enterprises and in other startup situations is particularly valuable in the eyes of prospective investors. The factors involved in preparing the management plan are discussed in detail in Chapter 9.

OPERATING PLAN The **operating plan** offers information on how the product will be produced or the service will be provided. The importance of the operating plan varies from venture to venture. This plan touches on such items as location and facilities—how much space the business will need and what type of equipment it will require. The operating plan should explain the proposed approach to assuring quality, controlling inventory, and using subcontracting or obtaining raw materials. These aspects are treated at greater length in Chapter 10.

FINANCIAL PLAN Financial analysis constitutes another crucial piece of the business plan. The **financial plan** presents **pro forma statements**, or projections of the company's financial statements over the next five years (or longer). These forecasts include balance sheets, income statements, and cash-flow statements on an annual basis for the five years and cash budgets on a monthly basis for the first year, a quarterly basis for the second and third years, and annually for the fourth and fifth years. It is vital that the financial projections be supported by well-substantiated assumptions and explanations of how the figures were determined.

While all the financial statements are important, cash-flow statements deserve special attention, because a business may be profitable but fail to produce positive cash flows. A cash-flow statement identifies the sources of cash—how much will be raised from investors and how much will be generated from operations. It also shows how much money will be devoted to such investments as inventories and equipment. The cash-flow statement should clearly indicate how much cash is needed from prospective investors and the intended purpose for the money. Investors also want to be told how and when they may expect to cash out of the investment. Most investors want to invest in a privately held company for only a limited period. Experience tells them that the eventual return on their investment will be largely dependent on their ability to cash out of the investment. Therefore, the plan should outline what mechanism will be available for exiting the company. The preparation of pro forma statements and the process of raising the needed capital are discussed more fully in Chapters 11 and 12.

APPENDIX The appendix should contain various supplementary supporting materials and attachments to expand the reader's understanding of the plan. These include items that are referenced in the text of the business plan, such as résumés of the key investors and managers; photographs of products, facilities, and buildings; professional references; marketing research studies; pertinent published research; signed contracts of sale; and other such materials.

management plan
a section of the business plan describing the key players in a new firm and their experience and qualifications

operating plan
a section of the business plan describing the new firm's facilities, labour, raw materials, and processing requirements

financial plan
a section of the business plan providing an account of the new firm's financial needs and sources of financing and a projection of its revenues, costs, and profits

pro forma statements
financial statements that provide projections of a firm's financial conditions in the future

Although an operating plan may need to be more detailed for a manufacturing firm than for a service business, the information it provides is essential to every firm's physical operations. The entrepreneur must consider the details of production, as well as the firm's space and equipment requirements.

5 Identify available sources of assistance in preparing a business plan.

WHERE TO GO FOR MORE INFORMATION

We have just presented an overview of the business plan. More extensive descriptions are provided in books on the subject, and computer software is available to guide you step by step through the preparation of a business plan. (A listing of some books and computer software packages is provided at the end of this chapter on pages 134–135. Several word-processing packages are described in Chapter 21.) While such resources can be invaluable, caution is advised if you are tempted to rely on an existing business plan and adapt it to your own use. For instance, changing the numbers and some of the text of another business's plan is simply not effective.

Computer-Aided Business Planning

A computer facilitates the preparation of a business plan. Its word-processing capabilities, for example, can speed up the writing of narrative sections of the report, such as the description of the product and the review of key management personnel. By using word-processing software, the entrepreneur can begin with an original version of the narrative, go through a series of drafts as corrections and refinements are made, and print out the final plan as it is to be presented to investors or others.

Action Report

ENTREPRENEURIAL EXPERIENCES

Advice from Business Plan Consultants

A decade ago, even questionable business ventures could often find seed money. Now, banks, venture capitalists, and private investment groups require business plans from entrepreneurs who seek funds. No wonder business plan consulting is a fast-growing service industry.

According to the Canadian Bankers' Association literature, "A very large proportion of the managers of small and medium-sized businesses continue to believe that a business plan is only for large businesses. Yet this isn't the case: such plans are the cornerstone of the management of any business, be it small, medium or large."

An AT&T Small Business Study published last year reported that of U.S. businesses with less than $20 million in sales during 1992, fewer than 42 percent use formal business plans to guide their daily operations. Among businesses with sales of less than $500,000, which make up 68 percent of the total, only one-third have carried out even the most basic planning efforts. Those who do, however, are likely to be rewarded: More than half (59 percent) of the small businesses that exhibited growth over the past two years said they used formal business plans.

Writing in CA Magazine, the magazine for Canada's chartered accountants, Jean Legault says, "[f]or most small businesses, a proper business plan—or, more precisely, the thinking that goes into it—is an essential prerequisite for success." Many entrepreneurs think the business plan is just the financials, but Legault writes, "Just as a budget is the outcome of the financial planning process, the business plan is the outcome of the strategic planning process." Asking basic questions about the number, size, and characteristics of customers, competitors, and corporate strengths and weaknesses is a good starting point for any entrepreneur setting out to write her or his first business plan.

Source: Jean Legault, "Business Plans You Can Take to the Bank," *CA Magazine,* Vol. 125, No. 11 (November 1992), pp. 29–33.

The computer is an even more helpful tool for preparing the financial statements needed in the plan. Since the various parts of a financial plan are interwoven in many ways, a change in one item—sales volume, interest rates, or cost of goods sold, for example—will cause a ripple effect through the entire plan. A long, tedious set of calculations are required if the entrepreneur wishes to check out various assumptions. By using a computer spreadsheet, she or he can accomplish this task electronically. A computer spreadsheet enables an entrepreneur to experiment with best-case and worst-case scenarios and quickly ascertain their effect on the firm's balance sheet, operating profits, and cash flows.

Finally, as we mentioned above, there are many business plan software packages. Their basic objective is to help you think through the important issues in beginning a new company and to organize your thoughts into an effective presentation. They are not capable, however, of producing a *unique* plan, and thus may limit the entrepreneur's creativity and flexibility.

One of the business plan software packages described in the list at the end of this chapter is BizPlan*Builder*. We have chosen BizPlan, which can be purchased as a supplement to this text, to use in a feature of this book called "The Business Plan: Laying the Foundation." At the conclusion of each chapter in this section of the book (Chapters 6 through 12), we present questions to be answered in the process of writing a business plan. We then identify the part of BizPlan that will help you work through the given set of questions.

Locating Assistance in Preparing a Business Plan

The founder of a company is most notably a doer. Such a person often lacks the breadth of experience and know-how, and possibly the inclination, needed for planning. Consequently, he or she must supplement personal knowledge and skills by obtaining the assistance of outsiders or by adding individuals with planning skills to the management team.

Securing help in preparing a plan does not relieve the entrepreneur of direct involvement. He or she must be the primary planner, because the entrepreneur's basic ideas are necessary to produce a plan that is realistic and believable. Furthermore, the plan eventually will have to be interpreted for and defended to outsiders. An entrepreneur can be effective in such a presentation only by being completely familiar with the plan.

However, after the founder has the basic ideas clarified, other individuals may be able to assist in preparing the business plan. Calling on outside help to finish and polish the plan is appropriate and wise. The use of business plan consultants is mentioned in the Action Report on page 128. Other outside sources of assistance are as follows:

- Attorneys can make sure that the company has the necessary patent protection, review contracts, consult on liability and environmental concerns, and advise on the best form of organization.
- Marketing specialists can perform market analysis and evaluate market acceptance of a new product.
- Engineering and production experts can perform product development, determine technical feasibility of products, and assist in plant layout and production planning.
- Accounting firms can guide in developing the written plan, assist in making financial projections, and advise about establishing a system of financial control.
- Incubator organizations offer space for fledgling companies and advice on structuring new businesses. (Incubators are discussed at greater length in Chapters 10 and 17.)

- Many universities and colleges have support programs through their faculties or departments of management or business, and regional and local economic development offices can offer general assistance.

Now that you are more aware of the importance and fundamentals of the business plan, we will look more closely at each of its components in the chapters that follow.

Looking Back

1 Answer the question "What is a business plan?"
- A business plan identifies the nature and context of the business opportunity and answers the question "Why is there an opportunity?"
- A business plan describes the approach the entrepreneur will take to exploit the opportunity.

2 Explain the need for a business plan from the perspective of the entrepreneur and the investor.
- The business plan provides a clearly articulated statement of the firm's goals and strategies.
- The business plan helps identify the important variables that will determine the success or failure of the firm.
- The business plan is used as a selling document to outsiders.
- An investor plays the role of a sceptic, thinking more about what could go wrong than what will go right.
- An investor needs to know how the business will help achieve the investor's personal goal—to maximize the potential return on investment through the cash flows that will be received from the investment, while minimizing exposure to personal risk.
- An investor needs to know how he or she will cash out of the investment.

3 Describe what determines how much planning an entrepreneur and a management team are likely to do.
- The allocation of two scarce resources, time and money, affects how much planning will be done.
- Other factors that affect the extent of planning include (1) management style and ability, (2) management preferences, (3) complexity of the business, (4) competitive environment, and (5) level of uncertainty in the environment.

4 List practical suggestions to follow in writing a business plan, and outline the key components of a business plan.
- A business plan will be more effective if you follow these suggestions: (1) provide a table of contents and tab each section for easy reference; (2) use a loose-leaf binder to package the plan and to facilitate revisions; (3) use charts, graphs, diagrams, tabular summaries, and other visual aids to create interest and provide an effective presentation that is easy to follow; (4) maintain confidentiality of the plan; and (5) ask carefully chosen third parties to give their assessment of the quality of the plan.
- Key components of a business plan are (1) a cover page, (2) an executive summary, (3) a general company description, (4) a products and/or services plan, (5) a marketing plan, (6) a management plan, (7) an operating plan, (8) a financial plan, and (9) an appendix.

5 Identify sources available for assistance in preparing a business plan.
- A variety of books and software packages are available to assist in preparing a business plan.
- Professionals who have expertise, such as attorneys, accountants, and other entrepreneurs, can provide useful suggestions and assistance in preparing a business plan.

New Terms and Concepts

business plan marketing plan financial plan

executive summary management plan pro forma statements

products and/or services plan operating plan

You Make the Call

Situation 1 New ventures are occasionally more successful than their initial business plans projected. One such company is Compaq Computer Corporation. Ben Rosen and L.J. Sevin invested in this company even though they had reservations about its projected sales volume. They were astonished by the excellent returns.

In 1982, Rosen and Sevin invested in a company then called Gateway Technology, Inc. Gateway's plan stated that the company would make a portable computer compatible with IBM's personal computer and would sell 20,000 machines for $35 million in its first year—"Which we didn't believe for a moment," says Rosen. The sales projection for the second year was even more outrageous: $198 million. "Can you imagine seeing a business plan like this for a company going head-on against IBM, and projecting $198 million?" he asks. He and Sevin told the fledgling company to scale down its projections.

Gateway later changed its name to Compaq Computer Corporation. In its first year, the company sold an estimated 50,000 machines, more than twice the plan's forecast, for $111 million. In the second year, Compaq's sales were $329 million.

Source: Adapted with permission from *Inc.* magazine, Vol. 9, No. 2 (February 1987). Copyright © 1987 by Goldhirsh Group, Inc., 38 Commercial Wharf, Boston, MA 02110.

Question 1 In view of the major underestimation of Compaq's projected sales, what benefits, if any, may have been realized through initial planning?

Question 2 What implications for the preparation of a business plan are evident in the investors' scepticism concerning sales projections?

Question 3 In view of the circumstances in this case, do you think that entrepreneurs or investors are likely to be more accurate and realistic in making projections for business plans? Why or Why not?

Situation 2 A young journalist contemplates launching a new magazine that will feature wildlife, plant life, and the scenic beauty of nature throughout the world. The prospective entrepreneur intends each issue to contain several feature articles—for example, on the dangers and benefits of forest fires, features of Banff National Park, wildflowers found at high altitudes, and the danger of acid rain. The magazine will make extensive use of colour photographs, and its articles will be technically accurate and interestingly written. Unlike *Canadian Geographic*, the proposed publication will avoid articles dealing with the general culture and confine itself to topics closely related to nature itself. Suppose you were a venture capitalist examining a business plan prepared by this journalist.

Question 1 What are the most urgent questions you would want the marketing plan to answer?

Question 2 What details would you look for in the management plan?

Question 3 Do you think this entrepreneur would need to raise closer to $1 million or $10 million in startup capital? Why?

Question 4 At first glance, are you inclined to accept or reject the proposal? Why?

Situation 3 In 1993, Karl Haas and Rose Baumann decided to start a new business to manufacture noncarbonated soft drinks. They believed that their location in southern Alberta, close to high-quality water, gave them a competitive edge. Although Haas and Baumann had never worked together, Haas had 17 years of experience in the soft drink industry. Baumann had recently sold her own firm and had funds to help finance the venture; however, the partners needed to raise additional money from outside investors. Both partners were excited about the opportunity and spent almost 18 months developing their business plan. The first paragraph of their executive summary reflected their excitement:

The "New Age" beverage market is the result of a spectacular boom in demand for drinks that have nutritional value from environmentally safe ingredients and waters that come from deep, clear springs free of chemicals and pollutants. Argon Beverage Corporation will produce and market a full line of sparkling fruit drinks, flavoured waters, and sports drinks that are of the highest quality and purity. These drinks have the same or similar delicious taste appeal as that of soft drinks while using the most healthful fruit juices, natural sugars, and purest spring water, the hallmarks of the "New Age" drink market.

With the help of a well-developed plan, the two entrepreneurs were successful in raising the necessary capital to begin their business. They leased facilities and got underway. However, after almost two years, the plan's goals were not being met. There were cost overruns, and profits were not even close to expectations.

Question 1 What problems might have contributed to the firm's poor performance?

Question 2 Although several problems were encountered in implementing the business plan, the primary reason for low profits was embezzlement. Haas was diverting company resources for his personal use, even taking some of the construction material purchased by the company and using it to build his own house.

a. What could Baumann have done to avoid this situation?

b. What are her options after the fact?

DISCUSSION QUESTIONS

1. What benefits are associated with preparing a written business plan for a new venture? Who uses such a plan?

2. Why do entrepreneurs tend to neglect initial planning? Why would you personally be tempted to neglect it?

3. In what way could a business plan be helpful in recruiting key management personnel?

4. Recall the statement that an investor in new ventures is a one-minute investor. Would an intelligent investor really make a decision based on such a hasty review of a business plan?

5. Investors are said to be more market-oriented than product-oriented. What does this mean? What is the logic behind this orientation?

6. Why shouldn't a longer business plan be better than a shorter one, since a longer plan could include more data and supporting analysis?

7. What advantages are realized by using a computer in preparing narrative sections of a business plan? In preparing the financial plan?

8. How might you quantify user benefit for a new type of production tool?

9. The founders of Apple Computer, Inc. eventually left or were forced out of the company's management. What implications does this have for the management plan of a new business?

10. If the income statement of a financial plan shows that the business will be profitable, why is a cash-flow statement needed?

EXPERIENTIAL EXERCISES

1. Assume that you wish to start a business to produce and sell a device to hold down a tablecloth on a picnic table so that the wind will not blow it off. Prepare a one-page outline of the marketing plan for this product. Be as specific and comprehensive as possible.

2. A former chef wishes to start a business to supply temporary kitchen help (chefs, sauce cooks, bakers, meat cutters, and so on) to restaurants that are in need of staff during busy periods. Prepare a one-page report explaining which section or sections of the business plan are most crucial in this case and why.

3. Suppose that you wish to start a tutoring service for college students in elementary accounting courses. List the benefits you would realize from preparing a written business plan.

4. Interview a person who has started a business within the past five years. Prepare a report describing the extent to which the entrepreneur engaged in preliminary planning and his or her views about the value of business plans.

Exploring the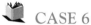

5. Locate the home page for BizPlan*Builder* and report what information is available on this home page. The address for BizPlan*Builder* is

http://www.jianusa.com/

CASE 6
Johnson Associates, Ltd. (p. 603)

BOOKS AND COMPUTER SOFTWARE ON PREPARING BUSINESS PLANS

Books

Guides to preparing business plans (including sample plans) are available from most major banks, chartered accounting firms, and some provincial governments. Canada's major banks all have a series of booklets on several topics including business plans, that may be useful to entrepreneurs. Accounting firms such a Ernst & Young, Collins Barrow, Deloitte & Touche and Coopers and Lybrand all publish guides or outlines for business plans. These guides are locally available through the nearest branch or office. The following list of Canadian and U.S. sources will be of use to those interested in a more in-depth treatment of the subject.

Abrams, Rhonda M., *The Successful Business Plan: Secrets and Strategies*, 2nd ed. (Grants Pass, OR: Oasis Press, 1993).

Doyle, D.J. *Making Technology Happen* (Kanata ON: Doyletech, 1990).

Gumpert, David E., *How to Really Create a Successful Business Plan* (Boulder, CO: *Inc.* Business, 1990).

Longenecker, Justin G., Carlos W. Moore, and J. William Petty, *Preparing the Business Plan* (Cincinnati, OH: South-Western, 1995).

Pinson, Linda, and Jerry Jinnett, *Anatomy of a Business Plan*, 2nd ed. (Chicago: Enterprise/Dearborn, 1993).

Rich, Stanley R., and David E. Gumpert, *Business Plans That Win $$$: Lessons from the MIT Enterprise Forum* (New York: HarperCollins, 1987).

Schilt, W. Keith, *The Entrepreneur's Guide to Preparing a Winning Business Plan and Raising Venture Capital* (Englewood Cliffs, NJ: Prentice Hall, 1990).

Timmons, Jeffrey A. *New Venture Creation: Entrepreneurship for The 21st Century* (Boston, Irwin, 1994)

Software

The following three software packages illustrate the types of computerized assistance that are available for preparing business plans:

1. ***Inc. Business Plan,*** developed by *Inc.* magazine. The *Inc.* package provides a first-time user with the tools needed to prepare a business plan with relative ease. This may or may not be in the best interest of the preparer; a quality plan requires careful thought.

 To start the program, the user is taken through a series of instructions set up to show how the program works and how to access different parts of it. The instructions are brief and to the point. Once the user is in the program, getting started with actual data is quite simple. Each step is explained in terms of the information needed.

 The plan is organized along conventional lines. It is very detailed and includes references to such items as insurance and worker's compensation.

2. Most Canadian banks have free software to take you through the basic steps of creating a plan for a small business plan. They are custom-designed to produce, in addition to a simple business plan, a complete set of loan application documents for the bank.

3. **BizPlan*Builder: Strategic Business & Marketing Plan Software,*** developed by South-Western Publishing. This software has word-processing and spreadsheet capabilities that take the user through the preparation of a business plan. The different sections of the presentation begin with opening comments that explain what should be covered in a given section. Sentences and paragraphs (as much as possible) are already started; the user completes them as appropriate. To prompt the user, X's appear where information needs to be provided. Explanations, suggestions, and/or instructions are presented near each blank area.

 The word-processing files are provided in Microsoft Word, WordPerfect, and, as a last resort, ASCII (American Standard Code for Information Interchange). Most DOS- or Windows-based word processors can read one or more of these file formats. The spreadsheet files are provided in Lotus 1-2-3 (Versions 1-A and 2.01).

LAYING THE FOUNDATION
Introduction

Part 3 of this book, "Developing the New Venture Business Plan" (Chapters 6 through 12), deals with issues that are important when starting a new venture. Chapter 6 began with an overview of the business plan and its preparation. The remaining chapters of this part focus on major segments of the business plan—for example, the management plan, the marketing plan, and the financial plan. When you have studied these chapters, you will have the knowledge needed to prepare a business plan.

Recognizing that learning is facilitated when you apply what you study, we have designed a feature called "The Business Plan: Laying the Foundation" to conclude each chapter in Part 3. This feature provides guidelines for preparing the different segments of a business plan. It presents important questions that need to be addressed ("Asking the Right Questions"), and it identifies material in a popular software package that can be used to prepare the plan ("Using BizPlan*Builder*").

Asking the Right Questions

Now that you have learned the main concepts of business plan preparation, you can begin to create a business plan by writing a general company description. In thinking about the key issues, respond to the following questions:

1. When and where is the business to start?
2. In what stage of development is the company?
3. What is the basic nature and activity of the business?
4. What is its primary product and/or service?
5. What customers are served?
6. What is the company's mission statement?
7. What are the company's objectives?
8. What is the history of the company?
9. What is the company's distinctive competence?
10. What has been achieved to date?
11. What changes have been made in structure or ownership?
12. What are the current and projected states of the industry?
13. Does the company intend to become a publicly traded company or an acquisition candidate?

USING BizPlanBUILDER

As indicated earlier in this chapter, BizPlan*Builder: Strategic Business & Marketing Plan Software* provides a framework for writing a business plan. To assist you in answering some of the questions posed above, see Part 2 of BizPlan*Builder*. These pages provide some guidance regarding the executive summary, the firm's objectives, and the present business situation—good starting points for writing your plan.

Creating
a Competitive Advantage

An entrepreneur who begins a new venture increases the odds for success by seeking a market niche not targeted by big businesses. This is precisely the strategy followed by Graeme Ferguson of Toronto when he started his business. Ferguson, a filmmaker, was the originator of the Imax large-screen film format. He and two partners founded Imax Corporation in 1967 and have produced over 100 films since 1970. Along the way Ferguson has improved the old technologies, built theatres with screens up to eight storeys high, and even equipped some with electronic goggles and personalized sound systems that produce an extraordinarily realistic 3-D experience.

Looking Ahead

After studying this chapter, you should be able to:

1 Identify the forces that determine the nature and degree of competition within an industry.

2 Identify and compare strategy options for building a competitive advantage.

3 Define the different types of market segmentation strategies.

4 Explain the concept of niche marketing and its importance to small business.

5 Discuss the importance of customer service to the successful operation of a small business.

A competitive advantage may just happen, or it may result from careful thought about the mission of a firm. Unfortunately, many entrepreneurs are unaccustomed to the kind of systematic investigation required to develop a real competitive advantage and then to describe their strategy in a business plan. They typically have difficulty finding an appropriate starting point.

Nevertheless, after examining opportunities, risks, and resources, the successful entrepreneur *must* decide on a competitive advantage and develop a basic strategy. Ideally, these strategic plans are then committed to writing in the business plan to ensure completion of the strategy-determination process and to provide a basis for subsequent planning.

These brief introductory comments regarding a firm's competitive advantage indicate the complexity of the task. Therefore, it is not surprising that creating a meaningful strategy requires a conscious commitment by the entrepreneur to devote considerable time and energy to the process. This chapter describes key building blocks for developing a small firm's overall competitive advantage strategy: the central concept of competitive advantage and the related activities of market segmentation, niche marketing, and customer service management. We will discuss the translation of overall strategy into detailed action in later chapters.

Ferguson initially had trouble getting the idea off the ground. According to him, as a private company Imax was "severely undercapitalized." In 1993 Ferguson and his partners put the company up for sale, and the new owners took the company public in 1994. Imax hopes to at least double its network of 149 theatres within 5 years and is negotiating with several Hollywood studios, including Paramount Pictures Corp., which is interested in producing a *Star Trek* film in Imax 3-D. "We're on the verge of a breakthrough," says Ferguson, that will make Imax "the principal medium for spectacular films."

Source: William C. Symonds, "Now Showing in Imax: Money!" *Business Week* (March, 31 1997), p. 80. Reprinted by permission of Business Week Magazine.

COMPETITIVE ADVANTAGE

> **1** Identify the forces that determine the nature and degree of competition within an industry.

A **competitive advantage** exists when a firm has a product or service that is seen by its target market customers as better than that of its competitors. Unfortunately, entrepreneurs are often confronted with two myths surrounding the creation of a competitive advantage. One is that most good business opportunities are already gone. The other is that small firms cannot compete well with big companies. Both of these ideas are wrong! Nevertheless, existing companies, large and small, do not typically welcome competitors. As one well-respected author, Karl H. Vesper, puts it:

competitive advantage
a benefit that exists when a firm has a product or service that is seen by its target market as better than that of its competitors

> *Established companies do their best to maintain proprietary shields...to ward off prospective as well as existing competitors. Consequently, the entrepreneur who would create a new competitor to attack them needs some sort of "entry wedge," or strategic competitive advantage for breaking into the established pattern of commercial activity.[1]*

Before choosing such an entry wedge, the entrepreneur needs to understand the basic nature of the competition he or she faces in the marketplace. Only then can a competitive advantage be developed properly.

The Basic Nature of Competition

The following strategies of three entrepreneurs show the simplicity of many successful competitive advantages.

- Dale Dunning and his two partners started Wall Street Custom Clothiers in 1986, with suits selling for $700 to $2,000. Dunning targets upscale consumers by travelling to their offices instead of waiting for customers in a retail shop.[2]
- Ron Sanculi spent two years developing the perfect salsa recipe before packaging it in an ordinary mason jar with a generic label and seeking shelf space along with many other brands. Since 1991, Sanculi has sold nearly 500,000 bottles of Mad Butcher's Salsa.[3]
- Allen Conway, Sr., is the founder of Discount Labels, a company launched in 1980 to meet the needs of customers who require small quantities of printed labels quickly—a market of little interest to established companies. Because of its ability to fill orders within 24 hours, the company is the nation's largest short-run manufacturer of custom labels.[4]

These entrepreneurs compete successfully within their respective industries. Each understands the nature of competition and follows a simple but sound strategy. But what are the basic factors in a competitive market?

A number of factors determine the level of competition within an industry. Several typologies have been developed to categorize these competitive forces. For example, Michael Porter, in his book *Competitive Advantage*, identifies five factors that determine the nature and degree of competition in an industry:

1. Bargaining power of buyers
2. Threat of substitutes
3. Bargaining power of suppliers
4. Rivalry among existing competitors
5. Threat of new competitors

Figure 7-1 depicts these five factors as weights, offsetting the attractiveness of a target market.

To a large degree, these five market forces collectively determine the ability of a firm, whether large or small, to be successful. Obviously, all industries are not

Figure 7-1

Major Factors Offsetting Market Attractiveness

alike; therefore, each force has varying impact from one situation to the next. Porter identifies numerous elements of industry structure that influence these five factors. Detailed explanation of them is, however, beyond the scope of this discussion. Briefly stated, these factors influence the creation of a competitive advantage as follows:

> *Buyer power influences the prices that firms can charge, for example, as does the threat of substitution. The power of buyers can also influence cost and investment, because powerful buyers demand costly service. The bargaining power of suppliers determines the cost of raw materials and other inputs. The intensity of rivalry influences prices as well as the costs of competing in areas such as product development, advertising, and sales force. The threat of entry places a limit on prices and shapes the investment required to deter entrants.*[5]

The more completely entrepreneurs understand the underlying forces of competitive pressure, the better they will be able to assess market opportunities or threats facing their venture. Obviously, which forces dominate industry competition depend on the particular circumstances. Therefore, the challenge to the entrepreneur is to recognize and understand these forces so that the venture is positioned best to cope with the industry environment.

Porter has identified several fatal flaws that plague entrepreneurs' strategic thinking regarding their competitive situation. Three of these flaws are

1. *Possessing no true competitive advantage.* Imitation of rivals is both hard and risky and reflects a lack of any competitive advantage.
2. *Pursuing a competitive advantage that is not sustainable.* The entrepreneur must make sure that the competitive advantage cannot be quickly imitated.
3. *Misreading industry attractiveness.* The most attractive industry may not be the fastest-growing or the most glamorous.[6]

This chapter focuses on concepts that assist entrepreneurs in overcoming these flaws. If entrepreneurs create a true competitive advantage, maintain that advantage, and correctly understand industry potential, they will greatly enhance their likelihood of success.

COMPETITIVE ADVANTAGE STRATEGIES

2 Identify and compare strategy options for building a competitive advantage.

Many strategies can build a firm's competitive advantage in the marketplace. However, two broad-based options are used most frequently. One option involves creating a cost advantage; the other involves creating a marketing advantage.

COST-ADVANTAGE STRATEGY The cost-advantage strategy requires a firm to be the lowest-cost producer within the market. The sources of this advantage are quite varied and can range from low-cost labour to efficiency in operations. For example, Clive Beddoe, founder of Westjet Airlines Ltd. of Calgary, created a cost advantage by financing his fledgling airline exclusively with equity investment, while his much larger rivals (Canadian Airlines International and Air Canada) had massive interest costs to pay on their borrowings. Westjet's cost advantage doesn't end there: employees are not unionized, although the entry-level salaries are competitive, and the airline runs with a staff of only 450 people. The organization is so lean "our captains go back in the cabin and tidy up between flights," says Beddoe. Westjet adopted a low-cost ticketless reservation system and, as a short-haul regional carrier, has minimum in-flight services and no frequent-flyer program to pay for; connecting passengers retrieve their own baggage and carry

Inventor Henry Artis created a competitive marketing advantage for the Tumblebug, a home composter, through his product design. A gardener can achieve the agitation necessary to make compost by rolling this large hollow plastic ball across the yard.

it to the connecting flight. "We try to maximize our resources and find efficiencies wherever we turn," says Westjet's director of sales and marketing, Bill Lamberton. Westjet operates only one type of aircraft, the Boeing 737-200, cutting expenditures on maintenance crews, pilot training, and inventory, and operates with roughly 88 employees per aircraft.[7] In contrast, Canadian Airlines has 119 employees per plane and Air Canada has 143. Other attempts at operating discount airlines in Canada have failed, but Westjet has not only survived its first year and made a "nominal" profit, it is expecting to add aircraft and destinations in its second year.

MARKETING-ADVANTAGE STRATEGY The second broad-based option for building a competitive advantage is creating a marketing advantage, which requires efforts that differentiate the firm's product or service in some way other than cost. A firm that can create and sustain such a differentiation will be a successful performer in the marketplace. The uniqueness of the product or service can be real or simply a consumer perception. A wide variety of operational and marketing tactics—ranging from promotion to product design—lead to product and/or service differentiation.

Inventor Henry Artis entered the home composting market by creating a competitive marketing advantage through product design. Traditional composters have been designed as fixed rectangular bins. Such a stationary design requires periodic stirring to introduce oxygen into the leaves, grass clippings, and discarded food. Other designs use elevated tubes that are rotated with a hand-operated crank. Artis's idea, called TumbleBug, is a giant hollow plastic ball that can be rolled across the yard to achieve the necessary agitation to create compost. Selling at a relatively expensive $169, Artis's product provides "better looks, no odors, higher temperatures, and faster composting."[8] This venture relies on product differentiation rather than cost for its competitive advantage.

MARKET SEGMENTATION STRATEGIES

3 Define the different types of market segmentation strategies.

The previously discussed competitive advantages—cost and marketing—apply to a marketplace that is relatively homogeneous or uniform in nature. They can also be used to focus on a limited market within an industry. Michael Porter refers to this type of competitive strategy as a focus strategy. In other words, cost and marketing advantages can be achieved within narrow market segments as well as in the overall market.

market segmentation
dividing a market into several smaller groups with similar needs

Within marketing circles, this focus strategy is generally called **market segmentation**. Formally defined, it is the process of dividing the total market for a product

Action Report

TECHNOLOGICAL APPLICATION

Staking Out an Internet Advantage

Small firms are flocking to the Internet to gain a competitive advantage. According to Marc Andreesson, a vice president of technology at Netscape Communications Corp., publisher of the most popular Web browser, "it should be increasingly possible for small companies—and particularly startups—to take away market share from large companies pretty easily and without very much capital investment" by marketing on the Internet.

Many small businesses are already marketing all kinds of products and services on the Internet. One such firm is Duthie Books Ltd., a Vancouver bookstore. Owner Celia Duthie became fascinated with the possibilities of the "Net" in 1993 and invested in an on-line database that listed the 50,000 titles carried in her 6-store chain. So far results have been mixed: the on-line business accounts for only 1 percent of sales, but, says Duthie, "Even in the early days we were getting people from as far away as Finland and Peru. It was just outstanding." Duthie hasn't lost faith: "I have no doubt that within a couple of months and certainly within a year, the Internet will be an important part of my mail-order business."

Source: Jill H. Ellsworth, "Staking a Claim on the Internet," *Nation's Business*, Vol. 84, No. 1 (January 1996), pp. 29–30; and Michael Crawford, "Around the World on a Shoestring," *Canadian Business* (December 1994), pp. 83–84.

or service into groups with similar needs such that each group is likely to respond favourably to a specific marketing strategy. A small business may view its market in either general or focus terms. The personal computer industry is a good example of real-world market segmentation. Originally, computer manufacturers aimed at the corporate market and practised very little market segmentation. But, as corporate demand declined, the personal computer industry focused on market segments such as small businesses, home offices, and educational institutions.

The Need for Market Segmentation

If a business had control of the only known water supply in the world, its sales volume would be huge. This business would not be concerned about differences in personal preferences concerning taste, appearance, or temperature. It would consider its customers to be *one* market. As long as the water product was wet, it would satisfy everyone. However, if someone else discovered a second water supply, the view of the market would change. The first business might discover that sales were drying up and turn to a modified strategy. It would need to segment the market to reflect differences in consumer preferences as it attempted to be competitive.

In the real world, a number of preferences for drinks exist, creating a heterogeneous market. The different preferences may take a number of forms: some may relate to the way consumers react to the taste or to the container; others may relate to the price of the drink or to the availability of "specials." Preferences might also be uncovered with respect to different distribution strategies or to certain promotional tones and techniques. In other words, many markets are actually composed of several submarkets.

QUALITY

Action Report

QUALITY GOALS

Quality Segmentation by the Bottle

Health-conscious consumers are making his company's market segmentation strategy successful, according to Maurice Yammine, Vice-President of International Sales for Montreal's Nora Beverages Inc. Over $25 million worth of Nora's Naya brand of bottled spring water is sold in more than 15 countries, competing against number one rival Evian Spring Water and the giant French bottlers. "People have become more health-conscious and are worried about tap water," says Yammine. Nora looks for distinctive edges in both product and strategy, stressing the purity of its Canadian spring water, and it was the first in the industry to use recyclable PET (polyethylene terephthalate) containers. The company began operations in 1986 and launched Naya in both Quebec and New York state in order to generate the volume sales required to offset startup costs. The company aims to become a major international player, with sales of $100 million and exports to 50 countries by the end of the century. The company recently began exporting to Mexico, South America, Britain, and the Pacific Rim. Says Yammine: "Every corner of the world has a need for bottled water."

Source: Marlene Cartash, "Waking Up the Neighbours," *Profit, The Magazine for Canadian Entrepreneurs*, Vol. 12, No. 4 (September 1993), pp. 27–28. Reprinted by permission.

Types of Market Segmentation Strategies

There are several types of market segmentation strategies. The three types we discuss in this section are the unsegmented approach, the multisegmentation approach, and the single-segmentation approach. These strategies can best be illustrated by using an example—a hypothetical small firm called the Community Writing Company.

unsegmented strategy
defining the total market as a target market

THE UNSEGMENTED STRATEGY When a business defines the total market as its target, it is following an **unsegmented strategy** (also known as mass marketing). This strategy can sometimes be successful, but it assumes that all customers desire the same general benefit from the product or service. This may hold true for water but certainly does not for shoes, which satisfy numerous needs through many styles, prices, colours, and sizes. Using an unsegmented strategy, a firm develops a single marketing mix—one combination of product, price, promotion, and distribution. Its competitive advantage must be derived from either a cost or a marketing advantage. The unsegmented strategy of the Community Writing Company is shown in Figure 7-2. The company's product is a lead pencil that is sold at the one price of $0.79 and is promoted through a single medium and distribution plan. Note how the marketing mix is aimed at all potential users of a writing instrument.

multisegmentation strategy
recognizing different preferences of individual market segments and developing a unique marketing mix for each

THE MULTISEGMENTATION STRATEGY With a view of the market that recognizes individual segments with different preferences, a firm is in a better position to tailor marketing mixes to various segments. For example, a firm may think that two or more market segments can be profitable. If it then develops a unique marketing mix for each segment, it is following a **multisegmentation strategy.**

Let's assume that the Community Writing Company has recognized three separate market segments: students, professors, and executives. Following the multi-

Figure 7-2

An Unsegmented Market Strategy

segmentation approach, the company develops a competitive advantage with three marketing mixes based on differences in pricing, promotion, distribution, or the product itself, as shown in Figure 7-3. Mix #1 consists of selling felt-tip pens to students through bookstores at the lower-than-normal price of $0.49 and supporting this effort with a promotional campaign in campus newspapers. With Mix #2, the company markets the same pen to universities for use by professors. Professional magazines are the promotional medium used in this mix, distribution is direct from the factory, and the product price is $1.00. Finally, with Mix #3, which is aimed at corporate executives, the product is a gold fountain pen that is sold only in exclusive department stores, promoted by personal selling, and priced at $50.00. Note the distinct differences in these three marketing mixes. Small businesses, however, tend to resist the use of the multisegmentation strategy because of the risk of spreading resources too thinly among several marketing efforts.

THE SINGLE-SEGMENTATION STRATEGY When a firm recognizes that several distinct market segments exist but chooses to concentrate on reaching only one segment, it is following a **single-segmentation strategy.** The segment selected is the one that seems to be the most profitable. Once again, a competitive advantage is achieved through a cost or marketing strategy. As shown in Figure 7-4, the Community Writing Company selects the student market segment in deciding to pursue a single-segmentation approach.

The single-segmentation approach is probably the wisest strategy for small businesses during initial marketing efforts. This approach allows such a firm to specialize

single-segmentation strategy
recognizing the existence of several distinct market segments, but pursuing only the most profitable segment

Figure 7-3

A Multisegmentation Market Strategy

and make better use of its limited resources. Then, when a reputation has been built, it is easier to enter new markets.

A single-segmentation strategy was followed by International Road Dynamics Inc. of Saskatoon. Founded in 1980, the company deals with only one type of customer—government transportation departments. The company produces devices to weigh trucks in motion as well as to count and classify the number of vehicles on highways. With governments spending more money on increasing the efficiency of traffic instead of simply building new highways, the market became ripe in 1989. President Terry Bergan says, "The U.S. had greater traffic problems than Canada, so our product was of great interest to them." Doing business around the world, International Road Dynamics used the single-segmentation strategy to build a successful business, with 1993 revenues of over $48.5 million.[9]

A variation of the single-segmentation approach has become known in recent years as a niche strategy. Because of its popularity and potential value to a small firm's success, we devote a later section to niche marketing.

Segmentation Variables

market
a group of customers or potential customers who have purchasing power and unsatisfied needs

A firm's target market could be defined simply as "anyone who is alive" in that market. However, this is too broad to be useful even for a firm that follows an unsegmented approach. A **market** is a group of customers or potential customers who have purchasing power and unsatisfied needs. In any type of market analysis,

Figure 7-4

*A Single-Segmentation
Market Strategy*

some degree of segmentation must be made. Note in Figure 7-2 which presents an unsegmented market strategy, that the market does not include everyone in the universe—just those who might use writing instruments.

In order to divide the total market into appropriate segments, an entrepreneur must consider segmentation variables. Basically, **segmentation variables** are parameters that identify the particular dimensions that are thought to distinguish one form of market behaviour from another. Two broad sets of segmentation variables that represent major dimensions of a market are benefit variables and demographic variables.

**segmentation
variables**
parameters used to
distinguish one form
of market behaviour
from another

BENEFIT VARIABLES The definition of a market highlights the unsatisfied needs of customers. **Benefit variables** are related to customer needs in that they are used to identify segments of a market according to the benefits sought by customers. For example, the toothpaste market has several benefit segments. The principal benefit to parents may be cavity prevention for their young children, while the principal benefit to a teenager might be fresh breath. In both cases, toothpaste is the product, but it has two different market segments.

benefit variables
variables that distin-
guish market seg-
ments according to
the benefits sought
by customers

DEMOGRAPHIC VARIABLES Benefit variables alone are insufficient for market analysis. It is impossible to implement forecasting and marketing strategy without defining the market further. Therefore, small businesses commonly use

demographic variables
specific characteristics that describe customers and their purchasing power

demographics as part of market segmentation. Typical demographics are age, marital status, sex, occupation, and income. Recall the definition of a market—customers with purchasing power and unsatisfied needs. Thus, **demographic variables** refer to certain characteristics that describe customers and their purchasing power.

NICHE MARKETING

4 **Explain the concept of niche marketing and its importance to small business.**

niche marketing
choosing market segments not adequately served by competitors

Niche marketing is a special type of segmented market strategy in which entrepreneurs try to isolate themselves from market forces, such as competitors, by focusing on a specific target market segment. The strategy can be implemented through any element of the market mix—price, product design, service, packaging, and so on. A niche market strategy is particularly attractive to a small firm that is building a competitive advantage while trying to escape direct competition with industry giants.

Niche marketing can be effective in both domestic and international markets. Noted author John Naisbitt foresees a huge global economy with smaller and smaller market niches. He believes success in those niches "has to do with swiftness to market and innovation, which small companies can do so well."[10]

Selecting a Market Niche

Many new ventures fail because of poor market positioning or lack of a perceived advantage by customers in their target market. To minimize this chance of failure, an entrepreneur should consider the benefits of exploiting gaps in a market rather than going head-to-head with competition. Niche marketing can be implemented by using any of the following strategies:

- Restricted focus on a single market segment
- Emphasis on a single product or service
- Limitation to a single geographical region
- Concentration on superiority of the product or service

The following examples of firms pursuing one or more of these strategies demonstrate the successful efforts of creative entrepreneurs:

AT Plastics of Brampton is quietly becoming a major player in the ethylene-based polymers and packaging business. The company, which evolved from a management buyout in 1989, has turned "from a largely commodity-oriented local operation of ICI to a profitable, independent, industry leader focused on growing, international niche markets," according to Chief Financial Officer Jim Donaghy. The company's polymers markets "range from insulation and jackets for cables to microcellular foam in athletic shoes," says President Geoff Clark. They also include lamination for photo ID badges and adhesives for medical device packages. Niches in packaging range from wide-width films used in greenhouse linings to the five-layer bags used as flavour barriers in boxes of Fruit Loops. This niche strategy takes advantage of opportunities missed by such large competitors as Dow Chemical, Union Carbide, Quantum, Exxon Chemical and Eastman.[11]

M & J Woodcraft Ltd. was a money-losing producer of high-end wooden furniture in 1989...before Mike Williams repositioned the company to serve a carefully targeted and underserved niche. Now this small company in Delta, B.C. is so backlogged Williams hasn't been able to keep up with a growing file of leads for new business in the U.S. M & J Woodcraft now sells only one product: kitchen cabinet doors. "I want to be known as the

next Wal-Mart in the kitchen cabinet industry," says Williams. He believes geographic diversification is the key to ensuring his success isn't tied to the economic fortunes of one place, but to compete with larger U.S. rivals, offers up-front discounts of 20%, "something that's not done in my industry. But we'll look at that order with a view to making sure they'll come back and buy hundreds of doors from us in the future."[12]

Tom Payne started a railway…taking over lines CP and CN didn't want. In the mid 1980s Payne was among a group that formed the company now known as RaiLink Investments Ltd., originally to manage regional railway operations for the "big guys." With changes to regulations that allowed CP and CN to sell off unprofitable lines, RaiLink became Canada's first "short-line" railroad by buying rail lines in Alberta, Ontario and Quebec. The leaner, lower-cost operators are able to make a profit moving freight and passengers on their 1320 kilometres of track. In association with Alberta Prairie Steam Tours, RaiLink even operates a tourist train using a vintage steam locomotive on its central Alberta line. Payne won't reveal financial details, but reports "the three lines are doing fine, thanks very much—they're quiet, consistent little money-makers."[13]

By selecting a particular niche, an entrepreneur decides on the basic direction of the firm. Such a choice affects the very nature of the business and is thus referred to as a **strategic decision**. A firm's overall strategy is formulated, therefore, as its leader decides how the firm will relate to its environment—particularly to the customers and competitors in that environment. One small business analyst expresses a word of caution about selecting a niche market:

strategic decision
a decision regarding the direction a firm will take in relating to its customers and competitors

Ventures that seek to capture a market niche, not transform or create an industry, don't need extraordinary ideas. Some ingenuity is necessary to design a product that will draw customers away from mainstream offerings and overcome the cost penalty of serving a small market. But features that are too novel can be a hindrance; a niche market will rarely justify the investment required to educate customers and distributors about the benefits of a radically new product.[14]

Selection of a very specialized market is, of course, not the only possible strategy for a small firm. Nevertheless, finding a niche that can be exploited is a popular strategy. It allows a small firm to operate in the gap that exists between larger competitors. If a small firm chooses to go head-to-head in competition with other businesses, particularly large corporations, it must be prepared to distinguish itself in some way—for example, by attention to detail, highly personal service, or speed of service—in order to make itself a viable competitor.

By focusing on specific market segments, entrepreneurs protect their businesses from competitors. The chef-owner of this restaurant targets customers who enjoy indulging in freshly made pastries and confections.

Action Report

ENTREPRENEURIAL EXPERIENCES

Greetings to a Market Niche

Targeting neglected niche markets is an intelligent and profitable competitive advantage strategy. The greeting card industry, for example, is not one broad market but rather the sum of many segmented markets—some with little or no competition.

The Canadian retail card market is dominated by Hallmark and Carlton Cards. Opportunities for small firms exist where established card publishers have left gaps. Susie Kaplan's Eglinton Avenue, Toronto wholesale store addresses one of these gaps. Her company, International Greeting Cards, targets ethnic markets with appropriate greeting card designs imported from around the world. Her foray into multi-ethnic marketing developed bit by bit as Toronto storekeepers kept asking for ethnic cards other than Jewish. Today Kaplan has Italian cards, French, Spanish, Portuguese, Serb, Croat, German, Polish, Lithuanian, Ukrainian, Russian, Greek and more. She even has English ones, but only for her Jewish holiday and greeting trade. A lot of her cards are sold through the corporate stores and retail accounts of Hallmark and Carlton. "We have a very co-operative relationship with both companies, filling in gaps in what they offer," Kaplan says.

Source: John Deverell, "Greeting Cards Mark Diversity of Season...," *The Toronto Star*, December 5, 1995, p. C1.

Maintaining Niche Potential

Those firms that adopt a niche strategy tread a narrow line between maintaining a protected market and attracting competition. Entrepreneurs must be prepared to encounter competition if their ventures prove profitable. In his book *Competitive Advantage,* Michael Porter cautions that a segmented market can erode under any of four conditions:

1. The focus strategy is imitated.
2. The target segment becomes structurally unattractive because of erosion of the structure, or because demand simply disappears.
3. The target segment's differences from other segments narrow.
4. New firms subsegment the industry.[15]

Minnetonka, a small firm widely recognized as the first to introduce liquid hand soap, provides an example of how a focus strategy can be imitated. The huge success of its brand, Softsoap, quickly attracted several of the industry giants, including Procter & Gamble. Minnetonka's competitive advantage was soon washed away. Some analysts believe the company focused too much on the advantages of liquid soap in general and not enough on the particular benefits of Softsoap.

Sometimes it is difficult to anticipate the exact source of competition. For example, before Douglas Mason launched his beverage company in Vancouver, he felt he knew the market. He helped launch Jolt cola in the mid-1980s but saw even brighter opportunities in running his own show. In 1987 Mason started Clearly

Canadian Beverage Corp. and pioneered the market for premium-priced, health-conscious beverages. His fruit-flavoured, noncaffeinated drinks attracted a fanatical following among consumers across North America. The fizz went flat when large and small competitors flooded the alternative-beverage market in the early 1990s. Coca-Cola launched its Fruitopia line, while other competitors tempted the market with iced-tea beverages, such as PepsiCo's Lipton Brisk. Suddenly, Clearly Canadian could no longer spend 10 percent more to produce a premium beverage and then charge 50% more for it. After losing sales steadily from 1993 to 1996 and dropping from a substantial profit to a small loss, Mason restructured the franchise system, cut costs, launched the new Orbitz product, and returned Clearly Canadian to a small profit in 1996.[16]

Another example of maintaining a market niche can be seen in the efforts of Sheri Poe. Poe had tried almost every brand of athletic shoes during years of working out, only to suffer severe lower back and knee pain. She concluded that existing women's athletic shoes were only sized-down versions of men's shoes. Poe believed that an entrepreneur could carve out a niche that the larger companies had overlooked. Her company, Rykä, developed a fitness shoe built specifically for women, a patented design for better shock absorption and durability, and introduced the shoe at a trade show in 1988. Poe says, "As a new manufacturer in a big industry, we had a realistic fear that established companies would target us and market us right out of business." The strategy Rykä used to combat the threat was one that did not challenge the established shoe companies on all fronts but only in a narrow niche. Rykä started with shoe designs for several applications—running, tennis, and so on. However, Poe cut back to aerobic shoes not only because she didn't have the budget to build several different markets at once, but because she recognized the key to success is to target a strong niche and stay focused. In 1993, sales at Rykä reached $14 million. The Rykä business venture is an example of how niche marketing can work for a small firm, allowing it to step into the land of giants.[17]

Clearly, niche marketing does not guarantee a sustainable competitive advantage. But small firms can extend their prosperity by developing competitive clout.

Customer service is generally thought to be an area in which small firms have a competitive advantage. Danny Wegman, president of Wegmans Food Markets, heads a chain noted for its dedication to customer satisfaction.

CUSTOMER SERVICE MANAGEMENT

In the previous sections, we described possible tactics for creating a competitive advantage. We also provided several real-world examples. Now we give special attention to perhaps the most important tactic for creating and maintaining a competitive advantage—customer service. Three basic beliefs serve as the foundation for our approach to customer service:

1. Customer satisfaction is not a means to achieve a certain goal; rather, it *is* the goal.
2. Customer service can provide a competitive edge.
3. Small firms are potentially in a much better position to achieve customer satisfaction than are big businesses.

These beliefs, particularly the last one, suggest that *all* small business managers should implement customer service management. A small business that ignores customer service is jeopardizing its chances for success.

Customer Satisfaction—The Key Ingredient

customer satisfac
tion strategy
a marketing plan
that has customer
satisfaction as its
goal

Customer service can provide a competitive edge for small firms regardless of the nature of the business. A **customer satisfaction strategy** is a marketing plan that has customer satisfaction as its goal. Such a strategy applies to consumer products and services as well as industrial products. Customer service should be the rule rather than the exception.

The use of outstanding customer service to earn a competitive advantage is certainly not new. Longtime retailer Stanley Marcus, of Dallas-based Neiman-Marcus, is famous for his commitment to customer service. What is relatively new to small firms is the recognition that top-notch customer service is smart business.

A recent survey by *Communication Briefings* revealed that, in general, customers do not feel they get what they deserve. Responses to the question "How would you rate the quality of customer service you receive from most organizations you do business with?" are summarized as follows:

Excellent:	6 percent
Good:	45 percent
Fair:	43 percent
Poor:	5 percent

Here are some other findings of the study:

- Over one-third of the respondents said the biggest customer service mistake was failing to make customers feel important.
- Almost one-fourth of the respondents indicated that clerks are rude to customers and management dismisses customer complaints.
- Nearly one-half of the respondents said that in the past year they had ceased doing business with three or more businesses because of poor customer service.[18]

What is the special significance of these statistics for small businesses? The answer is that small firms are *potentially* in a much better position to achieve customer satisfaction than are big businesses. Why? Ask yourself if the problems identified by the survey are more solvable within firms having fewer employees. For example, with fewer employees, a small firm can vest authority for dealing with complaints in each employee. On the other hand, a large business will usually charge a single individual or department with that responsibility.

Consider the following two firms' success with customer service tactics. Brent Leasing, a car-leasing business in Markham, Ontario, is well known for its customer service. Its owner, Deanna Brent, claims "Getting the sale is not the end; it's really only the beginning of an ongoing relationship. Developing a relationship keeps customers coming back for years." Brent starts building the relationship right at the beginning. If a customer needs advice on vehicle selection, she assesses her or his needs, collects the relevant information, and makes a recommendation. Brent even gives a personal touch and goes on test-drives with clients. Since her overhead is lower than most dealers who lease, she can offer a better deal, too. Once the decision is made and the deal is signed, Brent delivers the car personally. Even the little things like licence plates and insurance are taken care of. But service doesn't end there: a year prior to the end of the lease, Brent is in touch to discuss options. Starting early, the client can assess alternatives before the pressure to act hastily takes effect. Richard Behnke, Fleet and Leasing Manager at Downtown Toyota in Toronto, says, "I've known Deanna since 1988...no matter where she goes in her career, her clients and suppliers follow her.[19]

Another firm reaping the benefits of providing superior customer satisfaction is Frontier Downtown Autobody of Winnipeg. For years the auto glass and collision repair shop has been working to provide the special services and benefits that make a carload of difference to people who want the best. General Manager Rick Lees cites a number of the business's customer service strategies:

- Frontier was the first in Winnipeg to become certified as an I-CAR gold class professional shop. This designation will become mandatory in the industry by the year 2000; Frontier attained it in 1993.
- Frontier offers free pickup and drop-off for a vehicle requiring windshield and glass replacement, including a complimentary interior and exterior cleaning.
- Courtesy vehicles are available for clients whose vehicles will be in the shop for an extended time.
- State-of-the-art facilities and repair work conducted by journeymen or senior apprentices.[20]

High levels of customer service do not come cheaply. There are definite costs associated with offering superior service before, during, and after a sale. For example, Toronto's Delrina Inc., originators of the highly successful Winfax computer-fax software, spent $3 million to turn around customer support that was becoming a disaster due to the explosive growth of the company (sales more than doubled between 1993 and 1994).[21]

While some businesses offer service and support for free, others' customers are willing to pay for good service. These costs can be reflected in a product's or service's price, or they can sometimes be scheduled separately, based on the amount of service requested. For example, it is common for catalogue retailers to offer expedited delivery by courier for a premium over the normal shipping and handling fee.

Because there is a great deal of current interest in applying the principles of total quality management to controlling customer service and creating a competitive advantage, we will briefly examine this topic in the next section.

Customer Service and Total Quality Management

Total quality management (TQM) is an umbrella term encompassing intensive quality control programs that have become popular in Canadian and U.S. businesses in the past several years.[22] TQM is rooted in the superior quality of Japanese products in the 1970s: large manufacturers responded to the Japanese challenge with similar quality control programs.

total quality management (TQM)
an all-encompassing management approach to providing high-quality products and services

Action Report

ENTREPRENEURIAL EXPERIENCES

Try My Service On for Size

A marketing strategy emphasizing good customer service should provide the entrepreneur with a distinct advantage. An excellent example is the quality service policy of J & R Hall Transport of Ayr, Ontario. President Bob Hall says, "There are many companies who move a load from Point A to Point B for a lot less than we do, but we don't think anyone provides the service we do at the rates we charge." J & R is built on a commitment to service: it promises minimal losses to damage and delivery on time. The company counts on its front-line staff, primarily its 30 drivers, to deliver top-notch service. "The big thing we are constantly telling our people is: The customer is always right. He may be unreasonable or impossible, but he is still the customer," says Hall. The customer-is-always-right philosophy can also present problems for a small company: Hall or one of his sons is directly accessible to all of the 200 customers J & R ships for in any given month. This ease of access creates dilemmas: customers expect immediate responses to problems before the company can get the driver's side of the story. Hall believes "Because of what we do, we have to have a hands-on operation. If our service slips, we are done."

Do J & R's customer service strategies work? Revenues zoomed from below $600,000 in 1987 to $7.1 million in 1994.

Source: Ron DeRuyter, "Trucking Firm Built One Load at a Time," *Calgary Herald*, July 31, 1995, p. C1.

QUALITY

Increasingly, small manufacturing firms are feeling the need to implement TQM, partly as a result of pressure from the big companies they supply. Other small firms are interested in TQM because they recognize the potential for creating a better competitive advantage. TQM principles, therefore, extend beyond manufacturing to firms offering final consumer products and services. We will briefly examine the elements of a TQM program as they relate to offering final consumer products and services. (The use of TQM in operations management is analyzed in Chapter 19.)

Quality improvement starts with the culture of the organization. Consider the experience of Edmonton's, Taylor Industrial Software. In preparation for entering new markets, the company embarked upon a formal quality system that would allow flexibility while improving productivity and software quality. Initial efforts failed due to lack of direction and commitment. Hiring a full-time quality manager and dedicating itself to obtaining ISO 9001 registration (discussed in chapters 16 and 19) was what eventually ensured success. President Dennis Radage identified a number of advantages resulting from Taylor's quality program: a reduction in surprises, mistakes, and rework; a common focus and motivation for staff: and a sense of achievement, success, and corporate growth. [23]

Entrepreneurs should place top priority on creating and controlling quality customer service. One recent study indicates that small firms are keenly aware of the importance of customer service when they compete with big business. As Figure 7-5 shows, approximately 70 percent of the small firms surveyed mentioned "customer service" as a successful competitive tactic. Also note that "quality of employees" was mentioned quite frequently. Obviously, employees are critical ingredients in a quality customer service program.

Source: Reprinted with permission, *Inc.* magazine (July 1990). Copyright 1990 by Goldhirsh Group, Inc., 38 Commercial Wharf, Boston, MA 02110.

Figure 7-5

Areas in Which Small Companies Believe They Have an Advantage over Big Competitors

Making customer satisfaction the number one priority is not necessarily as natural as it might seem. Business has used the motto "The customer is always right" for decades, but have businesses achieved a high level of customer satisfaction? Concrete Canadian data don't exist, but here are some results of a U.S. survey for which one-half of the respondents were companies with 500 or fewer employees (Canadian businesses would not likely score any better!):

- Only 57 percent of the businesses rate "meeting customer needs" as their number one priority.
- In 62 percent of the companies, not everyone is aware of what customers do with the company's product or service.
- Fewer than half of new products and services are developed or improved based on customer suggestions and complaints, despite an MIT study showing that the best innovations come from customers.
- Only 59 percent of the firms contact lost customers; 7 percent do nothing when they lose a customer.
- In some companies (17 percent), even salespeople don't talk to customers. It gets worse for senior management (22 percent don't talk to them), marketing (29 percent), and R&D (67 percent).
- Only 60 percent report that they base their competitive strategy primarily on "attention to customer needs" (and they say that only 29 percent of their competitors emphasize this).
- Thirty-three percent say that their marketing strategy aims to produce business from new, as opposed to repeat, customers.[24]

It seems fair to say that there is room to improve customer satisfaction.

Evaluating Customer Service

The most common way to recognize problems with customer service is through customer complaints. Every firm strives to eliminate such complaints, when they occur, however, they should be analyzed carefully to discover possible weaknesses in customer service.

Many companies use a customer complaint form for handling complaints. Used properly, this can be an effective tool. Entering customer complaints into a database, categorizing them, and reporting the summary results is an effective way of identifying the most common ones so managers can take corrective action.

Managers can also learn about customer service problems through personal observations and undercover techniques. A manager can evaluate service by talking directly to customers or by playing that role anonymously—for example, by phoning one's own business. Some restaurants and motels invite feedback on customer service by providing customers with comment cards. Whatever method is used, evaluating customer service is essential to any business.

Looking Back

1 Identify the forces that determine the nature and degree of competition within an industry.

- The major forces that determine the level of competition are (1) the threat of new competitors, (2) the threat of substitutes, (3) the bargaining power of buyers, (4) the bargaining power of suppliers, and (5) the rivalry among existing competitors.

2 Identify and compare strategy options for building a competitive advantage.

- A firm's competitive advantage can be based on a cost or a marketing advantage.
- A cost advantage requires the firm to become the lowest-cost producer.
- Product differentiation is frequently used as a means to gain a marketing advantage.

3 Define the different types of market segmentation strategies.

- Market segmentation, sometimes called a focus strategy, is the process of dividing the total market for a product or service into groups, each of which is likely to respond favourably to a specific marketing strategy.
- The three types of market segmentation strategy are (1) the unsegmented approach, (2) the multisegmentation approach, and (3) the single-segmentation approach.

4 Explain the concept of niche marketing and its importance to small business.

- Selecting a niche market is a special segmentation strategy that small firms can use successfully.
- The choice of a niche strategy encompasses the following activities: (1) strict concentration on a single market segment, (2) concentration on a single product, (3) reliance on close customer contact, (4) restriction to a single geographical region, and (5) emphasis on substantive product superiority.

5 Discuss the importance of customer service to the successful operation of a small business.

- It is important that small firms use outstanding service to gain a competitive advantage.
- Small firms are potentially in a much better position than are large firms to implement a customer satisfaction strategy.
- Total quality management (TQM) is a term describing programs devoted to creating and controlling quality products and customer service.
- A customer complaint form is an effective tool for handling customer complaints.

New Terms and Concepts

competitive advantage

market segmentation

unsegmented strategy

multisegmentation strategy

single-segmentation strategy

market

segmentation variables

benefit variables

demographic variables

niche marketing

strategic decision

customer satisfaction strategy

total quality management (TQM)

You Make the Call

Situation 1 Arvin Singh is a retired factory worker who invented a rectangular case with wheels on one end and a retractable handle on the other. The suitcase can hold about four days' worth of clothes and be pulled easily down narrow airplane aisles. Jones exhibited his new product at the luggage industry's 1995 annual trade show. The bag, named Roll'o Bag, created little excitement among buyers. They complained that the suitcase stood on its side, which looked unnatural.

Question 1 What particular market niche, if any, do you think Singh can successfully reach with this product? Why?

Question 2 Do you think he will face an immediate challenge from competitors? If so, how should he react?

Question 3 What type of quality concerns should he have regarding the product?

Situation 2 Amy Wright is the owner of Fit Wright Shoes, a manufacturer of footwear located in Etobicoke, Ontario. Her company has pledged that all customers will have a lifetime replacement guarantee on all footwear bought from the company. This guarantee applies to the entire shoe, even though parts of the product are made by another company.

Question 1 Do you think a lifetime guarantee is too generous for this kind of product? Why or why not?

Question 2 What impact will this policy have on quality standards in the company? Be specific.

Question 3 What alternative customer service policies would you suggest?

Situation 3 Shopping cart theft is no small problem: each cart costs about $100, and industry sources estimate that lost carts total around 100,000 yearly. Sue Mei Wong believes that there may be a demand for a firm that recovers stolen carts. She plans to target southern Ontario, where over 30,000 carts were stolen in 1994. Wong estimates her startup capital will be represented by an old truck and a tank of gas.

Question 1 Do you believe there is adequate demand for her service? Why or why not?

Question 2 If she is successful, what sources of competition should she expect?

DISCUSSION QUESTIONS

1. Think of one experience as a buyer of a product or service in which you were extremely displeased. What was the primary reason for your dissatisfaction?

2. What are the two basic strategy options for creating a competitive advantage, as discussed in the chapter?

3. What advantages, if any, does a small firm have in creating a competitive advantage?

4. What are the five forces that dictate competition in any industry? How do they relate to the level of competition?

5. Explain the difference—if any—between a multisegmentation strategy and a single-segmentation strategy. Which one may be more appealing to a small firm? Why?

6. What types of variables are used for market segmentation? Would a small firm use the same variables as a large business? Why or why not?

7. Explain what is meant by the term *niche marketing*.

8. Discuss the role of quality customer service in creating a competitive advantage.

9. Think of a recent customer service policy you encountered as a consumer. What made the service you received a special event?

10. What is meant by the term *total quality management?*

EXPERIENTIAL EXERCISES

1. Examine a recent issue of a business publication and report on the type of target market strategy you believe this magazine uses.

2. Visit a local small retailer and ask the manager to describe the firm's customer service policies.

3. Select a new product that is familiar to most of the class. Working in small groups, write a brief but specific description of the best target market for that product. Have a member of each group read the market profile to the class.

4. Interview several friends regarding their satisfaction or dissatisfaction with a shopping experience in a small retail firm. Summarize their stories and report to the class.

 CASE 7
McFayden Seeds (p. 607)

The Business Plan

LAYING THE FOUNDATION
Asking the Right Questions

As part of laying the foundation to preparing your own business plan, respond to the following questions regarding your market and customer satisfaction strategies.

Market Strategy Questions

1. What is the nature of your competitive advantage?
2. What is the nature of the cost advantage, if any, of your idea?
3. What is the nature of the marketing advantage, if any, of your idea?
4. Which type of market segmentation strategy do you plan to follow?
5. What market segments exist?
6. What is your target market?
7. What is the profile of your target market customer?
8. What share of the market do you expect to get?
9. Who are your strongest competitors?
10. Are competing businesses growing or declining?
11. What is the future outlook of your competitors?

Customer Satisfaction Questions

1. How will customers benefit by using your product and/or service?
2. What is your customer satisfaction goal?
3. What customer service tactics do you plan to include in your customer satisfaction strategy?
4. What quality control techniques do you plan to include in your customer service program?

USING BIZPLANBUILDER

If you are using BizPlan*Builder*, refer to Part 3 for information about customers and markets that should be reflected in the business plan. Then turn to Part 2 for instructions on using the BizPlan software to create this section of the plan.

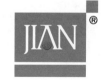

Analyzing
the Market and Formulating the Marketing Plan

An important first step in developing a marketing plan for a new business or a new product or service is market analysis. Consider the experience of Con Sprenger, President of Eagle Pump and Compressor, a Calgary-based supplier to the energy industry. Sprenger wanted to expand and diversify Eagle Pump's sales so that the company would not be overly dependent on the ups and downs of the oil and gas business. Sprenger thought Eagle could draw on its experience with large compressors and design a line of light industrial air compressors (LIACs) for do-it-yourselfers and light manufacturing companies. He describes his analysis of the feasibility of this venture as follows:

1. *First, I needed to determine if there was room for a new line of LIACs in the market. I asked distributors about the size of the market and their satisfaction with current manufacturers of LIACs. Most said there were definite opportunities for better products than were currently*

Looking Ahead

After studying this chapter, you should be able to:

1 **Describe small business marketing.**

2 **Discuss the nature and techniques of the marketing research process.**

3 **Explain the dimensions of market potential and the methods of forecasting sales.**

4 **Identify the components of a formal marketing plan.**

Entrepreneurs need a formal marketing strategy in their business plan, not only to convince potential investors to commit funds, but also to guide marketing operations in the period following startup. A sound organizational plan and a good financial strategy—as important as they are—cannot substitute for good marketing. Unfortunately, many entrepreneurs slight marketing. They concentrate on the cart and neglect the horse—emphasizing the product or service while overlooking the marketing activities that will pull the product or service into the market.

Consider the following conversation between a first-time entrepreneur and a market consultant:

Market Consultant: "Could I see your marketing plan?"

Entrepreneur: "Why should we bother wasting time to write one? This product is so good it will sell itself. Instead of sitting around putting stuff on paper, let's just get into the market and sell!"

Market Consultant: "How do you know that people will want to buy your product? What information do you have that tells you what your customers want?"

available, but were sceptical that a new firm could enter this market, since it was currently served by two or three dominant companies.

2. *Having a pretty good idea that a market opportunity existed, I then commissioned a marketing study to confirm the size of the market and to perform a consumer survey. The focus of the survey was to discover the features and price points desired by potential customers for a new product line.*

3. *Finally, we designed a line of compressors to meet the demands and expectations of the consumers and distributors in the marketplace.*

Sprenger used this information to raise sufficient capital to build a man-ufacturing plant in Montreal and enter the LIACs market. As a result of the careful preparations made by Eagle Pump and Compressor in its market analysis and formulation of a marketing plan, the company has successfully become a significant force in the LIAC business.

Source: Interviews, plus projects done for Eagle Pumps as part of an MBA program.

Entrepreneur: "I already know what they want—everyone I talk with says this product is a fantastic idea and that it will fly off the shelves. Doesn't that tell us all we need to know?"

Such optimism is commendable, but the temptation for entrepreneurs to become infatuated with their product or service can have devastating consequences. At some point—the sooner, the better—an entrepreneur must understand marketing activities and how they can be used to ascertain market potential and to transfer the product or service to potential customers at a profit. Therefore, in this chapter, we examine small business marketing, paying special attention to the role of marketing research in determining market potential. We also identify additional marketing activities that can help transform the entrepreneur's idea into reality and become part of the formal marketing section of the business plan.[1] More detailed discussions of marketing strategy are found in Chapters 13–16.

SMALL BUSINESS MARKETING

1 Describe small busi-ness marketing.

Marketing was once viewed simply as the performance of business activities that affect the flow of goods and services from producer to consumer or user. Note that this definition implies that distribution is the essence of marketing. Other definitions portray marketing as little more than selling. Unfortunately, some entrepreneurs still

choose to view marketing in this simplistic manner. In reality, marketing consists of numerous activities, many of which occur even before a product is produced and ready for distribution and sale.

In order to portray the true scope of small business marketing, we use a more comprehensive definition. **Small business marketing** consists of those business activities that relate directly to (1) identifying target markets, (2) determining target market potential, and (3) preparing, communicating, and delivering satisfaction to the target markets at a profit.

This task-oriented definition encompasses marketing activities essential to every small business. A condensed representation of the more essential activities is presented in Figure 8-1. The arrows represent the marketing activities emphasized in this chapter. Market segmentation, marketing research, and sales forecasting are integral parts of what is commonly called **market analysis**. Product, pricing, promotion, and distribution activities combine to form the firm's **marketing mix**.

Adopting a Consumer Orientation

An individual's personal philosophy about life will influence the tactics she or he uses to achieve a personal goal. For example, a person who believes that others should be treated with the same respect that she or he would like to receive will probably not cheat or defraud another person. Similarly, a hockey coach who believes "offence is the best defence" will emphasize an aggressive, high-scoring offence rather than a more conservative, defensive style of play as the primary route to success. Likewise, an entrepreneur's marketing philosophy shapes a firm's marketing activities.

Historically, three distinct marketing philosophies have been evident among firms. These are commonly referred to as the production-oriented, sales-oriented, and consumer-oriented philosophies. For a firm subscribing to a production-ori-

small business marketing
identifying target markets, assessing their potential, and delivering satisfaction

market analysis
evaluation process that encompasses market segmentation, marketing research, and sales forecasting

marketing mix
product, pricing, promotion, and distribution activities

Figure 8-1

Small Business Marketing Activities

ented philosophy, the product is the most important part of the business. The firm concentrates on producing the product in the most efficient manner, even if this means slighting promotion, distribution, and other marketing activities. A business operating with a sales-oriented philosophy de-emphasizes production efficiencies and customer preferences in favour of making sales. Finally, a firm may hold a consumer-oriented philosophy, which says that everything, including production and sales, originates with consumer needs. The priority is the customer; all marketing efforts begin and end with the consumer.

Throughout the 20th century Canadian businesses have gradually shifted their marketing emphasis from production to sales. Census information compiled by Statistics Canada shows that by the early 1990s nearly 70 percent of the Canadian workforce was employed in managerial and white-collar jobs—with fully 40 percent classified directly as sales, service, or clerical. The increasing prominence of foreign-based firms, especially those from the United States, has signalled a further shift in marketing emphasis, though, from a sales orientation to a *consumer* orientation. Powerful market entrants, such as the retail giant Wal-Mart, which have based their success on customer service, have shown the importance of consumer satisfaction in building profitable market share in a competitive environment. Many Canadian firms are now working to meet this challenge by expanding their focus beyond production or sales alone to include service.

Must new small businesses mirror this same evolution in marketing emphasis from a production orientation, through a sales orientation, eventually moving toward a consumer marketing orientation? They need not, and indeed they *should* not. A small business can *begin* with a consumer orientation. Is this philosophy then more consistent with success? The answer is yes: no matter what the type of business, nothing is better than a consumer orientation.

The production- and sales-oriented philosophies may each occasionally permit success. However, the consumer orientation is preferable because it not only recognizes production efficiency goals and professional selling but also adds concern for customer satisfaction. In effect, a firm that adopts a consumer orientation is incorporating the best of each philosophy. Remember, customer satisfaction is not a means to achieving a certain goal—it *is* the goal!

Factors That Influence a Marketing Philosophy

Why have some small firms failed to adopt a consumer orientation? The answer lies in three key factors. First, the state of competition always affects a firm's orientation. If there is little or no competition and if demand exceeds supply, a firm is likely to emphasize production efficiency. This is usually a short-run situation, however, and one that can lead to disaster.

Second, small business managers show a wide range of interests and abilities. For example, some small business managers are strongest in production and weakest in sales. Naturally, production considerations receive their primary attention.

Third, some managers are simply shortsighted. A sales-oriented philosophy, for example, is a shortsighted approach to marketing. Emphasis on moving merchandise can often create customer dissatisfaction, if high-pressure selling is used with little regard for customers' needs. On the other hand, a consumer orientation contributes to long-term survival by emphasizing customer satisfaction.

MARKETING RESEARCH FOR THE NEW VENTURE

Entrepreneurs can make marketing decisions based on intuition alone, or they can supplement their judgment with sound market information. It is often a good idea to put entrepreneurial enthusiasm on hold until marketing research facts are collected and evaluated. According to Statistics Canada data, growing small and medium-sized firms use a variety of sources for new product and service ideas. As shown in Figure 8-2, customers and suppliers are the most important external sources of new product ideas while management is the most important internal source. The least important sources are Canadian and foreign patents.

In the Canadian marketplace, with its great distances, dispersed population, and strong commercial and cultural effects from the United States, flexibility in the use of multiple methods of gaining market information becomes even more significant. As important as marketing research can be, though, it should never be used to suppress entrepreneurship and a hands-on feel for the market. It should be viewed as a supplement—not a replacement—for intuitive judgment and a sense of "cautious experimentation in launching new products and services."[2]

Nature of Marketing Research

marketing research
gathering, processing, reporting, and interpreting market information

Marketing research may be defined as the gathering, processing, reporting, and interpreting of market information. A small business typically conducts less marketing research than a big business, partly because of a lack of understanding of the basic research process. Our discussion of marketing research will emphasize the more widely used practical techniques that small business firms can use as they analyze their market and make other operating decisions.

Cost is another reason why small firms tend to neglect research. A manager should compare the cost of research with the expected benefits. Although such

Figure 8-2

Sources of New Product Ideas

Source: *Strategies for Success: A Profile of Growing Small and Medium-sized Enterprises (GSMEs) in Canada,* Statistics Canada, Catalogue 61-523E, p. 36. Used with permission.

analysis is difficult, it will often show that marketing research can be conducted within resource limits. For example, Neurokinetics Inc., a biomedical startup in Edmonton, Alberta, commissioned university MBA students to do preliminary market research for less than $5,000 prior to hiring a marketing consultant to extend this research and develop a marketing plan. With the benefits of this initial research, the consultant was then able to focus on Neurokinetics' product clinical trials to refine a strategy for product design, pricing, and distribution. The company used the accumulated research information to secure additional development and commercialization funding from both private investors and government sources. In this case a progressive, cost-effective market research program produced considerable strategic and financial benefits for the firm.

Although an entrepreneur can frequently conduct useful marketing research without the assistance of an expert, the cost of hiring such an expert can be considered a bargain, especially if the results of a study greatly increase revenues or cut costs. Marketing researchers are trained, experienced professionals, not unlike attorneys or architects. Accordingly, the first-time research buyer may be startled by prices for research services. For example, focus groups run about $3,000 to $10,000 each, and a telephone survey could range anywhere from $5,000 to $25,000 or more, depending on the number of interviews and the length of the questionnaire.

Because costs of this size represent a substantial investment for most small businesses, owners should ask themselves the following questions before contacting a research firm:

- *Is the research really necessary?* In some cases, maybe a "best guess" would prove just as effective as a well-designed research project. In other cases, however, research may be absolutely necessary. For example, many lending institutions require a feasibility study of a proposed business idea, using marketing research, before they make any loan.
- *Is the research worth doing?* Will the outcome of the research result in a benefit exceeding the cost of the research itself? Spending $20,000 on a research project to realize an increase in company revenues of $1,000 a year simply doesn't make sense.
- *Can I do the research myself?* This is probably the hardest question to answer. You must be able to determine the complexity of the research problem and the

Action Report

ENTREPRENEURIAL EXPERIENCES

Surveying Customers

One of the most important sources of market information, is customers. Surveying customers and potential customers is a good marketing strategy.

Dwight Murray, owner of Calgary Powder Coatings (CPC) in Calgary, Alberta, is a firm believer in this. He conducted a simple customer survey two years ago and learned about mixed customer satisfaction with response time and consistency of finish. But while Murray's questionnaire showed that overall his customers were satisfied with the quality of CPC's work, they also viewed wet paint as an alternative to powder coating. "I had never considered paint to be a competitor before," says Murray. In response to this information, CPC has focused its efforts on promoting consistency and durability of the coating, the two indisputable advantages of powder coating over wet paint.

Source: Personal interview with Dwight Murray. Used with permission.

risk involved if the research was not done. To strike an analogy, several companies offer do-it-yourself legal guides that allow the small business owner to create contracts, incorporate, and so forth. If you feel comfortable with this type of approach, fine; if not, see an attorney. The same holds true for marketing research.[3]

Steps in the Marketing Research Process

An understanding of good research methodology helps a manager evaluate the validity of research done by others and better direct his or her own efforts. Typical steps in the marketing research procedure include identifying the informational need, searching for secondary data, collecting primary data, and interpreting the data.

IDENTIFY THE INFORMATIONAL NEED The first step in marketing research is to identify and define the informational need. Although this may seem too obvious to mention, the fact is that entrepreneurs sometimes conduct surveys without pinpointing the specific information that is relevant to their venture. For example, an entrepreneur contemplating a location for a restaurant may conduct a survey to ascertain customer menu preferences and reasons for eating out when, in fact, the more relevant informational needs are whether residents of the area ever eat out and how far they are willing to drive to eat in a restaurant.

It is critical for the entrepreneur to ask the right questions if he or she hopes to gain useful information. The starting point for this process is the definition of his or her informational needs. With a precise definition, market research can then concentrate on how to address specific informational needs. Figure 8-3 is a survey questionnaire that focuses on the question "What are customers' attitudes concerning the car wash I have purchased?" This survey cannot tell the entrepreneur what services will attract new business, nor does it reveal whether the customer is a first-time or a repeat purchaser of services. The focus of this questionnaire is customer satisfaction for services just purchased, which the manager then hopes will provide insights into how to generate repeat business and how to entice new customers to try the product or service.

secondary data
market information that has been previously compiled by others

SEARCH FOR SECONDARY DATA Information that has already been compiled is known as **secondary data**. Generally speaking, secondary data is less expensive to gather than new data. Therefore, a small business should exhaust all available sources of secondary data before going further in the research process. Marketing decisions can often be made on the basis of secondary data. "It's a myth that only the big guys have the wherewithal to do market research," says Mary Beth Campau, assistant vice-president for reference services at Dun & Bradstreet Information Services. "There is a wealth of timely information from a variety of sources available in public and university libraries. Just ask the librarians, and they'll be happy to point you in the right direction."[4]

Secondary data may be internal or external. *Internal* secondary data consists of information that exists within the firm. *External* secondary data abounds in numerous periodicals, trade association publications, private information services, and government publications. Particularly helpful sources of external data for the small business starting out are federal and provincial bodies such as Statistics Canada, Industry Canada, and the various provincial, regional, and municipal economic development agencies. Industry Canada, for example, is a federal department that brings together responsibilities for international competitiveness and economic development, market and consumer policy activities, telecommunications policy and programs, and investment research and review. Industry Canada's

Figure 8-3

Small Business Survey Questionnaire

PLEASE—WE NEED YOUR HELP!

You're the Boss. All of us here at Genie Car Wash have just one purpose ... *TO PLEASE YOU!*

Date _____ **Time** _____ **of Visit**

How are we doing?

1. Personnel—courteous and helpful? **Yes** **No**
 - Service writer ☐ ☐
 - Vacuum attendants ☐ ☐
 - Cashier .. ☐ ☐
 - Final finish and inspection ☐ ☐
 - Management ☐ ☐

2. Do you feel the time it took to wash your car was ...
 - Right amount of time ...
 - Too much time ..
 - Not enough time ..

3. How do you judge the appearance of the personnel? **Excel** **Good** **Avg** **Poor**
 ... ☐ ☐ ☐ ☐

4. Please rate the quality of workmanship on the interior of your car.
 - Inside vacuum.................... ☐ ☐ ☐ ☐
 - Dashboard ☐ ☐ ☐ ☐
 - Doorjambs ☐ ☐ ☐ ☐
 - Ashtrays............................ ☐ ☐ ☐ ☐
 - Windows ☐ ☐ ☐ ☐
 - Console ☐ ☐ ☐ ☐

5. Please rate the quality of workmanship on the exterior of your car.
 - Tires and wheels ☐ ☐ ☐ ☐
 - Bumpers and chrome ☐ ☐ ☐ ☐
 - Body of car ☐ ☐ ☐ ☐
 - Grill ☐ ☐ ☐ ☐

6. Please rate the overall appearance of our facility.
 - Outside building and rounds ☐ ☐ ☐ ☐
 - Inside building ☐ ☐ ☐ ☐
 - Rest rooms ☐ ☐ ☐ ☐

7. Please rate your overall impression of the experience you had while at Genie Car Wash. ☐ ☐ ☐ ☐

It is important that we clean your car to your satisfaction. Additional comments will be appreciated.

OPTIONAL

Your Name _____

Address _____

City _____ Province _____ Postal Code _____

Thank you!

Strategies Web site makes available useful information, including statistics on a number of industries, along with links to a wide range of other sites, including Aboriginal Business Canada, the Atlantic Canada Opportunity Agency, the Community Access Program (CAP), and Western Economic Diversification Canada. With the continuing growth of electronic access to data on the Internet, sites such as these will continue to appear and develop, providing an expanding source of on-line information to complement published handbooks and bibliographies. However, much electronic data is posted without verification, so it is the task of the businessperson to investigate the accuracy of the information before using it as the basis for action.

Libraries, local and regional economic development offices, governmental agencies, chambers of commerce, and even bank branches can provide considerable information on market conditions, regulations, business processes and procedures, potential competitors, and sources of assistance. Entrepreneurs should take full advantage of this availability and accessibility of information—but should also be aware of some of the problems that can accompany the use of secondary data. One problem is that such data may be outdated and, therefore, less useful or even misleading. Another problem is that the units of measure employed in the secondary data may not fit the entrepreneur's information needs. For example, a firm's market might consist of individuals with incomes between $20,000 and $25,000, while the secondary data is on individuals with incomes between $15,000 and $25,000. Finally, as noted with electronic data, there is the question of credibility of data: some sources of secondary data may be less trustworthy than others. Mere publication does not in itself make the data valid and reliable. Again, the prudent businessperson must investigate the data, its sources, and its conclusions to determine the accuracy and usefulness of the information.

primary data
market information that is gathered by the entrepreneur through various methods

COLLECT PRIMARY DATA If the secondary data are insufficient, a search for new information, or **primary data,** is the next step. Several techniques can be used to accumulate primary data. These techniques are often classified as observational methods and questioning methods. Observational methods avoid contact with respondents, while questioning methods involve some degree of contact with respondents.

OBSERVATIONAL METHODS Observation is probably the oldest form of research in existence. Indeed, learning by observing is quite common. Thus, it is hardly surprising that observation can provide useful information for small businesses. An excellent example of observational research can be found in the business strategy of Michael Bregman. In the late 1970s, Bregman noticed that "today's consumers are willing to pay extra for freshness." He then started his first franchise chain, mmmarvelous mmmuffins, noting that "the consumer had never stopped demanding high-quality baked goods, but the industry had forgotten how to provide them." Then, in the late 1980s, he noted that small coffee shops were starting up in neighbourhoods and malls, and that customers were moving to frequent them just as customers a decade earlier had flocked to purchase fresh-baked muffins. Bregman this time acted on his observations by purchasing first a local Toronto chain of coffee houses, Coffee Tree, and then by moving into both the Canadian and United States markets with the purchase and subsequent expansion of The Second Cup chain. In both of these instances, Bregman observed, recognized, and acted to fill "a big niche that hadn't been exploited."[5]

Observational methods can be very economical. Furthermore, they avoid the potential bias that can result from a respondent's contact with an interviewer during questioning. Observation—as in counting customers going into a store, for example—can be conducted by a person or by mechanical devices, such as hidden video cameras. Mechanical observation devices are rapidly coming down in cost, bringing them within the budget of many small businesses.

QUESTIONING METHODS Both surveys and experimentation are questioning methods that involve contact with respondents. Surveys can be conducted by mail, telephone, or personal interviews. Mail surveys are often used when respondents are widely dispersed; however, they usually yield low response rates. Telephone surveys and personal interview surveys achieve higher response rates. However, personal interview surveys are more expensive than either mail or telephone surveys. Moreover, individuals are often reluctant to grant personal interviews because they feel that a sales pitch will follow:

A questionnaire is the basic instrument for guiding the researcher and the respondent when surveys are being taken. The questionnaire should be developed carefully and pretested before it is used in the market. Several major considerations should be kept in mind when designing and testing a questionnaire:

- Ask questions that relate to the decision under consideration. An "interesting" question may not be relevant. Assume an answer to each question, and then ask yourself how you would use that information. This provides a good test of relevance.
- Select a form of question that is appropriate for the subject and the conditions of the survey. Open-ended and multiple-choice questions are two popular forms.
- Carefully consider the order of the questions. The wrong sequence can cause biases in answers to later questions.
- Ask the more sensitive questions near the end of the questionnaire. Age and income, for example, are usually sensitive subjects.
- Carefully select the words of each question. They should be as simple, clear, and objective as possible.
- Pretest the questionnaire by administering it to a small sample of respondents representative of the group to be surveyed.

Action Report

TECHNOLOGICAL APPLICATIONS

TECHNOLOGY

Reaching Out for Customers

John Stewart wants to reach you where you shop. If he has his way, ads for Coca-Cola will be beamed on panels, hanging like paintings on the wall in the pop aisle of your favorite grocery store. Stewart is marketing vice-president of WOW media, a Calgary company leading a new change in "point-of-sale" advertising. It will install 475 "plasma" screens in 41 shopping centres across the country. "Statistics show that if you can affect someone's buying decision shortly before they make a purchase, you can have a much greater rate of success," says Stewart.

WOW is using a new generation of flat video displays manufactured by Fujitsu Ltd. They use a gas that radiates ultraviolet light to excite phosphor and produce visible light. The panels are connected by a computer network to the company's head office. WOW is able to change commercials on the screens with a few keystrokes. "The network gives us incredible flexibility," says Stewart. "We can also tailor advertising by region, by an individual mall, or right down to an individual screen." The panels can be hung in any location where there's a power source. When used in a mall, one panel is connected to a computer with a phone line via modem. It then acts as the brains for the other panels in the mall and sends out instructions via wireless modems.

Source: Mel Duvall, "Ads at Work in the Mall," *Calgary Herald*, July 18, 1996, p. E1.

Refer to the questionnaire in Figure 8-3 that was developed by a car wash owner. This survey instrument illustrates how the above considerations can be incorporated into a questionnaire. Note the use of both multiple-choice and open-ended questions. Responses to the open-ended request were particularly useful for this firm.

INTERPRET THE DATA After the necessary data have been accumulated, they should be transformed into usable information. Large quantities of data are only facts without a purpose. They must be organized and moulded into meaningful information. Numerous methods of summarizing and simplifying information for users include tables, charts, and other graphic methods. Descriptive statistics such as the mean, mode, and median are most helpful during this step in the research procedure. Inexpensive personal computer software is now available to perform statistical calculations and generate report-quality graphics. Some of these programs are identified in Chapter 21.

It should be re-emphasized that formal marketing research is not always necessary when launching a new venture. Bill Madway, founder and president of Madway Business Research, Inc., a market survey firm, says, "Sometimes, you cannot answer a question with research ... you just have to test it. Then the question is whether you can afford to test something that might not work. If there's very little risk involved or you can test it on a very small scale, you might decide to jump in. But the bigger the risk, the more valuable advance information becomes."[6]

ESTIMATING MARKET POTENTIAL

3 Explain the dimensions of market potential and the methods of forecasting sales.

A small business can be successful only if an adequate market exists for its product or service. The sales forecast is the typical indicator of adequacy. A sales estimate is particularly important prior to starting a business. Without it, the entrepreneur enters the marketplace much like a high diver who leaves the board without checking the depth of the water. Many types of information from numerous sources are required for determining market potential. In this section, we examine the ingredients of a market and the forecasting process.

Ingredients of a Market

market
a group of customers or potential customers who have purchasing power and unsatisfied needs

The term *market* means different things to different people. Sometimes, it refers to a location where buying and selling take place, as in "They went to the market." On other occasions, the term is used to describe selling efforts, as when business managers say, "We must market this product aggressively." Still another meaning is defined in Chapter 7, which we emphasize in this chapter: A **market** is a group of customers or potential customers who have purchasing power and unsatisfied needs. Note carefully the three ingredients in this definition of a market.

First, a market must have buying units, or *customers*. These units may be individuals or business entities. For example, consumer products are sold to individuals, and industrial products are sold to business users. Thus, a market is more than a geographic area. It must contain potential customers.

Second, customers in a market must have *purchasing power*. Assessing the level of purchasing power in a potential market is very important. Customers who have unsatisfied needs but who lack money and/or credit are poor markets because they have nothing to offer in exchange for a product or service. In such a situation, no transactions can occur.

Third, a market must contain buying units with *unsatisfied needs*. Consumers, for instance, will not buy unless they are motivated to do so. Motivation can occur only

when an individual recognizes unsatisfied needs. It would be difficult, for example, to sell luxury urban apartments to desert nomads! (Chapter 13 investigates consumer behaviour characteristics more fully.)

Fourth, a critical factor in a market such as Canada is *cultural and geographical differences*. Products that sell in Western Canada may be totally unacceptable in form or content in the Maritimes. Further cultural distinctions have an impact on how the unsatisfied needs of customers can be addressed. Canada encompasses English culture, French culture, Aboriginal cultures, and various immigrant cultures ranging from Asian to European to Caribbean to every other culture, the multicultural "Canadian mosaic."

In light of our definition of a market, therefore, determining market potential is the process of locating and investigating buying units that have purchasing power and needs that can be satisfied with the product or service that is being offered.

The Sales Forecast

Formally defined, a **sales forecast** estimates how much of a product or service will be purchased within a given market for a defined time period. The estimate can be stated in terms of dollars and/or units.

Note that a sales forecast revolves around a specific target market; therefore, the market should be defined as precisely as possible. The market description forms the forecasting boundary. For example, consider the sales forecast for a manual shaving device. If the market for this product is described simply as "men," the sales forecast will probably be extremely large. A more precise definition, such as "men between the ages of 15 and 25 who are dissatisfied with electric shavers," will result in a smaller but more useful forecast.

Also note that the sales forecast implies a defined time period. One sales forecast may cover a year or less, while another may extend over several years. Both short-term and long-term forecasts are needed in a well-constructed business plan.

The sales forecast is a critical component of the business plan for assessing the feasibility of a new venture. If the market is insufficient, the business is destined to fail. The sales forecast is also useful in other areas of business planning: production schedules, inventory policies, and personnel decisions—to name a few—all start with the sales forecast. Obviously, forecasts can never be perfect. Furthermore, the entrepreneur should remember that a forecast can be wrong in either of two directions—underestimating potential sales or overestimating potential sales.

sales forecast
an estimate of how much of a product or service will be purchased within a market during a defined time period

Limitations to Forecasting

For a number of practical reasons, forecasting is used less frequently by small firms than by large firms. First, forecasting circumstances in a new business are unique. Entrepreneurial inexperience coupled with a new idea present the most difficult forecasting situation, as illustrated in Figure 8-4. An ongoing business that needs only an updated forecast for its existing product is in the most favourable forecasting position.

Second, a small business manager may be unfamiliar with methods of quantitative analysis. This is not to say that all forecasting must be quantitatively oriented. Qualitative forecasting is helpful and may be sufficient. However, quantitative methods have proven their value in forecasting over and over again.

Third, the typical small business entrepreneur lacks familiarity with the forecasting process and/or personnel with such skills. To overcome these deficiencies, some small firms attempt to keep in touch with industry trends through contacts with appropriate trade associations. Because it has professional staff members, a

Figure 8-4

Dimensions of Forecasting Difficulty

trade association is frequently better qualified to engage in business forecasting. Two important reference guides found in many libraries are the *Directory of Business, Trade and Professional Associations in Canada* and the *National Reference Book*, which can offer information on many of these groups. Entrepreneurs can also provide themselves with current information about business trends by regularly reading trade and business publications such as the *The Globe and Mail, The Globe and Mail Report on Business, The Financial Post*, and *Canadian Business*. There are also numerous regional periodicals that survey in greater detail the business trends of particular geographical areas. Federal and provincial government publications can also provide valuable general information. Finally, subscription to professional or industry-focused forecasting services can supply forecasts of general business conditions or specific forecasts for given industries.

Despite the limitations, a small business entrepreneur should not slight the forecasting task. Instead, he or she should remember how important the sales outlook is to the business plan when obtaining financing. The statement "We can sell as many as we can produce" does not satisfy the information requirements of potential investors.

The Forecasting Process

Estimating market demand with a sales forecast is a multistep process. Typically, the sales forecast is a composite of several individual forecasts, so the process of sales forecasting involves merging these individual forecasts properly.

The forecasting process can be characterized by two important dimensions: (1) the point at which the process is started, and (2) the nature of the predicting variable. The starting point is usually designated by the term *breakdown process* or *buildup process*. The nature of the predicting variable is denoted by either direct forecasting or indirect forecasting.

breakdown process
a forecasting method that begins with a macro-level variable and works down to the sales forecast

THE STARTING POINT A **breakdown process,** sometimes called a chain-ratio method, begins with a variable that has a very large scope and systematically works down to the sales forecast. This method is frequently used for consumer products forecasting. The initial variable might be a population figure encompassing the targeted market. By the use of percentages, the appropriate link is built to generate the sales forecast. For example, consider the market segment identified in Chapter 7 (page 145) by the hypothetical company, the Community Writing Company. Let's now assume that the targeted market is older students (25 years of age or over) seeking convenience and erasability in their writing instrument. Assume further

that the initial geographic target is the province of Saskatchewan. Table 8-1 outlines the breakdown process. Obviously, the more links in the forecasting chain, the greater the potential for error.

Kenneth Seiff, founder of Pivot Corporation, used the breakdown method to estimate the market for his company's golf-related sportswear. The 25 million U.S. golfers, as estimated by the National Golf Foundation, served as his starting point—with particular emphasis on the large segment in the 20- to 29-year-old range. His research suggested that about half of these golfers play less than seven times a year. Furthermore, he estimated that many of these occasional golfers never saw the inside of a country club but would nevertheless purchase a golf shirt or sweater from a store. He concluded that there was a market niche of adequate size for golf-related sportswear. Pivot's sportswear is now sold in such upscale stores as Nordstrom and Bloomingdale's.[7]

In contrast to the breakdown process, the **buildup process** identifies all potential buyers in a market's submarkets and then adds up the estimated demand. For example, a local dry-cleaning firm forecasting demand for cleaning high-school jackets might first estimate its market share as 20 percent within each school. Then, by determining the number of high-school students obtaining a jacket in each area school—maybe from the school yearbook—a total could be forecasted.

The buildup method is especially helpful for industrial goods forecasting. Data on manufacturing from Statistics Canada and from private financial investment firms can be used to estimate potential. The data is often broken down according to the new North American Industry Classification System (NAICS). NAICS is being introduced in 1998, but older data may be classified by the former Standard Industrial Classification (SIC) code in use up to the introduction of NAICS. Both are classification systems that present information according to the type of industry. This classification system identifies potential industrial customers by

buildup process
a forecasting method that identifies all potential buyers in submarkets and adds up the estimated demand

Linking Variable	Source	Estimating Value	Market Potential*
1. Saskatchewan population	Statistics Canada Census data		955,830
2. Provincial population in target age category	Statistics Canada *Market Research Handbook*	59%	563,940
3. Target age enrolled in colleges and universities	Saskatchewan Department of Education	5%	28,200
4. Target age college students preferring convenience over price	Student survey in a marketing research class	50%	14,100
5. Convenience-oriented students likely to purchase new felt-tip pen within next month	Personal telephone interview by entrepreneur	75%	10,575
6. People who say they are likely to purchase who actually buy	Article in *Journal of Consumer Research*	35%	3,700
7. Average number of pens bought per year	Personal experience of entrepreneur	4 units	14,800
SALES FORECAST FOR SASKATCHEWAN		14,800 units	

Table 8-1

Sales Forecasting with the Breakdown Method

*Figures in this column, for variables 2–7, are derived by multiplying the percentage or number in the Estimating Value column times the amount on the previous line of the Market Potential column.

code, allowing the forecaster to obtain information on the number of establishments and their geographic location, number of employees, and annual sales. By summing this information for several relevant SIC/NAICS codes, a sales potential can be constructed. If the older SIC codes are being used, there are some differences that should be recognized between Canadian and U.S. codes. Statistics Canada has produced a *Concordance between the Standard Industrial Classifications of Canada and the United States*, which identifies these differences and provides a framework for relating statistical data from one country to data from the other. The new NAICS system will facilitate comparisons of statistics among industries in Canada, the United States, and Mexico.

Action Report

ENTREPRENEURIAL EXPERIENCES

Learning to Forecast

Sales forecasting is vital to a complete business plan, and it continues to be an important guide for ongoing marketing activities. An important characteristic of successful forecasting for any small firm is employee participation. For example, employees contribute to the forecasting process developed by Alan Burkhard, CEO of The Placers, Inc., a temporary-personnel and job search firm based in Wilmington, Delaware. At The Placers, the forecasting process runs from October to December each year, and every employee is involved. Burkhard implemented the current forecasting process after several early years of "guesstimating" that never worked out. The five essential phases of his forecasting system are summarized as follows:

1. *The preplanning session.* An initial all-day meeting with the senior management team to set the overall tone and context that will guide the process is held in mid-October. Issues such as current market trends and competitive developments are discussed.
2. *The leadership session.* The executive vice-president of operations meets next with the company's "leadership" team—the 12 employees who supervise offices or departments. This group generates actual numbers for sales and expenditures reflecting the overall "picture" of the market set by senior management.
3. *The research process.* During November, all employees, guided by a worksheet, project how many temporaries will be placed at each location, corresponding billing rates, and operating expenses. To obtain good numbers, salespeople are encouraged to telephone major clients.
4. *Collation of results.* Department heads collect each employee's projections and enter the numbers into the company computer. Burkhard and his management team analyze this data and suggest changes where appropriate.
5. *The final forecast.* By December, the final forecast is compiled and then circulated to each employee by the first of the next year.

On a weekly basis, all salespeople are sent budget updates comparing forecasted sales with actual results. "We tell people we expect them to stay on target. And, if they're not meeting their forecasted numbers, they've got to figure out why not, how they can adjust their performance, and whether variances represent problems for the business," says Burkhard.

Source: Jill Andresky Fraser, "On Target," *Inc.*, Vol. 13, No. 4 (April 1991), pp. 113–14. Reprinted with permission, *Inc.* magazine, April 1991, Copyright 1991 by Goldhirsh Group, Inc., 38 Commercial Wharf, Boston, MA 02110.

THE PREDICTING VARIABLE In **direct forecasting,** sales is the predicting variable. This is the simplest form of forecasting. Many times, however, sales cannot be predicted directly and other variables must be used. **Indirect forecasting** takes place when these surrogate variables are used to project the sales forecast. For example, a firm may lack information about industry sales of baby cribs but may have data on births. The figures for births can help forecast industry sales for baby cribs because of the strong correlation between the two variables.

direct forecasting
a forecasting method that uses sales as the predicting variable

indirect forecasting
a forecasting method that uses variables related to sales to project the sales forecast

COMPONENTS OF THE FORMAL MARKETING PLAN

After market analysis is completed, the entrepreneur is ready to write the formal marketing plan. Each business venture is different, and, therefore, each marketing plan will be unique. An entrepreneur should not feel that he or she must develop a cloned version of a plan created by someone else. The marketing plan should include sections on market analysis, the competition, and marketing strategy. In this section, we describe these major elements of the formal marketing plan. A more detailed discussion of marketing activities and strategies for both new and ongoing small businesses is provided in Chapters 13–16.

 4 Identify the components of a formal marketing plan.

Market Analysis

In the market analysis section of the marketing plan, the entrepreneur should describe the customers in the targeted market. This description of potential customers is commonly called a **customer profile.** Information compiled with marketing research—both secondary and primary data—can be used to construct this profile. A detailed discussion of the major customer benefits provided by the new product or service should be included. Obviously, these benefits must be reasonable and consistent with statements in the "Products and Services" section of the business plan.

customer profile
a description of potential customers

Advances in computer software allow small business owners to evaluate potential markets much more quickly and to include professional market profiles in the business plan. Consider the following descriptions of two such software programs:

> *The developing marketing software field can offer many products for identifying and analyzing potential markets. Two approaches for identifying market conditions can be seen in the programs ArcView II and Interviewer. ArcView II, from Environmental Systems Research Institute Inc. (ESRI) in Redlands, California, is a product for uncovering niche markets. Designed for the computer novice, it uses Geographic Information Systems (GIS), which guided soldiers and missiles to targets in the Persian Gulf War, and has been used to analyze crime patterns; now, you can use it to identify new markets.[8]*
>
> *Interviewer, from Infor Zéro Un in Montreal, Quebec, is a computer-assisted telephone interviewing program. It can interface with word processing software, allow quick and easy changes to questionnaires, support single and multiple responses, and facilitate bilingual questionnaires. With its structural, linguistic, and analytical flexibility, Interviewer and similar software for marketing research can greatly simplify the task of performing marketing surveys and assist the small businessperson in effective data analysis.[9]*

 TECHNOLOGY

If an entrepreneur envisions several target markets, each segment must have its corresponding customer profile. Likewise, several target markets may necessitate an equal number of different marketing strategies.

Another major element of market analysis is the actual sales forecast. It is usually desirable to include more than one sales forecast. The three sales scenarios of

"most likely," "pessimistic," and "optimistic" provide investors and the entrepreneur with different forecasts on which to base their evaluation.

As we pointed out earlier in this chapter, forecasting sales for a new venture is extremely difficult. Assumptions will be necessary but should be minimized. The forecasting method should be described and supported by empirical data wherever feasible.

The Competition

Frequently, entrepreneurs ignore the reality of competition for their new ventures. They apparently believe that the marketplace contains no close substitutes or that their success will not attract other entrepreneurs! This is simply not facing reality.

Action Report

ENTREPRENEURIAL EXPERIENCES

A Prisoner to Competition

Competition can be found even in prisons, to the dismay of several small companies competing against CORCAN, a 13-year-old government agency.

Prison-shop activity, which used to be restricted to stamping out licence plates , has evolved into a $30 million a year business that has made Canada's federal prison system virtually self-sufficient. Small firms believe the prison industry represents unfair competition. More than 90 percent of CORCAN's 2,200 products are sold to various levels of government and nonprofit agencies, but that figure is beginning to drop. "The more the cost-cutting trend continues, the more we have to look at private markets to keep up," says Thomas Townsend, CORCAN's CEO.

This has people such as Lynne Hamilton hopping mad. "As far as I'm concerned, [prisoners] should be out on chain gangs, not being used to compete with companies like ours," she says. Hamilton, general manager of family-owned Classic Mouldings in Calgary, says CORCAN is threatening her livelihood. Earlier this year CORCAN's Bowden, Alberta, factory began making wood moulding for the private sector, selling the stuff, coincidentally, through one of Hamilton's Vancouver-based suppliers at prices, Hamilton was told, well below market value. CORCAN's director of operations for Western Canada, Tom Crozier, denies CORCAN is undercutting the competition, and notes only a handful of orders have been signed. Crozier adds that the Bowden plant will limit most of its moulding production to a style usually imported from the United States. "We don't really want to displace Canadian manufacturers," he says.

Complaints that CORCAN is stealing business away from the private sector are not restricted to freedom-loving Alberta. Douglas Montgomery has firsthand knowledge. A member of CORCAN's government-appointed advisory board, he's also the outgoing vice-president of the Canadian Manufacturers' Association. "Sure, I've heard from our CMA members, occasionally," says Mongomery. "And at times, their level of protest has forced us to withdraw from making certain products—even those sold only within government circles. I just try to remind [complainers] that there is a cost for rehabilitation." Fellow advisory board member Bill Deeks, a retired marketing consultant, says, "The guys who really know how to compete won't suffer," but Lynne Hamilton is not convinced. "They'll pump out more and more and more, unless we put some heat on them," she says.

Source: Brian Hutchinson, "Outlaw Capitalists," *Canadian Business*, Vol. 68, no. 9 (September 1995), pp. 83–85.

Existing competitors should be studied carefully. They should be profiled, and the names of key management personnel should be listed. A brief discussion of competitors' overall strengths and weaknesses should be a part of this section of the plan. Also, a list of related products currently being marketed or tested by competitors should be noted. An assessment should be made of the likelihood that each of these firms will enter the entrepreneur's target market. For example, consider the competitive situation in the entertainment industry:

> *Moses Znaimer is the master of independent Canadian TV; co-founder, president, and executive producer of the Citytv, MuchMusic, MusiquePlus and Bravo! divisions of CHUM Ltd. of Toronto. While Znaimer is given, and takes, credit for being the brains at Citytv, more accurately his is the right lobe of that brain—conceptual, creative, holistic and aware of the big picture. Jacques de Suze is the left brain: analytical, precise, logical, and with a mastery of detail.*
>
> *"I went to Toronto in 1976, sat in a hotel room, ordered up a bunch of TV sets and watched the market for three days," de Suze says. "I met Znaimer on the fifth floor of the old Citytv building, in a room with no furniture and bare walls." From the beginning, Znaimer and de Suze knew they couldn't beat the established Toronto stations on their terms, so they changed the rules. Topping the ratings has never been Citytv's goal. Being different is paramount. CHUM Ltd. has even begun exporting its production techniques and styles successfully: Finland's MTV3 Jyrki, a daytime 90 minutes of programming aimed at children when they come home from school, has seen viewership rise 54 percent in less than one year. But scalping Jyrki's style hasn't worked for its competitors. "[Viewers] aren't stupid," says Jyrki's producer, Marko Kulmala. "They know we're the originals, so they don't watch the other programs."[10]*

Marketing Strategy

A well-prepared market analysis and a discussion of the competition are important to the formal marketing plan. But the information covering marketing strategy is the most detailed and, in many respects, subject to the closest scrutiny from potential investors. Such strategy plots the course of marketing actions that will give life to the entrepreneur's vision.

Four areas of marketing strategy should be addressed: (1) marketing decisions that will transform the basic product or service idea into a total product or service, (2) promotional decisions that will communicate the necessary information to target markets, (3) decisions regarding the distribution of a product to customers, and (4) pricing decisions that will set an acceptable exchange value on the total product or service. Recall that these four areas of marketing strategy are referred to collectively as a firm's marketing mix. These areas are explored more fully in chapters 14–16.

Obviously, the nature of a new venture has a direct bearing on the emphasis given to each of these areas. For example, a service business will not have the same distribution problems as a product business, and the promotional challenges facing a new retail store will be quite different from those faced by a new manufacturer. Despite these differences, we can offer a generalized format for presenting marketing strategy in a business plan.

THE TOTAL PRODUCT OR SERVICE Within this section of the marketing plan, the entrepreneur includes the product or service name and why it was selected. Any legal protection that has been obtained should be described. It is very important to explain the logic behind the name selection. An entrepreneur's family name, if

used for certain products or services, may make a positive contribution to sales. In other situations, a descriptive name that suggests a benefit of the product may be more desirable. Regardless of the logic behind the name, the selection should be defended.

Other components of the total product, such as the package, should be presented via drawings. Sometimes, it may be desirable to use professional packaging consultants to develop these drawings. Customer service plans such as warranties and repair policies also need to be discussed. These elements of the marketing strategy should be tied directly to customer satisfaction. (Consumer behaviour and product or service strategy are discussed in more depth in Chapter 13.)

PROMOTIONAL PLAN The promotional plan should describe the entrepreneur's approach to creating customer awareness of the product or service and motivating customers to buy. The entrepreneur has many promotional options. Personal selling and advertising are two of the most popular alternatives.

If personal selling is appropriate, the plan should outline how many salespeople will be employed and how they will be compensated. Plans for training the sales force should be mentioned. If advertising is to be used, a list of the specific media should be included and the advertising themes should be described. Often, it is advisable to seek the services of a small advertising agency. In this case, the name and credentials of the agency should be provided. A brief mention of successful campaigns supervised by the agency can add to the value of this section of the marketing plan. (Personal selling and advertising are discussed more extensively in Chapter 15.)

DISTRIBUTION PLAN Quite often, new ventures will use established intermediaries to structure their channels of distribution. This distribution strategy expedites the process and reduces the necessary investment. How those intermediaries will be convinced to carry the new product should be explained in the distribution plan. If the new business intends to license its product or service, this strategy should also be covered in this section.

Some new retail ventures require fixed locations; others require mobile stores. The layouts and configurations of these retail outlets should be explained.

When a new business begins by exporting, the distribution plan must discuss the relevant laws and regulations governing that activity. Knowledge of exchange rates and distribution options must be reflected in the material included in this section. (Exporting and other distribution concepts are explained in detail in Chapter 16.)

PRICING PLAN At the very minimum, the price of a product or service must cover the costs of bringing it to customers. Therefore, the pricing plan must include a schedule of both production and marketing costs. Break-even computations should be included for alternative prices. Naturally, the analysis in this section should be consistent with the forecasting methods used in preparing the market analysis section. However, setting a price based exclusively on break-even analysis ignores other aspects of pricing. If the entrepreneur has truly

Advertising agencies can be helpful to a small business that is trying to develop a promotional plan. An advertising executive provides a professional perspective on messages the firm might want to send to customers and on the media with which to communicate these messages.

found a unique niche, she or he may be able to charge a premium price—at least for initial operating periods.

The closest competitor should be studied to learn what that firm is charging. The new product or service will most likely have to be priced within a reasonable range of that price. (Chapter 14 examines break-even analysis and pricing strategy in more depth.)

Looking Back

1 Describe small business marketing.
- Small business marketing consists of numerous activities, including market analysis and determining the marketing mix.
- Three distinct marketing philosophies are production-, sales-, and consumer-oriented.
- A small business should adopt a consumer orientation.

2 Discuss the nature and techniques of the marketing research process.
- Marketing research is the gathering, processing, reporting, and interpreting of marketing information.
- The cost of marketing research should be evaluated against its benefits.
- The steps of marketing research include identifying the problem, searching for secondary and primary data, and interpreting the data.

3 Explain the dimensions of market potential and the methods of forecasting sales.
- A market is a group of customers or potential customers who have purchasing power and unsatisfied needs.
- A sales forecast is an estimation of how much of a product or service will be purchased within a market during a defined time period.
- The forecasting process begins with either a breakdown or a buildup process and uses either direct or indirect methods.

4 Identify the components of a formal marketing plan.
- The marketing plan should include sections on market analysis, the competition, and marketing strategy.
- The market analysis should include a customer profile.
- Four areas of marketing strategy should be addressed: the total product or service, promotion, distribution, and pricing.

New Terms and Concepts

small business marketing	primary data	direct forecasting
market analysis	market	indirector forecasting
market mix	sales forecast	customer profile
marketing research	breakdown process	
secondary data	buildup process	

You Make the Call

Situation 1 James Mitchell was born and raised in the cattle country of southern Alberta, where he continued to ranch for almost 20 years until falling beef prices in the mid-1970s drove him out of business. After a brief stint in the restaurant business, Mitchell, now 64, wants to try a new venture in car-care service.

His business will be an automobile inspection service. There is currently no other business of this type in the city of 65,000 residents where he lives, and he has leased a good location adjacent to a major traffic artery. Mitchell does not plan to do mechanical work, but will offer inspections to people buying used cars, primarily from private individuals, and to anyone who simply wants a diagnostic assessment of their vehicle. Although the province does not require that cars pass an inspection yearly, he feels market demand will be stable .

Question 1 Write a brief description of what you see as Mitchell's strategic marketing position. Do you think his venture is likely to succeed? Why or why not?

Question 2 What methods of marketing research can Mitchell use to gather helpful marketing information?

Question 3 What name might be appropriate for Mitchell's business? What forms of promotion should be in his marketing plan?

Question 4 What type of pricing strategy would you suggest Mitchell adopt? Why?

Situation 2 Guy Dupuis is an employee of a small family-owned manufacturing plant located in his hometown, Moncton, New Brunswick. One day, while waiting to see someone at a competitor's business, he noticed a memo tacked to a bulletin board and read it. The memo described a forthcoming promotional campaign and details of a new pricing strategy. Upon leaving the plant, Guy returned to his office and informed management of the details of the memo.

Question 1 Is this a legitimate form of marketing research? Why or why not?

Question 2 Do you consider Guy's behaviour spying?

Question 3 What would you have done in Guy's situation?

Situation 3 Jenny Bedrosian is a 31-year-old wife and mother who wants to start her own company. She has no previous business experience but has an idea for marketing an animal-grooming service using an approach similar to that used for pizza delivery: when a customer calls, she will arrive in a van in less than 30 minutes and provide the grooming service. Many of her friends think the idea is unusual, and they usually smile and remark, "Oh, really?" However, Bedrosian is not discouraged; she is setting out to purchase the van and necessary grooming equipment.

Question 1 What target market or markets can you identify for Bedrosian? How could she forecast sales for her service in each market?

Question 2 What advantage does her business have compared with existing grooming businesses?

Question 3 What business name and what promotional strategy would you suggest to Bedrosian?

DISCUSSION QUESTIONS

1. Can you think of one purchase with which you were completely satisfied? If so, explain the circumstances surrounding that experience. If not, what made a good purchase less than completely satisfactory?

2. How do the three marketing philosophies differ? Select a product and discuss the marketing tactics that could be used to implement each philosophy.
3. Do you believe that small businesses can achieve a higher level of customer satisfaction than big businesses? Why or why not?
4. What are the steps in the marketing research process?
5. What research methods could you use to estimate the number of male students with cars at your school?
6. Identify and briefly explain the three components of the definition of a market presented in this chapter.
7. Explain the concept of a market niche, using as an example the marketing of a new electronic poison-alert device that emits a warning beep whenever a cabinet or drawer containing harmful materials is opened.
8. Why is it so important to understand the target market? What difference would it make if an entrepreneur simply ignored the characteristics of the market's customers?
9. Explain why forecasting is used more successfully by large firms than by small ones.
10. Briefly describe each of the components of a formal marketing plan.

EXPERIENTIAL EXERCISES

1. Interview a local small business manager about what he or she believes is (are) the competitive advantage(s) offered by the business.
2. Assume you are planning to market a new facial tissue. Write a detailed customer profile, and explain how you would develop the sales forecast for this product.
3. Interview a local small business owner to determine the type of marketing research, if any, she or he has used.
4. Visit a local small retailer and observe the marketing efforts—salesperson style, store atmosphere, and warranty policies, for example. Report to the class and make recommendations for improving these efforts to increase customer satisfaction.

 CASE 8
ScrubaDub Auto Wash (p. 611)

LAYING THE FOUNDATION

Asking the Right Questions

As part of laying the foundation for your own business plan, respond to the following questions regarding marketing research, forecasting, and the marketing plan.

Marketing Research Questions

1. What types of research should be conducted to collect the information you need?
2. How much will this research cost?
3. What sources of secondary data will be useful to your informational needs?
4. What sources of relevant data are available in your local library?
5. What sources of outside professional assistance have you considered using to help with marketing research?

Forecasting Questions

1. How do you plan to forecast sales for your product or service?
2. What sources of forecasting assistance have you consulted?
3. What forecasting techniques are most appropriate to your needs?
4. What is the sales forecast for your product or service?

Marketing Plan Questions

1. What is your customer profile?
2. How will you identify prospective customers?
3. What geographical area will you serve?
4. What are the distinguishing characteristics of your product or service?
5. What steps have already been taken to develop your product or service?
6. What do you plan to name your product or service?
7. Will there be a warranty?
8. How will you set the price for your product or service?
9. What channels of distribution will you use?
10. Will you export to other countries?
11. What type of selling effort will you use?
12. What special selling skills will be required?
13. What types of advertising and sales promotion will you use?

USING BIZPLANBUILDER

If you are using BizPlan*Builder*, refer to Part 2 for information about products and services, market analysis, and marketing strategy that should be reflected in the business plan.

Selecting
the Management Team and Form of Organization

Partnerships are fraught with risk for many aspiring partners. The following story tells of two partners who made good on their venture. Bouchard and Larochelle have known each other since they were three years old.

They attended the same kindergarten in Montreal, and both went on to earn degrees in engineering. The two old friends became business partners in 1984 when they founded a company to design and manufacture robots—the cute variety that perform at advertising or promotional trade shows. "The technology was tremendous, but the robots were a commercial failure," recalls Bouchard of the short-lived, garage-based venture. But the name "Robotel" lives on. Bouchard and Larochelle moved from unwanted automatons to high tech educational tools, which quickly proved to be very desirable products.

Looking Ahead

After studying this chapter, you should be able to:

1 **Describe the characteristics and value of a strong management team.**

2 **Identify the common legal forms of organization used by small businesses and describe the characteristics of each.**

3 **Identify factors to consider in making a choice among the different legal forms of organization.**

4 **Describe the effective use of boards of directors and advisory councils.**

5 **Explain how different forms of businesses are taxed by the federal government.**

A business plan takes on life as the entrepreneur assembles the management team and decides on the form of organization. As a first step, the entrepreneur must find the people who will help in operating the business. In addition, the entrepreneur must select the most appropriate legal form of organization to use. We look at both of these issues in this chapter.

THE MANAGEMENT TEAM

Unless a firm is extremely small, the founder will not be the only individual in a leadership role. The concept of a management team, therefore, is relevant. In general, the **management team,** as we envision it here, includes both managers and other professionals or key persons who help give a company its general direction.

management team
managers and other key persons who give a company its general direction

Value of a Strong Management Team

The quality of the management team is generally recognized as vital to a firm's effective operation. As we noted in Chapter 2, poor management is a significant

Étienne Bouchard
and
François Larochelle

Robotel Électronique Inc., based in Laval, Quebec, specializes in designing, manufacturing and distributing computer systems that enable teachers and students to interact with one another.

Bouchard admits Robotel's first five years were a financial struggle that put strains on the partners' personal relationship. But neither Bouchard, who is in charge of the company's finances, production and distribution, nor Larochelle, who is the design and R&D head, is complaining about profitability any more.

With 85 percent of sales taking place in the U.S., Robotel's revenues have grown from $400,000 in 1990 to over $2.5 million, and is expected to continue to double every two years due to the training boom in corporations.

Source: Royal Bank of Canada, *Business Report*, 1997, p. 21. Used with permission.

contributor to business failure. Strong management can make the best of any business idea and provide the resources to make it work. Of course, even a highly competent management team cannot rescue a firm that is based on a weak business concept or that lacks adequate resources.

A management team brings greater strength to many ventures than does an individual entrepreneur. For one thing, a team can provide a diversity of talent to meet various staffing needs. This is particularly true for high-tech startups, but it may be true for any venture. Also, a team can provide greater assurance of continuity since the departure of one member of a team would be less devastating than the departure of a sole entrepreneur.

The importance of strong management to startups is evident in the attitudes of prospective investors. From an investor's perspective, the single most important factor in the decision to invest or not is the quality of a new venture's management.

> **1** Describe the characteristics and value of a strong management team.

Building a Complementary Management Team

The management team includes individuals with supervisory responsibilities—for example, a financial manager who supervises a small office staff—and all others who play key roles in the business even though they are not supervisors. A new firm, for example, might begin with only one individual conducting its marketing effort. Because of the importance of the marketing function, that person would be a key member of the management team.

The type of competence needed in a management team depends on the type of business and the nature of its operations. For example, a software development

Action Report

ENTREPRENEURIAL EXPERIENCES

Building a Management Team

A management team may not be in place when a new business begins operation. Entrepreneurs can fail to realize that they need a management team until their business begins to face problems. Others recognize the need to add talented people as the business grows. This was the situation with AMJ Campbell Van Lines Inc. of Mississauga, Ontario, when Tim Moore bought the company in 1977.

In the next 10 years, Moore built AMJ from a $250,000 local household mover to a profitable $50-million operation with 32 branches across the country. Moore believes the best way to run a company is to spread the wealth—and the responsibility— around. "I know my strengths, and I know my weaknesses," says Moore. He looks for people who can do what he can't or doesn't want to do. Bonding key employees to the firm by inviting them to become shareholders has helped to forge a dedicated and cohesive management team that has enabled AMJ to grow. In 1988 Moore and other shareholders sold 70 percent of the company to Vector Inc., a Toronto investment firm, whom Moore considers just another partner. AMJ didn't need the cash, but this sale offered Moore a way to reduce his own financial risk and give AMJ access to the kind of money that would allow it to expand faster. "We still control AMJ Campbell," he says, referring to the original partners and staff. "You take the key people out, and this company isn't worth a nickel."

Source: Gerry Blackwell, "In for the Long Haul," *Canadian Business,* Vol. 62, No. 5, (May 1989), pp. 21–22. Used with permission.

firm and a restaurant call for different types of business experience. Whatever the business, a small firm needs managers with an appropriate combination of educational background and experience. In evaluating the qualifications of those who will fill key positions, the entrepreneur needs to know whether an applicant is experienced in a related type of business, whether the experience has included any managerial responsibilities, and whether the individual has ever functioned as an entrepreneur.

Not all members of a management team need competence in all areas. The key is balance. Is one member competent in finance? Does another have an adequate marketing background? Is there someone who can supervise employees effectively?

Even when entrepreneurs recognize the need for team members with varying expertise, they frequently seek to duplicate their own personalities and management styles. While personal compatibility and cooperation of team members are necessary for effective collaboration, a healthy situation exists when each team member is unique. Dr. Stephen R. Covey, a management consultant, puts it this way:

> *In my opinion, the No. 1 mistake that most entrepreneurs make is that they never know how to develop a complementary team. They're always kind of cloning themselves, that is, trying to turn their employees into duplicates of themselves.... You have to empower other people and build on their strengths to make your own weaknesses irrelevant.*[1]

Planning the company's leadership, then, should produce a team that is able to give competent direction to the new firm. The management team should be bal-

anced in terms of covering the various functional areas and offering the right combination of education and experience. It may comprise both insiders and outside specialists.

In addition to selecting members of the management team, the entrepreneur must design an organizational structure. Relationships among the various positions need to be understood. Although such relationships need not be worked out in great detail, planning should be sufficient to permit an orderly functioning of the enterprise and to avoid a jumble of responsibilities that invites conflict.

The management plan should be drafted in a way that provides for business growth. Unfilled positions should be specified, and job descriptions should spell out the duties and qualifications for such positions. Methods for selecting key employees should also be explained. For a partnership, the partners need to look ahead to the possible breakup of the partnership. The ownership share, if any, needs to be thought out carefully. Similarly, compensation arrangements, including bonus systems or other incentive plans for key organization members, warrant scrutiny and planning.

Outside Professional Support

The managerial and professional talent of the management team for a new venture can be supplemented by drawing on outside assistance. This may take various forms. For example, a small firm may shore up weak areas by carefully developing working relationships with external professionals, such as a commercial bank, a law firm, and a chartered accounting firm. Industry Canada offers technical assistance through its Industrial Research Assistance Program (IRAP); Industry Technical Advisors (ITAs) provide advice and assistance to businesses. Also, some colleges and universities offer assistance, which will be explained more fully in Chapter 12. To some extent, reliance on such outside advisors can compensate for the absence of sufficient internal staffing.

An active board of directors can also provide counsel and guidance to the management team. Directors may be appointed on the basis of their business or technical expertise, or because of their financial investment in the company. (The selection of and compensation for directors are discussed later in this chapter.)

Nonmanagerial Personnel

In many cases, the entrepreneur or the members of the management team are the only employees when a business begins operations. However, additional personnel will be required as the business grows. The selection and training of such employees are treated in Chapter 18.

LEGAL FORMS OF ORGANIZATION

2 Identify the common legal forms of organization used by small businesses and describe the characteristics of each.

Human resources—the people involved in the business—require a formal organizational structure in which to operate. We now turn our attention to the various legal forms of organization available to small businesses. Several options are appropriate only for very specialized applications. However, as Figure 9-1 shows, the forms currently in wide use by small business are the sole proprietorship, the partnership, and the corporation. Two basic types of partnership exist—the general partnership and the limited partnership. The two types of corporations are federally incorporated and provincially incorporated.

The sole proprietorship is the most popular form of organization among small businesses. This popularity is evident across all industries. Nevertheless, many small businesses operate as partnerships or as corporations, which suggests that there are circumstances that favour those forms. Only 17 percent of businesses in Canada are incorporated; the vast majority are sole proprietorships, and a small percentage are partnerships.[2]

The Sole Proprietorship Option

**sole proprietor-
ship**
a business owned
and operated by one
person

A **sole proprietorship** is a business owned and operated by one person. An individual proprietor has title to all business assets, subject to the claims of creditors. He or she receives all of the business's profits but must also assume all losses, bear all risks, and pay all debts. A sole proprietorship is the simplest and cheapest way to start operation and is frequently the most appropriate form for a new business.

In a sole proprietorship, an owner is free from interference by partners, shareholders, directors, and officers. However, it lacks some of the advantages of other legal forms. For example, there are no limits on the owner's personal liability; that is, the owner of the business has **unlimited liability.** This means that the owner's personal assets can be taken by creditors if the business fails. In addition, sole proprietors are not employees and cannot receive the tax-free advantage of the fringe benefits customarily provided by corporations, such as insurance and hospitalization plans.

unlimited liability
owner's liability that
extends beyond the
assets of the business

The death of the owner terminates the legal existence of a business that is organized as a sole proprietorship. The possibility of the owner's death may cloud relationships between a business and its creditors and employees. It is important that the owner have a will because the assets of the business minus its liabilities belong to the heirs. In a will, an owner can give an executor the power to run the business for the heirs until they can take it over or it can be sold.

Another contingency that must be provided for is the possible incapacity of the sole proprietor. If she or he were badly hurt in an accident and unconscious for an extended period, the business could be ruined. The sole proprietor can guard against this by giving a competent person a legal power of attorney to carry on in such circumstances.

In some cases, the sole proprietorship option is virtually ruled out by the circumstances. For example, if the nature of a business involves high exposure to legal risks, as in the case of a manufacturer of a potentially hazardous, chemical-based product, a legal form that provides greater protection against personal liability will be required.

The sole proprietorship is the most popular form of small business organization in Canada. As a sole proprietor, this copy shop owner receives all of the business's profits but is also responsible for its losses and debts.

The Partnership Option

A **partnership** is a voluntary association of two or more persons to carry on, as co-owners, a business for profit. Because of its voluntary nature, a partnership can be set up quickly without many of the legal procedures involved in creating a corporation. A partnership pools the managerial talents and capital of those joining together as business partners. However, partners do share unlimited liability.

partnership
a voluntary association of two or more persons to carry on, as co-owners, a business for profit

QUALIFICATIONS OF PARTNERS Any person capable of contracting may legally become a business partner. Individuals may become partners without contributing capital or sharing in the assets at the time of dissolution. Such persons are partners only in regard to management and profits. The formation of a partnership, however, requires serious consideration of aspects other than legal issues. A strong partnership requires partners who are honest, healthy, capable, and compatible.

Operating a business as a partnership has its benefits, but it is also fraught with problems. When *Inc.* magazine surveyed individuals about their opinions regarding the partnership form of ownership, almost 60 percent of the respondents considered a partnership to be a "bad way to run a business."[3] The respondents were also asked to identify what they believed to be good and bad qualities associated with the partnership form. Their responses are given in Table 9-1. Interestingly, few of the perceived pros or cons are directly associated with financial matters. For instance, only 6 percent of the respondents thought that the dilution of equity was a good reason not to have a partner. Instead, those disliking partnerships focused more on the deterioration of relationships. Many spoke of a partner's dishonesty at worst and differing priorities at best. However, some of the respondents who considered a partnership a bad way to run a business did note some redeeming qualities. Similarly, the advocates of a partnership noted some inherently bad qualities. Thus, the issue is not black and white. The important point of these findings is that a partnership should be formed only if it is clearly the best option when *all* matters are considered.

The following questions should be asked before choosing a business partner. The objective of these questions is to clarify expectations before a partnership agreement is finalized.

Table 9-1

Opinion Survey on the Pros and Cons of Partnerships

Question	Perceived Pros and Cons	Percentage Responding
Why is a partnership good?	Spreads the workload	55
	Spreads the emotional burden	41
	Buys executive talent not otherwise affordable	40
	Spreads the financial burden	33
	Makes company office less lonely	26
Why is a partnership bad?	Personal conflicts outweigh the benefits	60
	Partners never live up to one another's expectations	59
	Companies function better with one clear leader	53
	Dilutes equity too much	6
	You can't call your own shots	6

Source: "The *Inc.* FaxPoll: Are Partners Bad for Business?" *Inc.*, Vol. 14, No. 2 (February 1992), p. 24. Reprinted with permission, *Inc.* magazine (February 1992). Copyright 1992 by Goldhirsh Group, Inc., 38 Commercial Wharf, Boston, MA 02110.

- *What's our business concept?* This is a big, broad topic, and sometimes it helps to ask a third party to listen in, just to see if the partners are on each other's wavelength. First, the partners need to decide who will make the widgets and who will sell them. Then they need to talk about growth. Are they building the company to sell it, or are they after long-term growth? It's also important to discuss exactly how the business will be run. Do they want participative management, or will employees simply hunker down at machines and churn out parts? "If one guy is a fist pounder with a 'do-it-as-I-say' mentality, and the other believes that people ought to feel good about their jobs, that probably represents an irreconcilable difference," says Sam Lane, a consultant who works with partners.
- *How are we going to structure ownership?* It sounds great for two people to scratch out 50–50 on a cocktail napkin and leave it at that. But, in practice, splitting the company down the middle can paralyze the business. If neither is willing to settle for 49 percent, then the partners should build some arbitration into the partnership agreement.
- *Why do we need each other?* "I thought it would be much less scary with two of us," says Arthur Eisenberg, explaining his rationale for teaming up with his partner. That may be so, but bringing on a partner means sharing responsibility and authority. "If you are taking on a partner because you are afraid of going it alone, find some other way to handle the anxiety," advises Mardy Grothe, a psychologist.
- *How do our lifestyles differ?* The fact that one partner is single and the other has a family, for example, can affect more than just the time each puts in. It may mean that one partner needs to pull more money out of the business. Or it may affect a partner's willingness to take risks with the company. "All of this stuff needs to get talked out," says Peter Wylie, a psychologist. "The implications are profound."[4]

As already suggested, the failure to clarify expectations is a frequent deterrent to building an effective working relationship.

partnership agreement
a document that states explicitly the rights and duties of partners

RIGHTS AND DUTIES OF PARTNERS Partners' rights and duties should be stated explicitly and in writing in a **partnership agreement.** The agreement should be

During startup, partners are likely to fill various roles, including mover and interior designer. For the long term, however, a partnership agreement should be drawn up to clarify business partners' rights and duties.

drawn up before the firm is operating and, at the very least, should cover the following items:

1. Date of formation of the partnership
2. Names and addresses of all partners
3. Statement of fact of partnership
4. Statement of business purpose(s)
5. Duration of the business
6. Name and location of the business
7. Amount invested by each partner
8. Sharing ratio for profits and losses
9. Partners' rights, if any, regarding withdrawal of funds for personal use
10. Provision for accounting records and their accessibility to partners
11. Specific duties of each partner
12. Provision for dissolution and sharing of the net assets
13. Restraint on partners' assumption of special obligations, such as endorsing a note of another
14. Provision for protection of surviving partners, the deceased's estate, and so forth in the event of a partner's death

Unless specified otherwise in the agreement, a partner is generally recognized as having certain implicit rights. For example, partners share profits or losses equally if they have not agreed on a different ratio.

In a partnership, each partner has **agency power,** which means that a partner can bind all members of the firm. Good faith, together with reasonable care in the exercise of managerial duties, is required of all partners in a business. Since the partnership relationship is fiduciary in character, a partner cannot compete in business and remain a partner. Nor can a partner use business information solely for personal gain.

agency power
the ability of any partner to legally bind in good faith the other partners

TERMINATION OF A PARTNERSHIP Death, incapacity, or withdrawal of any one of the partners ends a partnership and necessitates liquidating or reorganizing the business. While liquidation often results in substantial losses to all partners, it may be legally necessary, because a partnership is a close personal relationship of the parties that cannot be maintained against the desire of any one of them.

limited partnership
a partnership with at least one general partner and one or more limited partners

general partner
a partner with unlimited personal liability in a limited partnership

limited partner
a partner who is not active in the management of a limited partnership and who has limited personal liability

This disadvantage may be partially overcome at the time a partnership is formed by stipulating in the articles that surviving partners can continue the business after buying the deceased partner's interest. This can be facilitated by having each partner carry life insurance that names the other partners as beneficiaries.

THE LIMITED PARTNERSHIP A small business sometimes finds it desirable to use a special form of partnership called the limited partnership. This form consists of at least one general partner and one or more limited partners. The **general partner** remains personally liable for the debts of the business. **Limited partners** have limited personal liability as long as they do not take an active role in the management of the partnership. In other words, limited partners risk only the capital they invest in the business. An individual with substantial personal assets can, therefore, invest money in a limited partnership without exposing his or her total estate to liability claims that might arise through activities of the business. If a limited partner becomes active in management, the limited liability is lost.

As with regular partnerships, a limited partnership must register the partnership with the proper provincial ministry. Provincial law governs this form of organization.

The Corporation Option

corporation
a business organization that exists as a legal entity

legal entity
a business organization that is recognized by the law as having a separate legal existence

The origin of **corporations** in Canadian law comes from Canada's British heritage. In a ruling by the British House of Lords in 1896 (*Salomon vs. Salomon & Co.*), Lord Macnaghten confirmed the legal status of a corporation under the law, saying, "The company is at law a different person altogether from the subscribers to the memorandum [the shareholders]. Nor are the subscribers as members liable, in any shape or form." In Canada, the Canada Business Corporations Act and the various provincial statutes recognize this heritage of treating a corporation as a **legal entity**, meaning that a corporation can sue and be sued, hold and sell property, engage in business operations that are stipulated in the articles of association, and pay taxes separately from the corporation's owners.

The corporation is chartered under either federal or provincial laws. The length of its life is independent of its owners' (shareholders') lives. The corporation, and not its owners, is liable for debts contracted by the business. The directors and officers serve as agents to bind the corporation.

articles of association
the document that establishes a corporation's existence

ARTICLES OF ASSOCIATION To form a corporation, one or more persons must apply to the appropriate federal or provincial ministry. After preliminary steps, including the payment of an incorporation fee, have been completed, the written application (which should be prepared by a lawyer) is approved by the government and becomes the corporation's articles of association. In some provinces, documents showing that the corporation exists are called the *corporate charter* or *certificate of incorporation*. The **articles of association** typically provide the following information:

1. Name of the company
2. Restrictions, if any, on business the corporation may carry on
3. Location of principal office in the province of incorporation
4. Classes, voting privileges, and maximum number of shares the corporation is allowed to issue
5. Restrictions (if any) on share transfers
6. Names and addresses of incorporators and first year's directors

Articles of association should be brief, be in accord with federal or provincial law, and be broad in the statement of the firm's powers. Details should be left to the bylaws.

RIGHTS AND STATUS OF SHAREHOLDERS Ownership in a corporation is evidenced by **certificates,** each of which stipulates the number of shares owned by a shareholder. An ownership interest does not confer a legal right to act for the firm or to share in its management. It does provide the shareholder with the right to receive dividends in proportion to shareholdings—but only when the dividends are properly declared by the firm. Ownership of stock typically carries a **pre-emptive right,** or the right to buy new shares, in proportion to the number of shares already owned before new stock is offered for public sale.

certificate
a document specifying the number of shares owned by a shareholder

pre-emptive right
the right of shareholders to buy new shares of stock before they are offered to the public

The legal status of shareholders is fundamental, of course, but it may be overemphasized. In many small corporations, the owners typically serve both as directors and as managing officers. The person who owns most or all of the stock can control a business as effectively as if it were a sole proprietorship. Thus, the corporate form works well for individual- and family-owned businesses, where maintaining control of the firm is important.

Major shareholders must be concerned about their working relationships, as well as their legal relationships, with other owners who are active in the business. Cooperation among all owners and managers of a new corporation is necessary for its success. Specifying legal technicalities is important, but it is an inadequate basis for successful collaboration. Owners and the members of their management team need to clarify their expectations of one anothers' roles as best they can. Failure to have clear expectations about working relationships can result in one or more persons feeling that others serving as managers or co-owners are not honouring their word. In reality, the problem may result from not taking the time and effort to clarify and reconcile everyone's expectations. In short, unrealistic or unfulfilled expectations can wreak havoc within a business in spite of the best intentions—and in spite of the best legal contracts.

LIMITED LIABILITY OF SHAREHOLDERS To owners, their limited liability is one of the advantages of the corporate form of organization. Their financial liability is limited to the amount of money they have invested in the business. Creditors cannot require them to sell personal assets to pay off the corporation's debts. However, small corporations are often in somewhat shaky financial condition during their early years of operation. As a result, a bank that makes a loan to a small company may insist that the shareholders assume personal liability for the company's debts, either by signing the promissory notes not only as representatives of the firm but personally as well, or signing a separate personal guarantee of the company's debts. Then, if the corporation is unable to repay the loan, the banker can look to the owners' personal assets to recover the amount. In this way, the corporate advantage of limited liability is lost.

Why would owners agree to personally guarantee a company's debt? Simply put, they may have no choice if they want the money. Most bankers are not willing to lend money to an entrepreneur who is not confident enough about the business to be prepared to put his or her own personal assets at risk.

The courts may also override the concept of limited liability for shareholders and hold them personally liable in certain unusual cases—for example, if personal and corporate funds have been mixed together or if the corporation was formed to try to evade an existing obligation.

DEATH OR WITHDRAWAL OF SHAREHOLDERS Unlike ownership in a partnership, ownership in a corporation is readily transferable. Exchange of shares of stock is all that is required to convey an ownership interest to a different individual.

Action Report

ENTREPRENEURIAL EXPERIENCES

Minority Shareholders Beware!

Wayne Ragan was a successful GMC truck dealer in Lubbock, Texas, but he sold the business in 1987. He later served as a consultant to several firms, both in and out of the truck and automobile industry. Then, in 1989, a banker approached Ragan about helping to find new owners for a car dealership. The bank had extended credit to a dealership that had later encountered financial difficulties. In an effort to protect its loan position, the bank wanted to bring in new owners.

Ragan called on Richard Harris, who had the financial means to buy the dealership and a possible interest in such an investment. Ragan and Harris then contacted Mike Tarhill to see if he would have an interest in investing in the dealership and serving as its operating manager. A deal was struck. Harris and Tarhill were each to have 47 percent of the company's stock, and Ragan was to receive the remaining 6 percent for helping to put the deal together and for continuing to act as an adviser to the business.

At the outset, everything worked well, and the firm appeared to be on its way back to profitability. However, Harris and Tarhill soon began having problems working together. It finally reached a point where they could not agree on much of anything. Ragan became the mediator, trying to work out a plan both men could accept. After several months, Ragan became convinced that the two men could no longer work together. He recommended that one of them buy the other's stock. However, Tarhill could not raise the necessary funds, and he was unwilling to sell to Harris.

Ragan again tried to resolve the problems between the two men, but with no success. At this point, Ragan met with Tarhill and urged him to let Harris purchase his interest in the business. When Tarhill again refused, Ragan told him, "Mike, you have not been successful at getting the financing to buy Harris's stock, so you need to let Harris buy you out. If you won't, then at the shareholders' meeting this month, I will make a motion that you be dismissed as the operating manager and that your salary be terminated at the appropriate time. Though I own only 6 percent of the company, we both know that Harris will vote with me."

Ragan did make the motion at the next shareholders' meeting, and Tarhill was removed as the manager of the dealership. Fortunately, Ragan and Tarhill remained friends. However, this example demonstrates a fact of corporate life. Minority shareholders in a small firm often do not have any say in business decisions, even at times when they would most like to influence those decisions.

There have been many similar situations in Canada, even among some high-profile and very successful corporations. The fight over control of Kruger Inc. in the mid-1980s and the McCain companies more recently highlight the risks of being a minority shareholder.

Stock of large corporations is exchanged constantly without noticeable effect on the operations of the business. For a small firm, however, a change of owners, though legally just as straightforward, can involve numerous complications. For example, finding a buyer for the stock of a small firm may prove difficult. Also, a minority shareholder in a small firm is vulnerable. If two of three equal shareholders in a small business sold their stock to an outsider, the remaining shareholder would then be at the mercy of that outsider. The minority shareholder might be removed from any managerial post he or she happened to hold or be legally ousted from the board of directors and no longer have any voice in the management of the business.

The death of a majority shareholder can also have unfortunate repercussions in a small firm. An heir, the executor, or a purchaser of the stock might well insist on direct control, with possible adverse effects for the other shareholders. To prevent problems of this nature from arising, legal arrangements should be made at the time of incorporation to provide for

management continuity by surviving shareholders, as well as for fair treatment of a shareholder's heirs. As in the case of the partnership, mutual insurance may be carried to ensure ability to buy out a deceased shareholder's interest. This arrangement would require an option for the corporation or surviving shareholders to (1) purchase the deceased person's stock before it is offered to outsiders, and (2) specify the method for determining the stock's price per share. A similar arrangement might be made to protect remaining shareholders in case one of the owners wished to retire from the business at any time.

CHOOSING AN ORGANIZATIONAL FORM

It should be apparent by now that it is not easy to choose the best form of organization. A number of criteria must be considered, and some tradeoffs are necessary. Table 9-2 provides an overview of the more important criteria. The bottom row of the table suggests the preferred form of business organization, given the particular list of factors shown.

The factors listed in Table 9-2 summarize the main considerations in selecting a form of ownership.

- *Organizational costs.* Initial organizational costs increase as the formality of the organization increases. That is, a sole proprietorship is typically less expensive to form than a partnership, and a partnership is usually less expensive to create than a corporation. However, this consideration is of minimum importance in the long term.
- *Limited versus unlimited liability.* A sole proprietorship and a general partnership have the inherent disadvantage of unlimited liability. For these organizations, there is no distinction between business assets and the owners' personal assets. Creditors lending money to the business can require the owners to sell personal assets if the firm is financially unable to repay its loans. In contrast, both the limited partnership and the corporation limit the owners' liability to their investment in the company. However, if a corporation is small, its owners are often required to guarantee a loan personally.
- *Continuity.* A sole proprietorship is immediately dissolved on the owner's death. Likewise, a general partnership is terminated on the death or withdrawal of a partner, unless stated otherwise in the partnership agreement. A corporation, on the other hand, offers the greatest degree of continuity. The status of an investor does not affect the corporation's existence.
- *Transferability of ownership.* The ability to transfer ownership between persons is intrinsically neither good nor bad. Its desirability depends largely on the owners' preferences. In certain businesses, owners may want the option of evaluating any prospective new investors. In other circumstances, unrestricted transferability may be preferred.
- *Management control.* A sole proprietor has absolute control of the firm. Control within a general partnership is normally based on the majority vote. An increase in the number of partners reduces each partner's voice in management. A separation of ownership from control exists in a limited partnership. A general partner controls the firm's operations, but limited partners generally have most of the ownership. Within a corporation, control has two dimensions: (1) the formal control vested in the shareholders who own the majority of the voting common shares, and (2) the functional control exercised by the corporate officers in conducting daily operations. For a small corporation, these two forms of control usually rest in the same individuals.

3 Identify factors to consider in making a choice among the different legal forms of organization.

Form of Organization	Initial Organizational Requirements and Costs	Liability of Owners	Continuity of Business
Sole proprietorship	Minimum requirements; generally no registration or filing fee.	Unlimited liability.	Dissolved upon proprietor's death.
General partnership	Minimum requirements; generally no registration or filing fee; written partnership agreement not legally required but is strongly suggested.	Unlimited liability.	Unless partnership agreement specifies differently, dissolved upon withdrawal or death of partner.
Limited partnership	Moderate requirements; written certificate must be filed; must comply with provincial law.	General partners: unlimited liability. Limited partners: liability limited to investment in company.	General partners: same as general partnership. Limited partners: withdrawal or death does not affect continuity of business.
Corporation	Most expensive and greatest requirements; filing fees; compliance with provincial regulations for corporations.	Liability limited to investment in company.	Continuity of business unaffected by shareholder withdrawal or death.
Form of organization preferred	Proprietorship or general partnership.	Limited partnership or corporation.	Corporation.

- *Raising new equity capital.* A corporation has a distinct advantage when raising new equity capital, due to the ease of transferring ownership through the sale of common shares and the flexibility in distributing the shares. In contrast, the unlimited liability of a sole proprietorship and a general partnership discourages new investors. Between these extremes, the limited partnership provides limited liability for the limited partners, thereby tending to attract wealthy investors. However, the impracticality of having a large number of partners and the difficulty often encountered in selling an interest in a partnership make the limited partnership less attractive than the corporation for raising large amounts of new equity capital.
- *Income taxes.* Income taxes frequently have a major effect on an owner's selection of a form of organization. The sole proprietorship and partnership are not taxed directly; their owners report business profits on their personal income tax returns. Earnings from these types of company are taxable to the owner, regardless of whether the profits have been paid out to the owner. On the other hand, a corporation reports and pays taxes as a separate and distinct entity. The corporation's income is taxed again if and when it is distributed to shareholders in the form of dividends.

An especially important factor in choosing the legal form of organization is its relationship to income taxes. In the last section of this chapter, we will look more closely at federal taxes as they relate to choosing a form of organization.

Transferability of Ownership	Management Control	Attractiveness for Raising Capital	Income Taxes
May transfer ownership in company name and assets.	Absolute management freedom.	Limited to proprietor's personal capital.	Income from the business is taxed as personal income to the proprietor.
Requires the consent of all partners.	Majority vote of partners required for control.	Limited to partners' ability and desire to contribute capital.	Income from the business is taxed as personal income to the partners.
General partners: same as general partnership. Limited partners: may sell interest in the company.	General partners: same as general partnership. Limited partners: not permitted any involvement in management.	General partners: same as general partnership. Limited partners: limited liability provides a stronger inducement for raising capital.	General partners: same as general partnership. Limited partners: same as general partnership.
Easily transferred by transferring shares of stock.	Shareholders have final control, but usually board of directors controls company policies.	Usually the most attractive form for raising capital.	The corporation is taxed on its income and the stockholder is taxed if and when dividends are received.
Depends on the circumstances.	Depends on the circumstances.	Corporation.	Depends on the circumstances.

THE BOARD OF DIRECTORS

A common shareholder may ordinarily cast one vote per share in shareholders' meetings. Thus, the shareholder indirectly participates in management by helping elect the directors. The **board of directors** is the governing body for corporate activity. It elects the firm's officers, who manage the enterprise with the help of management specialists. The directors also set or approve management policies, consider reports on operating results from the officers, and declare dividends (if any).

All too often, the majority shareholder (the entrepreneur) in a small corporation appoints a board of directors only to fulfill a legal requirement. Such owners make little or no use of directors in managing their companies. In fact, the entrepreneur may actively resent efforts of managerial assistance from these directors. When appointing a board of directors, such an entrepreneur tends to select personal friends, relatives, or businesspeople who are too busy to analyze the firm's circumstances and are not inclined to argue. In board meetings, the entrepreneur and other directors may simply engage in long-winded, innocuous discussions of broad general policies, leaving no time for serious, constructive questions. Some entrepreneurs, however, have found an active board to be both practical and beneficial.

A strong board of directors lends credibility to a small firm. In addition to formally reviewing major policy decisions, board members can provide valuable advice informally.

4 Describe the effective use of boards of directors and advisory councils.

board of directors
the governing body of a corporation, elected by the shareholders

Objectivity is the most valuable contribution of outside directors. Outside directors may also serve a small firm by scrutinizing and questioning its ethical standards. Operating executives, without outside directors to question them, may rationalize unethical or illegal behaviour as being in the best interest of the company.

Contribution of Directors

A properly assembled board of directors can bring supplementary knowledge and broad experience to corporate management. The board should meet regularly to provide maximum assistance to the chief executive. In such board meetings, ideas should be debated, strategies determined, and the pros and cons of policies explored. In this way, the chief executive is assisted by the experience of all the board members. Their combined knowledge makes possible more intelligent decisions on major issues.

Utilizing the experience of a board of directors does not mean that the chief executive of a small corporation is abdicating active control of its operations. Instead, it simply means that she or he is consulting with, and seeking the advice of, the board's members in order to draw on a larger pool of business knowledge. Better decisions are typically made when there is group involvement, and not just a single individual working in isolation.

An active board of directors serves management in several important ways: by reviewing major policy decisions, by advising on external business conditions and on proper reactions to the business cycle, and by providing informal advice from time to time on specific problems that arise. With a strong board, the small firm gains greater credibility with the public, as well as with the business and financial community.

Selection of Directors

Many sources are available to an owner attempting to assemble a cooperative and experienced group of directors. The firm's lawyer banker, accountant, other business executives, and local management consultants might all be considered as potential directors. However, such individuals lack the independence needed for critical review of an entrepreneur's plans. Also, the owner is already paying for their expertise. For this reason, the owner needs to consider the value of an outside board—one with members whose income does not depend on the corporation.

Although the following excerpt refers specifically to a family business, it expresses the importance to any firm of selecting a truly independent group of board members.

> *Probably the strongest argument for adding outsiders to the family business board is to make qualified and objective confidants available to the chief executive. Too many family business directors seek to tell the CEO what he wants to hear. That is understandable if the directors are other family members, employees, or outsiders who depend on the family for income.*[5]

The nature and needs of a business will help determine the qualifications needed in its director. For example, a firm that faces a marketing problem may benefit greatly from the counsel of a board member with a marketing background. Business prominence in the community is not essential, although it may help give the company credibility and enable it to attract other well-qualified directors.

After deciding on the qualifications to look for, a business owner must seek suitable candidates as board members. Suggestions may be obtained from the firm's lawyer, banker, accountant, or other friends in the business community. Owners or managers of other, noncompeting small companies, as well as second- and third-level executives in large companies, are often willing to accept such positions. Before offering candidates positions on the board, a business owner would be wise to do some discreet checking.

Compensation of Directors

The amount of compensation paid to board members varies greatly, and some small firms pay no fees at all. However, a board member of a small firm would generally be paid between $200 and $300 monthly. The commitment usually involves one meeting per month. Board members also work at cultivating relationships within the community, an important activity. For the same services, a mid-sized company with about 500 employees might pay its board members $400 or so per month. Relatively modest compensation for the services of well-qualified directors suggests that financial compensation is not the primary motivation for them. Some reasonable compensation appears appropriate, however, if directors are making important contributions.

An Alternative: An Advisory Council

In recent years, increased attention has been directed to the legal responsibilities of directors. Because outside directors may be held responsible for illegal company

Action Report

ENTREPRENEURIAL EXPERIENCES

Outside Directors Are an Asset Inside Small Companies

For many small companies, outside directors, if they exist at all, are compliant and content to rubber-stamp the ideas of their friend, the board chairman. But, for some companies, the perspectives of nonmanagement, nonfamily directors bring fresh and independent thinking to important questions. Kurtz Bros., Inc., a landscape materials business, is a good example.

When the family members who run Kurtz Bros. decided to diversify into industrial materials two years ago, they forgot to consult the outside directors. When the three nonfamily board members learned of the plan, "they were pretty tough on us," recalls Lisa Kurtz, the company's president. "They told us we were fracturing our organization, and that we should stick to our knitting," which for Kurtz Bros. consists of selling topsoil, mulch, and other landscaping supplies. The family officers reconsidered and liquidated the new unit.

Source: Eugene Carlson, "Outside Directors Are an Asset Inside Small Companies," *The Wall Street Journal*, October 30, 1992, p. B2. Reprinted by permission of *The Wall Street Journal*, © 1992 Dow Jones & Company, Inc. All Rights Reserved Worldwide.

advisory council
a group that functions like a board of directors but acts only in an advisory capacity

actions even though they are not directly involved in wrongdoing, some individuals are reluctant to accept directorships. Some small companies use an **advisory council** as an alternative to a board of directors. Qualified outsiders are asked to serve as advisers to the company. This group of outsiders then functions in much the same way as a board of directors except that its actions are only advisory.

The following account describes the potential value of an advisory council:

> *A seven-year-old diversified manufacturing company incurred its first deficit, which the owner-manager deemed an exception that further growth would rectify. Council members noted, however, that many distant operations were out of control and apparently unprofitable. They persuaded the owner to shrink his business by more than one-half. Almost immediately, the business began generating profits. From its reduced scale, growth resumed—this time soundly planned, financed, and controlled.*[6]

The legal liability of members of an advisory council is not completely clear.[7] However, a clear separation of the council from the board of directors is thought to lighten, if not eliminate, the personal liability of its members. Since it is advisory in nature, the council may pose less of a threat to the owner and possibly work more cooperatively than a conventional board.

5 Explain how different forms of businesses are taxed by the federal government.

FEDERAL INCOME TAXES AND THE FORM OF ORGANIZATION

To help you understand the federal income tax system, we must first answer the twofold question "Who is responsible for paying taxes, and how is tax liability ascertained?" Businesses are taxed in the following ways:

- Self-employed individuals who operate a business as a sole proprietorship report income from the business on their individual federal income tax returns. They are then taxed at the rates set by law for individuals. The tax rates are as follows:

Range of Taxable Income	Tax Rate (%)
$0–$29,590	17%
$29,591–$59,180	17% on first $29,590; 26% on second $29,590
$59,181 and over	$12,724 on first $59,180; 29% on amount over $59,180
Federal surtax	3% of basic federal tax payable

For example, assume that a sole proprietor has taxable income of $150,000 from a business. The taxes owed on this income would be $40,233.35, computed as follows:

	Income	×	Tax Rate	=	Taxes
First	$ 29,590		17%		$ 5,030.30
Next	29,590		26		7,693.40
Next	90,820		29		26,337.80
Subtotal					39,061.50
Federal surtax			3		1,171.85
Total	$150,000				$40,233.35

Provincial income tax rates vary and are additional to federal taxes.

- A partnership reports the income it earns to Revenue Canada, but it does not pay any taxes. The income is allocated to the partners according to their

agreement. The partners each report their own share of the partnership income on their personal tax return and pay any taxes owed.

- The corporation, as a separate legal entity, reports its income and pays any taxes related to these profits. The owners (shareholders) of the corporation need only report on their personal tax returns any amounts paid to them by the corporation in the form of dividends. The current small business (taxable income under $200,000) federal corporate tax rate is 13.12 percent. For example, the federal tax liability for the K&C Corporation, which had $150,000 in taxable income, would be $150,000 × 13.12% or $19,680. Provincial taxes vary and are additional to federal taxes.

If the K&C Corporation paid a dividend to its owners in the amount of $40,000, the owners would need to report this dividend income when computing their personal income taxes. Thus, the $40,000 is taxed twice, first as part of the corporation's income and then as part of the owners' personal income.

For tax purposes, **ordinary income** is income earned in the everyday course of business, including salary. **Capital gains and losses** are gains and losses incurred from the sale of property not used in the ordinary course of business, such as the sale of common stock.

Typically, capital losses may only be deducted from capital gains and may not be deducted from ordinary income.

ordinary income
income earned in the ordinary course of business, including any salary

capital gains and losses
gains and losses incurred from the sale of property not used in the ordinary course of business operations

Looking Back

1 **Describe the characteristics and value of a strong management team.**
- A strong management team nurtures a business idea and helps provide the necessary resources to make it succeed.
- The skills of management team members should complement one another to form an optimal combination of education and experience.
- The management team should outline the organizational structure to be used.
- A small firm can improve its management by drawing on the expertise of outside professional groups.

2 **Identify the common legal forms of organization used by small businesses and describe the characteristics of each.**
- The most common legal forms of organization used by small businesses are the sole proprietorship, the partnership, and the corporation.
- In a sole proprietorship, the owner receives all profits and bears all losses. The principal disadvantage of this form is the owner's unlimited liability.
- A partnership should be established on the basis of a written partnership agreement. Partners can individually commit the partnership to binding contracts. In a limited partnership, general partners are personally liable for the debts of the business, while limited partners have limited personal liability as long as they do not take an active role in managing the business.
- Corporations are particularly attractive because of their limited-liability feature. The fact that ownership is easily transferable makes them well suited for combining the capital of numerous owners.

3 **Identify factors to consider in making a choice among the different legal forms of organization.**
- The key factors that affect the choice among different legal forms of organization are organizational costs, limited versus unlimited liability, continuity, transferability of ownership, management control, capability of raising new equity capital, and income taxes.

4 **Describe the effective use of boards of directors and advisory councils.**
- Boards of directors can contribute to small corporations by offering counsel and assistance to their chief executives.
- To be most effective, members of the board must be properly qualified, independent outsiders.
- One alternative to an active board of directors is an advisory council, whose members cannot be held personally liable for the company's actions.

5 **Explain how different forms of businesses are taxed by the federal government.**
- Self-employed individuals who operate a business as a sole proprietorship report income from the business on their individual tax returns.
- A partnership reports the income it earns to Revenue Canada, but the partnership itself does not pay any taxes. The income is allocated to the owners according to their partnership agreement.
- The corporation reports its income and pays any taxes due on this income.

New Terms and Concepts

management team	limited partnership	stock certificate
sole proprietorship	general partner	pre-emptive right
unlimited liability	limited partner	board of directors
partnership	corporation	advisory council
partnership agreement	legal entity	ordinary income
agency power	articles of association	capital gains and losses

You Make the Call

Situation 1 Dennis Wong and Mark Stroder became close friends as 16-year-olds when both worked part-time for Wong's dad in his automotive parts store. After high school, Wong went to college and Stroder got a job with a hardware retailer and devoted his weekends to his auto racing habit. Wong continued his association with the automotive parts store by buying and managing two of his dad's stores.

In 1995, Wong conceived the idea of starting a new business that would rebuild automobile starters, and he asked Stroder to be his partner in the venture. Stroder was somewhat concerned about working with Wong because their personalities are so different. Wong has been described as "outgoing and enthusiastic," while Stroder is "reserved and sceptical." However, Stroder was out of work at the time, and he agreed to the offer. He set up a small shop behind one of Wong's automotive parts stores. Stroder does all the work; Wong supplies the cash.

The "partners" realized the immediate need to decide on a legal form of organization. They agreed to name the business STARTOVER.

Question 1 How relevant are the individual personalities to the success of this entrepreneurial team? Do you think Wong and Stroder have a chance of surviving their "partnership"? Why or why not?
Question 2 Do you think it is an advantage or a disadvantage that the members of this team are the same age?
Question 3 Which legal form of organization would you propose for START-OVER? Why?
Question 4 Would you recommend incorporation to Stroder and Wong? Why or why not?

Situation 2 Bob was the leading performer at a corporate-design firm; Clarence was the leader at its competitor. Deciding to work together, they both quit their jobs and started a firm.

Clarence argued that as the older of the two, with more experience, he was being exposed to greater risk than Bob. Therefore, Clarence negotiated to receive 51 percent of the firm and a compensation package based on each partner's own sales, net of expenses. As expected, Clarence earned more the first year. The next year, though, Bob unexpectedly sold more than Clarence and requested reconsideration of the terms. "I urged Clarence to regard me not as a risk anymore but as an asset." To which Clarence retorted, "Well, no asset's going to make more than *I* do." He hired a support team—for himself, not for Bob—and stopped sending Bob the figures on which their take-home pay was based. Bob accessed the information on the accounting department's computer and discovered that his partner had siphoned off more than $10,000. He confronted Clarence. "Okay, okay, I took it," his partner confessed. "But I deserved it; I had to manage the staff."

Source: Adapted from "Partner Wars," *Inc.*, Vol. 16, No. 6 (June 1994), p. 40.

Question 1 What mistake was made in the formation of this partnership?
Question 2 Is Clarence right in claiming that he should receive more than Bob?
Question 3 Do you see an ethical problem in this situation?
Question 4 If you were Bob, what would you do?

Situation 3 For years, a small distributor of china followed the practice of most small firms in treating the board of directors as merely a legal necessity. Composed of two co-owners and a retired department store executive, the board was not a working board. The company was profitable and had been run with informal, traditional management methods.

The majority owner, after attending a seminar, decided that a board might be useful for more than legal or cosmetic purposes. Based on this thinking, she invited two outsiders—both division heads of larger corporations—to join the board. This brought the membership of the board to five. The majority owner believes the new members will be helpful in opening up the business to new ideas.

Question 1 Can two outside members in a board of five make any real difference in the way it operates?
Question 2 Evaluate the owner's choices for board members.
Question 3 What will determine the usefulness or effectiveness of this board? Do you predict that it will be useful? Why or why not?

DISCUSSION QUESTIONS

1. Why would investors tend to favour a new business that has a management team rather than a lone entrepreneur as its head? Is this preference justified?
2. Discuss the relative merits of the three major legal forms of organization.
3. Does the concept of limited liability apply to a sole proprietorship? Why or why not?
4. Suppose a partnership is set up and operated without a formal partnership agreement. What problems might arise? Explain.
5. Explain why the agency power of partners is of great importance.
6. Evaluate the three major forms of organization in terms of management control by the owner and sharing of the firm's profits.
7. How might a board of directors be of value to management in a small corporation? What are the qualifications essential for a director? Is stock ownership in the firm a prerequisite for being a director?

8. What may account for the failure of most small corporations to use boards of directors as more than rubber stamps?
9. How do advisory councils differ from boards of directors? Which would you recommend to a small company owner? Why?

EXPERIENTIAL EXERCISES

1. Prepare a one-page résumé of your own qualifications to launch a term-paper typing business at your college or university. Add a critique that might be prepared by an investor evaluating your strengths and weaknesses as shown on the résumé.
2. Interview a lawyer whose practice includes small businesses as clients. Inquire about the legal considerations involved in choosing the form of organization for a new business. Report your findings to the class.
3. Interview the partners of a local business. Inquire about their partnership agreement. Report your findings to the class.
4. Discuss with a corporate director, lawyer, banker, or business owner the contributions of directors to small firms. Prepare a brief report of your findings. If you discover a particularly well-informed individual, suggest that person to your instructor as a possible guest speaker.

Exploring the

5. Search the Web for sites on "sole proprietorship," "partnership," and "corporation." Look for materials that offer definitions of these terms and that give comparisons of these three forms of organization. Report your findings to the class.

CASE 9
Tri-City Energy (p. 615)

The Business Plan

LAYING THE FOUNDATION
Asking the Right Questions

As part of laying the foundation to preparing your own business plan, respond to the following questions regarding your management team and legal form of organization.

Management Plan Questions

1. Who are the members of your management team?
2. What are the skills, education, and experience of each?
3. What other active investors or directors are involved, and what are their qualifications?
4. What vacant positions remain, and what are your plans to fill them?
5. What consultants will be used, and what are their qualifications?
6. What is the compensation package for each key person?
7. How is the ownership distributed?
8. How will employees be selected and rewarded?
9. What style of management will be used?
10. How will personnel be motivated?
11. How will creativity be encouraged?
12. How will commitment and loyalty be developed?
13. How will new employees be trained?
14. Who is responsible for job descriptions and employee evaluations?

Legal Plan Questions

1. Will the business function as a sole proprietorship, partnership, or corporation?
2. What are the liability implications of the legal form of organization chosen?
3. What are the tax advantages and disadvantages of this form of organization?
4. If a corporation, where will it be chartered?
5. If a corporation, when will it be incorporated?
6. What lawyer or law firm has been selected to represent the business?
7. What type of relationship exists with the firm's lawyer or law firm?
8. What legal issues are presently or potentially significant?
9. What licences and/or permits may be required?
10. What insurance will be taken out on the business, the employees, and so on?

USING BizPlan*Builder*

If you are using BizPlan*Builder,* refer to Part 3 for information that should be included in the business plan concerning building a management team and choosing a legal form of organization. Then turn to Part 2 for instructions on using the BizPlan software to write these sections of the plan.

Choosing the Location and Phsyical Facilities

Many entrepreneurs have left corporate office buildings to work in their homes. Still others have found ways to develop successful businesses far away from the big city. Jim Scharf is a 42-year-old grain farmer from Saskatchewan. In 1994 he sold $2.5 million worth of E-Zeewrap 1000 plastic food wrap dispensers in 5 countries from his farmhouse near Perdue (population: 450).

Scharf claims to have broken most of the rules of business: when he ran out of advertising money in 1992 he convinced TV stations to run his ads for a percentage of sales; he sent off samples to the big mass merchants and waited for the orders. Amazingly, they came. E-Zeewrap is now sold in Canadian Tire, Wal-Mart, and K-Mart stores. In 1994, Scharff

Looking Ahead

After studying this chapter, you should be able to:

1 Identify the general considerations affecting the choice of a business location.

2 Describe the process for making the location decision.

3 Identify the challenges of running a home-based business.

4 Explain how efficiency can be achieved in the layout of a physical facility.

5 Discuss the equipment and tool needs of small firms.

A business concept takes on a visible form when an entrepreneur develops a business plan. It becomes even more tangible when the entrepreneur assembles the resources needed to implement the plan. Important resources at this stage are the business site and the necessary building and equipment. For some entrepreneurial ventures, the site may simply be a briefcase or desk space at home; for others, it may be a new freestanding building. Regardless, every entrepreneur should think seriously about the location decision. In this chapter, we address some of the major considerations in choosing a business location and physical facilities.

Identify the general considerations affecting the choice of a business location.

THE LOCATION DECISION

For many small businesses, choosing a location is a one-time decision made only when the business is first established or purchased. Frequently, however, a business considers relocation to reduce operating costs, get closer to its customers, or gain other advantages. Also, as a business expands, it sometimes becomes desirable to begin additional operations at other locations. The owner of a custom drapery

and his wife and partner, Bruna, created a professional version of E-Zeewrap, called Medic System, for sale to the dental market. The couple gambled $20,000 to send a salesman to Germany's largest dental trade show and picked up several European distributors.

Although farming remains the way of life for the Scharfs, Jim spends most of his spare time in the warehouse two blocks from home, where a staff of up to 20 assembles and packages the dispenser. With the European sales just gearing up and a new warehouse in North Dakota to get at the U.S. market, Scharf is preparing to triple his capacity to meet the demand. "People said you can't touch [the plastic wrap] market, you're crazy—it's controlled by the multinationals." He pauses for effect. "But we're there."

Source: Diane Luckow, "Breakin' All the Rules," *Profit: The Magazine for Canadian Entrepreneurs* (June 1995), pp. 49–50.

shop, for example, may decide to open a second unit in another section of the same city or even in another part of the province in order to increase the firm's customer base.

Some reference to a proposed location should be included in the business plan. The extent of this discussion will vary from venture to venture.

Importance of the Location Decision

The lasting effects of location decisions are what make them so important. Once a business is established, it is costly and often impractical, if not impossible, to pull up stakes and move. If the choice is particularly poor, the business may never be able to get off the ground, even with adequate financing and superior managerial ability (see Figure 10-1). This effect is so clearly recognized by national chains that they spend thousands of dollars investigating sites before establishing new stores. As we noted in Chapter 4, one of the reasons that franchising is such an attractive startup alternative is that franchisers will typically assist an entrepreneur in site selection.

The choice of a location is much more vital to some businesses than to others. For example, the site chosen for a dress shop can make or break the business because it must be convenient for customers. In contrast, the exact location of a painting contractor is of less importance, since customers do not need frequent access to the facility. Even painting contractors, however, may suffer from certain locational disadvantages. Some communities are more willing or able than others to invest resources to keep property in good condition, thereby providing better opportunities for painters.

Figure 10-1

*If a Business Plan Calls
for a Poor Location,
Prospects for a Successful
Venture Are Weak*

PEANUTS reprinted by permission of UFS, Inc.

Key Factors in Determining a Good Location

Only careful investigation of a potential site will reveal its good and bad features. However, four key factors guide the initial steps of the investigation process: personal preference, environmental conditions, resource availability, and customer accessibility. In a particular situation, one factor may be more important than the others, but each always has an influence. These factors are depicted in Figure 10-2.

PERSONAL PREFERENCE As a practical matter, many entrepreneurs consider only their home community as a location. Frequently, the possibility of locating else-

Figure 10-2

*Four Factors Deserve
Careful Consideration in
Determining a Good
Business Location*

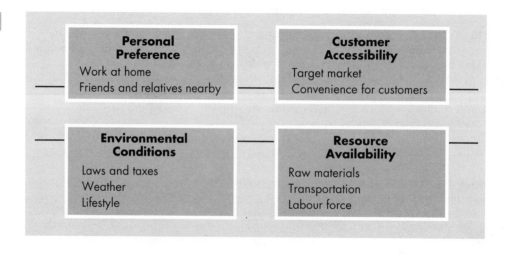

Action Report

TECHNOLOGICAL APPLICATIONS

Locating on the World Wide Web

Ten years ago, Allan Warren's job description would have been unimaginable: he is a virtual merchant, selling maps to customers around the world who never have to walk into a store to view his wares. In 1996 Warren sold $100,000 worth of topographical maps and charts via the Internet—making him one of Canada's pioneering success stories in the burgeoning world of cyber-commerce.

In 1996 Warren's store was based in the heart of Toronto's busy downtown on Adelaide St. near Yonge St. It cost him $4,500 a month in rent and business taxes. "It was a losing proposition," he says. Today, the store is out of business and Warren operates from an Ottawa shop, half the size of the Toronto store and costing only $800 per month. "My real business, now, is happening on the Internet," he says.

The initial $1,000 it cost him to develop a Web advertising page and the $60 per month he pays to an internet service provider to keep it updated have more than paid off. "I can keep all the inventory here and still sell in Toronto—or even Germany, Japan, all around the world—because my customers don't have to be here physically."

Source: Patricia Orwen, "Merchants of the Internet," *The Toronto Star*, October 27, 1996, p. A18.

where never enters their minds. Just because an individual has always lived in a particular town, however, does not automatically make the town a satisfactory business location!

Even so, locating a business locally for personal reasons is not necessarily illogical. In fact, there are certain advantages. From a personal standpoint, the entrepreneur generally appreciates and feels comfortable with the atmosphere of the home community, whether it is a small town or a large city. From a practical business standpoint, the entrepreneur can more easily establish credit. The hometown banker can be dealt with more confidently, and other businesspeople may be of great service in helping to evaluate a given opportunity. If potential customers live mainly in the locality, the prospective entrepreneur probably has a better idea of their tastes and preferences than an outsider would have. Relatives and friends may be the entrepreneur's first customers and may help to advertise his or her products and/or services. Personal preference, however, should not be allowed to take priority over obvious location weaknesses.

ENVIRONMENTAL CONDITIONS A small business must operate within the environmental conditions of its location. These conditions can hinder or promote success. For example, weather is an environmental factor that traditionally affects the desirability of locations. Other environmental conditions, such as competition, laws, and leisure attractions, to name a few, are also part of the business environment. Dora Guy built a fantasy during the 31 years her husband Frank worked for the Edmonton Police Department. Her dream was of a comfortable house with a great view, home-cooked meals, and warm hospitality. Today, she has all three. She provides them for the Europeans, Japanese, Americans, and Canadians who visit the couple's Spring Creek Bed and Breakfast, located in scenic Canmore, Alberta, at the gateway to Banff National Park. What attracted Dora Guy is the same thing that lures thousands of tourists: spectacular scenery, the warmth of the community,

the abundance of activities, and the closeness of wildlife. "Before I retired six years ago, Canmore seemed to us like a place where people gassed up their cars and grabbed a cup of coffee," says Frank. "But we found it was a warm community with a rich history. We bought a lot and built."[1] Obviously, the best time to evaluate environmental conditions is prior to making a location commitment.

RESOURCE AVAILABILITY Resources associated with operating a business should also be considered when selecting a location. Raw materials, land, water supply, labour supply, transportation, and communication facilities are some of the site-related factors that have a bearing on location. Raw materials and labour supply are particularly critical considerations in the location of a manufacturing business. In many cases, however, personal preference or environmental conditions may exert a strong influence on the final location decision and thus offset some resource advantages.

CUSTOMER ACCESSIBILITY Frequently, the foremost consideration in selecting a location is customer accessibility. Retail outlets and service firms are typical examples of businesses that must be located so that access is convenient for target market customers.

Many products, such as snack foods and gasoline, are convenience goods, requiring a retail location close to target customers; otherwise, consumers substitute competitor brands. Many services, such as tire repair and banking services, are also classified as convenience items and require a location close to target customers. Once again, the precise location may be strongly influenced by other location factors.

As the entrepreneur conducts the site-selection process, these four key factors should be uppermost in his or her mind. In the next section, we assume that these factors are equally important to an entrepreneur as he or she begins the actual site-selection process.

Providing access for target market customers is especially important for retail stores and service firms. Choosing a location with abundant foot traffic or car traffic is essential for a business whose customers place a high priority on convenience.

THE LOCATION SELECTION PROCESS

2 Describe the process for making the location decision.

For some businesses—a barbershop or drugstore, for example—there are many location options, as these businesses can operate successfully in most areas of the country. For other types of small businesses, however, entrepreneurs need to analyze prospective locations with extreme thoroughness. Location decisions cannot and should not be made haphazardly.

Choice of Region and Province

The marketing of certain goods and services is more logically conducted in specific regions or even provinces. For example, a ski lodge is feasible only in an area with slopes and snow; a boat repair service is unlikely to locate in a state with insufficient water for boating. However, most new firms have the option of selecting among several regions.

THIRD-PARTY DATA Various approaches can be used to evaluate regions of the country. In 1996, Toronto-based Strategic Projections Inc. ranked Canada's 54 largest urban areas according to their market potential in the year 2006. This ranking incorporated 14 evaluation factors, including:

1. Current population
2. Expected population growth
3. Portion of households currently earning more than $70,000
4. Share of population that is university-educated
5. Housing prices
6. Share of population under age 65

The top four urban areas were Calgary, Alberta; Toronto, Ontario; Vancouver, British Columbia; and Waterloo, Ontario. Interestingly, Calgary, the overall winner, did not rank first in any category, but scored very high in all 14. Quebec City was the highest-ranked Quebec location at 17th; Montreal ranked 26th, while most other Quebec urban areas ranked in the lower third of the list.[2] The validity of ranking provinces with this system is, of course, subject to debate. Nevertheless, entrepreneurs should consult information of this nature as they evaluate regions and provinces. Other considerations in such an evaluation include nearness to the market, availability of raw materials and labour, and laws and tax policies.

NEARNESS TO THE MARKET Locating close to the centre of the target market is desirable if other factors are approximately equal in importance. This is especially true for industries in which the cost of shipping a finished product is high relative to the product's value. For example, packaged ice and soft drinks require production facilities that are near consuming markets. And retailers always want a location that is convenient to customers.

AVAILABILITY OF RAW MATERIALS If required raw materials are not abundantly available in all areas, a region in which these materials abound offers special locational advantages. The necessary use of bulky or heavy raw materials that lose much of their bulk or weight in the manufacturing process is a powerful force that affects location. A sawmill is an example of a business that must stay close to its raw materials in order to operate economically.

ADEQUACY OF LABOUR SUPPLY A manufacturer's labour requirements depend on the nature of its production process. Available labour supply, wage rates, labour productivity, and a history of peaceful industrial relations are all particularly impor-

tant considerations for labour-intensive firms. In some cases, the need for semi-skilled or unskilled labour justifies locating in a surplus labour area. In other cases, firms find it desirable to seek a pool of highly skilled labour. For example, Virtek Vision Corp. is a spinoff venture from the machine intelligence lab at the University of Waterloo. Like most such businesses, Virtek still relies on the skilled labour and research available through the university and would find it hard to locate very far away from it.[3]

LAWS AND TAX POLICIES Every entrepreneur seeks profits, so all factors affecting the financial picture are of great concern. Provincial and local governments can hinder a new business by levying unreasonably high taxes. Similarly, provincial corporate income taxes are often a burden to business. Considerable variation in taxes exists across Canada.

Table 10-1 lists sales tax rates and income tax rates for the 10 provinces and 2 territories. The Quebec personal income tax system is not directly comparable to the other provinces. An example of a province with an advantageous tax policy is Alberta, which has the lowest personal tax rate, no provincial sales tax or payroll tax, and an average business tax rate. Some provinces, including Alberta, collect mandatory health insurance premiums, a so-called "hidden tax." Quebec offers new small businesses a five-year tax holiday for income, capital, and payroll taxes. All provinces offer small busineses a more favourable tax rate. The usual definition of a small business for tax purposes is a business with less than $200,000 in annual taxable income. Some provinces have a lower rate for larger companies engaged in manufacturing and processing (m&p) as a means of encouraging these job-intensive industries.

Table 10-1

Provincial Tax Rates

Province	Sales Tax	Basic Personal Income Tax (% of Federal Tax)	Corporate Income Tax Small Business	Corporate Income Tax General
Alberta	0%	45.5%	6%	15.5%
B.C.	7%	51%	9%	16.5%
Manitoba	7%	52%	9%	17%
N.B.	8%	53%	7%	17%
N.S.	8%	58.5%	5%	16%
NFLD.	8%	69%	5%	14%
NWT.	0%	45%	5%	14%
Ontario	8%	48%	9.5%	15.5%
P.E.I.	10%	59.5%	7.5%	16%
Quebec	6.5%	n/a	5.75%	8.9%
Sask.	7%	50%	8%	17%
Yukon	0%	50%	6%	15%

Source: Government of Alberta Treasury Department.

Choice of City

An entrepreneur wants to locate a new business in the right city in the best region. To make the correct decisions, the entrepreneur must analyze various cities in terms of the competitive situation, the availability of support services, and other such factors.

A few years ago, Paul Nadin-Davis left his law professorship at the University of Ottawa and spent a year travelling around Europe buying and selling rare coins. When he returned he decided to turn his lifelong fascination with currency into a business. After looking at the competitive situation in Montreal and Toronto, he chose to remain in Ottawa, where there were only a few small currency operations. "The requests I was getting [to exchange currency] signalled that there was a lot of room in the Ottawa market," says Nadin-Davis, and Accu-Rate Foreign Exchange Corp. was born. Ottawa is a prime city for currency exchange, due to its embassy and diplomatic personnel and travelling Canadian government officials. Nadin-Davis has no plans to expand beyond the national capital. "I can do without the headaches," he says.[4]

Most small businesses are concerned about the nature and the amount of local competition. Manufacturers that serve a national market are an exception, but overcrowding can occur in the majority of small business fields. The quality of competition also affects the desirability of a location. If existing businesses are not aggressive and do not offer the type of service reasonably expected by the customer, there is likely room for a newcomer. Published data can be used to shed light on this problem. The average population required to support a given type of business can be determined on a national or regional basis. By comparing the situation in a given city with these averages, an entrepreneur can get a better picture of the intensity of local competition.

Unfortunately, objective data of this type seldom produce unequivocal answers. There is no substitute for personal observation. The entrepreneur should also seek the opinions of those well acquainted with local business conditions. For example, wholesalers frequently have an excellent idea of the potential for additional retail establishments in a given line of business.

In choosing a city, the prospective entrepreneur should be assured of satisfactory police and fire protection, water and other utilities, public transportation, and communication technology. Unreasonably restrictive local ordinances constitute a major disadvantage. Some cities offer incentives, such as low-interest loans or a break in local property taxes, to new or expanding businesses. A city might also possess advantages related to civic, cultural, religious, and recreational affairs that make it a better place in which to live and do business.

Communities that aggressively encourage small businesses are prime candidates for consideration. Quebec's Beauce region, a cluster of 100,000 people located in the Chaudière valley near the Maine border, is such an area. In other regions, planners try to attract hot industries such as biotechnology and computers. In the Beauce, they don't make Web browsers or miracle drugs—they manufacture. Farmers and self-employed artisans have made up the bulk of the population for centuries; there have never been any company towns. Instead, Beaucerons have grown up to be comfortable with risk. "When you're a farmer," says Yvon Gasse, director of the entrepreneurship centre at Université Laval, "you develop a good tolerance for uncertainty." The Beauce's farm families often had double-digit broods, and you can't really divide a farm into 10 sections and keep it viable. Consequently, many Beauceron families were driven to start a business. The result is a tight-knit business community that supports and nourishes locals with good ideas. In a province with high unemployment, the Beauce's biggest problem may well be its labour shortage. The official unemployment rate is 5.6 percent com-

pared with Quebec's 12.6 percent and the national rate of 9.9 percent (1996). A few of the small businesses that flourish in the Beauce are

- Canam Manac Inc., a producer of steel joists and truck trailers
- Maax Inc., a maker of bathtubs
- Culinar Foods, makers of the Vachon-brand snacks
- Portes Garage (2000) Inc., a garage door manufacturer

One of the key successes of the region is its export success. Being only 46 km from the Maine border gives the region access to the U.S. market only dreamt of by many other regions.[5]

Choosing a Specific Site

The entrepreneur's next step, after choosing a city, is to select a specific site in or near the city. Some critical factors to consider at this stage include costs, customer accessibility, neighbourhood conditions, and the trend toward suburban development. In selecting a site, some firms—including most manufacturers, wholesalers, plumbing contractors, and painting contractors—stress operating costs and purchasing costs. It would be foolish for these firms to locate in high-rent districts.

Earlier, we stressed customer accessibility as an important consideration in selecting a location. This factor becomes critical when evaluating a specific site for many types of retail stores. For example, a shoe store or a drugstore may fail simply because it is on the wrong side of the street. Therefore, measurement of customer traffic—pedestrian or auto, depending on the nature of the business—is helpful in evaluating sites for some types of business. Terri Bowersock, owner of Terri's Consignment World, has commented on the perplexities of retail location:

"Find out where people shop, which roads they take," she says. "We discovered that in one area, people traveled from the east side of town to shop," but the people on the west side seldom shopped on the east side.... "We made a mistake with one store," says Bowersock. "We went for price and put [the store] in an area where annual incomes were about $20,000." After studying her customers at the other locations, she discovered that she needed an income level of at least $40,000 to be successful. So, for future stores, she selected the more-affluent areas.[6]

Some site locations present special problems because of deteriorating conditions or the threat of natural disaster. For example, during the Red River floods in the spring of 1997, many small Manitoba firms found themselves under several metres of water. While business opportunities exist in all geographical areas, the strengths and weaknesses of those areas must be evaluated.

HOME-BASED BUSINESSES

3 Identify the challenges of running a home-based business.

home-based business
a small business that is based in its owner's home

A **home-based business** is a small business that is based in the owner's home. Rather than renting or buying a separate building, the entrepreneur uses a basement, garage, or spare room for the business operation. According to one source, the number of home-based businesses in 1993 was estimated to be just over 1.4 million.[7]

Some businesses can operate in the home because of their modest space demands. Jill Shtulman, a 44-year-old copywriter, operates her one-person agency, JSA Creative Services, from her 18th-floor apartment, where she has two PCs, a laptop computer, a cordless telephone, a cellular phone, a fax machine, and an answering machine. In the beginning, Shtulman considered renting commercial office space. She found, however, that she would have to raise her fees to cover her rent and that she would lose her pricing edge.[8]

Some home-based businesses are Stage I firms, or beginning firms, that move out of the home when growth makes it necessary. Others continue to operate in the home indefinitely. For example, in 1982 Ed and Pat Endicott started the House of Thread & Woods in their home. At that time, the business used only two rooms. "Now our business occupies two bedrooms, our three-car garage, and a new room we built over the garage," says Pat. However, the Endicotts have no intentions of moving their home-based business.[9]

Many businesses operate in the home in order to allow the owners to focus more on family responsibilities. Angusville, Manitoba, homemaker Linda Pizzey started her business at home while her children were young, only moving it out when both the business and the children were much older. Pizzey, whose husband is a flax seed producer, developed a flax bread mix that is now sold in many independent and some supermarket in-store bakeries.[10]

To function successfully, owners of home-based businesses need to establish both spatial and nonspatial boundaries between the business and the home. Without boundaries, the home and the business can easily interfere with each other. For example, an owner should set aside specific business space in the home and schedule definite hours for business matters. In fact, clients' calls may necessitate the observance of regular business hours. While the owner needs to protect the business from undue family or home interference, he or she also needs to protect the home from unreasonable encroachment by the business. Since the owner never leaves the home to go to an office or place of business, he or she may find that either the business or the family absorbs every available waking moment.

The experience of Gail A. Smith shows that a home-based business doesn't work for everyone. In 1992, along with two partners, she started Inmedia, which

Action Report

TECHNOLOGY

TECHNOLOGICAL APPLICATIONS

Technology Helps Home-Based Business

Computer technology allows many employees to be telecommuters, working full- or part-time in their homes. Home-based businesses have also found computer technology helpful in operating efficiently and professionally.

Corporate refugees, in particular, who lose the office support they have come to expect, are quick to incorporate technology into their home-based offices. Steve Corwin operates his accounting practice from his home. He started his home-based business when he realized that he didn't like working in a large corporation and that eventually his job was going to be eliminated. Corwin's home-office technology includes several computers and a fax machine. "You must have a fax," says Corwin. "You cannot function without a fax or a fax modem. It's your main communication other than the overnight express services. And you need a dedicated phone line for it." Corwin even has his house networked.

Every room has an outlet he can plug a computer into, and they are all wired to his basement office. In other words, he can hook up a computer to a network connection in his bedroom and call up files on a computer in his home office.... All of Corwin's computers are portables, so he can carry work wherever he wants to be, and connecting a computer to the network is so simple that even his young children can do it.

Source: Ripley Hotch, "All the Comforts of a Home Office," *Nation's Business,* Vol. 81, No. 7 (July 1993), pp. 26–28. Reprinted by permission. Copyright 1993, U.S. Chamber of Commerce.

designs interactive multimedia programs for marketing and training. Comfort and economy were the prime considerations of the partners in their decision to operate out of their homes. After only three months, however, the business moved to commercial office space. Smith offered the following five reasons for the change, and each is worthy of consideration by all entrepreneurs contemplating a home-based business:

1. *The need to "team."* Each partner had different strengths; we needed to work together on every project. Our success was based on a combination of our ideas. Separate home offices didn't provide easy access to one another.
2. *An ambitious business plan.* Capturing market share that was there for the taking—but only for a short time—meant pursuing new business at top speed. We had to hit our early sales targets to move forward. Working apart most of the time slowed us down.
3. *Client expectations.* Customers get frustrated when they can't get quick answers. Working from home and not having access to a partner when needed made for longer response time.
4. *Focus.* It's easy to get distracted at home, to visit a neighbour, do laundry, or start dinner early. I had no time for that. Startups can't afford to take their eyes off the ball, even for a few minutes.
5. *Personal issues.* Home has always been my haven. I work long, intense days, but I escape to where I can pull back and approach work the next day with a fresh attitude. It's tough to get away when you know the business is down the hall.[11]

zoning ordinances
local laws regulating land use

Zoning ordinances pose a potential problem for home-based businesses. Such local laws regulate the types of enterprises permitted to operate in various geographical areas. Some cities outlaw any type of home-based business within city limits.

David Hanania, founder and president of Home Business Institute, points out that many zoning laws, dating as far back as the 1930s, have never been updated. The intent of such laws is to protect a neighbourhood's residential quality by preventing commercial signs and parking problems. Unfortunately, some entrepreneurs run up against these zoning laws. Just ask Georgia Patrick; she faced criminal charges carrying possible fines of nearly $800,000 and prison time simply for operating The Communicators, Inc., her home-based marketing and communications consulting firm, which was considered by local authorities to be out of compliance with zoning regulations.[12]

THE BUILDING AND ITS LAYOUT

4 Explain how efficiency can be achieved in the layout of a physical facility.

A business plan should describe the space in which a business will be housed. The plan may call for a new building or an existing structure. A new business ordinarily begins by occupying an existing building. Therefore, we exclude here the considerations involved in building a new structure. Because an existing structure may make a given site either suitable or unsuitable, the location decision must take building requirements into consideration.

Functional Requirements

When specifying building requirements, the entrepreneur must avoid committing to a space that is too large or too luxurious. At the same time, the space should not be too small or too austere for efficient operation. Buildings do not produce profits

directly; they merely house the operations and personnel that produce the profits. Therefore, the ideal building is practical but, for most types of business, not pretentious.

The general suitability of a building for a given type of business operation relates to its functional character. For example, the floor space of a restaurant should normally be on one level. Other important factors are the age and condition of the building, fire hazards, heating and air conditioning, lighting and restroom facilities, and entrances and exits. Obviously, these factors are weighted differently for a factory operation than for a wholesale or retail operation. In any case, the comfort, convenience, and safety of the business's employees and customers must not be overlooked. Some cities' building codes require that new or renovated buildings be made accessible to individuals with physical disabilities. This may necessitate such modifications as widening doorways or building ramps.

Lease or Buy?

Assuming that a suitable building is available, the entrepreneur must decide whether to lease or buy such a facility. Although ownership confers greater freedom in the modification and use of a building, the advantages of leasing usually outweigh these considerations. Two reasons why most new firms should lease are the following:

1. A large cash outlay is avoided. This is important for a new small firm, which typically lacks adequate financial resources.
2. Risk is reduced by avoiding substantial investment and by postponing commitments for space until the success of the business is assured and the nature of building requirements is better known.

When entering into a leasing agreement, the entrepreneur should check the landlord's insurance policies to be sure there is proper coverage for various types of risks. If not, the renter should seek coverage under his or her own policy. It is also important to have the terms of the leasing agreement reviewed by a lawyer, Sometimes, entrepreneurs are able to negotiate special clauses in a lease, such as an escape clause that allows the lessee to exit the agreement under certain conditions. An entrepreneur should not be unduly exposed to liability for damages that are caused by the gross negligence of others. In one case, a firm that wished to rent 300 square feet of storage space in a large complex of offices and shops found, on the sixth page of the landlord's standard lease, language that could have made the firm responsible for the entire 30,000-square-foot complex if it burned down, regardless of blame!

Space in a Business Incubator

In recent years, business incubators have sprung up in some areas of the country. A **business incubator** is an organization that rents space to new businesses or to people wishing to start businesses. Incubators are often located in recycled buildings, such as abandoned warehouses or schools. They serve fledgling businesses by making space available, offering management advice, and providing clerical assistance, all of which help lower operating costs. An incubator tenant can be fully operational the day after moving in, without buying phones, renting a copier, or hiring office employees.

The purpose of business incubators is to see new businesses hatch, grow, and leave the incubator. Most incubators, though not all, have some type of government

business incubator
a facility that provides shared space, services, and management assistance to new businesses

or university sponsorship and are motivated by a desire to stimulate economic development.

Although the building space provided by incubators is significant, their greatest contribution is the business expertise and management assistance they provide. A more extensive discussion of incubators is included in Chapter 17.

Building Layout

A good layout involves an arrangement of physical facilities that contributes to efficient business operations. To provide a concise treatment of layout, we limit our discussion to layout problems specific to manufacturers (whose primary concern is production) and retailers (whose primary concern is customer traffic).

FACTORY LAYOUT The factory layout presents a three-dimensional space problem. Overhead space may be used for power conduits, pipelines for exhaust systems, and the like. A proper design of storage areas and handling systems should make use of space near the ceiling. Space must also be allowed for the unobstructed movement of products from one location to another.

QUALITY

Action Report

QUALITY GOALS

Building Facilitates Quality Work

Owning a building gives an entrepreneur the ability to integrate many quality features into the business space, something that is not possible when leasing. Randi Brill, president of the Quarasan Group, an educational development firm with 28 employees, purchased and renovated a downtown building to house her business.

After leasing for several years, Brill decided she wanted to have creative control of her office space and to be better able to manage its costs. In leased space, she had a choice of two kinds of lights, neither of which she liked. In her own building, she chose the high-quality lighting needed by her designers, and she offset the higher cost by using less-expensive carpeting. She also had wiring installed for fiber optics that she plans to be using within five years. To those considering buying, she offers this advice:

- Don't buy property on a lark. Don't rush yourself or let anyone bully you into a purchase. This process requires planning. (Brill spent 18 months researching, negotiating, designing, and renovating.)
- Get expert advice. (Brill had appraisals completed and paid structural engineers and designers to visit sites with her. She spent more than $10,000 to make sure that the building she bought could be made into the work space she wanted.)
- Have a realistic budget. If you feel strapped going in, buying is probably not for you.

Brill also knows when the time to leave the business arrives, she can sell the firm and the building as a package or separately.

Source: "The Benefits of Buying a Building," *Nation's Business*, Vol. 81, No. 8 (August 1993), p. 10. Reprinted by permission. Copyright 1993, U.S. Chamber of Commerce.

The ideal manufacturing process would have a straight-line, forward movement of materials from receiving room to shipping room. If this ideal cannot be realized for a given process, backtracking, sidetracking, and long hauls of materials can at least be minimized, thereby reducing production delays.

Two contrasting types of layouts are used in industrial firms. A **process layout** groups similar machines together. Drill presses, for example, are separated from lathes in a machine shop using a process layout. The alternative, a **product layout**, arranges special-purpose equipment along a production line in the sequence in which each piece of equipment is used in processing. The product is moved progressively from one work station to the next. The machines are located at the work stations where they are needed for the various stages of production.

Smaller plants that operate on a job-lot basis cannot use a product layout, because such a layout demands too high a degree of standardization of both product and process. Thus, small machine shops are generally arranged on a process layout basis. Small firms with highly standardized products, such as dairies, bakeries, and car washes, however, can use a product layout.

RETAIL STORE LAYOUT The objectives for a retail store layout include proper display of merchandise to maximize sales and customer convenience and service. Normally, the convenience and attractiveness of the surroundings contribute to a customer's continued patronage. Colour, music, and even aroma are all important layout factors for a retail business. An efficient layout also contributes to lowering operating costs. Another objective involves protecting a store's equipment and merchandise. In achieving all of these objectives, the flow of customer traffic must be anticipated and planned.

A grid pattern and a free-flow pattern of store layout are the two most widely used layout designs.[13] A **grid pattern** is the plain, block-like layout typical of supermarkets and hardware stores. It provides more merchandise exposure and simplifies security and cleaning. A **free-flow pattern** makes less efficient use of space but has greater visual appeal and allows customers to move in any direction at their own speed. Free-flow patterns result in curving aisles and greater flexibility in merchandise presentation.

Most retailers use a **self-service layout,** which permits customers direct access to the merchandise. Not only does self-service reduce the selling expense, but it also permits shoppers to examine the goods before buying. Today, practically all food merchandisers follow this principle.

Some types of merchandise—for example, magazines and candy—are often purchased on an impulse basis. Impulse goods should be placed at points where customers can see them easily, and some are typically displayed near the cash register. Products that customers need and for which they come to the store specifically may be placed in less conspicuous spots. Bread and milk, for example, are located at the back of a food store, with the idea that customers will buy other items as they walk down the store aisles.

Various areas of a retail store differ markedly in sales value. Customers typically turn to the right on entering a store, and so the right front space is the most valuable. The second most valuable areas are the centre front and right middle spaces. Department stores often place high-margin giftwares, cosmetics, and jewellery in these areas. The third most valuable areas are the left front and centre middle spaces; the left middle space is fourth in importance. Since the back areas are the least important as far as space value is concerned, most service facilities and the general office are typically found in the rear of a store. Certainly the best space should be given to departments or merchandise producing the greatest sales and profits. Finally, the first floor has greater space value than a higher floor in a multistorey building.

process layout
a factory layout that groups similar machines together

product layout
a factory layout that arranges machines according to their sequence in the production process

grid pattern
a block-like type of retail store layout that provides for good merchandise exposure and simplifies security and cleaning

free-flow pattern
a type of retail store layout that is visually appealing and gives customers freedom of movement

self-service layout
a retail store layout that gives customers direct access to merchandise

Building Image

All new ventures, regardless of whether they are retailers, wholesalers, manufacturers, or service businesses, should be concerned with projecting the appropriate image to customers and the general public at large. The appearance of the workplace creates a favourable impression about the quality of a firm's product or service and, generally, about the way the business is operated.

Before making design changes, a business should think about the image it wants to convey, according to interior designer Sandy Lucas of the Bryan Design Associates in Houston, Texas. Spring Engineers, Inc., a small, 50-employee business in Dallas, Texas, that makes springs for tools and other applications, hired Lucas to design a new facility. "We have a lot of vendors and suppliers coming to visit, and we often bring customers for tours of the machine shop," says president Kevin Grace. "It's very important that we make an impression that although we're a small business, we're a substantial one."[14]

5 Discuss the equipment and tool needs of small firms.

EQUIPMENT AND TOOLS

The final step in arranging for physical facilities involves the purchase or lease of equipment and tools. The types of equipment and tools required obviously depend on the nature of the business. We limit our discussion of equipment needs to the two diverse fields of manufacturing and retailing. Of course, even within these two areas, there is great variation in the need for tools and equipment.

Factory Equipment

Machines in the factory may be either general purpose or special purpose in character.

general-purpose equipment
machines that serve many functions in the production process

GENERAL-PURPOSE EQUIPMENT General-purpose equipment requires a minimum investment and is well adapted to varied types of operations. Small machine shops and cabinet shops, for example, use this type of equipment. General-purpose equipment for metalworking includes lathes, drill presses, and milling machines. In a woodworking plant, general-purpose machines include ripsaws, planing mills, and lathes. In each case, jigs, fixtures, and other tooling items set up on the basic machine tools can be changed so that two or more shop operations can be accomplished. General-purpose equipment contributes the necessary flexibility in industries in which a product is so new that the technology has not yet been well developed or in which there are frequent design changes in a product.

special-purpose equipment
machines designed to serve specialized functions in the production process

SPECIAL-PURPOSE EQUIPMENT Special-purpose equipment permits cost reduction for industries in which the technology is fully established and in which a capacity operation is more or less ensured by high sales volume. Bottling machines and automobile assembly-line equipment are examples of special-purpose equipment used in factories. A milking machine in a dairy is an example of special-purpose equipment used by small firms. A small firm cannot, however, ordinarily and economically use special-purpose equipment unless it makes a standardized product on a fairly large scale. Special-purpose machines using specialized tooling result in greater output per machine-hour of operation. The labour cost per unit of product is, therefore, lower. However, the initial cost of such equipment is much higher, and its resale value is little or nothing because of its highly specialized function.

Some machinery, such as this assembly-line equipment for packaging ice cream, serves specific purposes. General-purpose equipment is usually more economical for a small firm, unless the firm makes a standardized product on a fairly large scale.

Retail Store Equipment

Small retailers must have merchandise display racks or counters, storage racks, shelving, mirrors, seats for customers, customer pushcarts, cash registers, and other items necessary to facilitate selling. Such equipment may be costly, but it is usually less expensive than equipment for a factory operation.

If a store attempts to serve a high-income market, its fixtures should display the elegance and style expected by such customers. For example, polished mahogany showcases with bronze fittings create a rich atmosphere. Indirect lighting, thick rugs on the floor, and big easy chairs also contribute to the air of luxury. In contrast, for a store that caters to lower-income customers, luxurious fixtures create an atmosphere inconsistent with low prices. Such a store should concentrate on simplicity.

Looking Back

1 Identify the general considerations affecting the choice of a business location.
- The entrepreneur's personal preference is a practical consideration in selecting a location.
- Climate, competition, laws, and leisure attractions are types of environmental factors affecting the location decision.
- Resource requirements, such as availability of raw materials and transportation facilities, are important to location decisions.
- Customer accessibility is a key ingredient in the location decision of retail and service businesses.

2 Describe the process for making the location decision.
- Business publications such as *The Globe and Mail* can be consulted for information about the attractiveness of various provinces and cities as locations for small businesses.
- Three location considerations needing special attention when selecting a region or city are nearness to the market, availability of raw materials and labour, and laws and tax policies.
- In choosing a site, some firms must emphasize operating costs, while others must emphasize accessibility.

3 Identify the challenges of running a home-based business.
- Limitations of space in the home can restrict growth.
- Entrepreneurs need to introduce modern technology into the operation of their home-based businesses.
- Home-based businesses often require a balancing of business activities and family care.
- Zoning ordinances pose a potential problem for home-based businesses.

4 Explain how efficiency can be achieved in the layout of a physical facility.
- The general suitability of a building depends on the functional requirements of the business.
- Leasing avoids a large cash outlay, but buying increases freedom in modifying and using space.
- Business incubators provide a relatively inexpensive alternative to standard leasing arrangements.
- Good layout emphasizes productivity for manufacturers and customer accessibility for retailers.

5 Discuss the equipment and tool needs of small firms.
- Most small manufacturing firms must use general-purpose equipment, although some can use special-purpose equipment for standardized operations.
- Small retailers must have merchandise display racks and counters, mirrors, and other equipment.
- Display counters and other retailing equipment should create an atmosphere appropriate for customers in the retailer's target market.

New Terms and Concepts

home-based business	product layout	general-purpose equipment
zoning ordinances	grid pattern	special-purpose equipment
business incubator	free-flow pattern	
process layout	self-service layout	

You Make the Call

Situation 1 A husband-and-wife team operates small department stores in two Maritimes towns with populations of about 2,000 each. Their clientele consists of the primarily blue-collar and rural populations of those two areas. After several years of successful operation, they have decided to open a third store in a town of 5,000 people. Most of the businesses in this larger town are located along a six-block-long strip—an area commonly referred to as "downtown." One attractive site for the store is in the middle of the business district, but the rental fee for that location is very high. Another available building was once occupied by a discount department store but was vacated several years earlier. It is located on a block at one end of the business district. Other businesses on the same block include a TV and appliance store and some service businesses. Two clothing stores are located in the next block—closer to the centre of town. The rent for the former department store building is much more reasonable than the downtown site, a three-year lease is possible, and a local bank is willing to lend sufficient funds to accomplish necessary remodelling.

Question 1 Does the location in the middle of the business district seem to be substantially better than the other site?

Question 2 How might these owners evaluate the relative attractiveness of the two sites?

Question 3 To what extent would the department store benefit from having the service businesses and the TV and appliance business in the same block?

Question 4 What other market demographic factors, if any, should the owners consider before opening a store in this town?

Situation 2 A business incubator rents space to a number of small firms that are just beginning operations or are fairly new. In addition to supplying space, the incubator provides a receptionist, computer, conference room, fax machine, and copy machine. In addition, it offers management counselling and assists new businesses in getting reduced advertising rates and reduced legal fees. Two clients of the incubator are (1) a jewellery repair, cleaning, and remounting service that does work on a contract basis for pawn shops and jewellery stores, and (2) a home health-care company that employs a staff of nurses to visit the homes of elderly people who need daily care but who cannot afford or are not yet ready to go to a nursing home.

Question 1 Evaluate each of the services offered by the incubator in terms of its usefulness to these two businesses. Which of the two businesses seems to be a better fit for the incubator? Why?

Question 2 Do the benefits of the services offered seem to favour this location if rental costs are similar to rental costs for space outside the incubator? Why or why not?

Situation 3 Entrepreneur Peter Havel first began franchising his pest-control business, Wipe-Out, Inc., two years ago. Two of his franchisees currently operate the business from their homes. King has trained each entrepreneur to run a pest-control business and has explained to them how to network with potential customers.

The franchise fee and royalties are reasonably low—a $15,000 franchise fee and a 12 percent royalty rate. One of Havel's two franchisees, Jan Dortch, has already reached sales of $100,000 in just over a year.

Havel is concerned, however, about potential problems associated with running a home-based business of this type and wonders if it is ethical to continue selling franchises to be operated in a home-based environment.

Question 1 What do you think Havel sees as potential problems with home-based businesses?

Question 2 Would a pest-control business present more of a problem in any area than another type of home-based business?

Question 3 Is it ethical for Havel to continue selling franchises if any of these concerns are legitimate?

DISCUSSION QUESTIONS

1. What are the key attributes of a good business location? Which of these would probably be most important to a retail location? Why?
2. Is the hometown of the business owner likely to be a good location? Why or why not? Is it logical for an owner to allow personal preferences to influence a decision about a business location? Why or why not?
3. In the selection of a region, what types of businesses should place greatest emphasis on (a) markets, (b) raw materials, and (c) labour? In the choice of specific sites, what types of businesses must show the greatest concern with customer accessibility? Why?
4. Suppose that you are considering a location within an existing shopping mall. How would you go about evaluating the pedestrian traffic at that location? Be specific.
5. Under what conditions would it be most logical for a new firm to buy rather than rent a building for the business?
6. What types of factors should an entrepreneur evaluate when considering a home-based business? Be specific.
7. In a home-based business, there is typically some competition, if not conflict, between the interests of the home and those of the business. What factors would determine whether the danger is greater for the home or the business?
8. What is a business incubator and what advantages does it offer as a home for a new business?

9. When should the small manufacturer use (a) a process layout, and (b) a product layout? Explain.
10. Discuss the conditions under which a new small manufacturer should buy (a) general-purpose equipment, and (b) special-purpose equipment.

EXPERIENTIAL EXERCISES

1. Search for articles in business periodicals that provide site-evaluation rankings of provinces or cities. Report on your findings.
2. Identify and evaluate a local site that is now vacant after a business closure. Point out the strengths and weaknesses of that location for the former business, and comment on the part the location may have played in the closure.
3. Interview a small business owner concerning the strengths and weaknesses of that business's location. Prepare a brief report summarizing your findings.
4. Visit three local retail stores and observe the differences in their layouts and flow of customer traffic. Prepare a report describing the various patterns and explaining the advantages of the best pattern.

 CASE 10

Up Against the Stonewall (p. 616)

LAYING THE FOUNDATION
Asking the Right Questions

As part of laying the foundation to preparing your own business plan, respond to the following questions regarding location and physical facilities.

Location Questions

1. How important are your personal reasons for choosing a location?
2. What environmental factors will influence your location decision?
3. What resources are most critical to your location decision?
4. How important is customer accessibility to your location decision?
5. How will the formal site evaluation be conducted?
6. What laws and tax policies of provincial and local governments have been considered?
7. Will a home-based business be a possibility?
8. What are the advantages and disadvantages of a home-based business?

Physical Facility Questions

1. What are the major considerations regarding the choice of a new or existing building?
2. What is the possibility of leasing a building or equipment?
3. How feasible is it to locate in a business incubator?
4. What is the major objective of your building layout?
5. What types of equipment do you need for your business?

USING BizPlanBUILDER

If you are using BizPlan*Builder,* refer to Part 2 for information about location and equipment that should be reflected in the business plan.

Accounting
Statements and Financial Requirements

A growing company can devour cash—as its sales increase, so do the firm's needs. Retaining profits is a primary way that small firms finance their growth. However, fast growth means these companies need cash to finance inventories, expansion, and accounts receivable.

Geoff Power found this out as his company, Never Board, Inc. of Vancouver, faced rapid growth. Never Board began as a tiny operation in 1992 when two snowboarders (Power and his partner) met at Whistler, B.C., and decided to start producing their own boards. Sales, mostly outside Canada, have doubled every year since then, and the company now pulls in about $6 million a year and employs 60 people. That kind of growth isn't accomplished without capital, and that's where Never Board ran into the same problems every high-growth company

Looking Ahead

After studying this chapter, you should be able to:

1 Describe the purpose and content of financial statements.

2 Explain how to forecast a new venture's profitability.

3 Estimate the assets needed and the financing required for a new venture.

As we commented earlier, a good idea may or may not be a good investment opportunity. A good investment opportunity is represented by a product or service that creates a competitive advantage and meets a definite customer need. Whether such an investment opportunity in fact exists depends on (1) the level of profitability that can be achieved and (2) the size of the investment required to capture the opportunity. Therefore, projections of a venture's profits and its asset and financing requirements are essential factors in determining whether the venture is economically feasible. In order to make the necessary financial projections, an entrepreneur must first have a good understanding of financial statements.

1 Describe the purpose and content of financial statements.

ACCOUNTING STATEMENTS: TOOLS FOR DETERMINING FINANCING NEEDS

Financial statements, also called **accounting statements,** provide important information about a firm's performance and financial resources. The key statements are (1) an income statement, (2) a balance sheet, and (3) a cash-flow statement. Understanding the purpose and content of financial statements is essential if the entrepreneur is to know the startup firm's financial requirements. By looking care-

does—where to find money. "Traditionally, entrepreneurs dig into their own pockets for money," Power says. "Then they go to their parents and their friends." When more money was needed to expand, an investor was brought in. Later a whole group of investors bought in when one of the founders decided to sell out.

"Our biggest cash requirement is to finance inventory," Power says. "In this business, the seasonal fluctuations are huge, so you build very large inventories. That requires an excellent relationship with a bank. We're very thorough and have a very good, detailed business plan. If there are any hiccups, we tell the bank right away. That way, there are no surprises." Moves like these allowed Never Board to find the cash to grow.

Source: Tony Wanless, "Starting Your Own Business—A Capital Idea," *The Gazette (Montreal)*, April 29, 1996, p. C6.

fully at these statements, he or she will be better able to assess the financial implications of the plans for the startup.

The Income Statement

An **income statement,** or **profit and loss statement,** indicates the amount of profits or losses generated by a firm over a given time period, often a year. In its most basic form, the income statement may be represented as follows:

$$Sales - Expenses = Profits$$

Thus, the income statement answers the question "How profitable is the business?" In providing this answer, the income statement reports financial information related to five broad areas of business activity:

1. Revenue derived from selling the company's product or service
2. Cost of producing or acquiring the goods or services to be sold
3. Operating expenses related to (a) marketing and distributing the product or service to the customer and (b) administering the business
4. Financing costs of doing business—namely, the interest paid to the firm's creditors
5. Payment of taxes

financial statements (accounting statements)
reports of a firm's performance and financial resources, including an income statement, a balance sheet, and a cash-flow statement

income statement (profit and loss statement)
a financial report showing the profit or loss from a firm's operations over a given time period

Figure 11-1

The Income Statement: An Overview

Operating Activities
Sales revenue
−　Cost of producing or acquiring product or service (cost of goods sold)
=　Gross profit
−　Marketing and selling expenses and general and administrative expenses (operating expenses)
=　Operating income

Financing Activities
Operating income
−　Interest expense on debt (financing costs)
=　Earnings before taxes

Taxes
Earnings before taxes
−　Corporate taxes
=　Net income available to owners

cost of goods sold
the cost of producing or acquiring products or services sold by a firm

gross profit
sales less cost of goods sold

operating expenses
costs related to general administrative expenses and selling and marketing a firm's product or service

operating income (earnings before interest and taxes)
profits before interest and taxes are paid

financing costs
the amount of interest owed to lenders on borrowed money

net income available to owners (net income)
income that may be reinvested in the company or distributed to its owners

Figure 11-1 shows that the income statement begins with sales revenue, from which the **cost of goods sold,** or the cost of producing or acquiring the product or service, is subtracted to reflect the firm's **gross profit.** Next, **operating expenses,** consisting both of administrative expenses and selling and marketing expenses, are deducted to determine **operating income** (that is, **earnings before interest and taxes)**. To this point, the firm's income has been affected solely by the first three activities listed on the previous page, which are considered the firm's operating activities. Note that no financing costs have been subtracted to this point.

The company's **financing costs**—the company's interest expense on its debt— are deducted from its operating income. Next, the company's income taxes are calculated based on its earnings before taxes and the applicable tax rate for the amount of income reported.

The resulting figure, **net income available to owners** (frequently called **net income**), represents income that may be reinvested in the company or distributed to the company's owners—provided, of course, that cash is available to do so. As we discuss later, a positive net income on an income statement does not necessarily mean that a firm has any cash—a surprising statement, but one you will come to understand.

It is important to note that some small firms sell their products or services on a cash basis only. In that case, there is a temptation *not* to report all income for tax purposes. Such an action is neither legal nor ethical.

Figure 11-2 provides an example of an income statement for the hypothetical FGD Manufacturing Company. The firm had sales of $830,000 for the 12-month period ending December 31, 1998. The cost of manufacturing its product was $540,000, resulting in a gross profit of $290,000. The firm had $190,000 in operating expenses, which included marketing expenses, general and administrative expenses, and depreciation. After the total operating expenses were subtracted, the firm's operating income (earnings before interest and taxes) amounted to $100,000. To this point, we have calculated the profits resulting only from operating activities, as opposed to financing decisions such as how much debt or equity is used to finance the company's operations. This figure represents the income generated by FGD assuming it to be an all-equity company—that is, a business without any debt.

Next, FGD's interest expense (the amount it paid for using debt financing) of $20,000 is deducted to arrive at the company's earnings (profits) before taxes of $80,000. Finally, income tax of $20,000 is subtracted, leaving a net income of $60,000. Note, below the income statement, that common dividends were paid by

Sales revenue		$830,000
Cost of goods sold		540,000
Gross profit		$290,000
Operating expenses:		
Marketing expenses	$90,000	
General and administrative expenses	72,000	
Depreciation	28,000	
Total operating expenses		$190,000
Operating income (earnings before		
interest and taxes)		$100,000
Interest expense		20,000
Earnings before taxes		$ 80,000
Income tax (25%)		20,000
Net income		$ 60,000
Dividends paid		15,000
Change in retained earnings		$ 45,000

Figure 11-2

Income Statement for FGD Manufacturing Company for the Year Ending December 31, 1998

the firm to its owners in the amount of $15,000. The remaining $45,000 represents the profits that are retained within the business. (This amount appears as an increase in retained earnings on the balance sheet.)

The Balance Sheet

While an income statement reports the financial results of business operations over a period of time, a **balance sheet** provides a snapshot of a business's financial position at a specific point in time. Thus, a balance sheet captures the cumulative effects of earlier financial decisions. At the given point in time captured by the balance sheet, it will show the amount of all assets the firm owns, the liabilities (or debt) outstanding or owed, and the amount the owners have invested in the business (their equity). In its simplest form, a balance sheet follows this formula:

balance sheet
a financial report that shows a firm's assets, liabilities, and owners' equity at a specific point in time

$$\boxed{\text{Total assets}} \quad = \quad \boxed{\text{Liabilities } + \text{ Owners' equity}}$$

Figure 11-3 provides a more complete picture of a balance sheet that is representative of a typical small firm. We now describe each of the three main components of the balance sheet: assets, liabilities, and owners' equity.

TYPES OF ASSETS A company's assets, as shown on the left side of Figure 11-3, fall into three categories: (1) current assets, (2) fixed assets, and (3) other assets.

Current assets, or **working capital,** comprise those assets that are relatively liquid—that is, that can be converted into cash within a given operating cycle. Current assets primarily include cash, accounts receivable, inventories, and prepaid expenses. Ineffective management of current assets is a prime cause of financial problems in companies. (We will discuss this issue more thoroughly in Chapter 23.)

current assets (working capital)
assets that can be converted into cash within a company's operating cycle

Figure 11-3

The Balance Sheet: An Overview

accounts receivable
current outstanding payments due from customers

inventory
a firm's raw materials and products held in anticipation of eventual sale

prepaid expenses
current assets that typically are used up during the year, such as prepaid rent or insurance

- *Cash.* Every firm must have cash for current business operations. Also, a reservoir of cash is needed because of the unequal flow of funds into the business (cash receipts) and out of the business (cash expenditures). The size of this cash reservoir is determined not only by the volume of sales, but also by the predictability of cash receipts and cash payments.
- *Accounts receivable.* The firm's **accounts receivable** consist of payments due from its customers from previous credit sales. Accounts receivable can become a significant asset for firms that sell on a credit basis.
- *Inventories.* **Inventory** consists of the raw materials and products held by the firm for eventual sale. Although their relative importance differs from one type of business to another, inventories often constitute a major part of a firm's working capital. Seasonality of sales and production levels affect the size of the minimum inventory. Retail stores, for example, may find it desirable to carry a larger-than-normal inventory during the pre-Christmas season.
- *Prepaid expenses.* A company often needs to prepay some of its expenses. For example, insurance premiums may be due before coverage begins, or rent may have to be paid in advance. For accounting purposes, **prepaid expenses** are recorded on the balance sheet as current assets and then shown on the income statement as operating expenses as they are used.

fixed assets
relatively permanent resources used by a business

Fixed assets are the more permanent assets in a business. They might include machinery and equipment, buildings, and land. Some businesses are more capital-intensive than others—for example, a motel is more capital-intensive than a gift store—and, therefore, have more fixed assets.

The third category, **other assets,** includes such items as intangible assets. Patents, copyrights, and goodwill are intangibles. For a startup company, other assets may also include organizational costs—costs incurred in organizing and promoting the business.

other assets
assets that are neither current nor fixed and may be intangible

TYPES OF FINANCING We now turn to the right side of the balance sheet in Figure 11-3, which indicates how the firm finances its assets. Financing comes from two main sources: debt (liabilities) and equity. Debt is money that has been borrowed and must be repaid at some predetermined date. Owner's equity, on the other hand, represents the owners' investment in the company—money they have personally put into the firm without any specific date for repayment. Owners recover their investment by withdrawing money from the firm or by selling their interest in it.

debt capital
business financing provided by creditors

Debt Capital **Debt capital** is business financing provided by creditors. As shown in Figure 11-3, it is divided into (1) current, or short-term, debt and (2) long-term debt. **Current liabilities**, or **short-term liabilities**, include borrowed money that must be repaid within the next 12 months. Sources of current liabilities may be classified as follows:

current liabilities (short-term liabilities)
borrowed money that must be repaid within 12 months

- *Accounts payable.* **Accounts payable** represents credit extended by suppliers to a firm when it purchases inventories. The purchasing firm may have 30 or 60 days to pay. This form of credit extension is also called **trade credit.**
- *Other payables.* **Other payables** include interest expenses and income taxes that are owed and will come due within the year.
- *Accrued expenses.* **Accrued expenses** are short-term liabilities that have been incurred but not paid. For example, employees perform work that may not be paid for until the following week or month.
- *Short-term notes.* **Short-term notes** represent cash amounts borrowed from a bank or other lending source for a short period of time, such as 90 days. Short-term notes are a primary source of financing for most small businesses, as these businesses have access to fewer sources of capital than do their larger counterparts.

accounts payable (trade credit)
outstanding credit payable to suppliers

other payables
other short-term credit, such as interest payable or taxes payable

accrued expenses
short-term liabilities that have been incurred but not paid

short-term notes
cash amounts borrowed from a bank or other lending source that must be repaid within a short period of time

Long-term liabilities include loans from banks or other sources that lend money for longer than 12 months. If a firm borrows money for 5 years to buy equipment, it signs an agreement—a long-term note—promising to repay the money in 5 years. If a firm borrows money for 30 years to purchase real estate, such as a warehouse or office building, the lender allows the real estate to stand as collateral for the loan. If the borrower is unable to repay the loan, the lender can take the real estate in settlement for the loan. This type of long-term loan is called a **mortgage.**

long-term liabilities
loans from banks or other sources with repayment terms of more than 12 months

Owners' Equity **Owners' equity** is simply money that owners invest in a business. They are *residual* owners; that is, creditors must be paid before the owners can retrieve any of their equity capital out of the income from the business. Also, if the company is liquidated, creditors are always paid first; then, the owners are paid.

The amount of owners' equity in a business is equal to (1) the amount of the owners' initial investment plus any later investments in the business and (2) the income retained within the business from its beginning, which equals the cumulative profits or earnings (net of any losses) over the life of the business, less any cash withdrawals by the owners. The second item (profits less withdrawals) is frequently called **retained earnings**—that is, earnings that have been reinvested in the business instead of being distributed to the owners. Thus, the owners' equity capital consists of the following:

mortgage
a long-term loan from a creditor that pledges an asset, such as real estate, as collateral for the loan

owners' equity
owners' investments in a company, including the profits retained in the firm

retained earnings
profits less withdrawals (dividends)

$$\begin{array}{ccccc} \text{Owners'} & = & \text{Owners'} & + \text{Cumulative} & - & \text{Owners'} \\ \text{equity} & & \text{investment} & \text{profits} & & \text{cash withdrawals} \end{array}$$

$$\text{or} \quad \begin{array}{ccccc} \text{Owners'} & = & \text{Owners'} & + & \text{Earnings retained} \\ \text{equity} & & \text{investment} & & \text{within the firm} \end{array}$$

In summary, financing a new business entails raising debt capital and equity financing. The debt capital comes from borrowing money from financial institutions, suppliers, and other lenders. The equity financing comes from the owners' investment in the company, either from money invested in the firm or through profits retained in the business.

Figure 11-4 presents balance sheets for the FGD Manufacturing Company for both December 31, 1997 and December 31, 1998. By referring to the two balance sheets, you can see the financial position of the firm at the beginning *and* at the end of 1998.

The 1997 and 1998 balance sheets for FGD show that the firm began 1998 with $800,000 in total assets and ended the year with total assets of $920,000. These assets

Figure 11-4

Balance Sheets for FGD Manufacturing Company for December 31, 1997 and December 31, 1998

	1997	1998	Change
Assets			
Current assets:			
Cash	$ 38,000	$ 43,000	$ 5,000
Accounts receivable	70,000	78,000	8,000
Inventories	175,000	210,000	35,000
Prepaid expenses	$ 12,000	14,000	2,000
Total current assets	$295,000	$345,000	$ 50,000
Fixed assets:			
Gross plant and equipment	$760,000	$838,000	$ 78,000
Accumulated depreciation	355,000	383,000	28,000
Net plant and equipment	$405,000	$455,000	$ 50,000
Land	70,000	70,000	0
Total fixed assets	$475,000	$525,000	$ 50,000
Other assets:			
Goodwill and patents	30,000	50,000	20,000
TOTAL ASSETS	$800,000	$920,000	$120,000
Liabilities and Equity			
Current liabilities:			
Accounts payable	$ 61,000	$ 76,000	$ 15,000
Income tax payable	12,000	15,000	3,000
Accrued wages and salaries	4,000	5,000	1,000
Interest payable	2,000	4,000	2,000
Total current debt	$ 79,000	$100,000	$ 21,000
Long-term liabilities:			
Long-term notes payable	146,000	200,000	54,000
Total debt	$225,000	$300,000	$ 75,000
Equity:			
Common stock	$300,000	$300,000	$ 0
Retained earnings	275,000	320,000	45,000
Total stockholders' equity	$575,000	$620,000	$ 45,000
TOTAL LIABILITIES AND EQUITY	$800,000	$920,000	$120,000

Figure 11-5

The Fit of the Income Statement and the Balance Sheet

were financed 30 percent by debt and 70 percent by equity. About half of the equity came from investments made by the owners (common stock), and the other half came from reinvesting profits in the business (retained earnings). Also, note that the $45,000 increase in retained earnings equals the firm's net income for the year less the dividends paid to the owners, per the income statement in Figure 11-2 .

Let's now consider how the income statement and the balance sheet complement one another. Because the balance sheet is a snapshot of the firm's financial condition at a point in time and the income statement reports results over a given period of time, both statements are required in order to have a complete picture of a firm's financial position. Figure 11-5 demonstrates how the balance sheet and the income statement fit together. If you want to know how a firm performed during 1998, you need to know the firm's financial position at the beginning of the year (balance sheet on December 31, 1997), its financial performance during 1998 (income statement for 1998) and its financial position at the end of 1997 (balance sheet on December 31, 1998).

The Cash-Flow Statement[1]

It's important to note that while an income statement measures a company's profits, profits are not necessarily cash. Often, sales revenue is not received when earned and expenses are not paid when incurred, creating a difference between profits and cash flow. Although accounting profits have come to be used as the primary measure of a firm's performance, actual cash in the firm's bank account is important, too. Many entrepreneurs have been deceived by a good-looking income statement, only to discover that their companies are running out of cash. For this reason, the third key financial statement used by small businesses is the cash-flow statement.

A **cash-flow statement** presents the sources and uses of a firm's cash flows for a given period of time. It shows the change in cash amounts from period to period, thereby helping the owners and managers better understand how and when cash flows through the business. An income statement cannot provide this information because it is calculated on an *accrual* basis rather than a *cash* basis. **Accrual-basis accounting** records income when it is earned, whether or not the income has been received in cash, and records expenses when they are incurred, even if money has

cash-flow statement
a financial report that shows changes in a firm's cash position over a given period of time

accrual-basis accounting
a method of accounting that matches revenues when they are earned against the expenses associated with those revenues

not actually been paid out. For example, sales reported in the income statement include both cash sales and credit sales. Therefore, sales for a given year do not correspond exactly to the actual cash collected from sales. Similarly, a firm must purchase inventory, but some of the purchases are financed by credit rather than by immediate cash payment. Also, under the accrual system, the purchase of equipment that will last for more than a year is not shown as an expense in the income statement. Instead, the amount is recorded as an asset and then depreciated over its useful life. An annual **depreciation expense** (this is not a cash flow) is recorded as a way to match the use of the asset with sales generated from its use. **Cash-basis accounting,** on the other hand, reports income when cash is received and records expenses when they are paid.

The procedure for computing a firm's cash flow is depicted in Figure 11-6. Three steps are required:

1. Convert the income statement from an accrual basis to a cash basis (operating activities).
2. Compute investments made in fixed assets and other assets (investment activities).
3. Determine cash received or paid to the firm's lenders and owners (financing activities).

The cash-flow statement for FGD Manufacturing Company is presented in Figure 11-7. Simply put, it shows how the profits for the year combine with all the

depreciation expense
costs related to a fixed asset, such as a building or equipment, distributed over its useful life

cash-basis accounting
a method of accounting that reports transactions only when cash is received or a payment is made

Action Report

ENTREPRENEURIAL EXPERIENCES

Knowing the Asset Requirements: The Importance of Being Right

An entrepreneur can face significant unanticipated problems concerning cash-flow and capital requirements. Nancy Adamo of Hockley Valley Resort in Orangeville, Ontario, thought she had the numbers all worked out. In 1985 Adamo pledged all of her personal and business assets to raise $4.5 million to buy and refurbish the 28-room inn. When finished, she realized that even at full occupancy Hockley Valley was too small to be viable, and it had to offer much more than just skiing. A feasibility sudy determined Hockley Valley needed an additional 78 rooms, an indoor/outdoor swimming pool, a tennis court, and a golf course (which would require an additional 100 acres of land). Total cost: $16 million—on top of the $4.5 million for which Adamo had already pledged everything as collateral.

Adamo started knocking on doors. "I was turned down by all the major banks, trust companies, and insurance companies," she says. She lobbied government agencies relentlessly. Adamo convinced the federal government to provide some of the financing and security the bankers required, and convinced the bank that had lent the original $4.5 million to put up the rest she needed.

Adamo believes she got the money by just refusing to take "no" for an answer. Thanks to her persistence, Hockley Valley now has 104 rooms, a staff of 250, revenues of $10 million annually, and, at long last, a profit.

If she could change anything in retrospect, Adamo says she would have studied business in school. Instead, Adamo got her education the expensive way—through trial and error: "My MBA cost me millions."

Source: "Blunder Woman," *Canadian Business*, Vol. 69, No. 11 (September, 1996), p. 63.

Cash Flow from Operations

Convert the income statement from an accrual basis to a cash basis by following these steps:

Net income

+ Depreciation expense

− Increases in current assets

+ Increases in non–interest-bearing current liabilities, such as accounts payable and accrued expenses

− Investments made

+/− Financing receipts or payments; for example:

 + increases in interest-bearing debt

 − repayments of interest-bearing debt

 + increases in owner's investment in the firm

 − withdrawal by owner (such as a dividend payment to the owners)

= Cash flow

Figure 11-6

The Cash-Flow Statement: An Overview

changes in the balance sheets to produce a change in the company's cash flow. We know that FGD's net income was $60,000 for the year ending December 31, 1998 (see Figure 11-2). Without the various accruals, the cash flow would have increased by the same amount. But according to FGD's balance sheets, cash increased by only $5,000. (see Figure 11-4). What's the reason for this difference?

As shown in Figure 11-7, the cash-flow statement begins with the net income of $60,000 and then adjusts it (per changes in the balance sheets) to reflect the fact that net income is not cash flow. The steps are as follows:

1. Start with FGD's net income of $60,000.
2. Since the $28,000 in depreciation was not a cash outflow, add it to the $60,000 net income figure.
3. Adjust for changes in the balance sheets (see Figure 11-4) that reflect accrued income and accrued expenses—income and expenses that were not cash transactions—by (a) subtracting any increases, or adding any decreases, in current assets and (b) adding any increases, or subtracting any decreases, in noninterest-bearing current liabilities. (Note the difference here between interest-bearing debt—such as short-term notes where interest is paid on the debt—and noninterest-bearing debt—such as accounts payable or accruals. Interest-bearing debt includes a short-term loan from the bank, which is considered a financing activity and is included later in the cash-flow statement.) For the FGD Manufacturing Company, these adjustments are as follows:
 a. Accounts receivable increased by $8,000 ($78,000 − $70,000). This increase represents the amount of sales that were assumed to be received in cash but were not—a reduction in actual cash received. The company's inventory increased by $35,000 ($210,000 − $175,000), which represents products that were not sold, a reduction in cash. Prepaid expenses

Cash flow from operations		
Net income (from the income statement)		$60,000
To reconcile net income to cash flow		
Add depreciation expense		28,000
Subtract the changes in current assets:		
Change in accounts receivable	($ 8,000)	
Change in inventories	(35,000)	
Change in prepaid expenses	(2,000)	(45,000)
Add the changes in noninterest-bearing current liabilities:		
Plus the change in accounts payable	$15,000	
Plus the change in income tax payable	3,000	
Plus the change in accrued wages	1,000	
Plus the change in interest payable	2,000	21,000
Cash flow from operations		$64,000
Cash flow from investment activities		
Purchase of fixed assets	($78,000)	
Change in goodwill and patents	(20,000)	
Net cash used for investments		($98,000)
Cash flow from financing activities		
Proceeds from long-term debt	$54,000	
Common stock dividends	(15,000)	
Net cash provided by financing activities		$39,000
Cash flow (change in cash)		$ 5,000

cash flow from operations
changes in a firm's cash position generated by day-to-day operations, including cash collections of sales and payments related to operations, interest, and taxes

cash flow from investment activities
changes in a firm's cash position generated by investments in fixed assets and other assets

cash flow from financing activities
changes in a firm's cash position generated by payments to a firm's creditors, excluding interest payments, and cash received from investors

increased by $2,000 ($14,000 – $12,000). The company prepaid $2,000 in expenses that were not included in the income statement as expenses—again, a decrease in cash.

b. All of the current liabilities increased. Therefore, the cash figure must be adjusted upward because all expenses were not paid in cash. These increases in current liabilities are as follows:

	December 31		
	1997	1998	Change
Accounts payable	$61,000	$76,000	$15,000
Income tax payable	12,000	15,000	3,000
Accrued wages and salaries	4,000	5,000	1,000
Interest payable	2,000	4,000	2,000

With the foregoing adjustments, the **cash flow from operations,** equalling $64,000, has been calculated.

4. Compute the **cash flow from investment activities**—how much the company has invested in fixed assets and other assets. As shown in Figure 11-7, $98,000 was invested during 1998, including a $78,000 increase ($838,000 – $760,000) in fixed assets (note that this is the change in *gross,* not *net,* fixed assets) and a $20,000 increase ($50,000 – $30,000) for patents.

5. Calculate the **cash flow from financing activities,** which include borrowing, repaying debt, issuing new stock, and/or paying out dividends to the owners. FGD received a net positive cash flow from financing activities in the amount of $39,000. First, the company increased its long-term notes payable by

$54,000 ($200,000 – $146,000). Second, the firm paid out $15,000 in common stock dividends to its owners. (The $15,000 dividend payment is shown below the firm's income statement in Figure 11-2.)

At this point in developing the cash-flow statement, every change in the balance sheet has been accounted for except the $45,000 change in retained earnings:

$$\text{Change in retained earnings} = \text{Net income} - \text{Dividends paid}$$
$$= \$60,000 - \$15,000$$
$$= \$45,000$$

Since net income and dividend payments have already been included in the cash-flow statement, the change in retained earnings can be ignored. To include it would be double counting.

The bottom line of the cash-flow statement indicates that FGD generated $5,000 in cash flow during 1997, significantly below the reported net income of $60,000. The $55,000 difference between cash flow and net income results from all the changes in the balance sheet accounts that have no effect on net income.

The cash-flow statement is the last type of financial statement you need to understand in order to develop projected financial statements, or what are known as **pro forma financial statements.** The purpose of pro forma statements is to answer two questions:

1. What are the expected sales–expenses relationships for a proposed venture, and, given these relationships and the projected sales levels, how profitable is the firm likely to be?
2. What determines the amount and type of financing—debt versus equity—to be used in financing the new company?

Unless these questions are answered first, the search for specific sources of financing will probably meet with failure, not because the concept of the venture is flawed, but because the answers are essential to any new business's success. The remaining sections of this chapter provide the information necessary to address these two questions.

ASSESSING PROFITABILITY

A key question for anyone starting a new business is "How profitable is the venture likely to be?" In Chapters 22 and 23, we will look at this question in more detail. For now, however, our focus is on understanding how to forecast the firm's profits.

Profits reward an owner's investment in a company and constitute a primary source for financing future growth. The more profitable a company, the more funds it will have for growing. However, a profitable company does not necessarily have a high cash flow. For example, FGD Manufacturing Company had $60,000 in net income, but its cash flow was only $5,000. Even so, profits can help finance a firm's growth. Thus, an entrepreneur must understand the factors that drive profits, so that he or she can make the necessary profit projections. A company's net income, or profit, is dependent on four variables:

1. *Amount of sales.* The dollar amount of sales equals the price of the product or service times the number of units sold or the amount of service rendered. Most projections about a company's financial future are driven directly by assumptions regarding future sales.
2. *Cost of goods sold and operating expenses.* This variable includes (a) the cost of goods sold, (b) expenses related to marketing and distributing the product,

and (c) general and administrative expenses. As far as possible, these expenses should be classified as those that do not vary with a change in sales volume (*fixed* operating expenses) and those that change proportionally with sales (*variable* operating expenses).

3. *Interest expense.* An entrepreneur who borrows money agrees to pay interest on the loan principal. For example, a loan of $25,000 for a full year at a 12 percent annual interest rate results in an interest expense of $3,000 for the year ($0.12 \times $25,000$).

4. *Taxes.* A firm's income taxes are figured as a percentage of taxable income. As we discussed in Chapter 9, income tax rates increase as the amount of income increases. For projection purposes, the tax rates that are used are those applicable to the amount of income projected.

Let's consider an example that demonstrates how to estimate a new venture's profits. An entrepreneur is planning to start a new business, Oakcrest Products, Inc., that will make stair parts for luxury homes. A newly developed lathe will allow the firm to be more responsive to varying design specifications in a very economical manner. Based on a study of potential market demand and expected costs-sales relationships, the following estimates for the first two years of operations have been made:

1. Oakcrest expects to sell its product for $125 per unit, with total sales for the first year projected at 2,000 units, or $250,000 ($125 \times 2,000$), and total sales for the second year projected at 3,200 units, or $400,000 ($125 \times 3,200$).

2. Fixed production costs (such as rent or building depreciation) are expected to be $100,000 per year, while fixed operating expenses (marketing expenses and administrative expenses) should be about $50,000. Thus, the total fixed cost of goods sold and fixed operating expenses will be $150,000.

3. The variable costs of producing the stair parts will be around 20 percent of dollar sales, and the variable operating expenses will be approximately 30 percent of dollar sales. In other words, at a selling price of $125 per unit, the combined variable costs per unit both for producing the stair parts and for marketing them will be $62.50 $[(0.20 + 0.30) \times $125]$.

Computer-generated analyses, complete with bar graphs and pie charts, are useful in tracking profits and forecasting future profitability. Through "what-if" analysis, an entrepreneur can see the possible consequences of reducing prices or increasing inventory.

4. The bank has agreed to lend the firm $100,000 at an annual interest rate of 12 percent.
5. Assume that the income tax rate will be 25 percent; that is, taxes will be 25 percent of earnings before taxes (taxable income).

Given these estimates, Oakcrest's net income may be forecasted as shown in Figure 11-8.

Projecting the firm's income involved the following steps:

1. Calculations begin with the assumed sales projections (line 1).
2. The expected total cost of goods sold (line 4) and the total operating expenses (line 8) are computed for the projected level of sales. Subtracting these costs and expenses from sales provides the firm's operating profits, or earnings before interest and taxes (line 9).
3. The interest expense for each year (line 10) is calculated next. In this case, the annual interest expense is $12,000 (0.12 × $100,000).
4. The final computation is subtracting estimated income taxes. Here the tax rate is 25 percent of earnings before taxes. Note that taxes are zero for the first year because of the $37,000 loss. Typically, when a company has a loss from its operations it owes no taxes for that year, and the tax laws allow it to apply the loss against income in following years. For simplicity, it is assumed here that the loss in the first year cannot be carried forward to the second year.

The computations in Figure 11-8 indicate that Oakcrest will lose $37,000 in its first year, followed by a positive net income of $28,500 in its second year. A startup company typically experiences losses for a period of time, frequently for as long as two or three years.[2] In a real situation, the entrepreneur would want to project the profits of a new company three to five years into the future, as opposed to the two-year projection for Oakcrest. However, this example does illustrate an approach for projecting profits, regardless of the length of the forecast.

	Year 1	Year 2	
Sales revenue	$250,000	$400,000	Line 1
Cost of goods sold:			
Fixed costs	$100,000	$100,000	Line 2
Variable costs (20% of sales)	50,000	80,000	Line 3
Total cost of goods sold	$150,000	$180,000	Line 4
Gross profits	$100,000	$220,000	Line 5
Operating expenses:			
Fixed expenses	$ 50,000	$ 50,000	Line 6
Variable expenses (30% of sales)	75,000	120,000	Line 7
Total operating expenses	$125,000	$170,000	Line 8
Operating profits	($ 25,000)	$ 50,000	Line 9
Interest expense (12% interest rate)	(12,000)	(12,000)	Line 10
Earnings before taxes	($ 37,000)	$ 38,000	Line 11
Taxes (25% of earnings before taxes)	0	(9,500)	Line 12
Net income	($ 37,000)	$ 28,500	Line 13

Figure 11-8

Projected Income Statements for Oakcrest Products, Inc.

Action Report

ENTREPRENEURIAL EXPERIENCES

A Company Failing from Too Much Success

Some firms fail because sales never become high enough to cover fixed costs, much less provide a good profit. Other firms fail because they are allowed to grow at a faster rate than can be sustained with available financing. That is, they fail to anticipate the cash-flow requirements associated with high sales growth. The result can be disastrous, as the following situation illustrates.

> When Harvey Harris started selling ... personalized calendars in 1992, he anticipated strong demand.... But not so strong that it would ruin him.
>
> In January [1995], his Oklahoma City–based concern, Grandmother Calendar Co., went out of business. Mr. Harris blames the company's demise on an excess of success. "I'm a salesman, and a good one, [who] started this company up and it exploded and just went crazy," he told the local newspaper.
>
> In the period leading up to Christmas, things began to fall apart. Orders came in much faster than Mr. Harris could fill them, so he diverted money needed for day-to-day expenses to expand capacity, according to some employees. He leased more production and bought additional equipment. Output doubled to 300 calendars a day—but orders were coming in at a rate of 1,000 a day.
>
> Equipment began to fail from overuse. Output from the scanners overloaded the printers. And quality suffered, with Mr. Harris so desperate to speed up production that he allowed calendars with misspellings and poor colour quality to be shipped anyway, says Johnna Pulis, a former scanner operator.
>
> In addition, the $20 for the basic item, which undercut most competitors by about $5, may have been too low, especially considering the complexity of the process.
>
> Looking back, Mr. Harris may have been insufficiently capitalized, having used his own savings and a loan from his father to get the business off the ground. Moreover, most customers paid for the additional options by credit card, and the credit-card companies didn't pay Grandmother until the finished product was shipped.
>
> When companies suddenly get a big influx of orders, working capital often runs out, management is strained, and computer systems get overloaded, says Gary Thompson, a principal with consulting firm Towers Perrin. "It can all happen at once."

Source: "A Company Failing from Too Much Success," *The Wall Street Journal*, March 17, 1995, p. B2.

3 Estimate the assets needed and the financing required for a new venture.

A FIRM'S FINANCIAL REQUIREMENTS

It is now time to shift attention from forecasting the startup's profits to estimating its financial requirements over the first few years. The specific needs of a proposed venture govern the nature of its initial financial requirements. If the firm is a food store, financial planning must provide for the building, cash registers, shopping carts, shelving, inventory, office equipment, and other items required for this type of operation. An analysis of capital requirements for this or any other type of business must consider how to finance (1) the necessary investments and expenses incurred to start the company and allow it to grow and (2) the owners' personal expenses if other income is not available for living purposes. Let's look at how an entrepreneur could estimate the financial requirements of a new venture.

Estimating a Firm's Financial Requirements

When estimating the magnitude of capital requirements for a startup, an entrepreneur might find a crystal ball useful. The uncertainties surrounding an entirely new venture make estimation difficult. Even for an established business, forecasting is never exact. Nevertheless, when seeking initial capital, the entrepreneur must be ready to answer the questions "How much financing is needed?" and "For what purpose?"

The amount of capital needed by new businesses varies considerably. High-technology businesses—such as computer manufacturers, designers of semiconductor chips, and gene-splicing companies—often require several million dollars in initial financing. Most service businesses, on the other hand, require very little initial capital.

An entrepreneur may use a double-barrelled approach to estimating capital requirements by (1) using industry standard ratios to estimate dollar amounts and (2) cross-checking those dollar amounts by break-even analysis and empirical investigation. Industry Canada, Statistics Canada, Dun & Bradstreet, banks, trade associations, and similar organizations compile industry standard ratios for numerous types of businesses. If standard ratios cannot be located, then common sense and educated guesswork must be used to estimate capital requirements.

ESTIMATING ASSET REQUIREMENTS The key to effectively forecasting asset requirements is understanding the relationship between projected sales and needed assets. A firm's sales are the primary driving force of future asset needs. In other words, a sales increase causes an increase in a firm's asset requirements, which in turn creates a need for more financing. Figure 11-9 depicts these relationships.

Since asset needs tend to increase as sales increase, a firm's asset requirements may be estimated as a percentage of sales. Therefore, if future sales have been projected, a ratio of assets to sales can be used to estimate asset requirements. For example, if sales are expected to be $1 million and if assets in this particular industry tend to run about 50 percent of sales, a firm's asset requirements would be estimated to be $500,000 (0.50 × $1,000,000).

Although the assets-to-sales relationship varies over time and with individual firms, it tends to be relatively constant within an industry. For example, the assets-to-sales relationship for grocery stores is on average around 20 percent, compared with 65 percent for oil and gas companies.

This method, called the **percentage-of-sales technique,** is also used to project individual asset investments. For example, a typical relationship exists between the amount of accounts receivable and the amount of sales.

To illustrate use of the percentage-of-sales technique for forecasting purposes, consider the following example. Katie Dalton is planning to start a new business, Trailer Craft, Inc., to produce small trailers to be pulled behind motorcycles. After studying a similar company in a different state, she believes the business could generate sales of approximately $250,000 in the first year and have significant growth potential in following years. Based on her investigation of the opportunity, Dalton estimated the requirements for cash, accounts receivable, and inventories as a percentage of sales for the first year as follows:

percentage-of-sales technique
a method of forecasting asset investments and financing requirements

Figure 11-9

Sales–Assets Financing Relationships

Assets	Percentage of Assets to Sales
Cash	5
Accounts receivable	10
Inventories	25

Dalton searched for a manufacturing facility and found a suitable building for about $50,000. Given anticipated sales of $250,000 and the assets-to-sales relationships shown, the forecasted asset requirements for Trailer Craft are as follows:

Cash	$ 12,500	(5% of sales)
Accounts receivable	25,000	(10% of sales)
Inventories	62,500	(25% of sales)
Total current assets	$100,000	
Fixed assets (facility)	50,000	(Estimated cost)
Total assets required	$150,000	

Thus, Dalton might expect to need $150,000 in assets, some immediately and the rest as the firm continues its first year of operation. While the figures used to obtain this estimate are only rough approximations, the estimate should be relatively close if Dalton has identified the assets-to-sales relationships correctly and if sales materialize as expected. How to finance asset needs will be discussed later in this chapter, while specific options will be examined in Chapter 12.

It is important to note that the asset-to-sales relationship can also be expressed as a turnover ratio. The turnover ratio represents sales divided by assets, rather than assets divided by sales. For example, instead of saying that inventories will be about 25 percent of sales, we could say that the inventories will "turn over" four times per year. That is,

$$\frac{Sales}{Inventories} = 4$$

In our Trailer Craft example,

$$\frac{\$250,000}{Inventories} = 4$$

Therefore,

$$Inventories = \frac{\$250,000}{4}$$
$$= \$62,500$$

Thus, Trailer Craft's inventories would equal $62,500, which is the same answer that was reached using the percentage-of-sales technique, just calculated a bit differently.

liquidity
the ability of a firm to meet maturing debt obligations by having adequate working capital available

LIQUIDITY CONSIDERATIONS IN STRUCTURING ASSET NEEDS The need for adequate working capital, as represented by a firm's **liquidity,** deserves special emphasis. A common weakness in small business financing is a disproportionately small investment in current assets relative to the investment in fixed assets. Too much money is thus tied up in assets that are difficult to convert to cash, and the business must depend on daily receipts to meet the obligations coming due from day to day. A slump in sales or unexpected expenses may force the firm into bankruptcy.

The lack of flexibility associated with investment in fixed assets suggests the desirability of minimizing this type of investment. For example, owners must frequently choose between renting or buying business property. For the majority of

Leasing physical assets such as buildings and equipment frees up cash for daily business operations. It also allows the entrepreneur some flexibility should the business be less successful than anticipated.

new small firms, renting is the better alternative. A rental arrangement not only reduces the initial cash outlay but also provides flexibility that is helpful if the business is more successful or less successful than anticipated.

Identifying the Types of Financing

We have discussed the use of the relationship between assets and sales to estimate a firm's asset requirements. However, money must be found with which to purchase these assets. In other words, for every dollar of assets, there must be a corresponding dollar of financing. Certain guidelines, or principles, should be followed in financing a firm. Here are five such guidelines:

1. The more assets needed by a firm, the greater its financial requirements. Thus, a firm that is growing rapidly in sales has greater asset requirements and, consequently, greater pressure to find the necessary financing.
2. A company should finance its growth in a way that maintains a proper degree of liquidity. A conventional measurement of liquidity is the current ratio, which compares a firm's current assets (mainly cash, accounts receivable, and inventories) to its current liabilities (short-term debt). The **current ratio** is calculated as follows:

$$\text{Current ratio} = \frac{\text{Current assets}}{\text{Current liabilities}}$$

current ratio
a measure of a company's relative liquidity, determined by dividing current assets by current liabilities

 For example, to ensure payment of short-term debts as they come due, an entrepreneur might maintain a current ratio of 2—that is, have current assets that are worth twice as much as current liabilities.
3. The amount of total debt that can be used in financing a business is limited by the amount of equity provided by the owners. A bank will not lend all the money needed to finance a company—owners must put some of their own money into the venture. Thus, an initial business plan may specify that at least half of the firm's financing will come from equity and the remaining half will be financed with debt.

4. Some short-term debt arises spontaneously as the firm grows—thus the name **spontaneous financing.** These sources of financing increase as a natural consequence of an increase in the firm's sales. For example, an increase in sales requires more inventories, causing accounts payable to increase. Typically, spontaneous sources of financing average a certain percentage of sales.

5. There are two sources of equity capital: external and internal. The equity in a company comes initially from the investment the owners make in the firm. These funds represent **external equity.** After the company is in operation, additional equity may come from **profit retention,** as profits are retained within the company rather than distributed to the owners. This latter source is called **internal equity.** For the typical small firm, internal equity is the primary source of equity for financing growth. (Be careful not to think of retained profits as a big cash resource. As already noted, a company can have a large amount of earnings and no cash to reinvest. This problem will be discussed further in Chapters 22 and 23.)

In summary,

$$
\begin{array}{c}
\text{Total} \\
\text{asset} \\
\text{requirements}
\end{array}
=
\begin{array}{c}
\text{Total} \\
\text{sources} \\
\text{of financing}
\end{array}
=
\begin{array}{c}
\text{Profits} \\
\text{retained} \\
\text{within the} \\
\text{business}
\end{array}
+
\begin{array}{c}
\text{Spontaneous} \\
\text{sources} \\
\text{of financing}
\end{array}
+
\begin{array}{c}
\text{External} \\
\text{sources} \\
\text{of financing}
\end{array}
$$

This equation captures the essence of forecasting financial requirements. The entrepreneur who thoroughly understands these relationships is better able to forecast his or her firm's financial requirements. Recall that for Trailer Craft, Inc., prospective owner Katie Dalton has projected asset requirements of $150,000 on the basis of $250,000 in sales (see page 240). In addition, Dalton has made the following observations:

- Earnings after taxes are estimated to be about 12 percent of sales; that is, $250,000 of sales should result in after-tax profits of $30,000 ($0.12 \times $250,000).
- Dalton has negotiated with a supplier to extend credit on inventory purchases; as a result, accounts payable will average about 8 percent of sales.
- Accruals (unpaid taxes or unpaid wages, for example) should run approximately 4 percent of annual sales.
- Dalton plans to incorporate the business and invest $40,000 of her personal savings in the venture in return for 10,000 shares of common stock.[3]
- The bank has agreed to provide a short-term line of credit of $20,000 to Trailer Craft, which means that the firm can borrow up to $20,000 as the need arises. However, when the firm has excess cash, it may choose to pay down the line of credit. For example, during the spring and summer business is particularly brisk, and Trailer Craft may need to borrow the entire $20,000 to buy inventory and extend credit to customers. However, during the winter months, a slack time, less cash will be needed and the loan balance could possibly be reduced.
- The bank has also agreed to help finance the purchase of the building for manufacturing and warehousing the firm's product. Of the $50,000 needed, the bank will lend the firm $35,000, with the building serving as collateral for the loan. The loan will take the form of a 25-year mortgage.
- As conditions for lending the money to Trailer Craft, the bank has imposed two restrictions: (1) the firm's current ratio should not fall below 1.75, and (2) no more than 60 percent of the firm's asset requirements should come from debt, either short-term or long-term (that is, total debt to total assets should be no more than 60 percent). Failure to comply with either of these conditions will result in the bank loans coming due immediately.

From the foregoing information, Dalton can estimate the financial sources for Trailer Craft as follows:

- Accounts payable: 0.08 × $250,000 in sales = $20,000
- Accruals: 0.04 × $250,000 in sales = $10,000
- Credit line: Per the agreement with the bank, Trailer Craft may borrow up to $20,000. Any additional financing must come from other sources.
- Long-term liability: The bank has agreed to lend Trailer Craft $35,000 for the purchase of real estate.
- Equity: By the end of the first year, the firm's equity should be around $70,000. This consists of the $40,000 originally invested in the company by the owner, plus the projected $30,000 in after-tax profits for the year. This $30,000 is to be retained within the company and not distributed to the owner.

Dalton can now formulate the projected liabilities and equity section of the firm's balance sheet. The balance sheet also reflects the financial requirements for the firm for the first year of business. These financial requirements are shown in the bottom portion of Figure 11-10, which shows Trailer Craft's projected balance sheet.

Two comments need to be made about the projected balance sheet in Figure 11-10. First, uses must always equal sources. Therefore, assets must equal liabilities plus equity. For Trailer Craft, asset requirements are estimated to be $150,000 by the end of the first year; thus, liabilities and equity must also total $150,000. For this to happen, only $15,000 of the $20,000 credit line is needed to bring the total liabilities and equity to $150,000. Second, if all goes as planned, Trailer Craft will be able to satisfy the banker's loan restrictions in terms of both the current ratio and the debt-to-total-assets ratio. From the balance sheet, these ratios can be computed as follows:

$$\text{Current ratio} = \frac{\text{Current assets}}{\text{Current liabilities}}$$

$$= \frac{\$100,000}{\$45,000}$$

$$= 2.22$$

and

$$\text{Debt-to-total-assets ratio} = \frac{\text{Total debt}}{\text{Total assets}}$$

$$= \frac{\$80,000}{\$150,000}$$

$$= 0.533, \text{ or } 53.3\%$$

The current ratio then is 2.22, above the bank's requirement of at least 1.75, and the debt ratio (debt as a percentage of total assets) is 53.3 percent, below the maximum limit imposed by the bank of 60 percent. Both outcomes fall within the bank's restrictions.

Finally, we should note that the forecasting process involves subjective judgment in terms of making predictions. The overall approach is straightforward—entrepreneurs make assumptions, and, based on these assumptions, they determine the financing requirements. But entrepreneurs may be tempted to overstate their expectations in order to acquire the necessary financing. There are two reasons not to fall prey to this temptation. First, not delivering on promises may place entrepreneurs in a situation where they are unable to honour future financial commitments. In such cases, it would be better not to have received the financing than to take the money and not repay it as promised. Second, intentionally overstating expectations to gain access to financing is unethical.

Assets:	
Cash	$ 12,500
Accounts receivable	25,000
Inventories	62,500
Total current assets	$100,000
Fixed assets (machinery)	50,000
Total assets	$150,000
Liabilities:	
Accounts payable	$ 20,000
Accruals	10,000
Credit line	15,000
Total current liabilities	$ 45,000
Long-term liabilities	35,000
Total liabilities	$ 80,000
Equity:	
Common stock	$ 40,000
Retained earnings	30,000
Total equity	$ 70,000
Total liabilities and equity	$150,000

Provision for Personal Expenses

Provision must be made for the owner's personal living expenses during the initial period of operation of many startups. Whether or not these expenses are recognized as part of the business's capitalization, they must be considered in its financial plan. Inadequate provision for personal expenses will inevitably lead to a diversion of business assets and a departure from the financial plan. Therefore, failure to incorporate these expenses into the plan as a cash outflow raises a red flag to any prospective lender or investor.

This chapter has presented a considerable amount of information regarding financial planning for a new company. The topics covered here will serve as a foundation for the entrepreneur's search for financing, which is examined in Chapter 12.

Looking Back

1 Describe the purpose and content of financial statements.
- An income statement presents the financial results of a firm's operations over a given time period: the activities involved in selling the product, producing or acquiring the goods or services sold, operating the firm, and financing the firm.
- A balance sheet provides a snapshot of a firm's financial position at a specific point in time: the amount of assets the firm owns, the amount of liabilities, and the amount of owners' equity.
- The income statement does not measure a firm's cash flows because it is calculated on an *accrual* basis rather than on a *cash* basis.
- A cash-flow statement presents the sources and uses of a firm's cash flow for a given period of time; it involves calculating a firm's cash flow from operations, less cash invested in assets, plus or minus changes in cash from borrowing or repaying debt, plus cash from issuing new stock, less any payment of dividends.

2 Explain how to forecast a new venture's profitability.
- Estimating a company's future profit begins with projecting anticipated level of sales.
- Fixed and variable operating expenses are based on the projected level of sales and then deducted from sales to obtain forecasted profit.

3 Estimate the assets needed and the financing required for a new venture.
- Funding for a new venture should cover its asset requirements and also the personal living expenses of the owner.
- A direct relationship exists between sales growth and asset needs; as sales increase, more assets and more financing are required.
- The two basic types of capital used in financing a company are debt financing and ownership equity.

New Terms and Concepts

financial statements (accounting statements)

income statement (profit and loss statement)

cost of goods sold

gross profit

operating expenses

operating income (earnings before interest and taxes)

financing costs

net income available to owners (net income)

balance sheet

current assets (working capital)

accounts receivable

inventory

prepaid expenses

fixed assets

other assets

debt capital

current liabilities (short-term liabilities)

accounts payable (trade credit)

other payables

accrued expenses

short-term notes

long-term liabilities

mortgage

owners' equity

retained earnings

cash-flow statement

accrual-basis accounting

depreciation expense

cash-basis accounting

cash flow from operations

cash flow from investment activities

cash flow from financing activities

pro forma financial statements

percentage-of-sales technique

liquidity

current ratio

spontaneous financing

external equity

profit retention

internal equity

You Make the Call

Situation 1 In 1996, J.T. Rose purchased a small business, the Baugh Company. The firm has been profitable, but Rose has been disappointed by the lack of cash flow. She had hoped to have about $10,000 a year available for personal living expenses. However, there never seems to be much cash available for purposes other than business needs. In a recent visit, Rose asked you to examine the following balance sheet and explain why she is making a profit yet does not have any discretionary cash for personal needs. She observed, "I thought that I could take the profits and add depreciation to find out how much cash flow I was generating. However, that never seems to be the case. What's happening?"

Balance Sheet for the Baugh Company for 1997 and 1998

	1997	1998
Cash	$ 8,000	$ 10,000
Accounts receivable	15,000	20,000
Inventory	22,000	25,000
Current assets	$45,000	$ 55,000
Gross fixed assets	50,000	55,000
Accum. depreciation	−15,000	−20,000
Net fixed assets	$35,000	$ 35,000
Other assets	12,000	10,000
Total assets	$92,000	$100,000
Accounts payable	$10,000	$ 12,000
Accruals	7,000	8,000
Short-term notes	5,000	5,000
Total current liabilities	$22,000	$ 25,000
Long-term liabilities	15,000	15,000
Total liabilities	$37,000	$ 40,000
Equity	55,000	60,000
Total liabilities and equity	$92,000	$100,000
Sales		$175,000
Cost of goods sold		−105,000
Gross profit		$ 70,000
Depreciation		−5,000
Administrative expenses		−20,000
Selling expenses		−26,000
Total operating expenses		$ 51,000
Operating income		$ 19,000
Interest expense		−3,000
Earnings before taxes		$ 16,000
Taxes		−8,000
Net income		$ 8,000

Question 1 From the information provided by the balance sheet, what would you tell Rose? (As part of your answer, develop a cash-flow statement.)

Question 2 How would you describe the primary sources and uses of cash for the Baugh Company?

Situation 2 Maria Simonetti, a mother and housewife, has always had a special interest in arts and crafts. For the last several years, she has created crafts at home and travelled occasionally to arts and crafts shows to sell her wares. Recently, Simonetti decided to open an arts and crafts shop to sell supplies and finished crafts. She lives in a small rural community and knows of other women who produce craft items that could supplement her own products. Simonetti believes her shop could be successful if several artists would display their work. She knows of a vacant building in town that would be an ideal location.

Question 1 What do you see as the nature of Simonetti financial requirements?

Question 2 Is this venture too small to justify preparation of a financial plan? Why or why not?

Situation 3 The firm Trailer Craft, Inc., used as an example in this chapter, is an actual firm. Some of the facts were changed to maintain confidentiality. In reality, Stuart Hall has bought the company from its founding owners and is moving its operations to his hometown. Although we estimated the firm's asset needs and financing requirements, we have no certainty that these projections will be realized. The figures used represent the most likely case. However, Hall has also made some projections that he considers to be the worst-case and best-case sales and profit figures. If things do not go well, the firm might sell only $150,000 in its first year and earn only 10 percent on each sales dollar. However, if the potential of the business is realized, Hall believes that sales could be as high as $400,000, with a profit-to-sales ratio of 15 percent. If he needs any additional financing beyond the existing line of credit, he could conceivably borrow another $5,000 in short-term debt from the bank by pledging some personal investments. Any additional financing will need to come from Hall himself by increasing his equity stake in the business.

Source: Personal visit with Stuart Hall. Permission granted to use as example, 1994. (Numbers are hypothetical.)

Question Assuming that all the other relationships hold, as given in the discussion of Trailer Craft in this chapter, how will Hall's projections affect the balance sheet? Redo the balance sheet, and compare your results with the original projected balance sheet shown in Figure 11-10 .

DISCUSSION QUESTIONS

1. What is the relationship between an income statement and a balance sheet?
2. Explain the purpose of the three main types of financial statements.
3. Distinguish among (a) gross profit, (b) operating profit (earnings before interest and taxes), and (c) net income (net profit).
4. Why are cash flow and profit not equal?
5. What determines a company's profitability?
6. Describe the process for estimating the amount of assets needed for a new venture.
7. Suppose that a retailer's estimated sales are $900,000 and the standard sales-to-inventory ratio is 6. What dollar amount of inventory should be planned on for the new business?
8. Distinguish between owners' equity and debt capital.
9. Distinguish between spontaneous and nonspontaneous financing and between internal and external equity.
10. How are a startup's financial requirements estimated?

EXPERIENTIAL EXERCISES

1. Interview an owner of a small firm about the financial statements used in his or her business. Ask the owner how important financial data are to decision-making.

2. Acquire a small company's financial statements. Review the statements and describe the firm's financial position. Find out if the owner agrees with your conclusions.

3. Industry Canada, Statistics Canada, and Dun & Bradstreet compile financial information about many companies. They provide, among other information, income statements and balance sheets for an average firm in an industry. Go to the library and find one of these data sources. Then choose two industries and, for each industry, compute the following data:

 a. The percentage of firms' assets in each industry that are invested in (1) current assets and (2) fixed assets (plant and equipment)
 b. The percentage of the two industries' financing that comes from (1) spontaneous financing and (2) internal equity
 c. The cost of goods sold and the operating expenses as percentages of sales
 d. The total assets as a percentage of sales

 Given your findings, how would you summarize the differences between the two industries?

4. Obtain the business plan of a firm that is three to five years old. Compare the techniques used in the plan for forecasting the firm's profits and financing requirements with those presented in this chapter. If the information is available, compare the financial forecasts with the eventual outcome. What accounts for the differences?

Exploring the

5. Search the Web for sites on "small business financing." Report your findings to the class.

 CASE 11
Acumen Partners (p. 618)

The Business Plan

LAYING THE FOUNDATION
Asking the Right Questions

As part of laying the foundation to preparing your own business plan, you will need to develop the following pro forma financial statements and accompanying information:

- Historical financial statements (if applicable) and five years of pro forma financial statements, including balance sheets, income statements, and cash-flow statements
- Monthly cash budgets for one year in the future and quarterly for the second year. (See Chapter 23 for an explanation of cash budgets.)
- Profit and cash-flow break-even analysis. (See Chapter 14 for an explanation of break-even analysis.)
- Financial resources required now and in the future, detailing the intended use of any funds being requested
- Underlying assumptions for all pro forma statements
- Current and planned investments by the owners and investors

USING BizPlanBUILDER

If you are using BizPlan*Builder,* refer to Part 3 for information that should be included in the business plan as it relates to financial planning. Then turn to Part 2 for instructions on using the BizPlan software to prepare the pro forma financial statements.

Finding
Sources of Financing

A former graphic designer with the National Film Board, Daniel Langlois began creating his own software when he couldn't get the effects he wanted with existing products. To make his new company, Softimage Inc., come alive he needed to find investors who believed in the technology.

In 1986 he found a group of individuals willing to invest a total of $350,000 to make his idea a reality. By 1992, Softimage could boast sales of $9.7 million U.S. and had assisted with special effects for *Jurassic Park* and *Death Becomes Her*.

Looking Ahead

After studying this chapter, you should be able to:

1 Evaluate the choice between debt financing and equity financing.

2 Contrast the primary sources of financing used by startups and by existing firms.

3 Describe various sources of financing available to small firms.

4 Discuss the most important factors in the process of obtaining startup financing.

In Chapter 11, we answered two questions about financing a small company, especially a startup firm: (1) *How much* financing will be needed? (2) What *type* of financing might be available? In answering these two questions, we identified three basic types of financing: spontaneous financing, which comes from sources that automatically increase with increases in sales; profit retention, which requires owners to forego taking cash out of the business and let it remain within the firm to finance growth; and external financing, which comes from outside investors. Once the necessary amount of financing is known, sources of funds must be identified. But before looking at specific sources, the entrepreneur must ask, "Should I use debt or equity financing?" Most capital sources specialize in providing either one or the other, but generally not both.

1 Evaluate the choice between debt financing and equity financing.

DEBT OR EQUITY FINANCING?

Assume that a firm needs $100,000 in outside financing. The firm can borrow the money (debt financing), issue common stock (equity), or use some combination of the two (debt and equity). The decision whether to use debt or equity financing depends to a large extent on the type of business, the firm's financial strength, and

the current economic environment—that is, whether lenders and investors are optimistic or pessimistic about the future. It also depends on the owner's personal feelings about debt and equity. Given identical conditions, one entrepreneur will choose debt and another equity—and both can be right.

Choosing between debt and equity involves tradeoffs for owners with regard to potential profitability, financial risk, and voting control. Borrowing money (debt) rather than issuing common stock (owner's equity) increases the potential for higher rates of return to owners. Also, borrowing allows owners to retain voting control of the company. However, debt does expose them to greater financial risk. On the other hand, issuing stock rather than increasing debt limits the potential rate of return to the owners and requires them to give up some voting control in order to reduce risk.

The following discussion will consider each of these elements—potential profitability, financial risk, and voting control.

Potential Profitability

To illustrate how the choice between debt and equity affects potential profitability, let's consider some facts about the Somchai Company, a new firm that's still in the process of raising needed capital.

- The owners have already invested $100,000 of their own money in the new business. To complete the financing, they need another $100,000.

- If the owners raise the money needed by issuing common stock, new outside investors will receive 30 percent of the outstanding stock. (Even though these new investors will have contributed half the money required, they do not necessarily expect half the stock, because the original owners have contributed "sweat equity"—that is, time and effort to start the business.)
- If Somchai borrows the money, the interest rate on the debt will be 10 percent, or $10,000 in interest each year ($0.10 \times \$100,000$).
- Estimates suggest that the firm will earn $28,000 in operating profits (earnings before interest and taxes) each year, representing a 14 percent return on the firm's assets of $200,000 ($0.14 \times \$200,000 = \$28,000$).

If the firm issues stock, its balance sheet will read as follows:

Total assets	$200,000
Debt	$ 0
Equity	$200,000
Total debt and equity	$200,000

But, if the firm borrows money, the balance sheet will appear as follows:

Total assets	$200,000
Debt (10% interest rate)	$100,000
Equity	100,000
Total debt and equity	$200,000

Given the above information and assuming no taxes (just to keep things simple), the firm's income statement under the two financing plans will be as follows:

	Equity	*Debt*
Operating income	$28,000	$28,000
Interest expense	0	10,000
Net income	$28,000	$18,000

As this income statement information reveals, net income is greater if the firm finances with equity rather than with debt. However, the rate of return on the owners' investment, which is more important than the absolute dollar income number, is greater when financing with debt. Using the following equation, we see that the owners' return on equity investment is 18 percent if debt is issued—and only 14 percent if equity is issued:

$$\text{Owners' return on equity investment} = \frac{\text{Net income}}{\text{Owner's investment}}$$

If equity is issued,

$$\text{Owners' return on equity investment} = \frac{\$28,000}{\$200,000} = 0.14, \text{ or } 14\%$$

If debt is issued,

$$\text{Owners' return on equity investment} = \frac{\$18,000}{\$100,000} = 0.18, \text{ or } 18\%$$

In other words, if equity financing is used, the owners will earn $14 for every $100 invested; if debt is used, however, the owners will earn $18 for every $100 invested. Thus, in terms of the rate of return on their investment, the owners are better off borrowing money at a 10 percent annual interest rate than issuing stock to new owners who will share in the profits.

As a general rule, as long as a firm's return on its assets (operating income ÷ total assets) is greater than the cost of the debt (interest rate), the owners' return on equity investment will be increased as the firm uses more debt. Somchai hopes to earn 14 percent on its assets but pay only 10 percent in interest for the debt financing. Using debt, therefore, increases the owners' opportunity to enhance the rate of return on their investment.

Financial Risk

If debt is so beneficial to the rate of return, why wouldn't Somchai's owners use even more debt and less equity? Then the rate of return on the owners' investment would be even higher. For example, if the Somchai Company financed with 90 percent debt and 10 percent equity—$180,000 in debt and $20,000 in equity—the firm's net income would be $10,000, computed as follows:

Operating income	$28,000
Interest expense (0.10 × $180,000)	18,000
Net income	$10,000

With $10,000 in net income and the owners' investment only $20,000, the return on the equity investment would be 50 percent ($10,000 ÷ $20,000).

However, in spite of this higher expected rate of return for the owners, there is a good reason to limit the amount of debt: *Debt is risky.* Debt is hard and demanding. One entrepreneur has likened it to ice—cold and hard. If the firm fails to earn profits, creditors still insist on their interest payments. Debt demands its pound of flesh from the owners regardless of their firm's performance. In an extreme case, creditors can force a firm into bankruptcy if it fails to honour its financial obligations.

Equity, on the other hand, is less demanding. If a firm does not reach its goal for profits, an equity investor must accept the disappointing results and hope for better results next year. Equity investors cannot demand more than what is earned.

Another way to view the negative side of debt is to contemplate what happens to the return on an equity investment if a company has a bad year. Let's consider what would happen if the Somchai Company experienced poor results. Instead of earning 14 percent on its assets as hoped, or $28,000 in operating profits, say the firm made a mere $2,000, or only 1 percent on its assets of $200,000. The owners' return would again depend on whether the firm used debt or equity to finance the second $100,000 investment in the company. The results would be as follows:

	Equity	*Debt*
Operating income	$2,000	$ 2,000
Interest expense	0	10,000
Net income	$2,000	($ 8,000)

Action Report

ENTREPRENEURIAL EXPERIENCES

Building a Company with Debt: An Example from Thailand

The story that follows was told by Supranee Siriarphanon, a young entrepreneur in Thailand. While many countries in Southeast Asia during the 1970s and 1980s were opting for communism, the Thai government chose a free market system. The individual freedoms permitted within Thailand, along with Siriarphanon's personal determination and willingness to take risks, were a great combination for a successful entrepreneurial venture. (Dollar equivalents for monetary amounts expressed in terms of the Thai currency, the baht, have been calculated at the rate 18 baht = 1 Canadian dollar and rounded to the nearest hundred dollars.)

I was born in Bangkok, Thailand—the youngest of 11 children of a Chinese family that immigrated to Thailand following World War II.... We were extremely poor, and as a small child, I worked as a labourer in my father's factory. However, I eventually attended King Mongkut's Institute of Technology, where I graduated with honours in architecture. Following graduation, I became the head designer for a furniture and interior decorating company. In 1989, my husband, Sompong Pholchareoncharit, and I started SPP Ceramics Co., Ltd., a ceramics manufacturer, located in Northern Thailand.

To begin, we invested 400,000 baht [$22,200] from personal savings and borrowed 500,000 baht [$27,800], with a house serving as collateral. We purchased land for the new business location worth 760,000 baht [$42,200]. Using the land as collateral, we acquired a 3 million baht [$166,700] loan from a local bank—2 million on a five-year payback and a 1 million baht line of credit. With the loan we built the facilities and a low-quality ceramic kiln from bricks, which left us with only 400,000 baht [a mere $22,200] for operating. The factory was opened in November 1989 with 25 employees.

We tried to compete in the domestic markets but found them to be very seasonal and price competitive. Sales occurred primarily at two times during the year—the new-year celebration and the "marrying season." ... We could not compete effectively with the larger ceramics companies, where competition was based on price cutting and by giving better credit terms to customers. At one point, we were forced out of the market by a large competitor. Consequently, we were not able to service our debt....

To this point, I had kept my job in Bangkok, because with my salary I could pay the wages of 50 employees at the factory. But I came to realize that we either needed to close the company or I needed to quit my job and join my husband full-time at the company. So I resigned from my job.

When I came on full-time, I carefully studied our strengths and weaknesses. About then, I attended a ceramics show in Europe. At the show, I became convinced that by changing our strategies, we could compete in the European markets....

Upon my return from Europe, we convinced our banker to loan us another 6 million baht [$333,300]. We then constructed the first fibre-glass kiln in Northern Thailand, receiving technical support from both the Thai and German governments.

The strategy worked. The changes allowed us to compete in the high end of the market in Europe, America, and Japan, which [were] much more profitable....We were able to cash-flow the operations, meet our loan payments, and even pull some money out of the business for personal financial security.

In 1995, we refinanced our loans to receive lower interest rates, this time borrowing 15 million baht [$833,300]—a 10 million baht term loan and a line of credit of 5 million baht. The loan came from the IFCT (Industrial Financial Corporation of Thailand, a financial institution that makes loans to small and mid-sized firms in Thailand). In making the loan, the IFCT valued the company at 24.5 million baht [over $1.3 million], which means our net worth is something in the order of 9.5 million baht [$528,000], a significant amount in a developing country. And I sleep a lot better now, too.

Source: Based on personal interviews with Supranee Siriarphanon, August 1995.

If the added financing came in the form of equity, the rate of return would be 2 percent. But if debt was used, the rate of return would be a negative 8 percent. These rates of return on equity investment are calculated as follows:

If equity is issued,

$$\frac{\text{Net income}}{\text{Owner's investment}} = \frac{\$2,000}{\$200,000} = 0.01, \text{ or } 1\%$$

If debt is issued,

$$\frac{\text{Net income}}{\text{Owner's investment}} = \frac{\$-8,000}{\$100,000} = -0.08, \text{ or } -8\%$$

While Somchai's owners prefer debt if the firm does well, they would now choose equity. Thus, the use of debt financing not only increases potential returns when a company is performing well, it also increases the possibility of lower, even negative, returns if the company doesn't attain its goals in a given year. That is, debt is a two-edged sword—it cuts both ways. If debt financing is used and things go well, they will go *very* well—but if things go badly, they will go *very* badly. In short, debt financing makes doing business more risky.

Voting Control

The third element in choosing between debt and equity concerns the degree of control retained by owners. Most owners of small firms resist giving up control to outsiders.

For the Somchai Company, raising new capital through equity financing meant giving up 30 percent of the firm's ownership, with the original owners still controlling 70 percent of the stock. However, many small firm owners are reluctant to give away *any* of the company's stock. They do not want to be accountable in any way to minority owners, much less take a chance of eventually losing control of the business.

Given this aversion to losing control, many small business owners choose to finance with debt rather than with equity. They realize that debt increases risk, but it also permits them to retain all the stock and full ownership.

SOURCES OF FINANCING

2 Contrast the primary sources of financing used by startups and by existing firms.

The initial financing of a small business is often patterned after a typical personal financing plan. A prospective entrepreneur will first use personal savings and then try to obtain loans from family and friends. Only if these sources are inadequate will the entrepreneur turn to more formal channels of financing, such as banks and outside investors.

Major sources of equity financing are personal savings, friends and relatives, private investors in the community, venture capitalists, and sale of stock in public equity markets (going public). Major sources of debt financing are individuals, business suppliers, asset-based lenders, commercial banks, and government-assisted programs.

Though the pool of capital available for startup companies may not be any larger in the 1990s than it was a decade earlier, the variety of options for financing is greater. As noted in *The Wall Street Journal*, "the greater variety of financing sources, with different missions and outlooks, makes it more likely that a venture will find money somewhere."[1]

Action Report

ENTREPRENEURIAL EXPERIENCES

Keeping Control of the Ownership of a Firm

One of the worst mistakes Bart Breighner believes he's made since founding Artistic Impressions, an art retail firm, nearly a decade ago, was undervaluing the stock he sold to raise early growth capital.

Breighner, the company's president, initially sold stock to five private investors. But as the company has grown (to $20 million in annual sales), that move has returned to haunt him. "I've offered several hundred thousand dollars to one investor who originally put in $45,000, but she just won't sell," he says. He has managed to buy out the other outside investors and restore his stake in the company to 87 percent.

Breighner concedes there's a bright side: "She doesn't hassle me, and she attends my shareholder meetings when I need her to." But he hopes to go public eventually, and he regrets having to shoulder all the business's financial risks only to have to share the ultimate rewards. Breighner says, "When I've had to borrow money, it's my name that's gone on the loan, not hers. I would have liked the opportunity to profit fully from the meteoric growth we've achieved."

Source: "Tomorrow's Loss," *Inc.*, Vol. 16, No. 14 (December 1994), p. 132.

The results of a 1994 Statistics Canada study on the primary sources of financing for small and medium-sized businesses are shown in Figure 12-1. Clearly, the largest part of the money came from either retention of profits or from financial institutions.

The third most important source was credit granted by suppliers. New businesses do not have profits from which to draw and bankers and suppliers may be reluctant to grant credit to businesses with an unproven track record. As a result, most new ventures are financed from the personal resources of the entrepreneur or by relatives and friends. This type of financing is referred to as "love money," as the financing is often given more on the basis of the family relationship or friendship than on the merit of the idea. If sufficient equity investment is made in the venture, bankers are often more comfortable lending to it.

We now turn our attention to locating specific sources of financing and describing some of the conditions and terms that an entrepreneur must understand before obtaining the financing. Figure 12-2 gives an overview of the financial sources that are discussed in this chapter. Keep in mind, however, that the use of these and other sources of funds is not limited to initial financing. These sources are also frequently used to finance growing day-to-day operating requirements and business expansions.

3 Describe various sources of financing available to small firms.

INDIVIDUALS AS SOURCES OF FUNDS

The search for financial support usually begins close to home. As we mentioned earlier, the aspiring entrepreneur frequently has three sources of early financing: (1) personal savings, (2) friends and relatives, and (3) other individual investors.

Source: John R. Baldwin, *Strategies for Success: A Profile of Growing Small and Medium-Sized Enterprises (GSMEs) in Canada* (Ottawa: Statistics Canada, Catalogue No. 61-523R, 1994).

Figure 12-1

Sources of Financing for Small and Medium-Sized Enterprises, 1992

Figure 12-2

Sources of Funds

Personal Savings

It is imperative that the entrepreneur have some personal assets in the business, and these typically come from personal savings. Indeed, personal savings is the most frequently used source of equity financing when starting a new company. With few exceptions, the entrepreneur must provide an equity base. In a new business, equity is needed to allow for a margin of error. In its first few years, a company can ill afford large fixed outlays for debt repayment. Also, a banker—or anyone else for that matter—will not lend a company money if the entrepreneur does not have his or her own money at risk.

A problem for many people who want to start a business is lack of sufficient personal savings for this purpose. It can be very discouraging when the banker asks, "How much will you be investing in the business?" or "What do you have for collateral to secure the bank loan you want?" There is no easy solution to this problem, which is faced by many entrepreneurs. Nonetheless, many successful business owners who lacked personal savings for a startup found a way to accomplish their goal of owning their own company. But it does require creativity and some risk taking. It may also mean finding a partner who can provide the financing or friends and relatives who are willing to help.

Friends and Relatives

At times, loans from friends or relatives may be the only available source of new financing. Such loans can often be obtained quickly, as this type of financing is based more on personal relationships than on extensive financial analysis. However, friends and relatives who provide business loans sometimes feel that they have the right to offer suggestions concerning the management of the business. Also, hard business times may strain the bonds of friendship. Nevertheless, if friends and relatives are the only available source of financing, the entrepreneur has no other alternative. To minimize the chance of damaging important personal relationships, however, the entrepreneur should plan for repayment of such loans as soon as possible. In addition, any agreements made should be put in writing, as memories tend to become fuzzy over time. It's best to clarify expectations up front rather than be disappointed or angry later.

Other Individual Investors

A large number of private individuals invest in others' entrepreneurial ventures. These are mostly people who have moderate to significant business experience but may also be affluent professionals, such as lawyers and physicians. This source of financing has come to be known as **informal capital,** in that no established marketplace exists in which these individuals regularly invest. Somewhat appropriately, these investors have acquired the label of **business angels.** While many high-profile investors exist in Canada, even more important are the numerous private investors across the country who, without fanfare, invest in thousands of new companies each year.

The total amount invested by business angels is not known with any certainty; however, it is very large. It is estimated that each year some 10,000 individuals in Canada make investments, mostly in new ventures, with the average investment being $100,000. These findings suggest an annual flow of informal equity capital of $1 billion. Venture capitalists, formally operating as investment groups expressly interested in new growth companies, invested only $659 million in 1995, with an average investment per business of about $1 million. Of that, only 47 percent, or $248 million, was funnelled into early stage investments.[2]

informal capital funds provided by wealthy private individuals to high-risk ventures, such as startups

business angels private investors who finance new,

Action Report

TECHNOLOGICAL APPLICATIONS

Searching for Investors on the World Wide Web

The World Wide Web would not yet be considered by most to be an effective way to identify prospective investors. But some companies—such as Prospector, an oil company located north of Houston, Texas, with revenues of $8 million in 1995—are beginning to give it a try. David H. Mangum, a consultant for Prospector who helps match potential investors with exploration companies, was convinced that the chances of picking up the right kind of Web user were great enough to justify an investment in the Web.

> *But after two months on the Web, Mangum had received no inquiries. "If you don't have flashing lights, people will just drive by you, and they won't know you're there," he says. He tried posting notes about the page elsewhere on the Internet—to no avail. Finally, Mangum guessed that his Internet provider wasn't doing enough to attract people to its Web sites. So he switched to a provider with more Web experience. During the first weekend, Mangum received 41 inquiries.*
>
> *Despite that encouraging sign, Prospector's president, Warren Evans, remains somewhat sceptical of the Web's likely payoff. "The users are just tire kickers. They're not there to invest." Still Evans says he is willing to sink $10,000 into the Web in the first year. After that, he will pull the plug if his advertising has not shown results.*

Source: Steven Dickman, "Catching Customers on the Web," *Inc.*, Vol. 17, No. 4 (Summer 1995), p. 58.

The traditional path to informal investors is through contacts with business associates, accountants, and lawyers. Recently, more formal angel networks have taken shape. In forums across the country, entrepreneurs make presentations to groups of private investors gathered to hear about new ventures. For example, the New Venture Profiles program associated with The University of Calgary's Faculty of Management offers qualified entrepreneurs an opportunity to meet a group of private investors. Such networks can greatly increase the odds of finding an investor. Other entrepreneurs are also a primary source of help in identifying prospective informal or private investors.

In addition to providing needed money, private investors frequently contribute know-how to a business. Many of these individuals invest in the type of business in which they have had experience. Although angel financing is easier to acquire than some of the more formal types of financing, informal investors can be very demanding. Thus, the entrepreneur must be careful in structuring the terms of the investor's involvement. A study by Freear, Sohl, and Wetzel investigated entrepreneurs' experiences with informal investors and summarized what the entrepreneurs would do differently:

- Try to raise more external equity earlier
- Work to present their case for funding more effectively
- Try to find more investors and to develop a broader mix of investors, with each one investing smaller amounts
- Be more careful in defining their relationships with individual investors before finalizing the terms of the agreement[3]

BUSINESS SUPPLIERS AND ASSET-BASED LENDERS AS SOURCES OF FUNDS

Companies with which a new firm will have business dealings can be primary sources of funds for inventories and equipment. Both wholesalers and equipment manufacturers/suppliers can provide trade credit (accounts payable) or equipment loans and leases.

Trade Credit (Accounts Payable)

trade credit
financing provided by a supplier of inventory to a given company, which sets up an account payable for the amount

Credit extended by suppliers is very important to a startup. In fact, trade (or mercantile) credit is small firms' most widely used source of short-term funds. **Trade credit** is of short duration—30 days is the customary credit period. Most commonly, this type of credit involves an unsecured, open-book account. The supplier (seller) sends merchandise to the purchasing firm; the buyer then sets up an account payable for the amount of the purchase.

The amount of trade credit available to a new firm depends on the type of business and the supplier's confidence in the firm. For example, distributors of sunglasses provide business capital to retailers by granting extended payment terms on sales made at the start of a season. The sunglasses retailers, in turn, sell to their customers during the season and make the bulk of their payments to the distributors at or near the end of the season. If a retailer's rate of inventory turnover is greater than the scheduled payment for the goods, cash from sales may be obtained even before paying the supplier.

Equipment Loans and Leases

Some small businesses, such as restaurants, use equipment that may be purchased on an instalment basis through an **equipment loan.** A down payment of 25 to 35 percent is usually required, and the contract period normally runs from 3 to 5 years. The equipment manufacturer or supplier typically extends credit on the basis of a conditional sales contract (or mortgage) on the equipment. During the loan period, the equipment cannot serve as collateral for another loan.

Instead of borrowing money from suppliers to purchase equipment, an increasing number of small businesses are beginning to lease equipment, especially computers, photocopiers, and fax machines.[4] Leases typically run for 36 to 60 months and cover 100 percent of the cost of the asset being leased, with a fixed rate of interest included in the lease payments. However, manufacturers of computers and industrial machinery, working hand-in-hand with banks or financing companies, are generally receptive to tailoring lease packages to the particular needs of customers.

It has been estimated that 80 percent of all companies lease some or all of their business equipment. Three reasons are commonly given for the increasing popularity of leasing: (1) the firm's cash remains free for other purposes; (2) lines of credit (a form of bank loan discussed later in this chapter) remain open; and (3) leasing provides a hedge against equipment obsolescence.

While leasing is certainly an option to be considered as a potential way to finance the acquisition of needed equipment, an entrepreneur should not simply assume that leasing is always the right decision. Only by carefully comparing the interest rates charged on a loan relative to the lease, the tax consequences of leasing versus borrowing, and the significance of the obsolescence factor can an owner make a good choice. Also, the owner must be careful about contracting for so much equipment that it becomes difficult to meet instalment or lease payments.

equipment loan
an instalment loan from a seller of machinery used by a business

Asset-Based Lending

Asset-based lending is typically financing secured by working-capital assets. Usually, the assets used as loan collateral are accounts receivable or inventory. However, assets such as equipment (if not leased) and real estate can also be used. Asset-based lending is a viable option for young, growing businesses that may be caught in a cash-flow bind.

Of the several categories of asset-based loans, the most frequently used is factoring. **Factoring** is an option that makes cash available to a business before accounts receivable payments are received from customers. Under this option, a factor (many of these firms are owned by bank-holding companies) purchases the accounts receivable, advancing to the business from 70 percent to 90 percent of the amount of an invoice. The factor, however, does have the option of refusing to advance cash on any invoice considered questionable. The factor charges a servicing fee, usually 2 percent of the value of the receivables, and an interest charge on the money advanced prior to collection of the receivables. The interest charge may range from 2 percent to 3 percent above the prime rate. Jennifer Barclay, the founder of a profitable apparel business with sales of $5 million, was struggling to pay the firm's suppliers on time. The reason for the problem, according to Barclay: "Our customers weren't paying us fast enough." Her solution was to sell the firm's accounts receivables to a factor.[5]

Another form of asset-based lending is a loan that uses inventories for collateral. In this case, the loan amount is typically about 50 percent of the inventory value. Nonleased equipment may also be used as collateral for an asset-based loan,

asset-based lending
financing secured by working-capital assets

factoring
obtaining cash by selling accounts receivable to another firm

with the loan amount being between 50 and 100 percent of the equipment value, depending on the situation.

COMMERCIAL BANKS AS SOURCES OF FUNDS

Commercial banks are the primary providers of debt capital to small companies. Although banks tend to limit their lending to providing for the working-capital needs of established firms, some initial capital does come from this source.

Types of Bank Loans

Three types of business loans that bankers tend to make are lines of credit, term loans, and mortgages.

line of credit
an informal agreement between a borrower and a bank as to the maximum amount of credit the bank will provide at any one time

LINES OF CREDIT A **line of credit** is an informal agreement or understanding between the borrower and the bank as to the maximum amount of credit the bank will provide the borrower at any one time. However, under this type of agreement, the bank has no legal obligation to provide the stated capital. (A similar arrangement that does legally commit the bank is a **revolving credit agreement.**) The entrepreneur should arrange for a line of credit in advance of actual need because banks extend credit only in situations about which they are well informed. Attempting to obtain a loan on a spur-of-the-moment basis, therefore, is generally ineffective.

revolving credit agreement
a legal commitment by a bank to lend up to a maximum amount

term loan
money lent for a 5- to 10-year term, corresponding to the length of time the investment will bring in profits

TERM LOANS Given certain circumstances, banks will lend money on a 5- to 10-year term. Such **term loans** are generally used to finance equipment with an economically useful life that corresponds to the loan's term. Since the economic benefits of investing in such equipment extend beyond a single year, a bank is willing to lend on terms that more closely match the cash flows to be received from the investment. It would be a mistake to borrow for a short term, such as six months, when the money is to be used to buy equipment that is expected to last five years. *Failure to match the loan's payment terms with the expected cash inflows from the investment is a frequent cause of financial problems for many small firms.* We cannot overemphasize the importance of synchronizing cash inflows with cash outflows when structuring the terms of a loan.

chattel mortgage
a loan for which items of inventory or other movable property serve as collateral

real-estate mortgage
a long-term loan for which real property is held as collateral

MORTGAGES Mortgages, which represent a long-term source of debt capital, come in two types: chattel mortgages and real-estate mortgages. A **chattel mortgage** is a loan for which certain items of inventory or other movable property serve as collateral. The borrower retains title to the inventory but cannot sell it without the banker's consent. A **real-estate mortgage** is a loan for which real property, such as land or a building, provides the collateral. Typically, these mortgages extend over 25 or 30 years.

Understanding a Banker's Perspective

To be effective in acquiring a loan, an entrepreneur needs to understand a banker's perspective about making loans. All bankers have two fundamental concerns when they make a loan: (1) how much income the loan will provide the bank, either in interest or in other forms of income (e.g., service charges, set-up fees, renewal fees), and (2) the possibility that the borrower will default on the loan. A

banker is not interested in taking large amounts of risk and will, therefore, design loan agreements so as to reduce the risk to the bank.

In making a loan decision, a banker looks at the proverbial "five Cs of credit": (1) the borrower's *character*, (2) the borrower's *capacity* to repay the loan, (3) the *capital* being invested in the venture by the borrower, (4) the *conditions* of the industry and the economy, and (5) the *collateral* available to secure the loan.

It is imperative that the borrower's character be above reproach. A bad credit record or any indication of unethical behaviour makes getting a loan extremely difficult. A borrower's capacity is measured by the banker's confidence in the firm's ability to generate the necessary cash flow to repay the loan. Steve Hnatiuk, manager of technology banking at the Toronto Dominion Bank centre in Burnaby, B.C., says "People seeking money must still be willing to commit their own resources and skills to the venture before a bank will, and they should have a very good business plan and a strong mix of management and marketing skills."[6] The receptivity of a banker to a loan request also depends on the current economic conditions. Banks have come under a great deal of public and government pressure to increase their small business loan portfolios, but they still are under no obligation to lend. The federal government has tried to make it easier for banks to lend to small businesses through the Small Business Loans Act (SBLA), under which the government guarantees an increasing amount of a loan over time. This reduces the bank's risk and enables the loan to be granted at a lower interest rate. Finally, collateral is of key importance to bankers. Scott Day, a loan officer observes, "Collateral is a very important factor for all our small business loans. The amount of weight we place on the collateral depends on the whole package. In fact, it can be the determining factor in certain situations."[7]

Obtaining a bank loan requires cultivating a banker and personal selling. A banker's analysis of a loan request certainly includes economic and financial considerations. However, this analysis is best complemented by a personal relationship between banker and entrepreneur. This is not to say that a banker would allow personal feelings to override the facts provided by a careful loan analysis. But, after all, a banker's decision whether to make a loan is in part driven by her or his confidence in the entrepreneur as a person and a professional. Some intuition and subjective opinion based on past experience often play a role here. In view of this mixture of impersonal analysis and personal relationship, there are several things to remember when requesting a loan:

- Do not call on a banker for a business loan without an introduction by someone who already has a good relationship with the banker. Cold calling is not appropriate under these circumstances.
- Do not wait until there is a dire need for money. Such lack of planning is not looked upon with favour by a prospective lender.
- A banker is not an entrepreneur or a venture capitalist. Do not expect a banker to show the same enthusiasm you may have for a venture.
- Develop alternative sources of debt capital; that is, visit several banks. However, be sensitive to how a banker might feel about your courting more than one bank.

Also, a banker needs certain key questions answered before extending a loan:

- What is the strength and quality of the management team?
- How has the firm performed financially?
- What is the venture going to do with the money?
- How much money is needed?
- When is the money needed?
- When and how will the money be paid back?

Action Report

ENTREPRENEURIAL EXPERIENCES

Finding an Alternative to Bank Borrowing

What happens if a banker turns down your request for a business loan? If the business concept is sound, it may eventually survive, provided, of course, that the entrepreneur is an innovator with lots of determination. Sue Scott, a former sculptor and art gallery manager, is just such an entrepreneur. Bankers were sceptical about her business background and unwilling to back her when she wanted to start a business. She was determined to push ahead, however, and worked out a creative but highly unorthodox financing alternative.

Undaunted by the bankers' rejections, Scott got 25 credit cards and took a $1,000 cash advance on each. In August 1986, she started Primal Lite, an Emeryville, California maker of whimsical string lighting, that features anything from lobsters and lizards to cattle and laundry. (Scott's method of financing should *not* be viewed as a model. It involved extreme risk and would lead most new ventures to bankruptcy. In this case, however, her daring strategy somehow succeeded—she represents an exception to the rule.)

Primal Lite expected sales of $4 million in 1994, up from $2.5 million in 1993. People knowledgeable about the company say it could easily hit the $20 million mark by 1999. The company now offers 45 styles of string lights plus decorative night lights and Coca-Cola memorabilia. Its wares are sold in about 3,000 stores, including Macy's, Target, and Ace Hardware, and 20 percent of its revenues originate overseas—not a bad ending for an artist who couldn't get a banker to give her the time of day, much less grant her a loan.

Source: Steven B. Kaufman, "Business for Art's Sake." *Nation's Business,* Vol. 82, No. 9 (September 1994), pp. 13–14.

- Does the borrower have a good accountant and lawyer?
- Does the borrower already have a banking relationship?

Finally, a well-prepared written presentation—something like a shortened version of a business plan—is helpful, if not absolutely necessary. Capturing the firm's history and future in writing suggests that the entrepreneur has given thought to where the firm has been and is going. As part of this presentation, a banker expects a prospective borrower to provide detailed financial information in the following areas:

- Three years of the firm's historical financial statements, if available, including balance sheets, income statements, and cash-flow statements
- The firm's pro forma financial statements (balance sheets, income statements, and cash-flow statements), which include the timing and amounts of the debt repayment as part of the forecasts
- Personal financial statements, showing the borrower's personal net worth (net worth = assets – debt) and estimated annual income

Note that a banker will not make a loan without knowing the personal financial strength of the borrower. After all, in the world of small business, the owner *is* the business.

Selecting a Banker

The wide variety of services provided by banks make choosing a bank a critical decision. For a typical small firm, the provision of chequing-account facilities and the extension of short-term (and possibly long-term) loans are the two most important services of a bank. Normally, loans are negotiated with the same bank in which the firm maintains its chequing account. In addition, the firm may use the bank's safety deposit vault or its services in collecting notes or securing credit information. An experienced banker can also provide management advice, particularly in financial matters, to a new entrepreneur.

The location factor limits the range of possible choices of banks. For reasons of convenience when making deposits and conferring about loans and other matters, a bank should be located in the same general vicinity as the firm. All banks are interested in their home communities and, therefore, tend to be sympathetic to the needs of local business firms. Except in very small communities, two or more local banks are usually available, thus permitting some freedom of choice.

Banks' lending policies are not uniform. Some bankers are extremely conservative, while others are more willing to accept risks. If a small firm's loan application is neither obviously strong nor patently weak, its prospects for approval depend heavily on the bank's approach to small business accounts. Differences in willingness to lend have been clearly established by research studies, as well as by the practical experience of many business borrowers.

Negotiating the Loan

In negotiating a bank loan, four important issues must be resolved: (1) the interest rate, (2) the loan maturity date, (3) the schedule for repayment if payment is required over time, and (4) personal guarantees.

Action Report

ENTREPRENEURIAL EXPERIENCES

The Need for Understanding Loan Repayment Methods

When Mike Calvert purchased a Toyota dealership, he found it necessary to borrow most of the purchase price from a bank. He had thought that all the loan terms had been finalized until he went to the bank to sign the note. He was surprised to see that monthly payments on the note, according to the bank's computation, would be significantly more than he had expected. The reason: Calvert had calculated the loan payment by assuming equal monthly payments at about $51,000 per month. The bank, on the other hand, required repayment based on equal principal payments plus interest. As a consequence, monthly payments at the outset were to be $66,000, or $15,000 more than Calvert had expected. At the time, he was shocked and somewhat worried about having to meet such a large monthly fixed payment. Today, however, Calvert is thankful that he accepted the bank's repayment schedule, because he appreciates the current lower payments.

Source: Personal conversation with Mike Calvert, October 1995.

prime rate
the interest rate
charged by a bank
on loans to its most
creditworthy cus-
tomers

The interest rate charged by banks is usually stated in terms of the prime rate. The **prime rate** is the rate of interest charged by banks on loans to their most credit-worthy customers. For instance, a banker may make a loan to a small business at a rate of "prime plus 3," meaning that if the prime rate is 10 percent, the interest rate for the loan will be 13 percent. The interest rate can be a floating rate that varies over the loan's life—as the prime rate changes, the interest rate on the loan changes—or it can be fixed for the duration of the loan. Although a small firm should always seek a competitive interest rate, it should not overemphasize low interest at the expense of the other three considerations mentioned on the previous page.

As already noted, a loan's maturity should coincide with the use of the money—short-term needs require short-term financing, while long-term needs demand long-term financing. For example, since a line of credit is intended only to help a firm with its short-term needs, it is generally limited to a one-year maturity. However, some banks require that the firm "clean up" a line of credit one month each year. Because such a loan can be outstanding for only 11 months, the borrower can use the money to finance seasonal needs but not to provide permanent increases in working capital.

With a term loan, the schedule for repayment is generally arranged in one of two ways: (1) *equal* monthly or annual loan payments that cover both interest on the remaining note balance and the balance on the principal or (2) equal payments on the principal over the life of the loan plus the interest on the remaining balance. For example, assume that a firm is negotiating a $200,000 term loan to be repaid in annual payments over 5 years at an interest rate of 10 percent. If the lender specifies an *equal* amount to be paid each year to cover the interest due on the remaining balance of the loan plus a portion of the principal so that in 5 years the loan will be fully repaid, the annual payment will be $52,759.[8] If, on the other hand, the principal is to be repaid in equal amounts each year plus the amount of interest owed on the remaining principal, the payment in the first year will be $60,000, consisting of a $40,000 payment on principal ($200,000 ÷ 5 years) and an interest payment of $20,000 ($200,000 × 0.10). The amount of the annual payment will decline each year as the principal balance is paid down.

Which repayment plan is preferable? A banker will typically prefer that a company repay the loan in equal principal payments plus interest, causing the loan principal to be reduced more quickly in the early years. For an entrepreneur, the answer lies in the company's ability to service the repayment of the debt over time. Paying interest on the note balance plus a portion of the principal requires less

Negotiating with a loan officer for a bank loan can be intimidating for the entrepreneur. The key to managing the process successfully is to acquire a thorough knowledge of the issues involved. What is the going rate for commercial loans in the region? What kind of repayment schedule can the firm realistically meet?

cash outflow in the early years, which is usually the time when a new company cannot afford large fixed payments. On the other hand, if a firm can make the larger payments in the early years required by equal repayment of the principal plus interest, the payments will be less in later years, and the firm will have paid out less overall.

In addition to negotiating the timing and amount of loan repayments, an entrepreneur should be prepared to personally guarantee the loan. A banker wants the right to look at both the company's assets and the owner's personal assets before making a loan. If a company is formed as a corporation, the owner and the corporation are separate legal entities, allowing the owner to escape personal liability for the firm's debts—that is, the owner has **limited liability.** However, most banks are not willing to lend money to any small company without the owner's personal guarantee as well. As Ron Ford, credit supervisor at Builder's Warehouse in Ottawa and a former bank loans officer says, "If they don't have enough faith in their company to sign the personal guarantee, then why should I have enough faith that they're going to repay me? Because I am the one extending the $40,000, $50,000, $100,000 line of credit."[9] Only after years of having an ongoing relationship with a banker might an owner be exempt from a personal guarantee. In other words, while other elements are negotiable in structuring a loan, a banker typically will not negotiate the matter of a personal guarantee.

In conclusion, here are some of the primary reasons bankers give for denying an application for a business loan:

- Bank's lack of familiarity with the business and its owners or with the industry in which the business operates
- Excessive business losses by the applicant
- Unwillingness on the part of the owners to guarantee the loan personally
- Insufficient collateral
- Inadequate preparation by the owners
- Past personal credit problems of the owners
- Government regulations that restrict certain types of lending
- Poor regional or national economic conditions[10]

> **limited liability**
> the restriction of an owner's legal financial responsibilities to the amount invested in the business

GOVERNMENT-SPONSORED AGENCIES AS SOURCES OF FUNDS

There are still a few government programs that provide financing to small businesses, although the number of such programs is shrinking in this era of fiscal restraint. Even though some funds are available, however, they are not always easy to acquire. Time and patience on the part of the entrepreneur are required.

Federal Assistance to Small Businesses

The federal government has a long history of helping new businesses get started, primarily through programs aimed at assisting in research and development, exporting, and regional development, and, those intended to assist ethnic groups. As mentioned earlier, the main federal program aimed at supporting new and small business is the **Small Business Loans Act (SBLA).**

SMALL BUSINESS LOANS SBLA loans are made by private lenders, usually commercial banks, for amounts up to $250,000. The federal government guarantees up to 85 percent of the value of the loan. Loan proceeds must be used to acquire

> **Small Business Loans Act (SBLA)**
> a federal government program that provides financing to small businesses through private lenders, for which the federal government guarantees repayment

machinery, land, or buildings. To obtain a loan under the program, the borrower applies through a bank and pays an up-front fee of 2 percent of the value of the loan, which goes to the government. The bank makes the credit decision to lend or not, and can normally release the loan proceeds as promptly as it would with a nonguaranteed loan. Under the program, the loan can have a fixed or floating rate of interest. The floating rate is set at the bank's prime rate (the rate offered to its most creditworthy customers) plus 1.75 percentage points. In addition, the bank levies a 1.25 percentage point premium that goes to the government, effectively making the rate "prime plus 3". The fixed rate is set at the bank's conventional housing rate for the same term plus the same premiums as the floating rate loan.

BUSINESS DEVELOPMENT BANK (BDC) The BDC is a federal crown corporation that provides a number of services for entrepreneurs and innovative lending/investing programs. For most of its history, the BDC was considered a "lender of last resort"; conventional sources of funds had to be sought first. Today it is much more agressive in working with other lenders and investors or on its own to support new and small businesses. One of the innovative services it offers is CASE, or Counselling Assistance to Small Enterprise, which uses retired executives and business owners as consultants to new and small businesses. As a source of funds the BDC offers conventional lending as well as "venture loans," which combine some features of loans with the advantages of equity. This results in lower interest costs, but requires some return in the form of a royalty on future sales or options to buy stock in the business.

INDUSTRIAL RESEARCH ASSISTANCE PROGRAM (IRAP) Part of the National Research Council, IRAP helps smaller firms improve their technological capacity through financial assistance for research and development and expert advice. More than 200 industry technical advisers (ITAs) are available to assist companies in such areas as plant layout, productivity, cost control, production process improvement, and assessment of new manufacturing technology.

TAX INCENTIVES Some tax write-offs and rebates are available for certain kinds of activities, such as research and development (or, in official terminology, "scientific research and experimental development").

PROGRAM FOR EXPORT MARKET DEVELOPMENT (PEMD) Since 1971 this program has assisted Canadian businesses in marketing their products abroad through financial assistance to visit foreign markets or attend international trade shows.

Provincial Assistance

Few, if any, provincial programs still exist to provide direct financing to small businesses. However, all provinces have programs of various kinds to support different aspects of business activity, from research and development to provincially-owned financial institutions. Alberta and Saskatchewan, for example, have provincial Research Councils that work closely with the National Research Council to support businesses in those provinces.

OTHER SOURCES OF FUNDS

The sources of financing that have been described thus far represent the primary avenues for obtaining money for many small firms. The remaining sources are generally of less importance but should not be ignored by an entrepreneur in search of financing.

Community-Based Financial Institutions

Community-based financial institutions are lenders such as credit unions (or *caisses populaires* in Quebec) that are owned by the customers, who are from a specific local area or have some other common bond. Many police and fire departments, large employers such as Canadian Pacific Railway, and ethnic communities have credit unions, for example. These are growing in importance as a source of financing for smaller companies.

The purpose of community-based financial institutions has been described as follows:

> *Community-based lenders provide capital to enterprises that otherwise have little or no access to start-up funding—typically businesses with the potential to make modest profits, serve the community and create jobs, though lacking the promise of spectacular growth that venture funds demand.*[11]

A relatively new source of small loans are "micro-lending" programs. These programs, located in economically disadvantaged regions or neighbourhoods, provide business training, mentoring, and small loans (up to $5,000) for participants. The typical borrower would be a tradesperson needing tools or a home-based, income-supplement type of business, for example. Successful micro-lending programs exist in Nova Scotia, Toronto, and Calgary, among other Canadian locations.

community-based financial institutions
lenders that provide financing to small businesses in specific, defined communities for the purpose of encouraging economic development there

Large Corporations

In the past, large corporations have made a limited amount of funds available for investing in smaller companies when it is in their self-interest to maintain a close relationship with such a company. Larger firms are now becoming more involved in providing financing and technical assistance for smaller businesses. As businesses divest noncore divisions or departments, they often finance the purchase by the employees of the division. For example, when Novacorp International Inc. of Calgary, Nova Corporation's engineering arm, decided to shut its 35-person hardware applications group in 1993, it gave the senior people the opportunity to create their own company. The new company, Revolve Technologies Inc., is run by former group manager Kim Sturgess. To make the deal happen, Nova financed the market research and business plan, paid for Revolve's office space for a year, guaranteed borrowings for a year, and leased technical equipment for a dollar per year.[12]

Venture-Capital Firms

Technically speaking, anyone investing in a new business venture is a venture capitalist. However, a **venture capitalist** is usually defined as an investor or investment group that invests in new business ventures. Most often, the investment takes the form of convertible debt or convertible preferred stock. In this way, the venture capitalists have senior claim over the owners and other equity investors, but they can also convert to stock and participate in the increased value of the company if it is successful. These investors generally try to limit the length of their investment to between 5 and 7 years, though it is frequently closer to 10 years before they are able to cash out.

In total, Canadian venture capital firms have about $4 billion invested in entrepreneurial ventures. However, the amount such firms invested each year during the late 1980s and early 1990s fluctuated from a low of $669 million to as much as $1.5

venture capitalist
an investor or investment group that invests in new business ventures

billion. The amount of activity has largely reflected the ability of venture capitalists to earn attractive rates of return on their investments. In years when venture capitalists were making rates of return of some 40 percent or more, the money flowed into these investment companies. However, as rates of return declined in the late 1980s to as low as 7 percent—similar to the interest on a savings account—venture capitalists became discouraged and decreased their investments in new companies.[13]

Although venture capital as a source of financing receives significant coverage by the business media, few small companies ever receive this kind of funding. Fewer than 1 percent of the business plans received by any venture capitalist are eventually funded—not exactly an encouraging statistic. Failure to receive funding from a venture capitalist, however, does not suggest that the business plan is not a good one. Often, the venture is simply not a good fit for the investor. So before trying to compete for venture-capital financing, the entrepreneur should try to assess whether the firm and the management team provide a good fit for that venture capitalist.

Stock Sales

Another way to obtain capital is by selling stock to outside individual investors through either private placement or public sale. In most cases, a business must have some history of profitability before its stock can be sold successfully.

Whether the owner is wise in using outside equity financing depends on the firm's long-range prospects. If there is opportunity for substantial expansion on a continuing basis and if other sources are inadequate, the owner may logically decide to bring in other owners. Owning part of a larger business may be more profitable than owning all of a smaller business.

private placement
the sale of a firm's capital stock to selected individuals

PRIVATE PLACEMENT One way to sell common stock is through **private placement,** in which the firm's stock is sold to selected individuals, usually the firm's employees, the owner's acquaintances, members of the local community, customers, and suppliers. Finding outside stockholders can be difficult when a new firm is not known and has no ready market for its securities. However, when a stock sale is restricted to private placement, an entrepreneur can avoid many requirements of the securities laws.

initial public offering (IPO)
issuance of stock that is to be traded in public financial markets

PUBLIC SALE Some small firms make their stock available to the general public—typically, *larger* small firms. This is commonly called going public, or an **initial public offering (IPO).** The reason often cited for a public sale is the need for additional working capital.

In undertaking a public sale of its stock, a small firm subjects itself to greater government regulation. Public sale of stock is governed by provincial regulation. Among other requirements, publicly traded companies must produce audited financial statements (private companies usually do not) and various reports to the provincial Securities Commission, including reports of trading activity by company officers and directors (known as "insider trading") who may have access to more or better information than the public.

Common stock may also be sold to underwriters, who guarantee the sale of securities. Compensation and fees paid to underwriters typically make the sale of securities in this manner expensive. Fees may range from 10 to 30 percent of the sale, with 18 to 25 percent being typical. In addition, options and other fees may cause the actual costs to run even higher. The reasons for the high costs are, of course, the elements of uncertainty and risk associated with public offerings of the stock of small, relatively unknown firms.

KEEPING THE RIGHT PERSPECTIVE

4 Discuss the most important factors in the process of obtaining startup financing.

Amar Bhide, a professor at Harvard University who spent extensive time interviewing owners of some high-growth companies in the United States, learned that few of these companies had access to venture-capital markets. Instead, they were most often required to bootstrap their financing—that is, to get it any way they could. Based on many interviews, Bhide warns of the real danger of becoming unduly focused on getting financing. While locating financial sources is certainly a critical issue, an entrepreneur should avoid losing sight of other matters important to business operations. Bhide offers the following recommendations to any aspiring entrepreneur who wants to start a business:

- Get operational. At some point, it is time to stop planning, and just make things happen.
- Go for quick break-even and high cash-flow–generating projects whenever possible.
- Fit growth goals to available personal resources.
- Have a preference for high-ticket, high-profit-margin products and services that can sustain direct personal selling.
- Start up with only a single product or service that satisfies a clear need.
- Forget about needing a crack management team with textbook credentials. The team can be developed as the venture develops.
- Focus on cash, rather than profits, market share, or anything else.
- Cultivate the banker.[14]

We believe Bhide's advice is worth consideration by anyone beginning the startup process.

Looking Back

1 **Evaluate the choice between debt financing and equity financing.**
- The basic types of financing are (1) spontaneous financing, (2) profit retention, and (3) external sources of financing.
- Choosing between debt and equity financing involves tradeoffs involving potential profitability, financial risk, and voting control.
- Borrowing money rather than issuing common stock (owners' equity) creates a potential for high rates of return to the owners and ensures voting control of the company but exposes the owners to greater financial risk.
- Issuing common stock rather than borrowing money results in lower potential rates of return to the owners and loss of some voting control but reduces their financial risk.

2 **Contrast the primary sources of financing used by startups and by existing firms.**
- A startup's sources of financing are usually close to home: personal savings, friends and relatives, and private investors in the community.
- Once a firm is operational and profitable, the primary source of financing is cash flow from operations.
- Bank financing is less important for a startup business than for an established company.
- Issuing stock is generally not an option for startups.

3 **Describe various sources of financing available to small firms.**
- Business suppliers, a major source of financing for the small firm, can offer trade credit (accounts payable), equipment loans, and lease arrangements.
- Asset-based lending is financing secured by working-capital assets, such as accounts receivable or inventory.
- Commercial banks are the primary providers of debt financing to small companies, offering lines of credit, term loans, and mortgages.
- Government agencies at the federal and provincial levels may provide some financing and lots of nonfinancial assistance to small businesses.
- Community-based financial institutions, large corporations, venture capitalists, and stock sales represent other sources of financing for the small firm.

4 **Discuss the most important factors in the process of obtaining startup financing.**
- The entrepreneur should get operational as quickly as possible with a product or service that satisfies a clear need, even at the expense of raising capital.
- Quick break-even and high cash-flow–generating projects should be chosen whenever possible, with a preference for high-ticket, high-profit-margin products and services.
- Growth goals must be tailored to available personal financial resources.
- The entrepreneur must focus on cash—not profits, market share, or anything else.

New Terms and Concepts

informal capital	revolving credit agreement	community-based financial institutions
business angels	term loan	venture capitalist
trade credit	chattel mortgage	private placement
equipment loan	real-estate mortgage	initial public offering (IPO)
asset-based lending	prime rate	
factoring	limited liability	
line of credit	Small Business Loans Act (SBLA)	

You Make the Call

Situation 1 Too little working capital had been a constant problem at PlanGraphics Inc., a consultant and designer of automated geographic information systems. But, in 1994, with 65 employees and seven offices worldwide, PlanGraphics faced a cash shortage that threatened to hit $1 million. Founder John Antenucci wasn't concerned. But his banker, Gordon Taylor, thought that amount was too much for a company barely doing $5 million in sales. Taylor, PlanGraphics's loan officer for the previous decade, wanted Antenucci to reduce his traveling expenses, shrink overhead, maximize profits, and give the bank good financial information. "You're not running a profitable operation," Taylor lectured, "and your balance sheet doesn't support your credit. My bank has gone as far as it will go." Indeed, the bank had gone even further. At the end of 1994, PlanGraphics had overdrawn its $800,000 line of credit by $300,000. If Taylor had returned those checks, he would have forced the company to close. But Antenucci wasn't alarmed: "Entrepreneurs come up against barriers. They're walls to some; to others, they're only hurdles."
 Robert A. Mamis, "Me and My Banker," *Inc.,* Vol. 17, No. 3, (March 1995), p. 43.

Question 1 Antenucci and Taylor clearly have a different perspective about what needs to happen at PlanGraphics. Do you think this situation is common between an entrepreneur and a banker?
Question 2 Why do you think Antenucci and Taylor have such different views on the company's needs?
Question 3 What suggestions would you give Antenucci?

Situation 2 Maxine Griggs is well on her way to starting a new venture—Max, Inc. She has projected a need for $350,000 in initial capital. She plans to invest $150,000 herself and either borrow the additional $200,000 or find a co-owner who will buy stock in the company. If Griggs borrows the money, the interest rate will be 12 percent. If, on the other hand, another equity investor is found, she expects to have to give up 60 percent of the company's stock. Griggs has also forecasted earnings of about 18 percent in operating income on the firm's total assets.

Question 1 Compare the results of the two financing options in terms of projected return on the owner's equity investment. Ignore any effect from income taxes.
Question 2 What if Griggs is wrong and the company earns only 5 percent in operating income on total assets?
Question 3 What must Griggs consider in choosing a source of financing?

Situation 3 Miguel Gordillo's firm, Craftmade International, Inc., sells ceiling fans. Originally, Gordillo was a sales representative for a company that sold plumbing supplies. When the company added ceiling fans to its line, Gordillo developed a number of customers who bought the fans. However, when the firm eliminated the ceiling fans from its line, Gordillo had customers and nothing to sell them. Consequently, in 1985, he formed a partnership with James Ivins, a sales representative for a firm that imported ceiling fans. They scraped together $30,000 and bought 800 fans from Taiwan, which were quickly sold. Encouraged, Gordillo raised $45,000 to buy more fans. Again, they sold quickly. By the end of the first year, Gordillo and Ivins had put together a sales force of 15 people and were selling 3,000 fans per month. By 1989, the two men had started designing their own high-quality and high-profit-margin fans. Sales had grown to $10 million, and the firm was profitable. However, while the firm's sales were increasing at 50 percent per year, a problem developed when the firm ran into cash problems. At one critical point, Gordillo had to persuade a supplier to accept stock in lieu of payment on a $224,000 order. Another time, Gordillo and Ivins had to approach 16 bankers within a matter of a few days before finding someone who would lend them $100,000 to pay their bills.

Question 1 Craftmade International, Inc. is a successful firm when it comes to growing, but what are its owners overlooking?
Question 2 What steps would you suggest to Gordillo and Ivins to solve their problems?

DISCUSSION QUESTIONS

1. Explain the three factors that guide the choice between debt financing and equity financing.
2. Assume that you are starting a business for the first time. What do you feel are the greatest personal obstacles to obtaining funds for the new venture? Why?
3. If you were starting a new business, where would you start looking for capital? Would your answer depend on the nature of your new business?
4. Explain how trade credit and equipment loans provide initial capital funding.
5. Describe the different types of loans made by a commercial bank.
6. What does a banker need to know in order to decide whether to make a loan?
7. Distinguish between formal and informal venture capital.
8. Why might venture capital be an inappropriate type of financing for most small firms?
9. How does the federal government help with initial financing for small businesses?
10. Distinguish between a private placement and a public offering.

EXPERIENTIAL EXERCISES

1. Interview a local small business owner to determine how funds were obtained to start the business. Be sure you phrase questions so that they are not overly personal, and do not ask for specific dollar amounts. Report on your findings.
2. Interview a local banker to discuss the bank's lending policies for small business loans. Ask the banker to comment on the importance of a business plan to the bank's decision to lend money to a small business. Report on your findings.
3. Review recent issues of *Profit: The Magazine for Canadian Entrepreneurs, Inc.,* or *Canadian Business,* and report on the financing arrangements of firms featured in these magazines.
4. Interview a stockbroker or investment analyst to learn his or her views regarding the sale of common stock by a small business. Report on your findings.

Exploring the

5. Find the home page on the Web for the Royal Bank of Canada: (**http://www.royalbank.com/bizindex/sme/index.html**) or the Bank of Montreal: (**http://www.bmo.com/hq/index.html**) Report to the class what financial services the bank is offering small firms.

CASE 12
Walker Machine Works (p. 620)

The Business Plan

LAYING THE FOUNDATION
Asking the Right Questions

As part of laying the foundation for your own business plan, respond to the following questions regarding the financing of your venture:

- What total financing is required to start up?
- How much money do you plan to invest in the venture? What is the source of this money?
- Will you need financing beyond what you personally plan to invest?
- If additional financing is needed for the startup, how will you raise it? How will the financing be structured—debt or equity? What will the terms be for the investors?
- Based on your pro forma financial statements, will there be a need for future financing within the first five years of the firm's life? If so, where will it come from?
- How and when will you arrange for investors to cash out of their investment?

USING BizPlan*BUILDER*

If you are using BizPlan*Builder,* refer to Part 3 for information that should be included in the business plan as it relates to sources of financing. Then turn to Part 2 for instructions on using the BizPlan software with regard to sources of financing.

Small

Business Marketing

Consumer
Behaviour and Product Strategy

Packaging can help a business that is trying to increase demand for its product. The marketing of Sleeman's beer reflects good packaging strategy. Sleeman Brewing and Malting Co., started in 1834, had lain dormant since the Depression in the 1920s. When the family decided to resurrect the business in 1987, they wanted only one-half of 1 percent of the market, but planned to do no advertising. The packaging would have

Looking Ahead

After studying this chapter, you should be able to:

1 **Explain aspects of consumer behaviour.**

2 **Describe the concepts of product life cycle and product development.**

3 **Discuss alternative product strategies for small businesses.**

4 **Identify major marketing tactics that can transform a firm's basic product into a total product offering.**

In Chapter 8, we examined marketing activities that have a direct impact on creating a successful venture—adopting the best marketing philosophy, collecting sound marketing information, and estimating market potential. We also presented an outline of the components of a comprehensive marketing plan—product and/or service strategy, pricing strategy, promotional strategy, and distribution strategy. This part of the book, which comprises Chapters 13 through 16, develops each of these components more fully. The strategic ideas presented in this chapter are useful when planning marketing activities for both new and existing businesses.

Understanding the behavioural characteristics of target market customers helps build a foundation for sound product strategy. Therefore, we begin this chapter with an analysis of consumer behaviour.

1 Explain aspects of consumer behaviour.

UNDERSTANDING THE CUSTOMER

The most successful small business manager may well be the person who best understands her or his customers. The concepts of consumer behaviour that we

to be the main element in promoting of the brand. Taylor and Browning Design Associates Inc. of Toronto designed Sleeman's unique clear bottle in the 19th-century style, stamped with a beaver-on-maple-leaf logo and the company name. The result? The tasty beer with the family-brewery image gained 1 percent of the market in its first year, and has gone on to be a very successful niche product today.

Source: Solange De Santis, "Report on Packaging and Design," *The Globe and Mail*, May 31, 1994, p. B19.

present here should help the marketing manager with this task. Figure 13-1 presents a model of consumer behaviour structured around three major aspects: decision-making processes, psychological factors, and sociological factors.

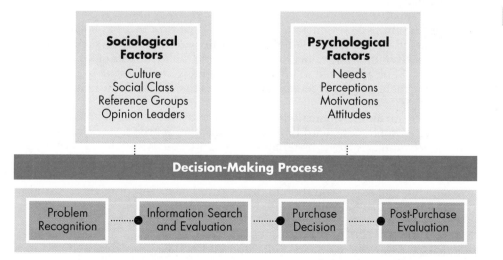

Figure 13-1

Simplified Model of Consumer Behaviour

Consumer Decision-Making

One theory about consumer information processing holds that consumers are problem-solvers. According to this theory, consumer decision-making has four stages:

1. Problem recognition
2. Information search and evaluation
3. Purchase decision
4. Post-purchase evaluation

We use this widely accepted framework to examine consumer decision-making among small business customers.

PROBLEM RECOGNITION A generally accepted definition of problem recognition is that it is the mental state of a consumer in which a significant difference is recognized between the consumer's current state of affairs and some ideal state. Some problems are simply routine conditions of depletion, such as the desire for food when lunchtime arrives. Other problems occur much less frequently and may evolve slowly over time. The decision to replace the family dining table, for example, may take many years to develop.

A consumer must always recognize his or her problem before purchase behaviour can begin. This stage cannot be avoided. However, many small firms develop marketing strategy as if consumers are functioning at later stages of the decision-making process. In reality, consumers may have not yet recognized a problem!

Many factors influence the recognition of a problem by consumers either by changing the actual state of affairs or by affecting the desired state. Here are a few examples:

- Changing financial status (a job promotion with a salary increase)
- Household characteristics (the birth of a baby)
- Normal depletion (using up the last tube of toothpaste)
- Product or service performance (breakdown of the VCR)
- Past decisions (poor repair service on car)
- Availability of products (introduction of a new product)

Once a market's situation with regard to problem recognition is understood, an entrepreneur can decide on the appropriate marketing strategy to use. In some situations, a small firm manager may need to *influence* problem recognition. For example, the Bron-Shoe Company is a family-owned firm that has been bronzing baby shoes for over 60 years. But today's "upscale parents now view such keepsakes as passé. Instead, they buy camcorders to preserve the memories of a video generation." Bron-Shoe attempted to influence consumers' desired state by contracting with independent sales representatives to go door-to-door to increase visibility of its product.[1]

In other situations, the small firm manager may simply *react* to problem recognition. For example, Safeguard Business Systems, Inc., moved from marketing only manual accounting systems materials—such as its One-Write cheque-writing systems—to selling computer forms and accounting software to its small business customers.[2] Research shows that many small business owners recognize that their actual accounting system falls short of their desired state. This problem recognition creates demand that Safeguard can pursue.

INFORMATION SEARCH AND EVALUATION The second stage in consumer decision-making involves consumers' collection and evaluation of appropriate infor-

mation from both internal and external sources. The principal goal of search activity is to establish **evaluative criteria**—the features or characteristics of products or services that are used to compare brands. The small firm manager should understand which evaluative criteria customers use to formulate their evoked set.

An **evoked set** is the group of brands that a consumer is both aware of and willing to consider as a solution to a purchase problem. Thus, the initial challenge for a new firm is to gain market *awareness* for its product or service. Only then will the brand have the opportunity to become part of consumers' evoked sets.

Developing market awareness was a huge challenge for entrepreneur Sheryl Leach, creator of Barney the Dinosaur. She attempted to break into a market stronghold of world-famous names such as Big Bird and Winnie-the-Pooh. In 1988, her small firm produced three children's videos featuring the Barney character, which were distributed to Toys "R" Us stores. Sitting on the shelf next to Disney and Sesame Street videos, "the [Barney] tapes mostly gathered dust. What we didn't realize is that exposure is so important," Leach said. When she later made a free distribution of videos to area preschools and day-care centres, sales started rising immediately. The Barney character became a household companion of millions of youngsters.[3]

The decision to buy a new product will naturally take longer than a decision that involves a known product. For example, an industrial-equipment dealer with a new product may find it necessary to call on a prospective customer for a period of months before making the first sale.

PURCHASE DECISION Once consumers have evaluated brands in their evoked set and made their choice, they must still decide on how and where to make the purchase. A substantial volume of retail sales now come from nonstore settings such as mail-order catalogues and cable TV shopping channels. These outlets have created a complex and challenging environment in which to develop marketing strategy—particularly with regard to distribution decisions. Consumers attribute many different advantages and disadvantages to various shopping outlets, making it difficult for the small firm to devise a single correct strategy. Sometimes, however, simple recognition of these factors can be helpful.

Of course, not every purchase decision is planned prior to entering a store or looking at a mail-order catalogue. Studies have shown that over 50 percent of most types of purchases from traditional retail outlets are not intended prior to entering the store. This fact places tremendous importance on store layout, sales personnel, point-of-purchase displays, and so forth.

POST-PURCHASE EVALUATION The consumer decision-making process does not terminate with a purchase. Small firms that desire repeat purchases from customers—and they all should—need to understand post-purchase behaviour. Figure 13-2 illustrates several consumer activities that occur during post-purchase evaluation. We briefly comment on two of these activities—post-purchase dissonance and consumer complaints.

Post-purchase dissonance is one type of **cognitive dissonance,** the anxiety that occurs immediately following a purchase decision when consumers have second thoughts as to the wisdom of their purchase. This anxiety is obviously uncomfortable to consumers and can negatively influence product evaluation and customer satisfaction. Small firms need to manage cognitive dissonance among their customers in whatever ways are most effective. For example, John Chapple, the unofficial COO of Vancouver's Orca Bay Sports and Entertainment, which owns a share of the Canucks hockey team, insists that his managers contact at least one season ticket holder every week. He also sits in the seats to try to see things from the customer's perspective. "If I were the client, how would I feel about this?" Chapple asks.[4]

evaluative criteria
the features of products or services that are used to compare brands

evoked set
brands that a person is both aware of and willing to consider as a solution to a purchase problem

cognitive dissonance
the anxiety that occurs when a customer has second thoughts immediately following a purchase

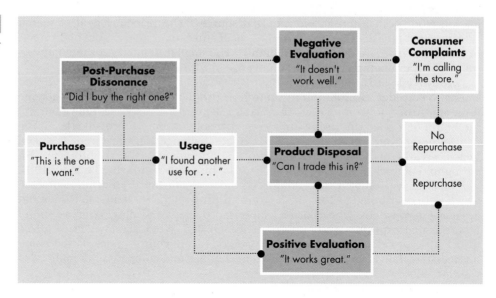

Figure 13-2

Post-Purchase Activities of Consumers

In Chapter 7, we noted that Canadian consumers frequently experience dissatisfaction about their relationships with businesses. What do these consumers do when they are displeased? As Figure 13-3 shows, consumers have several options for dealing with their dissatisfaction. Six of the seven options threaten repeat sales. Only one—a private complaint to the offending business—is desirable to the business. These odds are not encouraging. Once again, they indicate the importance of quality customer service both before and after a sale. Studies have shown that over 50 percent of dissatisfied customers will not deal again with the offending business and that almost all will tell other people about their bad experience.

To summarize the consumer decision-making process, Table 13-1 offers an example of a small firm's response to each stage.

Psychological Factors

The next major component of the consumer behaviour model shown in Figure 13-1—psychological factors—may be labelled as intangible because they cannot be seen or touched. Such factors have been identified by the process of inference. The

Table 13-1

A Car Dealer's Responses to the Consumer Decision-Making Process

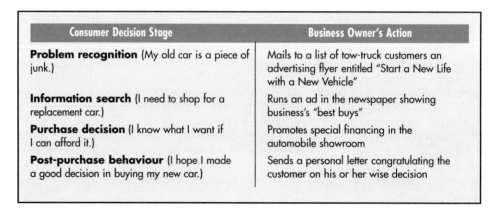

Consumer Decision Stage	Business Owner's Action
Problem recognition (My old car is a piece of junk.)	Mails to a list of tow-truck customers an advertising flyer entitled "Start a New Life with a New Vehicle"
Information search (I need to shop for a replacement car.)	Runs an ad in the newspaper showing business's "best buys"
Purchase decision (I know what I want if I can afford it.)	Promotes special financing in the automobile showroom
Post-purchase behaviour (I hope I made a good decision in buying my new car.)	Sends a personal letter congratulating the customer on his or her wise decision

Figure 13-3

Consumer Options for Dealing with Product or Service Dissatisfaction

Source: Adapted from J. Singh, "Consumer Complaint Intentions and Behaviour," *Journal of Marketing*, Vol. 52, No. 1 (January 1988), pp. 93–107.

four psychological factors that have the greatest relevance to small businesses are needs, perceptions, motivations, and attitudes.

NEEDS **Needs** are often defined as the basic seeds of (and the starting point for) all behaviour. Without needs, there would be no behaviour. Although there are innumerable consumer needs, we identify those needs as falling into four categories—physiological, social, psychological, and spiritual.

Needs are never completely satisfied, thereby ensuring the continued existence of business. A complicating characteristic of needs is the way in which they function together in generating behaviour. In other words, various "seeds" (remember the definition) can blossom at the same time, making it more difficult to understand which need is being satisfied by a specific product or service. Nevertheless, a careful assessment of the needs–behaviour connection can be very helpful in developing marketing strategy. Different people buy the same product to satisfy different needs. For example, consumers purchase numerous food products in supermarkets to satisfy physiological needs. But food is also purchased in status restaurants to satisfy consumers' social and/or psychological needs. Some specific foods are also in demand by special market segments to satisfy certain consumers' religious (spiritual) needs. A needs-based strategy would result in a different marketing approach in each of these situations.

PERCEPTIONS The second psychological factor, **perception,** encompasses those individual processes that ultimately give meaning to the stimuli that confront consumers. This meaning may be severely distorted or entirely blocked, however. Customer perception can cloud a small firm's marketing effort and make it ineffective.

Perception is a two-sided coin. It depends on the characteristics of both the stimulus and the perceiver. For example, it is known that consumers attempt to manage huge quantities of incoming stimuli through **perceptual categorization,** a process by which things that are similar are perceived as belonging together. Therefore, if a small business wishes to position its product alongside an existing

needs
the starting point for all behaviour

perception
the individual processes that give meaning to the stimuli that confront consumers

perceptual categorization
the perceptual process of grouping similar things to manage huge quantities of incoming stimuli

brand and have it accepted as comparable, the marketing mix should reflect an awareness of perceptual categorization: a similar price can be used to communicate similar quality; a package design with a similar colour scheme to that of the existing brand may be used to convey meaning. These techniques will help the customer fit the new product into the desired product category.

Small firms that use an existing brand name for a new product are relying on perceptual categorization to pre-sell the new product. On the other hand, if the new product is generically different or of a different quality, a unique brand name should be selected to avoid perceptual categorization.

If a consumer has strong brand loyalty to a product, it becomes difficult for other brands to penetrate that individual's perceptual barriers. Those competing brands are likely to have distorted images for that individual because of the pre-existing attitude. Perceptual mood thus presents a unique communication challenge.

motivations
forces that give direction and organization to the tension caused by unsatisfied needs

MOTIVATIONS Unsatisfied needs create tension within an individual. When this tension reaches a certain level, the individual becomes uncomfortable and is motivated to reduce the tension.

We are all familiar with hunger pains, which are manifestations of tension created by an unsatisfied physiological need. What directs a person to obtain food so that the hunger pains can be relieved? The answer is motivation. **Motivations** are goal-directed forces within humans that organize and give direction to tension caused by unsatisfied needs. Marketers cannot create needs, but they can create and offer unique motivations to consumers. If an acceptable reason for purchasing a product or service is provided, it will probably be internalized as a motivating force. The key for the marketer is to determine which motivation the consumer will perceive as acceptable in a given situation. The answer is found through an analysis of other consumer behaviour variables.

Each of the other three classes of needs—social, psychological, and spiritual—is similarly connected to behaviour via motivations. For example, when a person's social needs create tension due to incomplete satisfaction, a firm may show how its product can fulfill those needs by providing acceptable social motivations to that person. A campus clothing store might promote the styles that communicate that a college student has obtained group membership.

Understanding motivations is not easy. Several motives may be present in any situation, and motivations are often subconscious. However, they must be investigated if the marketing effort is to have an improved chance for success.

attitude
an enduring opinion based on a combination of knowledge, feeling, and behavioural tendency

ATTITUDES Like the other psychological variables, attitudes cannot be observed, but everyone has them. Do attitudes imply knowledge? Do they imply feelings of good or bad, favourable or unfavourable? Does an attitude have a direct impact on behaviour? If you answered yes to these questions, you were correct each time. An **attitude** is an enduring opinion that is based on a combination of knowledge, feeling, and behavioural tendency.

An attitude can be an obstacle or a catalyst in bringing a customer to a product. For example, consumers with the attitude that a local family-run grocery store has higher merchandise prices than a national chain may avoid the local store. Armed with an understanding of the structure of an attitude, a marketer can approach the consumer more intelligently.

Sociological Factors

The last component of the consumer behaviour model is sociological factors. Among these social influences are culture, social class, reference groups, and

opinion leaders, as Figure 13-1 shows. Note that each of these sociological factors represents a different degree of group aggregation: culture involves large masses of people; social classes and reference groups represent smaller groups; and, finally, an opinion leader is a single individual who exerts influence.

CULTURE A group's social heritage is called its **culture.** This social heritage has a tremendous impact on the purchase and use of products. Marketing managers often overlook the cultural variable because its influences are so neatly embedded within the society. Culture is somewhat like air: you really do not think about its function until you are in water over your head! International marketers who have experienced more than one culture can readily attest to the reality of cultural influence.

The prescriptive nature of culture should most concern the marketing manager. Cultural norms create a range of product-related, acceptable behaviours that influence consumers in what they buy. Because culture does change, however, by adapting slowly to new situations, what works well as a marketing strategy today may not work a few years from now.

An investigation of culture within a narrower definitional boundary—by age, religious preference, ethnic orientation, or geographical location—is called *subcultural analysis.* Here, too, the unique patterns of behaviour and social relationships concern the marketing manager. For example, the needs and motivations of the youth subculture are far different from those of the senior citizen subculture. Certain food preferences are unique to particular ethnic cultures. If small business managers familiarize themselves with cultures and subcultures, they can create better marketing mixes.

While there are many cultures and subcultures in Canada, the distinction between French-Canadian and English-Canadian consumers is an important one for entrepreneurs who plan to market to both groups. Several studies have shown that French-Canadian consumers are more fashion-conscious, brand-loyal, and responsive to premium products than are English-Canadians.[5] There is also some evidence to suggest that French-Canadians are more responsive to short-term promotion tactics (cash rebates or coupons, for example) than English-Canadians are.[6] In addition to cultural differences, there are also different legal requirements for packaging, advertisements, point-of-sale promotion, and even signage in Quebec.

SOCIAL CLASS Another sociological factor affecting consumer behaviour is social class. **Social classes** are divisions in a society with different levels of social prestige. Important implications for marketing exist in a social class system. Different lifestyles correlate with different levels of social prestige, and certain products often become symbols of each type of lifestyle.

For some products, such as consumer packaged goods, social class analysis will probably not be very useful. For others, such as home furnishings, it may help to explain variations in shopping and communication patterns.

Unlike a caste system, a social class system provides for upward mobility. For example, the status of parents does not permanently fix the social class of their child. Occupation is probably the single most important determinant of social class. Other determinants that are used in social class research include possessions, source of income, and education.

REFERENCE GROUPS Social class could, by definition, be considered a reference group. However, not every group is a reference group. Marketers are more generally concerned with small groups such as the family, the work group, a neighbourhood group, or a recreational group. **Reference groups** are those groups that an individual allows to influence his or her behaviour.

culture
a group's social heritage, including behaviour patterns and values

social classes
divisions in a society with different levels of social prestige

reference groups
groups that influence individual behaviour

Action Report

GLOBAL OPPORTUNITIES

The Language of Exporting

A successful exporter must understand the culture of the foreign market. Usually, this understanding begins when the management makes a commitment to learn the language of the people in the market. This step was taken by management of Bicknell Manufacturing Company.

Bicknell Manufacturing is a 100-year-old family business ... which produces steel and carbide tips for industrial tools. Intensifying domestic competition prompted John E. Purcell, Jr., general manager of Bicknell, to travel to Mexico on a [government sponsored] trade mission. During his visit, the concerns he had about exporting were quickly addressed. Bicknell is now transporting its products over 2,500 miles to the Mexican border to a distributor for exporting.

Purcell and four other key employees have studied Spanish so that their Mexican customers calling with an order—or a complaint—will always be able to communicate. The company is even translating its product literature into Spanish.

The company plans to increase its export business to 50 percent of total revenue within the next ten years. Purcell is already investigating markets in South America.

Source: Roberta Maynard, "Doing Business in Mexico," *Nation's Business*, Vol. 82, No. 5 (May 1994), pp. 28–29. Reprinted by permission. Copyright 1994, U.S. Chamber of Commerce.

The existence of group influence is well established. The challenge to the marketer is to understand why this influence occurs and how it can be used to promote the sale of a product. Individuals tend to accept group influence because of benefits they perceive as resulting from it. These perceived benefits allow the influencers various kinds of power. Five widely recognized forms of power are reward, coercive, referent, expert, and legitimate. Each of these power forms is available to the marketer.

Reward power and coercive power relate to a group's ability to give and to withhold rewards. Rewards can be material or psychological. Recognition and praise are typical psychological rewards. A Tupperware party is a good example of a marketing technique that takes advantage of reward power and coercive power. The ever-present possibility of pleasing or displeasing the hostess-friend tends to encourage the guest to buy.

Referent power and expert power involve neither rewards nor punishments. They exist because an individual attaches great importance to being like the group or perceives the group as being knowledgeable. Referent power causes consumers to conform to the group's behaviour and to choose products selected by the group's members. Children will often be affected by referent power. Marketers can create a desire for products by using cleverly designed advertisements or packages. Consider the strategy of BertSherm Products, Inc., which markets Fun 'n Fresh deodorant sticks targeted to 7 to 12-year-olds. Entrepreneur Philip B. Davis has been selling the deodorant with the campaign slogan "Be Cool in School." Children admit they purchase the deodorant not because of body odour but rather because using the deodorant makes them feel like an adult.[7]

Legitimate power involves the sanctioning of what the individual ought to do. At the cultural level, legitimate power is evident in the prescriptive nature of culture. This type of power can also be used within smaller groups.

OPINION LEADERS According to a certain communication theory, consumers receive a significant amount of information through individuals called **opinion leaders**, who are group leaders playing a key communications role.

Generally speaking, opinion leaders are knowledgeable, visible, and exposed to the mass media. A small business firm can enhance its own product and image by identifying with such leaders. For example, a farm-supply dealer may promote its products in an agricultural community by holding demonstrations of these products on the farms of outstanding local farmers, who are

Referent power exerts great sway over many teenagers. To create demand for a product, many marketers appeal to teenagers' susceptibility to group influence.

opinion leader
a group leader who plays a key communications role

the community's opinion leaders. Also, department stores may use attractive students as models when showing campus fashions.

PRODUCT MANAGEMENT

Product versus Service Marketing

Traditionally, marketers have used the word *product* as a generic term to describe both goods and services. However, whether goods marketing and services marketing strategies are the same is questionable. As shown in Figure 13-4, certain characteristics—tangibility, production and consumption time separation, standardization, and perishability—define a number of differences between the two strategies. Based on these characteristics, for example, a pencil fits the pure goods end of the scale and a haircut fits the pure services end. The major implication of this distinction is that services present unique challenges to strategy development.[8]

Although we recognize the benefit of examining the marketing of services as a unique form of marketing, space limitations require that services be subsumed under the umbrella category of product marketing. Therefore, from this point on, a **product** is considered to include the total bundle of satisfaction that is offered to customers in an exchange transaction—whether it be a service, a good, or a combination of the two. Also, a product includes not only the main element of the bundle, which is the physical product or core service, but also complementary components such as packaging or a warranty. Of course, the physical product or core service is usually the most important component. But, sometimes, that main element is perceived by customers to be similar for all products. Then, complementary components become the most important features of the product. For example, a particular cake-mix brand may be preferred by consumers not because it is a better mix, but because of the unique toll-free telephone number on the package that can be called for baking hints. Or, a certain dry cleaner may be chosen over others because it treats customers with respect, not just because it cleans clothes exceptionally well.

Product strategy describes the way a product is marketed to achieve the objectives of a firm. A **product item** is the lowest common denominator in a product

product
a bundle of satisfaction—a service, a good, or both—offered to customers in an exchange transaction

product strategy
the way a product is marketed to achieve a firm's objectives

product item
the lowest common denominator in the product mix—the individual item

2 Describe the concepts of product life cycle and product development.

Figure 13-4

Services Marketing versus Goods Marketing

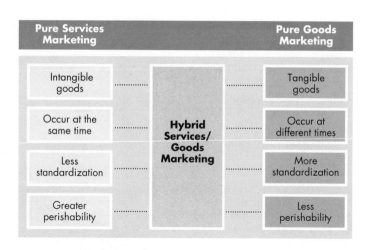

product line
all the individual product items that are related

product mix
a firm's collection of product lines

product mix consistency
the similarity of product lines in a product mix

mix. It is the individual item, such as one brand of bar soap. A **product line** is all the sum of the individual product items that are related. This relationship is usually defined generically; for example, two brands of bar soap are two product items in one product line. A **product mix** is the collection of product lines within a firm's ownership and control. A firm's product mix might consist of a line of bar soaps and a line of shoe polishes. **Product mix consistency** refers to the similarity of product lines in the product mix. The more items in a product line, the more depth it has. The more product lines in a product mix, the greater the breadth of the product mix.

Once a marketing manager has gained a basic understanding of target market customers, he or she is better prepared to develop product strategy. Two concepts are extremely useful to the small business manager in developing and controlling the firm's product strategy—the product life cycle and product development. We briefly examine each of these prior to discussing small business product strategy.

The Product Life Cycle

An important concept underlying sound product strategy is the product life cycle, which summarizes the sales and profits of a product from the time it is introduced until it is no longer on the market. The portrayal of the product life cycle in Figure 13-5 takes the shape of a roller-coaster ride, which is the way many entrepreneurs describe their experiences with the life cycles of their products. The initial stages are characterized by a slow and upward movement. The stay at the top is exciting but relatively brief. Then, suddenly, the decline begins, and the downward movement is rapid. Also, note the typical shape of the profit curve in Figure 13-5: the introductory stage is characterized by losses, with profits peaking in the growth stage.

The product life-cycle concept is important to the small business manager for two reasons. First, it reminds a manager that promotion, pricing, and distribution policies should all be adjusted to reflect a product's position on the curve.[9] Second, it helps the manager see the importance of rejuvenating product lines whenever possible or switching to more promising offerings. This was the strategy of Gadi Rosenfeld and Dan Court when sales began to slip for their service—installing local-area computer networks in law offices. At one time, sales were high, but a flood of competition brought about a decline. By switching to a new product—CD-ROM storage systems—they cushioned the roller-coaster ride down the declining sales curve of the product life cycle.[10]

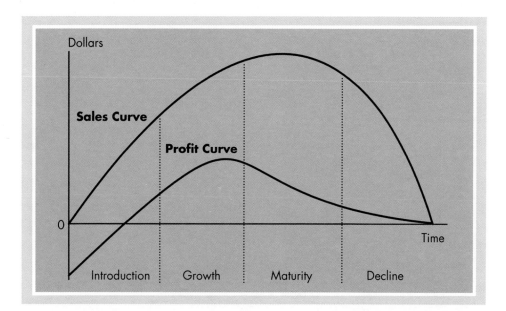

Figure 13-5

The Product Life Cycle

Product Development

As the product life-cycle concept suggests, a major responsibility of the entrepreneur is to introduce new products. This responsibility requires the entrepreneur to have a method for developing new products. In big business, committees or even entire departments are created for that purpose. For both large and small firms, however, new-product development needs to be a formalized process.

The entrepreneur usually views new-product development as a mountainous task. Therefore, Figure 13-6 shows the product development curve in the form of a mountain. The left slope of the mountain represents the gathering of a large number of ideas. Beginning at the mountain peak, these ideas are screened as the firm moves down the right slope toward the base of the mountain, which represents the retention of one product ready to be introduced into the marketplace.

IDEA ACCUMULATION The first stage of the product development process—idea accumulation—involves increasing the pool of ideas under consideration. New products start with ideas, and these ideas have varied origins. Here are some of the many possible sources:

- Sales, engineering, or other personnel within the firm
- Government-owned patents, which are generally available on a royalty-free basis
- Privately owned patents registered with the Canadian Intellectual Properties Office (CIPO)
- Other small companies that may be available for acquisition or merger
- Competitors' products and advertising
- Requests and suggestions from customers

BUSINESS ANALYSIS Business analysis is the second stage in the product development process. Every new-product idea must be carefully studied in relation to several financial considerations. Cost and revenue are estimated and analyzed with techniques such as break-even analysis. Any idea failing to show that it can be profitable is discarded during the business analysis stage. Four key factors need to be considered when conducting a business analysis:

Figure 13-6

The Product Development Curve

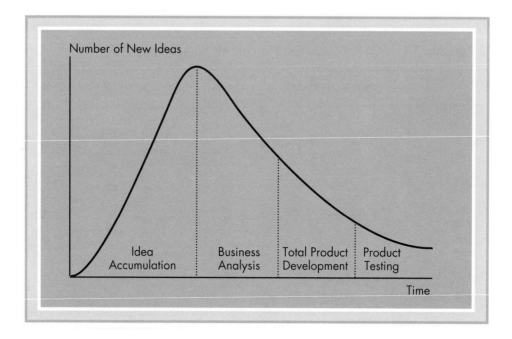

1. *Relationship to the existing product line.* Some firms intentionally add very different products to their product mix. However, in most cases, any product or product line added should be consistent with, or somehow related to, the existing product mix. For example, a new product may be designed to fill a gap in the company's product line or in the price range of the products it currently sells. If the product is completely new, it should have at least a family relationship to existing products. Otherwise, the new product may call for drastic and costly changes in manufacturing methods, distribution channels, type of promotion, or manner of personal selling.

2. *Cost of development and introduction.* One problem in adding new products is the cost of their development and introduction. Considerable capital outlays may be necessary, including expenditures for design and development, market research to establish sales potential and volume potential, advertising and sales promotion, patents, and the equipment and tooling that must be added. One to three years may pass before profits are realized on the sale of a contemplated new product.

3. *Personnel and facilities.* Obviously, having adequate skilled personnel and production equipment is better than having to add employees and buy equipment. Thus, introducing new products is typically more logical if the personnel and the required equipment are already available.

4. *Competition and market acceptance.* Still another factor to be considered when conducting a business analysis is the potential competition facing a proposed product in its target market. Competition must not be too severe. Some studies, for example, propose that new products can be introduced successfully only if 5 percent of the total market can be secured. The ideal solution, of course, is to offer a product that is sufficiently different or that is in a cost and price bracket that avoids direct competition.

TOTAL PRODUCT DEVELOPMENT The next stage of product development—total product development—entails planning for branding, packaging, and other sup-

porting efforts such as pricing and promotion. An actual prototype may be needed at this stage. After these components are considered, many new-product ideas may be discarded.

PRODUCT TESTING The last step of the product development process is product testing. Through testing, the physical product should be proven acceptable. While the product can be evaluated in a laboratory setting, a limited test of market reaction to it should also be conducted. Consumer panels are sometimes used to evaluate a new product at this stage. However, the ultimate test of success will come in the marketplace.

PRODUCT STRATEGY ALTERNATIVES FOR SMALL BUSINESSES

3 Discuss alternative product strategies for small businesses.

Small business managers often lack a clear understanding of product strategy options. This creates ineffectiveness and conflict in the marketing effort. The major product strategy alternatives of a small business can be condensed into six categories, based on the nature of the firm's product offering and the number of target markets:

1. One product/one market
2. One product/multiple markets
3. Modified product/one market
4. Modified product/multiple markets
5. Multiple products/one market
6. Multiple products/multiple markets

Each alternative represents a distinct strategy, although two or more of these strategies can be pursued concurrently. Usually, however, a small firm will pursue the alternatives in basically the order listed here. Also, keep in mind that once any product strategy has been implemented, sales can be increased through certain additional growth tactics. For example, within any market, a small firm can try to increase sales of an existing product by doing any or all of the following:

- Convince *nonusers* in the market to become customers.
- Persuade current customers to *use more* of the product.
- Alert current customers to *new uses* for the product.

One Product/One Market

In the earliest stage of a new venture, the one product/one market product strategy is customary. Usually, an entrepreneur will try to carve out a strong market niche with a single basic product. This strategy was used by Alex Glassey in creating his Winnipeg-based CareWare Software Systems Inc. Doctors had plenty of clinic management software, but physiotherapists and chiropractors (presented a ready market for programs tailored to their needs. From a standing start in 1993, CareWare had installations in every province by the end of 1996, and now has 15 to 20 percent of the market. Gary Brownstone, vice-president of sales and marketing, says, "CareWare is still the only product exclusively dedicated to the rehabilitation market." CareWare has also recently entered the U.S. market, where the product is being well received.[11]

One Product/Multiple Markets

An extension of the first alternative is the one product/multiple markets strategy. With a small additional commitment in resources, the existing product can often be targeted to new markets. Extending a floor-cleaning compound from the commercial market into the home market is an example. Another example of this strategy is marketing a product abroad after first selling it domestically.

Modified Product/One Market

Customers seemingly anticipate the emergence of "new, improved" products. With the modified product/one market strategy, the original product is replaced, gradually phased out, or even left in the product mix while the new product is aimed at the original target market. If the existing product is to be retained, the impact of the modified product on its sales must be carefully assessed. It does little good to make an existing product obsolete unless the modified product has a higher profit margin. The product modification can involve a very minor change. For example, adding coloured specks to a detergent can give the product new sales-attractive appeal. Some people criticize this type of product strategy, questioning the real value of such "improvements" and the ethics of claiming something is new when it is really not.

Modified Product/Multiple Markets

A modified product can also be used to reach several markets. The modified product/multiple markets strategy, then, appeals to additional market segments. For example, a furniture manufacturer currently selling finished furniture to retail customers might market unfinished furniture directly to the do-it-yourself consumer.

Pamela Cape, founder of Portables Plus, followed a modified product/multiple markets strategy in building her Toronto-based firm. Starting with a line of durable and reasonably priced agendas, binders, and so on that are sold through university bookstores, Portables Plus earned a profit of just $26,000 in 1992, its first year. Profits today are over $500,000, and the company has expanded into a line of corporate products, with a new line of environmentally friendly products under development. Portables Plus has also expanded geographically: its product can be found across Canada, the United States, The Bahamas, and Bermuda.[12]

Multiple Products/One Market

Current, satisfied customers make good markets for new additions to the product mix of a small business. Many products can be added that are more than product modifications but are generically similar to the existing products. For example, Zoom Telephonics originally produced a speed dialer, which was introduced in the early 1980s. Three years later, sales were over $5 million. When changes in the telephone industry depressed demand among consumers, Zoom successfully responded with a new related product—a modem.[13]

Multiple Products/Multiple Markets

Going after different markets with new but similar products is still another product strategy. This multiple products/multiple markets approach is particularly appropriate when there is concern that a new product may reduce sales of an existing

Action Report

GLOBAL OPPORTUNITIES

Growth Rooted in Global Markets

Firms must sometimes move beyond one product in a single market in order to prosper. They may need to identify new target markets, such as markets in other countries.

John Latta's "the-world-is-my-market" strategy has helped propel B.C.'s Chai-Na-Ta Corp. to more than $34 million in foreign sales. Its product is the root of the ginseng plant, which is dried and used for tea flavouring and as a stomach tonic. While most of Chai-Na-Ta's sales are in China, the company also exports to Hong Kong, Taiwan, Singapore, Malaysia, and Mexico, in addition to some domestic sales. Management believes companies that do not see the world as a global marketplace risk failure. With a firm foothold in Asian markets, Chai-Na-Ta is looking to capitalize on the growing acceptance of natural health supplements in North America, as well as to integrate the business from top to bottom and introduce new products. Rob Miller, vice-president of finance and administration says, "The more diversified we are [in products and markets], the better risk profile our company presents."

Source: Richard Wright, "One Leap at a Time," *Profit: The Magazine for Canadian Entrepreneurs*, Vol. 16, No. 3 (June 1997), p. 82.

product in a particular market niche. For example, a firm producing wood-burning stoves for home use might introduce a gas-burning furnace targeted for use in office buildings. Another example is the strategy of Mountain Equipment Co-op, the members-only retail operation based in Vancouver. Founded in 1971 by some hikers and mountaineers of the University of British Columbia's Varsity Outdoors Club to supply inexpensive but good-quality hiking and mountain-climbing equipment, the company expanded both its products and its locations in response to customer demand. Mountain Equipment Co-op now sells a wide range of recreational products for skiers, cyclists, paddlers, and backpackers, both from its locations in Vancouver, Calgary, Toronto, and Ottawa and through catalogue sales.[14]

As another example, some farmers are targeting the "green" products market with new organic vegetables—vegetables grown without the use of chemical fertilizers, herbicides, or insecticides. Organically grown produce was once the domain of small vegetable grocers, but is quickly becoming accepted in large supermarkets that face an increasingly health-conscious consumer market.

Other Product Strategy Alternatives

The six options just discussed are the product strategies most commonly used by small firms. There are, of course, additional strategies. For example, a local dealer selling Italian sewing machines might add a line of microwave ovens—a generically unrelated product. A product strategy that includes a new product quite different from existing products can be very risky. However, this strategy is occasionally used by small businesses, especially when the new product fits existing distribution and sales systems or requires similar marketing knowledge.

Still another product strategy involves adding a new, unrelated product to the product mix to target a new market. This strategy has high risk, as a business is

Action Report

TECHNOLOGICAL APPLICATIONS

Battling the Big Guys

Small companies face big challenges from other firms attracted to the same market niche. What can the little guy do?

Canada's fastest-growing company in 1995, Alex Informatics Inc., thinks it has the answer: add new applications and proprietary software. A pioneer in the parallel-processing business, Alex Informatics' products are a series of "up to 128 interconnected microprocessors that can rip through the many independent portions of complex computing tasks simultaneously rather than sequentially"; in effect, the technology links separate microprocessors to build virtual "supercomputers." Examples of uses are simulating pollution dispersion for a hydro project and processing radar signals aboard the U.S. Air Force's AWACS surveillance plane. With IBM and other large competitors entering the market, president Marc Labrosse and vice-president Noel Cheeseman aren't worried. "We will be developing software that can still be used on parallel systems as they change and get more powerful," Cheeseman says, "and we will be coming up with more applications." The company has also taken advantage of more powerful hardware, and reinvests its multimillion-dollar profits into R&D and geographic expansion to keep ahead of its much larger competitors.

Source: Julie Barlow, "Parallel Lives," *Profit: The Magazine for Canadian Entrepreneurs*, Vol. 14, No. 3 (June 1995), pp. 36–37.

attempting to market an unfamiliar product in an unfamiliar market. For example, an electrical equipment service business added a private employment agency. If successful, this product strategy could act as a hedge against volatile shifts in market demand. A business that sells both snowshoes and suntan lotion expects that demand will be high in one market or the other at all times.

BUILDING THE TOTAL PRODUCT OFFERING

4 Identify major marketing tactics that can transform a firm's basic product into a total product offering.

A major responsibility of marketing is to transform a basic product into a total product offering. For example, an idea for a unique new pen that has already been developed into a physical reality—the basic product—is still not ready for the marketplace. The total product offering must be more than the materials moulded into the shape of the new pen. To be marketable, the basic product must be named, have a package, perhaps have a warranty, and be supported by other product components. We now examine a few of the components of a total product offering.

Branding

brand
a verbal or symbolic means of identifying a product

An essential element of a total product offering is a brand. A **brand** is a means of identifying the product both verbally and symbolically. The name Xerox is a brand, as are the golden arches of McDonald's. Since a product's brand name is so important to the image of the business and its products, considerable attention should be given to selecting a name.

In general, there are five rules to follow in naming a product:

> ## *Action Report*
>
> ### ENTREPRENEURIAL EXPERIENCES
>
> ## What's in a Name?
>
> Creative names build an image for a product that speaks to its target market. Sometimes the name itself will help define the identity of the product.
>
> This is exactly what happened when John Sundet, president of Snow Runner, Inc. ..., began thinking about a new identity for the company's recreational snow skates—ski boots with short runners. With the help of a consultant, Sundet began a month-long process working with focus groups, who showed a preference for the name Sled Dogs.
>
> *"This was an opportunity to create a new image for us,"* Sundet says. *"The name tied in a north woods image and was comfortable because dogs are universally loved. And it allowed us to use dog vernacular to convey the freedom and excitement of the sport."* Dogs, slang for feet, and sled, a fun way to get around in the snow, work together in a variety of ways.
>
> Source: Roberta Maynard, "What's in a Name?" *Nation's Business,* Vol. 82, No. 9 (September 1994), p. 54. Reprinted by permission. Copyright 1994, U.S. Chamber of Commerce.

1. *Select a name that is easy to pronounce and remember.* You want customers to remember your product. Help them with a name that can be spoken easily—for example, Curl Up and Dye (a hair salon) and Johnny on the Spot (a portable toilet service). An entrepreneur's own name should be carefully evaluated to ensure its acceptability before choosing it to identify a product. Dave Thomas, the founder of a major fast-food chain, successfully used his daughter's name for his company, Wendy's.

2. *Choose a descriptive name.* A name that is suggestive of the major benefit of the product can be extremely helpful. As a name for a tax preparation service, Brilliant Deductions correctly suggests a desirable attribute. Mug-A-Bug is also a creative name for a pest-control business. However, Rocky Road would be a poor name for a mattress!

3. *Use a name that can have legal protection.* Be careful to select a name that can be defended successfully. Do not risk litigation by copying someone else's brand name. A new soft drink named Professor Pepper would likely be contested by the Dr Pepper company. An attorney who specializes in trademarks should be hired to run a name search and then to register the tradename.

4. *Select names with promotional possibilities.* Exceedingly long names are not, for example, compatible with good copy design on billboards, where space is at a premium. One of McDonald's competitors is called Wuv's, a name that will easily fit on any billboard.

5. *Select a name that can be used on several product lines of a similar nature.* Customer goodwill is often lost when a name doesn't fit a new line. A company producing a furniture polish called Slick-Surface could not easily use the same name for its new sidewalk surfacing compound that claims to increase traction. The name Just Brakes for an auto service shop that repairs only brakes is excellent unless the shop later plans to expand into muffler repair.

A small business should also carefully select its trademark. **Trademark** is a legal term indicating the exclusive right to use a brand. These marks should be unique, easy to remember, and related to the product. For example, Liquid Paper, the

trademark
an identifying feature used to distinguish a manufacturer's product

QUALITY

Action Report

QUALITY GOALS

Cott Beverages

Large retailers use a private branding strategy when they buy products from manufacturers and then market these products as their own brands. Private branding can present opportunities for small manufacturers that can meet the quality demands of their customers. Cott Beverages is arguably Canada's most famous example of a small firm that grew into a large one from private branding.

The company began as a Canadian distributor for a U.S. firm in 1952, but struggled to survive until the mid-1980s, when private branding really took off in Canada. Under the guidance of CEO Gerry Pencer, Cott had established itself as the leading supplier of private labels to Canadian retail chains by 1989, selling about $40 million worth of pop that year. Since then, Cott has acquired major U.S. accounts, notably Wal-Mart Stores, and sales have grown to over $500 million.

According to current president Dave Nichol, former Loblaw president who championed the President's Choice private brand, success in private branding requires the right product, price, and marketing program. Cott now controls about 90 percent of Canadian private bottling capacity, but there are, however, additional considerations in trying to make it big in the U.S. market, according to Nichol: in order to gain an edge, Cott is also selling itself as a consultant, with the expertise to advise retailers on everything from product design to store layout.

Cott is currently trying to broaden its base by looking for other private-label products such as beer, pet foods, and potato chips.

Source: Bud Jorgensen, "Cott Cashes In," *The Globe and Mail,* January 8, 1994, p. B1; and Marina Strauss, "Nichol Pops a Marketing Controversy," *The Globe and Mail,* May 11, 1995, p. B4.

trademark for a correction fluid, clearly relates to the product's function and is easy to remember.

Trademark registration for products in interprovincial commerce is handled through the Canadian Intellectual Property Office, which was created by Industry Canada as the federal agency responsible for all intellectual property rights, including copyrights, industrial designs, trademarks, and integrated circuit topographies.[15] Chapter 26 provides further discussion of trademarks and their legal ramifications.

Once a trademark is selected by a business, it is important to protect its use. Two rules can help. First, be sure that the name is not used carelessly in place of the generic name. For example, Xerox tries to ensure that people say they are "copying" something rather than "xeroxing" it. Second, the business should inform the public that the brand is a brand by labelling it with the symbol ™ or, if the mark has been registered with the Canadian Intellectual Property Office, the symbol ®. If the trademark is unusual or written in a special form, it is easier to protect.

Packaging

Packaging is another important part of the total product offering. In addition to protecting the basic product, packaging is a significant tool for increasing the value of the total product.

Afton Lea Farms of Prince Edward Island uses attractive packaging to promote sales. John Barrett left his job as an administrator for the Winnipeg Symphony

Orchestra to become a commercial sunflower seed grower in 1992. "We started getting requests from people for garden seeds from the flowers we planted," Barrett says. "So we started putting seeds in small packages." Those packages, with the image of Anne of Green Gables and a giant sunflower, have since become the biggest seller in Barrett's portfolio of products, which now includes flavoured tea, honey, lupin, and wildflower seeds. Barrett's products are sold in 450 stores across Canada and in parts of the United States.[16]

Consider for a moment some of the products you purchase. How many do you buy mainly because of a preference for package design and/or colour? Innovative packaging is frequently the deciding factor for consumers. If a product is otherwise very similar to competitive products, its package may create the distinctive impression that makes a sale. For example, having packaging materials that are biodegradable may distinguish a product from the competition. The original L'eggs pantyhose package—an egg-shaped container— is an example of creative packaging that sells well.

Labelling

Another part of the total product is its label. Labelling is particularly important to manufacturers, who apply most labels. A label serves several purposes. It often shows the brand, particularly when branding the product itself would be undesirable. For example, a furniture brand is typically shown on a label and not on the furniture. On some products, visibility of the brand is highly desirable; Calvin Klein jeans would probably not sell as well with the label only inside the jeans.

A label is also an important informative tool for consumers. It can include information on product care and use. It can even include information on how to dispose of the product.

Laws on labelling requirements should be consulted carefully. Be innovative in your labelling information, and consider including information that goes beyond the specified minimum legal requirements.

Warranties

A **warranty** is simply a promise that a product will do certain things or meet certain standards. It may be written or unwritten. All sellers make an implied warranty that the seller's title to the product is good. A merchant seller, who deals in goods of a particular kind, makes the additional implied warranty that those goods are fit for the ordinary purposes for which they are sold. A written warranty on a product is not always necessary. As a matter of fact, many firms operate without written warranties. They are concerned that a written warranty will only serve to confuse customers and make them suspicious.

warranty
a promise that a product will do certain things or meet certain standards

The federal Consumer Protection Act is the overriding legislation governing warranties in Canada; however, most provinces have supplementary legislation covering certain aspects of warranties. The law covers several warranty areas, including terminology. The most notable provisions affecting terminology relate to the use of the terms *full, limited, express,* and *implied.* In order for a product to get a full warranty designation, the warranty must state certain minimum standards such as replacement or full refund after reasonable attempts at repair. Warranties not meeting all the minimum standards must carry the limited designation.

Warranties are important for products that are innovative, relatively expensive, purchased infrequently, relatively complex to repair, and positioned as high-quality goods. A business should use the following major considerations to rate the merits of a proposed warranty policy:

- Cost
- Service capability
- Competitive practices
- Customer perceptions
- Legal implications

Looking Back

1 Explain aspects of consumer behaviour.
- It is helpful to view consumers as problem-solvers who are going through several steps, from problem recognition to post-purchase behaviour.
- Psychological factors affecting consumer behaviour include needs, perceptions, motivations, and attitudes.
- Sociological factors affecting consumer behaviour encompass culture, social class, reference groups, and opinion leaders.

2 Describe the concepts of product life cycle and product development.
- The product life cycle is a valuable tool for managing the product mix.
- The stages of the product life cycle are introduction, growth, maturity, and decline.
- The stages of new-product development are idea accumulation, business analysis, total product development, and product testing.

3 Discuss alternative product strategies for small businesses.
- Small business managers are often weak in their understanding of product strategy.
- The major product strategy alternatives can be condensed into six categories.
- Most entrepreneurs use a one product/one market strategy in the early stages of their ventures.
- Each product strategy is complemented by the growth options of convincing nonusers to become customers, persuading current customers to use more, and alerting current customers to new uses for the product.

4 Identify major marketing tactics that can transform a firm's basic product into a total product offering.
- The five most important rules in naming a product are to select a name that is easy to pronounce and remember, is descriptive, can have legal protection, has promotional possibilities, and can be used on several products.
- Packaging is a significant tool for increasing total product value.
- A label is an important informative tool for product use, care, and disposal.
- A warranty can be valuable for achieving customer satisfaction.

New Terms and Concepts

evaluative criteria	attitude	product item
evoked set	culture	product line
cognitive dissonance	social classes	product mix
needs	reference groups	product mix consistency
perception	opinion leader	brand
perceptual categorization	product	trademark
motivations	product strategy	warranty

You Make the Call

Situation 1 After selling basic school supplies for 20 years as a manufacturer's representative, Bruce Shapiro created his own company to market more creative products for kids. Founded in 1989, Creative Works, produces rulers, protractors, compasses, and other products made from heavy-duty plastic. Shapiro has added fashion colours such as teal, purple, pink, and black to his line of 15 products. The durable plastic design and colours distinguish Creative Works products from those of competitors. Retailers such as Wal-Mart, Kmart, and Toys "R" Us stock the company's products.

Question 1 Is Creative Works pursuing more than one product strategy? If so, which ones?
Question 2 Would it be ethical to promote the fashion colour items as "new and improved"? Why or why not?
Question 3 What aspects of consumer behaviour are involved in the success of this marketing effort?

Situation 2 Nick Zagakos is the owner and operator of a small restaurant located in the downtown area of Fredericton, New Brunswick. Zagakos is a college graduate with a major in accounting. His ability to analyze and control costs has been a major factor in keeping his five-year-old venture out of the red. The restaurant is located in an old but newly remodelled downtown building. Zagakos' business is based on high volume and low overhead. However, space limitations provide seating for only 25 to 30 people at one time. Zagakos feels that customers stay too long after they've finished their meal, thereby tying up seating. He has considered using a small flashing light at each table to remind customers that it is time to move on, but is concerned that this method is too obvious and may create customer dissatisfaction.

Question 1 What is your opinion regarding Zagakos' proposed flashing light system?
Question 2 What other suggestions to help increase turnover can you make? Why are your ideas better?
Question 3 What type of diversification strategy would be consistent with Zagakos' restaurant business? Be specific.

Situation 3 Anna Lepinski has been test-marketing her new vending machine for almost a year. The machine, called Single-Smoke, dispenses individual cigarettes at 25 cents each. Lepinski's target market is the occasional smoker and smokers short on cash. She plans to sell her product to restaurants and hotels, in part because the machine has a unique design that takes up very little space. Lepinski has invested over $200,000 of her own money in the project, including the cost of equipment to manufacture the vending machines. She plans to promote the product as helping "smokers kick the habit by forcing them to buy their cigarettes in single doses."

Question 1 Do you believe the name, Single-Smoke, is a good name? Why or why not?
Question 2 What factors should have been evaluated in selecting a name for this product?
Question 3 What consumer behaviour concepts are relevant to this venture's success?

DISCUSSION QUESTIONS

1. Briefly describe the four stages of the consumer decision-making process. Why is the first stage so vital to consumer behaviour?
2. List the four psychological factors discussed in this chapter. What is their relevance to consumer behaviour?
3. List the four sociological factors discussed in this chapter. What is their relevance to consumer behaviour?
4. What factors are important to a small firm when conducting the business analysis stage of product development?
5. How does the modified product/one market strategy differ from the one product/multiple markets strategy? Give examples.
6. A manufacturer of power lawn mowers is considering adding a line of home barbecues. What factors would be important in a decision of this type?
7. What are the three ways to achieve additional growth within each of the market strategies?
8. Select two product names, and then evaluate each with respect to the five rules for naming a product listed in this chapter.
9. Would a small business want to have its name considered the generic name for its product area? Defend your position.
10. For what type of firm is the packaging of products most important? For what firms is it unimportant?

EXPERIENTIAL EXERCISES

1. Ask some owners of small firms in your area to describe their new-product development processes. Report your findings.
2. For several days, make notes on your own shopping experiences. Summarize what you consider to be the best customer service you received.
3. Visit a local retail store and observe brand names, package designs, labels, and warranties. Report your findings to the class regarding good and bad examples.
4. Consider your most recent, meaningful purchase. Relate the decision-making process you used to the four stages of decision-making presented in this chapter, and report your conclusions.

Exploring the

5. Visit three different companies' home pages on the Web. You might want to look under the Yahoo business directory (located at **http://www.yahoo.com**). Choose the home page that you like best and write a one-page summary describing the product(s) the company offers.

CASE 13
The Arv Griffin (p. 622)

Pricing
and Credit Strategies

Setting prices for new products or services is an important responsibility that should be handled very carefully. After all, sales of a firm's product or service provide its major source of revenue.

Norman Melnick, founder of Pentech International, ... treats the pricing task seriously. A manufacturer of innovative pens and pencils, he never "just slaps a price tag on his products." Melnick is convinced that sound pricing begins with knowing product costs.

Each year, Pentech introduces more than 24 new products, the majority of which achieve instant success. After a decade in business,

Looking Ahead

After studying this chapter, you should be able to:

1 Explain how to set a price.

2 Apply break-even analysis to pricing.

3 Identify specific pricing strategies.

4 Discuss the benefits of credit, the factors that affect credit extension, and the kinds of credit.

5 Describe the activities involved in managing credit.

price
a seller's measure of what he or she is willing to receive in exchange for transferring ownership or use of a product or service

credit
an agreement between buyer and seller to delay payment for a product or service

A product or service cannot be sold until it has a selling price. Therefore, the pricing decision is a necessary and critical task in small business marketing. The **price** of a product or service is the seller's measure of what he or she is willing to receive in exchange for transferring ownership or use of that product or service. A credit system is often required to place the product or service in a more competitive position. **Credit** involves an agreement between buyer and seller that payment for a product or service will be received at some later date.

Pricing and credit decisions are vital to the small firm because they directly affect both revenue and cash flow. Also, customers dislike price increases and often react negatively to restrictive credit policies. Therefore, care should be exercised when initially making pricing and credit decisions in order to reduce the likelihood that changes will be necessary. This chapter examines both the pricing decisions and the credit decisions of small firms.

SETTING A PRICE

Pricing is the systematic determination of the most appropriate price for a product. While setting just any price is easy, systematic pricing is complex and difficult. The total sales revenue of a small business is a direct reflection of two components: sales

Melnick has mastered the art of pricing.... [He] leaves no stone unturned, factoring in all the critical costs—raw materials, equipment and assembly line, shipping, staffing, even employee overtime.

After Melnick and his managers have a clear picture of product costs, they apply the desired profit margin, which gives them the selling price. If Melnick had not followed a careful pricing strategy, Pentech might have already been written off by competitors such as Bic and Papermate.

Source: Bob Weinstein, "Price Pointers," *Entrepreneur,* Vol. 23, No. 2 (February 1995), p. 48. Reprinted with permission from Entrepreneur Magazine, February 1995.

volume and price. Price is, therefore, half of the gross revenue equation. As a result, even a small change in price can drastically influence revenue. Consider the following situations (perfectly inelastic demand is assumed to emphasize the point):

> *Situation A*
> Quantity sold × Price per unit = Gross revenue
> 250,000 $3.00 = $750,000
>
> *Situation B*
> Quantity sold × Price per unit = Gross revenue
> 250,000 × $2.80 = $700,000

1 Explain how to set a price.

The price per unit in Situation B is only $0.20 lower than that in Situation A. However, the total reduction in revenue is $50,000! Clearly, a small business can lose revenue unnecessarily if a price is set too low.

Pricing is also important because it indirectly affects sales quantity. In the situations just given, quantity sold was assumed to be independent of price—and it very well may be for a change in price from $3.00 to $2.80. However, a larger decrease or increase might substantially change the quantity sold. Pricing, therefore, has a dual influence on total sales revenue. It is important *directly* as one part of the gross revenue equation and *indirectly* through its impact on quantity demanded.

Before beginning a more detailed analysis of pricing considerations, we need to note that services are more difficult to price than products for at least two reasons: (1) It is difficult to estimate the cost of providing a service, and (2) since services are intangible, it is difficult to estimate demand. Our discussions will centre on product pricing.

Retailers must consider the three components of total cost in determining product pricing. Among its selling costs, a sporting goods store would have to factor in the cost of assembling a bicycle.

Cost Determination for Pricing

total cost
the sum of cost of goods sold, selling cost, and overhead cost

In a successful business, pricing must be sufficient to cover total cost plus some profit margin. (Remember the cost-oriented pricing of Pentech International in this chapter's opening case.) Pricing, therefore, must be based on an understanding of the basic behaviour of costs when production and sales change. **Total cost** includes three components, as illustrated in Figure 14-1. The first is the cost of goods (or services) offered for sale. An appliance retailer, for example, must include in the selling price the cost of the appliance and related freight charges. The second component is the selling cost, which includes the direct cost of the salesperson's time as well as the cost of advertising and sales promotion. The third component is the overhead cost that is applicable to the given product. Included in this cost are such items as warehouse storage, office supplies, utilities, salaries, and taxes. It is important not to overlook these cost classifications in the pricing process.

total variable costs
costs that vary with the quantity of product produced or sold

Costs behave differently as the quantity produced or sold increases or decreases. **Total variable costs** are those that vary with the quantity of product produced or sold. Material costs and sales commissions are typical variable costs that are incurred as a product is made and sold. **Total fixed costs** are those that remain constant at different levels of quantity sold. For example, an advertising campaign expenditure and factory equipment cost are fixed costs.

total fixed costs
costs that remain constant with the quantity of product produced or sold

By understanding the behaviour of different kinds of costs, a small business manager can reduce pricing mistakes. If all costs are incorrectly considered to behave in the same way, pricing can be inappropriate. Small businesses often disregard differences between fixed and variable costs and treat them identically for pricing. An approach called **average pricing** follows this dangerous practice. Average pricing divides the total cost over a previous period by the quantity sold in that period to arrive at an average cost, which is then used to set the current price. For example, consider the cost structure of a hypothetical firm selling 25,000 units of a product in 1997 at a sales price of $8.00 each (see Figure 14-2). The average unit cost at the 1997 sales volume of 25,000 units is $5.00 ($125,000 ÷ 25,000). The $3.00 markup provides a satisfactory profit margin at this sales volume.

average pricing
an approach using average cost as the basis for setting a price

However, consider the impact on profit if 1998 sales reach only 10,000 units and the selling price has been set at the same $3.00 markup, based on 1997's average cost (see Figure 14-3). At the lower sales volume (10,000 units), the average unit cost has increased to $9.50 ($95,000 ÷ 10,000). This increase is, of

course, due to the constant fixed cost being spread over fewer units. Average pricing overlooks the reality of higher average costs at lower sales levels.

In certain circumstances, it may be logical to price at less than total cost as a special short-term strategy. For example, even if part of the production facilities of a business are idle, some fixed costs may be ongoing. In this situation, pricing should cover all marginal or incremental costs—that is, those costs specifically incurred to get additional business. In the long run, however, all costs must be covered.

Demand Factors in Pricing

Cost analysis provides a floor below which a price will not be set for normal purposes. However, it does not indicate by how much the "right" price should exceed that minimum figure. Demand factors must be considered before this can be determined.

THE NATURE OF INDUSTRY DEMAND The price of a product will partially reflect the sensitivity of industry demand. *Elasticity* is the term used to describe this characteristic of a particular market. The effect that a change in price has on the quantity

Sales revenue (25,000 units @ $8)		$200,000
Total costs:		
Fixed costs	$75,000	
Variable costs ($2 per unit)	50,000	
		125,000
Gross margin		$ 75,000
Average cost = $\dfrac{\$125,000}{25,000}$ = $5		

Figure 14-2

Cost Structure of a Hypothetical Firm, 1997

Sales revenue (10,000 units @ $8)		$80,000
Total costs:		
Fixed costs	$75,000	
Variable costs ($2 per unit)	20,000	
		95,000
Gross margin		$ (15,000)
Average cost = $\dfrac{\$95,000}{10,000}$ = $9.50		

Figure 14-3

Cost Structure of a Hypothetical Firm, 1998

elasticity of demand
the effect of a change in price on the quantity demanded

demanded is called **elasticity of demand.** A product is said to have **elastic demand** if demand changes significantly when price changes; that is, an increase in price *lowers* total revenue or a decrease in price *raises* total revenue. A product is said to have **inelastic demand** if demand does not change significantly when price changes; that is, an increase in price *raises* total revenue or a decrease in price *lowers* total revenue.

In some industries, the demand for products is very elastic. When price is lower, the amount purchased increases considerably, thus providing higher revenue. For example, in the personal computer industry, a decrease in price will frequently produce a more than proportionate increase in quantity sold, resulting in increased revenue. For products such as salt, the demand is usually very inelastic. Regardless of its price, the quantity purchased will not change significantly because consumers use a fixed amount of salt.

elastic demand
demand that changes significantly when there is a change in the price of a product

The concept of elasticity of demand is important to a small firm because it suggests that inelastic demand within the industry provides an optimum situation for selling the firm's products. The small firm should seek to distinguish its product or service in such a way that small price increases will cause little resistance by customers and thereby result in increasing total revenue.

inelastic demand
demand that does not change significantly when there is a change in the price of a product

REFLECTING A FIRM'S COMPETITIVE ADVANTAGE Several factors affect the demand for a product or service. One factor is the firm's competitive advantage. If consumers perceive the product or service as an important solution to their unsatisfied needs, they will demand more.

Only in rare cases are identical products and services offered by competing firms. In most cases, products are dissimilar in some way. Even if products are similar, the accompanying services typically differ. Speed of service, credit terms, delivery arrangements, personal attention from a salesperson, and willingness to stand behind the product are but a few of the factors that distinguish one product from another. The implications for pricing depend on whether a particular firm is inferior or superior to its competitors in these respects. Certainly, there is no absolute rule that a small business must conform slavishly to the prices of others. A unique combination of goods and services may well justify a higher price.

prestige pricing
setting a high price to convey an image of high quality or uniqueness

One pricing tactic that reflects competitive advantage is called prestige pricing. **Prestige pricing** is setting a high price to convey an image of high quality or uniqueness. Its influence varies from market to market and product to product. Higher-income markets are less sensitive to price variations than lower-income ones. Therefore, prestige pricing typically works better in these markets. Also, products sold to markets with low levels of product knowledge are candidates for prestige pricing. When customers know very little about product characteristics, they often use price as an indicator of quality. For example, a company selling windshield-washer fluid found that it could use prestige pricing for its product. The product cost pennies to manufacture and, therefore, could be profitable even if sold at a very low price that included a large markup. However, the firm recognized an opportunity and raised its price repeatedly, making the product extremely profitable. Another dramatic example of pricing based on competitive advantage is found in the microwave popcorn market. In this market, niche customers are willing to pay a premium price for the convenience of microwave packaging—up to six times the price of conventional popcorn.[1]

2 | **Apply break-even analysis to pricing.**

USING BREAK-EVEN ANALYSIS FOR PRICING

Break-even analysis entails a comparison of cost and demand estimates in order to determine the acceptability of alternative prices. Break-even analysis is typically explained by using formulas or graphs; we use a graphic presentation in this

Action Report

ENTREPRENEURIAL EXPERIENCES

Prestige Pricing

Sometimes entrepreneurs can successfully price a product well above cost because of its unique nature. Such is the case for Charles Bennett, who sells Zymöl car wax.

Bennett and his wife, Donna, an analyst at a pharmaceutical company, adapted a homemade wax formula they discovered while vacationing in Germany. By experimenting with their electric coffeepot as a vat, they eventually decided on the Zymöl ingredients. An 8-ounce [approximately 500 mL] jar of the wax was originally priced at $19.95 but was later increased to $40!

It takes a certain amount of brass to ask $40 for an 8-ounce jar of wax good for a dozen wax jobs. A 9.5-ounce can of Turtle Wax, by comparison, sells for about $7.50. Add to Bennett's basic 8-ounce jar some car cleaners and a towel and you've got a Zymöl starter kit, priced at $100. At the higher end, there's Zymöl Concours at $150 per 8-ounce jar, and Zymöl Destiny, priced at $450.

Does Bennett's wax create a winning shine? Ask the six winners at the 1990 Pebble Beach Car Show, whose cars were all shined with Zymöl.

Source: Jerry Flint, "Fruit Salad Car Wax," Forbes, Vol. 149, No. 9 (April 27, 1992), pp. 126–29. Reprinted by Permission of *forbes* magazine © Forbes Inc., 1992.

chapter. There are two steps in a comprehensive break-even analysis: (1) examine cost–revenue relationships, and (2) incorporate sales forecasts into the analysis.

Examining Costs and Revenue

The objective of the first phase of break-even analysis is to determine the quantity to be sold and price for the product which will generate enough revenue to start earning a profit. Figure 14-4(a) presents a simple break-even chart reflecting this comparison. Total fixed costs are portrayed as a horizontal section, showing that they do not change with the volume of production. The variable-costs section slants upward, however, depicting the direct relationship of total variable costs to output. The area between the slanting total cost line and the horizontal base line thus represents the combination of fixed and variable costs. The shaded areas between the sales and total cost lines reveal the profit or loss position of the company at any level of sales. The point of intersection of these two lines is called the *break-even point*, because sales revenue equals total cost at this sales volume.

Additional sales lines at other prices can be charted to evaluate other break-even points. Such a flexible break-even chart is shown in Figure 14-4(b). The assumed higher price of $18 yields a more steeply sloped sales line, resulting in an earlier break-even point. Similarly, the lower price of $7 produces a flatter revenue line, delaying the break-even point. Additional sales lines could be plotted to evaluate other proposed prices.

The break-even chart implies that quantity sold can increase continually (as shown by the larger and larger profit area to the right). This is misleading and should be clarified by adjusting the break-even analysis with demand data.

Figure 14-4

*Break-Even Charts for
Pricing*

Adding Sales Forecasts

The indirect impact of price on quantity sold complicates pricing decisions. As noted earlier, demand for a product typically decreases as price increases. However, in exceptional cases, price may influence demand in the opposite direction, resulting in more demand for a product at higher prices. The estimated demand for a product at various prices needs to be incorporated into the break-even analysis. Marketing research can be used to estimate demand at various prices.

An adjusted break-even chart that incorporates estimated demand is developed by using the initial break-even data and adding a demand curve. A demand schedule showing the estimated number of units demanded and total revenue at three prices is shown in Figure 14-5, along with a break-even chart on which the demand curve from these data is plotted. This graph allows a more realistic profit area to be identified. The break-even point in Figure 14-5 for a unit price of $18 corresponds to a quantity sold that appears impossible to reach at the assumed price, leaving $7 and $12 as feasible prices. Clearly, the optimum of these two prices is $12. The potential at this price is indicated by the profit area in the graph.

Markup Pricing

Up to this point, we have made no distinction between pricing by manufacturers and pricing by intermediaries—wholesalers and retailers. Since break-even concepts apply to all small businesses, regardless of their position in the distribution channel, such a distinction wasn't necessary. Now, however, we briefly present some of the pricing formulas used by the intermediaries. In the retailing industry, for example, where businesses often carry many products, markup pricing has emerged as a manageable pricing system. With this cost-plus approach to pricing, retailers are able to price hundreds of products much more quickly than they could with a system involving individual break-even analyses. In calculating the selling price for a particular item, a retailer adds a markup percentage to cover the following:

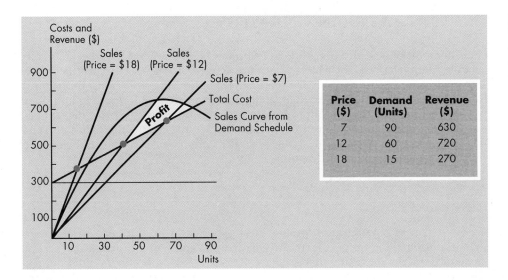

Figure 14-5

A Break-Even Chart Adjusted for Estimated Demand

- Operating expenses
- Subsequent price reductions—for example, markdowns and employee discounts
- Profit

Markups may be expressed as a percentage of either the *selling price* or the *cost.* For example, if an item costs $6 and sells at $10, the markup of $4 represents 40 percent of the selling price [$4 (markup) ÷ $10 (selling price) × 100] or $66\,^2/_3$ percent of the cost [$4 (markup) ÷ $6 (cost) × 100]. Here are the simple formulas used for markup calculations:

$$\text{Cost} + \text{Markup} = \text{Selling price}$$

$$\text{Cost} = \text{Selling price} - \text{Markup}$$

$$\text{Markup} = \text{Selling price} - \text{Cost}$$

$$\frac{\text{Markup}}{\text{Selling Price}} \times 100 = \text{Markup expressed as a percentage of selling price}$$

$$\frac{\text{Markup}}{\text{Cost}} \times 100 = \text{Markup expressed as a percentage of cost}$$

If a seller wishes to convert markup as a percentage of selling price into a percentage of cost, or vice versa, these two formulas are useful:

$$\frac{\text{Markup as a percentage of selling price}}{100\% - \text{Markup as a percentage of selling price}} \times 100 = \begin{array}{l}\text{Markup as a percentage}\\ \text{of cost}\end{array}$$

$$\frac{\text{Markup as a percentage of cost}}{100\% + \text{Markup as a percentage of cost}} \times 100 = \begin{array}{l}\text{Markup as a percentage}\\ \text{of selling price}\end{array}$$

SELECTING A PRICING STRATEGY

Consideration of cost and demand data within a break-even analysis should create a better understanding of which prices are feasible for a specific product. The seemingly precise nature of break-even analysis, however, is potentially misleading for the small business manager. Such analysis is only one tool for pricing and does not by itself identify the most appropriate price. In other words, price determination must include consideration of market characteristics and the firm's current marketing strategy. We now describe several examples of pricing strategies that reflect these additional considerations.[2]

Penetration Pricing

penetration pricing strategy
a marketing approach that sets lower than normal prices to hasten market acceptance or to increase market share

A firm that uses a **penetration pricing strategy** prices a product or service lower than its normal, long-range market price in order to gain more rapid market acceptance or to increase existing market share. This strategy can sometimes discourage new competitors from entering a market niche if they mistakenly view the penetration price as a long-range price. Obviously, this strategy sacrifices some profit margin to achieve market penetration.

Skimming Pricing

skimming price strategy
a marketing approach that sets high prices for a limited period before reducing them to more competitive levels

A **skimming price strategy** sets prices for products or services at high levels for a limited period of time before reducing the price to a lower, more competitive level. This strategy assumes that certain customers will pay a higher price because they view a product or service as a prestige item. Use of a skimming price is most practical when there is little threat of short-term competition or when startup costs must be recovered rapidly.

Follow-the-Leader Pricing

follow-the-leader pricing strategy
a marketing approach that sets prices using a particular competitor as a model

A **follow-the-leader pricing strategy** sets a price for a product or service using a particular competitor as a model. The probable reaction of competitors is a critical factor in determining whether to cut prices below a prevailing level. A small business in competition with larger firms is seldom in a position to consider itself the price leader. If competitors view a small firm's pricing as relatively unimportant, they may permit a price differential to exist. On the other hand, some competitors may view a smaller price-cutter as a direct threat and counter with reductions of their own. In such a case, the small firm accomplishes very little.

Variable Pricing

variable pricing strategy
a marketing approach that sets more than one price for a good or service in order to offer price concessions to certain customers

Some businesses use a **variable pricing strategy** to offer price concessions to certain customers, even though they may advertise a uniform price. Concessions are made for various reasons, one of which is the customer's knowledge and bargaining strength. In some fields of business, therefore, pricing decisions involve two parts: setting a standard list price and offering a range of price concessions to particular buyers.

Flexible Pricing

Although many firms use total cost as the basis for their pricing decisions, a **flexible pricing strategy** takes into consideration special market conditions and the pricing practices of competitors. The following illustrates this point:

> *The owner of a high-speed ferry service always charged $10 for a round-trip ticket between any two destinations. But the ferry was losing money due to low ridership during off-peak hours. The owner decided to differentiate her prices depending on the time of day, the type of rider and the competing modes of transportation in each of the ferry's destinations, such as cars, buses and commuter trains.*
>
> *She raised her round-trip price to an average of $12 during commuter and weekend hours—the ferry's busiest times.... For frequent users who couldn't afford the higher rate, she sold monthly passes that resulted in a round-trip price of less than $10. Off-peak riders, however, tended to view the ferry as homogeneous—a convenient way to get from one place to another. Thus, the owner lowered the price to an average of $8 during off-peak hours. As a result, ridership and revenues rose considerably and an annual loss became an annual profit.[3]*

flexible pricing strategy a marketing approach that offers different prices to reflect demand differences

Price Lining

A **price lining strategy** determines several distinct prices at which similar items of retail merchandise are offered for sale. For example, men's suits (of differing quality) might be sold at $250, $300, and $600. The inventory level of the different lines depends on the income level and buying desires of a store's customers. A price lining strategy has the advantage of simplifying choice for the customer and reducing the necessary minimum inventory.

price lining strategy a marketing approach that sets a range of several distinct merchandise price levels

Action Report

ENTREPRENEURIAL EXPERIENCES

Pricing for the Season

Products that are subject to seasonal sales fluctuations present special production and pricing challenges. Alan Trusler, president of Aladdin Steel Products ... faced such a challenge—sales of his wood-burning stove predictably cooled off toward the end of winter's snowstorms. Trusler extended his selling season by offering his dealers "discounts for the entire year if they stock stoves in the off-peak months—March through July, [and cash discounts] for buying early—8% off each invoice in March, 7% in April, 6% in May, on down." Aladdin grew over 400 percent from 1987 to 1991, and production began to run year-round.

Source: Susan Greco, "Rx for a Short Sales Season," *Inc.*, Vol. 14, No. 10 (October 1992), p. 29. Reprinted with permission, *Inc.* magazine, October 1992. Copyright 1992 by Goldhirsh Group, Inc., 38 Commercial Wharf, Boston, MA 02110.

What the Traffic Will Bear

The strategy of pricing on the basis of what the traffic will bear can be used only when the seller has little or no competition. Obviously, this strategy will work only for nonstandardized products or for situations in which competition is limited. For example, a food store might offer egg roll wrappers that its competitors do not carry. Busy consumers who want to make egg rolls but have neither the time nor the knowledge to prepare the wrappers themselves will buy them at any reasonable price.

A Final Note on Pricing Strategies

In some situations, local, provincial, and federal laws must also be considered in setting prices. For example, the federal Competition Act generally prohibits price fixing. Most federal pricing legislation is intended to benefit small firms as well as consumers by keeping large businesses from conspiring to set prices that stifle competition.

If a small business markets a line of products—some of which may compete with each other—pricing decisions must consider the effects of a single product price on the rest of the line. For example, the introduction of a cheese-flavoured chip will likely have an impact on sales of an existing naturally flavoured chip. Pricing can become extremely complex in these situations.

Constantly adjusting a price to meet changing marketing conditions can be both costly to the seller and confusing to buyers. An alternative approach is to make adjustments to the stated price and offer special price quotes. This can be achieved with a system of discounting designed to reflect a variety of needs. For example, a seller may offer a trade discount to a buyer (such as a wholesaler) because that buyer performs a certain marketing function for the seller (such as distribution). The stated, or list, price is unchanged, but the seller offers a lower actual price by means of a discount.

Pricing mistakes are not the exclusive domain of small businesses; large firms also make pricing errors. Remember that pricing is not an exact science. If the initial price appears to be off target, just make any necessary adjustment and keep going!

4 **Discuss the benefits of credit, the factors that affect credit extension, and the kinds of credit.**

OFFERING CREDIT

In a credit sale, the seller conveys goods or services to the buyer in return for the buyer's promise to pay. The major objective of granting credit is to expand sales by attracting new customers and by increasing the volume and regularity of purchases by existing customers. Some retail firms—furniture stores, for example—invite the credit business of individuals who have established credit ratings. Credit records may be used for purposes of sales promotion through direct-mail appeals to credit customers. Adjustments and exchanges of goods are also facilitated through credit operations.

Benefits of Credit

If credit buying and selling did not benefit both parties to the transaction, their use would cease. Buyers obviously enjoy the availability of credit, and small firms, in particular, benefit from the credit extended by their suppliers. Credit extended by suppliers provides small firms with working capital, often permitting the continua-

tion of marginal businesses that might otherwise expire. There are additional benefits of credit to buyers:

- The ability to satisfy immediate needs and pay for them later
- Better records of purchases on credit billing statements
- Better service and greater convenience when exchanging purchased items
- Establishment of a credit history

Sellers extend credit to customers to obtain increased sales volume. Sellers expect the increased revenue to more than offset the costs of extending credit, so profits will increase. Other benefits of credit to sellers are as follows:

- Closer association with customers because of implied trust
- Easier selling through telephone and mail-order systems
- Smoother sales peaks and valleys, since purchasing power is always available
- Provision of a tool with which to stay competitive

Factors That Affect the Decision to Sell on Credit

An entrepreneur must decide whether to sell on credit or for cash only. In some cases, this decision is reduced to the question "Can the granting of credit to customers be avoided?" Credit selling is standard trade practice for many types of business; in other businesses, credit-selling competitors will always outsell a cash-selling firm.

Numerous factors bear on an entrepreneur's decision concerning credit extension. The seller always hopes to increase profits by allowing credit sales but must also consider the particular circumstances and environment of the firm.

TYPE OF BUSINESS Retailers of durable goods, for example, typically grant credit more freely than do small grocers who sell perishables. Indeed, most consumers find it necessary to buy big-ticket items on an installment basis, and such a product's life span makes instalment selling possible.

CREDIT POLICY OF COMPETITORS Unless a firm offers some compensating advantage, it is expected to be as generous as its competitors in extending credit. Wholesale hardware companies and retail furniture stores are businesses that face stiff competition from credit sellers.

INCOME LEVEL OF CUSTOMERS The income level of its customers is a significant factor in determining a retailer's credit policy. For example, a drugstore that is adjacent to a city high-school would probably not extend credit to high school students, who are typically unsatisfactory credit customers because of their lack of maturity and income.

AVAILABILITY OF WORKING CAPITAL There is no denying the fact that credit sales increase the amount of working capital needed by the business doing the selling. Open-charge and instalment accounts tie up money that may be needed to pay business expenses.

LOCATION OF CUSTOMERS Granting credit to customers in another province or another country can make collecting debts difficult, especially if a firm has to resort to the courts. In some jurisdictions, a corporation has no legal standing unless it is registered in that province or country, which means it cannot file a legal claim. Thus, it can be very costly or even impossible to enforce collection of customers' accounts.

Kinds of Credit

There are two broad classes of credit: consumer credit and trade credit. **Consumer credit** is granted by retailers to final consumers who purchase for personal or family use. However, a small business owner can sometimes use consumer credit to purchase certain supplies and equipment for use in the business. **Trade credit** is extended by nonfinancial firms, such as manufacturers and wholesalers, to customers that are other business firms. Consumer credit and trade credit differ with respect to types of credit instruments used, sources for financing receivables, and terms of sale. Another important distinction is that credit insurance is available for trade credit only.

CONSUMER CREDIT The three major kinds of consumer credit accounts are open charge accounts, instalment accounts, and revolving charge accounts. There are also many variations of these.

Open Charge Accounts When using an **open charge account**, a customer obtains possession of goods (or services) at the time of purchase, with payment due when billed. Stated terms typically call for payment at the end of the month, but customary practice allows a longer period for payment than that stated. There is no finance charge for this kind of credit if the balance of the account is paid in full at the end of the period. Customers are not generally required to make a down payment or a pledge of collateral. Small accounts at department stores are good examples of open charge accounts.

Instalment Accounts An **instalment account** is a vehicle of long-term consumer credit. A down payment is normally required, and annual finance charges can be 20 percent or more of the purchase price. The most common payment periods are from 12 to 36 months, although automobile dealers often offer an extended payment period of 60 months. An instalment account is useful for large purchases such as cars, washing machines, and TV sets.

Revolving Charge Accounts A **revolving charge account** is a variation of the instalment account. A seller grants a customer a line of credit and charged purchases may not exceed the credit limit. A specified percentage of the outstanding balance must be paid monthly, forcing the customer to budget and limiting the amount of debt that can be carried. Finance charges are computed on the unpaid balance at the end of the month. Credit cards offer this type of account. Because of their significance, credit cards are discussed in a separate section of this chapter.

TRADE CREDIT Business firms may sell goods subject to specified terms of sale, such as 2/10, net 30. This means that a 2 percent discount is given by the seller if the buyer pays within 10 days of the invoice date. Failure to take this discount makes the full amount of the invoice is due within 30 days. For example, with these terms, paying for a $100,000 purchase within 10

Margin Glossary

consumer credit
credit granted by retailers to final consumers who purchase for personal or family use

trade credit
financing provided by a supplier of inventory to a given company

open charge account
a line of credit that allows the customer to obtain a product at the time of purchase, with payment due when billed

instalment account
a line of credit that requires a down payment with the balance paid over a specified period of time

revolving charge account
a line of credit on which the customer may charge purchases at any time, up to a pre-established limit

Selling on credit is standard practice for many types of businesses. Retail furniture stores that offer credit to their customers realize greater sales revenue than firms that make cash sales only.

Credit Term	Explanation
3/10, net 60	Three percent discount if payment is made within the first 10 days; net (full amount) due by sixtieth day from invoice date
EOM	Credit period begins after the end of the month in which the sale was made.
COD	Amount due is to be collected upon delivery of the goods
2/10, net 30, ROG	Two percent discount if payment is made within 10 days; net due by thirtieth day—however, both discount period and 30 days start from the date of receipt of the goods
2/10, net 30, EOM	Two percent discount if payment is made within 10 days; net due by thirtieth day—however, both periods start from the end of the month in which the sale was made

Table 14-1

Commonly Used Trade Credit Terms

days of the invoice date would save 2 percent, or $2,000. Trade credit terms in common use are explained in Table 14-1.

Sales terms for trade credit depend on the kind of product sold and the buyer's and the seller's circumstances. The credit period often varies directly with the length of the buyer's turnover period, which obviously depends on the type of product sold. The larger the order and the higher the credit rating of the buyer, the better the sales terms will be, assuming that individual terms are fixed for each buyer. The greater the financial strength and the more adequate and liquid the working capital of the seller, the more generous the seller's sales terms can be. Of course, no business can afford to allow competitors to outdo it in reasonable generosity of sales terms. In many types of business, terms are so firmly set by tradition that a unique policy is difficult, if not impossible, for a small firm to implement.

CREDIT CARDS Credit cards, sometimes referred to as *plastic money,* have become a major source of retail credit. As mentioned earlier, credit cards are usually based on a revolving charge account system. There are three basic types of credit cards, distinguished by their sponsor: bank credit cards, entertainment credit cards, and retailer credit cards.

Bank Credit Cards The best-known bank credit cards are MasterCard and VISA. Bank credit cards are widely accepted by retailers who want to offer credit but don't provide their own credit cards. Most small business retailers fit into this category. In return for a set fee (usually 2 to 5 percent of the purchase price) paid by the retailer, the bank takes the responsibility for making collections. Some banks charge annual membership fees to their cardholders. Also, cardholders are frequently able to receive cash up to the credit limit of their card.

Entertainment Credit Cards Well-known examples of entertainment credit cards are American Express and Diner's Club enRoute cards. These cards have traditionally charged an annual fee. Although originally used for services, they are now widely accepted for sales of merchandise. Just like bank credit cards, the collection of charges on an entertainment credit card is the responsibility of the sponsoring agency.

Retail Credit Cards Many companies—for example, department stores, oil companies, and telephone companies—issue their own credit cards for specific use in their outlets or for purchasing their products or services from other outlets. Customers are usually not charged annual fees or finance charges if balances are paid each month.

DEBIT CARDS Most retailers now offer their customers another option for paying, called a debit card or "direct withdrawal." Similar to a credit card, the debit card is a point-of-sale system for debiting a customer's bank account directly at the time of purchase. As with an electronic withdrawal from an ATM, the customer has to enter a personal identification number, or PIN, to authorize the transaction. The customer can then select the account—chequing, savings, or "other"—from which the money is to be withdrawn. The amount of the sale is then automatically deposited in the retailer's bank account. Debit card systems have also become popular with retail services such as dentists, insurance agents, and chiropractors. The debit card essentially replaces a cheque, and the advantage to retailers is that there is no risk of a cheque being returned by the bank it is drawn on for "insufficient funds on deposit." If the debit card transaction is refused, the retailer can insist on payment by some other method before the customer leaves the store.

<div style="border-left: 2px dotted;">

5 Describe the activities involved in managing credit.

</div>

MANAGING THE CREDIT PROCESS

Unfortunately, many small firms pay little attention to their credit management systems until bad debts become a problem. Often this is too late. Credit management should precede the first credit sale (in the form of a thorough screening process) and then continue throughout the credit cycle. A comprehensive credit management program for a small business is discussed in the following sections.

Evaluating the Credit Status of Applicants

In most retail stores, the first step in credit investigation is having the customer complete an application form. The information obtained on this form is used as the basis for examining the applicant's creditworthiness. Perhaps the most important factor in determining a customer's credit limit is her or his ability to pay the obligation when it becomes due. This requires evaluating the customer's financial resources, debt position, and income level. The amount of credit requested requires careful consideration. Drugstore customers need only small amounts of credit. On the other hand, business customers of wholesalers and manufacturers typically expect larger credit lines. In the special case of instalment selling, the amount of credit should not exceed the repossession value of the goods sold. Automobile dealers follow this rule as a general practice.

THE FOUR CREDIT QUESTIONS In evaluating the credit status of applicants, a seller must answer the following questions:

1. Can the buyer pay as promised?
2. Will the buyer pay?
3. If so, when will the buyer pay?
4. If not, can the buyer be forced to pay?

For credit to be approved, the answer to questions 1, 2, and 4 should be "yes" and the answer to question 3 should be "on schedule." The answers have to be based in part on the seller's estimate of the buyer's ability and willingness to pay. Such an estimate constitutes a judgment of the buyer's inherent creditworthiness.

Every applicant possesses creditworthiness in some degree, and extension of credit should not constitute a gift to the applicant. Instead, a decision to grant credit merely recognizes the buyer's credit standing. But the seller faces a possible inability or unwillingness to pay on the buyer's part. When evaluating an appli-

cant's credit status, therefore, the seller must decide the degree of risk of nonpayment to assume.

THE FOUR Cs OF CREDIT Willingness to pay is evaluated in terms of the four Cs of credit: character, capital, capacity, and conditions.[4]

- *Character* refers to the fundamental integrity and honesty that should underlie all human and business relationships. For customers that are businesses, character is embodied in the business policies and ethical practices of the firm. Individual customers who are granted credit must be known to be morally responsible people.
- *Capital* consists of the cash and other assets owned by the business or individual customer. A prospective business customer should have sufficient capital to underwrite planned operations, including an appropriate amount invested by the owner.
- *Capacity* refers to the customer's ability to conserve assets and faithfully and efficiently follow financial plans. A business customer should use its invested capital wisely and capitalize to the fullest extent on business opportunities.
- *Conditions* refer to such factors as business cycles and changes in price levels, which may be either favourable or unfavourable to the payment of debts. For example, the economic recession of the early 1990s placed a strong burden on both businesses' and consumers' abilities to pay their debts. Other adverse factors that might limit a customer's ability to pay include fires and other natural disasters, strong new competition, or labour problems.

Sources of Credit Information

One of the most important, and frequently neglected, sources of credit information is found in a customer's previous credit history. Properly analyzed, the records that make up this history show whether the customer regularly takes cash discounts and, if not, whether the customer's account is typically slow. One small clothing manufacturer has every applicant reviewed by a Credit Institute of Canada–trained credit manager, who maintains a complete file of credit reports supplied by a trade-credit agency, such as Dun & Bradstreet or Equifax/Creditel, on thousands of customers. Recent financial statements of customers are also on file. These reports, together with the retailer's own credit information, are the basis for decisions on credit sales, with heavy emphasis on the credit reports. Nonretailing firms should similarly investigate credit applicants.

Manufacturers and wholesalers can frequently use a firm's financial statements as an additional source of information. Obtaining maximum value from financial statements requires a careful ratio analysis, which will reveal a firm's working-capital position, profit-making potential, and general financial health (as discussed in Chapter 22).

Pertinent data may also be obtained from outsiders. For example, arrangements may be made with other sellers to exchange credit data. Such credit information exchanges are quite useful to a seller for learning about the sales and payment experiences others have had with the seller's own customers or credit applicants.

Another source of credit information, particularly about commercial accounts, is the customer's banker. Some bankers are glad to supply credit information about their depositors, considering this to be a service that helps those firms or individuals obtain credit in amounts they can successfully handle. Other bankers feel that credit information is confidential and should not be disclosed in this way.

trade-credit agencies
private organizations that collect credit information on businesses

credit bureau
an organization that summarizes a number of firms' credit experiences with particular individuals

Organizations that may be consulted with reference to credit standings are trade-credit agencies and local credit bureaus. **Trade-credit agencies** are private organizations that collect credit information on businesses only, not individual consumers. After analyzing and evaluating the data, trade-credit agencies make credit ratings available to client companies for a fee. Dun & Bradstreet and Equifax/Creditel are nationwide general trade-credit agencies. Figure 14-7 shows a credit summary provided by Equifax/Creditel.

A **credit bureau** serves its members—retailers and other firms in a given community—by summarizing their credit experience with particular individuals. Most credit bureaus in Canada have been taken over by Equifax, forming a national service that makes possible the exchange of credit information on people who move from one city to another. Normally, a business is not required to be a member in order to get a credit report. The fee charged to nonmembers, however, is considerably higher than that charged to members.

Figure 14-7

Equifax/Creditel's Credit Summary

Source: Provided by Equifax/Creditel. Reprinted with permission.

Aging of Accounts Receivable

Many small businesses can benefit from an **aging schedule**, which divides accounts receivable into age categories based on the length of time they have been outstanding. Typically, some accounts are current and others are past due. Regular use of an aging schedule allows troublesome trends to be spotted so that appropriate actions can be taken. With experience, the probabilities of collecting accounts of various ages can be estimated and used to forecast cash conversion rates.

Figure 14-8 presents a hypothetical aging schedule for accounts receivable. According to the schedule, four customers have overdue credit, totaling $200,000. Only customer 005 is current. Customer 003 has the largest amount of overdue credit ($80,000). In fact, the schedule shows that customer 003 is overdue on all charges and has a past record of slow payment (indicated by the credit rating C). Immediate attention must be given to collecting from this customer. Customer 002 also should be contacted, because, among overdue accounts, this customer has the largest amount ($110,000) in the "Not Due" classification. Customer 002 could quickly have the largest amount overdue.

Customers 001 and 004 require a special kind of analysis. Customer 001 has $10,000 more overdue than customer 004. However, customer 004's overdue credit of $40,000, which is 60 days past due, may well have a serious impact on the $100,000 not yet due ($10,000 in the beyond-discount period plus $90,000 still in the discount period). On the other hand, even though customer 001 has $50,000 of overdue credit, this customer's payment is overdue by only 15 days. Also, customer 001 has only $50,000 not yet due ($30,000 in the beyond-discount period plus $20,000 still in the discount period), compared with the $100,000 not yet due from customer 004. Both customers have an A credit rating. In conclusion, customer 001 is a better potential source of cash. Therefore, collection efforts should be focused on customer 004 rather than on customer 001, who may simply need a reminder of the overdue amount of $50,000.

Billing and Collection Procedures

Timely notification of customers regarding the status of their accounts is one of the most effective methods of keeping credit accounts current. Most credit customers pay their bills on time if the creditor provides them with the necessary information

<div style="float:right">

aging schedule
a categorization of accounts receivable based on the length of time they have been outstanding

</div>

Figure 14-8

Hypothetical Aging Schedule for Accounts Receivable

| Account status | Customer Account Number | | | | | |
	001	002	003	004	005	Total
Days past due						
120 days	—	—	$50,000	—	—	$ 50,000
90 days	—	$ 10,000	—	—	—	10,000
60 days	—	—	—	$40,000	—	40,000
30 days	—	20,000	20,000	—	—	40,000
15 days	$50,000	—	10,000	—	—	60,000
Total overdue	$50,000	$ 30,000	$80,000	$40,000	$ 0	$200,000
Not due (beyond-discount period)	$30,000	$ 10,000	$ 0	$10,000	$130,000	$180,000
Not due (still in discount period)	$20,000	$100,000	$ 0	$90,000	$220,000	$430,000
Credit rating	A	B	C	A	A	—

to verify their credit balance. Failure on the seller's part to send the correct invoices only delays timely payments. "The cornerstone of collecting accounts receivable on time is making sure you invoice your customers or send them their periodic billing statements promptly," says Robert M. Littman, a partner in an accounting firm. "Keep a good pulse on the billing activity—the sooner you mail your invoice, the sooner the check will be in the mail."[5]

Overdue credit accounts are a problem because they tie up a seller's working capital, prevent further sales to the slow-paying customer, and lead to losses from bad debts. Even if a slow-paying customer is not lost, relations with this customer are strained for a time.

A firm extending credit must have adequate records and collection procedures if it expects prompt payments. Also, a personal acquaintance between seller and customer must not be allowed to tempt the seller to be less than businesslike in extending further credit and collecting overdue amounts. Given the seriousness of the problem, a small firm must know what steps to take and how far to go in collecting past-due accounts. It must decide whether to undertake the job directly or to turn it over to a lawyer or a collection agency.

Perhaps the most effective weapon in collecting past-due accounts is the debtors' knowledge that their credit standing may be impaired. This impairment is certain if an account is turned over to a collection agency. Delinquent customers will typically attempt to avoid damage to their credit standing, particularly when it would be known to the business community. This knowledge lies behind and strengthens the various collection efforts of the seller.

A small firm should deal compassionately with delinquent customers. A collection technique that is too threatening may not only fail to work but could also lose a customer or invite legal action. Consider the variety of collection philosophies and tactics expressed in the following examples:

Action Report

GLOBAL OPPORTUNITIES

Collecting from Overseas Customers

Small firms are increasingly selling to overseas markets. Although being paid up-front is the ideal, this takes away payment flexibility for foreign customers. How can small firms be assured that foreign customers will pay their bills if credit is extended? Getting payments from overseas is complicated, so the seller must research various methods for financing overseas sales.

Mike Williams, whose Delta, B.C. company, M & J Woodcraft Ltd., began exporting to the U.S. in the early 1990s, knew little about collecting foreign accounts until he was forced to learn. After a U.S. customer went bankrupt owing him U.S.$10,000, he adopted a policy of strict credit limits, thorough credit-checking, and payment either in advance, or on delivery to customs, or the provision of an irrevocable letter of credit. He also visits customers face-to-face at least once every year. "You can try to collect," he says, "but you're over international borders and the costs would be prohibitive."

Sources: Cynthia E. Griffin, "Foreign Exchange," *Entrepreneur*, Vol. 22, No. 10 (October 1994), pp. 58–60, and Marlene Cartash, "Waking Up the Neighbours," *Profit: The Magazine for Canadian Entrepreneurs*, Vol. 12, No. 4 (September 1993), p. 26.

"I absolutely guarantee that I can outcollect the goons by being nice," declares Linda Russell, chief executive officer of a collection company. [Russell] says courtesy has always worked better.... The No. 1 rule: Never lose your cool. If a debtor launches into an X-rated rage ... let him "vent" his frustrations and then say, "I understand how you feel. Let's talk about how we can solve the problem."[6]

Richard Ackerman deals mostly with commercial debtors.... Most are "honorable" ... [but he] doesn't hesitate to turn the screws on those who aren't.... He pays 18 "operatives"—most of them beefy former security guards or policemen—to deliver notices.[7]

At Decoma Industries ... a red dot goes up next to the names of late-paying customers ... says president Steve Notara. Notara mails or faxes the customer a copy of the invoice with a note saying work has stopped. Each day he personally calls the two most delinquent customers. Decoma ... has never had a bad debt.[8]

Many business firms have found that the most effective collection procedure consists of a series of steps, each of which is somewhat more forceful than the preceding one. Although the procedure typically begins with a gentle written reminder, subsequent steps may include additional letters, telephone calls, registered letters, personal contacts, and referrals to collection agencies or lawyers.[9] The timing of these steps may be carefully standardized so that each one automatically follows the preceding one in a specified number of days. Many provinces have tried to make it simpler and less expensive to sue for small amounts by setting up **small claims courts.** Individuals and companies can represent themselves to try to get a judgment against a creditor for up to $5,000, depending on the province.

Various ratios can be used to control expenses associated with credit sales. The best-known and most widely used expense ratio is the **bad-debt ratio,** which is computed by dividing the amount of bad debts by the total amount of credit sales. The bad-debt ratio reflects the efficiency of credit policies and procedures. A small firm may thus compare the effectiveness of its credit management with that of other firms. A relationship exists between the bad-debt ratio and the type of profitability and size of the firm. Small profitable retailers have a much higher bad-debt ratio than large profitable retailers do. Overall, the bad-debt losses of small business firms range from a fraction of 1 percent of net sales to percentages large enough to put them out of business!

small claims courts
provincial courts that handle suits involving amounts of up to $5,000

bad-debt ratio
expense ratio obtained by dividing the amount of bad debts by the total amount of credit sales

Credit Regulation

The use of credit is regulated by a variety of federal and provincial laws. Prior to the passage of such legislation, consumers were often confused by credit agreements and were sometimes victims of credit abuse. Laws covering credit practices vary considerably from province to province. See Chapter 26 for a further discussion of government regulation.

By far, the most significant piece of credit legislation is the federal Consumer Protection Act. A part of this act requires "truth in lending," and its two primary purposes are to inform consumers about terms of a credit agreement and to require creditors to specify how finance charges are computed. The act requires a finance charge to be stated as an annual percentage rate and requires creditors to specify the procedures for correcting billing mistakes.

Other federal legislation related to credit management includes The Collection Agencies Act, which bans the use of intimidation and deception in collection.

Looking Back

1 Explain how to set a price.
- The revenue of a firm is a direct reflection of two components: sales volume and price.
- Price must be sufficient to cover total cost plus some margin of profit.
- A product's competitive advantage is a demand factor in setting price.
- A firm should examine elasticity of demand—the relationship of price and quantity demanded—when setting a price.

2 Apply break-even analysis to pricing.
- Analyzing costs and revenue under different price assumptions identifies the break-even point, the quantity sold so that total costs equal total revenue.
- The usefulness of break-even analysis is enhanced by incorporating demand forecasts.

3 Identify specific pricing strategies.
- Markup pricing is a generalized cost-plus system of pricing used by intermediaries with many products.
- Penetration pricing and skimming pricing are short-term strategies used when new products are first introduced into the market.
- Follow-the-leader, variable, and flexible pricing are special strategies that reflect the nature of the competition's pricing and concessions to customers.
- A price lining strategy simplifies choices for customers by offering a range of several distinct prices.
- Provincial and federal laws must be considered when pricing, as well as any impact that price may have on other product line items.

4 Discuss the benefits of credit, the factors that affect credit extension, and the kinds of credit.
- Credit offers potential benefits to both buyers and sellers.
- Type of business, credit policies of competitors, income level of customers, availability of adequate working capital, and location of customers all affect the decision to extend credit.
- The two broad classes of credit are consumer credit and trade credit.

5 Describe the activities involved in managing credit.
- Evaluating the credit status of applicants begins with their completing an application form.
- Pertinent credit data can be obtained from several outside sources, including formal trade-credit agencies such as Dun & Bradstreet and Equifax/Creditel.
- An accounts receivable aging schedule can improve credit collection.
- A small firm should establish a formal policy for billing and collecting from credit customers.
- It is important that firms follow all relevant credit regulations.

New Terms and Concepts

price	prestige pricing	trade credit
credit	penetration pricing strategy	open charge account
total cost	skimming price strategy	instalment account
total variable costs	follow-the-leader pricing	revolving charge account
total fixed costs	strategy	trade-credit agencies
average pricing	variable pricing strategy	credit bureau
elasticity of demand	flexible pricing strategy	aging schedule
elastic demand	price lining strategy	small claims court
inelastic demand	consumer credit	bad-debt ratio

You Make the Call

Situation 1 Khadija Mustapha is the 35-year-old owner of a highly competitive small business supplying temporary office help. Like most businesspeople, she is always looking for ways to increase profit. However, the nature of her competition makes it very difficult to raise prices for the temps' services, and reducing their wages makes recruiting difficult. Mustapha has, nevertheless, found an area where improvement should increase profits—bad debts. A friend and business consultant met with Mustapha to advise her on credit management policies. Mustapha was pleased to get this friend's advice, as bad debts were costing her about 2 percent of sales. Currently, Mustapha has no system of managing credit.

Question 1 What advice would you give Mustapha regarding the screening of new credit customers?

Question 2 What action should Mustapha take to encourage current credit customers to pay their debts? Be specific.

Question 3 Mustapha has considered eliminating credit sales. What are the possible consequences of this decision?

Situation 2 Mom's Monogram is a small firm that manufactures and imprints monogramming designs for jackets, caps, tee shirts, and other articles of clothing. The business has been in operation for two years. In the first year, sales reached $50,000. The next year, sales raced up to $300,000. Pricing of the firm's services has been based on a straight, cost-plus approach. Success has spawned plans to double plant and equipment. The owners have never spent money on advertising and believe that the expansion will double sales within the next three years. They plan to continue pricing their services using a cost-plus formula.

Question 1 What problems may be encountered by this business if it continues to use cost-plus pricing?

Question 2 How can the firm's total costs be analyzed to ascertain its pricing strategy?

Question 3 What types of discounts might be offered to customers of Mom's Monogram? Be specific.

Situation 3 Paul Bowlin owns and operates a tree removal, pruning, and spraying business in a city with a population of approximately 200,000. The business started in 1975 and has grown to the point where Bowlin uses one and sometimes two crews with four or five employees on each crew. Pricing has always been an important tool in gaining business, but Bowlin realizes that there are ways to entice customers other than quoting the lowest price. For example, he provides careful cleanup of branches and leaves, removes stumps below ground level, and waits until a customer is completely satisfied before taking payment. At the same time, Bowlin realizes his bids for tree removal jobs must cover his costs. In this industry, Bowlin faces intense price competition from operators with more sophisticated wood-processing equipment, such as chip grinders. Therefore, he is always open to suggestions about pricing strategy.

Question 1 What would the nature of this industry suggest about the elasticity of demand affecting Bowlin's pricing?

Question 2 What types of costs should Bowlin evaluate when he is determining his break-even point?

Question 3 What pricing strategies could Bowlin adopt to further his long-term success in this market?

Question 4 How can the high quality of Bowlin's work be used to justify somewhat higher price quotations?

DISCUSSION QUESTIONS

1. How can average pricing sometimes yield a "bad" price?
2. Explain the importance of fixed and variable costs to the pricing decision.
3. How does the concept of elasticity of demand relate to prestige pricing? Give an example.
4. If a firm has fixed costs of $100,000 and variable costs per unit of $1, what is the break-even point in units, assuming a selling price of $5 per unit?
5. What is the difference between a penetration pricing strategy and a skimming price strategy? Under what circumstances would each be used?
6. If a small business has conducted its break-even analysis properly and finds break-even volume at a price of $10 to be 10,000 units, should it price its product at $10? Why or why not?
7. What are the major benefits of credit to buyers? What are its major benefits to sellers?
8. How does an open charge account differ from a revolving charge account?
9. What is meant by the terms 2/10, net 30? Does it pay to take discounts when they are offered?
10. What is the major purpose of aging accounts receivable? At what point in credit management should this activity be performed? Why?

EXPERIENTIAL EXERCISES

1. Interview a small business owner regarding his or her pricing strategies. Try to ascertain whether the strategy being used reflects the fixed and variable costs of the business. Prepare a report of your findings.
2. Interview a small business owner regarding her or his policies for evaluating credit applicants. Summarize your findings in a report.
3. Invite a credit manager from a retail store to speak to the class on the benefits and drawbacks of extending credit to customers.
4. Ask several small business owners in your community who extend credit to describe the credit management policies they use to collect bad debts. Report your findings to the class.

Exploring the WEB

5. Write a one-page summary describing the credit information available on the Web at **http://www.creditedu.org.**

CASE 14
The Great Plains Printing Account (p. 624)

Promotion:
Personal Selling, Advertising, and Sales Promotion

Typically, small firms make limited use of more costly forms of promotion, such as magazine and TV advertising. However, less expensive methods can be used effectively by creative entrepreneurs. Trade show exhibits, for example, are an economical promotional tool for reaching customers.

Two entrepreneurs who use trade shows to promote their products are Matthew Baerg and Art Kingma, owners of Classic Stone Design International, in Winnipeg, Manitoba. Their business markets furniture

Looking Ahead

After studying this chapter, you should be able to:

1 **Describe the communication process and the promotional mix.**

2 **Discuss methods of determining the level of promotional expenditure.**

3 **Explain personal selling activities.**

4 **Identify advertising options for a small business.**

5 **Describe types of sales promotion tools.**

The old adage "Build a better mousetrap and the world will beat a path to your door" highlights the importance of innovation in building a successful business but ignores the role of other marketing activities. For example, promotion is essential in informing customers about the new, improved "mousetrap" and how to get to the "door"! Customers may need to be persuaded that the new mousetrap is really better than their old one. Essentially, this process of informing and persuading is promotion.

promotion
marketing communications that inform, persuade, and remind consumers of a firm's product offering

Promotion consists of marketing communications that inform, persuade, and remind consumers of a firm's total product offering. Small businesses use promotion in varying degrees, with any given firm applying some or all of many promotional tools. The three promotional activities discussed in this chapter are personal selling, advertising, and sales promotion.

Promotion is a complex activity, to which most entrepreneurs are not attuned. However, you can begin to understand promotion by realizing that it is based on communication. In fact, promotion is worthless unless it communicates. Therefore, let's look at how promotional decisions need to be built on a correct understanding of the communication process.

Matthew Baerg
and
Art Kingma

imported from the Philippines. At trade shows, an attractive display lures customers to their booth.

Their furniture and accessories incorporate the native resources of the Philippines (fossil stone, leather, wicker, terra cotta, slate, and shell) into their designs, giving their furniture a rich and unique look. The unusual designs attract attendees to the booth, where Baerg and Kingma are ready to answer questions and take orders.

Source: Leona Krahn, "Firm's Profits Carved in Fossil Stone," *Winnipeg Free Press*, February 23, 1994, p.B5.

PROMOTION AND THE COMMUNICATION PROCESS

1 Describe the communi-
cation process and the
promotional mix.

Everyone communicates in some way each day. However, it is important to realize that communication is a process with identifiable components. As shown in Figure 15-1, every communication involves a source, a message, a channel, and a receiver. Part (a) in Figure 15-1 represents a personal communication—parents communicating with their daughter, who is away at college. Part (b) represents a small business communication—a company communicating with a customer. As you can see, there are many similarities between the two.

The receiver of the parents' message is their daughter. These parents have used three different channels for their messages: the mail, a personal conversation, and a special gift. The receiver for the small business message from the XYZ Company is the customer. The XYZ Company has used three message channels: a newspaper (advertising), a sales call (personal selling), and a business gift (sales promotion). The letter and the advertising both represent nonpersonal communication. The parents' visit to their daughter and the sales call made by the company's representative are both forms of personal communication. Finally, the flowers and care package and the business gift are both special communication methods. The promotional efforts of a small firm, then, can be viewed simply as a special form of communication between the firm and its potential customers that relies on personal and nonpersonal selling.

Figure 15-1

Similarity of Personal and Small Business Communication Processes

(a)
A Personal Communication Channel

(b)
A Small Business Communication Channel

Source	Parents	XYZ Company
Message	"We love you."	"Buy my product."
Channel Options	• Letter sent through the mail • Personal visit to campus • Flowers and a "care package" sent	• Newspaper advertisement • Personal sales call • Business gift
Receiver	Daughter at college	Customer

promotional mix
a blend of personal and nonpersonal promotional methods aimed at a target market

A **promotional mix** involves a blend of such personal and nonpersonal techniques. The mixture of the various promotional methods—advertising, personal selling, and sales promotion—is determined by three major factors. The first factor is the geographical nature of the market to be reached. A widely dispersed market tends to require mass coverage by advertising, in contrast to the more costly individual contacts of personal selling. On the other hand, if the market is local, with a relatively small number of customers, personal selling is more feasible.

The second factor in determining the promotional mix is identifying target customers. Shotgun promotion, which "hits" potential customers and nonpotential customers alike, is expensive and can be fine-tuned to some extent by analyzing audiences. The media can provide helpful profiles of their audiences, but keep in mind that a small business cannot obtain a media *match* until it has carefully determined its target market.

The third factor that influences the promotional mix is the product's characteristics. If a product is of high unit value, such as a life insurance policy, personal selling will be a vital ingredient in the mix. Personal selling is also an effective method for promoting highly technical products, such as cars or street-sweeping machinery. On the other hand, sales promotion is more effective for a relatively inexpensive item, like razor blades.

Other considerations must also be thought of when developing a promotional mix. For example, the high total cost of the optimum mixture may necessitate substituting a less expensive, and less than optimum, alternative. Nevertheless, promotional planning should determine the optimum mix. The entrepreneur can then make cost-saving adjustments, if necessary.

2 Discuss methods of determining the level of promotional expenditure.

DETERMINING PROMOTIONAL EXPENDITURES

Unfortunately, no mathematical formula can answer the question "How much should a small business spend on promotion?" There are, however, some helpful approaches to solving the problem. Here are the most common methods of budgeting funds for small business promotion:

- Using a percentage of sales
- Deciding how much can be spared
- Spending as much as the competition does
- Determining what it will take to do the job

Using a Percentage of Sales

Earmarking promotional dollars based on a percentage of sales is a simple method for a small business to use. A company's own past experiences should be evaluated to establish a promotion/sales ratio. If 2 percent of sales, for example, has historically been spent on promotion, the company should budget 2 percent of forecasted sales for promotion. Secondary data can be checked to locate industry averages for comparison. One excellent source for finding out what firms are doing with their advertising dollars is the U.S. publication *Advertising Age*. Unfortunately, it does not cover Canadian firms, so it should be used with caution.

A major shortcoming of this method is an inherent tendency to spend more dollars on promotion when sales are increasing and less when they are declining. If promotion stimulates sales, then spending when sales are down seems desirable.

Action Report

TECHNOLOGICAL APPLICATIONS

TECHNOLOGY

Are You Ready for the World Wide Web?

For many big companies, the Internet's World Wide Web is yet another way to serve customers and attract new business. And, in increasing numbers, smaller companies are exploring the numerous ways in which the Internet can help build and sustain business.

Before obtaining a web site, you must determine your business goals: What customers are you trying to attract? Is the Internet the right vehicle? What do you want to communicate? The answers to these questions will lead to consideration of various online strategies—each of which requires a different level of involvement and expense.

Online strategies range from the very simple—providing an E-mail address—to the very elaborate—using your web site as an entertainment magazine. Perhaps the most effective web presence for a small company is the brochure strategy. Like a printed brochure, the web site offers information about a company, its products, and its services. Potential customers who are given the company's Internet address can then read about it online. To attract new customers, an entrepreneur might look for related companies on the web that are not in direct competition with his or her company and ask them to link to the entrepreneur's site.

The newsletter strategy is another viable option for a small firm. In addition to telling customers about services and products, this forum can solicit feedback and suggestions and share information of interest. For example, "a veterinarian might want to put a newsletter on the site, keeping back issues for reference, adding detailed information about flea control during summer, giving links to dog-related sites and letting customers know where to find local pet sitters."

A word of caution: As with printed materials, the quality of an online strategy will reflect how much money is spent—the more elaborate the strategy, the greater the costs and the effort involved. The key to selecting the right Internet strategy is to know your goals.

Source: Rhonda M. Abrams, "Small Business Needs Realistic Goals Before Leaping into Cyberspace," *The Courier-Journal*, Louisville, KY, October 1, 1995, p. E3. Copyright 1995, Gannett Co., Inc. Reprinted with permission.

Deciding How Much Can Be Spared

A widely used piecemeal approach to promotional budgeting is to spend what's left over when all other activities have been funded. Sometimes such a budget is nonexistent, and spending is determined only when a media representative sells an owner on a special deal. Such an approach to promotional spending should be avoided because it neglects analysis of promotional needs.

Spending as Much as the Competition Does

One technique builds a promotional budget that is based on that of the competition. If the small business can duplicate the promotional mix of close competitors, it will at least be reaching the same customers and spending as much as the competition. Obviously, if a competitor is a large business, this approach is not feasible. However, it can be used to react to short-run promotional tactics by small competitors. Unfortunately, this method results in the copying of mistakes as well as of successes, although it may enable a firm to remain competitive.

Determining What It Will Take to Do the Job

The preferred approach to estimating promotional expenditures is to decide what it will take to do the job. This method requires a comprehensive analysis of the market and the promotional alternatives. If reasonably accurate estimates are used, the amount that truly needs to be spent can be determined.

The best way for a small business to estimate promotional expenditures incorporates all four approaches, as represented by Figure 15-2. Start with an estimate of what it will take to do the job, and then look at the amount that represents a predetermined percentage of forecasted sales. Third, estimate what can be spared before examining what the competition is spending. Finally, make a decision regarding how much money your company will budget for promotional purposes.

Figure 15-2

Four-Step Method for Determining a Promotional Budget

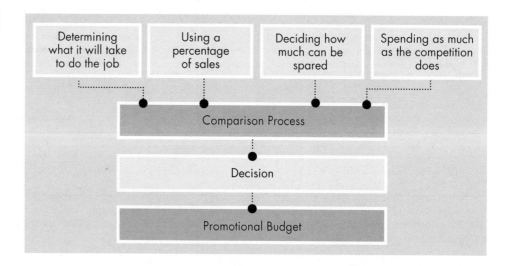

PERSONAL SELLING TECHNIQUES FOR SMALL FIRMS

Many products require **personal selling**, which is promotion delivered one-on-one. It includes the activities of both the inside salespeople of retail, wholesale, and service establishments and the outside sales representatives who call on business establishments and final consumers.

personal selling
a promotion delivered one-on-one

Importance of Product Knowledge

Effective selling is built on a foundation of product knowledge. If a salesperson is well acquainted with a product's advantages, uses, and limitations, she or he can educate customers and successfully counter their objections. Most customers expect a salesperson to provide such information whether the product is a camera, a coat, a car, paint, a machine tool, or an office machine. Customers are seldom experts on the products they buy; however, they can immediately sense a salesperson's knowledge or ignorance. Personal selling degenerates into mere order-taking when the salesperson does not possess product knowledge.

The Sales Presentation

The heart of personal selling is the sales presentation to the prospective customer. At this crucial point, an order is either secured or lost. A preliminary step leading to an effective sales presentation is **prospecting,** a systematic process of continually looking for new customers.[1]

prospecting
a systematic process of continually looking for new customers

TECHNIQUES OF PROSPECTING One of the most efficient techniques for prospecting is to obtain *personal referrals* from friends, customers, and other businesses. Initial contact with a potential customer is greatly facilitated by the ability to mention "You were referred to me by...."

Another technique for prospecting is to use *impersonal referrals,* such as media publications, public records, and directories. Newspapers and magazines, particularly trade magazines, can help identify prospects by reporting information on new

Salespeople who are knowledgeable about a product's characteristics are effective sellers, meeting customers' needs for information about the product's uses, advantages, and limitations.

companies entering the market, as well as on new products. Wedding announcements in a newspaper are impersonal referrals for a local bridal shop. Public records of property transactions and building permits can be impersonal referrals for, say, a garbage pick-up service, which might find prospective customers from those who are planning to build houses or apartment buildings.

Prospects can be identified without referrals through *marketer-initiated contacts*. Telephone calls or mail surveys, for example, isolate prospects. An author of this book used a mail questionnaire in a market survey conducted for a small business to identify prospects. The questionnaire, which asked technical questions about a service, concluded with the following statement: "If you would be interested in a service of this nature, please check the appropriate space below and your name will be added to the mailing list."

Finally, prospects can also be identified by recording *customer-initiated contacts*. Inquiries by a potential customer that do not lead to a sale result in that person being classified as a "hot prospect." Small furniture stores often require their salespeople to create a card for each person visiting the store. These prospects are then systematically contacted over the telephone. Records of these contacts are updated periodically.

PRACTISING THE SALES PRESENTATION The old saying "Practice makes perfect" applies to a salesperson prior to making a sales presentation. A salesperson should make his or her presentation to a spouse, a mirror, or a tape recorder. He or she may want to use a camcorder to make a practice video. Practising always improves a salesperson's success rate.

The salesperson should also be aware of possible objections to the product or service and be prepared to handle them. Although there is no substitute for actual selling experience, certain concepts can be helpful in dealing with customers' objections:

- *Comparing the products.* When the customer is mentally comparing a product being used now or a competing product with the salesperson's product, the salesperson makes a complete comparison of the two by listing the advantages and disadvantages of each product.
- *Relating a case history.* The salesperson describes the experiences of another customer with the product or service.
- *Demonstrating the product.* A product demonstration gives a convincing answer to a product objection because the salesperson lets the product itself overcome the objection.
- *Giving a guarantee.* Often, a guarantee will remove the prospect's resistance. Guarantees assure prospects that they cannot lose by purchasing. The caution, of course, is that a guarantee must be meaningful and must provide for some recourse on the part of the customer if the product does not perform as expected.
- *Asking questions.* "Why" questions are of value in separating excuses from genuine objections and in probing for hidden resistance. They are also useful in disposing of objections. Probing or exploratory questions are excellent in handling silent resistance. They can be worded and asked in a manner that appeals to a prospective customer's ego. By making a prospect do some thinking to convince the salesperson, questions of a probing nature get her or his full attention.
- *Showing what delaying a purchase might cost.* A common experience of salespeople is to obtain seemingly sincere agreements to the buying decisions concerning need, product, source, and price, only to find that the prospect wants to wait some time before buying. In such cases, the salesperson can sometimes

use pencil and paper to show conclusively that delaying the purchase will be expensive.

- *Admitting and counterbalancing.* Sometimes, a customer's objection is completely valid because of some limitation in the salesperson's product. The only course of action in this case is for the salesperson to agree that the product does have this limitation, and then to direct the customer's attention to the advantages that overshadow the limitation.

- *Hearing the customer out.* Some customers object solely for the opportunity to describe how they were once victimized. The best response to this type of resistance is empathetic listening.

- *Making the objection boomerang.* Once in a while, with expert handling, a salesperson can take a customer's reason for not buying and convert it into a reason for buying. For example, if the customer says, "I'm too busy to see you," the salesperson might reply, "That's why you should see me—I can save you time."

- *Using the "Yes, but" technique.* The best technique for handling most resistance is the indirect answer known as the "Yes, but" method. Here are two examples of what a salesperson might say when using this technique: (1) "Yes, I can understand that attitude, but there is another angle for you to consider"; and (2) "Yes, you have a point there, but in your particular circumstances, other points are involved, too." The "Yes, but" method circumvents argument and friction. It respects the prospect's opinions, attitudes, and thinking and operates well when the prospect's point does not apply in a particular case.[2]

MAKING THE SALES PRESENTATION Salespeople must adapt their sales approach to customers' needs. A "canned" sales talk will not succeed with most buyers. For example, a person selling personal computers must demonstrate the capacity of the equipment to fill a customer's particular word-processing needs. Similarly, a boat salesperson must understand the special interests of particular customers and speak their language. Every sales objection must be answered explicitly and adequately.

Successful selling involves a number of psychological elements. A salesperson must realize that some degree of personal enthusiasm, friendliness, and persistence is required. Approximately 20 percent of all salespeople secure as much as 80 percent of all sales because they persist and bring enthusiasm and friendliness to the task of selling.

Some salespeople have special sales techniques that they use with success. One car salesperson, for example, offered free driving lessons to people who had never taken a driver's training course or who needed a few more lessons before they felt confident enough to take the required driving tests. When such customers were ready to take the driving tests, this salesperson accompanied them to the driver examination centre for moral support. Needless to say, these special efforts were greatly appreciated by new drivers who were in the market for cars.

Having raced the bikes he sells, this salesperson is well prepared to speak the customer's language. Possessing a personal interest in the product helps sellers understand the special needs of their customers.

Cost Control in Personal Selling

Both economical and wasteful methods exist for achieving the same volume of sales. For example, routing travelling salespeople economically and making appointments prior to arrival can conserve time and transportation expenses. The cost of an outside sales call on a customer may be considerable—perhaps hundreds of dollars—emphasizing the need for efficient, intelligent scheduling. Moreover, a salesperson for a manufacturing firm, say, can contribute to cost economy by stressing those products whose increased sales would give the factory a balanced production run. All products do not have the same margin of profit, however, and a salesperson can maximize profits by emphasizing high-margin product items.

Compensating Salespeople

Salespeople are compensated in two ways for their efforts: financially and nonfinancially. A good compensation program allows its participants to work for both forms of reward. However, an effective compensation program recognizes that salespeople's goals may be different from entrepreneurs' goals. For example, an entrepreneur may seek nonfinancial goals that are of little importance to salespeople.

FINANCIAL REWARDS Typically, financial compensation is the more critical factor for salespeople. Two basic plans for financial compensation are commissions and straight salary. Each plan has specific advantages and limitations.

Most small businesses would prefer to use commissions as compensation because such an approach is simple and directly related to productivity. Usually, a certain percentage of sales generated by the salesperson represents his or her commission. A commission plan thereby incorporates a strong incentive into the selling activities—no sale, no commission! Also, with this type of plan, there is no drain on the firm's cash flow until a sale is made.

Salespeople have more security with the straight salary form of compensation because their level of compensation is ensured, regardless of personal sales made. However, this method can potentially reduce a salesperson's motivation.

Combining the two forms of compensation can give a small business the most attractive plan. It is a common practice to structure combination plans so that salary represents the larger part of compensation for new salespeople. As a salesperson gains experience, the ratio is adjusted to provide more money from commissions and less from salary.

NONFINANCIAL REWARDS Personal recognition and the satisfaction of reaching a sales quota are examples of nonfinancial rewards recognized by salespeople. For example, many small retail businesses post the photograph of the top salesperson of the week or the month on a bulletin board for all to see. Plaques are also used for a more permanent record of sales achievements.

Building Customer Goodwill

A salesperson must look beyond the immediate sale to build customer goodwill and to create satisfied customers who will patronize the company in the future. One way to accomplish this *relationship selling* is to project a professional appearance, a pleasant personality, and good habits in all contacts with customers. A salesperson can also help build goodwill by understanding the customer's point of view. Courtesy, attention to details, and genuine friendliness will help gain the customer's acceptance.

Action Report

ETHICAL ISSUES

Successful Professional Selling

All salespeople need to project the attitude that meeting the client's need is their number-one priority. Carroll Fadal, a highly successful life insurance salesman, discusses the need for such an attitude:

> *My sales career has been spent in life insurance. I need not tell you the typical image of the life insurance salesperson—a loud, pushy boor in bad clothes who will try to sell you a policy, any policy, whether you need it or not.*
>
> *Actually, there are some life insurance agents like that, but not nearly as many as some would have you believe. Upon entering the industry after a thirteen-year career in journalism, I was determined to be "set apart" from that caricature. My faith made that easier than I had imagined.*
>
> *Armed with very little knowledge, a lot of desire and a servant's attitude, I set about trying to sell life insurance professionally. My main goal in every client interview was to find out what he or she needed, then determine if I had a product that would fulfill that need. On more than one occasion, I had to tell the prospect that he didn't need any more life insurance. Imagine his surprise!*

Other factors such as education, diligence, honesty, and perseverance are also important.

> *Temptation abounds. If one works on commission, the pressure to make a sale never goes away. At almost every juncture in the sales process, opportunities arise to shade the truth or to omit a seemingly insignificant detail. "Oh well, it's just a little thing, and if I bring it up, it might squirrel the deal," the thought goes.*
>
> *For every temptation to make the sale without full disclosure, for every desire to "massage the numbers" on a sales proposal, there is the small, still voice reminding us that we are to deal with people with integrity. It is my firm belief, borne out in experience, that in the long run, integrity wins.*
>
> *Clients want to know that they can count on what they've been told. It takes a lifetime to build a reputation for honesty and integrity; it takes only a moment's slip-up to ruin it.*

Source: Carroll Fadal, *Sales Leader*, Vol. 1, No. 2, The Center for Professional Selling, Baylor University, 1993.

Of course, high ethical standards are of primary importance in creating customer goodwill. Such standards rule out any misrepresentation and require confidential treatment of a customer's plans.

ADVERTISING CONSIDERATIONS FOR SMALL FIRMS

4 Identify advertising options for a small business.

Advertising is the impersonal presentation of a business idea through mass media, including television, radio, magazines, newspapers, and billboards. Advertising is a vital part of small business marketing.

Table 15-1 reports the usage rates for various advertising media from a random survey of 130 small firms in the United States. The results are believed to be applicable to Canadian firms. As this study shows, small firms rely on a number of

advertising
the impersonal presentation of a business idea through mass media

Table 15-1

Percentage of Small Firms Using Each Type of Advertising

Type of Advertising	Type of Firm					
	Retail (n = 52)		Service (n = 50)		Other (n = 30)	
	First Year of Operations (%)	1992 (%)	First Year of Operations (%)	1992 (%)	First Year of Operations (%)	1992 (%)
Referrals (word-of-mouth)	34.9	31.8	19.7	20.5	34.1	32.6
Newspaper	33.3	28.0	15.9	14.4	31.5	21.2
Telephone directory	23.4	21.9	15.2	15.2	25.0	22.0
Radio	23.5	19.7	7.6	10.6	16.7	11.4
Flyers	15.2	11.4	8.3	10.6	12.9	11.4
Community events	14.4	14.4	12.9	12.9	11.4	13.6
Television	3.8	6.8	1.5	3.0	1.5	2.3

Source: Howard E. Van Auken, B. Michael Doran, and Terri L. Rittenburg, "An Empirical Analysis of Small Business Advertising," *Journal of Small Business Management*, Vol. 30, No. 2 (April 1992), p. 90.

advertising media. Although television is shown to be used less frequently than other media, cable television, if available, may offer a channel for local advertising that is affordable and properly focused on a target market.

It is interesting to note that referrals (word-of-mouth advertising) are used by a large percentage of the sample. Referrals are possibly the most effective form of promotion because of their inherent credibility and low cost—they're usually free. Frank Beazley, owner of Duraclean by Design, a Dartmouth, Nova Scotia, carpet and furniture cleaning company, holds this view. Shortly after launching the business in 1996, Beazley joined a Halifax networking group, Business Network International. For a small annual fee, members get to mingle with like-minded professionals to scoop up business leads from friends, relatives, and associates. "I've advertised everywhere and the return has been almost minimal," says Beazley, "For us, referrals have been a godsend." Leads from the networking group account for 40 percent of Duraclean's business, and Beazley has since joined three more networking clubs.[3]

Objectives of Advertising

As a primary goal, advertising seeks to sell by informing, persuading, and reminding customers of the existence or superiority of a firm's product or service. To be successful, it must rest on a foundation of product quality and efficient service—advertising can bring no more than temporary success to an inferior product. It must always be viewed as a complement to a good product and never as a replacement for a bad product.

The entrepreneur should not create false expectations with advertising. These expectations can effectively reduce customer satisfaction. Advertising may also accentuate a trend in the sale of an item or product line, but it seldom has the power to reverse a trend. It must, consequently, be able to reflect changes in customer needs and preferences.

Advertising may appear, at times, to be a waste of money. It is expensive and adds little utility to the product. Nevertheless, the major alternative is personal selling, which is often more expensive and time-consuming.

Types of Advertising

There are two basic types of advertising—product advertising and institutional advertising. **Product advertising** is designed to make potential customers aware of a particular product or service and their need for it. **Institutional advertising,** on the other hand, conveys information about the business itself. It is intended to keep the public conscious of the company and enhance its image.

The majority of small business advertising is of the product type. Retailers' advertisements, for example, stress products almost exclusively—weekend specials in a supermarket, or sportswear sold exclusively in a women's shop. The same advertisement can convey both product and institutional themes, however. Furthermore, the same firm may stress its product in newspaper advertisements while using institutional advertising in the *Yellow Pages*. Decisions regarding the type of advertising to be used should be based on the nature of the business, industry practice, available media, and the objectives of the firm.

product advertising
advertising designed to make potential customers aware of a product or service and their need for it

institutional advertising
advertising designed to convey information about a busi-

Frequency of Advertising

Determining how often to advertise is an important and highly complex issue for a small business. Obviously, advertising should be done regularly, and attempts to stimulate interest in a company's products or services should be part of an ongoing promotional program. One-shot advertisements that are not part of a well-planned promotional effort lose much of their effectiveness in a short period and should be discouraged. However, deciding on the frequency of advertising involves a host of factors, both objective and subjective, and a wise entrepreneur will seek the advice of professionals.

Of course, some noncontinuous advertising may be justified, such as advertising to prepare consumers for a new product. Such advertising may also be used to suggest to customers new uses for established products or to promote special sales.

Where to Advertise

Most small firms restrict their advertising—either geographically or by class of customer. Advertising media should reach—but not overreach—a firm's present or desired target market. From among the many media available, a small business entrepreneur must choose those that will provide the greatest return for the advertising dollar.

Selecting the right combination of advertising media depends on the type of business and its current circumstances. A real-estate agency, for example, may rely almost exclusively on classified advertisements in a local newspaper, supplemented by institutional advertising in the *Yellow Pages*. A transfer-and-storage firm may use a combination of radio, billboard, and *Yellow Pages* advertising to reach individuals planning to move household furniture. A small toy manufacturer may place the greatest emphasis on television advertisements and participation in trade fairs. A local retail store may concentrate on display advertisements in a local newspaper. The selection should be made not only on the basis of tradition but also on an evaluation of the various ways to cover a firm's particular market.

TECHNOLOGY

Action Report

TECHNOLOGICAL APPLICATIONS

Scanner Technology Helps Small Firms

Small firms can benefit from technology just as much as large firms do—if they only give it a try. For example, scanners are being used by some entrepreneurs to assist selling and advertising efforts.

> *Scanners are like computer-friendly cameras. They take pictures of documents and artwork—pictures that your computer can use.*
>
> *You can scan graphics (photographs, line drawings, slides, and overheads) or text (documents, magazines, books, etc.) and transfer them to your computer for use in a variety of printed materials.*
>
> *"I scan a photograph of a prospective customer's property into my computer," says landscape designer and contractor P.J. Bale. ... Then, using image-editing software, Bale adds trees, shrubs, flowers, pavers, and people—an image he prints onto glossy paper with a color printer so it looks like an actual photo. Customers find this visual so convincing, his success rate at closing sales has jumped from 70 to 90 percent.*
>
> *Paul Thede, owner of Race Tech, a manufacturer of motorcycle suspensions ... uses his scanner for a different purpose—designing his own flyers and catalogs in-house. "I'm using outside agencies less, and I've lowered some of my costs 80 percent," says Thede.*

Experts recommend a flatbed scanner for small business owners because of high quality, efficiency, and reasonable prices.

Source: Alan S. Horowitz, "Scanners!" *Independent Business,* Vol. 6, No. 1 (January–February 1995), p. 50. Reprinted with permission from *Independent Business* magazine, January–February 1995. Copyright 1995 by Group IV Communications, Inc., 125 Auburn Court, Suite 100, Thousand Oaks, CA 91362. All rights reserved.

A good way to build a media mix is to talk with representatives from each medium. A small business owner will usually find these representatives willing to recommend an assortment of media, not just the ones they represent. Before meeting with these representatives, the entrepreneur should study advertising as much as possible in order to know both the weaknesses and the strengths of each medium. Table 15-2 summarizes important facts about several media. Study this information carefully, noting particularly the advantages and disadvantages of each medium.

Creating the Message

Most small businesses must rely on others' expertise to create their promotional messages. Fortunately, there are several sources for this specialized assistance: advertising agencies, suppliers, trade associations, and advertising media.

Advertising agencies can provide the following services:

- Furnishing design, artwork, and copy for specific advertisements and/or commercials

- Evaluating and recommending the advertising media with the greatest "pulling power"
- Evaluating the effectiveness of different advertising appeals
- Advising on sales promotions and merchandise displays
- Conducting market-sampling studies for evaluating product acceptance or determining the sales potential of a specific geographic area
- Furnishing mailing lists

Since advertising agencies may charge fees for their services, an entrepreneur must make sure that the return from those services will be greater than the fees paid. Quality advertising assistance can best be provided by a competent agency. Of course, with the high level of technology currently available to small business owners, creating print advertising in-house is becoming increasingly common for the small firm.

Other outside sources may also assist in formulating and carrying out promotional programs. Suppliers often furnish display aids and even entire advertising programs to their dealers. Trade associations are also active in this area. In addition, the advertising media can provide some services offered by an ad agency.

SALES PROMOTION OPTIONS FOR SMALL FIRMS

5 Describe types of sales promotion tools.

A **sales promotion** serves as an inducement to buy a certain product while typically offering value to prospective customers. Generally, a sales promotion includes any promotional technique other than personal selling, advertising, and public relations that stimulates the purchase of a particular good or service.

sales promotion an inclusive term for any promotional technique other than personal selling, advertising, and public relations

When to Use Sales Promotion

A small firm can use sales promotion to accomplish various objectives. For example, small manufacturers can use it to stimulate commitment among channel members—retailers and wholesalers—to market their product. Wholesalers can use sales promotion to induce retailers to buy inventories earlier than normally needed, and retailers, with similar promotional tools, may be able to persuade customers to make a purchase.

Sales Promotion Tools

Sales promotion should seldom comprise all the promotional efforts of a small business. Typically, it should be used in combination with personal selling and advertising. Here are some popular sales promotion tools:

- Specialties
- Publicity
- Trade show exhibits
- Sampling
- Coupons
- Premiums
- Contests
- Point-of-purchase displays
- Free merchandise

The scope of this book does not allow discussion of all of these tools. However, we will examine the first three sales promotion tools listed—specialties, publicity, and trade show exhibits.

Table15-2

Media Summary

Medium	Market Coverage	Type of Audience
Daily newspaper	Single community or entire metro area; zoned editions sometimes available	General; tends more toward men, older age group, slightly higher income and education
Weekly newspaper	Single community usually; sometimes a metro area	General; usually residents of a smaller community
Shoppers' guide	Most households in a single community; chain shoppers can cover a metro area	Consumer households
Telephone directory	Geographic area or occupational field served by the directory	Active shoppers for goods or services
Direct mail	Controlled by the advertiser	Controlled by the advertiser through use of demographic lists
Radio	Definable market area surrounding station's location	Selected audiences provided by stations with distinct programming formats
Television	Definable market area surrounding station's location	Varies with the time of day; tends toward younger age group, less print-oriented
Transit	Urban or metro community served by transit system; may be limited to a few transit routes	Transit riders, especially wage earners and shoppers; pedestrians
Outdoor (e.g., billboards)	Entire metro area or single neighborhood	General; especially auto drivers
Local magazine	Entire metro area or region; zoned editions sometimes available	General; tends toward better educated, more affluent

Source: Reprinted with permission from Bank of America, NT&SA, "Advertising Small Business," *Small Business Reporter,* Vol. 15, No. 2, Copyright 1981.

SPECIALTIES The most widely used specialty item is a calendar; other examples are pens, key chains, coffee mugs, and shirts. Actually, almost anything can be used as a specialty promotion, as long as each item is imprinted with the firm's name or other identifying slogan.

The most distinguishing characteristic of specialties is their enduring nature and tangible value. Specialties are referred to as the "lasting medium." As functional products, they are also worth something to recipients.

Specialties can be used to promote a product directly or to create goodwill for the company. Specialties are also excellent reminders of the company's existence. For example, one printing company uses a poster-calendar to create a lasting image among its customers:

> The company's identity is tied to the image of an apple, obliquely suggesting that because of its distinctive qualities, the firm cannot be compared with any other, just as apples cannot be compared with oranges. Each limited-edition poster plays with that theme.
>
> The posters are "eagerly anticipated" by customers each quarter, and many clients collect them, says Lynn Brewton, sales manager. "It's been a great tool for us."[4]

Particular Suitability	Major Advantage	Major Disadvantage
All general retailers	Wide circulation	Nonselective audience
Retailers who service a strictly local market	Local identification	Limited readership
Neighborhood retailers and service businesses	Consumer orientation	A giveaway and not always read
Services, retailers of brand-name items, highly specialized retailers	Users are in the market for goods or services	Limited to active shoppers
New and expanding businesses; those using coupon returns or catalogs	Personalized approach to an audience of good prospects	High cost per thousand exposures
Businesses catering to identifiable groups: teens, commuters, housewives	Market selectivity, wide market coverage	Must be bought consistently to be of value
Sellers of products or services with wide appeal	Dramatic impact, wide market coverage	High cost of time and production
Businesses along transit routes, especially those appealing to wage earners	Repetition and length of exposure	Limited audience
Amusements, tourist businesses, brand-name retailers	Dominant size, frequency of exposure	Clutter of many signs reduces effectiveness of each one
Restaurants, entertainments, specialty shops, mail-order	Delivery of a loyal, special-interest audience	Limited audience

Finally, specialties are personal: they are distributed directly to the consumer in a personal way, they can be used personally, and they have a personal message. Since a small business needs to retain its personal image, entrepreneurs can use specialties to achieve this objective. Figure 15-3 presents one award-winning specialty advertising campaign.

PUBLICITY Of particular importance to retailers because of its high visibility is **publicity.** Publicity can be used to promote both a product and a firm's image; it is a vital part of public relations for the small business. A good publicity program requires regular contacts with the news media.

Although publicity is considered free advertising, this is not always an accurate profile of this type of promotion. Examples of publicity efforts that entail some expense include involvement with school yearbooks or youth athletic programs. While the benefits are difficult to measure, publicity is nevertheless important to a small business and should be used at every opportunity.

As an example, Pet Cards, Inc., creates cards designed for pet lovers to send to their favourite animals. These unique greeting cards are designed by the company's

publicity
information about a firm and its products or services that appears as a news

Action Report

ETHICAL ISSUES

Community Involvement Gains Publicity

Sponsoring, events such as the Olympics or the Grey Cup costs corporations millions of dollars, but also gives their products great visibility. Sponsoring smaller events such as the local high school car wash or a community tree-planting day costs much less but enhances a small firm's image.

Sponsoring community groups and events provides small businesses with opportunities to thank their customers. "At the very least, sponsoring an event allows you to show your company's best features to a highly qualified audience," says Linda Surbeck, president of a special event–planning firm. "Along the way, you can achieve market awareness, favorable name recognition, and positive publicity."

Garry Macdonald, president of Country Style Donuts, is a "big auto racing fan," so it was perhaps natural for his company to tie in with the Molson Indy car race in Toronto. Country Style paid $25,000 for a couple of spots on the grounds to sell coffee and doughnuts, giving it a chance to build its image in the Greater Toronto area. A scratch-and-win promotion was developed specially for the race to advertise a new soup and sandwich lunch offering.

Sources: Alison Davis, "Big Events for Small Businesses," *Independent Business*, Vol. 3, No. 5 (May–June 1992), pp. 56–57; Art Chamberlain, "Business Is Vrooming," *The Toronto Star*, July 15, 1995, p. B1.

Figure 15-3

Award-Winning Specialty Advertising Effort

Objective: To create awareness and initiate sales of a new product line.

Strategy and Execution: This exclusive banana importer was expanding into the distribution of a variety of fresh fruits and wanted to promote this to its existing accounts. Targeting 150 wholesaler customers, the advertiser's specialty advertising counsellor developed a program involving the hand distribution of a magnetic spin-a-clip. The advertiser had new 800 numbers that spelled "bananas" and "fruit" and illustrated these on both sides of the magnetic roller with colourful fruit graphics. The sales force also hand-delivered a unique candy jar filled with fruit-shaped candies in fruit colours. A colourful brochure complemented the items.

Results: Reported reactions were excellent. The increased demand for the new fresh fruit product line and reorders for the spin-a-clip made the promotion a success.

Source: Promotional Products Association International.

owners in their in-home office and feature special pet occasions, such as the birth of a new litter. These entrepreneurs found that advertising agencies were quoting a minimum of $200,000 to launch a campaign. They decided, therefore, to do the promotion themselves and began making phone calls to newspapers.

> *Our phone calls ... produced several interviews, and we are hoping for more. The publicity seems to be working. One retailer put the cards away but then had to display them again because of customer requests generated by a newspaper article.*[5]

TRADE SHOW EXHIBITS The use of trade show exhibits permits product demonstrations or hands-on experience with a product. A customer's place of business is not always the best environment for product demonstrations during normal personal selling efforts. And advertising cannot always substitute for trial experiences with a product.

Trade show exhibits are of particular value to manufacturers. The greatest benefit of these exhibits is their potential cost savings over personal selling. Trade show groups claim that the cost of exhibits is less than one-fourth the cost of a sales call.[6] Small manufacturers also view exhibits as more cost-effective than advertising. Blue Heron Greeting Cards of Canada, located in Anola, Manitoba, produces greeting cards with wilderness and wildlife scenes. According to owner Brenda Andres, sales really took off after attending the National Gift Show in Toronto, where she landed several new accounts, including the gift shop at the Canadian Museum of Contemporary Photography in Ottawa.[7]

Looking Back

1 Describe the communication process and the promotional mix.
- Every communication involves a source, a message, a channel, and a receiver.
- A promotional mix is a blend of personal and nonpersonal communication techniques.
- A promotional mix is influenced by three major factors—geographical nature of the market, identification of target customers, and the product's characteristics.

2 Discuss methods of determining the level of promotional expenditure.
- Earmarking promotional dollars based on a percentage of sales is a simple method for determining expenditures.
- Spending only what can be spared is a widely used approach to promotional budgeting.
- Spending as much as the competition does is a way to react to short-run promotional tactics of competitors.
- The preferred approach to determining promotional expenditures is to decide what it will take to do the job, while factoring in elements used in the other methods.

3 Explain personal selling activities.
- A sales presentation is a process involving prospecting, practising the presentation, and then making the presentation.
- Salespeople are compensated in two ways—financially and nonfinancially.
- The two basic plans for financial compensation are commission and straight salary.

4 Identify advertising options for a small business.
- Common media include television, radio, magazines, and newspapers.
- Product advertising is designed to promote a product or service, while institutional advertising promotes the business itself.
- A small firm must decide how often to advertise, where to advertise, and what the message will be.

5 Describe types of sales promotion tools.
- Sales promotion includes all promotional techniques other than personal selling and advertising.
- Typically, sales promotion tools should be used along with advertising and personal selling.
- Three widely used sales promotion tools are specialties, publicity, and trade show exhibits.

New Terms and Concepts

promotion	prospecting	institutional advertising
promotional mix	advertising	sales promotion
personal selling	product advertising	publicity

You Make the Call

Situation 1 The driving force behind Cannon Arp's new business was several bad experiences with his car. In fact, he had had six unpleasant experiences—two speeding tickets and four minor fender-benders. Consequently, his insurance rates more than doubled, which resulted in Arp's idea to design and sell a bumper sticker that read, "To Report Bad Driving, Call My Parents at...." With a $200 investment, Arp printed 15,000 of the stickers, which contain space to write in the appropriate telephone number. Arp is now planning his promotion to support his strategy of distribution through auto parts stores.

Question 1 What role, if any, should personal selling have in Arp's total promotional plan?
Question 2 Arp is considering advertising in magazines. What do you think about this medium for his product?
Question 3 Of what value might publicity be for selling Arp's stickers? Be specific.

Situation 2 Erika Baumann owns and operates a small business that supplies delicatessens with bulk containers of ready-made salads. When served on salad bars, the salads appear to have been freshly prepared from scratch at the delicatessen. Baumann wants additional promotional exposure for her products and is considering using her fleet of trucks as rolling billboards. If successful, she may even attempt to lease space on other trucks. Baumann is concerned about the cost-effectiveness of the idea and whether the public will even notice the advertisements. She also wonders whether the image of her salad products might be hurt by this advertising medium.

Question 1 What suggestions can you provide that would help Baumann make this decision?
Question 2 How could Baumann go about determining the cost-effectiveness of this strategy?
Question 3 What additional factors should Baumann evaluate before advertising on trucks?

Situation 3 Phil Damiani and Kenny Lee own and operate The Ooof Ball Company Inc. For four years, they have been establishing a market for their bouncy medicine ball, which is promoted as "building muscle while improving coordination." Their promotional task is continually handicapped by a minimal ad budget and an unproven product. Both Damiani and Lee believe their major challenge is to bring the product into the public eye and get people talking about it.

Question 1 What promotional techniques might be appropriate for this situation? Why?
Question 2 How important would a trade show exhibit be to this promotional effort?
Question 3 Do you believe word-of-mouth advertising would be especially important to this product? Why or why not?

DISCUSSION QUESTIONS

1. Discuss the parallel relationship that exists between a small business communication and a personal communication.
2. Discuss the advantages and disadvantages of each method of budgeting funds for promotion.
3. Outline a system of prospecting that could be used by a small camera store. Incorporate all the techniques presented in this chapter.
4. Why are a salesperson's techniques for handling objections so important to a successful sales presentation?
5. Assume you are going to "sell" your instructor in this course on the idea of eliminating examinations. Make a list of objections you expect to hear and how you would handle each objection.
6. What are some nonfinancial rewards that could be offered to salespeople?
7. What are the advantages and disadvantages of compensating salespeople by salary? By commissions? What is an acceptable compromise?
8. Refer to Table 15-2 and list five advertising media that would give a small business the most precise selectivity. Be prepared to substantiate your list.
9. How do specialties differ from other sales promotion tools? Be specific.
10. Comment on this statement: "Publicity is free advertising."

EXPERIENTIAL EXERCISES

1. Interview the owners of one or more small businesses, and determine how they develop a promotional budget. Classify the owners' methods into one or more of the four categories described in this chapter. Report your findings to the class.
2. Plan a sales presentation with a classmate. One member of the team should role-play a potential buyer. Make the presentation in class, and ask the other students for a critique.
3. Select a small business advertisement from a local newspaper and evaluate its design and purpose.
4. Interview a media representative about advertising options for small businesses. Summarize your findings for the class.

Exploring the WEB

5. Write a summary describing the information available on the Web in the area of small business advertising (use the word search option).

CASE 15
The Lola Iceberg (p. 626)

Distribution
Channels and Global Markets

Global marketing is a necessity for many Canadian businesses due to the relatively small domestic market, but the perceived risk associated with exporting can be frightening. For Oasis Technology Ltd., cracking global markets was an absolute necessity, and doing so gave Oasis the top spot on *Profit* magazine's Top 100 Growing Companies list in 1997.

Familiar with electronic funds softwear, Ashraf Dimitri saw a need for a low-end alternative to the expensive proprietary systems already on the market. The big break came in 1991, when the National Commercial Bank of Jamaica hired Oasis to upgrade its online banking softwear. With

Looking Ahead

After studying this chapter, you should be able to:

1 **Explain the role of distribution in marketing.**

2 **Describe the major considerations in structuring a distribution system.**

3 **Discuss global marketing challenges.**

4 **Describe the initial steps of a global marketing effort.**

5 **Identify sources of trade and financing assistance.**

As part of the marketing process, every product or service must be delivered to a customer. Until this physical exchange has been completed, purchasers cannot derive the benefits they seek. Therefore, a small firm's marketing system requires a distribution strategy to ensure that products arrive at the proper place at the correct moment for maximum customer satisfaction. Also, given today's global marketplace, small businesses may find opportunities in international marketing as they look beyond the domestic markets that have nurtured and sustained them. This chapter examines distribution channels as well as several aspects of global marketing.

1 Explain the role of distribution in marketing.

THE ROLE OF DISTRIBUTION ACTIVITIES IN MARKETING

Entrepreneurs frequently consider distribution to be less glamorous than other marketing activities such as packaging, name selection, and promotion. Nevertheless, an effective distribution system is just as important to a small firm as a unique package, a clever name, or a creative promotional campaign. Prior to formalizing a distribution plan, a small business manager should understand and

Ashraf Dimitri

proven technology and that all-important first sale as a reference, Oasis soon landed clients in Guatemala, Bolivia, Venezuela, and Saudi Arabia. At last count the company's software was being used in 45 countries.

Dmitri is enthusiastic about future exporting opportunities for Oasis, which markets almost exclusively through distributors and partnerships with major hardware vendors such as NCR and Hewlett Packard. "We were able to leverage those names into references," says Dmitri. "We were able to go into the smaller countries and say, 'These pople have chosen us, you can have confidence in us.'"

Source: Jennifer Myers, "Open Sesame!" *Profit: The Magazine for Canadian Entrepreneurs*, Vol. 16, No. 3 (June 1997), pp. 38–40.

appreciate certain underlying principles of distribution, which apply to both domestic and international distribution.

Distribution Defined

In marketing, **distribution** encompasses both the physical movement of products and the establishment of intermediary (middleman) relationships to guide and support such product movement. The activities involved in the physical movement form a special field called **physical distribution,** or **logistics.** The intermediary relationships are called **channels of distribution.**

Distribution is essential for both tangible and intangible goods. Since distribution activities are more visible for tangible goods (products), our discussion will focus on them. Most intangible goods (services) are delivered directly to the user. An income tax preparer and a barber, for example, serve clients directly. However, marketing a person's labour can involve channel intermediaries, as when, for example, an employment agency is used to provide temporary employees for an employer.

distribution
physically moving products and establishing intermediary channels to support such movement

physical distribution (logistics)
the activities involved in the physical movement of products

channel of distribution
a system of intermediaries that distribute a product

Functions of Intermediaries

Intermediaries exist to carry out necessary marketing functions and can often perform these functions better than the producer or the user of a product. Let's

consider a producer of fruitcakes as an example illustrating the need for inter-mediaries. This producer can perform its own distribution functions—such as delivery—if the geographic market is extremely small, if customers' needs are highly specialized, and if risk levels are low. However, intermediaries may be a more efficient means of distribution if, for example, customers are widely dis-persed or a need exists for special packaging and storage. Of course, many types of small firms, such as retail stores, also function as intermediaries. Four main functions of intermediaries are breaking bulk, assorting, providing information, and shifting risks.

breaking bulk
an intermediary process that makes large quantities of product available in smaller amounts

BREAKING BULK Few individual customers demand quantities that are equal to the amounts manufacturers produce. Therefore, channel activities known as **breaking bulk** take the larger quantities produced and prepare them for individual customers. Wholesalers and retailers purchase large quantities from manufac-turers, store these inventories, and then break bulk (sell them to customers in the quantities they desire).

assorting
bringing together homogeneous lines of goods into a het-erogeneous assort-ment

ASSORTING Customers' needs are diverse, requiring many different products to satisfy. Intermediaries facilitate shopping for a wide variety of goods through the assorting process. **Assorting** consists of bringing together homogeneous lines of goods into a heterogeneous assortment. For example, a small business that produces a special golf club can benefit from an intermediary who carries many other golf-related products and sells to retail pro shops. It is much more convenient for a pro shop manager to buy from one supplier than from dozens of individual producers.

PROVIDING INFORMATION One of the major benefits of using an intermediary is information. Intermediaries can provide a producer with helpful data on market size and pricing considerations, as well as information about other channel mem-bers. They may even provide credit to final purchasers.

merchant mid-dlemen
intermediaries that take title to the goods they distribute

SHIFTING RISKS By using intermediaries called **merchant middlemen,** who take title to the goods they distribute, a small firm can often share or totally shift busi-ness risks. Other intermediaries, such as **agents and brokers,** do not take title to the goods.

agents and bro-kers
intermediaries that do not take title to the goods they dis-tribute

direct channel
a distribution channel without intermediaries

indirect channel
a distribution channel with one or more intermediaries

dual distribution
a distribution system that involves more than one channel

Types of Channels of Distribution

A channel of distribution can be either direct or indirect. In a **direct channel** of dis-tribution, there are no intermediaries; the product goes directly from producer to user. In an **indirect channel** of distribution, there may be one or more intermedi-aries between producer and user.

Figure 16-1 depicts the various options available for structuring a channel of dis-tribution. Door-to-door retailing and mail-order marketing are familiar forms of the direct channel system for distributing consumer goods. The remaining channels shown in Figure 16-1 are indirect channels involving one, two, or three levels of inter-mediaries. As a final consumer, you are naturally familiar with retailers. Likewise, industrial purchasers are equally familiar with industrial distributors. Channels with two or three stages of intermediaries are probably the most typical channels used by small firms that have large geographic markets. Note that a small firm may use more than one channel of distribution—a practice called **dual distribution.**

Firms that successfully employ a single distribution channel may switch to dual distribution if an additional channel will improve overall profitability. For example,

Figure 16-1

Alternative Channels of Distribution

Avon, with its "Avon Calling" theme, symbolizes door-to-door product distribution. Recently, however, Avon announced a toll-free telephone number that customers may call to place orders. This additional distribution strategy reflects a cultural change—fewer women are at home to answer the "Avon Calling" message.[1]

STRUCTURING A DISTRIBUTION SYSTEM

One source of information about structuring a distribution system is competing businesses. The small business producer can observe their distribution systems for patterns in order to determine which system seems most practical. However, a small firm that is starting from scratch and wants to shape its own distribution system needs to give attention to several important considerations.

2 Describe the major considerations in structuring a distribution system.

Building a Channel of Distribution

Basically, there are three main considerations in building a channel of distribution: costs, coverage, and control.

COSTS Entrepreneurs should not think that a direct channel is inherently less expensive than an indirect channel just because there are no intermediaries. A small firm may well be in a situation in which the least expensive channel is indi-

rect. For example, a firm producing handmade dolls will probably not own trucks and warehouses for distributing its product directly to customers but will rely on established intermediaries because of the smaller total cost of distribution. Small firms should also look at distribution costs as an investment—spending money in order to make money. They should ask themselves whether the money they "invest" in intermediaries (by selling the product to them at a reduced price) would get the job done if they used direct distribution.

COVERAGE Small firms often use indirect channels of distribution to increase market coverage. Let's consider a small manufacturer whose sales force can make 10 contacts a week. This direct channel provides 10 contacts a week with the final users of the product. Now consider an indirect channel involving 10 industrial distributors, each making 10 contacts a week with the final users of the product. With this indirect channel, and no increase in the sales force, the small manufacturer is able to expose its product to 100 final users a week.

CONTROL A third consideration in choosing a distribution channel is control. A direct channel of distribution provides more control. With an indirect channel, a product may not be marketed as intended. A small firm must select intermediaries that provide the desired support.

Rhona and Robyn MacKay took over running MacKay's Cochrane Ice Cream Ltd. in 1983, when their father unexpectedly passed away. Located in Cochrane,

G L O B A L

Action Report

GLOBAL OPPORTUNITIES

Born to be riled

Calgary motorcycle dealer Brian Taylor dreamed of being the Canadian distributor for an exotic brand of Italian motorbike. He never dreamed it would take more than a year and cost him nearly $500,000. Taylor finally won the rights to import the $19,000 fire-engine-red Moto Guzzi machines in November, 1993, but only after travelling across Canada six times and to Italy once—and struggling with the arcane complexity of Canadian motorcycle standards.

Taylor's toughest challenge was steering the machines through the federal Department of Transport. He once thought importing was a matter of placing an order and paying a tariff. Now he's discovered that Canada's motor vehicle specifications differ from those of Italy and the United States.

In his efforts to meet Canadian regulations, Taylor had to follow 20 pages of detailed instructions, write numerous letters to Ottawa, and arrange for a federal inspector to visit his dealership three times over the next 10 months. He couldn't just import the U.S. version of Moto Guzzi: Canada requires daytime running lights, speedometer in kilometres instead of miles, and different standards for windshields and side-reflectors. Canada also insists on torture-testing brakes from a variety of speeds, along with careful measurement of brake temperature and wear. The entire process was so expensive that Taylor decided he would only offer five of the 25 models Moto Guzzi offers instead of the entire line.

"Anybody who is here for a quick buck has to be crazy," says Taylor. "It's been a real headache."

Source: Oliver Bertin, "Born to Be Riled," *The Globe and Mail,* January 10, 1994, p. B6.

Alberta, MacKay's Cochrane Ice Cream had become something of an institution in southern Alberta. Rhona and Robyn have focused on the wholesale end of the business and distribute their products directly to over 23 grocery stores and restaurants in Alberta, Saskatchewan, and British Columbia . The reputation of their ice cream depends on the freshness and quality of the product; therefore, they have chosen to keep control by distributing directly to their customers.[2]

The Scope of Physical Distribution

In addition to the intermediary relationships that make up a channel, there must also be a system of physical distribution. The main component of physical distribution is transportation. Additional components are storage, materials handling, delivery terms, and inventory management. The following sections briefly examine all these topics except inventory management, which is discussed in Chapter 20.

TRANSPORTATION The major decision regarding transportation concerns what mode to use. Available modes of transportation are traditionally classified as airplanes, trucks, railroads, pipelines, and waterways. Each mode has unique advantages and disadvantages. The choice of a specific mode of transportation is based on several criteria: relative cost, transit time, reliability, capability, accessibility, and traceability.[3]

Transportation intermediaries are legally classified as common carriers, contract carriers, and private carriers. **Common carriers,** which are available for hire to the general public, and **contract carriers,** which engage in individual contracts with shippers, are subject to regulation by federal and/or provincial agencies. Shippers that own their means of transport are called **private carriers.**

common carriers transportation intermediaries available for hire to the general public

contract carriers transportation intermediaries that contract with individual shippers

private carriers shippers that own their means of transport

STORAGE Lack of space is a common problem for small businesses. When a channel system uses merchant middlemen or wholesalers, for example, title to the goods is transferred, as is responsibility for the storage function. On other occasions, the small business must plan for its own warehousing. If a firm is too small to own a private warehouse, it can rent space in public warehouses. If storage requirements are simple and do not involve much special handling equipment, a public warehouse can provide economical storage.

MATERIALS HANDLING A product is worth little if it is in the right place at the right time but is damaged. Therefore, a physical distribution system must arrange for materials-handling methods and equipment. Forklifts as well as special containers and packaging are part of a materials-handling system.

DELIVERY TERMS A small but important part of a physical distribution system is the terms of delivery. Delivery terms specify which party is responsible for several aspects of physical distribution:

- Paying the freight costs
- Selecting the carriers
- Bearing the risk of damage in transit
- Selecting the modes of transport

The simplest delivery term and the one most advantageous to a small business as seller is FOB (free on board) origin, freight collect. These terms shift all the responsibility for freight costs to the buyer. Title to the goods and risk of loss also pass to the buyer at the time the goods are shipped.

3 **Discuss global marketing challenges.**

GLOBAL MARKETING CHALLENGES

Today, global marketing by small Canadian firms is becoming more commonplace. Certain opportunities abroad are simply more profitable than those at home. However, global marketing is not easy. If it were, Canada would have a much larger favourable balance of trade—exporting more than it imports. Canada has a very large favourable balance of trade with the United States, but an unfavourable one with almost every other major country. We can conclude that most companies that export do so to the United States, not to the larger global market.

The challenges facing a small firm interested in global marketing can be better appreciated by considering the experiences and major obstacles encountered by entrepreneurs in international markets. The next two sections briefly examine these challenges.

Global Opportunity

A basic human characteristic is a tendency to shy away from the complex and shun the unfamiliar. Entrepreneurs have traditionally held this attitude regarding foreign markets. Why have small firms historically shunned international trade? One survey of more than 5,000 independent businesses in the United States found the following factors to be major obstacles in exploring or expanding exports:

- Obtaining adequate, initial knowledge about exporting (72 percent)
- Identifying viable sales prospects abroad (61 percent)
- Understanding business protocols in other countries (57 percent)
- Selecting suitable target markets on the basis of the available information (57 percent)[4]

Nevertheless, a 1995 Arthur Andersen/Financial Post survey indicated that Canadian entrepreneurs are pursuing international trade opportunities in increasing numbers. While most Canadian businesses don't export, half of those that do export to the United States only, with Europe(25 percent), Asia (24 percent), South America (16 percent) and Mexico (13 percent) being well down on the list. However, 54 percent of entrepreneurs said they plan to expand their exports in the next 12 months.[5]

Evidently, more and more small firms are accepting the international challenge. The following are two examples of small firms whose international involvement has been profitable:

Soapberry Shop is not a big company, but it has big ambitions, especially overseas.... While maneuvering in the volatile Russian market can be frustrating, the Toronto-based seller of environmentally-friendly cosmetics has been able to establish its first store in Moscow. President Natasha Rajewski was drawn to Russia by her personal ties: her family hails from St. Petersburg. With 46 stores in Canada and five more in the U.S., Rajewski says she wants to spread her environmental message and give something back to the Russian people. The first store in Moscow now serves 700 people a day, and Rajewski plans to open two more stores: a second one in Moscow and another in her ancestral home of St. Petersburg.[6]

From the first day Image Club Graphics opened in 1985, economics dictated that it view the U.S. as its target market. "We needed to go where the market was," says president Brad Zumwalt. The Calgary developer of software now sells more than 3,000 products, from typefaces to stock photos, to ad agencies, graphic artists, and art directors, by direct mail. Exports to the U.S. make up 75 percent of Image Club's revenues, with another 12 percent coming from Europe and 3 percent from Australia.[7]

Clearly, small firms can be just as successful as large firms in international markets. The idea that global marketing is for big business only is extremely damaging to small firms' efforts to market abroad. Data regarding big business versus small business involvement in international markets is at best inconclusive.[8]

Understanding Other Cultures

As early as possible in global marketing efforts, an entrepreneur needs to study the cultural, political, and economic forces in foreign markets to determine which adjustments to domestic marketing strategies are required. It is important to remember that what may be acceptable in one culture may be considered unethical or morally wrong in another. When cultural lines are being crossed, even something as simple as a daily "Good morning" accompanied by a handshake may be misunderstood. The entrepreneur must evaluate the proper use of names and titles and be aware of different styles of doing business. For example, Figure 16-2 describes Japanese business negotiation practices and how to respond to them—valuable information for a small firm entering this international market.

When a foreign market is not studied carefully, costly mistakes may be made. For example, a mail-order concern offering products to the Japanese didn't realize that the North American custom of asking customers for a credit-card number before taking their order would insult the Japanese. Later, a Japanese consultant told the company that people in Japan think that such an approach shows a lack of trust.[9] Additional examples highlighting the importance of understanding cultural differences include the following:

Advatech Homes Ltd. of Calgary, Alberta, has only 30 employees but does business with the Japanese. Advatech won over the Japanese with patience and by building up trust through personal relationships.[10]

Clyde Brooks, export sales manager for [a] foreign products broker and export management company, said that keeping your word "is particularly important in doing business with the Japanese, because they value personal relationships. I have done business with a Japanese trading company for 25 years, and I've never had a problem." In the beginning, Brooks doubted business with the Japanese would ever develop, because it took nearly a year to nail down a deal. However, perseverance paid off, and the company's "best response" is from Japan.[11]

An hour before an American company was to sign a contract with a Middle Eastern nation, the American executive met for tea with the responsible government official. The American propped his feet on a table with the soles facing his Arab host. The official became angry and left the room. Such an act is a grave insult in the Arab's culture. The contract was signed one year later.[12]

Trade Agreements

Differences in trading systems and import requirements of each country can make international trade difficult. To appreciate the problems that these differences create, let's consider the situation of Mentor O & O, Inc., a small manufacturer of diagnostic and surgical eye care equipment, which it markets internationally. It regularly modifies its products to meet rigid design specifications that vary from country to country. For example, an alarm bell on Mentor's testing device has an on/off switch that must be removed before it is acceptable in Germany.[13] This is typical of barriers to trade that exist throughout the world.

Typical Japanese negotiating tactics:

- The Japanese usually respond to the other party's proposal rather than taking the initiative.
- They tend to single out specific elements and negotiate one element at a time rather than packaging a deal.
- The Japanese tend to maintain a relatively quiet response demeanour at meetings after stating their official position. They usually allow the other party enough manoeuvrability to keep giving bit by bit.
- Once a concession is made, it becomes the new baseline (without a counter-concession on their part), and they move on to the next item. Their strategy is usually to keep whittling away, one concession at a time.
- The Japanese use time and patience to wear down their opponent—consciously planning on long, drawn-out periods of successive meetings.
- Their negotiating team never has the authority to commit in a "give and take" type of approach. It is usually only authorized to receive offers and communicate prior authorized consensus positions.
- The Japanese tend to use the "bad guy" ploy extensively, that is, constantly referring to other organizations such as government agencies/authorities as demanding certain requirements or required concessions.

How to respond:

- Do not expect rapid progress.
- Learn to be quiet and accept long pauses in discussions. Outwait the Japanese until they respond constructively to your last proposal.
- Do not make successive individual concessions—insist on a package deal.
- Do not make a follow-on proposal with further concessions until the Japanese respond to the current proposal with concessions on their part. Set an agenda for the next meeting accordingly.
- Do not fall for the "cultural differences" ploy. Be polite but direct. You can expect the Japanese to understand Western business practices and culture. They should be prepared to compromise and accommodate on those issues you identify as absolutely essential. However, showing an appreciation of Japanese culture will help facilitate negotiations.
- Keep records on concessions by both parties.
- Have a speaker fluent in Japanese present at negotiations to preclude private discussions during meetings and to ensure the translations are accurate.
- Negotiate from a position of strength and confidence. The Japanese do not respond positively to real or perceived weakness, nor do they respond to idle threats and intimidation.

Source: Adapted from *Destination Japan*, U.S. Department of Commerce (Washington, DC: U.S. Government Printing Office, 1991).

Free Trade Agreement (FTA)
an accord that eases trade restrictions between Canada and the United States

North American Free Trade Agreement (NAFTA)
an accord that eases trade restrictions among Canada, the United States, and Mexico

The global market has recently entered a period of positive change with regard to trade barriers. In 1989, Canada and the United States signed the **Free Trade Agreement (FTA),** which calls for the elimination of most tariffs and other trade restrictions by January 1, 1998. The result should be an environment more conducive to trade between these two countries. This is especially important for Canada, since the United States is our largest trading partner.[14]

In 1993, Canada, the United States, and Mexico signed the **North American Free Trade Agreement (NAFTA).**[15] Under NAFTA, all Mexican tariffs on products made in Canada and the United States will be phased out over a period of 15 years; almost half of these tariffs were removed on the agreement's effective date of January 1, 1994.

Also, November 1993 marked the official beginning of the 15-nation European Union (EU). For the last decade, businesses of all sizes have observed the prepa-

rations being made for a unified Europe. However, the breakup of the Soviet bloc created a more complex world and has put certain pressures on the EU to admit Eastern European nations. The exact impact of this unification on small exporters is still unknown.[16]

Canada is also a signatory to the **General Agreement on Tariffs and Trade (GATT)** which attempts to reduce tariffs and other protectionist barriers to trade, among countries. Administration of GATT was taken over in 1996 by the newly created **World Trade Organization (WTO),** which has the general mandate of lowering tariffs and trade barriers worldwide.

INITIAL PREPARATIONS FOR GLOBAL MARKETING

Many activities prepare a small firm for a global marketing effort. Two, in particular, are vital for almost every international venture: researching the foreign market and setting up a sales and distribution plan.

Researching a Foreign Market

Foreign-market research should begin by exhausting as many secondary sources of information as possible. The Canadian government offers an array of services to assist firms in locating and exploiting global marketing opportunities. The Department of Foreign Affairs and International Trade (DFAIT) is the primary Canadian government agency responsible for assisting exporters. Probably the best direct assistance comes from the department's trade commissioners, located in over 13 trade centres across Canada and at over 100 Canadian embassies abroad. The department maintains a toll-free InfoExports line (1-800-267-8376) to assist any business with exporting information needs. Figure 16-3 describes several DFAIT services.

In addition to DFAIT, many other federal government departments and programs provide assistance or information to those wishing to export. These include the Canadian Commercial Corporation, a Crown corporation that may act as the main contractor when foreign governments wish to purchase goods and services from Canadian companies. The advantage to the foreign government is access to suppliers who have already been checked out by the Canadian government. The Export Development Corporation provides financial services in the form of insuring or guaranteeing foreign accounts receivable of Canadian exporters. Canadian International Development Agency (CIDA) is the main international assistance agency of the Canadian government, and it assists Canadian exporters attempting to penetrate new markets in developing countries. Revenue Canada, Customs, Excise and Taxation regulates the flow of goods imported to and exported from Canada. Information and assistance is available from any regional office. Statistics Canada publishes a variety of data on exports and imports. In addition to published reports such as *Exports by Commodity,* customized data retrieval is available to businesses for a nominal fee. Industry Canada's Strategis Web site has a number of *Doing Business in ...* publications for various countries around the world. The Business Development Bank has several programs to assist exporters, including NEXPRO, a series of in-depth training workshops, on-site counselling, and trade-mission participation for new exporters. The bank also offers seminars, matchmaking services to help firms link up for joint ventures or licensing, and the newsletter *Profits,* which lists export opportunities. There are many other government programs specific to particular industry sectors or other criteria. Information on these can be found through DFAIT or other departments and organizations listed above.

General Agreement on Tariffs and Trade (GATT)
an international agreement that aims to reduce tariffs and other trade barriers among countries

World Trade Organization (WTO)
an international organization that administers GATT and works to lower tariffs and trade barriers worldwide

4 Describe the initial steps of a global marketing effort.

InfoExport. Calling DFAIT's toll free number (1-800-267-8376) or visiting the Web site at http://www.dfait-maeci.gc.ca will give you access to a number of services and publications, including

- The Export Information Kit
- A free subscription to *CanadaExport,* a bi-weekly newsletter
- Publications such as *So You Want to Export? A Resource Book for Canadian Exporters*
- Geographic, economic, and market data in the series of books called *A Guide for Canadian Exporters*
- Referrals to other federal and provincial government departments and other export organizations.
- A Business Agenda listing seminars, meetings, conferences, and courses offered across the country to anyone currently exporting or who is interested in exporting.

Export Counselling. Trade commissioners are available at DFAIT trade centres for individualized export counselling.

World Information Network for Exporters (WINS). This is a list of over 30,000 Canadian exporters and businesses that would like to export. Foreign importers can access WINS to find firms and products they are interested in.

International Trade Data Bank. This is a data bank of information about international trade from the United Nations and various trading blocs around the world.

Overseas Trade Fairs. Officials of Canadian firms are given financial assistance to participate in a foreign trade fair. This is one service provided under the Program for Export Market Development (PEMD). Other services include assistance with visiting foreign markets, putting together export consortia, project bidding, and establishing a permanent sales office abroad.

Trade Missions. Assistance is provided to businesses that wish to participate in a trade mission (lately known as "Team Canada" missions) with other businesses and representatives of the federal and provincial governments. It is becoming common for the prime minister and several provincial premiers to be part of these missions. This adds a considerable degree of credibility to any business that is part of the mission, at least in some parts of the world. Trade missions are an excellent way to make government and business contacts in other countries. The government also hosts incoming missions of foreign business and government officials.

Internet Resources. Many of the above publications and services, and several others, are available free on the Internet through DFAIT's site at http://www.dfait-maeci.gc.ca.

Source: Department of Foreign Affairs and International Trade publications.

All provincial governments have programs, information, and assistance to support businesses wishing to export. Programs vary by province, and they range from export financing or insurance to making contacts in foreign countries. For example, Ontario and Alberta maintain trade offices in some foreign countries. According to Ted Haney, executive director of the Canadian Beef Export Federation, the addition of a provincial government's presence is important. "If we can get both levels of government speaking on our behalf, it does help," Haney says. "Within trade, it builds awareness, and within foreign government regulators, it improves access."[17]

Banks, universities, and other private organizations also provide information on exporting. The major banks play a key role in transfers of funds, as discussed in Chapter 14. They may provide some credit information on prospective foreign customers through their relationship with banks in other countries. Information is also available from the Canadian Exporters Association, the Canadian Manufacturers' Association, the Canadian Bankers' Association, and many local chambers of commerce or boards of trade. Two useful publications available in

local and university libraries include Dun & Bradstreet's *Exporter's Encyclopedia* and the *Canadian Export Guide*, published by Mississauga, Ontario's Migra International Ltd.

Talking with a citizen of a foreign country or even someone who has visited a potential foreign market can be a valuable way to learn something about it. International students studying at many universities can be contacted through faculty members who teach courses in the international disciplines.

One of the best ways to study a foreign market is to visit that market personally. Representatives of small firms can do this either individually or in organized groups.

Being a member of a trade mission sponsored by the federal government is another means of evaluating a foreign market. A trade mission is a planned visit to a potential foreign market to introduce Canadian firms to appropriate foreign buyers and government officials, and to establish exporting relationships. There have been several of these high-profile "Team Canada" missions in recent years, resulting in several billion dollars' worth of sales and investment for Canadian companies. These missions usually involve a group of several hundred business executives, the prime minister, several provincial premiers, and other government officials, and are organized and planned to achieve maximum results in expanding exports. Members of the group may pay their own expenses or receive some government assistance, and the government picks up the operating costs of the mission. One small business owner went on the 1996 government-sponsored trade mission to India, Pakistan, Malaysia, and Indonesia and found the experience worthwhile:

Jack Scriven went a skeptic and came back a believer. His Teshmont Consultants of Winnipeg, Manitoba, which specializes in the planning of high-voltage electrical transmission systems, had limited success in the Asia-Pacific region. Although he wasn't able to ink any deals on the trip, he was able to make new business contacts and solidify existing business relationships. He hopes the 1997 trip will boost the company's chances of landing several jobs it has bid on in the Philippines.[18]

Another business owner is less sure about the usefulness of these trade missions:

Despite past successes, Guy Nelson, vice-president of Toronto's Bracknell Airport Development Corp., participated in two government-sponsored trade mission, but decided to sit out the mission to southeast Asia in early 1997. Instead, he sent company executives to check out the market potential in Thailand and the Philippines on their own. Nelson is concerned the trade missions are getting too big to be productive. "I question how worthwhile this [trade mission] is going to be," said Nelson. "I think it's going to be a logistical nightmare. I think it's going to run the risk of trying to do too much." [19]

Sales and Distribution Channels

Exporting is not the only way to be involved in international markets. In fact, licensing is the simplest strategy for conducting international trade. With only a small investment, a firm can penetrate a foreign market. **Licensing** is an arrangement that allows a foreign manufacturer to use the designs, patents, or trademarks of the licenser in exchange for royalties. The practice of licensing helps overcome trade barriers surrounding exporting because the product is produced in the foreign country. Michael Koss, CEO of Koss Corporation, used licensing to diversify his stereo-headphone manufacturing company because "this seemed a good way to generate royalty income in the short run and cement a strategic partnership that could lead, over the long run, to joint ventures." His foreign licensee is the Dutch trading company Hagemeyer, which pays royalties to use Koss's brand name and

licensing
legal arrangement allowing another manufacturer to use the property of the licenser in return for royalties

Sales Representatives or Agents. A sales representative is the equivalent of a manufacturer's representative [at home.] Product literature and samples are used to present the product to the potential buyer. The representative usually works on a commission basis, assumes no risk or responsibility, and is under contract for a definite period of time (renewable by mutual agreement). This contract defines territory, terms of sale, method of compensation, and other details. The sales representative may operate on either an exclusive or a nonexclusive basis.

Foreign Distributor. A foreign distributor is a merchant who purchases merchandise from [the domestic] manufacturer at the greatest possible discount and resells it for a profit. This would be the preferred arrangement if the product being sold requires periodic servicing. The prospective distributor should be willing to carry a sufficient supply of spare parts and maintain adequate facilities and personnel to perform all normal servicing operations. The ... manufacturer should establish a credit pattern so that more flexible or convenient payment terms can be offered. As with a sales representative, the length of association is established by contract, which is renewable if the arrangement proves satisfactory.

Foreign Retailer. Generally limited to the consumer product line, the foreign retailer relies mainly on direct contact by traveling sales representatives, although catalogues, brochures, and other literature can achieve the same purpose. However, even though direct mail would eliminate commissions and travelling expenses, a Canadian manufacturer's direct mail proposal may not receive proper consideration.

Selling Direct to the End User. Selling direct is quite limited and depends on the product. Opportunities often arise from advertisements in magazines receiving overseas distribution. This can often create difficulties because casual inquirers may not be fully cognizant of their country's foreign trade regulations. For several reasons, they may not be able to receive the merchandise upon arrival, thus causing it to be impounded and possibly sold at public auction, or returned on a freight-collect basis that could prove costly.

State-Controlled Trading Companies. State-controlled trading companies exist in countries that have state trading monopolies, where business is conducted by a few government-sanctioned and controlled trading entities. Because of worldwide changes in foreign policy and their effect on trade between countries, these companies can become important future markets. For the time being, however, most opportunities will be limited to such items as raw materials, agricultural machinery, manufacturing equipment, and technical instruments, rather than consumer or household goods. This is due to the shortage of foreign exchange and the emphasis on self-sufficiency.

Source: Adapted from U.S. Department of Commerce, *A Basic Guide to Exporting* (Washington, DC: U.S. Government Printing Office, 1992).

logo. To ensure quality, Koss has "veto power over all product drawings, engineering specifications, first-product samples, and final products."[20]

A small firm can also participate in foreign-market sales via joint ventures and wholly owned subsidiaries in foreign markets. International joint ventures offer a greater presence abroad at less cost than that of establishing a firm's own operation or office in foreign markets. Some host countries may require that a certain percentage of manufacturing facilities be owned by nationals of that country, thereby forcing Canadian firms to operate through joint ventures. Other options for foreign distribution channels are identified in Figure 16-4.

Many firms find that foreign distributors, by first buying the product and then finding customers, offer a low-cost way to market products overseas. However, some foreign distributors are not strongly committed to selling an individual manufacturer's products. If a small firm mistakenly picks one of these distributors, sales may not grow as fast as they could. When B.D. Baggies, a men's shirt maker, first began marketing internationally, it contracted with the first foreign distributor that offered to sell its shirts in Europe. "Later, we found that the distributor wasn't right. They were selling our shirts to women's stores as a unisex product," explains Charles M. McConnell, president of B.D. Baggies. Subsequently, the firm carefully screened all distributors, and it is now doing good business in more than 40 countries.[21]

World Information Network for Exports (WINS). This service of the Department of Foreign Affairs and International Trade lists about 25,000 products and services from over 30,000 Canadian exporters and potential exporters. It is used by trade commissioners to find potential buyers for these products. WINS is also available to foreign importers.

Commission Agents. Commission, or buying, agents are "finders" for foreign firms wanting to purchase [domestic] products. These purchasing agents obtain the desired equipment at the lowest possible price and are paid a commission by their foreign clients.

Country-Controlled Buying Agents. Foreign government agencies or quasi-governmental firms, called country-controlled buying agents, are empowered to locate and purchase desired goods.

Export Management Companies. EMCs, as they are called, act as the export department for several manufacturers of noncompetitive products. They solicit and transact business in the name of the manufacturers they represent for a commission, salary, or retainer plus commission. Many EMCs carry the financing for export sales, ensuring immediate payment for the manufacturer's products. This can be an exceptionally good arrangement for small firms that do not have the time, personnel, or money to develop foreign markets but wish to establish a corporate and product identity internationally.

Export Merchants. Export merchants purchase products directly from the manufacturer and have them packed and marked to their specifications. They then sell overseas through their contacts, in their own names, and assume all risk for their accounts.

Export Agents. Export agents operate in the same manner as manufacturer's representatives, but the risk of loss remains with the manufacturer.

In transactions with export merchants and export agents, a seller is faced with the possible disadvantage of giving up control over the marketing and promotion of the product. This could have an adverse effect on future success.

SOURCES OF TRADE AND FINANCING ASSISTANCE

5 Identify sources of trade and financing assistance.

Difficulty in getting trade information and arranging financing is often considered the biggest barrier to small business exporting. In reality, a number of direct and indirect sources of trade and financing information can help a small firm view foreign markets more favourably.

Private Banks

Chartered banks typically have a loan officer who is responsible for handling foreign transactions. Large banks may have a separate international department. Exporters use banks to issue commercial letters of credit and perform other financial activities associated with exporting.

A **letter of credit** is an agreement to honour a draft or other demand for payment when specified conditions are met. It helps assure a seller of prompt payment and may be revocable or irrevocable. An irrevocable letter of credit cannot be changed unless both the buyer and the seller agree to make the change. The

letter of credit an agreement to honour a demand for payment under certain conditions

procedure typically followed when payment is made by an irrevocable letter of credit confirmed by a Canadian bank has these steps:

1. After exporter and buyer agree on the terms of sale, the buyer arranges for its bank to open a letter of credit. (Delays may be encountered if, for example, the buyer has insufficient funds.)
2. The buyer's bank prepares an irrevocable letter of credit, including all instructions to the seller concerning the shipment.
3. The buyer's bank sends the irrevocable letter of credit to a Canadian bank, requesting confirmation. The exporter may request that a particular Canadian bank be the confirming bank, or the buyer's bank will select one of its Canadian correspondent banks.
4. The Canadian bank prepares a letter of confirmation to forward to the exporter along with the irrevocable letter of credit.
5. The exporter carefully reviews all conditions in the letter of credit. The exporter's freight forwarder is generally contacted to make sure that the shipping date can be met. If the exporter cannot comply with one or more of the conditions, the buyer should be alerted at once.
6. The exporter arranges with the freight forwarder to deliver the goods to the appropriate port or airport.
7. When the goods are loaded, the freight forwarder completes the necessary documents.
8. The exporter (or the freight forwarder) presents to the Canadian bank documents indicating full compliance.
9. The bank reviews the documents. If they are in order, the documents are forwarded to the buyer's bank for review and transmitted to the buyer.
10. The buyer (or agent) gets the documents that may be needed to claim the goods.
11. A draft, which may accompany the letter of credit, is paid by the exporter's bank at the time specified or may be discounted if paid earlier.[22]

A letter of credit, as important as it is, is not an absolute guarantee of payment. Consider the experience of bottled-water exporter Vivant in Japan. Vivant obtained a letter of credit to back an export order for a container-load of bottled water. The buyer's bank cancelled the irrevocable letter of credit on the instruction of the importer, claiming the goods could not be removed from customs due to some errors with the labelling.[23]

Factoring Houses

A factoring house, or factor, buys clients' accounts receivable and advances money to these clients. The factor assumes the risk of collection of the accounts. The Factors Chain International is an association representing factors from more than 25 countries.[24] Its efforts have helped make factoring services available on an international basis.

The Export Development Corporation

To encourage Canadian businesses to sell overseas, the federal government created the Export Development Corporation (EDC) in 1969. Although historically of greatest use to large firms, in recent years EDC has overhauled its programs in order to benefit small firms. The following offerings are particularly helpful to small business exporters:

- *Export credit insurance.* An exporter may reduce its financing risks up to 90 percent by purchasing export credit insurance. Policies include short-term insurance (up to 180 days) and medium-term insurance (up to five years). Risks covered include commercial risks of insolvency of the foreign buyer or bank, unilateral termination of the contract, and repudiation or default by the foreign buyer. Political risks covered include cancellation of import permit, cancellation of export permit by the Canadian government, war and insurrection, and inconvertibility of currency.
- *Bonding facilities.* EDC can directly issue a surety bond to an exporter who needs one or guarantee one to a surety company. EDC also insures bid bonds, advance payment bonds, supply bonds, and performance bonds.
- *Export financing.* EDC provides two types of loans: (1) direct loans to foreign buyers of Canadian exports and (2) loans to supplier-exporters. Both programs cover up to 85 percent of the Canadian export value, with repayment terms of one year or more.
- *Foreign investment insurance.* EDC will insure foreign investments by Canadian companies for the political risks above, plus transfer and expropriation risk.

Action Report

QUALITY GOALS

QUALITY

ISO 9000 Certification: Is It Worth It?

Among small businesses, there's an increasing emphasis on quality. In 1987, in Geneva, Switzerland, the International Organization for Standardization developed the ISO 9000 standards for voluntary application in both manufacturing and service organizations. Obtaining ISO 9000 certification is a signal that a firm is committed to producing quality products.

But is certification worth the cost? Consider one firm's efforts to attain ISO 9000 certification:

> *Dick Sunderland, the owner of D&S Manufacturing, is seeking ISO 9000 certification "to get a leg up on the competition." Because of the cost of certification, though, Sunderland's ISO 9000 effort has stalled before really getting off the ground.*
>
> *Through contacts familiar with ISO 9000, Sunderland was able to gain some sense of where his company stood [with respect to] the ISO standards. An ISO 9000 consultant based in Europe ranked his company close to certification level.*
>
> *The task remaining for Sunderland before D&S was audited for certification was documenting what he was doing—that is, writing a quality-control manual that would meet ISO 9000 standards.*
>
> *The problem is that Sunderland says he can't do the work at his current staffing level of 25. He and a foreman can devote an average of five hours a week to the job, not enough to finish in what he considers a timely fashion. He can't afford to hire a full-time quality-control manager.*

Many small firms are in a similar situation regarding ISO 9000 certification. Nevertheless, as explained in Chapter 19, the benefits may well offset the initial trouble and costs.

Source: Michael Barrier and Amy Zuckerman, "Quality Standards the World Agrees On," *Nation's Business,* Vol. 82, No. 5 (May 1994), pp. 71–73.

Looking Back

1 Explain the role of distribution in marketing.
- Distribution encompasses both the physical movement of products and the establishment of intermediary relationships to guide the movement of the products from producer to user.
- Four main functions of channel intermediaries are breaking bulk, assorting, providing information, and shifting risks.
- A distribution channel can be either direct or indirect. Some firms may successfully employ more than one channel of distribution.

2 Describe the major considerations in structuring a distribution system.
- Costs, coverage, and control are the three main considerations in building a channel of distribution.
- Transportation, storage, materials handling, delivery terms, and inventory management are the main components of a physical distribution system.

3 Discuss global marketing challenges.
- A recent survey indicates that Canadian entrepreneurs are breaking new ground in foreign markets.
- Clearly, small firms can be just as successful as large firms in international markets.
- An entrepreneur needs to study cultural, political, and economic forces in a foreign market in order to understand why adjustments to domestic marketing strategies are needed.
- Differences among host countries in trading systems and import requirements make international trade difficult.

4 Describe the initial steps of a global marketing effort.
- Researching a foreign market should begin with a look at secondary data sources, such as the export information package and publications available through the Department of Foreign Affairs and International Trade's toll-free number.
- One of the best ways to study a foreign market is to visit it, either individually or as part of a trade mission.
- Licensing is the simplest and least costly strategy for conducting international business.
- A small firm can also participate in foreign-market sales via joint ventures or through foreign distributors.

5 Identify sources of trade and financing assistance.
- Private banks are a good source of assistance with financial matters associated with small business exporting.
- Increasingly, provinces are developing and implementing their own programs to help small firms in their efforts to export.
- The Export Development Corporation (EDC) has several programs that are particularly helpful to small exporters.

New Terms and Concepts

distribution	direct channel	North American Free Trade Agreement (NAFTA)
physical distribution (logistics)	indirect channel	General Agreement on Tariffs and Trade (GATT)
channel of distribution	dual distribution	
breaking bulk	common carriers	World Trade Organization (WTO)
assorting	contract carriers	
merchant middlemen	private carriers	licensing
agents and brokers	Free Trade Agreement (FTA)	letter of credit

You Make the Call

Situation 1 Miriam Gordon owns MG Sport, a custom clothing firm in Toronto. MG Sport makes unique promotional wear out of Tyvek, a very durable Dupont product used for everything from envelopes to wrapping new buildings. Gordon has kept overheads down by remaining the company's only employee—she contracts out all manufacturing and targets major corporations with large advertising budgets, such as breweries, and major chains such as Eaton's. Miriam is the only salesperson for the company, which has seen revenues jump from zero to over $1 million in three years. She attributes her success to unique designs, super customer service, and a unique product.

Source: Ted Wakefield, "Surprise Packager," *Canadian Business* (December 1987), pp. 23–24.

Question 1 What do you see as the strong and weak points of the distribution channels the company is currently using?

Question 2 What additional channels would you recommend to Gordon for consideration?

Question 3 Do you think exporting is a feasible alternative for Gordon at this time? Why or why not?

Situation 2 John Adams is a veterinarian specializing in small-animal care in London, Ontario. For several years, he has supplemented his professional income by exporting products he has invented and patented. His best seller is a dog leash that he originally sold to other veterinarians in Canada. After placing a product release in a Department of Foreign Affairs and International Trade publication, Adams received inquiries from foreign importers who wanted the product, and his exporting began. Based on his personal experiences with exporting, Adams is contemplating leaving his veterinary practice and becoming a full-time exporting distributor. He believes that a growing number of Canadian businesses do not want to get involved with the problems of the export business but would like the revenue from overseas markets. His services as a distributor should be attractive to these firms.

Question 1 Would you recommend that Adams leave his successful veterinary practice to pursue a career as an export distributor? Why or why not?

Question 2 What would you anticipate Adams' biggest problems will be if he makes the move he's considering?

Question 3 What private sources of assistance might he use?

Situation 3 Researching a foreign market does not necessarily have to be an expensive effort. One economical source of good information is the pool of companies that sell related products abroad.

> Hugh Dantzer, president of Edmonton's All Complete Roaster, just completed a deal to create a company in Japan to build and market his patented machine. The deal happened quite by accident, when the Japanese partner came to Edmonton to buy patio furniture from Dantzer's import–export business. "I introduced him to the roaster business at that time ... he liked it so much, he wanted to have dibs on the Japanese market," says Dantzer. The Japanese partner already knows the market and has the distribution system set up, so it's a very economical way to get into the market.

Source: Paula Arab, "Japanese Partner not on Pig Roast," *The Edmonton Journal*, July 11, 1996, p. F2.

Question 1 Do you see any risk in having so much business with one firm under these circumstances?

Question 2 What other sources of global marketing information could Dantzer consider?

DISCUSSION QUESTIONS

1. How does physical distribution differ from channels of distribution?
2. Why do small firms need to consider indirect channels of distribution for their products? Why involve intermediaries in distribution at all?
3. Discuss the major considerations in structuring a channel of distribution.
4. What are the major components of a physical distribution system?
5. Comment on the statement "Channel intermediaries are not necessary and only increase the final price of a product."
6. How have trade agreements helped reduce trade barriers? Do you believe these efforts will continue?
7. Discuss the importance of a careful cultural analysis to a small firm that wishes to enter an international market.
8. What changes in a firm's marketing plan, if any, may be required when selling to foreign markets? Be specific.
9. What are some alternatives to exporting that provide involvement for small businesses in international markets? Which one(s) do you find most consistent with a small firm's situation? Why?
10. Explain the exporting assistance programs of the EDC.

EXPERIENTIAL EXERCISES

1. Contact a local banker to discuss the bank's involvement with international marketing. Report your findings.
2. Interview two different types of local retail merchants to determine how the merchandise in their stores was distributed to them. Contrast the channels of distribution, and report your findings.
3. Review recent issues of *Canadian Business, Profit: The Magazine for Canadian Entrepreneurs,* or *Inc.,* and report on articles that discuss international marketing.
4. Interview a local distributor concerning how it stores and handles the merchandise it distributes. Report your findings.

Exploring the

5. Search the Web for information regarding exporting. One site maintained by Dun & Bradstreet that can be accessed is http://www.dnb.com/global/hglobal.html.
 Summarize the information that is available at this and any other site you may find.

CASE 16
Crystal Fountains Ltd. (p. 628)

Managing

Small Business Operations

Professional
Management in the Growing Firm

Good management is vital in small entrepreneurial firms. Its importance is reflected in the experience of Julie Burke, who lost an investment of $100,000 and control of a business because of a weakness in her management skills.

Starting in Vancouver, B.C., in 1979, Burke first began a catering business, but did not register the name, which was promptly stolen by a competitor. Then she spent two years developing a line of dressing and condiments to be sold under the Everything Done Right Catering Ltd. label at a stall in North Vancouver's public market. Her line of 24 dressings was taken on by Safeway, but Burke hadn't realized how much working capital it would take to supply a chain of that size. With little understanding of cost control and cash-flow requirements, it was perhaps

Looking Ahead

After studying this chapter, you should be able to:

1 Discuss the distinctive features of small firm management.

2 Identify the various kinds of plans and approaches to planning.

3 Discuss the entrepreneur's leadership role.

4 Describe the nature and kinds of small business organization.

5 Discuss the ways in which control is exercised.

6 Describe the problem of time pressure and suggest solutions.

7 Explain the various types of outside management assistance.

Organizations, even small ones, do not function on their own—they need to be managed. A small business will not run well, if at all, without proper direction and coordination of its activities. The management process enables production workers, salespeople, and others to collaborate effectively in serving customers. In this chapter, we examine the unique aspects of managing a small business and the transition to more professional management that becomes necessary in a growing firm.

DISTINCTIVE FEATURES OF SMALL FIRM MANAGEMENT

·····
1 Discuss the distinctive features of small firm management.
·····

Even though managers in both large and small companies play similar managerial roles, their jobs differ in a number of ways. This is readily recognized by managers who move from large corporations to small firms and encounter an entirely different business atmosphere. Furthermore, a small firm experiences constant change in its organizational and managerial needs as it moves from point zero—its launching—to the point where it can employ a full staff

inevitable that the business ended up in receivership, in spite of cash injections from investors along the way.

"A big problem Julie has is inherent in small businesses: they don't have the time or the money to get good advice," says Vancouver business consultant Larry Moore. "They go in with their gut feelings. They're like a kid with a bucket going into a chocolate store. But they can't have it all."

Burke learned from the costly experience of this latest venture and has re-entered the dressing and condiment business with new partners and advisors like Moore, who bring professional management skills to the business. With a new distribution deal with Associated Grocers and developing markets in Mexico, across Canada, and in Asia, Burke is finally enjoying the business success to which she has so long aspired.

Source: Robert Williamson, "Everything Done Wrong— and Still Cooking," *The Globe and Mail*, October 4, 1993, p. B6.

of **professional managers.** Professional managers use more systematic and analytical methods, in contrast to the more haphazard techniques of those who lack their training and experience. In this section, we examine a number of distinctive features that challenge managers of small firms.

professional manager
a manager who uses systematic, analytical methods of management

Prevalent Management Weaknesses in Small Firms

Although some large corporations experience poor management, small businesses seem particularly vulnerable to this weakness. Managerial inefficiency exists in tens (or even hundreds) of thousands of small firms. Many small firms are marginal or unprofitable businesses, struggling to survive from day to day. At best, they earn only a bare living for their owners. The reason for their condition is at once apparent to anyone who examines their operation. They operate, but it is an exaggeration to say that they are managed.

One successful entrepreneur who started several businesses candidly admitted his own inadequacies as a manager:

You name the mistake, and I made it during those years. I didn't pay enough attention to detail. I wasn't clear about responsibilities. I didn't hold people accountable. I was terrible at hiring. We had three chief financial officers in 10 years. We didn't start tracking cash flow until we were up to about $12 million in sales, and we went all the way to $25 million without developing an inventory system that worked. As a company, we lacked focus. Once, I brought in a consultant who asked our eight key people about the company's goals, and everyone gave a different answer.[1]

Weaknesses of this nature are all too typical of small firms. The good news, however, is that poor management is neither universal nor inevitable.

Constraints on Management in Small Firms

Managers of small firms, particularly new and growing companies, are constrained by conditions that do not trouble the average corporate executive: They must face the grim reality of small bank accounts and limited staff. A small firm often lacks the money for slick sales brochures. It cannot afford much in the way of market research. The shortage of cash even makes it difficult to employ an adequate number of secretaries and office assistants. Such limitations are painfully apparent to large firm managers who move into management positions in small firms.

Small firms typically lack an adequate specialized professional staff. Most small business managers are generalists who lack the support of experienced professional specialists in market research, financial analysis, advertising, human resources management, and other areas. The manager in a small business must make decisions in these areas without the expertise that is available in a larger business. Later in this chapter, we note that this limitation may be partially overcome by using outside management assistance. Nevertheless, the shortage of internal professional talent is a part of the reality of managing entrepreneurial firms.

Stages of Growth and Implications for Management

As a newly formed business becomes established and grows, its organization and pattern of management change. To some extent, management must adapt to growth and change in any organization. However, the changes involved as a business moves through periods of "childhood" and "adolescence" are much more extensive than those that occur with the growth of a relatively mature business.

A number of experts have proposed models related to the growth stages of business firms.[2] These models typically describe four or five stages of growth and identify various management issues related to each of the stages. Figure 17-1 shows four stages in the organizational life of many small businesses. As firms progress from the minimum size of Stage 1 to the larger size of Stage 4, they add layers of management and increase the formality of operations. Even though some firms skip the first one or two stages by starting as larger businesses, thousands of small firms make their way through each of the stages pictured here.

In Stage 1, the firm is simply a one-person operation. Even though some firms begin with a larger organization, the one-person startup is by no means rare.

In Stage 2, the entrepreneur becomes a player-coach, which implies extensive participation in the operations of the business. In addition to performing the basic work—whether production, sales, writing cheques, or record keeping—the entrepreneur must also coordinate the efforts of others.

In Stage 3, a major milestone is reached when an intermediate level of supervision is added. In many ways, this is a difficult and dangerous point for the small firm, because the entrepreneur must rise above direct, hands-on management and work through an intervening layer of management.

Stage 4, the stage of formal organization, involves more than increased size and multilayered organization. The formalization of management involves the adoption of written policies, preparation of plans and budgets, standardization of personnel practices, computerization of records, preparation of organization charts and job descriptions, scheduling of training conferences, institution of control procedures, and so on. While some formal management practices may be adopted

Figure 17-1

Organizational Stages of Small Business Growth

prior to Stage 4 of a firm's growth, the stages outline a typical pattern of development for successful firms. Flexibility and informality may be helpful when a firm is first started, but its growth necessitates greater formality in planning and control. Tension often develops as the traditional easygoing patterns of management become dysfunctional. Great managerial skill is required to preserve a "family" atmosphere while introducing professional management.

As a firm moves from Stage 1 to Stage 4, the pattern of entrepreneurial activities changes. The entrepreneur becomes less of a doer and more of a manager, as shown in Figure 17-2.

Managers who are strong on "doing" skills are often weak on "managing" skills. As an example, it is widely believed that the reason for the demise of Consumers Distributing in 1995 was not the weak retail climate and resulting poor sales claimed by the managers, but management's preoccupation (in 1994 and 1995) with building superstores. Management inattention to existing underperforming stores caused such a cash drain that cash-flow problems resulted. According to Paul Sullivan, general manager of Conair Consumer Products Inc., a supplier to Consumers Distributing, "There are some stores that should have been closed long ago. No one wanted to make tough decisions."[3]

Figure 17-2

Use of Managerial Time at Various Stages of Business Growth

Firms that are too hesitant to move through these organizational stages and to acquire the necessary professional management limit their rate of growth. On the other hand, a small business may attempt to become a big business too quickly. The entrepreneur's primary strength may lie in product development or selling, for example, and a quick move into Stage 4 may saddle the entrepreneur with managerial duties and rob the organization of his or her valuable entrepreneurial talents.

The need for effective management becomes more acute as the business expands. Very small firms often survive in spite of weak management. To some extent, the quality of their products or services may offset deficiencies in their management. In the early days of business life, therefore, the firm may survive and grow even though its management is less than professional. Even in a very small business, however, defects in management place strains on the business and retard its development in some way.

Founders as Managers

Founders of new firms are not always good organization members. As we explained in Chapter 1, they are creative, innovative, risk-taking individuals who have the courage to strike out on their own. Indeed, they are often propelled into entrepreneurship by precipitating events, sometimes involving difficulty in fitting into conventional organizational roles. As a consequence, founders may fail to appreciate the value of good management practices. Their orientation frequently differs from that of professional managers. These differences, as outlined in Table 17-1, show the founder as more of a mover and shaker, and the professional manager, in contrast, as more of an administrator.

Some entrepreneurs are professional in their approach to management, and some corporate managers are entrepreneurial in the sense of being innovative and willing to take risks. Nevertheless, a founder's less than professional management style often acts as a drag on business growth. Ideally, the founder adds a measure of professional management without sacrificing the entrepreneurial spirit and the basic values that gave the business a successful start.

2 Identify the various kinds of plans and approaches to planning.

management functions the activities of planning, leading, organizing, and controlling

THE NATURE OF MANAGERIAL WORK

Thus far, we have treated the management process in a general way. Now it is time to look more closely at what managers do—how they plan, how they exercise leadership, how they organize, and how they control operations. These activities are called **management functions.**

Table 17-1

Typical Characteristics of Founders and Professional Managers

Founders	Professional Managers
Innovative	Administrative
Intuitive	Analytical
Action-oriented	Planning-oriented
Focused on the long term	Focused on the short term
Bold	Cautious

Planning

The preparation of a formal business plan for a new business, as discussed in Chapter 6, is only the first phase of an ongoing process of planning that guides production, marketing, and other activities on a month-to-month and year-to-year basis. This section focuses on the ongoing planning process.

NEED FOR FORMAL PLANNING Most small business managers plan to some degree. However, the amount of planning is typically less than ideal. Also, what little planning there is tends to be spotty and unsystematic—dealing with how much inventory to purchase, whether to buy a new piece of equipment, and other questions of this type. Specific circumstances affect the degree to which formal planning is needed, but most businesses would function more profitably by increasing their planning and making it more systematic.

The payoff from planning comes in several ways. First, the process of thinking through the issues confronting a firm and developing a plan can improve productivity. Second, planning provides a focus for a firm: managerial decisions during a year can be guided by the annual plan, and employees can work consistently toward the same goal. Third, evidence of planning provides credibility with bankers, suppliers, and other outsiders.

KINDS OF PLANS A firm's basic path to the future is spelled out in its **long-range plan,** also called a **strategic plan.** As we noted in Chapter 7, strategy decisions are concerned with such issues as market niche and/or features that differentiate the firm from its competitors. A long-range plan provides a foundation for the more specific plans explained below.

long-range plan (strategic plan)
a firm's overall plan for the future

Short-range plans are action plans for one year or less that govern activities in production, marketing, and other areas. An important part of short-range operating plans is the **budget**—a document that expresses future plans in monetary terms. A budget is usually prepared one year in advance, with a breakdown by quarters or months. (Budgeting is explained more fully in Chapter 23.)

short-range plans
plans that govern a firm's operations for one year or less

Other types of plans are less connected to the calendar and more concerned with the way things are done. **Business policies,** for example, are basic statements that serve as guides for managerial decision-making. They include financial policies, personnel policies, and so on. A personnel policy may state, for example, that no employee may accept a gift from a supplier unless it is of nominal value.

budget
a document that expresses future plans in monetary terms

Procedures are more specific and deal primarily with methodology—how something is to be done. In a furniture store, for example, a procedure might require the sale of furniture on credit to be approved by a credit manager prior to delivery to the customer. Once a work method is established, it may be standardized and referred to as a **standard operating procedure.**

business policies
basic statements that serve as guides for managerial decision-making

MAKING TIME FOR PLANNING Small business managers all too often succumb to the "tyranny of the urgent." Because they are busy putting out fires, they never get around to planning. Planning is easy to postpone and therefore easy for managers to ignore while concentrating on the more urgent issues of production and sales. And, like a centre skating with his head down, such managers may be bowled over by competitors.

procedures
specific methods followed in business activities

Some discipline is necessary in order to reap the benefits of planning. Time and a degree of seclusion must be provided if significant progress is to be made. Planning is primarily a mental process. It is seldom done effectively in an atmosphere of ringing telephones, rush orders, and urgent demands for decision-making.

standard operating procedure
an established method of conducting a business activity

Action Report

ENTREPRENEURIAL EXPERIENCES

Setting Business Goals in a Small Foundry

Setting business goals is one part of managerial planning. Gregg Foster, owner of Elyria Foundry in Ohio, has introduced annual goal setting to provide a focus for the foundry's 290 employees. Each November, key managers gather and submit suggestions from their respective departments. At the December meeting of all employees, Foster announces next year's goals, stated in simple language. Here are one year's goals for customer service—one of five categories of goals:

- 100% on-time delivery
- Take every customer call
- 50 employees will visit customers
- All calls answered on second ring

Source: Leslie Brokaw, "One-Page Company Game Plan," *Inc.*, Vol. 15, No. 6 (June 1993), pp. 111–113.

EMPLOYEE PARTICIPATION IN PLANNING Although a small business owner should personally spend time planning, this responsibility may be delegated to some extent, because some planning is required of all members of the enterprise. The larger the organization, the more important it is to delegate some planning; the owner can hardly specify in detail the program for each department.

The concept that the boss does the thinking and the employee does the work is misleading. Progressive managers have discovered that employees' ideas are often helpful in developing solutions to company problems. A salesperson, for example, is closer than her or his manager to the firm's customers and is usually better able to evaluate their needs and reactions.

3 Discuss the entrepreneur's leadership role.

LEADING AND MOTIVATING

Like any endeavour involving people, a small firm needs an atmosphere of cooperation and teamwork among all participants. Fortunately, employees in small firms can collaborate effectively. In fact, the potential for good teamwork is enhanced in some ways by the smallness of the enterprise.

PERSONAL INVOLVEMENT AND INFLUENCE OF THE ENTREPRENEUR In most small firms, employees get to know the owner-manager personally. This person is not a faceless unknown, but an individual whom employees see and relate to in the course of their normal work schedules. This situation is entirely different from that of large corporations, where most employees may never even see the chief executive. If the employer–employee relationship is good, employees in small firms develop strong feelings of personal loyalty to their employer.

In very small firms—those with 20 or fewer employees—extensive interaction is typical. As a firm grows, the amount of personal contact an employee may have with the owner naturally declines. Nevertheless, a significant personal relationship between the owner and employees is characteristic of most small businesses.

In a large corporation, the values of top-level executives must be filtered through many layers of management before they reach those who produce and sell the products. As a result, the influence of those at the top may be diluted by the process of going through channels. In contrast, personnel in a small firm receive the leader's messages directly. This face-to-face contact facilitates their understanding of the leader's stand on integrity, customer service, and other important issues.

In small firms, significant personal relationships often exist between entrepreneur and employees.

By creating an environment that encourages personal interaction, the leader of a small firm can get the best from his or her employees and also offer a strong inducement to prospective employees. For example, most professional managers prefer an organizational setting that minimizes office politics as a factor in getting ahead. By creating a friendly atmosphere that avoids the intrigue common in some organizations, an entrepreneur can build an environment that is very attractive to most employees.

LEADERSHIP THAT BUILDS ENTHUSIASM Several decades ago, many managers were hard-nosed autocrats, giving orders and showing little concern for those who worked under them. Over the years, this style of leadership has given way to a gentler and more effective variety that emphasizes respect for all members of the organization and shows an appreciation of their potential. Progressive managers now seek some degree of employee participation in decisions affecting personnel and work processes.

In many cases, managers carry this leadership approach to a level called **empowerment.** The manager who uses empowerment goes beyond soliciting employees' opinions and ideas by increasing their authority to act on their own and to decide things for themselves. Here is a description of worker empowerment at Royal Airlines, the Toronto-based charter airline:

empowerment
increasing employees' authority to take action on their own or make decisions

> *Each pilot, called an "aircraft manager," is expected to look after his or her airplane, much like a store manager running a branch. While having to use some corporately contracted services such as dispatch, fuel providers and ground handling, the aircraft manager gets a budget to work with and the autonomy to play with some crucial cost areas such as fuel consumption, speed, altitude, routing and scheduling—all for a bonus of up to $45,000 per year if he or she exceeds performance targets. By 1994 Royal was the most profitable airline in Canada, turning a $7.4 million profit while growing at 249%.[4]*

Some companies carry employee participation a step further by creating self-managed **work teams.** In these groups, employees are assigned to a given task or operation, manage the task or operation without direct supervision, and assume responsibility for results. When work teams function properly, the number of supervisors needed decreases sharply.

work teams
groups of employees with freedom to function without close supervision

Work teams are often incorporated into management attempts to upgrade product quality. KI Pembroke, the successor to bankrupt filing cabinet–maker Storwall of Pembroke, Ontario, uses work teams to achieve outstanding quality that

Action Report

ENTREPRENEURIAL EXPERIENCES

Upward Communication Gets Results

Upward communication is not only ususally difficult, in some companies it doesn't happen at all. One Toronto manufacturing company hired a consultant to assess the employee involvement process the company had proudly implemented recently. The results were humbling, with employees citing such concerns as lack of management direction and commitment, pressure from supervisors to avoid talking about some issues, lack of measures to gauge team progress, and managers who paid lip-service to the idea of employee involvement. The president responded by putting in place simple feedback mechanisms to measure monthly performance and visibly report it back to all employees, and the institution of at least twice-yearly employee communication meetings to reinforce the company vision/mission and how it is to be achieved.

In this case, a founder reacted to harsh criticism from the shop floor and made positive changes to improve employee performance and morale.

Source: "How to Get Along with Your Employees," *Plant*, Vol. 53, No. 69 (April 18, 1994), pp. 10–14.

QUALITY

has led to $60 million in international sales and the 1996 Canada Award for Excellence in quality.[5] KI encourages workers to take responsibilty for their products, and provides extensive training as well as profit-sharing.

EFFECTIVE COMMUNICATION Another key to a healthy organization is effective communication—that is, getting managers and employees to talk with each other and openly share problems and ideas. To some extent, the management hierarchy must be set aside so that personnel at all levels can speak freely with those higher up. The result is two-way communication—a far cry from the old-fashioned idea that managers give orders and employees simply carry them out.

To communicate effectively, managers must tell employees where they stand, how the business is doing, and what the company's plans for the future are. Negative feedback to employees may be necessary at times, but positive feedback is the primary tool for establishing good human relations. Perhaps the most fundamental concept managers need to keep in mind is that employees are people: they quickly detect insincerity but respond to honest efforts to treat them as mature, responsible individuals. In short, an atmosphere of trust and respect contributes greatly to good communication.

To go beyond having good intentions, a small firm manager can adopt any of the following practical techniques for stimulating two-way communication:

- Periodic performance review sessions to discuss employees' ideas, questions, complaints, and job expectations
- Bulletin boards to keep employees informed about developments affecting them and/or the company
- Suggestion boxes to solicit employees' ideas
- Staff meetings to discuss problems and matters of general concern

These methods and others can be used to supplement the most basic of all channels for communication—the day-to-day interaction between each employee and his or her supervisor.

Organizing

While an entrepreneur may give direction through personal leadership, she or he must also define the relationships among the firm's activities and among the individuals on the firm's payroll. Without some kind of organizational structure, operations eventually become chaotic and morale suffers.

Describe the nature and kinds of small business organization.

4

THE UNPLANNED STRUCTURE In small companies, the organizational structure tends to evolve with little conscious planning. Certain employees begin performing particular functions when the company is new and retain those functions as it matures. Other functions remain diffused over a number of positions, even though they have become crucial as a result of company growth.

This natural evolution is not all bad. Generally, a strong element of practicality characterizes organizational arrangements that evolve in this way. The structure is forged by the process of working and growing, rather than being derived from a textbook. Unplanned structures are seldom perfect, however, and growth typically creates a need for organizational change. Periodically, therefore, the entrepreneur should examine structural relationships and make adjustments as needed for effective teamwork.

ESTABLISHING A CHAIN OF COMMAND In a **line organization,** each person has one supervisor to whom he or she reports and looks for instructions. Thus, a single, specific chain of command exists, as illustrated in Figure 17-3. All employees are directly engaged in the business's work—producing, selling, or arranging financial resources. Most very small firms—for example, those with fewer than 10 employees—use this form of organization.

A **chain of command** implies superior–subordinate relationships with a downward flow of instructions, but it involves much more. It is also a channel for two-way communication. Although employees at the same level communicate among themselves, the chain of command is the official, vertical channel of communication.

An organizational problem occurs when managers or employees ignore formal lines of communication. In small firms, a climate of informality and flexibility makes it easy to short-circuit the chain of command. The president and founder of the business, for example, may absent-mindedly give instructions to salespeople or plant employees instead of going through the sales manager or the production manager. Similarly, an employee who has been with the entrepreneur from the beginning tends to maintain a direct person-to-person relationship rather than observing newly instituted channels of communication.

line organization
a simple organizational structure in which each person reports to one supervisor

chain of command
the official, vertical channel of communication in an organization

Figure 17-3

Line Organization

As a practical matter, adherence to the chain of command can never be perfect. An organization in which the chain of command is rigid would be bureaucratic and inefficient. Nevertheless, frequent and flagrant disregard of the chain of command quickly undermines the position of the bypassed manager.

A **line-and-staff organization** is similar to a line organization in that each person reports to a single supervisor. However, a line-and-staff structure also has staff specialists who perform specialized services or act as management advisers in specific areas (see Figure 17-4). Staff specialists may include a human resources manager, a production control technician, a quality control specialist, and an assistant to the president. Ordinarily, small firms grow quickly to a size requiring some staff specialists. Consequently, the line-and-staff organization is widely used in small business.

Line activities are those that contribute directly to the primary objectives of the small firm. Typically, these are production and sales activities. **Staff activities,** on the other hand, are supporting activities. Although both types of activities are important, priority must be given to line activities—those that earn the customer's dollar. The owner-manager must insist that staff specialists function primarily as helpers and facilitators. Otherwise, the firm will experience confusion as employees receive directions from a variety of supervisors and staff specialists. **Unity of command**—that is, the situation in which each employee is receiving direction from only one boss—will be destroyed.

INFORMAL ORGANIZATION The types of structure that we have just discussed address the formal relationships among members of an organization. All organizations, however, also have informal groups composed of people with something in common, such as jobs, hobbies, carpools, or affiliations with civic associations.

Although informal groups are not a structural part of the formal organization, managers should observe them and evaluate their effect on the functioning of the total organization. An informal group, for example, may foster an attitude of working hard until the very end of the working day or doing the opposite—easing up and coasting the last half-hour. Ordinarily, no serious conflict arises between

line-and-staff organization
an organizational structure that includes staff specialists who assist management

line activities
activities contributing directly to the primary objectives of a small firm

staff activities
activities that support line activities

unity of command
a situation in which each employee's instructions come directly from only one immediate supervisor

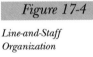

Figure 17-4

Line-and-Staff Organization

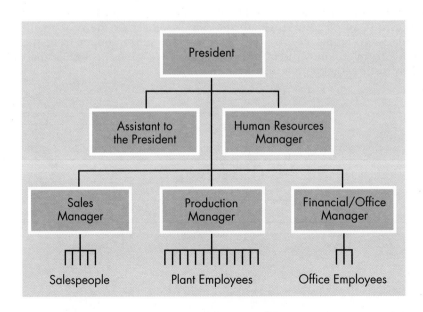

informal groups and the formal organization. An informal leader or leaders often emerge who will influence employee behaviour. The wise manager understands the potentially positive contribution of informal groups and the inevitability of informal leadership.

Informal interaction among subordinates and managers can facilitate work performance and can also make life in the workplace more enjoyable for everyone. The value of compatible work groups to the individual became painfully clear to one college student who worked on a summer job:

> *I was employed as a forklift driver for one long, frustrating summer. Soon after being introduced to my work group, I knew I was in trouble. A clique had formed and, for some reason, resented college students. During lunch breaks and work breaks, I spent the whole time by myself. Each morning, I dreaded going to work. The job paid well, but I was miserable.*[6]

DELEGATING AUTHORITY Through **delegation of authority,** a manager grants to subordinates the right to act or to make decisions. Delegating authority frees the superior to perform more important tasks after turning over less important functions to subordinates.

delegation of authority
granting to subordinates the right to act or to make decisions

Although failure to delegate is found in all organizations, it is a special problem for the entrepreneur, whose background and personality often contribute to this problem. Frequently, the entrepreneur has organized the business and knows more about it than any other person working there. Furthermore, she or he must pay for mistakes made by subordinates. Thus, to protect the business, the owner is inclined to keep a firm hold on the reins of leadership.

Inability or unwillingness to delegate authority is manifested in numerous ways. For example, employees may find it necessary to clear even the most minor decision with the boss. A line of subordinates may be constantly trying to get the attention of the owner to resolve some issue that they lack authority to settle. This keeps the owner exceptionally busy, rushing from assisting a salesperson to helping iron out a production bottleneck to setting up a new filing system.

Delegation of authority is important for the satisfactory operation of a small firm and is absolutely a prerequisite for growth. An inability to delegate is the reason why many firms never grow beyond the small size that can be directly supervised in detail by the owner. One owner of a small restaurant operated it and achieved excellent profits. As a result of this success, the owner acquired a lease on another restaurant in the same area. During the first year of operating the second restaurant, the owner experienced constant headaches. Working long hours and trying to supervise both restaurants finally led the owner to give up the second one. This individual had never learned to delegate authority.

Stephen R. Covey has distinguished between what he calls "gofer" delegation and "stewardship" delegation.[7] Gofer delegation refers to a work assignment in which the supervisor-delegator controls the details, saying "go for this" or "go do that." This is not true delegation. Stewardship delegation, on the other hand, focuses on results and allows the individual receiving an assignment some latitude in carrying it out. Only stewardship delegation provides the benefits of delegation for both parties.

DECIDING HOW MANY TO SUPERVISE The **span of control** is the number of subordinates who are supervised by one manager. Although some authorities have stated that six to eight people are all that one individual can supervise effectively, the optimum span of control is actually a variable that depends on a number of factors. Among these factors are the nature of the work and the manager's knowledge, energy, personality, and abilities. In addition, if the abilities of subordinates are better than average, the span of control may be enlarged accordingly.

span of control
the number of subordinates supervised by one manager

As a very small firm grows and adds employees, the entrepreneur's span of control is extended. There is often a tendency to stretch the span too far—to supervise not only the first five or six employees but all employees added later. Eventually, a point is reached at which the attempted span exceeds the entrepreneur's reach—the time and effort he or she can devote to the business. It is at this point that the entrepreneur must establish intermediate levels of supervision and devote more time to management while moving beyond the role of player-coach.

CONTROLLING

5 Discuss the ways in which control is exercised.

Organizations seldom function perfectly when executing plans. As a result, managers must monitor operations to discover deviations from plans and to make sure that the firm is functioning as intended. Managerial activities that check on performance and correct it when necessary are part of the managerial control function; they serve to keep the business on course.

The control process begins by establishing standards. This is evidence of the connection between planning and control, for it is through planning and goal setting that control standards are established. Goals are translated into norms by making them measurable. A goal to increase market share, for example, may be expressed as a projected dollar increase in sales volume for the coming year. An annual target like this may, in turn, be broken down into quarterly standards so that corrective action can be taken early if performance begins to fall below the projected amount.

While this example specifically illustrates growth and sales standards, performance criteria must be established in all areas of the business. In manufacturing, for example, product specifications provide predetermined standards that regulate the manufacturing process: a given dimension may be specified as 45 cm with an error tolerance of plus or minus 1 cm.

Performance measurement occurs at various stages of the control process (see Figure 17-5). Performance may be measured at the input stage (perhaps to determine the quality of materials purchased), during the process stage (perhaps to determine if the product being manufactured meets quality standards), or at the output stage (perhaps to check the quality of a completed product).

Corrective action is required when performance deviates significantly from the standard in an unfavourable direction. To prevent the deviation from recurring, however, such action must be preceded by an analysis of the cause of the deviation. If the percentage of defective products increases, for example, a manager must determine whether the problem is caused by faulty raw materials, untrained

Figure 17-5

Stages of the Control Process

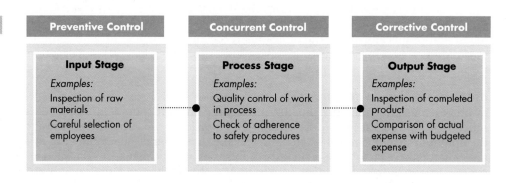

Preventive Control	Concurrent Control	Corrective Control
Input Stage	**Process Stage**	**Output Stage**
Examples:	*Examples:*	*Examples:*
Inspection of raw materials	Quality control of work in process	Inspection of completed product
Careful selection of employees	Check of adherence to safety procedures	Comparison of actual expense with budgeted expense

workers, or some other factor. To be effective, corrective action must locate and deal with the real cause.

The cornerstone of financial control is the budget, in which cost and performance standards are incorporated. An expense budget for salespeople, for example, might include an item for travel expenses. At the end of a budget period, actual expenditures for travel can be compared with the budgeted amount. If there is a significant discrepancy, the matter is investigated and corrected. In this way, the budget serves as a device to control expenses.

Some very small businesses attempt to operate without a budget. However, even in these cases, the owner may have a rough idea of what cost and performance should be, may keep track of results, and may investigate when results seem out of line.

TIME MANAGEMENT

An owner-manager of a small firm spends much of the working day on the front line—meeting customers, solving problems, listening to employee complaints, talking with suppliers, and the like. She or he tackles such problems with the assistance of only a small staff. As a result, the owner-manager's energies and activities are diffused, and time is often her or his scarcest resource.

6 Describe the problem of time pressure and suggest solutions.

The Problem of Time Pressure

Many managers in small firms work from 60 to 80 hours per week. The hours worked by most new business owners are particularly long, as shown in Figure 17-6. A frequent and unfortunate result of such a schedule is inefficient work performance. Managers are too busy to see sales representatives who can supply market information on new products and processes. They are too busy to read technical or trade literature to discover what others are doing and what improvements might be adapted to their own use, too busy to listen carefully to employees' opinions and grievances, and too busy to give instructions properly and to teach employees how to do their jobs correctly.

Getting away for a vacation also seems impossible for some small business owners. In an extremely small firm, the owner may find it necessary to close the business during the period of his or her absence. Even in somewhat larger businesses, the owner may fear that the firm will not function properly if he or she is not there. Unfortunately, keeping his or her nose to the grindstone in this way may cost the entrepreneur dearly in terms of personal health, family relationships, and effectiveness in business leadership.

Time-Savers for Busy Managers

Part of the solution to the problem of time pressure is good organization. When possible, the manager should assign duties to subordinates who can work without close supervision. For such delegation to work, of course, a manager must first select and train qualified employees.

The greatest time-saver is effective use of time. Little will be accomplished if an individual flits from one task to another and back again. The first step in planning the use of time should be a survey of how much time is normally spent on various

Figure 17-6

Hours per Week Worked by New Business Owners

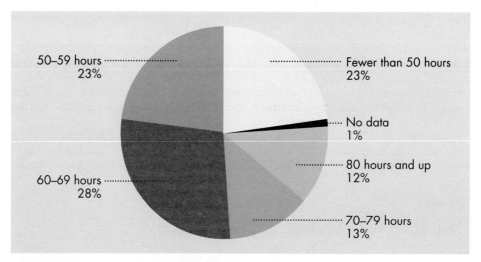

Source: Data developed and provided by the NFIB Foundation and sponsored by the American Express Travel Related Services Company, Inc.

activities. Relying on general impressions is unscientific and likely to involve error. For a period of several days, or preferably several weeks, the manager should record the amounts of time spent on various types of activities during the day. An analysis of these figures will reveal the pattern of activities, the projects and tasks that use up the most time, and the factors responsible for wasted time. It will also reveal chronic time wasting due to excessive socializing, work on trivial matters, coffee breaks, and so on.

After eliminating practices that waste time, a manager can carefully plan his or her use of available time. A planned approach to a day's or week's work is much more effective than a haphazard do-whatever-comes-up-first approach. This is true even for small firm managers whose schedules are interrupted in unanticipated ways.

Many time management specialists recommend the use of a daily written plan of work activities. This plan may be a list of activities scribbled on a note pad or a formal schedule entered into a laptop computer, but it should reflect priorities. By classifying duties as first, second, or third level of priority, the manager can identify and focus attention on the most crucial tasks.

Effective time management requires self-discipline. An individual may easily begin with good intentions and later lapse into habitual practices of devoting time to whatever he or she finds to do at the moment. Procrastination is a frequent thief of time. Many managers delay unpleasant and difficult tasks, retreating to trivial and less threatening activities and rationalizing that they are getting those items out of the way first in order to be able to concentrate better on the important tasks.

Some managers devote much time to meeting with subordinates. The meetings often just happen and drag on without any serious attempt by the manager to control them. The manager should prepare an agenda for these meetings, set starting and ending times, limit discussion to key issues, and assign any necessary follow-up to specific individuals. In this way, the effectiveness of business meetings may be maximized and the manager's own time conserved, along with that of other staff members.

7 Explain the various types of outside management assistance.

OUTSIDE MANAGEMENT ASSISTANCE

Given the managerial deficiencies we discussed earlier in this chapter, many entrepreneurs should consider using outside management assistance. Such assistance

One of a manager's biggest challenges is to use time effectively. Computer-based time management systems help managers establish priorities.

can supplement the manager's personal knowledge and the expertise of the few staff specialists on the company's payroll.

The Need for Outside Assistance

The typical entrepreneur is not only deficient in managerial skills but also lacks the opportunity to share ideas with peers. Although entrepreneurs can confide, to some extent, in subordinates, many experience loneliness. A survey of 210 owners revealed that 52 percent "frequently felt a sense of loneliness."[8] Moreover, this group reported a much higher incidence of stress symptoms than did those who said they did not feel lonely.

By using consultants, entrepreneurs can overcome some of their managerial deficiencies and reduce their sense of isolation. Furthermore, an insider directly involved in a business problem often cannot see the forest for the trees. In contrast, an outside consultant brings an objective point of view and new ideas, supported by a broad knowledge of proven, successful, cost-saving methods. The consultant can also help the manager to improve decision-making by better organizing fact gathering and introducing scientific techniques of analysis.

Sources of Management Assistance

Entrepreneurs who seek management assistance can turn to any of a number of sources, including business incubators, government programs, and management consultants. There are numerous other sources of knowledge and approaches to seeking needed management help. For example, owner-managers may increase their own skills by consulting public and university libraries, attending evening classes at local colleges, and considering the suggestions of friends and customers.

BUSINESS INCUBATORS As we discussed in Chapter 10, a business incubator is an organization that offers both space and managerial and clerical services to new businesses. There are many incubators in Canada, many of them involving governmental agencies and/or universities. The primary motivation in establishing incubators has been a desire to encourage entrepreneurship and thereby contribute to economic development.

Incubators offer new entrepreneurs on-site business expertise. Often, individuals who wish to start businesses are deficient in pertinent knowledge and lacking in appropriate experience. In many cases, they need practical guidance in marketing, record keeping, managing, and preparing business plans. Figure 17-7 shows the services that are available in a business incubator.

An incubator provides a supportive atmosphere for a business during the early months of its existence when it is most fragile and vulnerable to external dangers and internal errors. If the incubator works as it should, the fledgling business gains strength quickly and, within a year or so, leaves the incubator.

The Kiwanis Enterprise Centre in Dawson Creek, B.C., helped Ward Washington make the transition from high school student to employer.

"Look, I used to be the laziest guy around," he says. "I didn't like school or working or anything. I just wanted to sleep and play. Now look at me—I'm working 18-hour days. I own my own company. And I love it. It was Mac who showed me how to do it"—referring to Mac Taylor, director of the centre. At 25, Washington is running his own weed-

Figure 17-7

Services Provided by
Business Incubators to
New Firms

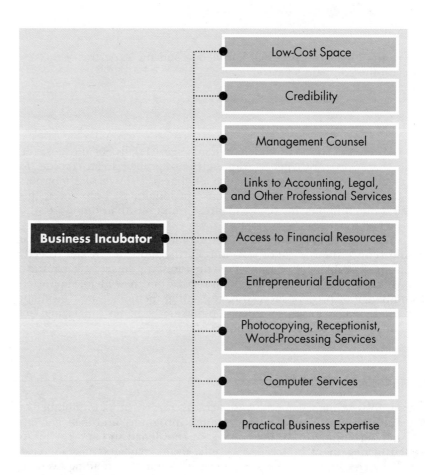

- Low-Cost Space
- Credibility
- Management Counsel
- Links to Accounting, Legal, and Other Professional Services
- Access to Financial Resources
- Entrepreneurial Education
- Photocopying, Receptionist, Word-Processing Services
- Computer Services
- Practical Business Expertise

Business Incubator

spraying business with as many as 14 employees and has just beat out his larger, more established competition to win his second three-year local weed-control contract.[9]

INDUSTRY CANADA Through its Industrial Research Assistance Program (IRAP), Industry Canada offers technical assistance and research funding for businesses. Through its Field Advisory Service, firms can access the expertise of industry technical advisers (ITAs) to assist a firm to define its technical needs, identify technical opportunities, solve product and production problems, access or acquire technology and expertise from Canadian or foreign sources, access financial assistance programs, and obtain referrals to other available assistance.

Small and medium-sized firms (up to 500 employees) may be eligible for 75 percent of funding up to $15,000 to assist with projects in the areas of technical feasibility studies, small-scale R&D, external technical assistance, or problem-solving using a university or college engineering or science student. More substantial funding may be granted to high-potential industrial R&D projects where there is a high likelihood of the project profitably improving the technology base of the business, leading to industrial development and commercial exploitation of the technology in Canada, and assisingt the business in international markets.

Another initiative of Industry Canada is the Canadian Technology Network. The CTN is a network of industry, provincial, and federal government groups that offer various kinds of assistance and information to businesses. The network includes trade and industry associations, provincial and federal research bodies, universities, and private research laboratories that cross-refer clients to each other to provide businesses with an efficient means of finding the right kind of assistance.

COUNSELLING ASSISTANCE TO SMALL ENTERPRISE (CASE) The Business Development Bank (BDC) offers many consulting and training services in addition to providing loans and other financial services. The most prominent is CASE, or Counselling Assistance for Small Enterprise, which uses industry-experienced counsellors to assist new and existing businesses with management support and mentoring. Since its inception, CASE has helped more than 100,000 Canadian entrepreneurs and businesses to start, expand, or professionalize.

UNIVERSITIES AND COLLEGES The business, science, engineering, law, and other faculties of many universities and colleges have programs to assist businesses in a variety of ways, from technical support to student consulting and advice. For example, the universities of Victoria, Calgary, Saskatchewan, and Manitoba have student legal clinics funded primarily by Western Economic Diversification. Modelled on a long-running program of the Venture Development Group of the Faculty of Management of The University of Calgary, the clinics use third-year law students to provide entrepreneurs with information on business formats, intellectual property, contracts, and so on. Other programs use projects for course credit using undergraduate and masters students to do market research, business plans, and feasibility studies.

MANAGEMENT CONSULTANTS Management consultants serve small businesses as well as large corporations. The entrepreneur should regard the services of a competent management consultant as an investment in improved decision-making or cost reduction; many small firms could save as much as 10 to 20 percent of annual operating costs. The inherent advantage in using such consultants is suggested by the existence of thousands of consulting firms. They range from large, well-established firms to small one- or two-person operations. Two broad areas of services are rendered by management consultants:

1. Helping improve productivity and/or prevent trouble by anticipating and eliminating its causes
2. Helping a client get out of trouble

Business firms have traditionally used consultants to help solve problems they could not handle alone. A consultant may be used, for example, to aid in designing of a new computer-based management information system. An even greater service that management consultants provide is periodic observation and analysis, which keeps small problems from becoming large ones. This role of consultants greatly expands their potential usefulness. Outside professionals typically charge by the hour, so an owner should prepare as completely as possible before a consulting session or visit begins.

networking
the process of developing and engaging in mutually beneficial business relationships

NETWORKS OF ENTREPRENEURS Entrepreneurs also gain informal management assistance through **networking**—the process of developing and engaging in mutually beneficial business relationships with peers. As business owners meet other business owners, they discover a commonality of interests that leads to an exchange of ideas and experiences. The settings for such meetings may be trade associations, civic clubs, networking groups, or any situation that brings businesspeople into contact with one another. Of course, the personal network of an entrepreneur is not limited to other entrepreneurs, but those individuals may be the most significant part of that network.

Networks of entrepreneurs are linked by several kinds of ties—instrumental, affective, and moral. An instrumental tie is one in which the parties find the relationship mutually rewarding—for example, exchanging useful ideas about certain business problems. An affective tie relates to emotional sentiments—for example, sharing a joint vision about the role of small business when faced with giant competitors or with the government. A moral tie involves some type of obligation—for example, a mutual commitment to the principle of private enterprise or to the importance of integrity in business transactions. In personal networks of entrepreneurs, affective and moral ties are believed to be stronger than instrumental ties.[10] This suggests that a sense of identity and self-respect may be a significant product of the entrepreneur's network.

OTHER BUSINESS AND PROFESSIONAL SERVICES A variety of business and professional groups provide management assistance. In many cases, such assistance is part of a business relationship. Sources of management advice include bankers, chartered accountants, lawyers, insurance agents, suppliers, trade associations, and chambers of commerce.

It takes initiative to draw on the management assistance available from such groups. For example, it is easy to confine a business relationship with a CA to audits and financial statements, but the CA can advise on a much broader range of subjects.

> *Besides offering advice on tax matters, a good accountant can help in a variety of situations. When you hire or fire, what benefits or severance package should you offer? When you're planning to open a new branch, will your cash flow support it? When you embark on a new sideline, will the margins be adequate? When you reduce insurance, what's the risk? When you factor receivables, how will it affect the balance sheet? When you take on a big account, what's the downside if you lose the account? Or when you cut expenses, how will the cuts affect the bottom line?[11]*

As you can see from the examples given, potential management assistance often comes disguised as professionals and firms encountered in the normal course of business activity. By staying alert for and taking advantage of such opportunities, a small firm can strengthen its management and improve its operations with little, if any, additional cost.

Looking Back

1 Discuss the distinctive features of small firm management.
- Management weakness is prevalent in small firms.
- Small firm managers face special financial and personnel constraints.
- As a new firm grows, it adds layers of supervision and increases formality of management.
- As a firm grows, the entrepreneur must become more of a manager and less of a doer.
- Founders tend to be more action-oriented and less analytical than professional managers.

2 Identify the various kinds of plans and approaches to planning.
- Types of plans include strategic plans, short-range plans, budgets, policies, and procedures.
- Planning is easily neglected, and managers must exercise discipline to make time for it.
- A manager may improve planning by drawing on the ideas of employees.

3 Discuss the entrepreneur's leadership role.
- An entrepreneur exerts strong personal influence in a small firm.
- Progressive managers use participative management approaches such as empowerment and work teams.
- Effective communication is an important factor in building a healthy organization.

4 Describe the nature and kinds of small business organization.
- Organizational relationships that develop without formal planning require adjustment and greater planning as a firm grows.
- Firms with fewer than 10 employees typically use a line organization.
- As staff specialists are added to a growing firm, a line organization becomes a line-and-staff organization.
- Following the chain of command in organizations preserves unity of command.
- Managers who delegate authority successfully can devote their time to more important duties.
- The optimum span of control depends on such factors as the nature of the work and the abilities of subordinates.

5 Discuss the ways in which control is exercised.
- Managers exercise control by monitoring operations, in order to detect and correct deviation from plans.
- Business goals constitute the standards used in controlling.
- Performance may be measured at the input, process, or output stages of operation.
- Corrective action must be preceded by an analysis of the cause of the deviation from a standard.
- A budget is the cornerstone of financial control.

6 Describe the problem of time pressure and suggest solutions.
- Time pressure tends to create inefficiencies in the management of small firms.
- The greatest time-saver is effective use of time.
- A manager can reduce time pressure by such practices as eliminating wasteful activities and planning work carefully.

7 Explain the various types of outside management assistance.
- Outside management assistance can be used to remedy staff limitations.
- Business incubators provide guidance as well as space for beginning businesses.
- Three government-sponsored sources of assistance are the Industrial Research Assistance Program, the Canadian Technology Network, and Counselling Assistance for Small Enterprise.
- Management assistance may also be obtained by engaging management consultants and by networking with other entrepreneurs.
- Business and professional groups such as bankers and CAs also provide management assistance.

New Terms and Concepts

professional manager
management functions
long-range plan (strategic plan)
short-range plans
budget
business policies

procedures
standard operating procedure
empowerment
work teams
line organization
chain of command

line-and-staff organization
line activities
staff activities
unity of command
delegation of authority
span of control
networking

You Make the Call

Situation 1　In one small firm, the owner-manager and her management team use various methods to delegate decision-making to employees at the operating level. New employees are trained thoroughly when they begin, but no supervisor monitors their work closely once they have learned their duties. Of course, help is available as needed, but no one is there on an hour-to-hour basis to make sure employees are functioning as needed and that they are avoiding mistakes.

Occasionally, all managers and supervisors leave for a day-long meeting and allow the operating employees to run the business by themselves. Job assignments are defined rather loosely. Management expects employees to assume responsibility and to take necessary action whenever they see that something needs to be done. When employees ask for direction, they are sometimes simply told to solve the problem in whatever way they think best.

Question 1　Is such a loosely organized firm likely to be as effective as a firm that defines jobs more precisely and monitors performance more closely? What are the advantages and the limitations of the management style described above?

Question 2　How would such management methods affect morale?

Question 3　Would you like to work for this company? Why or why not?

Situation 2　A few years after successfully launching a new business, an entrepreneur found himself spending 16-hour days running from one appointment to another, negotiating with customers, drumming up new business, signing cheques, and checking up as much as possible on his six employees. The founder realized that his own strength was in selling, but general managerial responsibilities were very time-consuming and interfered with his sales efforts. He even slept in the office two nights a week.

No matter how hard he worked, however, he knew that his people weren't organized and that many problems existed. He lacked the time to set personnel policies or to draw up job descriptions for his six employees. One employee even took advantage of the laxity and sometimes skipped work. Invoices were sent to customers late, and delivery schedules were sometimes missed. Fortunately, the business was profitable in spite of the numerous problems.

Question 1　Is this founder's problem one of time management or general management ability? Would it be logical to engage a management consultant to help solve the firm's problems?

Question 2　If this founder asked you to recommend some type of outside management assistance, would you recommend a CASE counsellor, a business-student team, a CA firm, a management consultant, or some other type of assistance? Why?

Question 3　If you were asked to improve this firm's management system, what would be your first steps and your initial goal?

Situation 3　Time pressure faced by small business managers can affect relationships within a business and also spill over into family relationships. Faced with business pressures and deadlines, entrepreneurs may borrow time from the family to devote to the business. The following letter to *Family Business* adviser Marcy Syms expresses the pain felt by the wife of an overly busy small business owner:

Dear Marcy:

The year I got married, my husband and his sister started a greeting-card business together. They have worked very hard for the past 15 years and now have a thriving company that has provided us with a lifestyle I only knew existed by reading magazines.

Over the years the company has hired good people to help manage its growth. So I keep telling my husband that there is now no excuse for not getting home in time to have dinner with me and the kids, and that we should plan a vacation together that's longer than a three-day weekend (and without a beeper!).

Every time I ask him to spend more time with the family, he seems to grow resentful. He tells me that I must be jealous of the business and his close relationship with his sister. I guess I am jealous to the extent that "our" family gets so little of his attention. I keep thinking that one day my husband may look around and notice that the kids are grown and I am gone.

Source: The letter is taken from "Ask Marcy Syms," *Family Business*, Vol. 4, No. 4 (Autumn 1993), p. 12.

Question 1 How are the entrepreneur's long hours beneficial to the family? How are they damaging?

Question 2 How can this entrepreneur solve his time management problem and spend more time with his family?

Question 3 What could the entrepreneur do to increase his wife's understanding and feeling of involvement in the business?

DISCUSSION QUESTIONS

1. Is it likely that the quality of management is relatively uniform in all types of small businesses? What might account for differences?

2. What four stages of small business growth are outlined in this chapter? How do management requirements change as the firm moves through these stages?

3. Some hockey coaches have written game plans that they consult from time to time during games. If coaches need formal plans, does it follow that small business owners need them as they engage in their type of competition? Why or why not?

4. Would most employees of small firms welcome or resist a leadership approach that sought their ideas and involved them in meetings to let them know what was going on? Why might some employees resist such an approach?

5. There is a saying that goes, "What you do speaks so loudly I can't hear what you say." What does this mean, and how does it apply to communication in small firms?

6. What type of small firm might effectively use a line organization? When would its structure require change? To what type? Why?

7. Explain the relationship between planning and control in a small business. Give an example.

8. What practices can a small business manager use to conserve time?

9. What are some advantages and drawbacks of a business incubator location for a startup retail firm?

10. Is a student consulting project of greater benefit to the client firm or to the students involved?

EXPERIENTIAL EXERCISES

1. Interview a management consultant, CASE counsellor, or representative of a CA firm to discuss small business management weaknesses and the willingness or reluctance of small firms to use consultants. Prepare a report on your findings.

2. Select a small business and draw a diagram of the organizational relationships in that firm. Report on any organizational problems that are apparent to you or that are recognized by the manager or others in the firm.

3. Most students have been employees (or volunteers) at some time. Prepare a report on your personal experiences regarding the leadership of and delegation of authority by a supervisor. Include references to the type of leadership exercised and to the adequacy of delegation, its clarity, and any problems involved.

4. Select an unstructured block of one to four hours in your schedule—that is, hours that are not regularly devoted to classes, sleeping, and so on. Carefully record your use of that time period for several days. Prepare a report summarizing your use of the time and outlining a plan to use it more effectively.

Exploring the

5. Consult the home page of the Canadian Technology Network on the Web at http://ctn.nrc.ca. Prepare a one-page report summarizing the types of organizations available to assist businesses and identifying the services the provide.

CASE 17
Atlantic Data Supplies (p. 630)

Managing
Human Resources

Ideally, a compensation program motivates employees to perform well. John Mayberry, president of Dofasco steel in Hamilton, Ontario, consulted employees to come up with a new bonus program. "Under the old system, what counted was quantity—it didn't matter if they were prime tons of garbage," says Mayberry. "We're now focused on improving quality, yield, customer service, delivery times, reductions in waste and so on," he adds. "There's room for improvement in every department and everyone has the opportunity to benefit." The program is the same one under which senior executives perform. Bob Pakovic, a Dofasco

Looking Ahead

After studying this chapter, you should be able to:

1 Explain the importance of employee recruitment and list some sources that can be useful for finding suitable applicants.

2 Identify the steps in evaluating job applicants.

3 Describe the role of training for both managerial and nonmanagerial employees in the small firm.

4 Explain the various kinds of compensation plans and the differences between daywork and incentives.

5 Discuss employee leasing, labour unions, and the formalizing of human resources management.

Capable, industrious, and congenial employees can create customer satisfaction and enhance business profits. To be effective, therefore, small firms must see employees as more than hired hands. Instead, they should regard them as valuable business resources.

Although small businesses may find it difficult to duplicate the personnel programs of such business giants as Bell Canada and Imperial Oil, they can develop approaches suitable for the 10, 50, or 100 employees on their payrolls. This chapter deals with the type of human resources management that works best for small firms.

Explain the importance of employee recruitment and list some sources that can be useful for finding suitable applicants.

RECRUITING PERSONNEL

When recruiting employees, a small firm competes with both large and small businesses. It cannot afford to let competitors take the cream of the crop. Aggressive recruitment requires the small firm to take the initiative in locating applicants and to search until enough applicants are available to permit wise choices.

instrumentation repair technician, says, "It is fairer to have bonuses geared to quality rather than tonnage. The cost of living hasn't gone up much at all and neither has our tonnage." Dave Gubbins, a janitor, noted, "if it's good enough for Mayberry, it's good enough for me."

While Dofasco is not a small business, bonus plans can be very effective for small companies as well. A compensation plan is just one component of human resources management. As the experience of Dofasco illustrates, a firm benefits when compensation arrangements, as well as other elements of the human resources program, are well managed.

Source: Michael B. Davie, "Dofasco Pay Back," *The Hamilton Spectator,* September 24, 1996 p. B8.

Importance of People

Hiring the right people and eliciting their enthusiastic performance are essential factors of any business hoping to reach its potential. As Ellyn Spragins has suggested, "With every person you hire, you determine how great your potential successes may be—or how awful your failures."[1]

Employees affect profitability in many ways. In most small firms, the attitudes of salespeople and their ability to serve customer needs directly affect sales revenue. Also, payroll is one of the largest expense categories for most businesses, having a direct impact on the bottom line. By recruiting outstanding personnel, therefore, a firm can improve its return on each payroll dollar.

Recruiting and selecting employees establishes a foundation for a firm's ongoing human relationships. In a sense, the quality of employees determines the human potential of an organization. If talented, ambitious recruits can be attracted, the business, through good management, should be able to build a strong human organization.

Attracting Applicants to Small Firms

Competition in recruiting well-qualified business talent requires small firms to identify their distinctive advantages when making an appeal to outstanding prospects, especially to those seeking managerial and professional positions.

Fortunately, small firm recruiters can advance some good arguments in favour of small business careers.

The opportunity for general management experience at a decision-making level is attractive to many prospects. Rather than toiling in obscure, low-level, specialized positions during their early years, capable newcomers can quickly move into positions of responsibility in well-managed small businesses. In such positions, they can see that their work makes a difference in the success of the company.

Small firms can structure the work environment to offer professional, managerial, and technical personnel greater freedom than they would normally have in big businesses. One example of a small company that created an atmosphere of this type is Avcorp Industries Inc, an aircraft-parts manufacturer based in Laval, Quebec. This firm introduced "Red-Flag," a system that allows production workers to stop production when they encounter a production snag or technology-related issue that could hinder (or help) a delivery commitment. When an employee raises a flag, an alarm sounds at 30-second intervals until a supervisor comes and offers assistance. Then a brief report is drafted and logged into the computer system so that those likely to come up with the solution—including the customer—are notified immediately.

> *It took almost a year for workers to gain confidence in the system, but once they did their use of the flag "improved the flow of production, lowered costs and prevented problem contracts from getting lost in the shuffle." "The suits upstairs were trying to control every aspect of the production process, and that was obviously failing," Stephen Kearns, the division's general manager, said in 1994. Avcorp had turned from a money-losing operation in 1993 to a very profitable one and, added Kearns, "We're starting to win new customers, which we never had the opportunity to do before."*[2]

In this type of environment, individual contributions can be recognized rather than hidden under the numerous layers of a bureaucratic organization. In addition, compensation arrangements can be designed to create a powerful incentive. Flexibility in work scheduling and job-sharing arrangements are other possible lures. The value of any incentive as a recruiting advantage depends to some degree on the circumstances of the particular firm. From the standpoint of an applicant, ideally the firm should be growing and profitable. It should also have a degree of professionalism in its management that can be readily recognized by prospective employees.

Sources of Employees

To recruit effectively, the small business manager must know where and how to find qualified applicants. Sources are numerous, and it is impossible to generalize about the best source in view of variations in personnel requirements and quality of sources from one locality to another.

WALK-INS A firm may receive unsolicited applications from individuals who walk into the place of business to seek employment. This is an inexpensive source for clerical and production jobs, but the quality of applicants may be mixed. If qualified applicants cannot be hired immediately, their applications should be kept on file for future reference. In the interest of good public relations, all applicants should be treated courteously, whether or not they are offered jobs.

SCHOOLS Secondary schools, trade schools, colleges, and universities are desirable sources for certain classes of employees, particularly those who need no specific work experience. Some secondary schools and colleges have internship

Action Report

ENTREPRENEURIAL EXPERIENCES

An Innovative Employee Benefit

The Toronto-based Deloitte & Touche Consulting Group has found an innovative way to improve its 200 employees' quality of life and their productivity at the same time—a full-service concierge department, christened Lifestyles Plus. For a fee of five dollars per half hour, which is designed to partially offset costs and regulate usage, staff can avail themselves of a variety of services, some of them at cut-rate, that Lifestyles Plus service manager, Lin Cullen, has negotiated.

So far Cullen has picked out birthday presents, rented cars, booked cottages, rented a house, helped to hire house-painters, and even helped organize a wedding, in addition to more mundane arrangements, such as a weekly dry-cleaning service and acquiring tickets for special events.

"Lin has excellent taste," says bride-to-be Lisa Luinenburg, a business analyst. For $40, Cullen and co-worker Annette McGrath handed Luinenburg a list of suppliers for all her needs, from disc-jockey to wedding dress. "It was really economical, considering what a pain in the neck planning is to do in your spare time," Luinenburg says. "I'd rather play golf."

Source: Victoria Curran, "My Gal Monday through Friday," *Canadian Business*, Vol. 69, No. 11 (September 1996), p. 16.

programs involving periods of work in business firms. These programs enable students to gain a measure of practical experience. Secondary and trade schools provide applicants with a limited but useful educational background. Colleges and universities can supply candidates for positions in management and in various technical and scientific fields. In addition, many colleges are excellent sources of part-time employees.

PUBLIC EMPLOYMENT OFFICES Human Resources Development Canada, a department of the federal government, has Employment Centres in all major cities and in most larger towns that offer at no cost to small businesses a supply of applicants who are actively seeking employment. These offices are for the most part a source of clerical workers, unskilled labourers, production workers, and technicians.

PRIVATE EMPLOYMENT AGENCIES Numerous private agencies offer their services as employment offices. In some cases, employers receive their services without cost because the applicants pay a fee to the agency. However, most firms pay the agency fee if the applicant is highly qualified. Such agencies tend to specialize in people with specific skills, such as accountants, computer operators, or managers.

When filling key positions, small firms sometimes turn to executive search firms, called **headhunters,** to locate qualified candidates. Plasticolors, Inc., a small manufacturer of colourants for fibreglass plastics, successfully used an executive recruiter to fill the position of CEO, replacing the company's founder.[3] The recruiter spent about 45 hours interviewing directors and key employees before beginning the executive search, thereby developing a relationship with the company and an acquaintance with its managerial needs. Headhunters, who are paid by the company they represent, can make a wide-ranging search for individuals

headhunter
a search firm that locates qualified candidates for executive positions

A small business manager may use various sources to find qualified applicants. One form of recruiting popular with small firms is help-wanted advertising, which usually takes the form of a sign in the store or an advertisement in the classifieds of local newspapers.

who possess the right combination of talents.

EMPLOYEE REFERRALS If current employees are good employees, their recommendations of suitable candidates may provide excellent prospects. Ordinarily, employees will hesitate to recommend applicants unless they believe in their ability to do the job. Many small business owners say that this source provides more of their employees than any other. A few employers go so far as to offer financial rewards for employee referrals.

HELP-WANTED ADVERTISING The "Help Wanted" sign in the window is one form of recruiting used by small firms. A similar but more aggressive form of recruiting consists of advertisements in the classified pages of local newspapers. Although the effectiveness of these forms has been questioned by some, many well-managed organizations recruit in this way.

TEMPORARY HELP AGENCIES The temporary help industry, which is growing rapidly, supplies temporary employees (or temps) such as word processors, clerks, accountants, engineers, nurses, and sales clerks for short periods of time. By using agencies such as Kelly Services, small firms can deal with seasonal fluctuations and absences caused by vacation or illness. As an example, a temporary replacement might be obtained to fill the position of an employee who is on maternity leave. In addition, using temporary employees provides an introduction to individuals whose performance may justify an offer of permanent employment. Staffing with temporary employees is less practical, however, when extensive training is required or continuity is important.

Describing Jobs to Be Filled

A small business manager should analyze the activities or work to be performed and determine the number and kinds of jobs to be filled. Knowing the job requirements permits a more intelligent selection of applicants for specific jobs, based on their individual capacities and characteristics.

Certainly the owner-manager should not select personnel simply to fit a rigid specification of education, experience, or personal background. Rather, she or he must concentrate on the ability of an individual to fill a particular position in the business. Making this determination requires an outline or summary of the work to be performed. A written summary of this type, as shown in Figure 18-1, is called a **job description.**

job description
a written summary of duties required by a specific job

Preparing job descriptions need not be a highly sophisticated process. One business-owner simply asked employees to jot down what they did over a period of a few days.[4] The managers then looked for duplication of duties and for tasks that might have fallen through the cracks. In this relatively informal manner, they created job descriptions that spelled out duties recognized by the employees as well as the employer.

Title:	Stock Clerk
Primary Function:	To stock shelves with food products and other items
Supervision Received:	Works under direct supervision of store manager
Supervision Exercised:	None

Duties:

1. Receive and store products in storage area.
2. Take products from storage, open outer wrapping, and place contents on store shelves.
3. Provide information and/or direction to customers seeking particular products or having other questions.
4. Monitor quantity of products on shelves and add products when supplies are low.
5. Perform housekeeping duties when special need arises—for example, when container is broken or products fall on the floor.
6. Assist cashiers in bagging products as needed during rush periods.
7. Assist in other areas or perform special assignments as directed by the store manager.

Figure 18-1

Job Description for Stock Clerk in Retail Food Store

Duties listed in job descriptions should not be defined too narrowly. Job descriptions should minimize unnecessary overlap but avoid creating a "that's-not-my-job" mentality. Technical competence is as necessary in small firms as it is in a large business, but versatility and flexibility may be even more important. Engineers may occasionally need to make sales calls, and marketing people may need to pinch-hit in production.

In the process of studying a job, an analyst should list the knowledge, skills, abilities, or other characteristics that an individual must have to perform the job. This statement of requirements is called a **job specification.** A job specification for the position of stock clerk might state that the person must be able to lift 20 kg and must have completed 10 to 12 years of school.

Job descriptions are mainly an aid in recruiting, personnel but they also have other uses. For example, they can give employees a focus in their work, provide direction in training, and supply a framework for performance review.

job specification
a list of knowledge, skills, abilities, or other characteristics needed by a job applicant to perform a specific job

EVALUATING PROSPECTS AND SELECTING EMPLOYEES

2 Identify the steps in evaluating job applicants.

An employer's recruitment activities merely locate prospects for employment. Subsequent steps are needed to evaluate these candidates and to select some as employees. An employer can minimize the danger of taking a blind, uninformed gamble on applicants of unknown quality by following the steps described in the next sections.

Step 1: Using Application Forms

The value of having prospective employees complete an application form lies in the form's systematic collection of background data that might otherwise be overlooked. The information recorded on an application form is useful in sizing up an applicant and serves as a guide in making a more detailed investigation of the applicant's experience and character.

An employment interview is a crucial step in the selection process. It provides the employer with some idea of the potential employee's personality, intelligence, appearance, and job knowledge.

An application form need not be elaborate or lengthy. However, care must be taken to avoid questions that may conflict with laws concerning unfair job discrimination. Provincial and federal laws limit the use of many questions formerly found on application forms. Questions about race, colour, national origin, religion, age, marital status, disabilities, or arrests are either prohibited or considered unwise unless the employer can prove they are related to the job.

Step 2: Interviewing the Applicant

An interview permits the employer to get some idea of the applicant's personality, intelligence, appearance, and job knowledge. Any of these factors may be significant for the job to be filled. Although the interview is an important step in the selection process, it should not be the only step. Some managers have the mistaken idea that they are infallible judges of human nature and can choose good employees on the basis of interviews alone. Care must be taken in the interview process, as in designing application forms, to avoid questions that conflict with the law. If possible, applicants should be interviewed by two or more individuals in order to minimize errors in judgment.

Time spent in interviewing, as well as in other phases of the selection process, can save time and money later on. In today's litigious society, firing an employee has become quite difficult. A dismissed employee can bring suit even when an employer had justifiable reasons for dismissal.

The value of the interview depends on the interviewer's skill and methods. Any interviewer can improve his or her interviewing by following these generally accepted principles:

- Determine the job-related questions you want to ask the applicant before beginning the interview.
- Conduct the interview in a quiet atmosphere.
- Give your entire attention to the applicant.
- Put the applicant at ease.
- Never argue.
- Keep the conversation at a level suited to the applicant.

- Listen attentively.
- Observe closely the applicant's speech, mannerisms, and attire if these characteristics are important to the job.
- Try to avoid being unduly influenced by the applicant's trivial mannerisms or superficial resemblance to other people you know.

Employment interviews should be seen as a two-way process. The applicant is evaluating the employer while the employer is evaluating the applicant. In order for the applicant to make an informed decision, he or she needs a clear idea of what the job entails and an opportunity to ask questions.

Step 3: Checking References and Other Background Information

Careful checking with former employers, school authorities, and other references can help avoid hiring mistakes, which can have serious consequences later. Suppose, for example, that you hired an appliance technician who later burglarized a customer's home. Checking the applicant's background for a criminal record might have prevented this unfortunate occurrence.

It is becoming increasingly difficult to obtain more than the basic facts concerning a person's background because of the potential for lawsuits brought against employers by disappointed applicants. However, reference checks on a prior employment record do not constitute infringements on privacy. A written letter of inquiry to these references is probably the weakest form of checking because most people will not put damaging statements in writing. Often, former employers or supervisors will speak more frankly when approached by telephone or in person.

For a fee, an applicant's history (financial, criminal, employment, and so on) may be supplied by private investigation agencies or credit bureaus. If an employer needs a credit report to establish an applicant's eligibility for employment, the federal Privacy Act requires that the applicant be notified in writing that such a report is being requested.

Step 4: Testing the Applicant

Many kinds of jobs lend themselves to performance testing. For example, an applicant may be given a data-entry test to verify speed and accuracy of keyboarding skills. With a little ingenuity, employers can improvise practical tests that are pertinent to many positions.

Psychological examinations may also be used by small businesses, but the results can be misleading because of difficulty in interpreting the tests or in adapting them to a particular business. In addition, federal government regulations require that *any* test used in making employment decisions must be job-related.

Useful tests of any kind must meet the criteria of **validity** and **reliability.** If a test is valid, its results should correspond well with job performance; that is, the applicants with the best test scores should generally be the best employees. If a test is reliable, it should provide consistent results when used at different times or by various individuals.

validity
the extent to which a test assesses true job performance ability

reliability
the extent to which a test is consistent in measuring job performance ability

Step 5: Physical Examinations

A primary purpose of physical examinations is to evaluate the ability of applicants to meet the physical demands of specific jobs. Care must be taken, however, to avoid discriminating against those who are physically disabled. The law permits

drug screening of applicants, and this can be included as part of the physical examination process. Since few small firms have staff physicians, most of them must make arrangements with a local doctor or clinic to perform physical examinations.

TRAINING AND DEVELOPMENT

3 Describe the role of training for both managerial and nonmanagerial employees in the small firm.

Once an employee has been recruited and added to the payroll, the process of training and development must begin. For this process, a new recruit is raw material, while the well-trained technician, salesperson, manager, or other employee represents a finished product.

Purposes of Training and Development

One obvious purpose of training is to prepare a new recruit to perform the duties for which he or she has been hired. There are very few positions for which no training is required. If an employer fails to provide training, the new employee must learn by trial and error, which frequently wastes time, materials, and money.

Training to improve skills and knowledge is not limited to newcomers. The performance of current employees can often be improved through additional training. In view of the constant change in products, technology, policies, and procedures in the world of business, continual training is necessary to update knowledge and skills—even in a small firm. Only with such training can employees meet the changing demands placed on them.

Both employers and employees have a stake in the advancement of qualified personnel to higher-level positions. Preparation for advancement usually involves developmental effort, possibly of a different type than those needed to sharpen skills for current duties. Because personal development and advancement are prime concerns of able employees, a small business can profit from careful attention to this phase of the personnel program. The opportunity to grow and move up in an organization not only improves the morale of current employees but also offers an inducement for potential applicants.

Orientation for New Personnel

The developmental process begins with an employee's first two or three days on the job. It is at this point that a new person tends to feel lost and confused when confronted with a new physical layout, different job title, unknown fellow employees, different type of supervision, changed hours or work schedule, and/or a unique set of personnel policies and procedures. Any events that conflict with the newcomer's expectations are interpreted in light of his or her previous work experience, and these interpretations can foster a strong commitment to the new employer or lead to feelings of alienation.

Recognizing the new employee's sensitivity at this point, the employer can contribute to a positive outcome by proper orientation. Steps can be taken to help the newcomer adjust and to minimize feelings of uneasiness in the new setting.

In addition to explaining specific job duties, supervisors can outline the firm's policies and procedures in as much detail as possible. A clear explanation of performance criteria and the way in which an employee's work will be evaluated should be included in the discussion. The new employee should be encouraged to ask questions, and time should be taken to provide careful answers. The firm may facilitate the orientation process by providing the recruit with a written list of company practices and procedures in the form of an employee handbook. The handbook may include information about work hours, paydays, breaks, lunch hours, absences, holidays, names of supervisors, employee benefits, and so on. Since new

Action Report

QUALITY GOALS

Keeping Satellites Working

For employees at Cambridge, Ontario's COM DEV Ltd., keeping satellites aloft is one challenge. Keeping up their technical know-how is quite another.

For the satellite components manufacturer, space technology going aloft carries special risks and liabilities. Once a satellite is launched, you can't exactly bring a faulty component back to earth for repair. There's no room for error. "The people who train the assemblers in soldering techniques must regularly attend NASA-approved courses in the U.S.," according to Adele Bartlett, a quality systems training instructor and co-ordinator. "Even entry-level assembly jobs are much more complex than they were because technology is more advanced," she says. "Today, you need high school, plus electronics courses, and you must be computer literate."

Ongoing training both on-site and off-site has enabled COM DEV to become an industry leader, achieving sales of over $80 million.

Source: Michael Salter, "Star Wars, the Training Manual," *Canadian Business,* Technology Issues, Vol. 68, No. 5 (May 1, 1995), pp. 55-63.

employees are faced with information overload at first, it is a good idea to schedule a follow-up orientation after a week or two.

Training to Improve Quality

Employee training is an integral part of comprehensive quality management programs. Although quality management is concerned with machines, materials, and measurement, it also focuses attention on human performance. Thus, training programs can be designed to promote higher-quality workmanship.

To a considerable extent, training for quality performance is part of the ongoing supervisory role of all managers. In addition, special classes and seminars can be used to teach employees about the importance of quality and ways in which to produce high-quality work.

For Waltec Plastics, a custom injection moulder in Midland, Ontario, on-site training became more of necessity than an option. A pool of trained personnel just hasn't been available from the local area. The company tried hiring employees outside the Georgian Bay area, but that hasn't been successful. "People ... tend to leave after three to five years," says company president Antone Mudde. "Those hired locally tend to say." Waltec's solution has been to hire mechanically inclined grade 12 graduates and train them. Aside from skills programs specific to plastics technology, Waltec employees participate in awareness programs geared to the company's corporate culture. They also receive extensive on-site and off-site total quality management (TQM) training.[5]

Training Nonmanagerial Employees

Job descriptions or job specifications, if they exist, may identify abilities or skills needed for particular jobs. To a large extent, such requirements regulate the type of training that is appropriate.

The most effective training is accomplished on the job, when instruction is presented in an organized, systematic manner. Whether the site is a small costume shop or a factory floor, employees should be put at ease and then instructed, clearly and completely, about the duties of the position.

For all classes of employees, more training is accomplished on the job than through any other method. However, on-the-job training may not be very effective if it depends on haphazard learning rather than planned, controlled training programs. A system designed to make on-the-job training more effective is known as **Job Instruction Training.** The steps of this program are intended to help supervisors become more effective in training nonmanagerial employees.

Job Instruction Training
a systematic step-by-step method for on-the-job training of nonmanagerial employees

1. *Prepare employees.* Put employees at ease. Place them in appropriate jobs. Find out what they already know about the job. Get them interested in learning it.
2. *Present the operations.* Tell, show, illustrate, and question carefully and patiently. Stress key points. Instruct clearly and completely, taking up one point at a time—but no more than the employees can master.
3. *Try out performance.* Test the employees by having them perform the jobs. Have the employees tell, show, and explain key points. Ask questions and correct errors. Continue until the employees know that they know how to do the job.
4. *Follow up.* Check on employees frequently. Designate the people to whom the employees should go for help. Encourage questions. Get the employees to look for the key points as they progress. Taper off extra coaching and close follow-up.

Developing Managerial and Professional Employees

A small business has a particularly strong need to develop managerial and professional employees. Depending on its size, the firm may have few or many key positions. To function most effectively, the business must develop individuals who can hold these key positions. Incumbents should be developed to the point that they can adequately carry out the responsibilities assigned to them. Ideally, potential replacements should also be available for key individuals who may retire or leave for other reasons. The entrepreneur often postpones grooming a personal replacement, but this step is also important in ensuring a smooth transition in the firm's management.

Establishing a management training program requires serious consideration of the following factors:

- *Determine the need for training.* What vacancies are expected? Who needs to be trained? What type of training and how much training are needed to meet the demands of the job description?
- *Develop a plan for training.* How can the individuals be trained? Do they currently have enough responsibility to permit them to learn? Can they be assigned additional duties? Should they be given temporary assignments in other areas—for example, should they be shifted from production to sales? Would additional schooling be beneficial?
- *Establish a timetable.* When should training begin? How much can be accomplished in the next six months or one year?
- *Counsel employees.* Do the individuals understand their need for training? Are they aware of their prospects within the firm? Has an understanding been reached as to the nature of training? Have the employees been consulted regularly about progress in their work and the problems confronting them? Have they been given the benefit of the owner's experience and insights without having decisions made for them?

COMPENSATION AND INCENTIVES FOR SMALL BUSINESS EMPLOYEES

4 Explain the various kinds of compensation plans and the differences between daywork and incentives.

Compensation and financial incentives are important to all employees, and the small firm must acknowledge the central role of the paycheque and other monetary rewards in attracting and motivating personnel. In addition, small firms can offer several nonfinancial incentives that appeal to both managerial and nonmanagerial employees.

Wage or Salary Levels

In general, small firms find that they must be roughly competitive in wage or salary levels in order to attract well-qualified personnel. Wages or salaries paid to employees either are based on increments of time—such as an hour, a day, a month—or vary directly with their output. A compensation system based on increments of time is commonly referred to as **daywork.** Daywork is most appropriate for types of jobs in which performance is not easily measurable. It is the most common compensation system and is easy to understand and administer.

daywork
a compensation system based on increments of time

Financial Incentives

Incentive systems have been devised to motivate employees, particularly nonmanagerial employees, to increase their productivity. Incentive wages may constitute an employee's entire earnings or may supplement her or his regular wages or salary. The commission system often used to compensate salespeople is one type of incentive plan. In manufacturing, employees are sometimes paid according to the number of units they produce. While many incentive programs apply to employees as individuals, these programs may also involve the use of group incentives and team awards.

General bonus or profit-sharing plans are especially important for managerial or other key personnel, although such plans sometimes include lower-level personnel. These plans provide employees with a piece of the action, which may or

may not involve assignment of shares of stock. A profit-sharing plan may simply entail a distribution of a specified share of the profits or a share of profits that exceed a target amount. Profit sharing provides a more direct work incentive in small companies than in large companies because the connection between individual performance and company success can be more easily appreciated.

Performance-based compensation systems must be designed carefully if they are to work successfully. Such plans should be devised with the aid of a consultant and/or accounting firm. Some distinctive features of good bonus plans are identified in the following list:

1. *Set attainable goals.* Incentive pay works best when workers feel they can meet the targets. Tying pay to broad measures such as companywide results leaves workers feeling frustrated and helpless.
2. *Set meaningful goals.* You can neither motivate nor reward by setting targets employees can't comprehend. Complex financial measures or jargon-heavy benchmarks mean nothing to most.
3. *Bring workers in.* Give them a say in developing performance measures, and listen to their advice on ways to change work systems. Phase pay plans in gradually so employees have a chance to absorb them.
4. *Keep targets moving.* Performance-pay plans must be constantly adjusted to meet the changing needs of workers and customers. The life expectancy of a plan may be no more than three or four years.
5. *Aim carefully.* Know what message you want to send. Make sure that new scheme doesn't reward the wrong behaviour. Linking bonuses to plant safety, for example, could encourage coverups.[6]

Fringe Benefits

fringe benefits
employer-provided supplements to employees' wages or salaries

Fringe benefits, which include payments for such items as the employer's share of Canada Pension Plan (CPP) contributions and Employment Insurance premiums, vacations, holidays, health insurance, and workers' compensation are expensive. According to a U.S. survey of 1993 compensation costs, the cost of fringe benefits amounted to 41.3 percent of payroll costs.[7] This means that for every dollar paid in wages, employers paid 41.3 cents for fringe benefits. (If the cost of fringe benefits as expressed as a percentage of total compensation costs—that is, payroll plus fringe benefits—the figure would be lower than 41.3 percent.) Small firms are somewhat less generous than large firms in providing fringe benefits for their employees. The same survey of compensation costs cited above reported that firms having fewer than 100 employees spent an amount equal to 35.7 percent of their payroll for such benefits. However it is calculated, the cost of fringe benefits is a substantial part of total labour costs for most small firms. Canadian benefits costs are higher than those in the United States due to a larger number of payroll taxes and other nonvoluntary payroll-related costs.

Even though fringe benefits are expensive, a small firm cannot ignore them if it is to compete effectively for good employees. A small but growing number of small firms now use flexible benefits programs (or cafeteria plans) that allow employees to choose the types of benefits they will to receive.[8] All employees may receive a core level of coverage, such as basic health insurance, and then be allowed to choose how some amount specified by the employer is to be divided among additional options—for example, child-care reimbursement, dental care, pension fund contributions, and additional health insurance.

Outside help in administering cafeteria plans is available to small firms that wish to avoid the detailed paperwork associated with them. Many small companies—including some with fewer than 25 employees—turn over the administration of their flexible benefits plans to outside consulting, payroll accounting, or insurance

companies that provide such services for a monthly fee. In view of the increasing popularity of these plans and the wide availability of administrative services, it seems only a matter of time until many small firms will be offering flexible benefits.

Employee Stock Ownership Plans

Some small firms have created **employee stock ownership plans (ESOPs),** by which they give employees a share of ownership in the business.[9] These plans may be structured in a variety of ways. For example, a share of annual profits may be designated for the benefit of employees and used to buy company stock, which is then placed in a trust for the employees.

ESOPs also provide a way for owners to cash out and withdraw from a business without selling the firm to outsiders. The owner might sell equity to the firm's employees, who can borrow funds for this purpose. In fact, tax advantages for both owners and employees make ESOPs an increasingly popular option.

employee stock ownership plans (ESOPs)
plans that give employees a share of ownership in the business

SPECIAL ISSUES IN HUMAN RESOURCES MANAGEMENT

So far in this chapter, we have dealt with recruitment, selection, training, and compensation of employees. In addition to these primary activities, human resources management can involve a number of other general issues. These issues—contract employees, dealing with labour unions, formalizing employer–employee relationships, and hiring a human resources manager—are the focus of this concluding section. (Legal constraints pertaining to human resources management are covered in Chapter 26.)

5 Discuss contract employees, labour unions, and the formalizing of human resources management.

Contract Employees

As larger companies have downsized in the 1980s and 1990s, many have met their variable personnel needs by hiring independent contractors, often their former employees, for fixed periods of time or for specific projects. Under this arrangement, **contract employees** are not deemed to be employees of the company, so the contractors invoice the company for work performed. This means the company does not have to withhold taxes, CPP, and EI from the contractor's paycheques, nor does it have to pay its share of them or other benefits. The contractor is responsible for remitting taxes, CPP and (if applicable) EI deductions to Revenue Canada, and is responsible for his or her own benefits.

Contracting is less expensive for employers than hiring employees since the company does not have to pay benefits, and contracting gives the company a great deal of flexibility since the contractor does not continue with the firm once the terms of the contract have been completed. The arrangement is more expensive for employee-contractors, as they must pay the government both the employer and the employee share of CPP contributions and EI premiums. However, it may be possible for the

contract employees
independent contractors hired for fixed periods of time or for specific projects

contractor to deduct from income for income tax purposes such expenses as travel to and from work and a home office, which employees cannot do.

Caution must be taken with contracting employees. If all or most of a contractor's revenue comes from one company, Revenue Canada is likely to rule that the contractor *is* an employee and not a contractor, and expect the company to deduct and remit taxes as well as pay for other benefits.

Dealing with Labour Unions

Most entrepreneurs prefer to operate independently and to avoid unionization. Indeed, most small businesses are not unionized. To some extent, this results from the predominance of small business in services, where unionization is less common than in manufacturing. Also, unions typically concentrate their primary attention on large companies.

However, labour unions are not unknown in small firms. Many types of small firms—building and electrical contractors, for example—negotiate labour contracts and employ unionized personnel. The need to work with a union formalizes and, to some extent, complicates the relationship between the small firm and its employees.

If employees wish to bargain collectively, the law requires the employer to participate in such bargaining. The demand for labour union representation may arise from employees' dissatisfaction with the work environment and employment relationships. By following enlightened human resources policies, the small firm can minimize the likelihood of labour organization or improve the relationship between management and union.

Formalizing Employer-Employee Relationships

As we explained earlier in this chapter, the management system of small firms is typically less formal than that of larger ones. A degree of informality can, in fact, constitute a virtue in small organizations. As personnel are added, however, the benefits of informality decline and its costs increase. Large numbers of employees cannot be managed effectively without some system for regulating employer–employee relationships. This situation has been portrayed in terms of a family relationship: "House rules are hardly necessary where only two people are living. But add several children, and before long Mom starts sounding like a government regulatory agency."[10]

Growth, then, produces pressures to formalize personnel policies and procedures. The primary question is how much formality and how soon—a decision that involves judgment. Some matters should be formalized from the very beginning; on the other hand, excessive regulation can become paralyzing.

One way to formalize employer-employee relationships is to prepare a personnel policy manual, or employee handbook, which can meet a communication need by letting employees know the firm's basic ground rules. It can also provide a basis for fairness and consistency of management decisions affecting employees. The content of a policy manual may be as broad or as narrow as desired. It may include a statement of company philosophy—an overall view of what the company considers important, such as standards of excellence or quality considerations. More specifically, personnel policies usually cover such topics as recruitment, selection, training, compensation, vacations, grievances, and discipline. Such policies should be written carefully, however, to avoid misunderstandings. In some provinces an employee handbook is considered part of the employment contract.

Procedures relating to management of personnel may also be standardized. For example, a performance review system may be established and a timetable set up

for reviews—perhaps an initial review after six months and subsequent reviews on an annual basis.

Hiring a Human Resources Manager

A firm with only a few employees cannot afford a full-time specialist to deal with personnel problems. Some of the more involved human resources tools and techniques that are required in large businesses may be unnecessarily complicated for small businesses. As it grows in size, however, the small firm's personnel problems will increase in both number and complexity.

The point at which it becomes logical to hire a human resources manager cannot be specified precisely. In view of the increased overhead cost, the owner-manager of a growing business must decide whether the situation of the business would make it profitable to employ a personnel specialist. Hiring a part-time human resources manager—a retired personnel manager, for example—might be a logical first step in some instances.

Some conditions favour the appointment of a human resources manager in a small business:

- There are a substantial number of employees (100 or more is suggested as a guide).
- Employees are represented by a union.
- The labour turnover rate is high.
- The need for skilled or professional personnel creates problems in recruitment or selection.
- Supervisors or operative employees require considerable training.
- Employee morale is unsatisfactory.
- Competition for personnel is keen.

Until a human resources manager is hired, however, the owner-manager typically functions in that capacity. Her or his decisions regarding selection, compensation, and other personnel issues will have a direct impact on the operating success of the firm.

Looking Back

1 **Explain the importance of employee recruitment, and list some sources that can be useful for finding suitable applicants.**
- Recruitment of good employees contributes to customer service and to profitability.
- Small firms can attract applicants by stressing unique work features and opportunities.
- Recruitment sources include walk-ins, schools, public and private employment agencies, employee referrals, advertising, and temporary help agencies.
- Job descriptions outline the duties of the job; job specifications identify the skills needed by applicants.

2 **Identify the steps in evaluating job applicants.**
- Application forms help obtain background information from applicants.
- Additional evaluation steps are interviewing, checking references, and administering tests.
- The final evaluation step is often a physical examination.

3 **Describe the role of training for both managerial and nonmanagerial employees in the small firm.**
- Training enables employees to perform their jobs and also prepares them for advancement.
- An orientation program helps introduce new employees to the firm and the work environment.
- Training is one component of a firm's quality management program.
- Training and development programs are applicable to both managerial and nonmanagerial employees.

4 **Explain the various kinds of compensation plans and the differences between daywork and incentives.**
- Small firms must be competitive in salary and wage levels.
- Daywork systems base compensation on increments of time.
- Incentive systems relate compensation to various measures of performance.
- Fringe benefits make up a substantial portion of personnel costs.
- Employee stock ownership plans enable employees to own a share of the business.

5 **Discuss employee leasing, labour unions, and the formalizing of human resources management.**
- Some small businesses must work with labour unions.
- As small firms grow, they must adopt more formal methods of human resources management.
- Employing a human resources manager becomes necessary at some point as a firm continues to add employees.

New Terms and Concepts

headhunter	reliability	employee stock ownership plans (ESOPs)
job description	Job Instruction Training	contract employees
job specification	daywork	
validity	fringe benefits	

You Make the Call

Situation 1 The following is an account of one employee's introduction to a new job:

> It was my first job out of high school. After receiving a physical exam and a pamphlet on benefits, I was told by the manager about the dangers involved in the job. But it was the old-timers who explained what was really expected of me.
>
> The company management never told me about the work environment or the unspoken rules. The old-timers let me know where to sleep and which supervisors to avoid. They told me how much work I was supposed to do and which shop steward to see if I had a problem.

Question 1 To what extent should a small firm use "old-timers" to help introduce new employees to the workplace? Is it inevitable that newcomers will always look to old-timers to find out how things really work?

Question 2 How would you rate this firm's orientation efforts? What are its strengths and weaknesses?

Question 3 Assuming that this firm has fewer than 75 employees and no human resources manager, could it possibly provide any more extensive orientation than that described here? How? What low-cost improvements, if any, would you recommend?

Situation 2 Technical Products, Inc. distributes 15 percent of its profits quarterly to its eight employees. This money is invested for their benefit in a retirement plan and is fully vested after five years. An employee, therefore, has a claim to the retirement fund even if he or she leaves the company after five years of service.

The employees range in age from 25 to 59 and have worked for the company from 3 to 27 years. They seem to have recognized the value of the program. However, younger employees sometimes express a stronger preference for cash than for retirement benefits.

Question 1 What are the most important reasons for structuring the profit-sharing plan as a retirement program?

Question 2 What is the probable motivational impact of this compensation system?

Question 3 How will an employee's age affect the appeal of this plan? What other factors are likely to strengthen or lessen its motivational value? Should it be changed in any way?

Situation 3 Nadia Vasilevich, a small business owner, is concerned about increasing costs for the supplementary health and dental plan (which covers the cost of prescription drugs, and dental work, among other things) she provides for her five employees. Vasilevich currently pays 100 percent of the cost, but the insurance company has proposed a large increase in the renewal premium, due to the high number of claims received in the past year. She wonders if she can afford the extra $150 per month in operating expenses. On the other hand, Vasilevich worries about cancelling the coverage and leaving the employees unprotected. Three of them have families and a serious illness or expensive dental work would create major problems. "I think we should have protection for everyone," said Vasilevich, "but I don't know if I can afford it."

Question 1 What options does Vasilevich have to keep the coverage in place?

Question 2 Should Vasilevich accept the proposed increase in premium? What options does she have?

Question 3 Should Vasilevich provide the dental and health coverage, even though she is not legally required to?

DISCUSSION QUESTIONS

1. As a customer of small businesses, you can appreciate the importance of employees to their success. Describe an experience you've had in which an employee's contribution to his or her employer's success was positive and one in which it was negative.

2. What factor or factors would make you cautious about going to work for a small business? Could these reasons for hesitation be overcome by a really good small firm? If so, how?

3. Under what conditions might walk-ins be a good source of employees?

4. Based on your own experience as an interviewee, what do you think is the most serious weakness in the interviewing process? How could this be remedied?

5. What steps and/or topics would you recommend for the orientation program of a printing firm with 65 employees?

6. Consider a small business with which you are well acquainted. Have adequate provisions been made to replace key management personnel when it becomes necessary? Is the firm using any form of executive development?

7. What problems are involved in using incentive pay systems in a small firm? How would the nature of the work affect management's decision concerning the use of such incentives?

8. Is the use of a profit-sharing system desirable in a small business? What major difficulties might lessen its effectiveness in providing greater employee motivation?

9. How does contracting employees differ from using a temporary help agency? What are the greatest benefits of contracting?

10. List the factors in small business operation that favour the appointment of a human resources manager. Should such a manager always be hired on a full-time basis? Why or why not?

EXPERIENTIAL EXERCISES

1. Interview the director of the placement office for your college or university to determine the extent to which small firms use the office's services and to obtain the director's recommendations for improving campus recruiting by small firms. Prepare a one-page summary of your findings.

2. Examine and evaluate the help-wanted section of a local newspaper. Summarize your conclusions and formulate some generalizations about small business advertising for personnel.

3. With another student, form an interviewer–interviewee team. Take turns interviewing each other as job applicants for a selected type of job vacancy. Critique each other's performance by using the interviewing principles outlined in this chapter.

4. With another student, take turns role-playing trainer and trainee using the Job Instruction Training method outlined in this chapter. Each student-trainer should select a simple task and teach it to the student-trainee. Jointly critique the teaching performance after each episode.

 CASE 18
Central Recyclers (p. 633)

Quality
Management and the Operations Process

Small firms can implement successful quality management programs to reap benefits in the marketplace. Paul Loucks, Craig Smith, and Roger Crispin demonstrated this fact by stressing quality in NeoDyne Consulting Ltd., their Ottawa firm that develops systems to collect and analyze data, primarily for governments. They stressed quality management right from the start of the business in 1990, when NeoDyne consisted of only the three founders.

They continued to focus on quality as the firm grew to 38 employees, using the firm's quality management program to establish a dominant position in a niche against well-established big firms.

Looking Ahead

After studying this chapter, you should be able to:

1 Explain the key elements of total quality management (TQM) programs.

2 Discuss the nature of the operations process for both products and services.

3 Describe the role of maintenance and the differences between preventive and corrective maintenance.

4 Explain how re-engineering and other methods of work improvement can increase productivity and make a firm more competitive.

Product quality and service quality are the keys to success and survival in today's competitive business environment. Customers expect quality, and a business can only offer its customers the quality created by its operations process—that is, by the activities that are involved in producing its goods or services. A small firm's long-term survival depends, therefore, on having an operations process that enables the firm to satisfy the quality demands of its customers in a cost-effective manner.

TOTAL QUALITY MANAGEMENT

1 Explain the key elements of total quality management (TQM) programs.

Terms such as *total quality management* and *zero defects* have become popular in recent years, reflecting an emphasis on quality by many modern managers. These managers understand that quality is more than a peripheral issue and that the quest for quality demands attention to all aspects of operations management.

Quality Goals of Today's Management

One organization defines **quality** as "the totality of features and characteristics of a product or service that bears on its ability to satisfy stated or implied needs."

Paul Loucks,
Crag Smith, and
Roger Crispin

Loucks attributes much of NeoDyne's success to the emphasis on quality. "All the work is done in-house rather than through subcontractors, which makes for greater consistency," he says. In addition the company employs a quality assurance analyst, who monitors projects to ensure they meet users' requirements, and a technical writer who prepares manuals.

The firm's attention to quality helped it survive and even prosper, despite government cutbacks and spending restraints. Sales in 1995 hit $3.1 million, and Loucks says, "I believe $5 million by fiscal '97–'98 is a realistic goal." The company's long-term goals include expansion into Western Canada and the United States.

Source: Janet McFarland and Elizabeth Church, "Five That Broke New Ground," *The Globe and Mail,* July 18, 1996, p. B10.

Quality has many different aspects. For example, a restaurant's customers base their perceptions of its quality on the taste of its food, the attractiveness of its decor, the friendliness and promptness of the servers, the cleanliness of the silverware, the type of background music, and numerous other factors. The operations process establishes a level of quality as a product is produced or a service is provided. Although cost and other considerations cannot be ignored, quality must constitute a primary focus of a firm's operations.

International competition has increasingly turned on quality differences. Canadian and U.S. automobile manufacturers, for example, have begun to place greater emphasis on quality in their attempts to compete effectively with foreign producers. However, quality is not solely a concern of big business; the operations process of a small firm also deserves careful scrutiny. Many small firms have been slow to give adequate attention to achieving high quality. According to an editorial in *Business Week,* "[M]any smaller companies have yet to achieve even a rudimentary understanding of how to achieve higher quality."[1] In examining the operations process, therefore, small business management must direct special attention to achieving superior product or service quality.

An aggressive effort by a company to achieve superior quality is often termed **total quality management,** or **TQM.** Total quality management implies an all-encompassing, management approach to providing high-quality products and services that satisfy customer requirements. Firms that implement TQM programs are making quality a major goal.

Many business firms merely give lip service to achieving high-quality standards. Others have introduced quality programs that have failed. The most successful quality management efforts incorporate three elements—a focus on customers, a

quality
the features of a product or service that enable it to satisfy customers' needs

total quality management (TQM)
an all-encompassing management approach to providing high-quality products and services

Figure 19-1

Essential Elements of Successful Quality Management

supportive company culture, and the use of appropriate tools and techniques, as shown in Figure 19-1.

Customer Focus of Quality Management

A firm's quality management efforts should focus on the customers who purchase its products or services. Such a focus adds realism and vigour to quality programs. Without such a focus, the quest for quality easily degenerates into an aimless search for some abstract, elusive ideal.

CUSTOMER EXPECTATIONS: THE DRIVING FORCE Quality is ultimately determined by the extent to which a product or service satisfies customers' needs and expectations. Customers have quality expectations regarding both products (durability and attractiveness, for example) and services (speed and accuracy, for example). A customer is concerned with *product quality* when purchasing a camera or a loaf of bread. In other cases, the customer's primary concern is *service quality*—the way in which a car is repaired. Frequently, a customer expects some combination of *product and service quality*—when buying a lawn mower, a customer may be concerned with the performance of the lawnmower, the courtesy of the salesperson, the credit terms offered, and the terms of the warranty.

In thinking about customer quality requirements, therefore, managers must recognize that customers often have in mind specific standards that are relevant to the product or service being offered. Customer interviews yielded the following comments that illustrate the type of expectations customers have regarding three types of service businesses:

> *Automobile Repair Customers: Be Competent ("Fix it right the first time"); Explain Things ("Explain why I need the suggested repairs—provide an itemized list"); Be Respectful ("Don't treat me like I'm stupid").*

> *Hotel Customers: Provide a Clean Room ("Don't have a deep-pile carpet that can't be completely cleaned.... You can literally see germs down there"); Provide a Secure Room ("Good bolts and peephole on door"); Treat Me like a Guest ("It is almost like they're looking me over to decide whether they're going to let me have a room"); Keep Your Promises ("They said the room would be ready, but it wasn't at the promised time").*

QUALITY

Action Report

QUALITY GOALS

Quality Management That Focuses on the Customer

Local phone service, despite what people think, isn't the exclusive monopoly of Bell Canada. Across the country there are 48 tiny "telcos."

One such company is Wightman Telephone Ltd., which serves 6,000 customers in the town of Clifford, Ontario.

Small-town values rather than technology drive Wightman Tel's service. For example, to prevent the entire community from learning about delinquent customers' financial problems, Wightman generally cuts off their long-distance calls rather than disconnecting their lines. An exceptionally hard-working staff of about 30 has allowed Wightman to improve services at a time the large phone companies are cutting back on service. With additional investment in new technology, Wightman is able to charge lower rates and give service that is simply unthinkable from giant Bell.

One couple who are in a good position to judge are Brenda and Larry Hughes, who operate the Food Town grocery in Clifford, but live in Bell territory. "We have much more personalized service with Wightman," Brenda says. "It's not that Bell doesn't have some personable people, but Bell is so much bigger. It's nice to have someone in town when you need something." When the Hughes needed a second line to bring Interac debit payment to the store, Brenda called her order in late one afternoon and the new hookup was in place and operating the next morning. Now, that's good service!

Source: Ian Austen, "The Real Baby Bells," *Canadian Business,* Technology Issue, Vol. 69, No. 9 (Summer 1996), pp. 25–27.

Equipment Repair Customers: Share My Sense of Urgency ("Speed of response is important. One time I had to buy a second piece of equipment because of the huge down time with the first piece"); Be Competent ("Sometimes I'm quoting stuff from their instruction manuals to their own people, and they don't even know what it means"); Be Prepared ("Have all the parts ready").[2]

A genuine concern for customer needs and customer satisfaction is a powerful force that energizes the total quality management effort of a business. If customer satisfaction is treated merely as a means of increasing profits, it tends to lose its impact. When the customer becomes the focal point in quality efforts, however, real quality improvement occurs and profits tend to grow as a result.

LISTENING TO CUSTOMERS Attentive listening can often provide information about customer satisfaction. Employees who have direct contact with customers can serve as the eyes and ears of the business in evaluating quality levels and customer needs. Unfortunately, many managers are oblivious to the often subtle feedback from customers. Preoccupied with operating details, such managers do not listen to, let alone solicit, customers' opinions. Employees who have direct contact with customers—servers in a restaurant, for example—are seldom trained or expected to obtain information about customers' quality expectations.

The marketing research methods of observation, interviews, and customer surveys, as described in Chapter 8, can be used to investigate customers' views regarding quality. Some businesses, for example, provide comment cards for their customers to use in evaluating service or product quality.

Focusing on customers is the most important element in quality management. Through her direct contact with customers, this restaurant server can obtain information about customers' likes, dislikes, and expectations.

Organizational Culture and Total Quality Management

organizational culture
the values, beliefs, and traditional practices that characterize a firm

The values, beliefs, and traditional practices that characterize a firm may be described as the firm's **organizational culture.** Some firms are so concerned with quality levels that they will refund money if a service or product is unsatisfactory or will schedule overtime work to avoid disappointing a customer. Quality has become a primary value in such a business. Experts on quality management believe that such a culture is necessary for outstanding success.

A small business that adopts a total quality management philosophy commits itself to the pursuit of excellence in all aspects of its operations. Such dedication to quality is sometimes described as a cultural phenomenon—an organization-wide adoption of basic values related to quality. Time and training are required to build a TQM program that elicits the best efforts of everyone in the organization in producing a superior-quality product or service.

continuous quality improvement
a constant and dedicated effort to improve quality

Total quality management goes beyond merely meeting existing standards. Its objective is **continuous quality improvement.** For example, if a production process has been improved to a level where there is only 1 defect in 100 products, the process must then shift to the next level and aim for a goal of no more than 1 defect in 200 or even 500 products. The ultimate goal is zero defects—a goal that has been popularized by many quality improvement programs. The leadership of a firm must become actively involved in its quest for quality if that type of effort is to be realized. Kenneth Ebel has emphasized the crucial role of company leadership:

> *Leadership is the key to excellence. The aim of management must be to help people to perform and improve their job. Leaders focus on improving the process, inform their management of potential problems, and act to correct problems. Leadership eliminates the need for production quotas which, by their very nature, focus attention away from quality. Leadership also means that fundamental changes in culture and actions occur first at the top of the organization.[3]*

benchmarking
studying the best products, services, and practices of other firms, and using those examples to improve one's own operations

A firm's efforts toward continuous quality improvement may include **benchmarking,** which is the process of identifying the best products, services, and practices of other firms, carefully studying those examples, and using any insights gained to improve one's own operations. Simple types of benchmarking occur as

owner-managers eat in competitive restaurants or shop in competitive stores. For example, a family bookstore business reacted to the vigorous competition of bookstore chains this way: managers visited book superstores, talked with other booksellers, watched customers shop, and even visited office-supplies superstores. By analyzing these other businesses, they were able to make substantial changes in their own operation, such as extending store hours, adopting a no-questions-asked return policy, bringing in authors to read from their books, providing comfortable chairs, and making freshly brewed coffee available to customers. The result was a more competitive and profitable business.[4]

TQM Tools and Techniques

Various tools, techniques, and procedures are needed to support a total quality management program. Once the focus is on the customer and the entire organization is committed to providing top-quality products and services, operating methodology becomes important. Implementing a quality management program requires practical steps for training, counting, checking, and measuring progress toward quality goals. In this section, we discuss three important areas—employee participation, inspection processes, and use of statistical methods.

EMPLOYEE PARTICIPATION In most organizations, employee performance is a critical quality variable. Employees who work carefully obviously produce better-quality products than those who work carelessly. You may have heard the admonition "Never buy a car that was produced on Friday or Monday!" which conveys the idea that workers lack commitment to their work and are especially careless prior to and immediately after a weekend away from work. The vital role of personnel in producing a high-quality product or service has led managers to seek ways to actively involve employees in quality management efforts.

In Chapter 17, we referred to the concepts of work teams and employees of empowerment as approaches to building employee involvement in the workplace. Many businesses have adopted these ideas as part of their quality management programs. Japanese firms are particularly noted for their use of work teams. Many self-managed work teams, both in Japan and in Canada, monitor the quality level of their work and take any steps needed to continue operating at the proper quality level.

Another device that utilizes the contributions of employees in improving the quality of products and services is the **quality circle.** Originated by the Japanese, it is used by many small firms in Canada and other parts of the world. A quality circle consists of a group of employees, usually a dozen or fewer. They meet on company time, typically about once a week, to identify, analyze, and solve work-related problems, particularly those involving product or service quality. In some companies, employees can earn financial rewards or receive other recognition for quality improvements. For quality circles to function effectively, participating employees must be given appropriate training. Quality circles can help tap the potential of employees for enthusiastic and valuable contributions.

quality circle
a group of employees who meet regularly to discuss mainly quality-related problems

The contribution of quality circles to quality improvement has been demonstrated by the performance of CAE Electronics Ltd. of Saint-Laurent, Quebec. CAE's use of employee participation is explained as follows:

There are over 30 teams in operation with over 250 employees as members, and 60 employees who have trained as team leaders. The volunteer rate for employees to become members of a team is over 70 percent.

The results for CAE have been 44 major projects presented to management since 1990, with 43 being accepted and implemented, resulting in over $650,000 in

QUALITY

Action Report

QUALITY GOALS

Quality Improvement through Employee Participation

When Thomas Wire Die Ltd. achieved ISO 9000 certification in 1995, the pride felt by its 32 employees was palpable. "It has had a very positive effect on our employees," says Barry Thomas, president of the Burlington, Ontario, maker of specialized tools and dies for the wire and cable industry, adding that the boost in morale was an unexpected benefit. "We put it [policies] down on paper, but the employees made it work. There is a great deal of pride in what they have accomplished."

Certification was an internally driven initiative to gain a competitive advantage over the competition in a mature industry, and it has been a very effective strategy. "Whenever there have been any public announcements about it in any of the trade journals, we have received instant requests for information about our company or our products, mostly from the U.S.," Thomas says. Since most of the company's customers are in Canada, the inquiries represent potential new markets and growth for the business.

Source: Laura Ramsay, "No Business Too Small for ISO 9000 Certification," *The Financial Post* (August 23, 1995), p. 18.

direct savings and additional savings in accident avoidance, training manuals, and quick-fix projects implemented by the teams without being submitted to management.[5]

INSPECTION: THE TRADITIONAL TECHNIQUE Management's traditional method of maintaining product quality has been **inspection,** which consists of scrutinizing a part or a product to determine whether it is acceptable or not. An inspector typically uses gauges to evaluate important quality variables. For effective quality control, the inspector must be honest, objective, and capable of resisting pressure from shop personnel to pass borderline cases.

Although the inspection processes described here are concerned with product quality, somewhat comparable steps can be used to evaluate service quality. Customer calls to an auto repair shop, for example, could be used to measure the quality of the firm's repair services.

In manufacturing, **inspection standards** consist of design tolerances that are set for every important quality variable. These tolerances show the limits of variation allowable above and below the desired level of quality. Inspection standards must satisfy customer requirements for quality in finished products. Traditionally, inspection begins in the receiving room, when the condition and quantity of materials received from suppliers is checked. Inspection is also customary at critical processing points—for example, *before* any operation that would conceal existing defects or *after* any operation that produces an excessive amount of defects. Of course, final inspection of finished products is of utmost importance.

Inspecting each item in every lot processed is called 100 percent inspection. It supposedly ensures the elimination of all bad materials in the process and all defective products prior to shipment to customers. Such inspection goals are seldom reached, however. This method of inspection is not only time-consuming, but also costly. Furthermore, inspectors often make honest errors in judgment, both by rejecting good items and by accepting bad items. Also, some types of inspection, such as opening a can of vegetables, destroy the product, making 100 percent inspection impractical.

inspection
scrutinizing a part or product to determine whether it meets quality standards

inspection standard
a specification of a desired quality level and allowable tolerances

In an inspection, quality characteristics may be measured as either attributes or variables. **Attribute inspection** determines quality acceptability based on attributes that can be evaluated and expressed as being in one of only two categories. A light bulb either lights or it doesn't. Similarly, a water hose can be inspected to see whether it leaks or doesn't leak.

Variable inspection, in contrast, determines quality acceptability by using variables expressed on a scale or continuum, such as weight. For example, a box of candy may be sold as containing a minimum of 500 g of candy. An inspector may judge the product acceptable if its weight falls within the range of 495 g to 505 g.

STATISTICAL METHODS Controlling product and service quality can often be made easier, less expensive, and more effective by the use of statistical methods. As some knowledge of quantitative methods is necessary when developing a quality control method using statistical analysis, a properly qualified employee or outside consultant must be available. The savings made possible by using an efficient statistical method can often justify the consulting fees required to devise a sound plan.

Acceptance sampling involves taking random samples of products and measuring them against predetermined standards. Suppose, for example, that a small firm receives a shipment of 10,000 parts from a supplier. Rather than evaluating all 10,000 parts, the purchasing firm can check the acceptability of a small sample of parts and generalize about the acceptability of the entire order. The size of the sample affects the discriminating power of a sampling plan. The smaller the sample, the greater the danger of either accepting a defective lot or rejecting a good lot due to sampling error. A larger sample reduces this danger but increases the inspection cost. A well-designed plan strikes a balance by simultaneously avoiding excessive inspection costs and minimizing the risk of accepting a bad lot or rejecting a good lot.

Statistical process control involves applying statistical methods to control work processes. Items produced in a manufacturing process are not completely identical, although the variations are sometimes very small and the items may seem to be exactly alike. Careful measurement, however, can pinpoint the differences. Usually, these can be plotted in the form of a normal curve, which allows statistical control techniques to be applied.

The use of statistical analysis makes it possible to establish tolerance limits that allow for the inherent variation due to chance. When measurements fall outside these tolerance limits, however, the quality controller knows that there is a problem and must then search for the cause. The cause might be variations in the raw materials, machine wear, or changes in employees' work practices. Suppose, for example, that a candy maker is producing 500 g boxes of candy. Even though the weight varies slightly, each box must weigh at least 500 g. A study of the operations process has determined that the actual target weight must be 550 grams to allow for the normal variation between 500 and 600 g. During the production process, a box is weighed every 15 or 20 minutes. If the weight of a box falls outside the tolerance limits—below 500 or above 600 g—the quality controller must immediately try to find the problem and correct it.

A **control chart** graphically shows the limits for a process that is being controlled. As current data are entered, it is possible to tell whether a process is under control or out of control. Control charts may be used for either variable or attribute inspections.

International Certification

International recognition of a firm's quality management program can be obtained by meeting a series of standards, known as **ISO 9000,** developed by the International Organization for Standardization in Geneva, Switzerland. The certi-

attribute inspection
determining quality acceptability based on attributes that have only two categories

variable inspection
evaluating a product in terms of a variable such as weight or length

acceptance sampling
using a random sample of product to determine the acceptability of an entire lot

statistical process control
applying statistical methods to control work processes

control chart
a graphic illustration of the limits used in statistical process control

ISO 9000
the standards governing international certification of a firm's quality management procedures

QUALITY

Action Report

QUALITY GOALS

Adopting Statistical Process Control

Sometimes, introducing statistical quality controls can help small firms improve their quality management. Roctel Manufacturing Ltd. of Guelph, Ontario is one firm that tried this strategy with success. While it had a manual control system in place, quality assurance manager Peter Parks says, "There was too much data to get a handle on." When customer quality complaints soared, the company couldn't make the necessary adjustments. Automating the data collection and introducing statistical process control (SPC) was the answer for Roctel, which manufactures valve housings for rack-and-pinion steering mechanisms and other automotive steering assembly housings.

Roctel has reaped numerous benefits from the automated SPC system. Customer complaints dropped by 55 percent while sales rose by 33 percent. The company also saved over 300 hours of machine time a month because operators no longer had to stop their machines for 20 minutes per shift to record data for control charts.

Source: Mary Litsikas, "Roctel's Machine Operators Seek More Knowledge," *Quality*, Vol. 34, No. 5 (May 1995), pp. 40–44.

GLOBAL

fication process requires full documentation of a firm's quality management procedures as well as an audit to ensure that it is operating in accordance with those procedures. In other words, the firm must show that it does what it says it does. ISO 9000 certification can give a business credibility with purchasers in other countries and thereby ease entry into export markets. However, substantial costs are involved in obtaining it.

Certification of this type is particularly valuable for small firms because they usually lack a global image as producers of high-quality products. Buyers in other countries, especially in Europe, look to this type of certification as an indicator of supplier reliability. Some large corporations require their domestic suppliers to conform to these standards. Small firms, therefore, may need ISO 9000 certification to sell more easily in international markets or to meet the demands of their domestic customers.

Quality Management in Service Businesses

The discussion of quality often focuses on a manufacturing process involving a tangible product. However, service businesses such as motels, dry cleaners, accounting firms, and automobile repair shops also need to maintain and improve quality. In fact, many firms offer a combination of tangible product and intangible services and, ideally, manage quality in both areas.

Service to customers may be effective or ineffective in a number of ways. Six factors positively influence customers' perception of service quality:

1. *Being on target.* Set and meet the customer's expectations. Do what was promised, when and where it was promised. Heighten the customer's awareness of the service provider's actions.
2. *Care and concern.* Be empathetic. Tune in to the customer's situation, frame of mind, and needs. Be attentive and willing to help.

3. *Spontaneity.* Empower service providers to think and respond quickly. Allow them to use their discretion and bend, rather than quote, procedures.
4. *Problem solving.* Train and encourage service providers to be problem-solvers. Service providers have the customer's undivided attention when that person is experiencing a problem. A positive response to a problem will stick in the customer's mind. Capitalize on this opportunity to show the organization's capabilities.
5. *Follow-up.* Follow-up captures customers' attention and is often sincerely appreciated. It is associated with caring and professionalism, so follow up with flair and create a reputation for legendary service quality.
6. *Recovery.* Customers experiencing problems often have low expectations for their resolution; thus, they are exceedingly mindful and appreciative of speedy solutions. Making things right quickly is a powerful factor in creating an enduring image of high-quality service.[6]

Measurement problems exist in assessing the quality of a service. It is easier to measure the length of a piece of wood than the quality of motel accommodations, for example. As noted earlier, however, methods can be devised for measuring the quality of services. A motel can maintain a record of the number of problems with travellers' reservations, complaints about cleanliness of rooms, and so on.

For many types of service firms, quality control constitutes the most important managerial responsibility. All that such firms sell is service, and their future rests on customers' perceptions of the quality of that service.

THE OPERATIONS PROCESS

The **operations process,** or **production process,** consists of those activities necessary to get the job done—that is, to perform the work and create the quality expected by customers. To a great extent, both customer acceptance of a firm and its profitability will depend on the way the business manages its basic operations.

Nature of the Operations Process

An operations process is required whether a firm produces a tangible product, such as clothing or bread, or an intangible service, such as dry cleaning or entertainment. Examples are the production process in clothing manufacturing, the baking process in a bakery, the cleaning process in dry cleaning, and the performance process in entertainment. Operations processes differ for products and services, and they also differ from one type of product or service to another.

Despite their differences, these processes are similar in that they all change inputs into outputs. Inputs include money, raw materials, labour, equipment, information, and energy—all of which are combined in varying proportions depending on the nature of the finished product or service. Outputs are the products and/or services that a business provides to its customers. Thus, the operations process may be described as a conversion or transformation process. As Figure 19-2 shows, the operations process converts inputs of various kinds into products, such as baked goods, or services, such as window cleaning. A printing plant, for example, uses inputs such as paper, ink, the work of employees, printing presses, and electric power to produce printed material. Car-wash facilities and motor freight firms, which are service businesses, also use operating systems to transform inputs into car-cleaning and freight-transporting services.

Operations management involves planning and controlling the operations process. It includes acquiring inputs and then overseeing their transformation into the tangible products and intangible services desired by customers.

Discuss the nature of the operations process for both products and services.

operations process (production process) the activities that accomplish a firm's work

operations management the planning and control of the operations process

Figure 19-2

The Operations Process

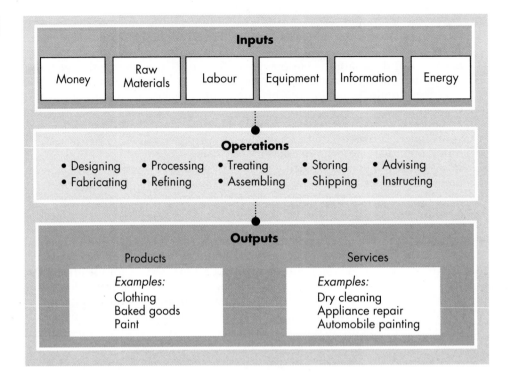

Manufacturing versus Service Operations

Manufacturing operations result in tangible physical products, such as furniture or boats. In contrast, service operations produce intangible outputs, such as grass cutting by a lawn-care company or advice from a management consulting firm. The distinction between the two types of operations is somewhat fuzzy, as the two areas tend to overlap. A manufacturer of a tangible product, for example, may also extend credit and provide repair service; a restaurant, typically considered a service business, processes the food products that it serves.

Nevertheless, the operations of product-producing and service-producing firms differ in a number of ways. One of the most obvious differences is that greater customer contact typically occurs in a service firm. In a hair salon, for example, the customer is a participant in the operations process as well as a user of the service. James B. Dilworth has identified and summarized four areas of difference as follows:

1. *Productivity generally is more easily measured in manufacturing operations than in service operations because the former provides tangible products, whereas the products of service operations are generally intangible. A factory that produces automobile tires can readily count the number of tires produced in a day. Repair service operations may repair or replace portions of a tangible product, but their major service is the application of knowledge and skilled labor. Advisory services may provide only spoken words, an entirely intangible product and one that is very difficult to measure.*

2. *Quality standards are more difficult to establish and product quality is more difficult to evaluate in service operations. This difference is directly related to the previous one. Intangible products are more difficult to evaluate because they cannot be held, weighed, or measured. We can evaluate a repair to a tangible product by comparing*

the product's performance after the repair with its performance before the repair. It is more difficult to know the worth of such a service [as] legal defense. No one knows for certain how the judge would have ruled had the attorney performed in some different manner.

3. *Persons who provide services generally have contact with customers, whereas persons who perform manufacturing operations seldom see the consumer of the product. The marketing and customer relations aspects of a service often overlap the operations function. The doctor–patient relationship, for example, is often considered to be a very important component of the physician's services. In the service of hair care, the hairdresser–patron contact is necessary. The impact of discourteous salespersons or restaurant employees is of great concern in many establishments.*

4. *Manufacturing operations can accumulate or decrease inventory of finished products, particularly in standard product, repetitive production operations. A barber, in contrast, cannot store up haircuts during slack times so that he or she can provide service at an extremely high rate during peak demand time. Providers of services often try to overcome this limitation by leveling out the demand process. Telephone systems, for example, offer discount rates during certain hours to encourage a shift in the timing of calls that can be delayed.[7]*

Types of Manufacturing Operations

Manufacturing operations differ in the degree to which they are repetitive. Some factories produce the same product day after day and week after week. Other production facilities have great flexibility and often change the products they produce. Three types of manufacturing operations are job shops, repetitive manufacturing, and batch manufacturing.

Job shops are characterized by short production runs with only one or a few products being produced before shifting to a different production setup. Job shops use general-purpose machines. Each job may be unique, requiring a special set of production steps to complete the finished item. Machine shops exemplify this type of operation.

Firms that produce one, or relatively few, standardized products use **repetitive manufacturing,** which involves long production runs and is considered mass production. This process is associated with the assembly-line production of cars and other high-volume products. Highly specialized equipment can be employed because it is used over and over again in manufacturing the same item. Few small business firms engage in repetitive manufacturing.

An intermediate type of production is called **batch manufacturing.** This involves more variety and less volume than repetitive manufacturing but less variety and more volume than job shops. A production run during batch manufacturing may produce 100 standardized units and then be changed to accommodate another type of standardized product. The different products may all belong to the same family and use a similar production process. A bottling plant that fills bottles with several varieties of soft drinks is an example of batch manufacturing.

Planning and Scheduling Manufacturing Operations

In manufacturing, production control procedures are designed to achieve the orderly sequential flow of products through a plant at a rate commensurate with scheduled deliveries to customers. In order for this objective to be reached, it is essential that production bottlenecks be avoided and machines and personnel be used efficiently. Simple, informal control procedures are often used in small plants.

TECHNOLOGY

job shops
manufacturing operations in which short production runs are used to produce small quantities of sometimes unique items

repetitive manufacturing
mass production of a standardized product by means of long production runs

batch manufacturing
an intermediate type of production that involves more variety and less volume than repetitive manufacturing but less variety and more volume than job shops

If a procedure is simple and the output small, a manager can keep things moving smoothly with a minimum of paperwork. Eventually, however, any manufacturing organization experiencing growth will have to establish formal procedures to ensure production efficiency.

In planning the production process, the manager must first determine what raw materials and fabricated parts are needed. Consideration must then be given to such factors as the best sequence of processing operations, the number and kinds of machines and tooling items, and the output rate of each machine. Planning of this type can become quite complex for nonrepetitive manufacturing.

Once a given process has been thoroughly planned, the planner must schedule work by establishing timetables for each department and work centre. In repetitive manufacturing, which involves large-scale production and is found in very few small factories, flow control is fairly simple and involves relatively little paperwork. However, in job shops and batch manufacturing, which involve small- to medium-volume production, more elaborate schedules are necessary. Keeping the work moving on schedule then becomes a major responsibility of shop supervisors.

Planning and Scheduling Service Operations

Since service firms are closely tied to their customers, they are limited in their ability to produce services and hold them in inventory for customers. An automobile repair shop must wait until a car arrives, and a hair salon cannot function until a customer is available. A retail store can perform some of its services, such as transportation and storage, but it, too, must wait until the customer arrives to perform other services.

Part of the scheduling task for service firms relates to the scheduling of employees' working hours. Restaurants, for example, schedule the work of servers to coincide with variations in customer traffic. In a similar way, stores and medical clinics increase their staff to meet times of peak demand. Other scheduling strategies of service firms focus on customers. Appointment systems are used by many automobile repair shops and hair salons, for example. Service firms such as dry cleaners and plumbers take requests for service and delay delivery until the work can be scheduled. Still other firms, such as banks and movie theatres, maintain a fixed schedule of services and tolerate some idle capacity. Some businesses attempt to spread out customer demand by offering incentives for using services at off-peak hours—examples are an early-bird special at a restaurant or lower-price tickets for afternoon movies.

PLANT MAINTENANCE

3 Describe the role of maintenance and the differences between preventive and corrective maintenance.

Murphy's Law states that if anything can go wrong, it will. In operating systems that use tools and equipment, there is indeed much that can go wrong. The maintenance function is intended to correct malfunctions of equipment and, as far as possible, to prevent such breakdowns from occurring.

ROLE OF MAINTENANCE Effective maintenance contributes directly to product and service quality and thus to customer satisfaction. Poor maintenance often creates problems for customers. A faulty shower or a reading lamp that doesn't work, for example, makes a motel stay less enjoyable for a traveller.

Equipment malfunctions and breakdowns not only cause problems for customers but also increase costs for the producing firm. Employees may be unproductive while repairs are being made, and expensive equipment may stand idle

Action Report

TECHNOLOGICAL APPLICATIONS

Maintenance Speeds Up Operations

TECHNOLOGY

Equipment problems can easily interrupt business operations. Maintenance for Resource Recovery Systems, a waste recycling business, is especially significant because of its effect on the company's recycling operations. Company founder Peter Karter explains the importance of maintenance in this business:

> We can't afford long periods of downtime. Our policy is never to have to tell a hauler that we can't take a load. We design our equipment so that even if we have a major breakdown, we can be up and running in less than four hours. There is a prescribed list of maintenance practices that have to be done every day, every week, or every month.

Source: Gene Logsdon, "The Father of Material Recovery Facilities," *In Business*, Vol. 15, No. 5 (September–October 1993), pp. 24–25.

when it should be producing. Furthermore, improperly maintained equipment wears out more rapidly and requires early replacement, thus adding to the overall cost of operation.

The nature of maintenance work obviously depends on the type of operations process and the nature of the equipment being used. In an office, for example, machines that require maintenance include computers, fax machines, typewriters, copiers, and related office machines. Maintenance services are usually obtained on a contract basis—either by calling for repair personnel when a breakdown occurs or by scheduling periodic servicing. In manufacturing firms that use more complex and specialized equipment, the maintenance function is clearly much more difficult. In small plants, maintenance work is often performed by regular production employees. As a firm expands its facilities, it may add specialized maintenance personnel and eventually create a maintenance department.

TYPES OF MAINTENANCE Plant maintenance activities fall into two categories: **preventive maintenance** consists of the inspections and other activities intended to prevent machine breakdowns and damage to people and facilities, and **corrective maintenance** comprises both the major and the minor repairs necessary to restore equipment or a facility to good condition.

A small plant can ill afford to neglect preventive maintenance. If a machine is highly critical to the overall operation, it should be inspected and serviced regularly to preclude costly breakdowns. Frequently checking equipment reduces industrial accidents, and installing smoke alarms and/or automatic sprinkler systems minimizes the danger of fire damage. Preventive maintenance of equipment need not involve elaborate controls. Some cleaning and lubricating is usually done as a matter of routine, for instance. But for preventive maintenance to be truly effective, more systematic procedures are needed. A record card showing cost, acquisition date, periods of use and storage, and frequency of preventive maintenance inspections should be kept on each major piece of equipment.

preventive maintenance
the activities intended to prevent machine breakdowns and damage to people and facilities

corrective maintenance
the repairs necessary to restore equipment or a facility to good condition

Major repairs, which are part of corrective maintenance, are unpredictable as to time of occurrence, repair time required, loss of output, and cost of downtime. Because of this unpredictability, some small manufacturers contract with other service firms for major repair work. In contrast, the regular occurrence of minor breakdowns makes the volume of minor repair work reasonably predictable. Minor repairs can usually be completed easily, quickly, and economically by a firm's own employees.

GOOD HOUSEKEEPING AND PLANT SAFETY Good housekeeping contributes to efficient operation, saves time in looking for tools, and keeps floor areas safe and free for production work. A firm's disregard for good housekeeping practices is reflected in its production record—good workmanship and superior quality are hard to achieve in a messy plant.

All provinces have some kind of occupational safety and health legislation that requires employers to provide a place of employment that is free from hazards that are likely to cause death or serious physical harm to employees. In other words, the building and equipment must be maintained in a way that minimizes safety and health hazards.

IMPROVING PRODUCTIVITY

Explain how re-engineering and other methods of work improvement can increase productivity and make a firm more competitive.

4

productivity
the efficiency with which inputs are transformed into outputs

A society's standard of living depends, to some extent, on its **productivity**—the efficiency with which inputs are transformed into outputs. Similarly, the competitive strength of a particular business depends on its productivity. In this section, we consider the approaches that can be used by small businesses to make them more competitive through improving their operations.

The Importance of Improving Productivity

To remain competitive, a firm should constantly try to improve its productivity. Improvement efforts will vary greatly—some involve major reorganizations, while others are merely refinements of existing operations.

A business firm's productivity may be visualized as follows:

$$\text{Productivity} = \frac{\text{Outputs}}{\text{Inputs}} = \frac{\text{Goods and/or services}}{\text{Labour + energy + money + tools + materials}}$$

A firm improves its productivity by doing more with less. This can be accomplished in many different ways. For example, a small restaurant may improve the pastry making of its chef by sending the chef to cooking school, buying better ingredients, getting a better oven, or redesigning the kitchen.

At one time, productivity and quality were viewed as competitive, if not conflicting. However, production at a high-quality level reduces scrap and rework. Therefore, quality improvements, automation, and other improvements in operations methods are all routes to better productivity.

Improving productivity in the service sector is especially difficult since it's a labour-intensive area and managers have less opportunity for improvement by using automation. Nevertheless, small service firms can find ways to become more efficient. At one time, for example, customers in barbershops wasted time waiting for barbers who took them on a first-come, first-served basis. To improve the system, many shops started using an appointment schedule. A drop-in customer can still get service immediately if a barber isn't busy or else sign up for the first

Action Report

ENTREPRENEURIAL EXPERIENCES

Re-engineering a Small Business

Even small firms have benefited from re-engineering efforts. Consider the following example of a business that repairs and replaces warehouse doors, and that made the fundamental changes involved in re-engineering even though its president wasn't familiar with the terminology.

The president realized that the firm, Vortex Industries, which was experiencing stagnant sales and high overhead, had become very bureaucratic:

Each person was stuck in his or her little cut-out job. The receptionist only answered the phone. The material people only ordered and received. The billing clerk only billed. They each felt like what they did was such a small part of the equation that they didn't make a difference.

The company was reorganized by establishing semiautonomous branches and rearranging the duties of those who worked there. Individual managers were given areas of responsibility that previously had been divided among people in several rigid categories—sales, purchasing, and dispatching, for example. In this case, re-engineering rescued the company from its financial problems and started a cycle of business growth.

Source: Adapted from Michael Barrier, "Re-engineering Your Company," *Nation's Business,* Vol. 82, No. 2 (February 1994), pp. 16–22.

convenient appointment. Such a system smoothes out the barber's work schedule and reduces delays and frustration for customers.

Re-engineering for Improved Productivity

In the early 1990s, Michael Hammer and James Champy described a method for restructuring corporations so that they might serve their customers more effectively. In their best-selling book, *Reengineering the Corporation,* Hammer and Champy defined **re-engineering** as "the fundamental rethinking and radical redesign of business processes to achieve dramatic improvements in critical, contemporary measures of performance, such as cost, quality, service, and speed."[8]

Re-engineering is concerned with improving the way in which a business operates, whether that business is large or small. Hammer and Champy concentrated their early analysis on large corporations such as Wal-Mart, Taco Bell, and Bell Atlantic, which redesigned their rigid bureaucratic structures to become more efficient. Firms that engage in re-engineering seek fundamental improvements as they ask questions about why they do the things they do in the way they do. They expect dramatic, radical change rather than minimal adjustments to traditional operating methods. Re-engineering involves carefully analyzing the basic processes followed by a firm in creating goods and services for customers.

Proponents of re-engineering recommend evaluating business operations at the most basic level. Re-engineering alerts a firm's management to the danger of making small improvements in an inherently weak or outmoded operating system by emphasizing thoroughness in analyzing the firm's operations.

Re-engineering's emphasis on basic processes is crucial and holds the potential for substantial improvements in operations. Like effective quality control efforts, it directs attention to activities that create value for the customer. Essentially, it asks

re-engineering
a fundamental restructuring of business processes to improve the operations processes

> ## Action Report
>
> **ENTREPRENEURIAL EXPERIENCES**
>
> ### Continuous Quality Improvement in Home Manufacturing
>
> Continuous quality improvement is illustrated by the efforts of Triple E Homes of Lethbridge, Alberta. In 1993, the company's managers started using the principles of this process in their efforts to obtain ISO 9000 certification.
>
> Employees met in teams for about two hours a week for three years, detailing every step, procedure, and policy involved in designing, producing, marketing, and selling their products. Improvements to the various processes began to show as employees worked through differences in viewpoint about how things were or should be done. "We needed to change management style so the top two or three people weren't making all the decisions," says president Bob Lenz. "With ISO, the decisions are made by those involved in producing the product."
>
> With recertification due in 1999, further refinements will occur as the company follows its policy of continuous quality improvement to maintain ISO certification.
>
> Source: Jim Haskett, "A Quality Assurance Program Could Pay Off in a Big Way for a Lethbridge Home Manufacturer," *The Lethbridge Herald,* July 17, 1996, p. A1.

how the operations process can be better managed, even if it means eliminating traditional departmental lines and specialized job descriptions.

Operations Analysis

Improving productivity for an overall operation involves analyzing of work flow, equipment, tooling, layout, working conditions, and individual jobs. For a specific manufacturing process, it means finding answers to questions such as these:

- Are the right machines being used?
- Can one employee operate two or more machines?
- Can automatic feeders or ejectors be used?
- Can power tools replace hand tools?
- Can the jigs and fixtures be improved?
- Is the workplace properly arranged?
- Is each operator's motion sequence effective?

Work methods can be analyzed for service or merchandising firms as well as for manufacturing. For example, a small plumbing company serving residential customers might examine its service vehicles to see whether they are equipped with the best possible assortment and arrangement of parts, tools, and supplies. In addition, the company might analyze the planning and routing of repair assignments to minimize unnecessary backtracking and waste of time.

To be successful, work improvement and measurement require collaboration between employees and management. The assistance of employees is important to both the search for more efficient methods and the adoption of improved work procedures.

LAWS OF MOTION ECONOMY The **laws of motion economy** underlie any work improvement program—whether it is aimed at the overall operation of a plant or a single task. These laws concern work arrangement, the use of the human hands and body, and the design and use of tools. Examples of these laws follow.

- If both of a worker's hands start and stop their motion at the same time and are never idle during a work cycle, maximum performance is approached.
- If a worker makes motions simultaneously in opposite directions over similar paths, automaticity and rhythm develop naturally, and less fatigue is experienced.
- The method requiring the fewest motions generally is the best for performance of a given task.
- When a worker's motions are confined to the lowest practical classification, maximum performance and minimum fatigue are approached. Lowest classification means motions involving the fingers, hands, forearms, and torso.

A knowledge of the laws of motion economy will suggest various ways to improve work. For example, materials and tools should be placed so as to minimize movement of the torso and the extended arms.

METHODS OF WORK MEASUREMENT There are several ways to measure work in order to establish a performance standard. **Motion study** consists of detailed observation of all the actual movements a worker makes to complete a job under a given set of physical conditions. From this study, a skilled observer should be able to detect any wasted movements, which can then be corrected or eliminated. **Time study,** which follows motion study, typically involves using a stopwatch to determine an average time for performing a given task.

Another method of work measurement that provides little operating detail but estimates the ratio of actual working time to downtime is called **work sampling.** Originated in England by L.H.C. Tippett in 1934, work sampling involves random observations during which the observer simply determines whether a given worker is working or idle at that time. These observations are then tallied, and the tallies yield an estimate of the ratio of working time to idle time.

Continuing Efforts Toward Improvement

Small business managers should recognize that productivity improvement requires more than a one-time effort. Studying operations methods and then taking specific steps to improve productivity should be seen as part of a continuing process. A given study can reach a conclusion that, ultimately, helps raise productivity, but the total system is never perfect and can always be improved.

The concept of continuous quality improvement—the idea that quality must constantly be improving—can be expanded to encompass the efficiency of operations. Those who run small businesses should always be trying to improve the quality of their products or services and also to produce them more efficiently.

laws of motion economy
guidelines for increasing the efficiency of human movement and tool design

motion study
an analysis of all the motions a worker makes to complete a given job

time study
the determination of a worker's average time to complete a given task

work sampling
a method of work measurement that estimates the ratio of working time to idle time

Looking Back

1 Explain the key elements of total quality management (TQM) programs.
- Quality of products or services is a primary goal of the operations process.
- Quality management efforts are focused on meeting customer needs.
- Effective quality management requires an organizational culture that places a high value on quality.
- Quality management tools and techniques include employee involvement, quality circles, inspections, and statistical methods.
- Service businesses can also benefit from using quality management programs.

2 Discuss the nature of the operations process for both products and services.
- Operations, or production, processes vary from one industry to another, but they all change inputs into outputs.
- Service and manufacturing operations typically differ in the extent of contact with customers and the level of difficulty in establishing quality standards.
- Manufacturing operations include job shops, repetitive manufacturing, and batch manufacturing.
- Operations management involves planning and scheduling activities that transform inputs into products or services.

3 Describe the role of maintenance and the differences between preventive and corrective maintenance.
- Proper maintenance is necessary for efficient operation and achievement of quality performance.
- Preventive maintenance consists of activities needed to prevent breakdowns in machinery.
- Corrective maintenance involves repairs to restore equipment to good condition.
- Good housekeeping facilitates efficient operation and contributes to quality work.

4 Explain how re-engineering and other methods of work improvement can increase productivity and make a firm more competitive.
- The competitive strength of a business depends on the level of its productivity.
- Re-engineering involves restructuring firms by redesigning their basic work processes.
- Laws of motion economy can be applied to make work easier and more efficient.
- Work may be analyzed through motion study, time study, and work sampling.
- Productivity improvement requires continuous effort.

New Terms and Concepts

quality	attribute inspection	repetitive manufacturing
total quality management (TQM)	variable inspection	batch manufacturing
	acceptance sampling	preventive maintenance
organizational culture	statistical process control	corrective maintenance
continuous quality improvement	control chart	productivity
benchmarking	ISO 9000	re-engineering
quality circle	operations process (production process)	laws of motion economy
inspection		motion study
inspection standard	operations management	time study
	job shops	work sampling

You Make the Call

Situation 1 A college professor opened a furniture shop in Ontario and has watched it grow to $5 million in annual sales volume and 85 employees. The firm produces high-quality chairs, tables, and other items for the contract furniture market. Each piece is sanded and polished, sealed with linseed oil, and finished with paste wax. No stain, colour, or varnish is added, and the furniture never needs refinishing.

As the firm has grown larger, it has begun to use the equivalent of mass production. Many of the original craftspeople have moved on and have been replaced by production workers. The founder is seeking to maintain quality through employee participation at all levels. He believes that quality can be maintained indefinitely if the company doesn't get too greedy. He has expressed his philosophy as follows:

> We're still not driven by profit but by meaningful relationships [among] employees and between the producer and the user. It's a way of life. We throw out a lot of good stuff. If we had to produce something just to make a buck, I'd go back to teaching school.

Source: Christopher Hyde, "The Evolution of Thomas Moser," *In Business*, Vol. 10, No. 4 (July–August 1988), pp. 34–37.

Question 1 How has this firm's growth made quality management easier or more difficult?
Question 2 The founder recognizes that people and relationships have a bearing on quality. What can he do to persuade or enable production employees to have the right attitude toward quality?
Question 3 The founder's comments suggest that profits and quality may be incompatible. When does making a buck lead to lower quality? Can or should this firm use financial incentives?

Situation 2 A retail dealer in plumbing equipment and fixtures for residential kitchens and bathrooms was unpacking a stainless steel double sink for a kitchen. On the bottom of the sink, she noticed a dent. It would never be seen once the sink was installed. Furthermore, the dent would not interfere with the durability or the operating quality of the sink. It was possible that the customer would not even notice the dent, since the builder would make the installation.

The dealer was faced with a decision about selling a product with such a superficial defect. She pondered the profit implications and also the quality and ethical aspects of a dealer's responsibility.

Question 1 Should the dealer plan to sell the sink without informing the customer of the defect?
Question 2 What are the possible negative consequences of selling the dented sink?
Question 3 Suppose that the dealer decides to sell the sink as is and then the customer returns it. How should the dealer respond?

Situation 3 Potato Skins made by Lisa Charles aren't for eating—they're slip covers for chairs and couches. The University of Western Ontario Anthropology grad started her career with the Danier Leather chain, but left them to begin importing African cloth.

> From that little beginning grew the idea for potato skins. There are four sizes: for chairs, love seats, sofas, and another for oversized couches. Traditional covers have always required expensive custom-design work, where Potato Skins brings the casual appeal of loose coverings.
> While Lisa sewed the early designs herself, she now has six outside seamstresses doing the bulk of the work.

Potato Skins are sold in several stores in Toronto, London, and Muskoka, Ontario, and Charles has plans for a mail-order catalogue that will greatly increase her sales.

Source: Linda A. Fox, "Got You Covered," *The Toronto Sun*, May 22, 1995, p. 24.

Question 1 Should this firm attempt to modernize its equipment and update its manufacturing methods to handle the growth? Would motion study be relevant and useful?
Question 2 How would quality be defined for this type of product? How could quality be measured?

DISCUSSION QUESTIONS

1. Defend the customer focus of quality management.
2. Explain what is meant by "total quality management."
3. A small manufacturer does not believe that statistical quality control charts and sampling plans are useful. Can traditional methods suffice? Can 100 percent inspection by final inspectors eliminate all defective products? Why or why not?
4. Describe the operations process for the following types of service firms: (a) management consultant, (b) barbershop, and (c) advertising agency.
5. How do operations processes differ for manufacturing firms and service firms?
6. Customer demand for services is generally not uniform during a day, week, or other period of time. What strategies can be used by service firms to better match the firm's capacity to perform services to customer demand for services?
7. Explain the difference between preventive and corrective maintenance. Evaluate the relative importance of each of these types of maintenance when (a) one or more major breakdowns have occurred in a small plant, and (b) shop operations are running smoothly and maintenance does not face any major repair jobs.
8. How can improved housekeeping help raise productivity?
9. Explain the purpose and nature of re-engineering.
10. Doing something fast and doing it well are often incompatible. How can quality improvement possibly contribute to productivity improvement?

EXPERIENTIAL EXERCISES

1. Visit a small manufacturing plant or service organization. Ask the manager to describe the operations process, the way operations are controlled, and the nature of maintenance operations. Prepare a brief report on your findings.
2. Outline the operations process involved in your present college or university program. Be sure to identify inputs, operations, and outputs.
3. Assume that you are responsible for quality control in the publication of this textbook. Prepare a report outlining the quality standards you would use and the points of inspection you would recommend.
4. Outline, in as much detail as possible, your customary practices in studying for a specific course. Evaluate the methods you use, and specify changes that might improve your productivity.

 CASE 19
Douglas Electrical Supply, Inc. (p. 635)

Puchasing
and Managing Inventory

Small firms not only purchase raw materials, components, and products for resale, they also purchase the services of other companies, an arrangement called outsourcing. This permits a firm to concentrate on its core competencies. Canadian Aging and Rehabilitation Product Development Corp. (ARCOR) in Winnipeg, Manitoba, outsources many of its activities, including manufacturing.

ARCOR introduced ARCORAIL, a new bedrail accessory system for hospital beds, in 1993, selling about 600 of the $260 units in Canada. The rail is manufactured for ARCOR by Winnipeg's Accro-Furniture Industries., which has the manufacturing facilities and expertise ARCOR lacks.

ARCOR distributes in Canada through Brandon, Manitoba's Medichair Inc., a national retailer and distributor. To enter the U.S. market, ARCOR

Looking Ahead

After studying this chapter, you should be able to:

1 Discuss purchasing policies and the basic steps in purchasing.

2 Explain the factors to consider in choosing suppliers and how to maintain good relationships with suppliers.

3 Identify the objectives of inventory management.

4 Describe ways to control inventory costs and types of record-keeping systems used in inventory control.

Purchasing and inventory decisions in small firms are sometimes made rather haphazardly: when supplies drop to a noticeably low level, someone reorders. This is unfortunate, because the amount spent for raw materials or merchandise is often greater than that spent for other purposes, and the amount invested in inventory can tie up precious working capital. Moreover, the quality of items purchased for resale or as raw materials directly affects product quality and, possibly, its attractiveness to customers. Effective purchasing and inventory management are also closely related to the bottom line—that is, to the profitability of a small firm. For these reasons, purchasing and inventory decisions deserve careful attention from owner-managers of small firms.

1 Discuss purchasing policies and the basic steps in purchasing.

PURCHASING PROCESSES AND POLICIES

The objective of **purchasing** is to obtain materials, merchandise, equipment, and services from outside suppliers needed to meet production and/or marketing goals. Through effective purchasing, a firm secures all production factors except

forged a distribution agreement with Graham-Field Inc., a major distributor of medical equipment and accessories based in Newark, N.J.

"There are advantages in creating a partnership with such a large U.S. distributor," according to ARCOR's business development manager, Brian Kon. "For example, Graham-Field is participating in a major dealer show in New York with the ARCORAIL." Graham-Field also has about 14,000 retail clients across the U.S.

ARCOR is primarily a product design and development company, and outsourcing manufacturing, marketing, and distribution allows it to concentrate on bringing new products to the growing market of seniors.

Source: Martin Cash, "ARCOR Signs Pact to Test-Market," *Winnipeg Free Press*, March 18, 1994, p. B7.

labour in the required quantity and quality, at the best price, and at the time needed.

Importance of Purchasing

There is a direct correlation between the quality of finished products and the quality of raw materials used as inputs. For example, if tight tolerances are imposed on a product by design requirements, the manufacturer must acquire high-quality materials and component parts. Then, given a well-managed production process, excellent products will result. Similarly, the acquisition of high-quality merchandise makes a retailer's sales to customers easier and reduces the number of necessary markdowns and merchandise returns.

Purchasing can contribute to profitable operations when arrangements are made for delivery of goods at the time they are needed. In a small factory, failure to receive materials, parts, or equipment on schedule is likely to cause costly interruptions in production operations. Machines and personnel are kept idle until the items on order are finally received. And, in a retail business, failure to receive merchandise on schedule may mean loss of sales and, possibly, permanent loss of disappointed customers. Effective purchasing can also affect profits by securing the best price for a given piece of merchandise or raw material.

Shopping for the best price can be as worthwhile in business purchasing as it is in personal buying. Cost savings go directly to the bottom line. Therefore, pur-

purchasing
the process of obtaining materials, equipment, and services from outside suppliers

chasing practices that compare prices and seek out the best deal can have a major impact on the financial health of a business.

Note, however, that the importance of the purchasing function varies according to the type of business. In a small, labour-intensive service business—such as an accounting firm, for example—purchases of supplies are a very small part of the total operating costs. Such businesses are more concerned with labour costs than with the cost of supplies or other materials they may require.

The Purchasing Cycle

The purchasing cycle consists of the following steps: (1) receiving a purchase requisition, (2) locating a source of supply, (3) issuing a purchase order, (4) following-up on a purchase order, and (5) verifying the receipt of goods. By following these steps, a small business can minimize the added expenses incurred by haphazard procedures, such as overpayment due to overlooked discounts or payment of fraudulent invoices. Some firms, of course, can operate successfully on a relatively informal basis. If a firm is so small or if its business is of such a nature that it makes few purchases, it may function well without using the procedures described here. A growing firm, however, should avoid clinging too long to informal methods.

RECEIVING OF A PURCHASE REQUISITION A **purchase requisition** is a formal, documented request from an employee or department that something be bought, such as raw materials for production, office supplies, or computers. In a small business, such requests are not always documented. However, financial control is improved if a firm purchases only on the basis of purchase requisitions.

LOCATING A SOURCE OF SUPPLY A firm can locate suitable suppliers through information from sales representatives, advertisements, trade associations, word of mouth, and its own records of past supplier performance. The firm selects a specific supplier for a particular purchase by obtaining price quotations and, if the purchase is a major one, soliciting bids from a number of potential sources. The importance of maintaining good relationships with suppliers is discussed later in this chapter.

ISSUING A PURCHASE ORDER The next step in the purchasing cycle is issuing a **purchase order.** A standard form, such as that shown in Figure 20-1, should be used for all buying operations. When the signed order is accepted by a supplier (vendor), it becomes a binding contract. In the event of a misunderstanding or a more serious problem, the written purchase order serves as the basis for adjustment.

> *Written purchase orders have saved money for many small businesses. Consider this example from the president of a small meeting and convention-planning firm Maitland Meeting Management: "Once, before we started putting everything in writing, we got a shock from our printer," [Dottie Maitland] says. "We dropped off some originals to have color copies made and I assumed that the printer's prices had stayed the same. But the bill was much more than I expected."*
>
> *So Maitland adopted a standard purchasing form. "We ask suppliers to write down their exact price and all related costs," she says. When a computer forms company added extra shipping costs to its delivery, Maitland won a reduction by sending a copy of the purchase order.*[1]

FOLLOWING-UP ON A PURCHASE ORDER It may be necessary to follow up on purchase orders to ensure that delivery occurs on schedule. This is particularly important when orders involve large dollar amounts, long lead times, and/or items that

purchase requisition
a formal internal request that something be bought for a business

purchase order
a written form issued to a supplier to buy a specified quantity of some item or items

Figure 20-1

A Purchase Order

```
                    PURCHASE ORDER            No. 05282
DATE OF ORDER   THE RED WING COMPANY, INC.   SHOW THIS NUMBER
  June 27, 1996        Montreal, Quebec          ON INVOICE

Byron Jackson & Company              SHIPPING INSTRUCTIONS
4998 Ontario Avenue                  Mark purchase order number
Hamilton, Ontario                    on each piece in shipment
L8T 1L1
```

DELIVERY REQUIRED July 24	F.O.B. Hamilton	ROUTING via Toronto	TERMS 2/10, net 30

ITEM	QUANTITY & UNIT	DESCRIPTION	PRICE & UNIT
622	35 each	Spring assembly	$14.35 ea
230	200 each	Bearings	3.35 ea
272	70 each	Heavy duty relay 50V	7.50 ea
478	490 each	Screw set	.03 ea

ORIGINAL BILL OF LADING MUST ACCOMPANY ALL INVOICES FOR GOODS SHIPPED BY FREIGHT. 2% DISCOUNT FOR PAYMENT IN 10 DAYS WILL BE DEDUCTED FROM FACE OF INVOICE UNLESS OTHERWISE SPECIFIED.

BY *Y. Yromboski*

INVOICE IN DUPLICATE Purchasing Agent

are critical in the production process. Some orders may require repeated checking to determine whether materials or merchandise will be available when needed.

VERIFYING THE RECEIPT OF GOODS A receiving clerk takes physical custody of incoming materials or merchandise, checks the general condition, and signs the carrier's release. Goods should be inspected to ensure an accurate count and the proper quality and kinds of items. Inventory records that are computerized immediately reflect the increase in merchandise or materials. Sales or production personnel can then easily determine the volume on hand by checking the account in the computer.

Purchasing Policies and Practices

A small firm can systematize its purchasing by adopting appropriate purchasing policies and practices that can help control purchasing costs and contribute to good relationships with suppliers.

RECIPROCAL BUYING Some firms sell to others from whom they also purchase. This policy of **reciprocal buying** is based on the premise that a company can secure additional orders by using its own purchasing requests as a bargaining weapon. Although the typical order of most small companies is not large enough to make reciprocal buying a potent weapon, purchasers do tend to give some weight to this

reciprocal buying
the policy of buying from the businesses to which a firm sells

factor. Of course, this policy would be damaging if it were allowed to obscure quality and price variations.

make-or-buy decision
a firm's choice between making or buying products or services

MAKING OR BUYING Many firms face **make-or-buy decisions.** Such decisions are especially important for small manufacturing firms that have the option of making or buying component parts for the products they make. A less obvious make-or-buy choice exists with respect to certain services—for example, purchasing janitorial or car rental services instead of providing for those needs internally. Some reasons for making component parts, rather than buying them, follow.

- More complete use of capacity permits more economical production.
- The buyer has greater assurance of supply, with fewer delays caused by design changes or difficulties with suppliers.
- A secret design may be protected.
- Expenses are reduced by saving an amount equivalent to transportation costs and the supplier's selling expense and profit.
- Closer coordination and control of the total production process are allowed, thus facilitating operations scheduling and control.
- Higher-quality products than those available from suppliers can be produced.

Some reasons for buying component parts, rather than making them, are as follows:

- A supplier's part may be cheaper because of the supplier's concentration on its production, which makes possible specialized facilities and greater efficiency.
- Additional space, equipment, personnel skills, and working capital are not needed.
- Less diversified managerial experience and skills are required.

TECHNOLOGY

Action Report

TECHNOLOGICAL APPLICATIONS

Effective Purchasing Requires Proper Procedures

At some point in the life of a business, informal and possibly slipshod management practices must yield to systematic practices and procedures. Purchasing for retail stores, for example, can often be made more effective by carefully tracking items placed in inventory to discover how well they sell. Richard Siegel, who started Dunkirk Shoes in 1977, has adopted such systematic methods to guide the purchasing decisions of his chain of 15 stores....

Siegel believes in careful record keeping. He computerized his inventory-classification system more than 10 years ago by customer end use, style, size, color, store, and sales trends. "Any deviation in the numbers is the customer talking to us, saying she doesn't like the color, size selection, or style," he says. "Then we make adjustments in our merchandise."

Sales records during preseason sales, for example, are scrutinized to provide guidance for further purchasing for the regular season. A systematic purchasing cycle and careful record keeping are obviously necessary as a basis for such purchasing.

Source: Meg Whittemore, "When Not to Go with Your Gut," *Nation's Business*, Vol. 81, No. 12 (December 1993), pp. 40–42.

- Greater flexibility is provided, especially in the manufacture of a seasonal item.
- In-plant operations can concentrate on the firm's specialty—finished products and services.
- The risk of equipment obsolescence is transferred to outsiders.

The decision to make or buy should be based on long-run cost and profit optimization, as it may be expensive to reverse. Underlying cost differences need to be analyzed carefully, since small savings from either buying or making may greatly affect profit margins.

OUTSOURCING Closely related to the practice of buying, rather than making, component parts is the practice of purchasing outside services. **Outsourcing** involves purchasing certain business services that are not part of a firm's competitive advantage. For example, a small company may contract with outside suppliers to provide accounting services, payroll services, janitorial services, equipment repair services, and so on. A firm can often reduce costs by taking advantage of the economies of scale and the expertise of outside service providers, rather than trying to provide all such services in-house. Also, because outside firms specialize in specific areas, they usually provide better service in those areas. ARCOR, the small firm featured in this chapter's opener, makes extensive use of outsourcing in order to use the superior expertise of outside suppliers and distributors.

outsourcing
purchasing business services, such as janitorial services, that are outside the firm's area of competitive advantage

PURCHASE DISCOUNTS Cash discounts are granted by most sellers of industrial goods, although discount terms vary from one industry to another. The purpose of

Action Report

TECHNOLOGICAL APPLICATIONS

Making Components Rather Than Buying Them

TECHNOLOGY

The decision as to whether a particular business should make or buy component parts depends on the specific circumstances. Lester Tabb, owner of a small ... company that produces an automatic gate opener known as the Mighty Mule, believes in making as many component parts as possible. Although his firm does not make the motor and battery used in the gate opener, it machines its own dies, does metal stamping, designs and builds electronic boards, and so on.

Tabb has described his reasons for preferring to make rather than buy many parts:

"When you are manufacturing something entirely new, as we are doing, you have to keep making changes as you go along. If you are relying on outside suppliers, change orders can mean lots of downtime, waiting for new parts. Doing everything we can in-house, we can do a turnaround in two weeks or less," [he says].

A second reason for working from scratch as much as possible, says Tabb, is that you maintain control [of] quality much better than when ordering in outside parts. Thirdly, looking to the future, Tabb believes that distribution, already worldwide, is going to expand.... "When you start getting into large quantities, you can save a lot of money through cost control if you are set up to do all the manufacturing yourself."

Source: Gene Logsdon, "Manufacturing without a Pollution Trail," *In Business,* Vol. 15, No. 2 (March–April, 1993), pp. 32–33.

Small firms often contract with outside suppliers for specialized services. Using an outside supplier to provide janitorial services, for example, is often more cost-effective than providing such services in-house.

the seller's offering a purchase discount is to obtain prompt payment. The purchaser can also benefit financially by taking advantage of such discounts. The terms "2/10, net 30," for example, mean that the purchaser is entitled to a 2 percent discount off the amount due if payment is made no later than the tenth day from the date of the invoice. After the 10-day discount period, the full amount is required, even if payment is delayed until the thirtieth day from the date of the invoice.

The effective annualized cost of not taking a discount can be significant. After all, with terms of 2/10, net 30, the purchaser is paying 2 percent to use the money for only 20 additional days. (The method for calculating the annual cost is explained in Chapter 23.) From an economic standpoint, therefore, prompt payment is desirable in order to avoid this additional cost. However, remember that payment of an invoice affects cash flow. If funds are extremely short, a firm may have no alternative but to wait and pay on the last possible day, in order to avoid an overdraft at the bank.

DIVERSIFYING SOURCES OF SUPPLY There is a question of whether it is desirable to use more than one supplier when purchasing a given item. The somewhat frustrating answer is "It all depends." For example, one supplier is usually all that is necessary when buying a few rolls of tape. However, several suppliers might be involved when a firm is buying a component part to be used in hundreds of products.

A small firm might prefer to concentrate purchases with one supplier for any of several reasons:

- A particular supplier may be outstanding in its product quality.
- Concentrating purchases may lead to quantity discounts or other favourable terms of purchase.
- Orders may be so small that it is simply impractical to divide them.
- The purchasing firm may, as a good customer, qualify for prompt treatment of rush orders and receive management advice, market information, and financial leniency in times of emergency.
- A small firm may be linked to a specific supplier by the very nature of its business—if it is a franchisee, for example.

Other reasons favour diversifying rather than concentrating sources of supply:

- Shopping among suppliers enables the purchasing firm to locate the best source in terms of price, quality, and service.
- A supplier, knowing that competitors are getting some of its business, may try to provide better prices and service.
- Diversifying supply sources for key products provides insurance against interruptions caused by strikes, fires, or similar problems with sole suppliers.

Some firms compromise by following a policy by which they concentrate enough purchases to justify special treatment and, at the same time, diversify purchases sufficiently to maintain alternative sources of supply.

POOLING PURCHASES Occasionally, a small business can save money by **pooling purchases** with other companies. Some small firms, for example, have developed cooperative plans for purchasing group-benefits insurance for their employees.[2] As another example, over 50 commercial printing companies in Calgary, Alberta, have joined forces to purchase common supplies such as cleanup rags, boxes, and even office supplies.[3] This has enabled all the companies, from large commercial printers to smaller copy shops and job-printers, to lower their costs in this intensely competitive business.

FORWARD BUYING Forward buying involves purchasing in quantities greater than needed for normal usage or sales. It may be motivated by a number of considerations, such as protection from outages or delays caused by strikes or materials shortages and avoidance of anticipated price increases.

Purchasing excessive quantities to avoid anticipated higher prices creates a speculative risk. Price appreciation after such a purchase does produce inventory cost savings. However, decreases in the price will create excessive inventory costs. Unless it is very stable financially or a forthcoming price increase is virtually assured, a firm should avoid such speculative buying. Forward buying also adds to operating costs by increasing inventory size, thereby raising inventory carrying costs.

Forward buying runs counter to the concept of just-in-time inventory, which holds that inventory levels should, ideally, fall to zero. The just-in-time inventory system is discussed later in this chapter.

BUDGET BUYING Budget buying simply means purchasing the quantities needed to meet estimated production or sales needs. Buying in such quantities ensures the maintenance of planned inventories and the meeting of schedule requirements without delays in production due to late deliveries. It represents the middle ground between just-in-time buying—with its planned minimal stocking of materials and occasional delays due to late deliveries—and forward buying—with its deliberate overstocking and resultant risk from seeking speculative profits. Budget buying is a conservative type of buying for small firms.

pooling purchases
combining with other firms to buy materials or merchandise from a supplier

RELATIONSHIPS WITH SUPPLIERS

Before choosing a supplier, a purchaser must be thoroughly familiar with the characteristics of the materials or merchandise to be purchased, including details of construction, quality and grade, intended use, maintenance or care required, and the importance of style features. In manufacturing, the purchaser must also know how different grades and qualities of raw materials affect various manufacturing processes.

2 Explain the factors to consider in choosing suppliers and how to maintain good relationships with suppliers.

Selecting Suppliers

A number of considerations are relevant in deciding which suppliers to use on a continuing basis. Perhaps the most obvious of these are price and quality. Price differences are clearly significant if they are not offset by quality or other factors.

Quality differences are sometimes difficult to detect. For some types of materials, statistical controls can be used to evaluate shipments from specific vendors.

In this way, the purchaser obtains an overall quality rating for various suppliers. The purchaser can often work with a supplier to upgrade quality. If satisfactory quality cannot be achieved, the purchaser clearly has a reason for dropping the supplier.

Location becomes an especially important factor as a firm tries to reduce inventory levels and provide for rapid delivery of purchased items. A supplier's general reliability in supplying goods and services is also significant. The purchaser must be able to depend on the supplier to meet delivery schedules and to respond promptly to emergency situations.

Services offered by a supplier must also be considered. The extension of credit by suppliers provides a major portion of the working capital of many small firms. Some suppliers provide merchandising aids, plan sales promotions, and furnish management advice. During recessions, some small retailers have even received direct financial assistance from their major long-standing suppliers. Another useful service for some types of products is the provision of repair work by the supplier. A small industrial firm, for example, may select a supplier for a truck or diesel engine because the supplier has a reliable service department.

Building Good Relationships with Suppliers

Good relationships with suppliers are essential for firms of any size, but they are particularly important to small businesses. Perhaps the cornerstone of a good relationship is a small buyer's realization that the supplier is more important to it than

Action Report

ENTREPRENEURIAL EXPERIENCES

A Mistake in Selecting a Supplier

Careful selection of suppliers is an important part of the purchasing process. An unwise choice of a supplier by Softub, a small builder of hot tubs, illustrates the perils of making such a selection without adequate investigation.

Softub subcontracted the assembly of the motor, pump, and control unit that provide heat and jet action to its hot tubs. After meeting with the chosen supplier twice and receiving good reports from other customers, Softub CEO Tom Thornbury felt confident about the purchasing relationship. Before long, equipment failures surfaced during testing and, even worse, in customers' homes.

> *Soon after, the supplier went belly-up, and Softub was stuck servicing damaged tubs and trying to mollify the dealers that hadn't quit. Thornbury estimates the cost of the foul-up at about $500,000. "If we had done a better job of surveying our suppliers," he says, "this might not have happened."*

The size of the assembly contract and its crucial role in Softub's overall performance justified more than a casual approach to supplier selection. To avoid other mistakes of this nature, Softub created an audit team to check out future supplier candidates thoroughly.

Source: Stephanie Gruner, "The Smart Vendor-Audit Checklist," *Inc.*, Vol. 17, No. 5 (April 1995), pp. 93–95.

the buyer (as a customer) is to the supplier. The buyer is only one among dozens, hundreds, or perhaps thousands buying from that supplier. Moreover, a small firm's volume of purchases over a year and the size of its individual orders are often so small that they could disappear without great loss to the supplier.

To implement the policy of fair play and to cultivate good relations, the small firm should try to observe the following purchasing practices:

- Pay bills promptly.
- Be on time for appointments with sales representatives and give them a full, courteous hearing.
- Do not abruptly cancel orders merely to gain a temporary advantage.
- Do not argue over prices, attempting to browbeat the supplier into special concessions and unusual discounts.
- Cooperate with the supplier by making suggestions for product improvement and/or cost reduction whenever possible.
- Give courteous, reasonable explanations when rejecting bids, and make fair adjustments in case of disputes.

If the volume of purchases is sufficiently large, small purchasers can build working partnerships with their suppliers. As an example, Broadway Printers Ltd. of Vancouver, B.C., works very closely with its graphic arts and paper suppliers. Vice president Tom Blockberger says that the complexity of materials like recycled papers, reduced alcohol fountain solutions, and environmentally friendly inks makes this necessary. Paper costs make up about 25 percent of the price of a printing job on average, and are the printer's largest material input cost. Five developments are driving the trend toward partnerships in the printing industry: environmental products and practices, advanced and costly press technology, print buyers' demands for consistent quality, increased professionalism among production personnel, and suppliers' shrinking profit margins.[4] Similar forces are making supplier partnerships or alliances more common in most industries.

Although price can never be completely ignored, emphasizing the development of cooperative relationships with qualified suppliers can pay substantial dividends to many small firms. Small business buyers should remember that although it takes a long time to build good relationships with suppliers, those relationships can be damaged by one ill-timed, tactless act.

OBJECTIVES OF INVENTORY MANAGEMENT

3 Identify the objectives of inventory management.

Inventory management is not glamorous, but it can make the difference between success and failure. The larger the inventory investment, the more vital proper inventory management is. The importance of inventory management, particularly in small retail or wholesale firms, is attested to by the fact that inventory typically represents a major financial investment by these firms. Both purchasing and inventory management have the same general objective: to have the right goods in the right quantities at the right time and place. Achieving this general objective requires pursuing more specific subgoals of inventory control, as shown in Figure 20-2.

Ensuring Continuous Operations

Efficient manufacturing requires that work in process move on schedule. A delay caused by lack of materials or parts can cause the shutdown of a production line, a department, or even a whole plant. Such interruptions of scheduled operations are costly. Costs escalate when skilled workers and machines stand idle. Also, given a

Figure 20-2

Objectives of Inventory Management

| Ensuring Continuous Operations | Maximizing Sales | Protecting Assets | Minimizing Inventory Investment |

long production delay, fulfilling delivery promises to customers may become impossible.

Maximizing Sales

Given adequate demand, sales are greater if goods are always available for display and/or delivery to customers. Most customers want to choose from an assortment of merchandise. Those customers forced to look elsewhere because of a narrow range of choices and/or stockouts—in which a customer looks for a product and finds an empty shelf—may be lost permanently. On the other hand, a small store might unwisely go to the other extreme and carry too large an inventory. Managers must walk the line between overstocking and understocking in order to retain customers and to maximize sales.

Protecting the Inventory

One of the essential functions of inventory control is to protect inventories against theft, shrinkage, or deterioration. The efficiency or wastefulness of storage, manufacturing, and handling processes affects the quantity and quality of usable inventory. For example, the more often an article is picked up and handled, the greater the risk that it will suffer physical damage. Also, inventory items that need special treatment can spoil or deteriorate if improperly stored.

Minimizing Inventory Investment

Effective inventory control allows firms to carry smaller inventories without causing disservice to customers or delays in processing. Therefore, inventory investment is lower, as are costs for storage space, taxes, and insurance. Inventory deterioration or obsolescence is less extensive as well.

CONTROLLING INVENTORY COSTS

4 Describe ways to control inventory costs and types of record-keeping systems used in inventory control.

It's easy to understand how effective control of inventory contributes to the bottom line—that is, to the profitability of a firm. It's more difficult to learn how to make effective inventory decisions that will minimize costs.

Types of Inventory-Related Costs

Minimizing inventory costs requires attention to many different types of costs. Order costs include the preparation of a purchase order, follow-up, and related bookkeeping expenses. Quantity discounts must also be included in such calculations. Inventory carrying costs are the costs associated with maintaining items in

inventory and include interest that could be earned on money tied up in inventory and insurance premiums, storage rental, and losses due to obsolescence and pilferage. The costs of not having items in inventory include lost sales or production that is disrupted because of stockouts. Although stockout costs cannot be calculated as easily as other inventory costs, they are real.

ABC Inventory Analysis

Some inventory items are more valuable or more critical to a firm's operations than others. Therefore, they have a greater effect on costs and profits. Generally, managers should give their most careful attention to those inventory items entailing the largest investment.

One widely used approach, the **ABC method,** classifies inventory items into three categories based on value. A few high-value items in the A category account for the largest percentage of total dollars or are otherwise critical in the production process and, therefore, deserve close control. They might be monitored, for example, by an inventory system that keeps a running record of receipts, withdrawals, and balances of each such item. In this way, a firm avoids an unnecessarily heavy investment in costly inventory items. Category B items are less costly but deserve moderate managerial attention because they still make up a significant share of the firm's total inventory investment. Category C contains low-cost or noncritical items, such as paperclips in an office or nuts and bolts in a repair shop. Their carrying costs are not large enough to justify close control. These items might simply be checked periodically to be sure that a sufficient supply is available.

The purpose of the ABC method is to focus managerial attention on the most important items. The three categories could easily be expanded to four or more if that seemed more appropriate for a particular firm.

ABC method
a method of classifying inventory items into three categories based on value

Although use of a just-in-time inventory system can significantly reduce costs, an out-of-stock situation can seriously hamper operations. For this reason, factories must be careful to maintain some safety stock.

Action Report

ENTREPRENEURIAL EXPERIENCES

Limitations of the Just-in-Time Inventory System

A just-in-time inventory system can help a small firm reduce costs. But some firms encounter problems with this system, caused by the short production runs and large variety of products common in small businesses.

CFM Inc. of Mississauga, Ontario, a manufacturer of gas fireplaces, spent more than $500,000 over two years on information technology to improve inventory and manufacturing controls, but has no intention of introducing a just-in-time system. Gas fireplace manufacturing is highly cyclical, and "sales heat up only when the temperature drops."

"We have to be very flexible and responsive to customers," says vice-president of finance Richard Blum. "That means we must keep a fair bit of raw materials on hand. On average, we complete an order in 10 days during the busy season. Ideally, we'd like to get it out in four to five business days," he adds.

Source: Andrew Tausz, "Tapping into the Benefits of High-Tech Paraphernalia," *The Globe and Mail*, November 24, 1994, p. B23.

Reorder Point and Safety Stock

reorder point
the level at which additional quantities of inventory items should be ordered

safety stock
inventory maintained to protect against stockouts

two-bin method
a simple inventory control technique for indicating the reorder point

In maintaining inventory levels, a manager must decide on a point at which additional quantities will be ordered. Calculating the **reorder point** requires considering the time necessary to obtain a new supply, which, in turn, depends on supplier location, transportation schedules, and so on.

Because of the difficulty in getting orders to arrive at the exact time desired and because of irregularities in withdrawals from inventory, firms typically maintain **safety stock.** Safety stock provides a measure of protection against stockouts caused by emergencies of one type or another.

The **two-bin method** is a simple technique for implementing both of these concepts. Inventories are divided into two portions, or bins. When the first bin is exhausted, an order is placed to replenish the supply. The remaining bin includes safety stock and should cover normal needs until a new supply arrives.

Just-in-Time Inventory System

just-in-time inventory system
a system for reducing inventory to an absolute minimum

Reducing inventory levels remains a goal of all operations managers. The **just-in-time inventory system** attempts to cut costs by reducing inventory to an absolute minimum. Popularized as the *Kanban system* in Japan, the just-in-time system has led to cost reductions there and in other countries. Items are received, presumably, just as the last item of that type from existing inventory is placed into service. Many large firms have adopted some form of just-in-time system for inventory management, and small businesses can also benefit from its use.

Adoption of a just-in-time system necessitates close cooperation with suppliers. Supplier locations, production schedules, and transportation schedules must be carefully considered as all of these affect a firm's ability to obtain materials quickly and in a predictable manner—a necessary condition for using a just-in-time inventory system.

Some danger of possible failures exists in the just-in-time system. The result of out-of-stock situations when delays or mistakes occur may be interrupted production or unhappy customers. Most firms using the system maintain some safety stock to minimize difficulties of this type. Although safety stock represents a compromise of the just-in-time philosophy, it protects a firm against large or unexpected withdrawals from inventory and delays in delivery of replacement items.

Economic Order Quantity

If a firm could order merchandise or raw materials and carry inventory with no expenses other than the cost of these items, there would be no need to be concerned about what quantity to order at a given time. However, inventory costs are affected by both the cost of purchasing and the cost of carrying inventory—that is,

Total inventory costs = Total carrying costs + Total ordering costs

As we noted earlier, carrying costs include storage costs, insurance premiums, the cost of money tied up in inventory, losses due to spoilage or obsolescence, and other expenses of this type. Carrying costs increase as inventories increase in size. Ordering costs, on the other hand, include expenses associated with preparing and processing purchase orders and expenses related to receiving and inspecting the purchased items. The cost of placing an order is a fixed cost, and total ordering costs increase, therefore, as a firm purchases smaller quantities more frequently. Also, quantity discounts, if available, favour the placement of larger orders.

The **economic order quantity** is that number of items that minimizes total inventory costs. It is the point labelled EOQ in Figure 20-3. Note that it is the lowest point on the total costs curve and that it coincides with the intersection of the carrying costs and order costs curves. In cases in which sufficient information on costs is available, this point can be calculated with some precision.[5] Even when the economic order quantity cannot be calculated with precision, a firm's goal is still to avoid both high ordering costs and high carrying costs.

economic order quantity
the quantity to be purchased that minimizes total inventory costs

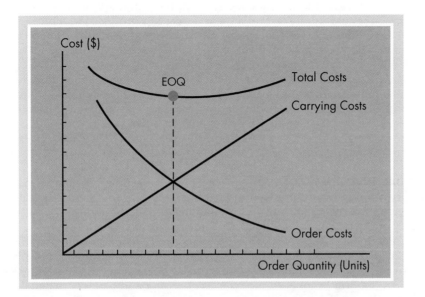

Figure 20-3

Determining the Economic Order Quantity

Many software programs are available to small businesses that wish to computerize their inventory. Using a bar-code scanner to take a physical inventory improves both the speed and the accuracy of the process.

Inventory Record-Keeping Systems

A small business needs a system for keeping tabs on its inventory—the larger the business, the greater the need. Also, since manufacturers are concerned with three broad categories of inventory (raw materials and supplies, work in process, and finished goods), their inventory records are more complex than those of wholesalers and retailers. Although some record keeping is unavoidable, small firms should emphasize simplicity in their control methods. Too much control is as wasteful as it is unnecessary.

In most small businesses, inventory records are computerized. A large variety of software programs are available for this purpose; the manager, in consultation with the firm's accounting advisers, can select the software best suited for the particular business.

physical inventory system
a system for periodically counting items in inventory

cycle counting
counting different segments of the inventory at different times during the year

PHYSICAL INVENTORY CONTROL A **physical inventory system** involves an actual count of items on hand. The counting is done in physical units such as pieces, gallons, boxes, and so on. By using this method, a firm presumably gains an accurate record of its inventory level at a given point in time. Some businesses have an annual shutdown to count everything—a complete physical inventory. Others use **cycle counting,** scheduling different segments of the inventory for counting at different times during the year. This simplifies the inventorying process and makes it less of an ordeal for the business as a whole. While most small businesses use their own employees to take a physical inventory, outside firms also provide this type of service. Some kinds of businesses—convenience stores, for example—often use these services.

In some businesses, the process of taking a physical inventory has been simplified by using computers and bar-code systems. Bar codes are the printed patterns of lines, spaces, and numerals that appear on certain products, which can be read with a hand-held wand that transmits data to a computer. Use of a bar-code system for inventory purposes benefited Gibbs/Nortac Industries of Burnaby, B.C., one of Canada's largest manufacturers of fishing tackle. With over 5,000 SKUs, or stockkeeping units, of fishing lures and related items, there is no way the company could physically count inventory. To manage the situation, the lures are housed in blisterpacks with bar codes. Without bar-coding, says general manager Malcolm Clay, "There's just no way we could have a stock of 5,000 blister cards." An added benefit of bar-coding is that it helps retailers—independents as well as chain stores—track the products that move the fastest and need to be restocked.[6]

perpetual inventory system
a system for keeping an ongoing running record of inventory

PERPETUAL INVENTORY CONTROL A **perpetual inventory system** provides an ongoing, running record of inventory items. It does not require a physical count. However, a physical count of inventory should be made periodically to ensure the accuracy of the system and to make adjustments for such factors as theft.

Records for a perpetual inventory system can be kept as computer files (see Figure 20-4) or on a card system. The records are used by routing and planning clerks to ensure an adequate supply of materials and parts to complete any given factory order. If a firm keeps accurate records of receipt and usage of materials, information on the number of units on hand will always be available. If each receipt and any withdrawal from inventory is costed, the dollar value of these units is also known.

*Comp
Perpe
System*

Item: Metal Eyelets			Maximum No. of Pairs			60,000		
			Reorder Point No. of Pairs			24,000		
			Minimum No. of Pairs			12,000		

	Receipts			Issue			Balance on Hand		
Date	Pairs	Price per Pair	Cost	Pairs	Price per Pair	Cost	Pairs	Price per Pair	Cost
Jan. 1							14,000	$.00400	$56.00
2				2,500	$.00400	$10.00	11,500	$.00400	$46.00
3	48,000	$.00420	$201.60				59,500	$.00416	247.60
3				2,000	$.00416	$ 8.32	57,500	$.00416	239.28
4				2,100	$.00416	$ 8.74	55,400	$.00416	230.54
7				2,000	$.00416	$ 8.32	53,400	$.00416	222.22

Note: Minor discrepancies in the last column are due to 5-place rounding in the preceding column.

Use of a perpetual inventory system is justifiable in both the small factory and the wholesale warehouse. Its use is particularly desirable for expensive and critical items—for example, those that could cause significant losses through theft or serious production delays.

Whatever inventory record-keeping system is used should function efficiently, thereby contributing to good overall management of the firm. Retaining customers and controlling costs are both dependent on an accurate inventory record-keeping system.

Looking Back

1 Discuss purchasing policies and the basic steps in purchasing.
- Purchasing is important because it affects quality and profitability.
- Systematic purchasing involves a series of steps constituting the purchasing cycle: receiving a purchasing requisition, locating a supply source, issuing and following up on a purchase order, and verifying receipt of the goods.
- A key decision for manufacturers is whether to make or buy components.
- In outsourcing, a small firm contracts with outside suppliers for accounting, repair, or other services.
- Other purchasing policies relate to reciprocal buying, purchase discounts, and pooling purchases.

2 Explain the factors to consider in choosing suppliers and how to maintain good relationships with suppliers.
- Careful selection of suppliers identifies those offering the best price, quality, and services.
- Paying bills promptly and dealing professionally with suppliers contribute to good relationships.
- The product quality provided by a supplier affects the product quality of the purchasing firm.
- Building working relationships with suppliers can bring benefits, such as training provided by a supplier.

3 **Identify the objectives of inventory management.**
- Inventory management helps ensure continuous operations and maximizes sales.
- Other inventory management objectives are protecting assets and minimizing inventory investment.

4 **Describe ways to control inventory costs and types of record-keeping systems used in inventory control.**
- Three categories of inventory costs are those related to purchasing, carrying inventory, and stockouts.
- ABC inventory analysis, the just-in-time inventory system, and the calculation of economic order quantities help minimize inventory costs.
- Inventory record-keeping systems include the physical inventory method and the perpetual inventory method.

New Terms and Concepts

purchasing	pooling purchases	economic order quantity
purchase requisition	ABC method	physical inventory system
purchase order	reorder point	cycle counting
reciprocal buying	safety stock	perpetual inventory system
make-or-buy decision	two-bin method	
outsourcing	just-in-time inventory system	

You Make the Call

Situation 1 Derek Johnson, owner of a small manufacturing firm, is trying to rectify the firm's thin working capital situation by carefully managing payments to major suppliers. These suppliers extend credit for 30 days, and customers are expected to pay within that time period. However, the suppliers do not automatically refuse subsequent orders when a payment is a few days late. Johnson's strategy is to delay payment of most invoices for 10 to 15 days beyond the due date. Although he is not meeting the "letter of the law," he believes that the suppliers will go along with him rather than lose future sales. This practice enables Johnson's firm to operate with sufficient inventory, avoid costly interruptions in production, and reduce the likelihood of an overdraft at the bank.

Question 1 What are the ethical implications of Johnson's payment practices?
Question 2 What impact, if any, might these practices have on the firm's supplier relationships? How serious would this impact be?

Situation 2 In a sense, a temporary-help employment agency maintains an inventory of services in the form of personnel who are awaiting assignments. Excel, a temporary-help agency, has found that its inventory tends to disappear early each day. If assignments are not readily available, its temps accept work assignments from other agencies.

Excel wants to have personnel available the moment an employer requests help. Much of the time, calls from employers come in early on the same day that help is desired. The firm faces the problem of trying to match this unpredictable demand with its inventory of temps. If an employer's request comes in at 10:00 A.M., for example, Excel often finds that its best temps have already accepted assignments through other agencies. If Excel was to guarantee work for these temps, it would incur costs for their wages on days when enough demand failed to materialize.

Question 1 How does Excel's present system compare with a just-in-time inventory system?

Question 2 Can the firm solve its problem by smoothing out demand in some way? How?

Question 3 Should the best temps be guaranteed work? How could this be arranged?

Question 4 If you were a consultant for this firm, what solution would you recommend for this problem?

Situation 3 The owner of a small food products company was confronted with an inventory control problem involving differences of opinion among her subordinates. Her accountant, with the concurrence of her general manager, had decided to "put some teeth" into the inventory control system by deducting inventory shortages from the pay of route drivers who distributed the firm's products to stores in their respective territories. Each driver was considered responsible for the inventory on his or her truck.

When the first "short" paycheques arrived, drivers were angry. Sharing their concern, their immediate supervisor, the regional manager, first went to the general manager and, getting no satisfaction there, appealed to the owner. The regional manager argued that (1) there was no question about the honesty of the drivers, (2) he had personally created the inventory control system that is being used, (3) the system is admittedly complicated and susceptible to clerical mistakes by the driver and by the office, (4) the system had never been studied by the general manager or the accountant, and (5) it is ethically wrong to make deductions from the small salaries of honest drivers for simple record-keeping errors.

Question 1 What is wrong, if anything, with the general manager's approach to making sure that drivers do not steal or act carelessly? Is some method of enforcement necessary to ensure the careful adherence to the inventory control system?

Question 2 Is it wrong to deduct shortages from drivers' paycheques when the inventory records document the shortages?

Question 3 How should the owner resolve this dispute?

DISCUSSION QUESTIONS

1. What conditions make purchasing a particularly vital function in a small business? Can the owner-manager of a small firm safely delegate purchasing authority to a subordinate? Explain.

2. Under what conditions should a small manufacturer either make component parts or buy them from others?

3. Compare the potential rewards and dangers of forward buying. Is forward buying more dangerous for a small firm or a large firm? Why?

4. What are the factors that govern a small manufacturer's selection of a supplier for a vital raw material?

5. In what ways is location a significant factor when choosing a supplier? Is the closest supplier usually the best choice?

6. Explain the following objectives of inventory management: (a) ensuring continuous operations, (b) maximizing sale, (c) protecting assets, and (d) minimizing inventory investment.

7. Suppose a small firm has excess warehouse space. What types of inventory carrying costs should be considered in deciding how much inventory to hold? How would such costs differ for a firm that does not have excessive storage space?

8. Explain and justify the use of the ABC method of inventory analysis. How would it work in an automobile repair shop?

9. What is the just-in-time inventory system? What are the advantages and disadvantages of using it in a small firm?

10. Explain the basic concept underlying the calculation of an economic order quantity.

EXPERIENTIAL EXERCISES

1. Interview an owner-manager regarding the purchasing procedures used in her or his business. Compare these procedures with the steps in the purchasing cycle outlined in this chapter.

2. Outline in detail the steps you took when making an important purchase recently—a purchase of more than $100, if possible. Compare these steps with the steps identified in this chapter as making up the purchasing cycle, and explain any differences.

3. Using the ABC inventory analysis method, classify some of your personal possessions into three categories. Include at least two items in each category.

4. Interview the manager of a bookstore about the type of inventory control system used in the store. Write a report that includes an explanation of the methods used to avoid buildup of excessive inventory and any use made of inventory turnover ratios (ratios that relate the dollar value of inventory with the volume of sales).

Exploring the

5. Consult Dun & Bradstreet's home page on the Web:
 (**http://www.dbisna.com**)
 Prepare a one-page report summarizing and evaluating the type of information offered there concerning the management of supplier relationships.

CASE 20
Mather's Heating and Air Conditioning (p. 637)

Computer-Based
Technology for Small Business

Until recently, few small businesses used computers to any real advantage. Today, many small businesses use computers extensively, depending on computer technology to make them competitive. CFM Inc. is one example.

CFM Inc., a gas fireplace manaufacturer begun in 1987, has had spectacular growth: sales reached $40 million by 1994, four times what they were in 1990. To achieve that growth, CFM invested heavily in computer-based technology. Prior to 1990, CFM operated a stand-alone CAD (computer-aided design) station; otherwise, only its accounting functions were computerized. In order to achieve their ambitious growth objectives, management had to invest in technology. "The support from the estab-

<div style="border:1px solid #000;">

Looking Ahead

After studying this chapter, you should be able to:

1 Identify basic applications of computer technology that are appropriate for small firms.

2 Describe the hardware and software components of an information-processing system.

3 Explain the role of computers in data communications.

4 Provide examples of computer-based office and production technology.

5 Outline the process for selecting the computer system best suited to a small firm's needs.

6 Discuss the ways in which computers may affect small businesses in the future.

</div>

In concept, a computer is a relatively simple device—a machine designed to follow instructions. In reality, a computer is a complex data-processing machine, vastly outperforming human beings in recording, classifying, calculating, storing, and communicating information. The widespread availability of inexpensive, powerful computer systems has made levels of automation that were once available only to large firms accessible to small firms as well.

OVERVIEW OF AVAILABLE TECHNOLOGY

1 Identify basic applications of computer technology that are appropriate for small firms.

Computer-based functions for small businesses are not limited to routine record-keeping activities. Diverse tasks such as desktop publishing, electronic communication with vendors and customers, and electronic banking are but a few of the new applications helping small businesses contain costs and improve services. The accuracy and speed of acquiring data have improved substantially with the use of computer systems. Today, more often than not, computers are playing a vital role in a small business, as Gary McWilliams of *Business Week* has described:

lished systems was simply inadequate," says Wendy Craig, a partner in the management consulting firm of Ernst & Young. "CFM could no longer manage the business with the tools it had."

Now the business's manufacturing, distribution, and financial functions are "virtually integrated." A six-figure investment in technology added an HP 9000 server, about 35 Macintoshes, and six powerbooks, along with associated hardware. The next step: linking the manufacturing machines to the CAD system. Has CFM's investment paid off? "Absolutely. We want to make sure the computerization can support the business so it can take the anticipated growth," says vice president of finance Richard Blum. "We are now confident the support is in place."

Source: Andrew Tausz, "Tapping into the Benefits of High-Tech Paraphernalia," *The Globe and Mail*, November 24, 1994, p. B23.

State-of-the-art digital technologies once available only to deep-pocketed big companies are making their way to mom-and-pop stores and garage shops. Once the last refuge of mechanical cash registers and shoe-boxed receipts, small businesses are latching onto sophisticated manufacturing, financial, and inventory management systems. Their operations are being transformed with easier-to-use software, cheap computer power, and global electronic networks. At the same time, small companies are getting a push from big businesses that have lost patience with old-fashioned ways. As a consequence, many ... small businesses are becoming as adept at exploiting technology as their bigger counterparts.[1]

Financial and Marketing Applications

Many small businesses apply computer technology for tracking financial and marketing transactions with systems such as order entry, accounts receivable, accounts payable, payroll, and inventory management. The more sophisticated computerized financial systems are integrated so that duplication of data entry is minimized. Information is entered only once, with all subsystems providing data to an accounting system that produces financial statements such as income statements and balance sheets.

Many small businesses have access to an on-line, 24-hour-a-day information service capable of providing credit information about customers. Vendors' stock availability can also be ascertained on a timely basis through such telecommunications technology. In many cases, **electronic data interchange (EDI),** the exchange of data

electronic data interchange (EDI) the exchange of data among businesses through computer links

among businesses through computer links, is replacing the manual transmission of purchase orders and sales invoices.

Operations Applications

computer-aided design (CAD)
the use of sophisticated computer programs to design new products

The manufacturing process has benefited greatly from computer technology. Powerful workstation units (personal computers with increased memory, faster processors, and high-resolution display monitors) are used in **computer-aided design (CAD)** and **computer-aided manufacturing (CAM).** Highly sophisticated CAD programs are used to prepare engineering drawings of new products, while CAM programs are used to control machines that cut, mould, and assemble products. Once requiring million-dollar investments, these types of equipment and programs are now within the reach of most small manufacturers. Both CAD and CAM are discussed in more detail later in this chapter.

computer-aided manufacturing (CAM)
the use of computer-controlled machines to manufacture products

Computer Networks

local area network (LAN)
a connected series of computers and related hardware located within a limited area

Office automation has grown dramatically with the popularity of local area networks. A **local area network (LAN)** is a connected series of computers, mainly personal computers, that are capable of communicating and sharing information within a limited geographic area, usually within one building or plant. Storage and output devices such as large magnetic disk drives and high-quality printers or plotters can be attached to the network. The capability of each personal computer on the network is enhanced by having access to the shared storage and output devices.

work group software
computer programs that help coordinate the efforts of employees working together on a project

Applications such as electronic mail (discussed in more detail later in this chapter) have become more commonplace with the spread of LANs. Office personnel are less intimidated by personal computers, which are more user-friendly than larger computers. Also used in LANs, **work group software** facilitates the coordination of several employees working on a common project. Such software is more than a simple messaging system; it allows for efficient sharing of data and decisions among team members working toward a common goal.

The Internet

The Internet has something to offer all small business owners, not just those who are technologically advanced. Firms all over the world are using the Internet. In 1994, there were about 21,700 commercial "domains"—the Internet equivalent of storefront addresses—compared with 9,000 only three years earlier. Even more impressive is the fact that 3.2 million computers around the world were connected to the Internet in 1994, and that number is expected to increase to more than 100 million by 1999.[2] Firms using the Internet are developing entirely new ways of doing business—dealing directly with suppliers, industrial customers, and, potentially, millions of individual on-line shoppers.

Once considered too difficult for small business owners to use, the Internet is a powerful and cost-effective way to communicate with clients and associates, disseminate information on products, and learn the latest about what is happening in a given field. It is quickly becoming a significant tool for smaller companies seeking to be more competitive. The effective use of the Internet is independent of firm size, which means that a small company can look like a big company on the Internet.

Two primary uses of the Internet are electronic mail (e-mail) and the Web page. E-mail is a highly effective means of communicating with others anywhere in

the world, and the message may be accompanied by a word-processing or spread-sheet file. The uses of E-mail and Web pages are illustrated by the following hypothetical scenario about how a typical day on the Internet might go:

> *With your morning coffee in hand, you start up your computer and log on to your Internet account. The prompt tells you that new e-mail (electronic mail) has arrived overnight. You select the mail from your distributor in Fredericton. She needs pricing information on the set of software modules or the new version of your accounting package. Having done the price list last week, you open the file in your word processor and "cut and paste" it directly into your reply to her. For good measure, you send a copy of the reply to your partner in Winnipeg.*
>
> *A second e-mail comes from a customer in Calgary, who is quite happy with the software but needs documentation in Spanish for his new office in Mexico. Since you don't know anyone who translates technical documents from English or French to Spanish, you post a query to the electronic discussion group **soc.culture.mexiacan.american.** Dozens, probably hundreds, of people visit discussion group each day, and it's a good bet that someone while give you a referral.*
>
> *Another message comes from a potential client in Prince George, British Columbia, who wants more information on your software's features. You respond, directing him to your corporate "Web page" which shows your logo, information about your company, and technical information on the features, options, and functionality of your software. Other features available at the click of a mouse-button are examples of various screen layouts your software uses, a price list, answers to "FAQs" or frequently asked questions, and a video, with sound, of you introducing the company and the software's features. There is also a place for people to type in messages, which are sent directly to your e-mail account. Many people have visited your site since you created it; some of them have become customers.*
>
> *It's only 8:30 and you've just finished your first coffee, yet you've done business in at least three cities already today! It's been very productive and efficient work: You've helped your distributor in Fredericton and copied your partner in Winnipeg, visited a discussion group to post an ad for a technical translator, and directed a potential customer to your Web site for information on product features.*
>
> *A friend has told you about a new survey of accounting software by the Canadian Federation of Independent Business. You access their Web site by entering **http://www.cfib.ca.** Once there you "bookmark" the site addresss so that you can return in future with only a couple of clicks of the mouse. The survey results have been added to the Web page and you click on the summary section about trends in accounting programs. Some competitors' products have been cited for new features to make them more user-friendly, and you note their Web addresses so you can check them out.*
>
> *Just for fun you check the "Dilbert" cartoon of the day at **http://www. unitedmedia.com/comics/dilbert,** getting a kick out of the exchange between the software engineer and his pointy-haired boss.*
>
> *Getting serious again, you've been looking at developing a package specifically for the environmental services industry, and wonder about federal government assistance programs to help with the development costs. Do they have a Web site on the Internet? Using your Web browser, you type in a search using "government of canada." In a few seconds a list of possible sites appears and you click on the one for the National Research Council. Almost instantly their Web page comes up, and you find information about software development assistance and who to contact in your area. You fire off a quick e-mail requesting that someone call you to discuss the help available.[3]*

So goes the morning for a small business owner who relies on the Internet as a means of communicating quickly, effectively, and cheaply. However, this description of surfing the Internet does not mention one of its other potential uses—selling.

In the past, selling a product or service electronically was a problem because of the difficulty in collecting payments. For security purposes, an electronic transaction must take place in a closed-loop system, so that a buyer's credit card information is protected from display on the Internet itself. Historically, the Internet has lacked the security features necessary to protect the credit card numbers needed for on-line shopping. However, several emerging Internet payment systems are overcoming this barrier.[4]

A small firm's failure to incorporate the Internet into its plans will soon be equivalent to not using a computer at all. The Internet is on its way to becoming an indispensable means by which small firms can reach large untapped markets and communicate with both suppliers and customers.

2 Describe the hardware and software components of an information-processing system.

COMPUTER SYSTEMS: HARDWARE AND SOFTWARE

Various types of computer systems exist for business applications, ranging from small, single-user personal computers to large multi-user systems. A computer system consists of the equipment (hardware) and the programs (software, or the instructions that control the steps the computer follows).

Types of Computers

Computers are classified into four broad categories. These categories are (1) personal computers (microcomputers), (2) minicomputers, (3) mainframe computers, and (4) supercomputers.

Many factors are involved in choosing the appropriate type of computer for a particular task. No one type is best suited for all applications; more than one type of computer can usually be used to accomplish the same result. Sometimes, the best solution is to use different types of computers linked together. For instance, a user might enter transaction data into a personal computer and then submit all of the data in a batch to a minicomputer or mainframe for processing. Using two or more computers in combination to process data to solve a problem is sometimes called **distributed processing.**

While larger companies use mainframes, and a few even have supercomputers, smaller firms generally use only personal computers and minicomputers. Thus, we will limit our discussion to these two types of hardware.

distributed processing
using two or more computers in combination to process data

personal computer (microcomputer)
a small computer used by only one person at a time

PERSONAL COMPUTERS **Personal computers (microcomputers)** are the least expensive and smallest computers. The term *personal computer* arose from the fact that the computer's operating instructions typically allow only one person at a time to use it. Personal computers can function in a stand-alone mode to enhance the productivity of one person or in a network with other personal computers.

Commercially, two large manufacturers of personal computers dominate the market—IBM and Apple. Additionally, several companies make IBM-compatible personal computers, or clones, which can use IBM-specific software. Historically, software created to be used on an IBM computer would not work on an Apple computer. However, many software producers provide versions of their programs for both types of computers. Also, Microsoft has developed user-friendly software known as Windows for IBMs and IBM compatibles that has minimized the differences between the IBM and Apple systems. Finally, IBM and Apple have jointly designed a personal computer, the Power PC, that can be used with either IBM or Apple software.

Typical software applications for a personal computer are word-processing programs for correspondence, spreadsheets for budgeting and graphs, and database

Action Report

TECHNOLOGICAL APPLICATIONS

Home-Based Entrepreneurs Increase Use of Computers

Home-based entrepreneurs are sharply expanding their use of computers and moving into increasingly sophisticated applications. Growing numbers of entrepreneurs in Canada are buying computers in order to start home-based businesses—Janis Criger of Hamilton, Ontario, is one of them.

With the birth of her two children, Criger found practising law in the traditional way "cost too much in terms of availability for your family." She left the firm in late 1991 to be at home with her two young sons, but went back part-time in 1993. While thinking about getting back into the full-time grind, she decided to break with tradition. "Law is a field that lags 50 years behind anything else," Criger says. "Lawyers have delivered a traditional model for a long, long time. It's difficult to persuade people that it can be delivered a different way."

Armed with her existing clerical skills, Criger acquired a Pentium 133 and related equipment and software, learned everything she could about computers, and decided a law practice could be run out of a computer. Not only has she succeeded but, like many people who start home-based business, she's getting more work than she expected.

For entrepreneurs such as Criger, the expanded use of technology has meant better communications with customers, increased productivity, and time savings. Criger noted, "A year ago, if somebody had asked me to come work for them, I would have jumped at it. But now I'm losing that terror of producing something that actually brings money in the door all by myself."

Source: John Levesque, "Home-Based Lawyer Makes House Calls," *The Ottawa Citizen*, October 23, 1996, p. F6.

programs for managing mailing lists. Tax preparation, financial statements, and project management are other tasks for which software applications exist.

Workstations are the most powerful personal computers. They have a special capability called multitasking, the ability to carry out more than one function at a time. For example, a secretary's workstation might need to simultaneously sort a large mailing list by postal code for bulk mailing purposes and receive an incoming facsimile (fax) transmission. More powerful operating system software gives workstations the multitasking feature.

MINICOMPUTERS A **minicomputer** affords multi-user accessibility to a common database. A small business with a high volume of credit sales requiring several clerks to enter data simultaneously in order to keep the billing and accounts receivable data current might need a minicomputer. The hardware of a minicomputer system is not very different from that of a personal computer, except that the minicomputer's memory and storage capacities are usually much larger. Each input device for a minicomputer may consist of only a keyboard and a monitor, which are connected to a common central processing unit. The operating system for a minicomputer is more complex than the same software for a personal computer. The operating system of a minicomputer must be capable of allocating processing time among simultaneous users.

Local area networks have somewhat blurred the distinction between personal computers and minicomputers. Some of the multi-user functionality of a minicomputer can be replicated by a LAN. The **throughput,** or amount of work that can

workstations
powerful personal computers able to carry out multitasking

multitasking
the ability of a computer to carry out multiple functions at one time

minicomputer
a medium-sized computer that is capable of processing data input simultaneously from a number of sources

throughput
the amount of work that can be done by a computer in a given amount of time

be done in a given amount of time, is usually higher for a correctly configured minicomputer than for a LAN. However, the overall price of the LAN may be lower. *There is always a trade-off between speed and cost when choosing a computer system.*

Both minicomputer and LAN environments usually require a high level of technical expertise on the part of the person managing the system. This requirement should be taken into consideration when evaluating the costs of alternative computer systems. Elaborate procedures may need to be implemented for such things as training and security. A minicomputer or LAN also requires formal daily backup of data (that is, a copy made and stored in another physical location) to guard against equipment malfunction or a natural disaster such as a fire. The data stored in a personal computer should be backed up as well, but the process is simpler because the volume of memory is much less for a stand-alone personal computer.

Computer Software

The **software,** or operating instructions, of a computer system can be classified as either system software or application software.

SYSTEM SOFTWARE **System software** provides instructions for the internal functioning of a computer. The most common type of system software is the **operating system,** which controls the flow of information in and out of the computer. The operating system provides a link between the hardware and a specific application program, such as a customer billing system. For personal computers, the choices are limited with regard to operating systems. An IBM or IBM-compatible personal computer uses either the Disk Operating System (DOS) or OS/2. An IBM or IBM-compatible with multitasking capability must use OS/2. However, several choices of operating systems exist for minicomputers, and especially for mainframes. The preferred operating system is based on the type of work expected of the system.

APPLICATION SOFTWARE **Application software** refers to computer programs that perform specific functions for users. It can be classified as productivity packages or customized software.

Productivity Packages Productivity packages include word-processing, spreadsheet, and database programs. With productivity packages, the user is not restricted to predefined functions but is free, within the bounds of the productivity package, to create original applications. For example, using a spreadsheet program, a small business owner might create a projected income statement in order to apply for a loan. The software might provide a template to facilitate creating the income statement. A **template** is essentially a blank form that a user simply fills with specific data.

Word-processing programs allow the user to create, edit, and print documents that include text, graphics, and even scanned photos or artwork. Correspondence and office memos, for example, can be prepared by word processing. Spellcheckers and thesauruses have greatly extended the capabilities of word-processing programs. The mail-merge application, whereby a form letter is sent to a predefined list of customers on a regular basis, is a time-saving function of such a program. Some popular word-processing programs are *WordPerfect, Microsoft Word, Microsoft Word for Windows, ClarisWorks,* Ashton-Tate's *MultiMate Advantage,* and MicroPro's *WordStar.*

A **spreadsheet program** turns the computer screen into an electronic worksheet divided into a grid of rows and columns. Applications involving calculations and graphs are best suited to a spreadsheet. Using the keyboard, the user can enter data into a **cell,** an intersection of a row and a column. These data entries can be titles, numbers, or formulas. Through these entries, applications such as budgets and loan

software
programs that provide operating instructions to a computer

system software
programs that control the internal functioning of a computer

operating system
software that controls the flow of information in and out of a computer and links hardware to application programs

application software
programs that perform specific functions for users

template
a blank, pre-programmed form that a user fills with specific data

word-processing program
application software that allows users to create, edit, and print documents that include text and graphics

spreadsheet program
application software that allows users to perform accounting and other numerical tasks on an electronic worksheet

cell
the intersection of a row and a column on a spreadsheet

schedules showing the amount of principal and interest in each payment can be prepared easily. Most spreadsheet programs have a list of powerful key words, known as *functions,* that allow for statistical and financial calculations, such as the return on an investment. "What if" scenarios can be played out in a spreadsheet to check the effect of changing assumptions in a financial analysis. Popular spreadsheet programs include *Lotus 1-2-3, Microsoft Excel,* Borland's *Quattro,* and Computer Associates' *SuperCalc.* Figure 21-1 provides an example of an electronic spreadsheet.

A **database program** is software that manages a file of related data, such as a customer list used for marketing purposes, containing a customer's name, address, date last contacted, and comments. New customers could be added, and data for existing customers could be modified easily. Mailing labels could be printed for mass mailings of advertisements. Popular database programs are Ashton-Tate's *dBase,* Symatec's *Q&A,* Borland's *Paradox,* and Microrim's *R:Base.*

database program
application software that manages a file of related data

Customized Software Programs that allow a computer to process specific business functions such as billing, general ledger accounting, accounts receivable, and accounts payable are considered **customized software.** Customized software can be either purchased from another company or created in-house. Most small businesses do not need a full-time computer programmer but might engage one on a contract basis for special software customization needs. Some customized software packages have been tailored to the specific needs of particular kinds of small businesses. A general business system for an auto supply store, for example, is quite different from a system for a dentist's office. In some cases, a software vendor can

customized software
application software designed or adapted for use by a particular company or type of business

	A	B	C	D	E	F	G
1							
2			(Company Name)				
3			Pro Forma Income Statement				
4			For Years 1–5				
5							
6	Year		1	2	3	4	5
7							Total
8	Sales	$110,000	$121,000	$133,100	$146,410	$161,051	$671,561
9							
10	Cost of Goods Sold	82,500	90,750	99,825	109,808	120,788	503,671
11							
12	Gross Profit	27,500	30,250	33,275	36,603	40,263	167,890
13							
14	Operating Expenses						
15	Salaries	14,000	14,000	15,500	15,500	17,000	76,000
16	Commissions	2,750	3,205	3,328	3,660	4,026	16,789
17	Utilities	1,375	1,513	1,664	1,830	2,013	8,395
18	Telephone	2,200	2,420	2,662	2,928	3,221	13,431
19	Depreciation	1,500	1,500	1,500	1,500	1,500	7,500
20	Travel	3,025	3,328	3,660	4,026	4,429	18,468
21	Promotion	1,375	1,513	1,664	1,830	2,013	8,395
22	Payroll taxes	980	980	1,085	1,085	1,190	5,320
23							
24	Total Expenses	27,205	28,278	31,062	32,360	35,392	154,297
25							
26	Oper. Profit Before Taxes	295	1,973	2,213	4,243	4,870	13,593
27							
28	Taxes	89	592	664	1,273	1,461	4,078
29							
30	Profit After Taxes	207	1,381	1,549	2,970	3,409	9,515

Figure 21-1

Electronic Spreadsheet

offer modifications to adapt an existing software package to meet special needs. When purchasing customized packages, a business owner should find out whether modifications are possible and who would be responsible for making them.

Customized packages for small businesses are often a comprehensive system of programs that can be used individually or in combination. Typically, they are menu-driven systems on which the user simply selects a specific option from a series of choices. Mainly concerned with tracking data about customers, employees, and assets such as inventories, these systems contain modules for payroll, order entry, billing, accounts receivable, accounts payable, general ledger accounting, and inventory management. Let's look more closely at each of these modules.

- The payroll function is often the first to be automated in a small business. A payroll program requires as input time sheets, wage rates, tax tables, and other information pertinent to calculating the salaries or wages of employees. The output of a payroll program includes paycheques or electronic transfers to employee bank accounts, updated year-to-date records detailing earnings and withholdings, and entries to the general ledger accounting system. At the end of each year, T-4 tax forms are printed for each employee.
- Order-entry programs are used for entering initial data concerning an order for merchandise or service. The ability to check against existing inventory levels to determine whether an order can be filled or a back order is necessary is part of the program. An invoice detailing information about the order is its normal output. An order-entry program will often prepare a picking ticket specifying a list of merchandise to be selected from inventory.
- Billing programs are used to collect the data necessary to compile a periodic statement sent to customers. The statement lists a customer's previous balance and any current charges or payments since the last statement was issued. A document to be returned with the payment might also be included.
- An accounts receivable program keeps track of the current amount owed to a business by its customers. The amount owed may also be aged into categories of less than 30 days, 30 to 60 days, 60 to 90 days, and over 90 days. This type of program can generate printed reports to identify customers who are not paying on a timely basis.
- An accounts payable program is used to track the amounts owed to vendors or suppliers and often to write cheques to pay the bills. Some accounts payable programs are even sophisticated enough to question whether to make an early payment to qualify for a discount in view of projected cash needs.
- A general ledger accounting program performs the bookkeeping function for a business and prepares income statements, balance sheets, and cash-flow statements as required. For just a few hundred dollars, a small business can computerize its accounting system with a general ledger program.
- An inventory management program maintains data about items in stock, including items available for sale by a distributor or component parts to be used in manufacturing. As items are received or sold (used), the quantity-on-hand amounts are adjusted. Sophisticated inventory management programs are integrated with order-entry and purchasing programs so that the quantities on hand can be adjusted automatically.[5]

telecommunications
the exchange of data between two or more computers in different geographic locations

3 Explain the role of computers in data communications.

COMMUNICATION AMONG COMPUTERS

The exchange of data between two or more computers in different geographic locations is referred to as **telecommunications.** The resulting improvement in timeliness of information plays a crucial role in effective decision-making. Speed and accuracy are increased when documents are transmitted electronically. Because of

Action Report

TECHNOLOGICAL APPLICATIONS

Paperless Office

Most small businesses are familiar with the problem of too much paper—it is expensive and makes access to data less efficient. However, a computer and bar-code technology may be the answer.

> *Wholesale food company North Douglas Distributors Ltd. of Saanich, B.C., just north of Victoria, has developed and implemented a patented system that applies bar-code labels to each arriving shipment, so it can be stored and accurately retrieved on a first-in-first-out basis. Employees use a small fleet of forklift trucks and an arsenal of handheld bar-code readers to quickly identify the products, most of which are on pallets stacked three-high.*

"We've gone from a paper-filled to a paperless and virtually error-free environment," says Nino Barbon, vice president of systems development. Tangible savings have been running at about $120,000 a year and the company has doubled sales in the past five years. There have been intangible benefits too, says Barbon. "More customers are receiving larger orders with fewer mistakes."

Source: John Twiff, "Fool-Proof Food Guide," *Canadian Business,* Productivity Issue (November 1994), p. 47.

the increased need to exchange data rapidly, computers are becoming more standardized. In the future, few computers will exist in an unconnected, stand-alone mode.

Hardware and Software Requirements

A **communications control program** is necessary to connect a microcomputer through a telephone line to another microcomputer or to a larger host computer system, such as a minicomputer or mainframe. This type of program can provide access to public information service companies such as CompuServe and Prodigy, which offer such services as e-mail, stock prices, and airline schedules with reservation options. Some of the services are included in the monthly subscription fee, while others are obtained at additional cost. Most public information services also offer electronic bulletin boards where a user can give and receive information about a specific subject.

A communications control program also allows a personal computer to perform as though it were a terminal for a larger system. This mode of communication is often referred to as **terminal emulation,** and it provides small businesses with a means of communicating with vendors that have mainframes. *Crosstalk* and Hayes's *Smartcom II* are widely used communications control programs.

Linking personal computers in a local area network (LAN) requires additional hardware and software. Each networked computer must have a special circuit card known as a **network card** in order to communicate on a LAN. At least one of the personal computers in the network must be dedicated as a **file server** to store the programs and common database that are shared by the different computers in the network. The file server is usually more powerful than the rest of the computers in

communications control program software that controls the flow of information through a telephone line between computers

terminal emulation a communication mode that allows personal computers to exchange information with mainframes

network card a circuit card required for computers on a local area network

file server the computer that stores the programs and common database for a local area network

network control program
software that provides security and controls access to a local area network

the LAN in terms of processing speed, RAM, and disk storage capacity. Special software known as a **network control program** is also stored on the file server. The network control program provides security and controls access to the network. Two popular network control programs are Novell's *NetWare* and Microsoft's *LAN Manager.*

Telecommunications Applications

client/server model
a system whereby the user's personal computer (the client) obtains data from a central computer (the server), but processing is done at the client level

The **client/server model** has gained popularity with the advent of local area networks, which are replacing minicomputer systems in many small businesses. In the conventional minicomputer environment, data and application programs are stored on a centralized system. Users log on to the centralized minicomputer and run application programs from it. When a number of users are logged on, the performance of the minicomputer can be seriously degraded. The terminal used in communicating with the minicomputer acts as a "dumb" communication device; no processing actually takes place there. In a client/server model, the user's personal computer (the client) runs or processes the application software locally, without waiting on a host computer. The client makes data requests to the server (a file server in the LAN), but the actual processing takes place at the client level. Response time and throughput can improve dramatically because the resources of a single CPU are not being divided among several users.

A major application of telecommunications technology is electronic data interchange (EDI), by which business documents such as purchase orders can be transmitted electronically rather than via such conventional means as mail or telephone. Orders are typically placed faster, and data-entry errors are reduced. Smaller inventories made possible by the speedier fulfillment of orders can also help improve profitability.[6]

telecommuting
working at home by using a computer link to the business location

Another use of telecommunications, **telecommuting,** allows employees to work at home by using a computer link. Some jobs, such as computer programming or technical writing, are well suited to telecommuting. Reduced employee fatigue (from long physical commutes) and decreased costs for office space are two of its benefits.

Internal communications are simplified in a LAN office, where each user has access to the common database and programs shared by the personal computers within the network.

OFFICE AND PRODUCTION TECHNOLOGY

4 Provide examples of computer-based office and production technology.

Many computer-based products have helped office personnel become more productive. Local area networks that allow information to be shared and other "smart" devices have significantly changed how office work gets done.

Computer-Based Office Technology

Local area networks have extended the technology of electronic mail to even the smallest businesses. **Electronic mail (e-mail)** allows users to send messages directly from one computer to another. Messages can be sent to a specific person or a pre-defined group of people. For example, a small business manager might want to send a message to only supervisory personnel. Also, computer-stored documents can be attached to the message. Most e-mail systems have an interface that works much like a simple word-processing program with a few special commands for receiving and transmitting messages.

 Voice mail is another type of technology used in office communications. It is a computerized system that captures telephone messages and stores them on a magnetic disk. On returning to the office, the user can dial a number that will play back the calls. The voice mailbox can also be accessed from a remote telephone. For an office setting without a receptionist, voice mail is an attractive alternative.

 Desktop publishing is the production of brochures, advertisements, manuals, and newsletters using a personal computer–based system. Pre-existing artwork, known as clip art, can be "pasted" electronically into documents, and photos or diagrams can be scanned and then incorporated. Desktop publishing systems can greatly reduce the need for the services of graphic artists and professional printers. Desktop publishing requires a more powerful personal computer than does routine word processing. The computer monitor should be large enough to accommodate full-page composition and, together with the software used, should give a

electronic mail (e-mail)
text messages transmitted directly from one computer to another

voice mail
telephone messages stored by a computerized system

desktop publishing
the production of high-quality printed documents on a personal computer system

Action Report

TECHNOLOGICAL APPLICATIONS

Desktop Publishing

Desktop publishing can be used to produce professional-looking brochures, newsletters, and ads.

Chris Hutcheson is one Toronto entrepreneur who is using technology to help him in his home-based business. Hutcheson has been running Idea Ltd. for nine years after deciding it was time to move on from his management training job at a major Canadian bank. To produce high-quality training-course materials for his large insurance and financial service clients, as well as promotional brochures, Hutcheson uses his Apple computer to create a competitive edge. "I do all my own desktop publishing, at a pretty high level of quality, which tends to be an advantage against some of my competitors," says Hutcheson. He also maintains client work, generic materials, correspondence, accounting, and contact information on his computer.

Source: Paul Lima, "Home Work in These Days of Downsizing," *The Toronto Star*, March 28, 1996, p. G1.

TECHNOLOGY

WYSIWYG
acronym for "what
you see is what you
get"

**facsimile (fax)
machine**
a device that trans-
mits and receives
copies of physical
documents via tele-
phone lines

fax modem
a circuit board that
allows a document
to be sent from a
computer directly to
a fax machine or
another computer

multimedia
a combination of
text, graphics,
audio, and video in
a single computer
presentation

WYSIWYG display. **WYSIWYG** stands for "what you see is what you get" and means that what appears on the monitor is what the document will look like when it is printed. A fast microprocessor is needed to rapidly update the display on the monitor when changes are made. A larger-than-normal hard disk is also required because documents that include photos or artwork take up large amounts of disk storage space. A laser printer is necessary to produce high-quality final copy, laser printers offer many different font styles and sizes, allowing for near-typeset quality.

Few businesses operate today without the services of a **facsimile (fax) machine.** A fax machine transmits and receives copies of physical documents via standard telephone lines. Most fax machines print about one to four pages per minute. A recent innovation for personal computers is a device known as a **fax modem,** which is a circuit board installed or plugged into a personal computer that allows the sender to transfer documents on a computer directly to a fax machine or to another personal computer with a fax modem. This eliminates printing the document and then feeding it into a fax machine. Incoming faxes can be stored on disk and printed later. A fax modem cannot completely replace a regular fax machine because users may still need to transfer documents that are not stored on disk.

Multimedia technology and presentation software merge text, graphics, audio, and video into a single presentation. The presentation can be viewed on a regular computer monitor or through a large-screen projection system. Multimedia presentations are popular at trade shows for promoting products or services. Such a presentation can be made interactive, with the viewer selecting different paths through the presentation. Multimedia technology is also useful in developing computer-assisted training materials. An employee can watch a video clip on a new process and then take a test to measure his or her comprehension; remedial training can then be provided for the questions missed. All of this can be done with a single multimedia presentation.

Computer-Based Production Technology

As we noted at the beginning of the chapter, many small manufacturers use computer-aided design (CAD) and computer-aided manufacturing (CAM). Used to automate the design process for new products, a CAD system consists of a powerful workstation coupled with a drawing pad or a touch-sensitive monitor activated with a light pen. A designer or engineer can draw an on-screen model of the product, which can then be rotated to provide different views. The CAD system can even be used to test the product by simulating real-world stresses and strains on the model.

In computer-aided manufacturing (CAM), computers are used in the actual manufacturing process. For example, computers may monitor temperature and pressure with sensors and automatically make adjustments based on certain guidelines, or they may control machines that cut and mould materials based on a model design. As an example of the use of CAM, robots are used in such processes as painting and welding. As another example, Gerber Garments Technology has developed computer software to be used in designing and cutting patterns for clothing manufacturers.

**material require-
ment planning
(MRP)**
controlling the
timely ordering of
production materials
by using computer
software

The manufacturing process also uses computer-based technology for **material requirement planning (MRP).** MRP systems produce a bill-of-materials document based on a firm's production schedule. This document specifies the quantity of each component needed and when it is needed. This information is then merged with inventory and purchasing data to provide the necessary materials on a timely basis. MRP systems can place orders for inventory items and minimize time wasted while waiting for critical parts to arrive.

PURCHASING AND MANAGING TECHNOLOGY

5 Outline the process for selecting the computer system best suited to a small firm's needs.

TECHNOLOGY

A small business owner-manager who is considering the use of a computer system should analyze the potential benefits, estimate the costs, and work out an appropriate plan. There are no quick and easy procedures to follow in this decision process—each business will have a unique set of requirements.

Assessing Feasibility

When considering a computer system, a small business owner-manager should first conduct a feasibility study to determine whether the firm has a sufficient workload or efficiency problem to justify the expense. The cost–benefit analysis may be difficult, but it is the most important step in the decision-making process. The analysis can be performed by the owner-manager or by an outside computer consultant. Feasibility should be assessed on both a technical basis and a cost basis. The technical feasibility will determine whether current technology exists to satisfy the firm's particular needs. The cost feasibility will ascertain whether the cost of the computer system is justified based on the potential benefits.

The feasibility study may indicate that the firm should not adopt an integrated computer system. However, with the decreased cost of computers, it is hard to imagine a small business that would not benefit from some level of automation.

Considering the Options

If the feasibility study justifies the use of a computer system, a choice must be made among several options: using a service bureau, using a time-sharing relationship, leasing a computer, or buying a computer.

SERVICE BUREAUS **Service bureaus** are firms that receive data from business customers, use their computer systems to perform the data processing required, and then return the processed information to the customers. Service bureaus charge a fixed fee for the use of their computers. For a small firm with a need to perform a single application and a lack of experience with computers, the service bureau represents a logical first choice.

Using a service bureau has several advantages. The user avoids an investment in equipment that will soon become obsolete and having to hire specially trained personnel. Some service bureaus provide guidance to make it easier for novice users to start and expand computer usage. The disadvantages of using a service bureau include slow turnaround on processed information, lack of confidentiality of the information, and difficulties in working with outsiders unfamiliar with the user's procedures.

TIME SHARING **Time sharing** allows a business to use the capabilities of an appropriate computer system without buying or leasing. A business pays a variable fee for the privilege of using the system and must have at least one terminal in order to input and receive data. The terminal is connected to the time-sharing computer over the telephone line via a modem.

Early time-sharing systems provided computer time for professionals who knew how to program a computer. Today, time sharing is more frequently used to run existing programs to process data for a company. The time-sharing option is a good first or second step for small firms that decide to computerize.

The advantages of time sharing include maintenance of control over company records, use of more sophisticated application programs, and lower installation cost. Possible disadvantages include increasing variable costs, work delays when other customers are using the system, and the need for the user to have some computer ability.

LEASING A COMPUTER Leasing a computer generally means possessing and using it without buying it. The most common leasing arrangement is the full payback lease. Usually, lease periods are fairly long (around eight years). A shorter lease period may be more expensive, but it reduces the possibility of having to stick with outdated equipment. With the rapid advances that are occurring in computer technology, some users claim that computer equipment becomes obsolete every two years!

Two advantages of leasing are access to an appropriate computer system without a large initial investment and the availability of consulting help from the leasing company's specialists. The disadvantages of leasing relate to the length of the lease period and the possibility of having to use outdated equipment. In addition, leasing a computer requires the lessee to have some personnel who are skilled in computer use.[7]

BUYING A COMPUTER The advantages of buying a computer system are that the small firm has total control of and unlimited access to the computer and that depreciation expense reduces the owner's taxable income. Although a new computer system will not save a troubled business, it can help a successful business become more successful. The disadvantages are the significant cost of buying the system, the need for trained personnel to run the programs, the cost of maintaining the hardware, and the almost inevitable obsolescence of the equipment at some future time.

For small firms that purchase a computer system, the key to success is a carefully planned approach. The following steps outline a systematic approach:

Step 1: Learn about Computers Be aware that computerization will require much time and thought. Visit other firms that are already using computers for similar applications. Ask for a vendor demonstration, and perhaps hire a consultant or

a data-processing manager with experience; at the least, put someone in charge of overseeing the process.

Step 2: Analyze the Manual System Examine all transactions that involve routine actions to find more efficient procedures, if possible. Involve as many employees as possible in analyzing the manual system because early participation by those who will use the new system will improve the chances of success. Studying in detail the areas of the business that might be computerized will help clarify computer needs. This information allows computer vendors to propose ways to computerize the company efficiently.

Step 3: Clearly Define the Expectations for the Computer System After reviewing the manual system, decide what the computer system is expected to do, immediately and for five years into the future. Be specific about the functions the computer will perform—for example, processing mailing lists, preparing payroll, controlling inventory, or analyzing sales. Possible sources of help in determining exact needs are other small businesses, computer consultants, or employees with computer experience.

Step 4: Compare Costs and Benefits It is easy to estimate the costs of current manual systems, but it is difficult to estimate the costs of computerization. Obtain estimates from several vendors, and remember to consider hidden costs, such as employee stress during the conversion.

Step 5: Establish a Timetable for Installing the Computer System Plan to install the computer system on a five-year schedule. It is best to automate the simplest manual operations first. Be sure to allow enough time for each computerized operation to be implemented and tested completely. Be aware that the transition will be slow, and be prepared to adjust the timetable from time to time as unexpected problems occur.

Step 6: Write a Tight Contract Both the purchaser and the vendor should be willing to sign a formal agreement that specifies the functions the computer system is expected to perform. The specifications should contain details rather than general summaries of expected performance. Requirements for equipment servicing should also be clearly specified, as well as what is required of the vendor before each step in the payment schedule. It is usually unwise to agree to field-test innovative equipment–it's best to purchase equipment and programs that have been working in other small businesses.

Step 7: Obtain Programs First, Then the Hardware It is important for the first-time computer buyer to look first at the programs needed, not the hardware. There are several options for obtaining the necessary programs:

- Obtain programs that are already working at similar small businesses.
- Hire a programmer to write customized programs.
- Hire a consultant who has created programs that can be adapted to serve most of the necessary functions.

An owner-manager must make the decision about which alternative is best for his or her business. Once the necessary programs are identified, the most economical hardware to run those programs can be obtained.

Step 8: Prepare Your Employees for Conversion Any employees affected by the decision to buy a computer system should be involved in the decision from the very beginning. It is common for employees to resist computerization because they feel it is a threat to their jobs. Assure employees that the change will be beneficial to the business and, consequently, to them. People who are unwilling to become involved can be moved to other departments, if possible. All employees, from top

Figure 21-2

*Resistance to
Computerization Is
Usually Short-Lived*

"I don't want to talk to a middleman . . . put
me straight through to the computer!"

From *The Wall Street Journal*—Permission, Cartoon Features Syndicate.

management to clerical workers, must support the computerization for a successful transition to take place (see Figure 21-2).

Step 9: Make the Conversion First, carefully assign the responsibilities for the conversion process. The conversion period will require overtime because daily work must continue. Second, remember to convert the manual operations one at a time. If possible, run the manual system parallel with the computer system until rough spots are ironed out. Third, be patient and remember that problems will occur. Do not plan on using the system until it is functioning effectively.

Step 10: Reap the Benefits The goal of the transition to computerized operations is to obtain the following benefits:

- More timely, accurate, economical, and extensive information
- Better organization of information
- Current information on costs and sales
- Current information on inventory levels
- Better cash control

Evaluating and Maintaining the System

After a computer system has been installed and is in use, the process of evaluation and maintenance begins. Only when the system is in actual use will most problems surface. Some problems may be corrected with updates of the software, and some-

times temporary fixes may be necessary. The software vendor or contract programmers can make the necessary program modifications. New legislation or business reorganization can also require such modifications.

TRENDS IN COMPUTER-BASED TECHNOLOGY

Discuss the ways in which computers may affect small businesses in the future.

6

Small companies are entering the information age just as the corporate world did a decade ago; the trend is irreversible. In an Arthur Andersen survey of Canadian small business owners, 32 percent said their employees use computers less than one-third of the time, while another 23 percent said their workers use them between one-third and half the time.[8]

Computer manufacturers view small business as the next great untapped market. Thomas Martin, an executive with Dell Computers, notes:

> *The smaller guys are adopting new technologies faster than our larger accounts. . . . The payoff that larger companies have already seen from effective technology use—higher productivity, quality improvements, and faster turnaround—should start kicking in for small businesses in the second half of the 1990s.*[9]

The trend suggests that the number of businesses with LANs is certain to rise in the near future as such networks become cheaper and easier to use. The increased use of telecommunications will no doubt dominate new computer applications for small businesses.

Higher levels of software integration will allow computers and software systems to "speak" to one another more easily than they can currently. For example, a single data update such as changing a customer's address will change the information in all the necessary data files. The ability to "cut and paste" information from one application to another will make computer systems more productive.

Computer networks will be used to conduct electronic meetings. In conventional meetings, some participants may feel intimidated and fail to participate. A computer network will allow anonymous participation, if desired. Research is now being conducted to determine whether any loss in meeting effectiveness occurs when participants are unable to react to the visual cues and body language that a face-to-face meeting provides.

Business presentations and employee training will benefit from the increased merging of computer and television technology in the form of multimedia software. Multimedia capabilities will allow for more varied applications in the future.

Geographic information systems (GIS) will become widely used to create "smart" maps. A small business will be able to connect a physical map with a customer database and carry out "what if" analyses, with the output in map form. Decisions about optimal shipping routes and new store locations will be improved through GIS.

geographic information systems (GIS)
programs that connect a physical map with a customer database

A 1995 Gallup survey commissioned by SyQuest Technology Inc., a maker of computer peripherals, surveyed 1,002 owners of home-based businesses. Here are some of the findings of the study:

- Nearly one-third of the businesses surveyed owned more than one computer, with about 13 percent of those having three or more computers.
- In addition to computers, a majority of the home-based businesses owned printers, modems, or fax modems. Forty percent of these home businesses owned removable data storage, and 19 percent owned scanners.
- Entrepreneurs were commonly using their computers for such functions as desktop publishing, data storage and analysis, and sales and marketing. More than 80 percent used their computers for billing and accounting.

- A majority of home-based businesses had upgraded their equipment since they first began using computers. However, only a small number of these businesses expected to make additional purchases in the next 12 months.
- Thirty percent of home-based businesses had access to the Internet, and 15 percent were networked with other users.
- Nearly 40 percent of the entrepreneurs expected to use their computers to order materials on-line. Twenty-six percent expected to be networked to other offices, and about one in five expeced to use the Internet to advertise or sell products.[10]

Given the accelerated pace of computer use, small business owners and managers must be computer-literate and able to determine which computer technology will best help their businesses in a cost-effective way—or forfeit a competitive edge in the future.

Looking Back

1 Identify basic applications of computer technology that are appropriate for small firms.
- Computer technology is used extensively in small businesses for tracking financial and marketing transactions.
- Computer-aided design (CAD) and computer-aided manufacturing (CAM) systems are widely used by small manufacturers.
- Office automation has grown dramatically with the popularity of local area networks.
- Smaller companies are exploring the different ways in which the Internet can help build and sustain business.

2 Describe the hardware and software components of an information-processing system.
- Computers are categorized as personal computers (microcomputers), minicomputers, mainframes, and supercomputers. Small firms primarily use personal computers and minicomputers.
- Customized software is used for such tasks as payroll processing, order entry, billing, accounts receivable, accounts payable, general ledger accounting, and inventory management.
- Productivity software consists of programs for word processing, spreadsheet analysis, and database management.

3 Explain the role of computers in data communications.
- Electronic data interchange (EDI) allows small businesses to place orders with vendors and to access information services.
- Telecommuting allows employees to work at home by using a computer link.

4 Provide examples of computer-based office and production technology.
- Office technology has improved through the use of e-mail, voice mail, desktop publishing, fax machines and modems, and multimedia capabilities.
- Small manufacturers have benefited from computer-aided design (CAD), computer-aided manufacturing (CAM), and material requirement planning (MRP) software.
- Multimedia technology and presentation software merge text, graphics, audio, and video into a single presentation.

5 **Outline the process for selecting the computer system best suited to a small firm's needs.**
- The process for selecting a computer system includes assessing feasibility, considering the available options, and evaluating and maintaining the system.
- The small business has several options for computerization: using a service bureau, time sharing, leasing a computer, or buying a computer.

6 **Discuss the ways in which computers may affect small businesses in the future.**
- To maintain a competitive advantage, today's small business manager needs to be computer and telecommunications literate.
- Computers will soon affect every aspect of a small company's operations, including electronic meetings, business presentations, and employee training.
- Geographic information systems will improve business decisions regarding shipping routes and potential locations for a new store or plant.

New Terms and Concepts

electronic data interchange (EDI)	system software	client/server model
computer-aided design (CAD)	operating system	telecommuting
computer-aided manufacturing (CAM)	application software	electronic mail (E-mail)
local area network (LAN)	template	voice mail
work group software	word-processing program	desktop publishing
distributed processing	spreadsheet program	WYSIWYG
personal computer (microcomputer)	cell	facsimile (fax) machine
workstations	database program	fax modem
multitasking	customized software	multimedia
minicomputer	telecommunications	material requirement planning (MRP)
throughput	communications control program	service bureaus
software	terminal emulation	time sharing
	network card	geographic information systems (GIS)
	file server	
	network control program	

You Make the Call

Situation 1 Rick's Hardware carries over 15,000 line items from over 200 vendors. A time-sharing arrangement for billing and accounts receivable is currently the only computerized operation. The only way to tell whether a particular line item is in stock is to have a clerk physically search for it. The owner-manager, Rick Moroz, believes too much inventory is not selling. Store clerks need access to current stock levels and pricing information simultaneously for handling over-the-counter sales and sales called in by outside salespeople. Moroz is considering installing an in-house computer system for the company. Several departments of the company will need access to the computer information system throughout the workday.

Question 1 What is the first step that Moroz should take in exploring further computerization?
Question 2 Discuss two types of computer systems that might be used by Rick's Hardware.
Question 3 Which type of application software, customized or productivity, would be appropriate for Rick's Hardware?

Situation 2 Rather than having separate offices, a group of eight independent insurance agents have decided to share overhead by occupying a single office complex. They plan on sharing a reception area and office equipment such as a photocopier and fax machine. Each agent has his or her own personal computer. The agents have expressed an interest in having access to a laser printer and some common insurance-related databases. They would also like access to e-mail, since they will work together with some clients.

Question 1 Explain what can be done to connect the agents' individual personal computers. What additional hardware and software will be required?

Question 2 What can the agents use as an alternative to a standard fax machine for transmitting computer-generated documents to clients?

Situation 3 Elaine Tan is a co-owner of Do Rags, Inc. The firm designs and sells headwear, clothing, and accessories for active lifestyles. Its product mix consists of ski headwear, summer headwear, and screen-printed t-shirts, which it sells to retailers. Tan believes the firm could increase its sales significantly by advertising on the Internet, but, she doesn't know how to use the Internet. In fact, her ideas have come largely from talking to a friend who spends a lot of time "surfing the Net."

Question 1 Would using the Internet be a good idea for Do Rags?

Question 2 How might Tan investigate the feasibility of using the Internet for her business?

DISCUSSION QUESTIONS

1. What is meant by the term *distributed processing?*
2. What are the advantages of multitasking?
3. What are the four categories of computer hardware?
4. What are the two types of software?
5. Give an example of the usefulness of a spreadsheet program.
6. What role does a modem play in a computer system?
7. What are the advantages of connecting personal computers in a local area network (LAN)?
8. What is EDI? How do small businesses use EDI?
9. Discuss the advantages and disadvantages of (a) service bureaus, (b) time-sharing systems, (c) leasing computers, and (d) buying computers.
10. List and discuss the steps a small business owner-manager should take when buying a computer system for the first time.

EXPERIENTIAL EXERCISES

1. Conduct a personal interview with a local small business manager who uses a computer system in his or her firm. Determine what types of hardware the business owns and why. Report your findings to the class.
2. Try to find a local small firm that does not yet use a computer. Interview the owner to determine whether she or he has ever considered computerizing the firm. Determine what reservations the owner has about purchasing a computer. Report your findings to the class.
3. Contact a local computer store owner or a salesperson representing a computer manufacturer, and ask him or her to demonstrate the hardware and software that small businesses might use. Bring copies of the sales literature to class.

4. Interview the manager of a local small firm to determine whether its computer applications are productivity packages, customized software, or both. Summarize your findings.

 CASE 21
Franklin Motors (p. 639)

Financial

PART 6

Management in the Entrepreneurial Firm

Evaluating
Financial Performance

Tony Kurz, president of Image Inks, an Oakville, Ontario industrial supplier of printing inks and blankets, echoes many entrepreneurs' sentiments when he applauds the way computer technology has revved up business productivity. Like many small-business owners, he became comfortable with computers only after lots of trial and error—"mostly error," he says. Kurz's first software purchase, in 1989, was an accounting program.

Looking Ahead

After studying this chapter, you should be able to:

1 Identify the basic requirements for an accounting system.

2 Explain two alternative accounting options.

3 Describe the purpose of and procedures related to internal control.

4 Evaluate a firm's liquidity.

5 Assess a firm's operating profitability.

6 Measure a firm's use of debt or equity financing.

7 Evaluate the rate of return earned on the owners' investment.

Managers must have accurate, meaningful, and timely information if they are to make good decisions. This is particularly true concerning financial information about a firm's operations. Experience suggests that inadequacy of the accounting system is a primary factor in small business failures. Owner-managers of small firms sometimes feel that they have less need for financial information because of their personal involvement in day-to-day operations. Such a belief is not only incorrect but also dangerously deceptive.

In this chapter, we first examine the basic ingredients of an effective accounting system. Then, we suggest how to use accounting data to draw conclusions about a firm's financial performance.

1 Identify the basic requirements for an accounting system.

ACCOUNTING ACTIVITIES IN SMALL FIRMS

Most small business owner-managers are not expert accountants—nor should they expect to be. But every one of them should know enough about the accounting process, including financial statements, to recognize which accounting methods are best for their company.

What impressed Kurz was the versatility the program brought to accounting. "Computer programs can help a small business do a job so much more professionally and economically," he says. "The result is you start to think of growth potential in bigger terms."

Source: Jennifer Low, "The Young and the Restless," *Profit: The Magazine for Canadian Entrepreneurs*, Vol. 33, No. 6 (June 1995), pp. 45, 46.

Basic Requirements for Accounting Systems

An accounting system structures the flow of financial information to develop a complete picture of a firm's financial activities. Conceivably, a few very small firms may not require formal financial statements. Most small firms, however, need at least monthly financial statements, which should be computer-generated. The benefits of using a computer in developing financial information are so great and the cost so low that it makes little sense to do otherwise.

FULFILLMENT OF ACCOUNTING OBJECTIVES

Regardless of its level of sophistication, any accounting system for a small business should accomplish the following objectives:

- Provide an accurate, thorough picture of operating results.
- Permit a quick comparison of current data with prior years' operating results and budgetary goals.
- Offer financial statements for use by management, bankers, and prospective creditors.
- Facilitate prompt filing of reports and tax returns to regulatory and tax-collecting government agencies.
- Reveal employee fraud, theft, waste, and record-keeping errors.

GENERALLY ACCEPTED ACCOUNTING PRINCIPLES

In seeking to develop and interpret financial statements, an owner-manager must remember that certain generally accepted accounting principles, or GAAPs, govern the preparation of such state-

ments. For example, the principle of *conservatism* guides accountants; thus, an accountant will typically choose the most conservative method available. For example, inventories are reported at the lower of either cost or current market value. Another principle governing the preparation of statements is *consistency*, meaning that a given item on a statement will be handled in the same way every month and every year so that comparability of the data will be assured. Also, the principle of *full disclosure* compels an accountant to insist that all liabilities be shown and all material facts be presented. This principle is intended to prevent misleading any investor who might read the firm's financial statements.

AVAILABILITY AND QUALITY OF ACCOUNTING RECORDS An accounting system provides the framework for managerial control of a firm. The effectiveness of the system basically rests on a well-designed and well-managed record-keeping system. In addition to the financial statements intended for external use with bankers and investors (the balance sheet, the income statement, and the cash-flow statement), internal accounting records should be kept. The major types of internal accounting records and the financial decisions to which they are related are as follows:

- *Accounts receivable records.* Records of receivables are vital not only for decisions on credit extension but also for accurate billing and for maintaining good customer relations. An analysis of these records will reveal the effectiveness of a firm's credit and collection policies.
- *Accounts payable records.* Records of liabilities show what the firm owes to suppliers, facilitate the taking of cash discounts, and allow payments to be made when due.
- *Inventory records.* Adequate records are essential for the control and security of inventory items. In addition, they supply information for use in purchasing, maintaining adequate stock levels, and computing turnover ratios.
- *Payroll records.* Payroll records show the total salaries paid to employees and provide a base for computing and paying payroll taxes.
- *Cash records.* Carefully maintained records showing all receipts and disbursements are necessary to safeguard cash. They provide essential information about cash flows and cash balances.
- *Fixed asset records.* Fixed asset records show the original cost of each asset and the depreciation taken to date, along with other information such as the condition of the asset.
- *Other accounting records.* Among the other accounting records that are vital to the efficient operation of a small business are the insurance register (showing all policies in force), records of leaseholds, and records of the firm's investments outside of its business.

USE OF COMPUTER SOFTWARE PACKAGES Computer software packages can be used to provide the accounting records discussed earlier. Most of the software packages include the following features:
- A chequebook that automatically calculates a firm's cash balance, prints cheques, and reconciles the account with the bank statement at month's end
- Automatic preparation of income statements, balance sheets, and cash-flow statements
- A cash budget that compares actual expenditures with budgeted expenditures
- Preparation of subsidiary journal accounts—accounts receivable, accounts payable, and other high-activity accounts

In addition, numerous software packages fulfill specialized accounting needs such as graphing, cash-flow analysis, and tax preparation. The small business owner can choose from a wide variety of useful software.

Action Report

ENTREPRENEURIAL EXPERIENCES

He Asks to Be Audited—Often

For many small firms, the use of an outside accountant cannot be justified based on the benefits received relative to the cost. But even when it may make sense, some firms will not hire an outside accountant until they feel pressure from their bankers.

Anthony Miranda, president of Protocol Telecommunications, made the decision to hire an outside accountant to perform regular audits on his company—even before he was required to do so by his banker. Miranda pays the accountant a monthly retainer of $1,000 to audit the company's annual financial statements and to supervise the preparation of the company's quarterly financial statements. "I wanted there to be no question then—or at any time—that our financial information was misstated or less than fully disclosed," he says.

"Our bankers were impressed by our decision to upgrade our financial reports without any requirements from them," Miranda recalls. "That has helped us expand our credit line as necessary."

Source: Jill Anfresky Fraser, Ed., "He Asks to Be Audited—Often," *Inc.*, Vol. 16, No. 14 (December 1994), p. 132.

There are an almost unlimited number of options in terms of accounting software that is appropriate for a small firm. However, a small group of programs are most widely used. In the September 1995 issue of *PC World*, Theresa W. Carey featured the six leaders in the entry-level category of accounting software programs. In beginning the comparisons, Carey states:

Now is the time for all you small business owners to dump that pastiche of Post-it notes, pencils, paper—and faith—you've been using to keep track of your company's finances. Today's Windows accounting programs, aimed at small businesses, without an accountant on staff, can help you do the job faster and smarter, with less jargon, more guidance, and features that make it easier to enter and use your financial data.[1]

The six programs, which range in cost between $100 and $300, are *DacEasy, Great Plains' Profit, M.Y.O.B., QuickBooks, Peachtree Accounting*, and *Simply Accounting*. While these programs have been well tested and widely used, considerable care should be taken in buying either software or hardware. The chance of acquiring computer equipment or programs that do not fit a firm's needs is still significant.

OUTSIDE ACCOUNTING SERVICES As an alternative to record keeping by an employee or a member of the owner's family, a firm may have its financial records kept by an accountant or by a bookkeeping firm or service bureau that caters to small businesses. Very small firms often find it convenient to have the same person or agency keep their books and prepare their financial statements and tax returns.

Numerous small accounting firms offer complete accounting services to small businesses. The services of such firms are usually offered at a lower cost than are those of larger accounting firms. However, larger accounting firms have begun paying closer attention to the accounting needs of small businesses. Although their fees are higher than those of the accountant down the street, discounts are usually

available. While fees are an important consideration in selecting an accountant, other major factors, such as whether the accountant has experience in the particular industry in which the entrepreneur is operating, play a large part in this decision.[2]

Mobile bookkeepers also serve small firms in some areas, bringing a mobile office that includes computer equipment to a firm's premises, where they obtain the necessary data and prepare the financial statements. Use of mobile bookkeeping can be a fast, inexpensive, and convenient approach to filling certain accounting needs.

ALTERNATIVE ACCOUNTING OPTIONS

2 Explain two alternative accounting options.

Accounting records can be kept in just about any form as long as they provide users with needed data and meet legal requirements. Very small firms have some options in selecting accounting systems and accounting methods. We examine two such accounting options—cash versus accrual accounting, and single-entry versus double-entry systems—in the following sections. These two alternatives represent only the most basic issues in developing an accounting system.

cash method of accounting (cash-basis accounting) a method of accounting that reports revenue and expenses only when cash is received or a payment is made

accrual method of accounting (accrual-basis accounting) a method of accounting that reports revenue and expenses when they are incurred

CASH VERSUS ACCRUAL ACCOUNTING The major distinction between cash and accrual accounting is the point at which a firm reports revenue and expenses. The **cash method of accounting** is easier to use and reports revenue and expenses only when cash is received or a payment is made. In contrast, with the **accrual method of accounting,** revenue and expenses are reported when they are incurred, regardless of when the cash is received or payment is made.

Revenue Canada allows only the cash method of accounting to be used by farmers and fishers, as those businesses may collect their receivables slowly and can help their cash flow by avoiding paying taxes on income not yet received. However, the cash method does not ultimately provide accurate matching of revenue and expenses. Also, the accounting principle of consistency would consider alternating between a cash method and an accrual method of accounting to be unacceptable. On the other hand, the accrual method of accounting matches revenue when earned against expenses associated with it. The accrual method, while it involves more record keeping, is preferable because it provides a more realistic measure of profitability within an accounting period.

single-entry system a chequebook system of accounting reflecting only receipts and disbursements

double-entry system a self-balancing accounting system that uses journals and ledgers

SINGLE-ENTRY VERSUS DOUBLE-ENTRY SYSTEMS A single-entry record-keeping system is still found occasionally in very small businesses. It is not, however, a system recommended for firms that are trying to grow and achieve effective financial planning. A single-entry system neither incorporates a balance sheet nor directly generates an income statement. A **single-entry system** is basically a chequebook system of receipts and disbursements.

Introductory accounting textbooks usually provide information on setting up a **double-entry system.**[3] This type of accounting system provides a self-balancing mechanism that consists of two counterbalancing entries for each transaction recorded. It also uses record-keeping journals and ledgers, which can be found in most office supply stores. However, relatively simple computerized systems that are appropriate for most small firms are currently available.

INTERNAL CONTROL

3 Describe the purpose of and procedures related to internal control.

As already noted, an effective accounting system is vital to a firm's success. Without the information provided by an accounting system, management cannot make informed decisions. However, the quality of a firm's accounting system depends on the effectiveness of internal controls that exist within the firm. **Internal control** is a

system of checks and balances that plays a key role in safeguarding a firm's assets and in enhancing the accuracy and reliability of its financial statements. The importance of internal control has long been recognized in large corporations. However, some owners of smaller companies are concerned about the cost of an internal control system or feel that such a system is not applicable to a small company. Nothing could be further from the truth.

Building internal controls within a small company is difficult but no less important than for a large company. The absence of internal controls significantly increases the chances not only of fraud and theft but also of bad decisions based on inaccurate and untimely accounting information. Effective internal controls are also necessary for an audit by independent accountants; chartered accountants are unwilling to express an opinion about a firm's financial statements if such controls are lacking.

Although a complete description of an internal control system is beyond the scope of this book, it is important to understand the concept. For example, one internal control is separation of employees' duties, so that the individual maintaining control over an asset is not the same person recording transactions in the accounting ledgers. That is, an employee who collects cash from customers should not be allowed to reconcile the bank statement. Here are some other examples of internal control:

- Identifying the various types of transactions that require the owners' authorization
- Establishing a procedure to ensure that cheques presented for signature are accompanied by complete supporting documentation
- Limiting access to accounting records
- Sending bank statements directly to the owner
- Safeguarding blank cheques
- Requiring all employees to take regular vacations so that any irregularity is likely to be revealed
- Controlling access to the computer facilities[4]

The importance of developing an effective system of internal control cannot be overemphasized. Extra effort may be needed to implement internal controls in a small company in which business procedures are informal and the segregation of duties is difficult because of the limited number of employees. Even so, it is best to try to develop such controls. An accountant may be able to assist in minimizing the problems that can result from the absence of internal controls.

internal control
a system of checks and balances that safeguards a firm's assets and enhances the accuracy and reliability of its financial statements

A working system of checks and balances is important to every business, large or small. Such a system decreases the chance of employee theft. For example, a business that uses internal controls would be sure that someone other than the cashier takes the cash deposits to the bank.

Action Report

ENTREPRENEURIAL EXPERIENCES

How Internal Controls Helped Solve Cash Flow Problems

Effective internal controls can do more than prevent fraud—they can make a firm more efficient in its operations. Bob Martin owns and manages Martin Distribution, a rapidly growing sports novelty company in its third year of operation, with 25 employees and total assets of over $3 million. Recently, although sales forecasts for the future indicate continued growth, the company experienced cash flow problems.

Martin hired a local [accountant] to study the situation. The accountant discovered the following problems:

- In the last three years, the average collection time on the firm's accounts receivable had increased from 30 days to 48 days, and the percentage of accounts receivable that were actually collected had decreased.
- Accounts receivable write-offs also increased during the same period by 67 percent.
- From the company's bank statements and deposit slips, the accountant determined that numerous deposits had been made by the company's office manager with a "less cash" notation. In addition, deposits were not being made on a regular basis.

A significant factor in the problem was a lack of internal controls. Credit policies were relaxed, cash handling was sloppy, and daily deposits were not made. To cover daily expenditures, cash was extracted from bank deposits.

The solution to the problem was relatively simple. The accountant suggested implementing several controls:

- A thorough investigation of the creditworthiness of prospective customers before extending credit
- Controls to help ensure that sales orders would not be filled without prior credit approval
- Periodic reviews of credit limits for existing customers
- Cash deposited intact on a daily basis

After approximately three months, the percentage of accounts receivable collected increased significantly. Bad debts and returns decreased, and profit margins increased. In addition, strict accountability was established for cash collections and miscellaneous daily cash expenditures.

Source: Jack D. Baker and John A. Marts, "Internal Control for Protection and Profits," *Small Business Forum,* Vol. 8, No. 2 (Fall 1990), p. 32. Adapted with permission.

ASSESSING A FIRM'S FINANCIAL PERFORMANCE

If an effective accounting system is in place, a firm's owner must determine how to use the data it generates most productively. If an owner has a good accounting system but does not use it, the owner is a little like Mark Twain's description of a person who does not read: "He who does not read is no better off than he who cannot read." We now offer a framework for interpreting financial statements that,

hopefully, will clarify such statements for those people who never took an accounting course or who have had difficulty with such a course.

Since management decisions may affect a firm positively or negatively, an owner needs to understand the financial effect that those decisions may have. Ultimately, the results of operating decisions appear in a company's financial statements.

The exact methods used to interpret financial statements can vary with the perspective of the interpreter determining what areas are emphasized. For example, a banker might assign more importance to some facts in making a loan decision than an entrepreneur would when analyzing the financial statements. But whatever perspective is taken, the issues are fundamentally the same and may be captured in the following four questions:

1. Does the company have the capacity to meet its short-term financial commitments ("short-term" meaning one year or less)?
2. Is the company producing adequate operating profits on its assets?
3. How is the company financing its assets?
4. Are the owners (stockholders) receiving an acceptable return on their equity investment?

The answers to these questions require restating selected income statement and balance sheet data in relative terms, or **financial ratios.** Only in this way can comparisons be made with other firms or industry averages and across time. Typically, we use industry averages or norms published by Statistics Canada, the Canadian Institute of Chartered Accountants (CICA), or companies such as Dun & Bradstreet and CCH Canadian Ltd., for comparison purposes. Table 22-1 shows the industry norms for the electronic parts and components industry, as published by CCH Canadian Limited, based on Statistics Canada data. Banks use financial ratios such as these in their analysis of companies seeking loans. The various sources publish the data in different formats and using different size criteria.

financial ratios restatements of selected income statement and balance sheet data in relative terms

Table 22-1

Financial Ratios for Electronic Parts and Components Industry

Current ratio	1.5
Quick ratio	1.12
Accounts receivable turnover	7.9
Inventory turnover*	4.64
Operating income return on investment	13.2
Gross margin	27.1
Operating profit margin	16.2
Fixed asset turnover	15.3
Total asset turnover	2.086
Debt/equity	1.6
Return on equity (before tax)	10.4%

*Based on cost of goods sold.

Source: Adapted from *Canadian Small Business Performance: A Financial Survey,* published by CCH Canadian Limited, Toronto, Ontario. Copyright 1992 by CCH Canadian Limited.

liquidity
a firm's ability to meet maturing debt obligations by having adequate working capital available

current ratio
a measure of a company's relative liquidity, determined by dividing current assets by current liabilities

acid-test ratio (quick ratio)
a measure of a company's relative liquidity that excludes inventories

CAN THE FIRM MEET ITS FINANCIAL COMMITMENTS?

The **liquidity** of a business is defined as the firm's ability to meet maturing debt obligations. That is, does a firm now have or will it have in the future adequate working capital to pay creditors when debts come due?

This question can be answered in two ways: (1) by comparing the firm's assets that are relatively liquid in nature with the debt coming due in the near term, or (2) by examining the timeliness with which liquid assets are being converted into cash.

MEASURING LIQUIDITY: APPROACH 1 The first approach to measuring liquidity compares cash and the assets that should be converted into cash within the year against the debt (liabilities) that is coming due and will be payable within the year. The assets here are the current assets, and the debt consists of the current liabilities in the balance sheet. Thus, the following measure, called the **current ratio,** estimates a company's relative liquidity:

$$\text{Current ratio} = \frac{\text{Current assets}}{\text{Current liabilities}}$$

Furthermore—remembering that the three primary current assets include cash, accounts receivable, and inventories—we can make this measure of liquidity more restrictive by excluding inventories, the least liquid of the current assets, in the numerator. This revised ratio is called the **acid-test ratio**, or **quick ratio**:

$$\text{Acid-test ratio} = \frac{\text{Current assets} - \text{Inventories}}{\text{Current liabilities}}$$

We can demonstrate computation of the current ratio and the acid-test ratio by returning to the financial statements for the FGD Manufacturing Company that were presented in Chapter 11. For ease of reference, the income statement and the balance sheets for the company are reproduced in Figures 22-1 and 22-2.

Figure 22-1

Income Statement for FGD Manufacturing Company for the Year Ending December 31, 1998

Sales revenue		$830,000
Cost of goods sold		540,000
Gross profit		$290,000
Operating expenses:		
Marketing expenses	$90,000	
General and administrative expenses	72,000	
Depreciation	28,000	
Total operating expenses		$190,000
Operating income		$100,000
Interest expense		20,000
Earnings before taxes		80,000
Income tax (25%)		20,000
Net income		$ 60,000

	1997	1998
Assets		
Current assets:		
Cash	$ 38,000	$ 43,000
Accounts receivable	70,000	78,000
Inventories	175,000	210,000
Prepaid expenses	12,000	14,000
Total current assets	$295,000	$345,000
Fixed assets:		
Gross plant and equipment	$760,000	$838,000
Accumulated depreciation	355,000	383,000
Net plant and equipment	$405,000	$455,000
Land	70,000	70,000
Total fixed assets	$475,000	$525,000
Other assets:		
Goodwill and patents	30,000	50,000
TOTAL ASSETS	$800,000	$920,000
Debt (Liabilities) and Equity		
Current debt:		
Accounts payable	$ 61,000	$ 76,000
Income tax payable	12,000	15,000
Accrued wages and salaries	4,000	5,000
Interest payable	2,000	4,000
Total current debt	$ 79,000	$100,000
Long-term debt:		
Long-term notes payable	146,000	200,000
Total debt	$225,000	$300,000
Common stock	$300,000	$300,000
Retained earnings	275,000	320,000
Total stockholders' equity	$575,000	$620,000
TOTAL DEBT AND EQUITY	$800,000	$920,000

Figure 22-2

Balance Sheets for FGD Manufacturing Company December 31, 1997 and December 31, 1998

Calculations of the current ratio and the acid-test ratio for 1998, as well as the corresponding industry norms or averages as would be reported by CCH Canadian, follow:

$$\text{Current ratio} = \frac{\text{Current assets}}{\text{Current liabilities}}$$

$$= \frac{\$345,000}{\$100,000} = 3.45$$

Industry norm = 1.5

$$\text{Acid-test ratio} = \frac{\text{Current assets} - \text{Inventories}}{\text{Current liabilities}}$$

$$= \frac{\$345,000 - \$210,000}{\$100,000} = 1.35$$

Industry norm = 1.12

In terms of the current ratio and the acid-test ratio, FGD Manufacturing is more liquid than the average firm in its industry. FGD has $3.45 in current assets relative to every $1 in current liabilities (debt), compared with $1.50 for a "typical" firm in the industry. The company has $1.35 in current assets less inventories per $1 of current debt, compared with the industry norm of $1.12. While both ratios indicate that the company is more liquid than the industry norm, the current ratio appears to suggest more liquidity than the acid-test ratio. Why might this be the case? Simply put, FGD has more inventories relative to current debt than do most other firms. Which ratio should be given greater weight depends on the actual liquidity of the inventories. We shall return to this question shortly.

MEASURING LIQUIDITY: APPROACH 2 The second view of liquidity examines a firm's ability to convert accounts receivable and inventory into cash on a timely basis. The conversion of accounts receivable into cash may be measured by computing how long it takes on average to collect the firm's receivables. That is, how many days of sales are outstanding in the form of accounts receivable? We answer this question by computing the **average collection period:**

average collection period
the average number of days it takes a firm to collect its accounts receivable

$$\text{Average collection period } = \frac{\text{Accounts receivable}}{\text{Daily credit sales}}$$

If we assume that all sales are credit sales, as opposed to some cash sales, the average collection period in 1998 for FGD Manufacturing is 34.3 days, compared with an industry norm of 46.2 days:

$$\text{Average collection period } = \frac{\text{Accounts receivable}}{\text{Daily credit sales}}$$

$$= \frac{\$78,000}{\$830,000 \div 365} = 34.30$$

$$\text{Industry norm } = 46.2$$

Thus, the company collects its receivables about 12 days faster than the average firm in the industry. It appears that accounts receivable are of reasonable liquidity when viewed from the perspective of the length of time required to convert receivables into cash.

We can reach the same conclusion by determining the **accounts receivable turnover,** that is, by measuring the number of times accounts receivable are "rolled over" during a year. For example, FGD Manufacturing turns its receivables over 10.64 times a year:

accounts receivable turnover
the number of times accounts receivable "roll over" during a year

$$\text{Average collection period } = \frac{\text{Accounts receivable}}{\text{Daily credit sales}}$$

$$= \frac{\$830,000}{\$78,000} = 10.64$$

$$\text{Industry norm } = 7.9$$

We can also measure the accounts receivable turnover by dividing 365 days by the average collection period: $365 \div 34.30 = 10.64$.

Whether the average collection period or the accounts receivable turnover is used, the conclusion is the same: FGD Manufacturing is better than the average firm in the industry in terms of collecting receivables.

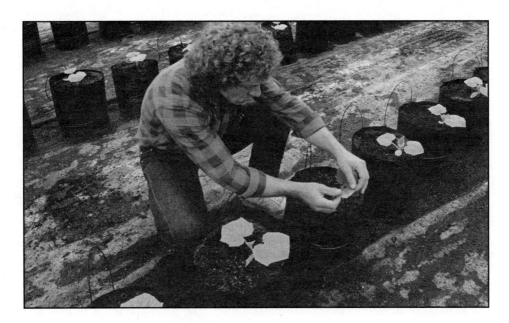

Financial ratios, such as inventory turnover, are used to measure a firm's liquidity. The frequency with which this nursery owner is able to turn over his inventory and the price he puts on his product will affect the firm's bottom line.

We now need to determine how many times FGD Manufacturing is turning over its inventories during the year. The answer provides some insight into the liquidity of FGD's inventories. The **inventory turnover** is calculated as follows:

$$\text{Inventory turnover} = \frac{\text{Cost of goods sold}}{\text{Inventory}}$$

inventory turnover
the number of times inventories "roll over" during a year

Note that sales in this ratio are shown at the company's cost, as opposed to the full market value when sold. Since the inventory (the denominator) is at cost, it is desirable to measure sales (the numerator) on a cost basis also to avoid a biased answer. (As a practical matter, however, sales are often used instead of cost of goods sold by most suppliers of industry norm data. Thus, for consistency in comparisons, it is often necessary to use the sales figure.)

The inventory turnover for FGD Manufacturing, along with the industry norm, follows:

$$\text{Inventory turnover} = \frac{\text{Cost of goods sold}}{\text{Inventory}}$$

$$= \frac{\$540,000}{\$210,000} = 2.57$$

$$\text{Industry norm} = 4.64$$

This analysis reveals a significant problem for FGD Manufacturing. The company is carrying excessive inventory, possibly even some obsolete inventory. That is, it generates only $2.57 in sales (at cost) for every $1 of inventory, compared with $4.64 in sales at cost for the average firm. It is now more obvious why the current ratio made the company look better than the acid-test ratio: FGD Manufacturing's inventory is a larger component of its current ratio than is the inventory of other firms. So, the current ratio for FGD Manufacturing is not totally comparable with the industry norm.

5 Assess a firm's operating profitability.

IS THE FIRM PRODUCING ADEQUATE OPERATING PROFITS ON ITS ASSETS?

The second question to be considered is vitally important to a firm's investors: Are operating profits—profits that will be available for distribution to all the firm's investors—sufficient relative to the total amount of assets invested? Figure 22-3 provides an overview of the computation of the rate of return on all capital invested in a firm, whether it comes from creditors or common stockholders. The total capital from various investors becomes the firm's total assets. These assets are invested for the express purpose of producing operating profits—profits that are then distributed to creditors and stockholders. A comparison of operating profits and total invested assets reveals the rate of return that is being earned on all the capital.

The profits—and, more importantly, cash flows—are then shared by each investor or investment group based on the terms of its investment agreement. Based on the amount of profits flowing to each investor, the rate of return on its respective investments can be computed.

operating income return on investment (OIROI)
a measure of operating income relative to total assets

operating income (earnings before interest and taxes)
earnings before interest and taxes

MEASURING A FIRM'S RETURN ON INVESTMENT The first step in analyzing a firm's return on investment is finding the rate of return on the total invested capital (capital from all investors)—a rate of return that is independent of how the company is financed (debt versus equity). The answer is arrived at by calculating the **operating income return on investment (OIROI),** which is measured by comparing a firm's **operating income** (earnings before interest and taxes) with its total invested capital or total assets. We compute the operating income return on investment as follows:

$$\text{Operating income return on investment} = \frac{\text{Operating income}}{\text{Total assets}}$$

Figure 22-3

Return on Invested Capital: An Overview

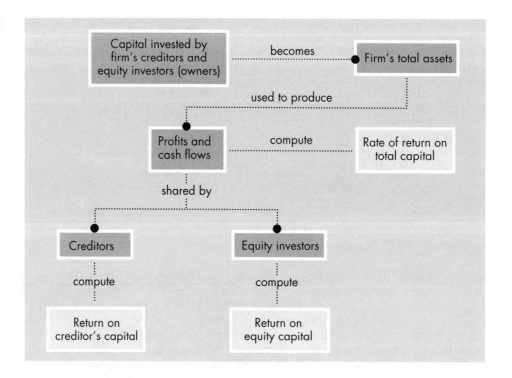

The operating income return on investment for FGD Manufacturing for 1998 and the corresponding industry norm are as follows:

$$\text{Operating income return on investment} = \frac{\text{Operating income}}{\text{Total assets}}$$

$$= \frac{\$100,000}{\$920,000} = 0.1087, \text{ or } 10.87\%$$

$$\text{Industry norm} = 13.2\%$$

It is evident that FGD Manufacturing's return on total invested capital is less than the average rate of return for the industry. For some reason, FGD's managers are generating less operating income on each dollar of assets than are their competitors.

UNDERSTANDING THE RETURN-ON-INVESTMENT RESULTS The owners of FGD Manufacturing should not be satisfied with merely knowing that they are not earning a competitive return on the firm's assets. They should also want to know *why* the return is below average. To gain more understanding, the owners could separate the operating income return on investment into two important components: the operating profit margin and the total asset turnover.

The **operating profit margin** is calculated as follows:

$$\text{Operating profit margin} = \frac{\text{Operating profits}}{\text{Sales}}$$

operating profit margin
a ratio of operating profits to sales

The operating profit margin shows how well a firm manages its income statement—that is, how well a firm manages the activities that affect its income. There are five factors, or driving forces, that affect the operating profit margin and, in turn, the operating income return on investment:

1. The number of units of product or service sold (volume)
2. The average selling price for each product or service unit (sales price)
3. The cost of manufacturing or acquiring the firm's product (cost of goods sold)
4. The ability to control general and administrative expenses (operating expenses)
5. The ability to control expenses in marketing and distributing the firm's product (operating expenses)

These influences should be apparent from analyzing the income statement and considering what is involved in determining a firm's operating profits or income.

The second component of a firm's operating income return on investment is the **total asset turnover,** which is calculated as follows:

$$\text{Total asset turnover} = \frac{\text{Sales}}{\text{Total assets}}$$

total asset turnover
a measure of the efficiency with which a firm's assets are used to generate sales

This financial ratio indicates how efficiently management is using the firm's assets to generate sales—that is, how well the firm is managing its balance sheet. If Company A can generate $3 in sales with $1 in assets compared with Company B's

$2 in sales per asset dollar, then Company A is using its assets more efficiently in generating sales. This is a major determinant in the firm's return on investment.

By taking the product of the two foregoing financial ratios, the operating income return on investment can be restated:

$$\text{Operating income return on investment} = \frac{\text{Operating profits}}{\text{Sales}} \times \frac{\text{Sales}}{\text{Total assets}}$$

or

OIROI = Operating profis × Total asset turnover

Separating the operating income return on investment into its two factors—the operating profit margin and total asset turnover—better isolates a firm's strengths and weaknesses when it is attempting to identify ways to earn a competitive rate of return on its total invested capital.

FGD Manufacturing's operating profit margin and total asset turnover can be computed as follows:

$$\text{Operating profit margin} = \frac{\text{Operating profits}}{\text{Sales}}$$

$$= \frac{\$100,000}{\$830,000} = 0.1205, \text{ or } 12.05\%$$

$$\text{Industry norm} = 16.2\%$$

$$\text{Total asset turnover} = \frac{\text{Sales}}{\text{Total assets}}$$

$$= \frac{\$830,000}{\$920,000} = 0.9022$$

$$\text{Industry norm} = 2.1$$

Then, for FGD Manufacturing,[5]

$$\begin{array}{l} \text{Operating income} \\ \text{return on investment} \end{array} = \begin{array}{l} \text{Operating} \\ \text{profits} \end{array} \times \text{Total assets}$$

or

$$\text{OIROI}_{\text{FGD}} = 0.1205 \times 0.9022$$
$$= 0.1087, \text{ or } 10.87\%$$

And, for the industry,

$$\text{OIROI}_{\text{Ind}} = 0.054 \times 2.10$$
$$= 0.113, \text{ or } 11.3\%$$

Clearly, FGD Manufacturing is competitive when it comes to managing its income statement—keeping costs and expenses in line relative to sales—as reflected by the operating profit margin. In other words, its managers are performing satisfactorily in managing the five driving forces of the operating profit margin. However, the firm's total asset turnover shows why its managers are less than competitive in terms of operating income return on investment: the firm is not using its assets efficiently—its managers are not managing the balance sheet well. FGD Manufacturing's problem is that it generates slightly less than $0.90 in sales per dollar of assets, while the competition generates $2.10 in sales per dollar of assets.

The analysis should not stop here, however. It is clear that FGD's assets are not being used efficiently, but the next question should be "Which assets are the problem?" Is this firm overinvested in all assets, or mainly in accounts receivable, inventory, or fixed assets? To answer this question, we must examine the turnover ratios for each asset. The first two ratios— accounts receivable turnover and inventory turnover—were calculated earlier. The third ratio, **fixed asset turnover,** is found by dividing sales by fixed assets. Thus, these three financial ratios are as follows:

Turnover Ratio			FGD Manufacturing	Industry Norm
Accounts receivable	=	$\dfrac{\text{Credit sales}}{\text{Accounts receivable}}$	$\dfrac{\$830{,}000}{\$78{,}000} = 10.64$	7.9
Inventory turnover	=	$\dfrac{\text{Cost of goods sold}}{\text{Inventory}}$	$\dfrac{\$540{,}000}{\$210{,}000} = 2.57$	4.64
Fixed asset turnover	=	$\dfrac{\text{Sales}}{\text{Fixed assets}}$	$\dfrac{\$830{,}000}{\$525{,}000} = 1.58$	15.3

FGD Manufacturing's problems are now clearer. The company has excessive inventories, which was evident earlier. Also, it is too heavily invested in fixed assets for the sales being produced. It appears that these two asset categories are not being managed well. Consequently, FGD Manufacturing is experiencing a lower than necessary operating income return on investment.

We have shown how to analyze a firm's ability to earn a satisfactory rate of return on its total investment capital. To this point, we have ignored the firm's financing decisions as to whether it should use debt or equity and the consequence of such decisions on the owners' return on the equity investment. The analysis must now move to how the firm finances its investments.

HOW IS THE FIRM FINANCING ITS ASSETS?

We shall return to the issue of profitability shortly. Now, however, we turn our attention to the matter of how the firm is financed. That is, are the firm's assets financed to a greater extent by debt or by equity? To answer this question, we will use two ratios (although many others could be used). First, we must determine what percentage of the firm's assets are financed by debt—including both short-term and long-term debt. (The remaining percentage must be financed by equity.) As discussed in an earlier chapter, the use of debt, or **financial leverage,** can increase a firm's return on equity, but with some risk involved. The **debt ratio** is calculated as follows:

$$\text{Debt ratio} = \frac{\text{Total debt}}{\text{Total assets}}$$

The same relationship can be stated as the **debt-equity ratio,** which is total debt divided by total equity, rather than total debt divided by total assets. Either ratio leads to the same conclusion.

For FGD Manufacturing in 1998, debt as a percentage of total assets is 33 percent, compared with an industry norm of 40 percent. The computation is as follows:

$$\text{Debt ratio} = \frac{\text{Total debt}}{\text{Total assets}}$$

$$= \frac{\$300,000}{\$920,000}$$

$$= 0.33, \text{ or } 33\%$$

$$\text{Industry norm} = 60\%$$

Thus, FGD Manufacturing uses somewhat less debt than the average firm in the industry, which means that it has less financial risk.

A second perspective on a firm's financing decisions can be gained by looking at the income statement. When a firm borrows money, it is required, at a minimum, to pay the interest on the debt. Thus, determining the amount of operating income available to pay the interest provides a firm with valuable information. Stated as a ratio, the computation shows the number of times the firm earns its interest. Thus, the **times interest earned** ratio is commonly used when examining debt position. This ratio is calculated as follows:

times interest earned
the ratio of operating income to interest charges

$$\text{Times interest earned} = \frac{\text{Operating income}}{\text{Interest expense}}$$

For FGD Manufacturing, the times interest earned ratio is

$$\text{Times interest earned} = \frac{\text{Operating income}}{\text{Interest expense}}$$

$$= \frac{\$100,000}{\$20,000}$$

$$= 5.00$$

$$\text{Industry norm} = 4.05$$

FGD Manufacturing is better able to service its interest expense than most comparable firms. Remember, however, that interest is not paid with income but with cash. Also, the firm may be required to repay some of the debt principal as well as the interest. Thus, times interest earned is only a crude measure of a firm's capacity to service its debt. Nevertheless, it gives a general indication of the firm's debt capacity.

7 Evaluate the rate of return earned on the owners' investment.

ARE THE OWNERS RECEIVING AN ADEQUATE RETURN ON THEIR INVESTMENT?

return on equity
the rate of return that owners earn on their investment

The last question looks at the accounting return on the owners' investment, or **return on equity.** We must determine whether the earnings available to the firm's owners (or stockholders) are attractive when compared with the returns of owners of similar companies in the same industry. The return on the owners' equity can be measured as follows:

$$\text{Return on equity} = \frac{\text{Net income}}{\text{total shareholders equity}}$$

The return on equity for FGD Manufacturing in 1998 and the return for the industry are as follows:

	Industry Norm
Financial Ratios/FGD Manufacturing	

Firm liquidity

$$\text{Current ratio} = \frac{\text{Current assets}}{\text{Current liabilities}} = \frac{\$345,000}{\$100,000} = 3.45 \qquad 1.50$$

$$\text{Acid-test ratio} = \frac{\text{Current assets} - \text{Inventories}}{\text{Current liabilities}} = \frac{\$345,000 - \$210,000}{\$100,000} = 1.35 \qquad 1.12$$

$$\text{Average collection period} = \frac{\text{Accounts receivable}}{\text{Daily credit sales}} = \frac{\$78,000}{\$830,000 \div 365} = 34.30 \qquad 46.2$$

$$\text{Accounts receivable turnover} = \frac{\text{Credit sales}}{\text{Accounts receivable}} = \frac{\$830,000}{\$78,000} = 10.64 \qquad 7.9$$

$$\text{Inventory turnover} = \frac{\text{Cost of goods sold}}{\text{Inventory}} = \frac{\$540,000}{\$210,000} = 2.57 \qquad 4.64$$

Operating profitability

$$\text{Operating income return on investment} = \frac{\text{Operating income}}{\text{Total assets}} = \frac{\$100,000}{\$920,000} = 10.87\% \qquad 13.20\%$$

$$\text{Operating profit margin} = \frac{\text{Operating profits}}{\text{Sales}} = \frac{\$100,000}{\$830,000} = 12.05\% \qquad 16.20\%$$

$$\text{Total asset turnover} = \frac{\text{Sales}}{\text{Total assets}} = \frac{\$830,000}{\$920,000} = 0.90 \qquad 1.20$$

$$\text{Accounts receivable turnover} = \frac{\text{Credit sales}}{\text{Accounts receivable}} = \frac{\$830,000}{\$78,000} = 10.64 \qquad 10.43$$

$$\text{Inventory turnover} = \frac{\text{Cost of goods sold}}{\text{Inventory}} = \frac{\$540,000}{\$210,000} = 2.57 \qquad 4.64$$

$$\text{Fixed asset turnover} = \frac{\text{Sales}}{\text{Fixed assets}} = \frac{\$830,000}{\$525,000} = 1.58 \qquad 2.50$$

Financing

$$\text{Debt ratio} = \frac{\text{Total debt}}{\text{Total assets}} = \frac{\$300,000}{\$920,000} = 33.61\% \qquad 40.00\%$$

$$\text{Times interest earned} = \frac{\text{Operating income}}{\text{Interest}} = \frac{\$100,000}{\$20,000} = 5.00 \qquad 4.05$$

Return on equity

$$\text{Return on equity} = \frac{\text{Net income}}{\text{total shareholders equity}} = \frac{\$60,000}{\$620,000} = 9.68\% \qquad 10.40\%$$

Figure 22-4

Financial Ratio Analysis for FGD Manufacturing Company

$$\text{Return on equity} = \frac{\text{Net income}}{\text{total shareholders equity}}$$

$$= \frac{\$60,000}{\$620,000}$$

$$= 0.0968, \text{ or } 9.68\%$$

$$\text{Industry norm} = 10.40\%$$

It appears that the owners of FGD Manufacturing are not receiving a return on their investment equivalent to that of owners of competing businesses. Why? In this case, the answer is twofold. First, FGD Manufacturing is not as profitable in its operation as its competitors. (Recall that the operating income return on investment was 10.87 percent for FGD Manufacturing, compared with 16.2 percent for the industry.) Second, the average firm in the industry uses more debt, causing the return on equity to be higher, provided, of course, that the firm is earning a return on its investments that exceeds the cost of debt (the interest rate). However, the use of debt does increase a firm's risk.[6]

Summary of Financial Ratio Analysis

To review the use of financial ratios in evaluating a company's financial position, all ratios for the FGD Manufacturing Company for 1998 are presented in Figure 22-4. The ratios are grouped by the issue being addressed: liquidity, operating profitability, financing, and owners' return on equity. Recall that two ratios are used for more than one purpose—the turnover ratios for accounts receivable and inventories. These ratios have implications for both the firm's liquidity and its profitability; thus, they are listed in both areas. Note, also, that the table shows both average collection period and accounts receivable turnover. Typically, only one of these ratios is used in analysis, since they represent different ways of measuring the same thing. Presenting the ratios together, however, provides an overview of our discussion.

Looking Back

1 Identify the basic requirements for an accounting system.
- An accounting system structures the flow of financial information to develop a complete picture of financial activities.
- The system should be objective, follow generally accepted accounting principles, and supply information on a timely basis.
- In addition to the balance sheet, income statement, and cash-flow statement, an accounting system should provide records that account for cash, accounts receivable, inventories, accounts payable, payroll, and fixed assets.

2 Explain two alternative accounting options.
- Accounting systems may use either cash or accrual methods and be structured as either single-entry or double-entry systems.
- With a cash method of accounting, transactions are recorded only when cash is received or a payment is made; the accrual method of accounting matches revenue earned against the expenses associated with it.
- A single-entry system is basically a chequebook system of receipts and disbursements supported by sales tickets and disbursement receipts; a double-entry system of accounting incorporates journals and ledgers and requires that each transaction be recorded twice.

3 Describe the purpose of and procedures related to internal control.
- Internal control refers to a system of checks and balances designed to safeguard a firm's assets and enhance the accuracy of financial statements.
- Some examples of internal control procedures are separating employees' duties, limiting access to accounting records and computer facilities, and safeguarding blank cheques.
- Building internal controls within a small business is difficult but important.

4 Evaluate a firm's liquidity.
- Liquidity is a firm's capacity to meet its short-term obligations.
- One way to measure a firm's liquidity is by comparing its liquid assets (cash, accounts receivable, and inventories) and its short-term debt, by using the current ratio or the acid-test ratio.
- A second way to measure liquidity is by determining the time it takes to convert accounts receivables and inventories into cash, by using the accounts receivable turnover and the inventory turnover.

5 Assess a firm's operating profitability.
- Operating profitability is evaluated by determining whether the firm is earning a good return on its total assets, as computed by the operating income return on investment.
- The operating income return on investment can be separated into two components—the operating profit margin and the total asset turnover—to gain more insight into the firm's operating profitability.

6 Measure a firm's use of debt or equity financing.
- Either the debt ratio or the debt–equity ratio can be used to measure how much debt a firm uses in its financing mix.
- A firm's ability to cover interest charges on its debt can be measured by the times interest earned ratio.

7 Evaluate the rate of return earned on the owners' investment.
- Owners' return on investment is measured by dividing net income by the common equity invested in the business.
- Return on equity is a function of (1) the firm's operating income return on investment less the interest paid and (2) the amount of debt used relative to the amount of equity financing.

New Terms and Concepts

cash method of accounting	acid-test ratio (quick ratio)	total asset turnover
accrual method of accounting	average collection period	fixed asset turnover
single-entry system	accounts receivable turnover	financial leverage
double-entry system	inventory turnover	debt ratio
internal control	operating income return on investment (OIROI)	debt–equity ratio
financial ratios	operating income (earnings before interest and taxes)	times interest earned
liquidity		return on equity
current ratio	operating profit margin	

You Make the Call

Situation 1 Having worked for several different businesses over the last 30 years, Mary and Matt Townsel are now in their early retirement years. To supplement their Canada Pension Plan income, they operate a newspaper delivery service that has more than 600 customers in the retirement/vacation village in which they live. Mary's major contribution to the business partnership is doing the bookkeeping. She has recently purchased a computer to assist with the accounting records and is now looking for someone to write a software program for the business.

Question 1 What types of accounting records do you believe Mary should maintain? Why?

Question 2 Will a computer benefit Mary's record-keeping task? How?

Situation 2 The following letter was written by a parent about her son:

My son was caught with his hand in the cookie jar. He has been working with me in our car dealership for the past two years, and I have been very proud of some of the ideas he has come up with to save us money and increase efficiency. Most of the other men we work with seem to respect him, not only because he's my son but because he is a talented salesman with true leadership qualities. It's because he's such a good salesman that I have allowed him to pad his expense reports. Well, I didn't exactly allow it; I simply let it go, since it didn't amount to much at first, and [I] hoped that he would eventually stop doing it. Now his expenses have gotten so inflated, our bookkeeper asked me what to do about the charges. I'm not sure how to handle this. I don't want to embarrass my son, but now that others know about it, I can't let it continue.

Source: "Confronting a Son Who Pads His Expenses," **Family Business,** Vol. 5, No. 3 (Summer 1994), p. 9.

Question 1 Given that the parent owns the business and knew what the son was doing, should the son's actions still be considered wrong?

Question 2 Do you agree with the parent's handling of this situation up to this point?

Question 3 What should the parent do now?

Question 4 What internal controls should be established to prevent padding either by the son or by others in the firm from recurring?

Situation 3 In 1996, Joe Dalton purchased the Baugh Company. Although the firm has consistently earned profits, little cash has been available for other than business needs. Before purchasing Baugh, Dalton thought that cash flows were generally equal to profits plus depreciation. However, this does not seem to be the case. The financial statements (in thousands) for the Baugh Company, 1997–1998, are presented on the next page.

The industry norms for financial ratios are given below.

Financial Ratios	Industry Norms	Financial Ratios	Industry Norms
Current ratio	2.50	Operating profit margin	8.0%
Acid-test ratio	1.50	Total asset turnover	2.00
Average collection period	30.00	Fixed asset turnover	7.00
Inventory turnover	6.00	Debt-equity ratio	1.00
		Times interest earned	5.00
Operating income return on investment	16.0%	Return on equity	14.0%

Balance Sheet
(in thousands)

	1997	1998
Assets		
Current assets:		
Cash	$ 8	$ 10
Accounts receivable	15	20
Inventory	22	25
Total current assets	$45	$ 55
Fixed assets:		
Gross plant and equipment	$50	$ 55
Accumulated depreciation	15	20
Total fixed assets	$35	$ 35
Other assets	12	10
TOTAL ASSETS	$92	$100
Debt (Liabilities) and Equity		
Current debt:		
Accounts payable	$10	$ 12
Accruals	7	8
Short-term notes	5	5
Total current debt	$22	$ 25
Long-term debt	15	15
Total debt	$37	$ 40
Equity	55	60
TOTAL DEBT AND EQUITY	$92	$100

Income Statement, 1996
(in thousands)

Sales revenue		$175
Cost of goods sold		105
Gross profit		$ 70
Operating expenses:		
Marketing expenses	$26	
General and administrative expenses	20	
Depreciation	5	
Total operating expenses		$ 51
Operating income		$ 19
Interest expense		3
Earnings before taxes		$ 16
Income tax		8
Net income		$ 8

Question 1 Why doesn't Dalton have cash for personal needs? (As part of your analysis, develop a cash-flow statement as discussed in Chapter 11.)

Question 2 Evaluate the Baugh Company's financial performance given the financial ratios for the industry.

DISCUSSION QUESTIONS

1. Explain the accounting concept that income is realized when earned, whether or not it has been received in cash.
2. Should entrepreneurs have an outside specialist set up an accounting system for their startups or do it themselves? Why?
3. What are the major types of records required in a sound accounting system?
4. What are the major advantages of a double-entry accounting system over a single-entry system?
5. What is liquidity? Differentiate between the two approaches to measuring liquidity given in this chapter.
6. Explain the following ratios:
 a. Operating profit margin
 b. Total asset turnover
 c. Times interest earned
7. What is the relationship among these ratios: operating income return on investment, operating profit margin, and total asset turnover?
8. What is the difference between using operating profit and using net income when calculating a firm's return on investment?
9. What is financial leverage? When should it be used and when should it be avoided? Why?
10. What determines a firm's return on equity?

EXPERIENTIAL EXERCISES

1. Interview a local CA who consults with small firms about his or her experiences with small business accounting systems. Report to the class on the levels of accounting knowledge the CA's clients appear to possess.
2. Contact several very small businesses and explain your interest in their accounting systems. Report to the class on their level of sophistication, such as whether they use a single-entry system, a computer, or an outside professional.
3. Find out whether your public or university library subscribes to a financial service that provides industry financial ratios. Ask for Statistics Canada or Dun & Bradstreet. If the library does not subscribe to either of these two services, ask whether it subscribes to another financial service that provides industry norms. When you find a source, select an industry and bring a copy of the ratios to class to discuss the information.
4. Locate a small company in your community that will allow you to use its financial statements to perform a financial ratio analysis. You will need to decide on the industry that best represents the firm's business for comparative data and then find the norms in the library. Also, you may need to promise confidentiality to the company's owners by changing all names on statements.

CASE 22

Printing Express (p. 641)

Working-Capital
Management and Capital Budgeting

One important task of working-capital management is monitoring the flow of cash into and out of the firm. Mistakes in cash management can be as damaging as declining sales volume and can sometimes force a business to close its doors.

Dannburg Floor Coverings of Calgary, Alberta, has experienced major cash-flow problems. Branching out from the 13-year-old flagship store in Calgary, Dannburg opened stores in Vernon, Kelowna, Abbotsford, and Richmond, B.C., as well as one in Edmonton, Alberta. The last two were in struggling markets and caused a cash drain that nearly sunk the business.

"We owned them 100 percent with an investment of $300,000 in each branch. The Calgary store's working capital was financing these two divi-

Looking Ahead

After studying this chapter, you should be able to:

1 Describe the working-capital cycle of a small business.

2 Identify the important issues in managing a firm's cash flows.

3 Explain the key issues in managing accounts receivable, inventory, and accounts payable.

4 Discuss the techniques commonly used in making capital budgeting decisions.

5 Determine the appropriate cost of capital to be used in discounted cash-flow techniques.

6 Describe the capital budgeting practices of small firms.

In Chapter 22, we suggested that an owner needs to manage the firm's income statement carefully, which requires managing expenses relative to the firm's level of sales. Owners and managers must also effectively administer the firm's balance sheet by managing both working-capital investments and long-term investments. In this chapter, we will consider the investment decisions of a firm. We will first discuss managing working capital—that is, managing short-term assets and liabilities—and then present the process for making decisions on long-term investments, such as those for equipment and buildings.

THE WORKING-CAPITAL CYCLE

1 Describe the working-capital cycle of a small business.

Ask the owner of a small company about financial management and you will hear about the joys and tribulations of managing cash, accounts receivable, inventories, and accounts payable. **Working-capital management**—managing short-term assets (current assets) and short-term sources of financing (current liabilities)—is extremely important to most small firms. A perfectly good business opportunity can be destroyed by ineffectively managing a firm's short-term assets and liabilities.

sions and they were under Calgary's banking line—that was our mistake," says president Chris Boehm.

With the drain forcing the company to the brink of bankruptcy, Boehm closed the two money-losing stores, sold a 50 percent interest to the managers of the B.C. stores, negotiated a reprieve from the bank, and raised $250,000 in equity through a private placement. It took well over six months, but Dannburg was able to survive, a little smaller, but with supplier and bank relations intact. Says Boehm, "I never want to go through that again. I guess what I've learned is to be happy in the market you know best. Don't grow too quickly, and if you do grow have someone in place that has a vested financial interest in the branch they will be managing."

Source: Marty Hope, "Every Day Was a Test," *Calgary Herald*, May 13,1996, p. C1.

It's the lifeblood of business, the high-octane fluid that courses through the enterprise, kindling dreams, fueling growth and providing the energy needed to maintain a company's forward momentum. It is hard to come by, difficult to track, and has the maddening habit of leaking away just when it's needed most.

The substance in question is, of course, cash, also known as working capital. It is an obsession with every businessperson, from the fledgling entrepreneur who desperately needs it to jump start an idea, to the proprietor of a multi-million-dollar company who wants to expand production.[1]

Thus, the key issue in working-capital management is to avoid running out of cash. And understanding how to manage cash requires knowledge of the working-capital cycle.

Net working capital consists primarily of three assets—cash, accounts receivable, and inventories—and two sources of short-term debt—accounts payable and accruals.[2] A firm's **working-capital cycle** is the flow of resources through these accounts as part of the firm's day-to-day operations. The steps in a firm's working-capital cycle are as follows:

1. Purchase or produce inventory for sale, which increases accounts payable—assuming the purchase is a credit purchase—and increases inventories on hand.
2. *a.* Sell the inventory for cash, which increases cash, or
 b. Sell the inventory on credit, which increases accounts receivable.
3. *a.* Pay the accounts payable, which decreases accounts payable and decreases cash.
 b. Pay operating expenses and taxes, which decreases cash.

working-capital management
managing current assets and current liabilities

net working capital
the sum of a firm's current assets (cash, accounts receivable, and inventories) less current liabilities (accounts payable and accruals)

working-capital cycle
the daily flow of resources through a firm's working-capital accounts

Figure 23-1

Working-Capital Cycle

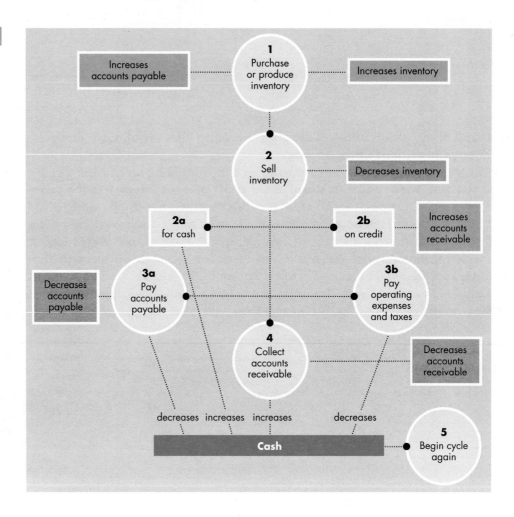

4. Collect the accounts receivable when due, which decreases accounts receivable and increases cash.
5. Begin the cycle again.

Figure 23-1 shows this cycle graphically.

 Depending on the industry, the working-capital cycle may be long or short. For example, it is short and repeated quickly in the grocery business and is longer and repeated more slowly in a car dealership.

Timing and Size of Working-Capital Investments

It is imperative that owners of small companies understand the working-capital cycle in terms of both the timing of investments and the size of the investment required, such as the amount invested in inventories and accounts receivable. Failure to understand these relationships underlies many of the financial problems of small companies.

Figure 23-2 shows the chronological sequence of a hypothetical working-capital cycle. The time line reflects the order in which events unfold, beginning with investing in inventories and ending with collecting accounts receivable. The key dates in the figure are represented as follows:

Day *a:* Inventory is ordered in anticipation of future sales.
Day *b:* Inventory is received.
Day *c:* Inventory is sold on credit.
Day *d:* Accounts payable come due and are paid.
Day *e:* Accounts receivable are collected.

The investing and financing implications of the working-capital cycle reflected in Figure 23-2 are as follows:

- Money is invested in inventory from day *b* to day *c.*
- The supplier provides financing for the inventories from day *b* to day *d.*
- Money is invested in accounts receivable from day *c* to day *e.*
- Financing of the firm's investment in accounts receivable must be provided from day *d* to day *e.* This time span, called the **cash conversion period,** represents the number of days required to complete the working-capital cycle, ending with the conversion of accounts receivable into cash. During this period, the firm no longer has the benefit of financing (accounts payable) provided by the supplier. The longer this period lasts, the greater the potential cash-flow problems for the firm.

cash conversion period
the number of days required to convert paid-for inventories and accounts receivable into cash

Examples of Working-Capital Management

Figure 23-3 offers two examples of working-capital management by companies with contrasting working-capital cycles: Pokey, Inc. and Quick Turn Company. On August 15, both companies buy inventory that they receive on August 31, but the similarity ends there. Pokey, Inc. must pay its supplier for the inventory on September 30, before eventually reselling it on October 15. It collects from its customers on November 30. As you can see, the company must pay for the inventory two months prior to collecting from its customers. The company's cash conversion period—the time required to convert the paid-for inventories and accounts receivable into cash—is 60 days. The com-

Figure 23-2

Working-Capital Time Line

Source: Terry S. Maness and John T. Zietlow, *Short-Term Financial Management* (New York: West Publishing, 1993), p. 14.

Action Report

ENTREPRENEURIAL EXPERIENCES

The Cash-Flow Quagmire

Managing working capital, especially cash flow, is a critically important task in most small firms. Mary Baechler, co-founder and president of Racing Strollers, a $5 million company, learned to manage cash flow the hard way. When the firm started in 1984, its management systems were simple. Rapid growth initially masked the working-capital problems that were developing. Baechler explains her response when she was confronted by cash-flow trouble:

I took a statement home and spent a Saturday reading it, every line, the way I used to. I wanted to throw up. We'd had a record year. We'd hit all our profit goals. All our employees had worked their hearts out, and they had done everything we had asked them to do. And we had fallen off the cliff.

We needed to raise money and quickly. And while I was looking outside, the money was on the inside. [I] hired an outside consultant, [and] he asked me, "Why are you trying to raise money?" My reply, "I have to." "No, you don't," he said. "Why don't you collect what's owed you?"

None of us thought to look where we should have gone first: accounts receivable. A couple hundred thousand dollars were late, and no one had had the time to collect them. So we brought back a former employee whose specialty was collection, and she went to work. We had money coming in quicker than I could have put a deal together.

Source: Mary Baechler, "The Cash-Flow Quagmire," *Inc.*, Vol. 16, No. 10 (October 1994), pp. 25, 26.

pany's managers must find a way to finance this investment in inventories and accounts receivable, or they will have to deal with cash-flow problems. Furthermore, although increased sales should produce higher profits, they will compound the cash-flow problem.

Now consider Quick Turn Company's working-capital cycle in the bottom portion of Figure 23-3. Compared with Pokey, Inc., Quick Turn Company has an enviable working-capital position. By the time Quick Turn must pay for its inventory purchases (October 31), it has sold its product (September 30) and collected from its customers (October 31). Thus, there is no cash conversion period, because the supplier is essentially financing Quick Turn's working-capital needs.

To gain an even better understanding of the working-capital cycle, let's look again at Pokey, Inc. In addition to the working-capital time line shown for Pokey in Figure 23-3, consider the following information about the firm:

- Pokey, Inc. is a new company, having started operations in July with $300 in long-term debt and $700 in common stock.
- On August 15, the firm's managers ordered $500 in inventory, which was received on August 31 (per Figure 23-3). The supplier allowed Pokey 30 days from the time the inventory was received to pay for the purchase; thus, inventories and accounts payable both increased by $500 when the inventory was received.

Figure 23-3

Working-Capital Time Lines for Pokey, Inc. and Quick Turn Company

- On September 30, Pokey paid for the inventory; both cash and accounts payable decreased by $500.
- On October 15, the merchandise was sold on credit for $900; sales (in the income statement) and accounts receivable increased by that amount.
- During the month of October, the firm incurred operating expenses (selling and administrative expenses) in the amount of $250, to be paid in early November; thus, operating expenses (in the income statement) and accrued expenses increased by $250. (An additional $25 in accrued expenses resulted from accruing the taxes owed on the firm's earnings.)
- Also in October, the firm's accountants recorded $50 in depreciation expense, meaning that accumulated depreciation on the balance sheet increased to $50.
- In early November, the accrued expenses were paid, which resulted in a $250 decrease in cash along with an equal decrease in accrued expenses. At the end of November, the accounts receivable were collected, yielding a $900 increase in cash and a $900 decrease in accounts receivable.

(Note: None of the events in October affected the firm's cash balance.)

Figure 23-4 shows the consequences of the foregoing events on Pokey's monthly balance sheets—changes are highlighted for emphasis. Except for changes in retained earnings and taxes payable, the changes for each month can be traced directly to the events that transpired. As a result of the firm's activities, Pokey, Inc.

reported $75 in profits for the period. The income statement for the period ending November 30 would appear as follows (disregarding any interest expense incurred on outstanding debt and assuming an income tax rate of 25 percent):

Sales revenue		$900
Cost of goods sold		500
Gross profit		$400
Operating expenses:		
Cash	$250	
Depreciation	50	
Total operating expenses		$300
Operating income		$100
Income tax (25%)		25
Net income		$ 75

The $75 in profits is therefore reflected as retained earnings in the balance sheet to make the figures balance. Also, the $25 in taxes shown in the income statement results in taxes payable of $25 in the balance sheet in October and November.

The data in Figure 23-4 point to a serious problem—the negative effect of the transactions on Pokey's cash balances. Although the business was profitable, Pokey ran out of cash in September and October (–$100) and didn't recover until November, when the receivables were collected. This 60-day cash conversion period represents a critical time when the company must find another source of financing if it is to survive.

The somewhat contrived examples of Pokey and Quick Turn make an important point. The owner of a small company must understand the working-capital cycle of his or her firm. The fundamental lesson of these examples has been expressed succinctly by one practitioner: "Get your customers to pay you as soon as possible (preferably in advance). Get your vendors to let you take your sweet time paying them (preferably within several months)."[3]

Understanding the working-capital cycle provides a basis for examining the primary components of working-capital management: cash, accounts receivable, inventory, and accounts payable.

Figure 23-4

End-of-Month Balance Sheets for Pokey, Inc.

	July	August	September	October	November
Cash	$ 400	$ 400	–$ 100	–$ 100	$ 550
Accounts receivable	0	0	0	900	0
Inventory	0	500	500	0	0
Fixed assets	600	600	600	600	600
Accumulated depreciation	0	0	0	-50	–50
TOTAL ASSETS	$1,000	$1,500	$1,000	$1,350	$1,100
Accounts payable	$ 0	$ 500	$ 0	$ 0	$ 0
Accrued wages and salaries	0	0	0	250	0
Taxes payable	0	0	0	25	25
Long-term debt	300	300	300	300	300
Common stock	700	700	700	700	700
Retained earnings	0	0	0	75	75
TOTAL DEBT AND EQUITY	$1,000	$1,500	$1,000	$1,350	$1,100

MANAGING CASH FLOW

2 Identify the important issues in managing a firm's cash flows.

It should be clear to you by now that the core of working-capital management consists of monitoring cash flow. Cash is constantly moving through a healthy business. It flows in as customers pay for products or services, and it flows out as payments are made to suppliers. The typically uneven nature of cash inflows and outflows makes it imperative that they be properly understood and regulated.

The Nature of Cash Flows

A firm's net cash flow may be determined quite simply by examining its bank account. Monthly cash deposits less cheques written during the same period equal a firm's net cash flow. If deposits for a month add up to $100,000 and cheques total $80,000, the firm has a net positive cash flow of $20,000. The cash balance at the end of the month is $20,000 higher than it was at the beginning of the month. Figure 23-5 graphically represents the flow of cash through a business; it includes not only the cash flows that arise as part of the firm's working-capital cycle (shown in Figure 23-1), but other cash flows as well, such as those from purchasing fixed assets and paying dividends. More specifically, the blue dots in Figure 23-5 reflect the inflows and outflows of cash that relate to the working-capital cycle, while the black dots represent other, longer-term cash flows.

In calculating net cash flows, it is necessary to distinguish between sales revenue and cash receipts. They are seldom the same. Revenue is recorded at the time a sale is made but does not affect cash at that time unless the sale is a cash sale. Cash receipts, on the other hand, are recorded when money actually flows into the firm, often a month or two after the sale. Similarly, it is necessary to distinguish between expenses and disbursements. Expenses occur when materials, labour, or other items are used. Payments (disbursements) for these expense items may be made later, when cheques are issued.

Figure 23-5

Flow of Cash through a Business

Net Cash Flow and Net Profit

In view of the characteristics just noted, it should come as no surprise that net cash flow and net profit are different. Net cash flow is the difference between cash inflows and outflows. Net profit, in contrast, is the difference between revenue and expenses. Failure to understand this distinction can play havoc with a small firm's financial well-being.

One reason for the difference is the uneven timing of cash disbursements and the expensing of those disbursements. For example, the merchandise purchased by a retail store may be paid for (a cash disbursement) before it is sold (when it becomes recognized as a cost of goods sold). On the other hand, labour may be used (an expense) before a paycheque is written (a cash disbursement). In the case of a major cash outlay for building or equipment, the disbursement shows up immediately as a cash outflow. However, it is recognized as an expense only as the building or equipment is depreciated over a period of years.

Similarly, the uneven timing of sales revenue and cash receipts occurs because of the extension of credit. When a sale is made, the transaction is recorded as revenue; the cash receipt is recorded when payment for the account receivable is received 30 or 60 days later. We observed this fact earlier as part of the working-capital cycle.

Furthermore, some cash receipts are not revenue and never become revenue. When a firm borrows money from a bank, for example, it receives cash without receiving revenue. When the principal is repaid to the bank some months later, cash is disbursed; however, no expense is recorded, because the firm is merely returning money that was borrowed. Any interest on the loan that was paid to the bank would, of course, constitute both an expense and a cash disbursement.

It is imperative that small firms manage cash flows as carefully as they manage revenue, expenses, and profits. Otherwise, they may find themselves insolvent while showing handsome paper profits. More businesses fail because of a lack of cash than because of a lack of profits.

Customers use credit much as businesses do—to delay cash payment until the last possible moment. Most small businesses today extend some form of credit to their customers, increasing the importance of cash-flow management.

Action Report

ENTREPRENEURIAL EXPERIENCES

Profits but No Cash

A manager needs to monitor both profits and cash flow. Otherwise, the company's chequing account may run dry at the same time its income statement is showing a profit.

The president of a small manufacturing company made the mistake of concentrating exclusively on the firm's monthly profit-and-loss statements—statements that showed profits of $5,000 on sales of $100,000. He assumed that cash balances would not be a problem. However, after the president received a call from an irate creditor who had not been paid, he discovered that his company had, indeed, held up payment on a number of bills because of a cash shortage. Concentration on the income statement alone had led to neglect of cash-flow analysis and to the embarrassing surprise that the company's sales dollars had not made it to the bank in time to pay the bills.

Source: Ron D. Richardson, "Managing Your Company's Cash," *Nation's Business*, Vol. 74, No. 11 (November 1986), pp. 52–54.

The Growth Trap

Some firms experience rapid growth in sales volume while their income statement may simultaneously reflect growing profits. However, rapid growth in sales and profits may be hazardous to the firm's cash. A **growth trap** can occur because growth tends to soak up additional cash.

growth trap
a cash shortage resulting from rapid growth

Inventory, for example, must be expanded as sales volume increases; additional dollars must be expended for merchandise or raw materials to accommodate the higher level of sales. Similarly, accounts receivable must be expanded proportionally to meet the increased sales volume. Obviously, a growing, profitable business can quickly find itself in a financial bind—growing profitably, while going broke at the bank.

The growth problem is particularly acute for small firms. Quite simply, it is easier to increase a small firm's sales by 50 percent than those of a large firm. This fact, combined with the difficulty a small firm may have in obtaining funds externally, highlights the detrimental effect that the growth trap can have on small businesses unless cash is managed carefully.

Cash Budgeting

Cash budgets are tools for managing cash flow. They differ in a number of ways from income statements. Income statements take items into consideration before they affect cash—for example, expenses that have been incurred but not yet paid and income that has been earned but not yet received. In contrast, cash budgets are concerned specifically with dollars as they are received and paid out.

cash budget
a planning document concerned specifically with the receipt and payment of dollars

By using a cash budget, an entrepreneur can predict and plan the cash flow of a business. No single planning document is more important in the life of a small company, either for avoiding cash-flow problems when cash runs short or for anticipating short-term investment opportunities if excess cash becomes available.

To better understand the process of preparing a cash budget, let's consider the example of the Carriles Corporation, a manufacturer of cartons. Its owner, Catalina Carriles, wishes to develop a monthly cash budget for the next quarter (July–September) and has made the following forecasts.

- Historical and predicted sales are as follows:

Historical Sales		*Predicted Sales*	
April	$ 80,000	July	$130,000
May	100,000	August	130,000
June	120,000	September	120,000
		October	100,000

- Of the firm's sales dollars, 40 percent is collected in the month of sale, 30 percent one month after the sale, and the remaining 30 percent two months after the sale.
- Inventory is purchased one month before the sales month and is paid for in the month it is sold. Purchases equal 80 percent of projected sales for the next month.
- Cash expenses have been estimated for wages and salaries, rent, utilities, and tax payments, all of which are reflected in the cash budget.
- The firm's beginning cash balance for the budget period is $5,000. This amount should be maintained as a minimum cash balance.
- The firm has an $80,000 line of credit with its bank at an interest rate of 12% annually. The interest owed is to be paid monthly.
- Interest on a $40,000 bank note (with the principal due in December) is payable at an 8 percent annual rate for the three-month period ending in September.

Based on the information above, Carriles has used a computer spreadsheet to prepare a monthly cash budget for the three-month period ending September 30. Figure 23-6 shows the results of her computations, which involved the following steps:

1. Determine the amount of collections each month, based on the projected collection patterns.
2. Estimate the amount and timing of the following cash disbursements:
 a. Inventory purchases and payments. The amounts of the purchases are shown in the boxed area of the table, with payments being made one month later.
 b. Rent, wages, taxes, utilities, and interest on the long-term note.
 c. The interest to be paid on any outstanding short-term borrowing. For example, the table shows that for the month of July Carriles would need to borrow $10,600 to prevent the firm's cash balance from falling below the $5,000 acceptable minimum. Assume that the money will be borrowed at the end of July and that the interest will be payable at the end of August. The amount of the interest in August is $106, or 1 percent of the $10,600 cumulative short-term debt outstanding at the end of July.
3. Calculate the net change in cash (cash receipts less cash disbursements).

	May	June	July	August	September
Monthly sales	$100,000	$120,000	$130,000	$130,000	$120,000
Cash receipts		40%			
Cash sales for month			$ 52,000	$ 52,000	$ 48,000
1 month after sale		30%	36,000	39,000	39,000
2 months after sale	30%		30,000	36,000	39,000
Step 1 Total collections			$118,000	$127,000	$126,000
Purchases (80% of sales)		$104,000	$104,000	$ 96,000	$ 80,000
Cash disbursements					
Step 2a Payments on purchases			$104,000	$104,000	$ 96,000
Rent			3,000	3,000	3,000
Wages and salaries			18,000	18,000	16,000
Step 2b Tax prepayment			1,000		
Utilities (2% of sales)			2,600	2,600	2,400
Interest on long-term note					800
Step 2c Short-term interest					
(1% of short-term debt)				106	113
Total cash disbursements			$128,600	$127,706	$118,313
Step 3 Net change in cash			−$ 10,600	−$ 706	$ 7,687
Step 4 Beginning cash balance			5,000	5,000	5,000
Step 5 Cash balance before borrowing			−$ 5,600	$ 4,294	$ 12,687
Step 6 Short-term borrowing (payments)			10,600	706	−$ 7,687
Ending cash balance			$ 5,000	$ 5,000	$ 5,000
Step 7 Cumulative short-term borrowing			$ 10,600	$ 11,306	$ 3,619

Figure 23-6

Carriles Corporation Three-Month Cash Budget for July–September

4. Determine the beginning cash balance (ending cash balance from the prior month).
5. Compute the cash balance before short-term borrowing (net change in cash for the month plus the cash balance at the beginning of the month).
6. Calculate the short-term borrowing or repayment—the amount borrowed if there is a cash shortfall for the month or the amount repaid on any short-term debt outstanding.
7. Compute the cumulative amount of short-term debt outstanding, which also determines the amount of interest to be paid in the following month.

As you can see, the company does not achieve a positive cash flow until September. Short-term borrowing must be arranged, therefore, in both July and August. By preparing a cash budget, Carriles can anticipate these needs and avoid any nasty surprises that might otherwise occur.

When a small business has idle funds, the cash should be invested. The cash budget anticipates such occasions. If unexpected excess funds are generated, they should also be used to take advantage of the many short-term investment opportunities that are available. Term deposits are the most common means of putting excess cash to work for a small firm, but other short-term investments, such as Government of Canada treasury bills, can also be used.

3 **Explain the key issues in managing accounts receivable, inventory, and accounts payable.**

MANAGING ACCOUNTS RECEIVABLE

Chapter 14 discussed the extension of credit by small firms and the managing and collecting of accounts receivable. This section considers the impact of credit decisions on working capital and particularly on cash flow. The most important factor in managing cash well within a small firm is the ability to collect accounts receivable quickly.

How Accounts Receivable Affect Cash

Granting credit to customers, although primarily a marketing decision, directly affects a firm's cash account. By selling on credit and thus allowing customers to delay payment, the selling firm delays the inflow of cash.

The total amount of customers' credit balances is carried on the balance sheet as accounts receivable—one of the firm's current assets. Of all noncash assets, accounts receivable are closest to becoming cash. Sometimes called "near cash," accounts receivable are typically collected and become cash within 30 to 60 days.

The Life Cycle of Receivables

The receivables cycle begins with a credit sale. In most businesses, an invoice is then prepared and mailed to the purchaser. When the invoice is received, the purchaser processes it, prepares a cheque, and mails the cheque in payment to the seller.

Under ideal circumstances, each of these steps occurs in a timely manner. Obviously, delays can occur at any stage of this process. Some delays result from inefficiencies within the selling firm. One small business owner found that the shipping clerk was batching invoices before sending them to the office for processing, delaying the preparation and mailing of invoices to customers. Of course, this practice also postponed the day on which the customers' money was received and deposited in the bank so that it could be used to pay bills. John Convoy, a cash-flow consultant and former treasurer of several small firms, explains it this way: "Most overdue receivables are unpaid because of problems in a company's organization. Your cash-flow system is vulnerable at points where information gets transferred—between salespeople, operations departments, accounting clerks—because errors disrupt your ability to get paid promptly."[4]

Credit management policies, practices, and procedures affect the life cycle of receivables and the flow of cash from them. It is important for small business owners, when establishing credit policies, to consider cash-flow requirements as well as the need to stimulate sales. A key goal of every company should be to minimize the average time it takes customers to pay their bills. By streamlining administrative procedures, a company can speed up the task of sending out bills, thereby generating cash faster. Here are some examples of credit management practices that can have a positive effect on a company's cash flow:

- Minimize the time between shipping, invoicing, and sending notices on billings.
- Review previous credit experiences to determine impediments to cash flow, such as continuing to extend credit to slow-paying or delinquent customers.
- Provide incentives for prompt payment by granting cash discounts or charging interest on delinquent accounts.
- Age accounts receivable on a monthly or even a weekly basis to identify quickly any delinquent accounts.

- Use the most effective methods for collecting overdue accounts. For example, prompt phone calls to overdue accounts can improve collections considerably.
- Use direct deposit, or electronic funds transfer, whereby your suppliers electronically transfer the funds from their bank account into yours. This eliminates the two or three days when "the cheque is in the mail."

Accounts-Receivable Financing

Some small businesses can speed up the cash flow from accounts receivable by borrowing against them. By financing receivables, they can often secure the use of their money 30 to 60 days earlier than would be possible otherwise. Although this practice was once concentrated largely in the garment business, it has expanded to many other types of small businesses, such as manufacturers, food processors, distributors, home building suppliers, and temporary employment agencies. Such financing is provided by commercial finance companies and by some banks.

Two types of accounts-receivable financing are possible. The first type uses a firm's **pledged accounts receivable** as collateral for a loan. Payments received from customers are forwarded to the lending institution to pay off the loan. In the second type of financing, a business sells its accounts receivable to a finance company, a practice known as **factoring.** The finance company thereby assumes the bad-debt risk associated with receivables it buys.

The obvious advantage of accounts-receivable financing is the immediate cash flow it provides for firms that have limited working capital. As a secondary benefit, the volume of borrowing can quickly be expanded proportionally to match a firm's growth in sales and accounts receivable.

A drawback to this type of financing is its high finance cost. Interest rates typically run several points above the prime interest rate, and factors charge a fee to compensate them for their credit-investigation activities and for the risk that customers may default in payment. Another weakness is that pledging accounts receivable may limit a firm's ability to borrow from a bank by removing a prime asset from its available collateral.

pledged accounts receivable
accounts receivable used as collateral for a loan

factoring
obtaining cash by selling accounts receivable to another firm

MANAGING INVENTORY

Inventory is a "necessary evil" in the financial management system. It is necessary because supply and demand cannot be managed to coincide precisely with day-to-day operations. It is an evil because it ties up funds that could be used to produce profits.

Freeing Cash by Reducing Inventory

Inventory is a bigger problem for some small businesses than for others. The inventory of many service firms, for example, consists of only a few supplies. A manufacturer, on the other hand, has several inventories: raw materials, work in process, and finished goods. Also, retailers and wholesalers, especially those with high inventory turnover rates such as those in grocery distribution, are continually involved in solving inventory-management problems.

Inventory management can be a complex and disheartening task for small business owners. Computerizing the inventory system of small bookstores frees up capital that can then be used for catalogues and other sales initiatives.

For example, the owners of one bookstore simply ordered the books they expected to sell, no matter how long the books remained on the shelves. Eventually, spurred by their banker and a shortage of available working capital, they developed a new computerized inventory system and came to recognize inventory as a double-edged sword. By ordering in small batches and tracking sales closely, they were able to increase inventory turnover by nearly 50 percent, which released capital for more productive uses.[5]

Chapter 20 discussed several ideas related to purchasing and inventory management that are designed to minimize inventory carrying costs and processing costs. The emphasis in this section is on practices that will minimize average inventory levels, thereby releasing funds for other applications. The correct minimum level of inventory is the level needed to maintain desired production schedules or a required level of customer service. A concerted effort to manage inventory can trim inventory excess and pay handsome dividends. For example, a Saanichton, B.C., flower farm tightened its inventory control with the use of bar-code technology and freed up about $100,000 in capital.[6]

Monitoring Inventory

One of the first steps in managing inventory is to discover what's in inventory and how long it's been there. Too often, items are purchased, warehoused, and essentially forgotten. A yearly inventory for accounting purposes is inadequate for good inventory control. Items that are slow movers may sit in a retailer's inventory beyond the time when markdowns should have been applied.

Computers can provide assistance in inventory identification and control. The use of physical inventories may still be required, but only to supplement the computerized system.

Controlling Stockpiling

Some small business managers tend to overbuy inventory for several reasons. First, an entrepreneur's enthusiasm may forecast greater demand than is realistic. Second, personalizing the business–customer relationship may motivate a manager

to stock everything customers want. Third, a price-conscious manager may overly subscribe to a vendor's appeal to: "buy now—prices are going up."

Stockpiling is not bad per se. Improperly managed and uncontrolled stockpiling may, however, greatly increase inventory carrying costs and place a heavy drain on the funds of a small business. Managers must therefore exercise restraint in this area.

MANAGING ACCOUNTS PAYABLE

Cash-flow management and accounts-payable management are intertwined. As long as a payable is outstanding, the buying firm can keep cash equal to that amount in its own chequing account. When payment is made, however, that firm's cash account is reduced accordingly.

Although payables are legal obligations, they can be paid at various times or even renegotiated in some cases. Therefore, managing accounts payable hinges on negotiation and timing.

Negotiation

Any business is subject to emergency situations and may find it necessary to request a postponement of its payable obligations from its creditors. Usually, creditors will cooperate in working out a solution because they want the firm to succeed.

Timing

The saying "Buy now, pay later" is the motto of many entrepreneurs. By buying on credit, a small business is using creditors' funds to supply short-term cash needs. The longer creditors' funds can be borrowed, the better. Payment, therefore, should be delayed as long as acceptable under the agreement.

Typically, accounts payable (trade credit) involves payment terms that include a cash discount. With trade-discount terms, paying later may be inappropriate. For example, terms of 3/10, net 30 offer a 3 percent potential discount. Table 23-1 shows the possible settlement costs over the credit period of 30 days. Note that for a $20,000 purchase, a settlement of only $19,400 is required if payment is made within the first 10 days ($20,000 less the 3 percent discount of $600). Between day 11 and day 30, the full settlement of $20,000 is required. After 30 days, the settlement cost may exceed the original amount, as late-payment fees are added.

The timing question then becomes "Should the account be paid on day 10 or day 30?" There is little reason to pay $19,400 on days 1 through 9 when the same

Timetable (days after invoice date)	Settlement Costs for a $20,000 Purchase (terms: 3/10, net 30)
Day 1 through 10	$19,400
Day 11 through 30	$20,000
Day 31 and thereafter	$20,000 + possible late penalty and deterioration in credit standing

Table 23-1

An Accounts-Payable Timetable

amount will settle the account on day 10. Likewise, if payment is to be made after day 10, it makes sense to wait until day 30 to pay $20,000.

By paying on the last day of the discount period, the buyer saves the amount of the discount offered. The other alternative of paying on day 30 allows the buyer to use the seller's money for an additional 20 days by foregoing the discount. As Table 23-1 shows, the buyer can use the seller's $19,400 for 20 days at a cost of $600. The annualized interest rate can be calculated as follows:

$$\text{Annualized rate} = \frac{\text{Days in year}}{\text{Net period} - \text{Cash discount period}} \times \frac{\text{Cash discount \%}}{100 - \text{Cash discount \%}}$$

$$= \frac{365}{30 - 10} \times \frac{3}{100 - 3}$$

$$= 18.25 \times 0.030928$$

$$= 0.564, \text{ or } 56.4\%$$

By failing to take a discount, a business typically pays a high rate for using a supplier's money—56.4 percent per annum in this case. Payment on day 10 appears to be the most logical choice. Recall, however, that the payment also affects cash flow. If funds are extremely short, a small firm may have to pay on the last possible day in order to avoid an overdraft at the bank.

We now shift the discussion from managing a firm's working capital to managing its long-term assets—equipment and plant—or what is called capital budgeting.

CAPITAL BUDGETING

Discuss the techniques commonly used in making capital budgeting decisions.

capital budgeting analysis
an analytical method that helps managers make decisions about long-term investments

Capital budgeting analysis helps managers make decisions about long-term investments. In developing a new product line, for example, a firm needs to expand its manufacturing capabilities and to buy the inventory required to make the product. That is, it makes investments today with an expectation of receiving profits or cash flows in the future, possibly over 10 or 20 years.

Some capital budgeting decisions that might be made by a small company include the following:

- Develop and introduce a new product that shows promise but requires additional study and improvement.
- Replace a company's delivery trucks with newer models.
- Expand sales activity into a new territory.
- Construct a new building.
- Hire several additional salespeople to intensify selling in the existing market.

Although the owner of a small business does not make long-term investment decisions frequently, capital budgeting is still important. Correct investment decisions will add value to the firm. A wrong capital budgeting decision, on the other hand, may prove fatal to a small firm.

Capital Budgeting Techniques

Three techniques for making capital budgeting decisions are considered here. They all attempt to answer one general question: Do the future benefits from an investment exceed the cost of making the investment? However, each of the techniques

answers this question by focusing on a different specific question. The techniques and the specific question each addresses can be stated as follows:

1. *Accounting return on investment.* How many dollars in average profits are generated per dollar of average investment?
2. *Payback period.* How long will it take to recover the original investment outlay?
3. *Discounted cash flow.* How does the present value of future benefits from the investment compare with the investment outlay?

Three simple rules are used in judging the merits of an investment. Although these may seem trite, the rules state in simple terms the best thinking about the attractiveness of an investment.
1. The investor prefers more cash rather than less cash.
2. The investor prefers cash sooner rather than later.
3. The investor prefers less risk rather than more risk.

ACCOUNTING RETURN ON INVESTMENT A small firm invests to earn profits. The **accounting return on investment technique** compares the average annual after-tax profits a firm expects to receive with the average book value of the investment.

<div style="float:right; width:30%;">

accounting return on investment technique
a technique that evaluates a capital expenditure by comparing the average annual after-tax profits with the average book value of an investment
</div>

$$\text{Accounting return on investment} = \frac{\text{Average annual after-tax profits per year}}{\text{Average book value of the investment}}$$

The average annual after-tax profits can be estimated by adding the after-tax profits expected over the life of the project and dividing by the number of years the project is expected to last. The average book value of an investment equals the average of the initial outlay and the estimated final project salvage value. To make an accept–reject decision, the owner compares the calculated return with a minimum acceptable return, which is usually based on past experience.

To illustrate the use of the accounting return on investment, assume that you are contemplating buying a piece of equipment for $10,000 and depreciating it over four years to a book value of zero (it will have no salvage value). Further assume that you expect the investment to generate after-tax profits each year as follows:

Year	After-Tax Profits
1	$1,000
2	2,000
3	2,500
4	3,000

The accounting return on the proposed investment is calculated as follows:

$$\text{Accounting return on investment} = \frac{\dfrac{(\$1,000 + \$2,000 + \$2,500 + \$3,000)}{4}}{\dfrac{(\$10,000 + \$0)}{2}}$$

$$= \frac{\$2,125}{\$5,000} = 0.425, \text{ or } 42.5\%$$

For most people, a 42.5 percent profit rate would seem outstanding. Assuming the calculated accounting return on investment of 42.5 percent exceeds your minimum acceptable return, you will accept the project. If not, you will reject the investment, provided, of course, that you have confidence in the technique.

Although the accounting return on investment is easy to calculate, it has two major shortcomings. First, it is based on *accounting profits* rather than *actual cash flows received*. An investor should be more interested in the future cash produced by the investment than in the reported profits. Second, the accounting return technique ignores the time value of money. Thus, although it is a popular technique, the accounting return on investment fails to satisfy any of the three rules already mentioned concerning the investor's preference for receiving more cash sooner with less risk.

payback period technique
a capital budgeting technique that measures how long it will take to recover the initial cash outlay of an investment

PAYBACK PERIOD The **payback period technique,** as its name suggests, measures how long it will take to recover the initial cash outlay of an investment. It deals with cash flows as opposed to accounting profits. The merits of any project are judged on whether the initial investment outlay can be recovered in less time than some maximum acceptable payback period. For example, an owner may not want to invest in any project that requires more than five years to recoup the investment. Assume that the owner is studying an investment in equipment with an expected life of 10 years. The investment outlay will be $15,000, with depreciation of the cost of the equipment on a straight-line basis, or $1,500 per year. If the owner makes the investment, the annual after-tax profits can be estimated as follows:

Years	After-Tax Profits
1–2	$1,000
3–6	2,000
7–10	2,500

To determine the after-tax cash flows from the investment, the owner would merely add back the depreciation of $1,500 each year to the profit. The reason for adding the depreciation to the profit is that it was deducted when the profits were calculated (as an accounting entry), even though it was not a cash outflow. The results, then, would be as follows:

Years	After-Tax Cash Flows
1–2	$2,500
3–6	3,500
7–10	4,000

By the end of the second year, the owner will have recovered $5,000 of the investment outlay ($2,500 per year). By the end of the fourth year, another $7,000, or $12,000 in total, will have been recouped. The additional $3,000 can be recovered in the fifth year, when $3,500 is expected. Thus, it will take 4.86 years [4 years + ($3,000 ÷ $3,500)] to recover the investment. If the maximum acceptable payback is more than 4.86 years, the owner will accept the investment.

Many managers and owners of companies use the payback technique in evaluating investment decisions. Although it uses cash flows rather than accounting profits, the payback period technique has two significant weaknesses. First, it does not consider the time value of money (cash is preferred sooner rather than later). Second, it fails to consider the cash flows received after the payback period (more cash is preferred, rather than less).

DISCOUNTED CASH FLOW Managers can avoid the deficiencies of the accounting return on investment and payback period techniques by using discounted cash-flow analysis. Discounted cash-flow techniques take into consideration the fact that cash today is more valuable than cash received one year from now (time value of money). For example, interest can be earned on cash that can be invested immediately; this is not true for cash to be received later.

The **discounted cash-flow (DCF)** techniques compare the present value of future cash flows with the investment outlay. Such an analysis may take the form of either of two methods: net present value or internal rate of return.

The **net present value (NPV)** method estimates the current value of future cash flows from the investment less the initial investment outlay. To find the present value of the expected future cash flows to be received, we discount them back to the present at the firm's cost of capital, where the cost of capital is equal to the investors' required rate of return. If the net present value of the investment is positive (that is, if the present value of future cash flows discounted at the return rate required to satisfy the firm's investors exceeds the initial outlay), the project is acceptable.

The **internal rate of return (IRR)** method estimates the rate of return that can be expected from a contemplated investment. For the investment outlay to be attractive, the internal rate of return must exceed the firm's cost of capital—the return rate required to satisfy the firm's investors.

The use of DCF techniques is explained and illustrated in Appendix 23B at the end of this chapter. (Appendix 23A will familiarize you with the concept and application of time value of money.)

We have presented several approaches for evaluating investment opportunities. Discounted cash-flow techniques can generally be trusted to provide a more reliable basis for decisions than does the accounting return on investment or the payback period. However, use of DCF techniques requires determining the appropriate discount rate. The discount rate—often called the cost of capital or, more precisely, the weighted cost of capital—is an issue that deserves careful attention.

Determining a Firm's Cost of Capital

The **cost of capital** is the rate of return a firm must earn on its investments in order to satisfy its creditors and its owners. An investment with an internal rate of return below the cost of capital—a rate of return that is less than what creditors and owners require—will decrease the value of the firm and the owner's equity value. An investment with an expected rate of return above the cost of capital, on the other hand, will increase the owner's equity value. Although determining a firm's cost of capital is extremely important for effective financial management, few small business owners are aware of the concept, much less able to estimate their firm's cost of capital.

MEASURING COST OF CAPITAL Calculation of a firm's cost of capital is based on the opportunity cost concept. An **opportunity cost** is the rate of return an owner could earn on another investment with similar risk. For example, a small business owner contemplating expanding would want to know the rate of return that could be earned elsewhere with the same amount of risk. If the owner could earn a 15 percent return on the money by investing it elsewhere, then the expansion investment should not be made unless it is expected to earn at least 15 percent. The 15 percent rate of return is the opportunity cost of the money and, therefore, should be the cost of capital for the firm's equity investors.

The cost of capital should be adjusted to reflect all permanent sources of finance, including debt and ownership equity. That is, a **weighted cost of capital** is needed. For example, assume that a firm expects to finance future investments with 40 percent debt and 60 percent equity. Further assume that the opportunity cost of funds supplied by debt holders (that is, the current interest rate) is 10 percent. However, since the interest paid by the firm is tax deductible and the firm's tax rate is 25 percent, the after-tax cost of the money is only 7.5 percent $[0.10 \times (1 - 0.25)]$ $\times 100$. If the opportunity cost of capital for the owners is thought to be 18 percent, the firm's weighted cost of capital is 13.8 percent:

discounted cash-flow (DCF) technique
a capital budgeting technique that compares the present value of future cash flows with the investment outlay

net present value (NPV)
the current value of future cash flows less the initial investment outlay

internal rate of return (IRR)
the rate of return expected from an investment

Determine the appropriate cost of capital
5 to be used in discounted cash flow techniques.

cost of capital
the rate of return required to satisfy a firm's creditors and owners

opportunity cost
the rate of return that could be earned on another investment with similar risk

weighted cost of capital
the cost of capital adjusted to reflect the relative costs of debt and equity financing

Action Report

GLOBAL OPPORTUNITIES

Deciding on a Capital Investment

In Southeast Asia, a woman who marries into a Chinese family becomes an integral part of that family and usually lives with other family members. If the family owns a business, she is expected to work in the firm. Such was the case for Sirikarn Saksripanith, a Thai woman who married Sittichai Saksripanith, a member of a Chinese family that owned a ceramics manufacturing firm.

After working for the firm for a time, Sirikarn began making suggestions for improvements, but her ideas were seldom implemented. She eventually decided that she was prepared to operate her own plant. So, she and her husband approached his parents to indicate their desire to break away from the family business. Even though this meant that they would be in direct competition with Sittichai's family, the parents not only gave their blessing but provided the land for the new facility. With the land as collateral, Sirikarn borrowed money to build the plant. The new firm was successful almost at the outset. She then considered building a second plant. Her financial projections for the new plant are shown below in baht (18 baht equals 1 Canadian dollar).

Monthly Pro Forma Income Statement		*Projected Initial Investment*	
Sales revenue	3,404,000	Land	6,333,333
Cost of goods sold	2,375,000	Plant	15,927,778
Gross profit	1,029,000	Ceramic oven	5,555,555
Operation expenses:	158,000	Other ceramic equipment	11,347,222
Depreciation	296,064	Office equipment	694,444
Operating income	574,936	Other office equipment	1,597,222
Interest expense	277,778	Equipment installation	1,388,888
Earnings before taxes	297,158	Other startup expenses	4,166,667
Income taxes	89,097	Total investment outlay	47,011,109
Monthly net income	208,061		

Sirikarn used the accounting rate of return—income relative to the size of the investment—to decide whether to invest. Based on her projections, the decision was made to build the plant. Her bank helped with the financing, and she began construction in 1995. By year's end, the plant was in full operation.

At the time of her evaluation, Sirikarn did not know about the net present value method of analysis—a technique that she later wished she had used.

Source: Personal interview with Sirikarn Saksripanith in Lampang, Thailand, August 1995.

	Weight	*Cost*	*Weighted Cost*
Debt	40%	7.5%	3.0%
Equity	60%	18.0%	10.8%
Total	100%		13.8%

The 13.8 percent rate becomes the discount rate used in present value analysis, assuming that future investments will be financed on average by 40 percent debt

and 60 percent equity and that the riskiness of the future investments will be similar to the riskiness of the firm's existing assets.

The greatest difficulty in measuring a company's weighted cost of capital is estimating the cost of owners' equity. Debt holders receive their rate of return mostly through the interest paid to them by the company, and the cost estimation is relatively straightforward. The required return for the owners is another matter, however. Although some of their expected returns are in the form of dividends received, most are derived from the increase in the firm's value, or what is generally called capital gains.

In measuring the cost of equity for a large, publicly traded company, an analyst uses market data to estimate the owners' required rate of return. However, since a small firm is owned either by a family or by a specific small group of investors, the owners' required rates of return can be determined by direct inquiry. As long as the owners are informed about competitive rates in the marketplace, they can set the required rate of return.

USING THE COST OF DEBT AS AN INVESTMENT CRITERION The weighted cost of capital may be fine in theory, but what if a company could borrow the entire amount needed for an investment in a new product line? Is it really necessary to use the weighted cost of capital, or can the decision simply be based on the cost of the debt providing the funding?

Consider the Poling Corporation. The firm's owners believe they could earn a 14 percent rate of return by purchasing $50,000 in new equipment to expand the business. Although the firm tries to maintain a capital structure with equal amounts of debt and equity, it can borrow the entire $50,000 from the bank at an interest rate of 12 percent. Any time the return on the investment is greater than the cost of the debt financing, using debt will increase a firm's net income. In this case, the expected return on investment is 14 percent and the cost of debt financing is 12 percent. The increase in net income comes from the use of **favourable financial leverage,** investing at a rate of return that exceeds the interest rate on borrowed money.

favourable financial leverage benefit gained by investing at a rate of return that exceeds the interest rate on a loan

The owners of the firm have also estimated the required rate of return for their funds to be 18 percent. However, since Poling can finance the purchase totally by debt, the owners have decided to make the investment and finance it by borrowing the money from the bank at 12 percent.

The following year, Poling's owners find another investment opportunity costing $50,000, but with an expected internal rate of return of 17 percent—better than the previous year's 14 percent. However, when they approach the bank for financing, they find it unwilling to lend the company any more money. In the words of the banker, "Poling has used up all of its debt capacity." Before the bank will agree to fund any more loans, the owners must either contribute more of their own money in the form of common equity or find some new investors to invest in the business. However, since the investment does not meet the owners' required rate of return of 18 percent, they believe there is no other option than to reject the investment.

What is the moral of the story for Poling? Intuitively, we know that Poling's owners made a mistake. Making the investment in the first year denied the firm the opportunity to make a better decision in the second year.

A more general conclusion is that a firm should never use a single cost of financing as the criterion for making capital budgeting decisions. When a firm uses debt, it implicitly uses up some of its debt capacity for future investments; only when it complements the use of debt with equity will it be able to continue to use more debt in the future. Thus, business owners should always use a weighted cost of capital that recognizes the need to blend equity with debt over time.

6 Describe the capital budgeting practices of small firms.

CAPITAL BUDGETING PRACTICES OF SMALL FIRMS

A 1963 study of capital budgeting practices in small firms asked owners how they went about analyzing capital budgeting projects. The findings were not encouraging. Fifty percent of the respondents said they used the payback technique. Even worse, 40 percent of the firms used no formal analysis at all.[7] However, 30 years ago, even large firms were not using discounted cash-flow techniques to any great extent.

When 200 small companies with a net worth between $500,000 and $1 million were surveyed in a 1983 study, an examination of their approaches for evaluating the merits of proposed capital investments revealed that only 14 percent used any form of a discounted cash-flow technique, 70 percent used no DCF approach at all, and 9 percent used no formal analysis of any kind.[8] Although it is encouraging to note that the practice of not relying on any formal analysis has declined significantly, small businesses are still not using net present value (DCF) analysis.

Why are so few small businesses using DCF? Since the 1983 study dealt with firms having a net worth under $1 million, a significant number of the owners probably had not been exposed to these financial concepts. However, the cause for such limited use of DCF tools probably rests more with the nature of the small firm itself. We suggest that several more important reasons exist, including the following:

- For many owners of small firms, the business is an extension of their lives—business events affect them personally. The same is true in reverse—what happens to the owners personally affects decisions about the firm. The firm and its owners are inseparable. We cannot fully understand decisions made about a firm without being aware of the personal events in the owners' lives. Consequently, nonfinancial variables may play a significant part in owners' decisions. For instance, the desire to be viewed as a respected part of the community may be more important to an owner than the present value of a business decision.
- The undercapitalization and liquidity problems of a small firm can directly affect the decision-making process, and survival often becomes the top priority. Long-term planning is, therefore, not viewed by the owners as a high priority in the total scheme of things.
- The greater uncertainty of cash flows within a small firm makes long-term forecasts and planning seem unappealing and even a waste of time. The owners

Although many small business owners do not give high priority to long-term planning, such planning is essential in avoiding liquidity problems. At regular budget meetings, executives can develop strategies and forecasts to prevent under-capitalization.

simply have no confidence in their ability to predict cash flows beyond two or three years. Thus, calculating the cash flows for the entire life of a project is viewed as a futile effort.

- The value of a closely held firm is less easily observed than that of a publicly held firm whose securities are actively traded in the marketplace. Therefore, the owner of a small firm may consider the market-value rule of maximizing net present values irrelevant. Estimating the cost of capital is also much more difficult for a small firm than for a large firm.

- The smaller size of a small firm's projects may make net present value computations less feasible in a practical sense. The time and expense required to analyze a capital investment are generally the same whether the project is large or small. Therefore, it is relatively more costly for a small firm to conduct such a study.

- Management talent within a small firm is a scarce resource. Also, the owner-managers frequently have a technical background as opposed to a business or finance orientation. The perspective of owners is influenced greatly by their background.

The foregoing characteristics of a small firm and its owners have a significant effect on the decision-making process within the firm. The result is often a short-term mindset, caused partly by necessity and partly by choice. However, the owner of a small firm should make every effort to use discounted cash-flow techniques and to be certain that contemplated investments will, in fact, provide returns that exceed the firm's cost of capital.

Looking Back

1 Describe the working-capital cycle of a small business.
- The working-capital cycle begins with purchasing inventory and ends with collecting accounts receivable.
- The cash conversion period is critical because it is the time period during which cash-flow problems can arise.

2 Identify the important issues in managing a firm's cash flows.
- A firm's cash flows consist of cash flowing into a business (through sales revenue, borrowing, and so on) and cash flowing out of the business (through purchases, operating expenses, and so on).
- Profitable small companies sometimes encounter cash-flow problems by failing to understand the working-capital cycle or failing to anticipate the negative consequences of growth.
- Cash inflows and outflows are reconciled in the cash budget, which involves forecasts of cash receipts and expenditures.

3 Explain the key issues in managing accounts receivable, inventory, and accounts payable.
- Granting credit to customers, primarily a marketing decision, directly affects a firm's cash account.
- A firm can improve its cash flow by speeding up collections from customers, minimizing inventories, and delaying payments to suppliers.
- Some small businesses can speed up the cash flow from accounts receivable by borrowing against them.
- A concerted effort to manage inventory can trim inventory fat and free cash for other uses.
- Accounts payable, a primary source of financing for small firms, directly affect a firm's cash-flow situation.

4 Discuss the techniques commonly used in making capital budgeting decisions.
- Capital budgeting is the process of planning long-term expenditures.
- The most popular capital budgeting techniques among small businesses are the payback period and the accounting return on investment methods.
- The discounted cash-flow techniques—net present value and internal rate of return—provide the best accept–reject decision criteria in capital budgeting analysis.

5 Determine the appropriate cost of capital to be used in discounted cash-flow techniques.
- The cost of capital is the discount rate used in determining a project's net present value.
- The cost of capital equals the investors' opportunity cost of funds.
- Few small firms make use of the cost of capital concept.
- A firm should not use cost of debt as a substitute for the cost of capital criterion in making investment decisions.

6 Describe the capital budgeting practices of small firms.
- A 1983 study revealed that only 14 percent of small firms used any type of a discounted cash-flow technique and 9 percent used no formal analysis at all.
- The very nature of small firms may explain, to some degree, why they seldom use the conceptually richer and more effective techniques for evaluating long-term investments.

New Terms and Concepts

working-capital management
net working capital
working-capital cycle
cash conversion period
growth trap
cash budget
pledged accounts receivable

factoring
capital budgeting analysis
accounting return on invest-
 ment technique
payback period technique
discounted cash flow (DCF)
 technique

net present value (NPV)
internal rate of return (IRR)
cost of capital
opportunity cost
weighted cost of capital
favourable financial leverage
compound value of a dollar

You Make the Call

Situation 1 A small firm specializing in selling and installing swimming pools was profitable but devoted very little attention to managing its working capital. It had, for example, never prepared or used a cash budget. To be sure that money was available for payments as needed, the firm kept a minimum of $25,000 in a chequing account. At times, this account grew larger, once totalling $43,000. The owner felt that this practice of cash management worked well for a small company because it eliminated all the paperwork associated with cash budgeting. Moreover, it enabled the firm to pay its bills in a timely manner.

Question 1 What are the advantages and weaknesses of the minimum cash balance practice?
Question 2 There is a saying, "If it's not broke, don't fix it." In view of the firm's present success in paying bills promptly, should it be encouraged to use a cash budget? Defend your answer.

Situation 2 Ruston Manufacturing Company is a small firm selling entirely on a credit basis. It is operating successfully and earns modest profits. Sales are made on the basis of net payment in 30 days. Collections from customers run approximately 70 percent in 30 days, 20 percent in 60 days, 7 percent in 90 days, and 3 percent in bad debts. The owner has considered the possibility of offering a cash discount for early payment. However, the practice seems costly and possibly unnecessary. As the owner has put it, "Why should I bribe customers to pay what they legally owe?"

Question 1 Is a cash discount the equivalent of a bribe?
Question 2 How would a cash discount policy relate to bad debts?
Question 3 What cash discount policy, if any, would you recommend?
Question 4 What other approaches might be used to improve cash flow from accounts receivable?

Situation 3 Return to the Action Report featuring Sirikarn Saksripanith, the young Thai woman who decided to build a new ceramics plant. Her analysis was based on the projected net income relative to the size of the investment. Review the data in the Action Report.

Question 1 Do you see any weakness or inadequacy in the data as presented?
Question 2 Compute the accounting return on investment. To do so, you must convert the monthly income to annual income.
Question 3 From the financial data, do you think Saksripanith should have made the investment?

DISCUSSION QUESTIONS

1. *a.* List the events in the working-capital cycle that directly affect cash and those that do not.
 b. What determines the length of a firm's cash conversion period?
2. *a.* What are some examples of cash receipts that are not sales revenue?
 b. Explain how expenses and cash disbursements during a month may be different.
3. How may a seller speed up the collection of accounts receivable? Give examples that may apply to various stages in the life cycle of receivables.
4. Suppose that a small firm could successfully shift to a just-in-time inventory system—an arrangement in which inventory is received just as it is needed. How would this affect the firm's working-capital management?
5. How do working-capital management and capital budgeting differ?
6. Contrast the different techniques that can be used in capital budgeting analysis.
7. Could a firm conceivably make an investment that would increase its earnings but reduce the firm's value?
8. Define internal rate of return.
9. *a.* Find the accounting return on investment for a project that costs $10,000, will have no salvage value, and has expected annual after-tax profits of $1,000.
 b. Determine the payback period for a capital investment that costs $40,000 and has the following after-tax profits (the project outlay of $40,000 would be depreciated on a straight-line basis to a zero salvage value):

Year	After-Tax Profits
1	$4,000
2	5,000
3	6,000
4	6,500
5	6,500
6	6,000
7	5,000

10. *a.* Define cost of capital. Why is it important?
 b. Why do we compute a weighted cost of capital?

EXPERIENTIAL EXERCISES

1. Interview the owner of a small firm to determine the nature of the firm's working-capital time line. Try to estimate the cash conversion period.
2. Interview a small business owner or credit manager regarding the extension of credit and/or the collection of receivables in that firm. Summarize your findings in a report.
3. Identify a small company in your community that has recently expanded. Interview the owner of the firm about the methods used in evaluating the expansion before making the investment.
4. Either alone or with a classmate, approach the owner of a small company about getting data on a current problem or one the company encountered at some time in the past to see whether you would reach the same decision as she or he did.

 CASE 23
Industrial Hose Headquarters (p. 646)

APPENDIX 23A
TIME VALUE OF MONEY: FINDING THE
PRESENT VALUE OF A DOLLAR

This appendix briefly explains the concept of time value of money—that is, a dollar today is worth more than a dollar received a year from now. To logically compare projects and financial strategies, we must move all cash flows back to the present.

The Departure Point

The starting point for finding the present value of future cash flows is represented in the following equation:

$$FVn = PV(1 + i)n$$

where

FVn = future value of the investment at the end of n years
PV = present value or original amount invested at the beginning of the first year
i = annual interest (or discount) rate
n = number of years during which the compounding occurs

The above equation can be used to answer the following question: If you invested $500 today (PV = $500) at an annual interest rate of 8 percent ($i = 0.08$), how much money would you have (future value, or FVn) in five years ($n = 5$)? If interest is compounded annually (interest is earned on the interest each new year), the answer is

$$FVn = \$500(1 + 0.08)^5$$
$$= \$500(1.4693)$$
$$= \$734.66$$

Thus, if you invested $500 today at 8 percent, compounded annually, you would have $734.66 at the end of five years. This procedure is called calculating the **compound value of a dollar.**

compound value of a dollar
the increasing value of a dollar over time resulting from interest earned both on the original dollar and on the interest received in prior periods

The Present Value of a Dollar

Determining the present value—that is, the value in today's dollars of a sum of money to be received in the future—involves the compounding process just described. Restructuring the equation shown above to solve for the present value of a dollar yields

$$PV = \frac{FVn}{(1 + i)n}$$

$$= FVn\left[\frac{1}{(1 + i)n}\right]$$

where PV is now the present value of a future sum of money, FVn is the future value of the money to be received in year n, and i is the annual interest rate.

Thus, the present value of $1,200 to be received in seven years, assuming an annual interest rate of 10 percent, is

$$PV = FVn\left[\frac{1}{(1+i)n}\right]$$

$$= \$1,200\left[\frac{1}{(1+0.10)^7}\right]$$

$$= \$1,200(0.5131581)$$

$$= \$615.79$$

Rather than solving for the present value by using this equation, we may instead use Appendix B at the end of the book, in which the computations within the brackets have already been performed to yield the present value interest factors for year n and interest rate i, or PVIFi,n.

$$PVIFi,n = \left[\frac{1}{(1+i)n}\right]$$

Suppose that we want to calculate the present value of $2,000 to be received in 12 years, with an annual interest rate of 14 percent:

$$PV = \$2,000(PVIF_{14\%,12\ yr})$$

Appendix B, in the row for 12 years and the column for the interest rate of 14 percent, shows the present value interest factor to be 0.208. So,

$$PV = \$2,000(0.208)$$

$$= \$416$$

Therefore, the present value of $2,000 to be received in 12 years is $416, assuming an annual interest rate of 14 percent. In other words, we would be indifferent to receiving $416 today or $2,000 in 12 years.

The Present Value of an Annuity

An annuity is a series of equal dollar payments for a specified number of years. That is, a 10-year annuity of $200 yields $200 each year for 10 years. Alternatively, we could say that an annuity involves depositing or investing an equal sum of money at the end of each year for a certain number of years and allowing it to grow at the stated interest rate.

To find the present value, PV, of a three-year annuity of $600 (received each year) at an annual interest rate of 13 percent, we could perform the following operation:

$$PV = \frac{\$600}{(1+0.13)^1} + \frac{\$600}{(1+0.13)^2} + \frac{\$600}{(1+0.13)^3}$$

Using the present value interest factors from Appendix B, we may find the present value as follows:

$$
\begin{aligned}
PV &= \$600(PVIF_{13\%,1\ yr}) + \$600(PVIF_{13\%,2\ yr}) + \$600(PVIF_{13\%,3\ yr}) \\
&= \$600(0.885) + \$600(0.783) + \$600(0.693) \\
&= \$531 + \$469.80 + \$415.80 \\
&= \$1,416.60
\end{aligned}
$$

We could also find the present value of $1,416.60 in the following way:

$$
\begin{aligned}
PV &= \$600(0.885 + 0.783 + 0.693) \\
&= \$600(2.361) \\
&= \$1,416.60
\end{aligned}
$$

Also, rather than looking up the three present value interest factors individually, we can find the interest factor for an entire annuity in an interest factor table. A table of present value interest factors for an annuity is provided in Appendix C. If $PVIFA_{i,n}$ represents the present value interest factor for an annuity of n years at an annual interest rate of i and if the annual amount each year is defined as PMT, the equation for finding the present value of an annuity is as follows:

$$PV = PMT(PVIFA_{i,n})$$

Thus, if we want to find the present value of a 15-year annuity in the amount of $3,000 each year, at an annual interest rate of 18 percent, the solution is as follows:

$$PV = PMT(PVIFA_{i,n})$$
$$= \$3,000(PVIFA_{18\%,15\,yr})$$

Locating 15 years and an 18 percent annual interest rate in Appendix C, we determine the interest factor for the annuity to be 5.092. Thus, the present value of the annuity is $15,276, computed as follows:

$$PV = \$3,000(5.092)$$
$$= \$15,276$$

Using the foregoing explanation and the table values shown in Appendix B and Appendix C, you will be able to find the present value of future dollars to solve finance problems important to the owner of a small company. However, an even better approach is to use a good financial calculator or a computer spreadsheet.

APPENDIX 23B
DISCOUNTED CASH-FLOW TECHNIQUES: COMPUTING A PROJECT'S NET PRESENT VALUE AND INTERNAL RATE OF RETURN

Chapter 23 described the concept of discounted cash-flow analysis for capital budgeting decisions and introduced the two techniques commonly used—net present value and internal rate of return. This appendix builds on that description and provides a more in-depth explanation of these two techniques.

Net Present Value

To measure a project's *net present value (NPV)*, we estimate today's value of the dollars that will flow in from the project in the future and deduct the amount of the investment being made. That is, we discount the future after-tax cash flows back to their present value and then subtract the initial investment outlay. The computation may be represented as follows:

$$\text{Net present value} = \left(\begin{array}{c}\text{Present value of future} \\ \text{after-tax cash flows}\end{array}\right) - \left(\begin{array}{c}\text{Initial} \\ \text{investment outlay}\end{array}\right)$$

If the net present value of the investment is positive (that is, if the present value of future cash flows exceeds the initial outlay), we accept the project. Otherwise, we reject the investment.

The actual computation for finding the net present value follows:

$$\text{NPV} = \left(\frac{\text{ACF}_1}{(1+k)^1} + \frac{\text{ACF}_2}{(1+k)^2} + \frac{\text{ACF}_3}{(1+k)^3} + \ldots + \frac{\text{ACF}n}{(1+k)^n}\right) - \text{IO}$$

where

$$\begin{aligned}\text{NPV} &= \text{net present value of the project} \\ \text{ACF}^t &= \text{after-tax cash flow in year } t \\ n &= \text{life of the project in years} \\ k &= \text{discount rate (required rate of return)} \\ \text{IO} &= \text{initial investment outlay}\end{aligned}$$

To see how to compute the net present value, assume that we are evaluating an investment in equipment that will cost $12,000. The equipment is expected to have a salvage value of $2,000 at the end of its projected life of five years. The investment is also expected to provide the following after-tax cash flows as a result of increased product sales:

Years	After-Tax Cash Flows
1	$1,500
2	2,500
3	4,000
4	4,000
5	3,000

These cash flows, plus the $2,000 in expected salvage value, can be represented graphically on a time line as follows (note that the after-tax cash flow in the fifth year includes both the $3,000 cash flow from operating the project and the $2,000 expected salvage value):

(Cash inflows) $1,500 $2,500 $4,000 $4,000 $5,000

Today Year 1 Year 2 Year 3 Year 4 Year 5

(Outlays) $12,000

Further assume that the firm's required rate of return—or cost of capital, as it is often called—is 14 percent. As explained in Chapter 23, a firm's *cost of capital,* which is used as the discount rate, is the rate the firm must earn to satisfy its investors. Given this information, we can compute the investment's net present value as follows:

$$\text{NPV} = \left(\frac{\$1{,}500}{(1+0.14)^1} + \frac{\$2{,}500}{(1+0.14)^2} + \frac{\$4{,}000}{(1+0.14)^3} + \frac{\$4{,}000}{(1+0.14)^4} + \frac{\$5{,}000}{(1+0.14)^5} \right) - \$12{,}000$$

Using the present value interest factors (PVIFk,n) for discount rate k and year n in Appendix B, we find the net present value of the investment to be –$1,099, calculated as follows:

$$
\begin{aligned}
\text{NPV} = \ & \$1{,}500(\text{PVIF}_{14\%,1yr}) + \$2{,}500(\text{PVIF}_{14\%,2yr}) + \$4{,}000(\text{PVIF1}_{4\%,3\,yr}) \\
& + \$4{,}000(\text{PVIF}_{14\%,4\,yr}) + \$5{,}000(\text{PVIF1}_{4\%,5\,yr}) - \$12{,}000 \\
= \ & \$1{,}500(0.877) + \$2{,}500(0.769) + \$4{,}000(0.675) + \$4{,}000(0.592) \\
& + \$5{,}000(0.519) - \$12{,}000 \\
= \ & \$10{,}901 - \$12{,}000 \\
= \ & -\$1{,}099
\end{aligned}
$$

A financial calculator could also be used to solve for the present value of the project. (Such computations are shown in Figure A23-1 for a Hewlett Packard calculator Model 17B II and for the Texas Instruments BAII Plus.)

Since the net present value of the proposed investment is negative (that is, the present value of future cash flows is less than the cost of the investment), the investment should not be made. The negative net present value shows that the investment would not satisfy the firm's required rate of return of 14 percent. Only if the present value of future cash flows were greater than the $12,000 investment outlay would the firm's required rate of return be exceeded.

Internal Rate of Return

In the preceding example, we calculated the net present value and found it to be negative. Given the negative net present value, we concluded, and rightfully so, that the project would not earn the 14 percent required rate of return. But we did not take the next logical step and ask what rate would be earned, assuming our projections are on target. The *internal rate of return (IRR)* provides that answer by measuring the rate of return we expect to earn on the project.

To calculate the internal rate of return, we must find the discount rate that gives us a zero net present value. At that rate, the present value of future cash flows just equals the investment outlay. Using the previous example, we need to determine the discount rate that causes the present value of future cash flows to equal $12,000, the cost of the investment. In other words, we need to find the internal rate of return that satisfies the following condition:

Figure A23-1

Solving NPV
Computations Using a
Hewlett Packard 17B II
and a Texas Instruments
BAII Plus

PROBLEM:

Years	After-Tax Cash Flows
0	-$12,000
1	1,500
2	2,500
3	4,000
4	4,000
5	5,000

SOLUTION:

Hewlett Packard 17B II

1. Select the FIN menu and then the CFLO menu; clear memory if FLOW(0) = ? does not appear.

2. Enter the investment outlay, CF_0, as follows: 12,000 $\boxed{+/-}$ $\boxed{\text{INPUT}}$

3. Enter the first year after-tax cash flow, CF_1, as follows: 1,500 $\boxed{\text{INPUT}}$

4. Now the calculator will inquire whether the $1,500 is for period 1 only. Press $\boxed{\text{INPUT}}$ to indicate that the cash flow is for one year only. If the $1,500 were expected for three years consecutively, you would press "3" and $\boxed{\text{INPUT}}$ to indicate three years of cash flows.

5. Enter the remaining CFs, with $\boxed{\text{INPUT}}$ followed each time by another $\boxed{\text{INPUT}}$ to indicate that each cash flow is for one year only.

6. Press $\boxed{\text{EXIT}}$ and then $\boxed{\text{CALC}}$.

7. Enter 14 $\boxed{\text{I\%}}$ to indicate the discount rate.

8. Press $\boxed{\text{NPV}}$ to find the project net present value of -$1,095.49.

Texas Instruments BAII Plus

1. Press $\boxed{\text{CF}}$ to select cash-flow worksheet.

2. Press $\boxed{\text{2nd}}$ $\boxed{\text{CLR}}$ to clear memory.

3. Enter the investment outlay, CF_0, as follows: 12,000 $\boxed{+/-}$ $\boxed{\text{ENTER}}$

4. Enter the first year after-tax cash flow, CO_1, as follows: $\boxed{\downarrow}$ 1,500 $\boxed{\text{ENTER}}$ $\boxed{\downarrow}$

5. Enter the frequency number, F01. Key in "1" and press $\boxed{\text{ENTER}}$ to indicate that the cash flow is for one year only. If the $1,500 were expected for three years consecutively, you could have pressed "3" and $\boxed{\text{ENTER}}$ to indicate three years of cash flows.

6. Repeat steps 4 and 5 to enter the other after-tax cash flows.

7. Press $\boxed{\text{NPV}}$ 14 $\boxed{\text{ENTER}}$ to indicate the discount rate of 14%.

8. Press $\boxed{\downarrow}$ $\boxed{\text{CPT}}$ to compute the NPV of -$1,095.49.

$$\left(\begin{array}{c} \text{Present value of future} \\ \text{after-tax cash flows} \end{array} - \begin{array}{c} \text{Initial} \\ \text{investment outlay} \end{array} \right) = \$0$$

or

$$\left(\begin{array}{c} \text{Present value of future} \\ \text{after-tax cash flows} \end{array} = \begin{array}{c} \text{Initial} \\ \text{investment outlay} \end{array} \right)$$

If ACFt is the after-tax cash flow received in year t, IO is the amount of the investment outlay, and n is the life of the project in years, the internal rate of return, IRR, is the discount rate, where

$$\left(\frac{ACF_1}{(1 + IRR)^1} + \frac{ACF_2}{(1 + IRR)^2} + \frac{ACF_3}{(1 + IRR)^3} + \ldots + \frac{ACFn}{(1 + IRR)n} \right) - IO = \$0$$

For the previous example, the IRR can be found as follows:

$$\left(\frac{\$1,500}{(1 + IRR)^1} + \frac{\$2,500}{(1 + IRR)^2} + \frac{\$4,000}{(1 + IRR)^3} + \frac{\$4,000}{(1 + IRR)^4} + \frac{\$5,000}{(1 + IRR)^5} \right) - \$12,000 = \$0$$

We cannot solve for the internal rate of return directly. We must either try different rates until we discover the rate that gives us a zero net present value or use a financial calculator and let it compute the answer for us. Let's look at the first approach, which uses the present value table in Appendix B.

As already noted, finding the internal rate of return using the present value table involves a trial-and-error process. We must try new rates until we find the discount rate that causes the present value of future cash flows to just equal the initial investment outlay. If the internal rate of return is somewhere between rates in the table, we must then use interpolation to estimate the rate.

From the example, we know that a 14 percent annual discount rate causes the present value of future cash flows to be less than the initial outlay, and we would not earn 14 percent annually if we made the investment. We will, therefore, want to try a lower rate. Let's arbitrarily select 12 percent annually and see what happens:

$$NPV = \left(\frac{\$1,500}{(1 + 0.12)^1} + \frac{\$2,500}{(1 + 0.12)^2} + \frac{\$4,000}{(1 + 0.12)^3} + \frac{\$4,000}{(1 + 0.12)^4} + \frac{\$5,000}{(1 + 0.12)^5} \right) - \$12,000$$

Using the table of present value interest factors in Appendix B, we find the net present value at a discount rate of 12 percent to be –$441.

$$
\begin{aligned}
NPV &= [\$1,500(0.893) + \$2,500(0.797) + \$4,000(0.712) + \$4,000(0.636) \\
&\quad + \$5,000(0.567)] - \$12,000 \\
&= \$11,559 - \$12,000 \\
&= -\$441
\end{aligned}
$$

Since the net present value is still negative, we know that the rate is even lower than 12 percent. So let's try 10 percent.

$$NPV = \left(\frac{\$1,500}{(1 + 0.10)^1} + \frac{\$2,500}{(1 + 0.10)^2} + \frac{\$4,000}{(1 + 0.10)^3} + \frac{\$4,000}{(1 + 0.10)^4} + \frac{\$5,000}{(1 + 0.10)^5} \right) - \$12,000$$

$$
\begin{aligned}
&= \$1,500(0.909) + \$2,500(0.826) + \$4,000(0.751) + \$4,000(0.683) \\
&\quad + \$5,000(0.621) - \$12,000 \\
&= \$12,270 - \$12,000 \\
&= \$270
\end{aligned}
$$

Given a positive net present value ($270), we know that the annual internal rate of return is between 10 percent and 12 percent. Since the internal rate of return is less than the firm's required rate of return of 14 percent, we reject the investment. (Note: Any time the net present value is positive, the internal rate of return will be greater than the company's required rate of return. Conversely, any time the net present value is negative, the internal rate of return will be less than the company's required rate of return.)

To find the internal rate of return using either the Hewlett Packard 17B II or the Texas Instruments BAII Plus, repeat the steps taken in Figure A23-1. Then, on either calculator, press $\boxed{\text{IRR}}$. The answer will be 10.74 percent. Rather than entering the data again to compute the IRR, we could have solved for the NPV and the IRR while the data were still in the calculator.[9] An even better approach is to use a computer spreadsheet, such as Excel or Lotus, to solve the problem.

Capital Budgeting: A Comprehensive Example

Let's consider one more example using the various capital budgeting techniques on a single project. Suppose that it is the end of 1998 and you are considering a capital expenditure of $25,000 to invest in a new product line. The cost of the investment includes $15,000 for equipment and $10,000 in working capital (additional accounts receivable and inventories). The investment would have a five-year life (1998–2003), after which the equipment would have a zero salvage value. The cost of the equipment would be depreciated over the five years on a straight-line basis. The working capital would need to be maintained for the five years but could then be liquidated, with the firm recovering the full $10,000 in 2003. That is, all accounts receivable would be collected and the inventories liquidated. The projected income statements and after-tax cash flows for the next five years are given in Figure A23-2.

Relying on the data in Figure A23-2, we can use each of the evaluation techniques as follows:

1. *Accounting return on investment*

$$\begin{aligned}
\text{Accounting return on investment} &= \frac{\text{Average annual after-tax profits per year}}{\text{Average book value of the investment}} \\[2mm]
&= \frac{\displaystyle\sum_{t=1}^{n}\left(\frac{\text{Expected after-tax profit in year } t}{n}\right)}{\dfrac{(\text{Initial outlay} + \text{Expected salvage value})}{2}} \\[2mm]
&= \frac{\dfrac{(\$3{,}000 + \$4{,}500 + \$6{,}000 + \$6{,}000 + \$6{,}000)}{5}}{\dfrac{(\$25{,}000 + \$10{,}000)}{2}} \\[2mm]
&= \frac{\$5{,}100}{\$17{,}500} \\[2mm]
&= 0.2914, \text{ or } 29.14\%
\end{aligned}$$

2. *Payback period*

Year	After-Tax Cash Flow	Cumulative Cash Flows to Be Recovered
1	$ 6,000	$ 6,000
2	7,500	13,500
3	9,000	22,500
4	9,000	31,500 ($6,500 over investment)

$$\text{Payback period} = 3 + \left(\frac{\$2{,}500}{\$9{,}000}\right) = 3.28 \text{ yr}$$

	1998	1999	2000	2001	2002	2003
Sales revenue		$30,000	$35,000	$40,000	$40,000	$40,000
Cost of goods sold		18,000	21,000	24,000	24,000	24,000
Gross profits		$12,000	$14,000	$16,000	$16,000	$16,000
Operating expenses:						
Marketing expenses		5,000	5,000	5,000	5,000	5,000
Depreciation expense		3,000	3,000	3,000	3,000	3,000
Operating profits		$ 4,000	$ 6,000	$ 8,000	$ 8,000	$ 8,000
Taxes		1,000	1,500	2,000	2,000	2,000
Earnings after taxes		$ 3,000	$ 4,500	$ 6,000	$ 6,000	$ 6,000
Plus depreciation		3,000	3,000	3,000	3,000	3,000
Plus working capital						10,000
After-tax cash flows	–$25,000	$ 6,000	$ 7,500	$ 9,000	$ 9,000	$19,000
Book value of the investment:						
Working capital	$10,000	$10,000	$10,000	$10,000	$10,000	$ 0
Equipment	15,000	12,000	9,000	6,000	3,000	0
Total book value	$25,000	$22,000	$19,000	$16,000	$13,000	$ 0

Figure A23-2

*Projected Income
Statements and Cash
Flows—Comprehensive
Example*

3. *Net present value*

$$\text{NPV} = \left(\frac{\text{ACF}_1}{(1+k)^1} + \frac{\text{ACF}_2}{(1+k)^2} + \frac{\text{ACF}_3}{(1+k)^3} + \ldots + \frac{\text{ACF}n}{(1+k)n} - \text{IO} \right)$$

$$= \left(\frac{\$6,000}{(1+0.15)^1} + \frac{\$7,500}{(1+0.15)^2} + \frac{\$9,000}{(1+0.15)^3} + \frac{\$9,000}{(1+0.15)^4} + \frac{\$19,000}{(1+0.15)^5} \right) - \$25,000$$

Using a financial calculator, we find the net present value to be $6,398. (The same answer could be found, subject to rounding differences, by using Appendix B.)

4. *Internal rate of return*

$$\left(\frac{\text{ACF}_1}{(1+\text{IRR})^1} + \frac{\text{ACF}_2}{(1+\text{IRR})^2} + \frac{\text{ACF}_3}{(1+\text{IRR})^3} + \ldots + \frac{\text{ACF}n}{(1+\text{IRR})n} \right) - \text{IO} = \$0$$

$$\left(\frac{\$6,000}{(1+\text{IRR})^1} + \frac{\$7,500}{(1+\text{IRR})^2} + \frac{\$9,000}{(1+\text{IRR})^3} + \frac{\$9,000}{(1+\text{IRR})^4} + \frac{\$19,000}{(1+\text{IRR})^5} \right) - \$25,000 = \$0$$

Using a financial calculator, we find the annual internal rate of return to be 23.6 percent.

CHAPTER 24

Risk and Insurance Management

All small business retailers face some degree of risk. Without insurance, damage to physical assets or their loss can prove particularly detrimental to a small business, and the loss can be more than financial. Donna and Joseph Dubé can attest to some of the problems associated with business risks.

 After surviving a deep recession, ... [the] couple faced yet another disaster: The building that housed their gourmet food business suffered an electrical fire, which left it just a shell.

Looking Ahead

After studying this chapter, you should be able to:

1 Explain what risk is and classify business risks according to the assets they affect.

2 Explain how risk management can be used to cope with business risks.

3 Explain basic principles in evaluating an insurance program and the fundamental requirements for obtaining insurance.

4 Identify types of insurance coverage.

It is said that nothing is certain except death and taxes. Entrepreneurs might extend this adage: nothing is certain except death, taxes, and small business risks. In Chapter 1, we noted the moderate risk-taking propensities of entrepreneurs and their desire to exert some control over the risky situations in which they find themselves. As a consequence, they seek to minimize business risks as much as possible. The first step in managing business risks is understanding the different types of risks and alternatives for reducing them.

1 Explain what risk is and classify business risks according to the assets they affect.

DEFINING AND CLASSIFYING RISK

Risk is "a condition in which there is a possibility of an adverse deviation from a desired outcome that is expected or hoped for."[1] Applied to a small business situation, risk translates into losses associated with company assets and the earning potential of the company. Here, the term *asset* includes not only inventory and equipment but also such factors as the firm's employees and its reputation.

 Small business risks can be classified in several ways. One simple approach groups them by cause of loss. For example, fire, personal injury, theft, and fraud would be key categories. Another approach identifies business risks by grouping

risk
the chance that a situation may end with loss or misfortune

| Donna and
Joseph Dubé |

"We lost everything," Donna says. Until then, she had regarded the Dubés' retail business as a means of survival. But the fire taught her something: "I felt a great loss—not just financially," she says. "That's when I realized that I *loved* the business and that I wanted to stay in the business."

Fortunately, the Dubés were insured and were able to get the business running again in three months.

Source: Sharon Nelton, "Gourmet Food for Thought," *Nation's Business* (May 1994), p. 20.

them into two categories: generally insurable (for example, fire loss) and largely uninsurable (for example, product obsolescence).

A third classification approach, the one used in this chapter, emphasizes the asset-oriented focus of business risks by categorizing them into four areas: market-oriented risks, property-oriented risks, personnel-oriented risks, and customer-oriented risks. Although a substantial loss in any one of these four areas could devastate a small business, the first category—market-oriented risk—is primarily the result of market pressures and competition, which were discussed in previous chapters. Thus, we will look only at the last three categories of risk in this chapter. Figure 24-1 illustrates these risk categories and their components, with bankruptcy shown as the ultimate small business risk. This section examines the three forms of risk and identifies possible alternatives for dealing with them.

Property Risks

Property-oriented risks involve tangible and highly visible assets. When these physical assets are lost or destroyed, they are quickly missed. Fortunately, many property-oriented risks are insurable; they include fire, natural disasters, burglary and business swindles, and shoplifting.

FIRE Buildings, equipment, and inventory items can be totally or partially destroyed by fire. Of course, the degree of risk and potential for loss are different

Figure 24-1

The Wheel of Misfortune

for each type of business. For example, industrial processes that are hazardous or that involve explosives, combustibles, or other flammable materials increase this particular risk.

Fire not only causes direct property loss but also interrupts business operations. Although a firm's operations may be halted, such fixed expenses as rent, supervisory salaries, and insurance fees continue. To minimize losses arising from business interruptions, a firm might, for example, have alternative sources of electric power, such as its own generators, to use in times of emergency.

NATURAL DISASTERS Floods, hurricanes, tornadoes, and hail are often described as "acts of God" because of human limitations in foreseeing and controlling them. Like fire, natural disasters may interrupt business operations. Although a firm can take certain preventive measures—for example, locating in an area not subject to floods—little can be done to avoid natural disasters.

Small businesses rely heavily on insurance to cope with natural disaster losses, although insurance companies may exclude damage from natural disasters from their coverage. Flood damage to movable property is usually insurable; for example, car insurance policies normally cover flood damage to a vehicle. Business owners can usually acquire similar insurance coverage for losses to buildings and other property caused by severe winds or other weather phenomena. In 1996, floods in Quebec's Saguenay region, hailstorms on the prairies, and a freak year-

Action Report

ENTREPRENEURIAL EXPERIENCES

Coping with a Natural Disaster

Quebec's Saguenay region was deluged by a storm that dumped 277 millimetres of rain over three days from July 19 to 21, 1996, causing over $700 million in damage. Television images of the rampaging floodwaters transfixed Canadians, triggering a tide of relief donations from across the country.

A year later, two far more welcome waves have hit the region—an economic boom and an inundation of tourists. The city of La Baie, the hardest-hit of all towns in the area, turned the disaster into a tourist attraction. It spent $100,000 to add rain-making machines to its main tourist attraction, La Fabuleuse Histoire d'un Royaume, for a dramatic depiction of the most devastating flood in Quebec history. On summer nights 2,300 people cram into the building to watch thousands of gallons of water flow across the stage.

"We've had a lot of tourists since the floods and that's great," says Cyprien Gaudreault, La Baie's deputy mayor. "We want to prove to people that the residents of the Saguenay have recovered and are strong."

Source: Jonathon Gatehouse, "The Saguenay: One Year Later," *The Gazette* (Montreal), July 19, 1997, p. A1.

end snowstorm in British Columbia resulted in over $13 billion in property and casualty claims being paid out by Canadian insurers.[2] In cases where losses are not covered by insurance, or not covered sufficiently, provincial and/or federal government funds are usually made available to help victims.

BURGLARY AND BUSINESS SWINDLES The unauthorized entering into premises with the intent to steal or commit a crime is called burglary. Although insurance should be carried against losses from burglary, a small business may find it helpful to install a burglar alarm system or arrange for private security services.

Business swindles cost firms thousands of dollars each year. Small firms are particularly susceptible to swindles, such as bogus office-machine repair people, phony charity appeals, bills for listings in nonexistent directories, sales of advertising space in publications whose nature is misrepresented, and advance-fee deals. Risks of this kind are avoidable only through the alertness of the business manager.

SHOPLIFTING It is estimated that as many as 60 percent of consumers may shoplift at some point during their lives. In Canada, shoplifting costs retailers an estimated $4 billion each year.[3] Few shoplifters are professional thieves; most are consumers who shoplift only sporadically. *Even so, the loss to retailers is enormous, not simply through the direct loss of goods, but also because of the cost of security.*

Shoplifting occurs primarily on sales floors or at checkout counters of retail stores. On the sales floor, nonprofessional shoplifters steal goods that can be hidden quickly and easily inside clothing, a backpack, or a handbag. Professional shoplifters—those for whom crime is a primary source of income—are much more skillful. Cleverly designed devices—such as clothing with large hidden pockets and shielded shopping bags for transporting merchandise with antitheft tags past detection gates—help the professional shoplifter conceal both small and large items.

Small businesses can take precautionary measures to minimize shoplifting. One business publication offered a list of the top 10 anti-shoplifting tactics:

1. Training employees is crucial. "Shoplifting is a constant problem for us," says Ed Sherman, owner of Sherman's Inc., a variety store. "It costs us a lot of money." Sherman's solution is to train employees in customer service: "An attentive sales force is the best deterrent to shoplifting because the shoplifter's first requirement is privacy."

2. Post signs around the store warning potential thieves that you will prosecute, and then follow up on that threat. Katy Culmo, owner of By George, a women's clothing store, maintains that the best shoplifting defence is a strong offence. She cultivates a reputation for being hard on thieves. "An ambivalent approach makes you a target," Culmo says. Her clothes bear tags that sound an alarm if not removed at the cash register, and she trains her staff to catch and detain shoplifters.

3. Hang convex mirrors to eliminate blind aisles, and install alarms on emergency exits.

4. Display expensive items in security cases. Place "targeted" merchandise—those items most at risk—near checkout stands. Howard Laves, owner of Benolds, a jewellery store, uses cameras and alarms to deter shoplifters. "We show expensive pieces one at a time," he says. When a thief is caught, Laves prosecutes.

5. Reduce clutter; arrange merchandise so that unexplained gaps on shelves can be easily detected.

6. Channel the flow of your customers past the cashier, and block off unused checkout stands.

7. Attend to the needs of your customers. Be visible, be available, and be attentive.

8. Monitor fitting rooms and employees-only areas.

9. Consider using uniformed or plain-clothes store detectives, two-way mirrors, electronic sales tags, and TV cameras.

10. Ask the police to do a "walk-through" of your store to pinpoint vulnerable areas.[4]

Understanding the type of person who shoplifts can help a manager better understand the problem. The following profile of a shoplifter was developed by the Council of Better Business Bureaus:

> *Most shoplifters are amateurs rather than professionals. Juvenile offenders, who ... account for about 50 percent of all shoplifting, may steal on a dare or simply for kicks. Impulse shoplifters include many "respectable" people who have not premeditated their thefts but instead succumb to the temptation of a sudden chance, such as an unattended dressing room or a blind aisle in a supermarket. Alcoholics, vagrants, and drug addicts are often clumsy and erratic in their behavior but may be violent as well—their apprehension is best left to the police. Kleptomaniacs, motivated by a compulsion to steal, usually have little or no actual use for the items they steal and in many cases could well afford to pay for them. All of these types of amateur shoplifters can be relatively easy to spot. The professional shoplifter, on the other hand, is usually highly skilled at the business of theft. Professionals generally steal items that can be resold quickly to an established fence, and they tend to concentrate on high-demand consumer goods such as televisions, stereos, and other small appliances. Even the professional, however, can be deterred from theft by a combination of alert personnel and effective store layout.[5]*

Shoplifters, then, are as varied as customers in general. The problem of shoplifting can, in part, be reduced by learning how to recognize the profile of each type of

shoplifter, which is not an easy task.

Personnel Risks

Personnel-oriented losses occur through the actions of employees. Employee theft is an illegal and intentional act against the business and constitutes a major concern for many small businesses. A physically sick or injured employee can also cause a business loss. The three primary types of personnel-oriented risks are current employee dishonesty, former employee competition, and loss of key executives. Most employee-oriented risks are insurable.

EMPLOYEE DISHONESTY One form of employee dishonesty is theft. Estimates of the magnitude of employee theft are difficult to make and tend to vary considerably. Small businesses are particularly vulnerable to theft because they tend to be lax in establishing antitheft controls.

Shoplifters come from all walks of life. To help identify potential shoplifters, small business managers should familiarize themselves with the profile of each type of shoplifter.

Thefts by employees may include not only cash but also inventory items, tools, scrap materials, postage stamps, and the like. Possibilities exist for forgery, raising the amounts on cheques, and other fraudulent practices. For example, a trusted bookkeeper may collude with an outsider to present for payment bogus invoices or invoices that are double or triple the correct amount. The bookkeeper may approve such invoices for payment, write a cheque, and secure the manager's signature. Consider the following incident. A company hired a bookkeeper who had excellent academic credentials. The company didn't suspect any problems until the employee left town two years later. Although the bookkeeper had recorded accounts as paid, creditors were claiming that the company owed thousands of dollars in past-due accounts. The company discovered that the employee had been drawing extra payroll cheques by forging signatures. She had also altered amounts on her expense reimbursement cheques. The company determined that the bookkeeper had been keeping money intended for creditors while sending the creditors small amounts to buy time.[6]

Bonding employees—that is, purchasing insurance from a bonding company that will protect the purchasing firm against a loss from employee fraud or embezzlement—is one way to counter the cost of employee dishonesty. However, a firm's most effective protection against employee fraud is to develop a comprehensive system of internal control.[6]

COMPETITION FROM FORMER EMPLOYEES Good employees are hard to get; they are even harder to keep. When a business experiences employee turnover—and it always will—there may be risks associated with former employees. Salespeople,

hairdressers, and other employees often take business with them when they leave. The risk is particularly acute with turnover of key executives, as they are likely candidates to start a competing business or to leave with trade secrets.

Most companies are very sensitive to the activities of former employees. Consider the following situation. Assume you work for a company that makes equipment and supplies used in oil fields. Through your job, you meet Hank, who owns a company that sells parts to your employer. You begin ordering parts from a second company owned by Hank. In time, you and Hank form your own corporation. You quit your job and begin competing with your former employer, which may elect to sue you and Hank for misappropriating its manufacturing procedures and other alleged trade secrets. Courts have frequently awarded significant sums in such cases.

One common practice to help avoid this kind of risk is to require employees to sign employment contracts that clearly set forth a promise not to disclose certain information or use it to compete against the employer.

LOSS OF KEY EXECUTIVES Every successful small business has one or more key executives. These employees could be lost through death or through attraction to other employment. If key personnel cannot be successfully replaced, a small firm may suffer appreciably as the result of the loss of their services.

In addition to valuable experience and skill, key executives may have specialized knowledge that is vital to the successful operation of a firm. Consider the case of one manufacturer who was killed in an auto accident at the age of 53. His processing operations involved the use of a secret chemical formula that he had personally devised and divulged to no one because of his fear of losing it to competitors. He had not reduced it to writing anywhere, even in a safety-deposit box. Not even his family knew the formula. As a result of his sudden death, the firm went out of business within six months. Expensive special-purpose equipment had to be sold as junk. All that his widow salvaged was about $60,000 worth of bonds and the Florida residence that had been the couple's winter home.

At least two solutions are available to a small firm that may be faced with this situation. The first is buying life insurance, which is discussed later in this chapter. The second is developing replacement personnel. A potential replacement should be groomed for every key position, including that of the owner-manager.

Customer Risks

Customers are the source of profit for small businesses, but they are also the centre of an ever-increasing amount of business risk. Much of this risk is attributable to on-premise injuries and product liability.

ON-PREMISE INJURIES Customers may initiate legal claims as a result of on-premise injuries. Because of high in-store traffic, this risk is particularly acute for small retailers. Personal injury liability of this type may occur, for example, when a customer breaks an arm by slipping on icy steps while entering or leaving a store. An employer is, of course, at risk when employees suffer similar fates, but customers, by their sheer numbers, make this risk more significant.

Another form of on-premise risk arises from inadequate security, which may result in robbery, assault, or other violent crimes. The number of on-premises liability cases in the United States involving violent crimes has "doubled during the past five years to about 1,000 annually," according to estimates by a security consulting firm.[8] Victims, often customers, look to the business to recover their losses. Consider the freelance photographer who was assaulted during her stay at a motel.

Fortunately, the woman survived, but she sued the motel; its insurers paid $10 million to settle the suit.[9] While Canada's violent crime rate is much lower than the United States, and Canadians generally aren't as litigious as Americans, Canadian businesses run the same risks.

Good management of this kind of customer-oriented risk requires a regular check of the premises for hazards. The concept of preventive maintenance applies to management of this risk factor.

PRODUCT LIABILITY Recent product liability court decisions have broadened the scope of this form of risk. No reputable small business would intentionally produce a product that would harm a customer, but good intentions are weak defences in liability suits.

A product liability suit may be filed when a customer becomes ill or sustains physical or property damage from using a product made or sold by a company. Class-action suits, together with individual suits, are now widely used by consumers in product liability cases. Class-action suits are allowed only in some provinces. Some types of businesses operate in higher-risk markets than others. For example, the insulation business has been targeted with numerous claims based on the physical effects of asbestos on those exposed to it.

RISK MANAGEMENT

Risk management consists of all efforts designed to preserve the assets and earning power of a business. Since risk management has grown out of insurance management, the two terms are often used interchangeably. Actually, risk management has a much broader meaning, covering both insurable and uninsurable risks and including noninsurance approaches to reducing all types of risks.

Risk management in a small firm differs from risk management in a large firm in several ways. For one thing, insurance companies aren't always eager to insure small firms and may even turn them down in some cases. Also, in a large firm, the responsibilities of risk management are frequently assigned to a specialized staff manager. In contrast, the manager of a small business is usually its risk manager. Generally, small businesses have been slow to focus on managing risk. Ric Yocke, a consultant in risk management with the accounting firm of Ernst & Young, says, "I think it's easier for a small company not to address risk management because people wear so many hats. It's not something that requires immediate attention—until something happens."[10] In practising risk management, a small business manager needs to identify the different types of risks faced by her or his business and find ways to cope with them.

Once a manager is fully aware of the sources of risk, risk management programs can be developed. Three basic programs for coping with risks can be pursued individually or in combination: (1) preventive risk reduction, (2) self-insurance, and (3) risk sharing. Many small businesses rely solely on sharing business risks by purchasing insurance when they should be using the options in combination.

Preventive Risk Reduction

Small business risks of all kinds can be reduced with sound, commonsense management. Preventive maintenance applied to risk management calls for eliminating circumstances and situations that create risk. For example, a small firm needs to take every possible precaution to prevent fires, including the following:

> **2** Explain how risk management can be used to cope with business risks.

risk management
efforts designed to preserve the assets and earning power of a firm

Action Report

ENTREPRENEURIAL EXPERIENCES

Avoiding Insurer Roadblocks

Today, an entrepreneur may be required to do more than simply take out insurance for theft. He or she also needs to know what is required in case of a loss.

Mark Moerdler, executive vice-president of MDY Advanced Technologies, learned that $90,000 worth of computers and equipment had been stolen from his company. Consequently, Moerdler filed a claim with the insurers. However, the insurance company delayed payment for nearly a year and, according to Moerdler, never repaid anything resembling the extent of the firm's loss. Based on his experience, Moerdler offers this advice:

- When you negotiate your coverage, get a full description in writing of whatever documentation your insurers will expect you to file should you have any claims.
- Don't act alone. Moerdler says, "Bring in a lawyer at the first sign of delay. I wasted months by not involving our lawyer until the insurer offered us a $.50-on-the-dollar settlement."
- Take serious measures if your insurer is uncooperative. According to Moerdler, "What finally scared the insurer into acting was our threat to report the incident to the state insurance commissioner. That's the kind of action that produces results."
- Comparison shop for an insurer. And don't sign up based on price alone. "When it's time for us to renew, I plan to question many insurers about their claims-filing procedures," Moerdler says.

Source: Jill Andresky Fraser, Ed., "Avoid Insurer Roadblocks," *Inc.*, Vol. 17, No. 5 (April 1995), p. 115.

- *Use of safe construction.* The building should be made of fire-resistant materials, and the electrical wiring should be adequate to carry the maximum load of electrical energy that will be imposed. Fire doors and insulation should be used where necessary.
- *Installation of a completely automatic sprinkler system.* If an automatic sprinkler system is available, fire insurance rates will be lower—and the fire hazard itself will definitely be reduced.
- *Provision of an adequate water supply.* Ordinarily, securing an adequate water supply requires a location in a city with water sources and water mains, as well as a pumping system that will ensure the delivery of any amount of water needed to fight fires. Of course, a company may provide its own water storage tanks or private wells.
- *Institution and operation of a fire-prevention program involving all employees.* A fire-prevention program must have top-management support, and its emphasis must always be on keeping employees conscious of fire-safety measures. Regular fire drills for all employees, including evacuating the building and practicing actual firefighting procedures, may be undertaken.

Self-Insurance

Intelligent personal financial planning usually involves "saving for a rainy day." This concept should also be incorporated into small business risk management.

This form of risk management is frequently called self-insurance. Although it is a difficult practice to follow in a business, it will pay dividends.

Self-insurance can take a general or a specific form. In its general form, part of the firm's earnings are earmarked for a contingency fund against possible future losses, regardless of the source. In its specific form, a self-insurance program designates funds to individual categories of loss such as property, medical, or workers' compensation. Some firms have begun to rely heavily on self-insurance. However, self-insurance plans are normally over and above required insurance coverage for medical and workers' compensation and property insurance. A company uses self-insurance to avoid such things as expensive workers' compensation claims.

self-insurance
designating part of a firm's earnings as a cushion against possible future losses

Risk Sharing

A rapid increase in insurance premiums in the 1980s—particularly for general liability coverage—resulted in the inability of many small businesses to obtain affordable insurance.[11] Nevertheless, insurance still provides one of the most important means of sharing business risks. A sound insurance program—the topic of the next section—is imperative for the proper protection of a business.

Regardless of the nature of a business, risk management is a serious issue. Too often in the past, small businesses paid insufficient attention to insurance matters and failed to acquire skill in analyzing risk problems. Today, such a situation is unthinkable. The small business manager must take an active role in structuring an insurance package for her or his firm.

INSURANCE FOR THE SMALL BUSINESS

Many small firms carry insufficient insurance protection. The entrepreneur often comes to such a realization only after a major loss. Good risk management requires carefully studying of insurance policies before a loss occurs rather than after.

Action Report

ENTREPRENEURIAL EXPERIENCES

Thinking Risk Management

Business owners are learning that, in order to keep insurance costs down, they must take an active role and become their own risk managers. They can no longer afford to sit back and wait for suggestions from insurance agents. Instead, they need to formulate and offer their own ideas.

Laura Reid, owner of the Fish Mart Inc. ... is a business owner acting as her own risk manager. Wholesaling about $5 million worth of animals and tropical fish a year, Reid raised the deductibles on her fleet of a dozen delivery trucks in order to reduce her auto premium. By starting safety classes for her drivers, she also cut the weekly $1,200 workers' compensation insurance premium to a reasonable $500. "I learned long ago," Reid says, "that you've really got to think carefully about what your doctor does, what your lawyer does, even what your insurance agent does."

Source: John S. DeMott, "Think Like a Risk Manager," *Nation's Business* (June 1995), pp. 30–31.

**Explain basic princi-
ples in evaluating an
3 insurance program
and the fundamental
requirements for
obtaining insurance.**

BASIC PRINCIPLES OF A SOUND INSURANCE PROGRAM

What kinds of risks can be covered by insurance? What kinds of coverage should be purchased? How much coverage is adequate? Unfortunately, there are no clear-cut answers to these questions. A reputable insurance agent can provide valuable assistance to small firms in evaluating risks and designing proper protection plans, but an entrepreneur should become as knowledgeable about insurance as possible. Basic principles in evaluating an insurance program include identifying business risks to be insured, limiting coverage to major potential losses, and relating premium costs to probability of loss.

IDENTIFYING BUSINESS RISKS TO BE INSURED Although the most common insurable risks were pointed out earlier, other less obvious risks may be revealed only by careful investigation. A small firm must first obtain risk coverages required by law or contract, such as workers' compensation insurance and automobile liability insurance. As part of the risk-identification process, plant and equipment should be re-evaluated periodically by competent appraisers in order to ensure that adequate insurance coverage is maintained.

LIMITING COVERAGE TO MAJOR POTENTIAL LOSSES A small firm must determine the magnitude of loss that it could bear without serious financial difficulty. If the firm is sufficiently strong, it may decide to avoid unnecessary coverage by covering only those losses exceeding a specified minimum amount. It is important, of course, to guard against underestimating the severity of potential losses.

RELATING PREMIUM COSTS TO PROBABILITY OF LOSS Because insurance companies must collect enough premiums to pay the actual losses of insured parties, the cost of insurance must be proportional to the probability of occurrence of the insured event. As the loss becomes more certain, premium costs become so high that a firm may find that insurance is simply not worth the cost. Thus, insurance is most applicable and practical for *improbable* losses—that is, situations where the probability that the loss will occur is low, but the overall cost of the loss would be high.

Requirements for Obtaining Insurance

Before an insurance company is willing to underwrite possible losses, the particular risk and the insured firm must meet certain requirements.

THE RISK MUST BE CALCULABLE The total overall loss arising from many insured risks can be calculated by means of actuarial tables. For example, the number of buildings that will suffer fire damage each year can be predicted with some accuracy. An insurance company can determine appropriate insurance rates only if the risks can be calculated.

THE RISK MUST EXIST IN LARGE NUMBERS A particular risk must occur in sufficiently large numbers and be spread over a wide enough geographical area to permit the law of averages to work. A fire insurance company, for example, cannot afford to insure only one building or even all the buildings in one town. It would have to insure buildings in many towns and cities before it would be assured of an adequate, safe distribution of risk.

THE INSURED PROPERTY MUST HAVE COMMERCIAL VALUE An item that possesses only sentimental value cannot be insured. For example, an old family photo that is

of no value to the public may not be included among insured items whose value can be measured in monetary terms.

THE POLICYHOLDER MUST HAVE AN INSURABLE INTEREST IN THE PROPERTY OR PERSON INSURED The purpose of insurance is reimbursement of actual loss, not creation of profit for the insured. For example, a firm could insure a building worth $70,000 for $500,000, but it could collect only $70,000, the actual worth of the building, in case of loss. So, insuring for an amount higher than actual value is simply a waste of money, with no benefit to the insured. Similarly, a firm cannot obtain life insurance on its customers or suppliers.

Types of Insurance

Several classifications of insurance and a variety of coverages are available from different insurance companies. Each purchaser of insurance should seek a balance among coverage, deductions, and premiums. Since the trend is toward higher and higher premiums for small businesses, the balancing act is becoming even more critical.

4 Identify types of insurance coverage.

COMMERCIAL PROPERTY COVERAGE Commercial property insurance provides protection from losses associated with damage to or loss of property. Causes of property loss that can be covered include fire, explosion, vandalism, broken glass, business interruption, and employee dishonesty.

Most entrepreneurs recognize the need for protection against fire and maybe a few other, more traditional losses. However, few small business owners realize the value of **business interruption insurance,** which protects companies during the period necessary to restore property damaged by an insured risk. Coverage pays for lost income and certain other expenses of rebuilding the business. John Donahue, vice president of the commercial insurance division of The Hartford Insurance Company, says that the biggest mistake small companies make "is in not having sufficient ... coverage that protects them against some catastrophe, such as a flood or fire, which would close down their business; while standard property insurance will

business interruption insurance coverage for lost income and certain other expenses while a business damaged by an insured risk is being rebuilt

Catastrophes, such as property loss due to fire, are covered under commercial property insurance. Insufficient insurance coverage can make it impossible for a small business to recover from a fire or a flood.

pay to replace a building and its contents, it will not cover the payroll and other expenses that must be paid during the three or four months the factory is being rebuilt."[12] Trying to reconstruct what never was makes proving the extent of lost profits difficult.

dishonesty insurance
coverage to protect against employees' crimes

Dishonesty insurance covers such traditional areas as fidelity bonds and crime insurance. Employees occupying positions of trust in handling company funds are customarily bonded as protection against their potential dishonesty. The informality and highly personal basis of employment in small firms make it difficult to realize the value of such insurance. That is, the potential for loss of money or other property through the dishonesty of people other than employees, which can be covered by crime insurance, is easier to accept psychologically.

co-insurance clause
part of an insurance policy that requires the insured to maintain a specific level of coverage or to assume a portion of any loss

Many commercial property policies contain a **co-insurance clause.** Under this clause, the insured agrees to maintain insurance equal to some specified percentage of the property value at the time of actual loss—80 percent is quite typical. In return, the insured is given a reduced rate. If the insured fails to maintain the 80 percent coverage, only part of the loss will be reimbursed. To see how a co-insurance clause determines the amount paid by the insurer, let's assume that the physical property of a business is valued at $50,000. If the business insures the property for $40,000 (or 80 percent of the property value) and incurs a fire loss of $20,000, the insurance company will pay the full amount of $20,000. However, if the business insures the property for only $30,000 (which is 75 percent of the specified minimum), the insurance company will pay only 75 percent of the loss, or $15,000.

surety bonds
coverage to protect against another's failure to fulfill a contractual obligation

SURETY BONDS **Surety bonds** insure against the failure of another firm or individual to fulfill a contractual obligation. They are frequently used in connection with construction contracts.

credit insurance
coverage to protect against abnormal bad-debt losses

CREDIT INSURANCE **Credit insurance** protects businesses from abnormal bad-debt losses—for example, losses that result from a customer's insolvency due to tornado or flood losses, depressed industry conditions, business recession, or other factors. Credit insurance does not cover normal bad-debt losses that are predictable on the basis of business experience. Insurance companies compute the normal rate on the basis of industry experience and the loss record of the particular firm being insured.

Credit insurance is available only to manufacturers and wholesalers, not to retailers. Thus, only trade credit may be insured. There are two reasons for this. The more important reason is the relative ease of analyzing business risks compared with analyzing consumer risks. The other reason is that retailers have a larger number of accounts receivable, which are smaller in dollar amount and provide greater risk diversification, so credit insurance is less acutely needed.

The collection service of an insurance company makes available legal talent and experience that may otherwise be unavailable to a small firm. Furthermore, collection efforts of insurance companies are generally considered superior to those of regular collection agencies.

The credit standing of a small firm may be enhanced when it uses credit insurance. The small firm can show a banker that steps have been taken to avoid unnecessary risks; thus, it might obtain more favourable consideration in securing bank credit.

Credit insurance policies typically provide for a collection service on bad accounts. Although collection provisions vary, a common provision requires the insured to notify the insurance company within 90 days of the past-due status of an account and to turn it in for collection after 90 days.

Although the vast majority of policies provide general coverage, policies may be secured to cover individual accounts. A 10 percent or higher co-insurance requirement is included to limit the coverage to approximately the replacement value of the merchandise. Higher percentages of co-insurance are required for inferior accounts in order to discourage reckless credit extension by insured firms. Accounts are classified according to ratings by Dun & Bradstreet or other recognized agencies, and premiums vary with these ratings.

COMMERCIAL LIABILITY INSURANCE Commercial liability insurance has two general classes: general liability and workers' compensation. **General liability insurance** covers businesses' liability to customers injured on the premises or injured off the premises by the product sold to them. Such insurance does not cover injury to a firm's own employees. However, employees using products such as machinery purchased from another manufacturer can bring suit under product liability laws against the equipment manufacturer.

All provinces have workers' compensation laws. As the title implies, **workers' compensation insurance** obligates the insurer to pay eligible employees for injury or illness related to employment. Employers pay the premiums for workers' compensation; in return legislation prohibits employees from filing legal claims against employers for compensation. Workers' compensation covers only injuries related to normal employment conditions, however. If an injured worker can prove negligence on the part of the company, he or she can also sue the company .

KEY-PERSON INSURANCE By carrying **key-person insurance,** a small business can protect itself against the death of key personnel. Such insurance may be written on an individual or a group basis. It is purchased by a firm, with the firm being the sole beneficiary.

Most small business advisers suggest term insurance for key-person insurance policies, primarily because of lower premiums. How much key-person insurance to buy is more difficult to decide. Face values of such policies usually begin around $50,000 and may go as high as several million dollars.

general liability insurance
coverage against suits brought by customers

workers' compensation insurance
coverage that obligates the insurer to pay employees for injury or illness related to employment

key-person insurance
coverage that protects against the death of a firm's key personnel

Looking Back

1 Explain what risk is and classify business risks according to the assets they affect.
- Risk is a condition in which there is a possibility of an adverse deviation from a desired outcome.
- From an asset-oriented perspective, insurable business risks can be categorized into property-oriented risks, personnel-oriented risks, and customer-oriented risks.

2 Explain how risk management can be used to cope with business risks.
- Risk management is concerned with protecting the assets and the earning power of a business against accidental loss.
- The three ways to manage business risks are (1) reduce the risk, or avoid it altogether if the loss would be devastating to the firm, (2) increase savings to cover possible future losses, and (3) transfer the risk to someone else by carrying insurance.

3 Explain basic principles in evaluating an insurance program and the fundamental requirements for obtaining insurance.
- Basic principles of insurance include (1) identifying the business risks to be insured, (2) limiting coverage to major potential losses, and (3) relating the cost of premiums to the probability of loss.
- Fundamental requirements for obtaining insurance include the following: (1) the risk must be calculable, (2) the risk must exist in large numbers, (3) the insured property must have commercial value, and (4) the policyholder must have an insurable interest in the property or person insured.

4 Identify types of insurance coverage.
- Commercial property coverage provides protection from losses associated with damage to or loss of property.
- Surety bonds insure against the failure of another firm or individual to fulfill a contractual obligation.
- Credit insurance protects businesses from abnormal bad-debt losses.
- Commercial liability insurance includes general liability insurance, which covers business liability to customers injured on the premises or injured off the premises by the product sold to them; and workers' compensation insurance, which obligates the insurer to pay eligible employees for injury or illness related to employment.
- Key-person insurance provides protection against the death of key personnel in the firm.

New Terms and Concepts

risk	dishonesty insurance	general liability insurance
risk management	coinsurance clause	workers' compensation insurance
self-insurance	surety bonds	
business interruption insurance	credit insurance	key-person insurance

You Make the Call

Situation 1 The Amigo Company manufactures motorized wheelchairs in its plant under the supervision of Alden Thieme. Alden is the brother of the firm's founder, Allen Thieme. The company has 100 employees and does $10 million in sales a year. Like many other firms, Amigo is faced with increased liability insurance costs. Although it is contemplating dropping all coverage, it realizes that the users of its product are individuals who have already suffered physical and emotional pain. Therefore, if an accident occurred and resulted in a liability suit, a jury might be strongly tempted to favour the plaintiff. In fact, the company has already experienced litigation. A woman in an Amigo wheelchair was killed by a car on the street. Because the driver of the car had no insurance, Amigo was sued.

Question 1 Do you agree that the type of customer to whom the Amigo Company sells should influence its decision regarding insurance?

Question 2 In what way, if any, should the outcome of the firm's current litigation affect Amigo's decision about renewing its insurance coverage?

Question 3 What options does Amigo have if it drops all insurance coverage? What is your recommendation?

Situation 2 Pansy Ellen Essman is chairperson of a company that does $5 million in sales each year. Her company, Pansy Ellen Products, Inc., grew out of a product idea that Essman had as she bathed her squealing, squirming granddaughter in the bathtub. Her idea was to produce a sponge pillow that would cradle a child in the tub, thus freeing the caregiver's hands to clean the baby. Since production of this initial product, the company has expanded its product line to include nursery lamps, baby food organizers, strollers, and hook-on baby seats. Essman has seemingly managed her product mix risk well. However, she is concerned that some sources of business risk may have been ignored or slighted.

Question 1 What types of business risk do you think Essman might have overlooked? Be specific.
Question 2 What kinds of insurance coverage should this type of company carry?

Situation 3 Executive Travel is a travel agency located on the ground floor of a large, downtown apartment building. Smoke and water damage from a fire in an apartment on the third floor forced the firm to relocate its 2 computers and 11 employees. Moving into the offices of a client, the owner worked from this temporary location for a month before returning to her regular offices. The disruption cost her about $70,000 in lost business and moving expenses. In addition, she had to lay off four employees.

Question 1 What are the major types of risk faced by a firm such as Executive Travel? What kind of insurance will cover these risks?
Question 2 What kind of insurance would have helped the company cope with the loss resulting from the fire? In making the decision to purchase this kind of insurance, what questions must be answered regarding the amount and terms of insurance to be purchased?
Question 3 Would you have recommended that the company purchase insurance that would have covered his losses in this case?

DISCUSSION QUESTIONS

1. Which of the different classifications of business risks is the most difficult for the small firm to control? Why? Which is the least difficult to control? Why?
2. If you were shopping in a small retail store and somehow sustained an injury such as a broken arm, under what circumstances would you sue the store? Explain.
3. Do you think some firms are hesitant to enter formal receivership or bankruptcy proceedings even though they might be able to save the business? Why or why not?
4. What are the basic ways to cope with risk in a small business?
5. Can a small firm safely assume that business risks will never turn into losses sufficient to bankrupt it? Why or why not?
6. When is it logical for a small business to use self-insurance?
7. List several approaches for combatting the danger of theft or fraud by employees and also by outsiders.
8. Under what conditions would life insurance on a business executive constitute little protection for a business? When is such life insurance helpful?
9. Are any kinds of business risks basically human risks? If so, who are the people involved?
10. Is the increase in liability claims and court awards of special concern to small manufacturers? Why or why not?

EXPERIENTIAL EXERCISES

1. Locate a recent issue of a business magazine in which you can read about new small business startups. Select one new firm that is marketing a product and another that is selling a service. Compare their situations relative to business risks, then report your analysis to the class.

2. Contact a local small business owner and obtain his or her permission to conduct a risk analysis of the business. Report to the class on the business's situation in regard to risk and what preventive or protective actions you suggest.

3. Contact a local insurance company and arrange to conduct an interview with the owner or one of the agents. Determine in the interview the various types of coverage the company offers for small businesses. Write a report on your findings.

4. Assume that upon graduation you enter your family's business or obtain employment with an independent business in your hometown. Further assume that after five years of employment you leave the business to start your own competing business. Make a list of the considerations you would face regarding leaving the business with trade secrets after just five years of experience.

 CASE 24

Fox Manufacturing (p. 650)

Social and Legal PART 7
Environment

Social
and Ethical Issues

Corporate codes of ethical conduct are often viewed with scepticism. To some, they appear to be ideals that are compromised as soon as profits are threatened. Here is one observer's testimony about a small company that not only maintains a written code of ethics but also practises what it preaches:

> *I'm delighted to report that I've stumbled across a company that not only has committed itself in writing to ethical treatment of employees, customers, and suppliers, but has spent 20 years demonstrating in rather dramatic fashion that it actually means what it says.*

Looking Ahead

After studying this chapter, you should be able to:

1 **Explain the impact of social responsibilities on small businesses.**

2 **Describe the special challenges of environmentalism and consumerism.**

3 **Identify contextual factors that affect ethical decision-making in small businesses.**

4 **Describe practical approaches for applying ethical precepts in small business management.**

Small business firms must earn profits while simultaneously acting as good citizens. Indeed, they must earn profits if they are to survive and to continue to provide their products and/or services. However, the free enterprise system does not grant firms the freedom to disregard the welfare of the broader society. Some social expectations are written into law, and others are recognized voluntarily by firms. Small business owners, therefore, must understand their firms' social obligations and the ethical rules by which they must function.

1 **Explain the impact of social responsibilities on small businesses.**

social responsibilities
ethical obligations to suppliers, employees, customers, and the general public

SOCIAL RESPONSIBILITIES AND SMALL BUSINESS

In today's business world, public attention is focused on the social responsibilities of business organizations. The public's concern is rooted in a new awareness of the role of business in modern society. In a sense, the public regards a firm's managers as its trustees and expects them to act accordingly in protecting the interests of suppliers, employees, customers, and the general public while making a profit. Obligations of this nature are called **social responsibilities**.

Robert L.
Wahlstedt,
Lee Johnson,
Dale Merrick

Allow me to introduce you to Reell Precision Manufacturing Corporation (RPM), a privately held ... company that, among other odd notions, places the well-being of its 100 employees and their families above unfettered profit growth.

This firm's code of ethics specifies that its commitments to its workers come before short-term profits and that conflicts between the job and the family are to be resolved in favour of the family. Because jobs come before profits, there has never been an economic layoff. As a further example of the firm's commitment to the family, RPM does not ask employees to travel on weekends to take advantage of lower airline fares.

Source: Dick Youngblood, "A Firm That Means What It Says about Ethical Conduct," *Minneapolis–St. Paul Star Tribune*, December 28, 1992, p. 2D. Reprinted with permission of the *Minneapolis–St. Paul Star Tribune*.

How Small Firms View Their Social Responsibilities

Conservation, fair hiring practices, consumerism, environmental protection, and public safety are popular themes in the news media today. The extent to which small businesses are sensitive to these issues varies greatly. One study asked small business owners and managers, "How do you see your responsibilities to society?"[1] In response, 88 percent mentioned at least one type of social obligation, whereas only 12 percent felt that they had no specific responsibilities or did not know how to respond to the question. The majority who recognized social responsibilities cited obligations to customers, employees, and the community, as well as a general responsibility to act ethically.[1] On the basis of these responses, it is evident that most small business owners are aware that their firms function within the context of the broader society.

A few entrepreneurs have displayed an unusually strong commitment to the betterment of society. Judy Wicks, a cafe owner, attaches high priority to various social causes. Her company, for example, contributes about 10 percent of after-tax profits to projects and causes.

> *Her pet projects include a mentoring program in which staff members work on-site with disadvantaged high school kids interested in the hospitality industry; a "sister" restaurant project to promote minority-owned restaurants ... and an international "sister" restaurant program—with related tours—in Nicaragua, Vietnam, and Cuba.[2]*

ETHICAL ISSUES

Social Objectives in an Entrepreneurial Firm

The Body Shop, a firm started by Anita Roddick in England in 1976, gives social responsibilities high priority. Its principal business is the sale of skin and hair care products. From its beginning as a very small shop, this firm has made customer and community service a primary objective.

One example of this commitment is The Body Shop's efforts to protect the environment by using products that are biodegradable, recycling waste, using recycled paper, offering discounts to customers who return plastic bottles, and providing biodegradable carrier bags. To better serve its customers, The Body Shop places a greater emphasis on health and well-being than on beauty, avoids high-pressure selling, seeks to provide adequate product information, keeps packaging at a minimum so that customers pay only for the product, and uses a range of container sizes so that customers can buy only what they need.

Source: *What Is The Body Shop?* a brochure distributed in The Body Shop stores.

Entrepreneurs and businesses that express such a high degree of social concern are more often the exception than the rule. Even so, many—perhaps most—small firms are recognized as good citizens in their communities.

Given that small business owners have some awareness of their social obligations, how do they compare with big business CEOs in their views of social responsibility? The evidence is limited, but entrepreneurs who head small, growth-oriented companies seem to be more narrowly focused on profits and, therefore, seem less socially sensitive than are CEOs of large corporations. A study that compared small business entrepreneurs with large business CEOs concluded the following:

> The entrepreneurial CEOs were found to be more economically driven and less socially oriented than their large-firm counterparts. Apparently, CSR [corporate social responsibility] is a luxury many small growth firms believe they cannot afford. Survival may be the first priority.[3]

Nevertheless, these entrepreneurs were not totally self-centred. According to the study, they were just somewhat less sensitive to social issues than were the CEOs of large corporations.

In defence of small firm owners, we should note that they are spending their own money rather than corporate funds. It is easier to be generous when spending someone else's money. Furthermore, small business philanthropy often takes the form of personal contributions by business owners.

It is apparent, then, that entrepreneurs differ in the importance they attach to social obligations. Most accept some degree of social responsibility, but, perhaps due to financial pressures, many also show concern about a possible tradeoff between social responsibility and profits.

Social Responsibilities and Profit Making

Small firms, as well as large corporations, must reconcile their social obligations with their need to earn profits. Meeting the expectations of society can be expen-

sive. Protective legislation, varying from province to province frequently changing, often increases the cost of doing business. For example, small firms must sometimes purchase new equipment or make costly changes in operations in order to protect the environment. Here are some examples of environmental costs facing small businesses in the 1990s:[4]

- Gas stations may need to install hydrocarbon-blocking devices on gas pumps.
- Auto repair shops may incur additional costs to dispose of hazardous waste.
- Restaurants may need containment units to collect hydrocarbon emissions from charcoal grills.
- Bakeries may require equipment to control the ethanol that is produced by yeast while dough is fermenting and released during baking.
- Motels may need to install water-efficient equipment to reduce water usage.
- Small food-processing plants may need to modify packaging to make it biodegradable or to make recycling possible.

From these examples, it is evident that acting in the public interest often requires spending money, with a consequent reduction in profits. There are limits, therefore, to what particular businesses can afford.

Fortunately, many types of socially responsible action can be consistent with a firm's long-term profit objectives. Indeed, some socially desirable practices—honesty in advertising, for example—entail no additional costs. Manitoba farmer Robert Guilford's conscience about what he was doing to the land and his crops finally got the better of him, and Guilford made the risky leap to organic farming. "It's really been an uphill climb trying to put all the pieces of the puzzle together," he says. With lower costs in the long run and help from various support networks, Guilford has made the transition—and he's not alone. There are many as 2,200 organic producers across Canada, but their total farm-gate sales, estimated at between $40 million and $70 million, pale in comparison to the $22 billion generated from all agricultural production.[5] The success of Robert Guilford and other organic farmers shows that environmental protection and profits are not always in conflict. In this case, the farm prospered as customers were attracted by its socially responsible farming methods.

Some degree of goodwill is earned by socially responsible behaviour. A firm that consistently fulfills its social obligations makes itself a desirable member of the community and may attract customers because of that image. Conversely, a firm that scorns its social responsibilities may find itself the object of restrictive legislation and discover that its employees lack loyalty to the business. To some extent, therefore, socially responsible practices can have a positive impact on profits.

Recognizing a social obligation does not change a profit-seeking business into a charitable organization. Earning a profit is absolutely essential—without profits, a firm is in no position to recognize its social responsibilities. However, although profits are essential, they are not the only important factor.

Environmental costs associated with meeting a firm's social responsibilities often reduce profits. The profits of this bakery suffered when it had to install equipment to control the release of ethanol during baking.

> ## Action Report
>
> ### ETHICAL ISSUES
>
> #### Affordable Social Contributions
>
> A small firm's economic resources restrict what it can contribute to the community. Some firms have found that they can help the community by contributing their expertise or services instead of money. One such example is Albi Homes Ltd., a home-building company in Calgary, Alberta.
>
> Tom and Debra Mauro, owners of Albi, believe corporations have a responsibility to give back something to the community that supports them. They support many charitable causes and volunteer their time for many public activities, as evidenced by a unique way of celebrating the Christmas season. Every mid-December, Albi Homes shuts down for one day while all 35 employees join Tom and Debra in packing Christmas hampers at the local food bank.
>
> Source: Personal interview with the Mauros.

2 Describe the special challenges of environmentalism and consumerism.

THE SPECIAL CHALLENGES OF ENVIRONMENTALISM AND CONSUMERISM

Social issues that affect businesses are numerous and diverse. Business firms are expected—at various times and by various groups—to help solve social problems, even in peripheral areas such as education, crime, ecology, and poverty. In this section, we discuss environmentalism and consumerism, two topics of immediate concern to small businesses.

Environmental Issues

environmentalism
the effort to protect and preserve the environment

In recent decades, the deterioration of the environment has become a matter of widespread concern. Contributing to this deterioration are firms that discharge waste into streams, contaminants into the air, and noise into the areas surrounding their operations. **Environmentalism**—the effort to protect and preserve the environment—thus directly affects all business organizations.

The interests of small business owners and environmentalists are not necessarily, or uniformly, in conflict. Some business leaders, including those in small business, have consistently worked and acted for the cause of conservation. For example, many small firms have taken steps to landscape and otherwise improve the appearance of plant facilities. Others have modernized their equipment and changed their procedures to reduce air and water pollution. Some small businesses have actually been in a position to benefit from the general emphasis on ecology. For example, those companies whose products are harmless to the environment are preferred by customers over competitors whose products pollute. Also, some small firms are involved in servicing pollution-control equipment. Auto repair shops, for example, may service pollution-control devices on automobile engines.

Other small firms, however, are adversely affected by efforts to protect the environment. Livestock feeding lots, cement plants, pet-food processors, and coal-fired electricity generating plants are representative of industries that are especially vul-

nerable to extensive environmental regulation. The cost impact of such regulation on businesses of this type is often severe. Indeed, the required improvements can force some firms to close.

A firm's ability to pass higher costs on to its customers depends on the market situation, and it is ordinarily quite difficult for a small business to do so. Resulting economic hardships must, therefore, be recognized as a cost of pollution control and evaluated accordingly. Effective pollution control is especially hard on a small, marginal firm with obsolete equipment. Environmental regulation may simply hasten the inevitable closing of such a firm.

The level at which governmental regulation originates poses another potential problem for small businesses. Provincial or local legislation may prove discriminatory by forcing higher costs on a local firm than on its competitors, that are located outside the regulated territory. The immediate self-interest of a small firm, therefore, is best served by legislation that applies at the highest or most general level. A federal regulation applies to all firms and thereby avoids giving competitive advantages to low-cost polluters in other provinces.

Consumer Issues

At one time, the accepted philosophy of business was expressed as "Let the buyer beware." In contrast, today's philosophy forces the seller to put more emphasis on meeting customers' expectations. Today's buyers expect to purchase products that are safe, reliable, durable, and advertised honestly. These expectations are the core of a current movement known as **consumerism** and have influenced various types of consumer legislation. The federal Consumer Protection Act, for example, imposes special restrictions on sellers, such as requiring that any written warranties be available for inspection rather than being hidden inside a package.

consumerism
a movement that stresses the needs of consumers and the importance of serving them honestly and well

To some extent, small firms stand to gain from the consumerism movement. Attention to customer needs and flexibility in meeting those needs have traditionally been strong assets of small firms. Their managers have close relationships with customers and thus are able to know and respond easily to their needs. To the extent that these positive features have been realized in practice, the position of small businesses has been strengthened. And to the extent that small firms can continue to capitalize on customers' desire for excellent service, they can reap rewards from the consumerism movement.

Building a completely safe product and avoiding all errors in service are almost impossible goals to reach. Moreover, the growing complexity of products makes servicing them more difficult. A mechanic or repair person must know a great deal more to render satisfactory service today than she or he needed to two or three decades ago. Rising consumer expectations, therefore, provide a measure of risk as well as opportunity for small firms. The quality of their management determines the extent to which small firms realize opportunities and avoid threats to their success.

THE SMALL BUSINESS CONTEXT FOR ETHICAL DECISIONS

3 Identify contextual factors that affect ethical decision-making in small businesses.

Stories in the news media concerning insider trading, fraud, and bribery usually involve large corporations. However, ethical problems are clearly not confined to big business. In the less publicized, day-to-day life of small businesses, decision-makers face ethical dilemmas and temptations to compromise principles for the sake of business or personal advantage. In this section, we discuss some of the ethical issues facing small firms.

Action Report

ETHICAL ISSUES

Planting new roots

Growing concern over the environment has resulted in many initiatives by small and larger businesses to behave in a responsible manner. One example of this is Hazeldine Press Ltd., of Vancouver, B.C. To celebrate the company's 75th anniversary, president Jack Hazeldine decided to forego the traditional open house for customers in favour of a long-time commitment to a donation program called "Plant a Tree with HP." "We've obviously used a lot of paper in 75 years, so we felt it fitting that we get involved with a tree-planting program," says Hazeldine. The active partner is the Tree Canada Foundation, whose goal is to plant thousands of trees in and around communities across Canada. Thanks to Hazeldine Press's first donation, more than 750 young trees were planted around the Lower Mainland of B.C.

Source: Leslie Gillett, "Planting New Roots: Family Printing Company Backs Tree-Planting," Vancouver *Province*, June 3, 1996, p. B8.

Kinds of Ethical Issues in Small Firms

ethical issues
practices and policies that involve questions of right and wrong

Ethical issues are those practices and policies that involve questions of right and wrong. Such questions go far beyond what is legal or illegal. Many small business relationships call for decisions regarding honesty, fairness, and respect.

Only a naïve person would argue that small business is pure in terms of ethical conduct. In fact, there is widespread recognition of unethical and even illegal small business activity. While the extent of unethical conduct cannot be measured, an obvious need for improvement in small, as well as large, businesses exists.

One glaring example of poor ethics practised by some small businesses is fraudulent reporting of income and expenses for income tax purposes. This unethical conduct includes skimming—that is, concealing some income—as well as improperly claiming certain business expenses. We do not mean to imply that all or even most small firms engage in such practices. However, tax evasion does occur within small firms, and the practice is sufficiently widespread to be recognized as a general problem.

Revenue Canada regularly uncovers cases of income tax fraud. For example, an Edmonton house-builder was forced to pay back over $100,000 of taxes on unreported income, in addition to several thousands of dollars in fines, and was fortunate to avoid a jail sentence.[6] Operating as a general contractor for custom-built homes, he was involved in arranging mortgages, purchasing land and materials, and hiring tradespeople. The provincial court judge said the man used a well-conceived plan, eliminating any paper trail by paying cash and having no invoices. Revenue Canada investigators described him as a member of the underground economy.

Cheating on taxes represents only one type of unethical business practice. Questions of right and wrong permeate all areas of business decision-making. Understanding the scope of the problem requires understanding the way in which ethical issues affect decisions in marketing, management, and finance.

When making marketing decisions, an owner is confronted with a variety of ethical questions. For example, advertising content must sell the product or service but also tell "the truth, the whole truth, and nothing but the truth." Salespeople must walk a fine line between persuasion and deception. In some types of small

business, a salesperson might obtain contracts more easily by offering improper inducements to buyers or by joining with competitors in rigging bids.

Through management decisions, an owner affects the personal and family lives of employees. Issues of fairness, honesty, and impartiality surface in decisions and practices regarding hiring, promotions, salary increases, dismissals, layoffs, and work assignments. In communicating with employees, an owner may be truthful, vague, misleading, or totally dishonest. Of course, employees also have ethical obligations to their employers—for example, to do "an honest day's work."

In making financial and accounting decisions, an owner must decide the extent to which he or she will be honest and candid in reporting financial information. The owner should recognize that outsiders such as bankers and suppliers depend on a firm's financial reports to be accurate.

Comparatively little is known about the types of ethical issues that are most troublesome for small business owners. As an initial step in exploring this largely unknown area, we asked respondents to a nationwide survey of small firms the following question: "What is the most difficult ethical issue that you have faced in your work?" As might be expected, the question precipitated a wide variety of responses, which have been grouped into the categories shown in Table 25-1. The number of difficult issues given by the respondents total 166; the number for each grouping is indicated.

These responses provide a rough idea of the great diversity of ethical issues faced by members of small businesses. As you can see, a major category of concerns relates to customers, clients, and competitors. This category is followed by one concerned with management processes and relationships. Management relationship issues are especially disturbing because they reflect the moral fibre or culture of the firm, including deficiencies in management actions and commitments.

Vulnerability of Small Firms

Acting ethically may be more difficult and more expensive for smaller firms than for larger ones. Small firms may think their size means they won't be noticed and are thus tempted; or, they may be pressured by larger suppliers, customers, or government officials. For example, owners of a small company may fear the loss of an important customer if they don't respond to a request by the president of the customer company to make a donation to a particular political party; or a lack of resources may make it difficult to resist extortion by a public official.

> *Professor William Baxter of the Stanford Law School notes that for such owners, delayed building permits or failed sanitation inspections can be "life-threatening events" that make them cave in to bribe demands. By contrast, he adds, "the local manager of Burger King is in a much better position" to tell these people to get lost.*[7]

The small firm may also be at a disadvantage in competing with larger competitors that have superior resources. As a result, the firm's owner may be tempted to rationalize bribery as a way of offsetting what seems to be a competitive disadvantage and securing an even playing field.

The temptation for entrepreneurs to compromise ethical standards as they strive to earn profits is evident in the results of a study of entrepreneurial ethics.[8] In this study, entrepreneurs were compared with other business managers and professionals on their views about various ethical issues. Respondents were presented with 16 vignettes, each describing a business decision having ethical overtones, and were asked to indicate the degree to which they found each action compatible with their own ethical views by checking a 7-point scale ranging from 1 (never acceptable) to 7 (always acceptable). Here is one vignette: "An owner of a small firm

Table 25-1

Difficult Ethical Issues Facing Small Firms

Issue	Number of Respondents	Responses
Relationships with customers, clients, and competitors (relationships with outside parties in the marketplace)	56	"Avoiding conflicts of interest when representing clients in the same field" "Putting old parts in a new device and selling it as new" "Lying to customers about test results"
Management processes and relationships (superior–subordinate relationships)	30	"Reporting to an unethical person" "Having to back up the owner/ CEO's lies about business capability in order to win over an account and then lie more to complete the job" "Being asked by my superiors to do something that I know is not good for the company or its employees"
Employee obligations to employer (employee responsibilities and actions that in some way conflict with the best interests of the employer)	26	"Receiving kickbacks by awarding overpriced contracts or taking gratuities to give a subcontractor the contract" "Theft of corporate assets" "Getting people to do a full day's work"
Relationships with suppliers (practices and deceptions that tend to defraud suppliers)	18	"Vendors want a second chance to bid if their bid is out of line" "Software copyright issues" "The ordering of supplies when cash flows are low and bankruptcy may be coming"
Governmental obligations and relationships (compliance with governmental requirements and reporting to government agencies)	17	"Having to deal with so-called anti-discrimination laws which in fact force me to discriminate" "Bending state regulations" "Employing people who may not be legal [citizens] to work"
Human resource decisions (decisions relating to employment and promotion)	14	"Whether to lay off workers who [are] surplus to our needs and would have a problem finding work or to deeply cut executive pay and perks" "Sexual harassment" "Attempting to rate employees based on performance and not personality"
Environmental and social responsibilities (business obligations to the environment and society)	5	"Whether to pay to have chemicals disposed of or just throw them in a dumpster" "Environmental safety versus cost to prevent accidents" "Environmental aspects of manufacturing"

Source: Justin Longenecker, Joseph A. McKinney, and Carlos W. Moore, "Ethical Attitudes, Issues, and Pressures in Small Business." Paper presented at the International Council for Small Business Conference, Sydney, Australia, June 1995.

obtained a free copy of a copyrighted computer software program from a business friend rather than spending $500 to obtain his own program from the software dealer."

For the most part, all respondents in this study, including entrepreneurs, expressed a strong moral stance. They condemned decisions that were ethically questionable as well as those that were clearly illegal. For all vignettes, the mean response ratings for both entrepreneurs and other respondents were less than 4 (sometimes acceptable), thus indicating some degree of disapproval. For 9 of the 16 vignettes, there were no significant differences between the responses of entrepreneurs and those of others. For the remaining seven vignettes, however, the responses of the entrepreneurs were significantly different. In five cases, the entrepreneurs appeared significantly less moral (more approving of questionable conduct) than the other respondents.[9] Each of these situations involved an opportunity to gain financially by taking a profit from someone else's pocket. For example, entrepreneurs were more willing to condone collusive bidding and duplicating copyrighted computer software without paying the manufacturer for its use.

Obviously, a special temptation exists for entrepreneurs who are strongly driven to earn profits. However, this issue must be kept in perspective. Even though the entrepreneurs appeared less moral than the other business respondents in their reactions to five ethical issues, the majority of the entrepreneurs were significantly *more* moral in their responses to two other issues in which there was no immediate profit impact.[10] One of these issues involved an engineer's decision to keep quiet about a safety hazard that his employer had declined to correct.

Evidence shows, then, that most entrepreneurs display a general ethical sensitivity, but that some show vulnerability in issues that directly affect profits. While business pressures do not justify unethical behaviour, they help explain the context for decisions involving ethical issues. Ethical decision-making often calls for difficult choices by the entrepreneur.

PUTTING ETHICAL PRECEPTS INTO PRACTICE

Having discussed the kinds of ethical issues confronting small firms and their special vulnerability, we turn now to the practical matter of achieving ethical performance. In discussing this process, we must consider the underlying values of a firm's business culture, the nature of its leadership, and the guidance provided to employees.

Underlying Values and Business Ethics

Business practices viewed as right or wrong by a firm's leaders or employees reflect that firm's **underlying values.** An employee's beliefs affect what that employee does on the job and how she or he acts toward customers and others. Certainly, people sometimes speak more ethically than they act. Despite any verbal posturing, however, actual behaviour can provide clues to a person's underlying system of basic values. Behaviours may reflect a commitment or lack thereof to honesty, respect, and truthfulness—to integrity in all of its dimensions.

Values that serve as a foundation for ethical behaviour in business are based on personal views of the universe and the role of humanity in that universe. Such values, therefore, are part of basic philosophical and/or religious convictions. In Canada, Judeo-Christian values have traditionally served as the general body of beliefs underlying business behaviour, although there are examples of ethical behaviour based on principles derived from other religions. Since religious and/or

Describe practical approaches for applying ethical precepts in small business management.

4

underlying values
personal beliefs that provide a foundation for ethical or unethical behaviour

philosophical values, or the lack thereof, are reflected in the business practices of firms of all sizes, a leader's personal commitment to certain basic values is important in determining the ethical climate of a small firm.

As one example of the way a leader's basic values affect business practices, consider the company featured in this chapter's opening—Reell Precision Manufacturing Corporation. The founders of RPM share a religious belief that shapes their approach to conducting business. They have involved company personnel in discussing ethical issues by forming a committee called "The Forum," a group of four management and nine employee representatives who meet weekly to discuss corporate policy. As part of their deliberations, the members of this group examine basic religious teachings as they relate to practical business ethics. Within one period of a few weeks, for example, they invited a rabbi, a priest, and a Lutheran minister to address the group on the subject of applying religious values in the business arena. [11]

One observer of the firm and its operations described its leaders' approach to applying religious values as follows:

> *Their original corporate directions statement talked unabashedly about "a personal commitment to God, revealed in Jesus Christ," and about following "the will of God" in business dealings. But that seemed a bit much to some employees who did not share their strong convictions, so the matter was tossed to The Forum.*
>
> *The result: Most of the religious language was excised—although the founders insisted on keeping the thought that the business is based on "practical application of Judeo-Christian values." The reasoning was simple, Wahlstedt [the president and one of the partners] said: "I don't see how you can approach the subject of ethics without relating it to some base of values."* [12]

The way in which these values influence this firm's business practices— reducing profits, for example, rather than laying off employees—was noted earlier.

It seems apparent that a deep commitment to certain basic values leads to behaviour that is widely appreciated and admired. Without such a commitment on the part of small business leadership, ethical standards can easily be compromised.

Ethical Leadership

Entrepreneurs who care about ethical performance in their firms can use their influence as leaders and owners to encourage and even insist that everyone in their firms display honesty and integrity in all operations. Ethical values are established by leaders in all organizations, and those at lower levels take their cues regarding proper behaviour from the pronouncements and conduct of the top level.

In a small organization, the ethical influence of a leader is more pronounced than it is in a large corporation, where leadership can become diffused. In a large corporation, the chief executive must exercise great care to make sure that his or her precepts are shared by those in the various divisions and subsidiaries. Some corporate CEOs have professed great shock on discovering behaviour at lower levels that conflicted sharply with their own espoused principles. Leaders of large corporations are also responsible to stockholders, most of whom focus more attention on corporate profits than on corporate ethics. The position of an entrepreneur is much simpler. Recall Reell Precision Manufacturing Corporation, in which owner-managers were able to base difficult decisions on their underlying ethical values.

The potential for high ethical standards in small firms is obvious. An entrepreneur who believes strongly in honesty and truthfulness can insist that those princi-

Action Report

ETHICAL ISSUES

Herman Miller's Reputation for Integrity

A company's reputation for integrity reflects a leadership with strong underlying values and a deep commitment to doing what is right. A classic example is Herman Miller, Inc., a U.S. manufacturer of fine office furniture. Although the founding family is no longer active in management, the business still reflects its values. Established in 1923 by D.J. DePree, the firm was later headed for many years by his son, Max DePree. Its reputation as a well-managed company rests not only on its superb products—acclaimed by some as the highest-quality office furniture made anywhere—but also on its integrity in relationships with employees, customers, and others. Here is an outsider's assessment of the company and the ethical leadership of Max DePree:

> *Herman Miller is a place with integrity. Max defines integrity as "a fine sense of one's obligations." That integrity exhibits itself in the company's dedication to superior design, to quality, to making a contribution to society—and in its manifest respect for its customers, investors, suppliers, and employees.*

One of the ways in which this firm's integrity is demonstrated is by its treatment of employees. For many years, Herman Miller has used a system known as the Scanlon Plan to share with employees the financial gains resulting from productivity improvements. As the use of this plan illustrates, the values of the DePree family have been built into the operating practices of this firm.

Source: The assessment of Herman Miller, Inc. was made by James O'Toole, University of Southern California, and appears in the foreword to Max DePree, *Leadership Is an Art* (East Lansing, MI: Michigan State University Press, 1987), pp. xvii–xviii.

ples be followed throughout the organization. In effect, the founder or head of a small business can say, "My personal integrity is on the line, and I want you to do it this way!" Such statements are easily understood. And such a leader becomes even more effective when she or he backs up such statements with appropriate behaviour. In fact, a leader's behaviour—rather than her or his stated philosophy—has the greater influence on employees. In Herman Miller, Inc., for example, the ethical values of the founder and his son obviously permeated and continue to characterize this firm's operation.

In summary, the personal integrity of a founder or owner is the key to a firm's ethical performance. The dominant role of this one person or leadership team affords that person or team a powerful voice in the ethical performance of the small firm.

Pressure to Act Unethically

Employees of small firms sometimes face pressure to act in ways that conflict with their own sense of what is right and wrong. The pressure may come from various sources. For example, a salesperson may face pressure to compromise personal ethical standards in order to make a sale. Or, in some cases, an employee may feel

pressured by his or her boss to act unethically—a condition guaranteed to produce an organizational culture that is soft on ethics.

Fortunately, most employees of small firms do not face such pressures. However, pressure to violate personal standards is not unknown. In a survey of individuals holding managerial and professional positions in small firms, respondents reported feeling the following degrees of pressure to act unethically:[13]

No pressure	67.2%
Slight pressure	29.0%
Extreme pressure	3.8%

While it is encouraging to note that two-thirds of the respondents reported an absence of pressure to compromise personal standards, the fact that one-third of the respondents experienced either slight or extreme pressure is disturbing. The stringency of a person's ethical standards is, of course, related to that person's perception of pressure to act unethically. That is, a person with low ethical standards would probably encounter few situations that would violate such standards. Conversely, a person with high ethical standards would find more situations that might violate his or her personal norms. The ideal is to develop a business environment in which the best ethical practices are consistently and uniformly encouraged.

Developing a Code of Ethics

As a small firm grows, the personal influence of the entrepreneur inevitably declines. Personal interactions between owner and employees occur less and less. Consequently, as the business grows larger, the entrepreneur's basic ethical values simply cannot be expressed or reinforced as frequently or consistently as they once were.

code of ethics
official standards of
employee behaviour
formulated by a firm

At some point, therefore, the owner-manager of a firm should formulate a **code of ethics**, similar to that of most large corporations. This code should express the principles to be followed by employees of the firm and give examples of these principles in action. A code of ethics might, for example, prohibit acceptance of gifts or favours from suppliers but point out the standard business courtesies, such as free lunches, that might be accepted without violating the policy.[14]

If a code of ethics is to be effective, employees must be aware of its nature and convinced of its importance. At the very least, they should read and sign it. However, as a firm grows larger and new employees are less familiar with the firm's ethics, training becomes necessary to ensure that the code is well understood and taken seriously. It is also imperative, of course, that management operate in a manner consistent with its own principles and deal decisively with any infractions.

Better Business Bureaus

pyramid scheme
an illegal method of
direct marketing
that requires a large
up-front investment
and relies on
recruiting of new
distributors for
profits rather than
selling products or
services.

In any sizable community, all types of ethical and unethical business practices can be found. Some firms use highly questionable practices—for example, **pyramid schemes,** which are a method of direct marketing that requires people to pay a large fee to obtain the distributorship, and where most of the profits are derived from recruiting others into the scheme rather than from selling products or services. Other firms are blatantly dishonest in the products or services they provide—for example, replacing auto parts that are perfectly good.

Because unethical operations reflect adversely on honest members of the business community, privately owned business firms in many cities have banded together to form Better Business Bureaus. The purpose of the Better Business Bureau is to promote ethical conduct on the part of all business firms in the community.

Specifically, a Better Business Bureau's function is twofold: (1) it provides free buying guidelines and information about a company that a consumer should know *prior to* completing a business transaction, and (2) it attempts to resolve questions or disputes concerning purchases. As a result, unethical business practices often decline in a community served by this organization. Figure 25-1 presents an excerpt from an advisory on multilevel marketing businesses published by the Better Business Bureau of Southern Alberta, which is also the host of the Canadian Council of Better Business Bureaus (CCBBB). There are 15 BBBs across Canada, with at least one in each province except for New Brunswick and Prince Edward Island, which are served by the BBB of Nova Scotia.

Creating Better Business Bureaus reflects an initiative on the part of independent firms to encourage ethical conduct within the business community. Actions of this type and voluntary commitment to ethical performance within individual firms tend to receive less press coverage than the ethical failures of some business leaders. However, ethical performance achieved in these ways greatly contributes to the effective functioning of the private enterprise system.

Multi-Level Selling

Multi-level marketing is a system of retailing whereby consumer products are mainly sold by independent businessmen and women called distributors. The sales often take place in the customer's home. Independent distributors can set their own hours and earn money based on their efforts and ability to sell consumer products or services supplied to them by an established multi-level marketing company.

The multi-level marketing company also will encourage distributors to build and manage their own sales force by recruiting, motivating, supplying, and training others to sell the products or services.

Watch out for Pyramid schemes! Pyramid schemes concentrate mainly on the quick profits to be earned by selling the right to recruit others. The merchandise or service to be sold is largely ignored, and little or no mention is made regarding a market for the products. Pyramid scheme participants attempt to recoup their investments in products by recruiting from the ever decreasing number of potential investors in a given area.

Pyramid schemes are illegal in Canada. Keep in mind, however, that it is difficult to prosecute these schemes. Most often the money invested is lost.

Some guidelines for investors are as follows:

1. Obtain all of the information regarding the company, its officers, and its products in writing.
2. Beware of the start-up cost if the investment is substantial. Legitimate multi-level marketing companies usually require a small start-up cost. Pyramid schemes, on the other hand, pressure you to pay a large amount to become a distributor. The promotors behind the scheme make most of their profit in signing up new recruits.
3. Find out if the company will buy back inventory. If not, watch out, as legitimate companies that require you to purchase an inventory should offer and stick to inventory buy-backs for at least 80 percent of what you paid.
4. What is the consumer market for the products? If the company seems to be making money by recruiting alone, you will want to stay away. Checking with others is the best way to find out.
5. Ask the company if they have a Letter of Compliance from Industry Canada. This letter, while NOT a guarantee that the company is NOT a pyramid, does show that the company has presented its business plan to Industry Canada, who legislates the Competition Act, and have agreed that it "appears" to be multi-level, and not a pyramid. Industry Canada states that it is FORBIDDEN to use this letter to recruit distributors.

For more information please refer to our reports on Pyramid Schemes or Ponzi Schemes.

Figure 25-1

Better Business Bureau Advisory on Multilevel Selling

Source: Reprinted with permission of the Better Business Bureau of Southern Alberta, from "Teltips" on the Web page (http://southernalbertabbb.ab.ca). Copyright the Better Business Bureau of Southern Alberta.

Looking Back

1 Explain the impact of social responsibilities on small businesses.
- Most small businesses recognize some social responsibilities, especially to customers, employees, and communities.
- Socially acceptable actions create goodwill in the community and can attract customers.
- Some socially responsible practices are expensive, while others are free.
- The need for small firms to remain profitable limits their ability to adopt costly social programs.

2 Describe the special challenges of environmentalism and consumerism.
- Many small businesses protect the environment, and some contribute positively by providing environmental services.
- Some small firms, such as many types of manufacturers, are adversely affected by environmentalism.
- By requiring the seller to meet consumer expectations, the consumerism movement creates problems for some small businesses but provides opportunities for those businesses that serve their customers well.

3 Identify contextual factors that affect ethical decision-making in small businesses.
- Ethical issues go beyond what is legal or illegal and include more general questions of right and wrong.
- The limited resources of small firms make them especially vulnerable to allowing or engaging in unethical practices.
- Income tax cheating by some small firms is an especially prevalent form of bad ethics.
- The most troublesome ethical issues for small businesses involve relationships with customers, clients, and competitors; management processes and relationships; and employees' obligations to their employers.

4 Describe practical approaches for applying ethical precepts in small business management.
- The underlying values of business leaders and the examples those leaders set by their actions are powerful forces that affect ethical performance.
- Managers of small firms should seek to create an ethical climate that reduces or eliminates pressures on individual employees to compromise their ethical standards.
- Some small firms develop codes of ethics to provide guidance for their employees.
- Many small businesses join Better Business Bureaus to promote ethical conduct in the business community.

New Terms and Concepts

social responsibilities	ethical issues	pyramid scheme
environmentalism	underlying values	
consumerism	code of ethics	

You Make the Call

Situation 1 At one time, Ben Cohen, founding partner of Ben & Jerry's Homemade, Inc. (purveyor of all natural ice cream), considered selling his share of the business. He decided instead to keep his ownership share and run the business in a socially responsible way. Operating differently from a traditional business apparently gives him a greater sense of purpose as an entrepreneur. Cohen took the following actions at the time: because he felt strongly that "the community should prosper right along with the company," he engineered a $5.1 million equity offering pitched first to Vermonters and, a year later, to fellow ice cream fanatics nationwide; $500,000 from the offering helped start a nonprofit foundation that, bolstered by 15 percent of Ben & Jerry's pretax profits, supports local causes. Internally, Cohen also instituted a five-to-one salary-ratio cap, whereby the lowliest line employee cannot make any less than 20 percent of what top management makes.[15]

Source: "Double Fudge—Ben & Jerry's: A Double Scoop of Business Style," *Inc.*, Vol. 8, No. 5 (May 1986), p. 52.

Question 1 Is selling equity in a Vermont-based business to Vermonters more socially responsible than selling equity to people in other states? Why or why not?

Question 2 In what way is the salary cap a socially responsible policy?

Question 3 Is a business that sells double fudge ice cream to overweight customers acting in a socially responsible way? Why or why not?

Situation 2 A software firm sells its product to retailers and dealers for resale to end users. It has been a slow year, and profits are running behind those of a year ago. One way to increase sales is to persuade dealers to stock more inventory. This can be achieved by exaggerating total product demand to dealers by presenting them with an extremely optimistic picture of the size and effectiveness of the company's promotional program. This action should encourage dealers to build larger inventories sooner than they would normally. The software itself is regarded as a good product, and the producer simply wishes to build sales by putting its best foot forward in this way.

Question 1 Is the software firm acting ethically if it attempts to increase sales in this way? Why or why not?

Question 2 If this approach is sound ethically, is it also good business? Why or why not?

Question 3 What course of action do you recommend? Why?

Situation 3 A self-employed commercial artist reports taxable income of $17,000. Actually, her income is considerably higher, but much of it takes the form of cash for small projects and is easy to conceal. She considers herself part of the "underground economy" and defends her behaviour as a tactic that allows her small business to survive. If the business were to close, she argues, the government would receive even less tax revenue.

Question 1 Is the need to survive a reasonable defence for the practice described here? Why or why not?

Question 2 If the practice of concealing income is widespread, as implied by the phrase "underground economy," is it really wrong? Why or why not?

DISCUSSION QUESTIONS

1. This chapter's opening case referred to RPM's belief in cutting short-term profits rather than laying off employees. How can this be justified in a free enterprise system in which the goal of business is profits?

2. To what extent do small business owners recognize their social responsibilities? Could you defend the position of those who say they have no such responsibilities? If so, how?

3. Why might small business CEOs focus more attention on profit and less on social goals than large business CEOs?

4. Give some examples of expenditures required on the part of small business firms to protect the environment.

5. Should all firms use biodegradable packaging? Is your answer the same if you know that its use adds 25 percent to the price of a product?

6. What is skimming? How do you think owners of small firms might attempt to rationalize such a practice?

7. Give an example of an unethical business practice that you have personally encountered.

8. Based on your experience as an employee, customer, or other observer of some particular small business, how would you rate its ethical performance? On what evidence or clues do you base your opinion?

9. Explain the connection between underlying values and ethical business behaviour.

10. Give some examples of the practical application of a firm's basic commitment to supporting the family life of its employees.

EXPERIENTIAL EXERCISES

1. Visit or telephone the nearest Better Business Bureau office to research the types of unethical business practices it has uncovered in the community and the ways in which it is attempting to support ethical practices. Report briefly on your findings.

2. Employees sometimes take sick leave when they are merely tired, and students sometimes miss class for the same reason. Form groups of four or five members, and prepare a brief statement explaining the nature of the ethical issue (if any) in each of these practices.

3. Examine the business section of a recent issue of *The Globe and Mail* or another periodical and report briefly on some ethical problem that is in the news. Could this type of ethical problem occur in a small business? Explain.

4. Interview a small business manager to discover how (or whether) environmental issues affect the manager's firm. Does the firm face any special governmental restrictions? Are costs involved?

 CASE 25
The Martin Company (p. 653)

Working

within the *Law*

It is important for businesspeople to recognize the impact that laws and regulations have on business and to consider these when planning the business. Some laws may be burdensome and expensive, but may also play a role in protecting the business or the public interest. An example is the case of Westjet Airline, highlighted in Chapter 7, where the launch of the airline was delayed by government safety inspections to protect public safety.

PROVINCIAL AND FEDERAL JURISDICTION

All businesses are affected by federal, provincial, and municipal laws. The Constitution Act of 1867 divides the ability to make laws between the federal and provincial legislatures. The federal government has the

Looking Ahead

After studying this chapter, you should be able to:

1 Discuss the regulatory environment within which small firms must operate.

2 Describe how the legal system protects the marketplace.

3 Explain the importance of making sound legal agreements with other parties.

4 Point out several issues related to federal income taxation.

Chapter 25 presented several social and ethical issues confronting small firms and discussed how small businesses might deal with these challenges. However, observing social responsibilities and ethical standards is not left entirely to the discretion of those in business. Federal laws, provincial laws, and municipal by-laws regulate business activity in the public interest. Therefore, this chapter examines the legal framework of regulation within which business firms operate.

1 Discuss the regulatory environment within which small firms must operate.

GOVERNMENT REGULATION AND SMALL BUSINESS OPPORTUNITY

Not all entrepreneurs can or want to be lawyers. Nevertheless, they must have some knowledge of the law in order to appreciate how the legal system affects marketplace and to make wise business decisions.

power to create laws governing banking, taxation, federal lands, and interprovincial undertakings, as well as the broad power of "peace, order and good government." The provinces draw most of their power to create laws that affect business from the power to make laws regarding "property and civil rights" in the province. Provincial governments also delegate authority over areas like zoning to municipal governments. Therefore, a business such as a trucking company will be regulated by all three levels of government. The trucking company will be subject to the federal Transportation of Goods Act. It will be affected by provincial licensing requirements for trucks. And it will be affected by municipal regulation of which roads large transport trucks may drive on and of zoning for warehouses.

The Burden of Regulation

Government regulation has grown to the point at which it can impose a real hardship on small firms, both domestically and abroad depending on the industry. To some extent, problems arise from the seemingly inevitable red tape and bureaucratic procedures of governments. However, the sheer magnitude of regulation is a major problem.

An interesting perspective on the situation is offered by a 1995 survey of the Ontario members of the Canadian Federation for Independent Business. The items that were most desired to improve the business climate were as follows:

> *Lower taxes, less paper burden and a balanced provincial budget were at the top of the list, followed by more employer-friendly labour laws, health and safety rules and injured workers' compensation. A freeze on the minimum wage and limits on pay and employment equity rules were also on the list.*[1]

Gerry Horan owns a manufacturing plant that makes auto collision repair equipment and competes with companies based in the United States and Europe for sales around the world. Horan says, "Things like health care, workers' compensation, pay equity and job equity, these are all good social programs. But they

increase the cost of doing business. Should you be the leader on a global basis at the cost of the economy?"[2]

Another burden imposed on small businesses by the government is taxes. Taxes have a direct impact on small business cash flow and, therefore, represent a costly drain on the financial health of small firms. The federal income tax is the most publicized but certainly not the only tax faced by small firms. Provinces raise funds from citizens and businesses through the use of provincial income taxes, sales taxes, and other forms of revenue production, such as licence fees.

A small firm must work within provincial laws if it is to avoid legal problems. Major differences among provincial regulations compound the difficulty of this task. It is difficult for an entrepreneur to stay abreast of provincial laws; fortunately, provincial ministries of business or economic development often publish information on regulations affecting certain types of businesses. The nationwide network of Canada Business Service Centres is also a good resource and works with provincial and municipal regulators to provide up-to-date information.

Entrepreneurs face rules and regulations that are designed to protect the public interest but that sometimes serve to frustrate their efforts to operate a business. However, not all laws are detrimental to small business. We will now briefly examine some of the beneficial aspects of regulation.

Benefits from Regulations

Regulation of small business activity is not all bad. A business world without some degree of regulation would surely be chaotic, and some degree of regulation is of

Action Report

ENTREPRENEURIAL EXPERIENCES

Regulations Clip Wings of New Airline

As launches go, it started out lowbrow and cheeky, and ended up lowbrow and seriously messed up. Greyhound Lines of Canada Ltd., the country's largest intercity bus company, grabbed heaps of attention when it debuted a couple of brash television advertisements touting its new discount airline, Greyhound Air. In one, the most notorious, an anxious-looking greyhound dog sidles up to an airplane's front tires, lifts its leg and urinates. "We're marking new territory."...

Just days into the campaign—a mere five and a half weeks before Greyhound Air's scheduled takeoff—the National Transportation Agency (NTA), which regulates air travel in Canada, announced that Greyhound Air could not fly because it did not have a domestic air licence. The question then immediately arose whether it would even qualify for one under federal law, which dictates that all domestic airlines be at least 75% Canadian-owned and be effectively controlled by Canadians. At the time, Greyhound Canada...was 69% owned by Dial Corp. of Phoenix, Arizona. ... Secure in the advice from their lawyers that they didn't need [a licence], nobody at Greyhound Canada even bothered to run the concept past the NTA.

Greyhound was eventually able to satisfy the NTA by restructuring the company to satisfy ownership rules, and Greyhound again took to the air.[3]

Ironically, just over a year later Greyhound Lines of Canada was bought by Ontario transportation giant Laidlaw, who closed the airline operations after being unable to sell it off.

Source: Brian Hutchinson, "See Spot Fly," *Canadian Business*, Vol. 69, No. 7 (June 1996), p. 91.

general social value. Therefore, small firms should recognize the value of regulatory policies and show some willingness to shoulder the burden. For example, contributions to the Employment Insurance Program reduces poverty for unemployed people.

Some entrepreneurs acknowledge that government regulation can occasionally create profit-making opportunities by spawning a market niche for a new product. For example, new environmental standards that were implemented in the late 1980s and early 1990s helped to create drastic growth in the environmental services industry. Fisheries biologists who had difficulty finding work in the 1970s are now in demand to conduct studies on the effects of pulp mill effluent on fish.

On the other hand, a decrease in regulation can also create opportunities. The deregulation of the natural gas business in the 1980s allowed companies to contract directly with the producers to obtain lower prices. This deregulation has had tremendous cost savings for the glass and fertilizer industries, which use a lot of fuel to manufacture their products, and created a natural gas marketing industry sector.

Government Reaction to Regulatory Criticism

Recognition of the burdensome nature of small business regulation at the federal level has led to a number of legislative attempts to alleviate the problem. Some provinces are also trying to reduce the regulatory burden. For example, the province of Alberta has surveyed businesses to determine which regulations they believe should be amended or deleted from the books.

The immediate concern for small businesses is knowing what laws they must obey and how they can operate within these laws. Therefore, the remaining sections of this chapter cover laws that influence small business operations. Although only a sampling of laws and legal issues is possible in a single chapter, we have attempted to include legislation that has an impact on small businesses.

Figure 26-1 summarizes the legal issues selected for inclusion here. The regulatory areas are represented symbolically as hurdles facing the five entrepreneurs as they run the business race. Also, note that the starter—representing federal, provincial, and municipal regulatory agencies—is on the sidelines watching the race to be sure it is run legally. Although regulatory agencies are not discussed specifically in this chapter, they are important to a small firm's efforts to function within the law.

GOVERNMENT REGULATION AND PROTECTION OF THE MARKETPLACE

2 Describe how the legal system protects the marketplace.

The types of regulation are endless, affecting the ways in which small firms pay their employees, advertise, bid on contracts, dispose of waste, promote safety, and care for the public welfare. Of necessity, the discussion here will be limited to a few key areas of regulation.

This section emphasizes broad areas of government regulation of the marketplace—regulating competition, protecting consumers, protecting investors, and promoting public welfare—and includes discussions concerning regulating employee rights and protecting a firm's intangible assets. The last two sections of the chapter look at business agreements and taxation. Because government regulation can be overwhelming, all small firms should seek guidance from professional legal counsel.

Figure 26-1

The Regulatory Hurdle Race

Regulating Competition

A fully competitive economic system presumably benefits consumers, who can buy products and services from those firms that best satisfy their needs. The federal **Competition Act** was enacted to help maintain a competitive economy. Such an economy promotes competition by eliminating artificial restraints on trade.

Although the purpose of competition laws is noble, the results leave much to be desired. It would be naïve to think that small business no longer needs to fear the power of oligopolists that would control markets. Competition laws prevent some mergers and eliminate some unfair practices, but giant business firms continue to dominate many industries.

To some extent, at least, competition laws offer protection to small firms. The Competition Act, for example, makes it illegal for businesses to sell a product at an unreasonably low price for the purpose of eliminating competitors. Discriminatory allowances, which are rebates, price reductions, or allowances are prohibited if they are not offered to competing purchasers of a product. Other provisions regulate the relationship between businesses and their suppliers and prohibit certain practices such as

- Tied selling, which is the requirement that a supplier will supply a required product only if the customer purchases another product.
- Refusal to deal, which is the refusal to provide a customer with a required supply.
- Exclusive dealing, which is the requirement by the supplier that the purchaser refrain from purchasing other specified supplies or from certain suppliers.

The Competition Act is also designed to protect independent retailers and wholesalers who compete with large chains. Quantity discounts may still be offered to large buyers, but the amount of the discounts must be justified financially by the seller on the basis of actual costs. Vendors are also forbidden to grant disproportionate advertising allowances to large retailers. The objective of these rules is to prevent large purchasers from obtaining unreasonable discounts and other concessions merely because of their superior size and bargaining power. As well, discrimination by manufacturers and wholesalers in dealing with other business firms is not

Competition Act
federal antitrust legislation designed to maintain a competitive economy

Safety standards are set by the Hazardous Products Act to protect consumer against unreasonable risk of injury. Such standards ensure the safety of toys for infants and children.

allowed. Penalties under the Competition Act do not normally consist of monetary damages awarded to the affected business, but do consists of injunctions, substantial fines of up to $10 million, or five years imprisonment of owners. Directors can also be held personally liable for the offences of their companies.

Protecting Consumers

Consumers benefit indirectly from the freedom of competition provided by the Competition Act. In addition, consumers are given various forms of more direct protection by federal and provincial legislation. All consumer protection legislation relating to pricing and advertising applies to sales of goods and services, but there is also an enormous amount of industry-specific regulation, like safety and packaging requirements, that applies to certain industries and products.

The Competition Act regulates advertising by prohibiting manufacturers and retailers from making false or misleading misrepresentations about important aspects of a product, product life, product performance, warranties, guarantees, or normal prices. The act also prohibits the use of tests or testimonials that cannot be supported. The Competition Act also prohibits the selling technique called "bait and switch." A retailer is guilty of bait and switch if it advertises a product at an abnormally low price without advertising limited quantities, and then attempts to entice customers wanting to buy the sold-out product to buy a higher-priced, similar product. Pyramid and referral selling, where customers receive credit for identifying other customers, are also prohibited. The **Ontario Business Practices Act** makes it an offence to make a false, misleading, or deceptive representation to consumers.

The **Canadian Consumer Packaging and Labelling Act** sets out the requirements for product labels, including the requirement that a label state what the product is. For example, a company could not label a package of cookies as "Crunchable" without the addition of the word Cookie or Biscuit. This legislation also requires French and English labelling as well as requires standardized packaging for particular products. The federal **Textile Labelling Act** applies to goods made of fabric, requires the labelling of the fabric content, and encourages the labelling of care instructions. The **Food and Drug Act** regulates the manufacture, production, transport, storage, and labelling of food and drugs. This legislation requires that prepackaged medications include dosage amounts and instructions.

Ontario Business Practices Act legislation preventing false, misleading, or deceptive representatives to consumers

Canadian Consumer Packaging and Labelling Act legislation that sets out requirements for product labels and for packaging for particular products

Textile Labelling Act federal legislation that applies to goods made of fabric and sets out labelling requirements

Food and Drug Act federal legislation that regulates the food and drug industries

Hazardous Products Act
federal legislation that regulates the manufacture of hazardous products and sets safety standards for other products

Motor Vehicle Safety Act
federal legislation that regulates the manufacture of motor vehicles and ensures that they meet minimum safety standards

The **Hazardous Products Act** regulates the manufacture of hazardous and potentially hazardous products in Canada. Some products cannot be manufactured in Canada because of the grave danger they present to the public. The manufacture of others products is regulated to ensure that safety standards are met. An example is the requirement that baby cribs be manufactured so that the rails are no more than 10 cm apart to prevent a child's head from getting stuck between the rails. Another example is the total prohibition on manufacturing venetian blinds from plastic that contains lead in order to prevent lead poisoning.

The **Motor Vehicle Safety Act** is an example of legislation that regulates a particular industry. It regulates the manufacture of automobiles, vans, trucks, and other motor vehicles so that consumers can be assured that they are purchasing a vehicle that meets certain, minimum safety standards. The safety regulations required for manufacturing an automobile are numerous but include such items as: seat belts, daytime running lights, side impact beams, and other requirements that will increase passenger protection. It also contains rigorous testing requirements for automobiles before they are sold. Particular industries are also regulated, usually at a provincial level. This is done by licensing, such as the licensing of real estate agents and establishments that serve alcoholic beverages.

In certain provinces, a business person may have to fulfill certain requirements—such as obtaining specific training or education, being bonded, or opening a trust account—before she or he can conduct a particular business. For example, a contractor who accepts part-payment before a project is completed must be bonded in order to protect consumers against the possibility that the contractor will take the payment but not complete the project.

Protecting Investors

securities act
provincial legislation that regulates the advertisement, issuance, and public sales of securities

To protect the investing public against fraudulent activities in the sale of stocks and bonds, the provincial **securities acts** regulate the advertisement, issuance, and public sale of securities. These pieces of legislation make it illegal to advertise, solicit, issue, or sell securities to the public without providing them with a prospectus that has been approved by the provincial securities commission. There are a few exceptions to these rules for individuals who would otherwise have access to the business records, including close friends and family of a company that is selling securities or individuals making a significant investment in the company. There are also prohibitions against including false or misleading information in prospectuses or reports to shareholders. For example, Bre-X Minerals Ltd. in Calgary may have included false gold assay results in its information to shareholders that led them to believe its gold mine in Busang, Indonesia, was a much more significant find than it really was.

Most small businesses are excluded from extensive regulation that requires audits and other financial reporting requirements because of the private nature of much of their financing and the small amounts involved. However, unless an exemption applies, they are subject to securities legislation that covers registration of new securities; licensing of dealers, brokers, and salespeople; and prosecution of individuals charged with fraud in connection with the sale of stocks and bonds.

Promoting Public Welfare

Other laws are designed to benefit the public welfare. Municipal health by-laws, for example, establish minimum standards of sanitation for restaurants to protect the health of patrons. Zoning by-laws protect communities from unplanned development that is incompatible with the neighbourhood.

Environmental protection legislation—at federal and provincial levels—deals with air pollution, water pollution, solid waste disposal, and handling of toxic substances. As discussed earlier, environmental laws adversely affect some small firms, but also provide opportunities for others. The environmental services industry—or providing evaluations of property and remediation of contaminated sites—has been created as a result of these regulations.

In the future, emphasis will continue to be placed on environmental protection. **The Ontario Environmental Protection Act,** for example, put pressure on service stations to do increased testing on storage tanks. This, in turn, has required small service stations to make additional investments in underground storage tanks, testing, and site remediation.

The **Canadian Human Rights Act** and provincial human rights legislation were passed by governments to prevent discrimination against people. The legislation is enforced by the various **human rights commissions** in each province in response to complaints from employees or prospective employees. This legislation generally prohibits discrimination against prospective and current employees based on "race, national or ethnic origin, colour, religion, age, sex, marital status, family status, disability and criminal conviction for which a pardon has been granted."[3] Most provinces have pay equity legislation that requires employers to give all employees equal pay for equal work and equal pay for work of equal value.

Furthermore, human rights legislation like the **Ontario Human Rights Code** requires businesses to provide facilities that accommodate disabled individuals, whether or not they constitute any or a significant part of the businesses' clientele (see the Action Report on human rights legislation).

Provincial governments restrict entry into numerous professions and types of businesses by establishing licensing procedures. For example, physicians, barbers, pharmacists, accountants, lawyers, and real-estate agents must be licensed. Insurance companies, banks, and liquor stores must comply with legislation regulating those industries. Although licensing protects the public interest, it also tends to restrict the number of professionals and firms in such a way as to reduce competition, and possibly to increase prices paid by consumers.

Note that there is a difference between licensing that involves a routine application and licensing that prescribes rigid entry standards and screening procedures. The fact that the impetus for much licensing comes from within the affected industry suggests a need to carefully scrutinize licensing proposals to avoid merely protecting a private interest and restricting entry into a field of business. In fact, a case can be made for regulating of almost any business. However, failure to limit such regulation to the most essential issues undermines freedom of opportunity to enter a business and thereby provide an economic service to the community.

Protecting Employee Rights

Employees are people first and employees second. Therefore, employees are afforded protection from robbery, assault, and other crime at work just as they are at home. In addition, some laws—for example, the federal and provincial **occupational health and safety acts, employment standards codes,** and **workers' compensation acts**—have been designed primarily for employees and potential employees.

All jurisdictions have an occupational health and safety act, which is administered by a public agency such as the Department of Public Health. The purpose of this legislation is to ensure safe workplaces and work practices. These administrative bodies continue, through a structured procedure and by working with industry, to establish additional health and safety standards as they deem necessary.

Federal and provincial employment standards codes set out required working conditions, such as maximum work hours, overtime pay, meal breaks, minimum

Ontario Environmental Protection Act provincial legislation that establishes procedures, standards, and liability to ensure environmental protection

Canadian Human Rights Act federal legislation that prohibits discrimination against people and guarantees basic human rights

human rights commissions provincial agencies that investigate allegation of discrimination against people

Ontario Human Rights Code provincial legislation that prohibits discrimination against people and guarantees basic human rights

occupational health and safety acts provincial legislation that regulates health and safety in the workplace to ensure safe workplaces and work practices

employment standards codes provincial legislation regulating working conditions, minimum wages, and other work-related issues

workers' compensation acts provincial legislation that provides employer-supported insurance for workers who become ill or are injured in the course of employment

Action Report

ETHICAL ISSUES

Human Rights Legislation

A London, Ontario, chiropractor was forced by the Human Rights Commission to install a $20,000 ramp at his clinic. The order was made after a wheelchair-bound woman complained that she could not get into the building to employ the doctor's services. She rejected his offer to treat her at her home or another accessible location, insisting that those alternatives would make her feel stigmatized and undignified. ...

Ontario's Human Rights Code divides the population into two classes, who are given completely different treatment. The first group can be broadly described as consumers. They can't be discriminated against on the grounds of race, sex, disability, etc., by anyone providing services, goods, facilities, or accommodation. If they think they have been discriminated against, they can complain to the Human Rights Commission.

The second group can be broadly described as business people. They are the ones who provide the services, goods, facilities, and accommodations in exchange for money. The first group can freely discriminate against the second on every imaginable ground because nothing in the code forbids discrimination in the provision of money.

Source: Karen Selick, "Calling a Slave a Slave," *Canadian Lawyer*, Vol. 19, No. 9 (October 1995), p. 46.

Employment Insurance
benefits paid to workers who become unemployed provided they meet certain requirements, such as having been employed for a minimum number of weeks

wages, and parental and maternity leaves. For example, in Alberta, a pregnant woman is entitled to take leave at any time within 12 weeks of her delivery date and for a period after the birth or adoption of a child for a total of up to 18 weeks. The prerequisite is 12 months' continuous employment. Fathers are not provided for under this act. Women on maternity leave are entitled to **Employment Insurance** benefits for a portion of this time.

Workers' compensation was established to compensate employees for injuries, illnesses, and deaths that occur in the course of employment. In the past, many employees could not afford to sue their employers for work-related injuries and numerous factors, including contributory negligence, made it difficult for them to win in court. Provincial workers compensation acts, require employers to make contributions to a fund to compensate workers for loss or injury. In return, employees may not sue their employers for these losses or injuries.

Protecting a Firm's Intangible Assets

In addition to managing and protecting its physical assets, a business must protect its intangible assets, which include trade-marks, patents, copyrights, industrial design, integrated circuit topography, and plant breeders' rights. The most common forms of protection are portrayed in Figure 26-2.

trade-mark
an identifying feature used to distinguish a manufacturer's or merchant's product

TRADE-MARKS A **trade-mark** is a word, name, symbol, device, slogan, or any combination thereof that is used to distinguish a product sold by one manufacturer or merchant. In some cases, a colour or scent can also be part of a trade-mark.[4] Small manufacturers, in particular, often find it desirable to feature an identifying trade-mark in advertising.

Since names that refer to products are trade-marks, potential names should be investigated carefully to ensure that they are not already in use. Given the com-

Figure 26-2

A Firm's Intangible Assets

Trade-marks

Patents

Ways of Protecting Intangible Assets

Copyrights

plexity of this task, many entrepreneurs seek the advice of specialized lawyers who are trade-mark agents.

Some entrepreneurs may conduct the trade-mark search personally at the Canadian Intellectual Property Office (CIPO) in Hull, Quebec. It also publishes a booklet entitled *A Guide to Trade-Marks,* which is available from the office or any Canada Business Service Centre.

Common law recognizes a property right in the ownership of trade-marks in the area of trading. However, reliance on common law rights is not always adequate. For example, Microsoft Corporation, the major supplier of personal computer software, claimed it had common law rights to the trade-mark *Windows* because of the enormous industry recognition given the product. Nevertheless, when Microsoft filed a trade-mark application in 1990 seeking to gain exclusive rights to the name *Windows,* the U.S. Patent and Trade-mark Office rejected the bid, claiming that the word was a generic term and therefore in the public domain.[5]

Registration of trade-marks is permitted under the federal **Trade-Mark Act,** making protection easier if infringement is attempted. A trade-mark registration remains effective for 15 years and may be renewed for additional 15-year periods. Application for such registration can be made to the Canadian Intellectual Property Office.

Trade-Mark Act
federal legislation that regulates trade-marks and provides for their registration

A small business must use a trade-mark properly in order to protect it. Two rules can help. One is to make every effort to see that the trade name is not used carelessly in place of the generic name. For example, the Xerox company never wants people to say that they are "xeroxing" something when they are using one of its competitors' copiers. Second, the business should inform the public that the trade-mark *is* a trade-mark by labelling it with the symbol ™. If the trade-mark is registered, the symbol ® or the phrase "Registered in Canadian Intellectual Property Office" or "Registered Trade-Mark of X Co." may be used.

patent
the registered, exclusive rights of an inventor to make, use, or sell an invention

PATENTS A **patent** is the registered, exclusive right of an inventor to make, use, or sell an invention. Patents are granted under the **Patent Act** for 20 years from the date of application. This gives the patent holder the exclusive right to construct, sell, manufacture, and use the invention for this period of time. Patents can also be sold or assigned to third parties by the owner.

Patent Act
federal legislation that gives a patent holder the exclusive right to construct, sell, manufacture, and use a patented invention for 20 years

Items that may be patented include machines and products, improvements on machines and products, and original designs. Some small manufacturers have patented items that constitute the major part of their product line. Indeed, some businesses such as Polaroid and IBM can trace their origins to a patented invention. Small business owners preparing a patent application often retain a patent agent to act for them as the application requires careful and skillful drafting. Defending patents in court may be easier if the patent was well-drafted to begin with.

For a patent application to be accepted by the Canadian Intellectual Property Office, the product must possess two qualities. It must be both novel (the first of its kind in the world, displaying inventive ingenuity—not just an obvious improvement on an existing product) and useful.

copyright
the exclusive right of a creator to reproduce, publish, perform, display, or sell his or her own work

COPYRIGHTS A **copyright** is the exclusive right of a creator (author, composer, designer, or artist) to reproduce, publish, perform, display, or sell work that is the product of that person's intelligence and skill. According to the **Copyright Act,** the creator of an original work receives copyright protection for the duration of his or her life plus 50 years. Copyrights are registered with the Copyright Office of the Canadian Intellectual Property Office.

Copyright Act
federal legislation that provides copyright protection for an original work for the duration of the creator's life plus 50 years

Lawsuits concerning copyright infringements are costly and should be avoided, if possible. Finding the money and legal talent with which to enforce this legal right is one of the major problems of copyright protection in small business. Monetary damages and injunctions are available, however, if an infringement can be proven.

Under the common law, copyrightable works are automatically protected from the moment of their creation. However, any work distributed to the public should contain a copyright notice, which consists of three elements (these can also be found on the copyright page of this book):

1. The symbol ©
2. The year the work was published
3. The copyright owner's name

The law provides that copyrighted work cannot be reproduced by another person or persons without authorization. Even photocopying of such work is prohibited, although an individual may copy a limited amount of material for such purposes as research, criticism, comment, and scholarship. A copyright holder can sue a violator of her or his copyright for damages.

Although registration is not required, it is recommended as it is *prima facie* proof of copyright ownership. Registration costs little and involves a simple process.

Industrial Designs Act
federal legislation that protects the original shape, pattern, or ornamentation applied to a manufactured article

INDUSTRIAL DESIGN Industrial design is the protection afforded by the **Industrial Designs Act** to the original shape, pattern, or ornamentation applied to

Action Report

ENTREPRENEURIAL EXPERIENCES

Canadian Inventions Could Mean the Death of the Corkscrew

Kwik Kork, invented by David E. Hojnoski, formerly the director of onology (the study of wines) at the Andres winery in Winona, Ontario, is a device attached to a conventional cork that replaces the need for a corkscrew. The device was patented in 1994, but its first big break in the market came in 1997, when it was attached to each of the 600,000 bottles of France's Beaujolais Nouveau. According to Jean-Pierre Durand, marketing director for Beaujolais Nouveau vintner Emile Chandesais in France, use of Kwik Kork is part of a strategy to make wine drinking easier and attract new customers. "We need to win over the Coca-Cola generation, young people who like things to be simple and who don't necessarily own a corkscrew," he said.

The device is simple: when the metal foil is removed, drinkers uncover a flat plastic disk attached to a piston sunk into a regular cork. A firm tug on the disk is enough to extract the cork. One advantage of Kwik Kork is that, unlike corks removed with a corkscrew, the cork can be reinserted in the bottle.

Debate rages, especially in France, over the innovation. Durand contends that the Kwik Kork is intended for use only on lower-priced wine intended for new markets, and traditionalists need not be concerned. In England, the device has already gained wide acceptance. Wine bar owner Tim Johnson says "It's such a pain opening 50 cases of Beaujolais in one day—completely exhausting. Tradition? Give me a break."

Source: Susannah Herbert, "Opening New Beaujolais a Canadian-made Snap," *Calgary Herald*, November 20, 1997, p. D4.

a manufactured article. An application must be made before the design is made public in any way. Protection is granted initially for five years and is renewable for an additional five years.

INTEGRATED CIRCUIT TOPOGRAPHY The three-dimensional configuration of the electronic circuits used in microchips and semiconductor chips are protected for 10 years under the **Integrated Circuit Topography Act.**

PLANT BREEDERS' RIGHTS The ability to control the multiplication and sale of new varieties of plant seeds is protected for 18 years under the **Plant Breeders' Rights Act.**

BUSINESS AGREEMENTS AND THE LAW

An entrepreneur should be careful in structuring agreements with individuals and businesses. Because today's society seems to encourage lawsuits and legal action, entrepreneurs must understand such basic elements of law as contracts, agency relationships, and negotiable instruments, just to name a few (see Figure 26-4).

Contracts

Managers of small firms frequently make agreements with employees, customers, suppliers, and others. If the agreements are legally enforceable, they are called **contracts**. For a valid contract to exist, the following six requirements must be met:

Integrated Circuit Topography Act
federal legislation that protects the three-dimensional configuration of electronic circuits in microchips and semiconductor chips

Plant Breeders' Rights Act
federal legislation that protects the multiplication and sale of new varieties of plant seeds

3 Explain the importance of making sound legal agreements with other parties.

contracts
agreements that are legally enforceable

Figure 26-4

Basic Elements of Law

1. *Offer.* A clear, genuine offer must be communicated. This offer must be free of mistakes or misrepresentation as to its essential terms, and both parties must be of like mind as to these terms.
2. *Voluntary agreement.* A genuine offer must be accepted unconditionally by the buyer.
3. *Competent contracting parties.* Contracts with parties who are under legal age, insane, seriously intoxicated, or otherwise unable to understand the nature of the transaction are typically voidable.
4. *Legal act.* The subject of the agreement must not be in conflict with public policy, as it would be in a contract to sell an illegal product.
5. *Consideration.* The parties must exchange something of value, such as money or time, known in legal terms as consideration.
6. *Form of contract consistent with content.* Contracts may be written or oral, but under the **Statute of Frauds** contracts for the following must be in written form: sales transactions of $1,000 or more, sales of real estate, and actions that cannot be performed within one year after the contract is made. The existence of an oral contract must be demonstrable in some way: otherwise, it may be difficult to prove.

Statute of Frauds (1677)
legislation enacted to prevent fraudulent lawsuits without proper evidence of a contract

If one party to a contract fails to perform in accordance with the contract, the injured party may have recourse to certain remedies. Occasionally, a court will require specific performance of a contract when money damages are not adequate; however, courts are generally reluctant to rule in this manner. In other cases, the injured party has the right to rescind, or cancel, the contract. The most frequently used remedy takes the form of money damages, which are intended to put the injured party in the same condition that he or she would have been in had the contract been performed.

Agency Relationships

agency relationship
an arrangement in which one party represents another party in dealing with a third party

An **agency relationship** is an arrangement whereby one party—the agent—represents another party—the principal—in contracting with a third party. Examples of agents are the manager of a branch office who acts as an agent of the firm, a partner who acts as an agent for the partnership, and a real-estate agent who represents a buyer or seller.

Agents differ in the scope of their authority. The manager of a branch office is a general agent with broad authority. A real-estate agent, however, is a special agent with authority to act only in a particular transaction.

The principal is liable to the third party for the performance of contracts made by the agent acting within the scope of his or her authority. The principal is also liable for fraudulent, negligent, and other wrongful acts of an agent that are executed within the scope of the agency relationship, as the third party may rescind the contract and bring actions against the principal and agent.

An agent has certain obligations to the principal. In general, the agent must accept the orders and instructions of the principal, act in good faith, and use prudence and care in discharging agency duties. Moreover, the agent is liable if he or she exceeds stipulated authority and causes damage to the third party as a result. An exception occurs when the principal ratifies, or approves, the act, whereupon the principal becomes liable.

It is apparent that the powers of agents can make the agency relationship a potentially dangerous one. For this reason, small firms should exercise care in selecting agents and clearly stipulate their authority and responsibility.

Negotiable Instruments

Credit documents that can be transferred from one party to another in place of money are known as **negotiable instruments.** The requirements for such documents are set out in the federal Bills of Exchange Act. Examples of negotiable instruments are promissory notes, drafts, trade acceptances, and ordinary cheques. When a negotiable instrument is in the possession of an individual known as a holder in due course, it is not subject to many of the challenges possible in the case of ordinary contracts. For this reason, a small firm should secure instruments that are prepared in such a way as to make them negotiable. In general, the requirements for a negotiable instrument are as follows:

negotiable instruments
credit documents that are transferrable from one party to another in place of money

- There must be a written, signed, unconditional promise or order to pay.
- The amount to be paid in money must be specified.
- The instrument must provide for payment on demand at a definite time or at a determinable time.
- The instrument must be payable to the bearer or to the order of someone.

THE CHALLENGE OF TAXATION

4 Point out several issues related to federal income taxation.

The federal income tax laws are in the Income Tax Act of Canada. Table 26-1 summarizes some tax implications for the three forms of business ownership. Tax evasion accounts for a big part of underpaid federal income taxes, but some underpayment is unintentional and due to the complexity of tax laws. Even an honest mistake can bring Revenue Canada to your business. Audits can be triggered by Revenue Canada computers. Also, certain deductions may be scrutinized in some years because of related rulings interpeting the Income Tax Act. Because small firms are often accused of being major tax offenders, they need professional tax advice to ensure that all taxes are paid properly.

Businesses have many tax issues concerning federal income tax, provincial income tax, goods and services tax (GST), and provincial sales tax. Property taxes are levied at the municipal level. Revenue Canada has several income tax and GST publications that it makes available to businesses when they register and receive their business number (now called the BIN or Business Information Number).

	Sole Proprietorship	Partnership	Corporation
Basic tax	• personal rates • progressive marginal rates (0–47%)	• personal rates • progressive marginal rates (0–47%)	• corporate rates • flat rates, but may be stepped • additional liability
Accumulation	• all income is fully distributed for tax	• all income is fully distributed for tax	• deferral if the shareholder's marginal rate exceeds the corporate rate
Allocation of gains and losses	• attributed to the proprietor	• pro rata attribution to partners	• flowthrough of gains as salary or dividends • no flowthrough of losses except by sale of shares
Application of losses	• current and carry-over losses may be applied against income from any source • carryover losses erode personal deductions	• current and carry-over losses may be applied against income from any source • carryover losses erode personal deductions	• corporation gets carryover losses
Formation, modification, and termination	• no tax consequences if applicable tax provisions are complied with	• no tax consequences if applicable tax provisions are complied with	• no tax consequences if applicable tax provisions are complied with

In many cases, provincial and local taxes are more troublesome than federal taxes. Even when a small firm has no taxable income it will usually have taxes to pay. For example, each of the following taxes are levied by a nonfederal agency:

- Provincial income tax
- Provincial sales tax
- School taxes
- Property taxes
- Business licence fees

Despite its laws and tax regulations, there is still no place like Canada for the entrepreneurial spirit. We expect you to be part of that spirit. Best of luck.

Looking Back

1 Discuss the regulatory environment within which small firms must operate.
- The growth of government regulation imposes a hardship on some small firms, but creates opportunities for others.
- Taxes have a direct impact on small business cash flow.

2 Describe how the legal system protects the marketplace.
- Competition laws offer protection to small firms.
- Consumer protection laws include provisions covering nutrition labelling of food products and safety standards for toys and other goods.
- Laws also exist for protecting investors and promoting the public welfare.
- Numerous laws for protecting employees have an impact on small firms.
- The legal system provides protection for trade-marks, patents, copyrights, and other intangible assets.

3 Explain the importance of making sound legal agreements with other parties.
- Agreements that are legally enforceable are called contracts.
- In an agency relationship, the principal is liable for the commitments and also the misdeeds of the agent.
- Credit instruments that can be transferred are known as negotiable instruments and should be secured.
- The current trend toward litigation highlights the need for entrepreneurs to carefully craft each agreement they make.

4 Point out several issues related to federal income taxation.
- Tax evasion accounts for a big part of tax shortfalls in Canada.
- Small firms are liable for a variety of federal, provincial, and local taxes.

New Terms and Concepts

Competition Act
Ontario Business Practices Act
Canadian Consumer Packaging and Labelling Act
Textile Labelling Act
Food and Drug Act
Hazardous Products Act
Motor Vehicle Safety Act
securities acts
Ontario Environmental Protection Act

Canadian Human Rights Act
human rights commissions
Ontario Human Rights Code
occupational health and safety acts
Employment standards codes
Workers' compensation acts
Employment Insurance
trademarks
Trade-Mark Act
Patent Act

copyright
Copyright Act
Industrial Designs Act
Integrated Circuit Topography Act
Plant Breeders' Rights Act
contracts
Statute of Frauds
agency relationship
negotiable instruments

You Make the Call

Situation 1 A manufacturer refused to buy back a dealer's unsold inventory, citing a written contract with the dealer. One clause of the contract did indeed make repurchase by the manufacturer optional. The dealer, however, argued that she had a prior oral agreement with the manufacturer that it would repurchase unsold inventory. Further complicating the matter was the fact that the manufacturer had neither signed nor dated the contract when the dealer signed it. Also, the dealer's minimum inventory requirements were left blank, and the contract failed to mention other details.

Question 1 Does the dealer appear to have a strong legal case to force the manufacturer to repurchase the inventory?

Question 2 How would a lawyer be useful in this case?

Situation 2 Larissa Tamberg is president of her own company, Nationwide Drinks, Inc., which she founded in 1980 to produce and market a natural soda that she formulated in her kitchen. The company grew and prospered over its first 10 years of operation, but a major problem emerged when Tamberg saw a television commercial promoting a new natural soda that an industry giant was introducing at 20 cents below her soda's price. Tamberg was concerned about the new competition, but she was most distressed that the bottle design was almost identical to Nationwide Drinks'. She sued the competitor, charging infringement of her design—even though she had no formal ownership of a copyright or trademark. Nationwide Drinks was granted a preliminary injunction.

Question 1 What arguments should Tamberg present to the court?

Question 2 Do you predict that the large competitor will eventually win by forcing Nationwide Drinks to face huge legal costs? Why or why not?

Question 3 In your opinion, what course of action should Tamberg have taken to avoid this situation? Can a small firm such as Nationwide Drinks afford to pursue your recommendation?

DISCUSSION QUESTIONS

1. In what ways do the regulatory requirements of government conflict with the interests of small business?
2. Why is government regulation burdensome to small firms?
3. Is it inherently unfair to give small firms special attention in formulating government regulations?
4. How does the Human Rights Act affect hiring practices? Be specific.
5. What is meant by agency relationships?
6. Discuss the legal protection afforded by trade-marks. Does registration guarantee ownership?
7. What can be patented?
8. What is a copyright? What is the advantage of registering a copyright?
9. What is an industrial design?
10. For what kinds of taxes, in addition to federal and provincial income taxes, may a small firm be liable?

EXPERIENTIAL EXERCISES

1. Interview a local lawyer regarding her or his patent or trademark work for small business clients. Report on the problems the lawyer has faced in this work.
2. Interview a local business owner—a manufacturer, if possible—about her or his strategy to protect the intangible assets of the business.
3. Interview a local lawyer, and determine what areas of law she or he considers most vital to small business owners. Report your findings to the class.
4. Interview a tax accountant, and determine the major tax issues for her or his small business clients. Report your findings to the class.

Exploring the

5. Using the word search feature, enter "small business taxes." Write a one-page summary describing the information you find.

CASE 26
Dynamotive Technologies Corp. (p. 655)

Prairie Mill Bread Company

Personal Qualities in Entrepreneurship

Ten years ago, Vance Gough would never have dreamed of being an entrepreneur. The son of a school principal and career military reserve officer, Vance joined the Canadian Naval Reserve immediately after completing an undergraduate degree in Political Science. "I thrived on structure when I first joined the military, even enjoying them telling me when to get up in the morning and what to wear. I had rank and a position; people knew to salute me and I knew who to salute. I was a model up and coming junior officer." Vance also had aspirations of a career in politics and became involved in the governing provincial party. Vance considered himself a risk-averse person and held entrepreneurs in mystical regard. Getting an MBA changed all that.

As part of his program, Vance worked with a number of entrepreneurs in a student-consulting role. He also watched several classmates launch their own ventures during the program and increasingly began to believe that he too could start his own business. An entrepreneur who was a guest speaker in the first couple of months of the program said to the class that you only hire someone to help make money, which was for Vance a novel thought at the time. "I therefore figured that you had to pay employees less than the value they generate, otherwise you didn't hire them. Suddenly, I knew that I didn't want to be someone else's employee. I thought: why can't I make what I'm worth?" After completing an opportunity identification exercise, Vance noticed a heightened sensitivity to opportunity. "Sometimes we close our eyes and ears to what is around us. I wasn't going to miss something right in my face. I became more sensitive to the potential of anything that was around me, including what the professors were trying to tell us."

Later, on a trip to Utah, he noticed a bakery that had line-ups of people waiting to buy bread. At one time, he might have seen the line-ups and thought "good bread", but now he was primed to think "opportunity". He waited in line. "After tasting the bread, I understood why people were lining up to buy it. It was delicious." The bakery used fresh-milled wheat and all natural ingredients to make a superior bread. While in Utah, Vance met a friend and former undergraduate classmate who was attending Brigham Young University for an advanced degree. Coincidentally, she just happened to be seriously dating one of the employees at the bakery Vance had just visited. They shared ideas of opening a similar business in their hometown in Canada. The two agreed to research the feasibility of the idea.

After graduation, Vance did several consulting projects and was hired to help run the MBA program he had just completed. Since he had a full time job, he had to research the bakery idea in his spare time. Market research took between 35 and 40 full days but was spread out over about a year. "I also got two marketing

Source: Adapted from McMullan, W. Ed and Vesper, K. H., "Becoming an Entrepreneur: A Participant's Perspective," unpublished paper, November, 1997.

classes at the university to do more work for free. I think I needed the third party perspective. I needed the ratification. At this point it was still in the feasibility stage. It took me four months to do a pro-forma cash flow. Writing a business plan took me another six weeks. Then there was a year to find financing, a location and used equipment. Vance raised $20,000 from investors and another $50,000 from the bank. By the time he had completed the business plan, it became obvious to Vance that he would have to hold onto his job for the time being because there was no way the store could support the families of both partners. In fact, it would take two or three stores before he could consider giving up his job.

Vance considered giving up the idea several times. One was in a dispute with his partner over the ownership split; another was just before signing the lease on the store. "The day we signed the lease was almost like the day before I got married. I was filled with trepidation." Even his father didn't believe he would do it until within two months of opening. "My family became supportive once they recognized that I was going ahead no matter what." Friends who knew him well told him that he wasn't an entrepreneur and that he would never do it. "Everyone was surprised."

Three months after opening the Prairie Mill Bread Company, the business was at break-even, and soon thereafter was making a credible profit and paying down the bank debt. It was beginning to look like the one small store could, in fact, support both families. The second store was expected to open within 11 months after the first. The critical path to the second store was determined by the time it takes to train a new baker rather than the time it takes to arrange financing. The second store is now open and the third store is being planned. Future plans may include franchising the store into other cities and provinces. Although Vance continues to see ideas for other new businesses, he is just not receptive at this time. "I have to focus on what I am doing now."

In retrospect, Vance sees himself as an entrepreneur, although he doesn't see himself as really any different than before. "I still don't see myself as much different. I used to be risk averse and now I'm just a risk minimizer. The transformation in me personally is not that great. My values and goals certainly didn't change. I learned about what was required and I learned I could do it."

Questions

1. What entrepreneurial characteristics do you see in Vance Gough? Which characteristic seems to be most important to his success?
2. What rewards seem to have attracted him to an entrepreneurial career? What evidence do you find for your opinion?
3. What kind of refugee is Vance and what bearing did this have on his success?
4. Evaluate Vance's preparation for entrepreneurship. How did it affect the process of starting his business?

Farm Equipment Dealership

Weighing a Career with Systemhouse Against Running the Family Business

"Hello Professor Stuart, this is Jim Jordan," said the voice on the phone, "Can I make an appointment to come speak to you?" "Sure, Jim, how about tomorrow at two? Just so I can be prepared, what is it you want to talk about?" "I'm not sure you can prepare, Professor; I want some career advice." "Okay, Jim, then I'll expect you at two tomorrow in my office." "Thanks professor, 'bye." "Goodbye Jim."

Jim Jordan was a student completing the final term of his MBA. Professor Stuart knew Jim as one of the brightest students in the class, and that he had received several good job offers. He wondered what Jim's dilemma was. The following day at two o'clock the following conversation between the two took place.

Professor Stuart: Hi Jim. Come on in and have a seat. How can I help you?

Jim: Dr. Stuart, its only a few weeks to the end of the term, and I'm not sure what I should do. I have good job offers from SHLSytemhouse and from one of the smaller businesses we did some student-consulting work for in your course. They both want answers, so I guess I just have to make some decisions.

Professor Stuart: I can help you explore your options, Jim, but I can't make the decision for you. Why don't you tell me the details of the offers?

Jim: Thanks, Dr. Stuart, but there is another complicating factor. I've been getting a lot of subtle and not-so-subtle pressure to go back to Orangeville and join the family business.

Professor Stuart: Well, that doesn't sound so bad. I thought you liked the idea of being the largest farm equipment dealer in that part of Ontario.

Jim: I do like the idea, Dr. Stuart, but I'm not sure if I'm ready for it just yet. It's just that I didn't expect this kind of pressure so quickly.

Professor Stuart: Give me some specifics, Jim.

Jim: I guess I never realized how much Dad was counting on me to join him. I don't remember him ever explicitly saying he wanted me to come into the business, but he has always said I would be welcome if I wanted to. It would be fair to say it was Dad who influenced me to do my MBA when I wasn't sure what I wanted to do. Dad's marketing manager is retiring this year, and I see now that Dad probably had it in his mind that I would step in. My mother is very definite about it. When I tried to talk to her about my job offers last weekend, she just about started to cry. She said it would break my Dad's heart if I didn't join the business. She said they both have their heart set on my taking over from Dad after a few years so he can retire. They don't want to turn it over to some stranger and, with the marketing manager retiring, she says Dad needs me right now, not in a few years. I came back to school feeling pretty upset. I was confused, and I was a little ticked off.

Professor Stuart: Ticked off?

Jim: Well, Mom made some kind of nasty comments about Laura, my fiancee. She thinks Laura is trying to keep me from going back to Orangeville because she likes the big city lifestyle and we'd be too close to my family and too far away from hers. Truth is, Mom is partially correct.

Professor Stuart: Is Laura dead-set against going to Orangeville?

Jim: No, not dead-set against it. We've talked about it and she'll go where I go, but I know she would prefer the city, at least until we are ready to have kids. She's a lawyer who specializes in corporate law. She would have much more opportunity to practice in a big city than in Orangeville. She thinks I should work for another business for a couple of years and then decide if I want to join Dad. I have to admit, there is some merit in that idea. I would be gaining experience at someone else's expense, and I could join Dad with a track record and some outside experience. That would be good for the business, and it would make it easier to gain the employees' respect.

Professor Stuart: Well, that makes sense to me, too. You don't have a lot of business experience beyond the short consulting projects you did here. Why don't we shift gears, though, and explore your other two options. What about the Systemhouse offer?

Jim: Well, it's a pretty interesting offer. They offered me a project leader job in their Vancouver office at a starting salary of $50,000. I would have a lot of responsibility from the start, from the proposal stage all the way through to final sign-off on the completed project. It involves working with people from virtually all functional areas, and the kind of projects cover virtually every industry and kind of application. If all went well, the normal progression in that company is to a division head and even to head office. They are willing to pay all my expenses to move to Vancouver, and they have an excellent benefits package. My only question is whether two people can live on $50,000 a year in Vancouver if Laura has trouble finding a job. Her current firm doesn't have an office in Vancouver.

Professor Stuart: Wow, that sounds great! How can I apply? Just kidding, Jim. Most large law firms have correspondent contacts in other major cities. Maybe Laura could find a new position that way. What about the company for whom you did some student-consulting?

Jim: Well, it's not unlike my Dad's business, in some ways. It's the company that builds, installs and services industrial refrigeration plants—the kind that hockey arenas use to make the ice, for example.

Professor Stuart: I remember your report, Jim. That was a first-class bit of work.

Jim: Thanks, Dr. Stuart, it was a very interesting project. The guy who owns the company doesn't have any business education, just the odd short seminar or the like. The way he's been growing, he's starting to run into all kinds of problems. He needs to add some good managers, and he wants a marketing manager to make sure the customer end of things doesn't become a problem. That's where I come in. He's willing to pay me $45,000 plus a bonus based on sales growth and profit. It's a great opportunity to get even more "hands-on" experience than Systemhouse would offer. I'd be able to see the impact I would have on the company.

Professor Stuart: What is your Dad willing to pay?

Jim: Oh, I think he'd match what my market value is, but that's not the real point. Sooner or later, I'd end up owning the company, but I would have to pay them over several years out of profits, and it would be darn hard work. Not that the work bothers me, but it could all go sideways if we had a recession and profits dried up.

Professor Stuart: Do you have any brothers or sisters, Jim?

Jim: I have an older brother and sister, but Greg is a Doctor and Carol is raising a family. Neither of them have any interest in the family business. Well, there it is, Dr. Stuart. Any advice you can give would be appreciated.

Professor Stuart: I don't know, Jim. All three alternatives sound pretty good. If you have aspirations of joining the business, I don't know how valuable the Systemhouse experience would be. Sounds like the industrial refrigeration company would be a better bet. Could you go with them for a couple of years, as Laura suggests, and then go join the family business?

Jim: I'd have to really sell Dad on the benefits. He's pushing 60, and with the marketing manager retiring, I know he is getting concerned about succession. The business is also turning some real good numbers on the bottom line right now, so he might be tempted to sell if I go somewhere else. It might be a case of "now or never".

Professor Stuart: Well, Jim, you were sure right about this being a dilemma. It's just like the projects and cases we do—no right answer and no easy solution. I hope our chat has been useful to you. Good luck, and let me know how things work out.

Jim: Thanks, Doc., I appreciate your insight.

Questions

1. What are the major advantages offered by a big business career with SHLSystemhouse?
2. How competitive is the family business career opportunity with the Systemhouse offer?
3. Does Jim Jordan have an obligation to provide leadership for the family business?
4. What are the major advantages and disadvantages of working for someone else before joining the family business?
5. In view of Laura's concerns, what should Jim's choice be? Why?
6. Should Jim just do what he wants to do? Does he know what he wants to do?

Kingston Photographer's Supplies

Buying a Small Business

Mario and Karen are interested in going into a business related to their hobby, photography. They have been good customers of Kingston Photographers' Supplies since it opened just over a year ago, and they have become acquainted with the store's owners, Shelley and Michelle. Shelley told Mario and Karen the store is doing quite well, considering it has only been open for just over a year. Last week, while Karen was shopping for some frames, Michelle approached her and revealed she and Shelley were thinking about selling the business. Michelle said the time commitment was more than they had estimated. They were having trouble maintaining their households, finding time for the children, and generally "having a life" outside of the business's demands. Michelle thought Mario and Karen might be interested in purchasing the business, since they were such good customers and they knew about photography.

Mario and Karen are quite excited about the idea and make an appointment to meet with Shelley and Michelle to go over the entire business. They are impressed with the operation, especially the extensive customer list, and are eager to discuss it further. When the discussion turns to the financial terms of the deal, Mario and Karen are told that, since the business is only a year old, Shelley and Michelle are only asking them to assume the existing bank loan (under the SBLA), plus pay for the inventory at cost and an additional $30,000 for the fixtures

and leasehold improvements. Mario and Karen don't know anything about accounting and finance, so they have come to you with a copy of Kingston Photographers' Supplies financial statements from the first year, plus the two months so far this year. (See Figures C3-1, C3-2 and C3-3.)

Mario and Karen are well-known in the photography business, having won several awards at local shows, as are Shelley and Michelle. This is likely the reason the store had such quick initial success. All GST and other taxes have been paid to current status. Mario and Karen have given some thought to the store's location, which is in a strip mall at the north end of town. While the location has advantages such as lots of free parking, the customers are spread all over the Kingston area. A more central location might make it more convenient to more people. If they buy the business they plan to move the store at the end of the current lease, which expires in just under two years. There is an option to renew the lease six years after the current lease expires, so they will be able to stay in the same location if they decide not to move. The landlord has agreed to turn the lease over to them without modification.

Questions

1. Review the current financial statements, and other information, and make a recom-

mendation on whether Mario and Karen should buy Kingston Photographers' Supplies.

2. What offer would you recommend Mario and Karen make if you feel the current asking price is too high?

Figure C3-1

Kingston Photographers' Supplies Income Statement for 1997

	KPL	INDUSTRY DATA
SALES	$152,363	100.00%
COST OF SALES		
Purchases	$ 91,342	57.00%
Freight, Duty & Brokerage Fees	$ 11,226	4.50%
Commissions & Casual Labour	$ 1,210	0.00%
	$103,778	61.50%
GROSS MARGIN	$ 48,585	38.50%
OPERATING EXPENSES		
Wages	$ 18,000	
Advertising & Promotion	$ 1,404	
Automotive	$ 3,039	
Dues and Memberships	$80	
Entertainment	$ 1,146	
Rent	$ 15,000	
Insurance, Licenses & Taxes	$ 1,219	
Office Expenses	$ 1,281	
Accounting & Legal	$ 2,050	
Telephone & Fax	$ 2,200	
Travel	$ 900	
	$ 46,319	28.50%
OPERATING INCOME	$ 2,266	10.00%
OTHER EXPENSE		
Interest & Bank Charges	$ 3,405	1.00%
Depreciation	$ 1,224	2.50%
Other	$ 985	1.00%
	$ 5,614	4.50%
EARNINGS BEFORE TAXES & OWNERS' COMPENSATION	($ 3,348)	5.50%

Figure C3-2

Kingston Photographers' Supplies Income Statement for January 1998

Sales	$8,685
Cost of Goods Sold	$6,624
Gross Margin	$2,061
Operating Expenses	$2,415
Earnings before taxes & owners' compensation	($354)

Note: January/February sales are lowest in the year. May, June, and November sales are the highest.

Figure C3-3

*Kingston Photographers'
Supplies Balance Sheet for
January 31, 1998*

CURRENT ASSETS	
Cash	$ 890
Inventory	$46,014
Prepaid Expenses	$ 1,345
Total Current Assets	$48,249
FIXED ASSETS	$35,000
Less: Accumulated Depreciation	($ 2,143)
	$32,857
TOTAL ASSETS	$81,106
CURRENT LIABILITIES	
Accounts Payable	$33,496
Current Portion of L T Debt	$10,000
Corporate Taxes Payable	$ 1,678
Withholding Payable	$ 202
GST Payable	$ 165
Total Current Liabilities	$45,541
LONG TERM LIABILITIES	
SBLA Loan ($50,000 repayable in 60 equal payments, plus interest)	$39,167
Total Liabilities	$84,708
SHAREHOLDERS' EQUITY	
Share Capital	$ 100
Retained Earnings	($ 3,702)
Total Equity	($ 3,602)
TOTAL LIABILITIES & EQUITY	$81,106

Operating a Kiosk Franchise

An Entrepreneur Tries Franchising

"Run Our Store," read the ad in the paper. The advertising business had been a little slow, so my career as a broadcast writer and producer was in a bit of a slump. With the holiday season approaching, I was looking for opportunities to make some extra money. Besides, I had always wanted to try retail—so I called.

The opportunity was a short-term (six- to eight-week) franchise selling various products—from car seat covers to slippers—through kiosks. For $15, the company overnighted me a sales package with a videotape. I watched it, read the material, checked out the company at the library and visited the mall. The company had predetermined a mall in my area through an agreement with a national mall ownership company, and also negotiated and paid for the kiosk space.

The company offered two franchise levels, priced at $3,000 and $15,000. The initial investment was more of a "security deposit," and would be returned to me as long as my books balanced and my business was well-managed, among other things. The higher the investment, the greater the percentage of sales I could keep. Since I was just testing my retail wings, I chose the lower level.

Since my wife has her own career, and I needed at least one other full-time staffer, I contacted my sister-in-law to see if she would be interested in being my employee. She was.

Source: John Coriell, "My Life as a Franchise," *Entrepreneur*, Vol. 22, No. 1 (January 1994), pp. 90–95. Reprinted with permission from *Entrepreneur* Magazine, January 1994.

Decision time. With an attitude of "nothing ventured, nothing gained," we took the plunge. After all, the company buys back any unsold merchandise and returns the deposit, so what did we have to lose?

THE ADVENTURE BEGINS

Next week on Wednesday, the phone rang and the company said they would be happy to do business with us. The operations manual would be arriving soon. We were to read it, then contact the mall to introduce ourselves and find out when we could construct the kiosk.

Thursday, the mall called to say that our inventory and kiosk had arrived and had to be moved soon, since they had no storage available. "How much is there?" I asked. "There are 39 boxes," the voice replied. Wow!

The operations manual said to check all the merchandise...but I hadn't gotten to that part of the manual yet. It just seemed like common sense to inventory the boxes. However, I had to make sure the box contents and the bill of lading (the list of what was supposed to be there) agreed, or I would be short the difference. After a long afternoon, I was sure it was all there. And I wondered, "Will I ever be able to sell all this?"

I had been under the impression that the franchisor would help me construct the 10- by 10-foot kiosk. I sure didn't know how it went together. I soon found out, however, that I was responsible for providing the able bodies for its construction.

Thursday night, four of us arrived at the mall to start building and preparing to open the kiosk Friday morning. After opening numerous boxes, we realized the assembly instructions were missing from our manual. The company faxed the instructions to us the next afternoon.

From 9 o'clock Saturday night till 3:30 Sunday morning, the same four able bodies were busy. We constructed the kiosk, installed the lighting, and attached the canvas siding and signs. Then we completely stocked the unit, working out the product display design ourselves. (The instructions for that were also missing.) After it was all finished, we collapsed.

Sunday, November 22, 1992, at noon, our kiosk opened—along with the rest of the mall. We found out that when you operate in a mall, you are open whenever the mall is. At first, we were unsure of all the procedures, not to mention what all the merchandise was for (or was called). It went like this: "Ah, the price for what? Let me check...too much? Well, thanks for stopping by." People were constantly moving items around, and we were constantly picking up after them.

Then came the sales, and more questions arose: Have I filled out the sales slip correctly? How do I check out the credit card or verify a cheque? Most of this kind of information should be provided by the franchisor, and a lot of it was covered in the manual; however, some decisions inevitably fell into our laps. I rented a portable cellular phone to call in credit card verification. It was handy, but I don't think I used it enough to justify the cost.

Week one began with my sister-in-law opening, me closing, and my wife helping out when she could. I quickly found out I needed a schedule and more employees.

Seeking prospective employees, I checked with other businesses and the mall office. And, to my surprise, four or five people simply showed up asking for work. I had them fill out a copy of an application form I borrowed from another kiosk business.

I had plenty of questions about personnel. Should I verify the application information? How much and when do I pay them? The franchisor suggested a small hourly wage combined with a percentage commission. I hired two of the applicants.

They worked hard, but it wasn't long before I was in the throes of the full "employer experience." "I'm sick ... my full-time job made me work overtime ... I have a dead battery." Good

employee relationships and management are especially important in a short-term franchise, since you don't have the time to make mistakes when breaking people in.

I needed office supplies and an old car seat to display a seat cover. I also had to solve the storage problem. Without any mall storage, where do you put new merchandise and the empty boxes for reshipping the kiosk and left-over merchandise? My sister-in-law's nearby garage did the trick.

Week two consisted of getting our sales legs. We studied the customers and tried to judge the right time to approach them and what to say. Too soon and they flee; too late and they lose interest. Although the franchisor offered some helpful sales tips, selling is an art, and to a great extent, relying on your instincts is a good bet.

Daily and weekly sales and inventory reports had to be sent to the franchisor. We took inventory every evening; it was time-consuming, but helped us know where we stood. It was also a good crosscheck on the weekly sales reports—and during those early slow periods, it kept us busy.

By week three we were making friends with other mall merchants. Being in the center of the aisle, we were in the midst of the action. It was like moving into a new neighborhood. Soon, we were on a first-name basis with the assistant mall manager and mall security guards—a good idea.

Sales continued to be slow despite our best efforts. I thought the product might be a bit pricey for the area—a steel town with a slow economy. But we had known this going in, and still decided to go for it.

The franchisor required some pictures of our setup and displays, and told us we had one of the best-looking kiosks they'd ever seen. Our sales had doubled each week; but we were still behind where we should have been. The franchisor said, "Be patient; it's just the seasonal pattern. It will happen."

In week four, the franchisor decreed a mandatory "50 percent off" sale. They had never done that kind of sale before, so some of the procedural information we received was confusing. Sales picked up, but 50 percent off the price also means 50 percent off the profit. New merchandise shipments came in, though sometimes the inventory we got wasn't what we were expecting—or even wanted.

Week five, 'twas the week before Christmas, and the people, the activity and the noise level all increased to a frenzy. Shoppers knew what

they wanted and went for it—fast. We became experts at filling out sales slips.

Those mall hours were turning into extremely long days because the mall was open later than usual. The increased sales volume made the usually manageable closing paperwork a nightmare. We were busy day and night. Scheduling employees was even more important at this point to maximize personnel and still control payroll costs. I still had only two employees plus my sister-in-law.

Week six brought the day after Christmas—the biggest return and shopping day of all. After the flurry, however, sales quickly diminished—a good thing, because our inventory had diminished, too.

Finally, it was time to wrap up the enterprise. I contacted mall management to find out when we could pack up. Once again we gathered a few willing bodies to help. I notified the trucking company to pick up the boxes, returned the dis-play car seat to its junkyard home, and discontinued the overnight delivery service that had picked up the paperwork each Monday and shipped it to the franchisor. Last, but not least, a copy of the bill of lading, signed by the trucker who picked up the boxes, had to be faxed to the franchisor that day.

Questions

1. What type of franchise evaluation process should this entrepreneur have undertaken prior to making his decision?
2. Do you agree with his "nothing ventured, nothing gained" attitude?
3. Evaluate the training and other services of this franchisor.
4. What type(s) of franchise training could have benefited this entrepreneur?

The Brown Family Business

Defining Work Opportunities for Family Members in a Family Firm

For 56 years, the Brown family has operated an agricultural products business. As the business has grown, family leaders have attempted to preserve family relationships while operating the business in a profitable manner. At present, five members of the second generation, three members of the third generation, and one member of the fourth generation are active in the business. Other members of the family, of course, have ownership interests and a concern about the firm even though they are pursuing other careers.

In the interest of building the business and also preserving family harmony, the family has developed policies for entry and career opportunities for family members. The human resource policies governing family members are shown below.

FAMILY PHILOSOPHY CONCERNING THE FAMILY AND WORK OPPORTUNITIES

1. A family working together as one unit will always be stronger than individuals or divided units.
2. Family is an "umbrella" that includes all direct descendants of P. and L. Brown and their spouses.

Source: This case was prepared by Nancy B. Upton, founder of the Institute for Family Business, Baylor University.

3. The Brown family believes that a career with Brown Bros. is only for those who
 - Believe in working for their success;
 - Believe that rewards they receive should come from the work they have done;
 - Believe in working for the company versus working for a paycheck; and
 - Believe that everyone must work to provide an equal and fair contribution for the good of the whole business.
4. While work opportunities and career opportunities with the family business will be communicated to all family members, there will be no guarantee of a job in the family business for any member of the family at any time.
5. A family member working in the family business, whether in a temporary or a long-term career position, will be offered work and career counseling by a supervisor or officer/family member (depending on the job level). However, the family member/employee is not guaranteed a job or a career position. His or her job performance and qualifications must be the primary factor determining whether the family member will be allowed continued employment.
6. While the family business is principally agriculture-related, there are many jobs that both men and women can perform equally and safely.
7. Compensation will be based on comparable positions held by other employees.

COMMITTEE ON FAMILY EMPLOYEE DEVELOPMENT

1. Review, on an annual basis, policies for entry and recommend changes.
2. Receive notices of positions available and communicate to all family members.
3. Review, on an annual basis, evaluations of family members' performance, training provided, outside training programs attended, and goals and development plans. Offer counseling to upper management when appropriate.
4. Committee composed of three persons—one of four Brown brothers in the business; one of seven non-operating Browns; one of spouses of eleven Browns.

The general criteria for having a career at Brown Bros. are given in Table C5-1.

Questions

1. What are the key ideas embodied in the statement of philosophy concerning the family and work opportunities?
2. Evaluate each of the criteria specified for a management career in the firm. Which, if any, would you change or modify?
3. Evaluate the structure and functions of the committee on family employee development.

Table C5-1

Criteria for a Career at Brown Bros.

	Mid-Management Positions	Upper-Management Positions
Personal:		
No criminal record	Required	Required
No substance abuse	Required	Required
Education:		
High school	Required	Required
College degree (2.5 on a 4-point system)	Recommended	Required
Work experience with others:		
While completing college	Recommended	Recommended
After completing college (one to three years)	Recommended	Required

Johnson Associates, Ltd.

Business Plan for a New Venture

This case presents a summary of a business plan for a management consulting firm. The original plan was prepared by a graduate business student, who set up the firm to support himself and provide a source of income for other students during and after his university studies. A few details, such as name and location, have been changed, but the situation is real.

Business Plan for
Martin G. Johnson
Vancouver, British Columbia

BUSINESS CONCEPT

Johnson Associates, Ltd. is a management consulting company offering general consulting services, primarily to small and medium-sized enterprises (SMEs) in the greater Vancouver area and the lower mainland of British Columbia. Services are offered by graduate business students, but it should be explicitly noted that the university has no legal connection to the business.

SERVICES OFFERED

Johnson Associates, Ltd. will offer general management consulting with specialization in:

- business feasibility studies
- market research
- marketing plans
- financial plans
- loan applications

This list is not exhaustive, but reflects the interests and special skills of the student-consultants working for the company.

GOALS

Personal

1. The business will commence operations on April 15 and operate full-time until August 31. The business will run on a part-time basis from September 1 to approximately the middle of April, while students complete their MBA degrees. Thereafter I will pursue the business on a full-time basis.

2. The immediate purpose of the business is to provide both experience and income between the first and second years of the MBA program, and extra income during the second year of the program. It will also provide a full-time career upon graduation for those wishing to pursue it.

3. The classic dilemma for consultants is the balance of time spent marketing for future projects and billable time for current projects. Johnson Associates will solve this dilemma by dedicating most of one consultant's time to marketing and administrating the business. While the billing rate to the client will be $50 per billable hour, the consultant(s) working on the project

will be paid at the rate of $25 per billable hour. It is expected that there will be ten active consultants working with Johnson Associates at any given time.

Financial

The business should provide gross revenues of $65,000 in the period April 15 - August 31 and an additional $56,000 while operating on a part-time basis from September through March. Upon graduation the billing rate will be increased substantially, from $50 per billable hour to $125 per billable hour, resulting in substantially higher gross revenues.

MANAGEMENT

Management of the business will be the responsibility of Martin Johnson. With prior experience as an owner-manager of a successful business and one year of an MBA degree completed, Johnson is well suited to the responsibility.

Highlights

1. Eight years' experience with own business in home renovations, from start-up to selling it prior to returning to university. The business is still operating with new ownership.
2. Several consulting projects were completed as part of first year courses.
3. Current G.P.A. of 3.9 out of 4.0 in the first year of the program.
4. Education will be enhanced during the second year of the MBA program and through ongoing continuing education after graduation.

MARKETING

Competition

During the "student-consultant" phase (year one) the business is not intended to compete with professional management consultants. As a result, hourly rates are substantially below market value. Upon graduation, the business will compete with a wide range of consultants, from major national companies such as Ernst and Young and Deloitte Touche, to independent consultants similar to Johnson and Associates.

Customer Analysis

Most professional consultants charge $150 - $250 per hour, which is beyond the capacity or willingness of most start-up and small ventures, yet these firms have a definite need for sound research and advice. It is expected that, once a relationship has been built on projects during the "student-consultant" phase at the lower rate, most clients can be retained at the higher post-graduate rate.

Reaching the Customer

There are five primary ways of reaching the customer:

1. Networking with the Faculty as a means of providing assistance through the summer when few (if any) courses are offered that use projects.
2. Networking with local banks, economic development groups and chambers of commerce.
3. Advertising in small business publications.
4. "Cold calling" on businesses.
5. Publicity in newspapers and on radio.

Market Trends

Start-up and smaller businesses tend to be run by people with one, or at best, two, skill sets. Typically these are sales & marketing, finance or operations (technical know-how). With limited resources, most of these businesses "make do" in the area(s) in which they do not have great skill. Consequently, there is a great need to complete tightly defined projects for many of these businesses.

FINANCIAL

Start-up costs are minimal, consisting of basic items such as a phone/fax line and equipment,

	APRIL	MAY	JUNE	JULY	AUGUST	SEPT.
Opening Cash Balance	$ 0	$ 7,300	$600	($1,875)	($ 469)	$12,195
Credit Sales	$ 4,400	$12,000	$17,600	$22,000	$ 9,000	$10,000
Opening Accounts Receivable Balance	$0	$ 4,400	$13,100	$20,875	$27,219	$15,805
Collection of Accounts Receivable	$0	$ 3,300	$ 9,825	$15,656	$20,414	$11,854
Ending Accounts Receivable Balance	$ 4,400	$13,100	$20,875	$27,219	$15,805	$13,951
Financing	$15,000	$0	$ 0	$ 0	$ 0	$ 0
Total Cash Available	$15,000	$10,600	$10,425	$13,781	$19,945	$24,049
Consultants' Fees Paid Out	$ 2,200	$ 6,000	$ 8,800	$11,000	$ 4,500	$ 5,000
Genderal & Administrative Expenses	$ 1,000	$ 1,000	$ 500	$250	$ 250	$250
Other	$ 1,500	$ 0	$ 0	$ 0	$ 0	$ 0
Management Compensation	$ 3,000	$ 3,000	$ 3,000	$ 3,000	$ 3,000	$ 1,500
Total Cash Required	$ 7,700	$10,000	$12,300	$14,250	$ 7,750	$ 6,750
Ending Cash Balance	$ 7,300	$ 600	($ 1,875)	($ 469)	$12,195	$17,299

	OCT.	NOV.	DEC.	JAN.	FEB.	MARCH
Opening Cash Balance	$17,299	$21,012	$25,378	$30,157	$28,539	$30,572
Credit Sales	$10,000	$8,000	$4,000	$10,000	$10,000	$4,000
Opening Accounts Receivable Balance	$13,951	$13,488	$11,372	$6,843	$11,711	$12,928
Collection of Accounts Receivable	$10,463	$10,116	$8,529	$5,132	$8,783	$9,696
Ending Accounts Receivable Balance	$13,488	$11,372	$6,843	$11,711	$12,928	$7,232
Financing	$0	$0	$0	$0	$0	$0
Total Cash Available	$27,762	$31,128	$33,907	$35,289	$37,322	$40,268
Consultants' Fees Paid Out	$5,000	$4,000	$2,000	$5,000	$5,000	$2,000
Genderal & Administrative Expenses	$250	$250	$250	$250	$250	$250
Other	$0	$0	$0	$0	$0	$15,000
Management Compensation	$1,500	$1,500	$1,500	$1,500	$1,500	$1,500
Total Cash Required	$6,750	$5,750	$3,750	$6,750	$6,750	$18,750
Ending Cash Balance	$21,012	$25,378	$30,157	$28,539	$30,572	$21,518

Assumptions:
1. 75% of opening accounts receivable balance collected each month
2. See table C6-2 for sales forecast
3. Management compensation is halved when the business operates part-time

MONTH	AVAIL. HOURS	EST. BILL PERCENT	GROSS REVENUE
APRIL	880	10%	$4,400
MAY	1600	15%	$12,000
JUNE	1760	20%	$17,600
JULY	1760	25%	$22,000
AUGUST	720	25%	$9,000
SEPT.	800	25%	$10,000
OCT.	800	25%	$10,000
NOV.	800	20%	$8,000
DEC.	800	10%	$4,000
JANUARY	800	25%	$10,000
FEB.	800	25%	$10,000
MARCH	800	10%	$4,000

Assumptions:
1. Consultants' time availability will be lowest in November, December, and March due to end of term exams and projects' due dates.
2. Marketing efforts will result in a slow ramp-up of projects from April - July

stationery, and some advertising. All consultants either have their own computer or access to one through the university. Estimated total start-up costs are $2,500. Additional working capital of $12,500 is also required. The total investment requirement of $15,000 will be made by Martin Johnson by way of a secured loan, to be repaid from cash flow by the end of year one.

Ongoing cost of operations are relatively small, as the company will operate as a virtual organization. The company will seek a small working capital line-of-credit, secured by accounts receivable, to cover the anticipated shortfall in months three and four.

Questions

1. Which parts of this business plan would impress a potential investor most favourably?
2. What are the most serious concerns or questions a potential investor might have after reading this plan?
3. What additional information should be added to strengthen the plan?
4. What changes could be made in the format or working of the plan to make it more effective?
5. As a banker, would you make a working capital loan to this business? Why or why not?

McFayden Seeds

Gaining a Competitive Advantage in the Mail Order Market

In 1945 A.E. McKenzie Co. Ltd. purchased McFayden Seeds to use as a cash cow. Now McFayden has an annual catalogue circulation of 1 million and annual sales have topped $5 million. What changed McKenzie's mind and how'd they do it?

McFayden is part of the direct marketing division of McKenzie. McKenzie is the largest horticultural seed and nursery company located in Canada. McKenzie was founded in 1896 with its head office located in Brandon, Manitoba.

Our largest division is our consumer products division, which sells more than 23,000 seed displays to 10,000+ retail outlets from coast to coast in Canada. Packet seeds are our primary product line, but we also sell a packaged line of lawn seed, onion sets and spring and fall flower bulbs. We offer a complete selection of packaged flower and vegetable seeds, including several specialty lines from Italy, France, England and an Oriental line of vegetables. We know of no other seed company anywhere in the world that offers a packet seed selection even close to that offered by McKenzie.

McKenzie's accounts are serviced by our own permanent sales force of 20 people plus several additional seasonal sales and service people as well. Our sales offices are located in Vancouver, Calgary, Edmonton, Regina, Winnipeg, Toronto, Ottawa, Montreal and Moncton.

This division has seen excellent growth in sales and profits over the past few years. Reasons for this growth can be attributed to:

Source: Randy Mowat, "McFayden Seeds: Canada's Perennial Marketer," *Direct Marketing*, Vol. 56, No. 6 (October 1993). Reprinted with permission.

- better management of seed going into the stores or a lower return factor
- a wider selection of seed to choose from (i.e., niche items, rack configurations—big for big, small for small)
- more people gardening
- a real commitment to quality products and customer service

A direct result of the consumer product growth was the construction of a new 30,000 square foot distribution centre in August 1992— to accommodate more than 110 tractor loads of product shipped to retailers all over Canada.

A BLOOMING COMPANY

In 1945 McKenzie purchased McFayden Seeds of Winnipeg, and later moved their operation to its Brandon location. McFayden had been in business for many years and was recognized as a leader in mail order seed sales. Historic reports on McFayden indicate they processed 100,000+ orders per year with annual sales approaching $500,000. McKenzie's plan, however, was to use McFayden as a cash cow and not to invest in its future growth and development. McKenzie operated the McFayden mail order catalogue in this manner more than 30 years. No prospecting for new customers, no creative development, no marketing direction, hence the once mighty McFayden seed company was reduced by 1975 to just 7,000 orders and annual sales of $63,000.

By 1978 the McFayden seed operation had become just a nuisance to McKenzie and a deci-

sion had to be made to either wind the operation down or to try to breathe some new life into it. At that time a small research program was undertaken which showed that McFayden, if managed properly, had a chance to succeed in the Canadian mail order marketplace. Ray West, vice president of sales at that time and now president and CEO, took on the challenge with no direct marketing experience. The rest, as they say, is history. During the next 12 years, McFayden would see its catalogue grow from 32 pages to 84 pages. From one edition per year (spring only) to two edition (spring and fall). From annual circulation of 25,000 catalogues to 800,000+ catalogues and, most important, from annual sales of $60,000 to $5 million.

Today, McFayden has regained its place as a leader in the Canadian mail order marketplace. Currently, McFayden spring and fall catalogues have an annual mail quantity of approximately 1 million. McFayden's product lines have also grown. Vegetable and flower seeds remain the base, however, we now offer an array of other closely associated products such as:

- vegetable nursery products such as seed potatoes, onions, garlic, herbs
- flower bulbs such as lilies, dahlias, begonias, gladiolas
- perennial flowering plants such as peonies, carnations, daisies, asters
- rose bushes
- shrubs, trees, hedges and climbing vines such as Cotoneaster, Ivy and Mountain Ash
- small fruits and fruit trees such as apple trees, grape vines and assorted berries
- an interesting collection of home and garden helpers such as hard-to-find seed-starting aids, gardening ornaments and tools, as well as products to help with the harvest, such as pressure canners, steam juicers and dehydrators
- McFayden also carries its own line of gardening books

Recently, McFayden purchased another major player in the Canadian mail order gardening business, McConnell Nurseries of Port Burwell, Ontario. McConnell mails approximately the same amount of spring and fall catalogues as McFayden does. McConnell enjoys a loyal following of mail order customers based mainly in Eastern Canada, providing a perfect balance to McFayden, which is much stronger in the Western Canadian market. In fact, about 30 percent of our McConnell business comes from the French-language market. Costs of doing a version in French are more than offset by the fact that there is less competition in that market and, perhaps, that is why response rates tend to be higher. McConnell's product line is only slightly different form that of McFayden's. Its products consist primarily of nursery materials such as spring bulbs and perennials, plus a full line of fall bulbs such as tulips, dafodils and crocuses. We plan to test market seeds in the spring 1994 catalogue. Our primary new customer acquisition method is mailing to rented lists, but McConnell is also promoted be more than 27 million+ solo product line inserts in Sears Canada credit billing program. We also use one-page ads in targeted consumer media such as Gardens West, Canadian Gardening and Harrowsmith.

In total, McKenzie's direct marketing division of both McFayden and McConnell will mail more than 1.8 million catalogues in Canada and will account for more than 45 percent of the gardening products sold by mail to Canadian households. Both McFayden and McConnell catalogues have an upscale, high-quality image. Both are full-sized catalogues, printed in full colour on high-quality coated stock. Both catalogues are full of attractive high-quality photos of the products we offer. Our customers have also come to expect and rely upon our unconditioned three-way guarantee which simply states, "If you are not satisfied with any product: 1) you can have a refund; 2) you can exchange the product; or 3) you can receive full credit to your account."

READER INVOLVEMENT

McFayden goes to great effort to encourage customer involvement, stimulate inaction and educate its readers regarding different gardening subjects.

The company's mission statement: "To meet gardener's needs with quality products and outstanding service." Testimonials and an un-conditional guarantee in the catalogue demonstrate loyal customers and build trust among prospects. A line drawing of McFayden's offices in 1910 exude tradition and history.

New to the catalogue in 1993 was an involvement device which lifted repones dramatically. By pulling a special tab, readers learned whether

they would save instantly on their next order or receive a gardening gift free.

A "McFayden Give-A-Way" also relies on bells and whistles to encourage involvement. A special promotion, sponsored by Marlin Travel, offers three chances to win one of various prizes, including a $5,000 travel voucher, $5,000 in cash or McFayden gift certificates. Each entry form, on the reverse side of the pull tabs, calls for name, address and phone number. Another catalogue offered a prize trip to Mexico.

A special "Plant A Patch" program offers products for the young gardener. For example, the spring 1993 catalogue sold 42-inch rakes, shovels and the like. Also, the "Plant A Patch" number offered a kit containing seeds, plant markets, colourful stickers, funtime pages, and pictures.

Customers who send in gardening tips or pictures of triumphs receive $50 or more in gift certificates and their submissions appear in a following "Tips and Pics" showcase.

Various surveys—including in-book, mail-out and phone—as well as focus groups have all become important research tools. For example, the in-book survey queries customers regarding their gardening interests, favourite catalogues, changes in quality and service, age and gender. McFayden also offers consumers the opportunity to give their suggestions on how the company may better serve their customers.

LOOKING TO THE UNITED STATES

Therefore, well—established in Canada with a large market share, we looked in the U.S. market to see if it could provide some additional growth. During the spring of 1990, McFayden expanded its sales and marketing operations into the United States. We studied which region of the country would be best suited for our launch. Based on this study, we chose to target the central mid-west region of the United States over a full-scale national market. In doing this, we were able to position ourselves as the authority on short season gardening and not just another "me-too" company providing everything for everybody.

We selected this market for a number of reasons:

1) The proximity of the market—our U.S. base (Minot, ND) is only a three hour drive from our company head office in Brandon. This allows us to use our existing Brandon office to run our U.S. operations.

2) Similarities to our Canadian market—as the United States is an English-speaking market, no translation was required, except for imperial measurements. The North Central United States is mainly rural/small towns which is ideal for a seed and nursery mail order operation. The climatic conditions of this area were very similar to that of the Canadian prairies, therefore our existing product line was perfectly suited for our U.S. customers. Accordingly, McFayden was able to offer its short season vegetable and flower seed varieties, and its selection of prairie hardy nursery stock without having to change its catalogue for our U.S. customers.

3) The positioning that McFayden was able to establish—our advertising material focused on our many years of providing reliable service to Canadian gardeners, as well as the fact that our seed and nursery stock was ideally suited and especially bred for northern growing climates. In addition, McFayden was considered an authority on gardening in short season climates. As our American friends say, if it can grow in Canada, it will sure as hell grow here!

4) The value of the Canadian dollar vs. The value of the U.S. dollar and Free Trade Agreement—these were other positive factors that had to be considered. Our U.S. customers would pay us in U.S. currency, while most major expenses would be incurred in Canadian funds. With the Free Trade Agreement reducing duties, as well as standardizing regulations, doing business in the United States was to be made a whole lot easier. However, I must add, there is still lots of room for improvement when it comes to customs.

In total, our Canadian business for McFayden is up 15 percent, while McConnell has increased 7 percent. During two years of U.S. testing, the McFayden database grew from zero to 100,000 records. U.S. business has increased by 9 percent. In the United States McFayden is one of 12 or more catalogues, while there are fewer major players in Canada. Maybe only three or four. Time will tell if McFayden continues testing in the United States or decides to concentrate solely on its Canadian base.

Randy Mowat is the marketing manager in the direct marketing division of McKenzie Seeds located in Brandon, Manitoba. Randy joined the company in 1987 as a products manager responsible for product development, list management and catalogue production. In 1990, Randy was

promoted to marketing manager. In this role he is responsible for sales and marketing of the McFayden catalogues, as well as the production of the McConnell English and French catalogues. Randy is a member of the Canadian Direct Marketing Association and has spoken at national and regional meetings across Canada. He can be contacted at 30 9th St., Brandon, Manitoba, Canada R7A 4A4—204/725-7302.

Questions

1. What competitive advantages has McFayden been able to create for itself in the Canadian market? Do you agree with the company's Canadian market strategy? Why or why not?

2. What market segmentation strategy does the McKenzie Seeds direct marketing operation use?

3. How does this firm use customer service to gain a competitive advantage?

4. Do you thing McFayden will be successful in its attempt to penetrate the U.S. market? Why or why not?

ScrubaDub Auto Wash

Waxing Philosophical

Imagine charging more than competitors for a number of your services, yet maintaining a higher market share and profit margin. ScrubaDub Auto Wash, based in Natick, Mass., does just that. With eight locations and annual sales of more than $5 million, ScrubaDub is the largest auto-wash chain in the Boston area. And the company has continued its growth—posting annual sales increases of 10 percent in recent years—despite a long-lasting and punishing recession in its home state.

"Nineteen ninety-two was an absolutely disastrous year for the economy, but it was one of the best years we ever had," recounts Marshall Paisner, who owns and operates the chain with his wife, Elaine, and their sons, Dan and Bob.

Their secret? ScrubaDub combines an expertise in the science of cleaning cars with a flair for the art of marketing. The company has turned an otherwise mundane chore—getting the car washed—into a pleasant service interlude. Employees sweat the details that define the experience for customers, and the company tracks [customers'] buying habits to improve customer service and boost sales. ScrubaDub then backs up its work with guarantees, ensuring that customers are satisfied with the results.

In short, ScrubaDub's managers and employees think from the customer's point of view, says Paul M. Cole, vice president of mar-

keting services at the Lexington, Mass. office of Mercer Management Consulting Inc. The ScrubaDub staff looks beyond the moment to anticipate how customers will feel about the company's services and its long-term role in the community ... from the performance guarantees to Halloween charity events. "They're looking for every opportunity to demonstrate concern for customers," Cole says.

DETAILS AND DATA

Better yet, ScrubaDub didn't need the resources of an industry giant to create its marketing and service programs. Instead, the 100-plus-employee company has focused on cutting overhead—by automating functions such as cash management—to free up funds to invest in labour, computer operations and customer service.

Here are seven lessons from the car-wash chain that might apply to your business as well:

Pay attention to the details. Just as the hospitality industry wants travellers to feel pampered, the Paisners want customers to view the car-wash service as a pleasant experience. The first clues to this service philosophy are flower beds that decorate the entrance to the wash, neatly groomed employees greet customers courteously, and car owners receive little treats such as peanuts as they enter the cleaning tunnel.

Inside, the cars are cleaned by an equipment system the Paisners configured for the most effective treatment possible (as opposed to the

Source: Jo-Ann Johnston, "Waxing Philosophical," *Small Business Reports*, Vol. 19, No. 6 (June 1994), pp. 14–19. Reprinted with permission.

standard systems used by some competitors) and scrubbed with a soap that's exclusive to the chain. Meanwhile, any kids on board may be delighted to see cartoon characters like Garfield or Bart Simpson mounted on poles inside the tunnel. These familiar characters help calm children who are frightened when the washing machine descends on their family car—and thus allow their parents to relax. (Of course, kids like to be scared around Halloween, so then the chain decorates its tunnels like haunted houses.)

Once drivers emerge from the wash, they can go to a waiting room and get free coffee if they want the insides of their cars cleaned. Some customers—depending on the make of their car and the level of service they've chosen—have their wheels cleaned with a toothbrush. Others can go to the "satisfaction centre," a final service checkpoint, for any extra attention they feel the car needs. The goal is to make sure customers feel well taken care of when they drive out of the lot.

Know the customer. ScrubaDub's marketing and service programs rely heavily on the tracking of customers' buying habits. For example, the company develops vehicle histories of its "club members," who spend $5.95 for a membership pass that entitles them to certain specials, such as a free wash after 10 paid cleanings. ScrubaDub uses a computer database to track the frequency of these customers' visits and the services purchased. Each time a member visits, an employee scans a bar-code sticker that's placed on the vehicle's window and logs information into the database.

Behind the scenes, the company analyzes the vehicle histories, along with other sales and profit data, to track buying habits and identify sales opportunities. To punch up its relatively slow business in the evening hours, for example, ScrubaDub introduced a "night wash" special with a $1 savings and doubled its volume. And if a review of the data shows that certain club members haven't been to the store for a while, the company sends out a "We miss you letter" to invite them back.

More recently, ScrubaDub has moved its vehicle histories out of the back office and onto the car-wash lot to improve its customer service. Now, when club members enter the car wash, sales advisors can call up their histories on a computer terminal. That way, they can address customers by name and remind them of services they've purchased before, such as an undercarriage wash, a special wax treatment, or a wheel cleaning.

What's more, employees can now use the histories to suggest service upgrades. If a customer usually gets a regular wash, for example, a sales advisor might recommend an undercarriage wash if the car has been coated by heavily salted roads. ScrubaDub counts on these special options to generate income above the base price of $5.95 (the average purchase above that level is $1.60), but it also wants employees to suggest only those services appropriate to the vehicle and the customer. The point-of-sale histories help guide the sales advisor to the customer's buying preferences.

Mine new prospects. ScrubaDub is always on the lookout for new prospects, using both mass-market means (such as radio jingles) and more targeted approaches to draw them in. New car buyers are obvious prospects, so the company works with local car dealers to distribute 30-day passes for free washes to their customers. To reach new home buyers, another target group, ScrubaDub uses an outside service to generate names from property-transfer records, then sends [those buyers] coupons for its services.

Last year, the company also launched a direct-mail campaign to reach people with $75,000 or more in income and homes close to one of its locations. The $30,000 mailing invited [those people] to become club members, who tend to be steady customers and purchase more add-on services. The mailing yielded more than 1,000 new members and generated a $45,000 return in its first year.

Fix the problems. If a customer believes the car wash has damaged his or her car in any way, the manager can spend up to $150 in labour or merchandise to fix the problem, no questions asked. Even if ScrubaDub is not at fault, the Paisners don't want customers driving away with a sour memory. When one customer's tire began to leak, for example, an employee spotted it, helped the customer change the tire and got the leaky one repaired. After a problem is fixed, says Elaine Paisner, ScrubaDub sends the customer "a little warm fuzzy" of flowers, cookies, or candy.

It also backs up its work with guarantees. Customers who purchase the basic wash can get a rewash if they're not satisfied, while club members are entitled to some added protection. In exchange for these customers' loyalty and investment, ScrubaDub offers them a free replacement wash if it rains or snows within 24 hours

after they've left the lot. With some of the more expensive treatments, customers are guaranteed a clean car for three days. If the driver goes through a puddle or parks under a flock of pigeons, the company will wash the car again for free.

The benefit of such guarantees? They help a company stay competitive by acknowledging that a bad service experience eats away at a customer's good will, says Christopher W. L. Hart, president of TQM Group, a Boston consulting firm. Of course, this forces a company to determine what services it can afford to guarantee and to improve operations so that mistakes are the exception. But the cost of fulfilling guarantees should be viewed as a marketing investment and a second chance to make a good impression, not as a loss. "View it as something to celebrate," says Hart.

Monitor customer satisfaction. The Paisners use a variety of feedback mechanisms to evaluate the quality of their service at the eight locations. These include comment cards available to all customers and special reports which the managers personally ask some drivers to fill out each month. In addition, ScrubaDub recently added a new service questionnaire for customers getting the insides of their cars cleaned. This feedback mechanism, which a ScrubaDub manager adopted from a noncompeting operator, allows the company to make sure its inside-cleaning service is as detailed as a customer expects.

Together, these forms give ScrubaDub enough feedback to rate overall customer satisfaction and calculate it on an index ranging to 100. To supplement its own research, the company also employs an outside firm to send people through the car wash and generate professional "shoppers' reports" on their experiences.

Use training and incentives to ensure good service. If you want high-quality service, says Paisner, then get the message across with your hiring, training, and pay practices. His company tries to set itself apart from competitors by hiring well-groomed employees, for example, and Paisner believes you get what you ask for in the recruiting process. "If you expect clean-cut kids who are willing to wear shirts and ties, you're going to get them," he says.

Once hired, employees go through various training modules in a classroom setting—an unusual practice in the car-wash business—to make sure service will be consistent from location to location. New employees also must meet

the approval of their coworkers, since the staff at each location is viewed as a team with its own sales and expense goals to meet.

Indeed, up to half of employees' pay is tied to such goals. The incentive-pay proportion for each individual varies according to the sales and management content of his or her job. (Managers' incentive pay is more heavily weighted toward incentives than that of employees who vacuum the cars.) The teams also compete for contest awards, based on specific sales goals and their satisfaction ratings from customer feedback mechanisms.

Finally, several employees from each location join an improvement team that meets regularly to discuss new ways to enhance customer service. Employees recently designed a new "QuickShine" program, aimed at 4 percent of customers, comprised of a wax treatment that's applied in 25 minutes and provides 90 days of protection.

Demonstrate respect for the community. One of the subtler ways ScrubaDub impresses customers is by being a good neighbour. In these days of environmental awareness, ScrubaDub reclaims some of the water used and treats the dirt that's eliminated for recycling as fill. And the company links its decorated Halloween tunnels—always a neighbourhood attraction—to the problem of child poverty and homelessness. ScrubaDub donates a portion of its sales over a three-day period to nearby homeless shelters that use the cash to buy winter clothes for their young clients.

CONTINUOUS IMPROVEMENTS

There's a final lesson to be drawn from ScrubaDub's operations, says Cole of Mercer Management. As inventive as the company has been, the managers didn't always start from scratch in devising ways to improve their marketing and customer service. Instead, they adapted ideas from other industries for their own use. Doctors and dentists, for instance, use cartoon characters to make kids happier. And many industries, including airlines and long-distance telephone companies, use sophisticated databases to track customers' buying habits and create new marketing programs.

The important point is to foster curiosity and a constant desire to improve among employees—an objective that's well within reach

of small companies. "Small business can be at the cutting edge. It doesn't require monolithic companies with huge resources and lines of MBAs," says Cole.

Paisner, for his part, believes that the companies best poised for long-term growth are those committed to keeping new ideas in the pipeline. "There's no such thing as staying the same anymore. You have to be prepared to improve all the time," he says.

Questions

1. Which type of marketing philosophy has ScrubaDub adopted? Do you think this is the best choice? Why or why not?
2. What methods of marketing research were used by ScrubaDub? What additional research could it do to better understand its customers?
3. Do you think the promotional activities of ScrubaDub could be improved and/or extended? Explain.
4. What kind of forecasting method do you believe would be most appropriate to estimate ScrubaDub's market?

Tri-City Energy

Formation of an Oil and Gas Limited Partnership

Terry Austin worked as a geologist for a large company in Calgary until the National Energy Program decimated the industry in 1982. Unable to find alternative employment, Austin decided to try his hand as a small explorer/producer, using limited partnerships, a common way small companies raise funds for oil and gas drilling in Canada's "oil patch", to provide the capital. After writing a brief business plan, he approached James Hughson a well-known and respected oil patch success, for feedback. Hughson liked the plan and offered to join Austin to give the new venture some instant credibility with investors, who might be concerned with Austin's relatively young age and lack of experience.

Austin and Hughson would be the two general partners, and would put only a little "seed money" into the venture. Through Hughson's contacts, limited partners were solicited to provide the substantial capital required for a drilling program. The limited partners got the "first call" on the eventual profits until they had recovered their original investment. As an additional incentive, federal tax policy at the time allowed a deduction for such investments. Once the limited partners recouped their original

investment, the profits were split evenly between the limited partners and the general partners. The partnership agreement allowed the two general partners to run the operation, while the limited partners had no say in operating decisions. The limited partners could, under some circumstances, remove either or both general partners.

Hughson explained the advantage of this structure over a corporation as the ability to effectively "earn back" what amounted to 50 percent equity given up to fund the business. If Austin and Hughson had just formed a corporation, the investors would demand most of the equity, and Austin and Hughson would never have had a significant share of the ownership.

Questions

1. What makes such an ownership arrangement attractive to the limited partners?
2. What are the advantages for Austin and Hughson?
3. What are the disadvantages for Austin and Hughson?

Up Against the Stonewall

Even With a Dream Business, You Have to Know Your Market

Peter Rosenthal arrived in Halifax from Toronto on an unusually warm January day. His wife was from Cape Breton and wanted to retire on the east coast, but Peter wasn't ready for retirement. This was his chance to realize a long-standing dream: to open a gay bar.

The Double Deuce Roadhouse and Tavern—later The Stonewall—was the perfect location. It was situated on Hollis St., just up from the Nova Scotia Legislature, but at the most desolate end of Hollis—not quite at Keith's Brewery and the Seaman's Union, but almost. The street was populated by unsavory characters after dark. It was also two short blocks from The Studio, Halifax's only "alternative" bar. It was exactly what Rosenthal was looking for.

Rosenthal had arrived in Halifax with only $75,000 in cash, so he needed a cheap but good location. The Double Deuce was a grunge music bar that had run out of luck. The carpeting was one solid burn mark, the upholstery was ragged and soiled, but underneath the dirt and grime were the qualities Rosenthal wanted. It had over 3,500 square feet, a beautiful antique cherry-wood bar and good cherry-wood tables and captain's chairs. It had a six-door beer fridge of antique oak and interior walls of old brick cleaned to a rich sienna-red. Its 1877 stone walls would have been in big demand in Montreal or Toronto. Rosenthal called his real estate broker and said, "Get me this dump." The broker

Source: Peter Rosenthal, "Up against the stonewall," *Profit: The Magazine for Canadian Entrepreneurs*, Vol. 16, No. 2, May, 1997, pp. 24-25. Used with permission.

replied, "You'll starve at that end of Hollis Street."

Rosenthal figured differently. He knew Nova Scotia gays were a conservative lot. Hollis Street was perfect, he told the broker, because customers could go in the front door without being seen. Finally the broker relented, saying "It's your funeral."

Rosenthal negotiated with the former owner of the Double Deuce to make an assignment in bankruptcy for the former bar, at a price of $25,000, but on the condition the former owner use his best efforts to get Rosenthal a lease.

When he got the keys on March 9, 1995, Rosenthal still had $50,000 in the bank, but there were a lot of improvements to be made before he could open. The carpets were ripped up, the floor tiles cleaned, new banquettes installed, and painting done inside and out. Rosenthal hung new pictures, opened up the main door and the beer fridges, got the broken furniture repaired, the beer taps fixed, and the whole bar was cleaned top to bottom.

The Stonewall Tavern opened on Friday, March 24, doing $3,500 worth of business the first weekend, but Rosenthal figured that was only the beginning. His theory that gay businesses worked together proved correct. Two blocks away, The Studio prospered as much as The Stonewall. Still, the results Rosenthal expected never materialized. He estimated that there were between 9,960 and 16,600 gays in the Metro Halifax area, which is three to five percent of the population. Of that, ten percent should have been "out", giving a potential

market of about 1000 to 1700 people. Rosenthal found that in Halifax, only about 500 were "out" consistently. The real estate broker was right, but that was not the only reason for Rosenthal's troubles.

The Liquor Licensing Board required The Stonewall to run a kitchen—a very expensive item for what was basically a social club. Food cost $1,000 to $1,200 per week and most of it got thrown out. Cooks' wages, propane, rentals and repairs were all on top of that, and the revenue was rarely over $2,000 per week. Rosenthal's answer to the cash drain: video lottery machines. They not only covered the losses from the kitchen, but allowed Rosenthal to take home $700 to $900 per week. They were also a daytime business builder.

With a personal dislike of gambling, Rosenthal thought he should give something back to the community. To help heal some old wounds in the local homosexual community, he turned some empty space above the bar over to local gay and lesbian groups, and gave a home to the gay newspaper. To pay for the "Rainbow Centre" he imposed a $3 cover charge on weekends. Even though his competitors also had a cover charge, his customers complained loudly, in spite of the fact Rosenthal used the funds to make donations to AIDS Nova Scotia, a local community church, and to provide free lunches to men with AIDS. In total, Rosenthal gave away over $10,000.

Weekly income went from $6,000 to $10,000 and then to $15,000, and something was happening almost every night: trivia on Tuesdays, karaoke on Wednesdays, and dancing Thursday through Saturday. Then came competition from a sports bar around the corner. None of Rosenthal's customers went there, as far as he knew, but the sports bar owners knew about The Stonewall. They had been coming in, checking out the number of customers, and intended to change their bar into a gay one. They even offered Rosenthal's head night bartender a job.

The sports bar was three times bigger than The Stonewall and had a cabaret license that allowed it to stay open until 3:30 a.m., while The Stonewall's forced it to close at 2:00 a.m. When the name changed to Reflections and it opened for business as a gay bar on March 14, 1996, some customers remained loyal to Rosenthal, but most walked away. Rosenthal believed some of it was curiosity, some of it boredom, and some of it was because he couldn't be all things to all people.

Ever since The Stonewall had opened, the more militant customers thought they could dictate the music or the decor; others griped about the food, the washrooms, or the staff. It seemed The Stonewall was only okay as long as customers had no other place to go. Still, Rosenthal didn't give up without a fight. He tried fighting Reflections on several fronts. They weren't putting on four shows a week, nor were they unique acts, as their cabaret license required. Rosenthal wrote the liquor board, arguing Reflections did not qualify for a cabaret license; he never got a response. Rosenthal added more events and entertainment and even reduced his prices, but nothing seemed to help. Weekly revenues plunged to $6,000 and then to $4,000.

As if all these problems weren't enough, disaster struck at the beginning of May: the 60 year old, not very fit Rosenthal, suffered a stroke. His manager could have carried on, if there had been much business left, but Rosenthal decided to shut the business down. Last call was on June 4, 1996.

Questions

1. Which key location factors did Peter Rosenthal ignore? Explain.
2. Should Rosenthal have done more market research before deciding to open The Stonewall? What, specifically, should he have investigated?
3. Do you think Rosenthal underestimated his competition? Why or why not?

Acumen Partners

Projecting Financial Requirements

Laurie Shaw is an English major at a community college in Kelowna, British Columbia, located in the mild Okanagan Valley in south-central B.C. Her room-mate, Ellen Yip, is a journalism student at the same college. They have been talking about the many comments from classmates about how they wished they had someone to help "clean up" the grammar and spelling on their papers and reports. As part of an "introduction to business" course the two friends enrolled in, they had to research and write the business plan for a new venture. They decided to look into the possibility of making a business out of helping their fellow students write better papers. Part of the course dealt with preparing pro-forma financial statements for the purpose of assessing the financial attractiveness of their venture and, if it proved to be attractive, for obtaining necessary financing.

MARKET RESEARCH

Shaw and Yip discovered that there was virtually no competition on campus for the services they were planning to offer. Based on a student population of 6,000, five classes per term, and an average of 1.5 papers per class, there was a market potential of 90,000 reports per year. There is also the possibility of work from the several hundred small businesses that inhabit the northern end of the valley, from the city of Vernon in the north to Penticton in the south.

SALES FORECAST

After surveying over 100 students and interviewing 10 businesses, Shaw and Yip made the following assumptions to arrive at a sales forecast:

1. The business could expect a 1.5% share of the student market in the first term, growing to 3% in the second term, 8% in the second year, and 10% in the third year.
2. Student term papers and other written work will average 10 pages in length, for which Shaw and Yip will charge $1.25 per page to edit.
3. Students will want the original report plus one copy. Shaw and Yip will charge $0.10 per page for copies.
4. Shaw and Yip can handle up to 25 business customers, each of which would have at least three reports per year, at an average of 36 pages, and at a rate of $1.25 per page.
5. Businesses will want five copies in addition to the original, at the same rates charged to students.
6. Almost all reports will be bound at a fee of $1.75 per report.

COST AND TIMING ASSUMPTIONS

1. Student reports will be paid for in cash when delivered; businesses will be granted

30 days credit, but based on differences in when the invoice is sent, average collections are expected to be 45 days.

2. Each student report is expected to cost $6.00 in labour and $2.50 in materials to produce. Each business report is expected to cost $30.00 in labour and $4.00 in materials to produce.

3. Suppliers (for materials and photocopying) will grant 30 days' trade credit; as with collection of accounts receivable, the average payment will be 45 days.

4. Shaw and Yip can run the operation from the apartment they share.

START-UP REQUIREMENTS

The equipment needed to start the business will consist of two pentium computers, a laser printer, and various word-processing, spreadsheet, and database software as follows:

Computers	$6,500
Laser Printer	$1,300
Software	$ 800
	$8,600

The equipment will be depreciated on a straight-line basis over five years; the software will be written off in the first year.

FINANCING

1. Shaw and Yip will each invest $1,000 in the business.

2. Family will invest $5,000 at start-up.

3. The Business Development Bank of Canada will loan Shaw and Yip $2,500 each, interest free if it is paid back within six months, under a student entrepreneurship loans program. If it is not paid back in six months, the interest rate will be "prime plus two percent" (prime is currently at 5.25%).

Question

Given the above information, help Shaw and Yip prepare pro forma income statements, balance sheets, and cash-flow forecasts for the first three years of operation.

CASE 12

Walker Machine Works

Financing Arrangement for a New Venture

Jim Walker was a management consultant on an indefinite assignment with a medium-size plastics company. He was also studying for an M.B.A. degree at a nearby university. He had thought that the consultant position would be challenging and would add a dimension of practical experience to his academic background. But, after several months, Walker had become very disenchanted with his job. Although he seemed to have a lot of freedom in his duties, he began to realize that his reports and suggestions would not be translated into meaningful results and solutions as the company's management was interested only in maintaining the status quo. His efforts to help the company were largely ignored and overlooked. It seemed as though his job was quickly becoming nothing more than an exercise in futility.

Walker discussed the situation with a few friends, most of whom urged him to seek a more fulfilling position with another company. But he had another idea—why not start a small company of his own? He had toyed with this idea for the past couple of years, and there was no better time than the present to give it a try. At the very least, it would be a real test of his managerial abilities.

After a few days and considerable thought, Walker came up with several potential ventures. The most promising idea involved the establishment of a machine shop. Before entering college, he had worked as a general machinist for two years and had acquired diversified experi-

ence operating a variety of lathes, milling machines, presses, drills, grinders, and more. And he really enjoyed this type of work; it satisfied some sort of creative urge he felt.

Very comprehensive and systematic research of the local market revealed a definite need for a high-quality machine shop operation. Walker was confident that he had adequate knowledge of machining processes (and enough ambition to find out what he didn't know), and that his general business education was a valuable asset. The problem was money. The necessary machinery for a small shop would cost about $12,000, and Walker had only about $3,000 in savings. Surely he could borrow the money or find someone willing to invest in his venture.

A visit to one of the local banks was less than productive. The vice-president in charge of business investments was quite clear: "You don't have a proven track record. It would be a big risk for us to lend so much money to someone with so little actual experience." Walker was very disappointed but unwilling to give up yet. After all, there were six other banks in town, and one of them might be willing to lend him the money.

FINANCING PROPOSAL 1

The banker had suggested that Walker contact Russ Williams, the president of a local hydraulics company, who, the banker felt, might be interested in investing some money in the venture. It was certainly worth a try, so Walker called Williams and made an appointment to see him.

Source: This case was prepared by Richard L. Garman.

Williams had been involved in manufacturing for over 40 years. As a young man, he had begun his career as Walker had—in the machine shop. After several years of experience as a journeyman machinist, Williams had been promoted to shop supervisor. After rising steadily through the ranks, he had been promoted to president of the hydraulics company only two years ago.

Walker knew little about Williams or his background. Nevertheless, he soon found him to be pleasant in nature and very easy to talk to. Walker spent about an hour presenting his business plan to Williams, who seemed impressed with the idea. Although Williams' time and energies were currently committed to an expansion project for the hydraulics company, he indicated that he might be interested in contributing both money and management to Walker's venture. As Walker rose to leave, Williams proposed a 50-50 deal and asked Walker to think it over for a few days.

FINANCING PROPOSAL 2

A few days later, Stan Thomas came by to see Walker. They had been good friends for about a year and had even roomed together as undergraduates. Thomas had talked with his father about Walker's idea and perhaps had glorified the venture's possibilities a little. His father was intrigued with the plan and had offered to meet with Walker to discuss a potential partnership.

Phil Thomas, Stan's father, was a real estate investor who owned his own agency. Although he had been in business only a few years, he was very successful and was constantly looking for new investment prospects. After looking over the business plan and some pro forma financial statements that Walker had prepared, he agreed that it might be a worthwhile venture. "I'll contribute all of the capital you need and give you a fair amount of freedom in running the business. I know that most investors would start out by giving you only 10 or 15 percent of the equity and then gradually increase your share, but I'll make you a better deal. I'll give you 40 percent right off the bat, and we'll let this be a sort of permanent arrangement," he said. Walker said he'd think it over for a few days and then let Mr. Thomas know.

Walker didn't know quite what to do. He had several options to choose from, and he wasn't sure which one would be best. The sensible thing to do would be to talk to someone who could offer good advice. So, he went to the business school to talk to a professor he knew fairly well.

FINANCING PROPOSAL 3

Walker found Professor Wesley Davis in his office and described the situation to him. The professor was an associate dean and a marketing specialist. Although he had no actual manufacturing experience, he had edited some publications for the Society of Manufacturing Engineers. Thus, he had at least a general knowledge of the machining processes involved in Walker's proposed business.

The professor had been aware of Walker's interest in starting a business and frequently inquired about the progress he was making. At the end of their discussion, Walker was surprised to hear the professor offer to help by investing some of his own money. "It sounds like you have an excellent idea, and I'd like to see you give it a try. Besides, a little 'real-world' experience might be good for an old academic type like me," said the professor. "And I would suggest bringing in Joe Winsett from the accounting department. I know that neither of us relishes keeping books. Besides, Joe is a CA and could provide some valuable assistance. I'll talk to him if you like." The professor suggested that the equity be split into equal thirds, giving Walker the first option to increase his share of the equity. That is, he would be the first source of financing for any additional capital needed, thereby increasing his proportionate share of the stock and his ownership percentage.

Questions

1. Evaluate the backgrounds of the possible partners in terms of the business and management needs of the proposed firm.
2. Evaluate the three financing proposals from the standpoint of Walker's managerial control of the firm and the support or interference he might experience.
3. Compare Walker's equity position under each of the three proposals.
4. What are some important characteristics to look for in a prospective business partner?
5. Which option should Walker choose? What reasons can you give to defend your answer?

The Arv Griffin

Developing a New Product Strategy

"It's analogous to the Japanese car's arrival on the American market in the 1970s," says Dale Alton, sales and marketing manager at Canada ARV in Edmonton, Alberta. He's talking about the upcoming production launch of the ARV Griffin, the small plane whose efficient and innovative Albertan engineering will soon swoop down onto the world of recreational aircraft.

Such an enthusiastic metaphor might be overstatement on Alton's part, but nevertheless betrays his strong belief in this project, officially begun in 1988. That was when Dr. Dave Marsden, then a professor of Mechanical Engineering at the University of Alberta, licensed his design of the Griffin to his own newly incorporated company Canada Air Recreational Vehicle, better known as Canada ARV.

The ARV Griffin, which falls into the 'amateur-built' or 'experimental' category of aircraft, is designed to be a kit plane for the aviation hobbyist. As Marsden explains, the goal of the project, which became full-time two years ago when he retired from teaching, was to produce a recreational plane "that was more efficient than what was available out there and something that was affordable." The latter is a point Marsden drives home with force. "Flying has become too expensive," he says, citing a discouraging drop

in membership at the local flying club. So he is trying to reverse this trend. For $17,750, the enthusiastic aviator can purchase the "firewall back" kit, which provides everything needed to construct the body of the ARV Griffin, excluding engine, instruments and propeller. Marsden notes that although there are a lot of kit planes on the market, there are probably only seven to ten in the affordable two-place (two-person) category.

But the Griffin is special in other ways. In particular, it's quick to build. While other amateur-built planes can take upward of 3,000 h to construct, the ARV Griffin should be up and flying in under 800 h. To accomplish this, the plane's pieces are pre-jigged, in other words, prefitted, making it possible for the builder to work on a garage tabletop rather than being required to erect elaborate frames. When completed, the Griffin is more comfortable than comparable crafts, having a 47" cabin width with bulging side windows, beating out the more common Cessna 150 at 38".

In addition to the low build time and comfortable cabin, the efficiency gained by Marsden's engineering design makes the Griffin tops. "What we have is a very technically efficient system that gives you better power-to-weight ratios, better power-to-speed ratios and uses less fuel." says Alton. This efficiency is due in part to Marsden's adaptation of a laminar flow wing with a high aspect ratio (a tapered wing with a long, slender profile) in conjunction with the use of his own 'winglet' design (small, upward jutting wingtips).

Source: Daneda Russ, "The ARV Griffin—a small plane with big potential," *Alberta Venture*, April 1997, pp. 24–25.

In 1996 the Canadian recreational aircraft industry received a boost when the government issued the Recreational Pilot Permit, which will allow individuals to get into flying with fewer flying hours. "Canada ARV is poised to take on that market," says Alton. The recreational aircraft industry is a growth industry, he says, and has a global market, not just a North American one. Although Canada ARV estimates that it will sell 60 percent of its product to the U.S.A. and another 20 to 30 percent to Canada this year, their 1,100 prospective customers represent interest in 25 countries. Distributorship possibilities have cropped up in France, Israel, England, China, and South Africa. And, although Griffin was originally designed to serve the recreational market, there are other exciting possibilities enabled by its design. "This kind of aeroplane could also be used for basic transportation because it is a short filled take-off and landing (STOL) aeroplane," says Marsden. In developing countries, there are an abundance of unimproved airfields, grass strips or fields, where people land their planes. The ARV Griffin is solid enough to handle these types of landings. This plane may prove to be a useful tool in areas "anywhere from mission's work to agriculture," says Alton.

Marsden, the Provost, Alberta-born aerodynamics specialist whose distinguished career in aviation has spanned some thirty years, is not a newcomer to the volatile mix of business and design. In 1984, he was commissioned by a group in Red Deer, Alberta to design an ultralight airplane he called the Bushmaster. Although only about 100 planes were produced in the nearby town of Sylvan Lake and sold in places as far away as India, management troubles eventually caused the factory to close. It was a learning experience that has made Marsden more cautious about business partnerships.

However, it doesn't appear that he need worry about his team's commitment at Canada ARV. Six of the company's staff of 17 have been equity participants for the past two years, a fact which should inspire confidence in potential investors. Says Alton, "I think it speaks of the entrepreneurial environment we have in Alberta." Alton is also quick to point out that Canada ARV is stimulating the local economy through its utilization of available resources. "We're almost totally western Canadian in our content. There's a very good resource base here of high-tech machinists, people that have been working in the oil industry, which is very complementary."

As the company winds down their study of an 11 plane testbed on the third prototype of the ARV Griffin, they are gearing up to begin full production. It's taken almost 10 years to reach this place, but, as Alton says, the time they have taken to lay a solid foundation of testing and marketing analysis will ensure that, unlike many of their competitors, they won't disappear in a year. That said, Canada ARV's commitment to their goal this year—to build and sell 50 to 60 kit planes—does not appear to be pie in the sky.

Questions

1. Evaluate the name "Griffin" using the characteristics of a good name discussed on page 299.
2. Which product strategy does Dale Alton intend to follow when the Griffin is introduced to the market?
3. What aspects of consumer behaviour might cause resistance to buy the Griffin?
4. Evaluate how the Griffin is positioned against other airplanes in its product class.

The Great Plains Printing Account

Extending Credit and Collecting Accounts Receivable

Farouk Azim, the controller for Prairie Box Co. of Saskatoon, Saskatchewan knocked on the door of the company's president, Steve Mariuchi. In Farouk's hands were a stack of computer print-outs, the latest accounts receivable aging for Prairie Box. "Steve, I think you better have a look at a couple of these," he said. "In particular, we need to talk about Great Plains Printing. They're stringing us out more and more and I'm getting nervous. I've asked Lois to find out what she can, but she's very defensive about them. She says they've always made good what they owe us before, and she sees no reason why they won't again. I've just gotten a Creditel/Equifax report on them, though, and it doesn't look good. We're not the only ones they're stringing out. I checked with Western Paper, their main paper supplier, and their credit person said they were considering putting Great Plains on C.O.D. If Great Plains can't keep current with their paper supplier, I don't see any hope they will ever get current with us."

Steve Mariuchi had purchased Prairie Box in 1994 from the estate of the former owner who had passed away after a lengthy illness. With over ten years' experience as a software systems representative, Mariuchi was able to turn his contacts into new customers for Prairie Box. The business had grown by over 40 percent to $1.4 million since he took it over, and was on track for another good growth year. Farouk Azim had been virtually running Prairie Box for more than a year while the former owner was ill, and had been with the company for more than ten years. When Mariuchi bought the business, he was glad to have Azim's in-depth knowledge to help him make a smooth transition.

Mariuchi took his time reading the print-out and asked Azim a few questions, then summoned Lois Brownlee, the sales manager, to his office, where the following conversation took place:

Mariuchi: Lois, Farouk has just been in to see me about Great Plains and I agree with his concerns. They are over 90 days late on over $15,000, between 60 and 90 days on another $5,000, and the total they owe us is over $30,000. They've also been going longer and longer between payments, and arguing over what they owe, which they never used to do. When I add all this up, I see a company headed for receivership, and you know we'll get only a few cents on the dollar, if anything, if that happens.

Brownlee: I know, Steve. Farouk and I have spoken about their account a couple of times. Whenever I go over to Great Plains, things look fine. They seen to be as busy as ever, in fact maybe a little too busy. They apparently have taken on a huge government contract that has meant delaying jobs for their regular customers. You know the margins are thin on government work and how long they take to pay. I'm not surprised they're having cash-flow problems, but I'm reluctant to push them right now. They've bought a lot of boxes over the years.

Mariuchi: You may be right, Lois, but we're talking over $30,000 here. I just can't see us getting in any deeper. I think we should put them on C.O.D. until some substantial payments are made.

Brownlee: I think we can kiss off the account, then, Steve. You know Bruce Fraser; he's got a bit of an attitude! When I tried to get to see him personally to discuss it he had a fit. He says he's been a good customer for so long and even paid us early a few years back when we had a bit of a cash-flow problem ourselves. Of course, that was before you owned the place. I'm pretty sure he'd cut us off if we put any more pressure on him.

Mariuchi: I've heard that one before, Lois. Here we are, effectively making an unsecured investment in his firm, with no upside share of profits and a huge down-side if he goes under. Taking a $30,000 hit wouldn't kill us, but it would sure put a dent in our own cash-flow for a while.

Brownlee: I wouldn't suggest they don't have some problems, but old Harry seems to think they are going to be OK. He's handled their account for years and he's over there a lot more often than I am. He's pretty tight with their production manager and I'm sure he knows the inside scoop. Why don't we get him in here before we make any quick decisions?

Mariuchi: Good idea, Lois. Can you go get him?

Later that day, Lois returned with Harry Connolly, the longest-serving employee of Prairie Box. Harry had been in sales for over 25 years and Great Plains was his biggest and oldest account.

Connolly: Lois says you wanted to talk to me about Great Plains?

Mariuchi: Yes, Harry. We've been seeing some indications that they may be in trouble and I'd like to have any information you may have on them.

Connolly: Well, Great Plains has been a good customer for a lot of years. Just last Friday we shipped an order for another $8,000 for that big government contract they got. Of course, we haven't invoiced for it yet. There are some rumours around town that they've lost some regular customers because they've slowed down deliveries temporarily to get the government job out of the way. Dennis, their production man-

ager, insists that isn't true and apparently there is a chance for this government thing to become a long-term deal if Great Plains performs well.

Mariuchi: Just a minute, Harry. You mean we've got another $8,000 into their account over what we're already showing?

Connolly: Yes, Steve, that's right. Nobody told me we had any concern over Great Plains.

Mariuchi: Did you check it out with Lois before you entered the order? She knew Farouk was concerned.

Connolly: I tried to, Steve, but she wasn't around and Dennis needed the order in a hurry, so I pushed it through. Slipped my mind to tell her the next day, but they are one of our best accounts, aren't they?

Mariuchi: To tell the truth, Harry, that's just what we need to decide. They're into us for over $30,000 in total, plus the $8,000 you just told me about, and $15,000 of that is over 90 days late and another $5,000 is between 60 and 90 days late.

Connolly: Wow! I didn't know that or I'd have been a little more conscientious about following the system with that last order.

Mariuchi turned to Brownlee and said "Lois, I think Harry has told us all he can about Great Plains. Can you get Farouk in here so the four of us can figure out what to do? I think we need to be creative about finding a way to get as much of our money back as we can.

Questions

1. Evaluate the quality of the information provided to Mariuchi by each of his subordinates.
2. Evaluate the alternatives for resolving the Great Plains situation.
3. What action should Mariuchi take regarding the Great Plains account?
4. How could Mariuchi improve the credit and collections procedures of Prairie Box to minimize problems of this nature?
5. Evaluate the performance of Azim, Brownlee, and Connolly in handling the Great Plains account. Do the circumstances

The Lola Iceberg

Marketing a New Product

It was on a hot summer day in 1995 that Tony Romanelli commented to some friends, "What I wouldn't do for a Lola." He couldn't remember seeing one for a long time and wondered what had happened to the Lola Iceberg. The product, as Romanelli remembered it, was a fruity liquid in a squeezable, waxed cardboard pyramid.

Teaming up with marketing consultant and friend John Daniele, Romanelli looked into the history of the Lola Iceberg. It turned out they were manufactured by a Toronto company from 1959 to 1982. The market had been restricted to Southern Ontario and Quebec. On looking deeper, Romanelli and Daniele found out the company had closed for personal reasons of the owners rather than for financial reasons. The Lola Iceberg had, in fact, been quite popular right up to the end of its days in 1982.

Romanelli and Daniele thought they should re-introduce the Lola Iceberg. A search by a lawyer revealed the Lola trademark had lapsed, so they re-registered it and formed a corporation, Lola Beverages Inc., in Woodbridge, Ontario. They started slowly, with the two partners as the only employees and with Romanelli continuing his employment in another venture.

The first challenge they faced was coming up with the flavors used in the original Lola Iceberg. The recipes had been lost, so they tracked down the company that had been used by the original Lola company and recreated the recipe as faithfully as they could. Then they had to find someone who could do the packaging, since they did not want to invest in their own packaging equipment. It turned out that there were only four companies left in the entire world that still could package liquids in a pyramid. They finally made a deal with a company in Mexico. As Daniele says, "The uniqueness of the Lola is in the packaging. It is all in the packaging."

The product and packaging problems solved, Romanelli and Daniele invested $30,000 on test-marketing in May 1996, using posters and product giveaways as the main promotion. They also appeared at a number of local events, such as the Molson Indy car race, Toronto Jazz Festival, Caribana, and the Toronto Air Show. They also showed up at smaller, grass-roots events such as high school track meets. That first go at testing the acceptance and popularity of the product brought them a mere $50,000 in sales.

Hiring a marketing manager in 1997, Lola Beverages stepped up its grass-roots marketing campaign in 1997 and it seems to have worked. The Lola Iceberg was officially launched in May, 1997, with sales of about $150,000. Romanelli and Daniele expected to sell about $2.5 million worth of product by the end of the 1997 selling season. Priced at $0.79 to $0.85, the Lola is priced between the cheaper Mr. Freezie at $0.30 and the more expensive frozen fruit-juice bars. Another innovation from the original product was distribution through supermarkets, where a take-home six-pack of Lola from IGA or A & P costs $3.99.

Source: Joyce Lau, "It's old, it's cold, it's hot again," *Canadian Business,* Vol. 70, No. 10, August, 1997, pp. 26–30.

According to Daniele, "All for a Lola!" has become sort of an unofficial motto, playing on Romanelli's original comment that started the quest to reintroduce the product. With sales seeming to be re-established in its original market of Southern Ontario and Quebec, Lola Beverages Inc. plans on introducing Lola across the country and in the U.S. in 1998.

Questions

1. How important do you think the promotion through events was to the successful re-introduction of Lola? What other ways could the product have been promoted?
2. What problems might they encounter introducing the product to other parts of Canada? to the U.S.?
3. What features of the product should be emphasized in promotion and advertising?
4. How important do you think it is for the product to be sold in supermarkets?

Crystal Fountains Ltd.

Learning to Export

Founded in 1967, Crystal Fountains prospered as a designer and builder of elaborate fountains for shopping malls and commercial buildings—until the real estate industry went in the tank in the early 1990s. Completely dependent on the domestic market, the company was faced with some harsh realities: if sales couldn't be generated from somewhere, the cash they had accumulated in the good years would dribble away, sooner or later, and the company would be dead.

Paul L'Heureux, along with principal co-owners David L'Heureux, his brother, and Douglas Duff, wasn't ready to let that happen to the firm founded by his father. He knew that sales would have to be generated in other markets, where the flagship fountains such as the one Crystal had designed and built for the Toronto Eaton Centre would not carry as much weight with the market. He decided to pursue export markets. The only problem was, the owners hadn't a clue how to do it.

L'Heureux and his co-owners took advantage of several courses and seminars on exporting, some of them offered by either the Federal or Ontario governments at little or no cost. One in particular they credit with giving them invaluable assistance, a 13-week, federally-funded workshop by Philip Allanson, an export consultant. On his advice, they put together a portfolio of their work, much as an artist would.

It consisted of a binder full of photographs of projects they had done across Canada, to show to foreign developers and architects, who in all likelihood had never seen their work.

Allanson warned L'Heureux not to expect to make quick sales, and he was right. It took three years and a $300,000 investment, all while losing money at home, for Crystal Fountains to turn the export corner. It was a long, stressful time, with the nadir being the Christmas 1993 decision to lay off four key employees, 25 percent of the staff. "(Foreign) customers kept saying, 'No commitment, no commitment.' We finally got commitments," says David L'Heureux. It happened within a month of the lay-offs, as orders worth more than $1 million poured in, allowing the recall of the laid-off employees, and hiring more over and above.

On the advice of Al Wahba, a Middle East specialist for Ontario International Corp., an Ontario government corporation, Crystal had targeted the United Arab Emirates, where public fountains were in demand. The company also targeted Thailand, which was booming at the time. Most of the orders came from these two markets. For Crystal, the orders were a confirmation of what Allanson had said: it takes persistence to enter foreign markets. In Thailand, it might take as many as five visits before a deal is struck. "Too many companies give up after their second or third try," Paul L'Heureux says. According to Allanson, "If there is no long-term management commitment, you'll never make it in export markets. It takes a year to two before you see a real return." This wasn't easy for

Source: Gordon Pitts, "The Entrepreneurs: Waters for the world. Out of the backyard," *The Globe and Mail,* September 19, 1994, p. B4.

Crystal, but fortunately they had built up some cash to fund the export charge. Still, Paul L'Heureux says, bankers weren't too supportive. They view it as a paradox: "To become an exporter, you have to spend money. But all the time we were being told to cut our spending."

Canadian embassies and their trade commissioners were very useful in arranging contacts and meetings. Douglas Duff, who spent three months of one year on the road, tries to use local partners in complementary businesses to facilitate market entry. They know the market and the customs. One example he cites is that many Asian customers don't like the Canadian practice of charging large consulting fees, so these fees are built into the bid price for those projects.

A key benefit of the export business Crystal has identified is the method of being paid. Payment for export business is received through irrevocable letters of credit issued by the foreign bank. Unlike dealing with cash-strapped contractors in Canada, payment by irrevocable letter of credit is more assured. It is not a guarantee, however, and an attractive $1.1 million project in Turkey had to be passed up over concerns about getting paid.

Has the strategy worked? Prior to beginning the export push, sales had slipped to as low as $1.7 million. Fueled by the rush of orders, 1994 sales reached $3 million, over 90 percent of them export sales. The key challenge for Crystal Fountains will be maintaining the export momentum when the Canadian market recovers. Paul L'Heureux insists this will happen. After facing the prospect of losing the business when the Canadian market crashed in the early 1990s, Crystal intends to stay diversified: no more than 20 percent of sales will come from any one market.

Questions

1. Will the international experiences of Crystal Fountains be beneficial in its domestic marketing? Why or why not?

2. What type of cultural understanding may have aided Crystal Fountains' marketing effort?

3. Should the company expand its efforts to other areas of the world?

4. What alternative distribution methods could potentially have been developed by Crystal Fountains?

5. Discuss the role of education and consultants in Crystal's export success.

Atlantic Data Supplies

How an Entrepreneur's Management Practices Hampered Decision-Making

Bruce and Debbie Alexander started Atlantic Data Supply in 1985, shortly after they were married. Located in Saint John, New Brunswick, the company sells computer supplies and accessories such as printer cartridges, cables, glarescreens and the like. Serving both the business and home-computer markets, the company has grown considerably in the intervening years, and now employs 24 people.

ORGANIZATION STRUCTURE

As can be seen in figure C17-1, the organization is quite flat. Bruce acts as the General Manager and has responsibility for all operational activities. Debbie took on some of the burden by assuming responsibility for sales and marketing activities, including managing the four-person sales force that looks after the company's business customers. Bruce's brother, Jeff, had joined the firm in 1990 to manage the retail store operations and was the acting General Manager when Bruce and Debbie were away.

THE BOTTLENECK

As the company has grown, Bruce's workload has also grown. Since he is so involved in the day-to-day operations and is involved in all key decisions, this has created something of a bottleneck in the organization. The culture in the company was such that nothing of significance happened without Bruce's okay. This meant decisions weren't always made as quickly as they sometimes needed to be. For example, the company had recently missed the deadline for bidding on a large contract because it got buried under the pile of papers in Bruce's "in-box", waiting for his approval, and he didn't find it until it was too late.

There seemed to be a steady stream of employees going in and out of his office or lining up to see him about something. As for Bruce, he found he was spending all his time and energy on the details of running the business and had no time to think about longer-term issues. He also felt frustrated in that he did not seem to have any time left for his young children or any outside activities. Lately, he was even neglecting his squash game, and was worried about the consequences to his health of the combination of stress and lack of exercise.

THE KEY TIME CONSUMERS

There were three activities that ate up large amounts of Bruce's time: reviewing invoices going out to business customers, monitoring the collection of accounts receivable, and checking the invoices from Atlantic Data Supply's suppliers.

Reviewing Invoices

Although the invoices going to the company's customers were generally accurate in terms of quantities ordered and shipped, the company

Figure C17-1

had an informal and variable discount policy, which usually dated back to when Bruce or Debbie had secured the account. Bruce kept the discount information in his head, and thus felt he should check each invoice. He believed there was nothing that made customers angrier than not getting the discount they deserved. Bruce didn't want phone-calls from angry customers or worse didn't want to risk losing customers.

This task generally consumed about eight or ten hours per week, usually in the evenings or on weekends, and this sometimes delayed the invoices going out, which didn't help cash flow. Bruce had given some thought to recording the discount rates for each customer, but it was time, always time, that was hard to find to do it. He also wondered if it was a feature that could be computerized but hadn't had time to find out.

Credit and Collections

A task that had to be done during normal business hours, monitoring the accounts receivable and making collection calls, took about one hour per day. Bruce believed that, correctly done, collection activities could strengthen customer relations and minimize bad debts. Helping an account through a short-term cash flow problem by extending a little extra credit paid dividends in customer loyalty. On the other hand, being on top of the accounts meant he could take aggressive action when necessary to collect an account before it was too late. A bonus benefit of his review of the accounts was that he knew which accounts were slow and could prevent orders from being sent on credit without his approval.

Accounts Payable

Bruce looked over all payments being made to his suppliers, mainly to make sure there were no overcharges. These usually arose from some special deal Bruce had negotiated for a volume discount for a bid he was preparing. For some large company or government customers, the volumes were sufficiently large that deals were possible from suppliers and necessary to be successful in bidding. Bruce's experience showed that, often, these special discounts were missed by the supplier when they sent their bill. He didn't think this was intentional, likely just a clerical error, much as he feared would happen with discounts in his own billing system if he didn't review each invoice going to his customers.

THE DILEMMA

While these three activities alone consumed about one-third to one-half of Bruce's time, by his estimate, they were also typical of the general state of affairs. He had a hand in virtually every activity in which the business was involved. This very involvement, and the success that had resulted from it, felt somewhat like a trap. Though he still really enjoyed the work, there were just not enough hours in the day anymore. Bruce knew he would have to do something if he was to free up his time, or the business would never be able to grow any bigger than it was, and he would never have time for family, exercise, and other activities.

Questions

1. Is Bruce Alexander's personal involvement in the various specific aspects of the business necessary? Is it a matter of habit or does he simply enjoy doing business that way?

2. What changes would be necessary to extricate Bruce from checking the customer invoices before they are sent?

3. If you were a management consultant, what changes would you recommend?

Central Recyclers

Human Resource Problems in a Family Business

Central Recyclers started in business cleaning and refurbishing 40 gallon drums used to contain a wide variety of chemicals, lubricants, and fuel. The drums were then sold back to the manufacturers for re-use. The company was purchased from its original owners in 1979 by Neil and Ella Leuters. One increasingly difficult problem, as the company has grown, is retaining and motivating staff.

Neil and Ella believe their business should be a true family business. As such, their son Brent and daughter Brigitte, joined the business after completing university degrees, and many cousins, nieces, and nephews have also found employment with the company. Brent is the general manager of both the main recycling operation and the entire business. Brigitte is the assistant Controller of the company under her mother, Ella. Neil has stepped back from day-to-day operations and looks at the larger picture for a longer-term view for the future of the company.

The company had only one location when the Leuters' purchased it in 1979 and they have had great success growing it by purchasing similar businesses in northern Ontario and the Prairies. Neil was recognized by a provincial business group in 1994 as "Entrepreneur of the Year" and the family has been an active supporter of CAFE–the Canadian Association for Family Enterprise.

RETAINING AND MOTIVATING STAFF

Recycling is hardly a glamorous business and there are potential hazards with the wide variety of chemical or lubricant residues left in the drums when they arrive. Cleaning the drums is a messy process as is the sandblasting and repainting part of the business. Starting wages are only a little above minimum, and the top end labour rates are below what many other industrial businesses pay. The only way to overcome this is to become a supervisor or middle-manager and that is where the problem starts.

Employees of Central Recyclers believe there are two career paths: one for family members and one for non-family members. It seems to them that the family career path is much quicker and leads to better positions than the non-family path. It is widely known that top management will remain in the Leuters family. However, Brent and Brigitte are the only two family members in top management and with Neil and Ella preparing to retire in the not-to-distant future, there is some room, potentially, for non-family employees to aspire to a top-management position.

THE TURNOVER PROBLEM

Staff turnover is perhaps the major symptom of the problem. Many years, when the economy is in good shape, turnover of non-family staff has been as much as 100 percent. Not everyone left, but many jobs were turned over more than once. This causes significant extra costs to the company in training, supervision, and administration. The Leuters do not think they can raise wages and still be competitive in the market, but they have made some enhancements to the

employee benefits package. In keeping with the "family first" philosophy, however, family members received better coverage than the standard plan offered, regardless of their function in the business.

MORALE

Morale in the company is very low. One indication is the staff turnover rate; another is the sabotage incident. Last summer, one of the company's forklift machines caught fire, which forced the evacuation of the entire plant due to concern the propane fuel tank would explode. Fortunately, the fire department was able to douse the blaze before that happened or there would have been significant damage to the plant. The subsequent investigation revealed the fire had been deliberately set. Suspicion was cast on an employee who had been fired that very morning for insubordination, but it was never proven. Several other more minor incidents have occurred both before and since then. Recently, there have even been rumours of a union trying to organize the workers.

ATTEMPTS TO SOLVE THE PROBLEM

Following the sabotage incident, Neil, Brent, and Ella met to discuss possible solutions. Neil thought that more supervisors were needed while Brent thought that paying the workers more might attract a better-qualified employee and stave off any union drive. Ella was not so sure. She thought that perhaps they should re-evaluate their policy of favouring family members and promote qualified individuals into higher positions in the company. No immediate conclusions were made and they agree to think about it over the weekend and meet on Monday morning.

Questions

1. Evaluate the human resource problems facing Central Recyclers. Which appear most serious?

2. How can the firm overcome the problems caused by its family-first orientation?

3. What is the biggest question or problem you would have as a prospective employee?

4. Which of the alternatives the Leuters' are considering do you think they should adopt? Are there others you would recommend?

Douglas Electrical Supply, Inc.

Conflicting Messages in TQM

Jim Essinger is a management consultant and training specialist from St. Louis who specializes in continuous process improvement and total quality management. Each month, he goes to Springfield, Illinois and provides three days of training to employees of a privately owned electrical wholesaler-distributor, Douglas Electrical Supply, Inc.

Most of the employees attending this fourth session are from the Springfield branch and have either gone back to the office or to their favourite restaurants during the lunch break. Jim has noticed that one of the class members from out of town is alone in the coffee shop of the hotel where the training sessions are conducted and he has invited the young man to join him for lunch. The nervousness of his young companion is apparent to Jim and he decides to ask a few questions.

Jim: Tony, you seem a little distracted; is there something wrong with your lunch?

Tony: Oh, it's not that, Jim. I ... I'm having a problem at work and it kind of relates to the training you are doing with us.

Jim: Really? Tell me about it.

Tony: Well, as you might know, I drive a van for the company, delivering electrical products and materials to our customers.

Jim: You work at the Quincy branch, right?

Tony: Yes. I drive about 250 miles a day, all over western Illinois, making my deliveries.

Jim: I see.

Tony: About seven weeks ago, I was making a big delivery at Western Illinois University in Macomb. A lady pulled out in front of me and I had to brake hard and swerve to miss her!

Jim: You didn't hit her?

Tony: No! She just drove off ...: I don't think she ever saw me. Anyway, I had a full load of boxes, pipe, conduit, and a big reel of wire. The load shifted and came crashing forward. Some of it hit me hard in the back and on the back of my head.

Jim: Were you injured?

Tony: I'm not sure if I was ever unconscious, but I was stunned. Some people stopped and helped me get out of the van. I was really dizzy and couldn't get my bearings. Eventually, they called an ambulance. The paramedics took me to the hospital and the doctors kept me for two days while they ran some tests.

Jim: Did you have a concussion?

Tony: Yes, I had some cuts and a slight concussion. My wife was really upset and she made me stay home for the rest of the week. We have two little kids under four and she wants me to quit and get a safer job.

Jim: She wants you to quit?

Tony: Yes! Sooner or later, all of the drivers get hit or have close calls. When you have a full load, those loads can shift and do a lot of damage. When I get in the van lately, especially when I have pipe or big reels of wire, I'm frightened. My wife is scared for me. I don't want to be killed, or paralyzed, or something!

Source: This case was prepared by John E. Schoen of Texas A&M University.

Jim: I can understand your concern, Tony. What can the company do to protect you? Can you put in some headache racks or heavy-gauge metal partitions in the van that would keep the load from hitting you if it shifts?

Tony: That's exactly what I was thinking! I've been talking with some of the other drivers during our TQM sessions. We've learned that we can get heavy-gauge partitions, that would keep us safe, built for about $350 per vehicle.

Jim: Good! Have you talked to management about making the modifications?

Tony: Yes, I had all the information and talked to my boss in Quincy, Al Riess. However, he hardly seemed to listen to me. When I pressed the issue, he said the company had nearly 30 vans, counting the ones in Chicago and northern Illinois, and that the company could not afford to spend $10,000 for headache racks, partitions, or anything else! Al finally said that I was just being paranoid, that I should drive more carefully, and that I should definitely stop talking to the other drivers if I valued my job.

Jim: You mean he threatened you?

Tony: You could say that. He said to keep my mouth shut and just drive ... or else!

Jim: Tony, is there someone else you could talk to about this problem? It would seem to me that one injury lawsuit would certainly cost the company more than the modifications you're proposing.

Tony: Well, there's the problem! You know how expensive the TQM training is ... and all of us "little people" were actually excited about TQM and continuous process improvement when the owners and you first talked to us. We believed management was changing and was really interested in our ideas and suggestions. We thought maybe they cared about us after all.

Jim: Well, I believe the owners do want to change the culture and improve the operations.

Tony: Maybe it's different in Chicago and northern Illinois, Jim, but the guys in Peoria and Springfield are like military types and are really into control. I think they're authoritarians—is that the right term?

Jim: Yes, authoritarians, autocrats

Tony: Al Riess, my boss, is the son-in-law of Bob Spaulding, who heads our division. As you probably know, Bob has a real bad temper and nobody crosses him twice, if you know what I mean. Bob is particularly sensitive about Al—because everyone knows Al doesn't have much ability and we're losing money at the Quincy branch.

Jim: Okay, I see your problem with going to Bob. Is there a safety officer or anyone at headquarters who could logically be brought into this situation?

Tony: I don't know! The owners seem to have a lot of confidence in Bob and give him a free hand in the management of our division. No, I don't see much hope of change. It makes the TQM training pretty hollow and kind of a crock! No offense, Jim!

Jim: No, I see what you mean, Tony.

Tony: See, I have eight years invested in this company! I used to like my job and driving the van. But, now, I'm afraid, my wife is afraid

Jim: Sure, I can understand where you're coming from! Let me ask you a question. How many van drivers are there in the entire company?

Tony: I'm not absolutely sure. There are 17 drivers in our division and I believe 13 to 15 drivers in the north. About 30 vans and drivers would be close to the correct numbers.

Jim: Are any of the drivers in a union?

Tony: None of us in this area, but all of the truck and van drivers in the north are Teamsters.

Jim: Aha! Have any of you ever talked to those drivers about this safety issue?

Tony: Oh, I see where you're coming from....

Jim: Hang on! That might be your fallback position, but you won't necessarily be protected if you're regarded as a troublemaker. Let me think about ways I might be able to intercede in a functional way.

Tony: Gee, that would be great if you could. I mean we like our jobs, but we've got to be safe and we've got to be heard when it is a matter of life and death!

Questions

1. How is driver safety related to total quality management (TQM)?
2. On the basis of this conversation, what is your impression of the organizational culture at Douglas Electrical? How would you expect this to affect the TQM program? What could management do to strengthen the culture?
3. What are the positive features of the firm's TQM program?
4. What is the proper role of a TQM consultant? Should Jim Essinger attempt to intervene in the management process by discussing safety issues?

Mather's Heating and Air Conditioning

CASE 20

Selecting and Dealing with Suppliers

Fred Mather operates a small firm that sells and services heating and air-conditioning systems. Over the years, the firm has changed from relying primarily on one supplier—Western Engineering—to a more balanced arrangement involving three suppliers. In the following discussion with a consultant, Mather describes some points of friction in his dealings with Western Engineering.

Mather: Western Engineering is so big that it can't be customer-oriented. Why, with my firm, they've probably lost $600,000 or $700,000 worth of business just because of their inflexibility!

Consultant: They can't bend to take care of your needs?

Mather: Right. They're not flexible. And part of it, of course, is due to the sales reps they have. They just blew our account. We mostly sold Western equipment until we just got disgusted with them.

Consultant: Did the situation just deteriorate over time?

Mather: Yes, it did. Finally, after a good period of time, I started getting on them. I'm kind of temperamental. I finally just made up my mind—although I didn't tell them—that in the future our policy would be to sell other equipment, too. In essence, what we've done since then is

sell more Marshall Corporation and Solex equipment than we have Western.

Consultant: What bothered you about Western Engineering?

Mather: It's really a combination of things. For example, the sales rep never created a feeling that he was going to try to take care of you, work with you, and be for you. He was always on the opposite side of the fence. It was really strange. Western had certain items that were special quotes to help us be competitive. Well, he was always wanting to take different items off the special quote list every time there was a price change. But we needed every item we could get. This is a very competitive area.

Consultant: What other kinds of problems did he create?

Mather: Well, there is the sign in front of the business. We bought that sign when we bought the business and we paid Western for it. About a year later, the sales rep came back and said, "Western has a new policy. The sign can no longer belong to the owner, so we will return the money you paid for it." I said, "Now that you have operated on my money for a year, the sign doesn't belong to me?" I went along with it, but it was the principle of the thing. They tell you one thing and do something else.

Consultant: Were there other special incidents that occurred?

Mather: One time, we got a job involving $30,000 or $40,000 worth of equipment. I told the sales rep that it appeared we had the job, a verbal contract at least, but the deal wasn't final. The next thing I knew, the equipment was sitting in

Source: Personal communication.

Central Truck Lines out here. I hadn't ordered the equipment or anything. Fortunately, we did get the contract. But we weren't ready for the equipment for two more months and had no place to put it. And I ended up paying interest. It irritated me to no end.

Consultant: Was that what made you lean toward the other suppliers?

Mather: The final straw was the Park Lake project—a four-story renovation. I had designed the heating and air-conditioning system myself. I called the sales rep, intending to use Western equipment, and requested a price. He called back and gave me a lump sum. There were lots of different items and they needed to be broken down into groups. I asked him to price the items by groups to provide various options for the purchaser. He replied, "We can't break it out." I said, "What do you mean, you can't break it out?" He said something about company policy. I really came unglued, but he never knew.

Consultant: What did you do about it?

Mather: As soon as I quit talking with him, I picked up the phone and called the Marshall Corporation sales representative. In just a few hours, we had prices that were broken down as I wanted them. The total price turned out to be $2,500 more, but I bought it! That was the end of Western Engineering as our sole supplier.

Questions

1. What services did Fred Mather expect from his supplier? Were these unreasonable expectations?

2. Evaluate Mather's reaction when the Western Engineering sales representative declined to give him a breakdown of the price. Was Mather's decision to pay $2,500 more for the other equipment a rational decision?

3. Was Western Engineering at fault in shipping the $30,000 or $40,000 worth of equipment on the basis of an oral commitment and in the absence of a purchase order? What should Mather have done about it?

4. Are the deficiencies that bother Mather actual weaknesses of Western Engineering or are they caused by the sales rep?

5. Should Mather continue to use three separate suppliers or concentrate purchases with one of them?

Franklin Motors

Selecting a Computer System

Franklin Motors, a new and used car dealer, currently uses a service bureau for limited data processing, including payroll and general ledger accounting applications. The service bureau provides either payroll cheques or electronic direct deposits for Franklin's employees. At the end of the year, tax statements are provided for the employees. The software of the service bureau is programmed to produce a profit/loss statement and a balance sheet only once each quarter. All other data-processing tasks are currently done manually.

Until now, the management of Franklin Motors did not think the firm could afford the hardware, software, and personnel necessary to run an in-house computer system. Several factors have caused management to reconsider buying a computer system. First, Franklin's primary supplier has requested that the company obtain the necessary technology for placing orders and checking stock availability electronically. This will require at least one personal computer with a modem for communicating data to the manufacturer through a standard telephone line. Second, the accounting reports from the service bureau are often so late that they are useless in planning and budgeting decisions. Management feels that the timeliness and accuracy of important reports would be improved if the work were done in-house. In addition, the cost of a multi-user system has dropped so substantially that even small businesses can afford them, and the newer computer systems require fewer technically skilled employees than the older ones.

The management of Franklin Motors asked the controller, Bob Mathis, to head a team and conduct a feasibility study to evaluate alternative solutions. The results of the feasibility study showed that the company had a desperate need for a new information system for management and clerical employees. Mathis's team narrowed the computer vendor choices to two firms. Each of the competing firms offered a turnkey system that included installation, training, and an 800 number for trouble-shooting problems. (A turnkey computer system is supposed to be like a new car in that the user merely has to turn the key in order to use it.) One of the systems is based on a centralized minicomputer with multiple terminals. The terminals are simply input devices that rely on the central processing unit (CPU) of the minicomputer. The other vendor has configured a local area network (LAN) of personal computers. The personal computers in the network can be used either as input devices for the management information system or as stand-alone computers with their own processors. The LAN solution would allow the use of popular applications software, such as word processors and spreadsheets, and desktop publishing.

The vendor proposing the minicomputer solution can provide excellent recommendations from several companies with installations of the same system. The vendor proposing the LAN solution has had only one installation, since this alternative involves newer technology. The LAN-based system did not receive as high a recommendation as the minicomputer vendor's

system. The LAN vendor explained that the system was being tested and corrected in a live environment for the first time. Many of the problems with the LAN system have been corrected and shouldn't pose a problem with the second installation. The costs of the two systems are practically the same.

Questions

1. Which alternative should Mathis recommend to management and why?
2. What problems will occur as a result of acquiring an in-house computer system? How can these problems be avoided or managed?

Printing Express

Using Financial and Accounting Information for Decisions

Marika Cooper, sitting at her desk in the small office just off the Printing Express customer service counter, pondered the current state and future prospects for her company. Commercial printing is a tough business, and it had been particularly tough for the Printing Express owner. Cooper had seen sales fall 12 percent from 1996 to 1997, but more significantly, her net profit had "fallen through the floor", declining by 18 percent over the same period. Cooper had spent every available working hour serving clients, appealing to suppliers to extend additional credit, and expediting the production of customers' orders through the various production operations. At the same time, she was trying to assist her husband in making a success of his small courier-delivery business.

Industry experts had long been saying the industry had a very good future, but not for all segments and sizes of business. They preached a gospel of "specialize, differentiate, and focus on the customer." Customers were still buying printing, but were simply being more selective about matching their needs to different printing companies' capabilities. Up to the mid 1980s, customers had been content to deal with one main printing company and trusted the printer to look after all their needs, regardless of whether the company had the in-house capability to do so. Clearly, the approach to buying printing was changing. In order to attract customers, experts advised smaller companies like Cooper's to select a niche and focus on being the best at customer service (quality had become a given). Trying to be all things to all customers was the recipe for disaster.

"Am I on the road to disaster?" Cooper asked herself. "Am I watching my business cycle down to oblivion or can I restructure my company to become one of those successful 'niche' players?"

LOCATION AND BACKGROUND

Printing Express opened its doors in Markham, Ontario on September 11, 1991. It was located in a mall, just off highway 7, surrounded by a few office buildings. The rapid pace of office-building construction in the area seemed to provide a built-in growth opportunity. Cooper believed if that, by providing a broad base of services, the businesses locating in these office buildings would become customers. The geographic proximity also meant more convenience and better customer service. After some investigation, she determined there was enough business available within a 15-minute radius of her location to make the business viable immediately and expected growth could result in Printing Express becoming a sizeable competitor in the "small company" segment of the industry.

Cooper started Printing Express in 1991 after a successful 5-year sales career with a major printing company located closer to downtown Toronto. Frustrated with the sometimes snail-like pace of that company's production processes, she began to think about starting her own business. She was confident that she had the skills to attract customers and believed she could set up operations to run much more efficiently than her employer's. This would result in

quicker delivery times and overall increased customer satisfaction. After losing "one more" customer due to production's inability to meet the customer's deadlines, she actively began researching her idea and Printing Express was launched in 1991.

THE COMPANY IN 1997

Management and Staff

Printing Express employed six people plus Cooper: a full-time customer service representative to man the desk and answer the phones; a production supervisor who ran production operations and was responsible for purchasing materials, supplies and services; four production personnel (a desktop publishing operator, a photocopy operator, a press operator, and a bindery/shipping person); Cooper was the outside sales representative and general manager of the business. A list of part-time employees, including several relatives of Cooper and others working for Printing Express, was kept on call to handle the frequent peak activity periods.

Jack Donald was the production supervisor. He had been a production coordinator for Cooper's previous employer and had joined Cooper when she opened Printing Express. He had 12 years' experience as a pressman and foreman prior to becoming production coordinator, a position he held for two years prior to joining Printing Express. He initially was the company's sole production employee until volume increased to allow hiring additional staff. Donald rarely had an active role in operating equipment by 1997; his time was occupied almost completely with purchasing, supervising, and backing up Cooper and the customer service representative with customer inquiries.

The other employees had been added as volume grew and Cooper was quite pleased with her current "crew". Most had experience in similar capacities within the industry, but came to Printing Express because it was located much closer to where they lived.

Policies

Printing Express operated with little formal, and no written, policies. Wages were comparable to competitors in similar capacities. Cooper had instituted a policy of paying a commission to any employee who "sold" a job for the company and, consequently, Printing Express did business with community associations, sports organizations, church groups, and service clubs to which its employees belonged, as well as for a number of businesses solicited by this informal sales force.

Competition

In 1991 there was little competition in the immediate area of Printing Express's location. Offering a broad-base of capability meant that Cooper had in-house desk-top capability, high-speed photocopiers, small offset printing equipment (up to 12 × 18 inch sheets), and various bindery equipment (cutting machines, folders,

Figure C22-1

Printing Express Summary Income Statement

	1992	1993	1994	1995	1996
Sales	459,645	601,988	841,634	1,039,188	1,288,722
Cost of Goods	351,379	448,855	620,760	763,764	946,051
Gross Margin	108,266	153,133	220,874	275,424	342,671
Selling, General & Administrative	96,544	112,040	161,036	198,971	246,275
Operating Income	11,722	41,093	59,838	76,453	96,396
Interest Expense	53,067	50,879	47,656	44,057	48,554
Net Income Before Tax	−41,345	−9,786	12,182	32,396	47,842

Printing Express
Summary Balance Sheet

	1992	1993	1994	1995	1996
Current Assets					
Cash	27,395	22,633	100	100	150
Accounts Receivable	111,867	156,452	166,735	201,366	222,684
Inventories	22,024	37,990	62,935	88,969	97,255
Prepaid Expenses	9,893	4,561	13,298	15,381	7,219
TOTAL CURRENT ASSETS	171,179	221,636	243,068	305,816	327,308
Fixed Assets Net of Accum. Deprec.	202,658	250,517	299,775	348,876	397,978
Other Assets	69,500	69,850	69,850	70,032	70,441
TOTAL ASSETS	443,337	542,003	612,693	724,724	795,727
Current Liabilities					
Bank Line of Credit	25,495	104,444	143,903	195,847	211,805
Accounts Payable	54,877	66,399	75,208	90,741	115,870
Wages Payable	1,401	4,337	10,287	6,555	4,339
Current Portion of					
Long Term Debt	35,710	35,710	35,710	35,710	35,710
TOTAL CURRENT LIABILITIES	117,483	210,890	265,108	328,853	367,724
Long Term Debt	214,290	178,580	142,870	107,160	71,450
Notes Payable	62,400	92,400	132,400	184,000	204,000
Due to Shareholders	28,409	49,164	49,164	49,164	49,164
	305,099	320,144	324,434	340,324	324,614
Common Equity	62,100	62,100	62,100	62,100	62,100
Retained Earnings	−41,345	−51,131	−38,949	−6,553	41,289
TOTAL EQUITY	20,755	10,969	23,151	55,547	103,389
TOTAL LIABILITIES & EQUITY	443,337	542,003	612,693	724,724	795,727

Printing Express Detailed
1997 Income Statement

Sales	1,134,075
Materials	324,119
Direct Labour	327,634
Other Direct Costs	201,352
Cost of Goods Sold	853,105
Gross Margin	280,970
Administrative Expenses	171,384
Selling Expenses	51,487
Operating Margin	58,099
Interest Expense	32,978
Net Income Before Taxes	25,121

Figure C22-4

*Printing Express Detailed
1997 Balance Sheet*

Current Assets	
Cash	150
Accounts Receivable	297,361
Inventories	98,442
Prepaid Expenses	19,055
TOTAL CURRENT ASSETS	415,008
Fixed Assets (Net)	375,602
Other Assets	70,441
TOTAL ASSETS	861,051
Current Liabilities	
Bank Line of Credit	177,141
Accounts Payable	225,046
Wages Payable	5,740
Current Portion of LT	35,710
TOTAL CURRENT LIABILITIES	443,637
Long Term Debt	35,740
Notes Payable	204,000
Due to Shareholders	49,164
	288,904
TOTAL LIABILITIES	732,541
Connon Equity	62,100
Retained Earnings	66,410
TOTAL EQUITY	128,510
TOTAL LIABILITIES & EQUITY	861,051

Table C22-1

*Industry Comparison
Ratios*

Income Statement

Sales	100%
COGS	76.30%
Gross Margin	23.70%
Admin Expenses	10.44%
Selling Expenses	8.25%
Interest Expense	1.97%
In Before Tax	5.05%
Balance Sheet	
Assets	
Cash	5.96%
Accounts Rec	33.04%
Inventories	12.95%
Other Current	3.80%
TOTAL CURRENT	55.75%
Net Fixed Assets	39.90%
Other Assets	4.35%
TOTAL ASSETS	100.00%

Financial Ratios

Current Ratio: 1.67:1
Quick Ratio: 1.17:1
Debt/Equity: 1.69:1
Average Collection Period 58.2
Return on Equity: 37.15%
Interest Coverage: 2.51:1
Average Payment Period: 68.6

Liabilities

Notes Payable	9.66%
Accounts Pay	14.41%
Other Current	9.24%
TOTAL CURRENT	33.31%
Long Term Debt	29.55%
TOTAL LIABILITIES	62.86%
Equity	37.14%
TOTAL LIAB + EQ	100.00%

paper drills, and so on). By 1996 competition had become quite intense. Several franchise and non-franchise copy centres had opened within a few block radius of Printing Express and a new full-service, modern printing company (which did not offer photocopying service) opened about one kilometre away. In spite of having had a few years lead getting into the market, Printing Express found itelf being squeezed by the photocopy shops on one end and by the new full-service printing company at the other. The result was intense price competition, especially on the printing end of the business. Margins on photocopy work had not been affected, however.

Equipment Needs

Printing equipment generally has a 10 to 20 year useful life if maintained properly, but the rapid pace of technological change means that some of it now becomes outdated and uneconomical much more quickly. Printing Express needed to make an investment of about $100,000 to update its desktop publishing equipment and presses. Photocopy equipment is usually replaced every five years, but Cooper had delayed this in 1996 by not wanting to incur any extra debt. The situation was now critical: she needed to either lease (an operating expense) or buy a new copier at a cost of about $75,000.

Financial Position

Financial data on small, owner-managed firms is often difficult to evaluate due to the measures allowed or tolerated in accounting practices to structure both business and personal affairs to the greatest advantage of the owner(s). This becomes evident in looking at Printing Express's summary income statements and balance sheets (Figures C22-1 and C22-2) and the 1997 detailed income statement and balance sheet (Figures C22-3 and C22-4). Industry standard cost percentages and key business ratios are given in Table C22-1.

The long term debt was incurred when Printing Express was started in 1991 and consisted of a loan under the Small Business Loans

Act (SBLA). The working capital loan (line of credit) was also opened in 1991 and the limit had been increased as sales increased. Due to the intense competition since 1994, and the consequent squeeze on profits, Printing Express had been forced to increase its utilization of the line of credit and is currently near its maximum.

PRINTING EXPRESS, 1997

"We certainly can't continue on as we have been," mused Cooper. "The economic growth in Markham shows no sign of slowing down. Yet I'm being picked away at from both ends of my business." She believed her options were to: 1) sell off the printing equipment and focus her business on photocopying, where margins had remained stable but where there were more competitors; 2) add larger and more sophisticated printing equipment and compete for more complicated and therefore more profitable printing jobs; 3) form an alliance with a larger company located closer to downtown that wanted access to the Markham area business but could also send photocopy and small printing orders to Printing Express; 4) ride out the current situation and see if she could survive it, and; 5) sell off the business and work on making her husband's business a success.

Questions

1. Using Printing Express's financial information, evaluate the following:
 a. *The firm's liquidity*
 b. The firm's profitability
 c. The firm's use of debt financing
 d. The return on equity
2. Identify any reasons you can't use the "four-question approach" to assess a firm's financial performance exactly as suggested in this chapter. What modifications are required?
3. Should Cooper keep the business or sell it? If she keeps it, what should she do? What are the primary factors to be considered in reaching such a decision?

Industrial Hose Headquarters

Managing a Firm's Working Capital

Industrial Hose Headquarters, located in New Westminster, British Columbia, a city adjacent to Vancouver, is owned by Bill Reinboldt and Bob Kingston. Bill serves as the general manager and is responsible for sales. Industrial Hose sells stocks, custom-made hose, and coupling products for industrial applications such as air hoses, hydraulic lines, and so on. The market has several segments including marine, automotive and trucking, and general industrial and manufacturing. Reinboldt and Kingston both worked for another hose distributor prior to starting Industrial Hose in 1978.

INDUSTRIAL HOSE'S FINANCIAL SITUATION

Industrial Hose had been quite profitable in most years since it was started. Profits for 1994 were the highest since 1987 when the economy had gone into a recession. Figure C23-1 shows the income statement for 1994.

The balance sheet as of October 31, 1994, Industrial Hose's fiscal year-end, is shown in Figure C23-2. Notice the large balances in accounts receivable and inventories and the relatively low cash balance compared to current liabilities. This was of some concern to Bill, who preferred to work with sufficient cash balances to ensure bills and other obligations, such as taxes and loan payments, could be made on time. He was particularly sensitive to paying his primary

suppliers on time to maintain the discounts that contributed to Industrial Hose's bottom line.

INDUSTRIAL HOSE'S ACCOUNTS RECEIVABLE

Accounts receivable were $763,704 in October of 1994. This was considerably better than the situation at other times of the year. Peak sales activity usually happened from June through September and this resulted in high accounts receivable through most of this period and for some time after. It was normal for the receivables to reach over $1.0 million by the end of September and gradually decline to about half that amount by the end of December. Industrial Hose did not age their accounts receivable, so Bill had no detail on overdue accounts. Fortunately, the firm had never had a serious bad-debt problem, and consequently, the accounts were assumed to be relatively current on an overall basis.

Normal credit terms extended to clients were net due in 30 days from the invoice date. Bill had been giving some thought to offering a 2 percent discount if the invoice was paid in 10 days. He thought this might improve Industrial Hose's cash position. Monthly statements were sent to all outstanding accounts, with an interest charge of 1.5 percent applied to any overdue balance. Most customers ignored the interest charge and Bill had never enforced its payment.

Figure C23-1

Industrial Hose Headquarters Income Statement for the Year Ending October 31, 1994

Sales	$3,753,935
Cost of Goods Sold	2,644,018
Gross Margin	$1,109,917
Selling, General & Administrative Expenses (including management salaries)	916,096
Net Income Before Taxes	193,821
Income Tax	34,658
Net Income	$ 159,163

Figure C23-2

Industrial Hose Headquarters Balance Sheet as of October 31, 1994

Assets	
Current Assets:	
Cash	$ 158,395
Accounts receivable	763,704
Inventory	1,151,270
Prepaid expenses	46,315
Total Current Assets	$2,119,684
Fixed Assets	427,666
TOTAL ASSETS	$2,547,350
Liabilities	
Current Liabilities	
Bank line of credit	$ 422,052
Accounts payable	864,756
Income, payroll and GST taxes payable	75,480
Total Current Liabilities	$1,362,288
Long term debt	314,785
Shareholders' equity and retained earnings	$ 870,277
TOTAL LIABILITIES AND EQUITY	$2,547,350

Industrial Hose was located in the heart of a light industrial manufacturing area, and about 25 percent of its business was done with "walk-in" customers. Not all of these had bothered to establish credit with the company. About 60 percent of these customers either paid by cash or, more frequently, credit card at the time of purchase, which helped the firm's cash-flow considerably. Almost all of the remaining business was done on a trade-credit basis.

INDUSTRIAL HOSE'S INVENTORY

As mentioned above, Industrial Hose carried a large amount of inventory, consisting mainly of standard and bulk hoses and couplings. Industrial Hose's inventory was about 31 percent higher than industry standards. Both Bill and Bob considered the high inventory necessary in order to offer customers a "guaranteed availability" for immediate delivery. Bill thought

that the inventory might be reduced by installing a more sophisticated inventory control and tracking system to reduce the inventory of slow-moving items. Bill thought this might reduce the overall inventory by about 20 percent. Bob was not sure this was possible, insisting that the current system was adequate for tracking inventory.

Currently, inventory was physically counted twice per year: at year-end and at six months. Through the rest of the year, the warehouse manager "eye-balled" the inventory on a weekly basis and ordered what he thought needed to be ordered. Since the inventory was only counted twice per year, accurate financial statements could only be prepared twice per year. Monthly statements were prepared using a "best guess" of the inventory value, which meant both the balance sheet and the cost of goods sold on the income statement were suspect.

Bill had done some investigation into inventory control systems and thought that a computerized perpetual inventory system using bar-code scanners was the way to go. The cost of the software was not a problem, but the ongoing costs to maintain the system and generate the various reports would likely mean the addition of one more clerk. However, the cost of this was only a fraction of the over $200,000 in initial cash recovery from reducing the inventory and the ongoing savings from more efficient purchasing and reduced carrying charges the system should allow.

BANK DEBT

Industrial Hose carried two forms of bank debt. The operating line of credit was authorized to $1.5 million, secured by the accounts receivable, inventory, and personal guarantees given by Bill and Bob. Margin maximums of 75 percent of accounts receivable under 90 days and 50 percent of inventory were used to establish the maximum amount which could be borrowed. Assuming all accounts receivable were under 90 days, the above formula would allow maximum credit line usage of $572,778 based on the accounts receivable plus $575,635 based on the inventory, for a total of $1,148,413. The amount actually being used was $422,052 on October 31. The bank has been hinting more and more strongly that they would like better information and control systems in place for the inventory

and accounts receivable. They are uncomfortable with the inventory estimates for ten of twelve months of the year, and believed that without better information on the accounts receivable it was only a matter of time until Industrial Hose suffered a major bad-debt problem.

Long term debt carried by the company consisted of the mortgage on the current land and buildings, purchased in 1983, when the lease on the company's first location expired. Bill and Bob were sufficiently confident in the business's future at the time to buy a building. Industrial Hose occupies two bays and leases out the remaining three to other businesses. The mortgage was amortized over 25 years and will be paid off in 2008. Bill thought that it would be nice to free up some cash to pay the mortgage off a little sooner, but so far this had not been possible. The security for the loan is the property itself, although both Bill and Bob had been required to sign personal guarantees for the mortgage as well. Both would like to be in a position to negotiate the return of their guarantees when the mortgage comes up for renewal in 1998.

ACCOUNTS PAYABLE

As with accounts receivable, trade credit provided a large amount of working capital for Industrial Hose. Total accounts payable on October 31, 1994 were $864,756. Similar to accounts receivable, accounts payable tracked the sales cycle: inventories were increased in May and were maintained at high levels into September. As accounts receivable were collected, the trade payables were paid off. This resulted in a large variation in how long Industrial Hose took to pay its suppliers through the year. The smaller companies normally took this in stride, but at least one major hose supplier, Goodyear Tire and Rubber, was quite strict about payment terms. If payments were not received by the end of the month following invoice (an average of 45 days), the company was put on C.O.D. terms. From time to time, this had caused a problem for Industrial Hose, and various techniques had been used to avoid delaying payments to Goodyear. These included delaying payments to other suppliers and negotiating (at great cost) short-term extensions of the line of credit with the bank. Industrial Hose

simply could not afford to lose Goodyear as a supplier.

Smaller suppliers and those of lesser importance normally were more patient with Industrial Hose's account. However, even these had their limits, and Bill was reluctant to stretch them much beyond 60 days because they would begin requesting payment.

PROFITABILITY

Industrial Hose's net profit for the fiscal year 1994 were about 25 percent higher than the average of the best-performing firms in the industry. While Bill was pleased with that, he wondered if the profit could be raised even further, and whether liquidity could be increased as well. While the greater Vancouver area was experiencing somewhat of a boom, fueled in part by immigrants fleeing Hong Kong prior to its transfer from Britain to China in 1997, this would not last forever. Bill wanted to make sure the company was in a position to weather the downturn whenever it inevitably happened.

Questions

1. Evaluate the overall performance and financial structure of Industrial Hose Headquarters.
2. What are the strengths and weaknesses of the firm's management of accounts receivable and inventory?
3. Should the firm reduce or expand its bank borrowing?
4. Evaluate Industrial Hose's management of accounts payable.
5. Calculate Industrial Hose's cash conversion period. Interpret your calculation.
6. How can Industrial Hose improve its working-capital situation?

Fox Manufacturing

Responding to Disaster

The end of the workday on May 12, 1990, was like any other—or so Dale Fox thought when he closed up shop for the night. But 12 hours later, an electrical fire had destroyed Fox Manufacturing Inc.'s only plant, in Albuquerque, New Mexico. The damage exceeded $1.5 million.

"It was the largest fire New Mexico had seen in years. About 37 fire trucks were at the scene trying to put out the fire. We made local and national news," recalls Fox, president of the family-owned manufacturer and retailer of southwestern-style and contemporary furniture. The fire was especially devastating since all orders from the company's three showrooms were sent to the plant. Normally, the furniture was built and delivered 10 to 12 weeks later.

Such a disaster could force many companies out of business. But just eight weeks after the fire, the first piece of furniture rolled off the Fox assembly line from a brand new plant and building. The company even managed to increase sales that year. And now, just three years later, the company has emerged stronger than ever. Annual sales average between $3.5 million and $5 million.

How did Fox Manufacturing manage literally to rise from the ashes? It forged an aggressive recovery plan that focused not only on rebuilding the business, but also on using the untapped skills of employees and an intensive

Source: Don Nichols, "Back in Business," *Small Business Report,* Vol. 18, No. 3 (March 1993), pp. 55–60. Adapted by permission of publisher, from Small Business Report, March/1993 © 1993. American Management Association, New York. All rights reserved.

customer relations campaign. Indeed, with more than $1 million in unfilled orders at the time of the fire, Fox offered extra services to retain its customer base. Dale Fox also took advantage of his close relationship with his financial and legal experts to help manage the thicket of legal and insurance problems that arose after the fire.

RISING FROM THE ASHES

Recovering from this disaster, and getting the company up and running again, was a particularly grueling experience for Fox and his employees. Having to complete the monumental task in just eight weeks added to the pressure. "We had no choice," says Fox. "Because we had more than $1 million in orders, we had to get back in production quickly so we wouldn't lose that business."

Fox found himself working up to 20 hours a day, seven days a week. One of his first tasks was finding a new building to house his manufacturing facility. Remodeling the old site—and the requisite tasks of clearing debris, rebuilding, and settling claims with the insurance company—would take too long and hold up the production of new furniture. At the same time, however, he had to quickly replace all the manufacturing equipment lost in the fire. He decided to hit the road, attending auctions and other sales across the country in search of manufacturing equipment, including sanders, glue machines, molding machines, and table saws.

Unfortunately, all the company's hand-drawn furniture designs and cushion patterns also perished in the fire and had to be redrawn because no backup copies existed.

TAPPING EMPLOYEE TALENT

Although Fox initially laid off most of his hourly workers, he put the company's 15 supervisors to work building new work tables that would be needed once manufacturing resumed. They did the work at an empty facility loaned to Fox by a friend. At the same time, the company's draftsmen—working in a rented garage—started redrawing the furniture designs, this time using a computer. (It took nearly a year to redraw all the designs lost in the fire.) To check frame configurations and measurements, they had to tear apart showroom furniture. A handful of hourly employees also started tearing apart cushions to redraw the patterns.

When Fox found the new building—the former home of a beer distributor—two weeks after the fire, he started rehiring the 65-plus hourly employees to help with the remodeling. Fox knew what construction skill—carpentry, plumbing, metalworking, or painting—each had to offer because the day he laid them off he had them fill out a form listing such skills. "If I had gone through the process of having contractors bid on the work, we never would have reopened as fast as we did. Plus, our employees needed the work to feed their families," says Fox.

Within five weeks of the fire, Fox had rehired most employees. The employees, who were paid the same hourly rate they earned before the fire, proved to be competent and cooperative. Like Fox, they often worked up to 20 hours a day because they were aware of their boss's ambitious timetable for reopening.

STAYING IN CLOSE CONTACT WITH CUSTOMERS

Fox's salespeople started calling customers the day of the fire to explain what had happened and assure them that the company planned to bounce back quickly. Just days later, Fox's two sons called the same customers to reinforce that message and let them know that the Fox family appreciated their patience. In subsequent weeks, customers received three or four more calls or letters that updated them on the company's progress. Fox even rented billboard space in Albuquerque to advertise that the company planned to be manufacturing furniture again soon.

"If we hadn't kept in such close contact with our customers, we probably would have lost 50 percent of the orders," Fox says. But Fox's strategy paid off handsomely; the company lost less than 3 percent of its pre-fire orders. That's an amazingly low percentage, especially since some customers had to wait up to 36 weeks for delivery, instead of the usual 10 to 12 weeks.

Customers had good reason to be patient: When they placed their orders, they were required to pay a 25 percent to 33 percent deposit. After the fire, as a goodwill gesture, the company agreed to pay them 1 percent per month on the deposited money until their orders were filled. To calculate his customers' interest, Fox started from the order date, not the fire date. And rather than simply deduct the interest from the final amount due, Fox wrote each customer a check, so they could see exactly how much money they had earned.

Because Fox also kept his suppliers informed, most of them continued filling the company's orders after the fire and told Fox not to worry about paying until his operation was in full swing again. "Factors were the only people we had any problem with," says Fox. "Once they found out about the fire, they wanted money that wasn't even due yet."

RELYING HEAVILY ON PROFESSIONAL EXPERTISE

During a normal year, Fox pays his CPA and lawyer to handle such tasks as tax planning and consulting on leases, insurance, and operations. Together, their bills run about $25,000 to $30,000. The year of the fire, however, Fox Manufacturing's accounting bill topped $50,000; the legal bill was over $75,000. As far as Fox is concerned, it was money well spent: "Without their help, I couldn't have gotten back in business as quickly as I did."

Fox called his CPA and his lawyer as soon as he got news of the Saturday-morning fire. While the firemen battled the blaze, the three met with key management employees to develop a comeback plan. During subsequent weeks, his accountant and lawyer assumed so much responsibility for valuing lost assets and haggling

with the insurance company that Fox felt comfortable leaving the city to travel around the country buying manufacturing equipment.

One early decision was to apply for a $1 million loan to buy the new building. The CPA put together all the paperwork necessary for the bank to approve it—such as a financial analysis, a cash flow statement, and profit projections. He also played a key role in helping Fox's in-house accountant determine the value of the inventory, machinery, and work in progress destroyed in the fire, which totalled about $800,000.

His involvement lent credibility to the numbers that were generated and quelled any concerns or doubts that the insurance companies had. "It was very important to have an outside CPA firm verify the numbers. If we had tried to just throw some numbers together ourselves, we could have been in over our heads in arguments with insurance companies," Fox says.

Even so, settling insurance claims was difficult, and that's where Fox's lawyer earned his money. For example, what the insurance company thought it would cost to replace the old plant was less than half of what Fox claimed. One figure over which they disagreed was the cost of replacing the electrical wiring. The insurance company estimated that it would cost $30,000; Fox and his lawyer insisted it would cost $120,000. The lawyer had a local electrician familiar with the Fox plant verify that Fox's estimate was accurate. The insurance company finally settled the claim at Fox's value.

"Dealing with the insurance company was a constant battle. There are a lot of things they won't tell you unless you bring it up," Fox warns. Indeed, it was his lawyer, not the insurance company, who pointed out that Fox was entitled to $25,000 for the cost of cleaning away debris and $2,000 to replace shrubbery that was destroyed.

And, even after they settled the claim on Fox's business-interruption insurance, it took much longer than expected to get the final $750,000 payment. Fox finally had to call his insurance company with an ultimatum: "If I didn't get the check, I told them my lawyer and I were going to Santa Fe the next day to a file a formal complaint with the insurance commissioner. I got the check."

Painfully aware that another disaster could strike at any time, Fox now takes risk management to a justified extreme. He doesn't leave anything to chance and takes numerous safety precautions that will make it easier for the company to rebound should it be dealt a similar setback again. What happened to Fox Manufacturing can happen to any company—other companies would do well to follow Dale Fox's lead.

Question

What are some basic disaster precautions that Fox could have taken to minimize the chances of the loss incurred and the consequences of the disaster?

The Martin Company

Ethical Issues in Family Business Relationships

In 1951, John and Sally Martin founded AFCO, a wholesaling firm in the construction industry. The firm grew beyond expectations, and, by 1969, sales exceeded $25 million. As a result, the Martin family prospered financially.

Beginning in 1961, the Martins' children started working for AFCO. The two oldest sons, David and Jess, along with their sister's husband, Jackson Faulkner, eventually assumed key managerial roles within the firm. The other children worked for the firm in operations and/or were beneficiaries of the firm's success through dividends on their stock. John Martin came to visualize the firm as a family effort that would benefit the family for generations to come.

In 1969, John Martin and Jackson Faulkner were killed in an airplane crash while flying in the company plane on business. The issue of firm leadership had to be resolved quickly for the sake of the firm's future. David and Jess, both in their late forties, were the obvious candidates. AFCO's board of directors, which included both family members and outsiders, eventually chose David, the older of the two sons, to be the firm's president.

Over time, conflicts and disagreements between David and Jess became increasingly frequent. Jess, who was the firm's vice-president for sales, considered David to be uninformed about the firm's customers. And, whenever he approached David about a problem within the

company, Jess felt that he was treated as the bearer of bad news. David, on the other hand, perceived Jess to be undermining his authority as president. At one point, David confronted Jess regarding actions that David considered to be no less than insubordination. He advised Jess that repeating such actions would result in his dismissal, even though they were brothers. When a similar event occurred sometime later, David met with the board and indicated that he planned to fire Jess. The board concurred, and Jess was subsequently terminated from the firm.

Jess was angered and hurt by David's decision and he immediately appealed to other family members, especially their mother, to help settle the differences. Even though their mother agreed with Jess, efforts at reconciliation were unsuccessful.

In 1984, after about a year of bickering, David approached Jess and offered to buy his shares in the company for $1 per share. Jess rejected the offer but said he would sell at $1.75 per share—approximately $800,000 in total. David borrowed the money and bought Jess's shares.

At this time, David was expanding the company's operations through acquisitions of other firms. In 1988, at the peak of "merger mania," when financial groups were using heavy debt financing to buy companies, David was offered $20 per share for the firm. By this time, a large portion of the shares were held by employees in the form of an employee stock ownership plan. In a shareholders' meeting, a decision was made to sell the company because the price offered was too attractive to refuse.

Source: Personal communication.

When Jess learned about the sale, he was furious. Not only had David fired him, but he had now sold the shares that Jess had originally inherited for more than ten times what Jess had received. Jess felt he had been robbed of his heritage by his own brother, who first took away his rightful place within the firm and now was making huge profits off "his" shares.

The conflict still has not been resolved. David does not think he has done anything wrong, either legally or ethically. Jess, however, continues to believe that he has been treated unfairly by a brother who placed his own personal welfare above that of the family. Meetings with independent mediators and counselors have yielded nothing in the way of reconciliation. Jess intends to continue pursuing the issue

in every way possible, but David has decided that nothing can be gained from further discussion.

Questions

1. Did David act professionally and ethically in firing Jess?
2. Was the purchase of shares from Jess at $1.75 each a fair deal?
3. Is Jess's complaint that he was robbed valid?
4. Evaluate the founders' record in building and managing the firm in the light of later developments.
5. Can you suggest a solution to the animosity and conflict that has developed in this family?

DynaMotive Technologies Corp.

A Canadian Success in the Global Environment Industry

DynaMotive, a Vancouver, British Columbia company founded in 1991 by Rei Roth, has had spectacular success in developing environmentally-friendly alternative technologies for heavy industry worldwide. In five short years the company has gone from incorporation to a public share offering. It has three core technologies, one in the market, and two more in testing and development.

DYNAPOWER

The first technology is called DynaPower, and it won the Financial Post's 1996 gold Environment Award for Business in the Environmental Technology category. The product is aimed at wire and steel manufacturers and the automotive industry. The essence of the problem is that, before they can be used to make other products, wire and steel have to be cleaned. The current process uses acid baths to accomplish this and disposal of the used acid is a huge problem. Imagine a line of railway tankers full of acid stretching from New York City to Beijing, China! That's how much used acid is produced worldwide every year.

DynaPower accomplishes cleaning wire and steel in a much more environmentally-friendly

Source: "DynaMotive Markets Green Know-How," *Financial Post*, Vol. 90, No. 47, November 23/25, 1996, p. 54.

way, using a salt-water solution stimulated by ultrasound. Not only does the DynaPower process produce virtually no pollutants, it cleans more effectively than acid baths, and does not eat away at the factory the way acid baths do. So far, wire-cleaning systems are being used in plants from Sweden to South Korea. The sheet metal system is just coming on line for commercialization now.

BIOMASS REFINERY

Testing and product development is currently underway for a second DynaMotive technology, the biomass refinery. In this process, recyclable organic waste such as straw, garbage, or sewage sludge is refined into a clean-burning fuel. This fuel can then be used to fire electrical generating plants, instead of burning higher-polluting fossil fuels such as coal and oil. Concerns over global warming and general pollution levels, as well as the world's growing population, make Roth believe this source of renewable energy may be the wave of the future. Over 2 billion people currently live without electricity and another 1 billion have limited power. Roth believes renewable energy sources are the only way to go in supplying the demand for energy around the world. Although it will initially be more expensive, he says, "we can eventually compete with the price of fossil fuel,"

ALUMINUM WELDING

DynaMotive's third technology, and one that is perhaps closer to market than the biomass refinery, is a computer-based welding technique that allows for welding aluminum without sacrificing the metal's strength, which is not possible with traditional techniques. This means that aluminum could be substituted for steel in automobile bodies, making cars lighter and therefore more fuel-efficient. The technique uses the computer to control the precise tolerances for timing, temperature, and distance to stud-weld aluminum in such a way that the metal retains its strength.

With one proven technology in use around the world and more in development, it appears DynaMotive is set for considerable success for some time to come. This success is not just in the financial sense, but in helping to preserve and improve the environment we inhabit.

Questions

1. Which of the laws described in Chapter 26 would Canadian users of the DynaPower system be complying with?
2. What trademarks, patents, copyrights or integrated circuit topographies may be involved in this business?
3. Does DynaMotive Corp. face any potential product liability with any of its technologies? Would they be in Canada or outside the country?

Sample Business Plan

*Excerpted from the business plan for the Prairie Mill Bread Co.,
Calgary, Alberta*

Appendix A

EXECUTIVE SUMMARY

The Prairie Mill Bread Co. is dedicated to providing a very high quality, healthy bread made the way bread used to be made. Local Alberta Red Spring Wheat is ground daily into the flour used for that day's batch of homemade bread. The bread is made with all natural ingredients and very little water, yeast, honey, and salt, to create a totally healthy, no-fat loaf of bread, baked fresh and warm each hour. This bread is substantial, with a mass of 1 kg a loaf, not light and full of air like bread from the grocery store, which makes it better tasting and more satisfying to eat.

This private, incorporated retail/wholesale bread company not only sells "great" bread but it also provides a friendly and fun experience for its customers. Each day will bring new and exciting encounters, from watching grain being milled to participating in a dough-throwing contest with the bakers.

After a two year development period, the Prairie Mill Bread Co. expects to open on April 7, 1997 at Northland Plaza in Northwest Calgary. With a target market of females between the ages of 20 and 45 with upper middle incomes, this is an ideal locaton, with over 9,500 homes having a mean income over $70,000 within a one mile radius. We hope to attract between 7.5 and 12 percent of that market within three years of opening by being a customer-focused, community based bread company that caters to both retail and wholesale customers.

The expected revenues show stable growth with a mild seasonal variation. We conservatively expect an internal rate of return to equity investors of 20.65 percent over three years.

After already investing $4,000 we are seeking $80,000 in outside financing, with $20,000 being raised through a 20 percent equity share to friends and family members. A further $60,000 is needed via debt through the small business loan program of the Federal Government for capital expenditures including leasehold improvements.

The Prairie Mill Bread Company has broad business and baking experience. One of the founders, Kevin Davis, has over five years' experience baking with artisan-style bakeries and similar companies in the United States. Another, Vance Gough, has an M.B.A. in Enterprise Development and seven years' experience as a

Monthly Projected Revenues (3 years)

Logistics and Food Services Officer with the Canadian Armed Forces. We have further experience in Human Resources management with Stephanie Davis, who holds a Masters degree in Ed. Psych.

We believe that the Prairie Mill Bread Company can be the first to market in Calgary and Southern Alberta with this concept of bread. This type of bread company has seen a sustainable 30 percent growth in the U.S. over the past 11 years, and Calgarians can now enjoy this healthy, delicious, and profitable product.

FACT SHEET

THE PRAIRIE MILL BREAD COMPANY LTD.

Location:	4820 Northland Drive N.W. Calgary, Alberta
Legal Description:	A portion of the NW 1/4, Section 31-24-1/5 containing 3.38 acres (more or less.)
Zoning Classification:	Commercial Group D & E (Business and Personal Services)
Type of Business and Industry:	Value-added Agricultural Processing Bakery Products Processing and Wholesaling (Wholesale and Retail) Other Food Products Processing
Business Form:	Private Corporation (100 shares, 5 classes of 20 shares each) Class A, B, C: Voting Class D, E: Non-Voting
Product Line:	Stone-milled Bread, Bread Products (Cinnamon Buns, Muffins, and Cookies) and complementary items (Jams, Honey, etc).
Trademarks:	Name and Logo trademark applications will be submitted upon incorporation.
Length of Time in Business:	- Kevin has been working in similar bakeries for over five years in the Western United States. - Vance has taught small business creation for two years at the University of Calgary and has an M.B.A. in Enterprise Development. - Idea development for this company began in February 1995. - Incorporation will be completed in February 1997. - First store opening is expected in April 1997.
Number of Founders:	Four founding members: - Kevin and Stephanie Davis - Vance and Andrea Gough
Number of Employees:	Three full-time equivalent employees upon commencement of store operations in April 1997.
Maximum Sales Potential:	$709,800.00 Cdn in the first year Based upon maximum production capacity (700 loaves/day) times the sale price ($3.25/loaf).
Projected share of Market:	12.5% of local market of 9,580 homes after 2 years
Invested to Date:	$4,000.00 (approx) Accounting, Legal, Graphics, Building Drawings, Purchase of used Bakery Equipment

Net Worth: Current bakery equipment appraised at
 $38,500.00

Estimated Financing Needed: $ 4,000.00 Cdn Current Investments
 $20,000.00 Cdn Remaining Equipment
 $45,000.00 Cdn Leasehold Improvements
 $ 2,000.00 Cdn Additional Startup Costs
 $15,000.00 Cdn Operating Capital
 $86,000.00 Cdn

Projected Sources of Financing: $ 6,000.00 Cdn Equity (Class B-E Shares)
 $20,000.00 Cdn Equity (Class A Shares)
 $60,000.00 Cdn Debt
 $86,000.00 Cdn

Minimum Investment: $1,000.00 Cdn for each Class A voting share up to
 a maximum of 20 shares.

Terms and Payback Period: Estimate that each Class A share equity voting
 position will have an expected IRR of 20.65% of
 the initial investment by the end of year 3. (Using
 conservative sales estimates and with the expecta-
 tion of 2 satellite retail selling outlets starting
 operations in month 6 and month 8). Using a
 10% discount rate, the NPV of each $1,000 invest-
 ment is a positive return of $415.47 at the end of
 year three.

Legal Counsel: Bryce C. Tingle LLB

Financial Counsel: Kim G.C. Moody CA

Board of Advisors (Informal): F.M. (Maury) Parsons

COMPANY AND INDUSTRY

The Company

The Prairie Mill Bread Company Ltd. idea began during a casual conversation in Provo, Utah about the quality of Bread found in Western Canada. It was in February of 1995 that we realized "you can't get good homemade style bread in Calgary". This problem became our opportunity. We decided that we would investigate the Calgary bread market and if we found our hypothesis to be true we would act to form a company to produce this type of bread. Two years later, after a large amount of research, bread tasting, and soul searching, we are on our way to creating a retail wholesome bread store in Calgary that serves fresh, quality, heavy breads and other complementary products to discriminating families that desire healthy grain products.

Research began into the Calgary market for heavier wholesome breads and similar products. Two marketing studies were completed by M.B.A. students at the University of Calgary. The small number of dedicated "no preservative", "wholesome" bakeries illustrated the lack of availability of freshly baked wholesome bread for the Calgary market. Population trends were also studied. They showed changes in consumer tastes are following trends across North America. Specialty product purchasing is increasing. Specialty food and baking products are becoming a larger part of the "main stream" of consumer's buying patterns.[1]

The Prairie Mill Bread Company will be incorporated as an Alberta Corporation in February 1997. After an exhaustive location search and analysis, we have chosen Northland Plaza as the site of our production and retail operations. A commercial lease has been signed as of the eighth of January 1997. Possession occurs on March 1, 1997 and we expect to complete leaseholds and open on April 7, 1997.

The Prairie Mill Bread Company will be established to develop products and operate a retail outlet specializing in baked goods and complementary products.

The Industry

Increased spending on baked goods has jumped significantly in the last decade. Latest Canadian analysis between 1985 and 1989 showed that each family was spending 25% more on baked goods than they did in the previous ten years.[2] The average annual rate of growth was 4.25% for this period.[3]

Even though this information is somewhat dated, recent conversations with Carol Horseman, editor of the Bakers Journal, a Canadian industry publication have told us that this trend is continuing.

In looking towards future Canadian trends, we looked towards Germany. This baking industry trend setter had bread consumption increase from 43 kg per capita to 82 kg per capita between 1985 and 1995.[4] Currently, Canadian bread consumption is only 32 kg per capita.[5] Since Canadian consumption trends lag behind the

1 The Alberta Bread Company - "Finding a Home": Benitez, Patsula, Pfoh: University of Calgary Marketing 661 Course Project , April 1996.

2 Statistics Canada, Catalogue 62-554 Family Food Expenditures in Calgary.

3 Alberta Business Profile, *Bakeries*, Alberta Economic Development & Tourism, March 1993.

4 Carol Horseman, *Editors Note*, Bakers Journal, July 1995, pg 6.

5 Carol Horseman, *Editors Note*, Bakers Journal, July 1995, pg 6.

Bread and Other Bakery Products in Canada

Source: Food in Canada, 1990, Page 36

European and American markets, there is definite room for continued growth in the Canadian industry. A leading baking industry merchandising consultant in the U.S. suggested reasons for our present slower growth. Ed Weller stated "Canada's incapacity to effectively market the goods we produce is the baking industry's biggest and most fatal shortcoming"[6] He further stated "the opportunities afforded to bakers for effectively merchandising their products are unlimited...unfortunately, many bakers have the attitude that merchandising is a waste of money, rather than a way to make it"[7]. This perception is seen as an opportunity for the Prairie Mill Bread Company to step forward and create not only a high quality specialty bread product, but also to present that product to our customers in a distinctly inviting way. (see Marketing Strategy section)

In the U.S., there has been a surge in specialty retail bakeries. Bakery Production and Marketing, an American based industry journal, estimated and

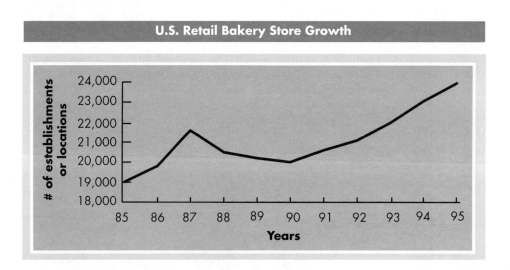

U.S. Retail Bakery Store Growth

6 Ed Weller quote, *Editors Note*, Bakers Journal, November 1995, page 6.
7 Ed Weller quote, *Editors Note*, Bakers Journal, November 1995, page 6.

confirmed that the total number of bakery units would reach 24,000 by 1995 as shown in the graph on the previous page.[8]

The current trend for specialty baked goods in the baking industry indicates that they are on the rise. Based on U.S. statistics, in 1994 bakery sales exceeded $6 billion dollars, up 9.3 percent from 1993 sales. Over the past five years in the U.S., the number of specialty bakeries has increased at an average annual rate of 3.85 percent. Sales growth has been conservatively estimated at 7.5 percent during 1995.

This growth in the U.S. has been due to a number of factors, not the least being the rapid expansion of "neighbourhood specialty bakery" franchises like that of Great Harvest Bread Company from Dillon, Montana. They are a "grain to bread bakery" that has been maintaining a sustainable growth rate of 30% over the last 5 years. Great Harvest's ability to offer great bread to their customers in a relaxed, fun atmosphere is their stated reason for success.[9]

Companies like Great Harvest have not yet opened a bakery in Canada, yet alone in Calgary. When we approached them in consideration of a franchise in January 1996, they told us that they were not going to franchise in Canada. We decided that with the trend lag between Canada and the U.S. and Europe, we could be a "first to market" player in creating the first "grain to bread bakery" in Alberta.

PRODUCT AND RELATED SERVICES

Product Description

Our goal at The Prairie Mill Bread Co. is to make the best bread in Calgary. There are three qualities that will make our bread distinctive. First, we will use fresh-milled flour. By milling the flour daily in the store, we will be able to create a wholesome and fresh flavour that cannot be duplicated using pre-milled flour. Second, the bread will be made using the "artisan style" of production. This style of baking is akin to the "old-style" where a baker would allow the full flavour of the bread to develop. This can only be done by allowing time for the yeast to ferment and the bread to rise, along with combining the right ingredients at the right time. Many bakeries today are interested in producing a high volume of loaves, in the least amount of time, at the expense of both flavour and texture. The difference is one that the customer can easily notice. Third, the bread will be made using no added oil or fats. The resulting product is a heavy, home-made style bread that is fresh, delicious, and healthy.

The bakery will use the "old-style" philosophy to produce a variety of breads. Over 30 recipes have already been developed. These will come from three core bread types:

1. White
2. Honey Whole Wheat
3. Sourdough

Other breads offered daily will be nine-grain, sunflower, oat bran, cracked-light wheat, and raisin. Examples of others offered intermittently throughout the year are cranberry-orange, cheddar garlic, garden herb, cinnamon swirl, orange date pecan, spinach feta, (etc.). This "storehouse" of recipes will enable us to tailor our production to our customers' wants and needs. Because the bread is baked daily, we will be flexible in offering the breads our customers like best. While the bakery will focus on quality breads, it will also offer "sweets" such as muffins, cookies, and cinnamon buns. For those customers who are looking for a healthy snack or breakfast,

8 *Look out world - Here Come the New Retailers*, Bakery Production and Marketing, August 24, 1995. Pg 63.

9 *IBID*. Pg. 63

the bakery will produce muffins and cinnamon buns that are fat-free. The bakery also will sell buns, breadsticks, and soup-bowls (bowls made out of bread).

Presently, the product is in the stage of small production runs. The recipes have been developed by one of our founders, Kevin Davis, through numerous years of baking experience. He is now baking three times a week in order to tailor the product to the Calgary climate.

Proprietary Features

Trade name protection is being acquired for the name and logo of the company.

In order to protect our product and recipes, we will have non-competition agreements and confidentiality of recipes and techniques signed by employees.

Future Development Plans

THIS SECTION INTENTIONALLY DELETED FOR PURPOSES OF CONFIDEN-TIALITY

MARKET ANALYSIS

Target Market and Characteristics

Prairie Mill bread is unique to the Calgary market not only because of it's ingredients and the way it is made, but also because of the types of bread it makes. Other bakeries offer European and highly specialised types of breads. Prairie Mill offers to their customers the kind of bread they usually eat every day like white and whole wheat, but with a significant difference: unmatched delicious, satisfying taste. Prairie Mill provides substantial, homemade style breads to customers conveniently and the quality is unmatched by any Calgary bakery or bread machine. It is the way bread used to be.

The target market for this product is individual purchase made by families on a daily and weekly basis. Based on a market analysis study completed by Juan Benitez, Shea Patsula, and Hugh Pfoh, the following list of characteristics for potential customers was made:

- They value the traditional method of using freshly ground flour.
- They value freshly baked bread.
- They enjoy the smell of bread baking.
- They are health conscious individuals who do not like preservatives or other chemical additives in their food.
- They enjoy shopping at smaller, specialty stores as opposed to large stores.
- They prefer shopping within their neighbourhood.
- They are the primary decision makers with respect to the household grocery purchases.

These bread products are considered to be 'luxury' items as their prices are higher than those of other bread products. As such, the profile of the potential customer was broken down further as follows:

1. They have high disposable incomes.
2. They do not mind paying extra for good quality.
3. They typically consist of young professional couples or affluent families with

combined annual incomes exceeding $70,000 per year. Customer ages range from 20 to 45 years old.

This client profile is intended to represent the "typical" customer for analytical purposes and does not exclude those who do not fit this profile.

Demographic Analysis

An assessment of Calgary neighbourhoods suggested that west Calgary would be the best location for a specialised bread shop. Demographic analysis scored and ranked 43 north west and south west neighbourhoods identifying those with the highest proportion of disposable income, based on average income and family size, and areas with the highest percentage of potential clientele.

Based on overall scoring, Varsity and Edgemont/Hamptons ranked 1 and 2 respectively as the neighbourhoods which best match Prairie Mill's customer profile. Households in these areas have high average incomes, a smaller percentage of large families, and less children per household than those of other equally affluent areas. This typically means that a greater proportion of their disposable income is available for purchasing luxury items. It also has a large population base with a high percentage of people being 20-45 years old.

Adjacent to the top spots were three other top-ten ranked neighbourhoods: Dalhousie, Brentwood, and Silver Springs, which provides for an even larger population base of identifiable clientele. Any location within this area, close to major thoroughfares and other shopping locations, would place the Prairie Mill Bread Company in immediate access of their best potential customers.

The location which we have selected is central to all these communites with direct access to Northland Drive and Northmount Drive. This location offers a total population base (within a one mile radius) of 23,910, with 9,580 dwellings, and a total of 7,330 individuals between the ages of 20 and 45. The "average" age in this demographic area is 38.6. The average rent in this area is substantially higher than other parts of the city at $728/month. In all, 44% of all household incomes in this area exceeds $70,000.[10] According to these statistics there is no better location in Calgary.

Potential Growth and Market Share

Given that forecasted sales outstrip the growth of these types of bakeries, this indicates that there is still room in the market for additional businesses. Although this information is based on American statistics, this trend cannot be ignored in Canada, as Canada tends to follow yet lag behind the U.S. in most trends. As of now, there is only one bread company in the Calgary area that is making a similar, yet different, product. This company is located in Black Diamond and has limited production capability. Their price is equal to our proposed price of $3.25 per loaf with some specialty loaves retailing at $4.00. Demand for this type of bread seems to be increasing. The Prairie Mill Bread Company recently learned that the Bearspaw Country Club is importing similar bread from Montana in order to meet customer requirements. This again indicates that the market potential for success is high for The Prairie Mill Bread Company in Calgary.

Bread is not a seasonal product although an increase in sales can occur during holiday seasons such as Christmas and Thanksgiving. The constant demand for

10 City of Calgary, *1995 Civic Census*, 1991 Census of Canada

bread as a necessary food item can ensure a constant demand for Prairie Mill's products.

Using the number of dwellings within a one mile radius of our location as the estimate of the market, the market penetration numbers are as follows:[11]

Conservative Sales = 250 loaves/day
250 loaves/day × 6 days = 1,500/week
1,500 loaves/week at 2 loaves per customer = 750 customers
Therefore, conservative market penetration = 750/9,580 dwellings = 7.8%

Expected Sales after 3 Years = 415 loaves/day
415 loaves/day × 6 days = 2,490/week
2,490 loaves/week at 2 loaves per customer = 1,245 customers
Therefore, expected market penetration after 2 years = 1,245/9,580 = 13%

Maximum Capacity Sales = 700 loaves/day
700 loaves/day × 6 days = 4,200/week
4,200 loaves/week at 2 loaves per customer = 2,400 customers
Therefore, maximum capacity market penetration = 2,400/9,580 = 25%

Thus, Prairie Mill will only need 7.8% of the population living within a one mile radius of this store to be profitable. This does not take into account any drive-by traffic or those individuals who shop at the adjacent Northland Village Shoppes or the new Regional Royal Bank which is adjacent to our location. Our goal is to capture 13% of the population within that one mile radius by the end of the third year of operation. These figures are consistently conservative when compared to similar new operations in the western United States.[12]

Prairie Mill also intends to seek the wholesale market focusing our efforts on bistros, delis, restaurants, and cafes. Thus far, via word of mouth only, we have already received tentative orders from 5 such retail stores. This should generate extra sales of, conservatively, 100 loaves/week which we have not counted in these cashflow projections.

U.S. Retail Bakery Store Growth

11 City of Calgary, *1995 Civic Census*

12 Great Harvest Bread Co. Literature - 1993

With these types of production expectations, we believe the company will maintain its cash flow with initial financing and produce a net income of $65,309 in the first year. Then, through year three, we expect fairly steady growth as word of mouth increases our customer base to average daily sales of 415 loaves (including wholesale distribution).

COMPETITION

Competitor Profile

For the purpose of analysis, the competition for The Prairie Mill Bread Company was assumed to consist of bakeries within Calgary which offer specialised bakery products similar to those that will be sold by Prairie Mill and purchased by customers similar to those profiled in the Target Market section. Although products made by competitors do not match Prairie Mill's products and are therefore not in direct competition, the bagels and European-style breads do compete for the same customer dollar.

The nearest and largest major competitors to the Prairie Mill Bread Company are the Great Canadian Bagel Company in the same strip mall as Prairie Mill, Good Earth, Alexandras, Bowness Bakery, a Buns Master Bakery in Varsity, large supermarkets including the Safeway stores in Varsity, Brentwood, and Dalhousie, and Co-op stores at Brentwood and Dalhousie.

GREAT CANADIAN BAGEL COMPANY

Market Focus
Great Canadian Bagel has been operating for about 4.5 years with a new store located in our same strip mall. They concentrate on baked goods that do not compete directly with Prairie Mill. It does, however, compete for the same discretionary dollar from the same type of customer. Their focus is on impulse buying and smaller batch purchases.

Distribution Method
Great Canadian Bagel depends on their numerous retail locations found in the more affluent or trendy areas of Calgary. The areas have high traffic volume and visibility. The stores are also located in areas where discretionary income is freely spent.

Analysis - Direct or Indirect Competitor
Although bagels do not compete directly against the bread products of Prairie Mill, bagels may be considered a substitute product. Great Canadian Bagel is already very well established in our shopping centre.

GOOD EARTH

Market Focus
Restaurant specializing in farmer or prairie heritage fair. Located in the "trendy" areas of Calgary. More than a bakery.

LARGE SUPER MARKETS

Market Focus
The supermarket chain's business is steady due to their long-term presence in the community. The bakeries in these supermarkets have a very steady and high volume of sales due to the volume of customers who make all of their grocery purchases within the same store. They produce their own freshly baked breads and buns and distribute other brands of breads in the bakery department. The bakery

departments in these stores are trend followers. They wait for a trend to take hold and then use their economies of scale to undercut the competition.

BUNS MASTER

Market Focus

Buns Master bakery focuses on the production of buns and multi-grain breads. They bake their goods from pre-made dough and they promote freshness and low price. They have been in the Varsity area for over 5 years. Their market share is lower than that of the supermarket as they are providing the same product in an isolated location. The low cost of their products makes them attractive to large families.

Prairie Mill is new to the area and the volume of sales is estimated to be much lower than the large chains. We estimate that, by month three, we will have daily sales of 275 loaves at a unit price $3.25. An increase in daily volume is anticipated as the market becomes familiar with Prairie Mill's products and quality. Volume will also increase seasonally due to increased food consumption.

Our operations and staff are also on a small scale, growing as the expansion of satellite stores in other top-ten locations occur. All suppliers for Prairie Mill are within the province of Alberta. The competition does not support the local small scale farmer.

Product Comparison

There are similarities between Prairie Mill and the bakery departments of Safeway and Co-op. Each offers white, whole wheat, sourdough breads, and other spin-off products such as buns, cinnamon buns, muffins, and cookies. That is where the similarities end.

Prairie Mill products are made from pure, natural ingredients with no preservatives, chemicals, or nutritionally void ingredients. The flour used in the breads is ground from high-protein Alberta spring wheat hours before it is used to bake the bread. Local honey is also used as a natural sweetener with no fat. The all natural ingredients and the smaller scale hand-made care taken is unique to Prairie Mill. The substantial 1 kg loaves are rich in taste as well as moist and delicious. Taste is not sacrificed in order to meet mass-production.

Supermarket bakery bread is tasteless, full of added chemicals and preservatives, light, and "airy" requiring more bread to feel satisfied.

The price of Prairie Mill bread is slightly more than the average loaf. Yet, ounce for ounce, it is comparable or even cheaper.

Safeway and Co-op have mass advertising campaigns, using television, radio, and weekly flyers, and coupon savings to promote their products. Prairie Mill will use radio advertising, monthly local neighbourhood flyers, sponsorship of local events, and word-of-mouth from satisfied customers.

Although the competition is massive and extensive, Prairie Mill will compete with these businesses by producing a unique, desirable product that they are unable to reproduce due to their massive size and volume.

MARKETING STRATEGY

Market Penetration Goals

Estimated daily bread sales by the end of the first year will be about $1124.50 based on selling 346 loaves/day at $3.25/loaf. Annual sales are conservatively projected

Bread Sales Projections for the First Three Years of Operations

about $350,000 in the first year which represents 10.21% of the market share, based on household utilization within a one mile radius of the store. By the end of the second year, we estimate growth of the market share to be 13% locally, with 473 loaves/day resulting in annual bread sales totalling almost $480,000. This represents a 37% increase in production. By the end of the third year, with operations systems in place, we estimate growth of market share to be 16.65% locally, or 567 loaves/day, with annual bread sales totalling almost $575,000. This would mean a further 19.87% increase for production which is still within our means. These market share figures are conservatively .

The sales appeal of Prairie Mill bread is the unique and delicious taste, the wholesome nutritious value, and the freshness. The bread's flavour is rich and satisfying and no-fat using simple, natural ingredients with no preservatives. The bread is baked fresh every day and is made with flour that is milled daily to ensure quality taste, and freshness. These qualities will appeal to health-conscious individuals who appreciate the pure ingredients, the freshness of the product, and the high quality taste, and are willing to purchase the product.

The specific segments of the market as outlined in the market survey are middle to upper-income families with few children giving them the disposable income for this specialty product. Other segments include high-income older couples and individuals who value the specific qualities of Prairie Mill bread. The priority is to reach the buyer of the families. We have found through research that the ideal family has less than three children and an average household income in excess of $70,000. The average customer order will be 2-3 loaves per purchase on a weekly basis. Looking at the demographics, we are able to identify the types of media which appeal to this segment like certain radio stations and the newspapers which are read most; and also the marketing strategies that will appeal to them. Methods that appeal to their desire for good quality and healthy bread.

Other segments include larger customers like delis and restaurants which will purchase bread products exclusively from Prairie Mill. Currently we are pursuing clients such as Earth Harvest Co-Op, Natures Deli, Sunterra Market, and Victoria's Restaurant to use our bread daily in their deli sandwiches. We are also planning to approach several local restaurants and the Bearspaw Golf and Country Club who currently import similar bread from the United States. Increasing the number of major clients will increase product distribution and public awareness of our product. This wholesale distribution will also be used to further advertise our bread and increase our market share. Our strategy in regards to large supermarket competitors is to emphasise all the qualities that they cannot duplicate based on their volume and baking methods.

We plan to become well established within the community serving repeat individual customers and deriving 40% of sales from major business clients. Initital marketing will be limited to the geographical north west of Calgary.

Pricing and Packaging

The pricing policies of Prairie Mill products are based on the current cost of wheat and other ingredients and the cost of production. Wages have been determined with a step increase required when production exceeds 300 loaves/day. At that point we will require another full-time assistant baker/counter person which decreases profit potential until we then achieve average daily sales of 350 loaves.

Loaves of bread sell for $3.25. Based on competitors prices it is higher than average yet there is no similar product of the high quality and value of Prairie Mill bread. Therefore, its uniqueness and outstanding quality and taste justify the specialty product premium pricing.

Shortages of wheat and increased value of grain will impact the cost of goods which, if substantial enough, could impact the price of our bread; yet it is anticipated that pricing will remain fairly constant. Prairie Mill bread will not be discounted or go on sale. Additional complimentary products will be offered with the purchase of bread as promotional strategies.

Bread products will be packaged in clear plastic bags with colour-coded bread labels including the logo and ingredients. This simple and cost-effective packaging will be enhanced by the outer brown paper bags with the company logo of light yellow and forest green. The colours are striking on the old-fashioned background and remind the customer of the turn-of-the-century way bread used to be baked. This feeling of nostalgia for simpler times and good quality service and product will be fostered by the simple packaging with traditional colours.

As an incentive for repeat customers, a supplementary product will be offered after a certain number of purchases, similar to frequent buyers cards. Another incentive would be a cloth shopping sack with the company logo that is offered after a certain number of purchases. This sack would have the capacity for four loaves which represents a weekly bread purchase and it would act as a purchasing reminder.

Supplier Relationships

Since November 1996, we have been locating and sourcing wheat, honey, yeast, and other baking supplies. We have found the Calgary baking supply market to be fairly stringent in requiring COD until working relationships can be tested. At that point, which we expect will be 3 months into operations, we will move to terms of 15-30 days depending on the supplier. Current agreed suppliers include:

- Bridgebrand (flour, yeast, baking supplies, bags, tags, etc.)
- Kirkland and Rose (flour, yeast, baking supplies, bags, tags, etc.)
- Costco (flour - usually less than above)
- Local Honey Producers (Honey)
- Ellison Mill, Lethbridge AB (Wheat)
- Wheat Montana (if Alberta wheat becomes unsuitable)

Service Policies

Quality service is a high priority for Prairie Mill. Completely serving and satisfying a customer is the best advertising and the policy of keeping the customer happy is

the driving force behind sales. Customers can expect to be treated promptly and in a cheerful, playful manner, encouraging a positive experience. If a customer is unsatisfied with quality or service it is our policy to correct the problem with an immediate apology and complimentary product so the customer leaves feeling they've been heard and served beyond their expectations.

We intend to offer free warm slices of bread to every customer who walks through the door to give customers a chance to sample our products and feel like part of our "family." We want to be known as "That great bakery that gives away big, free slices of bread."

This service policy will be implemented from management down, so that other employees will observe the extent to which they are able to go to please their customers. It is a priority to hire staff who are personable, sensitive, and decisive in dealing with customer concerns.

Advertising, Public Relations, and Promotions

Our approach to introducing the Prairie Mill product to northwest Calgary is one of reminding the public of the value of old-time service and quality. The idea of baking bread "The way bread used to be…" is a strong theme, where we will be focusing several elements: first the simple, pure, healthy ingredients like they used 100 years ago; the daily milling of flour, ground in a mill visible to the public, to be used in the daily batch of bread; the delicious home-made taste of regular white and whole wheat bread, still very popular types of bread; and the familiarity of bread coming from our local Alberta grain helps give customers a feeling of appreciation for our natural resources and heritage. The decor of the main store will reflect a turn-of-the-century style reminding the customers of Alberta's heritage with which they can identify and appreciate. The name Prairie Mill will remind customers of the Alberta grain focus and the milling of flour for fresh daily bread.

Complimentary slices of bread will be offered to the public so that they can sample the product and be tempted to make a purchase. This open-bread board will be available to customers on a daily basis.

Other promotions held on a random basis will be weekly events when batches of baking is complimentary to everyone in the store at that time. This will encourage customer delight and satisfaction and increase word-of-mouth advertising.

Marketing will be organized and done by the company. The main introductory advertising campaign will cover advertisements in the days preceding the grand opening in the local newspapers, like the Herald and Neighbours, offering complimentary cookies or other baked good items in conjunction with a bread purchase. Flyer drops indicating the same offer will be handed out in local neighbourhoods. Radio advertising promoting the complimentary sampling and the home-made taste will be broadcast on demographically representative radio stations like CHFM, QR 77, and CBC 1010.

Advertising will be be geared to including the customer in grand opening activities and promoting a fun and playful attitude, reflecting the nostalgia of our heritage. On Northland Drive in front of the plaza, employees dressed in period costume waving signs and directing traffic to our location will draw attention to the grand opening. Activities like butter churning and mixing where customers can be involved in making their own butter the way it used to be made, and mixing in modern flavours such as honey and garlic and herbs etc., will allow customers to have their own specialty butter to take home with their bread purchase. Other activities, where a horse and carriage will be offering rides form our store in Northland plaza over to the large Northland Shopping centre, will stand out to the surrounding public and convey the theme of pioneer times and the playful attitude of our store.

Other interesting promotions will be held throughout the year to remind customers of our location, our product, and the pleasant old-style service that our store provides to its customers.

MANUFACTURING PROCESS

Location

We will locate the Bread Company in Northland Plaza in Northwest Calgary. This newly built strip mall is in the middle of our intended target market. Surrounding businesses include:

- Regional Royal Bank with 70 employees
- Starbucks Coffee
- Specialty Meats
- Beaners (a high end childrens hair cutting salon)
- Black and Lee Formal Wear
- Winery Store
- Purolator Courier Drop Centre
- Great Canadian Bagel
- Fresh Food Restaurant

We have agreed to a 5 year lease on a 950 square foot store at \$22/sq ft with expected operating costs of \$7/sq ft. This location is ideal in terms of adjacent businesses and community analysis. There are already an estimated 2,200 cars using the parking lot with only $\frac{2}{3}$ of the tenants open for business.[13]

Facilities and Equipment

The operation of the bakery depends on the following machines:

- a revolving deck oven
- a 80 quart Hobart mixer
- a twenty-inch stone mill
- a bread slicer
- a refrigerator
- a freezer
- a cash register

These machines will undergo scheduled maintenance and cleaning checks as follows:

- The outside of the oven will be cleaned every day.
- The inside of the oven will be cleaned four times a year with an industrial strength oven cleaner.
- The gas jets will be cleaned and checked every three months.
- The revolving tray motor and drive belts will be checked once a month for wear.
- The chains will be lubricated once a month and cleaned four times a year.
- The Hobart mixer will be cleaned every day after production. The mixer has no open parts to be lubricated and is generally a maintenance free machine.

13 Conversations with Developer and other Tenants. Vance Gough, January 97.

The stone mill will have a maintenance schedule posted in the mill room. This schedule will change depending on the amount of use the mill is getting in any given month. There will be a daily check of the mill and the operator will be trained on the way a properly maintained mill should sound, since sound is often the first indication a mill gives that it needs to be lubricated. The miller will also be trained on the proper texture and temperature of the flour, as these are important indicators of the condition of the mill as well. The slicer requires lubrication no more than twice a year and the blades will be changed about once a month.

All maintenance will be managed by Kevin, who has many years experience operating and maintaining bakery equipment. Kevin also has experience in dismantling, assembling, and fixing all the machines used in the bakery. He has the tools and experience to fix even the most complicated problems. In an event that he is unavailable or unable to fix something, the bakery has contacts with three bakery repairmen in the Calgary area. Aside from machines, the bakery also uses other equipment such as bread pans, bun pans, muffin pans, mixing bowls, a moulding or prep table, sinks, rolling pins, knives, and so on. This equipment requires minimal maintenance and will be overseen by the head baker.

Manufacturing Process and Operations

A day in the bakery begins at 5:30 a.m. The baker and assistant arrive and mix all the bread doughs and start the proofing process. They also bake the daily sweets and mill the wheat into flour for the days production. Three hours later, a moulder/counter person arives to help mould the dough into loaves. These three are responsible for crafting the loaves and serving the customers that come into the store. After all the dough has been moulded and risen, the baker bakes the loaves while the assistant cleans up the production area. The moulder/counter person helps the customers, prepares orders for pick-up, and slices bread. By 11:30 the first bread will be cool enough to slice. Slicing takes between one and two hours depending on the amount of production. The baker's assistant is in charge of slicing with help from the counter person and the head baker. The bakery is left to the head baker and the counter/moulder person to care for customers, clean up, and prepare for the next days production.

List of duties:

Head baker
Mix bread doughs, operate the mill, mould dough into loaves, bake bread, assist on counter, assist in slicing, clean up production area.

Assistant Baker
Mix and bake sweets, divide and weigh bread dough, mould dough into loaves, slice bread, assist on counter, clean production area.

Moulder/counter person
Mould dough into loaves, help customers at counter, assist in slicing bread, prepare orders for pickup, clean up retail area.

MANAGEMENT AND OWNERSHIP

Key People and Experience

Vance P.J. Gough is a Graduate of the University of Calgary, receiving a Masters of Business Administration degree in 1995 with majors in Marketing and Enterprise

Development. Vance is currently employed as the Director, Business Assistance and Student Projects for the Venture Development Group of the Faculty of Management at the University of Calgary. He also teaches New Venture Start-ups and Introduction to Business for the Faculty. In 1985, he was trained and qualified as a TQ3 Cook and Baker by the Canadian Armed Forces in Borden, Ontario. Since that time, Vance has received his commission in the Canadian Navy and has further qualified as a Logistics Officer. He holds the rank of Navy Lieutenant and has recently been appointed the Head of Department (Logistics) for HMCS Tecumseh, a Naval Reserve Unit, in which he oversees budgeting, finance, pay, stores, and food services.

Kevin J. Davis has five years of professional baking experience. He spent $1\frac{1}{2}$ years working at Steve Sullivan's nationally reknowned Acme Bread Company in Berkely, California. At Acme, Kevin worked on all phases of bread production, including mixing, moulding, and baking. For $3\frac{1}{2}$ years, Kevin worked at a Great Harvest Bread Company franchise in Provo, Utah. In 1996, Kevin received a Bachelor of Arts in English from Brigham Young University in Provo, Utah.

Stephanie Davis graduated from Brigham Young University in 1995 with a Masters in Educational Psychology. She received her Bachelor of Education from the University of Calgary in 1992. Presently, Stephanie teaches technical writing, psychology, and sociology at the DeVry Institute of Technology. Stephanie has taught and counselled individuals from pre-school to college-level. She has also worked in numerous supervisory capacities.

Board of Advisors

The Prairie Mill Bread Company is considering a number of individuals who will serve on an informal Board of Advisors. These individuals will have broad business experience and will not be related, or close personal friends, of the founders. At present, we have asked and received confirmation from F.M. (Maury) Parsons, a former vice president of Carma and Entrepreneur in Residence at the University of Calgary's Faculty of Management. We expect our advisors to give practical business advice and assist us with any conflict negotiations as they may occur.

Ownership Distribution and Incentives

THIS SECTION INTENTIONALLY DELETED

Professional Support Services

THIS SECTION INTENTIONALLY DELETED

ADMINISTRATION ORGANIZATION AND PERSONNEL

Organizational Chart

The company will be divided into two parts which will report to an Executive Committee: Operations/Management which will be headed by Kevin and Marketing/Accounting which will be headed by Vance. All major decisions are

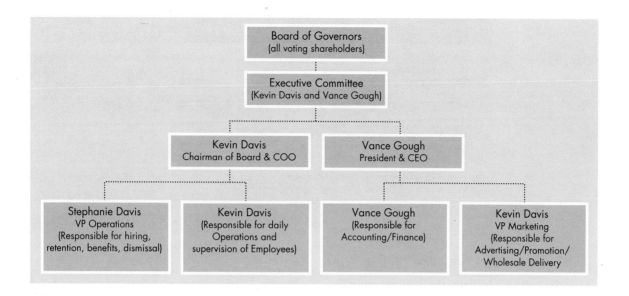

subject to review by any member of the Executive Committee. If there is a problem with a decision of one of these members, the other members of the Executive Committee will challenge that decision. If the decision-making member cannot resolve the difficulty, then there will be the opportunity to present two feasible options before the challenging member. If the challenging member is not agreeable to one of the proposed solutions, then the matter will be brought before an arbitration panel of its voluntary advisory board for a final decision.

Administrative Procedures and Controls

All sales will be made through a Point of Sale (POS) entry system which will be controlled by a personal computer. As each sale is made, the type and quantity of the products will be entered into the POS. This will track all sales, inventory requirements, bread used for the "complimentary bread slices", discounts given, and it will be able to track frequent user cards to provide better information for future marketing efforts. This system, designed by Ensign Software in Layton, Utah, also has direct links to M.Y.O.B., a simple to use accounting package we will utilize to track all revenues, expenditures, payroll, liability control, and asset purchase/disposal. It will be Vance's responsibility at the end of each day of operations to enter all invoices, payments, and information from the POS to the accounting program.

All payments from Prairie Mill will be made by cheque or approved company credit card. There will be no tolerance for cash payments from the till for any expenditure. If an employee or one of the executive committee wishes to purchase an item without a cheque, they will need to pay for the item themselves, not from the till, and will then submit receipts to Vance for repayment by cheque.

At the close of the business day, a daily deposit will be made by the person closing the store to ensure there is minimum cash at all times on the premises. In addition, if cash sales ever exceed $5,000 on a given day, a special deposit will be made at that time to reduce the potential risk of robbery.

Work Schedule

Staffing and Training

Initially the bakery will operate with the following personnel in place: the head baker, the baker's assistant, and the moulder/counter person. The head baker's function is to oversee and head up production of the bread and sweets. The baker's assistant will work the same shift (see below) as the head baker, performing essentially the same duties while learning the art of bread making. The moulder/counter person is also involved in the bread making process, but is not responsible for actually mixing the ingredients. The moulder/counter person will shape or mould the dough, place it in the pans preparatory to baking, will be responsible for working the counter, slicing and bagging the bread, and clean-up.

Here is a schedule of hours for each position:

Position	Hours
Head Baker	5:30 a.m. - 3:30 p.m.
Baker's Assistant	5:30 a.m. - 2:00 p.m.
Moulder/Counter Person	9:00 a.m. - 5:00 p.m.

MILESTONES

Major Milestones

Secure Financing . Feb 20, 1997
Secure Equipment . Feb 15, 1997
 Define Requirements/layout/other . Dec 15, 1996
 Costing Information . Jan 15, 1997
Secure Site . Jan 10, 1997
Leasehold Improvements
 Layout and Design . Feb 1, 1997
 Interior and Exterior . Feb 1, 1997
 Drawings . Feb 1, 1997
 Contractor
 Costing Info to Contractors . Feb 10, 1997
 Bid Process . Feb 10, 1997
 Negotiation . Feb 15, 1997
 Selection of General Contractor . Feb 15, 1997
 Finalizing Plans with Contractor . Feb 15, 1997
 Permits . Feb 7, 1997
Site Access . Mar 1, 1997
Equipment Installation . Mar 30, 1997
Legal Requirements . Mar 1, 1997
Financial Control Systems . Apr 4, 1997
Suppliers to be secured . Mar 15, 1997
Final Product Testing with Equipment . Apr 4, 1997
Marketing Plan Implementation . Mar 20, 1997
Customer Analysis . Apr 30, 1997
Policy Operating Manuals . Apr 30, 1997
Product Offering Review . May 30, 1997
Competitor Monitoring . Ongoing
Wholesale Contracts Secured . May 30, 1997

CRITICAL RISKS AND PROBLEMS

Negative Factors

QUALITY CONTROL Since Canada exports most of its wheat abroad, most Canadian grain growers plant high-yield crops that meet minimal quality standards. Though there is some high quality wheat grown, it has been difficult to locate someone who will guarantee a certain standard.

At present, we have sourced a mill in Lethbridge which will give us the best wheat they have, but even with this guarantee we still may find a time when the wheat will not meet necessary standards.

SERVICE If our service levels are not met by our employees this will cause negative word of mouth. We will demand a very high standard for all those involved with the company. Furthermore, with only 3-5 employees at any time, it may become difficult to provide the required service to our customers while maintaining a high production quality.

Another service factor is our proximity to three large schools, including Sir Winston Churchill High School. This may be a factor to consider as we attempt to provide complimentary slices of bread to our customers. Students trying to abuse our generosity could hurt our profitability.

Finally, we will need to ensure the freshness and quality of our product for our wholesale customers. If freshness and quality of product is less than required we will risk the loss of this market.

MASSIVE ENTRY INTO THE MARKET BY AMERICAN COMPETITOR If one of the large franchise based bread stores from the United States moves into Calgary, it could be both good and bad for Prairie Mill. They have broad access to a large network of other bread companies which could give them a competitive advantage. However, they also have access to proven systems which we are still in the process of fine tuning.

Alternative Plan of Action

QUALITY CONTROL We have found an American supplier in Montana which will guarantee our wheat for us. It is the same supplier that provides wheat to Great Harvest and Big Sky and they have created a co-op of farmers who grow only certain types of wheat. If at any time the Canadian wheat, which we would prefer to use due to customs and the general "Canadian made" policy which we would like to maintain, is of low quality we will then switch to the Montana wheat until such a time as the Canadian wheat again meets our standards.

SERVICE To ensure high service quality, each employee will be screened and will be asked to perform a "working interview" where we can assess their ability and style with our customers. Once hired, each employee will receive continuous improvement training in customer service.

To combat the potential "High School problem," we will assess the situation during the months of April, May, and June. If a problem is noticed, we will act directly with those who are abusing our generosity. Those who act in this manner will be asked directly and politely to have a complimentary slice of bread only when they purchase a loaf.

To ensure freshness and quality, we will transport product daily and not transport any "day old" product. Deliveries will be made in our own vehicles until a delivery van can be leased by the company in December 1997. All vehicles will need to be heated properly before product is transported since excess heat or cold would negatively affect the bread.

MASSIVE ENTRY INTO THE MARKET BY AN AMERICAN COMPETITOR By being the first such store in Calgary, we will have a definite advantage over another player during the first six months of their operations. We will be seen as the original bread company and thus have the perception of being ahead of the game to potential customers. We also have the advantage of being Canadian based, which may draw customer loyalty away from potential American competitors. To strengthen our network for product and business ideas we are forming an informal board of advisors to meet and discuss competitive issues. Furthermore our ability to create ties with the local community and the Calgary Chamber of Commerce will assist in overcoming different penetration strategies. We will also take annual trips to the United States to analyze and observe competitors to keep abreast of new changes and ideas.

FINANCIAL DATA AND PROJECTIONS

Funding Request

Invested to Date:

Accounting	$ 204
Legal (name search)	45
Market Research (University student project)	595
Graphic Design	350
Building Drawings	200
Purchase of Equipment	2,878
	$4,272

Net Worth of Assets: Current bakery equipment appraised at $38,500.00

Estimated Financing:

$ 4,000	Approx. Current Expenditures
20,000	Remaining Equipment
45,000	Leasehold Improvements
2,000	Additional Start-up Costs
15,000	Operating Capital
$86,000	

Projected Sources of Financing:

$26,000	Equity
60,000	Debt
$86,000	

Remaining Equipment includes:

Mill ($5,000-$14,000), two used computers ($3,000), Software (POS & Accounting—$1,400), used printer ($600), cash box and receipt printer ($900), refrigerator ($1,200), 50 bread pans ($800), mixer bowls ($2,800), three sinks ($400), miscellaneous ($850)

Total: between $16,850 - $25,850 depending on the mill purchased.

Additional Start-up costs include legal fees for incorporation and other miscellaneous items.

We will be sourcing debt through the Federal Government-sponsored Small Business Loans program available through all Canadian commercial banks. This federal program guarantees up to 85% of the loan up to $125,000 for capital assets including leasehold improvements. We will thus use equity primarily for operating capital and initial start-up costs. We have been working with a number of commercial banks and have estimated that the annual lending rate for complete loan repayment in three years would be 6%. This figure is very conservative since some banks, i.e., CIBC, have agreed to lend to small business for prime less 1%, which would be approximately 4%.

Cash Flow Projections

ASSUMPTIONS

These cash-flow projections are based on conservative sales estimates which are comparable to between 50% and 60% of a similar store's production in the Western United States. Since we are a new concept in Canada, we wanted to keep these estimates low. The second year reduction in cash-flow is due to both the com-

Monthly Cash-Flow Projections for the First Three Years

mencing of the payment of dividends and the requirement for an additional assistant baker once we are producing more than 300 loaves/day. This marginal stepped increase in cost for labour diminishes once we are producing more than 375 loaves/day, which should occur near the end of the second year. In fact, this extra baker will increase capacity to 750 loaves which is almost the total capacity of our equipment. Furthermore the noted increases in cash-flow in year three are due to the significantly increased margins as economies of scale are realized once we produce and sell over 400 loaves/day. Since specialty baked goods have an increased demand during the Christmas season, we estimate increased sales in that month. These noticeable peaks in December are further examples of margin increases through economies of scale once we produce more than 400 loaves/day.

If there were to be an unexpected tight cash-flow month we are now negotiating a further $10,000 line of credit to cover any unforseen short-term problem area.

Expected Volume

YEAR 1

	April Month 1	May Month 2	June Month 3	July Month 4	August Month 5	September Month 6	October Month 7	November Month 8	December Month 9	January Month 10	February Month 11	March Month 12	Ending
Opening Cash	$ -	$ 5,276	$ 5,382	$ 6,967	$ 8,553	$10,139	$14,983	$19,827	$26,449	$35,032	$42,134	$49,237	$57,820
Cashflow from Operations													Annual Avg.
Daily Units	225	250	275	275	275	275	275	250	300	275	275	300	271
Price	$ 3.25	$ 3.25	$ 3.25	$ 3.25	$ 3.25	$ 3.25	$ 3.25	$ 3.25	$ 3.25	$ 3.25	$ 3.25	$ 3.25	
Satellite Units					75	75	75	150	150	150	150	150	
					1st Satellite opens			2nd Satellite opens					Annl. Totals
Revenues:													
- Breads	$15,356	$19,500	$21,450	$21,450	$21,450	$25,950	$25,950	$28,500	$32,400	$30,450	$30,450	$32,400	$305,306
- Condiments	3,839	4,875	5,363	5,363	5,363	6,488	6,488	7,125	8,100	7,613	7,613	8,100	76,327
	19,195	$24,375	$26,813	$26,813	$26,813	$32,438	$32,438	$35,625	$40,500	$38,063	$38,063	$40,500	$381,633
Expenses													
- Raw Materials - Bread (0.80)	3,780	4,800	5,280	5,280	5,280	6,720	6,720	7,680	8,640	8,160	8,160	8,640	79,140
- COS - Condiments (0.67)	2,572	3,266	3,593	3,593	3,593	4,347	4,347	4,774	5,427	5,100	5,100	5,427	51,139
- Wages	7,729	7,729	7,729	7,729	7,729	7,729	7,729	7,729	7,729	7,729	7,729	7,729	92,750
- Other (0.12)	659	732	805	805	805	805	805	732	878	805	805	878	9,516
	14,740	16,527	17,407	17,407	17,407	19,601	19,601	20,915	22,675	21,795	21,795	22,675	232,545
Gross Margin	4,455	7,848	9,405	9,405	9,405	12,836	12,836	14,710	17,825	16,268	16,268	17,825	149,088
Fixed Expenses													
Rent	-	2,396	2,396	2,396	2,396	2,396	2,396	2,396	2,396	2,396	2,396	2,396	26,354
Utilities	600	600	600	600	600	600	600	600	600	600	600	600	7,200
Vehicle									1,000	1,000	1,000	1,000	4,000
Advertising	1,500	1,500	1,500	1,500	1,500	1,500	1,500	1,500	1,500	1,500	1,500	1,500	18,000
Office & Bus Taxes	510	510	510	510	510	510	510	510	510	510	510	510	6,120
	2,610	5,006	5,006	5,006	5,006	5,006	5,006	5,006	6,006	6,006	6,006	6,006	61,674
Depreciation	1,183	1,183	1,183	1,183	1,183	1,183	1,183	1,183	1,183	1,183	1,183	1,183	14,200
Interest Payments	309	302	294	286	278	270	262	254	246	238	230	221	3,189
Loan Period (36)	1	2	3	4	5	6	7	8	9	10	11	12	
	4,103	6,491	6,483	6,475	6,467	6,459	6,451	6,443	7,435	7,427	7,419	7,411	79,064
Net Income	$ 352	$ 1,357	$ 2,922	$ 2,930	$ 2,938	$ 6,377	$ 6,385	$ 8,267	$10,390	$ 8,841	$ 8,849	$10,415	$ 70,024
less Taxes													
- Federal (*)	$ -	$ -	$ -	$ -	$ -	$ -	$ -	$ -					7,181
- Provincial (*)													3,284
													10,465
Net Income	$ 352	$ 1,357	$ 2,930	$ 2,930	$ 2,938	$ 6,377	$ 6,385	$ 8,267	$10,390	$ 8,841	$ 8,849	$10,415	$ 70,024
Add Back:													
- Depreciation	1,183	1,183	1,183	1,183	1,183	1,183	1,183	1,183	1,183	1,183	1,183	1,183	14,200
- Payables	1,183	1,183	1,183	1,183	1,183	1,183	1,183	1,183	1,183	1,183	1,183	1,183	
GST	877	1,044	1,122	1,122	1,122	1,295	1,295	1,390	1,545	1,467	1,467	1,545	15,290
Net Cash flow - Operations	$ 659	$ 1,496	$ 2,984	$ 2,992	$ 3,000	$ 6,266	$ 6,274	$ 8,060	$10,029	$8,557	$ 8,565	$10,053	

Unit Cost — Condiments 25%; Price $3.25 / $2.50

Expected Volume (cont'd)

YEAR 1

	April Month 1	May Month 2	June Month 3	July Month 4	August Month 5	September Month 6	October Month 7	November Month 8	December Month 9	January Month 10	February Month 11	March Month 12	Ending
Other Capital Expenditures													
- Business Startup	4,000												
- Leasehold Improvements	40,000												
- Equipment Purchases	31,000												
	$ 75,000	$ -	$ -	$ -	$ -	$ -	$ -	$ -	$ -	$ -	$ -	$ -	$ -
Distributions/Repayments													
- Dividends													
- Loan Principal	(1,383)	(1,390)	(1,398)	(1,406)	(1,414)	(1,422)	(1,430)	(1,438)	(1,446)	(1,454)	(1,462)	(1,471)	(17,114)
- Other Equity													
	$ (1,383)	$(1,390)	$(1,398)	$(1,406)	$(1,414)	$(1,422)	$(1,430)	$(1,438)	$(1,446)	$(1,454)	$(1,462)	$(1,471)	
Net Cash Flow before Capital Injections	$(75,724)	$ 105	$ 1,586	$ 1,586	$ 1,586	$ 4,844	$ 4,844	$ 6,622	$ 8,583	$ 7,102	$ 7,102	$ 8,583	
Add: Capital Injections By:													
- Working Shareholders	6,000												6,000
- Bank - Line of Credit	-												-
- Bank - Long Term Debt 6.75%	55,000												55,000
- Other Equity	20,000												20,000
	$ 81,000	$ -	$ -	$ -	$ -	$ -	$ -	$ -	$ -	$ -	$ -	$ -	$81,000
Net Monthly Cash Flow	$ 5,276	$ 105	$ 1,586	$ 1,586	$ 1,586	$ 4,844	$ 4,844	$ 6,622	$ 8,583	$ 7,102	$ 7,102	$ 8,583	
Ending Monthly Cash	$ 5,276	$ 5,382	$ 6,967	$ 8,553	$10,139	$14,983	$19,827	$26,449	$35,032	$42,134	$49,237	$57,820	

Ending $ 1,000.00

Breakeven Analysis

													Yearly Average
Basic Breakeven (Cover basic fixed costs only)													
Monthly Units	3,480	4,210	3,864	3,864	3,864	2,831	2,831	2,246	2,668	2,680	2,680	2,668	2,958
Daily Units	145	175	161	161	161	118	118	94	111	112	112	111	123
Fixed Costs: Fixed Monthly Cost +10% Premium on Monthly Costs													
With Loan & Interest Pmt.													
Monthly Units	5,531	5,504	5,051	5,051	5,051	3,701	3,701	2,936	3,352	3,367	3,367	3,352	3,843
Daily Units	230	229	210	210	210	154	154	122	140	140	140	140	160
Fixed Costs: Fixed Monthly Cost + Interest on Loan + Loan Principal + 10% Premium on Monthly Costs													
With Dividend Payout													
Monthly Units	5,531	5,504	5,051	5,051	5,051	3,701	3,701	2,936	3,352	3,367	3,367	3,352	3,843
Daily Units	230	229	210	210	210	154	154	122	140	140	140	140	160
Fixed Costs: Fixed Monthly Cost + Interest on Loan + Loan Principal + 10% Premium on Monthly Costs + Monthly Dividend Payout													

Mthly Dividend Payout $ -

Rent	Sq Ft	Rent	Op Costs	Signage	Months	Monthly Rent
	950	$22.00	$7.00	100	12	$2,395.83

Wages	<300 loaves/day	>300 loaves		Months	Monthly Rent
Chief Baker	2,640	2,640		12	31,680.00
Baker's Assistant	1,920	1,920			23,040.00
General Labourers	1,560	4,680			8,640.00
Management Duties	720	720			15,537.60
CPP/UI/Holiday	889.2	1,294.8			
	$7,729	$11,255			
	Full Time Equiv	Full Time Equiv			

Vehicle	2	Company Vans
Monthly Dividends by Year		
Resulting Annual Cash		

	Lease	$500.00		
	Year 1	Year 2 $(7,000.00)	Year 3 $(8,000.00)	Total:
	$ 57,820	63,904	109,612	
Daviss	20,160	20,160	23,040	
Gough	20,160	16,800	23,040	
Others	16,800	26,880	19,200	
To be divided			30,720	

YEAR 2

	April Month 1	May Month 2	June Month 3	July Month 4	August Month 5	September Month 6	October Month 7	November Month 8	December Month 9	January Month 10	February Month 11	March Month 12	Ending
Opening Cash	$57,820	$59,402	$60,985	$62,568	$64,151	$63,565	$62,979	$62,393	$61,807	$62,701	$62,116	$61,530	$63,904
Cashflow from Operations													
Daily Units	300	300	300	300	325	325	325	325	325	325	325	375	Annual Avg. 323
	$ 3.25	$ 3.25	$ 3.25	$ 3.25	$ 3.25	$ 3.25	$ 3.25	$ 3.25	$ 3.25	$ 3.25	$ 3.25	$ 3.25	
	150	150	150	150	150	150	150	150	150	150	150	150	
													Annl. Totals
Revenues:													
- Breads	$32,400	$32,400	$32,400	$32,400	$34,350	$34,350	$34,350	$34,350	$34,350	$34,350	$34,350	$38,250	$410,250
- Condiments	8,100	8,100	8,100	8,100	8,588	8,588	8,588	8,588	9,075	8,588	8,588	9,563	102,563
	40,500	40,500	40,500	40,500	42,938	42,938	42,938	42,938	45,375	42,938	42,938	47,813	$512,813
Expenses													
- Raw Materials - Bread	8,640	8,640	8,640	8,640	9,120	9,120	9,120	9,120	9,600	9,120	9,120	10,080	108,960
- COS - Condiments	5,427	5,427	5,427	5,427	5,754	5,754	5,754	5,754	6,080	5,754	5,654	6,407	68,717
- Wages	7,729	7,729	7,729	7,729	11,255	11,255	11,255	11,255	11,255	11,255	11,255	11,255	120,955
- Other	878	878	878	878	952	952	952	952	1,025	952	952	1,098	11,346
	22,675	22,675	22,675	22,675	27,080	27,080	27,080	27,080	27,960	27,080	27,080	28,840	309,978
Gross Margin	17,825	17,825	17,825	17,825	15,857	15,857	15,857	15,857	17,415	15,857	15,857	18,973	202,834
Fixed Expenses													
Rent	2,396	2,396	2,396	2,396	2,396	2,396	2,396	2,396	2,396	2,396	2,396	2,396	28,750
Utilities	600	600	600	600	600	600	600	600	600	600	600	600	7,200
Vehicle	1,000	1,000	1,000	1,000	1,000	1,000	1,000	1,000	1,000	1,000	1,000	1,000	12,000
Advertising	1,500	1,500	1,500	1,500	1,500	1,500	1,500	1,500	1,500	1,500	1,500	1,500	18,000
Office & Bus Taxes	510	510	510	510	510	510	510	510	510	510	510	510	6,120
	6,006	6,006	6,006	6,006	6,006	6,006	6,006	6,006	6,006	6,006	6,006	6,006	72,070
Depreciation	1,183	1,183	1,183	1,183	1,183	1,183	1,183	1,183	1,183	1,183	1,183	1,183	14,200
Interest Payments	213	205	196	188	180	171	162	154	145	137	128	119	1,998
Loan Period	13	14	15	16	17	18	19	20	21	22	23	24	
	7,402	7,394	7,386	7,377	7,369	7,360	7,352	7,343	7,334	7,326	7,317	7,308	88,268
	$10,423	$10,431	$10,440	$10,448	$8,489	$8,497	$8,506	$8,514	$10,081	$8,532	$8,541	$11,665	$114,567
	$ -	$ -	$ -	$ -	$ -	$ -	$ -	$ -	$ -	$ -	$ -	$ -	$ -
	$10,423	$10,431	$10,440	$10,448	$8,489	$8,497	$8,506	$8,514	$10,081	$8,532	$8,541	$11,665	$114,567
Net Income													
Less Taxes													
- Federal (*)					(7,181)								12,358
- Provincial (*)					(3,284)								5,651
					(10,465)								18,009
Add Back:													
- Depreciation	1,183	1,183	1,183	1,183	1,183	1,183	1,183	1,183	1,183	1,183	1,183	1,183	14,200
- Payables	1,183	1,183	1,183	1,183	1,183	1,183	1,183	1,183	1,823	1,183	1,183	1,183	
GST	1,545	1,545	1,545	1,545	1,746	1,746	1,746	1,746	1,823	1,746	1,746	1,900	
Net Cash flow - Operations	$10,062	$10,070	$10,078	$10,087	$7,926	$7,935	$7,944	$7,952	$9,441	$7,970	$7,978	$10,948	20,376

Expected Volume (cont'd)

YEAR 2

	April Month 1	May Month 2	June Month 3	July Month 4	August Month 5	September Month 6	October Month 7	November Month 8	December Month 9	January Month 10	February Month 11	March Month 12	Ending
Other Capital Expenditures													
- Business Startup	$ -	$ -	$ -	$ -	$ -	$ -	$ -	$ -	$ -	$ -	$ -	$ -	$ -
- Leasehold Improvements													
- Equipment Purchases													
Distributions/Repayments													
- Dividends	(7,000)	(7,000)	(7,000)	(7,000)	(7,000)	(7,000)	(7,000)	(7,000)	(7,000)	(7,000)	(7,000)	(7,000)	(84,000)
- Loan Principal	(1,479)	(1,487)	(1,496)	(1,504)	(1,512)	(1,521)	(1,529)	(1,538)	(1,547)	(1,555)	(1,564)	(1,573)	(18,306)
- Other Equity													
Net Cash Flow before	$ (8,479)	$ (8,487)	$ (8,496)	$ (8,504)	$ (8,512)	$ (8,521)	$ (8,529)	$ (8,538)	$ (8,547)	$ (8,555)	$ (8,564)	$ (8,573)	
Add: Capital Injections By:													
- Partners	$ 1,583	$ 1,583	$ 1,583	$ 1,583	$ (586)	$ (586)	$ (586)	$ (586)	$ 894	$ (586)	$ (586)	$ 2,375	
- Bank - Line of Credit													
- Bank - Long Term Debt													
- Other Equity	$ -	$ -	$ -	$ -	$ -	$ -	$ -	$ -	$ -	$ -	$ -	$ -	
Net Monthly Cash Flow	$ 1,583	$ 1,583	$ 1,583	$ 1,583	$ (586)	$ (586)	$ (586)	$ (586)	$ 894	$ (586)	$ (586)	$ 2,375	
Ending Monthly Cash	$59,402	$60,985	$62,568	$64,151	$63,565	$62,979	$62,393	$61,807	$62,701	$62,116	$61,530	$63,904	

Breakeven Analysis

Basic Breakeven (Cover basic fixed costs only)

	April	May	June	July	August	September	October	November	December	January	February	March	Yearly Average
Monthly Units	2,668	2,668	2,668	2,668	3,250	3,250	3,250	3,250	3,187	3,250	3,250	3,134	3,029
Daily Units	111	111	111	111	135	135	135	135	133	135	135	131	126

Fixed Costs: Fixed Monthly Cost + 10% Premium on Monthly Costs

With Loan & Interest Pmt.

	April	May	June	July	August	September	October	November	December	January	February	March	Yearly Average
Monthly Units	3,352	3,352	3,352	3,352	4,082	4,082	4,082	4,082	4,003	4,082	4,082	3,936	3,805
Daily Units	140	140	140	140	170	170	170	170	167	170	170	164	159

Fixed Costs: Fixed Monthly Cost + Interest on Loan + Loan Principal + 10% Premium on Monthly Costs

With Dividend Payout

	April	May	June	July	August	September	October	November	December	January	February	March	Yearly Average
Monthly Units	3,352	3,352	3,352	3,352	4,082	4,082	4,082	4,082	4,003	4,082	4,082	3,936	3,805
Daily Units	140	140	140	140	170	170	170	70	167	170	170	164	159

Fixed Costs: Fixed Monthly Cost + Interest on Loan + Loan Principal + 10% Premium on Monthly Costs + Monthly Dividend Payout

Mthly Dividend Payout | $ 2,000 |

YEAR 3

	April Month 1	May Month 2	June Month 3	July Month 4	August Month 5	September Month 6	October Month 7	November Month 8	December Month 9	January Month 10	February Month 11	March Month 12	Ending
Opening Cash	$63,904	$66,759	$69,614	$72,469	$75,324	$78,179	$81,034	$83,889	$89,705	$99,567	$102,422	$105,277	$109,612
Cashflow from Operations													Annual Avg.
Daily Units	400	400	400	400	400	400	400	400	400	400	400	425	415
Price	$3.25	$3.25	$3.25	$3.25	$3.25	$3.25	$3.25	$3.25	$3.25	$3.25	$3.25	$3.25	
	150	150	150	150	150	150	150	150	150	150	150	150	Annl. Totals
Revenues:													
- Breads	$40,200	$40,200	$40,200	$40,200	$40,200	$40,200	$40,200	$44,100	$49,500	$40,200	$40,200	$42,150	$497,550
- Condiments	10,050	10,050	10,050	10,050	10,050	10,050	10,050	11,025	12,375	10,050	10,050	10,538	124,388
	$50,250	$50,250	$50,250	$50,250	$50,250	$50,250	$50,250	$55,125	$61,875	$50,250	$50,250	$52,688	$621,938
Expenses													
- Raw Materials - Bread	10,560	10,560	10,560	10,560	10,560	10,560	10,560	11,520	12,960	10,560	10,560	11,040	130,560
- COS - Condiments	6,734	6,734	6,734	6,734	6,734	6,734	6,734	7,387	8,291	6,734	6,734	7,060	83,340
- Wages	11,255	11,255	11,255	11,255	11,255	11,255	11,255	11,255	11,255	11,255	11,255	11,255	135,058
- Other	1,171	1,171	1,171	1,171	1,171	1,171	1,171	1,318	1,464	1,171	1,171	1,244	14,567
	29,720	29,720	29,720	29,720	29,720	29,720	29,720	31,479	33,970	29,720	29,720	30,599	363,524
Gross Margin	20,531	20,531	20,531	20,531	20,531	20,531	20,531	23,646	27,905	20,531	20,531	22,088	258,413
Fixed Expenses													
Rent	2,396	2,396	2,396	2,396	2,396	2,396	2,396	2,396	2,396	2,396	2,396	2,396	28,750
Utilities	600	600	600	600	600	600	600	600	600	600	600	600	7,200
Vehicle	1,000	1,000	1,000	1,000	1,000	1,000	1,000	1,000	1,000	1,000	1,000	1,000	12,000
Advertising	1,500	1,500	1,500	1,500	1,500	1,500	1,500	1,500	1,500	1,500	1,500	1,500	18,000
Office & Bus Taxes	510	510	510	510	510	510	510	510	510	510	510	510	6,120
	2,610												
	6,006	6,006	6,006	6,006	6,006	6,006	6,006	6,006	6,006	6,006	6,006	6,006	72,070
Depreciation	1,183	1,183	1,183	1,183	1,183	1,183	1,183	1,183	1,183	1,183	1,183	1,183	14,200
Interest Payments	110	101	92	83	74	65	56	47	38	28	19	9	723
Loan Period	25	26	27	28	29	30	31	32	33	34	35	36	
	7,299	7,290	7,281	7,272	7,263	7,254	7,245	7,236	7,227	7,217	7,208	7,199	86,993
	$13,231	$13,240	$13,249	$13,258	$13,267	$13,276	$13,285	$16,410	$20,678	$13,313	$13,322	$14,890	$171,420
Partner Salaries													
Net Income	$13,231	$13,240	$13,249	$13,258	$13,267	$13,276	$13,285	$16,410	$20,678	$13,313	$13,322	$14,890	$171,420
Less Taxes													
- Federal (*)						(12,358)							19,298
- Provincial (*)						(5,651)							8,825
						(18,009)							28,123
Add Back:													
- Depreciation	1,183	1,183	1,183	1,183	1,183	1,183	1,183	1,183	1,183	1,183	1,183	1,183	14,200
- Payables	1,183	1,183	1,183	1,183	1,183	1,183	1,183	1,183	1,183	1,183	1,183	1,183	
GST	1,978	1,978	1,978	1,978	1,978	1,978	1,978	2,133	2,345	1,978	1,978	2,055	24,332
Net Cash flow - Operations	$12,437	$12,466	$12,455	$12,464	$12,743	$12,482	$12,491	$15,461	$19,517	$12,519	$12,528	$14,018	

Expected Volume (cont'd)

YEAR 3

	April Month 1	May Month 2	June Month 3	July Month 4	August Month 5	September Month 6	October Month 7	November Month 8	December Month 9	January Month 10	February Month 11	March Month 12	Ending
Other Capital Expenditures													
- Business Startup													
- Leasehold Improvements													
- Equipment Purchases	$ -	$ -	$ -	$ -	$ -	$ -	$ -	$ -	$ -	$ -	$ -	$ -	$ -
Distributions/Repayments													
- Dividends	-8000	-8000	-8000	-8000	-8000	-8000	-8000	-8000	-8000	-8000	-8000	-8000	(96,000)
- Loan Principal	(1,582)	(1,591)	(1,600)	(1,609)	(1,618)	(1,627)	(1,636)	(1,645)	(1,654)	(1,664)	(1,673)	(1,682)	(19,580)
- Other Equity													
Net Cash Flow before	$ (9,582)	$ (9,591)	$ (9,600)	$ (9,609)	$ (9,618)	$ (9,627)	$ (9,636)	$ (9,645)	$ (9,654)	$ (9,664)	$ (9,673)	$ (9,682)	
Partner Injections													
Add: Capital Injections By:													
- Partners	$ 2,855	$ 2,855	$ 2,855	$ 2,855	$ 2,855	$ 2,855	$ 2,855	$ 5,816	$ 9,862	$ 2,855	$ 2,855	$ 4,335	
- Bank - Line of Credit													
- Bank - Long Term Debt													
- Other Equity													
Net Monthly Cash Flow	$ 2,855	$ 2,855	$ 2,855	$ 2,855	$ 2,855	$ 2,855	$ 2,855	$ 5,816	$ 9,862	$ 2,855	$ 2,855	$ 4,335	
Ending Monthly Cash	$66,759	$69,614	$72,469	$75,324	$78,179	$81,034	$83,889	$89,705	$99,567	$102,422	$105,277	$109,612	

Breakeven Analysis

	Month 1	Month 2	Month 3	Month 4	Month 5	Month 6	Month 7	Month 8	Month 9	Month 10	Month 11	Month 12	Yearly Average
Basic Breakeven (Cover basic fixed costs only)													
Monthly Units	3,089	3,089	3,089	3,089	3,089	3,089	3,089	3,017	2,841	3,089	3,089	3,051	3,052
Daily Units	129	129	129	129	129	129	129	126	118	129	129	127	127

Fixed Costs: Fixed Monthly Cost +10% Premium on Monthly Costs

	Month 1	Month 2	Month 3	Month 4	Month 5	Month 6	Month 7	Month 8	Month 9	Month 10	Month 11	Month 12	Yearly Average
With Loan & Interest Pmt.													
Monthly Units	3,880	3,880	3,880	3,880	3,880	3,880	3,880	3,790	3,569	3,880	3,880	3,832	3,834
Daily Units	162	162	162	162	162	162	162	158	149	162	162	160	160

Fixed Costs: Fixed Monthly Cost + Interest on Loan + Loan Principal + 10% Premium on Monthly Costs

	Month 1	Month 2	Month 3	Month 4	Month 5	Month 6	Month 7	Month 8	Month 9	Month 10	Month 11	Month 12	Yearly Average
With Dividend Payout													
Monthly Units	3,880	3,880	3,880	3,880	3,880	3,880	3,880	3,790	3,569	3,880	3,880	3,832	3,834
Daily Units	162	162	162	162	162	162	162	158	149	162	162	160	160

Fixed Costs: Fixed Monthly Cost + Interest on Loan + Loan Principal + 10% Premium on Monthly Costs + Monthly Dividend Payout

Mthly Dividend Payout

Present Value of $1

n	1%	2%	3%	4%	5%	6%	7%	8%	9%	10%
1	.990	.980	.971	.962	.952	.943	.935	.926	.917	.909
2	.980	.961	.943	.925	.907	.890	.873	.857	.842	.826
3	.971	.942	.915	.889	.864	.840	.816	.794	.772	.751
4	.961	.924	.888	.855	.823	.792	.763	.735	.708	.683
5	.951	.906	.863	.822	.784	.747	.713	.681	.650	.621
6	.942	.888	.837	.790	.746	.705	.666	.630	.596	.564
7	.933	.871	.813	.760	.711	.665	.623	.583	.547	.513
8	.923	.853	.789	.731	.677	.627	.582	.540	.502	.467
9	.914	.837	.766	.703	.645	.592	.544	.500	.460	.424
10	.905	.820	.744	.676	.614	.558	.508	.463	.422	.386
11	.896	.804	.722	.650	.585	.527	.475	.429	.388	.350
12	.887	.789	.701	.625	.557	.497	.444	.397	.356	.319
13	.879	.773	.681	.601	.530	.469	.415	.368	.326	.290
14	.870	.758	.661	.577	.505	.442	.388	.340	.299	.263
15	.861	.743	.642	.555	.481	.417	.362	.315	.275	.239
16	.853	.728	.623	.534	.458	.394	.339	.292	.252	.218
17	.844	.714	.605	.513	.436	.371	.317	.270	.231	.198
18	.836	.700	.587	.494	.416	.350	.296	.250	.212	.180
19	.828	.686	.570	.475	.396	.331	.277	.232	.194	.164
20	.820	.673	.554	.456	.377	.312	.258	.215	.178	.149
21	.811	.660	.538	.439	.359	.294	.242	.199	.164	.135
22	.803	.647	.522	.422	.342	.278	.226	.184	.150	.123
23	.795	.634	.507	.406	.326	.262	.211	.170	.138	.112
24	.788	.622	.492	.390	.310	.247	.197	.158	.126	.102
25	.780	.610	.478	.375	.295	.233	.184	.146	.116	.092
30	.742	.552	.412	.308	.231	.174	.131	.099	.075	.057
40	.672	.453	.307	.208	.142	.097	.067	.046	.032	.022
50	.608	.372	.228	.141	.087	.054	.034	.021	.013	.009

n	11%	12%	13%	14%	15%	16%	17%	18%	19%	20%
1	.901	.893	.885	.877	.870	.862	.855	.847	.840	.833
2	.812	.797	.783	.769	.756	.743	.731	.718	.706	.694
3	.731	.712	.693	.675	.658	.641	.624	.609	.593	.579
4	.659	.636	.613	.592	.572	.552	.534	.516	.499	.482
5	.593	.567	.543	.519	.497	.476	.456	.437	.419	.402
6	.535	.507	.480	.456	.432	.410	.390	.370	.352	.335
7	.482	.452	.425	.400	.376	.354	.333	.314	.296	.279
8	.434	.404	.376	.351	.327	.305	.285	.266	.249	.233
9	.391	.361	.333	.308	.284	.263	.243	.225	.209	.194
10	.352	.322	.295	.270	.247	.227	.208	.191	.176	.162
11	.317	.287	.261	.237	.215	.195	.178	.162	.148	.135
12	.286	.257	.231	.208	.187	.168	.152	.137	.124	.112
13	.258	.229	.204	.182	.163	.145	.130	.116	.104	.093
14	.232	.205	.181	.160	.141	.125	.111	.099	.088	.078
15	.209	.183	.160	.140	.123	.108	.095	.084	.074	.065
16	.188	.163	.141	.123	.107	.093	.081	.071	.062	.054
17	.170	.146	.125	.108	.093	.080	.069	.060	.052	.045
18	.153	.130	.111	.095	.081	.069	.059	.051	.044	.038
19	.138	.116	.098	.083	.070	.060	.051	.043	.037	.031
20	.124	.104	.087	.073	.061	.051	.043	.037	.031	.026
21	.112	.093	.077	.064	.053	.044	.037	.031	.026	.022
22	.101	.083	.068	.056	.046	.038	.032	.026	.022	.018
23	.091	.074	.060	.049	.040	.033	.027	.022	.018	.015
24	.082	.066	.053	.043	.035	.028	.023	.019	.015	.013
25	.074	.059	.047	.038	.030	.024	.020	.016	.013	.010
30	.044	.033	.026	.020	.015	.012	.009	.007	.005	.004
40	.015	.011	.008	.005	.004	.003	.002	.001	.001	.001
50	.005	.003	.002	.001	.001	.001	.000	.000	.000	.000

n	21%	22%	23%	24%	25%	26%	27%	28%	29%	30%
1	.826	.820	.813	.806	.800	.794	.787	.781	.775	.769
2	.683	.672	.661	.650	.640	.630	.620	.610	.601	.592
3	.564	.551	.537	.524	.512	.500.	.488	.477	.466	.455
4	.467	.451	.437	.423	.410	.397	.384	.373	.361	.350
5	.386	.370	.355	.341	.328	.315	.303	.291	.280	.269
6	.319	.303	.289	.275	.262	.250	.238	.227	.217	.207
7	.263	.249	.235	.222	.210	.198	.188	.178	.168	.159
8	.218	.204	.191	.179	.168	.157	.148	.139	.130	.123
9	.180	.167	.155	.144	.134	.125	.116	.108	.101	.094
10	.149	.137	.126	.116	.107	.099	.092	.085	.078	.073
11	.123	.112	.103	.094	.086	.079	.072	.066	.061	.056
12	.102	.092	.083	.076	.069	.062	.057	.052	.047	.043
13	.084	.075	.068	.061	.055	.050	.045	.040	.037	.033
14	.069	.062	.055	.049	.044	.039	.035	.032	.028	.025
15	.057	.051	.045	.040	.035	.031	.028	.025	.022	.020
16	.047	.042	.036	.032	.028	.025	.022	.019	.017	.015
17	.039	.034	.030	.026	.023	.020	.017	.015	.013	.012
18	.032	.028	.024	.021	.018	.016	.014	.012	.010	.009
19	.027	.023	.020	.017	.014	.012	.011	.009	.008	.007
20	.022	.019	.016	.014	.012	.010	.008	.007	.006	.005
21	.018	.015	.013	.011	.009	.008	.007	.006	.005	.004
22	.015	.013	.011	.009	.007	.006	.005	.004	.004	.003
23	.012	.010	.009	.007	.006	.005	.004	.003	.003	.002
24	.010	.008	.007	.006	.005	.004	.003	.003	.002	.002
25	.009	.007	.006	.005	.004	.003	.003	.002	.002	.001
30	.003	.003	.002	.002	.001	.001	.001	.001	.000	.000
40	.000	.000	.000	.000	.000	.000	.000	.000	.000	.000
50	.000	.000	.000	.000	.000	.000	.000	.000	.000	.000

n	31%	32%	33%	34%	35%	36%	37%	38%	39%	40%
1	.763	.758	.752	.746	.741	.735	.730	.725	.719	.714
2	.583	.574	.565	.557	.549	.541	.533	.525	.518	.510
3	.445	.435	.425	.416	.406	.398	.389	.381	.372	.364
4	.340	.329	.320	.310	.301	.292	.284	.276	.268	.260
5	.259	.250	.240	.231	.223	.215	.207	.200	.193	.186
6	.198	.189	.181	.173	.165	.158	.151	.145	.139	.133
7	.151	.143	.136	.129	.122	.116	.110	.105	.100	.095
8	.115	.108	.102	.096	.091	.085	.081	.076	.072	.068
9	.088	.082	.077	.072	.067	.063	.059	.055	.052	.048
10	.067	.062	.058	.054	.050	.046	.043	.040	.037	.035
11	.051	.047	.043	.040	.037	.034	.031	.029	.027	.025
12	.039	.036	.033	.030	.027	.025	.023	.021	.019	.018
13	.030	.027	.025	.022	.020	.018	.017	.015	.014	.013
14	.023	.021	.018	.017	.015	.014	.012	.011	.010	.009
15	.017	.016	.014	.012	.011	.010	.009	.008	.007	.006
16	.013	.012	.010	.009	.008	.007	.006	.006	.005	.005
17	.010	.009	.008	.007	.006	.005	.005	.004	.004	.003
18	.008	.007	.006	.005	.005	.004	.003	.003	.003	.002
19	.006	.005	.004	.004	.003	.003	.003	.002	.002	.002
20	.005	.004	.003	.003	.002	.002	.002	.002	.001	.001
21	.003	.003	.003	.002	.002	.002	.001	.001	.001	.001
22	.003	.002	.002	.002	.001	.001	.001	.001	.001	.001
23	.002	.002	.001	.001	.001	.001	.001	.001	.001	.000
24	.002	.001	.001	.001	.001	.001	.001	.000	.000	.000
25	.001	.001	.001	.001	.001	.000	.000	.000	.000	.000
30	.000	.000	.000	.000	.000	.000	.000	.000	.000	.000
40	.000	.000	.000	.000	.000	.000	.000	.000	.000	.000

Present Value of an Annuity of $1 for *n* Periods

Appendix C

n	1%	2%	3%	4%	5%	6%	7%	8%	9%	10%
1	.990	.980	.971	.962	.952	.943	.935	.926	.917	.909
2	1.970	1.942	1.913	1.886	1.859	1.833	1.808	1.783	1.759	1.736
3	2.941	2.884	2.829	2.775	2.723	2.673	2.624	2.577	2.531	2.487
4	3.902	3.808	3.717	3.630	3.546	3.465	3.387	3.312	3.240	3.170
5	4.853	4.713	4.580	4.452	4.329	4.212	4.100	3.993	3.890	3.791
6	5.795	5.601	5.417	5.242	5.076	4.917	4.767	4.623	4.486	4.355
7	6.728	6.472	6.230	6.002	5.786	5.582	5.389	5.206	5.033	4.868
8	7.652	7.326	7.020	6.733	6.463	6.210	5.971	5.747	5.535	5.335
9	8.566	8.162	7.786	7.435	7.108	6.802	6.515	6.247	5.995	5.759
10	9.471	8.983	8.530	8.111	7.722	7.360	7.024	6.710	6.418	6.145
11	10.368	9.787	9.253	8.760	8.306	7.887	7.499	7.139	6.805	6.495
12	11.255	10.575	9.954	9.385	8.863	8.384	7.943	7.536	7.161	6.814
13	12.134	11.348	10.635	9.986	9.394	8.853	8.358	7.904	7.487	7.103
14	13.004	12.106	11.296	10.563	9.899	9.295	8.746	8.244	7.786	7.367
15	13.865	12.849	11.938	11.118	10.380	9.712	9.108	8.560	8.061	7.606
16	14.718	13.578	12.561	11.652	10.838	10.106	9.447	8.851	8.313	7.824
17	15.562	14.292	13.166	12.166	11.274	10.477	9.763	9.122	8.544	8.022
18	16.398	14.992	13.754	12.659	11.690	10.828	10.059	9.372	8.756	8.201
19	17.226	15.679	14.324	13.134	12.085	11.158	10.336	9.604	8.950	8.365
20	18.046	16.352	14.878	13.590	12.462	11.470	10.594	9.818	9.129	8.514
21	18.857	17.011	15.415	14.029	12.821	11.764	10.836	10.017	9.292	8.649
22	19.661	17.658	15.937	14.451	13.163	12.042	11.061	10.201	9.442	8.772
23	20.456	18.292	16.444	14.857	13.489	12.303	11.272	10.371	9.580	8.883
24	21.244	18.914	16.936	15.247	13.799	12.550	11.469	10.529	9.707	8.985
25	22.023	19.524	17.413	15.622	14.094	12.783	11.654	10.675	9.823	9.077
30	25.808	22.397	19.601	17.292	15.373	13.765	12.409	11.258	10.274	9.427
40	32.835	27.356	23.115	19.793	17.159	15.046	13.332	11.925	10.757	9.779
50	39.197	31.424	25.730	21.482	18.256	15.762	13.801	12.234	10.962	9.915

n	11%	12%	13%	14%	15%	16%	17%	18%	19%	20%
1	.901	.893	.885	.877	.870	.862	.855	.847	.840	.833
2	1.713	1.690	1.668	1.647	1.626	1.605	1.585	1.566	1.547	1.528
3	2.444	2.402	2.361	2.322	2.283	2.246	2.210	2.174	2.140	2.106
4	3.102	3.037	2.974	2.914	2.855	2.798	2.743	2.690	2.639	2.589
5	3.696	3.605	3.517	3.433	3.352	3.274	3.199	3.127	3.058	2.991
6	4.231	4.111	3.998	3.889	3.784	3.685	3.589	3.498	3.410	3.326
7	4.712	4.564	4.423	4.288	4.160	4.039	3.922	3.812	3.706	3.605
8	5.146	4.968	4.799	4.639	4.487	4.344	4.207	4.078	3.954	3.837
9	5.537	5.328	5.132	4.946	4.772	4.607	4.451	4.303	4.163	4.031
10	5.889	5.650	5.426	5.216	5.019	4.833	4.659	4.494	4.339	4.192
11	6.207	5.938	5.687	5.453	5.234	5.029	4.836	4.656	4.487	4.327
12	6.492	6.194	5.918	5.660	5.421	5.197	4.988	4.793	4.611	4.439
13	6.750	6.424	6.122	5.842	5.583	5.342	5.118	4.910	4.715	4.533
14	6.982	6.628	6.303	6.002	5.724	5.468	5.229	5.008	4.802	4.611
15	7.191	6.811	6.462	6.142	5.847	5.575	5.324	5.092	4.876	4.675
16	7.379	6.974	6.604	6.265	5.954	5.669	5.405	5.162	4.938	4.730
17	7.549	7.120	6.729	6.373	6.047	5.749	5.475	5.222	4.990	4.775
18	7.702	7.250	6.840	6.467	6.128	5.818	5.534	5.273	5.033	4.812
19	7.839	7.366	6.938	6.550	6.198	5.877	5.585	5.316	5.070	4.843
20	7.963	7.469	7.025	6.623	6.259	5.929	5.628	5.353	5.101	4.870
21	8.075	7.562	7.102	6.687	6.312	5.973	5.665	5.384	5.127	4.891
22	8.176	7.645	7.170	6.743	6.359	6.011	5.696	5.410	5.149	4.909
23	8.266	7.718	7.230	6.792	6.399	6.044	5.723	5.432	5.167	4.925
24	8.348	7.784	7.283	6.835	6.434	6.073	5.747	5.451	5.182	4.937
25	8.442	7.843	7.330	6.873	6.464	6.097	5.766	5.467	5.195	4.948
30	8.694	8.055	7.496	7.003	6.566	6.177	5.829	5.517	5.235	4.979
40	8.951	8.244	7.634	7.105	6.642	6.233	5.871	5.548	5.258	4.997
50	9.042	8.305	7.675	7.133	6.661	6.246	5.880	5.554	5.262	4.999

n	21%	22%	23%	24%	25%	26%	27%	28%	29%	30%
1	.826	.820	.813	.806	.800	.794	.787	.781	.775	.769
2	1.509	1.492	1.474	1.457	1.440	1.424	1.407	1.392	1.376	1.361
3	2.074	2.042	2.011	1.981	1.952	1.923	1.896	1.868	1.842	1.816
4	2.540	2.494	2.448	2.404	2.362	2.320	2.280	2.241	2.203	2.166
5	2.926	2.864	2.803	2.745	2.689	2.635	2.583	2.532	2.483	2.436
6	3.245	3.167	3.092	3.020	2.951	2.885	2.821	2.759	2.700	2.643
7	3.508	3.416	3.327	3.242	3.161	3.083	3.009	2.937	2.868	2.802
8	3.726	3.619	3.518	3.421	3.329	3.241	3.156	3.076	2.999	2.925
9	3.905	3.786	3.673	3.566	3.463	3.366	3.273	3.184	3.100	3.019
10	4.054	3.923	3.799	3.682	3.570	3.465	3.364	3.269	3.178	3.092
11	4.177	4.035	3.902	3.776	3.656	3.544	3.437	3.335	3.239	3.147
12	4.278	4.127	3.985	3.851	3.725	3.606	3.493	3.387	3.286	3.190
13	4.362	4.203	4.053	3.912	3.780	3.656	3.538	3.427	3.322	3.223
14	4.432	4.265	4.108	4.962	3.824	3.695	3.573	3.459	3.351	3.249
15	4.489	4.315	4.153	4.001	3.859	3.726	3.601	3.483	3.373	3.268
16	4.536	4.357	4.189	4.033	3.887	3.751	3.623	3.503	3.390	3.283
17	4.576	4.391	4.219	4.059	3.910	3.771	3.640	3.518	3.403	3.295
18	4.608	4.419	4.243	4.080	3.928	3.786	3.654	3.529	3.413	3.304
19	4.635	4.442	4.263	4.097	3.942	3.799	3.664	3.539	3.421	3.311
20	4.657	4.460	4.279	4.110	3.954	3.808	3.673	3.546	3.427	3.316
21	4.675	4.476	4.292	4.121	3.963	3.816	3.679	3.551	3.432	3.320
22	4.690	4.488	4.302	4.130	3.970	3.822	3.684	3.556	3.436	3.323
23	4.703	4.499	4.311	4.137	3.976	3.827	3.689	3.559	3.438	3.325
24	4.713	4.507	4.318	4.143	3.981	3.831	3.692	3.562	3.441	3.327
25	4.721	4.514	4.323	4.147	3.985	3.834	3.694	3.564	3.442	3.329
30	4.746	4.534	4.339	4.160	3.995	3.842	3.701	3.569	3.447	3.332
40	4.760	4.544	4.347	4.166	3.999	3.846	3.703	3.571	3.448	3.333
50	4.762	4.545	4.348	4.167	4.000	3.846	3.704	3.571	3.448	3.333

n	31%	32%	33%	34%	35%	36%	37%	38%	39%	40%
1	.763	.758	.752	.746	.741	.735	.730	.725	.719	.714
2	1.346	1.331	1.317	1.303	1.289	1.276	1.263	1.250	1.237	1.224
3	1.791	1.766	1.742	1.719	1.696	1.673	1.652	1.630	1.609	1.589
4	2.130	2.096	2.062	2.029	1.997	1.966	1.935	1.906	1.877	1.849
5	2.390	2.345	2.302	2.260	2.220	2.181	2.143	2.106	2.070	2.035
6	2.588	2.534	2.483	2.433	2.385	2.339	2.294	2.251	2.209	2.168
7	2.739	2.677	2.619	2.562	2.508	2.455	2.404	2.355	2.308	2.263
8	2.854	2.786	2.721	2.658	2.598	2.540	2.485	2.432	2.380	2.331
9	2.942	2.868	2.798	2.730	2.665	2.603	2.544	2.487	2.432	2.379
10	3.009	2.930	2.855	2.784	2.715	2.649	2.587	2.527	2.469	2.414
11	3.060	2.978	2.899	2.824	2.752	2.683	2.618	2.555	2.496	2.438
12	3.100	3.013	2.931	2.853	2.779	2.708	2.641	2.576	2.515	2.456
13	3.129	3.040	2.956	2.876	2.799	2.727	2.658	2.592	2.529	2.469
14	3.152	3.061	2.974	2.892	2.814	2.740	2.670	2.603	2.539	2.477
15	3.170	3.076	2.988	2.905	2.825	2.750	2.679	2.611	2.546	2.484
16	3.183	3.088	2.999	2.914	2.834	2.757	2.685	2.616	2.551	2.489
17	3.193	3.097	3.007	2.921	2.840	2.763	2.690	2.621	2.555	2.492
18	3.201	3.104	3.012	2.926	2.844	2.767	2.693	2.624	2.557	2.494
19	3.207	3.109	3.017	2.930	2.848	2.770	2.696	2.626	2.559	2.496
20	3.211	3.113	3.020	2.933	2.850	2.772	2.698	2.627	2.561	2.497
21	3.215	3.116	3.023	2.935	2.852	2.773	2.699	2.629	2.562	2.498
22	3.217	3.118	3.025	2.936	2.853	2.775	2.700	2.629	2.562	2.498
23	3.219	3.120	3.026	2.938	2.854	2.775	2.701	2.630	2.563	2.499
24	3.221	3.121	3.027	2.939	2.855	2.776	2.701	2.630	2.563	2.499
25	3.222	3.122	3.028	2.939	2.856	2.776	2.702	2.631	2.563	2.499
30	3.225	3.124	3.030	2.941	2.857	2.777	2.702	2.631	2.564	2.500
40	3.226	3.125	3.030	2.941	2.857	2.778	2.703	2.632	2.564	2.500
50	3.226	3.125	3.030	2.941	2.857	2.778	2.703	2.632	2.564	2.500

Endnotes

Chapter 1

1. David Berman "Mission: Excellence," *Canadian Business*, Vol. 69, No. 15 (December, 1996), pp. 71–112.

2. Ibid., p. 104.

3. Tamsen Tillson, "Money Talks," *Canadian Business*, Vol. 69, No. 8 (September 1996), p. 90.

4. David Berman "Engineered for Success," *Canadian Business*, Vol. 69, No. 15 (December 1996), p. 112.

5. Edward O. Wells, "What CEO$ Make," *Inc.,* Vol. 17, No. 12 (September 1995), p. 46.

6. "Poll: Most Like Being Own Boss," *USA Today,* May 6, 1991. For a scholarly study confirming the importance of a quest for independence as a motivational factor, see Marco Virarelli, "The Birth of New Enterprises," *Small Business Economics,* Vol. 3, No. 3 (September 1991), pp. 215–223.

7. Dorothy J. Gaiter, "You'll Have to Leave. I'm Cold," *The Wall Street Journal,* November 22, 1991, p. R4.

8. Larry Mahar, "A Second Career for the Fun of It," *Nation's Business,* Vol. 79, No. 1 (January 1991), p. 10. Reprinted by permission, *Nation's Business,* January 1991. Copyright 1991, U.S. Chamber of Commerce.

9. Personal interview by the author.

10. Frances Huffman, "Burnout Blues," *Entrepreneur,* Vol. 18, No. 2 (February 1990), p. 78.

11. For a review of this topic, see Arnold C. Cooper and F. Javier Gimeno Gascon, "Entrepreneurs, Processes of Founding, and New-Firm Performance," in Donald L. Sexton and John D. Kasarda (eds.), *The State of Entrepreneurship* (Boston: PWS-Kent, 1992), pp. 308–9.

12. David C. McClelland, *The Achieving Society* (New York: Free Press, 1961). Also see David C. McClelland and David G. Winter, *Motivating Economic Achievement* (New York: Free Press, 1969); and Bradley R. Johnson, "Toward a Multidimensional Model of Entrepreneurship: The Case of Achievement Motivation and the Entrepreneur," *Entrepreneurship Theory and Practice,* Vol. 14, No. 3 (Spring 1990), pp. 39–54.

13. Robert H. Brockhaus, Sr., and Pamela S. Horwitz, "The Psychology of the Entrepreneur," in Donald L. Sexton and Raymond W. Smilor (eds.), *The Art and Science of Entrepreneurship* (Cambridge: Ballinger, 1986), p. 27.

14. McClelland, *The Achieving Society,* Chapter 6.

15. See Brockhaus and Horwitz, ""The Psychology of the Entrepreneur," p. 27; and Rita Gunther McGrath, Ian C. MacMillan, and Sari Scheinberg, "Elitists, Risk-Takers, and Rugged Individualists? An Exploratory Analysis of Cultural Differences between Entrepreneurs and Non-Entrepreneurs," *Journal of Business Venturing,* Vol. 7, No. 2 (March 1992), pp. 115–35.

16. J.B. Rotter, "Generalized Expectancies for Internal Versus External Control of Reinforcement," *Psychological Monographs,* 1966a. A more recent review is given in Brockhaus and Horwitz, "The Psychology of the Entrepreneur," pp. 25–48.

17. Russell M. Knight, "Entrepreneurship in Canada." Paper presented at the annual conference of the International Council for Small Business, Asilomar, California, June 22–25, 1980.

18. Bruce G. Posner, "The Education of a Big-Company Man," *Inc.,* Vol. 16, No. 7 (July 1994), pp. 64–69.

19. Suzanne Oliver, "The Shiksa Chef," *Forbes,* Vol. 151, No. 11 (May 24, 1993), pp. 66–68.

20. "Your Toes Know," *In Business,* Vol. 10, No. 3 (May–June 1988), p. 6.

21. Michele Fraser, "Myth & Realities: The Economic Power of Women-Led Firms in Canada," (Scarborough, Ont.: Bank of Montreal's Institute for Small Business, 1995), p. 5.

22. Tamsen Tillson, "That's Ms. Geek to You," *Canadian Business,* Vol. 69, No. 8 (September 1996), p. 64.

23. Ibid.

24. Norman R. Smith, *The Entrepreneur and His Firm: The Relationship Between Type of Man and Type of Company* (East Lansing: Bureau of Business and Economic Research, Michigan State University, 1967). Also see Norman R. Smith and John B. Miner, "Type of Entrepreneur, Type of Firm, and Managerial Motivation: Implications for Organizational Life Cycle Theory," *Strategic Management Journal,* Vol. 4, No. 4 (October–December 1983), pp. 325–40; and Carolyn Y. Woo, Arnold C. Cooper, and William C. Dunkelberg, "The Development and Interpretation of Entrepreneurial Typologies," *Journal of Business Venturing,* Vol. 6, No. 2 (March 1991), pp. 93–114.

25. Martha E. Mangelsdorf, "Behind the Scenes," *Inc.,* Vol. 14, No. 10 (October 1992), p. 72.

Chapter 2

1. Taken from Industry Canada's *Strategis* database (http://strategis.ic.gc.ca/cgi-bin/dec...)

2. Ibid.

3. Personal interview with the president of Rayton Packaging.

4. "The Rise and Rise of America's Small Firms," *The Economist* (January 21, 1989), p. 67.

5. Bennett Harrison, *Lean and Mean: The Changing Landscape of Corporate Power in the Age of Flexibility* (New York: Basic Books, 1994), p. 13.

6. The first four factors noted here are included in Zoltan J. Acs and David B. Audretsch, *Innovation and Small Firms* (Cambridge, MA: MIT Press, 1990), pp. 3–5.

7. Industry Canada, Entrepreneurship and Small Business Office, "Small Business in Canada: A Strategic Overview" (Ottawa: December 1995), p. 9.

8. Ibid., p. 1.

9. Garnett Picot and Richard Dupuy, "Job Creation by Company Size Class," *Research Paper No. 93,* (Ottawa: Statistics Canada, 1994), pp. 8-32.

10. "The 'Job Generation Process' Revisited: An Interview with Author David L. Birch," *ICSB Bulletin,* Vol. 25, No. 4 (February 1993), p. 6.

11. Jeffrey A. Timmons, *New Venture Creation,* 4th ed. (Burr Ridge, IL: Irwin, 1994), p. 5.

12. Zoltan J. Acs, "Where New Things Come From," *Inc.,* Vol. 16, No. 5 (May 1994), p. 29. Also see a National Science Foundation study in U.S. Congress, Joint Hearings before the Select Committee on Small Business and other committees, *Small Business and Innovation,* August 9–10, 1978, p. 7. For a more recent analysis, see John A. Hansen, "Innovation, Firm Size, and Firm Age," *Small Business Economics,* Vol. 4, No. 1 (March 1992), pp. 37–44. Also, see Harrison, *Lean and Mean,* Chapter 3, questioning the innovative superiority of small firms.

13. "Sorrell Ridge Makes Smucker Pucker," *Forbes,* Vol. 143, No. 12 (June 12, 1989), pp. 166–168.

14. *The State of Small Business: A Report of the President 1987* (Washington, DC: U.S. Government Printing Office, 1987), p. 105.

15. Industry Canada, "Small Business in Canada." p. 9.

16. Bruce A. Kirchoff, *Entrepreneurship and Dynamic Capitalism: The Economics of Business Firm Formation and Growth* (Westport, CT: Praeger Publishers, 1994), pp. 167–168.

17. Albert Shapero, "Numbers That Lie," *Inc.,* Vol. 3, No. 5 (May 1981), p. 16.

18. Brahm Rosen, "It's Not Just the Economy," *CA Magazine,* (August 1995), pp. 47-48.

19. Graham Hall, "Reasons for Insolvency amongst Small Firms—A Review and Fresh Evidence," *Small Business Economics,* Vol. 4, No. 3 (September 1992), pp. 237–49.

Chapter 3

1. "Starbucks Roasts the Competition," *Journal of Business Strategy,* (November/December 1995), p. 56.

2. Christopher Caggiano, "Brand New," *Inc.,* Vol. 19, No. 5 (April 1997), pp. 48-53.

3. Vida Jurisic, "Potato Payback," *Profit: The Magazine for Canadian Entrepreneurs,* Vol. 11, No. 1 (March 1992), pp. 28–29.

4. "Davy Jones' Gardener," *Canadian Business,* Vol. 69, No. 15 (December 1996), p. 98.

5. Leslie Brokaw, "How to Start an *Inc. 500* Company," *Inc. 500* (Special Issue) 1994, p. 52.

6. Vida Jurisic, "Potato Payback," pp. 28–29.

7. Jamie Kastner, "Hobby Turns into a Business," *The Toronto Star,* July 26, 1996, p. E2.

8. Amar Bhide, "Bootstrap Finance: The Art of Start-ups," *Harvard Business Review,* November–December 1992, pp. 109–17.

9. Brent Bowers, "Well, It Sounded Like a Great Idea," *The Wall Street Journal,* October 16, 1992, p. R4.

10. Stanford L. Jacobs, "Asian Immigrants Build Fortune in U.S. by Buying Cash Firms," *The Wall Street Journal,* October 1, 1984, p. 29.

11. If you are not familiar with the concept and process of discounting cash flows to their present value, read Appendix 23B.

12. Ian Portsmouth and Rick Spence, "Lessons from Canada's Fastest-Growing Companies," *Profit: The Magazine for Canadian Entrepreneurs*, Vol. 16, No. 3 (June 1997), pp. 17–24.

13. The ideas presented in this section are taken from Leslie Brokaw, "The Truth about Start-ups," *Inc.*, Vol. 15, No. 3 (March 1993), pp. 56–64.

14. John Forzani, from a presentation to a meeting attended by the author, March 1996.

Chapter 4

1. International Franchise Association, *Franchise Fact Sheet,* July 25, 1994, p. 4.

2. Ibid.

3. Personal interview with Jeff Goguen.

4. John Lorinc, *Opportunity Knocks: The Truth about Canada's Franchise Industry* (Scarborough, ON: Prentice-Hall, 1995), pp. 105-106.

5. For an empirical study of franchising advantages, see Alden Peterson and Rajiv P. Dant, "Perceived Advantages of the Franchise Option from the Franchisee Perspective: Empirical Insights from a Service Franchise," *Journal of Small Business Management,* Vol. 28, No. 3 (July 1990), pp. 46–61.

6. Sheldon Gordon, "McLending," *Canadian Banker,* (January/February 1996), p. 17.

7. As reported in Jeffrey A. Tannenbaum, "Chain Reactions," *The Wall Street Journal,* October 15, 1993, p. R6.

8. Erika Kotite, "Is Franchising for You?" *Franchise & Business Opportunities 1995, Entrepreneur* (Special Issue), p. 17.

9. John Lorinc, *Opportunity Knocks,* p. 73.

10. Scott Feschuk, "Phi Beta Cuppa," *The Globe and Mail,* March 6, 1993, p. B1.

11. Michael G. Crawford, "Covering the Bases," *Profit: The Magazine for Canadian Entrepreneurs,* Vol. 16, No. 3 (June 1997), pp. 66-68.

12. Cynthia E. Griffen, "Global Warning," *Entrepreneur,* Vol. 23, No. 1 (January 1995), p. 118.

13. James H. Amos, Jr., "Trends and Developments in International Franchising," *The Franchising Handbook* (American Management Association, 1993), p. 463.

14. See Jeffrey A. Tannenbaum, "More Franchisers Include Profit Claims in Pitches," *The Wall Street Journal,* August 20, 1991, p. B1.

15. Barry Nelson, "Secret to Hooking a Big Catch is Fishing with Small," *Calgary Herald,* January 28, 1996, p. F1.

16. "Warning Signs," *Franchise & Business Opportunities 1995, Entrepreneur* (Special Issue), pp. 24–25.

17. John Lorinc, *Opportunity Knocks,* pp. 169-199.

Chapter 5

1. Peter Davis, "Realizing the Potential of the Family Business," *Organizational Dynamics,* Vol. 12 (Summer 1983), pp. 53–54.

2. Phyllis Cowan, "Halifax Seed Is Canada's Oldest Continuously Operating Seed Company," *CAFEpresse,* Summer 1997, p. 11.

3. W. Gibb Dyer, Jr., *Cultural Change in Family Firms* (San Francisco: Jossey-Bass, 1986), Chapter 2.

4. *Royal Bank Business Report* (Spring 1997), p. 7.

5. Merle MacIsaac, "Picking Up the Pieces," *Canadian Business,* Vol. 68, No. 4 (March 1995), pp. 29–44.

6. Katy Danco, *From the Other Side of the Bed: A Woman Looks at Life in the Family Business* (Cleveland, OH: Center for Family Business, 1981), p. 21.

7. Nancy Upton, *Transferring Management in a Family-Owned Business* (Washington, DC: U.S. Small Business Administration, 1991), p. 6.

8. For an earlier extended treatment of this topic, see Justin G. Longenecker and John E. Schoen, "Management Succession in the Family Business," *Journal of Small Business Management,* Vol. 16 (July 1978), pp. 1–6.

9. Colette Dumas, "Integrating the Daughter into Family Business Management," *Entrepreneurship Theory and Practice,* Vol. 16, No. 4 (Summer 1992), p. 47.

10. Leon A. Danco, *Inside the Family Business* (Cleveland, OH: Center for Family Business, 1980), pp. 198–199.

Chapter 6

1. Mark Stevens, "Seven Steps to a Well-Prepared Business Plan," *Executive Female,* Vol. 18, No . 2 (March 1995), p. 30.

2. Kenneth Blanchard and Spencer Johnson, *The One-Minute Manager* (New York: William Morrow, 1982).

3. Stanley R. Rich and David Gumpert, *Business Plans That Win $$$: Lessons from the MIT Forums* (New York: Harper & Row, 1985), p. 22.

4. Ibid., p. 23.

5. Adapted from Phillip Thurston, "Should Smaller Companies Make Formal Plans?" *Harvard Business Review* (September–October 1983), p. 163.

6. *An Entrepreneur's Guide to Developing a Business Plan* (Chicago: Arthur Andersen and Company, 1990).

Chapter 7

1. Karl H. Vesper, *New Venture Strategies,* rev. ed. (Englewood Cliffs, NJ: Prentice-Hall, 1990), p. 192.

2. "IB Owners," *Independent Business* (July–August 1994), p. 19.

3. Ibid., p. 18.

4. Allen Conway, Sr., "When the Customer Needs It Yesterday," *Nation's Business,* Vol. 82, No. 4 (April 1994), p. 6.

5. Michael E. Porter, *Competitive Advantage* (New York: Free Press, 1985), p. 5.

6. Michael E. Porter, "Know Your Place," *Inc.,* Vol. 13, No. 9 (September 1992), pp. 90–93.

7. Peter Verburg, "The Little Airline That Could," *Canadian Business,* Vol. 70, No. 5 (April 1997), pp. 34–40.

8. John Pierson, "There's Mulch Ado about Composting in the Round," *The Wall Street Journal,* December 2, 1992, p. B1.

9. Marlene Cartash, "Waking Up the Neighbours" *Profit: The Magazine for Canadian Entrepreneurs* Vol. 12, No. 4 (September 1993), p. 28.

10. Michael Barrier, "A Global Reach for Small Firms," *Nation's Business,* Vol. 82, No. 4 (April 1994), p. 66.

11. William Freedman, "Canada's Quiet Polymer Player," *Chemical Week,* Vol. 158, No. 23 (June 12, 1996), p. 30.

12. Marlene Cartash, "Waking Up the Neighbours," p. 26.

13. Mairi MacLean, "Riding the Rails," *The Edmonton Journal,* December 18, 1996, p. F2.

14. Amar Bhide, "How Entrepreneurs Craft Strategies That Work," *Harvard Business Review,* Vol. 72, No. 2 (March-April 1994), p. 154.

15. Porter, *Competitive Advantage,* p. 5.

16. Michael McCullough, "Just Add Hype," *Canadian Business,* Vol. 69, No. 8 (December 1996), pp. 130-137.

17. Gayle Sato Stodder, "Sole Survivor," *Entrepreneur,* Vol. 22, No. 10 (October 1994), pp. 112–117.

18. "(Can't Get No) Satisfaction," *Entrepreneur,* Vol. 21, No. 11 (November 1993), p. 12.

19. Jody Ness, "Getting Sale Only the Beginning," *The Toronto Star,* September 14, 1997, p. L13.

20. Gloria Taylor, "Reaching New Heights in Customer Service," *Winnipeg Free Press,* November 10, 1994, advertising feature.

21. Geoffrey Rowan, "Growing Pains," *The Globe and Mail,* December 13, 1994, p. B24.

22. For an overview of the principles of TQM, see Richard J. Schonberger, "Is Strategy Strategic? Impact of Total Quality Management on Strategy," *Academy of Management Executive,* Vol. 6, No. 3 (August 1992), pp. 80–87.

23. Leanne McGeachy and Dennis Radage, "ISO 9000 Creates Structure," *Manufacturing Systems* (April 1996), pp. 72–76.

24. Joan Koob Cannre, with Donald Caplin, *Keeping Customers for Life* (New York: AMACOM, 1991), p. 237.

Chapter 8

1. For an excellent article describing the role of marketing in entrepreneurship, see Gerald E. Hills and Raymond W. LaForge, "Research at the Marketing Interface to Advance Entrepreneurship Theory," *Entrepreneurship Theory and Practice,* Vol. 16, No. 3 (Spring 1992), pp. 33–59.

2. For more discussion of this point, see Oren Harari, "The Myths of Market Research," *Small Business Reports,* Vol. 19, No. 7 (July 1994), pp. 48–52.

3. "Marketing Research and the Small Business," *Small Business Success,* Vol. III, 1990, p. 38. Reprinted with permission from *Small Business Success,* published by Pacific Bell Directory in partnership with the U.S. Small Business Administration.

4. William Bak, "Read All about It," *Entrepreneur,* Vol. 22, No. 1 (January 1994), pp. 50–53.

5. Daniel Stoffman, "Michael Bregman," *Canadian Business,* Vol. 61, No. 8, (August 1988), pp. 52–53.

6. Gayle Sato Strodder, "Right Off Target," *Entrepreneur,* Vol. 22, No. 10 (October 1994), p. 56.

7. Fleming Meeks, "And Then the Designer Left," *Forbes,* Vol. 150, No. 13 (December 7, 1992), pp. 162–64.

8. William Bak, "Hot Spots," *Entrepreneur,* Vol. 21, No. 6 (June 1993), pp. 56–57.

9. "1996 Directory of Software for Marketing and Marketing Research," *Marketing News,* Vol. 30, No. 8 (April 8, 1996), 16.

10. Justin Smallbridge, "Think Global, Act Loco," *Canadian Business,* Vol. 69, No. 7 (June 1996), pp. 43–56.

Chapter 9

1. Michael Barrier, "Creator of Habits," *Nation's Business,* Vol. 81, No. 11 (November 1993), p. 64.

2. Industry Canada, *Small Business in Canada: A Statistical Overview* (Ottawa: December 1995).

3. "The *Inc.* FaxPoll: Are Partners Bad for Business?" *Inc.,* Vol. 14, No. 2 (February 1992), p. 24.

4. Joshua Hyatt, "Reconcilable Differences," *Inc.,* Vol. 13, No. 4, p. 87. Reprinted with permission, *Inc.* magazine (April 1991). Copyright 1991 by Goldhirsh Group, Inc., 38 Commercial Wharf, Boston, MA 02110.

5. Gardner W. Heidrick, "Selecting Outside Directors," *Family Business Review,* Vol. 1, No. 3 (Fall 1988), p. 271. Copyright 1988 by Jossey-Bass Inc., Publishers.

6. Harold W. Fox, "Growing Concerns: Quasi-Boards—Useful Small Business Confidants," *Harvard Business Review,* Vol. 60, No. 1 (January–February 1982), p. 164.

7. Fred A. Tillman, "Commentary on Legal Liability: Organizing the Advisory Council," *Family Business Review,* Vol. 1, No. 3 (Fall 1988), pp. 287–88.

Chapter 10

1. Nick Lees, "Canmore: The Coal Town That Caught Fire," *The Edmonton Journal*, March 25, 1995, p. D1.

2. Henry Aubin, "Study Shows How Badly Montreal is Slipping Behind Canadian Rivals," *The Gazette (Montreal)*, November 19, 1996, p. B2.

3. Kara Kuryllowicz, "Champions of Growth,"*Profit: The Magazine for Canadian Entrepreneurs,* Vol. 16, No. 3 (June 1997), p. 64.

4. David Hatter, "Mint Condition," *Profit: The Magazine for Canadian Entrepreneurs*, Vol. 13, No. 4 (June 1994), pp. 31–32.

5. Rob McKenzie, "Vive la différence," Canadian Business, Vol. 69, No. 15 (December 1996), pp. 44–48.

6. Roberta Maynard, "Branching Out," *Nation's Business*, Vol. 82, No. 11 (November 1994), p. 53.

7. 1993 survey results by Market Facts of Canada Ltd., reported in "Canadians Working at Home," *Canadian Manager,* (Fall 1994), p. 18.

8. Barbara Marsh, "The Way It Works," *The Wall Street Journal*, October 14, 1994, p. R8.

9. Barbara Brabec, "Home Office Hints," *Independent Business*, Vol. 5, No. 3 (May–June 1994), p. 70.

10. Darlene Polachic, "Flax Is a Bread Winner," *Profit: The Magazine for Canadian Entrepreneurs*, Vol. 14, No. 2 (March 1995), p. 15.

11. Gail A. Smith, "When Not to Work Out of the Home," *Nation's Business,* Vol. 82, No. 7 (July 1994), p. 10.

12. Janean Huber, "Combat Zone," *Entrepreneur,* Vol. 22, No. 9 (September 1994), p. 100.

13. A discussion of these two layout patterns can be found in J. Barry Mason, Morris L. Mayer, and J.B. Wilkinson, *Modern Retail Theory and Practice*, 6th ed. (Homewood, IL: Richard D. Irwin, 1993), Chapter 16.

14. Roberta Maynard, "Could Your Shop Use a Face-Lift?" *Nation's Business,* Vol. 82, No. 8 (August 1994), p. 47.

Chapter 11

1. The cash-flow statement is important for a firm of any size, small or large. But for many small firms, a monthly cash budget may be of even greater importance. The preparation of a cash budget is explained in Chapter 23 and should be used in conjunction with a cash-flow statement.

2. As part of the financial projections, investors want to know the sales level required for a firm to break even in terms of profits. Measuring a firm's break-even point, while important from a financial perspective, is also needed in pricing its product or services. The pricing issue is addressed in Chapter 14. We will defer our discussion about break-even analysis until that time.

3. There is no economic rationale for 10,000 shares; it could just as easily have been 20,000 shares. In either case, the total value of the equity ownership would be the same; only the value per share would be different.

Chapter 12

1. Udayan Gupta, "Beyond the Banks," *The Wall Street Journal,* October 15, 1993, p. R7.

2. Catherine Mulroney, "Report on Venture Capital," *The Globe and Mail*, April 23, 1996, p. B29.

3. John Freear, Jeff A. Sohl, and William E. Wetzel, "Raising Venture Capital: An Entrepreneur's View of the Process." Paper presented at the Babson College Entrepreneurship Research Conference, 1993.

4. The information in this section regarding leasing comes from Janet L. Willen, "Should You Lease Office Equipment?" *Nation's Business*, Vol. 83, No. 5 (May 1995), p. 59.

5. Bruce G. Posner, "How to Pick a Factor," *Inc.*, Vol. 6, No. 2 (February 1992), p. 89.

6. "Bankers Adapt to New Role," *Province* (Vancouver), April 21, 1996, p. M2.

7. J. Tol Broome, Jr., "A Loan at Last?" *Nation's Business*, Vol. 82, No. 8 (August, 1994), p. 42.

8. Computing the annual payment of $52,759 requires using the present value function of a financial calculator or referring to Appendix C at the end of this book. To use the appendix, look up the interest factor for an interest rate of 10 percent for 5 years, which is 3.791. Then solve for payment by using the following equation:

$$\text{Amount of loan} = (\text{Payment})\,(\text{Interest factor})$$
$$\$200,000 = (\text{Payment})\,(3.791)$$
$$\text{Payment} = \$52,757$$

The $2 difference from the amount shown in the example ($52,759 versus $52,757) is due to rounding differences between using a financial calculator and using the table values. The calculator answer is more accurate.

9. Randy Boswell, "Bankrupt: Down but Not Out," *The Ottawa Citizen*, April 4, 1995, p. C1.

10. Broome, "A Loan at Last?" p. 43.

11. Gupta, "Beyond the Banks," p. R7.

12. Nattalia Lea, "Study of a Spinoff," *The Globe and Mail,* April 3, 1995, p. B6.

13. Catherine Mulroney, "Report on Venture Capital," *The Globe and Mail*, April 23, 1996, p. B29.

14. Amar Bhide, "Bootstrap Finance: The Art of Startups," *Harvard Business Review*, Vol. 70, No. 6 (November–December 1992), pp. 117–18.

Chapter 13

1. James S. Hirsch, "Bron-Shoe Tries to Polish Image of an Old-Line Business," *The Wall Street Journal*, May 9, 1991, p. B2.

2. David J. Jefferson, "Manual-Ledger Maker's Strategy: Sell to the Small," *The Wall Street Journal,* September 26, 1991, p. B2.

3. Karen Blumenthal, "How Barney the Dinosaur Beat Extinction, Is Now Rich," *The Wall Street Journal,* February 28, 1992, p. B2; and Mimi Swartz, "Invasion of the Giant Purple Dinosaur," *Texas Monthly* (April 1993), p. 176.

4. Mike Beamish, "The Orca Way," Vancouver *Sun,* March 28, 1996, p. E1.

5. Roger Calontanc, Michael Morris, and Johar Jotindar "A Cross-Cultural Benefit Segment Analysis to Evaluate the Traditional Assimilation Model," *International Journal of Research in Marketing,* Vol. 1, No. 2, (1985), pp. 207–17.

6. Michel Laroche, Chung Koo Kim, and Madaleine Clarke (1997), "The Effects of Ethnicity Factors on Consumer Deal Interests. An Empirical Study of French- and English Canadians," *Journal of Marketing Theory and Practice,* Vol. 5, No. 1 (Winter 1997), pp. 100–12.

7. Timothy L. O'Brien, "BertSherm Aims Its Deodorant at Pre-Adolescent Set," *The Wall Street Journal,* July 16, 1992, p. B2.

8. See Charles W. Lamb, Joseph F. Hair, Jr., and Carl McDaniel, *Principles of Marketing* (Cincinnati, OH: South-Western, 1994). An excellent discussion of the uniqueness of services is provided in Chapter 11.

9. Lamb, Hair, and McDaniel, *Principles of Marketing.* A detailed presentation of these policies can be found in Chapter 9.

10. Martha E. Mangelsdorf, "Growing with the Flow," *Inc. 500* (Special Issue), 1994, p. 90.

11. Martin Cash, "Gaping Market Chasm Prompts Software Foray," *Winnipeg Free Press,* August 16, 1996, p. B4.

12. Linda A. Fox, "Carried Away with Success," *The Toronto Sun,* June 10, 1996, p. 28.

13. John R. Wilkie, "In Niches, Necessity Can Be the Mother of Reinvention," *The Wall Street Journal,* April 30, 1991, p. B2.

14. *Royal Bank Business Report,* (Spring 1997), p. 3.

15. Based on CIPO publications.

16. Anon., "Finding Your Niche in the Marketplace," *The Guardian,* (Charlottetown, PEI), October 19, 1996, p. B8.

Chapter 14

1. Bob Weinstein, "Price Pointers," *Entrepreneur,* Vol. 23, No. 2 (February 1995), p. 50.

2. For an excellent discussion of price setting, see Charles W. Lamb, Jr., Joseph F. Hair, Jr., and Carl McDaniel, *Principles of Marketing* (Cincinnati, OH: South-Western, 1994), Chapter 19.

3. Robert J. Calvin, "The Price Is Right," *Small Business Reports,* Vol. 19, No. 6 (June 1994), p. 13.

4. Based on Tracy L. Penwell, *The Credit Process: A Guide for Small Business Owners* (New York: Federal Reserve Bank of New York, 1994), p. 9.

5. Richard J. Maturi, "Collection Dues and Don'ts," *Entrepreneur,* Vol. 20, No. 1 (January 1992), p. 326.

6. Brent Bowers, "Bill Collectors Thrive Using Kinder, Gentler Approach," *The Wall Street Journal,* March 2, 1992, p. B2.

7. Ibid.

8. "Red Alert," *Inc.,* Vol. 12, No. 12 (December 1990), p. 148.

9. For an example of a well-written collection letter, see "The Ideal Collection Letter," *Inc.,* Vol. 13, No. 2 (February 1991), pp. 60–61.

Chapter 15

1. For a more detailed discussion of prospecting, see Lawrence B. Chonko and Ben M. Enis, *Professional Selling* (Boston: Allyn and Bacon, 1993), Chapter 9.

2. Joseph Hair, Francis Notturno, and Frederick A. Russ, *Effective Selling,* 8th ed. (Cincinnati, OH: South-Western, 1991), pp. 254–355.

3. Andrea MacDonald, "Early Birds Share Business Tips," *The Daily News* (Halifax), November 5, 1996, p. 26.

4. "How to Keep Your Name on the Minds of Clients," *Nation's Business,* Vol. 80, No. 9 (September 1992), p. 10.

5. Mary Jane Brand and Bitten Norman, "Greetings with a Playful Purpose," *Nation's Business,* Vol. 78, No. 7 (July 1990), p. 6.

6. Leslie Bloom, "Trade Show Selling Tactics," *In Business,* Vol. 10, No. 4 (July–August 1988), p. 43.

7. Kelly Taylor, "Best Wishes from the wilderness," *Winnipeg Free Press,* March 23, 1994, p. B5.

Chapter 16

1. Jeffrey A. Trachtenberg, "Avon's New TV Campaign Says, 'Call Us,'" *The Wall Street Journal,* December 28, 1992, p. B1.

2. Mary Nameth, "Maclean's Honor Roll 1994," *Maclean's,* (December 16, 1994), pp. 48–49.

3. A good discussion of modes of transportation is found in Charles W. Lamb, Jr., Joseph F. Hair, Jr., and Carl McDaniel, *Principles of Marketing* (Cincinnati, OH: South-Western, 1994), Chapter 14.

4. Roger E. Axtell, "International Trade: A Small Business Primer," *Small Business Forum,* Vol. 10, No. 1 (Spring 1992), p. 47.

5. Stuart Laidlaw, "Exporting: Most Businesses Haven't Tapped Foreign Markets," *The Financial Post Weekly*, (July 22, 1995), p. 11.

6. Marlene Contash, "Waking Up the Neighbours," *Profit: The Magazine for Canadian Entrepreneurs*, Vol. 12, No. 4 (September 1993), p. 24.

7. Ibid, p. 27.

8. An interesting analysis of firm size and exporting behaviour is found in Abbas Ali and Paul M. Swiercz, "Firm Size and Export Behavior: Lessons from the Midwest," *Journal of Small Business Management*, Vol. 29, No. 2 (April 1991), pp. 71–78.

9. Julie Amparano Lopez, "Going Global," *The Wall Street Journal*, October 16, 1992, p. R20.

10. Personal interview by the author with company officials.

11. U.S. Department of Commerce, "The ABCs of Exporting," *Business America,* Vol. 113, No. 9 (Washington, DC: U.S. Government Printing Office, 1992), p. 4.

12. Charles F. Valentine, "Blunders Abroad," *Nation's Business*, Vol. 44, No. 3 (March 1989), p. 54.

13. Roger Thompson, "EC92," *Nation's Business,* Vol. 77, No. 6 (June 1989), p. 18.

14. A more detailed analysis of the FTA is found in "The Canada–United States Free Trade Agreement and Its Implication for Small Business," *Journal of Small Business Management*, Vol. 28, No. 2 (April 1990), pp. 64–69.

15. An analysis of NAFTA is presented in the Government of Canada publication *The North American Free Trade Agreement (NAFTA): At a Glance* (Ottawa: Government of Canada, 1993).

16. One interesting analysis is Saeed Samiee, "Strategic Considerations of the EC 1992 Plan for Small Exporters," *Business Horizons*, Vol. 33, No. 2 (April 1990), pp. 48–52.

17. Anne Crawford, "Alberta's Strategy Focuses on Asia," *Calgary Herald*, October 4, 1995, p. D3.

18. Murray McNeill, "Manitoba Firms Join Team Canada," *Winnipeg Free Press*, December 21, 1996, p. B11.

19. Laura Eggertson, "$2-Billion Expected on Asia Mission," *The Globe and Mail*, December 20, 1996, p. B8.

20. Jill Andresky Fraser, "Structuring a Global Licensing Deal," *Inc.*, Vol. 14, No. 11 (November 1992), p. 45.

21. Lopez, "Going Global," p. R20.

22. U.S. Department of Commerce, *A Basic Guide to Exporting* (Washington, DC: U.S. Government Printing Office, 1992), p. 13-2.

23. Personal discussion by the author with company officials.

24. For further discussion of factoring, see R. Michael Rice, "Four Ways to Finance Your Exports," *The Journal of Business Strategy* (July–August 1988), pp. 30–31.

Chapter 17

1. Jim Schell, "In Defense of the Entrepreneur," *Inc.*, Vol. 13, No. 5 (May 1991), p. 30.

2. The best-known model is found in Neil C. Churchill and Virginia L. Lewis, "The Five Stages of Small Business Growth," *Harvard Business Review* (May–June 1983), pp. 3–12. A more recent study was conducted by Kathleen M. Watson and Gerhard R. Plaschka, "Entrepreneurial Firms: An Examination of Organizational Structure and Management Roles Across Life Cycle Stages," *Proceedings,* United States Association for Small Business and Entrepreneurship, Baltimore, Maryland, October 13–16, 1993.

3. John Lorinc, "Would You Buy This?" *Canadian Business*, Vol. 69, No. 15 (December 1996), pp. 119–28.

4. Tamsen Tillson, "On a Wing and a Prayer," *Canadian Business*, Vol. 68, No. 10 (October 1995), pp. 90–100.

5. Bert Hill, "Pembroke Firm Wins Major Award," *The Ottawa Citizen*, October 10, 1996, p. C7.

6. Personal communication from a student of one of the authors.

7. Stephen R. Covey, *The 7 Habits of Highly Effective People* (New York: Simon & Schuster, 1990), pp. 173–79.

8. David E. Gumpert and David P. Boyd, "The Loneliness of the Small Business Owner," *Harvard Business Review*, Vol. 62, No. 6 (November–December 1984), p. 19.

9. Anon., "I Was a Teenage Capitalist," *Canadian Business*, Vol. 67, No. 12 (December 1994), pp. 58–63.

10. Bengt Johannisson and Rein Peterson, ""The Personal Networks of Entrepreneurs." Paper presented at the Third Canadian Conference, International Council for Small Business, Toronto, Canada, May 23–25, 1984.

11. Howard Scott, "Getting Help from Your Accountant," *IB Magazine*, Vol. 3, No. 3 (May–June 1992), p. 38.

Chapter 18

1. Ellyn E. Spragins, "Hiring without the Guesswork," *Inc.*, Vol. 14, No. 2 (February 1992), p. 81.

2. Robert Melnbardis, "A Factory Takes Off," *Canadian Business, Productivity Supplement,* (November 1994), p. 45.

3. Barbara Rudolph, "Make Me a Match," *Inc.*, Vol. 13, No. 4 (April 1991), pp. 116–117.

4. Diane P. Burley, "Making Job Descriptions Pay," *Independent Business*, Vol. 5, No. 2 (March–April 1994), pp. 54–56.

5. Doug Burn, "On-Site Training," *Canadian Plastics*, Vol. 52, No. 2 (February 1994), pp. 29–30.

6. "Bonus Pay: Buzzword or Bonanza?" *Business Week* (November 14, 1994), pp. 62–63.

7. Roger Thompson, "Benefit Costs Hit Record High," *Nation's Business,* Vol. 83, No. 2 (February 1995), p. 36.

8. Roger Thompson, "Switching to Flexible Benefits," *Nation's Business,* Vol. 79, No. 7 (July 1991), pp. 16–23.

9. Joan C. Szabo, "Using ESOPs to Sell Your Firm," *Nation's Business,* Vol. 79, No. 1 (January 1991), pp. 59–60.

10. "Do You Need an Employee Policy Manual?" *In Business,* Vol. 10, No. 4 (July–August 1988), p. 48.

Chapter 19

1. "How to Spread the Gospel of Quality," *Business Week* (November 30, 1992), p. 122.

2. Adapted from Leonard L. Berry, A. Parasuraman, and Valarie A. Zeithaml, "Improving Service Quality in America: Lessons Learned," *Academy of Management Executive,* Vol. 8, No. 2 (May 1994), p. 36.

3. Kenneth E. Ebel, *Achieving Excellence in Business* (Milwaukee, WI: American Society for Quality Control, 1991), pp. 12–13.

4. Tom Ehrenfeld, "The New and Improved American Small Business," *Inc.,* Vol. 17, No. 1 (January 1995), pp. 34–48.

5. Gerry Davidson, "Quality Circles Didn't Die—They Just Keep Improving," *CMA Magazine,* Vol. 69, No. 1 (February 1995), p. 6.

6. Ken Myers and Jim Buckman, "Beyond the Smile: Improving Service Quality at the Roots," *Quality Progress,* Vol. 25, No. 12 (December 1992), p. 57.

7. James B. Dilworth, *Operations Management: Design, Planning, and Control for Manufacturing and Services* (New York: McGraw-Hill, 1992), pp. 13–14.

8. Michael Hammer and James Champy, *Reengineering the Corporation* (New York: HarperCollins, 1994), p. 32.

Chapter 20

1. John Hawks, "Buying Right," *Independent Business,* Vol. 5, No. 6 (November– December 1994), p. 61.

2. Roberta Maynard, "The Power of Pooling," *Nation's Business,* Vol. 83, No. 3 (March 1995), pp. 15–22.

3. Information provided by the Printing and Graphics Industries Association of Alberta.

4. "The Power of Partnerships," *Canadian Printer,* Vol. 101, No. 9 (November 1993), pp. 17–19.

5. For formulas and calculations related to the economic order quantity, see an operations management textbook, such as James B. Dilworth, *Operations Management* (New York: McGraw-Hill, 1992), pp. 375–79.

6. "Hook, Line and Sinker," *Canadian Packaging,* Vol. 48, No. 5 (May 1995), p. 32.

Chapter 21

1. Gary McWilliams, "Special Report," *Business Week* (November 21, 1994), p. 82.

2. John Verity, "The Internet: How It Will Change the Way You Do Business," *Business Week* (November 14, 1994), p. 80.

3. Adapted from Michael Chorost, "What Can the Internet Do for My Business?" *Hispanic,* Vol. 8, No. 2 (March 1995), pp. 68–69.

4. See Roberta Maynard, "Small Business Meets the Internet," *Nation's Business* (May 1995), p. 11.

5. Ripley Hotch, "The Most Desired, Troubling Categories of Programs," *Nation's Business,* Vol. 78, No. 9 (September 1990), pp. 50–53.

6. James A. O'Brien, *Management Information Systems—A Managerial End User Perspective* (Homewood, IL: Richard D. Irwin, 1993), pp. 306–8.

7. Nancy Nichols, "Lease or Buy," *Inc.,* Vol. 13, No. 10 (October 1991), pp. OG60–OG62.

8. McWilliams, "Special Report, "pp. 82–90; "Luddite Entrepreneurs: So Many Work Without a Net," *The Financial Post,* Vol. 90, No. 30 (September 21–23, 1996), p. 16.

9. McWilliams, "Special Report," pp. 82–90.

10. Udayan Gupta, "Home-Based Entrepreneurs Expand Computer Use Sharply, Study Shows," *The Wall Street Journal,* October 13, 1995, p. B1.

Chapter 22

1. Theresa W. Carey, "Bean Counting Made Easy," *PC World,* Vol. 13, No. 9 (September 1995), pp. 164–76.

2. See Jill Andresky Fraser, "Accounting Search," *Inc.,* Vol. 14, No. 10 (October 1992), p. 11.

3. See, for example, Michael Gibbins, *Financial Accounting: An Integrated Approach,* 3rd ed. (Tornoto: ITP Nelson, 1998).

4. Jack D. Baker and John A. Marts, "Internal Control for Protection and Profits," *Small Business Forum,* Vol. 8, No. 2 (Fall 1990), p. 29.

5. When we computed FGD's operating income return on investment earlier, we found it to be 10.87 percent. Now it is 10.85 percent. The difference is the result of rounding.

6. The relationship of a firm's return on equity to its operating profitability and the use of debt was explained in detail in Chapter 11. You may want to return to that discussion.

Chapter 23

1. "Working Capital," *Inc.,* Vol. 17, No. 6 (May 1995), p. 35.

2. Accruals are not considered in terms of managing working capital. Accrued expenses, although shown as a short-term liability, primarily result from the accountant's efforts to match revenues and expenses. There is little that could be done to "manage accruals."

3. Robert A. Mamis, "Money In, Money Out," *Inc.*, Vol. 15, No. 3 (March 1993), p. 100.

4. "Cash Flow: Who's in Charge," *Inc.*, Vol. 15, No. 11 (November 1993), p. 140.

5. "Working Capital," *Inc.*, Vol. 17, No. 6 (May 1995), p. 38.

6. Gary Lamphier, "Advanced in Its Field," *The Globe and Mail*, March 29, 1994, p. B30.

7. Robert M. Soldofsky, "Capital Budgeting Practices in Small Manufacturing Companies," in Dudley G. Luckett (ed.), *Studies in the Factor Markets for Small Business Firms* (Washington, DC: Small Business Administration, 1964).

8. L.R. Runyon, "Capital Expenditure Decision Making in Small Firms," *Journal of Business Research*, Vol. 11, No. 3 (September 1983), pp. 389–97.

Chapter 24

1. Emmett J. Vaughan, *Fundamentals of Risk and Insurance,* 6th ed. (New York: John Wiley & Sons, 1992), p. 5.

2. Susan Yellin, "Storms make for record insurance payouts in '96," *The Financial Post* (February 22, 1997), p. 9.

3. "Retail Theft, Fraud, Tops $4B," *Calgary Herald,* April 15, 1997, p. D7.

4. Joe Dacy II, "They Come to Steal," *Independent Business*, Vol. 3, No. 5 (September–October 1992), pp. 24–29.

5. Reprinted with permission of the Council of Better Business Bureaus, from *How to Protect Your Business,* copyright 1992. Council of Better Business Bureaus, Inc., 4200 Wilson Blvd., Arlington, VA 22203.

6. Dorothy Simonelli, "A Small Owner's Guide to Preventing Embezzlement," *Independent Business* (September–October 1992), pp. 30–31.

7. For a thorough discussion of these controls, see Neil H. Snyder and Karen E. Blair, "Dealing with Employee Theft," *Business Horizons*, Vol. 32, No. 3 (May–June 1989), pp. 27–34.

8. Barbara Marsh, "Small Businesses Face Problem from Crime Lawsuits," *The Wall Street Journal,* February 1, 1993, p. B2.

9. Terri Thompson, David Hage, and Robert F. Black, "Crime and the Bottom Line," *U.S. News & World Report* (April 13, 1992), p. 56.

10. Jane Easter Bahls, "The Rewards of Risk Management," *Nation's Business,* Vol. 78, No. 9 (September 1990), p. 61.

11. Edward Felsenthal, "Self-Insurance of Health Plans Benefits Firms," *The Wall Street Journal,* November 11, 1992, p. B1.

12. Dale Buss, "Can You Afford to Self-Insure?" *Independent Business,* Vol. 4, No. 1 (January–February 1993), p. 40.

13. See, for example, the discussion in Archer W. Huneycutt and Elizabeth A. Wibker, "Liability Crisis: Small Businesses at Risk," *Journal of Small Business Management,* Vol. 26, No. 1 (January 1988), pp. 25–30.

14. Nancy McConnell, "Business Insurance Good News and Bad News," *Venture,* Vol. 10, No. 9 (September 1988), p. 64.

Chapter 25

1. Erika Wilson, "Social Responsibility of Business: What Are the Small Business Perspectives?" *Journal of Small Business Management,* Vol. 18, No. 3 (July 1980), pp. 17–24.

2. Janet Falon, "Juggling Act," *Business Ethics,* Vol. 8, No. 2 (March–April 1994), p. 13.

3. Kenneth E. Aupperle, F. Bruce Simmons III, and William Acar, "An Empirical Investigation into How Entrepreneurs View Their Social Responsibilities." Paper presented at the Academy of Management Meetings, San Francisco, California, August 1990.

4. Some of these examples are cited in Bradford McKee, "Small Firms Pay for Clear Air," *Nation's Business,* Vol. 79, No. 3 (March 1991), p. 54.

5. Bud Robertson, "Farming Free of Pesticides," *Winnipeg Free Press,* July 31, 1995, p. B3.

6. James Stevenson, "Man Pleads Guilty to Tax Evasion," *The Edmonton Journal,* June 6, 1996, p. B2.

7. Michael Allen, "Small-Business Jungle," *The Wall Street Journal,* June 10, 1988, p. 19R.

8. Justin G. Longenecker, Joseph A. McKinney, and Carlos W. Moore, "Egoism and Independence: Entrepreneurial Ethics," *Organizational Dynamics,* Vol. 16, No. 3 (Winter 1988), pp. 64–72.

9. These differences were significant at the .05 level.

10. These differences were also significant at the .05 level.

11. Dick Youngblood, "A Firm That Means What It Says about Ethical Conduct," *Minneapolis–St. Paul Star Tribune,* December 28, 1992, p. 2D.

12. Ibid. Reprinted with permission of the *Minneapolis–St. Paul Star Tribune.*

13. Nationwide survey of business professionals conducted by Justin G. Longenecker, Joseph A. McKinney, and Carlos W. Moore in 1993.

14. Sample codes can be obtained from Ethics Resource Center, Inc., 1025 Connecticut Avenue, N.W., Washington, DC 20036.

15. Ben & Jerry's has since acquired a new president, and the 20 percent salary ratio no longer applies.

Chapter 26

1. Dana Flavelle, "A Business Wish List," *The Toronto Star*, May 21, 1995, pp. D1, D4.

2. Ibid.

3. Canadian Human Rights Act, SC 1985, C. H-6, S. 3(1).

4. See Junda Woo, "Trademark Law Protects Colors, Court Rules," *The Wall Street Journal*, February 25, 1993, p. B1; Junda Woo, "Product's Color Alone Can't Get Trademark Protection," *The Wall Street Journal*, January 5, 1994, p. B2; and Paul M. Barrett, "Color in the Court: Can Tints Be Trademarked?" *The Wall Street Journal*, January 5, 1995, p. B1.

5. G. Pascal Zachary, "Microsoft Loses Bid for a Trademark on the Word *Windows* for PC Software," *The Wall Street Journal*, February 25, 1993, p. B9.

PHOTO CREDITS

Glossary

A

ABC method a method of classifying items in inventory by relative value

acceptance sampling using a random sample to determine the acceptability of an entire lot

accounting return on investment technique a technique that evaluates a capital expenditure based on the average annual profits relative to the average book value of an investment

accounts payable (trade credit) outstanding credit payable to suppliers

accounts receivable the amount of credit extended to customers that is currently outstanding

accounts receivable turnover the number of times accounts receivable "roll over" during a year

accrual method of accounting (accrual-basis accounting) a method of accounting that matches revenues when they are earned against the expenses associated with those revenues

accrual-basis accounting see accrual method of accounting

accrued expenses short-term liabilities that have been incurred but not paid

acid-test ratio (quick ratio) a measure of a company's liquidity that excludes inventories

advertising the impersonal presentation of a business idea through mass media

advisory council a group that functions like a board of directors but acts only in an advisory capacity

agency power the ability of any partner to legally bind in good faith the other partners

agency relationship an arrangement in which one party represents another party in dealing with a third party

agents and brokers intermediaries that do not take title to the goods they distribute

aging schedule a categorization of accounts receivable based on the length of time they have been outstanding

application software programs that allow users to perform specific tasks on a computer

area developers individuals or firms that obtain the legal right to open several franchised outlets in a given area

articles of association the document that establishes a corporation's existence

articles of partnership a document that states explicitly the rights and duties of partners

artisan entrepreneur a person who starts a business with primarily technical skills and little business knowledge

asset-based lending financing secured by working-capital assets

asset-based valuation approach determination of the value of a business by estimating the value of its assets

assorting bringing together homogeneous lines of goods into a heterogeneous assortment

attitude an enduring opinion based on knowledge, feeling, and behavioural tendency

attractive small firm any small firm that provides substantial profits to its owner(s)

attribute inspection determining whether a product will or will not work

average collection period the average time it takes a firm to collect its accounts receivable

average pricing an approach using average cost as the basis for setting a price

B

bad-debt ratio a number obtained by dividing the amount of bad debts by the total amount of credit sales

bait advertising an insincere offer to sell a product or service at a very low price in order to entice customers, only to switch them later to the purchase of a more expensive product or service

balance sheet a financial report that shows a firm's assets, liabilities, and owners' equity at a specific point in time

batch manufacturing a type of production that is intermediate in volume and variety of products between job shops and repetitive manufacturing

benchmarking studying the products, services, and practices of other firms and using those examples to improve quality

benefit variables variables that distinguish market segments according to the benefits sought by customers

board of directors the governing body of a corporation, elected by the shareholders

brand a verbal or symbolic means of identifying a product

breakdown process a forecasting method that begins with a macro-level variable and works down to the sales forecast

breaking bulk an intermediary process that makes large quantities of product available in smaller amounts

budget a document that expresses future plans in monetary terms

buildup process a forecasting method that identifies all potential buyers in submarkets and adds up the estimated demand

business angels private investors who finance new, risky, small ventures

business format franchising an agreement whereby the franchisee obtains an entire marketing system and ongoing guidance from the franchisor

business incubator a facility that provides shared space, services, and management assistance to new businesses

business interruption insurance coverage of lost income and certain expenses while the business is being rebuilt

business plan a document containing the basic idea underlying a business and related considerations for starting up

business policies basic statements that provide guidance for managerial decision making

buyout purchasing an existing business

C

Canadian consumer packaging and labelling act legislation that sets out requirements for product labels and for packaging of particular products

Canadian human rights act federal legislation that prohibits discrimination against people and guarantees basic human rights

capital budgeting analysis an analytical method that helps managers make decisions about long-term investments

capital gains and losses gains and losses incurred from the sale of property not used in the ordinary course of business operations

capitalization rate a figure, determined by the riskiness of current earnings and the expected growth rate of future earnings, that is used to assess the earnings-based value of a business

cash budget a planning document strictly concerned with the receipt and payment of dollars

cash conversion period the time required to convert paid-for inventories and accounts receivable into cash

cash flow from financing activities changes in a firm's cash position generated by payments to a firm's creditors, excluding interest payments, and cash received from investors

cash flow from investment activities changes in a firm's cash position generated by investments in fixed assets and other assets

cash flow from operations changes in a firm's cash position generated by day-to-day operations, including cash collections of sales and payments related to operations, interest, and taxes

cash flow statement a financial report that shows changes in a firm's cash position over a given period of time

cash flow–based valuation approach determination of the value of a business by a comparison of the expected and required rates of return on the investment

cash method of accounting (cash-basis accounting) a method of accounting that reports transactions only when cash is received or a payment is made

cash-basis accounting *see* cash method of accounting

cell the intersection of a row and a column on a spreadsheet

chain of command the official, vertical channel of communication in an organization

channel of distribution a system of intermediaries that distribute a product

chattel mortgage a loan for which items of inventory or other moveable property serve as collateral

client/server model a system whereby the user's personal computer (the client) obtains data from a central computer, but processing is done at the client level

code of ethics official standards of employee behaviour formulated by a firm

cognitive dissonance the anxiety that occurs when a customer has second thoughts immediately following a purchase

coinsurance clause part of an insurance policy that requires the insured to maintain a specific level of coverage or to assume a portion of any loss

common carriers transportation intermediaries available for hire to the general public

communications control program software that controls the flow of information between computers

community-based financial institutions lenders that provide financing to small businesses in lower-income communities for the purpose of encouraging economic development there

competition act federal antitrust legislation designed to maintain a competitive economy

competitive advantage a benefit that exists when a firm has a product or service that is seen by its target market as better than that of a competitor

compound value of a dollar the increasing value of a dollar over time resulting from interest earned both on the original dollar and on the interest received in prior periods

computer-aided design (CAD) the use of sophisticated computer systems to design new products

computer-aided manufacturing (CAM) the use of computer-controlled machines to manufacture products

consumer credit credit granted by retailers to individuals who purchase for personal or family use

consumerism a movement that stresses the needs of consumers and the importance of serving them honestly and well

continuous quality improvement a constant and dedicated effort to improve quality

contract carriers transportation intermediaries that contract with individual shippers

contracts agreements that are legally enforceable

control chart a graphic illustration of the limits used in statistical process control

copyright the exclusive right of a creator to reproduce, publish, or sell his or her own works

copyright act federal legislation that provides copyright protection for an original work for the duration of the creator's life plus 50 years

corporate charter the document that establishes a corporation's existence

corporate refugee a person who leaves big business to go into business for himself or herself

corporation a business organization that exists as a legal entity

corrective maintenance the repairs necessary to restore equipment or a facility to good condition

cost of capital the rate of return required to satisfy a firm's investors

cost of goods sold the cost of producing or acquiring goods or services to be sold by a firm

credit an agreement to delay payment for a product or service

credit bureau an organization that summarizes a number of firms' credit experiences with particular individuals

credit insurance coverage to protect against abnormal bad-debt losses

cultural configuration the total culture of a family firm, made up of the firm's business, family, and governance patterns

culture a group's social heritage, including behaviour patterns and values

current assets (working capital) assets that will be converted into cash within a company's operating cycle

current debt (short-term liabilities) borrowed money that must be repaid within 12 months

current ratio a measure of a company's relative liquidity, determined by dividing current assets by current liabilities

customer profile a description of potential customers

customer satisfaction strategy a marketing plan that emphasizes customer service

customized software application programs designed or adapted for use by a particular company or type of business

cycle counting counting different segments of the physical inventory at different times during the year

D

database program application software used to manage files of related data

daywork a compensation system based on increments of time

debt capital business financing provided by creditors

debt ratio the ratio of total debt to total assets

debt-equity ratio the ratio of total debt to total equity

delegation of authority granting to subordinates the right to act or make decisions

demographic variables specific characteristics that describe customers and their purchasing power

depreciation expense costs related to a fixed asset, such as a building or equipment, distributed over its useful life

design patent registered protection for the appearance of a product and its inseparable parts

desktop publishing the production of high-quality printed documents on a personal computer system

direct channel a distribution channel without intermediaries

direct forecasting a forecasting method that uses sales as the predicting variable

discounted cash flow (DCF) technique a capital budgeting technique that compares the present value of future cash flows with the cost of the initial investment

dishonesty insurance coverage to protect against employees' crimes

distributed processing using two or more computers in combination to process data

distribution physically moving products and establishing intermediary channels to support such movement

distribution function a small business activity that links producers and customers

double-entry system a self-balancing accounting system that uses journals and ledgers

dual distribution a distribution system that involves more than one channel

Dun & Bradstreet a company that researches and publishes business credit information

E

earnings-based valuation approach determination of the value of a business based on its potential future earnings

economic competition a situation in which businesses vie for sales

economic order quantity the quantity to be purchased that minimizes total inventory costs

elastic demand demand that changes significantly when there is a change in the price of a product

elasticity of demand the effect of a change in price on the quantity demanded

electronic data interchange (EDI) the exchange of data through computer links

electronic mail (E-mail) text messages transmitted directly from one computer to another

employee stock ownership plans (ESOPs) plans that give employees a share of ownership in the business

employer's liability insurance coverage against suits brought by employees

employment standards codes provincial legislation regulating working conditions, minimum wages, and other work-related issues

employment insurance benefits paid to workers who become unemployed, provided they meet certain requirements such as having been employed for a minimum number of weeks

empowerment increasing employees' authority to make decisions or take action on their own

entrepreneur a person who starts and/or operates a business

entrepreneurial team two or more people who work together as entrepreneurs

environmentalism the effort to protect and preserve the environment

equipment loan an installment loan from a seller of machinery used by a business

ethical issues practices and policies involving questions of right and wrong

evaluative criteria the features of products that are used to compare brands

evoked set brands that a person is both aware of and willing to consider as a solution to a purchase problem

executive summary a section of the business plan, written to convey a clear and concise picture of the proposed venture

external equity equity that comes initially from the owners' investment in a firm

external locus of control believing that one's life is controlled more by luck or fate than by one's own efforts

F

facsimile (fax) machine a device that transmits and receives copies of documents via telephone lines

factoring obtaining cash by selling accounts receivable to another firm

failure rate the proportion of businesses that close with a loss to creditors

family business a company in which family members are directly involved in the ownership and/or functioning

family council an organized group of family members who gather periodically to discuss family-related business issues

family retreat a gathering of family members, usually at a remote location, to discuss family business matters

favourable financial leverage benefit gained by investing at a rate of return that is greater than the interest rate on a loan

fax modem a circuit board that allows a document to be sent from a computer disk to another computer or a fax machine

file server the computer that stores the programs and common data for a local area network

financial leverage the use of debt in financing a firm's assets

financial plan a section of the business plan providing an account of the new firm's financial needs and sources of financing and a projection of its revenues, costs, and profits

financial ratios restatements of selected income statement and balance sheet data in relative terms

financial statements (accounting statements) reports of a firm's financial performance and resources, including an income statement, a balance sheet, and a cash flow statement

financing costs the amount of interest owed to lenders on borrowed money

fixed asset turnover a financial ratio that measures the relationship of sales to fixed assets

fixed assets relatively permanent resources intended for use in the business

flexible pricing strategy a marketing approach that offers different prices to reflect demand differences

follow-the-leader pricing strategy a marketing approach that sets prices using a particular competitor as a model

food and drug act federal legislation that regulates the food and drug industries

foreign refugee a person who leaves his or her native country and becomes an entrepreneur in a new country

foreign trade zone an area within the United States designated to allow foreign and domestic goods to enter without being subject to certain customs and excise taxes

founder an entrepreneur who brings a new firm into existence

franchise the privileges in a franchise contract

franchise contract the legal agreement between franchisor and franchisee

franchisee an entrepreneur whose power is limited by a contractual relationship with a franchising organization

franchising a marketing system revolving around a two-party legal agreement, whereby the franchisee conducts business according to terms specified by the franchisor

franchisor the party in a franchise contract who specifies the methods to be followed and the terms to be met by the other party

Free Trade Agreement (FTA) an accord that eases trade restrictions between the United States and Canada

free-flow pattern a type of retail store layout that is visually appealing and gives customers freedom of movement

fringe benefits nonfinancial supplements to employees' compensation

G

General Agreement on Tariffs and Trade (GATT) an international agreement that helps efforts to protect Canadian-patented products and reduces certain import tariffs

general liability insurance coverage against suits brought by customers

general manager an entrepreneur who functions as an administrator of a business

general partner the partner with unlimited personal liability in a limited partnership

general-purpose equipment machines that serve many functions in the production process

geographic information systems (GIS) programs that connect a physical map with a customer database

grid pattern a block-like type of retail store layout that provides for good merchandise exposure and simple security and cleaning

gross profit sales less the cost of goods sold

growth trap a cash shortage resulting from rapid growth

guaranty loan money provided by a private lender, for which the Small Business Administration guarantees repayment

H

hazardous products act federal legislation that regulates the manufacture of hazardous products and sets safety standards for other products

headhunter a search firm that locates qualified candidates for executive positions

high-potential venture (gazelle) a small firm that has great prospects for growth

home-based business a business that maintains its primary facility in the residence of its owner

human rights commissions provincial agencies that investigate allegations of discrimination against people

I

income statement (profit and loss statement) a financial report showing the profit or loss from a firm's operations over a given period of time

indirect channel a distribution channel with one or more intermediaries

indirect forecasting a forecasting method that uses variables related to sales to project the sales forecast

industrial designs act federal legislation that protects the original shape, pattern, or ornamentation applied to a manufactured article

inelastic demand demand that does not significantly change when there is a change in the price of a product

informal capital funds provided by wealthy private individuals to high-risk ventures, such as startups

initial public offering (IPO) issuance of stock that is to be traded in public financial markets

inspection scrutinizing a product to determine whether it meets quality standards

inspection standard a specification of a desired quality level and allowable tolerances

installment account a line of credit that requires a down payment with the balance paid over a specified period of time

institutional advertising advertising designed to enhance a firm's image

integrated circuit topography act federal legislation that protects the three-dimensional configuration of electronic circuits in microchips and semiconductor chips

internal control a system of checks and balances that safeguards assets and enhances the accuracy and reliability of financial statements

internal equity equity that comes from retaining profits within a firm

internal locus of control believing that one's success depends upon one's own efforts

internal rate of return (IRR) the rate of return a firm expects to earn on a project

inventory a firm's raw materials and products held in anticipation of eventual sale

inventory turnover the number of times inventories "roll over" during a year

ISO 9000 the standards governing international certification of a firm's quality management procedures

J

job description a written summary of duties required by a specific job

Job Instruction Training a systematic step-by-step method for on-the-job training of nonmanagerial employees

job shops manufacturing operations in which short production runs are used to produce small quantities of unique items

job specification a list of skills and abilities needed by a job applicant to perform a specific job

just-in-time inventory system a system for reducing inventory levels to an absolute minimum

K

key-person insurance coverage that protects against the death of a firm's key personnel

L

laws of motion economy guidelines for increasing the efficiency of human movement and tool design

leasing employees "renting" personnel from an organization that handles paperwork and benefits administration

legal entity a business organization that is recognized by the law as having a separate legal existence

letter of credit an agreement to honour demands for payment under certain conditions

licensing legally agreeing that a product may be produced in return for royalties

limited liability the restriction of an owner's legal financial responsibilities to the amount invested in the business

limited partner a partner who is not active in the management of a limited partnership and who has limited personal liability

limited partnership a partnership with at least one general partner and one or more limited partners

line activities activities contributing directly to the primary objectives of a small firm

line of credit an informal agreement between a borrower and a bank as to the maximum amount of funds the bank will provide at any one time

line organization a simple organizational structure in which each person reports to one supervisor

line-and-staff organization an organizational structure that includes staff specialists who assist management

liquidation value approach determination of the value of a business based on the money available if the firm were to liquidate its assets

liquidity the ability of a firm to meet maturing debt obligations by having adequate working capital available

local area network (LAN) an interconnected group of personal computers and related hardware located within a limited area

lock box a post-office box for receiving remittances from customers

long-range plan (strategic plan) a firm's overall plan for the future

long-term debt loans from banks or other sources with repayment terms of more than 12 months

M

major industries the eight largest groups of businesses as specified by Industry Canada

make-or-buy decision a firm's choice between making and buying component parts for the products it makes

management functions the activities of planning, leading, organizing, and controlling

management plan a section of the business plan describing the key players in a new firm and their experience and qualifications

management team managers and other key persons who give a company its general direction

marginal firm any small firm that provides minimal profits to its owner(s)

market a group of customers or potential customers who have purchasing power and unsatisfied needs

market analysis evaluation process that encompasses market segmentation, marketing research, and sales forecasting

market segmentation division of a market into several smaller groups with similar needs

market-based valuation approach determination of the value of a business based on the sale prices of comparable firms

marketing mix product, pricing, promotion, and distribution activities

marketing plan a section of the business plan describing the user benefits of the product or service and the type of market that exists

marketing research gathering, processing, reporting, and interpreting market information

master licensee firm or individual acting as a sales agent with the responsibility for finding new franchisees within a specified territory

matchmakers specialized brokers who bring together buyers and sellers of businesses

material requirement planning (MRP) controlling the timely ordering of production materials by using computer software

merchant middlemen intermediaries that take title to the goods they distribute

minicomputer a medium-sized computer that is capable of processing data input simultaneously from a number of sources

modified book value approach determination of the value of a business by adjusting book value to reflect differences between the historical cost and the current value of the assets

mortgage a long-term loan from a creditor that pledges an asset, such as real estate, as collateral for the loan

motion study an analysis of all the motions a worker makes to complete a given job

motivations forces that give direction and organization to the tension of unsatisfied needs

motor vehicle safety act federal legislation that regulates the manufacture of motor vehicles and ensures that they meet minimum safety standards

multimedia a combination of text, graphics, audio, and video in a single presentation

multiple-unit ownership a situation in which a franchisee owns more than one franchise from the same company

multisegmentation strategy recognizing different preferences of individual market segments and developing a unique marketing mix for each

multitasking the ability of a computer to carry out multiple functions at one time

N

need for achievement a desire to succeed, where success is measured against a personal standard of excellence

needs the starting point for all behaviour

negotiable instruments credit documents that are transferable from one party to another in place of money

net income available to owners (net income) income that may be distributed to the owners or reinvested in the company

net present value (NPV) the present value of future cash flows less the initial investment outlay

net working capital the sum of a firm's current assets (cash, accounts receivable, and inventories) less current liabilities (accounts payable and accruals)

network card a circuit card required for computers on a local area network

network control program software that controls access to a local area network

networking the process of developing and engaging in mutually beneficial relationships

niche marketing choosing market segments not adequately served by competitors

normalized earnings earnings that have been adjusted for unusual items, such as fire damage

North American Free Trade Agreement (NAFTA) an accord that removes Mexican tariffs from American-made products

Nutrition Labeling and Education Act legislation that requires producers to carry labels disclosing nutritional information on food packaging

O

occupational health and safety act provincial legislation that regulates health and safety in the workplace to ensure safe workplaces and work practices

open charge account a line of credit that allows the customer to obtain a product at the time of purchase, with payment due when billed

Ontario business practices act provincial legislation preventing false, misleading, or deceptive representatives to consumers

Ontario environmental protection act provincial legislation that establishes procedures, standards, and liability to ensure environmental protection

Ontario human rights code provincial legislation that prohibits discrimination and guarantees basic human rights

operating expenses costs related to general administrative expenses and marketing and distributing a firm's product or service

operating income (earnings before interest and taxes) profits before interest and taxes are paid

operating income return on investment (OIROI) a measure of operating profits relative to total assets

operating plan a section of the business plan describing the new firm's facilities, labour, raw materials, and processing requirements

operating profit margin a ratio of operating profits to sales

operating system the software that controls the flow of information in and out of a computer and links hardware to application programs

operations management the planning and control of the operations process

operations process (production process) the activities that accomplish a firm's work

opinion leader a group leader who plays a key communications role

opportunistic entrepreneur a person who starts a business with both sophisticated managerial skills and technical knowledge

opportunity cost the rate of return that could be earned on another investment of similar risk

ordinary income income earned in the ordinary course of business, including any salary

organizational culture patterns of behaviours and beliefs that characterize a particular firm

other assets assets that are neither current nor fixed and may be intangible

other payables other short-term credit, such as interest payable or taxes payable

outsourcing the purchase of business services, such as janitorial services, that are outside the firm's area of competitive advantage

owners' equity capital owners' investments in a company, including the profits retained in the firm

P

partnership a voluntary association of two or more persons to carry on, as co-owners, a business for profit

patent the registered, exclusive right of an inventor to make, use, or sell an invention

patent act federal legislation that gives a patent holder the exclusive right to construct, sell, manufacture and use a patented invention for 20 years

payback period technique a capital budgeting technique that measures the amount of time it takes to recover the cash outlay of an investment

penetration pricing strategy a marketing approach that sets lower than normal prices to hasten market acceptance or to increase market share

percentage-of-sales technique a method to forecast asset investments and financing requirements

perception the individual processes that give meaning to the stimuli that confront consumers

perceptual categorization the perceptual process of grouping similar things to manage huge quantities of incoming stimuli

perpetual inventory system a system for keeping a running record of inventory

personal computer (microcomputer) a small computer used by only one person at a time

personal selling a sales presentation delivered in a personal, one-on-one manner

physical distribution (logistics) the activities of distribution that result in the relocation of products

physical inventory system a system for periodic counting of items in inventory

piggyback franchising the operation of a retail franchise within the physical facilities of a host store

plant breeders' rights act federal legislation that protects the multiplication and sale of new varieties of plant seeds

pledged accounts receivable accounts receivable used as collateral for a loan

pooling purchases combining with other firms to buy materials or merchandise from a supplier

precipitating event an event, such as losing a job, that moves an individual to become an entrepreneur

pre-emptive right the right of shareholders to buy new shares of stock before they are offered to the public

prepaid expenses current assets that typically are used up during the year, such as prepaid rent or insurance

prestige pricing setting a high price to convey the image of high quality or uniqueness

preventive maintenance the activities intended to prevent machine breakdowns and damage to people and facilities

price a seller's measure of what he or she is willing to receive in exchange for transferring ownership or use of a product or service

price lining strategy a marketing approach that sets a range of several distinct merchandise price levels

primary data market information that is gathered by the entrepreneur through various methods

prime rate the interest rate charged by a commercial bank on loans to its most creditworthy customers

private carriers shippers that own their means of transport

private placement the sale of a firm's capital stock to selected individuals

pro forma financial statements reports that provide projections of a firm's financial condition

procedures specific methods followed in business activities

process layout a factory layout that groups similar machines together

product a bundle of satisfaction—a service, a good, or both—offered to customers in an exchange transaction

product advertising the presentation of a business idea designed to make potential customers aware of a product or service and their need for it

product item the lowest common denominator in the product mix—the individual item

product layout a factory layout that arranges machines according to their roles in the production process

product line all the individual product items that are related

product mix a firm's total product lines

product mix consistency the similarity of product lines in a product mix

product strategy the way a product is marketed to achieve a firm's objectives

product and trade name franchising a franchise relationship granting the right to use a widely recognized product or name

productivity the efficiency with which inputs are transformed into outputs

products and/or services plan a section of the business plan describing the product and/or service to be provided and explaining its merits

professional manager a manager who uses systematic, analytical methods of management

profit retention the reinvestment of profits in a firm

promotion persuasive communications between a business and its target market

promotional mix a blend of personal and non-personal promotional methods aimed at a target market

prospecting a systematic process of continually looking for new customers

publicity information about a firm and its products or services that appears as a news item

purchase order a written form issued to a supplier to buy a specified quantity of some item or items

purchase requisition a formal internal request that something be bought for a business

purchasing the process of obtaining materials, equipment, and services from outside suppliers

purchasing group an unincorporated group of firms that purchases liability insurance for its members

Q

quality the features of a product or service that enable it to satisfy customers' needs

quality circle a group of employees who meet regularly to discuss quality-related problems

R

real estate mortgage a long-term loan with real property held as collateral

reciprocal buying the policy of buying from the businesses to which a firm sells

reengineering a fundamental restructuring to improve the operations process

reference groups groups that influence individual behaviour

refugee a person who becomes an entrepreneur to escape an undesirable situation

reliability the consistency of a test in measuring job performance ability

reorder point the level at which additional quantities of items in inventory should be ordered

repetitive manufacturing the production of a large quantity of a standardized product by means of long production runs

replacement value approach determination of the value of a business based on the cost necessary to replace the firm's assets

retained earnings profits less withdrawals (dividends)

return on equity the rate of return that owners earn on their investment

revolving charge account a line of credit on which the customer may charge purchases at any time, up to a pre-established limit

revolving credit agreement a legal commitment by a bank to lend up to a maximum amount

risk the chance that a situation may end with loss or misfortune

risk management ways of coping with risk that are designed to preserve assets and the earning power of a firm

risk premium the difference between the required rate of return on a given investment and the risk-free rate of return

risk-retention group an insurance company started by a homogeneous group of entrepreneurs or professionals to provide liability insurance for its members

S

safety stock inventory maintained to protect against stockouts

sales forecast a prediction of how much will be purchased within a market during a defined time period

sales promotion an inclusive term for any promotional techniques that are neither personal selling nor advertising

secondary data market information that has been previously compiled by others

securities act provincial legislation that regulates the advertisement, issuance, and public sale of securities

segmentation variables the parameters used to distinguish one form of market demand from another

self-insurance designating part of a firm's earnings as a cushion against possible future losses

self-service layout a retail store layout that gives customers direct access to merchandise

serendipity the faculty for making desirable discoveries by accident

service bureaus firms that use their computer systems to process data for business customers

service function an activity in which small businesses provide repair and other services that aid larger firms

service mark a legal term indicating the exclusive right to use a brand to identify a service

short-range plans plans that govern a firm's operations for one year or less

short-term notes cash amounts borrowed from a bank or other lending sources that must be repaid within a short period of time

single-entry system a chequebook system of accounting reflecting only receipts and disbursements

single-segmentation strategy recognizing the existence of several distinct market segments, but pursuing only the most profitable segment

size criteria criteria by which the size of a business is measured

skimming price strategy a marketing approach that sets very high prices for a limited period before reducing them to more competitive levels

small business loans act (SBLA) a federal government program that provides financing to small businesses through private lenders, for which the federal government guarantees repayment

small business marketing identifying target markets, assessing their potential, and delivering satisfaction

small claims courts provincial courts that handle suits involving amounts up to $5,000

social classes divisions in a society with different levels of social prestige

social responsibilities ethical obligations to customers, employees, and the general community

software programs that provide operating instructions to a computer

sole proprietorship a business owned and operated by one person

span of control the number of subordinates supervised by one manager

special-purpose equipment machines designed to serve specialized functions in the production process

spontaneous financing short-term debts, such as accounts payable, that spontaneously increase in proportion to a firm's increasing sales

spreadsheet program application software that allows users to perform accounting and other numerical tasks on an electronic worksheet

staff activities activities that support line activities

stages in succession phases in the process of transferring leadership from parent to child in a family business

standard operating procedure an established method of conducting a business activity

startup creating a new business from scratch

statistical process control using statistical methods to assess quality during the operations process

statute of frauds (1677) legislation enacted to prevent fraudulent lawsuits without proper evidence of a contract

stock certificate a document specifying the number of shares owned by a shareholder

strategic decision a decision regarding the direction a firm will take in relating to its customers and competitors

supply function an activity in which small businesses function as suppliers and subcontractors for larger firms

surety bonds coverage to protect against another's failure to fulfill a contractual obligation with the insured

System A franchising a franchising system in which a producer grants a franchise to a wholesaler

System B franchising a franchising system in which a wholesaler is the franchisor

System C franchising the most widely used franchising system in which a producer is the franchisor and a retailer is the franchisee

system software programs that control the internal functioning of a computer

T

telecommunications the exchange of data among remote computers

telecommuting working at home by using a computer link to the business location

template a pre-programmed form on which a user fills in blanks with specific data

term loan money loaned for a five- to ten-year term, corresponding to the length of time the investment will bring in profits

terminal emulation a communications mode that allows personal computers to exchange information with mainframes

textile labelling act federal legislation that applies to goods made of fabric and sets out labelling requirements

throughput the amount of work that can be done by a computer in a given amount of time

time study the determination of a worker's average time to complete a given task

time sharing accessing the capabilities of a powerful computer system by paying a variable fee for the privilege of using it

times interest earned the ratio of operating income to interest charges

total asset turnover a measure of the efficiency with which a firm's assets are used to generate sales

total cost the sum of cost of goods sold, selling expenses, and general administrative expenses

total fixed costs costs that remain constant as the quantity produced or sold varies

total quality management (TQM) an all-encompassing management approach to providing high-quality products and services

total variable costs costs that vary with the quantity produced or sold

trade credit financing provided by a supplier of inventory to a given company, which sets up an account payable for the amount

trade-credit agencies privately owned organizations that collect credit information on businesses

trademark an identifying feature used to distinguish a manufacturer's or merchant's product

trademark act federal legislaton that regulates trademarks and provides for their registration

transfer of ownership the final step in conveyance of power from parent to child, that of distributing ownership of the family business

two-bin method a simple inventory control technique for indicating the reorder point

Type A ideas startup ideas to provide customers with an existing product not available in their market

Type B ideas startup ideas to provide customers with a new product

Type C ideas startup ideas to provide customers with an improved product

U

underlying values unarticulated ethical beliefs that provide a foundation for ethical behaviour

unity of command a situation in which each employee's instructions come directly from only one immediate supervisor

unlimited liability owner's liability that extends beyond the assets of the business

unsegmented strategy defining the total market as a target market

utility patent registered protection for a new process or a product's function

V

validity the extent to which a test assesses true job performance ability

variable inspection evaluating a product in terms of a variable such as weight or length

variable pricing strategy a marketing approach that sets more than one price for a good or service in order to offer price concessions to various customers

venture capitalist an investor or investment group that invests in new business ventures

voice mail telephone messages stored by a computerized system

W

warranty a promise that a product will do certain things or meet certain standards

weighted cost of capital the cost of capital adjusted to reflect the relative costs of debt and equity financing

word-processing program application software that allows users to create, manipulate, and print text and graphics on a computer

work group software computer programs that help coordinate the efforts of employees working together on a project

work sampling a method of work measurement that estimates the ratio of working time to idle time

work teams groups of employees with freedom to function without close supervision

workers' compensation insurance coverage that obligates the insurer to pay employees for injury or illness related to employment

workers' compensation act provincial legislation that provides employer-supported insurance for workers who become ill or injured in the course of employment

working-capital cycle the daily flow of resources through a firm's working-capital accounts

working-capital management the management of current assets and current liabilities

workstations powerful personal computers able to carry out multitasking

world trade organization (WTO) an international organization that administers GATT and works to lower tariffs and trade barriers worldwide

WYSIWYG acronym for "What You See Is What You Get"

Z

zoning ordinances local laws regulating land use

Index